上海千年书法图史

图史

篆刻 卷 上

主编 孙慰祖
副主编 董建

总主编 迟志刚 周志高 丁申阳

上海书画出版社

前 言

　　上海是一个现代化的国际大都市，在很多人的眼中，它只是鸦片战争后一百多年间才从小渔村发展而来的新城市，然而，申城六千多平方公里地域上的考古发现充分证明，上海的悠久历史已经有六千年的崧泽文化，有三千多年出土文字的马桥文化。此外，已有一千七百多年历史松江西晋的陆机的《平复帖》被誉为"祖帖"，是故宫博物院收藏品中最早的名家书法墨迹，为镇院之宝。四百多年前的明代中后期松江的董其昌，其书风影响整整近三百年的清代，上海开埠后，任伯年、赵之谦、康有为、吴昌硕等海派书画名家影响了全国。而在20世纪二三十年代，上海一度成为全国的经济文化中心。

　　习近平总书记在党的十九大报告中指出："文化是一个国家、一个民族的灵魂。文化兴国运兴，文化强民族强。没有高度的文化自信，没有文化的繁荣兴盛，就没有中华民族的伟大复兴。"早在2007年6月，时任上海市委书记的习近平同志在参观"海派书法晋京展回沪报告展"时明确指出："要把书法艺术打造成上海国际文化大都市名片"之一，为使人们全面了解认识上海这座城市，我们从书法文化史角度，以图文结合方式，特邀有关专家学者，认真调研和资料收集，花费了他们不少精力和大量业余宝贵时间，经过五年多的时间，编撰出版《上海千年书法图史》丛书，丛书分为古代卷、近现代卷、现当代卷、篆刻卷：

　　一、各卷时间分别为：古代卷约6000年前至1840年；近现代卷1840年至1949年；现当代卷1949年至2019年；篆刻卷1082年至2018年。

　　二、国际大开本16开，每卷字数约30万至50万左右，图版约1000幅至1500幅。

　　三、凡是涉及书法文化史的重大事件，重大活动，重要人物，重要著录等，均在本书选择范围之内。全书以图证史，以史载图。图史合一，图文并茂，力求编排严谨，文字简练，图版清晰，条目精要，论述客观，探幽析微，从而体现较高的史料价值、学术价值、研究价值及实用价值。

　　本丛书得到上海博物馆和松江区委、区政府及上海书画出版社的大力支持，当特别感谢！鉴于新冠疫情的影响，未能及时问世，在此，向各位编撰者及有关方面表示歉意。同时亦希望广大读者不吝赐教，以便再版时修改。

<div style="text-align:right">

上海市书法家协会原主席、上海市文联原副主席

上海市书法家协会名誉主席、上海中国书法院院长

周志高

2020年11月12日

</div>

《上海千年书法图史》编委会

名誉总主编
董云虎

名誉副总主编
高韵斐

总主编
迟志刚　周志高（执行）　丁申阳

副总主编
潘善助　孙慰祖　张伟生　陈燮君　凌利中　王琪森　徐界生　王立翔

《上海千年书法图史·篆刻卷》编委会

主编
孙慰祖

副主编
董　建

编委（按姓氏笔画为序）
孔品屏　朱琪　孙慰祖　杜志强　张学津
张炜羽　高申杰　黄燕婷　蔡泓杰　董　建

出版统筹
田松青　吴　迪

本书责任编辑
李剑锋

特别鸣谢
中共松江区委宣传部
上海市松江区文化和旅游局

目　　录

三 印谱

五　印论

七　印事

八　附录

一

概论

海上印史的千年与百年

孙慰祖

本书以图文相融的方式呈现海上文人篆刻艺术以及相关文化系统孕育、发展、繁盛的历程与概貌。

考古资料表明，居住在上海的先民从西汉开始接续中原玺印体系的传统，在社会生活中具备了使用印信的文化条件。福泉山汉墓出土的青铜私印，文字、形制与主流风格完全一致。随着江南的开发，上海经济、文化与整个东南地区逐渐融合。青龙镇遗址和元代任氏墓以及一系列明墓的发掘，揭示了唐宋以来上海城市文明与文人阶层形成的历史进程。宋元著名书画家和文人篆印的先行者米芾、赵孟頫与海上的艺术因缘，明代海上书法与篆刻群体的融合、发展，玺印鉴藏与研究风气的形成，表明上海作为江南文化一翼与相邻区域文化板块的不可分割性。明代流派篆刻兴起，东南诸府文人阶层的互动共振的脉络清晰。元代石章与明代朱氏父子铜、玉、木、石组印的发现，是文人用印开始进入石章篆刻时代的明确信号。苏、松两府在文化上本为一区，书家、印人亦联系频密，被朱简列为文彭一派的篆刻家嘉定李流芳与归昌世等人聚会创作；明万历年间的徽籍印家汪关多年游艺奏技于海上，与程嘉燧论辩印法，广结文人墨客印缘；顾从德家三世蓄印，延请徽籍学人罗王常助编成谱，并以《印薮》广被印林，都反映了明代晚期海上成为印人交结、篆刻活动活跃之地。

被印史学者评为"云间派"的地方性篆刻流派在清代颇具影响力。松江一地印人汇聚，创作研究风气活跃，人文荟萃，形成很强的地域文化特征。晚明诸多文人书画家麇集于这一经济繁荣之地，并与徽州、金陵、杭州互为响应传导，海上早期文人篆刻家群体首先在这一区域孕育发展起来，名家竞起，各植藩篱。文彭的吴门派、具有徽州背景的何震派和稍后自立门户的汪关娄东派，在常熟、昆山、太仓、嘉定、松江、青浦一带流播最早。陈继儒、赵宧光、程嘉燧、朱简、归昌世、汪关、李流芳、王志坚、张灏等名士和寄籍于此的艺人，以诗书画印相互酬唱，印学一道成为当地文士读经治史以外的雅尚。其中徽籍印家朱简从久居嘉定的陈继儒游，独创印风一派，并撰《印品》《印经》，推开学术理论门径；汪关、汪泓父子鬻艺于此，广结印缘；云间书画家张允孝、朱蔚、夏允彝、张琛及侨居于松江的璩之璞、璩幼安父子继起呼应，亦颇著能声。

清代云间印家名手辈出，印风谱系逐渐拓展，终于形成江南文人篆刻的重要一脉。早期葛潜、张泌传承吴门派的遗绪，风格工稳谨严。稍后，闽籍印家陈錬、徽州印家吴晋寓居华亭，所作稍变时风，各具风采。本邑印学家张维霱、盛宜梧先后为陈錬辑成《秋水园印谱》和《超然楼印赏》，吴晋则自辑《知止草堂印存》，一时声名远播。至清康熙、乾隆之际，云间派风韵自标，作为一个独立风格群体崛起于江南印坛。开山人物张智锡及接步其后的王睿章、王玉如及其表弟鞠履厚诸家，以渊雅清丽的风格表现悠然恬静的士人心绪，虽仍存晚明遗韵，但讲求形式变化、探索刀法表现、显示深厚功力的特色颇

李流芳　山泽之臞　　　　　　　　　　　王玉如　小桥流水人家

能迎合时人的审美趣味。故尽管同时浙派在杭郡异军突起，一时风从者众，而云间一派依然薪火相传，百年不绝。

清乾隆年间的兵部郎中，以藏书、藏印富甲天下而自号"印癖先生"的汪启淑曾寓居华亭，访印交友。在1776年辑成的空前巨帙《飞鸿堂印谱》中，收入云间篆刻家15人的作品共512件，这一记录仅次于该谱所收徽籍印家的数量，当时云间印坛的盛况可见一斑。有清一代见载于史的海上印人有韩雅量、王锡奎、杜超、怀履中、杨汝谐、李德光、张维霖、徐鼎、徐珏、钱世徵、盛宜梧、周晋恒、张祥河、冯承辉、吴钧、陈书龙、周玉阶、郭以庆、徐年、陈凤、黄鞠、王声、金鹤江、仇炳台、王子莹、王龙光、史惟德、沈荧、祁子瑞、查镛、徐僖、徐奕韩、徐奕兰、耿葆淦、张坤、张师宪、张崇懿、张溶、张联奎、张韫玉、许威、陈一飞、费淞、冯大奎、冯迪光、冯继辉、赵增瑛、颜炳、冯有光、夏龙、胡远、蒋确、文石、沈铦等几十人，其中不乏如冯大奎、冯迪光和徐僖、徐奕兰为父子印家，冯承辉、冯有光与张师宪、张联奎乃兄弟名手。这个名录虽不完全，但对于一个地区来说，在明清篆刻史上已是十分突出的现象。

近现代海上篆刻在中国印坛创造了"半壁江山"的艺术景观。19世纪中叶以来，上海开埠后不到半个世纪的时间里，城市规模、工商业经济、内外联系频度和生活水平迅速提升，与之相应的是各阶层人口数量的急剧扩张。至20世纪二三十年代，上海成为远东第一大都市，经济、文化优势的日渐显现也吸引了周边省区乃至于全国各地的书画篆刻人才走进这片热土，寻找生存和发展的空间。而大型移民城市中多层次民众对于不同的艺术风格具有更大的宽容度，这对于不同流派、不同个性的艺术家保持和追求自我风格无疑是一个历史机遇。

受到浙、邓两派影响的徐三庚、赵之谦、黄士陵、吴昌硕等人在开拓新路过程中各张一帜，别开生面，终于引发了近代篆刻创作观念、审美旨趣、技法语言的一场重大变革。一些地区性的印人在双向流动中完成风格的重构，早期区域流派的边界逐步被打破，新风格类型与群体不断发育，对持续影响明清两代的吴门、徽州印风产生了颠覆性的冲击，海上印坛的风云变局很快完成并向周边传导。

据现有资料显示，除了近现代上海本地籍篆刻名家如蒋节、童晏、张定、童大年、费龙丁、高吹万、朱孔阳、翟树宜、邓散木、唐俶、白蕉等人以外，从19世纪70年代到20世纪40年代，先后有近二百位兼擅书法篆刻的各地知名艺术家在上海留下活动或鬻艺的纪录，其中影响较大者如徐三庚、胡镬、吴昌硕、吴隐、王大炘、赵古泥、赵叔孺、丁辅之、王福庵、谢磊明、马公愚、钱瘦铁、朱复戡、王个簃、沙孟海、方介堪、陶寿伯、来楚生、陈巨来、叶潞渊、钱君匋、方去疾、江成之等，形成了一个文人篆刻史前所未有的印人群体。海上印人在近百年间构建了一个风格各异、流派众多的艺术谱系，代表了中国篆刻艺术最为辉煌的发展阶段。没有一个都市同时存在谱系如此众多的流派格局。近现代海上印坛的

徐三庚　季通父

赵叔孺　四明周氏宝藏三代器

吴昌硕　吴俊卿

根本特征就是人才的兼容性与风格流派的多样性。无论从代表人物的艺术风格与成就，还是从群体实力与高度来看，上海作为近现代中国篆刻艺术发展的中心区域的格局，在20世纪上半叶已经形成。

　　上海的文化与市场环境成就了这一时期的杰出印人在近现代中国篆刻史上的地位。近代书画篆刻走向商业化，在上海发育较早且最为充分。从19世纪末到20世纪20年代，上海逐步形成贯通南北、联结中外的文化艺术产业，其市场消费群体规模之大，是前所未有的。汇集上海的篆刻家（当时也泛称为金石家）从19世期后期开始，与书法同步进入公开悬润的市场。根据不完全统计，清末到20世纪50年代前出现于上海报刊公开悬润刻印的人士，非本地籍达108人，其分布为：浙江62人，江苏22人，安徽6人，广东6人，湖南、四川、辽宁各2人，山东、吉林、河北、江西、湖北、福建各1人。如果加上外国人居沪鬻艺的，则还有圆山大迂和河井荃庐等。这一以艺谋生的印人阵营，可以视为现代形态的书画篆刻艺术市场的开拓者。在这个市场条件下，篆刻家从中实现了艺术劳动的经济价值，不同层次的印人以此作为生活来源之一甚至全部来源。上海篆刻家介入艺术商品化潮流，促进了创作繁荣与群体扩展，同时也推动了"金石篆刻"艺术的社会认同。

　　上海也是近现代书画家社团组织的发祥地。1910年组成的小花园书画研究会（题襟馆书画会前身），其成员中先后有吴昌硕、黄葆戊、赵叔孺、丁辅之、褚德彝、黄宾虹、陈巨来、赵云壑、吴仲坰等擅于印学与篆刻的名家。在金石学振兴的背景之下，1904年西泠印社成立，长期活动于海上的一批篆刻家、印章收藏家成为印社的发起人或早期社员。先后入社的海上印人有童晏、吴隐、孙锦、童大年、高野侯、陈半丁、丁辅之、费砚、王福庵、楼邨、谢磊明、胡止安、马公愚、高络园、王个簃、张石园、方介堪、张鲁庵、吴熊、邹梦禅、吴振平、孔云白、方约、秦康祥、高式熊、方去疾、江成之等。印社创始人吴隐同时在上海老闸桥北东归仁里五弄设立上海西泠印社（1922年病故后由其子在宁波路渭水坊继续），以发行印学书画图籍，供应篆刻用品和代理治印中介为业务，实际上也成为联系海上印人的一个固定场所。随后，从1912年起，海上众多金石书画艺术团体如贞社、海上印学社、金石画报社、海上停云书画社、绿漪艺社、古欢今雨社、"寒之友"社等此起彼伏，数量与组成者的影响力都居于当时社会的领先地位。这既是这个创作群体活跃的体现，也反映了金石篆刻受众群体的扩大。1909年11月，在上海举办的中国金石书画第二次赛会中，吴隐所藏历代印章以西泠印社名义参加展出。此后，"金石篆刻"参与社团、学校举行的"大美术"展览延绵不绝。通过社团雅集、举办展览、印行刊物以及包括赈灾义卖和集体鬻艺的活动，扩大了篆刻艺术的社会普及，海上篆刻家的相对独立地位逐渐显现。

　　上海也是最早有规模地发展石印、珂罗版、金属版等近现代印刷技术的城市。在清末民初"发明国学，保存国粹"思潮的激扬之下，商务印书馆、有正书局、神州国光社、扫叶山房、文瑞楼、上海西泠印社、宣和印社等先后印行一大批金石文字、印谱、法书名画类出版物，其数量、品类在20世纪30年代

王福庵　愿得黄金三百万交尽美人名士更结尽燕邯侠子　　　　　吴朴　风景这边独好

达到前所未有的峰值。如文瑞楼书局于1918年将顾湘所辑《篆学琐著》与宋人郭忠恕《汗简》及谢景卿《选集汉印分韵》《续集汉印分韵》合成《篆学丛书》影印，收入唐至清代有关论篆论印著述30种，涉及书史、印史、篆书与篆刻技法、印人传略等各个方面，在当时堪称篆刻学的百科全书。次年，吴隐汇辑成系列的明清时期论述篆学的"遁庵印学丛书"出版，所选篇目与文瑞楼所出《篆学丛书》形成互补，合成当时最为齐全的篆刻学文献总成。印谱方面，以上海西泠印社为例，从1895年起至20世纪40年代先后印行《周秦古玺》《遁庵印存》（明清印）及《遁庵印存古玺印》《缶庐印存》《吴石潜摹印集存》等，同时成体系地编辑明清名家丁敬、奚冈、蒋仁、黄易、邓石如、徐三庚、吴让之、赵之谦、钱松、胡震、陈豫钟、赵之琛、杨大受、吴大澂、陈雷、黄士陵等个人印谱23种。商务印书馆于1935年出版通俗读物《篆刻入门》，到1948年印行了五版，这在篆刻学书籍出版史上也是一个空前纪录。古玺印——明清名家篆刻——当代印家作品印谱的不断推出，构成了空前完备的印史研究与篆刻艺术借鉴欣赏的资料体系。金石篆刻文字工具书、印史和技法知识启蒙读物的相互配合出版，形成了适应提高和推动普及两个层次的理论学术条件。海上各类报刊登载的介绍古印、篆刻的文字也时可见到，对于提高市民的篆刻欣赏能力，起了推波助澜的作用。近代意义上的中国篆刻学文献体系的构建初具规模。

19世纪末20世纪初的上海，是东南收藏大家麇集之地，印章、印谱收藏一时富甲天下。合肥龚氏瞻麓斋、吴县顾氏鹤庐、吴氏十六金符斋收藏的古玺印，桐城孙氏双钟精舍所藏封泥，浙西四家（丁辅之、高时敷、葛昌楹、俞人萃）及山阴吴氏遁庵所藏明清篆刻，桐乡钱氏豫堂所藏近代赵之谦、黄士陵、吴昌硕诸家篆刻，慈溪张氏望云草堂、桐乡徐氏懋斋、鄞县秦氏濮尊朱佛斋所藏历代印谱与古印，构成海内印学文物与资料收藏最庞大的体系。这些藏品也曾经成为涵养海上印学与篆刻的学术资源。浙西四家所藏明清名家篆刻体系，曾于1939年辑拓成《丁丑劫余印存》，其后除葛氏、高氏留存少量外，这一体系完备的明清文人篆刻珍品转归公藏。徐懋斋所藏237部印谱于1962年捐藏上海博物馆。秦氏印谱103种随后亦由上海博物馆购藏。顾氏、龚氏、吴氏玺印及孙氏封泥品类齐备、数量庞大，先后或售让或捐赠于博物馆，与上海文物部门历年陆续征集的藏品合成中国古玺印与古封泥的珍品系列，为海内外艺林学界所注目。

上海成为当时金石学、篆刻学资料的收藏、出版中心，这一独特的条件，不仅成为吸引各地金石篆刻家聚集海上的文化诱惑，也是滋养后备艺术人才与受众的学术温床。

近现代美术教育在20世纪初的上海最早形成体系，专科学校陆续创立。著名美术、艺术学校如上海美专、上海艺专、新华艺专、中国艺术大学都成立于这一时期。除西画、中国画教学外，各院校亦逐渐增

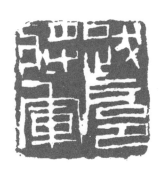
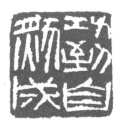

钱瘦铁　面向生活　　　　邓散木　跛虺将军　　　　方去疾　功到自然成

设书法、篆刻（金石）。先后在各校任教或参与校务的有吴昌硕、潘天寿、方介堪、朱复戡、黄宾虹、楼邨、李健（仲乾）、马公愚、王个簃、经亨颐、唐醉石、诸乐三、来楚生等。除此之外，1938年楼邨刊出教授书法篆刻启事，1944年上海东南书画社招生，科目设立"金石"一项，由来楚生、马公愚执教。邓散木亦以个人名义公开招生授艺。这些教学活动，在当时既成为艺术家的职业生涯，同时也承载起了传播书法篆刻艺术文脉的历史使命。

进入20世纪50年代以后，上海社会经济与政治环境、社会观念发生巨大变化。兼为印人身份的黄葆戊、李健、张志鱼、王个簃、马公愚、金铁芝等于1956年成为上海市文史馆馆员，其后亦续有印家延入。1960年上海中国画院成立，李健、马公愚、王个簃、钱瘦铁、来楚生、陈巨来、白蕉、叶潞渊等书画篆刻家被聘为画师，成为正式编制的艺术创作人员。这些措施对保存海上篆刻骨干人才具有十分深远的意义。

处于创作活跃时期的其他篆刻家，社会职业也纷纷变化。钱君匋、方去疾、高式熊、吴朴、单晓天等均就职于文化企事业单位。海上篆刻家自此基本上以薪金收入作为生活来源。篆刻家的创作几乎完全脱离了经济的动能，转为无直接功利的艺术表现与社会服务，客观上成为纯粹的保存文脉的行为，篆刻艺术的存在方式和艺术家的活动方式面临转型。

在社会比较稳定以后，印人结社成为推进艺术发展的客观要求。与新国画研究会等团体成立的背景相呼应，1955年，张鲁庵发起成立中国金石篆刻研究社筹备会，参与者包括部分已移居江苏、浙江和北京的印家四十余人。其后会员达到138人。这是近现代上海规模最大的包容不同师承和邻近地区名家的篆刻专业社团，至1961年，该社团人员纳入新成立的上海中国书法篆刻研究会。

金石篆刻研究社及"书刻会"的出现，是中华人民共和国成立初期海上印坛的一个重要事件，也是当时文艺事业趋向恢复的产物，对当时社会上书法篆刻爱好者形成了积极的影响，为海上书法篆刻艺术队伍的人气聚集和延续发挥了重要作用。20世纪40年代末进入海上印坛活动的印人，此时跃起成为中坚力量。

1956年10月，篆刻研究社组织作者共73人集体创作的《鲁迅笔名印谱》二册本由宣和印社钤拓五十部问世，这是海上印坛整体参与，规模前所未有的创作"大合唱"，也是中华人民共和国成立以后海上印人群体的第一次大聚集和艺术创作水平的大检阅。

"双百"方针的提出和贯彻，给经历了转型之后的篆刻艺术带来了新的生机。从1958年至1965年，是中华人民共和国成立以后海上篆刻艺术创作、普及教育和展览活动持续正常开展的时期。在新的社会环

《丁丑劫余印存》制谱留影

境下，艺术创作完全成为精神自觉。海上篆刻家努力寻找篆刻艺术服务社会与探索艺术的新空间，在"古为今用"名义之下，1959年，方去疾、吴朴、单晓天合作完成了《瞿秋白笔名印谱》；1959年至1961年田叔达先后创作了《毛主席诗词印谱》《农业印谱》《陈毅元帅诗句印谱》；1961年钱君匋刻成《长征印谱》；1964年钱瘦铁完成了《毛主席诗词十首篆刻集》，方去疾、吴朴、单晓天再次合作刻成《古巴谚语印谱》。流行的语汇作为创作选题是这一时期突出的特色之一。

20世纪50年代至70年代，海上篆刻家在传统文人艺术发展生态条件弱化的时势下，坚持潜心创作，不懈探索，曲折地拓展创作空间。相对舒缓的生活节奏和充裕的创作时间，也给这一时期艺术家追求技法的精进和作品的完美提供了客观条件。他们的努力使海上半个多世纪孕育生成的篆刻风格体系及艺术生命力得到延续，也向社会顽强地显示传统文化的存在。

同时，撰述印史的著作仍然艰难延续。20世纪三四十年代一路走来的印坛名宿在20世纪50年代以后悄然无声地担当着播火者的使命。1953年，以收藏印谱称盛的张鲁庵委托高式熊整理成《张鲁庵所藏印谱目录》；1956年陈巨来《安持精舍印话》刊于《赵叔孺先生逝世十一周年纪念特刊》，流传未广，迨"文革"结束，收入新出的《安持精舍印冣》；1957年，由王福庵主持，秦康祥、孙智敏编撰了《西泠印社志稿》一册；1961年吴朴撰《印章的起源和流派》；1963年，钱君匋、叶潞渊撰《中国玺印源流》，以连载形式发表于香港《大公报》，同年由香港上海书局结集出版；1959年，上海文管会辑拓《上海市文物保管委员会藏印》；1963年上海博物馆成立由徐森玉、沈之瑜、王个簃、叶潞渊、钱君匋、方去疾、郑为、郭若愚、吴朴九人参加的编辑组，开始编选十二卷本《上海博物馆藏印》。

1961年上海中国书法篆刻研究会成立，上海博物馆同时举办上海书法篆刻展。这也是中华人民共和国成立以来第一次大规模的全市性书法篆刻展览。原金石篆刻研究社人员自此纳入文化局主管的"书刻会"。

"书刻会"积极投入社会教育，培养书法篆刻人才，与上海青年宫联合举办青年书法学习班，在全市开辟六个辅导点，共三十个班。至1962年再次举办了上海市书法篆刻作品展览。同年在青年宫举办了第一次金石篆刻学习班，由方去疾授课，叶潞渊亦曾受邀参加指导。一批教师、社会青年、学生在此获得比较系统的书法篆刻教育。这些展览都与"书刻会"的活动相互协同，取得了一定的社会影响。

20世纪60年代以后，书法篆刻传授活动还在一些学校、企业的兴趣活动小组或个别师从的方式中得到继续。从20世纪50年代到70年代，马公愚、钱瘦铁、邓散木、来楚生、钱君匋、陈巨来、唐鍊百、顾振乐、沈觉初、单晓天、吴朴、徐植、高式熊、方去疾、徐璞生、江成之、符骥良、叶隐谷、翁思洵、顾懋钧、刘友石、杨明华、韩天衡、吴颐人等当时的老中青书法篆刻家，都曾在不同阶段、不同范围、不同层面热心地传播篆刻艺术，在"文革"前这一青黄不接的时期指导了许多有志学艺的年轻爱好者，一部分青年人才在20世纪70年代以后脱颖而出并在当代印坛卓然自立。

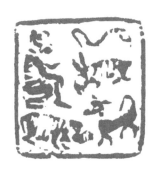

方介堪　潇湘画楼　　　　　　　　来楚生　生肖印　　　　　　　　陈巨来　梅景书屋

　　1972年，由上海书画社编辑方去疾等具体筹划，借助宣传"革命样板戏唱词"为佑护，以简化字刻印为"出新"旗幡，成功地组织了"工农兵为主体的业余刻印工作者"集体创作"样板戏"唱词选段印章的活动，1972年至1975年先后出版冠名为《新印谱》的印集三册，成为"文革"开始以后公开的老中青集体篆刻创作的一次破冰之举，对全国传统艺术领域产生了重大的影响。

　　1974年和1975年，仍由当时的上海书画社组织创作了《书法刻印》——"批林批孔专辑"和"四届人大专辑"。上海第三钢铁厂、上海商业一局等一些爱好者较多的企业自发组成业余书法刻印小组。市工人文化宫、市青年宫、沪东工人文化宫也以活动为纽带组织起一支爱好者队伍。

　　包括篆刻作品在内的全市性展览于1972年恢复。是年11月，上海画院举办了中断多年的书法篆刻展，其中展出篆刻作品43件。于次年举办的上海市书法篆刻展览，来自全市范围的42名老中青篆刻作者的作品汇集一堂。

　　这一系列创作活动表明销声匿迹多时的篆刻艺术开始以顽强而曲折的形态回到公众面前，海上篆刻家的人气获得重聚，展示了海上篆刻群体经历浩劫仍然生生不息、代代递承的再生能力，为20世纪80年代初海上篆刻的勃兴做了艺术人才的准备和创作水平的演练。

　　"文革"结束，海上老中青篆刻家浴火重生，仍以海内外瞩目的阵容合力拉开了艺术发展新时期的大幕。当此之际，海上篆刻群体新的梯队已经形成，深厚的传统底蕴，坚实的创作能量，多样的艺术风格体现了海上印坛的历史根基。这一梯队融入当代中国篆刻发展振兴的潮流并成为影响一时风气的劲旅。在当代印学研究的进程中，长期处于前沿地位。

　　1983年，上海《书法》杂志发起全国篆刻征稿评比，这是历史上首次全国性的篆刻艺术专业评选活动，在社会上产生了很大的影响。20世纪80年代上海市以及各区工人文化宫也多次组织职工书法篆刻展览与评比。1988年5月举办的上海首届篆刻大奖赛，评委阵容中包括方去疾、叶潞渊、高式熊、江成之等前辈印家，成为一次参与人数空前和地域分布广泛的篆刻创作队伍大检阅。此次大赛中，上海作者占了入展作者的三分之二，对上海青年篆刻艺术群体的成长，产生了积极的推动作用。1988年9月，中国书法家协会主办全国首届篆刻艺术展，上海68位作者入展，占全部入展人数的六分之一。这类评选、展事是与新时期上海青年篆刻艺术群体的蓬勃兴起和健康发展相辅相成的，可以说是经历了艺术生态良性恢复后，收获的初步创作成果。

　　从20世纪70年代后期开始，上海陆续出现了多个业余篆刻学习班，有的面向各地和海外进行函授教学。在"文革"结束后率先创办的《书法》杂志刊载篆刻作品和相关资料；上海书画出版社、上海书店出版社等出版机构及时编辑印行多种篆刻工具书、篆刻普及读物和理论文献，影印出版了一系列古玺

印、名家印谱谱录；上海的老中青印学研究者在这一时期向当代篆刻界贡献了一系列印学著述，及时响应了蓬勃兴起的书法篆刻实践产生的资料饥渴和思想理论需求，为当代印学作出了具有基础地位的重要建树。

青年篆刻创作和理论研究人才开始在上海市及全国产生影响，展示了新时期海上印坛前后接力的坚守团队及其艺术风貌。截至2018年，上海已加入西泠印社的社员为67人，占印社社员总数约六分之一。上海的篆刻队伍在坚守、传承、创变中构建的多样化的风格谱系，对当代中国篆刻艺术创作理念、创作技法、创作方向都产生着深刻而持久的影响。前后相承的海上篆刻名家也成为新时期中国印坛令人注目的前沿队列。海上篆刻与海上印学研究群体以及固有的文化生态，对当代篆刻的发展依然具有标杆意义，发挥着积极的推动作用。

明代以来海上文人篆刻艺术的育成与繁盛，经历了导入与反馈过程。海上篆刻与海上书画艺术共生共荣、比肩前行，成为这一时期中国书画篆刻艺术发展最为活跃、充分的区域。这一切始终与上海城市文明的发展不可分割。近现代海上篆刻群体扩展与创作繁荣，基于这个城市社会经济文化的特殊地位。这是一个不可复制的历史机遇。海上社会对书法篆刻家的成就、风格与名望，以及对艺术形态本身具有强势的提升力和传播力。中国篆刻在当代艺术领域中的地位，中国篆刻对东亚其他国家篆刻艺术的传导、走向的影响力，既缘于这个城市所提供的经济文化条件，同时缘于近现代海上篆刻群体所创造的艺术高度。因此，在这样一个平台上创造的艺术高度，实际上成为整个时代的高度。随着时间的推移，我们愈益清晰地感受到海上印坛对五百年文人篆刻艺术发展的传承推进意义和对当代篆刻艺术的深刻影响。同时我们也认识到，近现代上海如果没有集聚、提升外来艺术人才的社会生态条件，也就没有今天我们面对的海上篆刻现象。

因而，海上篆刻不应视之为一种区域文化，她更是近现代中国篆刻文化在这一区域的集合。这同样是上海这个城市的历史机遇和文化幸运。

二　印人

海上印人传略概述

清康熙年间，周亮工撰《印人传》，开启专为篆刻家作传之先河。稍后，汪启淑《续印人传》付梓。清末民初，叶为铭先生撰《再续印人小传》，后又将上述三种合编为《广印人传》印行，嘉惠印林。1998年，马国权先生编著的《近代印人传》出版，再续印坛佳话。与前三传不同处，《近代印人传》近半数传主配有肖像，印蜕千方有余，可谓图文并茂。上述印人传之相同处，是入传印人不局限于某一地域，周亮工、汪启淑之入传者多为友人，人数自然有限，叶为铭先生之《再续印人传》之体例和人物数量，已和现代人物辞典类工具书无异，唯因人力、资料、信息传播等方面制约，筚路蓝缕，难免有简略、谬误的存在。

《近代印人传》之前，马国权先生在1974年编著出版了以地域划分的《广东印人传》。无独有偶，福建籍的林乾良先生在2006年出版了《福建印人传》，为地域印人传记再添一筹。编撰一地之印人传，有点像史学中的断代史，优点是作者除了专业知识外，对某地的风土人情也有较多的研究和了解，易于深入下去。编撰地域印人传，不知是否马先生的创建，但将书画家（包括篆刻家）按地域关系汇于一编，则有民国初年上海人杨逸所编之《海上墨林》，正如高邕在"叙"中所说："夫古之书画史，无省县畛域，范围既广，则取舍必严。若是编所记，仅限沪地一隅，蒐林网泽，片材悉录，犹恐或遗，又安能以书画史之体例绳之？"①这种以地域关系编书画家传略，对了解和研究一个地区书画的兴起与发展规律，有其不可替代的作用。关于录入书画家范围，是书《例言》云"首邑人，次寓贤，再次方外与闺彦。凡属能书能画，均归采纳，不存品第高下、严选慎择之意"，"凡达官贤宦，词苑通才，湖海名流，林泉遗逸，负有书画之长，或旬日句留，或经年常驻，或时来时往，踪迹靡定，无分久暂，均属寓公，所见所闻，兼收并录"②。

今编就之《上海千年书法图史·篆刻卷》有印人传略部分，印人的录入条件与《海上墨林》基本相同，即上海籍以及与上海有关系的篆刻家、印学家、鉴藏家等均可入录，较《海上墨林》更为广泛。在体例上更不以邑人、寓贤、方外、闺彦区分，而是按照年代先后排序，便于检索查找。

上海主体为移民城市，在一般人的印象中，上海在开埠之前只是一个小渔村。但是在有"上海之根"称誉的松江广富林考古发掘中，出土了新石器时代和周、汉、宋、元等时期的大量文物，证明了上海地区人类历史的悠久。黄浦江、吴淞江流贯上海，为太湖主要航运要道。有"东南巨镇"之称的青龙镇（今上海青浦白鹤镇）坐落于吴淞江支流老通波塘的两岸，唐宋时期的青龙镇，北临吴淞江，东濒大

海，地处江海要冲，逐渐发展成为上海地区最早的贸易港口。通过上海博物馆"千年古港——上海青龙镇遗址考古展"，我们可以了解到青龙镇因海上贸易的兴盛而富裕，昔日青龙镇有三十六坊，烟火万家，一派繁荣景象。北宋熙宁十年（1077），有"上海务"这个榷酤机构之设。而作为历史上第一位与海上印人有关的米芾，在北宋元丰五年（1082）官青龙镇监镇，南宋绍熙《云间志》并记载其于是年书有《隆平寺经藏记》。约南宋初，华亭人曾大中则是有史料明确记载的一位书法家、篆刻家。如果说米芾属于寓贤，而曾大中就是标准的邑人了。元至元十四年（1277），华亭县升府，次年改称松江府，仍置华亭县隶之。元至元二十九年（1292）上海县立，也辖于松江府。因著名书画家、篆刻家赵孟頫族兄赵孟僴出家于松江府城内本一禅院（原为北道堂，赵孟僴出家后所改），故赵孟頫常来松江，在本一禅院讲学授艺，又与松江普照寺住持僧友善，并留下多件墨迹（今已佚）。元延祐六年（1319），赵孟頫得请南归，曾入北道堂事道，其摹刻自画像石于1980年在松江出土，系本一禅院旧物。孙慰祖先生认为，北宋时期是"中国印史一个重要系统的起始点"，即"文人篆刻艺术的孕育时期"。元代承袭、发展了"由隋唐官印风格延伸出来的另一翼是逐渐转向清雅圆健的小篆朱文印式，被明清篆刻家视为'宋人样'或'元朱文'的印式"。米芾、赵孟頫在宋元文人篆刻历史上都具有重要的地位和影响，两人作为上海印人中的寓贤，不仅使"海上印人传"千年历史得以成立，且具有充分的说服力。

宋末元初，松江已从闽广地区传入棉花种植，许多妇女学会了棉花纺织技术。后来黄道婆由崖州（今海南）重返松江故乡，向人们传授先进的纺织技术并推广先进的纺织工具，当地和周边地区都加以仿效，松江府因此成为全国棉纺织业中心。清初上海人叶梦珠《阅世编》记："前朝标布盛行，富商巨贾操重资而来市者，白银动以数万计，多或数十万两，少亦以万计。"③"商贾贩鬻近自杭、徽、清、济，远至蓟、辽、山、陕。"④经济的繁荣，带来文化的昌盛，"晚明时期在上海出现的'松江画派'，是16世纪末至17世纪的一个重要画派。以顾正谊为首的'华亭派'、以赵左为首的'苏松派'、以沈士充为首的'云间派'，在'吴门画派'之后，另树旗帜，风靡一时。因同属松江府治下，三派合称'松江画派'……据杨逸编著《海上墨林》所载，明代至清代晚期上海本地画家有名姓可考者达数百人"⑤。

明代是文人流派印兴盛时期，文彭是重要的标志性人物，吴门印派波及周边乃至更远，影响巨大。在这一时期，嘉定、崇明二县及金山卫隶属于苏州府。实际上邻近的一些地区在辖区上有无变更，都不影响印人之间的交往，尤其是邻近上海的江苏、浙江几个文化发达城市，如苏州、嘉兴、杭州等更是如此。几乎与吴门印派同时期，徽州印人迅速崛起，并占据了印坛诸多重要席位。因徽州土地资源与人口增长的矛盾，许多徽州人在外地谋生、发展，还有一些人选择寄居或占籍，东南地区一些文化、经济较发达的地区是徽州人常常涉足之处，上海地区即其中之一，这其中不乏游艺的徽州印人。如歙县李流芳侨居嘉定南翔，汪关家娄东（今江苏太仓）而往来于嘉定、松江、青浦、上海、吴门、昆山等地。世居上海之顾从德于明隆庆六年（1572）辑成《集古印谱》六卷20部，此为最早以秦汉原印钤盖之印谱，为顾从德辑谱之罗南斗亦徽州人而流寓海上者。清初休宁篆刻家吴晋先侨居江苏常熟，后定居娄县（今上海松江）。以上所举，说明彼时上海已为书画、篆刻艺术之繁盛地区，而举例皆为徽人，则是因为具有一定的代表性。

在文彭、何震、汪关、赵宦光、朱简、归昌世、李流芳、王志坚、葛潜等印人的影响下，清代松江印人群体开始崛起，形成了文人篆刻一脉——云间派，张智锡为开山人物，接踵者有王睿章、王玉如、鞠履厚、韩雅量、怀履中等，清歙县人、寓居杭州的汪启淑素喜藏印，更为难得的是他"不薄古人爱今人"，奔走四方拜访印人，乾隆年间曾避暑华亭，访印交友，编辑印谱，其《飞鸿堂印人传》多有收

录。在他的皇皇巨著《飞鸿堂印谱》中，就辑入云间印人15人共512件作品。篆刻之外，云间藏印、辑谱及印学也颇可观，前者如陈钜昌的《古印选》、陆鑨的《片玉堂集古印章》《秦汉印范》、张祥河的《秦汉玉印十方》以及《葛氏印谱》《存古斋印存》《静观楼印言》等三十余种。明中期的陆深是较早涉及印学的松江府人，他的《古铜印章跋》考证古印年代，《论印二则》则对汉晋唐宋印颇多独到见解。明末杨士修之《印母》《周公瑾〈印说〉删》见解独到，在篆刻美学、批评等领域有所开拓。董其昌、陈继儒声名籍甚，为多家印谱作序，虽难免应景之文，然字里行间亦不乏真知灼见。

鸦片战争后，上海辟为商埠，资本和各色人等大量涌入，经济的自由和繁荣，文化的开放和包容，上海逐渐成为金融中心，文化亦由传统型向商业都市型转换。19世纪中叶，"海上画派"初现端倪，重要的先驱人物即金石家、书画家、篆刻家赵之谦，其"金石画风"及篆刻影响巨大，其后海派宗师级人物吴昌硕亦承其衣钵而发扬光大。赵、吴印风风靡印坛，清末民国间追随效仿者不计其数。许多篆刻家麇聚沪上，或短暂游艺，或长期寓居，熙来攘往，不可胜纪。作为大都市的上海有多所艺术类大学、专科学校，如上海美专、新华艺专、上海艺术大学、中华艺术大学、昌明艺术专科学校等，许多学校开设有金石篆刻课程，培养了不少篆刻人才。通过这次对海上印人较全面的梳理，不仅印人数量大大超出以前的统计，并且根据新资料增补了一些宗师级和卓有成就的人物，正如孙慰祖先生所说的："近现代中国印坛的代表人物大多与海上生活及篆刻活动发生过或长或短的交集。"⑥

前面提到海上印人的组成除了篆刻家，还有与篆刻相关的印学家、收藏家、出版家以及擅制印泥者。张鲁庵先生的印谱收藏，被称为"海内第一家"，其藏谱、藏印捐赠西泠印社，华笃安、冒广生、王福庵等将藏印捐赠上海博物馆，尤其是华笃安捐赠明清流派印章，不仅为上海博物馆印章收藏填补了无可替代的空缺，并确立了上海博物馆明清印章收藏之权威地位。张鲁庵不仅是篆刻家、印谱印章鉴藏家，还是著名的印泥制作家，其"鲁庵印泥"深受识者喜爱。其他如吴隐之"潜泉印泥"、方约之"节庵印泥"、徐寒光之"十珍印泥"等亦为印家钤印利器。除了传统辑谱方式外，一些有识之士借助日益先进、发达、便捷的印刷业，编辑、出版了许多珍贵印谱及相关著述，典型者如吴隐经营"上海西泠印社"时，出版碑帖、印谱三十余种，汇为《遁庵印学丛书》等。其他如商务印书馆、有正书局、宣和印社、扫叶山房等，也出版了大量的印谱、金石文字书籍，对篆刻的普及和推动功不可没。

近代收藏家葛昌楹曾辑《宋元明犀象玺印留真》印谱出版，自诩印缘，欣喜之余，于谱末附"观印券"，后被人识破多为伪造，不免意兴索然。作伪者即寓居海上的书法、篆刻家汤临泽，由此亦可窥见海上印人结构之包罗万象。

孙慰祖先生认为："近代书画篆刻走向商业化，在海上发育较早而最为充分。从19世纪末到20世纪20年代，上海逐步形成贯通南北、联结中外的文化艺术产业，其市场消费群体规模之大，是前所未有的。汇集海上的篆刻家（当时也泛称为金石家）与书画家一样，通过市场实现艺术劳动的经济价值。不同层次的印人以此作为生活来源之一甚至全部，同时又在艺术的创造中奠定了自身的文化地位。"⑦艺术品既然有商品属性，为其作广告也就顺理成章，除了书籍上附载的广告，海上各类报业成为刊登润例的最佳媒介，除了在海上生活、工作的印人刊登润例，还有外埠印人委托中介代理接件，可见海上艺术商品化的盛况。我们现在还能看到不少印人多个时期的润例，在不同时期，润例是不同的，反映了时局和印人地位的变化。松江朱孔阳1914年曾由之江大学教授徐子升代订润格："石章每字一角，牙章每字二角，瓷铜晶玉均从面议。"1935年夏重订书画篆刻润例，但所收款项均作为"善金"捐赠公益事业单位，丰子恺为作《浣云壶弄印图》相赠以表敬意。邓散木自言平生艺事以篆刻第一，嗜酒而具个性，不仅自号

粪翁，斋室名为厕简楼，还曾在1927年发布以绍酒代润例者。金山白蕉书画以外，兼擅篆刻，1932年润例每字"石章1元，牙3元，铜5元，金银7元，晶玉10元，铜金银晶玉朱文加倍"。而在1931年《白蕉自订书画篆刻小约》云："要白蕉写字、作画、篆刻者，概略取酬，各件不论尺寸分毫，求者必履行下列条件之一，计纳好纸三四纸或七八纸，广皮一刀或两刀；好墨一锭或二锭；好笔一支或二支；好石一块或两块……"以艺易己所喜文房佳品，不失文人风雅。齐白石曾在沪鬻画，又曾在沪办展。抗战期间，不轻易会客，不应酬，后谢绝见客，不接定件，发布《画不卖与官家》告白。抗战期间梁果斋等多人在沪以润资助战，反映了印人在国难当头时的民族气节。

在当今汗牛充栋的出版物中，《上海千年书法图史·篆刻卷》无疑是具有地方特色并具有开拓性的一部著作。印人传略是《上海千年书法图史·篆刻卷》重要组成部分。在人类发展历史中，人是决定一切的先决因素，没有了人，上海千年书法图史也无从谈起。通过海上印人传略，我们可以了解宋元明清时期，上海篆刻有其独特的、不可取代的地位和价值。近现代上海已然成为篆刻重镇。"我们今天阐述中国近现代篆刻史，海上篆刻家群体、海上印学活动、海上印风始终是其中的一个核心话题和主要板块。"⑧

注释：

①②《海上墨林》，华东师范大学出版社，2009年，第2、4页。

③《阅世编》，中华书局，2007年，第179页。

④⑤万青力《并非衰落的百年》，广西师范大学出版社，2008年，第116、117页。

⑥⑧《近现代海上篆刻学术研讨会论文集·序》，上海书画出版社，2014年。

⑦《可斋论印四集》，吉林美术出版社，2016年，第376页。

米芾

米芾（1051—1108），书画家、鉴藏家、印学家。四十一岁前名黻，后改为芾，字元章，别署火正后人、鹿门居士、襄阳漫士、海岳外史等。祖籍太原，徙居襄阳（今湖北襄樊），晚年定居润州（今江苏镇江），故又称"吴人"。米芾自谓"在官十五任，荐者四五十人"。历官秘书省校书郎、无为军使、书画博士、礼部员外郎、淮阳军使等，南宫为礼部别称，故世称米南宫。富收藏，蓄奇石，有洁癖，人称"米颠"。善书法，诸体兼长，尤精真、行。《宋史》本传称之"妙于翰墨，沉着飞翥，得王献之笔意"。精绘事，创"米点皴"描绘江南烟雨，有"米家云山"之称。元丰五年（1082）春正月，官青龙镇（今上海青浦白鹤镇）监镇，作《沪南峦翠图》，南宋绍熙《云间志》有其是年书《隆平寺经藏

米芾

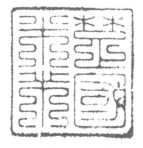

米芾用印　楚国米芾

记》之记载。所著《书史》中有论印、用印法，如"印文须细，圈须与文等""贞观、开元皆小印，便于印缝"。又"王诜见余家印记，与唐相似，尽换了作细圈，仍皆余所篆也。如填字自有法，近世填皆无法"语，可证其自篆印章。一说其能刻印，丁敬尝谓："米襄阳自刻姓名真赏等六印，且致意于粗细大小间，盖名迹之存，古贤精神风范斯在。"有《书史》《画史》《宝章待访录》《砚史》及《山林集》（已佚），后人另辑有《宝晋英光集》《宝晋山林集拾遗》等。

曾大中

曾大中，约活动于南宋初期，书法家、篆刻家。华亭（今上海松江）人。善小篆，喜摹印。南宋陈槱著《负暄野录》卷上"近世诸体书"一则载："余尝评近世众体书法，小篆则有徐明叔及华亭曾大中、常熟曾耆年。然徐颇好为复古篆体，细腰长脚，二曾字则圆而匀，稍含古意。大中尤喜为摹印，甚得秦、汉章玺气象。"

赵孟頫

赵孟頫（1254—1322），书画家、篆刻家。字子昂，号松雪道人、水精宫道人，中年曾作孟俯。宋宗室，赐第居湖州（今属浙江）。入元，荐授刑部主事，累官至翰林学士承旨、荣禄大夫，封魏国公，谥文敏。工书法，五体皆能，尤精正、行书和小楷，圆转遒丽，世称"赵体"。擅画，人物、鞍马、竹石、山水无一不能，以飞白法画石，以书法笔调写竹，倡导士气，开创元代新画风，评者誉为"元画之冠"。兼工篆刻，擅"圆朱文"，明甘旸谓："赵子昂善朱文，皆用玉箸篆，流动有神，国朝文太史仿之。"故宫博物院藏赵孟頫《致国宾山长帖卷》云："名印当刻去奉送。承别纸惠画绢、茶，与麂、鸠、鱼干、乌

赵孟𫖯

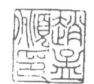

赵孟𫖯用印　赵孟𫖯印

鸡、新笋，荷意甚厚，一一祗领。不胜感激。"可证甘旸所言不谬。《松江县志》人物卷赵孟𫖯条云："其族兄赵孟倜出家于松江府城内本一禅院，故孟𫖯常来松江，在本一禅院讲学授艺。当时华亭文士以书法知名者有王坚、王默、俞庸、章弼等，皆以孟𫖯为宗。又与松江普照寺住持僧友善，曾以楷书陆机《文赋》相赠。又有《千字文》刻于松江。另有《华亭长春道院记》及《松江宝云寺》等碑刻，皆为孟𫖯寓居松江时所刻，惜已无存。"本一禅院原为北道堂，赵孟倜出家后所改。延祐六年（1319），赵孟𫖯得请南归，曾入松江北道堂事道，所摹刻自画像石于1980年在松江出土，系本一禅院旧物，今藏松江博物馆。辑有《印史》，有《松雪斋全集、续集、外集》等。

吴福孙

吴福孙（1280—1348），书法家、印学家。字子善，自号清容野叟。杭州人。历任嘉兴路儒学学录，迁宁国路儒学学正、潮阳县青洋山巡检、常州路儒学

教授、嘉兴路澉浦税务课大使，至正六年（1346）授上海县主簿。书学赵孟𫖯，得其早年楷法之妙，兼工篆、籀，得赵孟𫖯称许。有《古印史》等。

杨瑀

杨瑀（1285—1361），字元诚，自署山居道人。五世祖自婺迁杭，遂为杭人。元天历年间至京师，受知于文贞王，偕见元文宗于奎章阁，文宗命篆"洪禧殿宝""明仁"二小玺文。擢中瑞司典簿，历官广州路清远县尹、宣政院判官，改建德路总管。七十三岁屡告老，居松江之鹤沙（今上海南汇下沙）。行省上中书，升浙东道都元帅，进阶中奉大夫。不赴，遂以半俸优老。有《山居新语》《山居要览》。

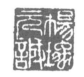

杨瑀用印　杨瑀元诚

王彝

王彝（？—1374），诗文家、印学家。字常宗，别号�妫蜼子。其先蜀人，后徙嘉定。少孤贫，读书于天台山，明初以布衣召修《元史》，旋入翰林，以母老乞归。明洪武七年（1374），因魏观事，与高启同诛于南京。有《王常宗集》四卷，补遗一卷，续补遗一卷。《王常宗集》卷三《印说》一篇，由符节以示信论起，言古印制度甚详，对了解明代学人对古玺认识过程有参考意义。

徐霖

徐霖（1462—1538），书画家、诗人。字子仁，一字子元，号髯翁、髯仙、髯伯，别署快园叟、九峰

道人。原籍华亭（今上海松江）。六岁丧父，随兄居南京。十四岁为诸生，屡试被黜，即弃去。工诗文、书画，善制小词，能自度曲。善画花卉、松石，兼工山水。文嘉谓其书法"真行篆皆能，而篆尤妙"。篆书初尚雄丽，晚益古朴。旁及篆刻，印文章法，心画精奇。

徐霖用印　九峰道人

陆深

陆深（1477—1544），文学家、书法家、印学家。初名荣，字子渊，号俨山。南直隶松江府（今上海松江）人。弘治十八年（1505）进士，选庶吉士，授编修，改南京主事，历国子司业、祭酒，充经筵讲官，累官四川布政使、詹事府詹事。嘉靖十九年（1540）致仕归里，卒赠礼部右侍郎，谥文裕。书学李邕、赵孟頫，遒劲有法。赏鉴博雅，为词臣冠。《古铜印章跋》一文考许赞所得"廷美之章"铜印，当是唐代以后物而非汉印，然非近世物。又有《论印二则》，载鞠履厚《印文考略》，对汉晋唐宋印颇多独到见解。有《南迁日记》《玉堂漫笔》《春风堂随笔》《知命录》《俨山集》等。

陆深用印　上海

朱鹤

朱鹤，活动于明正德、嘉靖间，书画家、竹刻家、篆刻家。字子鸣，号松邻。世本新安（今安徽黄山），自宋建炎徙于华亭（今上海松江），又徙嘉定。《思勉斋集》云："松邻徙居嘉定，精图绘雕镂之技，以高雅名，为陆祭酒深（陆深）客。"鞠履厚《篆文考略》："松邻，一作松龄，工篆刻。"刻竹擅深刻法，为嘉定派竹刻开山始祖。有《松邻印谱》四卷，今佚。

朱缨

朱缨（1520—1587），竹刻家、书画家、篆刻家。字清父（甫），号小松。嘉定人。朱鹤子。刻竹得家法，以人物见长。毛祥麟谓朱缨"能世父业，深得巧思，务求精诣，故其技益臻妙绝"，有出蓝之誉。擅书法、篆刻、绘画。有《小松山人集》，已佚。

朱缨

张允孝

张允孝，活动于明嘉靖、万历年间，书画家、篆刻家。字子游，人称贞白先生，更名初，字太初，松江人，四十年不入城市，竹篱茅舍，屡空晏如，时称云间伯夷。少从文徵明游，善画山水，行

草宗王羲之。复从武进薛应旂（方山）游，得其画理，兼精篆刻。

顾从德

顾从德（约1525—？），活动于明隆庆年间，印章鉴藏家、出版家。字汝修。武陵（今湖南常德）人，世居上海。酷嗜金石，自祖顾世安起，搜购印章不遗余力。以家中三代所藏及少量友好所蓄古印，委王常（罗南斗）精选古玉印一百五十余方，铜印一千六百余方，毕数年之功，于隆庆六年（1572）成《集古印谱》六卷，共二十部。《集古印谱》为中国最早一部以秦汉原印钤盖之印谱，甘旸谓："隆庆间，武陵顾氏集古印成谱，行之于世，印章之荒，至此破矣。"万历三年（1575），顾从德、王常据《集古印谱》原钤本为底本，搜辑古印三千有余，成木版翻摹六卷本印谱《印薮》，王穉登评"《印薮》未出，坏于俗法；《印薮》既出，坏于古法"。

张应文

张应文（1535—1593），书画家、藏书家、印学家。字茂实，号彝斋等。嘉定（今属上海）人。监生，以古器书画自娱，曾举生平见闻一一题记，其子谦德编成《清秘藏》二卷。上卷论玉、古铜器、法书、名画等，下卷叙赏鉴家、书画印识、法帖原委等，"书画印识"涉及唐宋元内府及私家鉴藏印及使用等。

罗南斗

罗南斗（1535—约1607），篆刻家、印学家。字伯廛，号吴野生。徽州岩寺呈坎（今安徽黄山）人。父为制墨名家罗小华，初从胡宗宪征倭，后入严世蕃幕。嘉靖年间世蕃伏法，小华同死西市。为避祸，南斗隐姓改名王常，字幼安，又字延年，号青羊生、懒轩。出亡吴越间，鬻骨董自给。隆庆六年（1572），将上海顾从德所藏古玉印一百五十余方、铜印一千六百余方原印钤拓成《集古印谱》，为印史上最早以秦汉原印钤盖之印谱。清初呈坎人罗逸（字远游）题族人罗公权印章册云："（罗小华）后坐事见籍，独古印章存。延年益校其精者梓而行之，今《云间顾氏印谱》《海阳吴氏印谱》是也。"万历三年（1575），"歙人王延年将上海顾汝修、嘉兴项子京两家收藏铜玉印合前诸谱，木刻《印薮》，务博为胜，殊无简择之功。"此木版翻摹之六卷本《印薮》，开晚明摹刻印谱风气。万历三十四年（1606）又编《秦汉印统》。南斗工篆刻，朱简《印经》称："又若罗王常、何叔度、詹淑正、杨汉卿……皆自别立营垒，称伯称雄。"

陈钜昌

陈钜昌，活动于明万历年间，篆刻家。字懿卜。江苏华亭（今上海松江）人。工篆刻，万历三十三年（1605）摹辑《古印选》四册。是书摹刻古印八百钮，印蜕下系释文及钮制，有张翼珍、董其昌、孙克弘序。

璩之璞

璩之璞（？—1607后），书画家、篆刻家。字君瑕、仲玉，号荆卿、东海漫士。豫章（今江西南昌）人，侨居上海。《松江府志》："君瑕工书画，尤精于摹印，在吴门文氏伯仲间，人品高洁，士论多之。"好刻书，所刊本署"燕石斋"，为人所称。子幼安，亦工刻印。

董其昌

董其昌（1555—1636），书画家、鉴藏家。字玄宰，号思白、思翁、香光、香光居士。华亭（今上海松江）人。万历十七年（1589）进士，历任编修、湖广副使、太常寺卿、礼部侍郎、南京礼部尚书，谥文敏。精鉴书画，善画山水，书法初学颜真卿，后改学虞世南，复追魏晋，自谓于率意中得秀色，对后世影响很大。山水远师董源、巨然、二米，以黄公望、倪瓒为宗，讲究笔致墨韵，气度安闲清丽，古雅秀润。以禅论画，分为南北宗，以南宗为文人正脉。提出"读万卷书，行万里路"，后人奉为信条。崇祯七年（1634），与陈继儒、夏树芳等题陈元常（篆客）刻印。尝序跋《古今印则》陈氏《古印选》《吴亦步印印》《学山堂印谱》，以己隆誉为印学摇旗呐喊，功莫大焉。有《画禅室随笔》《容台集》《容台别集》《画旨》《画眼》等。

陈继儒

陈继儒（1558—1639），文学家、书画家。字仲醇、眉公，号麋公，斋室名宝颜堂、玩仙庐、来仪堂。华亭（今上海松江）人。二十一岁补诸生，二十八岁弃去，烧儒衣冠，退居小昆山，后居佘山，筑"东佘山居"，杜门著述，屡征不仕，以隐士名，而周旋于大官僚间。工诗善文，书法苏米，兼能绘事，擅墨梅、山水，意态萧疏。学识广博，庋藏碑帖、旧籍、书画、印章甚丰，有苏东坡雪堂印、陈季常等。曾为《古今印则》《印品》《黄明印史》《忍草堂印选》《学山堂印谱》序跋，崇祯七年（1634），与董其昌、夏树芳等题陈元常（篆客）刻印。摹刻《晚香堂苏帖》《来仪堂米帖》，有《陈眉公全集》《小窗幽记》《太平清话》《眉公书画史》《妮古录》《珍珠船》等。

汪关

汪关（约1570—1628后），鉴藏家、篆刻家。原名东阳，字杲叔。后得汉"汪关"印，更名关，李流芳字之曰尹子。斋室名宝印斋。安徽歙县人，家娄东（今江苏太仓）。早年家境优裕，自少酷好古文奇字，收藏金、玉、玛瑙、铜印不下二百余方。遭遇家厄、丧妻之痛，所藏散失殆尽。遂借篆刻奔走天下以自给，不受染时习气，以冲刀法直追汉之铸印，篆法精严，章法工稳而富有变化，刀法稳重而灵动，风格典雅秀逸，人称"娄东派"。是明代印人中追摹汉法能形神兼备、气韵雅妍的集大成者。周亮工曾称"以和平参者汪尹子"。清代林皋与现代陈巨来均从其印风入手而成名家。其印名多得同里、"嘉定四先生"之一程嘉燧之延誉，唐时升、娄坚、李流芳亦多交往，娄、李曾为汪关《印式》撰序、跋，李流芳并为撰《汪杲叔像赞》。东南名流如董其昌、王时敏、文震孟、恽本初、归昌世、李流芳、钱谦益、赵文佩等人用印，多出汪关之手。其足迹，游及吴门、娄东、昆山、嘉定、松江、青浦、上海、杭州、阳羡等地，嘉定、昆山为交游密集之地。侯岐曾谓汪关"少年慕游侠，结客千金散。爱听华亭鹤，流寓东海畔"。万历四十二年（1614），以自藏古玺印与自刻印合辑为《宝印斋印式》，亦名《印式》，存世数种，各本序跋及录印数量亦有不同。

汪关　逍遥游

归昌世

归昌世（1573—1645），书画家、篆刻家。字文休，又字道玄，号假庵。江苏昆山人，居嘉定南

翔。归有光孙，诗文得家法，与李流芳、王志坚并称"三才子"。善草书，精画墨竹，兼工篆刻，初宗文彭，能不为束缚，从秦汉印中汲取养分。朱文印常拟汉铜印斑驳锈蚀之效果，笔画显现内方外圆之端倪，体现简静而典雅之个性。治学严谨，博学多才，治印倡导"性灵说"，谓："作印不徒学古人面目，而在探其源。源则作者性灵也，性灵出而法亦生，神亦偕焉。"又云："每谓文章技艺，无一不可流露性情，何独于印而疑之？"其美学观在所刻"负雅志于高云"一印得以呈现，印文虽糅大小二篆，然安排妥帖，渊雅工稳，风格独具，明人称其篆刻与文彭、王梧林鼎足而立。与太仓学山堂主人张灏友善，印作多收于张灏所辑《承清馆印谱》《学山堂印谱》中。王志坚《承清馆印谱跋》记载其与归昌世、李流芳三人雅聚之情景："开卷之外，以篆刻自娱。""每三人相对，樽酒在左，印床在右，遇所赏连举数大白绝叫不已，见者无不以为痴，而三人自若也。"甲申（1644）明亡后行歌野哭，痛心疾首，越年病故。有《假庵诗草》等。

李流芳

李流芳（1575—1629），书画家、篆刻家。字长蘅，一字茂宰，号檀园，别署香海、泡庵、慎娱居士、檀园老人等。安徽歙县（今安徽黄山）西溪南人，侨居嘉定南翔，读书处曰檀园。明万历举人，与同里唐时升、娄坚、程嘉燧友善，"暇日整巾，拂撰杖履，联袂笑谈，风流弘长，与之游处者，咸以为先民故老，不知其为今人也"。四明谢三宾将四人诗文镂版行世，名《嘉定四先生集》，"嘉定四先生"不胫而走。李流芳诗、书、画皆负盛名，偶游戏刻竹，学朱松邻。篆刻宗文彭，《歙县志》载："流芳闻何震工篆刻，戏效之，未久竟与震同工。"有《檀园集》《西湖卧游图题跋》。

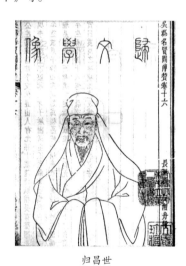

归昌世

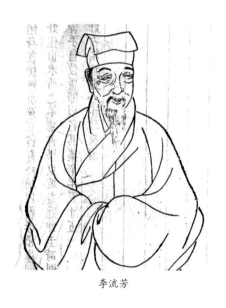

李流芳

李流芳　每蒙天一笑

夏允彝

夏允彝（1597—1645），篆刻家。字彝中、彝

归昌世　负雅志于高云

仲，号瑗公。华亭（今上海松江）人。明万历举人，崇祯十年（1637）进士，授长乐知县。福王立，擢吏部考工司主事。是时东林方讲学于苏州，允彝与同邑陈子龙慕之，结文会以应之，名"几社"。清兵陷松江，闻友人徐石麟、侯峒曾、董淳耀等皆死，乃赋《绝命诗》，投水死节，谥"忠节"。其好古博学，暇时偶作印章。有《夏文忠公集》《私制策》《四传合论》《禹贡合注》《幸存录》等。

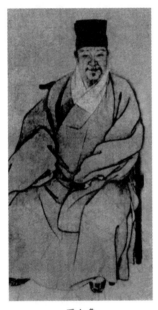

夏允彝

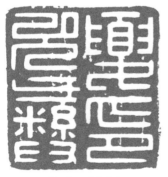

夏允彝　夏允彝印

杨士修

杨士修，活动于明万历年间，印学家。字长倩，号无寄生。云间（今上海松江）人。杨氏髫年即嗜印学，每叹顾从德木刻本《印薮》不复见古人刀法，自得

顾氏《集古印谱》，豁目游神，究心研讨，自出机杼，著《印母》一卷，对后世印学颇有影响。黄元会序《承清馆印谱》称："岁壬寅（1602），云间杨子贻我《印母》三十二则（按，三十二则误，应为三十三则）。"又据周公谨《印说》删编而成《周公谨〈印说〉删》一卷，辑选精要不繁，成书于万历壬寅（1602）。

陆鑨

陆鑨，活动于明万历年间，鉴藏家。字元美，号铁夫，别署片玉堂。云间（今上海松江）人。万历三十五年（1607），陆鑨辑姚叔仪摹刻古印成《片玉堂集古印章》。是谱以古铜、玉印与摹刻印相间而成，凡例云："予家旧藏铜玉古印千余，不足者以青田石勒补，二载始竣，顿还旧观。且用朱砂逐方印定，览者自能具眼。"同年与潘云杰辑《秦汉印范》六卷，内杂部分所藏古铜印，收印二千六百余方。由名家苏宣、杨当时同摹，虽略逊于秦汉原印，却胜于木版《印薮》。

姚秦

姚秦，活动于明万历年间，篆刻家。字叔仪。上海人。万历三十五年（1607）陆鑨辑姚叔仪摹刻古印成《片玉堂集古印章》。

潘云杰

潘云杰，活动于明万历年间，书法家、鉴藏家。字源常。原籍荥阳（今属河南），世寓上海。潘氏精于篆隶，尤喜古印章。万历三十五年（1607）辑《集古印范》十册，撰《潘氏集古印谱小引》。是谱由苏宣、杨当时以青田石摹勒，"大都仿《印薮》，亦多《印薮》未载者"，共得印2412方。是年又辑《秦汉印范》六卷，由杨当时摹镌。

朱蔚

朱蔚，活动于明万历年间，画家、篆刻家。字文豹。娄县（今上海松江）人。明万历二十九年（1601）武进士，官至闽帅。《娄县志》："朱蔚居娄县之泗泾，工篆刻，兼善墨兰。"

周绍元

周绍元，活动于明万历年间，篆刻家。字希安。娄县（今上海松江）人。早孤，攻苦积学，年二十困于病，隐居藻里，杜门学诗。《娄县志》："绍元，思兼之子，隐居为学，工八分，精篆刻，著有《我贵编》。"

程邃

程邃（1607—1692），书画家、篆刻家。字穆倩，一字朽民，号垢区、垢道人、垢区道人、江东布衣、黄海、黄海钓者等，斋室名"犊乐斋"。徽州歙县岩镇（今安徽黄山）人，生于云间（今上海松江）。明末博士弟子员，明亡不久即弃巾衫，隐居广陵。曾从黄道周、杨廷麟游，同万寿祺拜陈继儒为师，与吴伟业、王士祯、冒襄、周亮工、钱谦益、程正揆、施润章、查士标、吴山涛、梅清、石涛、王石谷、孔尚任等交好。康熙十八年（1679）春，清廷开博学鸿词科，当地官员举荐程邃应试，程邃辞不就，以文章、气节鸣江南。程邃能诗，工书画、篆刻，又善鉴书画及古器旧物。作画初学董其昌，后学王蒙、巨然，中年后用渴笔焦墨勾勒皴擦，有润含春泽、干裂秋风之趣，生动别致。书法善行草、隶书，古拙高迈。《（康熙）徽州府志》谓其："精秦汉篆法，居金陵，天下士大夫争购其图章，以为珍宝，几与何雪渔齐名。"其篆刻效法

古玺、秦汉，以钟鼎古文摹入印中，辅以出奇错落的章法，又博采文、何之长，融会贯通，作品淳古苍雅，章法严谨，笔意奇古，人称"歙派"，与巴慰祖、汪肇漋、胡唐为"歙四子"。有《程穆倩印谱册》及诗集《萧然吟》存世。

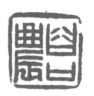

程邃　谷口农

李雯

李雯（1608—1647），文学家、印学家。字舒章。华亭（今上海松江）人。诸生。顺治初，荐为弘文院中书舍人，充顺天乡试同考官。以父丧归。少与陈子龙、宋徵齐名，称"云间三子"。有《蓼斋集》，其卷三十四《黄正卿诗印册叙》一文提出篆刻仅"宗法秦汉"尚不够，应从先秦文字入手，以达到"取法乎上，方得其中"的效果，颇有识见。

胡德

胡德，明代篆刻家。字懋修。松江人，游于滇，自号五器先生。若笔墨、印章、剑戟、筝笛之类，莫不修整。倦游，寓一真院，称苍山老客。金尽则仿宋、元名画，市以沽酒。所画间有题词，奇横峭雅，皆警世之言。

程士颛

程士颛，清初书法家、篆刻家。字孝直。江苏嘉定（今属上海）人。程嘉燧长子。辑有《程孝直印

谱》，钱谦益跋："吾友嘉定程孟阳，有子曰士颛，字孝直，善擘窠大书，且志篆籀之学，以所摹印章见视。余观世之篆刻者，人自为谱，几如牛毛。喜孝直之有志于此，而又欲其进而知古，学吾、赵之学而不以一艺自小也。"民国抄本《歙西长翰山程氏宗谱》载程士颛为五十四世，名孝郎，字孝直。善大字、图章、画兰。娶王氏，葬嘉定。

沈兼

沈兼（1617—1675），书画家、竹刻家、篆刻家。又名参，字两之，号无诤道人。嘉定人，居城东。中医幼科世家，至沈兼而医术益精。自少学习篆、隶，亦工画及治印，所镌印章，规模秦、汉。沈兼父汉川从朱稚征学竹刻，沈兼尽心摹拟，技反出父上。生平以介行重于乡，一领布袍，寒暑不易。论琴并得神解。有《醉吟草》。

沈尔望

沈尔望，清初竹刻家、篆刻家。嘉定人。沈兼弟。究心篆、隶，能镌印章，并善刻竹，艺术与兄时称伯仲。

莫秉清

莫秉清，清初书画家、篆刻家。字紫仙，号葭士、月下五湖人。华亭（今上海松江）籍。莫是龙孙。诸生。善诗及古文辞，工书画、篆刻，门人吴徵彝以为"孤梅铁干，猗兰芬芳，雪淡风高，与俗迳庭"，为得其概。避兵浦东，易道士装隐居。有《采隐草》《傍秋轩文集》。

秦羽鼎

秦羽鼎，清初书法家、篆刻家。字宾侯。李流芳甥。孝廉。能诗、工书及篆刻，有乃舅风。有《双柑书屋诗稿》。

葛潜

葛潜（？—1661后），篆刻家。又名起，字振千，号南庐、南闾。华亭人，一说为娄县（均今上海松江）人。工篆刻，《娄县志》载"南闾工金石刻"。葛潜印法秦汉，朱彝尊序《葛氏印谱》云："凡攻乎坚者益工，深合夫秦、汉之法，独有会于心而序之也。"上海博物馆藏葛潜瓷印"米汉雯印"白文印一方，布局典雅大方，刀法稳健丰厚，具浓郁之汉印气息，又显现不同凡响之功力。朱彝尊慧眼识人识艺，其用印多出葛潜之手。顺治十八年（1661）辑自刻印成《葛氏印谱》一册。

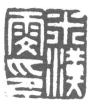

葛潜　米汉雯印

张曙

张曙，清初篆刻家。号玠庵。上海人。宏觉禅师《印薮》："玠庵为木陈篆刻，甚苍老，又不类师黄。余如海上访之，名藉甚也。"

张乙僧

张乙僧，活动于清顺治、康熙年间，书画家、篆刻家。初名铭，字西友，一作西乙，号紫庭。嘉定

人。补诸生，即弃去。能诗词、书画、篆刻。性嗜酒，又多市古彝器及法书名画，弃产以酬其值，缘是日贫。善画花卉禽鱼，取致雅逸，尤长于墨梅。有《煮石山房集》《东乐轩集》《驮雨阁集》。

范超

范超，活动于清顺治、康熙年间，书画家、篆刻家。字同叔。江苏嘉定（今属上海）黄渡人。善隶书、篆刻，兼通医、画，曾和王士祯《秋柳》诗，流传殆遍，人以"范秋柳"称之。有《淮泾草堂草》，沈白为之序。顾有孝《百名家钞》、沈德潜《清朝别裁集》皆录其所作。

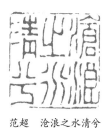

范超　沧浪之水清兮

钱桢

钱桢（？—1704后），篆刻家。字宁园，号沧州。江苏嘉定（今属上海）人。工篆刻，宗汉印工稳平实一路，多典雅之韵。康熙四十三年（1704）辑自刻印成《能尔斋印谱》四册六卷。

钱桢　日月笼中鸟乾坤水上萍

陈球

陈球，生卒年不详，清代篆刻家。字寄瑶。金山人。喜刻印。清鞠履厚辑《印人姓氏》著录。

张智锡

张智锡，活动于清康熙、雍正年间，篆刻家。字学之，号药之。松江人。精缪篆，得秦、汉印章法。《上海县志》："学之以铁笔见称，浑老遒劲，有蚕尾盘曲之势，自谓秦章汉篆得之心而应之手云。"韩雅量序《研山印草》自云："私淑于上洋张药之先生，而不跻其堂。"为云间派篆刻开山人物。有《存古斋印谱》。

张智锡　白沙翠竹

孙鈜

孙鈜，活动于清康熙年间，词人、篆刻家。字思九、雪亭，一字畹书，号雪窗，别号青霞子、雪亭处士。松江人。诸生。诗之精丽圆妥处，不减梅溪、片玉。康熙四十五年（1706），与同里方大礼辑自刻印成《耦耕园印谱》。另有《苏门山房杂稿》《绘影词》《凤啸轩落花诗》《镂冰词》《皇清诗选》《为政第一编》《素心集》《孔宅志》等。

方大礼

方大礼，活动于清康熙年间，篆刻家。字位中，号碧山。松江人。康熙四十五年（1706），与同里孙

鋐辑自刻印成《耦耕园印谱》。

杨褒

杨褒，活动于清康熙年间，篆刻家。字圣荣，号古林。居嘉定新泾里。少时多病，长而好学。书、画、杂艺无不涉及。因家贫难以为继，遂专制竹刻印章为特色，以此谋生养亲。其钮制遵循秦、汉印式，见者认为前所未见。有《寓意集》《竹章印谱》《印则》。

朱昂

朱昂，活动于清康熙年间，篆刻家。一作朱昂，字晓思，号西宫，又号鹿樵子、素仲子。江苏嘉定（今属上海）人。康熙庠生。工诗文辞赋，旁及丹青、篆刻、音律。曾自述云："人物精工小李画，风云雕琢晚唐诗。"有《鹿樵吟稿》。

徐浩

徐浩，活动于清康熙年间，画家、篆刻家。字雪轩。江苏松江（今属上海）人。善画，兼精刻印。康熙二十二年（1683）有《蔬菜册》十二页，康熙五十二年（1713）辑自刻印成《扶青阁印谱》。

实旃

实旃，活动于清康熙、雍正年间，书画家、篆刻家。字旭林，一作勖林。青浦人。圆津禅院长老。游扬州，住维摩院，以书、画名，尤善写竹。精篆刻。

韩雅量

韩雅量，活动于清康熙、雍正年间，书画家。字服雅，号柘溪，华亭（今上海松江）人。雍正八年（1730）岁贡。擅诗文、书画，书工八分，笔意在汉、唐之间。所作山水规模宋、元。少时嗜篆刻，搜罗古今印谱，时时赏玩。篆刻私淑上洋张智锡，后与诸友交，知篆刻之难，遂辍此业。雍正九年（1731），为王玉如《研山印草》作序，论及松江篆刻正传，始于张智锡，继起者为王睿章、王玉如。

周鲁

周鲁（？—1746），书法家、篆刻家。字东山。湾周（今上海闵行）人。监生，考授县丞。好读书，家有静观楼，庋藏颇富。工书法、篆刻，晚得兰亭十八跋及米襄阳真迹勾摹入石，嵌置壁间。乾隆十一年（1746）辑王睿章印成《静观楼印言》二卷。

金惟骙

金惟骙，活动于清康熙、乾隆年间，印章收藏家。字叔良，一字月泉。江苏嘉定（今属上海）人。兄金惟骏。例选西宁府经略。性嗜古，工词翰，尝梓邑人著述数十种。辑有《卧游斋印谱》十册。嘉定孔庙内当湖书院东侧碑廊犹存其所立《重建西林留碧碑记》。

王睿章

王睿章（1666—1763），篆刻家。字贞六，一字曾麓，号雪岑（汪启淑跋王睿章"敢言当世事，不负案头书"，称其为雪岑翁，又称相国后裔）、岑翁。上海县人，世居航头镇。家贫穷，刻印为

王睿章　一番花事又今年

生。工诗而懒整理，存稿甚少。亦擅绘事。篆刻曾师从张智锡，章法稳雅，刀法朴茂，尤善多字印布局，然有批评其多字印"往往习气太过，不足为法"。与汪启淑友善，为其刻印数十方之多。《松江府志》载"曾麓工铁笔，学古而无迹，自谓妙处全在神韵，名与莫秉清、张智锡相鼎峙"。清《南汇县新志》卷之十三与《光绪南汇县》十四卷《王睿章传》载其"精篆法，所摹印稳惬苍古，与何雪渔、苏啸民抗"。宗兄弟王祖昚谓其"殚心篆籀积五十余年，阐前人之秘奥以自新，辟近今之好尚而法古，海内知名久矣"。又摘取明代乡贤施浪仙《花影集》中之隽语，嘱曾麓刻印二百余方，于乾隆五年（1740）辑为《花影集印谱》两册。其后王祖昚再择《西厢记》曲句倩其篆刻，成《西厢百咏印谱》一册，约于乾隆十一年（1746）成书。乾隆十四年（1749），复并《花影集印谱》《西厢百咏印谱》二书刊成三册本之《醉爱居印赏》，前二册及后一册皆有序跋。乾隆十一年（1746），周鲁辑其刻印成《静观楼印言》二册。

周颢

周颢（1685—1773），画家、竹刻家。字晋瞻，号芷岩、芷道人、尧峰山人、雪樵、髯痴，人称周髯。嘉定人。问业于王翚，擅画山水、墨竹。工诗，行草学苏轼。能刻印，宗法秦、汉，兼参文、何，工整秀雅。尤善竹刻，擅阴文深刻法，以南宗笔法入刀直逼宋元，时出新意。

周颢

周颢　开卷一乐

沈诠

沈诠（1697—1766），字臣表。嘉定人。人物、山水及篆刻、刻竹皆受教于陈晓。晚依其甥钱大昕以终。

王玉如

王玉如（约1708—约1748），篆刻家。字声振，号研山。上海航头镇人。王睿章从子，能诗攻书，篆刻得其伯父指授，能传家法，所作谨严清赡。乾隆年间，苏州叶锦（字魏堂）择古来名言隽句，出佳石，

王玉如　小桥流水人家

嘱其镌刻，凡一千余钮，成《澄怀堂印谱》五册，刊于乾隆十一年（1746）。《松江府志》载："声振精缪篆，尝馆洞庭叶锦澄怀堂中，镌石千余方，渲以丹泥，编成印谱四卷，长洲李果、同里黄之隽序之。"又曾刻有朱子《四时读书乐》、王阳明《读书十八则》《阴骘文》《陋室铭》《桃李园序》等谱，生前未曾刊行。《陋室铭》《桃李园序》"石半散失，只有印本"，王玉如表内弟鞠履厚携归，"汇为一卷，阙者补之"，于乾隆十六年（1751）刊行。

叶承

　　叶承，活动于清雍正年间，书画家、篆刻家。字子敬，号松亭。上海人。受业于曹一士、顾成天。雍正二年（1724）举人，雍正五年（1727）进士，雍正九年（1731）授浙江常山知县，后改池州府教授。工书，尤善小楷，写山水有韵秀。擅刻印，遒劲古茂，然不苟作。工诗，著《松亭集》。年七十九卒。

释续行

　　释续行，活动于清雍正年间，篆刻家。字德源，号墨花禅，俗姓罗。江苏昆山人。幼祝发修行，挂锡于青浦珠溪之圆津庵。工摹印，宗文三桥、汪杲叔秀润一派。乐与文人墨士游。雍正十二年（1734）辑自刻印成《墨花禅印稿》五卷。乾隆十年（1745），弟子释本曜辑其印成《墨花禅印稿》重订本三卷。其后又有乾隆二十年、三十年钤印本。

孙光祖

　　孙光祖，活动于清雍正年间，印学家、篆刻家。字翼龙。江苏昆山人。幼孤力学，事母以孝闻。工书，善写生，尤长于篆刻，作品为时所重。雍正初，尝萃诸家之说及古今印人刀法源流正变，撰《古今印制》《六书缘起》《篆印发微》各一卷。其《篆印发微》云："印章之道，先识篆隶。识字之序，先其秦篆、汉隶之易者，后其古文、籀文之难者……字既识矣，当习书法，学书之要，先务执笔。"所论务实，切中要害，宜初学者遵之。

唐材

　　唐材，活动于清雍正、乾隆年间，篆刻家、印学家。字志霄，号半壑。江苏嘉定（今属上海）人。幼穷困，年十三即知刻苦读书，从陈芷洲（浩）学时文，吐辞命意，迥绝流俗。诗爱贾岛、孟郊寒瘦体。

唐材　能事不受相迫促

学书、刻印则博考篆隶及秦汉唐宋以来诸印谱，析其源流，穷其正变，考求章法、刀法。持习作就教于王澍，澍赞"此松雪真传也"。旋书额弁其首，并示写篆隶法。王个簃跋其印曰："妙在工中见率，实里藏虚。"仿吾丘衍《学古篇》作《游艺赘笔》四卷，另有《摹印说》一篇。年未及五十下世。

王祖昚

王祖昚，活动于清乾隆年间，印学家。字徽五，号雪蕉，别署醉爱居士。松江人。曾官中翰，还居故里后，以篆刻自娱。乾隆五年（1740），摘施浪仙《花影集》中句，嘱王睿章刻印，辑为《花影集印谱》两册。又择《西厢记》曲句，倩王睿章篆刻，成《西厢百咏印谱》一册。乾隆十四年（1749），复并《花影集印谱》《西厢百咏印谱》二书刊成三册本之《醉爱居印谱》。王祖昚在《醉爱居印谱》撰"例言四则"："选择辞句""考校篆文""镌刻刀法"和"笺释字义"。在"镌刻刀法"中云："刀法犹书家之笔法也，出自天性，人各不同，要以苍古圆健为贵。"颇有见地。

叶锦

叶锦，活动于清乾隆年间，鉴藏家。字魏堂，宋少保叶梦得之后，世家东山，侨居嘉定南翔镇。有古猗园在镇西，极池亭水木之胜。叶锦"年少善诗通琴，好秦、汉摹印缪篆之学"，出佳石属王玉如刻印，乾隆十一年（1746）成《澄怀堂印谱》五册。善刻印，有《澄怀堂印证》。

王兴尧

王兴尧，活动于乾隆年间，篆刻家。字澄宇，号梅影。松江佘山人。祖晋子。循例授通判，大吏荐授东

昌下河通判等职。后以母年老，乞归养。葺其五世祖太仆公所得明朝董其昌之佘峰别业"皆山阁"，擅园林之胜，亦耽吟咏。其居晏息之所园林胜处，曲廊小槛皆有题额。间得佳石，辄刻小印若干，乾隆四十九年（1784）汇辑成《遂高园园额印章》。

鞠履厚

鞠履厚（1723—？），篆刻家。字坤皋，一字樵霞，号一草主人。世居奉贤南桥恬度里。自小聪颖，然身体羸弱，入国学，刻苦攻读，日甚一日，遂弃举子业。为人谦和端谨，质朴无华，尚气节，重然诺，邑人称赞有加。攻六书印学，师事王睿章，与其内表兄王玉如（声振）均为云间派篆刻好手。篆刻工整娟秀，临摹印章，尤见功力。乾隆二十年（1755）辑自刻印成《坤皋铁笔》（自序本）二册，乾隆二十一年（1756）辑《印文考略》一卷，乾隆四十六年（1781）辑自刻印成《坤皋铁笔余集》五册及《坤皋铁笔》（自跋本），又辑王玉如遗印成《研山印草》，补刻其中《陋室铭》《桃李园序》两谱之阙者。

鞠履厚　青浦沈皋所藏金石图记

吴晋

吴晋（？—1762后），书画家、篆刻家。原名思进，字进之，号日山、日三。安徽休宁人，先侨居江苏常熟，后定居娄县（今上海松江）。幼读书，然不喜帖括之学，童子试屡受挫，遂纳粟入学。家境殷实，而无纨绔裘马习气。嗜好金石，究心书画、篆刻，篆书学王澍，得清秀圆健。画则水墨，烟润苍雅，饶有书卷气。篆刻宗何震、苏宣苍劲一路，刀法受林皋影响，工稳平正。《画识》载："日三本新安望族，迁娄县。精研字学，洞悉大小篆隶渊源，篆刻亦得古趣。"常静居一室，焚香啜茗，手不释卷，怡然自得。目力因读书而大损，遂谢绝交游，在家养疴，以莳花种竹为娱。乾隆二十七年（1762）辑自刻印成《知止草堂印存》二卷。

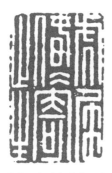

吴晋　虎尾春冰寄此生

王昶

王昶（1725—1806），书法家、金石学家。字德甫，号述庵、兰泉。江苏青浦（今属上海）人。乾隆十九年（1754）进士，官至刑部右侍郎等。能诗词、古文，工书，擅音韵训诂及金石之学。尝收罗商周铜

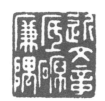

王昶　近文章砥砺廉隅

器及历代石刻拓本一千五百余种，编为《金石粹编》160卷，另有《春融堂集》，辑有《明词综》《国朝词综》《湖海诗传》《湖海文传》等。毕沅辑《广堪斋印谱》，嘉庆元年（1796）王昶为之序。

程瑶田

程瑶田（1725—1814），朴学家、书法家、篆刻家。字易田，又字伯易、易畴，号让堂。安徽歙县人。与戴震、金榜从学江永于徽州不疏园，精通训诂，于数学、天文、地理、音乐、水利、兵器、农器、文字、音韵等均有研究，复工诗、书法，兼能篆刻。补诸生，九应乡试，乾隆三十五年（1770）方中举人。乾隆五十二年（1787），序潘有为《看篆楼古铜印谱》。乾隆五十三年（1788），授嘉定县儒学教谕，数年告归，授徒灵山方氏。嘉庆元年（1796）举孝廉方正。晚年目盲，犹口授孙辈。有《通艺录》《周礼札记》《莲饮集》等。

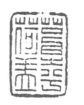

程瑶田　茸之分荷盖

吴钧

吴钧（1728—1781），篆刻家。字陶宰、陶斋，《松江府志》载其"别号玉田生"，斋室名"梅花书屋"。江苏华亭（今上海松江）人。性孤僻，淡泊名利，无意科举。工诗，肆力于汉魏，又工乐府。诗余治印，师法何震。《松江府志》言其"篆隶入古，摹古名印，虽吴亦步、苏尔宣未之或先"。汪启淑偕其游黄山、白岳，故得其印甚夥。有《独树园诗稿》《鼠璞词》《陶斋印存》。

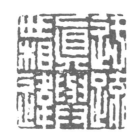

吴钧　迁疏真与世相违

汪启淑

汪启淑（1728—1800），篆刻家、鉴藏家。字慎仪，号秀峰、讱庵。安徽歙县人，居杭州。经商致富，捐官为工部都水司郎中，迁至兵部郎中。藏书数千种，集藏秦汉以来印章数万钮，自称"印癖先生"。乾隆年间，曾避暑华亭，访印交友，并编辑《静乐居印娱》，华亭（今上海松江）吴钧为之序。自十七岁时就开始着手编辑《飞鸿堂印谱》，历经三十多年，至乾隆四十一年（1776）辑成《飞鸿堂印谱》五集四十卷二十册，收录印作近三千五百枚，印人达三百六十余位，名士沈德潜、厉鹗、梁诗正等序跋、题诗五十余篇，集清代乾隆时期印家、印作之大成。辑入海上印人作品甚夥，仅"云间篆刻家一五人的作品共五一二件"，并模仿周亮工《印人传》体

例，"荟萃时贤精手可企颉古人者"127位，于乾隆十五年（1750）撰成《飞鸿堂印人传》八卷（后易名《续印人传》），录入诸多海上印人传记。编辑印谱繁多，有《集古印存》《汉铜印原》《汉铜印丛》《退斋印类》《讱庵集古印存》《锦囊印林》《飞鸿堂印谱》等，另有《水槽清暇录》《焠掌集》《小粉场杂识》《讱庵诗存》《撷芳集》等。

陈鍊

陈鍊（1730—1775），书法家、篆刻家。字在专，号西庵，又号鍊玉道人。福建同安（今福建厦门）人，定居华亭（今上海松江）。工书法、篆刻，《松江府志》载："在专能诗善书，能以素师法写古钟鼎文，高古奇雅，章法绝妙，其得意者远过金寿门。工篆刻。"初得朱简印谱，悉心师承，力摹其法，以为尽得篆刻之旨。旋与汪启淑交，得睹秦汉铜印数千钮，冥思默会，得之心而应之手，造其象而达其神，于是篆法、刀法直追于古而不拘乎一格，作品大变故态，所作雅驯蕴藉。惜其羸弱善病，中年夭折，未有大成。有《适安堂诗钞》，《超然楼印赏》四卷，《秋水园印谱》正、续两集六卷，《属云楼印谱》四卷，另有《印说》《印言》各一卷。

陈鍊　臣是酒中仙

汪启淑　君亲德与天地并立圣贤道共日月同明

郑基成

郑基成，活动于乾隆年间，篆刻家。字大集，号东江。福建长泰人，迁江苏青浦（今属上海）。庠

生。性耽金石，二十余年间，于穷岩绝壑间披荆棘、剥苔藓，手自摹拓，证以志传。其篆刻，章有程、刀有法，字字师秦汉。与汪启淑友善，为刻数印。兼善绘事，以破墨作花鸟，萧疏有徐渭风致，山水、人物均能超出尘俗。有《花甲》《寿言》印谱两种。乾隆三十三年（1768）辑《书带堂印略》。

郑基成　宠辱皆忘

强行健

强行健，活动于乾隆年间，医学家、篆刻家。字顺之，号易窗道人。松江府上海县人。幼孤贫，志于学，无缘功名。从同邑名医李揆文学岐黄术，手到病除。书学郑簠，诗法陆游，篆刻宗法何震、苏宣。曾馆汪启淑开万楼，二人朝夕畅论印学源流，互相参订，颇相和谐，为镌大小石印甚多。辑自刻印成《强易窗印谱》一卷，亦名《印管》，《印论》二千余言，多有创见。另有《易窗小草》《警心录》《医案》等。

强行健　天机何处不风流

江源

江源，活动于乾隆年间，医学家、篆刻家。字豫堂，号修水。祖籍歙县，清初迁江苏华亭（今上海松江）。补增广生。专研方诊六征，暇则寓兴篆刻，追摹秦汉而瓣香朱修能、吴亦步，又通音律，善抚琴，有印谱（佚名）数卷。

李德光

李德光，活动于乾隆年间，篆刻家。字复初，号石塘。江苏华亭（今上海松江）人。幼时家境富足，锐意功名，然科举不利，遂绝意进取，纵酒为欢，不问家事生产，故家道中落。耽玩篆刻，好金石文字，肆力摹古，铜、玉、牙、石莫不精妙。乾隆乙亥（1755）江苏遇灾，债主登门索债，乃以家产相抵，薄装单身浪迹浙中，爱西湖之胜而寓杭之四王巷，邂逅丁敬身，引为莫逆交，并荐于汪启淑，得观汪氏开万楼所藏古印、旧谱，技益进。汪启淑《飞鸿堂印谱》收录其篆刻甚多。一年后归原籍，以教读糊口，日游醉乡，穷困而死，年已七十。钟敬存、钱世徵传其铁笔衣钵。

李德光　惟意是适

盛宜梧

盛宜梧，活动于清乾隆年间，印学家。字峄山，

号秋庐，江苏华亭（今上海松江）人。乾隆二十八年（1763）辑陈鍊刻印成《超然楼印赏》四册，卷首有沈慰祖、曹鉴咸序，盛宜梧、陈鍊序，例言六则，一二卷摹秦汉六朝古印，三卷摹唐宋元印，四五卷摹明印，六七卷自制，八卷集印学名言。

杜世柏

杜世柏，活动于乾隆年间，篆刻家。字参云，号葭轩。江苏嘉定（今属上海）南翔人。所居种竹甚茂，人谓"竹园杜氏"。少时即好篆刻，研究八体，探讨石鼓、壁经及碑版。长而气宇静朴，耽于文史，故技日上。能铸铜印，逼似秦汉。因梦而信因果报应，于乾隆二十七年（1762）刻《阴骘文印谱》，楷书释文，以此规劝世人。乾隆三十年（1765）与陈鍊合刻《合璧印谱》，乾隆三十二年（1767）辑自刻印成《杜氏世略印宗》二卷。另有《浣花庐印绳》及《葭轩印品》四卷。

杜世柏　新绿映窗沙（纱）

钱世徵

钱世徵，活动于乾隆年间，画家、篆刻家。字聘侯，号云樵。江苏娄县（今上海松江）人。博学能文，屡应童子试不售，遂寄兴篆刻，《画识》有

钱世徵　为所当为

"聘侯工墨兰、篆刻"语。为汪启淑刻印甚多，乾隆五十三年（1788）辑《含翠轩印存》四卷。内室朱静芳亦通篆刻，韵语选入《撷芳集》。

王用誉

王用誉，活动于乾隆年间，画家、篆刻家。字士美，号鹭客。江苏嘉定（今属上海）人。以副贡生就职五城兵马司副指挥，卒于北京。父敬铭为康熙五十二年（1713）状元，有"画状元"之目。幼承家学，擅画山水。兼能治印，印章古茂。

怀履中

怀履中，活动于乾隆年间，医学家、篆刻家。字庸安，一字慵庵，号兰坡居士。江苏娄县（今上海松江）人。精医术，耽于吟咏，亦染丹青。善篆刻，遇风人彦士，则镌赠不吝。辑有印谱，惜未刊行。年逾古稀而终。

怀履中　无限风雅

杜超

杜超，活动于乾隆年间，篆刻家。字越伦，一字月舲，号南冈散人。江苏娄县（今上海松江）人。其家自唐宋以来，皆为云间簪缨巨阀。性恬淡，闲静风雅，善植盆栽。平素究心六书，耽于篆刻，广搜《印薮》《印统》《宣和印史》诸谱，精心临摹，颇有心

杜超　宽然自放

得，故其章法、篆法、刀法每与古会。有《镜园印谱》《鉴定顾商珍冰玉斋印谱》。

张梓

张梓，活动于乾隆年间，书法家、篆刻家。字干庭，号瞻园，上海县人。博闻强记，工诗词、古文，精岐黄、堪舆之术。隶书学《曹全碑》，工谨而古韵盎然。究心于大、小篆达三十年。尤嗜篆刻，初从同邑沈学之，继师王梧林、归昌世，作品气息平正，文秀端庄。辑有《印宗》。

张梓　惜阴书屋

杨谦

杨谦，活动于乾隆年间，书画家、篆刻家。字吉人，《广印人传》作字筠谷，号吉人。江苏嘉定（今属上海）人，中年客邢上。竹刻家杨褒子。家富，捐资授州司马职。好交接，宾客云集，不事生产，遂家道中落。潜心岐黄，活人无算。工诗词及小篆，善写梅，又能琢砚。篆刻一道，尤工牙、竹印，师文三桥、汪杲叔秀雅一脉，有《吉人印谱》《练滨草堂印谱》。

杨谦　吉人相乘安隐长生

杨汝谐

杨汝谐，活动于乾隆年间，篆刻家、书画家。名允卿，字端揆，号柳汀、退谷。江苏华亭（今上海松江）人。以资授通判。性慧，博览典籍，一目数行。能诗文，诗法白香山、陆放翁。工画，宗黄大痴、倪云林，繁、简皆工。擅书法，行楷入米襄阳、董香光之室。精音律，善奏丝竹。闲暇寄情篆刻，随意挥洒，自以为非专门而丰致苍秀，迥非流俗能及。乾隆二十六年（1761）辑《崇雅堂印赏》二卷。有《雨斋诗》《冲简草堂诗钞》《崇雅堂诗话》等。

杨汝谐　幽性乐天和

陈浩

陈浩，活动于乾隆年间，篆刻家。字智周，号芷洲。江苏嘉定（今属上海）人。诸生，屡试于乡，不得举，遂弃之。后因肺疾，养疴林泉，惟考核三代古文、秦汉篆隶以寄兴。篆刻得同里张紫庭（僧乙）秘授，取法汉人铸印一脉，心摹手追，于汪杲叔、王梧林外自成一家，辑有《古藤斋印谱》，王蓂林题"吴兴复见"。性恬淡，不慕荣利，家贫无子。晚年撰

陈浩　幽清寂寞

《篆隶源流》《印章典则》，甫一脱稿即下世，未及刊刻。

印学礼

印学礼，活动于乾隆年间，书法家、篆刻家。字口庭，号茅斋。江苏嘉定（今属上海）人。少年问学于朱厚章（以载），工吟咏，善书法。继从陈浩（智周）游，究心摹印之学，所制多天趣。生平契合者求其技，兴酣援笔，咄嗟立就，若非其人，即势胁之、利诱之，岸然不顾。喜结方外交，终身不娶。

印学礼　境智俱寂心虑安然

陈诗桓

陈诗桓，活动于乾隆年间，书画家、篆刻家。字岱门，号六香、石鹤、石鹤道人、破瓢。所作《十破》诗脍炙人口，其《破瓢》一篇尤为传诵，人因呼为"破瓢先生"，遂以自号。江苏华亭（今上海松江）人。工书画，书擅章草。画则规摹倪、黄，以天趣胜。性兀傲，不谐于俗。篆刻为其寓怀遣兴之作，高古苍雅，直入两汉堂奥。著有《裨堂诗略》，因贫未付梓。

陈诗桓　岂有文章惊海内

吴润

吴润，活动于乾隆年间，画家、篆刻家。字大润，号寿石。江苏娄县（今上海松江）人。幼读书不成，学丹青。父母故，不能自立，鬻身入汪启淑家为仆，得以亲近摹印。仅半年，所作便有可观之处，复尽览汪氏所藏印谱，孜孜不倦。山水学陆日为，所画芦雁、草虫颇得散逸雅趣。冯承辉《印识补遗·道士》列其名。

吴润　莲叶舟轻自学操

杨心源

杨心源，活动于乾隆年间，篆刻家。字复夫，一字修堂，号自山、芸轩，别署自山翁，斋室名修吉斋、文秘阁、芸轩。江苏金山（今属上海）人。岁贡生。娄县纂修邑志，任采访之职。其从祖锡观精于篆隶之学，家藏碑版及明人印谱甚富，故少时即习篆

杨心源　文章排闷不求名

刻，研究篆法。初法苏啸民、何不违，继学朱修能、梁千秋而折中于文、何。有《修吉斋诗文类》十卷、《文秘阁印稿》《芸轩铁笔》各四卷。

陈洪畴

陈洪畴，活动于乾隆年间，书法家、篆刻家。字息巢。南汇人。性颖慧，于四体书及篆刻，皆不学而能。工长短句。

杨陞

杨陞，活动于乾隆年间，书法家、篆刻家。字幼清。松江人。工金石刻，书法"二王"，沈德潜曾徒步往访。

徐鼎

徐鼎，活动于清乾隆年间，篆刻家。字丕文，号调圃。华亭（今上海松江）人。家境清苦，无力专攻举业。幼嗜六书，习摹印，兼善文、何两派，俊逸健雅，颇饶古趣。于汉人翻砂拨蜡，浅深轻重，有得心应手之妙。早年丧偶，不复续弦，人以"义夫"目之。

徐鼎　藿质蓬性

徐钰

徐钰，活动于乾隆年间，篆刻家。字席珍，号讷庵。华亭（今上海松江）人。徐鼎之弟。父淞字齐南，精研谶纬及象数之学，于西洋测量制器之法，无不透彻。席珍性聪颖，能绍其家学。工刻石碣，波磔处毫发毕现。善镌晶、玉、铜、瓷印章，识高于顶，力大于身，人谓可夺江皜臣之席。有《讷庵印稿》四卷。

徐钰　宝鼎香浓绣帘风细

沈荌

沈荌，活动于乾隆年间，书画家、篆刻家。字殿秋，号瘦沉。华亭（今上海松江）人。画家沈宗敬（狮峰）曾孙，写山水笔意挺秀，得狮峰流风余韵。工书，善篆刻。性疏冷，不耐治生产，亦不喜通宾客，故其艺虽精，郡人知之者亦罕。

沈荌　且抱青岛学饭牛

徐僖

徐僖，活动于乾隆年间，篆刻家。字松坪。江苏娄县（今上海松江）人。《松江府志》："松坪，明司寇陟五世孙。工篆刻。子奕兰世其学，并擅分书。"

徐僖　愿如此生涯老我

薛龙光　和月步闲庭

徐奕兰

徐奕兰，活动于乾隆年间，篆刻家。江苏娄县（今上海松江）人。徐僖子。篆刻承父传，并善分书。

徐亦韩

徐亦韩，活动于乾隆年间，书法家、篆刻家。号豫堂。江苏娄县（今上海松江）人。以拔贡生官黟县教官。工书，精篆刻。

徐年

徐年，活动于乾隆年间，篆刻家。号渔庄。江苏娄县（今上海松江）人。布衣，专心缪篆五十年，得何雪渔、吴亦步两家朱文之妙，古逸秀润。

徐年　尚于无为

薛龙光

薛龙光，活动于乾隆年间，篆刻家。字少文。上海人，诸生。精摹印，得秦、汉法。工诗文，有《玉屏山房诗选》一卷。

邓渭

邓渭，活动于乾隆年间，竹刻家、篆刻家。字德璜，一字得璜，号云樵山人。江苏嘉定（今属上海）人。善书法、治印，尤工刻竹。性嗜酒，非极乏时不肯轻易奏刀，故所作为世人珍之。

徐玉瑛

徐玉瑛，活动于清乾隆年间，书法家、篆刻家。字渭田。江苏嘉定（今属上海）人，乾隆二十五年（1755）举人。工诗、书、刻竹，铁笔与时起荃、王有香、张欣吉有"四先生"之称，有《吴嘐画雅》。

王有香

王有香，活动于清乾隆年间，书法家、篆刻家。江苏嘉定（今属上海）人。工诗、书、刻竹，铁笔与同邑徐玉瑛、时起荃、张欣吉有"四先生"之称。

张欣吉

张欣吉，活动于清乾隆年间，书法家、篆刻家。江苏嘉定（今属上海）人。工诗、书、刻竹，铁笔与同邑徐玉瑛、时起荃、王有香有"四先生"之称。

张大有

张大有，活动于清乾隆年间，画家、篆刻家。字丈山。嘉定人。国子生，以贸易为业，雅好园圃，重价买城南隙地筑为园，费至万余金，署曰平芜馆，水石布置为邑中之胜，知县吴盘斋为作记。善鼓琴，工画山水，法黄公望。尤擅以泼墨写古梅。能篆刻。

张维霭

张维霭，活动于清乾隆年间，辑印家。字彭源。华亭（今上海松江）人。乾隆二十六年（1761）辑陈錬刻印成《秋水园印谱》二册，是谱择陶集词句，共120方。印下附楷书诗文，以便吟览。

严煜

严煜，活动于清乾隆、嘉庆年间，画家、篆刻家。字云亭，号敬安。江苏嘉定（今属上海）人，世居槎溪。幼失怙，年逾弱冠，未尝学问，以拳勇为事，精悍强毅，人颇惮之。长后稍自悔，乃知学，每向村塾师问字义，刻苦不倦。天性聪颖，数月即熟《四子书》。工画，山水、花鸟淡远生动。又从周颢学刻竹，尽得其秘。中年致力于金石六书，工摹印，宗何震，得苍古之趣。

严煜　徙倚聊为越客吟

潘玙璠

潘玙璠，活动于清乾隆、嘉庆年间，书法家、篆刻家。字鲁珍。上海人。工书，尤精刻印。

潘玙璠　鹤立瑶坛听说经

陈声大

陈声大，活动于清乾隆、嘉庆年间，篆刻家。号虚谷。定居华亭（今上海松江）。西庵（陈錬）之子。篆刻得其家学，所作印章颇为时流所重。其子凤，号竹香，印亦楚楚可观。

陈声大　梦破画帘垂

陈书龙

陈书龙，活动于清乾隆、嘉庆年间，书画家、篆刻家。字山田。华亭（今上海松江）人。陈诗桓子。克绍家学，能诗善画，工山水、花卉，写意极妙。又

陈书龙　玩古训以惩心

工篆刻，与父俱驰声印林，顾桢有诗云："六香父子相挺出，腕力直使千人靡。西庵（陈錬）沈（皋）杜（衡）工瘦劲，各以寸铁争权奇。"

赵秉冲

赵秉冲，活动于清乾隆、嘉庆年间，书画家、篆刻家。字谦士，号研怀，一作字砚怀，号谦士，又号仲起，斋室名赐石斋。上海人。国子监生。乾隆四十七年（1782）钦赐举人。四十八年（1783），补内阁中书，官户部右侍郎等。《郎潜纪闻四笔》云其："以一监生召入懋勤殿行走，后以钦赐举人、内阁中书奉谕供奉南书房，历部科卿寺，复加翰林衔。乾、嘉二朝，文人亨通，当推第一。"博雅嗜古，书工四体，以篆隶俱佳派办石鼓文。画擅梅、兰、竹、菊，能摹印，尤好金石之学。

王锡奎

王锡奎，活动于清乾隆、嘉庆年间，书画家、篆刻家。字文一，号荔亭，别号饮禅。江苏华亭（今上海松江）人。乾隆四十九年（1784）进士，官颍州知府。工书、画，善刻印。著《嘉藻堂诗集》十二卷、《荔亭文钞》八卷。

钱东塾

钱东塾，活动于清乾隆、嘉庆年间，书画家、篆刻家。字学仲，又字孝韩，号曒田、石桥，晚自号石丈。因宝爱管道昇画竹卷，颜其室曰赵管墨妙斋，六十岁后名其居曰琴道堂。江苏嘉定（今属上海）人。钱大昕次子。以明经授学博，官吴县教授，未久即返。工诗文、书画，分隶朴茂得汉韵。山水古雅秀郁，得李流芳神致，师宋、元后更化去行迹，所作疏柯竹石，萧寥荒冷，意趣俊逸。尤精篆刻。有《石桥偶存诗稿》。

许荫堂

许荫堂，活动于清乾隆、嘉庆年间，书画家、篆刻家。一作阴堂，一名希冲，字子舆、仲升，号寿卿、默痴，别号默道人、度能庵主、花楼词人、末了头陀等，又有小印曰"十二楼侍者""邯郸寓生"等。青浦人，诸生。钱大昕婿，赘居嘉定。嗜韵语，精律吕，善书法及四君子，间作设色花卉小品，逸韵天成。喜作印章、砚铭，游戏奏刀，神与古会。

钱充芸

钱充芸，活动于清乾隆、嘉庆年间，篆刻家。字大田。江苏嘉定（今属上海）人。钱大昕从孙，钱绎子。以铸镌铜章得名，又能仿制壶爵，与古无异。有《大田印存》。

姚念曾

姚念曾，活动于清乾隆、嘉庆年间，篆刻家。字季方，号友砚。金山人。乾隆三十年（1765）拔贡。历任孝感、应山知县，归德府同知。后遭弹劾，归乡里。工诗词，有《赐墨斋诗》《赐墨斋词》。嗜好金石，善刻印，有《金石考》，另辑有《赐墨斋诗词印谱》。

冯大奎

冯大奎，活动于清乾隆、嘉庆年间，书法家、篆刻家。字西文，号泾西。娄县（今上海松江）人。廪生。得亳州训导报举，官龙溪、平和、诏安等县。为人通达

豪迈。善书法，似赵孟頫，能治印，取法文彭。

张泌

张泌，活动于清乾隆、嘉庆年间，书法家、篆刻家。字长源。华亭（今上海松江）人。诸生。工诗词、古文，善真、草书，喜刻印。清鞠履厚辑《印人姓氏》著录。

时起荃

时起荃（1737—1808），书画家、篆刻家。原名象枢，字香布，号罾翁。江苏嘉定（今属上海）人。诸生。精鉴古，工诗、书画、刻竹及铁笔，与同邑徐玉瑛、王有香、张欣吉有"四先生"之称。有《画论》《香布诗钞》《疾行日钞》等。

李椿

李椿（1737—1836），书法家、篆刻家。字子寿，号山樵、亦龄，别署浦滨阿容、山樵子、陇西伯子、陇西布衣、春江钓徒，斋室名崇礼堂、静怡居、青莲书屋。江苏华亭（今上海松江）人。少力学，一生究心经史，善书，工篆刻，所作印苍老，密栗不懈而及于古。道光十七年（1837），李尚暲辑其刻印成《静怡居印存》二册。

钱坫

钱坫（1744—1806），金石学家、书画家、篆刻家。字献之，号十兰，又号篆秋，自署泉坫。江苏嘉定（今属上海）人。钱大昕从侄。精研经学、小学、金石学。乾隆三十九年（1774）副榜，官乾州州判兼署武功县。入都省叔，大昕授以李阳冰《城隍庙

钱坫

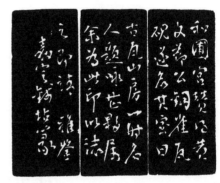

钱坫　古瓦山房

碑》，昼夜学习。翁方纲见其篆书，以为神授，遂以篆书名天下。曾刻印自负云"斯、冰之后，直至小生"。其篆书工稳、严谨，篆刻多自然、天真之趣。所作兰竹、枯树、丛石及海棠特超妙。晚年右体偏枯，以左手作书画，笔力苍厚。有《说文解字斠诠》《篆人录》《十六长乐堂古器款识考》《浣花拜石轩镜铭集录》《汉书十表注》等。

孔继檊

孔继檊（1746—1817），画家、篆刻家。一作继瀚，字荫泗，号云谷，一作樗谷，自署铁骨道

人，斋室名琢研山馆。曲阜籍，滕县人。孔子第六十九代孙。禀贡生。清乾隆间举孝廉，先后任江苏泰兴知县、江都知县、广西平乐、临桂知县及湖北郧西、江夏知县，襄阳府同知，嘉庆十五年（1810）任松江知府。致仕居扬州，卒葬孔林。生前嗜文翰，工墨梅，尤擅写影，有横斜浮动意趣。兼工篆刻，家藏汉印甚多。嘉庆十七年（1812）曾捐俸刊修《孔氏滕阳户支谱》。

王芑孙

王芑孙（1755—1817），书法家、篆刻家。字念丰，一字沤波，号惕甫，一号铁夫、云房，又号楞迦山人。长洲（今江苏苏州）人。乾隆五十三（1788）年召试举人，曾任华亭（今上海松江）教谕。精诗文，擅书法，兼善篆刻。与桂馥、徐年、沈复、吴钧等友善。汪启淑晚年居泖上，二人往还相好。有《楞迦山房集》《渊雅堂集》《碑版广例》。

王芑孙

王芑孙　子因诗画

陈凤

陈凤，活动于清嘉庆年间，篆刻家。号竹香。陈鍊孙、陈声大子。精于篆刻，三世家传，箕裘克绍。

陈毓枬

陈毓枬，活动于清嘉庆、道光年间，画家、篆刻家。字两桥。浙江兰溪人，赘云间丁氏，僦居北仓桥（今属上海）。道光十二年（1832）年进士，授吏部主事，未及半年，以怪疾卒。工画山水及花卉，画兼众妙，赵伯驹金碧一派，尤擅胜场。与郡中改琦、冯承辉为诗画友。善篆刻，以汉缪篆最精。

钱元章

钱元章，活动于清嘉庆、道光年间，书画家、篆刻家。字子新，号拜石。江苏嘉定（今属上海）人。钱坫子。国子监生。能诗，工篆隶，承家法。山水得王学浩传，花卉清逸绝尘。精篆刻，其印古雅有法，颇得时誉。有《三味斋诗稿》《拜石遗诗》。

朱文学

朱文学（1757—1812），书画家、篆刻家。一名玮，字季珩，一字韦堂，号破研生，晚号皋亭，一称皋亭老圃。江苏嘉定（今属上海）人。绩学敦行，家贫，客游四方，多交韵士。诗、画、篆刻时称"三绝"，兼习分隶。山水师其兄朱禧。所作诗、画，古雅疏简，有清朗之韵，迥异时流。有《春秋萃要》《焚余集》等。（注：柴子英考证，"文学"非名，秀才之美称。）

庄东旸

庄东旸（1762—1820），书画家、篆刻家。字宾隅，号贪山，一号悔庭，晚号悔人。嘉定人。岁贡生，侨居吴门。诗词、书画、篆刻，无不精妙。书仿黄庭坚；画人物，神形逼肖，亦复古雅。有《丛悔诗古文词稿》。

纪大复

纪大复（1762—1831），书画家、篆刻家。字子初，号半樵，又号陶山，别署迷航外史、申浦闲人。上海县人。善山水，不多作，书工篆隶，治印宗文、何。乾隆五十六年（1791）夏，客玉峰（昆山），刻印44方，辑为《陶山印余》一册，书口署室名"纫兰居"。有《灵萍诗》《纪半樵诗》。

纪大复　朱增泰

瞿中溶

瞿中溶（1769—1842），金石学家、书画家、篆刻家。幼名慰劬，字镜涛，一字苌生，号木夫，丧妻后更号空空叟、空空子，晚号木居士，斋室名

瞿中溶

瞿中溶　浮眉词客

古泉山馆、长物斋、奕载堂、梅花一卷楼等。江苏嘉定（今属上海）人。钱大昕婿。初从费士玑游，博综群籍，长治金石文字。三十一岁补诸生，援例捐布政司理问，分发湖南，任修通志。五十后，弃官归田，晚境窘困，设"长物斋"古董肆于虎丘，年七十四卒。工书画、好篆刻、富收藏、勤搜访、精考证、擅音韵，尤邃金石考据之学。刻印得汉人神髓，自谓"白文不如陈鸿寿，朱文则过之"。生平勤于著述，篆刻作品传世甚少。曾集秦、汉至元代官印，从历史、地理、官制、钮制等，详加考证，于道光十一年（1831）成《集古官印考证》，是明清以来对古代官印加以厘定考证的第一部著作，在印学史上有着开山之功。罗随祖也谓是书"是当时了不起的一部巨著"。另有《古官印考》《唐石经考异补正》《古泉山馆金石文编》《湖南金石志》《吴郡金石志存目》《古泉山馆彝器图录》《泉志补考》《续泉志》等。

瞿树本

瞿树本（？—1833后），画家、篆刻家。字根之，号蓬士。嘉定人。瞿中溶子。承家学，能书法，

瞿树本　清仪阁藏

擅画佛像、花卉。工篆刻，取法秦、汉，亦参浙派，劲健生涩，多古趣，貌在陈鸿寿、赵之琛间。

瞿树辰

瞿树辰，画家、篆刻家，字心沤。嘉定人。瞿中溶次子。承家学，善画花鸟虫草，并工篆刻。

钱绎

钱绎（1770—1855），音韵、训诂学家、篆刻家。字以成，一字子乐，号小庐居士。江苏嘉定（今属上海）人。伯父钱大昕、父钱大昭、兄东垣、弟侗，潜研训诂学、经史、金石，俱有成就，时人称钱氏兄弟为“三凤”。绎一生居乡不仕，以著述终老。工篆刻，有《信芳馆印存》，瞿中溶撰序。另有《方言笺疏》《十三经断句考》《阙疑考》《九经补韵考正》《训诂类纂》等。

王铮

王铮（1771—1808），画家、篆刻家。原名鉴，字幼莹，号鞠人。上海人。诸生。《松江诗钞》云：“幼莹善兰竹，精篆刻，工诗。”

钱侗

钱侗（1778—1815），书法家、篆刻家。字同人，号赵堂，江苏嘉定（今属上海）人，钱大昕侄。嘉庆十五年（1810）举人，充文颖馆校录，议叙知县。能书法，通历算。早岁即能刻印，宗汉法，参丁敬、黄易，浑朴有致。惜壮年而逝，印作甚少，得者珍之。集汉魏古印成《集古印存》八卷，于官名、地名详加辩证。辑自刻印成《乐斯堂印存》三卷，另有《金石录》《古钱待访录》《乐斯堂诗文集》《乐斯堂词》等。

钱侗　灵芬馆图书记

张澹

张澹（? —1846后），画家、篆刻家。字耕云，一字新之，号春水，斋室名玉燕巢。苏州吴江盛泽人。贡生。工诗善画，同、光间，旅食沪城，以诗画自给。精篆刻，其论印云："秦汉之印存世者，剥蚀之余耳，仿其剥蚀，以为秦汉，非秦汉也。谱之所载，优孟面目耳，拟其面目，优孟之优孟矣。旧印可珍者，玩其配合之确、运斤之妙，朴实浑雅，法律森严，即本来之元气也。"继室陆惠字璞卿，亦能诗善画，夫妇有印文曰"文章知己患难夫妻张春水陆璞卿合印"。辑有《玉燕巢印萃》，有《风雨茅堂稿》《玉燕巢双声合刻》（夫妇合作）。

钱世求

钱世求，活动于清嘉庆、道光年间，篆刻家。字秉田。充芸子。承家法，精篆刻，有印谱传世。尝为无为吴盘斋铸十种祭器，又为钱泳铸金涂塔券，几可乱真。

顾锡弓

顾锡弓，活动于清嘉庆、道光年间，画家、篆刻家。字藏侯。上海人。嘉庆诸生。工诗，精篆刻，善画兰。有《兰谱》《兰皋诗草》。

杨大受

杨大受，约清嘉庆、道光年间人，书法家、篆刻家。字子君，号复庵，又号啸村。浙江嘉兴人，客寓太仓、娄东（今上海松江）。工隶书，篆刻宗汉人及浙派，浑厚古拙，所仿汉凿印错落有致，不加修饰而能传神，边款亦苍劲生辣，天趣盎然。宣统元年

杨大受　琅玕室

（1909）西泠印社辑其刻印成《杨啸村印集》二册，1936年上海中国印学社出版《杨大受印谱》钤印本。

周道

周道，活动于清嘉庆、道光年间，书画家、篆刻家。号瑶泉。江苏华亭（今上海松江）人。诸生。王铮弟子。工书画、摹印，所居有"看山读书楼"，昆季读书其上。

瞿应绍

瞿应绍（1780—1849），书画家、篆刻家。字子冶，又字陛春、瞿甫，号月壶、老治，室名毓秀堂。江苏吴淞（今属上海）人。嘉庆诸生，援例得浙江玉环同知。富收藏，工书画，行楷、花卉得恽南田之趣，兰竹有李檀园、郑板桥之妙，复专心篆刻。擅制砂胎锡壶，与杨彭年合作，往往柄有彭年印记者即月壶手制。有《月壶题画诗》《月壶草》。

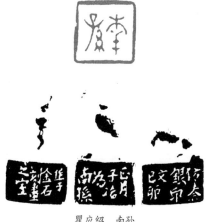

瞿应绍　南孙

张祥河

张祥河（1785—1862），鉴藏家、书画家。原名公璠，字元卿，号诗舲、鹤在，又号法华山人。娄县（今上海松江）人。张照从孙。嘉庆二十五年（1820）进士，官工部尚书。谥温和。善绘事，写意花卉宗徐渭、陈淳，山水师文徵明，晚年又涉石涛一派，亦工梅。喜收藏，咸丰元年（1851）辑《秦汉玉印十方》，首开专辑汉玉印之先河。另有《小重山房集》《四铜鼓斋论画集刻》等。

冯承辉

冯承辉（1786—1840），书画家、印学家、篆刻家。字少眉，又字少糜，号伯承、老糜、眉道人、梅花画隐。庭园植梅八九株，斋室名梅花楼、古铁斋、樾风草堂、十二长生长乐之斋等。江苏娄县（今上海松江）人。贡生。工诗词，精六书，篆摹石鼓，隶学《史晨》《校官》。画则花卉、人物兼擅。治印抗心希古，不屑作时俗风貌，直逼魏晋。著《印学管见》一卷，又名《古铁斋印学管见》，论述篆刻要旨，颇多真知灼见。另有《历朝印识》《国朝印识》《金石筋》《琢玉小志》《石鼓文音训考证》《两汉碑跋》《古铁斋词钞》等。嘉庆二十二年（1817）辑自刻印成《古铁斋印谱》。

冯承辉　玉壶山房

冯继耀

冯继耀，活动于清嘉庆、道光年间，字眉峰。江苏娄县（今上海松江）人。冯承辉弟。治经之暇，以刻印为娱。省试得病，未几卒。有《眉峰遗文》。

冯有光

冯有光，活动于清嘉庆、道光年间，篆刻家。字星仲，号少峰，所居曰夕琴楼。江苏娄县（今上海松江）人，冯承辉弟。廪生。收藏名迹颇富，工画梅，师金农、罗聘。喜治印。妻黄韫生亦工诗画。

朱逢丙

朱逢丙，活动于清嘉庆、道光年间，书法家、竹刻家、篆刻家。原名伯凤，号桐生。江苏华亭（今上海松江）人。性敏慧，善竹刻，精雅可人，所作吉金乐石图屏幅，流传颇广。书兼真、行、隶、篆，与冯承辉相知最深。工篆刻，镌印几夺简甫之席。

屈培基

屈培基，活动于清嘉庆、道光年间，书画家、篆刻家。字子载，又字长卿，号元安。江苏娄县（今上海松江）人。嘉庆三年（1798）副贡。能诗文，工篆、隶、楷书，善画山水、竹石，精篆刻，究心笔意，不轻为人作。

屈培基　子载书画

沈刚

沈刚，活动于清嘉庆、道光年间，书画家、篆刻家。字心源，号啬亭，又号啬堂。江苏娄县（今上海松江）人。冯承辉表亲。嘉庆戊午（1798）举人，官宁海县知县。山水宗王时敏，尤工墨梅兰竹，书学董其昌。偶作小印，秀饬可玩。

周玉阶

周玉阶，活动于清嘉庆、道光年间，篆刻家。字兰襟。华亭（今上海松江）人。嘉庆十六年（1811）辑自刻印成《兰襟印草》二册。

陈瑛

陈瑛，活动于清嘉庆、道光年间，篆刻家。字复生，号紫涵。吴嘹（今上海嘉定）人。善刻印。嘉庆十四年（1809）辑自刻印成《延绿斋印概》六册。

徐渭仁

徐渭仁（1788—1855），藏书家、金石家、书画家。字文台，号紫珊、子山、不寐居士，晚号隋轩，斋室名西汉金镫之室、春晖堂、宝晋砚斋、千声室、万竹山房、寒木春华馆等。宝山人。精鉴赏，时人称为"巨眼"。能治印。咸丰三年（1853），小刀会占上海县城，留城内未走。五年（1855），以"从贼"

徐渭仁　石史翰墨

之罪下狱，并伏法。辑有《春晖堂丛书》《隋轩金石文字》等。

周莲

周莲（？—1790），字子爱，号叔明，一作莲叔，又号廉书、己山。江苏娄县（今上海松江）人。乾隆十三年（1748）副贡生。画兼山水、花卉，书兼真、行、隶、篆，篆刻秀洁，婉转多姿。镌有一印文曰："十六画梅，二十四摹金石，三十写山水。"有《粤游吟草》《廿四诗室诗钞》等。

周莲　廉老诗画

陈经

陈经（1792—？），书画家、篆刻家、金石家。字包之，一作抱之，号辛彝，一作新畲，斋室名求古精舍。乌程（今浙江湖州）人。阮元弟子。曾署嘉定主簿。擅书画，喜刻印，精考证，家藏尊、彝、泉、印、砖、瓦甚富，并撰《求古精舍金石图》四卷，卷一铜器，卷二泉、镜，卷三印、瓦，卷四为砖。每器一图，后有铭文、释语。另有《名画经眼题记》未刊稿本，藏南京图书馆。

乔重禧

乔重禧（1793—？），书画家、篆刻家。字孟鸿，又字寿生、沤孙，号耦兰生，别署宜园、鹭翁、鹭洲。上海人。清嘉庆间岁贡。擅画，尤以写梅居多。书法颜平原，甚得风骨。"没后，其字颇为沪人所重，得其寸缣尺素，必付装池，珍同珙璧。"曾

随瞿应绍画壶稿，瞿逝后，至宜兴依图稿制壶。工篆刻，工稳平和。道光二十三年（1843）辑自刻印成《宜园印稿》五册。有《陔南池馆遗集》。

瞿镛

瞿镛（1794—1840），藏书家、藏印家。字子雍。江苏常熟古里人。清代四大私家藏书楼之一——铁琴铜剑楼主人。贡生，曾署宝山县学训导，数年即辞归。藏书之余，尤喜印章，以收藏秦汉以来官私印著称，自谓"每得一古印，辄摩挲不厌"。早逝后，所编《铁琴铜剑楼集古印谱》由其子瞿秉渊、瞿秉浚手订。是谱八册不分卷，其中四、五册为唐宋金元官私印，六、七、八册为宋元杂印附存，尤为创建。有《铁琴铜剑楼词稿》《铁琴铜剑楼诗稿》。

瞿镛

程庭鹭

程庭鹭（1796—1858），书画家、篆刻家。初名振鹭（一作初名振元），字蕴真，又字问初，号绿卿，改名庭鹭，字序伯，一作垿伯，号蘅乡，又号梦庵、箬庵、一秃翁、公之羽、怀楟子、红蘅生、因香庵主、忘牧学人、鹤槎山民等，斋室名画山楼、小鸥波馆、小松圆阁。江苏嘉定（今属上海）人。诸生。善辞章，工书画，山水润中寓苍浑，近李流芳，兼

程庭鹭　二十六宜梅花屋

善人物、花卉。篆刻宗浙派，由丁敬、黄易上朔秦汉，印风质朴古拙，厚重静穆，颇自矜许，有自用印云"吾印一画二酒三诗四书五词六"。道光三年（1823）集汉印成《红蘅馆印谱》四册，附宋人印若干。辑自刻印成《小松圆阁印存》。有《红蘅词》《恬养智斋集》《多暇录》《小松圆阁杂著》《练水画征录》《箬庵画麈》等。

黄鞠

黄鞠（1795—1860），书画家、篆刻家。字秋士，号公寿，又号菊痴、湘华馆子。松江人。侨居吴门（今苏州）。能诗文，善书法，笔致秀逸。花卉、山水得力于恽寿平、王翚居多。亦工人物、仕女，尤精制图。刻印基于秦、汉，宗浙派，隽秀茂丽。有《湘华馆集》。

黄鞠　超以象外

程祖庆

程祖庆，活动于清道光、咸丰年间，书画家、篆刻家。字忻有，号穋蘅。江苏嘉定（今属上海）人。官盐场大使。程庭鹭子。能诗文，画承家学，兼宗文徵明，出笔幽秀。工分隶，精篆刻。有《练川名人画像传》《吴郡金石目》《练水文徵》《隶通》《无罣礙庵随笔》《小松圆阁诗文集》。

曹鼎

曹鼎，活动于清道光、咸丰年间，画家、篆刻家。字石亭。安徽歙县人。主程庭鹭家七八年。工楷书、花卉，花卉赋色精整。篆刻宗文彭、何震。年未三十而卒。

张兴芝

张兴芝，活动于清道光、咸丰年间，书画家、篆刻家。字莲君。上海人。之树兄。工书及篆刻，尤擅绘事，负名于时。时谚有云"南苍白纸扇，无有不莲君"。

张之树

张之树，活动于清道光、咸丰年间，书画家、篆刻家。字希棠。上海人。兴芝弟。善书画，工篆刻。

何绍基

何绍基（1799—1873），诗人、金石家、书画家、篆刻家。字子贞，号东洲、东洲居士，晚号蝯叟。湖南道州（今道县）人。道光十六年（1836）进士，授翰林院编修，历官文渊阁校理、国史馆提调、四川学政等，因条言事降官，遂远离官场创草堂书院，讲学授徒。先后讲学于济南泺源书院、长沙城南书院及浙江孝廉堂，主持苏州、扬州书局，校刊《十三经注疏》。同治四年（1865）与李笙渔同往上海，因寒冷冻舟不能行而返吴门，春再至上海，两度坐轮船出吴淞口观海，有《沪上杂书》诗。擅诗、通经史、小学金石碑版，精于书法而自成一家，能绘画，偶亦篆刻，得生简意趣，咸丰元年（1851）辑自刻印成《颐素斋印谱》二册，另有《完白山人传》（存目）、《东洲草堂金石跋》《说文段注驳正》《说文声订》《惜道味斋经说》《东洲草堂诗钞》《东洲草堂文钞》等。

朱熊

朱熊（1801—1864），书画家、篆刻家。字吉甫，号梦泉、蝶生。秀水（今浙江嘉兴）人。工书擅画，长于花卉竹石。长居上海鬻画，与张熊、任熊人称"沪上三熊"。善鉴别古器，尤嗜砂壶、瓷器，以"乐陶"名其室。擅篆刻，凡竹、石、瓷、铜均能治印，偶一奏刀，靡不苍秀得古法。

朱熊　贯月虹舫

于源

于源（约1802—1851后），篆刻家。字秋泠，号辛伯、惺伯、秋泉，又号柳隐、西庄山民，斋室名一粟庐、只自怡斋、丹麓吉金室。秀水（今嘉兴）人，曾客居上海。贡生。清道光年间发起成立鸳水联吟社。善篆刻，作细朱文尤精。有《灯窗琐话》《一粟庐诗》一稿、二稿各四卷，《题红阁词》《语儿村笛》《鸳鸯湖上词》《柳隐丛谈》。咸丰元年（1851）辑《丹麓吉金室集印》。

王长熙

王长熙，活动于清道光、咸丰年间，书画家、篆刻家。字缉庵，北京人。道光二十九年（1849），为江苏嘉定（今属上海）典史。工书、画、琴、棋、篆刻。

陆元珪

陆元珪（？—1850后），篆刻家、收藏家。字瑶圃，青浦人。屡荐不受。富收藏，精鉴古，工诗词，善写兰蕙，师文徵明、陈元素。性豪迈，真率不尚虚礼。篆刻宗秦汉，颇具功力。道光十七年（1837），翁大年、沈复灿辑其藏印成《古印聚珍》一册，末页有翁大年署"道光岁次丁酉六月，瑶圃属沈组香、翁叔均集于书味酒味画味轩"。三十年（1850），与翁大年合作摹刻《秦汉印型》二卷。有《泖湖渔唱集》。

张熊

张熊（1803—1886），画家、篆刻家。字子祥，号寿甫、鸳湖外史、鸳湖老人、鸳湖老者、鸳鸯湖外史、西厢客，一作字寿甫，号子祥，斋室名银藤花馆。秀水（今浙江嘉兴）人，流寓上海。收藏金石、书画甚夥。工花卉翎毛，兼能山水、人物，与朱熊、

张熊　两方端砚斋藏书之印

任熊合称"沪上三熊"。篆刻融汇古玺、汉印、浙派及吴让之诸特点，作品苍古秀爽，淳朴庄和，自成面目。有《张子祥课徒画稿》《题画记》。

任淇

任淇（？—1863后），书画家、篆刻家。字竹君，号建斋。浙江萧山人。任熊（渭长）族叔。久寓沪上，善双钩花卉，工书法、篆刻。

任淇　息游园长物印

江湄

江湄（1808—1879），篆刻家。字伊人，号鹤粗山农、鹤槎山农。斋室名秋水轩、梦华庐。江苏嘉定（今属上海）人。隐于市廛，性静情逸。工书画、精篆刻。少时即好篆籀之文。既壮帖括无成，遂孜孜于六书雕刻、秦汉缪篆。同治十年（1871）辑自刻印成《秋水轩印存》二卷，又有《梦华庐印稿》《秋水轩诗钞》。

李尚暲

李尚暲（1810—1870），书法家、篆刻家。字竹孙。斋室名汉瓦砚斋、优盉罗室、此木轩。江苏华亭（今上海松江）人。太学生。博通经史百家，橐笔游幕。工书法，学欧阳询，精通篆、隶，擅铁笔。有《汉瓦砚斋杂录》《优盉罗室诗文钞》。道光十七年（1837）辑李椿刻印成《静怡居印存》二册。

吴云

吴云（1811—1883），收藏家、书画家、篆刻家。字少甫，一作少青，号平斋，又号愉庭、抱罍子，晚号退楼，室名两罍轩、抱罍室、敦罍斋、二百兰亭斋。浙江归安（今浙江湖州）人。道光诸生，屡试皆困，援例任常熟通判，历知宝山、镇江。咸丰间总理江北大营营务及筹军饷，擢苏州知府。同治时寓居上海县城内四牌楼。喜金石，精鉴别，富收藏。所藏以齐侯二罍及《兰亭序》二百种最为珍秘。书法颜真卿。偶画山水、花鸟，随意点染，脱尽常法。刻印泽古功深，用刀、布白得古趣，迥出凡近。曾筑宅园于苏州，园中亭馆雅洁，池石清幽，又有古枫婆娑，故名"听枫园"。园内有两罍轩（曾藏齐侯罍两器于此，故名）、平斋、味道居、红叶亭（现名待霜，古枫已不存）、适然亭等。吴让之曾为平斋刻"抱罍室""退楼""两罍轩""敦罍斋考定金石文字印""归安吴云平斋考藏金石文字印"。吴昌硕由杨见山荐，曾馆于此。收藏周秦汉古玺印颇丰，多精品。辑有《二百兰亭斋古铜印存》《二百兰亭斋古印考藏》《两罍轩印考漫存》《两罍轩彝器图释》等。

冯迪光

冯迪光，活动于清道光年间，书法家、篆刻家。字惠堂，号蕙塘。江苏娄县（今上海松江）人。冯大奎子，幼随父宦游。工隶、楷书，善刻印。

孙卫

孙卫，活动于清道光年间，书画家、篆刻家。号虹桥。江苏青浦（今属上海）人。精篆、隶，工摹印，能作擘窠大字，兼工山水。《画识》："虹桥能书，工摹印。"

孙卫　笠泽渔人

颜炳

颜炳，活动于清道光年间，书画家、篆刻家。字朗如。江苏娄县（今上海松江）人。为人虚怀若谷，无纵横气。工书画，从王学浩游，书画皆似之。兼能篆刻，苍润有逸致。

曹启棠

曹启棠，活动于清道光年间，书画家、篆刻家。字憩伯。上海人。道光五年（1825）举人。工诗古文辞，能书擅画，通篆刻。有《压线集》，道光间刻有《道光四年甲申科江南岁贡卷》《道光五年乙酉科顺天乡试朱卷》。

秦尧奎

秦尧奎，活动于清道光年间，篆刻家。字东庐，斋室名尚古堂。江苏嘉定（今属上海）人。工篆刻。道光九年（1829）辑自刻印成《尚古斋印谱》二册、《尚古堂印谱》二册。

叶荔艻

叶荔艻，活动于清道光年间，篆刻家。号荔翁。上海人。道光二十三年（1843），辑《五种曲句》二册，朗吟楼藏版。道光二十七年（1847）辑《五种曲句》二册，亦名《五种曲印谱》。

刘绍虞

刘绍虞，活动于清道光年间，篆刻家。字或号积山。云间（今上海松江）人。道光二十一年（1841）有钤印刻本《望益居印稿》不分卷，所采均文辞闲句，蒋景曾序云："泽乎古者深矣，技也；而进乎道，艺也。"

释真然

释真然（1816—1884），画家、篆刻家。俗姓丁，自称俗丁。释名真然，字莲溪。一字木莲，号野航、黄山樵子。江苏兴化人。年轻时曾以剃头为业。出家后，以书画成名。中年游徽州，纵览当地故家所藏宋元名迹，画艺益进。道光间，与徽商汪仰同至扬州，寓庵堂寺庙，以画为生计，其间为吴让之写照。晚年赴沪，与望云上人同寓一粟庵。之后复归扬州。于山水、花卉、走兽、人物无所不能，兼善治印。惟平生鬻画为生，趋附时尚，为世所疵议。

胡震

胡震（1817—1862），书画家、篆刻家。初字听香、听艻，更字不恐、伯恐，号鼻山、胡鼻山人、富春大岭长、三才砚主等，斋室名竹节砚斋。浙江富阳人。诸生。嗜古，收藏碑帖、拓本甚富。通六书，工书善画，能刻印，自谓"书法第一，篆刻第二"。

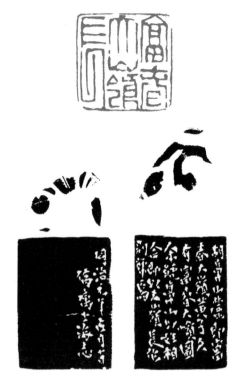

胡震　富春大岭长

极勤勉，"日夜攻苦，手不停挥"。篆刻初法西泠诸贤，道光间，得见钱松印章，大为叹服，愿执弟子礼。篆刻用刀爽利遒劲，颇具清刚之气，分朱布白有灵气，然不轻易为人奏刀、作书。钱松云："听香精篆刻，深入汉人堂奥，每恶时习乱真，故不轻为人作。"咸丰八年（1858），曾与钱松同客沪上。"曾经沧海"印跋云："咸丰十有一年五月十七日，由四明杭海至沪，刻此记之。"同治元年（1862），病逝沪上，友人应宝时与严荄搜集钱松、胡震遗印，于同治三年（1864）辑《钱胡印存》二册，另辑有十册本《钱叔盖胡鼻山两家刻印》，冀望"欲永其名，而与叔盖之印并垂不朽也"。宣统间西泠印社有钤印本《胡鼻山人印谱》。1936年，中国印学社辑《胡鼻山印谱》一册。

钱松

钱松（1818—1860），书画家、篆刻家。原名松如，字叔盖，号耐青、耐清，别署曼花居士、

钱松　吉台书画

增峰居士、老盖、未道士、西郭、秦大夫、西郭外史、云和山人、云和山民、云居山人等，斋室名铁庐、曼花庵。浙江钱塘（今属杭州）人。武肃王钱镠后代，由吏员候选从九品。喜收藏，善鼓琴，能诗，工篆、隶，精铁笔，亦善绘事。山水近江贯道，设色苍古有金石气；又精写梅、竹、石。刻印由浙派入手上追秦汉，"得汉印谱二卷，尽日鉴赏，信手奏刀，笔笔是汉"。所作朴茂浑厚，于稚拙中蕴玄奥意。赵之琛曾赞云"此丁、黄后一人，前明文、何诸家不及也"。以"西泠八家"之殿军，所作出新之别调，非浙派所能囿者。用刀尤具特色，轻行浅刻，切中带削，赵㧑叔谓之"轻行取势"。曾有论刀法语云："篆刻有为切刀，有为冲刀，其法种种，予则未得，但以笔事之，当不是门外汉。"对后来吴昌硕等影响颇深。与释莲衣、杨见山等友善，创解社。咸丰八年（1858），客居海上，先后为徐有常、严荄、吴炽昌、沈树镛、徐佩福等治印。"严荄藏真"印款云："戊午冬客沪上……在座秀水周存伯、富阳胡鼻山。"十年（1860），李秀成破杭州，从清波门入，钱松仰药而死。子钱式幸存，工篆刻，从赵之谦游。富阳胡震服膺钱松铁笔，愿执弟子礼，谊在师友间，得所刻印甚夥，有百余石之多。钱、胡逝后，严荄于清同治三年（1864）辑《钱胡印存》二册，另辑有十册本《钱叔盖胡鼻山两家刻印》。光绪四年（1878），高邕辑《未虚室印赏》四册。三十一年（1905），上海西泠印社据《钱胡印存》重辑成《钱胡两家印辑》四册本，亦名《钱叔盖胡鼻山两家印辑》。光绪末年，鼎湖金莺山房辑《钱叔盖印谱》六册。宣统元年（1909），西泠印社辑其刻印成《铁庐印谱》。

陈允升

陈允升（1820—1884），书画家、篆刻家。字仲升，一字纫斋，号壶洲，一作壶舟，一号壶父，又号金峨山樵。浙江鄞县人，寓居上海卖画。善隶书，山水法梅庚、戴思望，气韵高古。余事作印，工整有法。曾缩其所作刻《纫斋画剩》石印本行世。子光豫，擅画。

周闲

周闲（1820—1875），词人、书画家、篆刻家。字存伯，一字小园，号范湖居士、存翁，斋室名范湖草堂、退娱堂。秀水（今浙江嘉兴）人。工诗词，善书画，精篆刻。其祖上世袭武职，其亦以武略文略自负，尝钤"武功文略"闲章于作品上。青年时游幕至浙东，参与抗英战事。咸丰三年（1853），佐戎幕剿灭嘉定小刀会，以功赐六品官同治三年（1864），官新阳令，与大吏龃龉，挂冠归。咸、同间来沪鬻画，与任熊相契，曾为之作《任处士传》。任熊为之精绘《范湖草堂图卷》，卷后有周闲长篇行书《范湖草堂记》。又与钱松相善，获其刻印甚多。有《范湖草堂词》《范湖草堂诗文稿》《范湖草堂题画诗》等。

周闲　姚氏珍藏书画

董熊

董熊（1822—1861），画家、篆刻家。原名如熊，字岐甫，号晓庵、小帆。乌程（今浙江湖州）人，卒于上海。为人诚谨直率，不趋炎附势。所作花鸟，笔意近陈白阳和李复堂，尤擅墨梅。工刻印，师法秦汉及浙派，取法赵之琛为多。吴昌硕云其篆刻"落墨古拙，刀法浑厚。分朱布白，神意穆如，无异于国初诸前辈也"。"兼善刻竹，至老犹能于摺篦凿蝇头小字五六行，亦精雅靡匹"。有《玉兰仙馆印谱》二册。

董熊　上元孙文川澂之收藏书画印

任熊

任熊（1823—1857），画家、篆刻家。字渭长，号湘浦。浙江萧山（今属杭州）人，流寓苏州、上海，鬻画为业。山水、花鸟、人物兼善，尤精人物，勾勒挺拔，神采生动。与任薰、任预、任颐人称"海

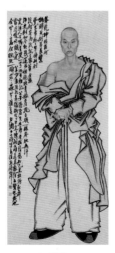

任熊

任熊　豹卿

上四任"，与朱熊、张熊人称"沪上三熊"。兼能治印，存世有"豹卿"端石朱文印。布局自然，清新可人。有《列仙酒牌》《剑侠传》《於越先贤传》《高士传》等。子任预，善画，能刻印。

胡远

胡远（1823—1886），书画家、篆刻家。字公寿、小樵，号瘦鹤、横云山民，别署寄鹤、戆父、戆甫，斋室名寄鹤轩。江苏华亭（今上海松江）人。能诗，善书画，书法出入颜真卿、李北海。山水、花卉秀雅绝伦，以湿笔取胜，尤喜画梅，老干繁枝。与胡震、李壬叔诸名流友善。咸丰十年（1860），辑《胡公寿手选汉铜印存》一册；光绪三十四年（1908），有《胡公寿集铜印》四本；1935年，张鲁庵辑其自用印成《横云山民印聚》。另有《横云山民诗存》，或作《寄鹤轩诗草》。

黄文瀚

黄文瀚，活动于清咸丰、同治年间，书法家、篆刻家。字痩竹。原籍婺源，寄籍江宁（南京），咸丰间至上海。工诗词，善钟鼎篆隶，精刻印，晶玉竹木，无不擅长。同治十三年（1874）辑刻印成《苍筤轩印存》四卷。有《揩竹馆诗》《揩竹馆词》《晴翠榛丛话》等。

张文楣

张文楣，活动于清咸丰、同治年间，书法家、篆刻家。字云门。浙江平湖人，同治初年与弟天翔旅居上海。善书篆籀、分隶及飞白，工治印。

蒋人彦

蒋人彦，活动于清咸丰、同治年间，书画家、篆刻家。原名珍，字莲溪，号希伯。浙江秀水（今浙江嘉兴）人，居江苏南汇（今属上海）。咸丰八年（1858）举人。精于医术，求治者户屦常满。光绪初，斥赀会同乡绅名士盛传均、沈景修等在闻湖筑六百余丈堤岸，方便舟楫，称"闻湖埂"，号为善举。工吟咏，擅书画，兼能篆刻。有《闻六居诗钞》《莲溪近稿》。子保华，诸生。保华子世长亦工书画，兼通印学。

竹禅

竹禅（1824—1908），书画家、篆刻家。僧人，俗姓王，法名熹，又号主善、六八门人等，尝刻"王子出家"印钤于书画。四川梁山（今重庆梁平）人。十四岁出家于梁山县城北报国寺，受戒于双桂堂。其后辗转住锡于天津无量庵、九华山化成寺、上海龙华寺、普陀山白华庵等，以上海及普陀山驻留时间最久。光绪二十五年（1899），双桂堂常住僧众派人前往上海迎请竹禅回梁山。次年夏，竹禅离沪回双桂堂，当年冬升座为方丈。工诗词、书画、篆刻，所作颇豪放。光绪元年（1875）辑自刻印成《游戏三昧》四册。

徐三庚

徐三庚（1826—1890），书法家、篆刻家。字

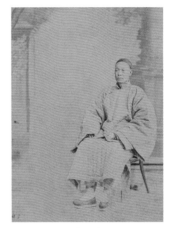

徐三庚

徐三庚　季通父

辛榖，号井罍，又号袖海、似鱼、似鱼室主、西庄山民、荐未道士、金罍道士、金罍道人、金罍野逸等，斋室名似鱼室。浙江上虞人，常往来于浙、沪之间。青年时曾在一道观中打杂，一道士擅书法、篆刻，得其传授，遂入门径。能诗词，工篆隶，精篆刻。其书法，取法《天玺碑》意，体势逸宕，抒以己见，风格独具。篆刻早岁学陈鸿寿、赵之琛，

四十岁后参以汉篆、汉印法体，颇见功力。以后着意于汉篆，另变其体，尽量扩其疏、紧其密，风神飘逸，婀娜多姿，富装饰味。虚实处理，自成一家。晚年作品，习气较深，结体略牵强做作，浑厚不足。其运刀熟练，不加修饰；行楷边款，刀法劲险，自然得势，不失一家风范。继游杭州、嘉兴、苏州、宁波、慈溪、香港、广州、武昌等地后，晚归沪上。自同治九年（1870）始，诸多日本书法家、篆刻家先后来华学习。光绪三年（1877），日本僧人北方心泉来华，与之交往深受影响，率先将徐氏印风带回日本。其后，秋山碧城、圆山大迂师事或私淑徐三庚。秋山碧城回国时，徐三庚抱病书一纸肄业文凭付之。秋山碧城于东京京桥区创立东京经弘学院，继与圆山大迂创立书道团体"淡泊会"，以徐氏印风影响于日本。另据云，徐三庚于太平天国前后继外家姓，名俞星柏，一作辛白。蒲华所用一"竹云翰墨"朱文印，款作"辛白"者即徐三庚，此外，尚有大横之别名。同治十三年（1874）辑《金罍山民印存》，另有《似鱼室印谱》。后人辑有《金罍道人印存》《金罍印摭》。

曹赞梅

曹赞梅（1826—1899），书画家、篆刻家。字肖石。安徽歙县雄村人。屡试不售，以诸生终其身。富收藏，精小篆，亦善画。尤好刻印。曾游松江、上海，海上曹素功墨庄制《名花十二客》套墨，共16锭，倩任伯年画、曹赞梅书、胡国宾刻，堪称合作。有《肖石印存》《印赏》。

何屿

何屿（？—1865后），篆刻家。字子万、子卍，号紫曼、印丏。江苏松江（今属上海）人。善篆隶，工铁笔，皆有古趣。于篆法、刀法功力尤深，于自然

何屿　胡公寿印

灵变中未失本步，所作线条洁净，无滞涩之貌。咸丰七年（1857）辑自刻印成《何子万印谱》。

张师宪

张师宪，活动于清道光、咸丰年间，篆刻家。原名联瑛，字子华，号诗孙。江苏娄县（今上海松江）人。工诗文，善摹汉印。偶作山水，造意幽迥，笔极冷隽。

张联珠

张联珠，活动于清道光、咸丰年间，篆刻家。字子明。江苏娄县（今上海松江）人。张师宪弟。工诗，能篆刻。

张联奎

张联奎，活动于清道光、咸丰年间，篆刻家。字朗如。江苏娄县（今上海松江）人。张师宪弟。善画，工篆刻。

汪善浩

汪善浩，活动于清道光、咸丰年间，画家、篆刻家。字兰久。杭州人，寄迹沪上。举人。工诗文，善山水，出入"四王"，兼长篆刻，苏抚刘郇膏延为西席。未五十即卒。

闵澄波

闵澄波，活动于清道光、咸丰年间，书法家、篆刻家。原名圻，字鲁农，斋室名浮筠仙馆。钱塘（今浙江杭州）人，寓上海。诸生，书学赵孟頫，兼擅治印。

黄海

黄海，活动于清道光、咸丰年间，书画家、篆刻家。字卧云。徽州婺源（今江西上饶）人。咸丰三年（1853）避乱至沪，居七载返里。初学北苑，后仿荆、关，善书法，小楷喜用鸡毫，并工篆刻。

钱璘

钱璘，活动于清道光、同治年间，书画家、篆刻家。字子份，号小云。江苏嘉定（今属上海）人。诸生。山水宗"四王"，花卉仿恽寿平，能篆隶，尤工篆刻，有《子份诗稿》《诗香馆学古录》。

陈雷

陈雷，活动于清同治、光绪年间，书法家、篆刻家。原名彭寿，字震叔、古尊，号老菱、瘤道人，斋室名云居山馆、养自然斋。钱塘（今浙江杭州）人，

陈雷　玉照堂

寄寓上海。工诗，善书法，学陈鸿寿。精治印，于两汉、宋、元、浙派、邓石如等多方取法，均能神形并得，印风规矩工稳，遒劲秀美。宣统二年（1910），西泠印社辑其刻印成《养自然斋印存》二册。另有《养自然斋诗集》。

姚濬熙

姚濬熙，活动于清同治、光绪年间，篆刻家。字或号桂山。江苏古暧（今上海嘉定）人。光绪元年（1875）辑自刻印成《此静轩印稿》一册，嘉定江湄（伊人）为之序。

车基

车基，活动于清同治、光绪年间，书画家、篆刻家。字笠斋。河北大兴（今属北京）人，宦游云间（今

上海松江）。性嗜书、画，鉴别亦精，画在恽寿平、陈道复之间，偶一挥洒，颇有逸致。刻印皈依皖派。

张昌甲

张昌甲（1827—1880后），篆刻家。字隽生。江苏金山（今属上海）人，诸生。能诗词。善刻印，学王玉如，兼参宋、元人。光绪六年（1880）辑自刻印成《印林从新》二卷。

赵之谦

赵之谦（1829—1884），经学家、书画家、篆刻家。初字益甫，号冷君，后改字㧑叔，号铁三、憨寮、悲庵、无闷、支目、梅庵、坎寮、笑道人、凡夫、思悲翁等。斋室名二金蝶堂、苦兼室。浙江会稽（今绍兴）人。道光二十八年（1848）入绍兴府学为生员，咸丰九年（1859）举人。四次参加会试，皆未中。四十四岁时，以国史馆誊录议叙知县身份主持编修《江西通志》，历官鄱阳、奉新、南城知县，卒于任上。研经学、工诗词、善文章，精于考证。擅书画、篆刻。楷法、行草初学颜鲁公，后宗北碑及龙门造像，以魏碑笔势写行草，书风独具个性。篆、隶取法邓石如而自出机杼，迥异时俗。画花卉、木石，水墨交融，设色雅丽，气势磅礴，与任伯年、吴昌硕人称清末"海上画派"三大家。篆刻初宗浙派，继法秦、汉，复参宋元明，博采秦权诏版、汉碣、泉货、镜铭等文字入印。以魏体书法、图像入款，浙派自此面目为之一新，影响流布极广，直至近现代。《海上墨林》云其"时游沪滨，墨迹流传，人争宝贵"。咸丰九年（1859）秋曾来沪上。同治元年（1862）由温州乘船入都，途经上海。同治十一年（1872）三月底离京赴沪，居月余，曾为葵衫作墨梅团扇。与川沙沈树镛及流寓上海县之周白山相友善，切磋、研究书画。赵之谦生前印谱三种：同治二年

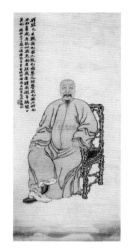

赵之谦

赵之谦　荼梦轩

（1863），魏锡曾辑其刻印成《二金蝶堂印谱》二册；四年（1865），朱志复辑《二金蝶堂癸亥以后印稿》一册；光绪间，傅栻集拓《赵㧑叔印谱》一册。另有徐士恺辑《观自得斋印集》、叶为铭辑《二金蝶堂印谱》四册本、林树臣辑《二金蝶堂印谱》八册本以及有正书局辑本《赵㧑叔手刻印存》，丁仁辑《悲庵印剩》等。一生著述甚丰，有《补寰宇访碑录》《六朝别字记》《悲庵居士诗剩》《悲庵居士文存》《四书文》《铜佛记》《称举通释》《见意书》《说柁》《章安杂说》等，另有校刻本若干，辑《仰视千七百二十九鹤斋丛书》六集四十种，其中《勇卢闲诘》《张忠烈公年谱》为赵之谦撰。

王韬

王韬（1828—1897），政论家、学者、篆刻家。初名利宾，名瀚，改名畹，又改名韬，一名弢，字号甚多，有兰卿、兰君、懒今、紫诠、紫荃、子久、仲弢、弢园、弢园老民、天南遁叟等。江苏长洲（今苏州）人。善诗文，能刻印。十八岁中秀才，后屡试不中。道光二十九年（1849）赴沪，任职于英人教会开办之墨海书局任文墨。后因遭清廷通缉，流亡香港，任《循环日报》主笔，名重一时。光绪十年（1884）返上海，主持格致书院。著述甚丰，有《弢园文录》《蘅华馆诗录》《弢园尺牍》等四十余种。光绪十一年（1885）辑《蘅华馆印存》一册。

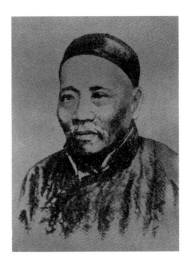

王韬

沈树镛

沈树镛（1832—1873），金石家、鉴藏家、书法家。字韵初、均初，号郑斋。斋室名宝董室、灵寿花馆、养花馆、汉石经室。川沙城厢人，卒于苏州。咸丰举人，官内阁中书。所藏秘籍珍本极丰，尤多书画金石碑帖，吴大澂跋《郑斋金石题跋记》云："大江以南言金石之学者，前有嘉兴张叔未，后有川沙沈韵初。韵初收藏之精且富甲于海内，尤非张氏清仪阁比。"著名者有《王稚子双阙》《罗

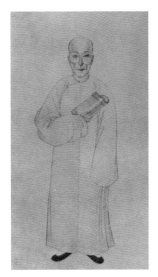

沈树镛

凤墓阙》《华阳观王先生碑》等，所获宋元明拓精本多至数十种。"每有所得，必亲自校勘，且极矜重，虽烜赫一时，人视为孤本、珍本者，苟稍有所疑，即不肯轻易题跋。"与绩溪胡澍、仁和魏锡曾、会稽赵之谦最友善，四人"皆嗜金石，奇赏疑析，晨夕无间"，赵之谦曾刻"绩溪胡澍川沙沈树镛仁和魏锡曾会稽赵之谦同时审定印"，又为其治印达数十方。同治二年（1863），获一百二十七字本汉《熹平石经》宋拓本，遂以"汉石经室"名其居。有《养花馆书画目》《书画心赏日录》《汉石经丛刻目录》《补寰宇访碑录》（与赵之谦合作）。光绪十三年（1887），其子肖韵辑录《汉石经室金石跋尾》，后潘承厚、吴湖帆在稿本基础上增辑成《郑斋金石题跋记》，均未刊。

顾承

顾承（1833—1882），书画家、鉴藏家。原名廷烈，改名承，字承之，号乐泉、乐泉逸史。苏州人。顾文彬三子。克绍家风，精鉴藏考订，碑帖、泉币、印章、青铜器等均有涉猎，亦能书画。协助其父建造怡园、过云楼及搜求书画古物等。咸丰十一年（1861），避乱上海，辑自藏清代24位印人69方印章

成《借碧簃集印》一卷。另有《楚游寓目编》《过云楼初笔》《过云楼再笔》《过云楼笔记》《古泉略释》《画余庵古泉谱》等，曾参与《过云楼书画记》的编辑校勘。

火惟德

火惟德（约1834—？），篆刻家。字荫庭、荫亭。江苏松江（今属上海）人。工篆刻。咸丰间成《聊且居印赏》钤印稿本一册，同治五年（1866）辑成《聊且居印赏》一册。

陈还

陈还（？—1894后），篆刻家。字还之，号伯还、环之。金陵（今江苏南京）人，晚寓上海。工篆刻，书体特怪，论者拟之郑燮。

陈还　胡公寿

方濬益

方濬益（？—1899），金石家、书画家、篆刻家。字子听，亦字伯裕。安徽定远人。官江苏金山

方濬益　第九洞天第四十九福地中人记

（今属上海）知县。天才不羁，善画花卉，书法六朝，藏书画、金石甚富，又工刻印。有《定远方氏吉金彝器款识》《缀遗斋彝器款识考释》等。

钱庚

钱庚（1835—1889后），字璆初，一作传初，号开一。浙江乌程（今浙江湖州）人。善刻印，徐三庚弟子，谨守师法，光绪十五年（1889）辑自刻印成《近鲫斋印存》。年五十余，以病酒卒。

钱庚　臣鸿词印

陆泰

陆泰（1835—？）篆刻家。字岱生。长洲（今江苏苏州）人。精岐黄术，擅篆刻，继杨龙石而起，为吴中名手。刻印以秦汉为归，兼参浙派。

陆泰　直士手肃

吴大澂

吴大澂（1835—1902），书画家、篆刻家、金石学家、鉴藏家。字清卿，号恒轩、愙斋，斋室名恒轩、愙斋、八虎符斋、十二金符斋、十六金符斋、十圭山房、千玺斋、二十八将军印斋、十铜鼓斋、梅竹

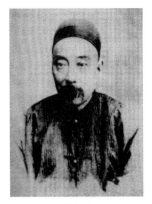

吴大澂

吴大澂　吴景萱印

双清馆、止敬室、师籀堂等。江苏吴县（今苏州）人。同治七年（1868）进士，历任编修、太仆寺卿、左副都御史、广东巡抚、署河南山东河道总督、湖南巡抚。中日甲午战争起，率湘军出关收复海城，因兵败革职回籍，任龙门书院院长。同治初客沪，入蘋花社书画会。工诗文、富收藏、精鉴赏。善画山水、花卉，书法精于篆书，中年后参以古籀文，工稳严谨，刻印风格古朴。于古器物学、古文字学和古玺印研究成就卓著。光绪十四年（1888）抚粤时辑《十六金符斋印存》，由寓居岭南的篆刻家黄士陵和著名拓工尹伯圜等审编、钤拓。有《说文古籀补》《愙斋集古录》《恒轩吉金录》《愙斋诗文集》《恒轩所见所藏吉金录》《古玉图考》《权衡度量考》《愙斋砖瓦录》等。光绪元年（1875）辑《千玺斋古玺选》八册，二年（1876）辑自藏印成《十二金符斋印存》，

约十九年（1893）辑《周秦两汉名人印考》，二十六年（1900）辑《续百家姓印谱》。

严信厚

严信厚（1838—1906），实业家、书画家、收藏家。原名严经邦，字筱舫、小舫，号小长芦馆主人，斋室名小长芦馆、小书画舫。浙江慈溪人。1856年来沪在小东门银楼任职，同治初入李鸿章幕。以盐务起家，曾任上海商业会议公所、上海商务总会总理，官直隶候补道，赠内阁学士。工书画，蓄碑版、书画甚夥。辑有《七家名人印谱》八册，唯前四册之《七家名人印谱》印为伪物。另有《秦汉古铜印谱》二册、《小长芦馆集帖》。

蒋确

蒋确（1838—1879），书画家、篆刻家。初名介，字于石，又字叔坚，号石鹤、懒鹤，斋室名笏溪草堂。华亭（今上海松江）人。好诗酒、书画，书学李北海，画工山水，写梅尤佳，兼工刻印。光绪间挟艺游沪。光绪五年（1879），因"出痘"卒于城隍庙。

蒋确　石鹤

任颐

任颐（1840—1895），书画家、篆刻家。初名润，字小楼，后更字伯年。山阴（今浙江绍兴）人。工画，山水、花鸟、人物、走兽无一不能，尤擅人物。十六岁父逝后，赴沪卖画自给。得前辈画家任熊、任薰、张熊指授，艺事猛进，名重艺坛。晚年不

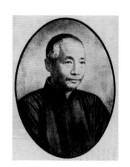

任颐

任颐　颐庵

拘成法，赋予新意，书法兼参画意，奇警异常。亦能刻印，早年习篆刻，曾得任晋谦指授，得汉印神韵，然为画名所掩。

符翁

符翁（1840—1902），书画家、篆刻家。字子琴，号石叟、蔬叟、朋石子、蔬笋居士，斋室名蔬笋馆、蔬笋庵、磊砢室。湖南清泉（今湖南衡南鸡笼镇）人，晚年迁居上海。光绪初，以拔贡官福建长乐、广东清远、阳山知县，后调潮州，有政声，又任鱼雷局，曾为黄士陵代订润例。工诗书画，精篆刻，高古遒劲。有《蔬笋馆印存》《金石考》《阳山丛牍》《拙吏臆说》《蔬笋馆诗稿》。

胡钁

胡钁（1840—1910），书画家、竹刻家、篆刻家。一名孟安，字菊邻，别署菊鞠邻、菊邻、菊叩、菊邻、菊叟、老鞠、鞠老、废鞠、老菊、寄梅、不枯，号晚翠亭长、湘波亭主、抱溪老渔、竹外庵主、南湖寄渔等，斋室名喜雨草堂、晚翠亭、晚翠轩、湘波亭、寄寄庐、玉芝堂、不波小泊、竹外庵等。浙江石

门（今浙江桐乡）人。秀才。西泠印社早期社员。同治六年（1867）春，曾有沪上短暂游历，留有一册26枚印蜕印谱，石门吴滔题跋"菊邻胡仲沪滨旅邸之作"。在松江张曼叔家拓"高安万世瓦""凤凰二年九月砖"等八种。刻"石门胡钁精玩"，款云："沪上旅夜，菊邻自治。庚午十月。"工诗，善书法，初法虞世南、柳公权，后致力于汉、魏碑版。善刻竹、木及刻碑，曾为鉴湖女侠秋瑾墓刻碑。尝勾摹宋拓《圣教序》《仙坛记》《醴泉铭》等名迹于黄杨木上，能不失神韵。画山水近石溪，兰、菊亦秀逸有致。精治印，得力于汉玉印、凿印、诏版，白文细劲，朱文粗犷，结字高古奇崛，刀法工整、秀挺，气息清雅。边款精致，疏朗。其印艺堪与吴昌硕相骖靳，虽苍老不及而秀雅过之。高时显评曰："菊邻专摹秦汉，浑朴妍雅，功力之深，实无其匹，宋元以下各派，绝不扰其胸次。"晚年为子胡传湘案牵累，避居嘉兴南门莲花桥畔，客死于此。有《不波小泊吟草》《晚翠亭诗稿》《闲闲草堂随笔》，刻印辑有《晚翠亭印储》《寄寄庐印赏》《晚翠亭藏印》。

胡钁

胡钁　玉芝堂

金尔珍

金尔珍（1840—1917），书画家、篆刻家。字吉石，号少芝，又号苏庵，别号三十六鸳鸯之长、烟雨耕夫，斋室名梅花草堂。秀水（今浙江嘉兴）人。回族，例贡生。居上海，与吴昌硕、任伯年等金兰结拜，人称少芝四弟，伯年曾为之写照。参加沪上书画活动甚繁，又参与杭州西泠印社和上海豫园书画善会之组建，题写西泠印社"题襟馆"匾额。曾于光绪十年（1884）漫游日本，张熊为绘《遨游东海图》。精鉴别，书法钟、王，尤喜学苏。善画，意简神足，山水有宋、元人风格。嗜金石，工刻印，受吴昌硕影响。为西泠印社早期社员。有《梅花草堂诗》。

何维朴

何维朴（1842—1922），别名何伯源，字诗孙，号盘止，一作磐止，晚号盘叟，一作磐叟，又号秋华居士，晚遂老人，别署清凉山下转轮僧，斋室名颐素斋、盘梓山房。湖南道县人，何绍基孙。同治六年（1867）副贡，官内阁中书、协办侍读、江苏候补知府、上海浚浦局局长。辛亥革命后，鬻书于沪。精古画鉴别，复工书画，画以山水著称，宗娄东四家，清远高妙，书摹其祖绍基，得神似。少精篆刻，宗秦汉，晚年倦于酬世不复作。收藏古印甚多，辑有《颐素斋印存》《颐素斋印景》六卷。

蒋节

蒋节（1844—1880），书画家、篆刻家。字幼节，号香叶、蕚庵。上海人。受业于莫友芝、何绍基，工诗文、书画及金石考据。书擅八分，画工花卉、山水。精篆刻，风格工稳，上海道台应宝时用印多出其手。客游苏浙间，卒于吴门。

蒋节　沈树镛印

吴昌硕

吴昌硕（1844—1927），书画家、篆刻家。初名俊、俊卿，字芗圃、昌硕，又署仓石、苍石，别号仓硕、老苍、老缶、缶庐、缶翁、破荷、破荷亭长、五湖印匃、苦铁、大聋、石尊者等，1912年后以字行。浙江安吉鄣吴村人。同治四年（1865）秀才，因不喜八股，遂不再赴考，专研诗书画印。八年（1869），从俞樾学，去陆心源家任司账，协助收集、整理、拓印古砖。又从杨岘学篆隶，从凌霞学绘画。光绪八年（1882）居苏州，友人荐作"佐贰"小吏，以维家计。十三年（1887），携家移居上海，因家道贫困，曾寓浦东等郊县农村。二十一年（1895），见浦东遍

吴昌硕

吴昌硕　老潜

地开放艳如牡丹的花朵，欣然命笔，对花写照并跋："上海浦东田家遍地都是，好事者移以接牡丹，其色绝艳。乙未暮春，吴俊卿。"二十五年（1899），由丁葆元保举，任江苏安东（今涟水）县令。到任只一月即辞官而去，自刻有"一月安东令"。1912年，应王一亭之邀，定居上海山西北路吉庆里12号，直至终年。为西泠印社首任社长，诗、书、画、印无所不精。书工正草隶篆，楷法初习颜鲁公，继学钟繇、北碑。隶法汉碑，又受到清人影响，化扁为方，参以篆意，独具风格。行草则学王铎，又兼以欧阳询、米芾、黄庭坚，书风洒脱，才华横溢。篆初学秦人及杨沂孙，兼临金文，后致力于《石鼓》，一生不辍，朴茂雄健，开一代书风。画擅花卉，笔墨酣畅、色彩浓郁，兼能山水、人物。篆刻初宗"浙派"，后专攻汉印，兼受邓石如、吴让之、赵之谦等影响，印从书出，刀融于笔，具雄而媚、拙而朴、丑而美、古而今、变而正之特点。同时上取鼎彝，下挹秦汉，创造性地以"出锋钝角"的刻刀，将钱松、吴让之切、冲两种刀法相结合治印，所作秀丽处显苍劲，流畅处见厚朴，于不经意中见功力。彼时印坛，吴昌硕、黄士陵艺术交相辉映，然牧甫辐射局限于粤及皖南，而昌硕如日中天，为上海画坛、印坛领袖，追随及效仿者不计其数，波及全国和海外，至今依然不衰，成为清末以来书画、篆刻界最具影响的人物，堪称巨匠。有《元盖寓庐偶存》诗集，刻印有《削觚庐印存》《苦铁碎金》《吴苍石印谱》《缶庐印存》等。

秦乃歌

秦乃歌（1844—1914），书画家、篆刻家。原名载歌，字又词，号笛桥。上海人，世居陈行。精医理，妙手回春。工诗词、书画、篆刻，印摹秦汉。

汪洵

汪洵（1846—1915），书法家、篆刻家。原名学瀚，字子渊，号渊若。阳湖（今江苏常州）人。光绪十八年（1892）进士，授编修。暮年鬻书沪上，曾任海上题襟馆金石书画会会长，殁后由吴昌硕继任。工诗文，书法颜真卿，得其神骨，复参他帖变化，功力甚深。兼精篆、隶，雅饬古朴，尤工小篆。工花卉、草虫，秀逸可爱，唯不轻易动笔，鲜有知其能画者。少时即喜刻印，非旧友不知，所用印皆自作。

汪洵

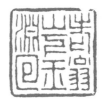

汪洵　老翁山下玉渊回

施酒

施酒（1848—1917），女，篆刻家。字季仙。浙江归安县（今浙江湖州）菱湖镇人。同治十一年（1872）与吴昌硕成婚。光绪八年（1882），吴昌硕将家眷接到苏州定居，后移居上海。能刻印，偶有所作，得吴昌硕指点。十八年（1892），吴昌硕篆、施酒刻"保初"印，边款云："君遂索刻，臂痛不能应，乞季仙为之，尚无恶态。"

张祖翼

张祖翼（1849—1917），书法家、篆刻家、金石收藏家。字逖先，号磊庵、磊盦、磊翁、濠庐、邃庐、坐观老人等。安徽桐城人，长期寓居上海，与吴昌硕、高邕之、汪洵同称海上四大书法家。光绪初，在外务部供职，九年（1883）至十年（1884），曾赴英国游历近一载，归后刻有"逖先海外归来之书""海外归来"印。擅篆隶、行书，篆刻师邓石如，富藏金石碑版，有《张逖先刻印》《磊庵金石跋尾》《汉碑范》《伦敦竹枝词》《伦敦风土记》等。

高邕

高邕（1850—1921），书画家、篆刻家。字邕之，号李庵、苦李，晚号聋公、赤岸山民。仁和（今浙江杭州）人。曾官江苏候补同知。宣统元年（1909）在上海豫园创立书画善会。鬻艺为生。工画山水、花卉，书法学李北海和《瘗鹤铭》，以藏锋取妍，自成一家。篆刻宗秦汉及浙派，用刀苍拙，作品凝练遒茂。与钱松（叔盖）为忘年交，光绪四年（1878），辑钱松印成《未虚室印赏》四册。

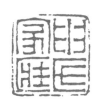

高邕　申氏家藏

张定

张定（1851—1924），书画家、篆刻家。字叔木，另见其有"华亭古木"印章。斋室名卷石阿。娄县（今上海松江）人。诸生。吴昌硕弟子。工画，善篆书，刻印深合秦、汉法度，承袭云间派端庄谨严之基调中，复对书法笔意体势加以关注。弟子唐醉石传其技。光绪十一年（1885）辑刻印成《卷石阿印草》。

徐新周

徐新周（1853—1925），书法家、篆刻家。字星舟，别署星州、星洲、心周、星周，斋室名陶制庐、耦华庵。江苏吴县（今苏州）人。吴昌硕入室弟子。善四体书，小篆、汉隶简古严整。精篆刻，行刀冲、切皆施，雄劲苍浑，印文合大小篆于一体，重书法意趣，神形酷似缶翁。又常以汉碑额入印，线条方折匀称，不若缶翁之浑厚恣肆，然风神自具。"偶作圆朱文印，盖应求者之请耳"。在上海悬例鬻印，取值不昂，求者踵接，日本人士游沪者，莫不挟其数印以归，是以其印在东瀛流传不鲜。缶翁暮年，忙于书画应酬，又限于目力，四方求印者，多委其子藏龛及星周代庖。凡代刀之印，缶翁自篆印稿，最后略作修饰，亲刻边款，亦有边款悉由新周代劳者。晚年游大江南北，噪声印林，有"南徐（新周）北陈（师

徐新周　沈铸

曾）"之誉，印风也自具面目，异于缶翁。早期边款
与缶翁几不能辨，中晚年后，雍容华丽，行书、隶
书、小篆皆能，尤以缪篆入款，为其自家风范。亦精
于图像入款，佛像、人物、动物无不生动、精雅。有
评论其印风云："意味严正不俗，多得方匀坚实、苍
秀并健之趣，而不似缶翁的浑厚雄恣。"缶翁序其
《耦华庵印存》云："精粹如秦玺，古拙如汉碣，兼
以彝器封泥，靡不采精撷华，运智抱拙，星周之心力
俱瘁矣，星周造诣亦深矣。"1918年，辑印成《耦华
庵印存》四册。1936年，宣和印社辑《徐星州印存》
初集两册，1937年，宣和印社辑《徐星州印存》五集
十册，每集二册，较《耦华庵印存》尤为赅备。

任预

　　任预（1853—1901），画家、篆刻家。一名豫，
字立凡，号潇潇庵主人，别署立翁、阿大，斋室名潇
潇庵。浙江萧山人。任熊子。山水、人物、花鸟，无
所不精。与任熊、任薰、任颐合称"海上四任"。任
熊逝时，任预仅四岁，笔墨初无师承，尽变任氏宗
派。亦善治印，得赵之谦指授，能脱时人习气。

任预　红茵馆

郑文焯

　　郑文焯（1856—1918），词人、书画家、篆刻
家。字俊臣，号小坡、叔问，大鹤、鹤、鹤公、鹤
翁、鹤道人、大鹤山人、瘦碧、瘦碧庵主、江南退
士、石芝崦主人、石芝崦梦游客、老芝、瑕东客、樵
风客、冷红词客等。斋室名大鹤山房、石芝西堪、冷
红簃、半雨楼、瘦碧庵、樵风园、樵风顽、吴小城东

郑文焯

郑文焯　祖芬摹古

墅、双铁堪等。奉天铁岭（今属辽宁）人。九世祖国
安于清初有功，晋赠振威将军，隶正白旗汉军籍。循
旗俗，以名为姓，故有文叔问、文小坡之称。光绪
二年（1876）会试时，请冠本姓郑，复汉姓。举人，
官内阁中书。三十一年（1905）定居苏州，以考据金
石、绘画、刻印、著述自娱。辛亥革命后，以清遗老
自居，往来于苏沪之间，鬻画行医，人称"诗医"。
于音律、书画、医术、金石鉴赏均有造诣，尤以词人
著称，与王鹏运、朱祖谋、况周颐人称"晚清四大
词人"。工书法，自《张猛龙》碑阴入，兼取《李
仲璇》《敬使君》《贾思伯》《龙藏寺》以及《鹤
铭》。凡圆笔者，皆采撷其精华，故得碑意之厚，
而无凝滞之迹。"六岁见壁间画轴，即知临摹。年
十三，以指作画，凡花鸟山水人物，着手立就。"自
云于篆刻"少而好弄，偶一削觚，游心汉制"。与钱
瘦铁有师生之谊，见其少贫而聪慧，录为门人，授以
刻印、绘画，将其与吴昌硕（苦铁）、王大炘（冰

铁）誉为印坛"江南三铁"。词集有《瘦碧词》《冷红词》《比竹余音》《苕雅余集》等，后删存诸词集为《樵风乐府》九卷。另有《说文引经考故书》《六经转注旧艺》《高丽国永乐好太王碑释文纂考》《医诂》等，仁和吴昌绥曾收集其生平著述多种，合刊为《大鹤山房全书》。

浦文球

浦文球（1856—1928），书法家、篆刻家。字季韶、九韶，一字夔鸣，号应奎山樵、墨庐居士等，晚号七情老农，斋室名砚畚堂。江苏嘉定（今属上海）人。诸生。工四体书，匀整流丽，无一笔苟。亦能画，兼刻印，在沪鬻字教书五十年，有《练川书画录》《礼记考注稽》。

哈少甫

哈少甫（1856—1934），回族，书画家、鉴藏家。名麐，字少甫，一作少夫、少孚，号观津，晚号观津老人、铁庐，斋室名宝铁砚斋、铁庐。江宁（今江苏南京）人。幼习儒籍，因贫乃弃学经商，从事古董生意，为20世纪初上海工商界巨子。工书画，精鉴赏，富收藏，乐善好施。曾任上海书画研究会协理、海上题襟馆金石书画会副会长，为西泠印社早期社员，曾参与西泠印社兰亭纪念会，集资修建隐闲楼，"为力尤勤者"。亦有资料云其在吴昌硕之后，曾任西泠印社社长。有《宝铁砚斋书画》《丙寅东山游记录》等。

伊立勋

伊立勋（1856—1940），书法家、篆刻家。字峻斋，号石琴，别署石琴老人、石琴馆主，斋室名石琴馆。福建宁化人。诸生，光绪末曾任无锡知县。民国间寓居上海鬻字为生，工四体，尤精隶书，亦善篆刻，有《石琴吟馆印存》。

童晏

童晏（1857—1902），书画家、篆刻家。字叔平、剑波，号陶斋。江苏崇明（今属上海）人。童大年兄，任薰弟子。工书画，擅写墨梅，篆刻宗文彭、何震，颇苍涩老到。得心疾，人以"童疯子"呼之。光绪十二年（1886）辑摹刻何震《七十二候印谱》二册，十五年（1889）与弟童晸合作《无双印谱、剑侠印谱、列仙印谱》，十九年（1893）辑自刻印成《瓦当印谱》一册。

童晏　淡泊明志

吴逵

吴逵，活动于清同治年间，书画家、篆刻家。字遇鸿，号心禅。江苏娄县（今上海松江）人。工书画，长于花鸟、人物，尤善篆隶，兼工铁笔。《松江府志》："心禅，礼部儒士，工书画、花鸟，善篆刻。"

仇炳台

仇炳台，活动于清同治年间，书画家、篆刻家。字竹屏，斋室名笏东草堂。江苏松江（今属上海）人。同治元年（1862）壬戌科进士，改庶吉士。善书，工篆刻，兼工写梅。有《笏东草堂诗集》。

徐基德

徐基德，活动于清同治、光绪年间，篆刻家。字砺卿，又字荔卿、理钦。上海人。秀才。光绪四年（1878），与融斋龙门书院同窗好友沈成浩、张焕纶、范本礼、叶茂春、朱树滋及其弟张焕符等筹资创办上海正蒙书院。嗜印学，尤善摹前人名刻，风格近清初印人。同治六年（1867）辑自刻印成《望杏花馆印草》，应宝时为之序。

胡锦曦

胡锦曦，约活动于清同治、光绪年间，书法家、篆刻家。字蓉初。华亭（今上海松江）人。善作篆，亦能刻印。

卫铸生

卫铸生，活动于清光绪年间，书法家，篆刻家。名铸，字铸生，以字行，号寿金、顽铁、顽道人等。江苏常熟人，寓上海。工书，兼擅治印，有拙意。光绪初年，尝游日本，书为彼邦所赏。

钱书城

钱书城，活动于清光绪年间，画家、篆刻家。字

钱书城　汉画像室

小侯，又作筱侯。江苏宝山（今属上海）人。钱慧安子。能画，承家学。善治印，不事修饰，苍莽浑古。

吴涛

吴涛，活动于清光绪年间，书画家、篆刻家。字学山，号嵩田，一作崧田。江苏娄县（今上海松江）人。吴逵侄。太学生。工隶书，善山水，能刻印，光绪二十三（1897）年为淮阴吴庆云刻"毋行所悔"。

吴涛　毋行所悔

沈铦

沈铦，活动于清光绪年间，书画家、篆刻家。字元咸，号诚斋。娄县（今上海松江）人。廪贡生。光绪初流寓上海。工分隶书，擅画山水，似胡横云（远），尤得天真烂漫之趣，刻印亦然。辑自刻印成《阿兰那馆印草》十二卷。

许威

许威，活动于清光绪年间，书画家、金石家。字子重，号铁珊。娄县（今上海松江）人。廪贡生，官建

德、归安知县。工篆隶，兼绘墨兰，偶作印。搜藏金石甚富，有《碑版目录》《古泉录》《秦汉印存》等。

文石

文石，活动于清光绪年间，书画家、篆刻家。字介如，僧人。松江人。结庵于黄山白岳间。绘山水，宗石门，兼得文徵明之趣。花卉、禽鸟亦工。善篆刻。光绪十五年（1889）辑自刻印成《石隐山房印草》四册，亦名《石隐山房印谱》。

祝凤翥

祝凤翥，活动于清光绪年间，画家、篆刻家。字听桐，号寄桐外史、寄桐馆主。吴县（今江苏苏州）人，寓上海。精琴学，在沪与陈世骧、何镛等人研讨琴学。工花卉人物，兼长篆刻。

王子萱

王子萱，清代篆刻家。松江人。善刻印。

张溶

张溶，清代画家、篆刻家。字镜心，号石泉。娄县（今上海松江）人。从徐复园（承熙）学花鸟，兼工篆刻，《画识》："石泉工花鸟，无俗韵；精篆刻，镌铜、玉章称绝，制钮亦妙。"

孙逢吉

孙逢吉，清代书法家、篆刻家。字迪夫。上海

人。诸生。精篆刻，善书画。

徐熙昶

徐熙昶，清代书法家、篆刻家。字唐运。上海人。工诗善书，长于缪篆。性迂僻，乞其书即素交亦不肯作，兴至纵笔数十幅不倦。

徐有琨

徐有琨，清代篆刻家。字维扬，号心禅。江苏娄县（今上海松江）人。工金石篆刻。

徐在田

徐在田，清代画家、篆刻家。号处山。江苏娄县（今上海松江）人。以孝闻，工刻印及画梅。钦善《吉堂文稿》："处山，西郊人，工篆刻，画梅花，作艰涩诗文……"

徐江

徐江，清代篆刻家。江苏松江（今属上海）人。善刻印。

叶嘉言

叶嘉言，清代画家、篆刻家。字圣谟，号兰如。工山水花鸟，尤擅写真，精于篆刻。

蒋揆

蒋揆，清代书画家、篆刻家。字汇征，号菉溪。能诗，工书画，精篆刻。

祈子瑞

祈子瑞，清代画家、篆刻家。初名阶蕡，字尧瑞，更字孝先，一字谷士，号虚白。娄县（今上海松江）人。贡生。工山水，宗董其昌，浸淫于清初诸大家，苍秀之中魄力沉厚。写花鸟得周之冕遗意，画猫尤工，并擅篆刻。《画识》："孝先工山水及铁笔，画苍而秀，印劲而古。"

杜云鹄

杜云鹄，清代书画家、篆刻家。字翼翔，号菊怀。江苏嘉定（今属上海）人。善山水竹石，工书及篆刻。早卒。

钮如林

钮如林，清代书画家、篆刻家。字石帆。上海人。精绘事，松鼠、葡萄尤佳，工篆书及篆刻。卒年八十。

李秉璋

李秉璋，字楚峨。上海人。书学李邕，分、隶、篆刻均得门径。力学早卒。

李槎源

李槎源，清代书法家、篆刻家。字德载。上海人。兄鹏万。附贡生。能诗文，工缪篆。

李继翔

李继翔，清代书法家、篆刻家。字宾甫。华亭（今上海松江）人。少时颖悟绝人，弱冠举孝廉。工书，善诗古文词。篆刻摹秦、汉，不轻为人作。卒年三十六。其孙修则，篆刻能传家学。

沈学之

沈学之，清代篆刻家。上海人。工篆刻，文秀嫣润，张瞻园（梓）尝摹仿之。

阮汝昌

阮汝昌，清代书法家、篆刻家。字寿鹤，号梗森。江苏奉贤（今属上海）诸生，官直隶知府。善摹钟鼎文字及隶书，治印得汉人风趣。

阮惟勤

阮惟勤，清代书画家、篆刻家。字拙叟。江苏奉贤（今属上海）诸生，官浙江主簿。书学颜真卿，画宗米襄阳，印摹赵松雪，诗近白香山，各尽其妙。

周源

周源，清代书画家、篆刻家。字锦泉。江苏川沙

（今属上海）人。敦品谊，工吟咏。书、画皆宗董其昌。善写兰，密叶丛花，秀劲绝俗似陈无垢，尤工篆刻。能诗，有《永春堂诗稿》。

金鹤江

金鹤江，清代篆刻家。字学川。江苏娄县（今上海松江）人。擅篆刻，宗林皋一派，所刻章法安详，疏密有致，工力不减王玉如、鞠履厚。辑有《漱芳轩印谱》，祁君炜、吴永雯为作序。

金熙

金熙，清代书法家、篆刻家。字慎斋，斋室名静学斋。上海人。耽金石，精楷、篆、隶，并工刻印，有《静学斋印谱》。

夏鼎

夏鼎，清代书法家、篆刻家。字韵笙，上海人。工隶书，长于刻印。

耿葆淦

耿葆淦，清代篆刻家。字介石。江苏华亭（今上海松江）人。诸生。豪放好骑，自幼喜刻印，弱冠游庠，囊笔游四方，佣书自给。后入都，为人称赏。

张坤

张坤，清代篆刻家。字南山。江苏华亭（今上海松江）人。工铁笔，有《我楼偶篆》《五马金章印谱》。

张宗陶

张宗陶，清代书法家、篆刻家。字希三，号爱渊。上海人。诸生。工书，长隶、篆，尤精摹印。尝游京师，为侯门上客，名重都下。

谢调梅

谢调梅，清代画家、篆刻家。字伯鼎。号鼎臣。浙江嘉善人，避兵居上海。性诙谐。官吉林伊道河巡检。能画山水、花卉，工治印。

陈上善

陈上善，清代篆刻家。字玄水，或作元水。江苏嘉定（今属上海）人。工篆刻。

张崇懿

张崇懿，清代书法家、篆刻家。字丽瀛。江苏娄县（今上海松江）人。通六书，工小篆及刻印。性孤介，家无室。

张琛

张琛，清代篆刻家。字贞白。江苏松江（今属上海）人，寓泖上。工刻印，不轻为人作，故流传甚稀。

盛彦栋

盛彦栋，清代篆刻家。上海县九团（今上海浦东龚路镇）人。性好洁而貌古，精研金石，自秦碑汉

碣、钟鼎古籀，靡不收罗博考，尤精铁笔。

郭以庆

郭以庆，清代篆刻家。号怡云。江苏华亭（今上海松江）人。工篆刻，有《方竹居印草》。

陈一飞

陈一飞，清代画家、篆刻家。以字行，晚号寿菱。江苏华亭（今上海松江）人。工绘事，精白描，善刻印。有《寿菱室印草》。

陈一飞　百二烟壶居

陈守之

陈守之，清代画家、篆刻家。字竹士，别号醋道人。上海人。精鉴藏，藏名迹甚富。能篆刻，善画兰竹。有《画友录》，未梓行即卒。

陈渊

陈渊，清代画家、篆刻家。字复之。江苏嘉定（今属上海）人，居娄塘。山水以墨韵胜，善鼓琴，工篆刻。

费淞

费淞，清代画家、篆刻家。字小渔，号菊寿。江苏华亭（今上海松江）人。少好弄弦曲，擅山水、花鸟，虽淡墨简笔而气韵沉厚，并嗜治印，惜未永年。

葛师旦

葛师旦，清代画家、篆刻家。字匡周，号石村。江苏宝山（今属上海）人。工山水，精篆刻，通阴阳、地理，博学能诗。性澂淡，非素交不易致也。

赵徵

赵徵，清代书画家、篆刻家。字徵远。江苏松江（今属上海）人。善八分，工铁笔。画佛像师赣州刘幔亭。

樊葆镜

樊葆镜（？—1917），书画家、篆刻家。字心存。上海人。诸生。工书、善花鸟，兼能篆刻。

蒋东旸

蒋东旸，清代书画家、篆刻家。字宾嵎，晚号悔庵。江苏嘉定（今属上海）人。贡生，侨居吴县。善画，书学黄庭坚，兼工刻竹、印篆。有《丛梅斋诗稿》。

鞠曜秋

　　鞠曜秋，清代书法家、篆刻家。字石农。江苏奉贤（今属上海）人。诸生。工汉隶，兼精篆刻，师事山左史兆烓。

严孔法

　　严孔法，清代篆刻家。号樱衣。江苏嘉定（今属上海）人，工篆刻。辑有《桐江印谱》。

顾有凝

　　顾有凝，清代书法家、篆刻家。江苏奉贤（今属上海）人。工书，善篆刻，深得古趣，与鞠石农（曜秋）相友善。

顾超

　　顾超，清代画家、篆刻家。字子超，号云樵，亦作颖樵。江苏华亭（今上海松江）人。颜炳弟子。工山水，兼精篆刻。

李奇

　　李奇，清代书画家、篆刻家。原名宗琦，字景韩，更名后字北山，浙江宁波人，寓上海。能诗，精篆隶，行书学文徵明，偶写兰竹有逸致，能刻印。卒年二十七。

俞寰

　　俞寰，清代篆刻家。字允宁，上海人。《松江府志》：“允宁诗词医卜斫琴、篆刻无所不通。”

张良源

　　张良源，清代画家、篆刻家。字葭汀，上海漕河泾人，善山水，通许氏《说文》，摹印无俗笔。

朱志复

　　朱志复（？—1865后），篆刻家。字遂生，子泽，号减斋。江苏无锡人。工刻印，赵之谦高弟，赵以“蠡如车轮技乃工，但期弟子有逢蒙”句勖之。又赠魏稼孙诗云：“送君惟有说吾徒，行路难忘钱及朱。”钱谓钱式，朱即遂生。同治四年（1865），随师在京拓《二金蝶堂癸亥以后印稿》。

朱志复　袁鬖蹉跎将五十

方镐

　　方镐（？—1898），书法家、篆刻家。字仰之、印之、根石，号敩让生，斋室名剜金刻钰玉之斋。江苏仪征人。擅书法、篆刻和刻竹。篆刻初学吴让之，有“虎贲中郎”之誉。后橐笔吴门，师事吴缶庐，能

方镐　家风好古

得其奥窔，镂金刓玉，刀法爽利，工雅殊绝。清末，赴沪鬻艺，亦为吴昌硕代刀人之一。光绪十九年（1893）辑自刻印成《敦让生印谱》，光绪二十二年（1896）辑自刻印成《仰之印存》二册，亦名《十二砚斋印存》《敦让生印存》。

杜就田

杜就田，活动于清末民国年间，书画家、篆刻家。字秋孙，号忆蓴、农隐，别署味六，斋室名味六庵。浙江山阴（今浙江绍兴）人。曾在上海任商务印书馆编辑。性耽金石书画，作山水极疏淡有致。书宗魏碑汉隶，亦善篆刻，皆私淑赵之谦，线条老苍有味，一任自然。有《就田印谱》。

杜就田　笙伯画记

翁绶祺

翁绶祺，活动于清末民国年间，书画家、篆刻家。字印若。江苏吴江人。翁同龢门生，光绪十七年（1891）举人，官广西梧州、平安等县。辛亥后，居上海鬻艺自给。工诗文，精鉴古，善书画，印摹秦汉，古拙中蕴秀润，有《汉铜印范考》。

庄谦

庄谦，活动于清末民国年间，书法家、篆刻家。初名梦蝶，字毅逊，号甲安、甲庵，居于笠泽湖滨，故又号笠湖散人。毗陵（今江苏常州）人。诗书旧家，学行渊懿，性恬淡。工书法，搜罗汉魏晋唐金石之文，凝神摹写，精益求精。善篆刻，意在秦汉与西泠诸子之间，所作气息高古，线条浑朴。寓居沪上时得朱古微、章梫等推荐，名声渐隆。

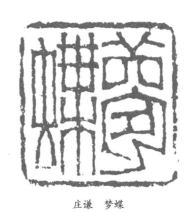

庄谦　梦蝶

施为

施为，活动于清末民国年间，字石墨、振甫。归安（今浙江湖州）人，寓上海。诸生。吴昌硕夫人施酒（字季仙）胞弟。工诗善书，兼工篆刻，吸髓秦汉，不轻示人。

陈世骥

陈世骥，活动于清末民国年间，古琴家、书画家、篆刻家。字千里，号良士，别号红梨听松客、守一子、乐琴居主人、且耐庵主人、良道士等。吴江（今江苏苏州）人，寓上海。工古琴，在沪与祝凤喈、何桂笙等研讨琴艺，编《琴学初津》。兼长书画、铁笔。

翁囷

翁囷，活动于清末民国初，篆刻家。字六皆，一字百谦，号循南，别署小石山人，斋室名循陔室。江苏嘉定（今属上海）人。精研金石文字，工书，善篆刻，辑自刻印成《循陔室印存》。

黄树仁

黄树仁，活动于清末民国年间，书法家、篆刻家。字静园。上海人。贡生。工书法，能篆刻。

张孝申

张孝申，活动于清末民国年间，篆刻家。字仲田，号韬庵。江苏金山（今属上海）人。曾执教于上海大学附属南洋学校，学校添办初中，设篆刻科，孝申任教。1927年，编《篆刻要言》，作为篆刻初步，详于方法而略于理论，"初学得之，不难层累而进。凡学校取为教本、家庭以之自修，二者均堪适用"。书中所选印章二十方，均为其所作。子宪文，亦能篆刻。

张孝申　物新人惟旧

沈达

沈达，活动于清末民国年间，篆刻家、微雕家。字筱庄。江苏泰州人，一作吴县（今苏州）人。精篆刻，所作古气盎然，直似秦汉。尤擅微雕，能于方寸间作二三千字，与于硕、吴南愚并称"江东三杰"。清末供

职北京印铸局，后居苏州，以艺名播中外，求者盈门。光绪二十五年（1901）10月在《申江花月报》刊铁笔润格鬻艺。1912年前后，寓沪四马路鬻艺，李叔同、张伯英等为其作《荐函·金石家沈筱庄》刊于上海《太平洋报》。有《沈筱庄先生印存》。

陆宗幹

陆宗幹，活动于清末民国年间，书法家、篆刻家。字贞石。浙江海宁人，寓上海。诸生，工书法、辞章，兼擅篆刻，神会秦玺汉碣，制作古茂，曾馆于吴昌硕家。

徐涛

徐涛，活动于清末民国年间，书画家、篆刻家。字海山，号枚庵等。江苏吴江（今苏州）人，寓上海。工篆隶、篆刻，间作山水。

庄乘黄

庄乘黄，活动于清末民国年间，书法家、篆刻家，字清臞，斋室名雕龙室。江苏嘉定（今属上海）人。擅诗文、工书法及篆刻。曾任《中华民报》《快活世界》编辑。有《上海四十年演剧史》《严大将军》等。

闵泿

闵泿（？—1905后），画家、篆刻家。字鲁孙，号云居山民。钱塘（今浙江杭州）人。闵澄波孙。善画花卉，篆刻宗陈鸿寿。性好交游，为海上蘋花社成员，卒于沪。

闵沄　闵沄

周世恒

周世恒（？—1914），书法家、篆刻家。字次咸。江苏嘉定（今属上海）人。光绪拔贡，尝游幕四方。曾任县立第一高等小学校校长、县商会总会总理、会长。善书画、篆刻，尤工音曲。有《行草字典》。

杨秋宾

杨秋宾，活动于民国年间。上海人。工书画，擅篆刻，1925年与沈珊若、范希仲、孙钧卿、叶渭莘等发起成立素月画社，其父杨逸为社长。

李继辉

李继辉，活动于民国年间，篆刻家。云间（今上海松江）人。善篆刻，辑自刻印成《芜庐印存》。

许文漪

许文漪，活动于民国年间，书画家、篆刻家。名涟，号文漪女史。浙江杭县（今杭州）人。教育家许开甫之女。毕业于新华艺专，曾任明德、智仁勇女中美术教席。善书画，铁笔力追邓完白，惜不多作。

费源深

费源深，活动于民国年间，书法家、篆刻家。字润泉，别号磊安，斋室名古砖砚斋。云间（今上海松江）人。费砚侄孙。早岁能文，善书法，亦嗜篆刻。

吴在

吴在，活动于民国年间，书法家、篆刻家。字公之，号憺庵。江苏金山（今属上海）人。诸生。工诗，书似李邕。嗜好摹印，得秦、汉风骨。1936年辑自刻印成《憺庵印存》。

朱云樊

朱云樊，活动于民国年间，书画家、篆刻家。字馨谷。江苏青浦（今属上海）人。工书画，精篆刻，1933年与许藻飞、许玄谷等人发起创立青莲书画社。

樊葆镜

樊葆镜（？—1917），书画家、篆刻家。字心存，上海人。清诸生。工书、善花鸟、精篆刻。

王秉槐

王秉槐，生卒年不详，书画家、篆刻家。字梅僧。江苏华亭（今上海松江）人。诸生。书学赵孟頫，并能刻印，尤工写兰。

王龙光

王龙光，生卒年不详，书法家、篆刻家。字蕉声。江苏华亭（今上海松江）人。篆、隶及刻印，胎息汉人，学力甚深。

吴磐

吴磐，生卒年不详，书法家。上海人，居城西荒陂，有隐者风。工诗，善缪篆。

徐必达

徐必达，生卒年不详，篆刻家。字东明，号星桥。江苏华亭（今上海松江）人。诸生，诗文外旁及阴阳、树艺、临摹篆刻。未娶，卒年四十。

解廷玉

解廷玉，生卒年不详，篆刻家。一作谢庭玉，字雪吟。江苏金山（今属上海）人。工篆刻，整饬秀雅，极具功力，旁跋款识亦精。《金山县志》："雪吟好以水墨写生仿米氏云山，世尤珍之。工篆刻。"

李钟瑛

李钟瑛，生卒年不详，篆刻家。字漱昌。上海人。能诗，精弈，工摹印。

沈拱宸

沈拱宸，生卒年不详，篆刻家。字春江。江苏娄县（今上海松江）人。清贫力学，多才艺，尤工铁笔。

沈源

沈源，生卒年不详，画家、篆刻家。字怡亭。上海人。医精伤科，工铁笔，善画兰。

周茂汉

周茂汉，生卒年不详，篆刻家。字晋上。江苏华亭（今上海松江）人。喜治印。

邱均程

邱均程，生卒年不详，篆刻家。字泗舟。江苏青浦（今属上海）人。工篆刻，好鼓琴。

金廷黼

金廷黼，生卒年不详，收藏家、篆刻家。字漱仙。江苏金山（今属上海）人。贡生。博学好古，建雪鸿楼十间，满储书籍。尤爱金石，精鉴别，工篆刻。所藏商、周彝器百余种。有《雪鸿楼彝器录》《雪鸿楼印存》等。

查镛

查镛，生卒年不详，书法家、篆刻家。字兰如。江苏华亭（今上海松江）人。工隶，兼能刻印。

洪声

洪声，生卒年不详，篆刻家。字健鹤。上海人。喜治印。

夏龙

夏龙，生卒年不详，篆刻家。字悦周。江苏华亭（今属上海）人。其族兄桂甫，工山水、花卉，间尝从事铁笔，每一印成，必摹仿之。久之所造日深，遂得印名。

徐江

徐江，生卒年不详，篆刻家。江苏松江（今属上海）人。善刻印。

徐起

徐起，生卒年不详，画家、篆刻家。字小海。江苏华亭（今上海松江）人。工指墨山水，刻印宗文彭、何震。

张韫玉

张韫玉，生卒年不详，画家、篆刻家。字琢成。江苏华亭（今上海松江）人。好事翰墨，尤工山水。精刻印，直逼汉室。

叶日就

叶日就，生卒年不详，画家、篆刻家。江苏南汇（今属上海）人。书法赵孟頫，尤工篆刻。

赵增瑛

赵增瑛，生卒年不详，画家、篆刻家。字仲鹤。江苏华亭（今上海松江）人。博学好古，所藏金石、书、画、印谱甚富，能鼓琴，篆刻规仿秦汉。画仿陈淳、恽寿平。

马锡灿

马锡灿，生卒年不详，书法家、篆刻家。字西麓。江苏金山（今属上海）人，侨居浙江平湖。工诗、擅医术、精六书及篆刻。家贫，治病不索酬金，即取酬亦不计多少。

邱钦

邱钦，生卒年不详，篆刻家。字竹泉。浙江湖州人，久客云间（今上海松江）。能鉴别碑版，真赝寓目立判，精镌碑文及砚铭。刻印宗汉。

吴璠

吴璠，生卒年不详，竹刻家、篆刻家。字菊邻。浙江湖州人，寓上海。印摹浙派，尤善刻竹。

宏梦

宏梦，僧人，生卒年不详，书法家、篆刻家。一作宏鏒，字籇然。《娄县志》："籇然，唐解元寅六世孙，居西郊小云栖。能诗，工隶书，篆刻宗文三桥。"

沈雷

沈雷，生卒年不详，书法家、篆刻家。号筼溪。浙江嘉兴人，客居松江。善篆、隶、飞白，笔法雄健，兼工篆刻。

魏熊

魏熊，生卒年不详，书画家、篆刻家。字病龙，别署醉庐。浙江余姚人。工山水，擅八法，精篆刻。童年曾临摹名人谱册，后从商于沪，暇时随诸名家游，用心研究，所作山水及书法，均能苍奇雄逸。

李修则

李修则，近代篆刻家。号文来，字增庆。华亭（今上海松江）人。国立北京法政大学毕业，四品花翎候选主事。热心公益，乐善好施。兼任中国红十字会泗泾分会会长，出资办泗泾育婴堂、泗泾贞节堂两个慈善机构。因资金短缺，遂将私人花园售卖。曾续修《陇西嘉颢堂李氏宗谱》，篆刻传家学。

王靖庵

王靖庵，近代篆刻家。字维伟，号白羽。浙江绍兴人，寓沪，曾任大新纱布长经理。擅刻印，由邓、赵上溯秦汉，时有新意。亦好庋集印谱。

底云

底云（？—1912），篆刻家。字奇峰，又作其峰。江苏盐城人，转徙上海。南社社员、西泠印社早期社员。擅刻印，膂力过人，"晶张玉质，运刀如泥"。初受雇于上海新世界刻印社，辛亥革命前，曾为陈英士镌刻起义所用印章。辛亥九月十三日上海制造局之战，"与诸党人执枪前驱，慷慨杀敌，有烈士风"，后任孙中山秘书、南京临时政府印铸局长。1912年3月9日不幸坠马死，弟子商于西泠印社，以其为社员，遗像供奉于社中。有《底奇峰传略》刊《西泠印社小志》。

钮嘉荫

钮嘉荫（1857—1915），书画家、篆刻家。字叔闻，号闻叔。吴县（今江苏苏州）人。精鉴赏、金石考证，工书画及篆刻，均能入古，山水初宗王翚，后学元、明及清初诸大家，沧润古秀，临摹古迹，尤为精绝，闲写花卉草虫，亦有韵致。

钮嘉荫　淡静老人时年八十有三

潘飞声

潘飞声（1858—1934），诗人、书画家。字兰史，号剑士、老兰，别署老剑、剑道人、说剑词人、心兰、十劫居士、公欢、百花村长、水晶庵道人、独立山人、海山琴客、赞思、藕淞阁主、归庵等，斋室名藕淞阁、水晶庵、崇兰精舍、禅定室、在山泉、多石山房、华语楼、说剑堂、说琴堂等。广东番禺人，祖籍福建。南社成员，与高天梅、俞剑华、傅屯艮被誉为"南社四剑"之一，与罗瘿公、曾刚甫、黄晦闻、黄公度、胡展堂并称为"近代岭南六大家"。游学德国，执教柏林大学讲授汉文学。归后主香港《华字日报》《实报》笔政，光绪三十三年（1907）居上海，卖文鬻字为生，又雅

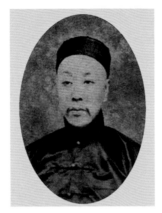

潘飞声

潘飞声　闽粤世家

爱金石书画收藏。与吴昌硕、况蕙风、喻长霖、赵叔孺、夏剑丞等成立淞社，又参加希社、沤社、鸥隐社及海上题襟馆金石书画会等。工诗文，雅好临池，近梁山舟，苍润可喜。晚年画梅，朴劲可爱。亦嗜印，偶操刀，得汉人风韵。红棉山房辑有《潘飞声自用印存》，有《论印绝句》《西海纪行卷》《天外归槎录》《说剑堂全集》《说剑堂诗钞》《说剑堂词集》《在山泉诗话》《两窗杂录》《翦淞阁随笔》《罗浮游记》《粤雅词》等。

徐丹甫

徐丹甫（1860—1947），书法家、篆刻家。名受虞，中年改名识稂，字丹甫、端甫，别署徐十四，以字行。安徽歙县人。诸生，曾在广东任盐务小官，弃官归里，漫游安庆、芜湖、苏州、杭州等地，以课徒、鬻艺为生。五十岁后侨居上海，曾任上海圣约翰青年会中学国文教员。能诗，擅书法，工铁笔，间亦写梅。曾参与修纂民国《歙县志》，有《芳躅心室集碑诗文钞》。

徐鄂

徐鄂（1861—1917后），书画家、篆刻家。字子声、梓生、梓声，号异僎、多福生、香草。浙江上虞人。工书画、篆刻，颇具思致。印风近于族兄徐三庚，唯较少剑拔弩张之态，白文偶效吴让之，有《徐鄂印谱》。

徐鄂　无补

奚世荣

奚世荣（1864—1902），书法家、篆刻家。字子欣、子忻、奚大，号云东、寿郿、受郿、受蕫、寿簠、寿蕫、铸道人、铸古堪主人、铸翁、崇山汉石室主人，斋室名退颖庵、铸古庵、崇山汉石室、铸古堪。江苏浦江镇（今上海）人。不慕科举，潜心金石碑版收藏，善书画、篆刻，辑有《退颖庵印存》《奚世荣印存》《铸古庵印存》等，另有《炼石龕诗草》《两汉乡亭考》《读碑校史录》《铸古录》《此山诗文稿》《塞外纪闻》。

胡郯卿

胡郯卿（1865—1942后），画家。初名涂，名廷廉，字以行，号涂之、龙江居士、龙江老人，斋室名醉墨轩。江浦白下（今江苏南京）人。1913年携子胡伯翔侨居寓上海，鬻画为生。人物、山水、花鸟、走兽皆能，兼能篆刻。有《醉墨轩画稿》《胡郯卿先生晚年画剩》。

黄宾虹

黄宾虹（1865—1955），书画家、篆刻家、印学家、鉴藏家。名质，字朴存，初号滨虹、宾镃，1917年改字宾虹，并以此行，一字予向。别号、别署有滨虹散人、顾庵、矼叟、虹若、频虹、片石、片石居士、濒公、虹庐、虹叟、朴尘居士、黄山山中人等，斋室名石芝阁、石芝室、冰上鸿飞馆、滨虹草堂、片

黄宾虹

黄宾虹　黄山山中人

石居等。安徽歙县人，生于浙江金华。幼喜绘画，兼习篆刻。光绪三十三年（1907），赴上海投奔黄节、邓实等创办之国学保存会，因精于鉴赏，《国粹学报》《神州国光集》"中所印古人金石书画之属，一皆审定于宾虹，至海内皆为倾动"。参加"海上题襟馆"活动。1912年，与宣哲发起贞社，简章云："凡有志于古文籀篆、金石书画、收藏古物……均可认为社员。"绘画研习宋元及新安画派等绘画风格，于元人用力最多。早期作品古朴清逸，笔墨简淡，惜墨如金。晚期作品兴会淋漓，浑厚华滋，意境深幽，开创一代新风。书法精篆书、行草，复擅篆刻，汪己文、王伯敏编《黄宾虹年谱》加按云："先生制印，初宗巴予藉，后法秦汉，加以冶化，有空山无人、自成馨逸之慨，惜不轻奏刀，流传极尠。"藏秦汉玺印极富，1922年5月18日，有人乘黄宾虹邻居失火之机，闯入黄宅，劫去部分古玺印。为南社成员，历任新华艺专、北平艺专、中央美院华东分院教授、全国政协委员、中国美术家协会华东分会副主席，九十岁时被授予"中国人民优秀的画家"荣誉称号。辑印谱甚夥，于印学也深有研究。有《古印概论》《滨虹集印》《滨虹集印存》《滨虹集古玺印谱》《宾虹草堂藏古玺印》《滨虹藏印》《竹北移古印存》《增辑古印一隅》《滨虹草堂玺印释文》《滨虹草堂集古玺印谱》《集古印谱书目摭录》等。后人尚辑有钤拓本《黄宾虹藏古玺印》《黄宾虹画语录》《黄宾虹文集》等。

金仲白

金仲白（1866—1901），书法家、篆刻家。名龚源，以字行。浙江衢州人，生于江苏苏州。幕游吴门有年。性情豪放，诗文别具机杼。擅书法，治印初师赵穆，后随云间费龙丁游，得博览其所藏，艺大进。逝于沪，龙丁与冯超然等为之治丧。有《蝶庵诗》《蝶庵印存》。朱孔阳辑仲白、龙丁刻印成《白丁印谱》。

金仲白　铁砚金石

钟以敬

钟以敬（1866—1916），书法家、篆刻家。字越生，又字矞申，号让先，似鸥、窳龛、寂龛、窳堪等，斋室名今觉庵。浙江钱塘（今浙江杭州）人。先世业商，家本饶富，后以声色之嗜而挥霍殆尽，几衣食不给，遂寄居僧舍。褚德彝、汤勉斋劝其鬻印自给，允之。其工诗文，嗜金石，书工四体，孜孜于《说文》，尤擅篆法，喜作《天发神谶碑》体，尝以

钟以敬　西泠老萼

此入印。印宗浙派，近赵次闲、陈秋堂，形神兼得，精整隽拔，同道推为浙派巨擘。又拟徐三庚法，颇有会心处。所作小字款识，银钩铁画，精致绝伦，堪与陈秋堂比肩。王福庵有序云其："君性情孤介，当时达官贵人闻其名，欲延揽之不可得，故落落寡合。虽贫甚，能自适其适，谓独行之士，不是过焉。工诗文辞，峭洁如其人。其刻印以赵次闲、邓完白为宗，工力渊邃，吾浙八家之后，君其继起者也。"又能刻竹，摹金文者尤胜。辑有《印储》一卷、《窳龛留痕》十二卷，著有《篆刻约言》。1935年，张鲁庵辑其遗印为《钟矞申印存》四册。

罗振玉

罗振玉（1866—1940），金石学家、古文字学家，教育家、书法家。字叔蕴、叔言，号雪堂、贞松、仇亭老民等，斋室名二万石斋、七经堂、贞松堂、赫连泉馆等。江苏淮安人，祖籍浙江上虞。15岁举秀才，两次乡试落第。光绪二十二年（1896）与蒋伯斧在上海创立中国近代最早之农学团体"农学会"，次年编译出版《农学报》。二十四年（1898）创办东文学社，二十六年（1900）在武昌任湖北农务局总理兼农务学堂监督。二十七年（1901）回沪创办《教育杂志》，任南洋公学虹口分校校长，创办江苏师范学堂。三十二年（1906）入京，任学部二等咨议官，宣统元年（1909）补学部参事兼京师大学堂农科监督。辛亥革命后，侨居日本，以清遗老自居。精于鉴别、收藏及考古，对中国科学、文化、学术颇有贡献，诸如参与开拓中国现代农学，对甲骨文字、秦汉简牍进行研究，整理敦煌文卷等。宣统间，搜罗安阳出土甲骨二三万片，在甲骨文研究领域占有重要地位，为甲骨研究"四堂"之一。又于先秦、汉、魏以迄唐、宋印章收藏既富，鉴别尤精。能篆刻，善书，行书精能，并是以甲骨文入书者先驱之一。著述甚丰，有《罗振玉自用印存》《雪堂印存》《流沙坠简考证》《三代吉金文存》《雪堂书画跋尾》《殷墟书

罗振玉

罗振玉　殷礼在斯堂

契考释》《唐风楼秦汉瓦当文字》《贞松堂唐宋以来
官印集存》《贞松堂所见古玺印集》《磬室所藏玺
印》《赫连泉馆古印存》《凝清室所藏周秦玺印》
《凝清室古官印存》《齐鲁封泥集存》《后四原堂古
印零拾》等。

宣哲

宣哲（1866—1942），书画家、鉴藏家。字古
愚，又名人哲，号愚公、且翁、子野、黄叶翁，斋室
名安昌里馆、桑灵直毂。江苏高邮人。少好声律，工
书、善画。早年以生员参加官试，录为主事，分配陆
军部。光绪三十三年（1907）调任京师地方检察官。
辛亥革命后，移居上海，集藏字画、古钱、玺印，与
黄宾虹结贞社，赏玩金石、书画，抗战间卒于上海。
辑古玺印成《安昌里馆玺存》，又有《古玺字源》
《金石学著述考》《金石学人录》《高邮志余》《中
西度量衡考》《寸灰集》等。

周庆云

周庆云（1866—1934），实业家、鉴藏家。字
景星，一字逢吉、湘舲，号梦坡。浙江吴兴（今浙江
湖州）南浔人。光绪七年（1881）秀才，后以附贡授
永康教谕，例授直隶知州，均未就任。民族资本家。
曾经营丝、盐、矿等业。曾任苏、浙、沪属盐公堂总
经理、苏五属（苏州、松江、太仓、常州、镇江）盐
商公会会长、两浙盐业协会会长。西泠印社早期赞助
社员，为印社建筑"隐闲楼"，"助洋五十元"，赠
印谱十部。印社购《汉三老碑》，捐银两百元。好诗
词、书画、文物鉴藏，"耄年喜治印，偶奏刀，斐然
成文"。嗜藏印谱，辑有《梦坡室金玉印痕》七卷
本。一生著述甚丰，有《浔雅》《琴史》《补琴史》
《灵峰志》等。1947年，高士朴辑周庆云自用印成
《周梦坡先生印存》。

李伯元

李伯元（1867—1906），小说家、画家、篆刻家。
原名宝凯，又名宝嘉，与字并行，字伯元，别署南亭、
南亭亭长、芋香、二春居士、酒醒香销室主人、愿雨楼
主等，斋室名芋香室、酒醒香销之室、愿雨楼等。江苏
武进（今江苏常州）人。擅诗赋、制艺。诸生。科举屡
试不第。光绪二十二年（1896）侨居上海，主办《指南
报》《游戏报》《世界繁华报》，主编《绣像小说》半
月刊。为晚清谴责小说代表作家，有《官场现形记》

李伯元

李伯元　瞻庐

《文明小史》《李莲英》《繁华梦》《活地狱》等。能画恽派花卉，工篆刻，辑有《芋香室印存》。

吴隐

吴隐（1867—1922），书法家、印学家、篆刻家、出版家。原名金培，字石潜、潜泉，号遁庵，斋室名松竹堂、籑籀簃、金篆斋。浙江绍兴人。工书画，善刻印及刻碑。家贫，十余岁即到杭州戴用柏碑版铺习碑刻，治六书甚勤，篆、隶书入古，山水秀润有新意，篆刻受浙派影响。约于光绪二十年（1894）或稍前，即"出游沪渎，浸以铁耕置薄产焉……得吴缶庐先生示以钝刀中锋诀，益苍粹可观"。碑刻有《重修姜村席村二堰碑记》《龙游知县高英实政记》《山东巡抚张公神道碑》（以上三碑与叶为铭合刻）《西泠印社新建观乐楼碑》《陈紫渔资政公南山诗碑》《葛府君家传碑》等，孤山西泠印社仰贤亭内壁间丁敬像亭内石圆桌上铭文，亦其所刻。光绪二十六年（1900），汇集明清名贤296人的楹联367副，用照相技术缩小再刻于石，成《古今楹联汇刻》。一经出版，风行于世。三十年（1904）与王福庵、丁仁、叶为铭创设西泠印社于杭州西湖孤山，建"遁庵"，开凿"潜泉"，其重孙吴善庆出资建"观乐楼""还朴精庐"等，一并捐赠印社，又捐赠字画、器具等，捐

吴隐

吴隐　大学士章

款达四百九十元。复于上海设独资营业之书肆"西泠印社"，与继室孙锦（织云）制售"纯华印泥"，孙锦善制印泥外，亦能刻印，善拓边款，为西泠印社早期社员。凿出潜泉后，改名"潜泉印泥"，吴昌硕为其篆写市招，并写《潜泉润目》，小引中云："潜泉吾宗精于金石之学，刻印能得三代古玺遗意，并仿古秘制紫红各色八宝印泥，细润鲜明，经久不变，冬不凝冻，夏不透油，极合书画家、收藏家之用。"并题

所喜印泥一种为"美丽朱砂印泥"。出版碑帖、印谱有《遁庵集古印存》《遁庵秦汉印选》《遁庵秦汉古铜印谱》《龙泓山人印谱》《吉罗居士印谱》《蒙泉外史印谱》《秋景庵印谱》《求是斋印谱》《种榆仙馆印谱》《铁庐印谱》《胡鼻山人印谱》《吴让之印谱》《二金蝶堂印谱》等三十余种，印学著作有《遁庵印学丛书》《遁庵金石丛书》《遁庵印话》等，有《遁庵铁书》《遁庵古陶存》《遁庵泉存》《遁庵砖存》等。

叶为铭

叶为铭（1867—1948），篆刻家、书法家、金石家。原名为鑫，又名铭，字品三，号盘新，一号叶舟，室名铁华庵、松石庐。原籍歙县新州，世居杭州，遂为杭人。西泠印社创社四君子之一。善篆隶，结体谨严，用笔凝练。印宗秦汉，融会贯通，典雅大方。能诗，偶亦作画。精金石考据、传拓，曾多次返里访求古碑，延请吴昌硕、黄宾虹、吴毂祥、黄山寿、陆廉夫等25位书画家作《歙县访碑图》。早年在杭州戴用柏碑版铺学刻碑，"臻绝诣"。与吴隐为上海小长芦馆主人严信厚同刻《小长庐馆丛帖》。曾任中合印书股份有限公司经理，"新州叶氏旅杭保墓会"副会长。1929年浙江省举办"西湖博览会"，任金石部主任。一生勤于著述，作品颇丰，辑自刻印有《列仙印玩》一册、《松石庐印汇》一册；续刻赵穆《红楼梦人名西厢记词句印玩》未竟部分，辑成《叶品三摹印集存》；又摹刻《吉罗居士印谱》《蒙泉外史印谱》《龙泓山人印谱》《秋景庵主印谱》等；辑古印及名人印谱有《周秦古玺》二册、赵之谦《二金蝶堂印谱》四册、赵之琛《补罗迦室印谱》《铁华庵印选》《铁华庵印集》六册、《叶舟所见印偶存》一册、《遁庵遗迹》等；严信厚辑、叶为铭手拓《秦汉铜印谱》（又名《小长芦馆古铜印谱》）四册，又手拓《西泠八家印选》四册本、《杭郡印辑》八册。撰有《广印人传》《再续印人小传》《金古家传略》《国朝画家书小传四卷附荔香室小传》《歙县金石

志》《说文书目一卷补遗一卷说文统系图题跋一卷》《叶氏印谱存目》等。辑《新州叶氏诗存》，与丁仁、王福庵同编《西泠印社志》，编纂《西泠印社小志》《西泠印社同人录》《西泠印社三十周年纪念刊》等。

张丹斧

张丹斧（1868—1937），诗人、报人、收藏家、书画家。原名扆，后名延礼，字丹斧，以字行，晚号丹翁、后乐笑翁、无厄道人、无为等，斋室名伏虎阁、环极馆、敬敬斋。江苏仪征人。南社社友、鸳鸯蝴蝶派代表人物之一。光绪三十四年（1908）在沪创办月刊《灿花集》，曾先后在《新闻报》《繁华报》《小日报》《大共和日报》《神州日报》任编辑、主编，任《晶报》主笔达十余年。喜藏古钱、玺印，擅书画，曾加入蜜蜂画会。能篆刻，辑自刻印成《环极馆印谱》，又辑《周末各国镂金考》一册，第一部分"周末各国镂金考"为抄录墨筹稿本，第二部分集辑诸家古玺汉印勾摹、品评，颇多己见。

徐乃昌

徐乃昌（1868—1937），藏书家、金石学家、鉴藏家。字积余，号随庵、随庵老人，斋室名积学斋。安徽南陵人，寓居上海。光绪举人，历官淮安

徐乃昌

知府，江南盐道兼金陵关监督、江苏高等学堂总办，督办三江师范学堂（南京大学前身）。清亡后，隐居著述、校刊古籍。主编《南陵县志》，历时十年，首次编入金石志，曾参与编修《安徽通志》。参加《上海通志》编撰，晚年主编《安徽丛书》。富藏书，以清人文集和金石古器物为多，喜蓄封泥，有《徐乃昌集封泥册》一册，另有《积学斋藏书记》《积学斋日记稿》《南陵建制沿革表》《金石古物考》《续考》《汉书儒林传补遗》《积学斋丛书》《随庵丛书》等。

朱锟

朱锟（1868—?），藏印家，字砚涛、研涛，一字念陶、少鸿、剑泉，号借园居士，斋室名亦爱庐、听读山房、桐荫书屋、怀永堂、经远堂。安徽安吴（泾县）人。父朱鸿度在上海捐道台，与李鸿章、盛宣怀私交甚密，创办裕源纱厂、裕通面粉厂等实业，得以家境殷实。光绪举人，因替人受过，发配新疆，后遇慈禧六十寿大赦回沪。深嗜印章，藏赵仲穆刻印甚夥，辑《亦爱庐印存》不分卷，收赵穆、谢庸、吴昌硕、童大年刻印。有《西行纪游草》。

赵鼎奎

赵鼎奎（1868—1938），字梦苏、卓孙，号止园、江东赵二、如来弟子、简叟等，斋室名息尘馆。江苏嘉定（今属上海）人。早年从政，后以丹青自娱，善书法、山水，精于篆刻。

吴保初

吴保初（1869—1913），诗人、书法、篆刻家。名一作葆初，又署吴瘿，字彦复，号君遂、号瘿公、

吴保初

婴公、北山、悲庵，学者称北山先生，斋室名北山楼。安徽庐江人，流寓上海。父为淮军将领、广东水师提督吴长庆，以父荫补刑部郎中。与陈三立、谭嗣同、丁惠康过从甚密，有"四公子"之名。工诗古文辞，精篆刻，书法褚遂良、赵孟頫。有《未焚草》《北山楼诗文集》《瘿庐藏泉》。

王大炘

王大炘（1869—1925），画家、篆刻家。字冠山，一字灌山，号冰铁、懂山民，斋室名冰铁戡、思惠斋、食苦斋、南齐石室。江苏吴县（今苏州）人。精岐黄，浪迹于苏、杭两地，弱冠后移居上海，以行医为业。能作画，工治印，功力精深，古玺汉印、吉金铭文、砖瓦封泥、六朝碑版等无不涉猎，无所不精。于明清流派印亦多追摹，文彭、何震、汪关、西

王大炘 只愿无事常相见

冷八家以及邓石如、吴让之、赵之谦等皆能得其大意。又有印作与吴昌硕相仿佛，然不能轻易归入模拟，或互为影响，"武进陶湘"印边款记云："时下印人逾规越矩，不求结构之稳、气韵之雅，谬以粗犷为苍劲，其实失诸野矣。贤如吴缶老犹未能免此，予愧无以纠正之。弟求苍劲于浑古，以期真意足、奇变生，于愿足矣。"其篆刻布局多工稳浑穆，刀法精湛，又因广学诸家，所作面目不拘一格，然个人风格略欠清晰。在民国初印坛名噪一时，与吴昌硕（苦铁）、钱厓（瘦铁）人称"海上三铁"。有《汉玉钩室印存》《食苦斋印存》、《王冰铁印存》（亦名《冰铁堪印印》）五册，另有《金石文字综》《匋斋吉金考释》《缪篆分韵补》《印话》等。

史喻庵

史喻庵（1869—1930后），书法家、篆刻家。名谦，又名久望，字益三，号喻庵、予安、爨林山

史喻庵　孙宋庆龄

民、爨父，别署贤劫千佛龛。江苏溧阳人，晚年鬻艺上海。监生，初任湖北候补府经历加盐提举使衔，湖北知县加四品衔，后以军功保举湖北直隶州知州，加三品衔。民国初任江夏县知县，后参加国民党，供职教育部。1922年，居沪鬻艺。是年8月，孙中山居上海，史喻庵为制"孙文之印"。南京中山陵居中题字，祭堂门额系其所篆。曾为民国政要治印颇多，如为杨庶堪刻印达百数方，辑《天隐阁印谱》二册。有《篆刻刍言》一篇，刊于《申报》。1930年，谭延闿、蔡元培、吴稚晖、杨杏佛等15位民国政要、元老共同推荐，在《墨海潮》杂志刊出"爨林山民史喻庵润约"。篆刻学汉印平正一路，兼及皖、浙，自谓"三十年来不逾此矩"。平生勤于刻印，积自刻印谱达三十余册。

彭嫣

彭嫣，生卒年不详，女，书法家、篆刻家。字香云，号红豆馆主。江苏常州人。吴保初姬人。幼为伶于吴越间，艺名"金菊仙"。有拳勇，尤精剑术，稍长游沪，曾著声北里，归吴保初后，复姓，更名嫣。乃折节读书，能为小诗词，善草书，并工篆刻。

汪洛年

汪洛年（1870—1925），书画家、篆刻家。字社耆，号友箕，又号鸥客、瓯客。钱塘（今浙江杭州）人，久居淮上，张之洞曾聘为两湖师范图画教员。辛亥革命后寓沪鬻书画自给，卒于上海。戴用柏弟子，善山水，与沈塘齐名。后学"四王"，澹雅超逸。书画皆守师法，亦善篆刻。

汪洛年　盛气平过自寡

吴宝骥

吴宝骥（1871—1935）。书法家、篆刻家。字柳塘，一作柳堂，别号秋水钓徒，斋室名诵芬书屋。安徽歙县人，生于石门（今浙江桐乡）。23岁考取秀才，曾任崇德县商会会长。与同邑叶直、胡钁、张俊、吴徵、吴衡及吴昌硕、叶为铭等交往甚密，醉心书法、篆刻，又精刻扇。有《诵芬书屋印谱》。

吴宝骥　难除五俗

秦文锦

秦文锦（1870—1940），金石学家、鉴藏家、书法家、篆刻家。字绚孙、絜孙，号籀云居士、息园居士、息园老人等，斋室名为钼彝斋、古鉴阁、元延砖室、石佛龛、觞咏室、宝维室。江苏无锡人。秦祖永孙。光绪诸生，任福建淡水盐场大使。幼聪颖，少年起即研究家藏之碑碣拓本、古物。曾随驻日使节赴日本考察交流，研习先进科学技术，尤重书籍装帧及锌版蚀刻、珂罗版印刷。1915年在沪创办艺苑真赏社（今上海古籍书店前身），影印出版家藏碑帖名迹逾百种，复取周秦鼎彝、汉魏石刻百余种集联，出版《集联拓本》《联拓大观》。能诗文，工书法及篆刻。

程淯

程淯（1870—1940），书法家、篆刻家。字白葭、葭深，号葭深居士，斋室名苍苍葭室。江苏武进（今江苏常州）人。1902年在太原创办《晋报》及晋明小学校等。1906年奉派赴日本考察工艺医学。抗战间病殁于上海。工诗、书法，兼能刻印。殁后寿石工辑其刻印成《程淯印存》一册。有《丙午日本游记》《历代尊孔记教外论合刻》等。

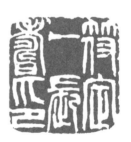

程淯　符定一长寿印

龚心钊

龚心钊（1871—1949），鉴藏家、书法家。字怀西，一作怀希，号仲勉、勉斋，斋室名瞻麓斋。安徽合肥人。光绪进士，授编修，光绪间出使英、法等国，清末出任加拿大总领事。寓居上海，辛亥后寓居北京。笃好文物，潜心研究，所藏古代官私印两千余方，既丰且精。1960年，其后人将五百余件文物捐献给上海市文物管理委员会，受到表彰。有《瞻麓斋古印徵》。

徐善闻

徐善闻（1871—1916），书法家、篆刻家。一名豫，字拜昌，号韩堂。浙江平湖人，寓上海。工隶书，取法《曹全碑》，兼擅刻印，宗秦汉。

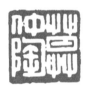

徐善闻　莫仲陶

周湘

周湘（1871—1933），书画家、篆刻家、美术教育家。字印侯，号隐庵、雪庐，别署灌园叟，斋室名小山堂。嘉定黄渡人。从杨伯润学山水，从钱慧安习人物。复师事胡震、吴大澂、王秋言、胡公寿等，兼擅书法、治印。戊戌变法后，流亡日本，在长崎、东京以鬻画、治印为生。又远游法国，学西洋画法。后于1903年归沪，1910年起创办上海油画院、背景画传习所、中西图画函授学堂等，为国人创办的最早的西洋美术教学机构。又主画政于《点石斋画稿》《启民爱国画报》。1922年，归隐黄渡。有《雪庐印章款识》《周湘山水画谱》等。

褚德彝

褚德彝（1871—1942），书法家、篆刻家、金石鉴藏家。原名德仪，因避清帝溥仪讳改名，字松窗、守隅，号礼堂、里堂、公礼、汉威、籀遗、语冰、去病、甓斋、齐隋象主等，别署竹尊宧、松窗逸人、舟枕山民、东沙弥侍者，斋室名角茶轩、食古堂、药倦庼等。浙江余杭（今浙江杭州）人。光绪二十一年（1905）举人，辛亥革命后定居上海。与黄牧甫、吴昌硕、赵叔孺、王福庵等人交契至深。书攻四体，行楷学褚，隶工《礼器》。能画梅，精篆刻，印初师浙派，后精研秦汉，所作挺秀苍劲，别有风韵。精金石碑版考订，四方求题识者络绎不绝。曾入端方幕，为编《陶斋吉金录》《陶斋藏石录》。有《金石学续录》《竹人续录》《武梁祠画像补考》《松窗金石文跋尾》《角茶轩金石谈》等。殁后张鲁庵辑其自用印成《松窗遗印》。

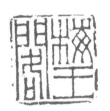

褚德彝　梅王阁

马光楣

马光楣（1873—1940），篆刻家、印学家。字眉寿，号梅痴、梅轩、玉球生，别署梅道人、西鹿山人、玉痴山人。江苏昆山人。喜藏古书、古印，幼年即嗜刻印，初甚不得法，稍长始得观各家印谱，遂有所悟。师法秦汉，又宗浙派诸家，颇得神韵。1917年任昆山印学社团遁社社长，翌年出版《遁社集古印谱》二册，辑社员藏印70方，名彰海内。游艺于苏州、上海。撰有《三续三十五举》《三十六举》，辑自刻印成《玉球生印存》二册及《秦汉印范》，又取遁社成员所藏古印和明清印人作品，辑为《遁社印存》。

马光楣　雪泥鸿爪

童大年

童大年（1873—1953），书画家、篆刻家。谱
名暠，字幼来，号心龛，别署醒庵、心安、心庵、
省庵、小松，号性涵、松君五子，又号金鳌十二峰
松下第五童子，斋室名安居、依古庐、雷峰片石草
庐、绿云庵、醴芝室等。江苏崇明（今属上海）人。
为西泠印社早期社员。二十三岁进沪宁铁路购地
局，又在沪宁、沪杭角铁路任职。1920年，因厌于
公务及人际关系而辞职，以金石书画为业。精研六
书，尤善篆隶，画以没骨花卉为主，兼能翎毛。幼
时学印，师从赵穆。治印喜用冲刀，刀笔俱佳，以
汉为宗，旁及浙、邓各派，形式多样，靡不神妙，
各种形式的作品能达到很高水平；就个人艺术风格
而言，尚不突出。孙洵《民国篆刻艺术》云："童
氏篆刻虽博涉诸家，究竟未能造就一家之面目，时

童大年　南弯村舍

誉虽高，未能流风后世。"林乾良以为"能像童大
年这样'印兼众长'，也是十分难能可贵"。平生
刻印极多，光绪十五年（1889）与叔平、季泰两兄
合作《无双印谱》《剑侠传人名印谱》，缩摹《秦
汉瓦当文印》。宣统三年（1911）辑《寿石山房摹
秦范汉印存》，亦名《醒庵印存》。1934年西泠印
社出版《现代篆刻》第八集《童心龛刻印》，为童
大年一人之作。1944年辑自刻印成《童子雕瑑》四
册，另辑有《依古庐篆痕》。另有未出版的流传本
《摹古印谱》《肖形图像印存》等。

于啸仙

于啸仙（1873—1957），微雕家、书画家、篆刻
家。名硕，字啸轩、啸仙，以啸仙行，又名宗庆。江
苏江都人。诸生，宣统二年（1910）任蒙城知县，有
政声，后弃官，鬻艺奉亲。善书画，治印师法秦汉，
尤精微刻。清末游艺沪上，在《游戏报》《中外时
报》悬润接件。

童大年

冒广生

冒广生（1873—1959），学者、诗词家、鉴藏家。字鹤亭，号钝宦、疚斋、疚翁等。江苏如皋人。举人，曾任清刑部及农工商部郎中，民国时期历任农商部全国经济调查会会长、江浙等地海关监督、国民政府考试院考选委员、中山大学教授、国史馆纂修。1949年至1952年，被聘为上海市文管会特约顾问。1936年邀印人为冒氏列祖制成《冒氏印史》，次年成谱六册。晚岁居沪后，与书画家、篆刻家交往密切，得印甚多。1961年，家属遵其遗愿，将九百多件书画、印章、手札等捐赠上海市文物保管委员会，后移交上海博物馆保存，其中印章涉及印人50位，起自戴本孝、讫于冒鹤亭三孙冒怀苏，时跨300年。有《大戴礼记义证》《京氏易三种》《小三吾亭词话》《后山诗注补笺》《疚斋词论》《宋曲章句》《四声钩沉》《蒙古源流年表》等。

冒广生

赵古泥

赵古泥（1874—1933），书画家、篆刻家。名石，字石农，号慧僧、石道人、泥道人，斋室名拜缶庐。江苏常熟人。家寒素，父卖药设肆于金邨，而就药匮肄书，勤学不辍。母逝，悲欲削发为僧，乡先进劝以学。弱冠就居收藏家沈石友家，得尽窥其藏，复为其藏砚刻铭，为吴昌硕赏识，纳为弟子。翁松禅喜其铁笔，又见其书类己，托为代笔。先以篆刻名，臂力过人，牙、铜、金、玉之属皆游刃有余，亦善刻碑。书法颜体，苍浑朴厚。书成学画，因题画乃学诗，偶作韵语，有奇趣。篆刻法吴昌硕自成面目，朱文得力于封泥，白文师承两汉，取圆用方，气势磅礴，于章法尤有心得。邓散木云："赵子章法别有会心，一印入手，必先篆样别纸，务求精当……故其所作，平正者无一不揖让雍容，运巧者无一不神奇变幻。"时人以"新虞山印派"目之。1928年邓散木、汪大铁、唐俶同时从其游，传为佳话。辑有《赵古泥先生印集》《拜缶庐印存》（《泥道人印存》），后人辑有《古泥印集》《旭斋集赵古泥印》等，另有《泥道人诗草》。女赵林，善治印、篆刻，传其衣钵。

易孺

易孺（1874—1941），词人、书画家、篆刻家。原名廷熹，字馥，后改名熹，字季馥，名号甚多，有大庵、魏斋、韦斋、孺斋、待公、屯公、屯叟、待志、念翁、念庐、不玄、大岸、守愚、孝毂、孺公、花邻词客、孺翁、劳能等。斋室名前休后已庵、双清池词馆、人一庐、豇豆红馆等。广东鹤山人。肄业于广雅书院，转学上海震旦书院，再东渡日本习师范。擅音韵训诂及诗文词曲，旁通法学、佛学，归沪后历任暨南大学、国立音乐院国文教授。前曾与李尹桑、邓尔雅在广州创"濠上印学社""三余印学社"并任社长，复在北京组织各界名流数十人成立"冰社"，任社长，在

易孺

易孺　蒙庵章之玺

赵叔孺

赵叔孺（1874—1945），书画家、篆刻家、鉴藏家。初名润祥，字献忱，号纫苌，又字纫长，后改名时棡，字叔孺，别署二弩老人、二弩精舍，

赵叔孺

琉璃厂"古光阁"挂牌治印。书法师赵之谦，晚益豪壮。画多写意，逸笔草草，无尘俗气。篆刻得黄士陵教益，吸取汉印、封泥、古玺精华。约六十岁前后，印风为之一变，布局奇肆，刀法雄悍，气韵苍古，独具面目。1923年，定居上海宁波路渭水坊，悬例鬻印，时誉颇高。喜刻劣石，人问其故，则曰："所刻佳石，易被人磨去，石质不好，刻文反得保留。"1936年，迁居沪西愚园路，日陷上海，以绝食示抗议。1941年冬，贫病卒于沪。有《古溪书屋印集》《诵清芬室藏印》《大庵印谱》《魏斋玺印集》《孺斋自刻印存》《证常印藏》《大庵词稿》《双清池馆集》等。

赵叔孺　顾彦聪印

以叔孺行世。浙江鄞县（今浙江宁波）人。清末诸生，官福州平潭海防同知、兴化府粮捕通判、泉州府海防华洋同知。民国始，寓居上海，鬻艺为生。书法精篆、隶、正、行，画宗二赵（孟頫、之谦），尤好画马，有"一马黄金十笏"之称。晚工翎毛、花卉、草虫。篆刻上追古玺，宗法秦汉，参研浙皖，旁涉宋元，后人誉其"精到之作，往往突过前人"。风格以工稳见长，行刀以冲为主，自成一家，造诣极深，所作拟古小玺及圆朱文印，秀挺绰约，于缶翁外别树一帜。时人将其与吴昌硕誉为一时瑜亮。沙孟海《沙村印话》谓："历三百年之推递移变，猛利至吴缶老（吴昌硕），和平至赵叔老（赵叔孺），可谓惊心动魄，前无古人。"门徒甚多，因材施教，高足如沙孟海、赵鹤琴、张鲁庵、陈巨来、徐邦达、戈湘岚、陶寿伯、方介堪、方节庵、叶潞渊等皆一时俊彦，陈巨来、叶潞渊、方介堪被誉为"叔孺门下三把刀"。自五十一岁起，每逢元旦，黎明即起，焚香静坐，随后自刻纪年印一方，如此直至去世，从未中断。1942年与1944年元旦，率众子弟成功举办"赵氏同门金石书画展览"。嗜古物，藏三代吉金颇富，罗振玉、褚德彝论金石之学，均推叔孺第一。有《二弩精舍印谱》《二弩精舍印赏》《二弩精舍印存》《二弩精舍藏印》《汉印分韵补》《古印文字韵林》等。子敬予，能传其艺。

陈汉第

陈汉第（1874—1949），画家、藏印家。字仲恕、中恕、仲书，号伏庐，斋室名双玺斋、千印斋。钱塘（今浙江杭州）人，晚年寓上海。出身于书香门第，父为清末画家、诗人陈豪，胞弟陈叔通。清季翰林，曾留学日本。诗词古文、书画金石均有造诣，通晓法律。早年任"求是书院"（浙江大学前身）监院，入东三省总督赵尔巽幕。辛亥革命后走上政途，历任水灾督办处坐办、印铸局局长、总统府秘书、国务院秘书长、参政院参政、清史馆编纂、提调、故宫博物院委员等职。擅写花卉及枯木竹石，尤善画竹，笔墨严谨。为中国画学研究会发起人之一，与易孺、陈叔通、周康元等在北京组织冰社。好金石，藏印既富且精，其藏印"质文并佳，与烂缺悉收、真伪莫辨者不可比拟"（叶潞渊序）。有《伏庐藏印》（己未集）六册、《伏庐藏印》（庚申集）五册、《伏庐藏印续集》十册、《印椟》二册、《伏庐考藏玺印》十一册、《陈汉第家藏印谱》及《法学通论》《商法总则》等。

赵子云

赵子云（1874—1955），书画家、篆刻家。原名龙，改名起，字子云，以字行，号云壑、铁汉、壑山樵子、云壑子、壑道人，晚号壑叟、秃翁、半秃老人、秃尊者、泉梅老人，斋室名畔心草堂、十泉十梅之居、云起楼、还读楼、春晖草堂、思寒斋、无休庵等。江苏苏州人，宣统二年（1910）赴上海鬻艺为生。初从李如农、任预等学书画，后师从吴昌硕，尽弃前学，褚德彝谓"云壑书画，得吴昌硕之真传"，日人誉其为"缶庐第二"。印出缶翁，能自变化，不假修饰而古朴浑厚。参加海上题襟馆金石书画研究会、海上书画联合会、苏州美术会。20世纪50年代归寓苏州，被聘为苏州文史馆馆员。辑有《壑山樵人印存》及《云壑子余墨》画集。

赵子云　畏俗

吴琛

吴琛（1875—1922），书法家、篆刻家。字小庵，又字西珍。浙江嘉兴人，寓居上海。擅书法，尤

工篆书，精治印，规模秦汉，功力甚深。1920年发起组织浙西金石书画会，参加贞社、西泠印社等活动。

季守正

季守正（1875—1949），书画家、篆刻家。号小康、朽斤、老疑、无暇居士。浙江慈溪人。清末诸生，曾任职于中和银行董事室，亦鬻艺于沪上。精于钱币学，为中国泉币学社社员。工书画，尤以隶书见长，画擅梅、竹。篆刻宗秦汉，不落时人蹊径。

陈师曾

陈师曾（1876—1923），书画家、篆刻家、艺术教育家。又名衡恪，号朽道人、槐堂，斋室名安阳石室、唐石簃、染仓室等。福建客家民系，六世祖始迁江西义宁（今江西修水）。祖父陈宝箴，父亲陈三立。光绪二十八年（1902）与弟陈寅恪东渡日本留学，回国后，受聘于江西省教育厅任司长。受张謇之邀，至南通师范学校讲授博物学，又赴长沙第一师范任课，旋至北京教育部任编纂，先后兼任女子高等师范学校、北京高等师范、北京美术专门学校教授、北大画法研究会中国画导师。善诗文、书画、篆刻，随范镇霖学书法，从周大烈习诗词文赋，绘画得到尹伯和、萧屋泉指点，十岁能作擘窠大字。在南通时，常去李苦李"翰墨林"看画、谈艺。每赴沪，必至吴昌硕家请益。篆刻早年受西泠诸家影响，私淑赵之谦，得吴昌硕亲授，"师其迹，进而师其意"，"遂于缶庐外，别开生面"。1912年，李叔同任职《太平洋报》时，与友人发起文美会，假座三马路天兴楼酒馆成立，遂与范彦殊由南通赴沪参加活动，李瑞清、吴昌硕"以客员资格，来襄盛举"。又应李叔同约，为《太平洋报》专栏作者，发表古诗新画，其简笔画被认为开创中国漫画艺术先河。1923年9月赴南京侍继母病，不幸染疾而逝，被梁启超称为"中国文化界之大

陈师曾

陈师曾　壶中天

地震"。有《陈师曾先生遗墨》《陈师曾先生遗诗》《中国绘画史》《中国美术小史》《中国文人画之研究》《染仓室印存》《槐堂摹印浅说》等。

吴涵

吴涵（1876—1927），书画家、篆刻家。字子茹，号臧堪、藏龛等，以号行，别署井邃轩主。浙江安吉人，吴俊卿次子。清廪贡生，西泠印社早期社员。幼承庭训，颖悟不凡，曾从王竹君、沈石友习诗书。王一亭题《缶庐讲艺图》云"次君臧龛克承家学，从游陈君师曾、李君苦李、刘君玉盦，并以才秀闳后卓著声闻"。游宦江西，先在新淦县总办膏捐局

吴涵

吴涵　宾王裔孙

任职，后任江西万安县令，民国初又先后官太原、哈尔滨、温州等地，服官多年，以父年迈，南旋娱养，任王一亭秘书。其训诂、辞章、书画、金石、篆刻皆造诣精深。书善诸体，尤擅隶书，得《张迁碑》神韵。篆刻承家学，旁及汉印、封泥、古陶，虽周旋于仕途，精力所囿、实践有限，然近水楼台，起点甚高。因逼似乃翁，尝为代刀，足以乱真。沙孟海《沙村印话》云其"印法多用缶老中年以前体，余每以此辨识大小吴真伪。世言萧祭酒书晚节所变，乃右军年少时法，子茹印亦若是"。1927年夏，染疾遽然离世，家人恐缶翁悲伤，谎称其东游扶桑，四个多月后缶翁逝世，终未知爱子先已亡故。有《古田家印存》。

杜兆霖

杜兆霖（1876—1933），篆刻家。字泽卿，号蜕龛、退堪，别署蜕庐，斋室名无烦恼室。浙江绍兴人。工书法，擅篆隶，精研《华山庙碑》。年十二习篆刻，初习浙派，后宗缶庐。壮岁以书法、篆刻鬻艺杭州，曾与沈远在上海举办金石书画联展。刻印辑《蜕龛印存》，鲁迅为之序："用心出手，并追汉制，神与古会，盖粹然艺术之正宗。"

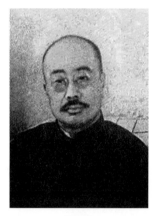

杜兆霖

杜兆霖　无烦恼室

谭组云

谭组云（1876—1949），书画家、篆刻家。名德钟、孝先，号高谭，皈依印光大师后，法名德备，晚号海陵老人。祖居江西南昌，后迁江苏海安镇。家境贫寒，馆同里张氏，暇则勤奋习书，卓然成家。1917年游历长江沿岸、京师粤闽，后定居上海鬻书。与康有为、吴昌硕、高邕之、李叔同、李瑞清、沈曾植、曾熙、于右任等友善。与谭延闿齐名，人称"南北

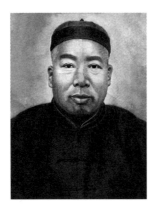

谭组云

萧蜕庵

谭"。书法之外能绘画，兼及篆刻，印宗秦汉，略参己意。20世纪30年代，在上海创办海陵学苑，又设华商书局，专印名家书画作品及文字著作，并于南京、丹阳等地设立分发行所。精鉴定字画，尝钤自镌印"组云过目"于书画上为记。有《海陵印存》《海香诗钞》《海陵书画集》《续艺舟双楫》等。

汤寅

汤寅（1876—1958），清末画家、篆刻家。字东父，一字冬父。斋室名小琴隐园。武进（今江苏常州）人。清末以县令需次浙江，后漫游南北，晚年居上海。善诗文，工山水画，能刻印，师法汉人。有《耳师心室稿》。

萧蜕庵

萧蜕庵（1876—1958），医家、书法家、篆刻家。原名嶙，又名蜕，字中孚，盅孚，别署蜕庵、退庵、退闇、本无、叔子，号寒蝉、苦绿、褐之、聩叟、南园老人等，斋室名旋闻室、劲草庐、铄伽罗心室。江苏常熟人，清廪生。博通经史，参加南社、同盟会，以文字鼓吹革命。辛亥革命后，寓居上海执教，又从张聿青学医，被推为上海中医公会副会长。晚年移居苏州，被聘为江苏省文史研究馆馆员。善书

法，四体皆工，篆书尤精，有"江南第一书家"之誉。兼能治印。有《小学百问》《书道八法》《文字探源》《华严字母学音篇》《劲草庐文抄》《蜕庵诗抄》《医屑》等。

陈半丁

陈半丁（1876—1970），书画家、篆刻家。名年，初名静山，号半丁，以字行，别号山阴道上人、不须翁、鉴湖钓徒、蓬莱山民、竹环、半翁、半痴、半叟、半丁老、半野老、老复丁、稽山半老、不舍老人、静庐居士、哂翁等，斋室名抱一轩、一根草堂、五亩之园、竹环斋、散涤堂、莫自鸣馆等。浙江绍兴柯桥镇人。幼贫寒，19岁由表叔吴隐带到上海，在严信厚家帮拓印谱，获交任伯年、吴昌硕，得到吴昌硕器重和亲传，随侍缶翁身边十余年。约光绪三十二年（1906），应金城之约入京，直至逝世。其间曾回乡，又于1939年到上海严惠宇家，为吴湖帆、严惠宇刻印数十枚。赴京初期就职于图书馆，后任教于北平艺术专科学校。1949年后，曾任第二届全国政协委员、中国美术家协会理事、北京中国画院副院长、中国画研究会会长、中央文史研究馆馆员。擅书画，写意花卉师承任伯年、吴昌硕，又取法陈淳、徐渭、石涛、李复堂、赵之谦诸家，书法以行草见长。篆刻善用吴氏钝刀法，其结篆、章法别具机杼，印风浑厚高古，一洗时俗，晚年作品尤古拙苍茫。1956年10月，曾参与中国金石篆刻研

陈半丁

陈半丁　江山一抹

葛子谅　海昌钱氏数青草堂珍藏金石书画印

顾九烟

　　顾九烟（1876—？），书画家、篆刻家。字夏农、齐州、景吾，号袖海山人。江苏常熟人，有自用印"南沙顾九烟印"。性耽翰墨，工书画、篆刻。书长钟鼎、篆、隶，画擅花鸟、蝴蝶。篆刻参赵古泥仿汉封泥法，旁涉白石及秦汉印，作品古朴生辣，1922年、1924年得王一亭赏识并为订润例。辑有《景庐印谱》。

顾九烟　无数青山拜草庐

究社组织的《鲁迅笔名印谱》集体创作。有《陈半丁印存》《陈半丁画集》《陈半丁花卉画谱》等。

宋梦仙

　　宋梦仙（1877—1902），女，画家、篆刻家。名贞，字梦仙，以字行，斋室名天籁阁。上海人。诗人许幻园妻。人物学改琦，能得神韵，时人以出蓝誉之。许镌夫妇同受业于长洲王韬、元和江标，能文章诗词，通书画，擅篆刻，于城南辟一草堂，吟诗作画，时人譬之为赵李（赵明诚和李清照）或赵管（赵孟𫖯和管道昇）。光绪庚子（1900）义和团运动，西北人民避难南来，贞日售书画以助赈，为时所称。多病，卒年二十六。有《天籁阁四种》，第三种为《印玩》一卷。

葛子谅

　　葛子谅（1916—？），篆刻家。名贞，字子谅，以字行，号半闿。浙江慈溪人，寓居沪上。善书法，尤精篆刻，治印严谨有方，性喜随刻随予人，生前辑印存一册，收其治印43枚。著名书画家沈柔坚、张大壮、乔木等用印皆出其手。1956年，参与中国金石篆刻研究社组织的《鲁迅笔名印谱》集体创作。

李苦李

李苦李（1877—1929），书画家、篆刻家。名祯，字晓湖、晓芙、晓夫，号苦李，以号行。祖籍浙江绍兴，生于江西南昌西园。幼年丧父，家境贫困，喜书画、篆刻，常向邑中藏家借阅书籍，学乃大进。光绪三十年（1904）应友人诸贞壮约，赴南通翰墨林书局，初为会计，后任经理。为人敦厚朴实，坦诚谦和，寓所西园遂成文人墨客雅集场所。书法楷学钟、王，行书学颜鲁公，篆临《峄山碑》等，画则山水、人物、花卉兼工，后师法徐青藤、扬州八家与赵之谦，尤擅画松。精篆刻，初学赵之谦，后师吴昌硕，印风朴茂浑厚，古雅沉雄。1922年，吴昌硕八十寿诞时，王个簃随李苦李赴沪拜寿，后亦入缶庐门下。李苦李生于南昌西园，居于南通西园，殁于上海西园寺，地皆西园，亦一奇。

李苦李

李苦李　李息息霜

经亨颐

经亨颐（1877—1938），教育家、书画家、篆刻家。字子渊，号石禅，又号石禅居士、石渊、老渊、颐者、秋道人、渊道人、爨翁、白马湖叟、长松主人，晚号颐渊，别署听秋，斋室名长松山房、大松堂、山边一楼、北海一庐、仰山楼、临渊阁、春霜草堂等，浙江上虞人。晚年退居上海。早年加入同盟会和南社，西泠印社早期社员。性亢直，守正不阿。捐故田宅，创设大同医院。留学日本，卒业于东京高等师范物理科，回国后任浙江官立两级师范学堂教务长，辛亥革命后，改名浙江省立第一师范学校，任校长，兼任浙江省教育会会长。1925年参加国民革命，曾任国民政府常委、教育行政委员会委员、中山大学副校长、北京师范大学教授等。从事教育工作、政治运动之余，雅好治印、绘画。习画已届五十，以绘松、竹、梅、菊居多，画风气势磅礴，笔墨生辣。善书法，学《爨宝子》。治印法古而不泥古，气韵朴厚，方介堪谓其篆刻"尝以汉篆之笔参隶意为之，结

经亨颐

经亨颐　五十岁以后书

所，于1914年在故宫武英殿成立，为中国博物馆之奠基人。擅山水、花卉，兼工书法、篆刻及古文辞，时人称其北平画坛大教主。篆刻初学丁敬，继学邓石如、赵之谦等，风格浑朴圆融，干净凝练，具大家风度。自1906年到1920年间，每年辑二、三、四、六册不等纪年印存，达46册之多。篆刻之余，喜藏古玺印及明清流派印章，并辑印谱。有《藕庐古铜印存》《天府球图》及《金拱北印谱》《北楼论画》《藕湖诗草》《画学讲义》等。

金城　张祖廉

构谨严，别见妙造"。曾与夏丏尊辈结"乐石社"，曾任社长，出《印刊》，选社友作品钤红墨拓流布。1925年与姜丹书、黄宾虹、张大千、谢公展、马孟容、诸闻韵、郑曼青、潘天寿等组织"寒之友社"于上海，谈艺论文，互为砥砺。有《颐渊印集》《颐渊诗集》《颐渊书画集》，后汇为《颐渊篆刻诗书画集》，另有《七松堂集爨联》《约法与教育》等。

丁佛言

丁佛言（1878—1931），古文字学家、社会活动家、书法家、篆刻家。名世峄，初字桐生、息斋、芙缘，改字佛言，以此行，号迈钝，别署黄人、松游庵主、还仓室主。山东黄县（今龙口）人。幼聪颖，

金城

金城（1878—1926），书画家、篆刻家。一名绍城，字巩伯、拱北，号北楼，又号藕湖，别署藕湖渔隐，斋室名逍遥堂。浙江湖州人，卒于上海。早年留学英国学习法律，获法学博士学位，毕业归国时，途径欧美诸国考察司法制度和美术馆。任上海会审公廨襄谳委员，旋改京曹，任刑部职，赴国外考察各国监狱制度。民国时任内务部金事、众议院议员、国务秘书、蒙藏院参事。在内务部时，建议筹设古物陈列

丁佛言

丁佛言　不贤识小

苏涧宽　无故剪裁非礼烹宰

《信好轩诗钞》，手摹《秦汉瓦当文》一册，刻印辑有《太上感应篇印谱》等。

吴徵

吴徵（1878—1949），画家、篆刻家。字待秋，号春晖外史，又号鹭鸶湾人、抱鋗居士、括苍亭长等。浙江崇德（今浙江桐乡）人。伯滔次子。光绪二十九年（1903）只身来到杭州，就学于求是书院。翌年丁辅之、吴隐等人在孤山创办西泠印社，吴待秋共襄其事。后居上海，主上海商务印书馆美术部，负责编审《古今名人书画集》。山水初传家学，因终日作画，手不停挥而无暇构思，颇多套路，略乏趣味。花卉师吴俊卿早年笔墨，较山水为佳。与吴湖帆、吴子深、冯超然人称"三吴一冯"。亦能治印，曾为胡钁"硬黄一卷写兰亭"印画山水款。有《吴待秋山水画集》《吴待秋花卉画集》《吴待秋画集》等。

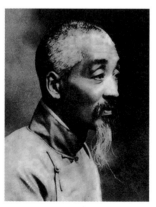

吴徵

十九岁为县庠生员、补廪生。曾就读于济南师范学堂，官费东渡日本，就读东京法政大学，归国后执教于山东法政学堂及国民大学文字学教授。曾为山东省谘议局议员、第一届国会参议院议员等。曾任上海《国民日报》《民吁报》《神州日报》《亚细亚报》编辑，《中华杂志》主笔等。北平故宫博物院成立，为"古物审查委员会"委员。工书法，四体皆能，尤擅籀篆，精于刻印，工稳有法度。有《松游庵印谱》《还仓室印谱》《松游印存》《说文古籀补补》《续字说》《说文抉微》《还仓室述林》《古玺初释》《古陶初释》《说文部首启明》等。

苏涧宽

苏涧宽（1878—1942），书画家、篆刻家。字硕人，号考槃子、考槃居士、考槃隐者，斋室名信好轩、汉节堂。丹徒（今江苏镇江）人。清诸生。能诗文，工书画，性耽金石篆刻，尤善响拓金石为"博古图"，即"金石拓本画"，亦称"皴法博古"。西泠印社早期社员。游艺于苏浙沪间，在上海西泠印社书画部悬润接单，"博古图"颇受青睐。日寇侵华，携家眷避兵兴化，旋即赴沪，鬻艺为生，逝于沪。有

高时显

高时显（1878—1952），书画家、篆刻家、鉴赏家。字欣木，一字野侯、可庵，别署梅王阁主，斋室名梅王阁、五百本画梅精舍、梅花双卷阁、方寸铁斋。浙江杭县人。光绪举人，曾官内阁中书。西泠印社早期社员，中华书局创建人之一，曾任常务董事、美术部主任。1917年，出资助力中华书局渡过经营难关。主持辑校《四部备要》、影印《古今图书集成》等重要典籍。精鉴定，富收藏，中华书局影印之书画名迹《历代碑帖大观》《历代名人墨迹大观》等，皆出其审阅、编辑。长于中医学。工诗，宗杜少陵。书以八分为时所誉，擅画梅，有自用印"画到梅花不让人"。篆刻上追秦汉，下逮宋元，于浙派致力较多，工整秀雅，古茂圆转，然印不多作，流传甚稀。辑自刻印为《方寸铁斋印稿》。

高时显

高时显　芜湖李氏

高燮

高燮（1878—1958），诗人、藏书家、书法家、篆刻家。字时若，号吹万、吹万居士、寒隐、寒隐居士、志攘、攘庐、闲闲山人，别署葴叟、葴翁、安隐老人等，斋室名吹万楼、闲闲山庄、拜鹃室、可读斋、寒隐庐等。江苏金山（今属上海）人。早年曾立主洪秀全在《清史》中列入本纪。与友结寒隐社，任主任，自号寒隐子，与柳亚子、蔡哲夫等发起成立并主持国学商兑会，南社成员，又任古物保管委员会委员、金山县修志总纂、张堰图书馆董事。工诗文，富藏书，多为杭州抱经堂旧藏。抗战时，除《诗经》外，藏书与山庄同付劫灰，遂避居上海。书法学颜真卿，气度恢宏，神韵高远。能刻印，偶一操刀，颇现功力。有《吹万楼诗文集》《诗经目录》《读诗札记》《庄子通释》《思治集》《拜鹃室稿》《寒隐庐丛书》等。

高燮

周承忠

周承忠（1878—1970），诗人、金石学家、书法家、篆刻家。字孝侯，号梦沤。江苏嘉定（今属上海）人。清末秀才，曾任教于启良中学、东吴大学文学院，先后任武进、嘉定等县政府秘书等职务，《嘉定县续志》分纂，创办"秋霞诗社"。1956年为上海文史馆馆员。善诗文、金石文字学，兼治史学，兼擅

书法，善治印。有《梦泅印存》《金文小篆源流考》《甲骨文纪年考》《说文综释》《秋霞小志》《梦泅诗存》《梦泅文存》《梦泅联存》等。

丁辅之

丁辅之（1879—1949），篆刻家、书画家、鉴藏家。原名仁友，改名仁，以字行，字子修。号鹤庐、守寒巢主、簠庵、簠叟，斋室名七十二丁庵、百石斋、小龙泓馆、守寒巢等。浙江杭州人。藏书家"八千卷楼主人"丁申孙、丁丙侄孙。光绪三十年（1904）与王福庵、吴隐、叶为铭于杭州西湖孤山发起创办西泠印社，1912年从业沪杭铁路局，定居上海。与弟共创方形欧体仿宋聚珍活体铅字及长体夹注字模，1920年创办聚珍仿宋印书局并任经理，次年将聚珍仿宋版献中华书局，历任中华书局聚珍仿宋部主任、古书部主任、中华书局监察。尝与吴昌硕、王一亭、童大年、黄葆戉等相聚于海上题襟馆金石书画会，切磋探讨金石书画。题襟馆停顿后，与高野侯、丁念先等组古欢今雨社。富收藏，尤以西泠八家篆刻为夥。工书，长于甲骨文，结字停匀，用笔疏朗瘦劲，变恣意天然之古朴卜文书风为整齐工丽且带有装饰效果，颇具整体感。善绘花卉瓜果及梅花，画面色彩浓丽，人谓"极璀璨芳菲之妙"。篆刻用刀劲健，布局安详，宗法秦汉，兼取众长，深得浙派妙谛，惜刻印甚少，存世极稀。于商卜文辞探索有素，曾在罗振玉等人基础上，集自撰联语、诗作，刊印有《商卜文集联（附诗）》《商卜文分韵》《观水游山集》《全韵画梅诗》《鹤庐题画诗》。编印《悲庵剩墨》（一至四集与吴隐同编，五至十集丁仁编）、《名贤手翰真迹》等，与高时敷、葛昌楹、俞人萃辑《丁丑劫余印存》，辑有《泉唐丁氏八家印谱》《西泠八家印谱》《杭郡印辑》《鹤庐印存》《悲庵印剩》《秦汉丁氏印绪》《印海初集》《印海续集》等。

丁辅之

丁辅之　旸笙一字竹荪

黄少牧

黄少牧（1879—1953），书法家、篆刻家。名廷荣，一名石，以字行，小名多闻，号问经，又号黄山，别号笑没老人、了然先生，斋室名问梅花馆、笑没草堂。安徽黟县人。黄士陵长子。秀才，早年随父游历广州、武汉，又居北京数载，见多识广。在广州时，受革命思潮影响，参与辛亥革命活动。1912年在沪参加黄宾虹、宣哲发起的艺术团体贞社。1918至1925年间，先后任江西南城、永丰、南康等县任县令、县长。1928年丁衍镛来沪为广州博物馆征集艺术品，少牧有作品与焉。20世纪30年代，供职于南京侨务委员会和皖南行署秘书工作。抗战爆发，避乱内迁而改行从教。攻经史、诗词，书法于石鼓文用力最勤，兼习金文，楷学"二爨"、《郑文公碑》。治印一守家法，颇具形神，沈禹钟《印人杂咏》："为政

黄少牧　传之其人

风流艺不疏，弓裘继志未云孤。世人竞爱黟山派，转惜何（雪渔）程（穆倩）守一隅。"1935年，编《黟山人黄牧甫先生印存》二集四册，由西泠印社印行。有《黄山诗稿》《黄山文稿》。

赵士鸿

赵士鸿（1879—1954），篆刻家。字雪侯，号养逌斋。浙江会稽（今浙江绍兴）人，赵之谦族弟。工花卉，善摹乃兄，书也似之。游艺海上，名噪一时。篆刻师法秦汉，兼学皖、浙，线条浑朴。子能章，字俊民，弱冠随父游艺海上，深得蔡元培之器重，誉扬备至。

赵士鸿　稼轩所作

叶玉森

叶玉森（1880—1933），字葓渔、镶虹，号中泠、中泠亭长，斋室名五凤研斋、颐谖庐、水葓花馆、落境山房、啸叶庵等。江苏镇江人。宣统元年（1909）优贡，留学日本，初入日本早稻田大学，后入明治大学学习法律。归国后宰安徽滁州、颍上、当涂知县等，1930年在上海任交通银行总管理处秘书长，兼任上海大学教授。工诗词，精古文字学，擅书甲骨文，篆刻古趣盎然。有《殷契钩沉》《说契》《铁云藏龟考释》《殷墟书契前后编集释》等。

费砚

费砚（1880—1937），书画家、篆刻家。原名龙丁，一作聋丁，因获秦宫瓦当所制砚有"维天降灵，延元万年，天下康宁"十二字，极宝爱，因易名砚，字剑石、见石、铁砚、剑道人，号阿龙、云楼子、长岸行人、那伽尊者，又号佛耶居士，盖佛及耶稣兼信故，别署画隐龙丁，斋室名佛耶精舍、破蕉轩、商金秦石楼、商鼎秦瓦斋、瓮庐。松江人。光绪二十四年（1898）留学日本，攻读数理兼美术。回国后，任教职于广西测量学校。藏书画、文物颇富，冯超然、陈陶遗等皆为瓮庐常客。1917年入吴昌硕门下，为南社社员、西泠印社早期社员、乐石社社员。妻李华书，系李平书之妹，亦工诗、书法及篆刻，因能常趋平泉书屋观赏历代名迹，眼界大开。能诗词，善画，工书，摹钟鼎碑帖，得古趣。精篆刻。沈禹钟《印人杂咏》："长房仙去白云高，峰泖当年伴奏刀。里巷幽居名不掩，至今人忆印中豪。"篆刻印路较宽，气度深沉浑朴，"即接纳吴昌硕雄强古茂的神韵而又不泥其迹"。1937年8月，日军机轰炸松江，龙丁受惊吓而病逝，一说避难途中中弹而亡。曾出资出版《缶庐老人手迹》，有《春愁秋愁词》《瓮庐丛稿》，辑有《瓮庐印策》《瓮庐印》，朱孔阳辑其与金仲白刻印成《白丁印谱》。

费砚　陈定之印

陈祓溪

陈祓溪（1880—1967），篆刻家。名镛，号无垢居士，斋室名味净斋。湖南长沙人。曾在长沙任教，历任湖南优级师范学堂检察官，湖南省立第一职业学校、崇实女子中学、湖南省立高等师范附小教员，湖

陈裴溪　徐氏绍周

南《民国日报》特约编辑，并在徐特立任校长的长沙师范任训育主任职。后寓居上海。工篆刻，并以此为业。1957年为上海文史馆馆员。

李叔同

李叔同（1880—1942），戏剧家、教育家、音乐家、书画家、篆刻家，近代高僧。法名演音，号弘一。南山律第十一代祖师。俗姓李，学名文涛，幼名成蹊，广平等，一名息，字叔同，号息翁、漱筒、叔桐、息霜、惜霜、惜霜仙史、桃溪等，晚号晚晴老人。斋室名李庐、醸纨阁。原籍浙江平湖，生于天

李叔同

李叔同　南无阿弥陀佛

津。早年从赵幼梅学诗词、随唐静岩及账房徐耀廷学书法、篆刻。南社社员、西泠印社社员。书法早期脱胎魏碑，笔势开张，逸宕灵动，后期自成一体，冲淡宁静，老成质朴。治印从秦汉入手，兼攻浙派。独具特色。自云："刀尾扁尖而平齐若锥状者，为朽人自意所创。锥形之刀仅能刻白文，如以铁笔写字也。扁尖形之刀可刻朱文，终不免雕琢之痕，不若以锥形刀刻白文能自然之天趣也。"因叔父膝下无子，光绪二十四年（1898）秋奉母携眷赴上海承祧，居法租界卜邻里，结识新派诗人许錰（幻园），与袁希濂、蔡小香、张小楼尝雅集于许錰之城南草堂，号"天涯五友"。该草堂专辟一处，许氏亲题"李庐"，邀叔同居住。又与许錰、张小楼等成立"书画公会"，创立"专印书画篆刻各件，他项新闻概不登载"之《书画公会报》。母逝，护柩回津。东渡日本入东京美术学校西洋画科，与同学组织"春柳社"，演出话剧《茶花女遗事》《黑奴吁天录》等。创办《音乐小杂志》。毕业后抵沪，任职《太平洋报》，负责文艺栏目。二十六年（1900）五月，在《苏报》刊"醸纨阁李漱筒润格"，应经亨颐之聘，任浙江一师任音乐、图画课教师，在校组织篆刻艺术团体"乐石社"，曾任主任。1918年，入虎跑定慧寺出家。将自用印章赠西泠印社，印社为凿"印藏"，叶舟题铭。有翻译《法学门径书》《国际私法》二书出版，另有《李庐诗钟》《李庐印谱》《醸纨阁印谱》等。宣统三年（1911），时人辑其早年刻印成《李叔同先生印存》一册。近年出版有《弘一大师李叔同篆刻集》六卷一函。

王鐼

王鐼（1880—1938后），书法家、篆刻家。一作王慧，字小侯。山阴（今浙江绍兴）人，寓居上海。隶书书学杨岘，篆刻取法吴昌硕，几乱真，边款能作蝇头细字，与费砚友善。辑自刻印成《王慧印存》（亦名《雪扉印》）。

王錯　铁佛庵

朱葆慈

朱葆慈（1880—1950），画家、篆刻家。字德
簠、德甫、德父、德夫，又字追鹿，号佛友、静庵、
屈庐，别署柯庭山樵。古吴（江苏苏州）人，先后入
闽、湘，久居北京，卒于上海。善花卉，学恽南田，

朱葆慈　潘龄皋印

清丽淡雅。能摹印，一度与赵叔孺共事，所刻与赵氏
酷肖，几不能辨。辑自刻印成《朱葆慈印稿》《屈庐
印稿》。

李栖云

李栖云（1880—1957），书画家、篆刻家。原
名墨湖，别名大冶，自号岳山云樵、衡山一樵、衡山
客。湖南邵阳人。东京弘文学院师范班毕业。与孙中
山、黄兴友善，经孙介绍加入同盟会，投身国民革
命。因与蒋介石意见不合，亦不肯附逆汪伪，抗战爆
发后蛰居上海，闭户读书，以金石书画自娱。抗战胜
利后，组织辛亥革命同志会和辛亥革命文献展览，担
任佛教总医院董事兼秘书长。1953年为上海文史馆馆
员。工书法，篆善《石鼓文》，隶宗《石门颂》《张
迁碑》。擅篆刻，融会皖、浙。晚岁偶绘山水，以篆
笔出之。

李栖云　李老四

王福庵

王福庵（1880—1960），书法家、篆刻家、藏
印家。初名寿祺，字维季，更名褆，号福庵、屈瓠，
别署罗刹江民、持默、持默老人、印佣等，斋室名麋
研斋、春住楼。杭州人。秀才，曾任教于钱塘学堂。
同伯子，承家学，喜蓄印，邃于文字学，治学严谨，
工四体书，尤擅"铁线篆"，印从书出。精刻印，自
云"十二岁即解爱好印章，见汪（启淑）、丁（敬）
两氏印谱，辄心仪焉"。篆刻初从秦汉入手，继学
浙派，兼及明清各家。前期创作面目众多，既有深厚
苍劲如小松、曼生之作，又有稳健茂密如让翁、悲庵
之趣。四十岁以后，博采众长而逐渐形成自己面貌，

王福庵

王福庵　敬事而信修道以仁

白文醇厚蕴藉，朱文秀逸圆劲，铁线篆亦臻妙境，凝练委婉如洛神临波、嫦娥御风，对后学影响甚巨，追随者遍布海内外。光绪三十年（1904）与叶为铭、丁仁、吴隐共创西泠印社于西湖孤山。1920年，因唐醉石推荐，赴任北京政府印铸局篆刻课课长、技正，名震京华。1924年，应清室善后委员会（故宫博物院前身）古物陈列馆副馆长马叔平聘请，任该馆鉴定委员，参与清宫文物鉴定工作。1930年后定居上海，鬻书、治印以自给，1956年为上海中国画院画师。次年，任中国金石篆刻研究社主任委员。老而弥健，犹作印不辍，一生治印逾两万方。逝世前一年，将毕生刻印精品三百余方献诸上海博物馆。逝世后，夫人遵照遗志，将家藏三百余印及书画碑帖四百余种捐赠西泠印社。有《说文部属检异》《麋研斋作篆通假》

《福庵藏印》《罗刹江民印稿》《王福庵印存》《麋研斋印存》《福庵印稿》等。

刘体智

刘体智（1879—1962），鉴藏家。字惠之，后改晦之，号善斋，斋室名小校经阁、远碧楼。安徽庐江人。以父荫任度支部郎中，又任芜湖大清银行督办、中国实业银行行长。辛亥革命后闲居上海，专心于甲骨、青铜器、古籍及玺印收藏，藏弄甲骨尤富。邃于文字学，治学严谨。1936年郭沫若亡命日本时，刘晦之将自藏龟甲骨片拓出，集为《书契丛编》，分装成20册，委托中国书店金祖同带往日本交郭沫若研究，郭沫若据此写成《殷契粹编》。1930年辑自藏印成《善斋玺印录》，另辑有《善斋吉金录》《小校经阁金石文字》《清代纪事年表》等。

刘体智

黄葆戊

黄葆戊（1880—1968），书法家、篆刻家、鉴定家。戊一作钺，字蔼农，号青山农、邻谷，别署破钵、破钵龛主、破钵庵主，因排行第十，又名黄十，斋室名破钵龛、蔗香馆、暖庐、检禁斋、永春堂等。福建长乐青山人，寓居上海。青年时就读于全闽师范学堂、上海法政学堂等，历任安徽法政学堂教员、福

黄葆戌

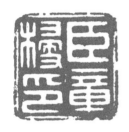

黄葆戌　臣章楶印

建省立第一图书馆馆长、福建甲种商业学校监学、上海美术专科学校图画系教授，商务印书馆编辑、美术部主任、西泠印社早期社员、上海市文史馆馆员、上海市文联第三届委员。任职商务印书馆期间，负责审定、校对出版《宋拓淳化阁帖》、《天籁阁旧藏宋人画册》等书，书眉题签多出其手。服务商务印书馆二十余年，并参与"神州国光社"工作，兼任《中华新报》副刊"文苑"主编。精鉴定，工书画、篆刻，与王福庵、马公愚齐名，称"海上三老"，审定书

画与姚虞琴、吴湖帆、张大壮并称，号"沪滨四慧眼"。书法宗秦汉，尤精于隶书，取法伊秉绶，简静古拙，于平实处求超逸，流畅处求浑穆。篆刻初法皖、浙派，继宗黄牧甫，上追秦汉，复参汉瓦晋砖、封泥及三代吉金，自成一格。1956年，参与中国金石篆刻研究社组织之《鲁迅笔名印谱》集体创作。辑自刻印成《暖庐摹印集》（亦名《青山农摹印》）二册，有《黄蔼农篆书百家姓》《青山农隶体千字文》《青山农书画集》。

任堇

任堇（1881—1936），书画家、篆刻家。原名光觐，又名任眺，字堇叔、越隽，号堇闇、弗斋、清凉道人，晚号能婴翁，别署任子、任大、阿狐、老狐、老堇、懒凉道人等。浙江山阴（今浙江绍兴）人。任伯年子。能诗，工书画，书法稚拙秀逸，画长于仕女、人物，亦能刻印。曾主持海上停云书画社，发行《停云社社刊》，居上海廿年，鬻艺文而不常售，后以穷饿而死。有《任堇叔遗稿》五册。

鲁迅

鲁迅（1881—1936），思想家、文学家、书法家。原名周樟寿，改名周树人；字豫山，改豫才，一生所用笔名极多。浙江绍兴人。1912年应蔡元培之邀，任北京政府教育部社会教育司第一科科长、教育部佥事，兼任北京女子高等师范学校教授及北京大学兼职讲师。1926年，支持北京学生爱国运动，抗议"三一八"惨案，为北洋政府不容，南下厦门大学任文科教授，1927年任中山大学文学系主任兼教务主任，是年10月移居上海。善书法，人得其片纸只字亦多珍视。喜篆刻，光绪二十五年（1899）于南京读书间刻"戞剑生""文章误我""戎马书生"三方闲章，"戎马书生"阳文正方形印，今存。又曾刻长方

鲁迅

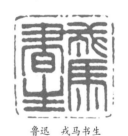

鲁迅　戎马书生

形草书白文"迅"字印，由许广平捐献给国家，现存北京鲁迅博物馆。生平用印颇讲究，现存所用印章57方，其中原印49方，印鉴8方，刻印者为顿立夫、陈师曾、张樾丞、刘淑度、乔大壮、陶寿伯等。《鲁迅日记》1931年6月7日记："同三弟往西泠印社买石章二，托吴德元、顾寿伯各刻其一。"（按：吴德元系吴德光（熊）之误、顾寿伯系陶寿伯之误）1916年为二弟周作人修改《〈蜕龛印存〉序》："印盖始于周秦，入汉弥盛……今秦玺稀有，而汉印时见一二。审其文字，大都方正句曲，绸缪凑会，又能体字画之意，有自然之妙……岁丙辰（1916）三月，张梓生示《蜕龛印存》一卷，云是山阴杜君泽卿之所作也。用心出手，并追汉制，神与古会，盖粹然艺术之正宗。"著述宏富，有《鲁迅全集》等。

赵宗抃

赵宗抃（1881—1947），书法家、篆刻家。字号蜀琴，别署悔翁，悔庵，五十七岁后署髯翁。江苏丹徒（今江苏镇江）人。光绪二十九年（1903）举人，

赵宗抃　屈向邦印

例授文林郎，选知县，浙江候补盐大使。辛亥革命去官，应吴寄尘之邀，去沪设馆，后返镇江，任镇江府中学监学。与柳诒徵、吕思勉为知交，亦常年寓居掘港。工古诗文辞，擅书法、篆刻，旧上海南京路多处店招牌及镇江焦山华严阁、伯先公园内绍宗藏书楼匾额均其手书。篆刻以汉印为宗，参吴让之、徐三庚笔意。1932年辑自用印为《悔庵印存》，柳诒徵为之序。

楼邨

楼邨（1881—1950），书画家、篆刻家。原名卓立，又名虚，字肖嵩、新吾，与吴昌硕友善，吴为之改辛壶，号玄根、玄道人、玄根居士、玄璞居士、麻木居士，晚号缙云老叟。浙江缙云人。清优附贡生，受新思想影响，放弃科举，赴杭求学，就读武备学堂、蚕桑学堂，并鬻书画。西泠印社早期社员，南社社员。四十二岁赴沪，任上海美专国画系教授、中国艺专校长。能诗善书画，书学颜、柳，尤擅篆书。国画以山水见长，亦能花卉。篆刻力摹秦、汉，早期受吴昌硕影响，并获其亲授，继学浙派，驱刀如笔，古媚端庄，自成一格。有《楼邨印稿》《辛壶印存》《意庐诗草》《清风馆集草》等。

马衡

楼邨　阳美周元勋章

马衡　凡将斋藏碑

周梅谷

周梅谷（1881—1951），书法家、碑刻家、篆刻家。名容，一作梅阁，别号百匋室主。江苏吴县（今苏州）人。十六岁在常熟学刻碑，十九岁在上海碑刻店谋生，后问业于吴昌硕，与同门赵古泥交善。1920年与陈伯玉合营"尊汉阁"碑帖店，1920年在苏州设"寿石斋"碑帖店，鬻印刻碑为业。工书法，精篆刻，印风古朴大方，又善刻牙印，名重一时。有《寿石斋印存》《古吴周梅谷周甲后留存》等。

马衡

马衡（1881—1955），金石学家、考古学家、书法篆刻家。字叔平，别署无咎、凡将斋主人，斋室名凡将斋。浙江鄞县人。父马海曙历任元和、吴县、金坛、宝山、松江等地知县。马衡幼在沪入私塾，中秀才后，弃乡试，就读于南洋公学，成上海"五金大王"叶澄衷婿后，以研习经史、碑拓善本为日课。后

应北京大学国文系主任、二哥马裕藻召，赴京任北大附设国史编纂处征集员、北大文学院国文系金石学讲师兼体育老师。曾任北京大学研究所国学门考古学研究室主任兼导师、故宫博物院院长、西泠印社社长、北京文物整理委员会主任委员。主持燕下都遗址的发掘，对中国考古学由金石考证向田野发掘过渡有促进之功，被誉为中国近代考古学前驱。抗战期间，主持故宫博物院西迁文物之维护工作。抗战胜利后，主持故宫博物院与西迁文物东归南京工作。精于文物考证鉴别，富收藏，逝世后，家属遵嘱将所藏金石拓本九千余件悉数捐故宫博物院。能诗词书画，书法四体皆工，长于篆法，线条工稳，气息古雅，又与沈尹默等主持成立北京大学书法研究社，指导学生书法。擅治印，整饬渊雅，含蓄古朴，直追周秦两汉，深究法度。曾撰近万言《谈刻印》一文，深入浅出，条理明

晰。有《凡将斋印存》《鹴庐印稿》《中国金石学概要》《凡将斋金石丛稿》《汉石经集存》《石鼓为秦刻石考》等。

李健

李健（1882—1956），书画家、篆刻家。又名承健，字子健、仲乾，号崔庐，别署鹤道人、鹤然居士、老鹤，斋室名时惕庐、磻庐。江西临川（今抚州）人。李瑞清侄，毕业于两江优级师范学堂图画手工科，清末拔贡，官内阁中书，后从事教育于长沙师范、江宁女子师范等校。后移居上海，先后任职于暨南大学、大夏大学、上海美专、苏州美专等。1956年，为上海中国画院画师、上海市文史馆馆员。四体皆能，亦善画，精刻印，饶有古趣。辑自刻印成《时惕庐印景》，另有《中国书法史》《书法通论》《金石篆刻研究》。

李健

李健　生欢喜心

郁葆青

郁葆青（1882—1941），诗人、书法家、藏印

家。郁良心堂药号主人，名锡璜，以字行，号诗龛、餐霞、餐霞散人、等，在沪西辟有味园。上海人。工诗，与陈鹤柴、孙玉磬等组织鸣社。善书法、鉴玉，藏古玉印数十方，有《汉玉印谱》及《餐霞吟稿》《餐霞书话》《沪渎同声集》等。

冯超然

冯超然（1882—1954），书画家、篆刻家。名迥，字超然，后以字行，号涤舸、涤舸画匠、嵩山居士、慎得、云溪懒渔等，斋室名嵩山草堂、五琴楼、壬午舫等。江苏武进（今江苏常州）人，1911年后，寓居上海嵩山路。童年即喜绘画，自学成才，尤精仕女、人物，下笔超脱，神韵俱备。晚攻山水，声价甚高。与吴徵、吴子深、吴湖帆人称"三吴一冯"。喜收藏，工行草、篆、隶，好吟咏，偶亦刻印，直逼秦汉。1949年后，应聘为中央美术学院民族美术研究所研究员等。有《冯超然临严香府山水册》《冯超然山水册·杂画册》《冯涤舸先生画集》等。

杨天骥

杨天骥（1882—1958），书法家、篆刻家。字千里，别号骥公、天马、东方、骏公等，斋室名茧庐。江苏吴江（今属苏州）人。同盟会会员、南社社员。光绪二十五年（1899）入上海南洋公学期间，向吴昌硕请益篆刻。三十年（1904）在上海澄衷学堂任国文教员，兼《民呼》《民吁》《申报》《新闻报》主笔和编辑，提倡新学。民国初年，任北京政府教育、司法、外交等部参事、秘书以及国务院秘书等职。1925年至1929年间，曾任无锡、吴江两县县长。1931年后，任国民政府监察院委员、秘书、代秘书长，曾赴香港协助国民党海外部部长吴铁城主持港澳党政工作。抗战胜利后居上海，以书、印鬻艺。晚年寓居上海、苏州两地。1949年后经柳亚子介绍，加入民革。任上海市文物管理委员会特约顾问。后定居香港。平

杨天骥

杨天骥　江上清风山间明月

时喜为诗，治印初宗秦汉，复学流派印，气息平和。从学吴昌硕后，增益雄肆。陈师曾《题茧庐摹印图》诗云："下窥两汉上周秦，不向西泠苦问津。赵整吴奇参活法，瓣香分艺亦艰辛。"有《茧庐印痕》《茧庐治印存稿》《茧庐吟草》《茧庐长短句》等。

陆树基

陆树基（1882—1979），收藏家、书法家、篆刻家。字培之，号今放、秀重，别署老培、培芝、培知、固庐，斋室名宝史斋。浙江湖州人。光绪秀才，官农部主事，久寓上海。藏弄书画甚富，所蓄明清印人印作逾200方。能书法，精治印。辑有《宝史斋古印存》《苦铁刻印》，辑自刻印成《陆培之印存》《固庐治印石羣册》《耋年印迹》。

陆树基　沈立民

朱天梵

朱天梵（1883—1966），书画家、篆刻家。名光，字天梵，以字行。上海三林人。弱龄应郡邑考，举业恒不中程，然古文甚佳，补博士弟子员，荐江阴南菁书院肄业。弱冠东渡日本，与邹容、蒋方震等游，著书与邹容《革命军》呼应，遭缉捕，流亡南洋。后潜回上海，编辑《大陆报》，先后任华亭、金山、松江县政府、机关职，又任上海诸多学校教职，长期任教上海美专。太平洋战争爆发后，弃职回乡，以书画、篆刻自娱。1949年后，丰子恺邀其任职上海中国画院，未就而终。善诗文、书法，间作山水、篆刻。有《天梵印存》《天梵楼诗集》《六朝金石异文考》等。

朱天梵

张厚毅

张厚毅（约1883—？），鉴藏家。字修府，号只斋，斋室名碧葭精舍。河北南皮人，侨居上海。精鉴藏，光绪三十四年（1908）编《汉铜印林》二册。1928年辑《碧葭精舍印存》八册，1929年辑《南皮张氏碧葭精舍印谱·己巳集》一册。

陈澹如

陈澹如（1884—1953），书画家、篆刻家、竹刻家。原名履熙，以字行，又字坦如、福田，号觉庵，晚号复恬居士。浙江嘉兴人。曾任浙江省议会、嘉兴讲习所及商会文书，后任职上海法学院秘书，西泠印社早期社员，卒于上海。擅篆刻、刻竹及书画，书法工铁线篆，又以拳刀刻竹，摹拟金石、刀布、古币于扇骨，能逼真，曲尽其妙，吴昌硕、袁寒云等牙、竹扇骨、臂搁等书画刻件，多出其手。偶画花卉，亦清逸。篆刻初受陶计椿、陈春熙影响，从吴圣俞、吴让之入，上追秦、汉及皖、浙，兼参赵之谦、吴昌硕，印路工整，善用切刀，白文挺劲朴茂，朱文整饬秀雅，边款工稳可爱，神似《张黑女》。抗战时，家乡沦陷，即封刀辍刻，亲友相求，只以旧作相赠。有《澹如印存》《澹如刻竹》。

邓尔雅

邓尔雅（1884—1954），文字学家、书画家、篆刻家。原名溥，字宠恩，又字季雨、万岁，号尔雅，以号行，别署敷、大雅、山鬼、邓陈、病夫、绿绮台主、问字楼主、默翁、朱明布衣，晚号风丁老人，斋室名邓斋、寒庐、无邪堂、水周堂、绿绮园、漪竹庐、萱草都房、苏曼那庵。广东东莞人，卒于香港。邓蓉镜四子，南社成员。承家学，习书画、治小学、学篆刻，问业黄绍昌，师从何邹崖。光绪三十一年（1905）经上海赴日学医，后改学美术。1912年，黄宾虹、宣哲在沪发起成立贞社，与黄节、蔡守等创办贞社广东分社。是年，在上海《太平洋报》发表《寄海上曼殊》。1918年与李尹桑、易大庵、蔡守等于广州成立濠上印学社，1920年与李研山、卢乃潼等在广州组三余印学社，1925年参加在上海由王季欢主持的巽社，次年参加黄宾虹等组建的

邓尔雅

陈澹如　葱玉手钞

邓尔雅　万木草堂

"中国金石书画艺观学会"，所谓"中年漫游日本，来往上海，徘徊于桂林山水间数年，此后的三十三年，便终老香江"（黄苗子语）。1950年，港九美术协会成立，选为理事。行、楷、篆、隶四体皆能，尤擅篆书，以小篆参以金文大篆。幼年学印，喜黄牧甫，自谓"私淑弟子"，亦喜造像、六朝文字入印，所刻之印，锋锐挺劲，妍美光洁，于平正中见变化。有《篆书千字文》《邓斋印可》《篆刻厄言》《中国文字源流》《艺觚草稿》《绿绮园诗集》等。

谢磊明

　　谢磊明（1884—1963），篆刻家。名光，字烈珊、磊明，以磊明行，号玄三、磊庵、磊庐，因出身于盐商家庭，故曾自号卖盐客。因家住墨池坊，颜其居曰墨池居；因藏海内孤本《集古印谱》，所居名顾谱楼。浙江温州人。方去疾岳丈，子博文。西泠印社早期社员，1949年后任浙江省文史馆馆员、温州市文管会委员等职。喜收藏，善篆刻，取法吴让之。谢氏

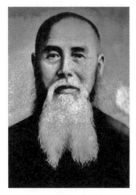

谢磊明

谢磊明　青山绿水

边款以楷书、行书为多，尤以蝇头小楷见功夫。1956年，参与中国金石篆刻研究社组织的《鲁迅笔名印谱》集体创作。藏印辑有《春草庐藏印》，辑自刻印成《磊庐印存》《谢磊明印存》，另有《谢磊明篆书》《磊明印玩》《月令印谱》行世。

陆襄景

　　陆襄景（1884—？　），书画家、篆刻家。原名遵颐，六十岁后更名静，又名天炎，一名炎，字青华，又字太华，再字天求，晚号悟叟，别号冰道人，斋室名万石楼、藏冰室。江苏吴县（今苏州）人。善书法，旁及篆刻，晚年寓居上海，鬻艺自给。

陆襄景　天下第一福人

陈泽霈

　　陈泽霈（1885—1949后），画家、篆刻家。字戎生，号一禅、一庐。四川巴县（今重庆南）人，旅居上海。同盟会会员。追随蔡锷将军奔走革命，以功授陆军中将，后辞职归田，潜心书画。经张善孖介绍，与黄宾虹缔交。擅画山水，多以西蜀名胜入画，机趣天然，曾在上海办画展。亦好治印，有《一禅印集》《一庐诗选》。

陈泽霈　散原

金寿石

金寿石（1885—1928），名榕，以字行，别署北园，斋室名高观山房、菩庵。江苏吴县（今苏州）人。画宗任伯年，仿北宋人法，近陈洪绶，笔墨简逸，设色明快，擅人物、山水、花鸟。清末民初，参加上海书画研究会，以作品参与徐园、海上题襟馆、豫园书画善会等赈灾活动。

郭兰祥

郭兰祥（1885—1938），画家、篆刻家。字和庭、善徵，号尚斋，别号冰道人，斋室名一隅风雨砚斋。浙江嘉兴人。民国间，在南浔富室张石铭家为宾客，鉴别书画，声誉颇甚。后随张石铭去上海，鬻画谋生。为蒲华逝后移枢归葬嘉兴主事者之一。曾参加古欢今雨社，能诗词，善画，工花卉、山水。擅篆刻，高古不凡，能治晶章玉印。有《尚斋画集》《尚斋诗草》（未刊）。

王师子

王师子（1885—1950），书画家、篆刻家。本名纬，后改伟，字师梅，四十岁后改号师子，以号行，一度寄居上海麦加里，因谐音别署墨稼居士，常署墨翁。江苏句容人。早年毕业于福建集美学校，任见习教师，后毕业于日本东京美术学校，归国后历任上海美专、中国艺专、新华艺专等校国画系教授。1929年冬与张善孖、谢公展、郑午昌、贺天健、钱瘦铁等

王师子　几生修得

发起成立"蜜蜂画社"。1935年与汤定之、谢公展、张善孖、郑午昌等结"九社"，人称"民国画中九友"。能诗，工书画、篆刻，书法以秦权诏版为宗，画善花鸟、鱼虫，尤工鲤鱼，师法陈淳、华新罗、恽寿平等，笔墨严谨，清新雅丽。治印取法秦汉，分朱布白有巧思，线条苍茫老辣，具个人面目。

徐桢立

徐桢立（1885—1952），字庚甫，号绍周，一号余习居士，斋室名余习庵、宝权。湖南长沙人。曾任湖南大学教授、文学系主任，湖南省文献委员会委员、中南军政委员会顾问兼湖南省文物管理委员会委员。20世纪30年代居上海，与朱祖谋、黄孝纾等发起词社——沤社，又与黄孝纾等成立画社。1949年后聘为湖南省文管会委员。治经史子集及汉学、古文字学，尤深研宋明儒理之学，诗书画印皆工，又精于鉴别，有《宁远县志》《余习庵稿》《余习庵楷则》等。

秦更年

秦更年（1885—1956），书画家、收藏家、篆刻家。字曼青，一字曼倩，号婴闇。江苏江都（今扬州）人。行医上海，为金融巨子胡笔江提携，曾在多家银行挂名，历任广州大清银行、长沙矿业银行、中南银行总行文书主任。1949年后，为上海文史馆馆

秦更年

秦更年　东轩长老

员。擅长目录版本研究，雅好收藏图籍，尤酷爱印谱，藏弄古旧印谱约六百种，所藏印谱嘉惠印林，功不可没。工书法，善丹青，能刻印，规模汉制，古雅大方。殁后印谱归张鲁庵、徐懋斋两家。有《婴闇杂俎》《婴庵诗存》《汉延熹西岳华山庙碑续考》。

吕凤子

吕凤子（1885—1959），书画家、教育家、篆刻家。原名濬，字凤痴，以号行，别署江南凤、凤先生、老凤等。江苏丹阳人。两江优级师范学堂图画手工科毕业，历任江宁、武进、长沙、扬州等师范学校教习，宣统二年（1910）在沪创办神州美术院，1917年任北京高等女子师范教授，1919年任上海美专教授兼教务主任等，1949年后任苏南文教学院艺术系教授、苏南文联委员、江苏师范学院教授、中央美术

学院民族美术研究所研究员、江苏美术家协会副主席、江苏省国画院筹委会主任。工诗文、书画，善画罗汉佛像，书法自成一格，人称"凤体"，篆刻上追秦汉，取法凿印，乱头粗服，自然生动。有《风景画法》《自在画法》《中国画法研究》《美术史讲稿》《凤先生人物画册》等。

徐仁锷

徐仁锷（1885—1966），书画家、篆刻家。一作仁鄂，字廉甫、廉父、澹居，号籀斋，别号左聋、徐十五，八十后更号耸叟。江苏宜兴人，晚居上海。嗜金石，工书画篆刻，与王福庵、陈半丁等友善，切磋篆刻技艺，善刻晶玉铜印，旁涉竹刻，对分朱布白颇有心得。上海中国书法篆刻研究会会员，有《廉甫印存》。

杜镇球

杜镇球（1885—？），书法家、篆刻家。字亚治，号甓庐，别署运甓居士等，斋室名松筠草堂。江苏松江（今属上海）人。曾任跨塘镇镇长，20世纪30年代为考古学社成员。富收藏，喜金石文字研究，善书，精篆刻，出入秦汉，参以晚清徐三庚印风，有《枹庐印稿》《说文解字注校补》《石鼓文古籀与许书古籀文违异考》《云间金石志》《甲骨文类钞》《松筠草堂藏帖考缘起》《华娄金石志》等。

吕凤子

吕凤子　天地一沙鸥

徐啸亚

徐啸亚（1886—1941），作家、篆刻家。原名风，字天啸，别署秋槐室主、天涯沦落人，晚号印禅，斋室名秋槐室。江苏常熟人。南社社员。早年就读于虞南师范，民国初赴上海入民国法律学校学习。

毕业后主《民权报》笔政，为《黄花旬报》《小说丛报》等编辑。任上海青年会中学国文教员、同济大学国文系主任。1930年应戴季陶聘，任考试院秘书。工书法及篆刻，有《天啸印谱》《天啸残墨》《神州女子新史》正续编等。

夏丏尊

夏丏尊（1886—1946），文学家、翻译家、篆刻家。原名铸，字勉旃，改字丏尊，以字行，号无闷、闷庵、默之，别号夏盖山民，斋室名小梅花屋、平屋。浙江上虞人。秀才，南社社员。留学日本，先后任教于上虞春晖中学、杭州第一师范学校，后至上海任开明书店编辑，1937年创办《月报》，任上海文化界救亡协会机关报《救亡日报》编委。精篆刻，所刻秀雅朴茂。曾参与浙江两级师范学堂"乐石社"活动，为弘一法师刻"息翁"白文小印，识云："此印自诩不俗，息霜解人，当用之于得意书画也。"有《近代日本小说选》《棉被》等。

夏丏尊

夏丏尊　息翁

符铁年

符铁年（1886—1947），书画家、篆刻家。名铸，以字行，号瓢庵，别署闲存居士、二观居士、铁道人，斋室名晚静庐。湖南衡阳人，晚年居上海。符翁子，幼承家学，七岁写三尺大字，刻于岳麓山壁。擅画，花卉近徐青藤、陈道复，古松怪石，尤苍润老劲。书法融合褚、米，潇洒绝俗。诗尚近体，充满画意。偶事铁笔，以汉凿为法，纯出自然，不加复刀修饰。有《瓢庵印存》《符铸书画》。子符季立（生卒不详），毕业于国立交通大学，工书画，擅篆刻。

徐寒光

徐寒光（1986—1950），书画家、篆刻家、制泥家。名樵，字寒光，以字行，一字凌云，号成龙，别署观心室主、璧寿轩主。上海人。擅书画，工篆刻及其他材料浅刻。擅制印泥，曾在上海广东路开设璧寿轩，经营"十珍印泥"等。抗战胜利后，任上海豫园书画善会主持人之一。刻印宗虞山派。

徐寒光　山堂

吴东迈

吴东迈（1886—1963），书画家、篆刻家。名
迈，字东迈，别号西爽轩主，斋室名西爽轩。浙江安
吉人。吴昌硕三子。1930年与王一亭、王个簃等创办
上海昌明艺术专科学校，任校长，与沈迈士、庞左玉
等创办清远艺社。1953年任上海文史馆馆员、上海中
国画院画师、上海市美术家协会会员、上海中国书法

吴东迈

吴东迈　三面红旗

篆刻研究会会员。家学渊源，擅花卉，工书法，沉雄
老辣，秉承家风，几可乱真。能篆刻，不多做。有
《吴昌硕》《吴昌硕谈艺录》等。

蒋通夫

蒋通夫（1886—1963），字文达，号剑公，晚号
剑翁，别号梦琴居士，别署鲽簃主人。浙江海盐人，
居上海。参加宛米山房书画会，1956年为上海文史馆
馆员。熟谙地方掌故，擅诗书画，兼通金石、篆刻。
有《上海城隍庙竹枝词》。

胡穆卿

胡穆卿（1886—1963），原名熙，字穆卿，以
字行，号木庵，又号牧庵。钱塘（今杭州）人，居上
海。通篆学，治印直逼秦汉，为西泠印社社员、中国
金石篆刻研究社成员。

唐醉石

唐醉石（1886—1969），书法家、篆刻家、鉴藏
家。原名源邺，字李侯，小字蒲佣，号醉龙、醉农、
韭园，别署醉石山农，中年后，所作皆属醉石，遂以
此行。斋室名休景斋、醉石山房。湖南长沙人。十八
岁时随外祖李辅耀宦游浙江，后即客居杭州，年十九
岁入西泠印社，热心社务，出力甚勤。1916年为故宫
博物院顾问，审定古物。1924年任北洋政府国务院印
铸局印信科科长、技正。1928年迁往南京，任国民政
府印铸局技正，与王福庵主篆"中华民国之玺""荣
典之玺""杭州西泠印社"等。抗战期间避难重庆等
地，抗战后寓上海，以刻印、鬻字为生。1951年应邀
赴武汉，任湖北省文物管理委员会主任、湖北省文史
研究馆副馆长、湖北省美术家协会副主席、湖北省政

唐醉石

唐醉石　我后荷花三日生

协委员。1961年创建东湖印社并任社长。善鉴，博古多识，秦汉碑碣一入其目，真伪立判。善画，工书法，篆书得力于两周金文及秦刻石，隶书融会诸汉碑之长，书风静穆古雅；尤精篆刻，宗法秦、汉，受浙派影响颇深，喜陈曼生，大刀阔斧，稳健苍莽，于古玺汉印及元人朱文印俱得其妙。有《醉石山农印稿》《唐醉石印存》《唐醉石治印选集》。

徐人月

徐人月（1886—1974），书画家、篆刻家。原名一崔，字人月，号人鬼，别名师虎，别署月翁、骑鲸人、小白山人、不倒翁、水都泥郎、九师虎堂主等。吉林市人。光绪三十一年（1905）毕业于吉林省立优级师范博物科，留学日本农业大学肄业，学习生物标本制作。抗战胜利后，在上海博物标本公司为职员，教授标本制作技术。在上海中华教育用具制造厂任技术指导员。1955年为上海市文史馆馆员，晚年居南京。擅书，于《琅玡刻石》《泰山刻石》用力最多，绘画有文人笔墨趣味。篆刻以陈介祺《十钟山房印举》起步，后读《十六金符斋印存》，醉心秦汉

徐人月

徐人月　吉林徐人月印信长寿

印，中年后用力于三代吉金文字入印，晚年对邓散木作品发生兴趣，在创作中着意加以表现。有《人月印集》。

高时敷

高时敷（1886—1976），书画家、篆刻家、鉴藏家。一名高敷，字绎求、弋虬，号络园、络叟，一署高稚子。斋室名乐只室、双塔簃、二十三举斋、定思斋、文石五百之居、求是居、格庐、吴太平镜斋、石芝山房、二镫精舍、两汉镜斋、长生草堂、天然图画之室。浙江杭州人，抗战时定居上海。西泠印社早期社员。高时丰（鱼占）、高时显（野侯）之弟，于诗文、书画、篆刻各有所长，然均精于鉴别，收藏之富，称雄海内。中年后，高时敷专意征求玺印及诸家

篆刻作品，精审真伪，乐此不疲。晚年重操刻刀，印作甚夥，取径浙派，工稳端庄。陈巨来序云："治印宗浙派，汇各家之长，银钩铁画，异军崛起。"高式熊序云："游刃乎小松、二赵而撷其隽，融会于秦取汉韵以得其神，乃臻浑穆古雅之境。"1956年10月参与中国金石篆刻研究社组织《鲁迅笔名印谱》之集体创作。辑有《乐只室古玺印存》《二十三举斋印摭》《二十三举斋印摭续集》《乐只室印谱》《次闲篆刻高氏印存》《二陈印则》《丁黄印范》，并与丁仁、俞人萃、葛昌楹合辑《丁丑劫余印存》。

高时敷

高时敷　乐只室书画记

郭兰枝

郭兰枝（1887—1935），书画家、篆刻家。字起庭、屺亭，号素庵、恕庵，别署凤池逸客。浙江嘉兴人。郭兰祥弟。得庞莱臣（元济）赏识，客上海虚斋数十年，饱览庞氏所藏名迹。能诗词，工山水，书学

郭兰枝　彪湖遗

黄庭坚，精篆刻，以汉印为宗，几欲乱真，旁及赵之谦、吴昌硕。善摹古。有《素庵印存》《郭屺亭仿古山水册》。

周振

周振（1887—1954），书法家、篆刻家。原名振昌，字浴尘，号籀农、古如，别署枪道人、老枪、桃

周振　西园

蹊下士、小麋，斋室名枹庐、得半草堂、三妙音室、留连室。江苏嘉定（今属上海）人。善诗，为"鸣社"成员。工隶书，精治印，旁知医理。有《嘉定周振先生印存》，又名《枹庐印稿》及《工余琐记》。

汤临泽

许徵白

许徵白（1887—约1962），书画家、篆刻家。名昭，字徵白、子麋、清籁，以徵白行，号不烦主，晚号老昭，斋室名箕颖草堂。江苏江都人，居上海。执教上海美术专科学校多年，绘画，人物、山水、花鸟皆工，画宗文、唐，笔力稍弱，得精细清寂之趣。善书法，并能刻印及鉴别古董。

汤临泽　诵清芬室

林介侯

林介侯（1887—1966），书画家、篆刻家。名兆禄，字介侯，以字行，又字眉庵，别署根香馆主，斋室名根香馆。江苏吴县（今苏州）人，寄居上海。曾参加中国金石篆刻研究社，1956年为上海文史馆馆员。自幼承家学，工书画、篆刻，亦善刻竹，褚德彝《竹人续录》有载。自谓："以书画入印，又金石入书画，乃余之固志也。"有《云书分类增编》。

制，所仿几可乱真。1925年《宋元明犀象玺印留真》六卷一册，印多系其伪造。治印得胡钁真髓，特于周秦古玺有所建树，临摹功力过人，唯乏己意。所作元朱文秀雅静穆，单刀边款尤精。有《万华阁刻印》《石鼓文句释》《商周金文集联》等。

王云

王云（1888—1934），书画家、篆刻家。字石香、石芗。江苏元和（今苏州）人。性孤介，终身不娶，尝以道院为家。书法四体皆工，善画，有逸趣。精于刻竹，篆刻法宋元，好作细边朱文，工稳修润，婀娜婉转。

汤临泽

汤临泽（1887—1967），篆刻家、鉴赏家。初名汤安，字邻石，后改名韩，字陵石，号陵翁、南湖渔父，别署万华阁主，斋室名二泉山馆、万华阁。浙江嘉兴人，寄居上海，曾任《商务日报》副主笔、有正书局编辑、暨南大学教授、故宫博物院专门委员。1953年为上海文史馆馆员。早岁师从胡钁（菊邻）、潘兰史（飞声），得与海上名家往还。所见历代金石书画甚多，潜心研究，遂精于鉴别，又能古文物复

王云　中有尺素书

简经纶

简经纶（1888—1950），书画家、篆刻家。字琴斋，号琴石、一琴、语香，别署千石楼主，斋室名千石楼、千石室、千万石居、在山楼。广东番禺人。幼即侨居海外，及长归国，任职上海侨务机构，公余精研书法篆刻。书法篆隶真草皆能，具金石气，康有为谓其篆分苍深朴茂，深入汉人之室。治印采古玺、封泥、象形等，尤以甲骨文入印为人称道，自成格局，容庚云："昔之见一商玺矜为印祖者，今于琴斋化身为千百，而后羡琴斋之学古而善变也。浙、皖之外，余将于粤派魁琴斋可乎？"晚年以篆笔作画，清新淡雅，具文人画气韵，驰名沪上。主持南洋兄弟烟草公司宣传事，以抗争英美烟公司欲独霸中国市场、压制民族工业发展。1937年日寇侵华，于冬季赴香港，设袖海堂（又称琴斋书舍）授徒，从游者众。1941年香港沦陷，次年移家澳门课徒。抗战胜利后返回香港，教学之余举办展览。有《千石楼印识》《琴斋印留》《琴斋壬戌印存》《琴斋书画印合集》《甲骨文集古诗联》《千石斋印识》等。

简经纶

简经纶　知时无止

吴元亭

吴元亭（1888—1965），篆刻家。名士毅。江苏青浦（今属上海）人。少孤贫，喜临摹篆书，宗法秦汉。工篆刻，刀法雄浑，盎然入古，颇受吴昌硕器重。

吴元亭　耕玉老人

高平子

高平子（1888—1970），天文学家、书画家、篆刻家。原名均，字君平，号平子，别署在园。江苏金山（今属上海）人。南社成员。光绪三十年（1904）入上海震旦学院，毕业后至松江佘山天文台从法籍神父学天文学科，曾任教于震旦大学。1928年任中央研究院天文研究所研究员，协建紫金山天文台并主管太阳分光观测。1937年与地方士绅同创办张堰浦南中学（今上海市张堰中学），并任校董事会主席。1948年去台湾，任职于数学研究所、台湾气象所，任台湾天文学会理事长等。1983年，国际天文学联合会第十八届大会将月球正面一座环形山命名为高平子环形山。学术之余，雅好诗词、书画、篆刻，印作遒劲蕴藉。有《史日长编》《学历散论》《平子著述余稿》等。

谭泽闿

谭泽闿（1889—1947），书法家、篆刻家。字祖同，别署大武，号瓶斋、瓶翁，斋室名天随阁、止义斋、宝颜堂、观瓶居。湖南茶陵人。谭延闿弟。清末授

谭泽闿

巡守道，分发湖北，刚上任，即逢武昌起义爆发，遂折返长沙，绝意仕进，以诗酒、书法自娱。后迁居上海，鬻字为生，与黄蔼农、金息侯、程仰坡过从甚密。善诗，曾从学王闿运。工书，行楷师法翁同龢、何绍基、钱沣，上溯颜真卿。擅"擘窠书"，气格雄浑劲健，取润低廉，求者甚众，为艺林所推重。偶亦篆刻，工整规矩，曾在《申报》悬例治印。有《止义斋集》。

武钟临

武钟临（1889—1951），书画家、篆刻家。字如谷，号况闇、拜丁，别号萃庵、天况、况堂、况道人、况庵，斋室名拜丁庐、居敬庐、小吉祥室等。浙江萧山人。武曾保子。西泠印社早期社员。《西泠印社志稿卷二·志人》载其"通法律，历任鄞、永嘉、上海等处法院推事。善书工篆刻，取法严正"。书

武钟临　刚伐邑斋

画、篆刻师从杨玉农、余绍宋，喜写杂卉。嗜杜康，醉后每有佳构出。篆刻出入浙派，又师汉魏，工稳规矩，平正洗练，清新含蓄，边款工整精到。自谓："悲翁缶老重当今，我独心香奉砚林。敢诩椎轮成大辂，再从汉魏细追寻。"1948年辑自刻印成《拜丁庐印存》。

华笃安

华笃安（1890—1970），鉴藏家。江苏无锡人。早年从事民族工业，常州大成纱厂厂长，1949年初供

武钟临

华笃安

职于上海安达纺织公司、上海棉纺工业公司。20世纪50年代起对明清印章、尺牍产生兴趣、着手搜集丁辅之、葛昌楹、高络园三家旧藏及散印，十年间得明代中叶至清末印人250家计原石1546方，蔚为大观，其中不乏明代文彭、何震、苏宣、汪关，清代程邃、林皋、高凤翰、丁敬、蒋仁、黄易、邓石如、巴慰祖、奚冈、陈豫钟、陈鸿寿、赵之琛、吴让之、钱松、徐三庚、赵之谦、吴昌硕、黄士陵等篆刻名家代表作。印章大多见于著录，流传有绪，遂成为明清篆刻流派印章收藏大家。"文革"开始，华笃安及时将珍藏的印章和明清近百册名家诗翰、尺牍交上海博物馆代管。1983年，夫人毛明芬遵华笃安遗愿，将印章及尺牍78册、散页257件，悉数无偿捐献上海博物馆。捐赠明清流派印章，为上海博物馆印章收藏填补了无可替代之空白，并确立了该馆明清印章收藏之权威地位。

金西厓

金西厓（1890—1979），竹刻家、篆刻家。名绍坊，字季言，号西厓，以号行，斋室名可读庐。浙江吴兴（今湖州）人，久寓上海。1956年为上海文史馆馆员。毕业于上海圣芳济学院，学土木工程，后从其兄金城学画、刻印，从仲兄金绍堂学竹刻，悟性极高，青出于蓝，所制竹刻文雅隽永。有《西厓刻竹》《竹刻艺术》（合著）等。

朱积诚

朱积诚（1890—1982），书画家、篆刻家。原名声树，字诚斋，别号絮闇，又号听竹居士，斋室名听竹居、白赏堂。江苏奉贤（今属上海）人。清末毕业于龙门师范学校、两江优级师范学校，曾任上海三林学校教务主任、校长。1944年参加徐邦达、王季迁等发起的绿漪艺社。画师程瑶笙，书学李瑞清。擅刻印，法秦汉，旁及邓石如、赵之谦，颇见功力。1956

朱积诚　人书俱老

年10月，参加中国金石篆刻研究社组织之《鲁迅笔名印谱》集体创作。有《听竹居印存》。

夏宜滋

夏宜滋（1891—1944后），书法家、制泥家。名同宪，又名宪，字自怡，别署自怡散人、自怡居士、印泥之皇、泥翁、晚甘侯，斋室名惜阴书斋、惜阴斋、泥皇阁、四艺室、红泥绿茗之斋、宝惠麓斋等。江苏江都（今属扬州）人，久居上海。精医术，工书，收藏碑帖亦富。善制印泥，尤以藕丝精制印泥，有名于时。有《工余谈艺》等。

梁果斋

梁果斋（1891—1971），书画家、篆刻家。字欣如、老圃，号南州居士，晚号口墨子、伯州。福建芗江人。1916年保送清华大学国文系，改读北京大学哲学系。1936年任厦门书画全国展览会主事。抗战期间在沪以书画润资助战。能诗，擅书画、篆刻，以口书著称，又善制印泥。

朱尊一

朱尊一（1891—1971），篆刻家。名贯成，字无畏，号古愚、长公，别署真一、真逸、证益、正式、箴予、曼士，斋室名壮悔室。安吴（今安徽泾县）人，生

朱尊一　宾虹草

于六安。辛亥革命时参加北伐军，任《安徽船》编辑。后获安徽公学毕业证书。肄业于上海神州大学经济系，先后任教于上海爱国女子中学、建国中学、私立国民大学，并参加新南社。1936年秋返安徽，从事教育。抗战胜利后任泾县师范学校校长。1949年后任泾县中学校长等。善篆隶，从其舅父胡璧城学。精篆刻，黄宾虹谓其"劬学好古，酷嗜缪篆，手摹古印，惟妙惟肖"。所作上溯周秦两汉，旁及完白、悲庵，曾助黄宾虹将《增辑古印一隅》董理成帙。有《壮悔室印读》，刻印辑有《壮悔室印稿》。

江雪塍

江雪塍（1892—1962），名树荣，号勖庵，又号桐村雪子，斋室名西园、舍北草堂、三两窠斋、天鹤卷云楼。浙江嘉善人，祖籍安徽歙县。擅古文辞，工诗词，喜收藏，精书法、篆刻。1925年成立胥社，任社长，编印《胥社丛刊》。1935年与陈觉殊、吴士钦等创立平川金石书画研究社并任社长。1936年应商务印书馆之聘任古代文学编辑，举家迁往上海，1947年迁居苏州。有《舍北草堂诗集》《三两窠斋词稿》等。

陈文无

陈文无（1892—1972），书法家、篆刻家。名名珂，字季鸣，号茗柯，又号文无，以此行，亦称当归子。江苏江阴人，供职于上海。工诗词，1944年与谢鼎镕等复陶社于海上，致力颇多，曾同辑《陶社丛

编》（甲、乙集）及《独学庵集》。以撰对联闻名，且善书法，尤精铁线篆，上海中国书法篆刻研究会成员，亦能篆刻。辑有印谱，有《文无馆诗钞》等。

朱孔阳

朱孔阳（1892—1986），书画家、篆刻家、收藏家。字云裳，号闲云、云上、云常，晚号庸丈、龙翁、聋翁，曾用名朱既人。松江人。工诗，善书画、篆刻，藏印三千余钮。杭州之江大学卒业，十五岁拜师同里张定学艺，十六岁遭故失学在家，以印自赡。曾为耿介石代刀，后自立门户。曾创办杭州最早的书法、国画、治印班。抗战期间，任迁沪之金陵神学院、金陵女子神学院文史教授。1950年发起成立上海美术考古学社，任职于上海医史博物馆。后被聘为杭州文管会委员、上海市文史研究馆馆员。向北京、南京、上海、浙江等地博物馆、文管会捐献文物百余件，古籍数百种。1914年由之江大学教授徐子升代订润格，1935年夏重订书画篆刻润例，所收款项均作"善金"，捐赠公益事业单位。丰子恺为作《浣云壶弄印图》相赠以示敬意。1975年集金仲白费龙丁所刻印成《白丁印谱》，另有《名墓志》《分韵古迹考》《分韵山川考》《殷墟文字》《甲骨文集锦》《殷墟文字考释校正》等。

朱孔阳

张志鱼　盖张乐于洞庭之野

朱孔阳　吉鱼

善书画、治印，篆刻以秦汉为宗，印风平实稳帖、浑厚古拙。所刻扇骨，用双刀深刻皮雕、沙地留青技法，风格与南方刻竹不尽相同。1933年西泠印社制白玉"西泠印社之玺"，玉石为其所赠。刻印辑有《寄斯庵印痕》，另有《张志鱼刻竹治印第一集》。

葛昌楹

葛昌楹（1893—1963），藏书家、藏印家、书画家。一名楹，字书徵、书珍，号竺年、竺道人、梦庵，别署晏庐、望庵，斋室名传朴堂、以成室、喜慧室、五玺阁、宝玺阁、舞鹤轩、玩鹤听鹂之楼。浙江平湖人。早年就学于稚川学堂，卒业于苏州东吴大学，西泠印社早期社员。善书画，精于鉴藏，常往来于沪杭寻访。藏书逾十万余册四十万卷，善本、宋版书及孤本四千余种，方志二千四百余种，宋元以来名家书画近四百轴。尤好印章，古玺、汉印及明清以来名家篆刻无不着意收集。1962年将文彭、何震等印章43方捐献西泠印社。辑有《晏庐集印》《宋元明犀象玺

张志鱼

张志鱼（1893—1961），书画家、篆刻家、竹刻家。初名致庚，又名志愈、志愉，字瘦梅、寿眉，号通玄、可诚，别署寄斯庵主。宛平（今北京）人。毕业于北平师范大学，曾任段祺瑞武官处副官，"三一八"惨案发生，自述"段芸老下野，鱼遂舍去政途，终日除授徒外，专以刻竹治印为生活矣"。师从袁克文，1930年一度赴沪鬻艺，1947年再迁上海，在《申报》连续刊登润例，以治印、刻竹为生。1953年为上海文史馆馆员。

张志鱼

葛昌楹

印留真》《传朴堂藏印菁华》《吴赵印存真》《邓印存真》，与丁仁、高时敷、俞人萃辑《丁丑劫余印存》二十卷，与胡洤辑《明清名人刻印汇存》十二卷。

金铁芝

金铁芝（1893—1973），篆刻家。小名阿寿，号玉道人，别署铁道人、铁芝道人，斋室名铁研斋、铁芝山馆。浙江嘉兴人，生于江苏苏州，常年客寓上海、南京。与于右任、张继等过往甚密，印艺获于氏欣赏，遂任国民政府监察院图书馆长。篆刻师从吴昌硕，能传缶翁衣钵，布局稳妥，线条老到苍茫。1921年起在沪上平望街艺舟双楫社从事篆刻创作达十年之久。1956年10月，参与中国金石篆刻研究社组织之《鲁迅笔名印谱》集体创作后。被聘为上海市文史馆馆员，1961年加入上海中国书法篆刻研究会。有《铁芝印存》《铁芝山馆印谱》。

金铁芝

汪星伯

汪星伯（1893—1979），医学家、书画家、篆刻家。名景熙。江苏吴县（今苏州）人。汪东侄，出生名门望族，诗文、书画、篆刻、园艺、医学、古琴、文博无不皆通，尤精园艺、医学。就读于苏州东吴大学，预科肄业。就读清华间，闲暇时从姑丈陈师曾学

书画，篆刻几可乱真，古厚劲健。毕业后在上海电信局供职，与沪上画坛名流交往。1923年，因感陈师曾患病英年早逝及爱妻病逝之痛，辞电讯局之职，研读医书，又投沪上名医恽铁樵门下学医。数年后正式挂牌行医，来往于沪、宁、苏，人称"汪一帖"，画名渐被医名所掩。1949年后，弃医任苏州市园林管理处园艺科副科长，主持留园、拙政园、虎丘、网师园、耦园等修复工作。有《假山》《复廊》《园林堂构名称解释》《苏州园林资料汇编》等。

潘学固

潘学固（1893—1982），书法家、篆刻家。名重，以字行，别署无量山农，晚号老学。安徽桐城人。六岁习欧、颜楷法，中学已为人作书。青年时代就读于安徽法政专门学校和北京法政大学，毕业后供职于安徽省政府，并在怀宁试创实业。抗日战争时，在四川松潘创办中华金矿公司。1947年迁寓南京，次年回安庆，1949年初定居上海。后参与上海中国书法篆刻研究会筹备工作。1962年，上海青年宫创办书法篆刻学习班，与名家沈尹默、白蕉、胡问遂、方去疾等亲自执教，热心辅导。为上海市书法家协会名誉理

潘学固

潘学固　丙辰老学八十又四

事、上海文史馆馆员及书法组组长。四体皆能，早期篆书、隶书为多，晚年工草书，研究孙过庭《书谱》、贺知章《孝经》。1980年后，学"飞白体"，颇多心得，人誉其书为"神仙书"。善治印，"十六岁起学治印，初法南通印人丁尚庚，得安雅淳朴迹象。至长，对邓石如、吴让之和黄牧父的篆刻风格发生了浓郁的兴趣。六十岁之后，则反溯秦汉，兼研西泠八家和赵㧑叔印风"。1956年10月，参与中国金石篆刻研究社组织之《鲁迅笔名印谱》集体创作。耄耋后尚能刻细朱文，白文印则信手拈来，平淡老到。有《登山英雄印谱》《中国书法简史》《潘学固先生遗墨》等。

田桓

田桓（1893—1982），书画家、篆刻家。字寄苇，号苇道人。湖北蕲春人。精书法、绘画及篆刻，为中国书法家协会会员。早年入同盟会，参加蕲春起义。1912年留学日本，入东京美术学校，归国后任孙中山随从秘书。1914年任中华革命党印铸局局长，专刻官印，为孙中山刻"大元帅印"及名印。历任广州总统府参议、南京国民党中央党史编修、《停云报》社长，在上海创办停云书画社。1944年任上海红棉书画厅董事长、上海中国画会常务监事，后参加创建中国国民党民主促进会（民革前身）。1949年后，为上海市政协常务委员、民革中央委员，1953年为上海文史馆馆员，1958年任上海人民政府参事室参事。

田桓

诸闻韵

诸闻韵（1894—1939），画家。原名文蕴，改闻韵，号汶隐，别署天目山民、破荷弟子。浙江孝丰（今安吉）人。诸乐三兄。能诗，工写花卉、翎毛，间作山水、佛像，尤长于墨竹，偶事刻印。1915年到上海在吴昌硕家任家庭教师，并从吴学画。1920年起历任上海美专教授、国画系主任，昌明艺专教务长、新华艺专国画系主任。1932年与潘天寿、吴茀之等组织"白社"画会，任社长。1937年"七七事变"后任国立艺专中国画科主任，因病返乡逝于故里。有《中国画论》等。

诸闻韵

王陶民

王陶民（1894—1940），书画家、篆刻家。名甄，字陶民、匋民，以陶民行，号逸摩，署萱寿庐主。江苏丹徒（今江苏镇江）人，寄寓上海。擅书画、篆刻。曾任上海美专、新华艺专等教授。

郑午昌

郑午昌（1894—1952），画家、篆刻家、美术史论家。名昶，号弱龛、丝鬓散人，斋室名鹿胎仙馆、书带草堂。浙江嵊县（今嵊州）人。1922年在上海受聘任中华书局编辑、美术部主任，创办汉文正楷印书局，任总经理。任上海美专、新华艺专、杭州艺专等

郑午昌

学校、江苏省立师范学校、暨南大学、持志大学、上海中医专门学校、上海中国医学院等。1929年与徐衡之、章次公创办上海国医学院，任教务长。1949年后曾任市中医学会主任委员、中医门诊所所长、中国红十字上海分会理事、上海市科学医学研究会副主任委员、上海中医学院筹备委员会主任委员等。工书法、篆刻，眼光极高，有独到之处，又精制印泥。有《伤寒论今释》《金匮要略今释》《陆氏论医集》《中医生理术语解》等。

校教授。与谢公展等组织蜜蜂画社，与贺天健、陆丹林等组织中国画会，与汤定之、王师子、王个簃、张大千等九友结为九社，发起成立上海美术会。参与筹建上海美协、上海画院等。工画山水，善诗词，兼能治印。有《中国美术史》《中国画学全史》《石涛画语录释义》等。

吴松櫺

吴松櫺（1894—1960），书画家、篆刻家。名皷、钦皷，字心庵，别署食蓼翁、老松、寒松簃、泖碧亭。江苏金山（今属上海）朱泾人。南社社员、中国金石篆刻研究社社员、金山书画社社员。20世纪20年代初拜吴昌硕为师，与同门刘玉庵友善。能书善画，书法、篆刻皆得缶翁真传，作品刚健劲挺、古拙雄浑、结字紧凑、线条凝练。有《食蓼翁印存》。

吴松櫺　留香馆

陆渊雷

陆渊雷（1894—1955），名彭年，以字行。江苏川沙（今属上海）人。早岁问学于章太炎，并从名医恽铁樵探究医学。就读江苏省立第一师范学校，从朴学大师姚孟醺学习经学、小学，博览诸子百家，于天文、历算及医术造诣尤深。先后执教于武昌高等师范

吴湖帆

吴湖帆（1894—1968），词人、书画家、鉴藏家。名燕翼，改名万，字通骏，又字东庄，号丑簃，更号湖帆以行。中年丧偶，更字倩庵，名倩，斋室名梅景书屋、宝董室、四欧堂、迢迢阁等。江苏吴县（今苏州）人。吴大澂孙。精鉴藏，为故宫博物院审查委员。善填词，为"沤社"成员。擅书画，尤以画名，能从"四王"、董其昌追踪元人，上溯北宋、五代，于大江南北独树一帜，与赵叔孺、冯迥、吴徵人

陆渊雷

吴湖帆

吴湖帆　居仁堂

启明女校、东瓯美术会，又与郑振铎等人发起组织永嘉新学会。1929年，与马孟容等创办中国艺术专科学校于上海，任书法教授，历任中学教职、上海美专、大夏大学教授、中国画会理事、上海美术会，上海市美术馆筹备处设计委员等职。1949年后任上海中国画院画师、上海文史馆馆员、上海市美术家协会会员、上海中国书法篆刻研究会会员、中国文字改革委员会委员、西泠印社社员。擅长书法、篆刻，亦能作画。真草取法钟、王，笔力浑厚，气息醇雅，隶篆亦具功力。篆刻师法秦、汉，所作秦小玺、汉玉印，可以逼古，无晚近习气。1926年由蔡元培、吴昌硕、曾农髯、王一亭同为马孟容、马公愚昆仲定润格。1956年，参与中国金石篆刻研究社组织之《鲁迅笔名印谱》集体创作和编辑。1963年与王个簃、钱君匋、叶潞渊、吴朴、方去疾等创作《西湖胜迹印集》。有《书法讲话》《书法史》《公愚印谱》《畊石簃杂著》《畊石簃墨痕》《应用图案》等。

称上海四大家，与吴徵、吴子深、冯迥称"三吴一冯"，与张大千人称"南吴北张"。书法初宗董其昌，中年学赵，喜薛曜《游石淙诗序》，遂作瘦金体，晚年得米芾《多景楼》手迹，乃近米书，晚年喜作大草。曾学篆刻，取法汉印，兴到为之。曾任上海市美术家协会副主席、上海中国画院画师、上海市政协委员、上海文史馆馆员、西泠印社社员。辑、著有《画余盒印存》《梅景书屋印选》《周秦两汉名人印考》《梅景书屋词集》《佞宋词痕》《联珠集》《吴湖帆画集》《梅景画笈》《梅景书屋全集》《吴氏书画集》《吴湖帆画辑》等。

马公愚

马公愚

马公愚（1894—1969），书画家、篆刻家。原名范，字公禹，更字公愚，以字行，别号两钟处士、二钟居士，晚号冷翁，别署畊石簃主，斋室名畊石簃、畊研斋、芝草堂、蒲石寄庐。浙江永嘉（今温州）人，定居上海。西泠印社早期社员。民国初年创办永嘉

马公愚　就正有道

赵鹤琴

赵鹤琴（1894—1971），书画家、篆刻家。名安定，又名安廷，字惺吾，号铁樵，因左耳自幼失聪而别号半聋，又号藏晖庐主，五十后自署藏晖老人，晚年署老鹤，斋室名鹅池轩、藏晖庐、陶真楼。浙江鄞县人，久居上海，1948年后居香港九龙。任职南洋纱厂，专司棉花评选鉴定工作，稍有闲暇，仍耽艺事。尝于九龙设鹤琴艺苑，从学者众。1959年，新亚书院增设四年制艺术系，应聘为书法、篆刻教师，遂弃南洋纱厂之丰厚待遇，改任教职，编有《现代篆刻学》讲义三十余章。退休后，创书画刻三艺学社，研究书法、绘画、篆刻。书画、篆刻均得族叔赵叔孺指授，善书法，四休皆工，究心《张黑女墓志》，画则山水、人物、花卉兼能，画马最为人称道。篆刻尤驰誉艺坛，师法秦、汉，兼参宋、元，工稳秀雅。长于艺术外，兼精中英文字，长期充任外交官王正廷幕僚，襄办文牍，故艺事乃其余事。晚岁治艺至勤，晨起必临池，写碑帖一过，午前治印一钮，午后写画稿数则，夜分则读书，日以为常。辑有《藏晖庐印存》《赵鹤琴印谱》。

郑仁山

郑仁山（1894—1984），书画家、篆刻家。原名淳生，字止安，号江郎山人。浙江江山人，寄居上海。毕业于上海美术专科学校，长期从事美术教育。曾任上海美术会篆刻教师、英士大学艺术专修篆刻科讲师等。1949年后在多所学校任美术教师。书画、刻印皆能，尤擅指画。有《郑仁山篆刻印谱》《毛主席诗词印谱》《郑仁山指画山水册》《郑仁山指画集》。

郑仁山

赵鹤琴

郑仁山　山水小居

赵鹤琴　竹里馆

陈子清

陈子清（1895—1946），书画家、篆刻家。原名晋湜，字子清，以字行，号俊实、白斋，别署辟支迦罗。江苏苏州人。1924年随表兄吴湖帆至沪，湖帆楼上作画，子清办理楼下事务。曾任苏州女子职业中

学语文教师，后调苏州图书馆任典藏主任。1933年与吴湖帆、彭恭甫等发起组织正社书画会。抗战期间居沪鬻艺，在上海报刊刊登刻印润例。抗战胜利返回苏州，任职省立苏州图书馆。通小学、训诂，山水淡泊秀雅，书法米芾、苏轼，治印取法浙派，颇工整。在苏州、上海曾举办书画展，声誉鹊起。

何墨

何墨（1895—1949后），书画家、篆刻家。字秋江。江苏镇江人，寄居上海。幼年从父生活于北京，游于吴观岱、宣哲、陈衡恪、姚华、丁佛言诸人门下。工山水、书法，间写花卉，亦别具风格。擅篆刻，师法秦汉，旁参鼎彝、泉币等，印风雄浑峭拔。

何墨　无限江山

郑石桥

郑石桥（1895—1951后），书画家、篆刻家。字云泉，又字玄悟，晚号罱叟，别号云泉外史、大云山樵。浙江杭州人，寄居上海，1949年去香港。为西泠印社早期社员。自幼喜书画，山水初宗"四王"，花卉承陈道复，兼善墨竹，书学《书谱》，能刻印。

翟树宜

翟树宜（1895—1962），书法家、篆刻家。别署墨庵，斋室名凤来阁、雕虫馆。江苏嘉定（今属上海）人。少时清贫力学，为嘉定耆宿赵简叟青睐，收为入室弟子，从小学、国故入门，能诗文、工书法、篆刻。篆刻私淑赵古泥，旁参徐三庚，均能得其形神，自谓"依其法而不依其人"。有评论云："墨庵以徐（三庚）之秀逸纠赵（古泥）之霸悍，故学赵不流于野；以赵之雄奇振徐之靡弱，故师徐无伤于纤，斯亦善学赵徐者。"30年代鬻印沪上，颇负盛名。传其偶获汉印数枚，兴奋不已，乃悉心规模，从中深悟汉凿印法，印艺得以提高。所刻印于"秀雅中得浑朴之致，生动流美而古趣盎然"，为同道推重。四十岁后，因右手罹病，时以左腕刻印，亦不让右手。作品曾辑入《现代篆刻选辑》（六），有《墨庵印存》四卷。

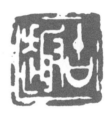

翟树宜　古趣

徐文镜

徐文镜（1895—1975），书画家、篆刻家、古文字学家。字问径，号镜斋、丹沙富翁，斋室名紫泥山馆。浙江临海（今台州）人。擅书画、篆刻，邃于诗词及金石学。1912年与兄徐元白赴杭州云居山学琴，次年同下广州参加革命运动。1926年起任河南省政府秘书。后至上海，创设大雅社鬻艺，出售自制"紫泥山馆印泥"。

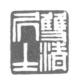

徐文镜　双清居士

编辑出版《大雅社印谱》，曾任《国粹》月刊编辑。刻印上溯古玺、秦汉，下逮清代诸贤，因精通古玺文字，拟古玺之印尤有心得，1934年编纂《古籀汇编》成书影响至今。抗战爆发后，居于重庆，设店铺专营"紫泥山馆印泥"。又与乔大壮、蒋维崧、朱景源等创建印学团体"巴社"。抗战胜利后，任国民政府铸印局技正，1947年秋辞职归杭，越年至广州，1948年至台湾，因目病，再流寓香港，遂究心诗文。有《镜斋印稿》《镜斋印存》《西湖百忆》等。

王个簃

王个簃（1897—1988），书画家、篆刻家。原名能贤，更名贤，字启之，别号个簃，以号行，斋室名霜茶阁、暂闲楼、还砚楼、千岁芝斋、待鸿楼、炙毂楼、昨今无自非斋、见远楼、劳劳亭、庆宪楼等。江苏海门（今属南通）人。幼好文艺，就读海门高等学校间，开始学习刻印。任教南通城北小学时，向李苦李请益书画、金石、诗词。1922年吴昌硕八十寿诞

王个簃

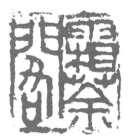

王个簃　霜茶阁

时，随李苦李赴沪拜寿后，遂决意拜师学艺。经刘玉庵推荐，给昌硕孙、东迈子吴长邺当蒙师。自1925年起，在吴家三年，得缶翁亲炙。曾任新华艺术大学和中华艺术大学金石课和中国画教授，昌明艺术专科学校国画系教授、主任，兼任东吴大学诗文课教师。1931年，与王一亭、张大千、钱瘦铁等出访日本。1946年，借宁波同乡会会场，举办首次个展。1963年秋，与潘天寿、顾廷龙等出访日本，为梅舒适刻名印一方。1956年10月，参与中国金石篆刻研究社组织《鲁迅笔名印谱》之集体创作。1963年与马公愚、钱君匋、叶潞渊、吴朴、方去疾等刻成《西湖胜迹印集》。历任上海市美术家协会副主席、上海中国画院第一副院长、全国政协委员、西泠印社副社长等。诗书画印皆擅，篆书得力于《石鼓文》，旁参《琅邪台石》刻及其他金石文字。刻印以汉印入手，深得缶翁神髓，恪守师法。晚年驱刀雄健磊落，不事雕饰，印风浑穆古拙，大气磅礴。1979年在西泠印社75周年庆祝活动期间，即兴刻"献身四化""追求六法""前程如锦绣""百岁进军"四印，为晚年代表作。有《王个簃画集》《个簃印恉》《个簃印集》《王个簃霜茶阁诗》《王个簃随想录》等。

钱瘦铁

钱瘦铁（1897—1967），书画家、篆刻家。原名厓，字叔厓，号瘦铁、芋香宧主，以瘦铁行，斋室名吾庐、瘦铁宧、梅花书屋、数峰青馆、临江观日楼、翦淞阁、天池龙泓砚斋、芋香宧。江苏无锡人。十九岁移居上海。幼年在苏州"汉贞阁"学刻碑及刻印，受郑文焯赏识，得与吴昌硕、俞语霜结识，并拜三人为师——郑教诗文及金石，吴教篆刻，俞教绘画。民国初，郑文焯为其代订润例。曾任上海美术专科学校教授、国画系主任，与贺天健、郑午昌等倡办海上题襟馆、红叶书画社、停云书画社、蜜蜂画社等，曾主编《美术生活》画报，1923年东渡日本，在京都举办个人书画展，又组织解衣社，并担任日本《书苑》杂

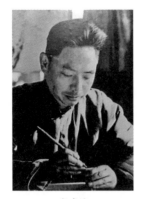

钱瘦铁

钱瘦铁　自得其乐

陈子彝

陈子彝　帝网精舍

志顾问编辑。因帮助郭沫若秘密归国，被日警逮捕，审讯时正气凛然、慷慨陈词，并以烟灰缸铁盖痛砸日警，以杀人未遂罪关押于日本监狱三年半，1941年经桥本等日本友人奔走营救出狱。抗战胜利后，作为联合国中国驻日代表团文化秘书再度赴日。1950年搭乘轮船辗转返回祖国。为西泠印社社员、上海中国画院画师。"文革"中受迫害逝世。山水近石涛、石溪，花卉似徐渭。书善篆隶，篆法石鼓文、诏版，隶法《张迁碑》《石门颂》和汉简。篆刻初得乃师神髓，复上追秦汉，借鉴权量、砖瓦以博趣味，晚年不囿师门，融会贯通，自成面目，作品古雅拙朴，苍劲浑厚，刀法恣肆，元气淋漓，独得"豪、遒、浑"三字真谛。20世纪60年代一组毛泽东主席诗词的巨印作品，雄恣排闼，天趣横生，动人心魄。有《钱瘦铁作品集》《瘦铁印存》《毛主席诗词十首篆刻印集》等。

陈子彝

　　陈子彝（1897—1967），版本学家、书画家、篆刻家。名华鼎、苏民，号眉庵、恧道人、智舆居士、

三归居士，斋室名帝网精舍、宝汉书楼、香光庄严之室。江苏昆山人。东吴大学商科毕业后，任职于苏州图书馆，越年任编纂主任；兼振华女中、苏州美术专科学校教师，讲授书法、美术与金石学，后任云南大学文法学院中文系教授、苏州图书馆总务主任。1938年赴上海任东吴大学文理学院中文系教授、南洋中学国文教师兼图书馆主任等，1956年任上海师范学院图书馆副主任、主任。精研图书版本外，于诗词、书画、篆刻、摄影等无所不通，善写梅花，书法四体皆能，篆刻游心三代、秦汉，间涉吴让之、吴昌硕等。1956年，参与中国金石篆刻研究社组织之《鲁迅笔名印谱》集体创作，刻有"黄棘"一印。有《眉庵印存》《眉庵诗存》《中国分地金石目录》《汉字检字法》《中国纪元通检》《图书编目法》等。

潘天寿

　　潘天寿（1897—1971），教育家、书画家、篆刻家。原名天谨，学名天授，字大颐，号阿寿，别署寿者、古竹园丁寿者、三门湾人、东越寿者、东越大

潘天寿

潘天寿　潘天寿印

颐、懒秃、懒秃寿、懒头陀、懒道人、潘大、朽居士、心阿兰若住持寿者、颐者、雷婆头峰寿、雷婆头峰寿者、雷婆头峰万丈寿等，斋室名无谓斋、止止室、听天阁等。浙江海宁人。1915年考入浙江省立第一师范学校，向李叔同学素描，从经亨颐学书法篆刻，毕业后在宁海等地小学任教。1923年到上海，结识吴昌硕、黄宾虹，得缶翁教益最多。历任上海美专、新华艺专和杭州艺专教授，国立艺专校长。1931年，与诸闻韵、吴茀之等组"白社"于上海，主张以"扬州画派"和石涛等人的革新精神发展绘画。1949年后，任浙江美术学院院长、中国美术家协会副主席、浙江分会主席、西泠印社副社长。擅画花鸟、山水，亦能人物，精于指头画。绘画远师徐渭、八大、石涛，近受吴昌硕影响，笔墨泼辣雄健，用色雅淡清新，布局敢于造险、破险，线条富有金石味，气势雄强。书法由钟繇、颜真卿、史孝山入手，兼学秦汉，参以卜文猎碣，行草学黄道周，疏斜跌宕，富有画意。篆刻从汉印入，登堂入室，借丹青之灵性，心手

相应，宽博苍古，气宇不凡，惜不多作。有《中国绘画史》《中国书法讲义》《治印丛谈》《听天阁画谈随笔》《中国画题款研究》《顾恺之研究》《中国画院考》等。

吴仲坰

吴仲坰（1897—1971），书画家、篆刻家。名载和，以字行，一作仲珺、仲军，斋室名餐霞阁、师李斋、梅香室。江苏镇江人。幼随父宦游广州，常与广东金石书画名家游，治印受李尹桑启蒙，故颜其室名"师李斋"。弱冠随父至沪，因擅文辞受知于银行家吴蕴斋，聘为秘书，主理一切应酬文字，多所倚重，薪酬日丰，得以购藏书画名印。能书善画，复精鉴赏。精研刻印，胎息西泠诸家，间亦取法邓、吴，秀雅独绝。然其刻印深自秘惜，不轻示人，亦不烦为人作，自云："昔阳湖赵蓉湖学辙，幼精篆刻，三十后即弃去，吾年行且三十，将踵其辙，戒不复为。"潘飞声有诗二首论其印："丁黄而后数赵吴，谁把雕虫笑壮夫。今日逢君一枝截，汉铜秦玉独追摹。""手铲趫趣入纤尘，铁线铜斑自可珍。何必七家谈旧谱，一编翻出古精神。"1956年，参与中国金石篆刻研究社组织之《鲁迅笔名印谱》集体创作，曾刻"丁萌""符灵"二印。辑自刻印有《餐霞阁印稿》。获见清人莫友芝自刻印二十余方，因世人知莫友芝善书，未知其能印，为辑《邵亭印存》行世。

汪英宾

汪英宾（1897—1971），字震西，别号省斋，徽州婺源（今属江西）人。新闻学家、书画家、篆刻家。在沪读书期间，与友人创办晨光画会，1916年辑自刻印成《省斋印存》一册。圣约翰大学毕业后任《申报》协理，派往美国进修，获硕士学位。归国后，历任《时事新报》主编、经理，《大公报》设计



邓散木　朝彻书屋

声大振。1955年，受人民教育出版社邀请，携眷移居
北京，参加简化汉字的铸模设计和中小学语文课本教
材、字帖标准书写工作，其间参加筹建北京中国书法
研究社。后受"反右"运动和锯腿、切胃、癌变等
病魔折磨，不幸去世。据治印经验之谈所著《篆刻
学》，对普及篆刻贡献甚大。另有《粪翁治印》《粪
翁印稿甲乙集》《高士传印谱》《厕简楼印存》《三
长两短斋印存》《散木印集》《厕简楼编年印谱》
《一足印稿》《豹皮室印存》《草书写法》《怎样临
帖》《中国书法演变简史》《续书谱图介》《邓散木
诗选》等。

何秀峰

　　何秀峰（1898—1970），亦名念劬，号印庐、
冰庵，斋室名千印楼，斋室名千印楼。广东中山人。
壮岁游食京沪，得暇辄流连书肆，获睹前贤印谱，爱

何秀峰　我皂山人

不释手，遂尽力之所及购归研读。而立年始学治印，
初无师承，后遇王福庵、易大庵，时相过从，渐有所
悟，屈向邦评其印"古媚处得汉印之神泽古深矣"。
有《印庐印存》《印庐藏印》《冰庵劫余印存》。

丰子恺

　　丰子恺（1898—1975），画家、文学家、教育
家。名仁，又名婴行，以字行，斋室名缘缘堂。浙江
桐乡人。早年从李叔同学习绘画和音乐，后从事美术
及音乐教育，五四运动后进行漫画创作。曾任上海中
国画院院长、美协上海分会主席。善诗文，长书法，
朴茂劲健。擅画人物，画风简洁朴实，情景隽永，意
境悠远。刻印始受李叔同、经亨颐影响，后汲取诸家
之法。有《护生画集》《缘缘堂随笔》《音乐入门》
《源氏物语》（翻译）等。

丰子恺

丰子恺　姚江舜五

朱大可

朱大可（1898—1978），文学家。名奇，字大可，以字行，号莲垞、耽寂宦主、长乐老人，别署亚风。浙江嘉兴人，居上海。朱丙一长子，朱其石兄，曾熙弟子。善属文与诗词、书法，早年在上海为《金刚钻报》《晶报》执笔政。与陆澹安、陆士谔、顾佛影、施济群人称"五子"。与沈禹钟、徐碧波、江红蕉、余空我、吴明霞同为戊戌年生，遂戏称"戊戌后六君子"，戌属犬，禹钟并作《六犬吟》。于印学有识见，有《石鼓文集释》《说文匡正》《论印绝句一百首》等。

黎泽泰

黎泽泰（1898—1978），书法家、篆刻家。字尔毅，号戬斋，晚号戬翁，另有刚克斋主人、桂巢诗客、东池主者、星庼老人等。湖南湘潭人。湖南省文献委员会委员，后改任湖南省参事室参事。幼承庭训，工诗文、书法，弱冠为人治印，谭延闿、谭泽闿、曾熙、齐白石等于长沙《大公报》联名推介其印艺"直迈龙泓之安详，近追㧑叔之奇肆"。1924年创东池印社于长沙，主编《东池社刊》。西泠印社社员。1927年游沪，抗战间，往来浙赣，抗战胜利后，曾寓居沪上。有《东池主者晚年印拓》《铅华未落庵印存》《戬斋自制印拓存》等。

陈兼善

陈兼善（1898—1988），鱼类学家、篆刻家。字达夫，号得一轩主人。浙江诸暨人。中国鱼类学奠基人之一。早年任职于上海商务印书馆，上海暨南大学、广东大学、中山大学等，抗战胜利后，赴台接管台湾博物馆、台湾大学等，任台湾博物馆馆长及多所大学教授。晚年定居上海，兼任中国鱼类学会名誉会长、中国水产学会顾问、上海自然博物馆一级研究

员、全国第六届政协委员。擅诗词，嗜金石学，精篆刻，加入乐石社，辑有《得一轩印谱》。著述甚夥，有《鱼类学》《进化论纲要》《史前人类》《台湾脊椎动物志》《遗传学浅说》等数十部著作。

赵廉

赵廉（1898—1993），篆刻家。字计六，别署颐天楼。上海人。中国书法家协会会员。工篆刻，圆润方劲，线条苍涩，于平淡中见奇崛。老骥伏枥，以八十四岁高龄获《书法》杂志举办"全国篆刻征稿评比"优秀作品奖。

赵廉　相逢一笑泯恩仇

谭建丞

谭建丞（1898—1995），书画家、篆刻家。名钧，以字行，号澄园，斋室名松石延年之室。浙江湖州人。工书画，精篆刻，善诗文。幼喜书画，有神童之誉，十三岁随大伯父谭吉卿赴沪拜见吴昌硕，当场挥写，获赞："此子用笔能湿润，他日必成大家。"先后就读南京东南大学、日本东京美术学校、上海法政大学法学系，毕业后获法学学士学位和律师资格。抗战期间，流寓上海，供职于振业银行，参加抗日后援会工作。与吴东迈、沈迈士、庞左玉等创办清远艺社，与邓散木、赵叔孺、黄葆戊、张葱玉等交往甚密。1949年后，在杭州市工商局工作，公余与黄宾

谭建丞

谭建丞　葡萄园丁

瞿秋白

瞿秋白　得趣书室

虹、潘天寿、吴茀之、诸乐三、余任天等交往。山水、花卉、人物皆擅，楷行学颜真卿、欧阳询，篆隶出入赵之谦、吴大澂及《张迁碑》，篆刻宗法秦汉，并受吴昌硕等影响，苍劲流畅，自云："一生只知所好者好之，绝不知分宗论派也。"为西泠印社社员、中国美术家协会会员、中国书法家协会会员、湖州书画院院长、浙江省篆刻研究会顾问等，曾先后在上海、湖州等地举办个人书画展。有《怎样画葡萄》《澄园写石》《建丞画选》《建丞印存》《澄园诗草》等。

瞿秋白

瞿秋白（1899—1935），中国共产党无产阶级革命家、中国共产党早期领导人。又名霜，以号行。江苏常州人。父瞿世玮喜篆刻，六伯父瞿世璜能刻印，中学国文教师史蛰夫通篆刻，故得受影响亦喜铁笔，曾刻双、霜、爽、秋白、铁梅、涤梅、梅影山人等印，北京鲁迅博物馆藏其"何凝"牛角印章一枚。其印章篆法、章法、刀法皆可观。郑振铎在沪结婚，驰

函请代刻印章，回信只一纸"秋白篆刻润格"："石章每字二元，一周取件。限日急件，润格加倍。边款不计字数，概收二元。牙章、晶章、铜章另议。"婚礼时，瞿秋白送大红喜包，上书"振铎先生君箴女士结婚志喜，贺仪五十元。瞿秋白。"喜包内无现金、礼券，只三方石印，分别刻送郑老夫人及新郎新娘，始悟"贺仪五十元"之缘由：三章共刻12字，24元；急件加倍，48元；边款2元，累计"五十元"。1935年2月被俘后，有索刻印章者，皆予满足。同年6月18日在福建长汀就义。遗著编有《瞿秋白文集》《瞿秋白选集》。

徐懋斋

徐懋斋（1901—1963），画家，收藏家，名安，号懋斋。浙江吴兴（今属湖州）人，居上海。金城婿。工画花鸟、走兽。好收藏，嗜古今各类印谱。1956年参加中国金石篆刻研究社。江都秦曼倩原藏印谱殁后散出，分别归藏张鲁庵、徐安二家，颇多明清珍本。殁后家属将其所藏印谱三十七部和古笺纸捐献上海博物馆。

陆维钊

陆维钊（1899—1980），教育家、书画家、篆刻家，中国现代高等书法教育的先驱者之一。原名子平，改名维钊，字微昭，晚署劭翁。斋室名陆逊庐、庄徽室、圆赏楼。浙江平湖人。早年毕业于南京高等师范文史地部，曾任王国维助教。先后执教于杭州女子中学、松江中学、上海圣约翰大学、浙江大学、浙江师范学院、杭州大学等。1960年调入浙江美术学院，讲授古典文学、书法、题跋。1963年主持筹建书法篆刻科，1979年任书法篆刻研究生导师。文学造诣精深，尤于汉魏六朝文学及清词研究颇深，曾协助叶恭绰编纂《全清词钞》，编有《全清词目》。书工四体，自创"蜾扁"书，独树一帜。善画山水、花卉，兼擅篆刻，工稳平实。有《陆维钊诗词选》《中国书法》《书法述要》《陆维钊书法选》《陆维钊书画集》等。

陆维钊

张大千

张大千（1899—1983），书画家、篆刻家、鉴藏家。原名正权，后改名爰，小名季，又名季爰，一度为僧，法号大千、大千居士，未几还俗，以法号行，斋室名大风堂、摩耶精舍。四川内江人。母擅画，少从母学。1917年随兄张善孖赴日本东京专攻绘画，又研究染织工艺。回国后从李瑞清、曾农髯习诗文书画于沪，1936年后任南京中央大学艺术科教授。曾远赴

张大千

张大千　张泽印

敦煌莫高窟、安西榆林窟观察、临摹古代壁画，画风为之一变。20世纪40年代归蜀，50年代栖身海外，长期卜居巴西。1978年后移居台北摩耶精舍。擅画山水、花卉、人物，尤善写荷，独树一帜。工笔写意，均臻妙境。与齐白石人称"南张北齐"，书法初受乃师影响，后自成一家。治印初学赵之琛，后以汉印为宗，行刀犀利，线条挺拔有力，时出新意，印格很高，后耽于书画。与篆刻家方介堪、陈巨来等交善，所用之印多出其手。有《大千印留》《张大千画集》《大风堂名迹》等。

刘淑度

刘淑度（1899—1985），女，书法家、篆刻家。名师仪，亦单名仪，以字行。山东德州人。早年就读于保定高级小学、上海神州女子中学、北平女子师范大学国文系。毕业后，助郑振铎编纂《插图本中国文学史》等，后应顾颉刚之邀，到中央研究院史学研究会历史组管理乙部图书。抗战中到南京图书馆任职。1949年后转入教育界，先后任职于南京第二女子中

学、金陵大学附中、南京市第十中学，退休后定居北京。长于文史，擅书法，精于治印，先从贺孔才学，1927年经李苦禅介绍，拜齐白石门下，刻印无儿女气，古雅隽永。有《淑度印草》《淑度百印集》《刘淑度刻石残存集》。

刘公伯　朝彻书屋

郭兰庆

郭兰庆（1900—1946），画家、竹刻家。字余庭，号鱼亭。浙江嘉兴人，晚年客居上海。能承家学，工绘事，精擅人物，花卉宗恽寿平，后以写意出之，得淡雅之致。擅刻竹，摹刻阳文刀币，尤为传真。偶治印，亦精致可观。

侯石年

侯石年（1900—1961），书法家、篆刻家。名宗渠，号佛庸子，斋室名满江红室。湖南大庸（今张家界）人。1924年毕业于上海复旦大学法律系。毕业后随谭延闿、后为邵力子秘书。1928年任国民党中央党部总干事。1937年任陕西省政府秘书，先后任郿县、醴县、旬邑、榆林、神木等县县长。1945年离开陕西任立法院秘书。学生时代即喜书法、篆刻，印宗秦汉，兼习明清流派印，印章苍茫隽逸。因崇尚岳飞气节，尝临习岳飞《满江红》草书帖。撰有《论篆刻在艺术中的地位》等论文刊于报刊，所作《三民主义印谱》刊于《艺风》（1933年第1卷第4期），出版有《总理遗嘱印谱》《满江红印谱》。

刘公伯

刘公伯（1900—1967），篆刻家。江苏武进人。少年时即学习刻字技术，二十岁赴沪，长居南京路以刻印为业，善制牙章。20世纪30年代，在大新、新、先施、永安四大公司挂牌，为顾客特约镌刻，颇有声誉。1949年后，在永安公司篆刻部工作，后转入上海长江刻字厂。1953年，当选为第二至六届黄浦区人民代表。1964年，上海市手工业管理局授予金石篆刻工艺师称号。

杨鹏升

杨鹏升（1900—1968），书画家、篆刻家。字铁柔、盖孝、蓬生等，号铁翁、劲草先生，斋室名三万石印室。四川渠县人。早年赴日本，就学于本成诚士官学校兼读明治大学文学系，归国后任职于军界，授国民党中将军衔，1949年随部起义投诚。1950年受聘于西南美术专科学校任教，兼任西南文教部和西南博物院筹备委员、重庆市文联美术工作者协会委员、成都文化局园艺技术员，1968年病故狱中。善书画、篆

杨鹏升

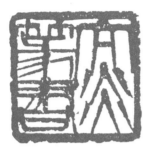

杨鹏升　太炎篆书

刻，刻印初学秦汉，后师法齐白石，20世纪30年代来沪举办书画、篆刻展，为章太炎、胡汉民、黄宾虹治印，辑在沪刻印成《铁柔铁笔》（亦名《铁柔铁笔上海集》），据军旅履历，以《铁柔铁笔》之名汇辑印谱达二十余种，如成都集、福建集、东京集等。又有《杨鹏升印谱》。

钱瘦竹

钱瘦竹（1900—1978），书画家、篆刻家。原名律，号君敫，字瘦竹，以字行。江苏无锡人，自谓吴越王后裔。毕业于无锡美术专门学校，二十二岁赴上海，就读于同济大学土木工程，抗战后以工程师身份任职于西北各地，后客寓西安。20世纪60年代退休后定居南京双井巷直至谢世。篆刻在20世纪三四十年代即有声于时，以社会地位优越、书画篆刻造诣不凡之故，得以与海上名家唱酬。擅画，书攻四体，以秦诏版最为得意。精篆刻，源自秦汉，晚年精研诏版，并融合古玺、陶量、古币、竹帛等古文字，瘦劲古雅，

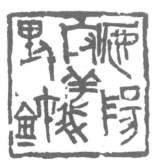

钱瘦竹　安阳守义千里玺

自具一格。定居南京后，与林散之友善，为刻"散之之玺"，林极喜爱，为绘《瘦竹治印图》，并撰"大力集秦诏，多情刻籀文"联以赠。高二适誉其"古今第一手"。有剪贴钤印本印谱存世。

忻焘

忻焘（1900—1984），词人、书法家、篆刻家。字鲁存，号笠渔，浙江宁波人。上海沪江大学文学系毕业，工骈文诗词、书法及篆刻，宗浙派，苍劲古朴。子可权，亦擅篆刻。

朱复戡

朱复戡（1900—1989），书画家、篆刻家。原名义方，字百行、伯行，号静龛、静堪，四十岁后更名起，号复戡。浙江鄞县人。为明宗室桂王嫡裔，久居上海。生于书香世家，祖庭督严，耳濡目染，国学基础深厚，吟诗填词俱擅。早岁即有书名、印名，六岁从翰林王秉兰学《说文解字》《史记》，七岁能写擘窠大字，吴昌硕称之"小畏友"。十六岁篆刻收入《全国名家印选》，十七岁参加海上题襟馆，十八岁出版字帖，二十三岁出版印集。师事吴昌硕，与冯君木、罗振玉、康有为等过从甚密。南洋公学毕业后留学法国，回国后任上海美专教授、中国画会常委。抗战期间，日寇欲其出任"书法会"会长，毅然拒绝而隐遁。1949年后，从事美术设计和历代碑刻、出土文物研究工作，20世纪60年代迁居山东济南、泰安，20世纪80年代返居上海。历任政协山东省委委员、国务院发展研究中心国际技术经济研究所上海分所高级研究员、上海交通大学兼职教授、上海佛教协会顾问、中国书法家协会名誉理事、西泠印社理事等。1989年，上海成立朱复戡艺术研究室，任名誉主席。工画，书法擅篆隶和行草书，篆、隶雄健浑朴，极富金石气，所作金文，笔力遒劲，尤为人称道。行草喜黄

朱复戡

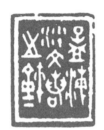

朱复戡　孟海沙文若之玺

询、颜真卿、苏轼、黄庭坚、黄道周诸家用力最勤，且能化古融今，形成独特书风，尤擅行草书和擘窠大字，所作榜书大字，雄浑刚健，气势磅礴。篆刻不多作，不专师一家，印风朴实、苍厚，吴昌硕赠诗赞云："浙人不学赵㧑叔，偏师独出殊英雄。"1956年10月，曾参与中国金石篆刻研究社组织《鲁迅笔名印谱》集体创作。1979年任西泠印社社长，历任中山大学、浙江大学、浙江美术学院教授、浙江省文物管理委员会常务委员、浙江省博物馆名誉馆长、中国书法

道周、倪元璐、王铎，"以篆作草，草由篆出"，浑然大气。篆刻初学吴昌硕、赵之谦及皖、浙诸家，中年精研钟鼎，于三代吉金文字致力尤深，晚年食古而化，所作大篆印浑然天成，朴厚生辣，古意盎然，自成一格。1956年10月，曾参与中国金石篆刻研究社组织《鲁迅笔名印谱》集体创作。有《静龛印集》《复戡印集》《为鄮城汪氏刻百钮专集》《朱复戡大篆》《朱复戡金石书画选》等。

沙孟海

　　沙孟海（1900—1992），金石学家、考古学家、书法家、篆刻家。原名文若，字孟海，号石荒、沙村、决明、兰沙、僧孚，斋室名兰沙馆、若榴花屋。浙江鄞县沙村人。出生于名医书香之家，幼承庭训，早习篆刻。1922年在上海任家庭教师期间，得以接触康有为、吴昌硕、赵叔孺等，书法和篆刻产生影响。1925年任教商务印书馆图文函授社，其间从冯君木、陈屺怀学古文字学，金石文字多次刊载于章太炎主办之《华国月刊》，1926年拜吴昌硕门下。书法四体皆能，远宗汉魏，近取宋明，于钟繇、王羲之、欧阳

沙孟海

沙孟海　临危不惧

家协会副主席、浙江省书法家协会主席、西泠书画院院长、浙江考古学会名誉会长等，于书学、文字学、篆刻学、文献学、金石考古学均有高深造诣，1992年鄞县人民政府在其故里建沙孟海书学院。主编《浙江新石器时代文物图录》，有《兰沙馆印式》《兰沙馆印存》，撰著有《沙村印话》《印学概论》《谈秦印》《印学史》《近三百年书学》《沙孟海论书丛稿》《沙孟海书法集》等。

张鲁庵

包伯宽

　　包伯宽（1900—？），书法家、篆刻家。号味茶。浙江鄞县人。曾任上海市钟表商业同业公会理事，抗战后曾任黄浦区第十保副保长职。擅书法、篆刻，为中国金石篆刻研究社社员。

陈家楫

　　陈家楫（1901—1955），篆刻家。字如川，号作舟，别署一叶。福建晋江人。1921年入上海大学美术科，毕业后，回泉州创办公立溪亭美术专科师范学校并任校长，兼授书法、篆刻和西画课。后任福建省立十一中学委员、晋江通俗教育讲演所所长、民众教育馆馆长、晋江专区文物管理委员会主任等。抗战期间，主编《晋江抗敌画刊》，宣传抗日。工书画、诗文，精篆刻，对文物亦有研究，辑有印谱《天下为公》《抗战建国》。

张鲁庵

　　张鲁庵（1901—1962），印谱、印章收藏家、篆刻家、制泥家。名咀英，号锡诚，斋室名望云草堂。浙江慈溪人。为杭州著名"张同春"国药店第五代后裔，1926年秋迁居上海。西泠印社早期社员，经

张鲁庵　且为忠魂舞

马叙伦介绍，参加中国民主促进会，并担任过上海美协美术组组长。1955年，发起成立中国金石篆刻研究社筹备会，筹备会主任委员王福庵，会务由张鲁庵负责并支持经费，会员达136人，马公愚、钱瘦铁等为副主任委员。1956年10月，主编篆刻研究社组织《鲁迅笔名印谱》之集体创作。1961年，不少进入新成立之上海中国书法篆刻研究会。篆刻初学赵次闲等西泠诸家，1927年师事赵叔孺后，取法秦、汉，兼参邓石如、吴让之，所作多工雅之趣。擅制印泥，名"鲁庵印泥"，燥润得宜，细腻浓厚，色鲜可人，饮誉印坛。又研究各家篆刻刀型，进而自行设计制作并加以推广。富藏明清名家刻印及印谱，"共得古今印章四千余钮，历代印谱四百余种"，其中颇有珍本，赵

叔孺云："鲁庵刻印虽稀，而集谱颇丰，堪称国中第一。"卒后，家属遵遗嘱将印章、印谱捐赠西泠印社，计有明清印谱433部，秦汉官私印三百余方，明清名家刻印1220方，《顾氏集古印谱》《十钟山房印谱》及另外38部定为国家一级文物，其余395部分别定为二、三级文物。何震"放情诗酒"、邓石如五面印、丁敬"烟云供养"等印亦定为一级文物。辑有《张鲁庵所藏印谱目录》《鲁庵仿完白山人印谱》《慈溪张氏鲁庵印选》《秦汉小私印选》《松窗遗印》《横云山民印聚》《黄牧甫印存》《退庵印寄》《钟矞申印存》《何雪渔印存》《大办农业印谱》及《望云草堂诗稿》《鲁庵未是稿》等。

册，题印谱云："赠与大铁砚弟为课余浏览，大铁有榆塞之行，万里展对，晤言一室，可以壮行色而不落寞耶。"1937年秋避兵沪上，1942年秋移居苏州。篆刻以虞山为归，结体圆折厚实，用刀刚健雄劲，得赵古泥淳朴古拙、刚柔相济、爽快遒劲、灵动变幻之妙秘。石章之外，凡玉晶牙犀之属皆能得心应手，游刃有余。其艺精熟而刻苦，一夕能刻五十钮，既工又速，邓散木视其为畏友。曾参加沪上"中国画会"及上海中国金石篆刻研究社。1956年10月，参与该研究社组织《鲁迅笔名印谱》集体创作，刻"巴人""神飞"二印。有《芝兰草堂诗存》。辑自刻印成《芝兰草堂印存》。

汪大铁

汪大铁（1901—1965），书画家、篆刻家。原名澜，字子东，一作紫东，室名芝兰草堂、拜石庐、三多庵、说篆旧庐。江苏无锡人，祖籍歙县。早岁颖悟，好学不倦，多才艺，雅好昆曲。早年在米行学徒时，即习艺事，复至上海福新面粉厂任职，研习诗文、书法、篆刻之余，喜好收藏，藏品颇富。曾从王葵生学《说文》，从侯始疑学诗文。书法私淑袁克文，上溯颜真卿、黄庭坚。又从胡汀鹭学画。1928年，经胡汀鹭函介，与邓散木、唐俶同入虞山赵古泥门下。芝兰草堂初成，仿效赵古泥仰慕吴昌硕自署"拜缶庐"意，颜其室为"拜石庐"，倩钱名山书额，胡汀鹭作图，以志不忘师恩。1933年辞行，赵古泥赠《潘西圃墨兰》长卷及《拜缶庐印存》二十四

秦伯未

秦伯未（1901—1970），中医学家、书法家、篆刻家。名之济，字伯未，以字行，号又辛、谦斋。上海人。精医术，承家学，悬壶沪上，曾在上海中医专门学校深造，与他人创办上海中国医学院、中医指导社、中医疗养院。1954年调北京，历任卫生部中医顾问、北京中医学院院务委员会委员、中华医学会副会

秦伯未

汪大铁　铁画银钩

秦伯未　伯未无恙

长、国家科委中药组组长、全国政协委员、农工民主党第七届中央委员等。擅诗词，清新流畅。工书法，端凝古朴，医方手札为人珍视。刻印师吴昌硕，1925年与钱深山合辑《近代名贤印选》，辑自刻印成《谦斋印谱》，另有《谦斋诗词集》及医学编著。

顾青瑶　前身青兕

顾青瑶

顾青瑶（1896—1978），女，书画家、篆刻家。名申，小字菁，字青瑶，以字行，号灵姝、申生、女申等，斋室名归砚室、绿梅诗屋、吟香馆、有九砚室、又得砚斋等。江苏苏州人。出生吴中望族，自小耳濡目染，习诗词、书画。1934年在沪与陈小翠、冯文凤、李秋君、顾墨飞等发起成立"中国女子书画会"，并与陈小翠主编书画会特刊，四年举行书画展四次，颇有影响。又组织画中诗社，分课唱和。抗战期间，鬻艺授徒自足。1946年被推为上海美术会筹备会委员，旋被选为理事。1950年离沪去香港，1972年移居加拿大。书法篆籀、行书，篆刻追溯秦汉，旁及邓石如、赵之谦诸家，线条圆融流畅。有《青瑶印话》《绿梅书屋印存》《青瑶印存》《庚寅印存》《画学讲义》《论画随笔》《归砚室词稿》《青瑶诗稿》等。

顾青瑶

方介堪

方介堪（1901—1987），书画家、篆刻家。原名文榘，后更名岩，字介堪，以字行，斋室名玉篆楼、松台仙馆。浙江永嘉（今温州）人，祖籍泰顺。出身寒素之家，性嗜金石书画，艰苦自学，年十二始习篆，在街肆设摊鬻印，得张宗祥、谢磊明等前辈奖掖和指授，得窥门径。1926年赴沪拜赵叔孺门下，获金石文字、篆刻、书画、诗文等多方面启迪，孜孜以求，数年间造诣猛进。学习极勤奋，悉心勾摹周秦、汉印上万钮，青壮年时，每日刻印不下五十钮，一生治印三万余钮。年未三十，任教于上海美术专科学校，主授篆刻。撰写之篆刻教材被人以《篆刻入门》名出版，盛行半个多世纪。又应聘任新华艺专、中国艺专教授，仍主金石篆刻，课余鬻印，求者踵接。抗战期间，流徙四方，战后重返上海，1949年后举家归温州，任温州市文物管理委员会副主任、温州市工艺美术研究所副所长。后被聘为浙江美术学院（现中国美术学院）书法篆刻科教授。晚年被选为西泠印社副社长、中国书法家协会名誉理事、温州市书法家协会名誉主席等。所绘梅花、水仙一派清芬，偶写山水，为张大千激赏。篆书学会稽、琅玡刻石及金文，隶宗汉碑，得力于《乙瑛》《华山》。篆刻初私淑吴让之，秀挺绰约，渊雅合度，中年后，继攻秦汉玺印，尤精玉印，亦喜以鸟虫文入印，所制绰约灵动，别具一格。曾勾摹上万方古印印文，辑成玺印文字工具书《玺印文综》十四卷（后由张如元整理）。并从历代秦汉玺印谱录中挑选、勾勒三百六十余钮古玉印，辑为《古玉印汇》。1950年刻成《上海各界人民爱国公约》印谱。1956年10月，参与中国金石篆刻研究社组织《鲁迅笔名印谱》集体创作。有《说文通假补遗》

方介堪

方介堪　迟燕草堂

《战国时期小玺文存》《介堪篆刻》《介堪印集》《介堪印存》《介堪手刻晶玉印》等。

张馥庠

张馥庠（1901—1991），篆刻家。字直庵。江苏无锡人。好古，性沉静。旅居上海甚久，受沪上印风影响，刻印上规周秦，下范诸贤，工稳妥帖，以细朱文为最擅长。又擅制小钮自娱，亦善墨拓边款砚铭。后赴台湾，悬润鬻印自给。

张馥庠　定而后能静

周砥卿

周砥卿（1901—1993），画家、篆刻家。名卣然，字砥卿，以字行，别署寄庵，晚号槐叟、苦槐、大聋，斋室名缦花庵。浙江绍兴人。1923毕业于上海美术专科学校西画系，先后在苏、沪、浙、鲁等地供职于教育界和金融界二十余年。善画花鸟、山水，工篆刻，熔浙、皖于一炉，并能自制印泥。为中国书法家协会会员、浙江省美术家协会会员等。有《寄庵印存》《鲁迅著作书名印》《鲁迅小说篇名印》等。

赵眠云

赵眠云（1902—1948），作家、书法家、篆刻家。原名绍昌，字复初，号眠云，别署心汉阁主，斋室名心汉阁、羽翠鳞红馆、酒痕春绿馆。江苏吴江（今苏州）人。曾任江苏省水上警察厅咨议等，因喜文艺而辞职。与范烟桥、郑逸梅等结星社，经郑逸梅介绍，任上海国华中学校长，解散后创办书城小学。1945年归里，鬻艺为生。擅书法，篆刻。有《云片》《双云记》。

罗文谟

罗文谟（1902—1951），书画家、篆刻家。字静庵、号双清馆主，斋室名双清馆。四川荣县人。1925年毕业于上海美术专科学校，任教于成都美术专科学校、四川第一师范，1938年起为四川省参议会秘书长、蜀艺社社长，四川美术协会常务理事等，为成都和平解放做过有益的工作。能诗，工书画，擅篆刻，曾为潘天寿等篆刻印章。

吴熊

吴熊（1902—1971），书画家、篆刻家。又名熊生，一名德光，字幼潜，又字蟠蜚、磻蜚，号持华，又号右旋居士。浙江山阴（今绍兴）人，侨寓上海。吴隐次子。西泠印社社员。家学渊源，工书能画，精碑刻，擅篆刻，所作工整秀雅。尝佐其父出品西泠印泥及各种印谱。1922年吴隐谢世后接任经理，三弟吴珑任副经理，成为上海西泠印社第二代传人。继续生产系列"潜泉印泥"外，又出版《现代篆刻》共九集，以及《伏庐选藏玺印汇存》等。1934年兄弟分家，吴熊在上海西泠印社总部原址经营"西泠印社书店"，并以"中国印学社"名义出版《西泠八家印谱》《胡鼻山印谱》《赵㧑叔印谱》《吴昌硕印谱全集》《封泥汇编》《百名家印谱》等印谱和印学著作。

吴熊　吴熊之印

王显诏

王显诏（1902—1973），书画家、篆刻家。原名观宝，字严，又字克，初号瞿父，晚更闲瞿，自署居易居主。广东潮州人。毕业于上海大学美术专科，后任教于广东省立韩山师范学校兼金山中学。于诗词、书画、篆刻、音乐等均有研究，曾为广东省美术家协会理事等，有《王显诏山水画册》。

丁衍庸

丁衍庸（1902—1978），画家、篆刻家。又名衍镛，字叔旦，号肖虎、丁虎，改名鸿，人称东方马蒂斯。广东茂名人。擅长西画，兼善国画，1919年留学日本东京美专西画科，1925年毕业归国后，任上海立达学院美术科，兼任神州女校艺术科教授。与蔡元培、陈抱一创办中华艺术大学，任校董、教务长兼艺术教育科主任。1929年改画国画，返广州任市立美术学校教授、市立博物馆常委兼美术部主任、广东省立艺专校长。1949年移居香港，历任香江书院、珠海书院、德明书院教授、系主任以及宏道艺术院院长。

丁衍庸

丁衍庸　丁虎

1957年任新亚书院艺术系教授，1964年改任香港中文大学艺术系教授，以画名享誉香江。年近五十始刻印，以古玺为依归，并参上古岩画、甲骨文及马蒂斯、毕加索绘画，一任古拙奇肆，毫不牵强。喜作肖形印，所作以鱼、虎、鸿鸟为多，格调甚高，别具一格。性豁达，常自嘲其名：有钱时用"镛"，没钱时用"庸"。所作概属游戏之作，故留存不多。有《丁衍庸印存》《丁衍庸诗书画篆刻集》《从中华文化传统精神去看古玺》《中国绘画及西洋绘画的发展》《丁衍庸画集》等。

诸乐三

胡淘

胡淘（1902—1979），藏印家。字佐卿，后以字行，号主净、主净居士，斋室名敏求室。浙江杭州人。西泠印社早期社员、中国金石篆刻研究社社员。富收藏，俞荔庵旧物半归其室。与葛昌楹合辑《明清名人刻印汇存》，有《敏求室藏印》。

诸乐三　我有我法

诸乐三

诸乐三（1902—1984），教育家、书画家、篆刻家。原名文萱，字乐三，以字行，号希斋、南屿山人。浙江安吉人。幼时从父诸献庄学雕刻和刻印，十八岁考入杭州中医专门学校，翌年转学上海中医专科学校。因兄闻韵时在吴昌硕家任家庭教师，颇得器重，故得以拜缶庐门下，诗书画印得吴氏亲授。中医专科学校毕业后，在上海医院中医部挂牌行医。后弃医任上海美专、新华艺专、昌明艺专、中华艺术大学、杭州国立艺专教授，1949年后任浙江美术学院教授、中国书法家协会名誉理事、西泠印社副社长、西泠书画院副院长、浙江省美术家协会副主席等。擅写意花鸟，书法专攻汉魏钟、王及黄道周等，篆书初学邓石如、杨沂孙、吴大澂及吴昌硕，对石鼓文研究尤深，兼及钟鼎、砖瓦文字。治印初得吴昌硕精髓，又

从秦汉玺印化出，刀法冲切纵姿而不失法度，注重篆法和笔意，主张刻印不单要多刻，更重要的是在于"篆"，即写印，所谓"七分篆三分刻"。有《希斋印存》《希斋诗抄》《诸乐三先生画集》等。

陶寿伯

陶寿伯（1902—1997），书画家、篆刻家。祖父赐名开寿，读小学时，校长为其改名开佑，唐伯谦之母为其改名寿宝，唐伯谦再改寿伯。五十五岁更名之芬，又名知奋、之奋，号万石，斋室名万石楼。江苏无锡人。十五岁在苏州"汉贞阁"学刻碑，与钱瘦铁为同门师兄弟，十六岁始习刻印。1924年应同学匡克

陶寿伯

陶寿伯　唐经阁

明邀赴上海华商纱布交易所工作，继到《上海报》任襄理，负责发行部和会计部。1930年与胞弟王开霖在沪创办"冷香阁印社"，兼刻碑裱帖，又始学画梅。1937年《上海报》停刊后再复刊，由陶寿伯负责主持，嗣又出版《袖珍报》，旋改《艺术新闻》，均停刊，"无报一身轻，以后全赖刻印作画为生"。1926年经陈巨来介绍，拜赵叔孺门下，专攻古玺和汉印，1947年又经陈巨来介绍张大千为师。1950年经香港转赴台湾，与渡海名家于右任、张大千、溥心畬、黄君璧等时相酬唱。同年发起成立印学会，1961年与高拜石、王壮为等三十三人成立海峤印社，1975年以该印社为主成立中华篆刻学会，进行中外、两岸之艺术交流。陶寿伯于绘画、书法、篆刻无不精能，人称"三绝"，画梅人称"圣手"。书法学《曹全碑》《天发神谶碑》《散氏盘》等。治印拟汉印，浑穆古朴、渊雅自如，师古玺则厥艺甚精、奇宕有致。吴稚辉云其"尝从四明赵叔孺游，直入赵氏堂奥，其治印出入秦汉，左右悲庵、牧甫而能另辟蹊径"。有《万石楼印拓》《陶寿伯书画集》《陶寿伯篆刻》等。

姜半秋

姜半秋（1902—1987），书画家、篆刻家。名莼。江苏溧阳人。初从同邑书家宋葆祺游，后鬻艺于沪，并执教于数家学校。从邓散木、马公愚学，能绘画，善书法及篆刻，有名于时。1947年，所书《兰亭序》获"中正文化美术奖金"，编撰有《书法约言》。

都冰如

都冰如（1902—1987），画家、篆刻家。字能，别署阿都、九五客。浙江海宁人。上海艺术专科师范学校毕业，考入上海商务印书馆，历任《东方画报》《健与力》美术编辑及重庆国立劳作师范学校、上海市北中学教师。1986年为上海市文史研究馆馆员，中国美术家协会会员。擅书籍装帧、广告设计，亦能篆刻，1943年篆刻《正气歌》获教育部学术审议会奖，1966年刻毛主席《满江红》印19方。有《刺绣图案》《实用图案》《都冰如画集》。

雷浪六

雷浪六（1902—？），书画家、篆刻家。广东台山人。日本国立东京艺术大学毕业，曾任武昌美专、上海艺术大学等院校教席。1940年移居香港，曾任香港中国美术会会长。擅诗文、书画、木刻及篆刻。

关春草

关春草（1903—1948），书法家、篆刻家、鉴藏家。原名报，亦名善，字藻新，又字春雷、寸草，后更字春草，以字行，斋室名益斋。广东南海（今佛山）人，客逝沪上。以鉴别古瓷驰誉粤、沪。家富收藏，有

关春草　关报之玺

古玺印数百钮，其中朱文小玺上百。工诗，善书法。篆刻力追秦汉，尤精朱文小玺，所作清丽劲挺。辑有《益斋印草》《春草藏玺》《铄砾斋三代古陶文字》。

张大壮

张大壮（1903—1980），画家、篆刻家。原名心源，字养初，号养庐，又号老养、富春山人，晚号老壮。杭州人。章炳麟外甥。上海中国画院画师、中国美协会员。工诗词。能书法，跌宕有致。幼喜丹青，师汪洛年，十六岁入商务印书馆任美工，后为庞莱臣"虚斋"管理书画，得以遍观虚斋珍藏，技艺大进。所绘蔬果、海鲜、花卉自成一格。善刻印，兼法秦汉、宋元，神韵逼古。有《大壮铁书》《张大壮画集》等。

张大壮

张大壮　大壮

徐之谦

徐之谦（1903—1986），书法家、篆刻家。字钵庵，号益斋、居庸山农。北京人。西泠印社社员。1920年进北京文楷斋刻书处学徒，被经理发现其写一手好字，由刻工升为书写。1923年，文楷斋在沪开设分店，被调往上海，先后写过仿宋体《松陵集》、明刻本《三国演义》、旧刻本《苍梧集》及全套北宋体铅模。1927年，到商务印书馆编辑所旧书部工作，补写百衲版二十四史，并为《宋史》、《元史》等古籍补写缺页和缺字。1932年，日军轰炸商务印书馆，旋困沪上，以鬻字、制印为生。"七七事变"后，回故里务农。1951年，由荣宝斋聘在编辑科工作。篆刻宗秦汉，兼及浙皖，工整秀劲，五十岁后学齐白石、邓散木，面貌遂变。有《钵庵印存》《毛主席诗词三十七首》（草书帖）、《毛主席诗词三十九首》（草书帖）、《王杰日记字帖》《焦裕禄的话字帖》等。

刘伯年

刘伯年（1903—1990），书画家、篆刻家。原名宗翰，小名年生，字伯年，1942年更名迁，自署思若、道元，又名硕、玉成，字伯严、伯俨、伯岩，号天禄、海西亭长、病大夫、青城山人、罨画池长等。斋室名三竹簃、无佞之室、梅庵、明远楼、半阁、今是楼等。四川崇庆（今崇州）人。求读于四川美术专门学校，因仰慕吴昌硕，毕业后前往上海，报考上海新华艺术大学（中华艺术大学），后转入昌明艺术专科学校。师从王个簃、汤临泽，得张善孖、张大千昆仲指点。曾任《美术生活》美术编辑。任蜀腴川菜馆经理期间，与潘君诺、尤无曲为实业家严惠宇之"云起楼"鉴定、整理字画。绘画初从写意花卉入手，后远绍宋元，山水、人物、花卉均有涉猎，工、写兼善。精治印，所作雄浑朴厚、气息高古，王个簃誉为"刀法古穆，趣味横生"。马国权评其"晚岁所作，尤雄浑朴厚，气息高古"。1956年10月，参与中国金

刘伯年

刘伯年　晚香簃

石篆刻研究社组织《鲁迅笔名印谱》集体创作。为西泠印社社员、上海文史研究馆馆员、上海交通大学美术研究室顾问。有《祈寿堂印拓》《今是楼艺概》。

沈本千

沈本千（1903—1991），书画家、篆刻家。名炳铨，以字行，斋室名留云阁、流云阁。浙江嘉兴人。1918年入浙江省立第一师范学校，参加桐荫画社、乐石社。1923年入上海美术专科学校，学习书画、篆刻，毕业后任教于浙江多地学校。为浙江省钱塘书画研究社副社长、浙江省文史研究馆馆员等。工诗词，擅书法、篆刻，画工山水、墨梅。

黄则唐

黄则唐（1903—?），画家、篆刻家。字尧民、稷堂，号慧庐主人。福建龙溪人。上海美专毕业，曾任福建省立龙溪中学、龙溪师范教师，龙溪中医公

会理事等，精于岐黄术，善画，兼工篆刻，尤擅制印泥，所制慧庐八宝印泥行销颇广。

朱乔松

朱乔松（1904—1965），画家、篆刻家。字啸柏，浙江青田人。少年即习书画、篆刻，承中医家学，国难时从戎，后辞去职务，到上海重操医业，与郭沫若、沈雁冰、章乃器及地下党金映光往来。曾在上海大新公司举办个人画展，于上海艺苑真赏社出版《朱乔松兰竹》画册二集，有篆刻七十余枚。1949年前夕，返回家乡，行医之余，以诗画自遣。

鲍锡麟

鲍锡麟（1905—1952），字君白，号二溪。安徽歙县岩寺人。毕业于上海美术专科学校，从黄宾虹学画。上海艺观艺会会员、中华全国美术家协会发起人之一。曾在省立徽州师范教授美术，任歙县凤山小学校长，1946年参与歙县中正中学（紫阳中学）筹建工作，为校董会成员兼任义务教师。工山水，学新安画派前贤，间作花卉、人物。善书法，篆刻宗汉印，亦取法巴慰祖。

吕灵士

吕灵士（1904—1965），书法家、篆刻家。字人龙。温州人。曾任职于银行，1949年后应聘为温州文物管理委员会委员，参与文物鉴定工作。生性颖悟，淡泊名利，高傲耿直，诗文书法篆刻俱精，但少应酬。草书得《十七帖》精髓，印宗秦汉，刀法厚重，多以三代文字作印，高古秀妍，惜传世不多。1956年10月，参与中国金石篆刻研究社组织《鲁迅笔名印谱》集体创作。

唐俶

唐俶（1904—1966），书法家、篆刻家。字起一，号素铁。江苏南汇（今属上海）周浦镇人。家境贫寒，然自幼爱好书法、篆刻，曾将其父订书所用钻子作为刻印工具，弄得钻断指裂，成为美谈。及长，与同里印人朱石禅、于蓬石等切磋印艺，大有长进。1922年入上海面粉交易所工作，业余刻印不辍。1925年与邓散木结识，意气相投，遂成莫逆之交。1928年，与邓散木、汪大铁从赵古泥游，甚得虞山家法，又从《十钟山房印举》及赵之谦原拓印谱中吸取神髓，参以己意，布白得虚实变化之妙，作品风格浑厚凝重、雄强清朗、气势磅礴、自具神韵。书法学吴昌硕石鼓文，大方朴实，辑有《素铁印存》一册，白龙山人王一亭署签。

支慈庵

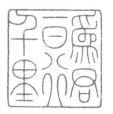

支慈庵　为君一日行千里

唐俶

唐俶　盈盈

支慈庵

支慈庵（1904—1974），画家、竹刻家、篆刻家。名谦，字子安，以慈庵行，号南村，别署染香馆主。江苏吴县（今苏州）人，长期寄居上海。善画，出入宋元间。幼即喜刻印，师赵叔孺，工稳整饬，谨严有法。居沪时交李祖韩，得见其藏竹雕，遂共研习之，后供职于上海工艺美术研究室，为工艺师，1956年，参与中国金石篆刻研究社组织《鲁迅笔名印谱》集体创作。

来楚生

来楚生（1904—1975），书画家、篆刻家。原名稷勋，字凫，号然犀、木人、楚凫、怀旦、负翁、一枝、非叶、安处，晚年易字初生，亦作初升，斋室名然犀室、安处楼。浙江萧山人，客居上海。中学毕业后拟考北大，在京向金拱北请益书画、篆刻技艺，1925年赴沪考入上海美术专科学校，与年轻教授潘天寿友善。1933年赴杭州鬻艺，参加莼社活动。1938年转赴上海，住麦根路归仁里（今康定东路八号）。在新华艺专教授篆刻，在上海艺专教授国画。"与同道组织东南书画社，定期雅集，切磋艺事。"1949年后为上海中国画院画师、中国美术家协会会员、上海市美术家协会理事、上海中国书法篆刻研究会理事、西

来楚生

来楚生　佛像印

西泠印社社员、上海市文史馆馆员。书、画、印皆能，擅长阔笔花鸟画，也画走兽，宗徐渭、朱耷、李鱓、赵之谦诸家。书法宗汉魏晋唐，于傅山、黄道周、郑簠、金农尤为喜爱。篆刻远师秦汉，近踵吴让之、赵之谦、吴昌硕、齐白石等大家，而能不落前人窠臼，自出新意。章法布局着意疏密虚实，每以气骨自励，力求创格。肖形印（造像印、生肖印等）尤为一绝，开创一代印风。1956年10月，参与中国金石篆刻研究社组织《鲁迅笔名印谱》集体创作。钱君匋称赞云：

"来氏刻印七十岁前后所作突变，朴质老辣，雄劲苍古，得未曾有。虽二吴，亦当避舍，齐白石自谓变法，然斧凿之痕、造作之态犹难免消，20世纪70年代能独立称雄于印坛者，唯楚生一人而已。"有《来楚生印存》《然犀室印学心印》《然犀室肖形印存》《来楚生印集》《来楚生画集》等。

马万里

　　马万里（1904—1979），书画家、篆刻家。原名允甫，又名瑞图，字伯子、万里，以万里行，号曼庐、曼福堂主、兰陵生、百花村长，晚号大年，斋室名去住随缘室、九百石印精舍、曼福堂、挐云阁。江苏常州人。1924年毕业于南京美术专科学校，留校任教，后在上海美专、中华艺术大学等校任教。1930年，与朱其石、谢玉岑等组织艺海回澜社并任社长。1934年去广西创办桂林美术专科学校，任校长兼国画系主任，1949年后被聘为广西文史研究馆副馆长。善书法，工画花卉，多清丽之韵。精篆刻，植基秦汉，潜心封泥，斟酌皖浙，印风苍厚雄拔。有《马万里印谱》《曼福堂印谱》等。

马万里　不露文章世已惊

徐穆如

　　徐穆如（1907—1996），书画家、篆刻家。初名观，又名洁宇，字穆如，号半溪昌、嘘云阁主，斋室名嘘云阁、吟红精舍。江苏无锡人，生于上海，晚

徐穆如

徐穆如　穆如金石书画

年移居吴江。尝问业于吴昌硕、吴观岱，习书画、篆刻，十六岁即开始鬻字，又长于摄影、中医。为中国金石篆刻研究社社员、中国书法家协会会员、吴江市书画院名誉院长。书工行、隶、篆、籀，印宗秦汉及明清诸家，工整秀逸。

陈运彰

陈运彰（1905—1956），书法家、篆刻家。原名彰，亦作章，字君谟，又字蒙庵、蒙安、证常，别署蒙父、阿蒙、蒙公等，斋室名纫芳簃、须曼那阁、华西阁、五百本兰亭室、思无邪斋等。广东潮阳人，生于上海。任上海市通志馆特约采访、潮州修志局委员，之江文理学院、圣约翰大学、太炎文学院教授。早年随况蕙风研究词学，颇有心得。又广泛收集汉魏唐宋碑帖，考订题跋颇为精详。善书法，由宋四家上窥褚遂良，秀逸可爱。亦擅篆刻，辑各家印成《纫芳簃印历》，1943年辑易大庵、铭琛、少棠、俞敬刻印成《证常印藏》四册。

黄肇豫

黄肇豫（1905—1965），书画家、篆刻家。原名乃昶。江苏吴县（今苏州）人。青年时期在上海交通大学铁路管理系和税务学校求学，毕业后在上海海关任职员。从汪声远学山水，篆刻师从赵叔孺，以秦汉为归，风格工稳平正，刀法细腻。作品曾刊《艺术》月刊。有《肇豫印痕》。

黄肇豫　一生几见月当头

韩登安

韩登安（1905—1976），书法家、篆刻家。原名竞，字仲铮、仲诤，别署耿斋、印农、小章、本翁、无待居士，斋名容膝楼、玉梅花庵、物芸斋、寒研青灯籀古庵。浙江萧山人，世居杭州。少时由父指授，学《说文解字》及名家注解。受张释如熏陶，喜好金石书画，先后求教于周承德、叶为铭、高野侯等名家。二十四岁往上海向王福庵请益，因王氏尊翁与韩氏伯父为同榜世交辈分缘故，谢却入门之请，遂始终敬重王氏为师。西泠印社早期社员。抗战胜利后任西泠印社总干事，主持社务。1956年聘为浙江省文史研究馆馆员。1958年浙江省文化局成立西泠印社筹备委员会，为七名筹委之一，"建国以来始终尽力社事，藻鉴交接，多所倚办"（沙孟海语）。书法四体皆工，其玉箸篆为世人推重，刚劲婀娜，匀整清丽。山水师王潜梅、余绍宋，萧淡旷远。治印最勤，平生刻印达两万余方，印风严谨，虽以浙派为根基，然不囿

韩登安

罗福颐

罗福颐　樱花红陌上柳叶绿池边

韩登安　且极今朝乐

于门户，能融汇各派之长，为"浙派"新军之主力。1956年10月，参加中国金石篆刻研究社组织《鲁迅笔名印谱》集体创作。有《岁华集印谱》《西泠印社胜迹留痕》《毛主席诗词刻石》《登安印存》《作篆通假校补》《明清印篆选录》等。

京大学文科研究所讲师，1951年任文化部文物处业务秘书。1957年调故宫博物院陈列部、研究室任副研究员、研究员及国家文物局咨询委员会委员。为西泠印社社员。嗜好金石文字及篆刻，印宗秦汉，旁及宋元，作品秀润娟美，深得古人法度。精文字学、古玺印考鉴，对印学研究贡献巨大。平生著述计123种，发表63种。有《郼庵印草》《仿古玺印谱》《待时轩仿古印草》《待时轩印存》《玺印姓氏徵》《印谱考》《印章概述》（合著）《古玺文编》《古玺汇编》《汉印文字徵》《西夏文存》《印史新证举隅》《古玺印考略》《古玺印概论》《八思巴文印集》《秦汉南北朝官印徵存》等。

罗福颐

罗福颐（1905—1981），古文字学家、篆刻家。字子期、紫溪、梓溪，七十后号偻翁，斋室名郼庵、待时轩、温故居、矩斋等。浙江上虞人，出生于上海。罗振玉子。一生未进校门，均受家学，弱冠即著书立说。1928年由天津移居旅顺，任大连墨缘堂书庄经理、奉天博物馆临时鉴定委员，协助旅顺库籍整理处整理明清档案，任编辑。1947年移居北平，任北

陈巨来

陈巨来（1905—1984），书画家、篆刻家。原名斝，字巨来，后以字行，初号塙石，又号塙斋、安持，晚署安持老人，斋室名安持精舍。浙江平湖人。诞于父渭渔、清季任候补同知之闽地，辛亥后随父移居上海。能诗，盖得丈人况蕙风之教，每喜集句为之。间亦涉笔画松，时有高致。书法秀雅，尤精篆刻，初从嘉兴陶惕若学，十九岁改随父执赵叔孺问

陈巨来

陈巨来　画到梅花不让人

西泠印社社员、上海中国画院画师、上海市文史研究馆馆员、上海中国书法篆刻研究会会员。1948年杨庆簪辑已藏陈巨来刻印成《盉斋藏印》，有《安持精舍印存》《安持精舍印冣》《古印举式》《安持精舍印话》《安持人物琐忆》。

邹梦禅

　　邹梦禅（1904—1986），书法家、篆刻家。名敬栻，号大斋、今适，别署迟翁、瓶庐，后以字行。浙江瑞安人。幼承家学，通文史，好书刻，七岁由父授《说文解字》。1925年专科毕业后，赴浙江杭州图书馆工作，任目录员。得马一浮、马叙伦、张宗祥指授，学业猛晋，又得丁辅之推介，加入西泠印社。1929年以积学获聘上海中华书局辞典部，任《辞海》编辑达八年之久，《辞海》封面字即其集《石门颂》字。在沪与马公愚、方介堪、朱复戡、郑午昌等相切

邹梦禅

邹梦禅　颂鲤洲边一蓑翁

　　业，先学赵之谦、黄牧甫，又究心程邃、汪关、巴慰祖，后致力于古玺、秦汉印。借得吴湖帆珍藏的汪关《宝印斋印式》十二册粘贴本，心追手摹达七年之久，终窥其堂奥。作品清秀明快，印文娟美，分朱布白规矩工稳，用刀劲挺而极尽细腻之事。元朱文印造诣最著，赵叔孺为题"陈生巨来篆书醇雅，刻印浑厚，元朱文为近代第一"。款识以陈秋堂为尚，秀丽工致。治印生涯长达六十余年，自言刻印约三万方，艺名蜚声海内外。与吴湖帆、张大千等交往甚密，常为之镌刻印章。张大千对其圆朱文激赏不已，称其为"珠晖玉映，如古美人，增之一分则太长，减之一分则太短"。又为多家博物馆、图书馆刻鉴藏印。1956年10月，参与中国金石篆刻研究社组织《鲁迅笔名印谱》集体创作。后因"右派"下放安徽劳动教养。为

磋，创作不辍，艺事益进。20世纪50年代任教上海光明中学，以直言遭祸，下放甘肃山丹县，二十年始得平反，获准定居杭州，补选为西泠印社理事、浙江省书法家协会名誉理事。书法四体皆工，尤精大篆和行书，治印初从周秦、两汉入，于皖、浙两派用力最勤，功力深厚，得平正、沉静之妙，中年后受缶翁印风陶冶，遂有所变。1956年，参与中国金石篆刻研究社组织《鲁迅笔名印谱》集体创作。有《梦禅治印集》《梦禅治印集》《三体钢笔习字帖》《四大家诗词小楷》《吕氏春秋集解》（二十六卷，惜散失）等。

薛佛影

薛佛影（1905—1988），雕刻家、篆刻家。名光照。江苏无锡人。1925赴沪，曾任正风文学院教授兼院务主任。幼好篆刻，由刻石而刻竹，复为象牙细雕，为上海工艺美术研究所特级工艺美术大师。1956年10月，参与中国金石篆刻研究社组织《鲁迅笔名印谱》集体创作。

边政平

边政平（1905—1999），金石学家、篆刻家。名成，字政平，号宋峰，斋室名君子馆、竹轩、上明室。浙江诸暨人，生于杭州。早年肄业于浙江公立法政专门学校，后从事工商业管理工作，抗战时移居上海。摩挲

边政平　义安边氏藏书印

金石书画，数十年如一日。挥毫治印，取径高古，不谐时尚，善竹刻。为中国书法家协会会员、上海市文史研究馆馆员。有《君子馆论书绝句一百二十首》《三代吉金文存校勘记》《曶鼎八家真本汇存》《甲骨文诸家藏品简释》《青铜器简说》等。

陈子恒

陈子恒（1905—1995），书画家、篆刻家。原名绶，号梦得，后更名风。浙江鄞县（今宁波）人。早年在沪鬻画，1949年后曾在上海中国画院工作，后去武汉，为武汉市文史研究馆馆员、武汉市中国画院专业画家、工艺美术师。能书善画，尤擅篆刻。

唐希陶

唐希陶（1905—？），书法家、篆刻家。江苏江阴人。早年毕业于上海法政学院，曾任上海清华中学训导主任、上海市政府专员、上海邮政管理局主任等。擅书法、篆刻。藏碑帖甚夥。

陈亚甫

陈亚甫（1905—？），画家、篆刻家。江苏武进人。上海正风文学院毕业，曾任武进私立崇三初中校长、上海崇文中学教员。善画，并能篆刻。

邹慰苍

邹慰苍（1905—？），书法家、篆刻家。斋室名海天鸿雪楼。上海人。曾任上海市卫生局卫生试验所文书股股长。工书、擅篆刻。

朱其石

朱其石（1906—1965），书画家、篆刻家。原名碁，又名宣，号桂莽、桂庵、簋龛，别署秀水老农、雁来红馆主人、抱冰居士、括苍居士、翩翩老人、葛窗居士、括苍山人，斋室名抱冰庐、雁来红馆。浙江嘉兴人，寓居上海。出身书香门第，兄为朱大可。1927年曾随军北伐，进军皖北鲁南一带。后以不惯军旅生活，返沪鬻艺自给。抗战前一度主持艺海回澜社，书画交流，声气颇广。1949年后在药厂任文书。少时有志于书画篆刻，禀赋颖慧。从父朱丙一学艺，善画梅花，后致力于山水。篆隶、行草俱见功力，尤以篆书见长，《石鼓文》深得苍劲、挺秀之致，又得舅父天台山农指点，并为之代笔。篆刻从浙派起家，喜庄重、和谐、清丽。赴上海后学缶翁，用刀酣畅淋漓有笔意。晚年受同里陈澹如影响，渐趋工整，雅淡平正，逸趣尤甚。1956年10月，参与中国金石篆刻研究社组织《鲁迅笔名印谱》之集体创作。1959年与唐鍊百、朱复戡等18人创作《庆祝建国十周年纪念》篆刻一帧。余事喜搜集文物，尤癖好尺牍手迹、名家刻印及罕见照片，曾集明清旧刻，辑为《名印拾遗》，有《抱冰庐印存》《朱其石印存》《簋龛印谱》《封泥摹治》等。

黄西爽

黄西爽（1906—1967），书画家、篆刻家。字文治，曾用名敦良、醒秋。浙江吴兴人，寓居沪上。生于中医世家，聪慧好学，博览群书，医术精湛。又精于琴棋书画，尤善水墨山水。1956年10月，参与中国金石篆刻研究社组织《鲁迅笔名印谱》集体创作。

黄西爽　及锋

丁念先

丁念先（1906—1969），书画家、篆刻家。原名榦，号守棠，一号思翁，别署念圣楼主人，斋室名念圣楼。浙江上虞人。十八岁时得吴昌硕推荐加入海上题襟馆金石书画会，为最年轻的成员之一。又与丁辅之、高野侯等组古欢今雨社。历任中国画会总干事、中华艺术教育社监事、上海美术家协会理事等，西泠印社早期社员。书宗两汉，山水法董、巨，偶摹秦、汉小印，颇有古意。1949年5月去台湾。其"念圣楼"之书画文物与古籍碑帖庋藏量丰质精。有《念

朱其石

朱其石　真实圆通

丁念先

圣楼读画小纪》《上虞经籍志初稿》《历代艺人生卒年表》等。

顿立夫

　　顿立夫（1907—1988），书法家、篆刻家。原名群，字立夫，以立夫行，又字历夫，别署范阳野老，晚号愀叟，斋室名三不庵。河北涿县人。早年丧父，随母流寓北京，家境贫寒。王福庵旅居京华时，受雇为拉包月车兼杂役。为人忠厚、勤奋、谦虚，余暇暗自钻研王福庵书法、篆刻，后被王福庵知晓，印稿已颇为可观，获收为弟子。后随师赴沪，悬润刻印。为张大千治印颇夥，张赠画跋云："立夫为余治印十数方，直追元人，明秀当令文、何失色也。"1949年后还居北京，经王福庵推荐，刻制"中华人民共和国中央人民政府"印鉴，

顿立夫

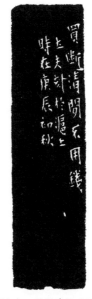

顿立夫　买断清闲不用钱

遂有"黄包车夫治国印"之美谈。治印又受陈巨来影响，喜作细圆朱文，秀丽清新。兼私淑黄士陵，追求平正光洁刀法，晚年潜心研究赵之谦。作品结字自然，气势博大，有个性，尤其白文追求古雅之金石气息。为西泠印社社员、中国书法家协会会员。著有《顿立夫治印》《顿立夫治印初集》《顿立夫治印续集》《顿立夫篆书唐诗六十首》。

山之南

　　山之南（1906—1998），书法家、篆刻家。原名昌庭，号陈堪、师伊、郑亭，斋室名四研山房、因明室。山东黄县（今龙口）人。早年获其叔外祖丁佛言教导。1929年赴沪鬻艺，与王个簃、王福庵等交善，应上海山东会馆聘为齐鲁公学教师。抗战爆发后，回烟台古荫山房古玩店鬻字刻印。以篆书、隶书名重于

世，兼擅篆刻。为中国书法家协会会员、山东省书法家协会理事、山东省文史研究馆馆员等。

张寒月

张寒月（1906—2005），书法家、篆刻家。名政，字莲光、兆麟，别署寒月斋主、空安居士。江苏吴县（今苏州）人。其父诚笃信佛，雅好书画，故幼喜书画，十八岁皈依印光法师，法名德经。酷嗜篆刻，由父执鲍南平引荐赴沪拜谒吴昌硕，又结识赵古泥，时相请益，刻印不辍，声名鹊起。1939年在城隍庙开设海棠画馆，经营书画篆刻，后迁至景德路察院场口。1949年返苏州，鬻印为生。参加苏州工艺美术局金石小组工作，江苏省书法印章研究组成立，为组员。1970年，调无线电四厂做仓库保管员。1971年，调苏州工艺美术厂。为西泠印社社员、中国书法家协会会员、江苏书法家协会理事、苏州市书法家协会顾问、东吴印社顾问等。曾刻制多种印章，颇具影响，篆刻主缶翁一路，间参赵古泥，雄浑古朴。有《张寒月金石篆刻选集》《寒月斋主印存》《张寒月金石篆刻选集》《鲁迅笔名印谱》《西园寺五百罗汉造像》《苏州园林室名印谱》。

张寒月　花港观鱼

徐行

徐行（1906—?），画家、篆刻家。字沧一，浙江杭州人。曾在上海华成烟草公司任文牍，1949年后退职返杭。绘画师事张石园，尽得其传。画山水纯

用墨笔，别具苍郁浑朴之致，阮性山、傅梦庚极致钦佩，称之"高标绝俗"。兼能刻印。

蔡凤雏

蔡凤雏（1906—?），书画家、篆刻家。字丹威。江苏崇明（今属上海）人。复旦大学文科肄业、立信会计专科学校毕业，曾供职于《上海新闻报》等。擅书法，兼工篆刻、绘画。

白蕉

白蕉（1907—1969），书画家、篆刻家。本姓何，名馥，又名复生、治法，字远香，号旭初、旭如，后改白蕉，字献子，别署云间、云间居士、云间下士、北山公、愚楼、海曲居士、养鼻先生、天下第一懒人、济庐、济庐复生、东海生、复翁、无闻子、不入不出翁等，斋室名百兰草堂、求是斋、有所不为斋、某在斯居。上海金山人。1926年考入上海法政学院，曾任《人

白蕉

白蕉　法天者

文月刊》主编，执教于上海市美术专科学校。为上海中国画院筹委会委员兼秘书室副主任、上海中国画院画师、美协上海分会会员。能诗文，擅画兰，精书法，兼善治印，自谓"诗第一，书二，画三"。书宗二王，行草笔势洒脱，小楷参钟繇法，大字俊逸伟岸，亦具风致。画兰为时人所重。篆刻取法秦汉印、泥封，又参权、量、诏版文字，气格高古、随意散淡、清奇别致。后结识邓散木，"观其（刻印）致力甚深，益用自弃"，后竟封刀。1956年10月，参与中国金石篆刻研究社组织《鲁迅笔名印谱》集体创作。有《白蕉印存》未刊本及《云间言艺录》《白室漫记》《危楼漫记》《白蕉金石书画碑帖题跋》《书法十讲》《四山一研斋随笔》等，近年刊行《白蕉文存》。

吴振平

吴振平　西泠汉石

陈景昭

陈景昭（1907—1972），书画家、篆刻家。广东潮安人。早年负笈上海，毕业于暨南大学法学院经济系，曾任教于广东省立高级商业学校、广州大学，并设正信会计师事务所于上海及广州，从事会计师业务。1949年到新加坡，历任端蒙中学校长、中正中学总校教师，并担任中华书画研究会导师及中华美术研究会监察主任。善书画，尤工画菊，擅治竹根印。有《陈景昭书法集》。

谢耕石

谢耕石（1907—1977），书画家、篆刻家。耕一作畊，名庚，谱名启华，字实庵，一字西亭，又字吉三，再字干七，别署东山樵子、懒道人、畊石散人，晚年又署憀翁。斋室名春草堂、二无斋等。江苏溧水人，1925年移居上海。工书画，精篆刻，通音律，能武术。20世纪二三十年代游幕于淞沪警察厅、上海市公安局。抗战时辗转于无锡、扬州间。1939年回沪后，以书画、篆刻为生计。上海市美术茶会成员，常出入上海市画人协

会、上海美术会等场所。治印出入赵悲庵、徐三庚，力追秦汉。1956年10月，曾参与中国金石篆刻研究社组织之《鲁迅笔名印谱》集体创作。为上海市文史馆馆员。刻印辑有《春草堂印谱》。

吴振平

吴振平（1907—1979），篆刻家、制泥家。吴隐三子，原名锦生，1912年过继丁仁为子，改名吴珑，字振平，以此行，又字儋山，号和庵。浙江绍兴人，居上海。幼从吴徵游，工画山水。工音律，擅鼓

琴，得虞山派指法。承家学，精制印泥，吴隐逝后，独立经营"上海西泠印社（潜泉印泥）发行所"（后改名为"公私合营上海印泥厂"），与妻丁卓英改进潜泉印泥之配方、质量和品种，除沿袭旧风之"美丽朱砂印泥"，又创"特制朱砂印泥""上品朱砂印泥""镜面朱砂印泥""特制箭镞印泥""光明朱砂印泥""宝蓝印泥""纯黑印泥""元字朱红印泥""古色印泥"等品种。后移志音乐，由丁卓英为企业代理人。工篆刻，得家传，博采秦汉、宋元及皖、浙诸家，所作法度森然，工稳端严。西泠印社六十周年吸收为社员，作品甚少面世，1956年10月，参与中国金石篆刻研究社组织之《鲁迅笔名印谱》集体创作。

丁吉甫

丁吉甫（1907—1984），书画家、篆刻家。原名丁守谦。江苏南通人。早年就读于通州师范，参加校内金石书画研究会，得李苦李教诲。1935年入上海美术专科学校学西画，选修篆刻，受王个簃、方介堪等教益。毕业后任南通县立初级中学美术专科教员。抗战爆发，投笔从戎，1949年渡江南下，在财政部门工作，后调入南京艺术学院任教，任美术系党支部书记、系主任、副教授及西泠印社社员、中国美术家协会会员、中国书法家协会会员、江苏省书协副主席、江苏美术家协会理事等。擅书画，精篆刻，宗法秦汉，兼及赵之谦、吴昌硕、齐白石等。有《丁吉甫印选》《现代印章选集》《印章参考资料》。

王开霖

王开霖（1907—1986），篆刻家。江苏无锡人。十三岁时由胞兄陶寿伯带至苏州汉贞阁拜唐伯谦、唐仲芳为师，与钱瘦铁、沈耘耕（沪上篆刻家沈受觉之父）同时在汉贞阁受业。1928年，与华文清、浦玉

王开霖 杨德寿印

峰、杨自珍随业师唐仲芳赴南京中山陵，镌刻孙中山建国大纲及总理遗嘱。篆刻受陶寿伯影响，私淑赵叔孺，工整雅秀，法度精严，又法汪关、程邃、巴慰祖，复宗秦汉。1930年至1973年，与其兄陶寿伯合资于上海南市蓬莱市场开设"冷香阁印社"，兼刻碑裱帖。1938年三马路（今汉口路）昼锦里东复业二十年。1966年任职朵云轩、上海书画社，从事毛主席诗词手稿刻石拓本工作。

叶潞渊

叶潞渊（1907—1994），书画家、篆刻家、鉴藏家。名丰，字仲子，又字潞渊、露园，号定庵，别署石林后人、老叶、潞翁，斋室名静乐簃、且住轩、寒碧居、春在楼、石林精舍。江苏吴县人，长年居于

叶潞渊

叶潞渊 十里荷花

上海。年十三进福泰钱庄习金融业，先后任记账员、营业员，后移职四明银行，历充出纳主任、襄理、副经理，至20世纪50年代初私营银行改造止。少好金石书画、读书，治学广博，以鉴定篆刻作品、名家印谱著称。善绘花鸟，取法恽南田、华嵒。治印由浙派入门，于《种榆仙馆印谱》师之尤笃。后从赵叔孺学，得其法乳，于章法刻意求精，上溯秦汉，又旁及皖派，取众家之长，遂成自家面目，钱君匋序其印谱云："所作堂皇安详，寓变化于整齐之中，藏奇崛于方平之内，洋洋乎吾子之风。"两赴日本访问及示范，为彼邦人士所推崇。为上海中国画院画师、西泠印社理事、上海市书法家协会顾问、上海市美术家协会会员、上海市文史研究馆馆员。生前将明清印谱120种、明清藏印150方捐献给上海中国画院。早期作品辑入《现代篆刻第四集》，1956年10月，参与中国金石篆刻研究社组织之《鲁迅笔名印谱》集体创作和编辑。1963年与马公愚、王个簃、钱君匋、吴朴、方去疾等刻成《西湖胜迹印集》。另有《静乐簃印存》《静乐簃印稿》《叶潞渊印存》《潞翁自刻百印集》，与钱君匋合著《中国玺印源流》。

钱君匋

钱君匋（1907—1998），书画家、篆刻家、音乐家、书籍装帧家、鉴藏家。原名玉堂，学名锦堂、敬堂，别署豫堂、冰壶生、午斋，晚年自号午斋老人，斋室名丛翠堂、无倦苦斋、抱华精舍等。浙江海宁人，生于桐乡，久居上海。少时在上海艺术师范学校学画，显露才华。治学求艺无所不涉，兼容并蓄，面目纷呈，穷其变化。书法博且精，各具风采，于草书、汉简用心最多，飘逸挺秀，风韵独到。精于书籍装帧设计，曾为鲁迅译作设计封面得首肯，后周作人、沈雁冰、巴金、曹禺等人的著作与商务印书馆的《小说月报》等五大杂志封面均出其手，前后成功设计装帧图书一千七百余种，人称"钱封面"。青年时期，在同里书画家孙增禄、徐菊庵指点下师法吴昌

钱君匋

钱君匋　宝石浮图

硕，曾由吕凤子陪同拜见吴昌硕，"稍后又改学赵之谦及古玺、秦汉印，兼及黄牧甫"，形成浑朴清遒、宏丽俊逸的艺术风格。自云刻印"无论前期、中期、晚期，用刀均主爽利劲挺，而无萎靡、琐碎之态，此余之特点，亦即余之风格"。擅制大印，在边款创作上也独辟蹊径。曾任上海开明书店、神州国光社、文化生活出版社美术编辑，上海万叶书店经理。1949年后任上海新音乐出版社总编辑、人民音乐出版社副总

编辑，上海文艺出版社编审，华东师范大学教授。为西泠印社副社长、中国书法家协会会员、上海文史研究馆馆员、上海市书法家协会常务理事、君匋艺术院院长。生平庋藏书画、流派印章颇夥。1987年11月，将个人收藏包括赵之谦、吴昌硕、黄士陵篆刻精品在内的历代书画印四千余件，捐献于浙江桐乡，建立"君匋艺术院"，亦为钱君匋捐赠文物与书画研究、创作中心。1996年向海宁市捐赠古今名家作品及自作书画、篆刻作品千余件，政府为建钱君匋艺术研究馆。1956年10月，参与中国金石篆刻研究社组织《鲁迅笔名印谱》之集体创作和编辑。1963年与马公愚、王个簃、叶潞渊、吴朴、方去疾等刻成《西湖胜迹印集》。辑有《豫堂藏印甲集》《豫堂藏印乙集》《丛翠堂藏印》《吴昌硕百印集》《赵之谦》，有《钱君匋印存》《钱君匋刻长跋巨印选》《钱君匋篆刻选》《君匋印选》《长征印谱》《鲁迅笔名印谱》《钱君匋刻书画家印谱》《钱君匋作品集》《钱君匋印跋书法选》《钱君匋论艺》，与叶潞渊合著《中国玺印源流》。

吴一峰

吴一峰（1907—1998），书画家、篆刻家。谱名士潘，从冯超然游，易名立，字一峰，以字行，号大走客、窦圃，斋室名一峰草堂。浙江平湖人。早年入上海澄衷中学读书，从高晓山、余天遂、翁子勤等学书画、篆刻，后拜冯超然门下，入上海美术专科学

校，受业、问道于刘海粟、郑午昌、方介堪、黄宾虹、楼邨等，参加蜜蜂画会。1932年随黄宾虹入蜀，受聘在四川艺术专科学校、东方美术专科学校任教，定居成都。篆刻早年学浙派，后印风渐变，骎骎入古，为艺友、师长治印甚多。曾为四川省抗战动员委员会干事、四川省政府咨议、四川美术协会交际组组长。1949年后，先后任四川省文化局群众文化工作室国画组组长，为中国书法家协会会员、中国美术家协会会员、成都画院顾问等，有《吴一峰蜀游画集》《吴一峰国画选》《吴一峰画集》等。

赵林

赵林（1907—2005），女，书法家、篆刻家。字晋风，晚字朽木。江苏常熟人，久居上海。新虞山派创始人、篆刻家赵古泥石之女。幼承家学，好书法，小楷临习《灵飞经》《黄庭经》《曹娥碑》《洛神赋》，篆学《峄山碑》。十二岁时学印，后至上海美术专科学校深造，以执着勤奋得校长刘海粟嘉许。1933年回常州任塘桥乡村师范学校美术教师，同年在上海某扇庄悬润例。赵石去世后，由诗人杨无恙介绍到上海第一特区法院当录事（文书）。日军进占上海租界后，辞职鬻艺为生。抗战胜利后，在常州旅沪中学及上海地方法院工作。1949年后，在上海市人民法院工作。1958年，为支援教育事业，被分配上海三好中学（原常州旅沪中学）执教美术至退休。书法笔力雄健，力能扛鼎，治印以沉稳苍秀为主，布局讲求疏密承应，用刀刚健爽畅，刀法苍茫浑朴，有乃父之风，一扫女子腕弱之弊。为中国书法家协会会员、上海中国书法篆刻研究会会员、上海市书法家协会顾问、西泠印社社员、上海散木印社名誉社长、虞山印社名誉社长。存世有《赵林治印手稿》。经其整理，由日本东京堂先后出版《赵古泥印谱》《赵古泥赵林父女印谱》及西泠印社出版《赵古泥印存》。

吴一峰

赵林

赵林 学然后知不足

王扶霄

王扶霄（1907—？），实业家、书画家、篆刻家。字云门。浙江鄞县（今宁波）人，曾拜李瑞清门下，善书画及篆刻。为中国金石篆刻研究社社员。

韩步伊

韩步伊（1908—1930），女，书画家、篆刻家。名秀，字润秀，钱瘦铁妻。浙江上虞人，世居松江。善书法、篆刻，1928年8月曾在沪上《申报》等登载刻印、隶书、花卉画润例，惜英年早逝。

魏友棐

魏友棐（1908—1953），书法家、篆刻家。字彦忱、忱若，号穹楼、穹楼居士，别号牙道人。浙江宁波人。为冯君木弟子、女婿。宁波商校毕业后，到上海福源钱庄当练习生，后任襄理。曾服务于中央银行、中国农工银行，曾任《大公报》编辑，为多家报刊撰写经济、金融文章。善书法，亦能篆刻，颇有法度。

魏友棐 健青长寿

田叔达

田叔达（1908—1981），书画家、篆刻家。字夔曾，别署叔子，号荷香蝶影阁主，斋室名荷香蝶影阁。浙江绍兴人。善填词，工书画，善篆刻，印宗赵之谦。1956年，曾参与中国篆刻研究社组织的《鲁迅笔名印谱》集体创作。1959年至1961年先后创作《毛主席诗词二十七首》《农业印谱》《陈毅元帅诗句印谱》《水浒三十六天罡印谱》。1962年为上海市文史馆馆员。有《词韵》。

田叔达　鹤孙

李天马

李天马（1908—1990），书法家、篆刻家。原名千里，字天马，以字行，斋室名希逸斋。广东番禺人。曾在银行业任职，后任广东省文史研究馆馆员、书法组组长，任教于广州美术学院国画系，1961年移居上海，为上海文史馆馆员、中国书法家协会会员、上海市书法家协会名誉理事。精书法，兼工甲骨文、金文、大草、楷书，能篆刻，结字雄强。后专力研究书法理论及创作，曾主持拍摄书法教学影片《怎样写好毛笔字》和《笔中情》。1954年与冯衍锷为其先师遗印合辑《李玺斋先生印存》，有《李天马书法集》

李天马

李天马　忍墨学人

《楷书行书的技法》等。

金曼叔

金曼叔（1908—1998），书画家、篆刻家。名仲坚，字曼叔，以此行，亦作满叔，号复庵。河北宛平（今北京）人。十七岁时小楷得徐森玉赏识，遂推荐至北京大学研究所工作，半工半读从沈兼士、马衡学习《文字训诂》《金石学概论》。1928年与马衡、王福庵、庄严、台静农等组建圆台印社。1934年，在沪任国际联盟世界文化中国协会中文秘书。抗战期间鬻印为生，1949年后从事教师职业，曾任职于上海莘庄中学。工书善画，尤精篆刻，师法秦汉及吴让之、赵之谦、王福庵等，工整端庄，有《百寿印辑》《金曼叔印存》等。

孔云白

孔云白（1909—1951），篆刻家。名祥忠，斋室名晨曦阁。浙江绍兴人。善篆刻，西泠印社早期社员。早年求学于上海美专，留心汇集方介堪讲稿，复向方氏陆续索得历代印章资料，1936年成《篆刻学入门》一书，署己名出版。20世纪60年代重刊易名《篆刻入门》。

程璧

程璧（1909—1961），书画家、篆刻家。又名联璧，字绣虎、仞千、玉雪，号衮玉、通觉、黄花老农等。山东济南人。早年毕业于青岛大学文科，任职山东省教育厅，湖北省教育厅督学。1949年后，移居沪上，任教于中学。工诗词古文，擅书画、篆刻，精鉴别，对汉印造诣颇深。有《汉印析览》《蜡像技术》《书画鉴定常识》《衮雪楼诗札》等。

童雪鸿

童雪鸿（1909—1966），书画家、篆刻家。原名鸿彦，字卐庵、万安，号印隐、印癖，别署百箑斋主、拜石斋主、读印斋主，斋室名百箑斋、拜石斋、读印斋。安徽巢湖人。先后就读于上海美术专科学校、新华艺术专科学校。1949年后，供职于合肥二中、安徽省艺术学校，任系主任，为安徽省政协委员、第三届省人民代表。书、画、篆刻俱精，书法由北碑入手，浸淫汉碑甚久，尤长于古籀，并将印法入书。绘画擅长花卉瓜果，以梅菊最精。爱蓄古铜印章，治印取径皖派，复上溯古玺、秦汉，博涉明清及近代诸名家，尤于邓石如、黄牧甫二家有深契，古秀苍劲，工稳大方。有评论其篆刻云："化古为我，师古出古，运线匀直处，秀劲流传，妍而不甜，遒而有韵。构图大胆，擅长留白，将画境参入其中。"治艺勤勉，刻印近万，好学不倦，曾赴沪向身处逆境之马公愚虚心讨教，复鸿雁往返，受益良多。1961年，其子因病在沪求医，治疗期间拜访沈尹默求教笔法，为之磨墨铺纸。余事能为竹刻、石刻、玉刻乃至金银刻等，均见功夫。有《雪鸿印存》《童雪鸿书画选》。

童雪鸿

童雪鸿　瑞芝大利

徐培基

徐培基（1909—1970），书画家。字植生，别号山左布衣。山东潍坊人。毕业于上海新华艺术专科学校国画系，留校任助教、讲师，兼任新华艺专附设师范部主任。后回潍坊，曾任新华中学、师范学校教师，潍坊市工艺美术研究所副所长。为上海市美术家协会会员，山东文联委员，山东省美术家协会常务理事。擅长山水，师从黄宾虹、俞剑华。善书法，兼工篆刻。

徐培基

浦泳

浦泳（1909—1985），书画家、篆刻家。别名昌泳，字匊灵、匊龄，号潜庵、苏人、苏翁等。嘉定人。毕业于上海美专，曾任上海嘉定地区的中小学教员，并担任嘉定县城北镇镇长、区长等职。1949年后任上海嘉定多所学校教师、校长。1958年被划为"右派"，1978年平反，在嘉定县博物馆工作。擅长书画、篆刻、雕塑等。为民盟盟员、上海市文史研究馆馆员、上海市书法家协会会员、上海市史学会会员等。

陆俨少

陆俨少（1909—1993），书画家、篆刻家。小名骥，学名同祖，又名砥，字俨少，后以字行，改字

宛若，别署骸骸道人、万安居士，斋室名万安草堂、骸骸楼、就新居、晚晴轩。江苏嘉定（今属上海）人。受其父熏陶，自幼善画，曾入无锡美术专科学校，随王同愈学诗文，从冯超然学画。擅画山水，画风奇拔。工书法，得力于杨凝式和《龙门二十品》。学画之余，兼学刻印，师法秦汉及清代诸家，以冲刀为主，辅以切刀，作品气息古朴。为上海中国画院画师、浙江美术学院教授、浙江画院院长、中国美术家协会理事、西泠印社顾问。有《陆俨少自叙》《山水画刍议》《陆俨少画集》《陆俨少山水画课徒稿》《陆俨少全集》等。

陆俨少

陆俨少　试剑石

刘惜闇

刘惜闇（1909—2003），原名秾，字酉棣，又名以坊，号戍庵，别署赤乌砚室、莲好楼。浙江宁波人。能诗善书，师事钱太希，四体皆能，尤精小楷，兼工篆刻。为上海市书法家协会会员。有《刘惜闇书法选集》。

刘惜闇　赤乌砚室

陈夷同

陈夷同（1910—1940），词人、篆刻家。原名照，字旸若，又字明于。浙江平湖人。陈巨来弟。少嗜读书，曾任职于沪杭甬铁路局。工小令，况蕙风许为词才。书法善章草，并有韵趣。篆刻浑朴苍隽，“以草率见天趣，与乃兄风格迥异”。陈运彰嗜其印，先后求刻近五十方，高野侯得四五方。以肺疾殁后，陈巨来向陈运彰、高野侯处钤其刻印48方，编成《陈旸若遗印》，1982年附印于陈巨来《安持精舍印冣》后。

陈夷同　镇海李祖韩秋君兄妹合作

陈叔常

陈叔常（1910—1976），收藏家、篆刻家。原名经，以字行。福建福州螺洲人。陈宝琛侄孙。家藏《瀓秋馆吉金乐石》，自幼研摩，日夕耽玩，习之不辍。就读于上海美术专科学校，毕业回榕，矻矻于艺

事，深居简出，不喜应酬，秉性耿介，平时交往者唯吴任之、陈子奋、潘主兰等人。嗜好寿山石，收藏甚丰，常延请林清卿雕刻薄意。篆刻于周秦小玺用力尤深，得其神髓，端庄清丽，所作圆朱文印，雅淡有致。有《陈叔常印存》。

冯建吴

冯建吴（1910—1989），书画家、篆刻家。字太虞，别字游，斋室名蔗境堂、小徘徊楼。四川仁寿人。生于书香之家，20世纪30年代初入上海昌明艺术专科学校，得王个簃、王一亭、潘天寿、冯君木等名家教诲。后在成都创办东方美术专科学校，自任校长兼国画系主任，兴办浣花草堂书画社等。1955年调四川美术学院，任教授。为中国书法家协会理事、四川省书法家协会副主席、中国美术家协会会员、四川省美术家协会理事、西泠印社社员、重庆国画院副院长、四川省政协常委等。精国画，工诗词，书法四体皆工。篆刻取法秦汉玺印及吴昌硕，注重笔意，浑朴自然。有《冯建吴篆刻稿》《冯建吴画集》《甲骨文集联》《石鼓文集联》《山水画技法基础》等。

冯建吴

冯建吴　得其环中以应无穷

唐云

唐云（1910—1993），书画家、鉴藏家。原名侠尘，别号大石，药翁，斋室名大石斋。浙江杭州人。家境富裕，幼时家常有书画名流雅聚，谈艺作画，长年累月，耳濡目染，遂自学成才。后在上海美专、新华艺专教授中国画。1942年，辞美专教职，鬻画为生。书法独具风格，绘画强调构图，时出新意，篆刻师浙派而不墨守成法，神游于明、清诸家，以画家之笔入印，故能平正匀称、虚实相生。1956年，参与中

唐云

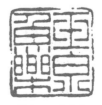

唐云　玉泉鱼乐

国金石篆刻研究社组织的《鲁迅笔名印谱》集体创作。历任中国美术家协会理事、上海市美术家协会副主席、上海中国画院副院长、名誉院长、西泠印社理事、上海文物保管委员会及文物鉴定委员会委员等。有《唐云画集》《唐云花鸟画集》等。

尤无曲

尤无曲（1910—2006），国画家、篆刻家、盆艺家。名其侃，字无曲，初号志陶，后号陶风，晚年自署钝翁、钝老人等，斋室名古素室、后素斋、光朗堂等。江苏南通人。幼年从舅父顾桓讬学画，1929年考入上海美术专科学校中国画科，直插二年级学习，得黄宾虹、郑午昌等亲授，并加入蜜蜂画社。1930年转入中国文艺学院（后更名中国文艺专科学校）学习。1931年毕业后回到南通。1938年结识海上实业家、收藏家严惠宇和王个簃，经严举荐，1939年拜师陈半丁，并赴北平主攻山水，兼学花卉、篆刻。齐白石评其"擅金石，取汉印为归依"，为尤无曲订山水刻印润例。1942年寓居上海，1952年回南通，进南通医学院绘教学用图，并潜心艺事，晚年声誉日隆。有《后素斋诗草》《近现代篆刻名家印谱丛书·尤无曲》

《艺术巨匠·尤无曲》《荣宝斋画谱·尤无曲绘山水部分》《尤无曲画集》《尤无曲画松技法》《尤无曲泼墨山水技法》《尤无曲画花卉清供技法》等。

丁宣

丁宣，近代篆刻家。字燮生，别署小丁。浙江人。工篆刻，自谓"髫年即嗜篆刻，平日读书写字而外，随刻随学，取法先贤。足迹所至，辄为人奏刀"，于浙派外兼通诸家，1925年曾在沪上报刊刊登篆刻润例。1933年辑自刻印成《可能斋印存》，又与王定九合编旅游指南性质的生活用书《上海顾问》。

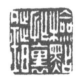

丁宣　检点忙里错

庄蝶庵

庄蝶庵（1911—1982），书画家、篆刻家。名瑞赓。江苏无锡人。幼承家学，奠定国学与书法基础，中

尤无曲

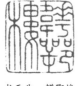

尤无曲　韡鄂楼

庄蝶庵　果耀居士

学毕业后，在沪从汪大铁习篆刻。后至台湾，公余之暇，复潜心国画，先从溥心畬游，后师吴咏香、陈隽甫夫妇习北派山水、花草，最后从黄君璧习南派山水。

陆鲤庭

陆鲤庭（1911—1982），书画家、篆刻家。名文尧，一作鲤廷、利廷，号随斋。浙江宁波人。先后师从赵叔孺、张石园、高振霄、邓散木。工书画、篆刻，精鉴赏，喜收藏。篆刻取法秦汉，得朴茂之气。曾任上海艺术品雕刻厂设计师。1956年10月，参与中国金石篆刻研究社，组织《鲁迅笔名印谱》集体创作。

陆鲤庭　佩苇

胡铁生

胡铁生（1911—1997），书画家、篆刻家。原名克熙，号梦熊，别署友石、半聋、石庐居士、石道人、鲁人，晚号青松老人，斋室名石庐。山东烟台人，居上海。早年参加抗日，任八路军后勤部长、参谋长等职，在上海接管后任外贸军代表、福建省商业厅厅长，1953年任上海市商业局长，上海市手工业局长，曾首创工学结合之"上海模具研究所"，并任首届董事长。擅书法，工篆刻，亦擅工艺美术设计，间作国画。所书长于篆书、魏碑，篆隶结合，结构谨严、苍劲古厚，别具风貌，人称"胡体"，王个簃评价其"笔力高深，气势纵横，腾蛟起凤，将军字也"，故有人称其"将军体"。为中国书法家协会会员、中国工艺美术学会副理事长、中国工业设计协会终身荣誉理事、上海市书法家协会顾问、西泠印社顾问、上海工艺美术协会理事长、上海工艺美术设计协会副理事长、上海大学兼职教授。刻印辑有《学大庆印谱》《开创新局面印集》《铁生篆刻书画集》等。

胡铁生

胡铁生　甘洒一腔血唤起千万人

应白凡

应白凡（1911—？），篆刻家。一名小庵。1956年，参加中国金石篆刻研究社组织的《鲁迅笔名印谱》集体创作。1966年前以"应小庵"名悬润例于朵云轩接件刻印。

应白凡

应白凡　张禄如

俞叔渊

俞叔渊（1908—1977），画家、篆刻家。名德源，别署有芬居士。上海人。吴湖帆入室弟子。曾任上海美专教授，1927年与张聿光、俞寄凡等筹办新华

俞叔渊　南薰楼

艺术学院。工画山水及花卉，兼能篆刻。1960年起任教于上海工艺美术学校。

张维阳

张维阳（1908—？），篆刻家。号石坡。广东人。1956年，参加中国金石篆刻研究社组织《鲁迅笔名印谱》集体创作。

张维阳　雪之

赵弥华

赵弥华（1912—1977），书画家、篆刻家。名骅，号新苗。浙江温岭人。上海中华艺术大学毕业后，从事中学美术教学工作。抗战开始，投笔从戎。1949年后，在济南津浦铁路局工作。多才多艺，西画、国画、书法、篆刻及工艺美术无不涉猎，时出新意。

杜镜吾

杜镜吾（1912—1986），别名考祥。广东南海人。上海市文史研究馆馆员。毕业于上海美术专科学校和上海持志大学法科，曾任上海美术专科学校国画系教授、同仁法律事务所律师、上海市转口商业同业公会主任秘书、普陀区工商联干事。1956年参加中国金石篆刻研究社。擅书画、篆刻。

柴子英

柴子英（1912—1989），印学家、篆刻家。别署之隐、之颖、颖之。浙江慈溪人，寓居上海。童年从施叔范、茅可人学，得通经史和新文艺。抗战时在上海从商，从邓散木学篆刻，专志于印史研究，结识印学家张鲁庵后，十余年间为张家常客，遍读其所藏印谱、印学书籍、古印及明清流派印，皆详为札记，积累丰富资料，笔录积至近三十册。于明清印人印事尤熟谙，精于明清印人行谊考证，又审察名家旧刻刀法款识，用资辨伪，被誉为"印苑中之史才"。曾于香港《大公报·艺林》、《书谱》等报刊发表印学论文二十余篇，其《文彭"琴罢倚松玩鹤"印试论》《邓石如史事遗印掇存》《周亮工〈印人传〉及其版本问题》《关于〈七家印跋〉及其他》《读〈广印人传〉札记》等文章，补订匡谬，阐幽发微，颇多真知灼见，为印学研究之力作。能篆刻，因勤于考证而疏于奏刀。为西泠印社社员。著《印学年表》，沙孟海序云："印学形成六百年，似乎未见有人作过。柴君此篇，或尚粗简，有俟订补，但筚路蓝缕，首先问世，亦是一件快事。"

柴子英　温其如玉

戚叔玉

戚叔玉（1912—1990），书画家、篆刻家、碑帖鉴藏家。原名璋、鹤九。山东威海人，居上海。肄业于北京国民大学文学系，从孙学悟博士学颜料制造，经营颜料同时，爱好书画、篆刻，收藏碑帖。擅画山水、人物、花鸟。于书法篆、隶、行、草无所不为。精刻砚，工治印，潜心战国、秦汉，兼参砖瓦、泉布、镜灯

戚叔玉

戚叔玉　叔玉

文字，老劲苍古。精鉴别，富藏金石拓本，曾将珍藏书画、碑帖碑刻拓本等220件捐献上海博物馆，晚年将《十钟山房印举》捐献西泠印社。为中国书法家协会会员、西泠印社社员、上海市美术家协会会员、上海文史研究馆馆员。1949年集辑吴昌硕篆刻成《叔玉藏见印》及《伊阙造像汇引》《寰内石刻汇引》，后人辑《戚叔玉捐赠历代石刻文字拓本目录》等。

叶隐谷

叶隐谷（1912—1991），书画家、篆刻家。原名秀章，字隐谷，以字行，又字遁斋，号江南一叶，别号逸翁，斋室名绿荫书屋。上海川沙县顾路乡人。供职于邮电系统，与任政人称"任笔叶刀"。自幼聪颖，酷爱书法，受业于邓散木，善篆、隶、草诸体，尤精篆刻，深得乃师精髓，刀法厚重，布白平中寓奇、拙里藏巧，韵味醇雅。兼擅绘画，从唐云学花卉，亦能山水。1981年，八方巨印入选全国邮电职工美术、摄影、书法作品展，获一等奖。同年，在沪成立中国近代第一家硬笔书法团体"晨风钢笔字研究社"，在南市艺校开办篆刻研究班。1985年赴黑龙江省博物馆邓散木艺术陈列馆，主持邓散木金石、书

叶隐谷

叶隐谷　以介眉寿

画、诗词、文稿遗作整理、鉴定工作。为中国书法家协会会员、上海市书法家协会理事、上海市文史研究馆馆员、邓散木艺术研究社社长、上海市教师书画篆刻研究会顾问、闸北区职工书法、美术协会顾问，辑自刻印成《遁斋印痕》及《叶隐谷书画篆刻集》与卢静安合刻《闸北革命史料印谱》。

马长啸

马长啸（1912，一说1914—2008），画家、篆刻家。名谦。江苏南通人。毕业于上海美专，从汪声远游，曾为南通十三中教师、南通印社名誉理事、红薇书画院院长。擅绘画、篆刻，有《马谦印存》。

吕春航

吕春航（1912—？），安徽旌德人。上海新华艺专毕业，擅西画、国画、篆刻及雕塑，中年后专攻国画，山水出入石涛、石谿，花鸟意在华嵒、李鱓间。

杨知白

杨知白（1912—？），书画家、篆刻家。字絮白。江苏常熟人。从李健游，又从贺天健学绘事。擅书画、篆刻，治印由汉印上追周秦古玺。

杨知白　企韩

方节庵

方节庵（1913—1951），印学家、鉴藏家、篆刻家。名约，又名文松，字节庵，以字行，斋室名唐经室。浙江永嘉（今温州）人。方介堪从弟，方去疾胞兄。西泠印社早期社员。幼好金石书画，偶治印。早年入吴隐创办之上海西泠印社，从吴熊学艺。1935年4月，在上海汉口路创设"宣和印社"，以发行印

方节庵　方文松印

谱、画册，出售印材、印泥、篆刻用具及书籍为业，所制"节庵印泥"，颇负盛誉。精鉴赏，一时硕学耆宿，乐与之游，学益猛进。性喜收藏明清两代印谱、名人印作，极力倡导印学，在其主持十余年中，搜集名家印作，曾出版明清以来名家印谱数十种，功在印林。因"朝夕从事朱墨，辛劬成疾"，年三十九岁逝世。辑有《印庐藏印》《晚清四大家印谱》《吴昌硕印存》《介堪手刻晶玉印》《谢磊明印存》《胡菊邻印存》《千石楼印识》《古今名人印谱》《徐星州印存》《节庵印泥印辑》《二弩老人遗印》《福庵老人印集》《散木印集》等。

古泥、吴昌硕，稍后以秦汉为宗，作品古朴闲雅，敦厚从容，刀笔老辣，钱君匋谓其篆刻"分朱布白，恰到好处，用刀如笔，老辣而有含蓄，作品错落有致，游刃有余"。1959年与中国金石篆刻研究社朱其石、朱复戡等18人创作《庆祝建国十周年纪念》篆刻一帧。平生性诙谐、广交游，与邓散木、白蕉、钱君匋、唐云、来楚生、陆俨少等相交友善，陆俨少谓其"日以金石书画自娱，持身谨而待人也和，诙谐笑谑，不为皦皦硗硗之行"。为中国书法家协会会员、上海文史研究馆馆员、上海市职工书法协会理事、上海南汇书画会首任理事长、邓散木艺术研究社顾问。有《唐鍊百印稿》。

唐鍊百

唐鍊百（1913—1993），书画家、篆刻家。名刚，字柔庵，别署劲松庐主。上海南汇周浦镇人。书法启蒙于表兄朱惟涛，学习欧、颜及《石鼓文》，浑厚遒劲，朴茂老辣，气势纵横。能画，喜写四君子，淡雅幽逸。篆刻得其长兄唐俶发蒙，初学赵之谦、赵

黄异庵

黄异庵（1913—1996），书画家、篆刻家。原名沅，字冠群，又字易安、怡庵，晚号了翁。江苏太仓人，后居苏州，曾供职于苏州市文化局艺术研究室。幼从天台山农刘介玉习书，十岁即在沪上大世界鬻书，署名十龄童。而立后从邓散木游，篆刻颇得粪翁神韵。书法以行书见长，得"二王"及李邕韵味。间

唐鍊百

黄异庵

唐鍊百　祖国河山

黄异庵　月下花枝

画兰竹，潇洒有致。作诗饶有唐音，尤工绝律，以评弹名世，一曲《西厢》风靡江南。摘宋人词句刻印辑成《百词印存》。

曹简楼

曹简楼（1913—2005），书画家、篆刻家。名镇，别名剑秋，以字行，斋室名读有用书斋、用恒斋。江苏南通人，居上海。王个簃入室弟子。擅写意花卉、蔬果，尤擅石榴，有"曹石榴"之谓。工书法、篆刻，皆得王个簃遗韵。1949年后曾在上海市工艺美术学校任教，后为上海交通大学艺术系教授、上海中国画院画师、上海吴昌硕研究会副会长、西泠印社社员、上海市文史研究馆馆员、中国美协会员。有《简楼画集》《曹简楼书画集》。

曹简楼

曹简楼　野逸

徐永基

徐永基（1913—2002），书画家、篆刻家。原名徐雪，以字行，号乐庵、辛翁、辛红，别署饲鹤人，斋室名饲鹤园、无苦斋、云起阁。江苏吴县（今苏州）人。幼喜书画，及长，嗜好篆刻，在沪从王小摩、来楚生游。抗战军兴，由沪内迁，于永安、泉州

等地组织书画研究会。后回沪，供职于交通银行。1949年后定居福州。篆刻工稳清雅，有《饲鹤园印藏》。妻王秀娟擅刺绣，亦能篆刻。

陆养心

陆养心（1913—？），江苏青浦（今属上海）人。上海美专毕业，曾任教于青浦中学。擅山水，工篆刻。

金祖同

金祖同（1914—1955），古文字学家、书法家、篆刻家。字晓冈，别署金且同、且同、殷尘，斋室名郼斋、随缘室。浙江秀水（今嘉兴）人。回族。金尔珍孙，金颂清子。曾与陈乃乾创设中国书店于上海，供职于孔德图书馆。1936年筹办吴越史地研究会，是年奉刘体智命，携甲骨拓片20册赴日本交郭沫若研究，并从郭氏治甲骨文字，又从鲍扶九、卫聚贤游，精古文字考证，任《说文月刊》编辑。1951年后供职上海图书馆。工篆刻，辑印成《郼斋玺印集存》《郼斋宋元押印存》，又有《郼斋藏甲骨拓本》《殷墟卜辞讲话》《殷契遗珠》《龟卜》《中国文字形体的演变》《金山卫访古记纲要》《郭鼎堂归国秘记》等。

金祖同　丹青不老

秦康祥

秦康祥（1914—1968），鉴藏家、篆刻家。谱名永聚，原名仲祥，后改名康祥，字彦冲，以字行，别署竹佛庵主，斋室名濮尊朱佛斋、竹佛龛、玩竹斋、雷

琴籚、四王琴斋、睿识阁、兰亭石室、唐石室、卧龙窟。浙江宁波人，居上海。与褚德彝、赵叔孺、王福庵等为师友交。通诗文、擅书画，篆刻工稳秀雅，无粗犷习气。精于墨拓，富收藏，甲骨、带钩、先秦两汉玺印、瓷器等无不庋集，尤爱竹刻，曾将自藏及友人处借来之竹刻墨拓整理为《竹刻集拓》，又编写《藏竹小记》及《竹人三录》。秦氏藏谱亦夥，达百余种，所藏明本《何萨奴印略》、《忍草堂印选》残册、《修能印品》残册、许容《谷园印谱》三刻、《十钟山房印举》原钤足本等，俱为稀见珍物。其他少见印谱有《罗两峰印谱》《叔孺考藏秦汉印存》《石园所见名人印印》等。又精选藏印，编辑《睿识阁古铜印谱》《唐石斋花押印》《睿识阁印谱》，以自用印辑为《濮尊朱佛斋印印》。又为时人辑集印谱有《古笏庐印谱》（钱衡成）、《吝飞馆印留》（吴泽）、《蕙风宦遗印》（况周颐）、《兰沙馆印存》（沙孟海）、《乔大壮印蜕》。又致力于印人和西泠印社史料的发掘与整理，与同人合作完成《西泠印社同人印传》，完成《西泠印社志稿》编印，《西泠印社志稿·附编》则是其一手辑录，并负担印刷之费用。

秦康祥　余庆堂印

黄汉中

黄汉中（1914—1970），书法家、篆刻家。川沙人。善书法、篆刻，曾供职中华书局，后在上海一刻字店为店员。偶遇马公愚得其赏识，录为门人，授以技艺。马公愚晚年承接印章，多由其代刻。1956年，参与中国金石篆刻研究社组织《鲁迅笔名印谱》集体创作。为上海市第一届政协委员。

黄汉中　梦文

王仁辅

王仁辅（1914—1980），画家、篆刻家。名符广，别署�香馆主。浙江鄞县（今宁波）人。曾供职中国艺苑。山水宗元人，尤喜王蒙，间写人物、花鸟。篆刻师从赵叔孺，深得乃师法，并宗秦汉、元明诸家。1956年，参与中国金石篆刻研究社组织《鲁迅笔名印谱》集体创作。

王仁辅　秋水一方

徐公豪

徐公豪（1914—1989），篆刻家。名砚农，又名期，号绣子、秀子，五十岁后自号秀翁，以字行。浙江嘉兴人，寄居上海。幼承家学，工诗词，精研篆刻。与朱其石交善，刻印主皖派，宗尚吴让之、黄牧甫，力抵犷野习气，能于法度中自出新意，为识者所重。为1956年参与中国金石篆刻研究会组织的《鲁迅笔名印谱》集体创作。

王哲言

王哲言（1914—2009），篆刻家、鉴藏家。又名寿坤，字誓，别署槐荫层晖庐。江苏苏州人，居上海，晚年返乡定居。师承庞士龙、黄葆戉。收藏明清善本、印石、旧拓印谱甚夥，曾将自藏赵古泥印章100方捐赠国家。善篆刻，与来楚生交善，一生治印数千方，刻印追求拙、钝、重、涩，印风粗犷不羁，别有趣味，1949年，1956年，参与中国金石篆刻研究社组织的《鲁迅笔名印谱》集体创作。为上海市书法家协会会员、东吴印社顾问，有《哲言印留》。

王哲言

王哲言　雪节霜根

陈石湖

陈石湖（1924—？），号尹芳，别署松竹居士。浙江黄岩人。1941年来上海入苏州美专上海分校习西画。毕业后曾任中国文化服务社编辑，后从来楚生游，专攻篆刻，脱秦汉窠臼，自成面目，笔意自然豪放，无矫揉造作之态。

陈石湖　纪寿富昌大吉

高甜心

高甜心（1915—1987），篆刻家。江苏江都（今扬州）人。幼时受父高应三、叔父高友三影响学习篆刻，年十四岁即名播江都，后到南京鬻艺。抗战时期一度寓桂林、成都等地，1941年举办抗战印展，篆刻作品作为礼品赠送美国总统罗斯福。抗战胜利后寓居上海，与妻臧曼君以刻印为业，生意颇隆。印作面目多样，秦汉玺印、皖浙诸派，无所不能。单刀刻款，以斜取势，起止分明，得缶翁朴茂雄强之韵味。1956

高甜心　三过平山堂下

年参与中国金石篆刻研究社组织《鲁迅笔名印谱》集体创作。

穆一龙

穆一龙（1915—1987），摄影家、画家、篆刻家。曾名庄宏硕。上海市人。擅图案、摄影，工篆刻。1934年参加黑白影社，后在上海民华影片公司拍摄剧照，主编《中国摄影月刊》《大晚报画刊》，1948年参加上海摄影学会后任中国摄影学会常务理事，1949年后任《新民晚报》美术编辑。篆刻师法虞山派，得马公愚赏识，曾刻《满江红》全词及《朱子家训》，1956年，参与中国金石篆刻研究社组织《鲁迅笔名印谱》集体创作。辑有《一龙印稿》《穆一龙印存》《摄影的取景和构图》。

穆一龙　人生如朝露如浮云

丁乙卯

丁乙卯（1915—2000），书法家、教育家。又名逸。浙江宁波人。1935年始鬻书为生，1937年旅居上海，创办"丁氏书法馆"，订润鬻书，授徒传艺。1963年回宁波，长期致力于书法教育。擅书法，兼工篆、隶、正、草、行各体。篆刻殊少奏刀，亦可观。为中国书法家协会会员、宁波书画院特聘书画师、宁波市篆刻创作研究会顾问。1947年出版字帖《星华小楷》及《丁乙卯书法集》。

赖少其

赖少其（1915—2000），书画家、版画家、篆刻家。笔名少麟，号老节，斋室名木石斋、一木石之斋、望远楼、韧居。广东普宁人。毕业于广州市立美术学校，早年即参加抗日学生救亡团体及学生运动，鲁迅赞誉赖少其及其他进步木刻家为"最有战斗力的青年木刻家"。1939年参加新四军，历任《苏中报》副刊编辑、新四军一师宣传部文艺科长、四纵队二十九团政治处副主任、四纵队宣传部副部长、八纵队宣传部部长。1949年后，历任南京军管会文艺处处长、中共南京市委宣传部副部长兼南京市文联主席。

赖少其

丁乙卯

赖少其　老赖

1952年，调上海工作，任华东文联副主席兼秘书长、上海文联副主席兼党组书记、上海美协党组书记兼常务副主席，上海中国画院筹委会主任。1959年，任中共安徽省委宣传部副部长兼省文联主席、党组书记，安徽省政协副主席，兼任安徽省美协、书协主席。全国政协委员、第三届全国人大代表、历届中国文联委员、中国美协和书协常务理事、中国版画家协会副主席、西泠印社理事等。1986年调回广州，1996年获鲁迅版画奖。工书法、版画、篆刻，书法善"漆书"，篆刻面目较广，时出新意，有《无逸室印存》，另有《创作版画雕刻法》《赖少其自书诗》《赖少其画集》等。

沈觉初　心龙读书记

沈觉初

沈觉初（1915—2008），画家、竹刻家。初名嵒，后更名觉，以字行，一字菊雏，号老菊、菊虎，斋室名容膝斋、眷轵阁、忍冬花馆。浙江德清人，寓居上海。从石门吴待秋学画，擅山水，宗"四王"，直追宋元。兼习篆刻，宗胡钁，旁及砖瓦、封泥，所刻古朴俊雅。供职于朵云轩收购处，与唐云、来楚生过往甚密。善刻竹、刻壶、砚铭等，几遍与海上书画名家合作，用单刀法以刀代笔，形神兼备。由唐云指导，与沈智毅合家刻制砂壶茶具，别具一格。为中国书法家协会会员、上海市文史研究馆馆员。出版有《沈觉初竹刻菁华录》《匠心仙工——沈觉初书画铭刻集萃》。

朱士奇

朱士奇（1916—1938），篆刻家。江苏扬州人。往来于上海、苏州操刀鬻艺，张善孖、张大千、王一亭等代订润例。

朱士奇　闭户工夫颇自奇

沈觉初

徐孝穆

徐孝穆（1916—1999），篆刻家、竹刻家。别名文熙、恭寅，斋室名竹石斋、进贤楼。江苏吴江人。幼承家学，习颜真卿、何绍基书法，1934年就读上海新华艺专，在教务长汪亚尘鼓励下，钻研竹刻艺术。刻竹以浅刻取胜，以刀代笔，运刀灵活多变，能将书画作品形神再现刀下，故诸多书画名家乐与之合作。刻竹扇骨之外，并精于雕砚、紫砂壶、笔筒、镇纸、臂搁及绘画等。篆刻有邓石如、吴昌硕遗风。为上海市书法家协会会员、中国考古学会会员、苏州沧浪诗社社员、上海市文史研究馆馆员等，曾任上海博物馆保管部副主任、上海博物馆文物保护科学实验室主任等。有《徐孝穆刻扇选集》《徐孝穆刻竹》《刻划始信有天功》《徐孝穆竹刻艺术拓片集》。

徐孝穆

徐孝穆　冰玉一色

徐子鹤

徐子鹤（1916—1999），书画家、鉴定家、篆刻家。名翼、寿昌。江苏吴县（今苏州）人。1930年从曹标学画，1934年在沪拜钱瘦铁为师，曾随钱氏夫妇赴日。1937年在苏州开刻印铺鬻艺。抗战胜利后，任苏州美专国画系教授，居上海。1949年后任上海市中国画第四创作组组长，1956年应安徽省文化局聘请，在省博物馆从事书画鉴定，曾由谢稚柳推荐为上海博物馆所藏唐人孙位《高逸图》补笔。擅书法、绘画，尤擅山水、梅花，兼擅篆刻。晚年定居上海。曾任安徽艺术学院教授、安徽省书画院副院长、安徽美协理事、中国美术家协会会员。有《徐子鹤画集》《怎样画梅花》。

徐子鹤

潘静安

潘静安（1916—2000），书法家、篆刻家。初名桢幹，亦作贞干、静庵，又名柱，别署子固，斋室名静居。广东番禺（一说南海）人。早慧，九岁学治印，常"抱《说文》《金石索》与诸家印谱相与共寝食"。书工四体，兼习西洋画。1935年远游沪渎，次年从易大庵游，得其真传，易大庵誉其印可当牧甫半席。其表面赴沪从事艺文活动，实欲投奔江南抗日队伍，后加入中共，日军入租界前即回香港。抗战军

潘静安

沙曼翁

沙曼翁　结交皆老苍

兴，受命出任八路军驻港办事处机要秘书、机要部门主管，做了大量秘密工作，甚得周恩来器重。行事低调谨严，诸多事迹外人不知，自己亦绝口不谈。

汪统

汪统（1916—2011），书法家、藏印家。字潜龙，号忒翁，斋室名春晖堂。上海嘉定人。毕业于上海圣约翰大学，会计师。擅书法，藏明清以来名家篆刻及珍贵名石甚富。藏印辑有《为嫪城汪氏刻百钮专集》（后出版书名为《复戡印集》《嫪城汪氏春晖堂藏印百品》）。

沙曼翁

沙曼翁（1916—2011），满族，书画家、篆刻家。祖姓爱新觉罗，原名古痕，别署寐翁、曼公、听蕉、苦茶、古木堂。书法师从虞山萧蜕庵，四体兼工，尤擅篆隶，亦能画，精于篆刻，印宗秦汉，曾与马公愚、王个簃等组织中国金石篆刻研究社。1956年，参与该研究社组织的《鲁迅笔名印谱》集体创作。甲骨文作品在《书法》杂志主办"全国首届群众书法评比"活动中获一等奖，2009年获第三届中国书法兰亭奖终身成就奖。为中国书法家协会会员、江苏

省文史研究馆馆员、苏州市书法家协会顾问、东吴印社名誉社长，并担任新加坡中华书学会评议委员、菲律宾中华书学会学术顾问。有《沙曼翁篆刻卷》等。

赵遂之

赵遂之（约1916—？），篆刻家。名国煌，字邃知，号袭尘，别署一个轩主人。江苏丹徒人。赵宗抃长子，弟赵过之亦能印。"遂之年十三，能刻印"，篆刻法吴让之、赵之谦、徐三庚等，20世纪二三十年代随父来沪鬻艺，1949年后居南京，20世纪60年代任中学教师。刻印辑有《一个轩印存》，亦名《赵遂之印存》。

赵遂之　偷得浮生半日闲

钱倚兰

钱倚兰（1917—1990后），女，原名藕姑，后更名晴澜，号倚兰女史。擅书画篆刻和昆曲，年轻时为海上十大舞星之一，后为吴似兰侍妾，因取名倚兰。为中国金石篆刻研究社社员，篆刻工稳大方。1956年，参与该研究社组织的《鲁迅笔名印谱》集体创作。

钱倚兰　史贵

万一鹏

万一鹏（1917—1994），书画家、篆刻家。字啸云，号铎和尚、无因老人、墨庐，斋室名万壑草堂、频中圣室、海德楼。嘉定人。幼承家学，喜好绘事。抗战军兴，避寇浙江、江西等地，1949年南迁香港，1973年任香港中文大学艺术系讲师，创办万壑草堂画会，1984年移居加拿大。工书法、国画，亦能指画，善刻印，有《万一鹏山水画集》《万壑丘山——万一鹏山水画》《万一鹏山水画说》等。

万一鹏

卢静安

卢静安（1917—2010），书画家、篆刻家。别名石臣，号追琢居士。浙江鄞县（今宁波）人。工诗词，擅书画，喜作擘窠大字。擅篆刻，师从杨霁园，宗法秦汉，古朴秀丽，近徐三庚。上海市书法家协会会员、西泠印社社员、春江书画院常务理事、虹口书画院画师。刻印辑有《卢石臣闲章集》《天童寺十景印谱》《阿育王寺胜迹印谱》《石臣印谱》《黄山名胜印谱》等，与叶隐谷合刻《闸北革命史料印谱》。

卢静安

卢静安　热血日报

臧曼君

臧曼君（1917—？），女，书画家、篆刻家。江苏江都人。善书画、精篆刻，无脂粉气，张大千曾以"力能扛鼎"题其印册。抗战胜利后与夫高甜心寓居上海，以刻印为业。

侯福昌

侯福昌（1918—1976），篆刻家。名昌，以字行，号玉川子，斋室名华篆楼，江苏苏州人，居上海。萧蜕庵入室弟子，篆刻得赵古泥指授，师法秦

侯福昌　容庚长寿

汉，善刻鸟虫篆，所作婉转风雅，秀丽清逸，气息高古。曾搜罗彝器古兵款识及秦汉印文、镜洗、瓦砖等鸟虫篆体，编成十五卷《鸟虫书汇编》。为中国金石篆刻研究社社员。1956年，参与该研究社组织的《鲁迅笔名印谱》集体创作。刻印辑有《侯福昌印存》《无双印谱》。

谢博文

谢博文（1918—1985），画家、篆刻家。字师约，号倚云，别署倚云居士。浙江温州人，寓居上海。篆刻家谢磊明之子。上海市书法家协会会员。工诗文、绘画，擅山水，间作花卉。篆刻于家学基础上远宗秦汉，对近代印人亦揣摩研究，刀法苍老古拙。20世纪40年代起，以授徒为生。1956年，参与中国金石篆刻研究社组织的《鲁迅笔名印谱》集体创作。20世纪70年代初，上海东方红书画社（上海书画出版社）编辑《革命样板戏》《批林批孔》等书法篆刻丛书，为特邀作者。有《谢师约画集》《博古轩朱迹》。

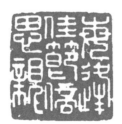

谢博文　每逢佳节倍思亲

朱子鹤

朱子鹤（1918—2006），书画家、篆刻家。别名梦龄，字朱墨，别署今墨。江苏常熟人。幼承家学，诗词、书画、篆刻得邑人张映南、季今峝、赵古泥等指点，尤工山水画。曾任上海机修总厂（上海冶金设备总厂）职员、如皋县警察局总务课课长、昆山县赋税管理处课长等，1990年为上海市文史研究馆馆员。有《朱子鹤印存》《朱子鹤山水画集》《春来阁词》等。

朱子鹤　徐永端

刘颖白

刘颖白（1918—2005），篆刻家。上海人。藏书家刘三畇孙。善篆刻，宗法秦汉。曾任上海审计事务所二分所特约审计，高级会计师。1956年参与中国金

刘颖白　江州司马

石篆刻研究社组织的《鲁迅笔名印谱》集体创作。与殷安如合编《陈去病诗文集》。

任书博

任书博（1918—2012），书画家、篆刻家。名世朴，字书博，号朴庐，斋室名松竹草堂，江苏镇江人，久寓沪上。上海市文史研究馆馆员、中国书法家协会会员。吴湖帆入室弟子，得以临习梅景书屋所藏秦汉古印及古代书画精品。书法师承秦汉及晋唐诸家，绘画取法宋元，尤擅松竹，得元代柯九思、李息斋遗韵。所刻印朴厚古雅，为吴湖帆、陆俨少、朱屺瞻、谢稚柳、唐云等海上名家治印甚多，1956年，参与中国金石篆刻研究社组织的《鲁迅笔名印谱》集体创作。辑《松竹草堂藏印》，出版有《朴庐印痕》《怎样画竹》《佛家警语印集》（该书前在美国出版名为《传佛心印印集》）。

任书博　明心见性

丁翔华

丁翔华（1919—1939），书画家、篆刻家。原名祥华、字训康，号吉金、乐石，别署蜗牛居士，斋室名蜗庐、吉金乐石室。宁波镇海人。丁健行之子。幼聪颖，嗜金石、书画、诗文及拳击、西洋剑术，成名甚早，惜英年早逝。有《蜗牛居士全集》，存《蜗庐印存》，并附《治印一得》文。

邓大川

邓大川（1919—1983），书法家、篆刻家。字达川，别署邓达。江苏无锡人。中国书法家协会会员。工书，幼即好篆刻，得其舅氏陶寿伯启蒙。十三岁到上海冷香阁（印社）学艺，又问业于张石园。以鬻篆为生，善刻水晶、象牙印。刻印以工整见称，线条雅洁，气息中正平和，不激不厉，风规自远。

邓大川　厉氏树雄珍藏

凌虚

凌虚（1919—2016），画家、篆刻家。号万顷，别署碧浪野叟。浙江湖州人。毕业于上海新华艺术专科学校国画系，从邓散木学习书法、篆刻。曾在上海中国艺专、行知艺校、安徽师大艺术系任教，20世纪50年代迁居苏州，供职于桃花坞木刻年画社。为中国美术家协会会员、嘉兴中国画院名誉院长等。善国画，尤擅画鱼，篆刻宗法秦汉。有《凌虚画金鱼》《金鱼百图集》等。

周节之

周节之（1920—2008），书法家、篆刻家。原名礼、礼予，六十岁以后以字节之行，号息柯，晚雪

周节之　寥廓江天万里霜

柯，斋室名息柯簃。浙江宁波人。早年加入龙渊印社、上海中国金石篆刻研究社，为中国书法家协会会员、西泠印社社员、浙江省书协篆刻创委会顾问。幼承家学，后受业于沙孟海，篆刻宗秦玺汉印及邓石如、吴让之、赵之谦。有《周节之印存》。

徐璞生

徐璞生（1921—1979），篆刻家。名琢，号京口散人，晚号琢翁，斋室名琢斋。江苏镇江人。1939年赴沪，就学于大经中学高中部，青年时期即好篆刻，初从浙派入手，继学吴让之等。20世纪60年代初从沪上陈莲涛习画，其印获赞赏，经推荐师从钱瘦铁，篆

徐璞生

刻面目为之一变，得乃师气息，浑厚朴实，雍容稳健。辑有《琢斋印存》。

单晓天

单晓天（1921—1987），书法家、篆刻家。原名孝天，字琴宰，一字寄闇，"文革"后改名晓天，别署春满楼主、渴庐，所居曰遂在楼，后名春满楼，迁沪西高楼后曰长宁居。浙江绍兴人，幼年随父居上海。西泠印社社员、上海市书法家协会常务理事、上海市政协委员，长期服务广告界。少年时即喜好书法篆刻，书法四体皆工，精于小楷。偶写兰草，亦秀丽可喜。篆刻初学王福庵整饬一派，后经启蒙老师李肖白之介，拜邓散木为师，以天资聪敏、勤奋研求，得乃师奥秘，又上溯古玺、汉印、封泥，往往以含蓄萧散姿态出之，晚岁以战国楚简文字入印，别具韵趣。1956年10月，参与中国金石篆刻研究社组织的《鲁迅笔名印谱》集体创作和编辑。20世纪60年代与方去疾、吴朴堂共同创作《瞿秋白笔名印谱》《古巴谚语印谱》《养猪印谱》《毛主席诗词印谱》等行世。自镌有《鲁迅诗歌印谱》《晓天印稿》，与张用博合著《汉印风格浅析》《来楚生篆刻艺术》《散木印艺》，并撰写《略谈印章章法》《关于篆刻的三个问题》《秦汉印章特征简说》等论文发表。书法出版有《单晓天临钟王小楷八种》《选唐诗二十八首小楷》等。

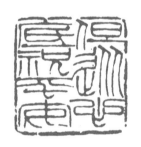

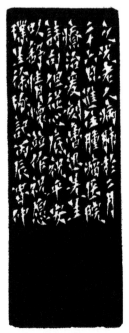

徐璞生　但从心底祝平安

单晓天

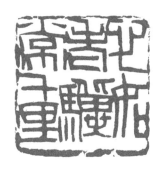

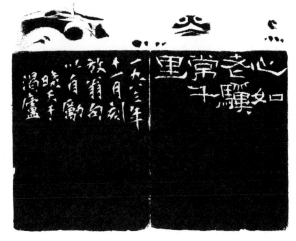

单晓天　心如老骥常千里

柳亚子嘱为毛泽东刻印章二枚，先后在武汉、重庆、上海、香港等地举办书画篆刻展。1949年后，任湖北省书法家协会副主席、武汉市书协副主席、武汉黄鹤楼书画社社长、东湖印社秘书长等。印作规矩又不失巧思，自然雅逸。尝以"二爨"字体刻款识，20世纪60年代尝试以简化字、草书等入印。有《怎样写毛笔字》。

曹立庵

王一羽

王一羽（1921—2007），书法家、篆刻家、藏印家。字兆翔，号羽翁，别署莫愁老人，斋室名凤藏室、乐耕庐、兰楼。江苏南京人。幼承庭训，学书由隶而篆，九岁得湖南李栖云指授，十六岁从吴昌硕高弟金铁芝游，得窥缶庐篆刻门径。弱冠时罹患类风湿关节炎，一病经年，已成痼疾，遂赴沪求医，养疴沪西田庄，经比邻淮阴陈伯衡之介，得拜王福庵门下，后返乡创办南京业余书法篆刻学校。书法四体皆备，尤擅金文，以"散盘"为主，兼临两周诸器；隶书以《夏承》《礼器》"为宗，参以《张迁》《华山》《曹全》《石门颂》诸碑；楷则自魏晋墓志入，草临"二王"，归于章草；篆刻以汉印筑基，缶庐为用，旁涉皖浙。中年后喜以钟鼎文入印，所作浑朴古穆，而奏刀多以左手为之。供职于南京博物院，为副研究员。曾创南京印社。为中国书法家协会会员、南京市

曹立庵

曹立庵（1921—1991），书画家、篆刻家。名晋，学名美植，号十万印楼主人。湖北武昌人。早年就读于香港广州大学附中和上海的光华大学，请益于王福庵、蒋吟秋等，抗战间入川，结识何香凝、于右任、沈钧儒、柳亚子、郭沫若、陈叔通等，1945年遵

王一羽

王一羽　凤藏室

程十发　程十发

书法家协会顾问、南京印社顾问。刻印辑有《兰楼印存》及《兰楼遗珍》三卷。

能刻印。曾任中国美术家协会理事、上海市美术家协会副主席、西泠印社副社长、上海交通大学教授、中国画研究院院务委员。有《程十发书画》《程十发近作选》《程十发花鸟习作选》等。

程十发

程十发（1921—2007），书画家、篆刻家。原名潼，斋室名步鲸楼、三釜书屋。上海松江人。毕业于上海美术专科学校中国画系，1952年入华东人民美术出版社，后入上海中国画院，任院长。山水、人物、花鸟兼擅，并从事连环画、年画、插图创作。其画取法于梁楷、贯休、陈洪绶、任伯年诸家，书法得力于秦汉木简及怀素狂草，熔草、篆、隶诸体于一炉，亦

程十发

郭若愚

郭若愚（1921—2012），古文字学家、书画家、篆刻家。字智龛。上海人。光华大学中国文学系毕业，获文学士学位。1949年供职于华东军政委员会文化部文物处，1960年调上海市文物保管委员会，任上海博物馆考古部副主任。1980年应上海师范大学中文系聘为教授。擅书法，亦能画，精于古文字考证。师从邓散木、阮性山、郭沫若。篆刻白文宗法秦汉，朱文出入古匋、封泥之间。喜赵古泥一脉，凡所见，一一摹为副本，收存达千余方，惜于"文革"间毁失。1956年10月，参与中国金石篆刻研究社组织的《鲁迅笔名印谱》集体创作。辑诸家篆刻成《若愚所见印存》，有《篆刻史话》《殷契拾掇》《殷契拾掇二编》《殷契文字缀合》《战国楚简文字编》《太平天国革命文物图录》《红楼梦风物考》《古代吉祥钱图像赏析》《落英缤纷·师友忆念集》

郭若愚

郭若愚　居岐之阳

《智龛金石书画论集》《智龛品钱录》《智龛品壶录》
《智龛品砚录》等。

魏乐唐

　　魏乐唐（1921—2012），书法家、篆刻家、油画
家。单名魏刚，字伯陶。浙江余姚人，生于上海。幼喜
翰墨，随李健习书，年十六岁在上海大新画廊举办个
展。1949年移居香港，后定居美国，曾入麻省理工学院

学习抽象艺术，多次举办个展，1991年于上海朵云轩举
办"魏乐唐书画篆刻展"。书擅篆隶，治印仿古玺汉印
而能出新意。先后有《乐唐印存》三种刊行。

徐植

　　徐植（1921—2014），书画家、篆刻家。又名
家植，字慕熙，斋室名半规庵。湖南长沙人，久居上
海。长期从事学校教育工作，能四体书，精于篆书，
汉篆别具特色，苍郁浑古。篆刻少得赵叔孺传授，
1943年拜王福庵门下，本秦汉而斟酌于浙皖两派之
间，取精自用，书刻相彰。1956年10月，参与中国金
石篆刻研究社组织的《鲁迅笔名印谱》集体创作。兼
工丹青花鸟，系江寒汀、陆抑非两大家入室弟子。为
上海市文史研究馆馆员、中国书法家协会会员、西泠
印社社员、上海市书法家协会会员。

徐植

魏乐唐　老子犹龙

徐植　山翠留人

吴朴

吴朴（1922—1966），书法家、篆刻家。幼名得天，曾用名朴堂，号厚庵。浙江绍兴人，居上海。自幼即嗜书法、篆刻，初从浙派入手，继法吴昌硕，均能得其神似。经叶为铭介绍，1940年师事王福庵，艺益进，深得王氏嘉许，并以侄孙女许之。1946年，经推荐任南京国民政府文官处印铸局技正，专职官印印模之篆写，王氏晚年亦常委其代刀。1956年，参与中国金石篆刻研究社组织的《鲁迅笔名印谱》集体创作和编辑；同年由陈叔通推介，参加上海市文物保管委员会整理部工作，后任职上海博物馆，"文革"初期受冲击而自戕。于金石书画文物，尤于明清流派篆刻作品之鉴别，特有会心。所作以工稳整饬、谨严精致、典雅朴实见长，与方去疾、单孝天人称海上印坛"三驾马车"。早年曾摹各家所藏之战国朱文小玺精品四百余方，辑成《小玺汇存》，由宣和印社钤拓刊行。又辑赵之谦印成《二金蝶堂印谱》一册，撰《印章的起源和流派》，编写《宾虹草堂玺印释文》，20世纪60年代与方去疾、单孝天共同创作《瞿秋白笔名印谱》《古巴谚语印谱》《养猪印谱》《毛主席诗词印谱》等，1963年与马公愚、王个簃、钱君匋、叶潞渊、方去疾等刻成《西湖胜迹印集》。辑自刻印成《朴堂印稿》。

吴朴　风娇雨秀

吴朴

王京盫

王京盫（1922—1996），书法家、篆刻家。初名金火，更名劲父，号澂翁、铁翁，"文革"后以京簠、京盫行世，别署守正楼主、宝敦楼丁、力学斋主、蛟川外史等。原籍浙江镇海（今属宁波），生于杭州，居上海浦东高桥，故自称"海上杭人"。十九岁负笈上海，受业于王福庵，其书、印得其正传，工稳雅致，偶作山水、花卉，富笔墨情趣。为中国书法家协会会员、浙江省书法家协会顾问、西泠印社社员、上海市书法家协会会员。有《百寿图印谱》《宝敦楼随笔》《艺风堂友朋小传》《篆刻要旨》《说文解字二百例》等。

王京盫

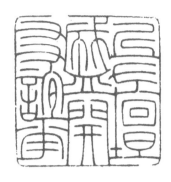

王京盙　乒坛盛开友谊花

方去疾

方去疾（1922—2001），印学家、书画家、篆刻家。初名文俊，字正乎，后改名疾，字去疾，号之木、木斋，别署四角亭长，斋室名乐易榭。浙江温州人，祖籍泰顺。1934年定居上海，在三兄方节庵所设宣和印社从业。1947年加入西泠印社。1960年供职于朵云轩上海书画出版社，任编审，曾任西泠印社副社长、中国书法家协会副主席、上海市书法家协会副主席、上海市文联副主席、上海市政协委员。精于印章鉴定、印学考订。从张石园学山水，书法以秦隶、诏版参以汉碑额，纵横奇肆，醇厚高古。篆刻学古玺、秦汉，借镜古币、镜铭文字、熔诏版、凿印于一炉，章法欹侧多姿，善于造险，刀法爽利苍劲，古朴浑厚，不事修饰，别开生面，又尝以简体字入印，毫无违和之感。边款书体丰富，楷、隶、篆、草四体兼备，精彩纷呈。其篆刻艺术，影响了不少印人。所编明、清流派印人的印谱，"对于正在兴起的新时期篆刻艺术热潮，起到了极大的启蒙和推进作用"。所编订《明清篆刻流派印谱》"勾勒了文人篆刻研究的学术框架，首次梳理出明清篆刻流派形成发展的基本线索，为后续的深入研究奠定了基础，是新时期印学学

科建设最初而且最重要的成果之一"。其研究成果，让明清流派重放光彩，使文彭、何震、苏宣、汪关、朱简等一大批篆刻家的印风得以廓清，是明清篆刻研究领域一次突破性总结。1956年，参与中国金石篆刻研究社组织的《鲁迅笔名印谱》集体创作，经编校后以上海宣和印社钤拓刊行。有《去疾印稿》《乐易榭藏印》《方去疾篆唐诗》《去疾治印》。另与吴朴、单孝天合刻《瞿秋白笔名印谱》《古巴谚语印谱》《养猪印谱》，编有《明清篆刻流派印谱》《吴让之印谱》《吴昌硕篆刻选辑》《吴昌硕印谱》《汪关印谱》等。

方去疾

方去疾　但愿人长久千里共婵娟

朱白

朱白（1922—2003），篆刻家。金山人。篆刻师从吴昌硕弟子吴松根，印风刚健古朴。

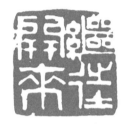

朱白　继往开来

应中逸

应中逸（1922—2004），书画家、篆刻家。又名应燮，号黎生，别署梅仙，斋室名寒香室。浙江宁波人。自幼酷爱美术，书法自颜体入手，刻印取法秦汉。20世纪40年代入上海鼎镕书画研究社，师承黄葆戉、王师子、汪声远、周蕙。画从花卉入手，以写梅著称。1958年由上海调甘肃，从事工艺美术工作。后任中国民主促进会中央常委、民进甘肃省委员会主任委员、甘肃省政协副主席。为中国书法家协会会员、甘肃省书法家协会名誉主席、中国工艺美术学会理事、甘肃省美术家协会常务理事。

应中逸

郑为

郑为（1922—2005），书画家、篆刻家。上海松江人。毕业于国立艺术专科学校西洋画系，曾得林风眠、关良教海。供职于上海博物馆，任研究员。善书法、绘画，兼及中西美术理论之研究与古书画文物之鉴定，亦长于篆刻。为国家文物鉴定委员会委员、中国美术家协会会员、上海美术馆收藏委员会委员。有《中国彩陶艺术》《石涛》《虚谷画选》《点石斋画报时事画选》等，并主编《中国画迹大观·上海博物馆卷》《中国书画家印鉴款识》《中国绘画史》等。

郑为

翁运凡

翁运凡（1924—2010），书法家、篆刻家。学名欣敏，亦署恂敏，斋室名渭瀛庐。浙江慈溪人。1944年在沪上东南书画社学习书画篆刻，师从马公愚、白蕉，曾在上海银号任职。1949年后去杭州，供职于新儿童报社等。擅篆隶，印宗秦汉。

江成之

江成之（1924—2015），篆刻家、藏印家。原名文信，字成之，以字行，号履庵，别署亦静居。祖籍嘉兴。童年学书，尤好北碑金石文字。1943年，王

江成之

品获《书法》杂志主办"全国篆刻征稿评比"一等奖。篆刻瓣香浙派，致力两汉，旁参宋元。所刻浙派作品，非碎刀切出，是冲切结合，先以冲刀刻出长线条，复于线条边缘以短刀补切数刀，刀法劲挺生辣，得清刚之气，方去疾谓之"用冲刀刻浙派"。印风端庄凝重、严谨精微。留心收藏，藏西泠八家刻印颇富。整理编辑出版《丁敬印谱》《赵之琛印谱》《钱松印谱》，有《江成之印存》《履庵印稿》《履庵藏印选》《江成之印汇》。

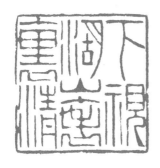

王硕吾

王硕吾（1925—1990），篆刻家。原名士增。浙江杭州人。王福庵次子。聪慧好学，曾就读上海私立大同大学机电系。篆刻承家学，工稳典雅，不激不厉，风规自远。1946年5月由吴待秋、童心安、姚虞琴、汤定之等代订篆刻润例。

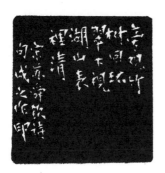

江成之　下视湖山表里清

王硕吾

福庵见其双钩西泠八家印稿及篆刻习作，颇为嘉许，遂录为弟子。为西泠印社早期社员、中国书法家协会会员、上海市书法家协会理事、上海市文史研究馆馆员。1959年调入上海第三钢铁厂，任统计师。工作之余，热心辅导"上钢三厂职工篆刻小组"篆刻创作，成果颇丰，为沪上著名篆刻团体。"文革"后期，用简化字入印，颇有可观者。20世纪70年代中后期，参与修订《辞海》有关篆刻条目工作。1983年，篆刻作

王硕吾　读书万卷始通神

田原

田原（1925—2014），书画家、篆刻家、作家。笔名阿牛、鲁牛、饭牛、司马车等，斋室名五台山下斗室、难得清闲斋。上海人，20世纪90年代中期迁居深圳。早年任小学美术教师，1949年5月起先后在解放军前哨剧团、溧水县文化馆、苏南日报社、新华日报社工作。1980年调入江苏省文联书法家协会。一生酷爱书法美术，自学成才，多才多艺，擅漫画、国画、版画、刻纸、连环画、封面装帧、书法、篆刻。国画以人物、山水为主，笔墨简练，生动含蓄。书法广涉各体，后专攻"板桥体"，所作奔放洒脱，峻峭凝重。撰写有大量杂文、诗歌、随笔及多部小说与剧本。为中国美术家协会会员、中国书法家协会会员、中国版画家协会会员、中国工艺美术学会理事、中国动画协会会员、中国剪纸协会顾问、江苏省书法家协会秘书长、金陵印社名誉社长等。出版书籍近百部，有《田原硬笔书法》《板桥书法书体变化百例》《中国玩具》《中国古代玩具》《中日民间玩具》等。

符骥良

符骥良　白果庵主所藏

田原　赵朴初

符骥良

符骥良（1926—2011），书法家、篆刻家。字裕民，号雪之，斋室名梵怡堂。江苏江阴人，居上海。从王福庵、钱瘦铁、唐云、钱君匋等交游，书法从篆隶、北魏诸碑入手，篆刻初学赵之谦，后宗秦汉，亦精铜刻及雕砚。善原印钤拓，并擅制印泥，得张鲁庵法，有海墨印泥问世。1949年后钱君匋篆刻印谱，多延其钤拓。为中国金石篆刻研究社秘书、上海市书法家协会会员、海墨画社金石篆刻书法部主任。辑有《语石楼印存》《雪之印存》《符骥良印存》，著有

《篆刻器具常识》等。

潘德熙

潘德熙（1926—2013），书法家、篆刻家。号味琴，室号瓶研斋。浙江平湖人，居上海。曾在平湖中学任教，长期从事银行工作和宣教工作。1978年供职于上海书画出版社，任《书法》杂志编辑。为中国书法家协会会员、上海市书法家协会理事、西泠印社社员。自幼喜书画篆刻，擅长篆、隶，篆书学《石鼓文》，隶书取法《曹全》《史晨》等汉碑，风神独到。治印宗秦汉，曾得钱瘦铁指导。于书法理论亦有研究，主要撰述有《略谈赵之谦篆刻艺术》《钱瘦铁先生的篆刻艺术》等。著有《印款刻拓常识》《文房四宝——中国书具文化》，与人合著《中国篆刻艺术》《大学书法》及《中华书法篆刻大辞典（印人、印谱部分）》等。

潘德熙

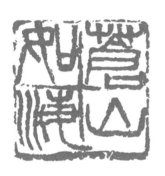

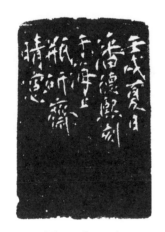

潘德熙　苍山如海

冒怀苏

冒怀苏（1927—2002），版画家、篆刻家。笔名卯君、阿素。江苏如皋人。冒鹤亭孙。20世纪40年代末期入上海中华艺术研究所学习，擅木刻、装帧设计及篆刻，曾任上海人民出版社、上海人民美术出版社美术编辑。为中国美术家协会会员、中国版画家协会会员。有《冒鹤亭先生年谱》《冒怀苏画集》。

冒怀苏

马承源

马承源（1927—2004），青铜器专家、考古学家、篆刻家。原名楚原，号楚郎、别署原、香里居。浙江镇海人。曾任上海博物馆馆长、上海市文管会常务副主任、中国博物馆学会副理事长、上海文物博物馆学会理事长、中国考古学会理事、中国古文字研究会理事、中国国家文物鉴定委员会委员，兼任复旦大学、华东师范大学教授等，主要从事青铜器、简牍研究和鉴定。好书法、篆刻。有《中国青铜器研究》《上海博物馆藏战国楚竹书》（第一、二册）《中国

韦志明

韦志明（1927—1998），篆刻家、金石传拓家。善篆刻，中国金石篆刻研究社成员，1956年参与该研究社组织的《鲁迅笔名印谱》集体创作。曾供职于上海博物馆，尤擅金石传拓。

马承源

马承源　采葛

古代青铜器》《仰韶文化的彩陶》《上海博物馆藏青
铜器》《青铜礼器》等又《马承源翰墨金石作品》。

张用博

张用博（1933—2018），书法家、篆刻家。字
尚犀，号江南游子。原籍江苏沭阳，1955年定居上
海。早年问业于乔木、单晓天，60年代初师从来楚
生。善书法，刻印钦佩来氏泼辣豪放之风，心慕手
追，兼及晚清诸家，上溯秦汉，奏刀大胆生辣，格调
古朴自然，所作肖形印简练概括、古意盎然。为中国
书法家协会会员、上海市书法家协会理事及篆刻委员

张用博

张用博　佛造像

会委员、西泠印社社员、上海市浦东新区书法家协会
副会长、上海浦东书画研究会会长。曾与单晓天合撰
《汉印风格浅析》，合著《来楚生篆刻艺术》《散木
印艺》《来楚生篆刻述真》等。与吴颐人合辑《来楚
生印存》，个人作品辑有《张用博书法篆刻作品集》
《尚犀书·刻》。

孙正和

孙正和（1935—1990），书法家、篆刻家。字
绳墨，号木蕉堂人，别号镜庐。原籍浙江奉化，生于
上海。早年从马公愚、钱君匋、施南池学金石书画。
1956年求学于复旦大学，师事郭绍虞。毕业后在北京
大学工作，随邓散木研习书法篆刻，后得张宗祥、白
蕉、陆维钊指授。四体书均精，尤以竹简行书见长，
挺秀豪放，风格俊雅。篆刻善以楷、行、草、隶各体
入印。曾任浙江省新昌中学高级教师，为中国书法家
协会会员、绍兴市书法家协会副主席。

孙正和　北山楼诗

童辰翊

童辰翊（1947—2013），篆刻家。字可移。浙江
宁波人，居上海。师从韩天衡，擅篆刻，对印石颇有
研究。供职于上海书店出版社，任书画编辑室编辑。
为中国书法家协会会员、西泠印社理事。有《中国印
石图谱》，编有《明清篆刻家印谱》丛书、《现代篆
刻家印谱》丛书等，刻印辑成《童可移印存》《童辰
翊印谱》。

童辰翊

版大量字帖书刊。曾任中国书法家协会第二届理事、上海市书法家协会常务理事、《书法》杂志副主编。书法师从来楚生、方去疾，并得马公愚指授，书工四体，尤擅隶书。兼能刻印，于边款用力甚勤，篆隶真行草五体俱备，驱刀如笔，有《方传鑫印款》《方传鑫书历代百花诗帖》《六体书唐诗二十首》（隶书部分）、《六体书唐宋词二十二首》（隶书部分）等。

方传鑫

童辰翊　志士仁人无求生以害仁

方传鑫　驱山走海

郑涛

方传鑫

　　方传鑫（1948—2017），书法家、篆刻家。浙江鄞县人，生于上海。上海书画出版社编辑，编辑出

　　郑涛（1956—2002），篆刻家。别署顽石堂。上海人。师从韩天衡，擅篆刻，取法吴让之、黄牧甫及西晋印风，萧散酣畅，颇具新意。曾供职于上海南洋电机厂企业管理办公室。中国书法家协会会员、上海

郑涛　画乃心印

市书法家协会会员。合著有《古瓦当文编》。

施元亮

施元亮

施元亮（1961—2017），书法家、篆刻家。号启斋，别署三思斋。上海嘉定娄塘人。西泠印社社员、中国书法家协会会员、上海市书法家协会会员、上海市闵行区书法协会副会长。篆刻师事陈巨来、方去疾。辑有《花押印汇》《施元亮作品集》。

施元亮　意与古会

三

印谱

概　述

　　元至正六年（1346），年届67岁的杭州人吴福孙出任上海县主簿，并殁于任上。在其一生的著述中有《古印史》一卷，因而使得上海印谱可以据以上溯至元代，一如我们根据北宋杨克一的《集古印格》序文，追溯到中国印谱史的滥觞。

　　整部中国印谱史在明隆庆前的遗存轨迹，乏善可陈，直至上海顾氏芸阁汇聚家藏和友朋的秦汉原印，以原印钤盖的方式，数次制作成册。一部顾氏《集古印谱》使得上海印谱史有了一个引以为傲的正式登场，中国印谱史也因此开始了新的篇章。

　　顾氏《集古印谱》所采用的著录形式，不仅使篆刻鉴赏者得到了全新的视觉享受，也在篆刻创作观念上引发了一场革命性转变。鉴于原钤印谱制作的特殊性，在强烈的需求声中，由王常编辑，顾从德校订的《印薮》木刻刊印本，加上修版再刷和包括上海吴之骥等人的数次翻刻，该谱"尔时家至户到手一编，于是当代印家望汉有顶"，极大地满足了市场的需求。而从现存的明代后期摹古印谱看，在创作和谱本形式上大多受《印薮》的影响，华亭陈钜昌《古印选》和云间陆鑨《片玉堂集古印章》均是其中代表之谱。更有王常在《印薮》基础上重新编辑的《秦汉印统》和云间潘云杰延请杨当时、苏尔宣所制的《集古印范》《秦汉印范》。明代上海印谱尚有：作为集篆印谱先导的《承清馆印谱》，即受到"嘉定四先生"之一李流芳的署名参与；与程嘉燧、李流芳过从甚密，并篆刻载录有大量沪籍名士的汪关《宝印斋印式》；陈继儒直接参与鉴定的《演露堂印赏》等。从今天所能读到的为数不多的明代印谱，足以彰显上海地区深厚的篆刻渊源。

　　在清季上海印谱中，康雍间云间张智锡《存古堂印谱》、青浦陈梦鲲《泉香印谱》等均是存世珍稀之本。其时松江地区渐成气候的"云间派"，代表人物王睿章、王玉如、鞠履厚等人的篆刻作品面目，大多是通过印谱的流传才得以存世，与明末清初的其他印学流派相较，成为不可多得的印学研究完整样本。嘉庆至道光上海开埠间，海上印人们以各自对篆刻艺术的理解，进行着不懈的努力并将之体现在印谱之中。

　　开埠初期的海上印坛，延续着之前的印风和自然生发的印谱制作节奏。但是，随着城市的崛起和区位优势，人口数量相对集聚，加上新兴出版业的泛滥，印谱的制作、传播被赋予了新的方法和意义。以苏州扫叶山房书肆为代表，完成了从传统雕版到石印技术的蜕变，并由苏州转向上海发展，在朱记荣的参与下，《行素堂集古印存》和《槐庐集古印谱》首先出版面市。另一位寓居上海不久的篆刻行家吴隐，则更是以印谱制作为起点，开始了他的出版事业。至此，上海真正开始了在中国篆刻史上"半壁江山"的艺术历程。

进入民国以后，扫叶山房以旧谱重版石印的形式，陆续出版了《小石山房印谱》《学山堂印存》《谷园印谱》《历朝史印》《集古印谱》等。商务印书馆、有正书局、神州国光社等也都陆续开展印谱出版的业务。最为值得称道的还是上海西泠印社的印谱出版，经过两代人的积累，不仅在出版数量上无人可比，而且在制作方式上也别具特色，大量使用的锌版钤印墨拓技术，使得印谱的出版在质量和成本上找到了最佳结合点。

民国时期的上海印谱，相较上海西泠印社在普及方面做的贡献，张鲁庵以及方节庵的宣和印社所制作的印谱，则在追求品质方面用力尤深。其他如刘体智、高络园、宣哲、易大庵等自辑印谱，同样从不同的角度传播着篆刻艺术。

随着上海的解放，篆刻艺术迎来了全新的时代，方去疾继胞兄之遗意完成《苦铁印选》《晚清四大家印谱》，并继续以宣和印社之名义编辑印谱，直至1956年公私合营。20世纪50年代末的"中国金石篆刻研究社筹备会"为我们留下了《鲁迅笔名印谱》《庆祝建国十周年印谱》两部印谱，同期的钱君匋对印谱编辑的热情，也一直持续高涨，上海印人对传统宣纸线装本制作的钟爱可见一斑。以1965年朵云轩出版的《吴昌硕篆刻选集》，以及1972年上海书画社出版的《新印谱》系列为前导，上海出版单位数十年来，除积极适时地推出当代印人作品集外，还精心策划选题，从《现代篆刻选辑》系列、《中国历代印谱丛书》系列，至《海派代表篆刻家系列作品集》系列，于中国乃至世界汉文化圈内的篆刻艺术之推广作用和影响，又何须赘言！

《古印史》

古玺印谱。《古印史》一卷，元吴福孙辑。今佚。吴福孙于元至正六年（1346）授上海县主簿，寓上海。元黄溍《上海县主簿吴君墓志铭》称："君兼工于篆籀……嗜古彝器、法书、名画，其书篆施于金石为尤宜。"《中国篆刻辞典》言"成书早于元《吴孟思印谱》"。

《古印史》文献著录

《松邻印谱》

篆刻印谱。《松邻印谱》四卷，明嘉定朱鹤篆刻。今佚。《（光绪）重修宝山县志稿·艺文志》存李流芳题跋一篇："……盖其文自大、小篆至于飞白、鱼虫之迹无所不备。其配字之精、用刀之巧，穷工造微，本秦汉之法度，而奄有宋元之变通，近世工者皆不及也。"世存有关正德、嘉靖间印谱的序跋文字较为罕见，此文所述印谱，为海上早期印谱之珍贵遗存，对印史研究同样具有文献价值。

《集古印谱》

古玺印谱。《集古印谱》不分卷，又称《顾氏集古印谱》，明上海顾从德辑集。明隆庆六年（1572）

墨色钤印本。上海图书馆藏。十二册。开本高24.4厘米，宽16.9厘米；版框高16.2厘米，宽12.6厘米，墨色版刷。卷前有隆庆六年（1572）沈明臣、隆庆五年（1571）黄姬水序文。序前有书牌记，曰："古玉印百五十有奇，古铜印千六百有奇，家藏及借四方者，集印数年乃成。仅廿部，手印者、藏印者、朱楮者三分之，手印友随亦致病。斯谱有同秦汉真迹，每本白金十两。"序后有《集古印谱凡例》十五则。

《集古印谱》

该谱墨印本外，存世尚有卷轴本、单面四行四列朱钤者数部。单面四行四列朱钤者当以文彭藏本为代表，虽为残存二册，分别藏于浙江省图书馆和松荫轩印学资料馆。顾从德《集古印谱》原钤印本是历代印谱存世最早者，也是以秦汉原印钤印成谱之首创。明甘旸有称："隆庆间，武陵顾氏集古印成谱，行之于世，印章之荒，自此破矣。"

《印薮》

摹古印谱。《印薮》六卷，又名《集古印谱》。明王常编辑、顾从德校订。明万历三年（1575）墨刷刻本。复旦大学图书馆藏。六册。开本高29.7厘米，宽

18.8厘米；版框高20.9厘米，宽14.4厘米，墨色版刷。版心中刻"集古印谱卷几"，下刻叶次及"顾氏芸阁"四字。各卷端首行题"集古印谱卷之几"，次二行均署名"太原王常延年编，武陵顾从德汝修校"。卷一末尾题下镌有"吴门姚起刻"刊工署名。扉叶留存一方朱印玉玦纹样及书牌，铭曰："白鹿纸双印每部价银柒钱，荆川帘每部价银陆钱，恐有赝本，用古玉玦印记。"卷前序文依次为万历三年（1575）顾从德《刻集古印谱引》、王稚登《印薮序》、《集古印谱凡例》十六则及《印谱旧叙》八通。全谱收录3142方印章，计3490枚印蜕。此为《印薮》原刻初印本，字画清晰，刀法剔透，为明刊佳本。《印薮》出版一时间"顾氏谱流通遐迩，尔时家至户到手一编，于是当代印家望汉有顶"（明赵宦光语）。然"《印薮》未出，坏于俗法；《印薮》既出，坏于古法"（明王稚登语），亦是不争之事实。

《印薮》

《古印选》

摹古印谱。《古印选》四卷，明华亭陈钜昌摹刻。万历三十三年（1605）钤刻本。四册。版框高15.8厘米，宽10.3厘米，墨色版刷。卷前有董其昌《陈氏古印选引》、张翼轸《陈氏古印选序》、万历三十三年（1605）孙克弘《印选续言》、万历三十二年

（1604）陈钜昌《自叙》及《古印选凡例》十三则。陈钜昌《自叙》曰："吾淞顾氏搜奇钩匿，益大厥成，可谓篆学之忠臣，铁书之良史。第不越卅载，翻揭已再，遂使延津剑去，犹有刻舟，白雪歌淆，随而和郢，迹其源弊，可得而言……不揣辄为手摹，顾氏原谱存其十六，佗则弱岁游囊所自搜采。"

《秦汉印统》

摹古印谱。《秦汉印统》八卷，明鄨郡罗王常编，新都吴元维校。万历三十四年（1606）朱墨刷印刻本。上海图书馆藏。六册。版框高20.5厘米，宽13.5厘米，朱色版刷。卷前序文依次为万历戊申（1608）夏臧懋循《印统序》、乙亥（1575）秋王稚登《印薮序》、隆庆辛未（1571）黄姬水《秦汉印章序》、《集古印统凡例》十九则及《印谱旧叙》八通。明潘之恒《亘史钞·罗龙文传》："（罗龙文被斩西市后）海上顾氏父子俱游宦京师，与龙文交厚，固匿其子某……子某更名王常，进之幸舍，潜心摹古，博雅绝伦。人以王生呼之，不测为何许人也。居海上四十年，而始冠其姓，名曰罗王常，字曰延年……"该谱卷前黄姬水、王稚登序为移录挖改顾氏《集古印谱》《印薮》之序而来。此部

《秦汉印统》

《秦汉印统》卷中留存注释墨丁若干，当为《秦汉印统》原刻初印本，尚有后印修版之本。

《片玉堂集古印章》

摹古印谱。《片玉堂集古印章》不分卷，明云间陆鑴辑集，华亭姚叔仪摹刻。万历三十五年（1607）钤刻本。八册。开本高25.5厘米，宽16.8厘米，四周单边，蓝色版刷。各册端顶格题"片玉堂集古印章"，次行署"云间陆鑴无（元）美父谱"。卷前有《印谱旧叙》八通、《集古印章凡例》十一则。《集古印章凡例》曰："印谱始自宣和，嗣刻数十家，率皆木本拓之，易以模糊。予家旧藏铜玉古印千余，不足者以青田石勒补，二载始竣，顿还旧观，且用朱砂逐方印定，览者自能具眼。"知见谱本珍稀，只此一部张鲁庵捐赠西泠印社本。

《片玉堂集古印章》

《集古印范》

摹古印谱。《集古印范》十卷，明云间潘云杰辑集。明万历三十五年（1607）钤刻本。十册。开本高26.7厘米，宽16.5厘米；版框高16.7厘米，宽12.6厘米，蓝色版刷。扉叶留存书牌铭，曰："古玉铜章传世邈矣，收藏孔艰，既倩名流摹补，经数岁方能合璧。更求友人手印，越几旬甫完一编，传古人独得之秘，肇今世未有之书。朱楮工费，每部总计银五两。"卷前有张所敬《潘氏集古印范序》、潘云杰万历三十五年（1607）《印范小引》及《印范凡例》十三则。

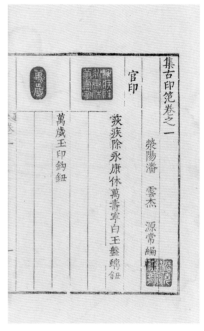

《集古印范》

《秦汉印范》

摹古印谱。《秦汉印范》六卷，明云间潘云杰辑集。明万历三十五年（1607）钤刻本。六册。版框高20.5厘米，宽13.7厘米，蓝色版刷。卷前有万历三十四年（1606）张所敬《潘氏集古印范序》、潘云杰万历三十五年（1607）《印范小引》、《印范凡例》十三则及《印谱旧叙》八通。此谱又有增添张寿朋"印范题辞"的修订版存世。

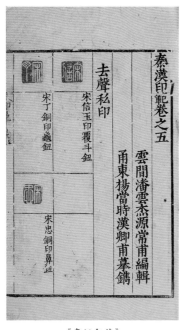

《秦汉印范》

《承清馆印谱》

篆刻印谱。《承清馆印谱》不分卷，明张灏辑集。万历三十六年（1608）钤刻本。苏州图书馆藏。二册。开本高 29.3 厘米，宽 18.2 厘米；版框高 22.3 厘米，宽 14.1 厘米，墨色版刷。册一卷前依次有张崃《承清馆

印谱序》、陈元素《印谱题辞》、张嘉《印谱引》、张灏《自叙》。末依次有李继贞《印谱跋》、王在公《印谱跋》、王伯稠《书印谱后》、李吴滋《印谱跋》、浦士龙《跋张长公印谱》、金在熔《书承清馆印谱后》。册二卷前依次有管珍席《印谱续集引》、张寿朋《题辞》、陆文献《印谱续集题辞》、归昌世《印谱续集序》、张灏《印谱续集自叙》，并附录有归昌世《刻刀诀》一篇。末依次有薄淡儒《跋承清馆印谱续集》、钱龙锡《印谱续集跋》、王志坚《跋印谱续集》、陆献明《题张长君印谱续集后》。是谱共存序跋 21 篇，其中归文休《刻刀诀》为承清馆印谱系列中所独存。共辑录治印者姓名 15 人，印蜕 320 方。

该部为知见《承清馆印谱》版本系列最早者。在其近十年编辑流变中，共产生三种版本系列，谱本版式、录印内容及署名作者等均相应变化。

《宝印斋印式》

古玺、篆刻合册印谱。《宝印斋印式》二卷，明汪关辑集、篆刻。明万历四十二年（1614）钤印本。二册。开本高 25.2 厘米，宽 16.2 厘米；四周墨色线描单边，

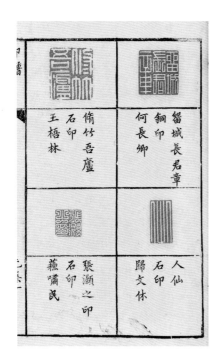

《承清馆印谱》

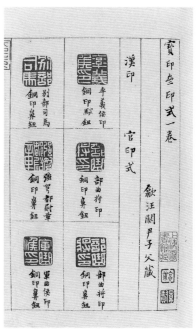

《宝印斋印式》

线框高 20.8 厘米，宽 13 厘米。卷一册首存万历四十二年（1614）李流芳序，末存是年汪关跋语。卷二册首存李流芳万历四十年（1612）《题王杲叔印谱》，末存程嘉燧《秋夜观杲叔所制诸印及娄居士题字有赠》、唐汝洵《痴先生歌赠汪杲叔》墨笔题跋。卷端墨笔题署"宝印斋印式二卷，歙汪关尹子父篆，甲寅新制"三行。录自刻印章 260 方。汪关《宝印斋印式》原钤印本尚有数部存世，录印和序跋大体一致而各具特点。2016 年孙慰祖、陈才汇编《汪关篆刻集存》出版。同年，《中国图书馆藏珍稀印谱丛刊·上海图书馆卷》也影印出版一部。

《程孝直印籍》文献著录

《印录》

《印录》三卷。明嘉定沈宏正（一作弘正）著。今佚。《（光绪）嘉定县志》著目。沈宏正，字公路，久次诸生，绝意仕进。天启初，诏求岩穴之材，大臣疏荐，谢不应。性喜聚书，所藏多善本。晚以病杜门谢客，殚思著述，天启七年（1627）卒，年五十。董其昌推为博雅君子。沈宏正所著《印录》外，尚有《墨谱》《虫天志》《小字录》《枕中草》等。

《程孝直印籍》

篆刻印谱。《程孝直印籍》，明嘉定程孝直篆刻。今佚。钱谦益崇祯刻《牧斋初学集》卷八十五存《题程孝直印籍》一篇。文曰："……吾友嘉定程孟阳有子曰士颛，字孝直，善擘窠大书，且志篆籀之学，以所摹印章见视。余观世之篆刻者，人自为谱，几如牛毛。喜孝直之有志于此，而又欲其进而之古，学吾、赵之学而不以一艺自小也，故书此以告之。"

《演露堂印赏》

篆刻印谱。《演露堂印赏》四卷，明延陵夏树芳鉴定、云间陈继儒同参。明崇祯六年（1633）钤刻本。湖南省图书馆藏。三册。开本高 27 厘米，宽 15.7 厘米；版框高 20.5 厘米，宽 13.7 厘米，墨色版刷。卷前有崇祯六年文震孟《印赏题词》、夏树芳《印赏序》，录印 366 方。文震孟题曰："自（赵）凡夫亡，而吾郡风雅遂绝。今茂卿、眉公两先生，巍然灵光，对峙于澄江、云间。幸时袭其风流，以自浣涤亦云快矣。赏《印赏》者，宁惟《印赏》之赏乎？"该谱又有不分卷本。

《葛氏印谱》

篆刻印谱。《葛氏印谱》，清初华亭葛潜篆刻。今佚。朱彝尊《曝书亭集》卷三十五存《葛氏印谱序》。文曰："……予见葛氏之谱，凡攻乎坚者益工，深合夫秦汉之法，独有会于心而序之也。葛氏名起，字振千，一字南庐。松江华亭人。"

《葛氏印谱》文献著录

《存古堂印谱》

摹古印谱。《存古堂印谱》二卷，清上海张智锡篆刻。清康熙二十五年（1686）钤刻本。敏求图书馆藏。一册。开本高 22.8 厘米，宽 15.7 厘米；版框高 19.8 厘米，宽 12.7 厘米，墨色版刷。卷前有康熙二十五年（1686）四月张智锡《印谱自序》、《印谱凡例》十三则。录印 332 方。张智锡序云："苦吟之余，偶得印谱一编，自觉性之所近，力为临摹。初亦以为寓意而已，乃至寝食俱废者十余年。"

《能尔斋印谱》

篆刻印谱。《能尔斋印谱》六卷，明清诸家篆刻，嘉定钱桢辑集。清康熙四十六年（1707）钤刻本。香港中文大学藏。四册。版框高 22.5 厘米，宽 14.5 厘米，墨色版刷。第一册前有康熙四十三年（1704）王撰《能尔斋印谱序》、唐孙华序、王吉武序、陆毅序、康熙四十六年（1707）黄景云序、康熙四十三年（1704）张云飞序；第二册前有张太基序、康熙四十四年（1705）顾陈垿序、康熙四十六年（1707）卫恰序、吴之泌序、

许维清序；第三册前有康熙四十四年（1705）陈焕跋；第四册前有胡荃铭。是书汇集明至清初名家所刻印章，录印 362 方，其中钱氏自用印七十余方。然多未标出何人所篆。

《能尔斋印谱》

《亦草堂印谱》

篆刻印谱。《亦草堂印谱》不分卷，清云间王睿章篆刻。清康熙四十六年（1707）钤印本。松荫轩印

《亦草堂印谱》

学资料馆藏。一册。开本高 24.5 厘米，宽 14.9 厘米；版框高 19.9 厘米，宽 12 厘米，墨色版刷。卷前白岳黄培锐《亦草堂印谱小序》。录印 343 方，首二叶刻《陋室铭》其余为姓名印及闲章类。

《泉香印谱》

篆刻印谱。《泉香印谱》二卷，清青浦陈梦鲲篆刻。清雍正三年（1725）钤刻本。所见残存卷上一册。开本高 19.7 厘米，宽 13.6 厘米；版框高 15 厘米，宽 9.1 厘米，墨色版刷。卷前邵玘序："……乙巳（1725）蒲夏余方养疴，杜门索居沉寂，偶翻阅名家印谱。适友人以陈君《泉香印赏》索序……泉香于此道其用功也渊，其考正也博。宜其心手，交融萃一编。"

《卧游斋集古铜印》

古玺印谱。《卧游斋集古铜印》不分卷，又名《集古铜印十集》，清嘉定金惟骙辑集。清乾隆初年钤印本。八册。开本高 19.3 厘米，宽 13 厘米；版框高 11.8 厘米，宽 8.8 厘米，墨色版刷。全帙当若封面题签十集，据各册末叶后幅原注集次，可知缺"甲""己"两册。由现存八册 570 方印观，全帙存印当逾 650 方。《（光绪）嘉定县志》著录该谱曰："摹搨秦汉迄明金玉晶石古印，凡二卷。其子以埏续辑四卷。"《瞿氏古官印考证谱录》曰："此谱袖珍本十册，每叶止一印，甲乙二册皆官印，约有百数十枚，皆乾隆初吾乡金惟骙叔良氏所藏也。"

《静观楼印言》

篆刻印谱。《静观楼印言》二卷，清华亭王睿章篆刻，周鲁辑集。清乾隆十一年（1746）钤刻本。二册。开本高 29.4 厘米，宽 18.7 厘米；版框高 21.4 厘米，

宽 13.7 厘米，墨色版刷。卷前有乾隆十一年朱之朴《序》、乾隆十年（1745）周鲁叙。卷末有乾隆十一年周垄叙。

《静观楼印言》

《强易窗印谱》

篆刻印谱。《强易窗印谱》不分卷，又名《印管》，清上海强行健篆刻。清乾隆十四年（1749）钤印本。西泠印社藏。一册。开本高 23.2 厘米，宽 15.0 厘米，册叶装。书名题"强易窗印谱，鲁庵所藏，甲午（1954）五月高式熊题"。卷前有乾隆十四年春仲来谦鸣、陈祖范、胡鼎、丁斌，乾隆九年（1744）秋仲朱星渚，乾隆十四年十二月张希贤、郎丕勋序。卷末吴璟侯跋。陈祖范序云："强君名家子，拓落负气，以侍亲疾故工医，好古穷六书，因善铁笔。出所著《印管》属题。"

《印囿正宗》

篆刻印谱、字书合册。《印囿正宗》二卷，又名《山意斋印囿正宗》，清云间王睿章篆刻、华昌朝辑集。清雍正十三年（1735）钤刻本。南京图书馆藏。八册。

开本高 26.8 厘米，宽 15.2 厘米；版框高 21.0. 厘米，宽 13.0 厘米，墨色版刷。卷前有蔡嵩序、王叶滋《印圃正宗征诗小引》、雍正十三年华昌朝《印圃正宗自序》以及华钟元题识。前七册录印 790 方，以文辞雅句为多，间有摹刻古玺及明《苏氏印略》《承清馆印谱》载印者。第八册《镌篆法辩》刻本，华钟元题识曰："曾麓王君与先君子为金石交，工于铁笔。先君子因选择经史子集及一切诗词歌赋中名言佳句，资其镌刻。"

《印圃正宗》

《坤皋铁笔》

篆刻印谱。《坤皋铁笔》二卷，清云间鞠履厚篆刻。清乾隆二十年（1755）镌板，乾隆四十五年（1780）钤刻本。二册。开本高 26.8 厘米，宽 16.4 厘米；版框高 19.8 厘米，宽 11.8 厘米，墨色版刷。卷前有乾隆二十一年（1756）沈德潜序、乾隆二十四年（1759）史贻直序、乾隆十七年（1752）胡二乐序、乾隆十六年（1751）姚昌铭《印谱弁言》、王景堂序文、乾隆二十年（1755）鞠履厚《例言六则》。卷末《题词》有乾隆间汪福、彭锴素、季梦荃及乾隆十七年鞠履厚《自叙》。鞠氏例言曰："是编惟求篆刻之变换，词句混杂固所不免，因有作有临，不能一致也。即如胜国文、

何两家，实为古今冠绝，兹特摹仿其尤者，体虽未备，颇戒雷同。"卷末附录有乾隆十六年吴世贤《附书画册前序》等鞠氏书画册文字。又有卷末存嘉庆二年丁巳（1797）王鸣盛跋，作为后来刷本，也可见世人对坤皋印艺重视之一斑。

《坤皋铁笔》

《醉爱居印赏》

篆刻印谱。《醉爱居印赏》二卷，清上海王睿章、王祖慎篆刻。清乾隆二十一年（1756）钤刻本。三册。开本高 29 厘米，宽 17.5 厘米；版框高 22 厘米，宽 13.3 厘米，墨色版刷。册一有乾隆间黄之隽、徐逸照序，乾隆五年（1740）王祖慎自序及例言四则。第二册末有乾隆六年（1741）王睿章篆书跋。第三册有乾隆十四年（1749）董邦达序、乾隆十一年（1746）王祖睿《自序》、《例言》六则及乾隆二十一年盛百二序。第一、二册各录印 102 方，印文多录明人施绍华辑散曲《花影集》。第三册录印 106 方，印文辞句从原本《西厢》中选择，末署"丙寅（1746）小春雪岑老人篆于蒋泾之双清堂"。每印系字义笺释，亦为印谱中一格。该谱又有海昌陈敬威乾隆五十九年（1794）借印钤刻本及民国间紫芳阁影印本行世。

《醉爱居印赏》

《研山印草》

篆刻印谱。《研山印草》不分卷，清王玉如、鞠履厚篆刻。清乾隆二十二年（1757）镌板，乾隆三十五年（1770）钤刻本。一册。开本高 26.5 厘米，宽 16 厘米；版框高 19.7 厘米，宽 11.8 厘米，墨色版刷。卷前有雍正九年（1731）韩雅量《印草原序》、乾隆六年（1741）黄之隽《读书十八则印跋》、乾隆八年（1743）许王猷《读书乐印跋》、乾隆元年（1736）周吉士《阴骘文印跋》、乾隆十五年（1750）董邦达"三桥正宗"题辞及《师承图》。又《研山印草目》。卷末鞠履厚手辑《印人姓氏》，钱庭桂、姚昌铭《题研山印草跋》，鞠履厚《研山印草跋》。全帙分《读书十八则》（王玉如手镌、鞠履厚珍藏）、《四时读书乐》（王玉如手镌、鞠履厚珍藏）、《陋室铭》（王玉如原本、鞠履厚仿镌）、《桃李园序》（王玉如原本、鞠履厚仿镌）、《阴骘文》（王玉如手镌、鞠履厚补遗）五个章节，合计录印 140 方。鞠履厚跋曰："表内兄声振王君，静退简默，能诗工书，与海上曾麓先生为大小阮，故尤得源于金石印章。每谆谆示余不倦，年四十赉志以没。曾为魏堂叶氏刻《澄怀堂印谱》，时

极贵重，垂诸邑乘。其存诸箧者，若朱子《读书乐》、王阳明《十八则》及世所传《阴骘文》，朱砂斑斑，白石凿凿，不可谓非琅琅炳炳者，与其最先《陋室铭》、《桃李园序》，石半散失，只有印本，予惧其泯没无传也，白其后人携归，汇为一卷，阙者补之，昕夕把玩，如曩时之操觚而从事，盖不敢忘所自也。署曰《印草》仍其旧，冠以'研山'，著其自号云。"尚有缀钤"三十九年（1774）甲午六月印（白文）"之后印本，以及铲剔"姚昌铭题跋"增加充实《印人姓氏》文字的修订后印本。

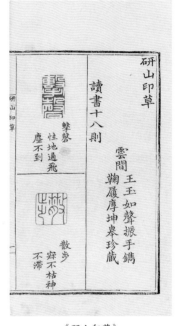

《研山印草》

《秋水园印谱》

篆刻印谱。《秋水园印谱》二卷，清云间陈鍊篆刻印，张维霑编校。清乾隆二十六年（1761）钤刻本。二册。开本高 23.1 厘米，宽 14.4 厘米；版框高 16.9 厘米，宽 11.1 厘米，墨色版刷。卷前依次有钱陈群序、乾隆二十五年（1760）陆芝《秋水园印谱序》、乾隆二十六年（1761）张维霑自序及例言五则。卷末存《印说》一篇及乾隆二十五年（1760）庚辰陈鍊后序。录印 61 方，所制印文辞章纯用陶彭泽句，因张维霑之请刊成谱。

《秋水园印谱》

《霞村印谱》

篆刻印谱。《霞村印谱》不分卷，清仇坥篆刻。清乾隆二十六年（1761）钤刻本。一册。开本高 27.2 厘米，宽 16 厘米；版框高 20.8 厘米，宽 13.4 厘米，墨色版刷。卷前沈德潜、彭启丰、卢见曾题诗。录印 96 方。

《霞村印谱》

《荩轩印略》

篆刻印谱。《荩轩印略》不分卷，清古嶅杜文珀辑，杜世柏篆刻。清乾隆二十七年（1762）钤刻本。上海图书馆藏。一册。开本 25.3 厘米，宽 15.3 厘米；版框高 21 厘米，宽 11.9 厘米，墨色版刷。卷前有乾隆王泽深、柏谦、姚培谦序，王永琪跋。卷末有乾隆二十四年（1759）杜世柏《印略跋》。录印 60 方。

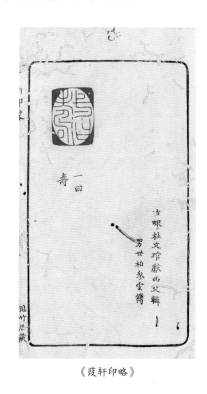

《荩轩印略》

《超然楼印赏》

篆刻印谱。《超然楼印赏》八卷，清华亭陈鍊摹篆，华亭盛宜梧选校。乾隆二十八年（1763）钤刻本。四册。开本高 15.0 厘米，宽 9.6 厘米；版框高 10 厘米，宽 7.3 厘米，墨色版刷。卷前有乾隆二十七年（1762）沈慰祖序、曹鉴咸序、盛宜梧序及《例言》六则。卷末存乾隆二十八年陈鍊跋文。录印 277 方，依古印、唐宋元人印、明人印、自制印编次。卷八《印论》五十三则，为采集前人印论而成。

《超然楼印赏》

《属云楼印谱》

篆刻印谱。《属云楼印谱》二卷，清云间陈錬篆刻。清乾隆三十年（1765）钤刻本。二册。开本高23.3厘米，宽13.9厘米；版框高19.7厘米，宽11.4厘米，墨色版刷。卷前有范械士序，卷末有乾隆三十年汪永楷序。范械士序云：“陈子嗜古绩学，以其诗文余事驰精铁笔，所镌印章神与古会，真篆法、刀法之工已也。”

《属云楼印谱》

《书带堂印略》

篆刻印谱。《书带堂印略》不分卷，又名《二台印略》，清青浦郑基成篆刻。清乾隆三十三年（1768）钤刻本。南京图书馆藏。一册。开本高25.3厘米，宽15.1厘米；版框高17.8厘米，宽11.2厘米，墨色版刷。卷前有乾隆三十二年（1767）阮学濬序、张德基序、乾隆三十三年郑基成自序（篆书）。全帙分七个章节：一“五经寿言”；二“尚书”；三“诗经”；四“礼记”；五“春秋左传”；六“天干地支”；七“男儿八景”。阮学濬序论曰：“郑子博古士也，性恬淡，不嗜举子业，闭户自精，开卷独得。尤善摹印，凡金石犀象之属，银钩铁画，深合乎秦汉之遗，一时赏鉴家争相藏弄。”

《书带堂印略》

《秋水园印谱续集》

篆刻印谱。《秋水园印谱续集》二卷，清云间陈錬篆刻、张维霨编校。清乾隆三十五年（1770）钤刻本。二册。开本高24.3厘米，宽13.4厘米；版框高16.8厘米，宽10.9厘米，墨色版刷。卷前有乾隆三十五年张维霨序。所制印文辞章纯用谢临川句。张维霨序言曰：“西庵陈君之为余作是谱也，始于辛巳（1761），成于己丑（1769），因索篆者日众，故迟之久而成也。”

《秋水园印谱续集》

乾隆三十年（1765）禅续行自跋（篆书）；册三有陆文启、孙登标、汪俊、吕樾序及题辞；册四有葛景中、赵虹题辞及乾隆二十七年（1762）释明照题、本曜跋识。前二册依四时，时序，二十四节气，七十二候，古干支、月名分为四卷编次，录印334方。后二册不分卷次，皆为文辞佳句印，录印361方。嗣法弟子本曜识曰："乾隆三十有七年岁次壬辰夏……检及先师岁时、月令、干支印稿及平昔所存大小印章约三百方……付之梨枣传之。"

《墨花禅印稿》

篆刻印谱。《墨花禅印稿》五卷，清青溪释续行篆刻。乾隆三十七年（1772）钤刻本。四册。开本高27.5厘米，宽14.6厘米；版框高18.5厘米，宽11.4厘米，墨色版刷。册一有乾隆间沈德潜、卢世昌、褚启宗、吴世贤、邵玘序；册二有叶凤毛、沈海、吴省钦序以及江昱题、

《何氏语林印语》

篆刻印谱。《何氏语林印语》二卷，又名《爱日楼印语》，清嘉定杜世柏篆刻。清乾隆四十年（1775）钤刻本。松荫轩印学资料馆藏。二册。开本高24.4厘米，宽14.7厘米；版框高18.9厘米，宽11.4厘米，蓝色版刷。卷前有王曾翼《序》、杜世柏自序及陈堦琛识《例言》十则。二卷录印118方，采华亭何良俊《语林》卷中语，受陈堦琛之委托而篆刻。杜世柏所著印谱除前述《葭轩印略》，据文献记载尚有乾隆三十年（1765）与陈鍊合刻《合璧印谱》；乾隆三十六年（1771）《阴

《墨花禅印稿》

《何氏语林印语》

鹭文印谱》，《葭轩印品》四卷，《浣花庐印绳》一卷，《浣花庐印存》等。

《坤皋铁笔余集》

篆刻印谱。《坤皋铁笔余集》不分卷，又名《铁笔余集》，清云间鞠履厚篆刻。清乾隆四十五年（1780）钤刻本。一册。开本高 26.3 厘米，宽 16.2 厘米；版框高 20.2 厘米，宽 12 厘米，墨色版刷。卷前乾隆三十九年（1774）鞠履厚自序："余自癸未（1763）冬后，意兴既殊，印不多作，而亲友以名号、图记见委者更倍于前。应酬之外自制存留者甚少，数年来仅得一百八十余方。荷蒙同道诸名手谬加奖借，且曰，向有《铁笔》二卷行世已久，盍亦公诸同好？因汇成一编，惟是不能与年俱进为愧耳。"该谱将同道诸家对自制印章的评析记录于谱中，为印谱构成增添新项目，独树一帜。

《坤皋铁笔余集》

《遂高园额印章》

篆刻印谱。《遂高园额印章》二卷，清松江王兴尧篆刻。清乾隆四十九年（1784）钤刻本。二册。开本高 20.3 厘米，宽 13.4 厘米；版框高 12.6 厘米，宽 8.6 厘米，墨色版刷。卷前有乾隆四十九年王兴尧《小引》，卷末有乾隆四十九年王廷和《遂高园记》。录印 150 方。题额者有纪晓岚、董其昌、陈链等。王兴尧葺其五世祖太仆公所得明朝董其昌之余峰别业"皆山阁"，擅园林之胜，曲廊小槛皆有题额，间得佳石，辄刻小印若干，汇辑成此谱。

《遂高园额印章》

《含翠轩印存》

篆刻印谱。《含翠轩印存》四卷，清娄县钱世徽篆刻。清乾隆五十三年（1788）钤刻本。四册。开本高 19.8 厘米，宽 12.2 厘米；版框高 13.4 厘米，宽 9.1 厘米，墨色版刷。第一册有乾隆间吴舒帷、吴省兰、赵万里序及钱世徽《印存发凡》十则，第四册末有许宝善、汪佑煌、钟晋、俞鳌、李鼎题咏。四卷录印 189 方，以文辞雅句为多。

《含翠轩印存》

《陶山印余》

篆刻印谱。《陶山印余》不分卷，清上海纪大复篆刻。清乾隆五十六年（1791）钤刻本。一册。存《纪氏识文》一篇。印谱汇辑乾隆五十六年夏作客玉峰所刻44方印，均闲散文句。

《林于山房印略》

篆刻印谱。《林于山房印略》不分卷，清云间严孔法、姚埌篆刻。清乾隆间钤刻本。上海图书馆藏。二册。开本高19.2厘米，宽11.8厘米；版框高12.8厘米，宽9厘米，墨色版刷。卷末有严孔法、姚埌跋。所刻印均文辞雅句。

《延绿斋印概》

篆刻印谱。《延绿斋印概》，清嘉定陈琬篆刻。嘉庆十四年（1809）钤刻本。苏州图书馆藏。一册残本。开本高23.5厘米，宽13.9厘米；版框高19.2厘米，宽11.8厘米，蓝色版刷。录印147方，有著录称该谱全六册，有序文题记若干，成书于嘉庆十四年（1809），

《延绿斋印概》

存印近千方。该谱又有著录四册、五册本。

《兰襟印草》

篆刻印谱。《兰襟印草》二卷，清华亭周玉阶篆刻。清嘉庆十五年（1810）钤刻本。二册。开本高27.6厘米，宽17.2厘米；版框高21.6厘米，宽14厘米，墨色版刷。卷前有顾子瀛序。嘉庆十五年周玉阶自序云："我松近今亦有王雪岑、鞠坤皋、王声振三君先后成名，各勒一编以行世。……盖心慕力追，历三十余年于兹矣。岁甲子客于漕溪外舅家，内兄陈紫庭亦同此好，见余所镌谬加扬誉，请集为谱。"

《兰襟印草》

《古铁斋印谱》

篆刻印谱。《古铁斋印谱》二卷，清云间冯承辉篆刻。清嘉庆二十二年（1817）钤刻本。一册。开本高26.4厘米，宽15.6厘米；版框高18厘米，宽11.8厘米，墨色版刷。卷前有嘉庆十五年（1810）高崇瑞序，王芑孙、朱渌、朱为弼、徐年、高崇瑚、夏璿、朱方增、梁章钜、李宗传、姚椿诸家题词，嘉庆二十二年王嘉禄跋文。前缀《印学管见》一篇。录印104方，印文所刊以自家名号、斋馆、鉴藏印为主兼部分文辞。

《古铁斋印谱》

《葭汀铁笔》

篆刻印谱。《葭汀铁笔》不分卷，清松江钱良源篆刻。清嘉庆、道光间刻钤、刻印。松荫轩印学资料馆藏。一册。开本 14.6 厘米，宽 10.0 厘米；版框高 10.0 厘米，宽 7.4 厘米，墨色版刷。卷前有"大有可观"佚名题辞。录印 192 方。同治十年（1871）《（同治）上海县志》有"《葭汀铁笔》钱良源撰，未梓"之著录。

《葭汀铁笔》

《红蘅馆印谱》

篆刻印谱。《红蘅馆印谱》不分卷，明清诸家篆刻，清程庭鹭辑集。清道光三年（1823）钤印剪

贴拓本。西泠印社藏。四册。开本高 20.0 厘米，宽 12.9 厘米；版框高 12.8 厘米，宽 9.1 厘米，墨色版刷。卷前有道光三年程庭鹭序文（高式熊墨笔影抄）及高式熊识。册一录印 402 方，汉官印，末附元吾丘衍"好嬉子"、明苏宣"松圆阁"等印。册二录印 120 方，为周、秦、魏官私印。册三录印 157 方，为丁敬、黄易、蒋仁、陈豫钟等家刻印。册四录印 282 方，为董洵、孙均、瞿树本、钱侗、赵之琛等家刻印。谱中清代印人印作多附印款。同名《红蘅馆印谱》，据《（光绪）嘉定县志》著录尚有程庭鹭篆刻六册本，钱塘何溱曰：序伯自存所作，得秦汉气息。

《红蘅馆印谱》

《文秘阁印稿》

篆刻印谱。《文秘阁印稿》不分卷，清金山杨心源篆刻。清道光三年（1823）钤刻本。松荫轩印学资料馆藏。二册。开本高 21.5 厘米，宽 15.2 厘米；版框高 16.3 厘米，宽 11.9 厘米，墨色版刷。卷前有翁方纲序、陆锡熊序，卷末有乾隆四十五年（1780）曹廷栋题词。录印 240 方，刻文辞、姓名及自用印。

《文秘阁印稿》

《瑁湖书屋印存》

篆刻印谱。《瑁湖书屋印存》不分卷，清云间周晋恒篆刻。清道光九年（1829）钤印本。西泠印社藏。一册。开本高 20.2 厘米，宽 13.5 厘米；版框高 15.0 厘米，宽 10.4 厘米，墨色印刷。卷前有道光九年周晋恒《瑁湖书屋印存记》，卷末有吴本杰跋。录印 175 方。

《瑁湖书屋印存》

《尚古堂印谱》

篆刻印谱。《尚古堂印谱》不分卷，清暌城秦尧奎篆刻。清道光九年（1829）钤刻本。二册。开本高 24.7 厘米，宽 15 厘米；版框高 16.8 厘米，宽 10.7 厘米，墨色版刷。第一册存蒋攸铦、秦尧奎序，又列"篆文所出书传"书目，末有自跋一则；第二册前存道光间李钟瀚序、秦炳跋及秦尧奎自跋。全帙载印 202 方，采嵌有"福""寿"两字的文辞，"文则详考碑铭，词则广采典籍"，颇为精心。

《尚古堂印谱》

《太上感应篇印谱》

篆刻印谱。《太上感应篇印谱》不分卷，清严坤篆刻。清道光十三年（1833）钤刻本。天一阁博物馆藏。二册。版框高 22.2 厘米，宽 14.7 厘米，墨色印刷。卷前有道光十三年（1833）汪能肃、周梦生序文。全帙将《太上感应篇》中文辞逐句刊刻行世，其意一如汪能肃序所曰："使人玩其文而知其句，知其句而动其心。日日玩之则日日有省。"

《太上感应篇印谱》

《静怡居印存》

《秦汉印型》

摹古印谱。《秦汉印型》不分卷，清云间陆元珪、松陵翁大年摹刻。清道光十七年（1837）钤印本。一册。开本高27.4厘米，宽16.9厘米，墨色版刷。卷前有道光十三年（1833）张廷济序。摹刻官印181方。张廷济序文曰："吴江孝廉方正翁兄海村，读书多艺能，与余交垂四十年。其第三子叔均传其家学，以攻玉石，昔年携所仿刻嬴刘官印索书'秦汉印型'四字。兹则做摹益富，且与青浦吾师陆璞堂先生之公子瑶圃世兄，为切磨良友，同事是学，复索余叙之。"

《静怡居印存》

篆刻印谱。《静怡居印存》二卷，清云间李椿篆刻，李尚暲辑集。清道光十七年（1837）钤印本。松荫轩印学资料馆藏。二册。开本高19.1厘米，宽10.8厘米；版框高12.7厘米，宽7.7厘米，墨色版刷。卷前有道光十七年祝万青序文，卷末有道光壬辰（1832）李尚暲跋。所刻以文辞雅句居多。祝万青序云："吾友李君山樵，吴之海上人也……于书无所不窥。而于篆刻寻流讨源，尤有心得，所作印苍老密栗，不懈而及于古，赏鉴家首

屈一指焉。去年连丧两子，竟以积忧卒，其族弟卣臣谋所以不朽者，集所作汇为一集，曰《静怡居印存》。"

《望益居印稿》

篆刻印谱。《望益居印稿》不分卷，清云间刘绍虞篆刻。清道光二十一年（1841）钤刻本。一册。开本高22.4厘米，宽12.9厘米；版框高15厘米，宽10.4厘米，墨色版刷。卷前有道光二十一蒋景曾《望益居印稿序》。录印24方，所采均文辞闲句。

《望益居印稿》

《宜园印稿》

篆刻印谱。《宜园印稿》不分卷，清海上乔重禧篆刻。清道光二十三年（1843）钤印本。五册。开本高25.9厘米，宽15.2厘米；版框高18.0厘米，宽10.6厘米，墨色印刷。卷前有道光二十三年祁寯藻序。录印五百三十余方，祁寯藻序云："鹭洲居士才贯九能，书通三体，性耽金石，富箧琼瑶。百函斗检之封，四卷宣和之谱，久已制传妙手，价贵澄心。"

《宜园印稿》

《宜轩印存》

篆刻印谱。《宜轩印存》不分卷，诸家篆刻，清萧缙辑集。清道光二十六年（1846）钤印本。西泠印社藏。一册。开本高19.9厘米，宽11.4厘米；版框高12.4厘米，宽7.4厘米，墨色版刷。卷前有道光二十六年徐渭仁墨笔序。录印93方，册末尚留空白数叶。徐渭仁序曰："箓生姻兄博雅述古，留心印章，出其所藏各印编成《宜轩印存》一册，名号十当其七，所选一以平正精纯，不尊奇谲。即此小道，足以见其胸中去留矣。"

《宜轩印存》

《荦门儒馆印谱》

篆刻印谱。《荦门儒馆印谱》不分卷，清顾锦标等篆刻，顾锦标辑集。清道光三十年（1850）钤印稿本。松荫轩印学资料馆藏。二册。开本高22.6厘米，宽14.9厘米，无版框、叶次。卷前有顾锦标道光二十九年自序、《印谱具存》；道光三十年《荦门儒馆印谱记》《荦门儒馆印谱目次》。册一录印54方，各以"世传古印"（明清遗印）、"葭汀父刊"（钱良源）、"蔡少白镌"（蔡思安）、"陈拙生锓"、"叶文照刻"分列成篇；册二录印134方，以"佐廷自制"名之，皆顾氏自刻印章。

《聊且居印赏》

篆刻印谱。《聊且居印赏》不分卷，清云间火惟德篆刻。清咸丰四年（1854）钤印稿本。一册。开本高18.2厘米，宽10.5厘米，无版框。卷前有姚光发、杨礼仁、王庆芝、许味姜、铁道人济、徐文达、雷良树、汤翼、何鸿舫等序文，均墨笔书。录印约一百九十余方，姓名、文辞印各半。撰序诸家均以火惟德为"我松徐渔庄、冯少糜两先生，继起者相期许"论之。

《聊且居印赏》

《何子万印谱》

篆刻印谱。《何子万印谱》不分卷,清云间何屿篆刻。清咸丰七年(1857)钤印本。四册。开本高 21.8 厘米,宽 14.7 厘米;版框高 15.8 厘米,宽 10.5 厘米,绿色印刷。卷前有咸丰七年徐康题识三则、元熙观款一则,卷末有公寿、老鹤等七家观款。录印二百二十余方。徐康识之曰:"作者深得秦汉秘旨,气味静穆,如其为人。"

《何子万印谱》

《二百兰亭斋古铜印存》

古玺印谱。《二百兰亭斋古铜印存》十二卷,清吴云藏辑。清同治元年(1862)钤印本。六册。开本高 25.3 厘米,宽 15.3 厘米;版框高 16.7 厘米,宽 10.8 厘米,墨色版刷。卷前有同治元年吴云序文、《二百兰亭斋古铜印存凡例》十则。该谱又有光绪二年(1876)本及宣统二年(1910)林树臣钤印本。

《二百兰亭斋古铜印存》

《钱叔盖胡鼻山两家刻印》

篆刻印谱。《钱叔盖胡鼻山两家刻印》不分卷,清钱松、胡震篆刻,严荄编辑。清同治三年(1864)钤拓本。十册。开本高 26 厘米,宽 14.8 厘米;版框高 16.2 厘米,宽 10 厘米,墨色版刷。卷前有同治三年蒋敦复、应宝时、吴云序,卷末有胡公寿题诗、严荄跋文。前八册为钱松篆刻,计录印 124 方;后二册为胡震篆刻,计录印 26 方。严荄跋云:"余夙嗜金石文字,颐录录尘鞅,病未能为,残年客上海,得交富阳胡震鼻山……爰搜鼻山遗箧得数十石,皆叔盖作也。又假于朋辈及余旧藏总百余印,则鼻山所作,都在其中,以属嘉兴陈铁华抑成册,并拓其旁识,喜其大古拙,自得意。"另有二册本,存封面题签"钱叔盖、胡鼻山两家刻印,根复集字",故以为谱名。

《钱叔盖胡鼻山两家刻印》

《二百兰亭斋古印考藏》

古玺印谱。《二百兰亭斋古印考藏》六卷，清吴云藏辑。清同治三年（1864）钤刻本。二册。高28.5厘米，宽17.7厘米；版框高19.2厘米，宽13.3厘米，墨色版刷。卷前有同治甲子（1864）冯桂芬序、吴云自序及《二百兰亭斋古印考藏目次》。录印78方。吴云序云："……爰先检官印去其重复者得若干钮，属汪文学泰基肖摹钮制印式于前，而以原印印之于后，复逐印加以考订，其

或官名地名不习见者，虽旁引曲证亦必援据诸史以为论断，不敢逞臆穿凿，务使千百载之典章制度与古人篆法精微粲然毕陈于目前，历代之设官分职封拜酬庸亦可得其梗概焉。"在此基础上，吴云于1881年增加扩充成《两罍轩印考漫存》，该谱集钤印、钮形、释文一应俱全，更有他谱所不及之详细考释。因宣统二年（1910）林树臣的再次钤印，谱本存在前后印本。

《望杏花馆印草》

篆刻印谱。《望杏花馆印草》不分卷，一名《砺卿印草》，清云间徐基德篆刻。清同治四年（1865）钤刻本。一册。开本高19.8厘米，宽13.2厘米；版框高13.6厘米，宽8.9厘米，墨色版刷。卷前有同治四年郭学汾序。录印四41方，所刻《宝训》全篇。又，知见有同治六年（1867）《望杏花馆印草·散曲》卷等，可知徐基德在《望杏花馆印草》的谱目下有多种分卷。《（民国）上海县续志》即有"《砺卿印草》十二卷。徐基德撰，永康应宝时序"的著录。

《二百兰亭斋古印考藏》

《望杏花馆印草》

《秋水轩印存》

篆刻印谱。《秋水轩印存》二卷，清嘉定江湄篆刻。清同治十年（1871）钤印本。二册。开本高 23.8 厘米，宽 13.9 厘米，金镶玉装，原叶高 19.1 厘米；版框高 13.1 厘米，宽 9.4 厘米，墨色版刷。卷前有同治十年黄宗起序、江湄自序，及汪人骥、张汝鈖题词。所刻多自用姓名及文辞印。

《秋水轩印存》

《梦华庐印稿》

篆刻印谱。《梦华庐印稿》二卷，清嘉定江湄篆刻。清同治间钤刻本。二册。开本高 18.6 厘米，宽 13.2 厘米；版框高 13 厘米，宽 9.7 厘米，墨色版刷。所刻自用姓名外，亦有为友朋所制名印及文辞印，颇有与《秋水轩印存》同印者，故也系年于同治年间。《（民国）嘉定县续志》在著录此谱的同时有"今唯《秋水轩印存》行世"之言，足见流传之稀有。

《梦华庐印稿》

《傅文卿集印》

篆刻印谱。《傅文卿集印》不分卷，清王睿章等篆刻，傅文卿辑集。清同治十二年（1873）钤印本。上海图书馆藏。二册。开本高 26.9 厘米，宽 15.4 厘米；版框高 18.7 厘米，宽 12.4 厘米，蓝色印刷。卷前有同治十二年沙弥麟"熏香葇玉"题辞、同治十二年高嚣叙（朱作霖书）、傅文卿自序，卷末有张家俊跋。傅文卿序云："癸酉中元偶偕伯氏箫云，薄游南庄盟鸥社，客或谓余，此间有故家畜石颇夥，皆石刻，如纪君半樵、王君曾麓者，殆过半焉。余闻甚喜即偕往……大小几

《傅文卿集印》

百方，石则青田昌化，（钮）则螭纽龟趺，文则鸾翔鹄峙，细审承如客言，益大喜过望，出白金易之尽箧……唯是石寿难贞，不如广传缣素，爰加审定而汇为籍，广印以承其传。"

《苍筤轩印存》

篆刻印谱。《苍筤轩印存》不分卷，清黄文瀚篆刻。清同治十三年（1874）钤印本。松荫轩印学资料馆藏。一册。开本高 18.8 厘米，宽 11.7 厘米；版框高 12.6 厘米，宽 8.4 厘米，墨色版刷。录印 53 方。又一册版框梅花纹，版框高 18.4 厘米，宽 12.5 厘米，绿色版刷。卷前民国藏家吴夏峰墨笔补题"苍筤轩印存，江宁黄瘦竹篆"，及 1926 年朱裕畴墨书序文一篇。

《苍筤轩印存》

《此静轩印稿》

篆刻印谱。《此静轩印稿》不分卷，清古歙姚濬熙篆刻。光绪元年（1875）钤印本。香港中文大学图书馆藏。二册。开本高 20 厘米，宽 13.5 厘米；版框高 15 厘米，宽 10.5 厘米，蓝色版刷。封面题签"此静轩印稿"。

《此静轩印稿》

《游戏三昧》

篆刻印谱。《游戏三昧》四卷，清释竹禅篆刻。清光绪元年（1875）钤刻本。四册。开本高 20.7 厘米，宽 15 厘米；版框高 15.1 厘米，宽 10.7 厘米，墨色版刷。单面单印，下注释文。书名叶题"游戏三昧"，后幅署书记"光绪元年西蜀衲衣人竹禅刊"。各册后有钤"竹禅"白文、"结笔墨缘"朱文、"破山法嗣"白文等竹禅标识印记。

《游戏三昧》

《晚翠亭印稿》

篆刻印谱。《晚翠亭印稿》不分卷，清胡　篆刻。清光绪五年（1879）钤印本。浙江省图书馆藏。一册。开本高 18.4 厘米，宽 10.3 厘米；版框高 11.5 厘米，宽

7 厘米，蓝色版刷。卷前有光绪五年姚孟起题识。此谱第十四叶起为均为虞山周左季鸽峰草堂用印。胡镬篆刻辑集以"晚翠亭"名之者，向有《晚翠亭长治印》《晚翠亭印储》《晚翠亭印辑》《晚翠亭印意》等，大多传本珍稀，赏读不易。

《印林从新》

篆刻印谱。《印林从新》二卷，清云间张昌甲篆刻。清光绪六年（1880）钤印本。二册。开本高 11.6 厘米，宽 7.4 厘米；版框高 7.0 厘米，宽 5.0 厘米，墨色版刷。卷前有光绪六年张昌甲自序。一如张昌甲自序所言，无论名号或选句造语，"不肯苟且了事，一印着手必惨淡经营，钩心斗角务使斟酌尽善而后已"，所治确得"整齐精紧"四字而使面目为之一新。

《印林从新》

《钱叔盖先生印谱》

篆刻印谱。《钱叔盖先生印谱》不分卷，又名《未虚室印赏》，清钱松篆刻，高邕辑集。清乾隆七年（1881）钤拓本。四册。开本高 26.9 厘米，宽 15.6 厘米；版框高 13.5 厘米，宽 7.3 厘米，墨色版刷。卷前依次存胡公寿、凌瑕、杨伯润、蒋确、高邕序。高邕序云："右

吾乡叔盖钱先生所作石印若干方，邕丁卯岁（1867）得于槜李范氏，谨藏敝筐已将十阅寒暑。迩来病肺，经年杜门懒出，爰汇印成册，以公同好。"知见他本有封签"钱叔盖先生印谱"者。

《行素堂集古印存》

古玺、篆刻合册印谱。《行素堂集古印存》不分卷，清朱记荣辑。清光绪九年（1883）钤印本。二册。开本高 19.7 厘米，宽 12.8 厘米，扫叶山房丛钞本。版框高 13.8 厘米，宽 9.9 厘米，蓝色版刷。卷前有光绪九年顾翰序。册一录印 92 方，册二录印 76 方。顾序指出成谱缘由：乾隆初汪启淑成《退斋印类》一书，自遭粤匪之乱，石既散失，无复印行，得朱记荣留心搜罗并增以名人旧制，时人精刻汇辑成谱。

《行素堂集古印存》

《卷石阿印草》

篆刻印谱。《卷石阿印草》不分卷，清云间张定篆刻。清乾隆十一年（1885）钤刻本。二册。开本高 19.7 厘米，宽 13.3 厘米；版框高 13.5 厘米，宽 8.8 厘米，墨色版刷。卷前有章末、沈钻、胡公寿序。所刻为姓名、文辞印。

章末序曰："忆叔木之始来学也，时在同治丙寅（1866）。读书之暇见世家所藏秦汉古印，必假而摹之，而于诸家印谱尤酷好。"

《卷石阿印草》

《槐庐集古印谱》

篆刻印谱。《槐庐集古印谱》不分卷，又名《行素草堂集古印谱》，诸家篆刻，清朱记荣辑集。清光绪十二年（1886）钤印本。八册。开本高 19.8 厘米，宽 13.2 厘米；版框高 13 厘米，宽 8.5 厘米，墨色版刷。卷前有沈铦、施绍书、戴以恒序，张熊、王承基、金尔珍观款及光绪十年（1884）胡公寿"印权"题辞。卷二有闵萃祥、章鸿森、王宾、沈祥龙、张国华序。卷三有叶维幹、岭梅、朱记煜、余天随序。卷四有顾翰、朱昌鼎序，黄光燮、徐允临观款，光绪十一年（1885）

《槐庐集古印谱》

朱记荣自序。沈铦序云："篆刻之学至我朝而极，其间成书者盛称秀峰汪氏，盖裒集古印为最多。兹者朱君槐卿搜罗汪氏旧章，辅以谱外诸名印成四卷，颜曰《行素堂印谱》。朱君将以示当世，为篆刻准绳，其用心亦善矣。"

《七十二候印谱》

篆刻印谱。《七十二候印谱》不分卷，清崇明童晏篆刻。清光绪十二年（1886）钤刻本。二册。开本高 19.8 厘米，宽 12.4 厘米；版框高 12.8 厘米，宽 8.5 厘米，墨色版刷。卷前有光绪间童叶庚、晏宗汉序。卷末童晏跋云："甲申春随侍越中家君，以所藏黄山何雪渔先生《七十二候印谱》，兵燹后目不经见，恐原石散佚，佳制失传，因命购石作印，临摹一通，公诸同好。"韩天衡《中国印学年表》（增订本）记：何雪渔原本系伪印。

《七十二候印谱》

《蘅华馆印存》

篆刻印谱。《蘅华馆印存》不分卷，诸家篆刻，清王韬辑集。清光绪间钤印本。南京图书馆藏。一册。

开本高 25.3 厘米，宽 14.7 厘米；版框高 15 厘米，宽 10.5 厘米，蓝色版刷。录印 130 方。谱中印如"欧西经师，日东诗祖，身历四代，足遍三州""天南遁叟淞北逸民""弢园六十后作"等，可知王韬生平及寓沪事迹。惜无款识和制印者信息。同名《蘅华馆印存》，据日本横田实《中国印谱解题》著录，有圆山大迁旧藏本，为王氏所赠。所载以徐三庚刻印为主，间附圆山大迁自刻。

《蘅华馆印存》

《退颖庵印存》

篆刻印谱。《退颖庵印存》不分卷，清南汇奚世荣篆刻。清光绪间钤印本。一册。开本高 19.2 厘米，

《退颖庵印存》

宽 12.8 厘米；版框高 13 厘米，宽 9.5 厘米，墨色版刷。无叶次。

《依古庐印痕》

篆刻印谱。《依古庐印痕》不分卷，又名《无双印谱、剑侠印谱、列仙印谱、瓦当印谱》，清崇明童晿、童晏篆刻。约清光绪二十年（1894）钤刻本。松荫轩印学资料馆藏。四册。开本高 20.1 厘米，宽 12.8 厘米，墨色版刷。册一封面墨笔题签"无双印谱（篆书），心安作"；册二封面墨笔题签"剑侠印谱（篆书），蒲仙署"；册三封面墨笔题签"列仙印谱，大年题"；册四封面墨笔题签"瓦当印谱，童叔平摹，大年题"。该谱四册一夹，夹板墨笔题签"无双、剑侠、列仙、瓦当印谱，童心安作"。其中第四册《瓦当印谱》封面所题"童叔平摹"，颇可匡正现时认知。

《依古庐印痕》

《百举斋印谱》

篆刻印谱。《百举斋印谱》不分卷，清何昆玉篆刻。光绪二十一年（1895）钤拓本。上海图书馆藏。十二册。开本高 23.3 厘米，宽 16.5 厘米；版框高 17.5 厘米，宽 11.5 厘米，墨色印刷。卷前有陈澧、吴大澂序，何昆玉题记及周寿昌、继格、沈秉成题诗。何昆

玉题记云："辛卯（1891）岁行年六十三矣，薄游江淮，舟车之下，从事于斯，又复五年。仿古三十体、仿汉卅六体、官私印款式百体、急就章、元氏之诸体或备，共得六百四十事。以地支纪之，编为十二卷。取吾子行"卅五举"之义，名曰《百举斋印谱》。"冼玉清《广东印谱考》著录本卷前尚有同治九年（1870）徐树铭序、方濬颐题，此部未见。

《百举斋印谱》

《二弩精舍印赏》

篆刻印谱。《二弩精舍印赏》二卷，又名《蛰庐藏印》，明文徵明等篆刻。赵叔孺辑集。清光绪二十

《二弩精舍印赏》

二年（1896）钤刻本。八册。开本高22.9厘米，宽12.6厘米；版框高15.9厘米，宽9.4厘米，墨色版刷。卷前有丙申（1896）徐庸（戴敦谕书）、赵时桐序，董丕钦题诗。赵时桐序云："今吾弟纫芟雅好是学，平日所藏古印，不下数百余颗，择其优者，汇成一编，颜曰《二弩精舍印赏》，事竣乞言于余。余以为读书而工篆刻，固儒生之事，工篆印而谱古印，亦后学之责，俱不足为吾弟奇。惟愿自此博闻广见，精益求精，必使技进乎道，不致以雕虫见诮，则是编也，纵不敢与宋元明诸贤争胜，要于揣摩之功不无小补云尔。"

《浚县衙斋二十四咏印章、陕州衙斋二十一咏印章、四百三十二峰草堂印章》

篆刻印谱。《浚县衙斋二十四咏印章、陕州衙斋二十一咏印章、四百三十二峰草堂印章》不分卷，清黄璟等篆刻，上海点石斋出版。清光绪二十二年（1896）影印本。三册。开本高25.5厘米，宽15.5厘米；版框高19.5厘米，宽14厘米，墨色印刷。《浚县衙斋二十四咏印章》册前有光绪黄璟《浚县衙斋记》、冯璜序文。《陕州衙斋二十一咏印章》册前有光绪沈守廉《题赞》、龚肇宗绘《西北园图》及黄璟《西北园记》《续记》，又附刘传任《和陕州衙斋二十一咏》。

《陕州衙斋二十一咏印章》

附《陕州衙斋续六咏印章》，录印 6 方。《四百三十二峰草堂印章》册卷前有沈艾孙、舒树基序文及俞樾《黄小宋太守四百三十六峰草堂诗序》。冯璜序曰："于园林每景，各标其名……从无镌之乳石，精拓为谱，如小宋黄公《浚县、陕州衙斋印章》两集者……璜既素仰公之沾行，又爱其如入画图，遂不辞而序之。其官私印又为一集，公稿梓自制者甚多，余为符子琴、秦道庐、姜颖生、姚德臣、吴家玉、詹作屏、周筱舫、汪午桥、姚叔言、陈楚卿、陈研香、方外月舟所作。公一一指示，咸能不卤莽说文，笔法又皆精妙。惟拙作数事，为诸君续殊滋愧云。"

《缶庐印存》

篆刻印谱。《缶庐印存》不分卷，清末吴昌硕篆刻。约清光绪二十六年（1900）钤印本。二册。开本高 30.4 厘米，宽 13.4 厘米；版框高 17.6 厘米，宽 7.8 厘米，墨色版刷。卷前有光绪十年（1884）、光绪二十一年（1895）杨岘序，光绪十五年（1889）吴昌硕自记。该谱皆吴氏自用印。采用了二首杨岘生前为《削觚庐印存》所题诗，以及将自己旧作重抄而用。此版式的《缶庐印存》为吴昌硕寓居上海后，为满足交际

之需自行编辑，也是其继《朴巢印存》《苍石斋篆印》《齐云馆印谱》《篆云轩印存》《铁函山馆印存》《削觚庐印存》后，在印谱制作上的终结之谱。

《七家名人印谱附秦汉铜印谱》

篆刻、摹古印谱合册。《七家名人印谱附秦汉铜印谱》不分卷，清末云间严信厚辑集。清乾隆二十七年（1901）钤拓本。十四册。开本高 25.8 厘米，宽 14.8 厘米；双钩花纹版框，版框高 17.6 厘米，宽 10.6 厘米，绿色版刷。卷末有光绪二十七年（1901）何颂华跋文，叙述由来："小长芦馆主人喜金石尤精鉴别，既汇集宋元明暨国朝诸名家有丛帖之刻，适启迪斋太守续出所藏丁蒋奚黄陈金郑七家篆印若干方，并古铜印见示，古健朴雅，款识并佳，主人叹为独绝，洵千金不易得物也。爰商诸太守，倩工摹谱，务极精致，以公同好。"然此谱"面文皆闲散语，款则纰缪支离，并诸家时代先后、交游踪迹籨未稍加考证。妄人所为，诚不足辩。然传之久远，惧或贱玉贵阘"（魏稼孙语）。又所称七家印章及款识，均见于秦祖永《七家印跋》，其中关联耐人寻味。

《缶庐印存》

《七家名人印谱附秦汉铜印谱》

《观自得斋徐氏所藏印存——缶庐印集》

篆刻印谱。《观自得斋徐氏所藏印存——缶庐印集》不分卷，又名《观自得斋集缶庐印谱》，清末吴昌硕篆刻，徐士恺辑集。清光绪二十八年（1902）钤印本。四册。开本高 25.2 厘米，宽 15 厘米；版框高 16.4 厘米，宽 9.3 厘米，墨色版刷。卷前有光绪胡公寿"印权"题辞，徐士恺序云："往时邂逅沪江，与之论印叠叠竟日，读其诗若画若大小篆，皆清峻绝俗。余辑《观自得斋印存》成，复拓入仓硕缶庐印一种，为印学起衰且叹，逆于今者未有不瘁于古者也。"

《观自得斋徐氏所藏印存——缶庐印集》

《结金石缘》

篆刻印谱。《结金石缘》不分卷，清季日本浜村藏六五世篆刻。清光绪二十八年（1902）钤刻本。二册。开本高 19.7 厘米，宽 12.8 厘米；版框高 12.4 厘米，宽 8.2 厘米，墨色版刷。卷前有光绪二十八年高邕"结金石缘"题辞、严信厚"会古通今"题辞及罗浮侍鹤山人题诗，卷末有罗振玉跋、浜村自跋。所刻多为姓名、斋馆印。罗振玉跋曰："浜村先生所作则兼金（一甫）、赵（益甫）两氏之长而无其短，洵当世独步也。"浜村藏六氏家族世擅铁笔，延绵五代，皆以艺事蜚声东瀛印坛。

《结金石缘》

五世曾游中国，暂寓上海悬润鬻艺，并将所刻汇集成谱。

《铁华庵印谱》

篆刻印谱。《铁华庵印谱》不分卷，明文彭等篆刻，清末叶为铭辑集，上海西泠印社出版。清光绪三十一年（1905）钤拓本。六册。开本高 19.7 厘米，宽 12.7 厘米；版框高 19.7 厘米，宽 12.6 厘米，墨色版刷。署书记"光绪乙巳五月西泠印社重辑"。此谱据光绪三十年（1904）

《铁华庵印谱》

叶为铭《铁华庵印谱》重新增补编辑。吴隐主持的上海西泠印社印谱辑集中，此为有明确纪年早期者。

《秦汉印选》

古玺印谱。《秦汉印选》不分卷，吴隐辑集，上海西泠印社出版。清光绪三十二年（1906）钤印本。六册。开本高16.6厘米，宽9.9厘米；版框高11.7厘米，宽7.1厘米，墨色版刷。卷前光绪三十二年汪厚昌序云："石潜辑所藏秦汉古印为谱，其选择之精，骎骎足与顾氏芸阁相上下。"

《亦爱庐印存》

篆刻印谱。《亦爱庐印存》不分卷，清末赵穆、谢庸、吴昌硕、童大年篆刻，朱锟辑集。清乾隆三十二年（1906）钤印本。四册。开本高19.7厘米，宽12.9厘米；版框高14.2厘米，宽9.3厘米，墨色版刷。卷前光绪三十二年朱锟序，卷末有温叔桐跋。朱锟序云："仆于篆刻夙有深嗜，丙戌（1886）随宦浙垣，赵君仲穆刻石最夥，舟车所至，携置行箧。……益以近年谢君梅石、吴君仓石、童君醒庵所刻，共得百数十方，汇集成帙……安吴朱锟书于海上亦爱庐。"

《亦爱庐印存》

《遁庵集古印存》

篆刻印谱。《遁庵集古印存》不分卷，明文嘉等篆刻，吴隐辑集，上海西泠印社出版。清光绪三十二年（1906）钤拓本。四册。开本高17.4厘米，宽9.8厘米；版框高11.6厘米，宽6.8厘米，墨色版刷。该谱为吴隐家藏明清名家印章的辑集，原石钤印、拓款。其后批量出版的同名十二册锌版钤印本，与此未可同日而语。

《遁庵集古印存》

《宝史斋古印存》

篆刻印谱。《宝史斋古印存》不分卷，清陈鸿寿等篆刻，陆树基辑集。清光绪三十二年（1906）钤拓本。松荫轩印学资料馆藏。四册。开本高20.4厘米，宽14.3厘米；版框高13.8厘米，宽8.4厘米，墨色版刷。他本扉叶有光绪三十二年吴永题识，故系于此。该谱尚有八册本、六册本存世，所录藏印各有不同。

《宝史斋古印存》

《周秦古玺》

摹古印谱。《周秦古玺》不分卷，吴隐编辑，上海西泠印社出版。光绪三十一年（1905）钤印本。二册。开本高29.4厘米，宽13.1厘米；版框高13.3厘米，宽9.1厘米，墨色版刷。所摹玺印颇有失范之处，杨岘内封题署并非此谱的实际编辑时间，该谱书口有"周秦古玺，西泠印社藏印"十字，在吴隐印谱编辑发行中属于保留书目，长年有所发行，其间版本先后更迭，出现多种样式。

《周秦古玺》

《钱胡两家印辑》

篆刻印谱。《钱胡两家印辑》不分卷，清钱松、胡震篆刻，上海西泠印社重编。清光绪三十四年（1908）锌版钤拓本。四册。开本高18.5厘米，宽12.7厘米；版框高13.5厘米，宽8.5厘米，墨色版刷。卷前有同治三年（1864）应宝时、蒋敦复、吴云、胡公寿、严荄旧序。卷末有光绪三十四年吴隐跋。前三册为钱松篆刻，册四为胡震篆刻。"重编"之说见吴隐跋："严根复尝辑《钱胡两家刻印》为谱，搜罗至百数十方之多，今旧谱既流传无多，而其印亦复散失不存，不亦大可惜耶？……余箧中藏有两家刻印真迹，因重辑为谱，虽非复严氏之旧，而吉光片羽，抑亦可贵也矣。原谱有应叙、蒋叙各一篇，严氏自叙一篇，胡公寿题词二，兹悉录卷端，以复旧观云。"

《钱胡两家印辑》

《陈曼生印谱》

篆刻印谱。《陈曼生印谱》不分卷，清陈鸿寿篆刻，上海西泠印社出版。清光绪三十四年（1908）锌版钤拓本。四册。开本高25.5厘米，宽14.8厘米；版框高14.1厘米，宽9厘米，墨色版刷。卷前光绪三十四年吴隐序及《陈鸿寿传》一篇。卷前扉叶朱钤价格戳记"每部四本，实洋四元"。吴隐序云："余尝谓丁黄四家刻印，其时当印学衰敝之余，虽上追秦汉，力挽颓风，然终不脱鹤田陋习。及至曼生氏出，集四家之大成，一洗旧代习俗，

始成浙派一大宗。其学识、其魄力，似较四家为胜。"

吾浙，方二陈并起，浙派已盛乃于世，皖中亦竞传邓一家氏之学。龙石生于此时，群雄角立，独能合皖、浙两宗并一炉，而治之卓然自成一家，其魄力、其学识不可谓非加人一等也。龙石旧无谱录，迄今溯仰前徽，摩挲集拓，要皆为吉光片羽矣。"其谱又有"潜泉印丛"后印本，录印略有增益变化。

《陈曼生印谱》

《杨龙石印存》

篆刻印谱。《杨龙石印存》不分卷，又名《杨聋石印存》，清杨龙石篆刻，上海西泠印社出版。清光绪三十四年（1908）锌版钤印本。二册。开本高 27.1 厘米，宽 13 厘米；版框高 13.9 厘米，宽 8.7 厘米，墨色版刷。卷前光绪三十四年吴隐自叙云："夷考其时

《求是斋印谱》

篆刻印谱。《求是斋印谱》不分卷，又名《求是斋印存》，清陈豫钟篆刻，上海西泠印社出版。清光绪三十四年（1908）锌版钤印本。四册。开本高 29.3 厘米，宽 13.3 厘米；版框高 13.9 厘米，宽 8.8 厘米，墨色版刷。卷前光绪三十四年吴隐序云："浙派始于丁黄而成于二陈，前贤久有定论，二陈谓曼生与秋堂也。曼生刻印有《种榆仙馆印谱》行世，秋堂印虽散见于各谱，迄今尚无专录，碎金寸玉不足以窥全豹，信乎物之显晦盖有定欤。本社同人收藏甚夥，爰辑是编以备一家。"其谱又有"潜泉印丛"后印本，录印略有增益变化。又，同名二册本者出现在 1924 年以后。

《杨龙石印存》

《求是斋印谱》

《二金蝶堂印谱》

篆刻印谱。《二金蝶堂印谱》不分卷，清赵之谦篆刻，上海西泠印社出版。清光绪三十四年（1908）锌版钤拓本。四册。开本高28.1厘米，宽13厘米；版框高13.4厘米，宽8.2厘米，墨色版刷。卷前吴隐序云："社友徐秉丞太守为子静观察令子，家藏扬叔刻印甚富，皆沈均初、魏稼孙旧物，因集拓成谱。"

《二金蝶堂印谱》

《遁庵秦汉印选》

古玺印谱。《遁庵秦汉印选》不分卷，吴隐辑集，上海西泠印社出版。清宣统元年（1909）钤印本。六册。开本高27.6厘米，宽13厘米，单黑鱼尾；版框高13.7厘米，宽8.8厘米，墨色版刷。卷前有宣统元年吴隐自序云："鄙人搜藏古印廿年，于兹爬罗抉剔未敢少倦，选择之精，差堪自信，后之学者其必有取于斯。"《遁庵秦汉印选》尚有四集二十四册本，成谱于1914年间。

《遁庵秦汉印选》

《杨啸村印集》

篆刻印谱。《杨啸村印集》不分卷，又名《杨啸村印谱》，清杨大受篆刻，上海西泠印社出版。清宣统元年（1909）钤拓本。二册。开本高20.9厘米，宽11.7厘米；版框高13.5厘米，宽8.7厘米，墨色版刷。卷前有冯承辉《印识·近编》杨大受小传（墨拓）。其谱又有"潜泉印丛"后印本，录印略有增益变化，并存宣统元年杨守敬题署。

《杨啸村印集》

《胡鼻山人印谱》

篆刻印谱。《胡鼻山人印谱》不分卷，清胡震篆刻，上海西泠印社出版。清宣统元年（1909）锌版钤拓本。二册。开本高 29.1 厘米，宽 13.3 厘米；版框高 13.4 厘米，宽 8.7 厘米，墨色版刷。卷前有胡震简介（墨拓）。该谱最早发行广告刊布于宣统元年（1909）五月，故系于此。又有无款识印本行世。

《十六金符斋印存》

《胡鼻山人印谱》

《十六金符斋印存》

古玺印谱。《十六金符斋印存》不分卷，吴隐辑集，上海西泠印社出版。清宣统元年（1909）钤印本。三十册。开本高 29.4 厘米，宽 13.2 厘米；版框高 14.9 厘米，宽 8.7 厘米，墨色版刷。卷前宣统元年夏日吴隐序。此谱为吴隐假借《十六金符斋印存》之名辑成，所录并非全是十六金符斋故物。

《铁庐印谱》

篆刻印谱。《铁庐印谱》不分卷，又名《铁庐印存》，清钱松篆刻，上海西泠印社出版。清宣统元年（1909）锌版钤拓本。四册。开本高 29.9 厘米，宽 13.4 厘米；版框高 13.3 厘米，宽 8.7 厘米，墨色版刷。卷前有钱松小传（墨拓）。其谱又有后印本，录印略有增益变化，并有宣统元年张祖翼题署及多种钱松传略文字。

《铁庐印谱》

《缶庐印存初集、二集》

篆刻印谱。《缶庐印存初集、二集》二集不分卷，又名《缶庐印存》，吴昌硕篆刻，上海西泠印社出版。清宣统元年（1909）锌版钤拓本。八册。开本高 29 厘米，宽 13 厘米；版框高 15.4 厘米，宽 9 厘米，墨色版刷。卷前有光绪十年（1884）、光绪二十一年（1895）杨岘两篇题识，光绪十五年（1889）吴昌硕自记。二集初集卷前有光绪二十六年（1900）吴昌硕自题诗。杨岘题曰："昌硕制印亦古拙亦奇肆，其奇肆正其古拙之至也。"据《申报》西泠印社书籍发行广告可知，《缶庐印存初集、二集》同时出版，发行时间为宣统元年（1909）年底。后印本有版心题名"缶庐印集"，下署"西泠印社考藏"及下署"潜泉印丛西泠印社"者。

《缶庐印存初集、二集》

《吴让之印存》

篆刻印谱。《吴让之印存》不分卷，清吴让之篆刻，上海西泠印社出版。清宣统元年（1909）锌版钤拓本。二册。开本高 28 厘米，宽 13 厘米；版框高 14 厘米，宽 8.7 厘米，墨色版刷。卷前有同治二年（1863）赵之谦函札（影印）及吴隐序。该二册本行世两载即有十册本面世，录印增至 199 方，集吴让之印章之大成。

《吴让之印存》

《逸园印辑》

篆刻印谱。《逸园印辑》不分卷，清金冬心等篆刻，叶为铭辑集，上海西泠印社出版。清宣统元年（1909）锌版钤拓本。四册。开本高 29.8 厘米，宽 13 厘米；版框高 19.7 厘米，宽 11.4 厘米，墨色版刷。卷前吴隐序云："社友叶舟氏笃嗜印学，其致力于此，盖二十年于兹矣。生平于各家刻印无所不窥，故其下笔独能综汇百家，变化百出，浸浸乎食古而化矣！间以其余集所见为谱，即以其所居处，名之曰《逸园印辑》，盖以别于《铁华庵印集》云尔，铁华庵者亦叶舟所集也。"

《龙泓山人印谱》

篆刻印谱。《龙泓山人印谱》不分卷，又名《丁龙泓印存》，清丁敬篆刻，上海西泠印社出版。清宣

《龙泓山人印谱》

统元年（1909）锌版钤拓本。八册。开本高28.8厘米，宽13.2厘米；版框高13.8厘米，宽9厘米，蓝色版刷。卷前附丁敬小传资料六则。后印本版心有"龙泓山人印谱"，下署"潜泉印丛西泠印社"八字。录印序次、内容也不尽相同。

《金罍山人印存》

篆刻印谱。《金罍山人印存》不分卷，徐三庚篆刻，上海西泠印社出版。清宣统元年（1909）锌版钤拓本。二册。开本高29厘米，宽13.4厘米；版框高13.9厘米，宽8.7厘米，墨色版刷。有吴隐序。1919年吴隐重作编辑成后印三册本，版心下署"潜泉印丛西泠印社"，录印增至四十余方。

《金罍山人印存》

《陈缵思印存》

篆刻印谱。《陈缵思印存》不分卷，陈祖望篆刻，上海西泠印社出版。清宣统二年（1910）钤拓本。浙江图书馆藏。二册。开本高28厘米，宽13厘米；版框高13.9厘米，宽8.6厘米，内封、序文墨刷，版框蓝色版刷。宣统二年吴隐序云："浙派自二陈而后，

惟赵次闲氏最为老师，声望既高，学者尊如泰斗。一时传其衣钵者实繁，有徒如陈缵思其一也。缵思名祖望，钱塘人，尤工镌碑，所至琳宫梵宇无不有缵思手迹，其于铁笔盖若有天授焉。"其谱又有全无印款的版本。

《陈缵思印存》

《鸳湖四山印集》

篆刻印谱。《鸳湖四山印集》不分卷，清钱善扬等篆刻，吴隐辑集，上海西泠印社出版。清宣统二年（1910）锌版钤拓本。二册。开本高28厘米，宽13厘米；版框高13.4厘米，宽8.6厘米，蓝色版刷。卷前有宣统二年蒲华、金尔珍序，卷末有宣统二年吴隐《叙言》。吴隐跋云："余尝过禾中，与是邦之都人士游，暇时相与考订金石之学。彼都之言印学者必推四山，谓曹山彦世模、文后山鼎、钱几山善扬、孙桂山三锡也。四人者皆禾中

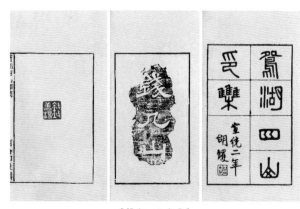

《鸳湖四山印集》

人，生于嘉道之际，以刻印名于世，后先继起，辉映一时，
猗欤盛哉……本社同志藏有四山刻印甚夥，因相与厘定，
集拓成谱，后之学者其必有取于斯在。"该谱后印本版
心下署"潜泉印丛西泠印社"，印数略有增益。

《养自然斋印存》

篆刻印谱。《养自然斋印存》不分卷，清陈雷篆
刻，吴隐辑集，上海西泠印社出版。清宣统二年（1910）
锌版钤拓本。二册。开本高 28 厘米，宽 12.9 厘米；版
框高 13.9 厘米，宽 8.7 厘米，蓝色版刷。宣统二年吴
隐序云："吾浙印人道咸以来，惟赵、钱两家为一代
巨擘。粤寇犯浙，两人皆死于难。至同治中兴，浙派
诸家巍然独存者，首当推陈震叔氏……其刻印在浙派
中为一脉相传，性卓荦不群，好遨游，尝裹粮径华山
勾留数月，流连忘返。其豪迈之气悉寓之于印，故下
笔渊雅无俗韵，盖其所由来者深且远也。"

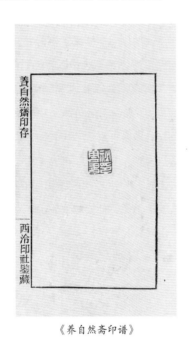

《养自然斋印谱》

《浙西四家印谱》

篆刻印谱。《浙西四家印谱》不分卷，清屠倬等篆
刻，吴隐辑集，上海西泠印社出版。清宣统二年（1910）

锌版钤拓本。四册。开本高 28 厘米，宽 12.9 厘米；版
框高 14 厘米，宽 8.7 厘米，蓝色版刷。有宣统二年吴隐《浙
西四家印谱序》。册一"屠琴坞（墨拓）"单元，册二
"赵懿子（墨拓）"单元，册三"徐问渠（墨拓）"单元，
册四"江西谷（墨拓）"单元。吴隐序云："自丁龙泓
倡导印学，而浙中之工印者实繁有徒，风气所趋，洵极
一时之盛。就本社诸同志所藏，已不下数十百家，曩岁
曾有《杭郡印辑》之作，然吉光片羽，断楮零缣，不足
以窥全璧。嗣后益事搜罗，逐有所获，如屠琴坞、赵懿子、
徐问渠、江西谷，所得尤多，琴坞资望最老，与曼生同时，
赵徐皆后起之秀，西谷为次闲入室弟子，晚寓吴中，至
前年始化去，年九十余矣。四人皆浙派家传，一脉相传，
兹分订四集，各自为卷，以备一家。后之学者，或亦有
取于斯。"该谱有后印之本，印数略有增益。

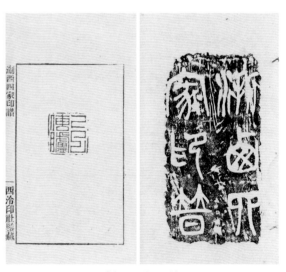

《浙西四家印谱》

《吉罗居士印谱》

篆刻印谱。《吉罗居士印谱》不分卷，清蒋仁篆刻，
上海西泠印社出版。清宣统二年（1910）锌版钤拓本。
二册。开本高 28.5 厘米，宽 12.6 厘米；版框高 13.8 厘
米，宽 8.8 厘米，墨色版刷。卷前有蒋仁小传资料三则。
该谱后印本版心下署"潜泉印丛西泠印社"，录印未
见增益。

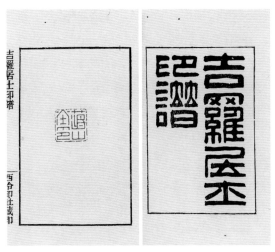

《吉罗居士印谱》

《蒙泉外史印谱》

篆刻印谱。《蒙泉外史印谱》不分卷，清奚冈篆刻，上海西泠印社出版。清宣统二年（1910）锌版钤拓本。二册。开本高 30 厘米，宽 13.2 厘米；版框高 13.9 厘米，宽 8.7 厘米，墨色版刷。卷前有奚冈小传资料六则。该谱后印本版心下署"潜泉印丛西泠印社"。

《蒙泉外史印谱》

《小石山房印谱》

篆刻印谱。《小石山房印谱》六卷，明清诸家篆刻，顾湘、顾浩辑集，扫叶山房出版。清宣统三年（1911）

影印本。六册。开本高 19.7 厘米，宽 13.2 厘米，单黑鱼尾；版框高 12.9 厘米，宽 8.6 厘米，墨色版刷。卷一册前依次有吴映奎、王学浩、赵允怀、王宝仁、徐校、赵金灿序，邵渊耀题词，季锡畴跋。册五卷前存赵允怀序，卷末顾湘自述。册六卷末有顾湘自跋。此扫叶山房影印本所据底本，非顾湘道光八年（1828）本，而是其子顾星卿同治八年（1869）重辑本。1977 年台湾文史哲出版社据此扫叶山房版影印。

《小石山房印谱》

《循陔室印存》

篆刻印谱。《循陔室印存》不分卷，嘉定翁百谦篆刻。清末民初钤印本。松荫轩印学资料馆藏。一册。

《循陔室印存》

开本高22.6厘米，宽12.8厘米；版框高16.1厘米，宽10厘米，墨色版刷。录印73方，自用印"翁困字六皆一字百谦"、"古嚜翁氏世家"可知翁氏其人资料。为友朋所制姓氏印如"季朝桢""曾钧""贾丰臻"等均具清末民初嘉定地区中小学教育从业背景，可见其交游一二。

《寿石山房摹秦范汉印存》

篆刻印谱。《寿石山房摹秦范汉印存》不分卷，又名《醒庵印存》，童大年篆刻。清末民初钤印本。十册。开本高20厘米，宽10.7厘米；版框高12.9厘米，宽7.9厘米，墨色版刷。该谱所录《无双印谱》中印章较光绪二十年（1894）前后的谱本就磕损情况而言，显然系后印本，同时《列仙印谱》则有较大的替换印章情况。

《寿石山房摹秦范汉印存》

《赖古堂家印谱》

篆刻印谱。《赖古堂家印谱》四卷，又名《赖古堂印谱》，明清诸家篆刻，周亮工藏，周在浚、周在延、周在建辑，神州国光社出版。1912年金属版印本。四册。版框高19.1厘米，宽13.6厘米，朱色印刷。元册卷前有康熙六年（1667）高阜《赖古堂藏印序》。亨册卷前有倪粲《序》，康熙三年（1664）张遣《赖古堂印谱引》。利册卷前有周铭《印谱小引》，高兆《赖古堂印谱引》。贞册卷前有黄虞稷《印谱序》。《赖古堂印谱》作为"三堂"名谱之一，至今留存于世者尚有卷端隶书题名、卷端无题名等数种版本。有赖于此神州国光社影印本的传播，人们可较为便捷地一窥名谱风采。

《赖古堂家印谱》

《印汇》

篆刻印谱。《印汇》不分卷，赵孟頫等篆刻，吴隐辑集，上海西泠印社出版。1912年锌版钤拓本。

《印汇》

一百三十二册。开本高 25.6 厘米，宽 14.9 厘米；版框高 14.3 厘米，宽 9.0 厘米，蓝墨色版刷。有宣统二年吴隐《印汇叙》。该谱先后尚有 128 册、152 册本行世，具见著录于文献，零本偶见，全豹难窥。

《滨虹草堂集古玺印谱》

古玺印谱。《滨虹草堂集古玺印谱》不分卷，又名《集古玺印存》，黄宾虹辑集。民国间钤印本。五册。四周圆角单边，版框高 13.8 厘米，宽 8.4 厘米，蓝色版刷。卷前有黄宾虹《滨虹草堂集古玺印铭并叙》。黄宾虹数十年间对古玺印的搜集孜孜不倦，辑集古玺印谱颇多，此部版式序文 1912 年发表于《南社丛刻》第七集。

《滨虹草堂集古玺印谱》

《绳斋印稿》

篆刻印谱。《绳斋印稿》不分卷，陈继德篆刻，广益书局出版。1913 年影印本。一册。版框高 15.6 厘米，宽 10.6 厘米，墨色印刷。丛书第一集书名叶题"古今文艺丛书，民国二年十二月，樊山居士署检"。《绳斋印稿》著于第六册，卷前有嘉庆四年（1799）许耕《绳斋印稿序》、嘉庆九年（1804）陈继德《绳斋印稿自序》。

录印 66 方。许耕序云："准以昔人之成法，无少差谬，而又能绝去模拟之迹。较之窃形似以为复古，偭规矩而矜变化者，异日道也。"

《绳斋印稿》

《清仪阁藏名人遗印》

篆刻印谱。《清仪阁藏名人遗印》不分卷，明清诸家篆刻，张廷济辑藏，神州国光社出版。1914 年影印本。一册。版框高 13.1 厘米，宽 12.2 厘米，朱墨双色印刷。录印 78 方印，所收明沈周、文徵明、倪元璐及清曹溶、朱彝尊、查慎行、罗聘、方薰等诸家用印。褚德彝品评文字尤值玩味。原本今藏上海博物馆。

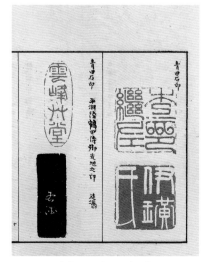

《清仪阁藏名人遗印》

《张叔未印存》

篆刻印谱。《张叔未印存》不分卷，又名《清仪阁印存》，张廷济用印，诸名家篆刻，神州国光社出版。民国间金属版印本。一册。版框高 13.2 厘米，宽 12.2 厘米。卷前有 1914 年褚德彝题识。录印 29 方，卷末版权印记"上海宁波路神州国光社发售，每部价银元壹元"。

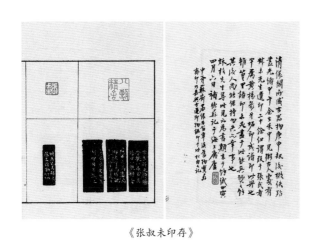

《张叔未印存》

《悲庵印剩》

篆刻印谱。《悲庵印剩》不分卷，赵之谦篆刻，丁仁辑藏，上海西泠印社出版。1914 年锌版钤印本。三册。版框高 13.7 厘米，宽 8.7 厘米。1914 年丁仁序。录印 39 方，皆丁仁历年收集赵氏晚年自用，尽美尽善之作。

《悲庵印剩》

《郭频伽印存》

篆刻印谱。《郭频伽印存》不分卷，郭麐篆刻，沈俊臣辑集，神州国光社出版。1914 年石印本。一册。版框高 13.2 厘米，宽 12.2 厘米。有 1914 年褚德彝题记。录印 27 方，褚德彝昔寓禾中，搜集灵芬馆遗印数十钮汇成。

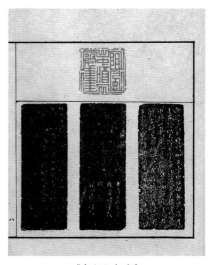

《郭频伽印存》

《铸古庵印存》

篆刻印谱。《铸古庵印存》不分卷，浦东奚世荣篆刻。1914 年钤印本。松荫轩印学资料馆藏。四册。版框高 13.8 厘米，宽 8.0 厘米。有光绪二十年（1894）秦荣光叙。

《铸古庵印存》

《赵悲庵印存》

篆刻印谱。《赵悲庵印存》不分卷，又名《二金蝶堂癸亥以后印稿》，赵之谦篆刻，朱遂生辑集，神州国光社出版。1914年影印本。一册。四周单边，版框高13.2厘米，宽12.2厘米。前有同治四年（1865）胡澍旧序。1914年褚德彝题记云："近日文学凋丧，刻印者稍解捉刀，不知取法汉印，辄增省篆籀，故为破碎，自谓仿古陶器、古封泥，谬种流传。靡所底止，取悲庵刻印观之，可以憬然悟矣。"

《赵悲庵印存》

《玉兰仙馆印谱》

篆刻印谱。《玉兰仙馆印谱》不分卷，董熊篆刻，周庆云辑集。1914年影印本。二册。版框高13.4厘米，宽9.1厘米。卷前有《董晓庵公小传》、1914年吴昌硕《玉兰仙馆印谱》序、道光二十五年（1845）范玑序、

《玉兰仙馆印谱》

潘飞声题诗。卷末1914年周庆云跋云："予舅氏晓庵董公，讳熊，浔阳公之远裔也。秉性冲淡，枕葄经史，不求仕进已也。笃嗜金石精篆刻，力追秦汉正轨。此谱凡二册，都一百五十二章，虞山范先生引泉为之序，惜世无传本。庆云以泰西石印法重印之，俾广流播。"

《遁庵秦汉古铜印谱》

古玺印谱。《遁庵秦汉古铜印谱》不分卷，吴隐辑集，上海西泠印社出版。1914年锌版钤印本。六册。版框高14.0厘米，宽8.7厘米，墨色版刷。1914年吴昌硕序，丁仁、叶为铭、丁上左、况周颐、徐珂、王寿祺诸家题词。录印253方。该谱前有光绪三十四年（1908）之初印本，书名叶汪厚昌题署，光绪三十四年吴隐叙言，书口下署"西泠印社辑"。又有宣统元年（1909）杨守敬题署书名叶，宣统元年吴隐序之，书口下署"西泠印社藏印"者；更有书口下署"潜泉印丛"之后印本。各版次系列录印均有出入。

《遁庵秦汉古铜印谱》

《黄小松印存》

篆刻印谱。《黄小松印存》不分卷，黄易篆刻，神州国光社出版。民国间金属版印本。南京图书馆藏。一册。版框高19.4厘米，宽11.6厘米，朱色印刷。录印一百六十余方。卷末版权印记"上海四马路惠福里

神州国光社，用金属版制印，售银元壹圆五角"。

《黄小松印存》

《罗两峰印存》

篆刻印谱。《罗两峰印存》不分卷，又名《衣云印存》，罗聘用印，诸名家篆刻，神州国光社出版。民国间金属版印本。一册。卷末徐楙、顾洛、赵魏、赵之琛观款。录印 70 方，计收董洵、黄易、邓石如、桂馥、丁敬、巴慰祖、奚冈、杨谦等十余家，其中以董洵 30 方、黄易 8 方、邓石如 7 方为多。所据底本为郑文焯旧藏，今存上海博物馆，尚有吴昌硕、王福庵、罗振玉、宝熙题款。

《罗两峰印存》

《暖庐摹印集》

篆刻印谱。《暖庐摹印集》不分卷，黄葆戊篆刻。1915 年钤印本。一册。亚形版框，高 13.3 厘米，宽 8.4

厘米。1915 年黄葆戊《自叙》云："二三同志索印谱屡矣，苦无以应，姑检辛亥前后旧刻及近作，凡六十方为初集。其为玉、为铜、为金、为石、为瓷、为象牙、为水晶，识者自能别之。"

《暖庐摹印集》

《缶庐印存三集、四集》

篆刻印谱。《缶庐印存三集、四集》不分卷，又名《缶庐印集》，吴昌硕篆刻，上海西泠印社出版。1915 年锌版钤拓本。八册。版框高 15.5 厘米，宽 9.1 厘米。三集卷前有 1914 年葛昌楹序、吴隐题词。钤印 58 方。四集卷前有 1914 年吴隐序。钤印 62 方。发行广告表明，此两集印谱的发行最初在 1915 年 7 月。

《缶庐印存三集、四集》

《邓石如印存》

篆刻印谱。《邓石如印存》不分卷，又名《完白山人篆刻偶存》《邓石如印谱》，邓石如篆刻，有正书局出版。1916 年石印本。二册。版框高 14.6 厘米，宽 11.2 厘米。卷前存丙午（1846）邓传密序文。卷末有版权叶，刊《邓石如印存》二册定价一元等信息。该谱又有后印另一开本行世，录印内容与其相同，亦为二册本。该谱初版为有正书局所出第一部印谱，在其后的约十五年间，前三年所编辑者为大部，后期重复再版占领市场。

《完白山人印谱》内页

《邓石如印存》

《完白山人印谱》

篆刻印谱。《完白山人印谱》不分卷，邓石如篆刻，丁仁、吴隐辑，上海西泠印社出版。1916 年锌版钤拓本。二册。版框高 13.5 厘米，宽 8.5 厘米。卷前有 1916 年吴隐摹、童大年题《完白山人遗像》墨拓一帧，同治十二年（1873）杨沂孙撰邓石如小传。录印 13 方，卷末有丁仁、吴隐跋。丁仁跋云："完白时代距今未为甚远，而其生平杰作流传即已无多，是编所录合潜泉及鹤庐旧所藏弃，尤或假诸友人顾塺乃得此是。"

《秦汉丁氏印绪》

古玺印谱。《秦汉丁氏印绪》不分卷，丁仁辑集，上海西泠印社出版。1916 年锌版钤印本。二册。开本高 11.8 厘米，宽 6.6 厘米；版框高 5.5 厘米，宽 4.1 厘米，绿色印刷。卷前有吴隐《秦汉丁氏印绪序》（高显书）、黄宾虹序（童大年书）。卷末有 1916 年丁仁跋（高予颙书），并附列"采集印谱目"23 种，录印 69 方。丁氏"嗜印成癖，数典敢忘，征考古印谱数十家，乃得'丁'姓印百余钮，攒聚以类，甄择必精，采彼欧风，范其古制，编为姓谱，式拟《印林》"。又取巾箱书开本，精巧别致。

《小飞鸿堂印谱》

篆刻印谱。《小飞鸿堂印谱》不分卷，又名《小飞鸿堂印集》，汪承启辑藏，上海西泠印社出版。1916 年钤拓本。六册。版框高 13.3 厘米，宽 8.5 厘米。1916 年叶为铭、丁仁序，汪承启自序。卷末有吴隐跋。录印 92 方。汪承启序云："希承先志，罔拾靡遗，久而久之，储积逾百，慨自尘世沧桑，聚散无定……均倩吴君潜泉命工拓之，计余自集集者五册，末一册即飞鸿之遗也。"同

《小飞鸿堂印谱》

名印谱又有四周双边者，是为先后印本之别。

《匋斋藏印》

　　古玺印谱。《匋斋藏印》四集，端方辑集，有正书局出版。1916 年石印本。十六册。开本高 16.9 厘米，宽 9.7 厘米；版框高 13.6 厘米，宽 8.5 厘米。无叶次。四册一集。同名《匋斋藏印》尚有双面四印四集四册本，录印数量有所减少，为后印本。2016 年福建人民出版社据十六册本，排印出版并加释文。

《匋斋藏印》

《秦汉百寿印聚》

　　古玺印谱。《秦汉百寿印聚》不分卷，又名《秦汉百寿印谱》，吴隐辑集，上海西泠印社出版。1917 年锌版钤印本。二册。版框高 15.3 厘米，宽 9.3 厘米。有1917 年叶为铭序云："潜泉社兄夙耆金石，蓄印辄以千计，征寿亦及百数，鹤庐社兄又出所藏弄而附益之，汰复选精，汇拓成帙，以风雅之遗为期颐之祝。印林盛事，懿虖铄哉！"

《秦汉百寿印聚》

《赵㧑叔印谱》

　　篆刻印谱。《赵㧑叔印谱》二集，又名《赵㧑叔印存》，赵之谦篆刻，丁仁、吴隐辑集，上海西泠印

《赵㧑叔印谱》

社出版。1917 年锌版钤拓本。八册。版框高 18.5 厘米，宽 12.1 厘米。卷前有叶为铭摹撝叔四十二岁小像（后附画赞一则），又旧本影印有赵之谦"稼孙多事"自记，同治二年（1863）吴让之手札，光绪三年（1877）傅栻序，同治二年胡澍叙及光绪三年周星诒、何澂，光绪四年（1878）孙星华观款，1916 年叶为铭序。卷末 1917 年吴隐跋云："先生逝世距今才四十年，所作印即已难致，斯谱之作他山之助，得力于鹤庐社兄为多。鹤兄客岁有《悲庵印剩》之辑，印凡三十余方，皆先生晚年自用，尽美尽善之作，今亦并载谱中。"该谱有前后印本及有、无拓款等版本数种。

《簠籀籀古玺选》

古玺印谱。《簠籀籀古玺选》不分卷，吴隐辑集，上海西泠印社出版。1917 年锌版钤拓本。二册。版框高 18.5 厘米，宽 11.9 厘米。1917 年吴隐《自序》云："丁巳首春遁庵得'都庚'玺于沪上，为张氏桂馨堂故物，摩挲把玩，欣幸无极。由是古玺之嗜乃进而愈敦……爰就鹤庐社兄谋为古玺选之辑，合吾二家所藏弄，复乞借于同社诸子，与夫东南收藏诸大家。"

《簠籀籀古玺选》

《董巴胡王会刻印谱》

篆刻印谱。《董巴胡王会刻印谱》不分卷，又名《董巴王胡会刻印集》，董洵、巴慰祖、胡唐、王声篆刻，

上海西泠印社出版。1917 年锌版钤印本。四册。版框高 19.7 厘米，宽 11.4 厘米。册一卷前有 1917 年黄质、吴隐序，潘飞声题词，录印 30 方。册二卷首扉叶有罗振玉署"巴予藉印存"，卷前有 1917 年叶为铭序，录印 25 方。册三卷首扉叶有罗振玉署"胡咏陶印存"，卷前有 1917 年童大年序，录印 41 方。册四卷首扉叶有罗振玉署"王于天印存"，册一卷前有 1917 年丁仁序，录印 29 方。此谱据嘉庆初年《巴莲舫先生摹汉印谱》，取巴氏自刻印及为董洵、胡唐、王声所刻印，析分为董、巴、王、胡四家印成谱。

《董巴胡王会刻印谱》

《汉铜印丛》

古玺印谱。《汉铜印丛》不分卷，又名《观自得斋汉铜印丛》，徐士恺辑集，上海西泠印社出版。民国年间钤印本。八册。版框高 13.7 厘米，宽 8.6 厘米。有光绪二十四年（1898）杨守敬《观自得斋重订印谱叙》。卷首有"每部八本，实洋四元"朱色戳记。

《汉铜印丛》

《师子印存》

篆刻印谱。《师子印存》不分卷，王师子篆刻。1917年钤拓本。一册。版框高19.7厘米，宽11.4厘米。录印多为自用印，如本名为"本伟"有三印，又"生于甲申之年"等，于作者生平有佐证价值。

《历代古印大观》

古玺印谱。《历代古印大观》二集，汪厚昌、汤临泽辑集，有正书局出版。1917年锌版钤印本。八册。版框高13.2厘米，宽8.0厘米。有1917年汪厚昌《历代古印大观叙》、汤临泽序。汪厚昌叙云："古印谱之

《历代古印大观》

辑非仅为刻印家赏模仿已，也必详考其文字，辨别其音训。"有正书局在从光绪三十年（1904）创办，至1943年停业的四十年间，所刊印谱大多未标示出版时间，如此有序跋纪年者殊为难得。

《飞鸿堂印谱》

篆刻印谱。《飞鸿堂印谱》五集四十卷，清丁敬等篆刻，汪启淑辑集，有正书局出版。1917年影印本。二十册。版框高22.2厘米，宽13.3厘米。首册卷前有凌如焕序、乾隆十三年（1748）金农"偶爱闲静"题辞、吕启凤绘《秀峰先生二十一岁小像》、沈德潜画像赞及汪启淑《飞鸿堂印谱凡例》。每集八卷四册，册25叶。每册前后大多存序跋。作为"三堂"名谱之一的《飞鸿堂印谱》录印三千四百余方，可视为乾隆一朝印人印作大系。内容除少数姓名字号，多为经史诸子百家及诗文、格言。有正书局所用底本为"锡培藏本"，此有正书局本后成为1977年台湾名实出版社、1998年广陵古籍刻印社之排印本的底本。

《飞鸿堂印谱》

《杨龙石印存》

篆刻印谱。《杨龙石印存》不分卷，杨澥篆刻，

有正书局出版。1917 年石印拓本。二册。开本高 29.4 厘米，宽 13.2 厘米，四周单边；版框高 13.4 厘米，宽 8.2 厘米，墨色版刷。无叶次。

《杨龙石印存》

《赵㧑叔手刻印存》

篆刻印谱。《赵㧑叔手刻印存》不分卷，又名《赵㧑叔印存》，赵之谦篆刻，有正书局出版。1917 年锌版钤拓本。二册。版框高 13.3 厘米，宽 8.2 厘米，墨色版刷。录印多为潘祖荫、胡澍、周星诒、傅栻诸家所刻印。同名有正书局版又有四册本行世，录印有所增加，制作品质则粗劣。

《赵㧑叔手刻印存》

《金罍山民手刻印存》

篆刻印谱。《金罍山民手刻印存》不分卷，又名《金罍山民印存》，徐三庚篆刻，有正书局出版。1917 年石印本。四册。版框高 13.4 厘米，宽 8.6 厘米。又有同名锌版钤印本，书名叶题"金罍山民印存，上虞徐三庚题"。

《赵次闲印谱》

篆刻印谱。《赵次闲印谱》不分卷，赵之琛篆刻，有正书局出版。1918 年锌版钤拓本。四册。版框高 13.6 厘米，宽 8.2 厘米。所见卷末浮贴版权叶签"赵次闲印谱，上海有正书局印行六次出版，每部四册定价大洋三元二角"，为后印本。

《赵次闲印谱》

《吴仓石印谱》

篆刻印谱。《吴仓石印谱》不分卷，又名《吴昌硕印谱》，吴昌硕篆刻，有正书局出版。1918 年锌版印拓本。四册。版框高 13.4 厘米，宽 8.1 厘米。无叶次。录印 47 方，大多为郑文焯及王锡璜两家所治印，皆中年佳制，惜由锌版印拓，有失真趣。又有同名印谱浮贴版权叶签称"吴昌硕印谱，每部四册，定价洋三元二角"，录印序次略异，当为先后印本。

《吴仓石印谱》

《丁黄印存合册》

篆刻印谱。《丁黄印存合册》不分卷，清丁敬、黄易篆刻，有正书局出版。1918年锌版钤拓本。四册。版框高13.4厘米，宽8.2厘米。无叶次。册一、二为丁敬篆刻；册三、四为黄易篆刻。

《丁黄印存合册》

《大鹤山房印谱》

篆刻印谱。《大鹤山房印谱》不分卷，吴昌硕、王

冰铁等篆刻，郑文焯辑集。民国年间钤拓本。二册。版框高17.4厘米，宽7.7厘米。无叶次，谱录均为郑文焯用印。

《大鹤山房印谱》

《缶庐印存》

篆刻印谱。《缶庐印存》不分卷，吴昌硕篆刻，张熙辑集。1919年钤拓本。八册。版框高14.7厘米，宽8.0厘米。卷前有杨岘光绪十年（1884）、二十一年（1895）题词，沈曾植作序，光绪十五年（1889）吴昌硕自记一则。褚德彝跋云："辛亥以后余亦居海上，

《缶庐印存》

赁庑距居士所仅里许，时相过从。适张子弁群亦以养疴寓此，时偕余造居士许，谈艺道古，往往至夜分不休。一日论及刻印，弁群请于居士拟集拓其印为谱，因搜集居士自刻之印，凡得一百数十钮，属王君秀仁拓款抑印，编为八卷。"

《藕花庵印存》

篆刻印谱。《藕花庵印存》不分卷，徐星周篆刻。1919 年钤拓本。西泠印社藏。四册。版框高 15.1 厘米，宽 8.2 厘米。有 1918 年吴昌硕序，徐星周画像、题辞。吴昌硕序云："《藕花庵印存》越十年而成，请益于余，展读再四。精粹如素玺，古拙如汉碣，兼以彝器封泥，靡不采精撷华……星周通六书之旨，是以印学具有渊源，余虽与之谈艺，盖欣吾道之不孤也。"

《藕花庵印存》

《簠斋藏古玉印谱》

古玺印谱。《簠斋藏古玉印谱》不分卷，陈介祺藏，何昆玉辑，神州国光社出版。1921 年影印本。一册。开本高 21.5 厘米，宽 15.5 厘米，无版框。有光绪十三年（1887）何昆玉序，1916 年张熙识、褚松窗跋。录玉印 67 方。何昆玉序云："蒙寿翁雅爱，出其所藏古玉印六十七事，属拓成谱，计所得凡十册，南归暇时遂为装治。"该谱又有添加版框、重加排印之 1930 年后印本。

《簠斋藏古玉印谱》

《龚怀西藏印》

古玺印谱。《龚怀西藏印》不分卷，龚心钊辑藏。民国间剪贴钤拓本。浙江图书馆藏。二册。版框高 14.6 厘米，宽 9.2 厘米。书名叶墨笔题"龚怀西藏印，王秀仁拓龚氏藏印之零拾，野侯题记"。

《集古印谱》

摹古印谱。《集古印谱》四卷附一卷，明甘旸篆刻，扫叶山房出版。1922 年石印本。四册。版框高 19.7 厘米，宽 8.4 厘米。卷前有 1922 年序一篇，后附《印正附说》。序云："是书盖其旧藏本，号得此明代刊本，不敢自秘付诸影印，或亦嗜古者所不弃云。"这部"不敢自秘"的"影印"本，实是甘旸《集古印谱》钤印本的排印节本。

《集古印谱》

《十钟山房印举》

古玺印谱。《十钟山房印举》不分卷，陈介祺辑集，商务印书馆出版。1922 年影印本。十二册。版框高 17.8 厘米，宽 11.7 厘米。卷前有 1921 年陈敬第序，次《十钟山房印举目录》。陈敬第序云："博收约取，师吾丘子衍《三十五举》之意，名曰《十钟山房印举》……涵芬楼觅取改稿本景印行世，岂唯与字学、印学有关，抑亦考古之资也。原书卷帙浩重，乃谋缀十八印为一叶，其子母印或印之大者，两面以至六面者又不能概以十八印为率，每册均另叶起讫，所间素纸则空一格，以窃附于阙疑之义，庶后之览者可得而知焉。"

陈介祺《十钟山房印举》

《壮悔室印稿》

篆刻印谱。《壮悔室印稿》不分卷，又名《晋皇甫谧高士传印谱》，朱贯成篆刻。1922 年钤印本。上海图书馆藏。二册。版框高 14.2 厘米，宽 9.8 厘米。朱贯成题识云："右谱为余学篆试作，学浅力弱，漫无流法，大雅见讥，其何能免。虽然敝帚自珍书生结习，爱拓是册用诒师友，他山攻错是所愿也。"

《壮悔室印稿》

《敬敬斋古玺印集》

古玺印谱。《敬敬斋古玺印集》不分卷，张丹斧辑集。1922 年钤印本。片瓦草堂藏。四册。版框高

《敬敬斋古玺印集》

15.3 厘米，宽 8.6 厘米，墨色版刷。袁克文题记："丹斧好古文字，乃喜搜古物而尤笃于玺印。兹摹拓成册，予更以旧藏足之。"所知尚有日本太田梦庵旧藏，其录印 132 方。较此藏本尚有 5 方之缺。

《学步庵印蜕》

篆刻印谱。《学步庵印蜕》不分卷，又名《学步庵三种·印谱》，日本圆山大迂篆刻，日本圆山凌秋辑集。1922 年影印本。一册。版框高 15.2 厘米，宽 9.7 厘米。录印 117 方。有 1922 年内藤虎序云："先生屡入清国，所交游皆一时名人，而问篆法于徐氏，盖我邦高芙蓉始私淑浙派……先生以丙辰（1916）归道山矣。今兹壬戌，令嗣凌秋君辑其所遗诗画印稿，题曰：学步庵三种。"圆山大迂于同治十一年间（1872）来华，拜徐三庚为师并悬单鬻印于上海，归后成为日本印学宗师。

《学步庵印蜕》

《历朝史印》

篆刻印谱。《历朝史印》十卷，黄学圯篆刻。1922 年影印本。六册。版框高 15.0 厘米，宽 10.2 厘米。卷前有嘉庆二年（1797）朱珪序，道光年间陶澍、石韫玉、

陆萌奎序，梁章钜、李芳梅、王有庆、平翰、陈赫题辞及《总目》。

《历朝史印》

《甄古斋印谱》

篆刻印谱。《甄古斋印谱》不分卷，王石经篆刻，商务印书馆出版。1923 年影印本。一册。版框高 17.2

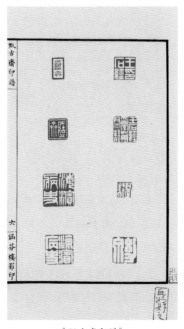

《甄古斋印谱》

厘米，宽 11.4 厘米。前有匡源题诗，光绪陈介祺、王懿荣序，潘祖荫、盛昱、吴大澂识，张士保、吴生熹题句。录印 116 方，大多为吴云、陈介祺、王懿荣等人所制姓名、斋室印。该谱尚有 1924 年再版、1938 年三版，为商务印书馆之保留书目。

《春晖堂印谱》

篆刻印谱。《春晖堂印谱》不分卷，又名《春晖堂印始》，吴苍雷篆刻，上海印学社出版。1923 年影印本。四册。版框高 13.2 厘米，宽 8.6 厘米。卷前有乾隆十四年（1749）邵大业序。录印均文辞雅句。由同名"新安汪氏藏本"看此影印底本，尚缺卷五至卷八及许王猷跋文。

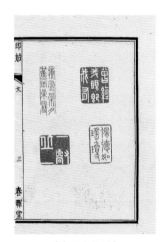

《春晖堂印谱》

《琴石山房印谱》

篆刻印谱。《琴石山房印谱》不分卷，汤寿铭编辑，会文堂书局出版。1923 年影印本。六册。版框高 13.4 厘米，宽 8.2 厘米。1922 年汤寿铭序言。汤寿铭从一部十六册 3000 余方的旧谱中，遴选章法严密、生面别开者，欲借古色古香供摹古者之需求。

《琴石山房印谱》

《玦亭玺印集》

篆刻印谱。《玦亭玺印集》不分卷，易孺篆刻。1923 年钤拓本。二册。版框高 17.3 厘米，宽 7.9 厘米。录印 28 方，易孺自序有"余集此稿是第三次"之谓。

《玦亭玺印集》

《太上感应篇印谱》

篆刻印谱。《太上感应篇印谱》不分卷，苏涧宽篆刻。1923 年影印本。一册。版框高 18.7 厘米，宽 11.1 厘米。有冯煦序，汪朝桢书《太上感应篇》。卷

末李丙荣《太上感应篇浅释摘要》（谢鸿宾书），念
劬子、狄葆贤跋。录印157方。念劬子跋云："《感
应篇》之流行，图者、注者不知凡几……同里苏君硕人，
嗜金石，工铁笔，且精绘事。乃摹是篇为印谱，每印
下方兼有释文，以醒眉目。汪君芷亭善楷法，精写全文。
三山逸民附以浅近注疏，合为一编。"

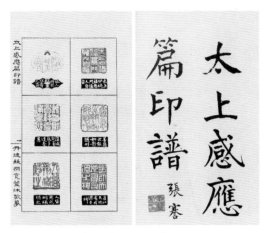

《太上感应篇印谱》

《畏斋藏玺》

古玺印谱。《畏斋藏玺》不分卷，刘之泗辑集。
1924年钤印本。二册。版框高17.0厘米，宽8.9厘米。

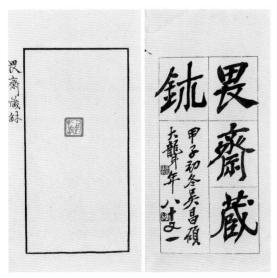

《畏斋藏玺》

1923年宣哲序云："近年估人以玺印来上海者多于古泉，
余不爱汉而喜先秦之奇肆，觉其小者尤可信，日月偶获
俭于百钮。公鲁先生鉴藏极精，勤亦过我，一朝得数十品，
何古缘之深也，又以暇时手钤于册以飨同好，抑何仁也。"

《钱瘦铁印存》

篆刻印谱。《钱瘦铁印存》不分卷，又名《瘦铁
印存》，钱瘦铁篆刻，商务印书馆出版。1924年石印本。
一册。无版框。卷前自刻《梅花村舍山水图》拓片一帧，
有1924年日本桥木关雪、曾熙序。卷末有1924年符
铸题跋及所订润笔。录印157方，以姓名、字号、斋馆、
闲散印居多。符铸识曰："余曩来海上，闻人谈印人
者莫不称金匮钱君瘦铁，及见所刻印良佳。越三年，
乃复见其画山水，清矫拔俗，能自辟蹊径。"

《钱瘦铁印存》

《读雪斋印谱》

古玺印谱。《读雪斋印谱》不分卷，孙汝梅辑集，
商务印书馆出版。1924年影印本。二册。版框高17.6
厘米，宽11.6厘米。1922年北平孙壮序文。全帙载
印251方。孙壮序曰："先叔祖考春山公，收藏秦汉
玺印三百余方。庚子兵燹，散失殆尽，仅存印本三分
之二，亦未加考订。丁巳（1917）秋陈君叔通，自沪

来札，见有古泉、玺印二册，首列先叔父少春公序文。审为吾家故物，亟为购还，足补前缺，失而复得，陈君之惠厚矣，今又拟将玺印，介涵芬楼印行，以广其传。"

《读雪斋印谱》

《程荔江印谱》

古玺印谱。《程荔江印谱》不分卷，程荔江辑集，商务印书馆出版。1924年影印本。二册。版框高17.5厘米，宽11.6厘米。书名叶题："《程荔江印谱》二册，厉征君《樊榭山房集》有程荔江《秦汉印谱序》，此册殆

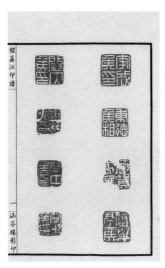

《程荔江印谱》

其初稿欤。光绪乙酉珠江净砚斋艎永明周斋记。"卷前1922年陈敬第补录厉樊榭序文、周銮诒题记三则、乾隆二年（1737）周铨序、乾隆三年（1738）程从龙自序。是谱精选秦、汉官私印九百余钮，为世所重。陈敬第识曰："辛酉（1921）冬，余从秦君曼青假周季譻旧藏程谱，介涵芬楼景印。"

《伏庐藏印》

古玺印谱。《伏庐藏印》十二卷，陈汉第辑集，商务印书馆出版。1925年影印本。六册。版框高9.5厘米，宽6.1厘米。录印五百余方。卷末版权叶载中华民国十四年四月初版、二十年十月三版，每部定价大洋捌角贰圆等信息。该本影印自陈汉第《伏庐藏印·己未集》《伏庐藏印·庚申集》钤印本。

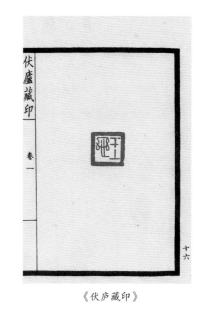

《伏庐藏印》

《静戡印集》

篆刻印谱。《静戡印集》不分卷，又名《静龛印集》，朱复戡篆刻。1925年影印本。二册。版框高17.4厘米，宽8.0厘米。卷末存《梅虚草堂重订书画篆刻润例》，该谱为朱复戡篆刻早期代表作。

《静戥印集》

《如水阁印谱》

篆刻印谱。《如水阁印谱》不分卷，李正辉篆刻，扫叶山房出版。1925 年石印本。一册。版框高 15.0 厘米，宽 9.3 厘米。卷前有胡恽堂序、乾隆三十九年（1774）李正辉自序。李正辉序曰："癸巳（1773）季春镌坡翁赏心十六事，为琴雪松诸子称赏，每于竹窗茶话之余，辄喜文之，足破尘俗，各系以咏歌。"

李正辉《如水阁印谱》

《学山堂印存》

篆刻印谱。《学山堂印存》四卷，明诸家篆刻，顾湘辑集，扫叶山房出版。1925 年石印本。四册。版框高 14.4 厘米，宽 8.3 厘米。所刻之印均文辞雅句。有道光二十八年（1848）顾湘《学山堂印存自序》曰："自明人以成语散句入印，而印章之作较前代逾多，集之成巨册则始于太仓张夷令先生《学山堂印谱》，盖胜国之季，文人艺士工此技甚众……二百年来其印散在人间，获之者珍如拱璧，余搜罗卅载，尝得诸太仓静逸庵陆氏、广堪斋毕氏，近又得郡中寒碧山庄刘氏所藏尤多，核之原谱凡十之三四，欣赏之下汇而揭之，裒成八卷，题曰《学山堂印存》。"

《学山堂印存》

《小石山房印苑》

篆刻印谱。《小石山房印苑》十二卷，又名《印苑》，元顾阿瑛等篆刻，顾湘辑集，扫叶山房出版。1925 年石印本。六册。版框高 14.6 厘米，宽 8.4 厘米。有道光二十六年（1846）邓传密，道光三年（1823）王学浩、潘遵祁，道光十年（1830）吴映奎序，册六谱末有道光三十年（1850）季锡畴跋。录印 485 方，潘遵祁序曰："顾君兰江……自元明迄近代，罗列为家珍，最后学山园旧物数百方亦为君有，称大观焉。乃裒辑成谱，并宗栎园司农《印人传》例，于诸家刻印后各附小传，

俾览者仿佛形概，或以志行重，或以风雅鸣，因文见道，用意深至。"

《小石山房印苑》

《近代名贤印选》

《近代名贤印选》

篆刻印谱。《近代名贤印选》不分卷，吴昌硕等篆刻，钱季寅、秦伯未选辑，上海千顷堂书局出版。1925年影印本。四册。版框高13.4厘米，宽6.2厘米。卷前有童爱楼《近代名贤印选序》，史喻庵、李林馥序，1925年孔昭钫《序》、钱深山《弁言》。卷末有1925年陈文潞跋。录印216方，此谱之选"不以名望为取舍，惟优劣是视"，故入选印人有吴昌硕、吴涵、钱厓、陈子恒、金铁芝、陆天炎、朱义方、徐穆如、董锡光、史喻庵、程心一、朱赞卿、徐紫明、纪松浦、翁子勤、胡郑卿、叶更生、石昌彬、庄甲安、张永定、顾青瑶、赵天觊、邓钝铁、张伯钧、张叔卿、熊沛尘、张廷寿、王璞仙、关兆棠、顾九烟、林莲清、胡星垣、王琴斋、秦伯未三十四家。其时《申报》所发出版消息称："凡海上精擅篆刻诸家，均搜罗殆遍。"

《周末各国瑗金考》

古玺印谱。《周末各国瑗金考》不分卷，张丹斧辑集。民国间钤拓本。上海图书馆藏。一册。四周单边，墨勾线框高15.2厘米，宽8.8厘米。计分二部分，第一部分首叶题署"周末各国瑗金考（篆书），丹翁署"，为抄录陈墨簃稿本，计7叶。第二部分始于"古泥印，文字不可释"白文印，止于第35叶道州何辛叔藏"安官"白文玺印。谱册间于辑集诸家的古玺印勾摹、品评，颇多己见。

《王冰铁印存》

篆刻印谱。《王冰铁印存》不分卷，又名《冰铁铁书》《冰铁戢印印》，王大炘篆刻，文明书局出版。1926年影印本。五册。版框高15.2厘米，宽8.0厘米。元册卷前存袁克文、郑文焯、章钰序，陈元康识，张一麐、缪荃孙、成博好、吕木末题诗四章。亨册卷前存吴永题诗。利册卷前存蒲华题诗。贞册卷前存吕景端题诗。附编卷前有廉泉手札、孙寒厓《题冰铁印存即寄循庵

南湖》、郑文焯题识，卷末有俞复跋文。2001年上海书画出版社以《王大炘印谱》名据以排印选刊出版。

《王冰铁印存》

《西泠八家印选》

篆刻印谱。《西泠八家印选》四卷，西泠八家篆刻，丁辅之辑藏。1926年钤拓本。浙江省图书馆藏。四册。版框高19.1厘米，宽13.4厘米。卷前有光绪甲辰三十年（1904）罗椉《西泠八家印选序》《西泠八家印人小传》及《西泠八家印选目录》。卷末有丁辅之跋、《西泠四家印所见录》。丁辅之跋曰："昔岁丁未（1907），

《西泠八家印选》

尝集家藏西泠八家刻印集拓为谱都三十卷，今二十年矣……以前谱编次未严，印文款识动逾数叶，探索颇烦。今一更前例，印款均荟诸一叶之中，并考述印石收藏流转之绪，其有亲友见赠者亦附注以志不忘。于是约为四卷，皆属精品，间有残阙者，关于掌故，亦为存之。因属山阴王君秀仁，手拓五十部。昔岁，余与亡弟善之首创仿宋聚珍版……其纪事叙跋，兹即用以排比，经始于乙丑（1925）孟秋，迄丙寅（1926）季夏，凡一年乃成。"

《石园印存》

篆刻印谱。《石园印存》不分卷，张克龢篆刻。1926年钤拓本。二册。版框高14.0厘米，宽9.9厘米。周颐、任堇墨笔题识。周颐识曰："石园先生精研铁书，有合于两京方正平直之恉。孟晋不已，则昔之悲庵、让翁，今之缶庐老人，分镳平辔何难矣。"

《石园印存》

《谷园印谱》

篆刻印谱。《谷园印谱》四卷，胡介祉藏，许容篆刻，扫叶山房出版。民国年间影印本。四册。版框高13.0厘米，宽9.4厘米。卷前有许容序，卷末有

康熙二十五年（1686）许容《谷园印谱跋》。扫叶山房影印底本，所据为原钤《谷园印谱》六卷雍正元年本，缺印谱卷一和卷五，以卷六充卷一影印而成四卷本。

《谷园印谱》

《介堪印谱》

篆刻印谱。《介堪印谱》不分卷，方介堪篆刻。1927年钤印本。一册。版框高13.5厘米，宽8.8厘米。扉叶朱钤书记戳"丙寅（1926）迄今刻印计三千有奇，从未留一稿。今因门人问余存稿，乃借友朋所藏之牙章八十余方，印成百本以答雅谊"。在此前后方介堪又有《介庵篆刻》二册本辑集。

《介堪印谱》与《介庵篆刻》

《餐霞阁印稿》

篆刻印谱。《餐霞阁印稿》不分卷，吴仲珺篆刻。1927年钤印本。一册。版框高10.0厘米，宽7.1厘米。有1926年莫棠题记，1927年秦更年序、潘飞声题咏。秦更年序曰："君所刻石印胎息西泠诸家，间亦阑入邓吴，秀雅独绝。"

《餐霞阁印稿》

《松浦印存》

篆刻印谱。《松浦印存》不分卷，又名《纪松浦印囊》，纪松浦篆刻。民国年间钤拓本。四册。四周圆角单边，版框高17.0厘米，宽9.6厘米。无叶次。各册末叶钤"纪松浦铁笔记"白文印。数方纪年款识有"丁卯"（1927）、"戊辰"（1928）间制印于"春申"等文字。

《松浦印存》

《赵遂之印存》

篆刻印谱。《赵遂之印存》不分卷，又名《一个轩印存》，赵遂之篆刻。民国年间钤印本。上海图书馆藏。二册。版框高 14.7 厘米，宽 9.2 厘米，绿色印刷。册一多为自用姓名、字号、诗文闲章，册二为晋代刘伶《酒德颂》全文，以"书声画意禅味诗心"句结卷。

《赵遂之印存》

《拊焦桐馆印集》

篆刻印谱。《拊焦桐馆印集》不分卷，又名《拊焦桐馆印存》，蔡真篆刻，上海慎修书社出版。1929 年影印本。二册。版框高 16.1 厘米，宽 9.2 厘米。册一卷前有 1929 年杨天骥、郑逸梅、顾悼秋序，马君武题签，李根源题词，金天羽、老服、顾悼秋、赵云螯序，胡适、朱孝臧题签。册二卷前存柳亚子、白鹏飞二文，末有 1929 年蔡真自识及润单。录印 140 方。

《拊焦桐馆印集》

《陈簠斋手拓古印集》

古玺印谱。《陈簠斋手拓古印集》不分卷，又名《簠斋古印集》，陈介祺辑集，神州国光社出版。1930 年影印本。四册。版框高 17.5 厘米，宽 11.4 厘米。版心题"陈簠斋手拓古印集"，卷端首叶题"光绪辛巳（1881）秋，簠斋所拓（篆书）"。

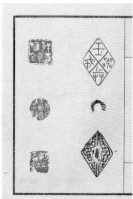

《陈簠斋手拓古印集》

《善斋玺印录》

古玺印谱。《善斋玺印录》不分卷，刘体智辑藏。

1930年钤印本。十六册。版框高22.4厘米，宽14.4厘米。1930年黄宾虹叙曰："晦之先生，博洽方闻，网罗古佚，既精鉴择且臻美备，近方选拓生平庋藏钟鼎彝器，以其余暇集成巨帙，三代周秦之玺，六朝唐宋之印，兼收并蓄，共录无遗，合综计之得千数百钮，朱拓传古，墨林扬芳。"从开本，或录印数量来说，该谱可称古玺印谱类之大谱。

《善斋玺印录》

《清代玉玺谱》

古玺印谱。《清代玉玺谱》不分卷，上海会文堂新记书局出版。1930年影印本。一册。版框高15.6厘米，宽10.1厘米。录印28方，为顺治、康熙、雍正、乾隆、嘉庆、道光、咸丰等朝帝王及皇后所用印玺。

《清代玉玺谱》

《吴让之印谱》

篆刻印谱。《吴让之印谱》不分卷，吴让之篆刻，有正书局出版。约1930年锌版石印拓本。二册。版框高13.4厘米，宽8.0厘米。无叶次。录印40方。上海有正书局印谱出版至此划上句号，历年来共编辑出版印谱11种。

《吴让之印谱》

《大千印留》

篆刻印谱。《大千印留》不分卷，张大千篆刻。

《大千印留》

民国钤印本。一册，残本。四周单边，版框高 15.2 厘米，宽 9.0 厘米，墨色版刷。录印 28 方，所载姓名、斋馆印，如"周氏叔颐""曾熙之印""李庭瑞"等印章，可为考略张大千交游所用。

《龚翁治印》

篆刻印谱。《龚翁治印》二集，邓散木篆刻。1931 年钤拓本。四册。版框高 15.3 厘米，宽 9.0 厘米。1931 年邓散木自识："治印二十年属此数印，差强人意甚矣，选材之为难也。"卷末钤有"每集售洋三元"朱文印戳。

《古玉印汇》

古玺印谱。《古玉印汇》不分卷，方介堪勾摹编订，上海西泠印社出版。1932 年影印本。一册。版框高 15.9 厘米，宽 10.6 厘米。卷前有诸宗元、马衡、王福庵序及方岩自序。次凡例五则。又次"引用诸家印谱目录"，列明顾氏、范氏集古印谱三种，《十钟山房

印举》至《君美藏印》十八种，俱条列记。摹印合计369 方。该谱择录周、秦、汉、魏晋时期玉、水晶、宝石、玛瑙等质地印章汇辑而成，集各家所藏玉印勾摹成谱自此书始。

《铁柔铁笔·上海集》

篆刻印谱。《铁柔铁笔·上海集》不分卷，又名《铁柔铁笔》，杨鹏升篆刻，上海文华堂出版。1932 年钤印本。一册。版框高 14.2 厘米，宽 10.1 厘米。有1932 年王一亭序，编者《例言》五则及目录。王一亭序曰："鹏升仁兄治印精悍奇横，别具町畦，予以想见其天资豪纵，而学古有获也。"杨鹏升据其军旅履历，以《铁柔铁笔》之名汇辑印谱达二十余种，如《成都集》《福建集》《东京集》《普陀集》等，出版发行者也各不相同。

《铁柔铁笔·上海集》

《现代篆刻》

篆刻印谱。《现代篆刻》八集，又名《现代篆刻一集至八集》，诸名家篆刻，吴幼潜辑集，上海诚信艺术部出版。1932 年影印本。一册。版框高 16.5 厘米，宽 11.2 厘米。封面题签"现代篆刻，一集至八集"。第一集载郭平庐、郭起庭、汤临泽、陈澹如、潘芝安、陈明于、叶为铭、高野侯、高络园、韩登安

《古玉印汇》

十家印存。第二集载赵叔孺印存。第三集载王福庵印存。第四集载马公愚、叶潞渊、张石园、陶寿伯、朱尊一、徐穆如、张鲁庵、孔云白、顿立夫、金实斋十家印存。第五集载方介堪印存。第六集载唐醉石印存。第七集载黄霭农、冯康侯、赵雪侯、谢烈珊、陈祓溪、李玺斋、吴仲珺、吴德光、金铁芝、王籀家十家印存。第八集载童心庵印存。同名印谱又有每集分册装本。1934 年 9 月、1935 年 2 月由吴振平上海西泠印社潜泉印泥发行所再版。

《现代篆刻》

《悔庵印存》

篆刻印谱。《悔庵印存》不分卷,赵宗汴篆刻。民国年间影印本。一册。版框高 10.8 厘米,宽 5.5 厘米。

《悔庵印存》

录印 75 方。卷前柳诒徵序云:"赵君蜀琴笃学嗜古,分篆兼工,出其余技,以事刻画。谨严恣肆,无一笔懈,而恢恢乎游刃有余。"

《抱冰庐印存》

篆刻印谱。《抱冰庐印存》不分卷,朱其石篆刻。1933 年钤印本。一册。版框高 14.5 厘米,宽 8.2 厘米。卷前有柳亚子、张大千题词,卷末有黄宾虹跋。

《抱冰庐印存》

《梅景书屋印选》

古玺印谱。《梅景书屋印选》二卷,吴湖帆辑集。1933 年钤拓本。二册。版框高 17.1 厘米,宽 11.7 厘米,蓝色印刷。前有 1933 年癸酉闰五月吴湖帆书《梅景书屋印选叙》。册一卷前有《梅景书屋印选卷上目录》,册二卷前有《梅景书屋印选卷下目录》。吴湖帆叙曰:"……先尚书公蓄印数千钮,曾编《十六金符斋》《十二金符斋》等印谱行世,顾后散佚若干而重订綦难,复经裒集者又若干而续辑更匪易事。爰以玉玺印押五十二品、银铜将军印二十八品(吾家有二十八将军印斋之额),理为一编曰印选。将朱墨并陈,庶模

范略见，深缕细切，聊便知昆吾梗概云。都拓十部，以甲至癸为记。助余成书者，山阴王君秀仁也。是为叙。"

《梅景书屋印选》

《朱其石印存》

篆刻印谱。《朱其石印存》不分卷，朱其石篆刻，上海携李学社辑印。1934年影印本。一册。无版框，

朱其石《朱其石印存》

双色印刷。卷前依次有朱孝臧题词及潘飞声、黄宾虹、张丹斧、王蕴章、柳亚子、黄太玄、邵祖平、钱小山、张大千、谢觐虞题记。录印69方。卷末版权叶，次载"自怡藕丝印泥"广告及"朱其石鬻书画篆刻直例"。

《介堪印存第七集》

篆刻印谱。《介堪印存第七集》不分卷，又名《介堪印存》，方介堪篆刻，上海西泠印社潜泉印泥发行所出版。1934年影印本。一册。版框高16.3厘米，宽11.3厘米。封面赵叔孺题签。卷末版权叶载"中华民国二十三年七月初版，定价实洋捌角，印行者—云印刷社"等信息。

《介堪印存第七集》

《现代篆刻第九集》

篆刻印谱。《现代篆刻第九集》不分卷，又名《刘贞晦印存》，刘贞晦篆刻，上海西泠印社潜泉印泥发行所出版。1934年影印本。一册。四周单边。书名叶题"现代篆刻第九集"。后幅为刘贞晦小传："刘贞晦先生名景晨。浙江永嘉人。篆刻得两京意味，向不轻为人作。兹搜其近刻数十印，为之影印一集，公诸同好。甲戌秋方岩记。"

《现代篆刻第九集》

《安昌里馆玺存》

古玺印谱。《安昌里馆玺存》不分卷，宣哲辑集。1934年钤印本。一册。版框高9.0厘米，宽5.6厘米，蓝色印刷。1934年宣哲自序云："开卷一玺余得之最早，人皆读曰'安昌里玺'，似矣，不尽如余意中所欲云云也。夫安昌，吉语也，余老矣，老而不安，不幸孰甚！以名余所居，固所愿也。即以颂祷余箧中之玺，庶毕余生无转徙离散之厄，不亦善乎！故并以名斯谱。"该谱尚有四册、八册传世，当以此一册本流传最广。

《安昌里馆玺存》

《钱叔盖印存》

篆刻印谱。《钱叔盖印存》不分卷，钱松篆刻，上海西泠印社潜泉印泥发行所出版。民国年间锌版钤拓本。三册。版框高16.1厘米，宽9.5厘米。卷前钱松《传略》文字七则、印面文字、边款文字。录印42方。

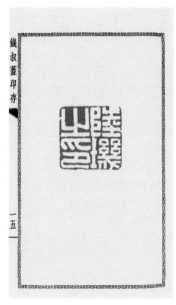

《钱叔盖印存》

《赵次闲印存》

篆刻印谱。《赵次闲印存》不分卷，赵之琛篆刻，上海西泠印社潜泉印泥发行所出版。民国年间锌版钤拓本。四册。版框高16.1厘米，宽9.5厘米。该谱又有无款三册本行世，录印相同，分册、叶码数相异。

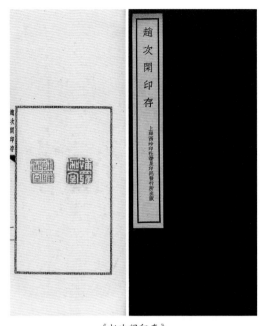

《赵次闲印存》

《钟矞申印存》

篆刻印谱。《钟矞申印存》不分卷，钟以敬篆刻，张鲁庵辑集。1935 年钤拓本。四册。版框高 15.9 厘米，宽 8.2 厘米，墨色版刷。录印 103 方，王福庵序曰："癸酉（1921）新秋鲁庵先生过我寓斋，以印存二册属为之序。展读之，乃故人钟君矞申手治印，为鲁庵陆续所收得者……今观是册窃幸故人之印得以成谱，而益

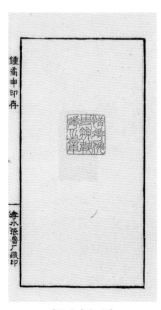

《钟矞申印存》

钦鲁庵之传古不遗余力也。"钟以敬尚有一篇六百余字的印论《篆刻约言》行世。印谱有《钟矞申印存》《窳龛留痕》《花神印玩》存世，均属珍本稀见。

《黄牧甫先生印存》

篆刻印谱。《黄牧甫先生印存》二集，又名《黟山人黄牧甫先生印存》，黄牧甫篆刻，黄少牧编次，上海西泠印社潜泉印泥发行所出版。1935 年影印本。四册。版框高 19.0 厘米，宽 10.1 厘米。卷前存《倦游窠主五十四岁小影》，乔曾劬撰《黄先生传》，罗惇曧序文。下集卷前存 1935 年王易序，黄节题诗。卷末存 1935 年易忠箓、徐文镜跋。《少牧印附》置于卷后，黄少牧自序。其时世人对黄牧甫篆刻艺术的认识刚起步，此谱甚具影响。

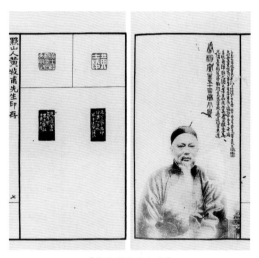

《黄牧甫先生印存》

《杨鹏升印谱·静冈集》

篆刻印谱。《杨鹏升印谱·静冈集》不分卷，又名《杨鹏升印谱》，杨鹏升篆刻，和平编辑，上海利利文艺公司出版。1935 年钤印本。一册。版框高 16.3 厘米，宽 8 厘米。无叶次。卷末版权叶并附《铁柔铁笔》系列及已发行《杨鹏升印谱》系列计 36 种

谱目信息。

《杨鹏升印谱·静冈集》

《刘公伯印存》

篆刻印谱。《刘公伯印存》不分卷，刘公伯篆刻，上海西泠印社书店刊印。1935年石印本。一册。版框高17.7厘米，宽10.8厘米，双色印刷。无叶次。卷末版权叶后幅有韦千里跋识，称其"篆刻雅而苍，驰誉艺林"。

《刘公伯印存》

《西京职官印录》

篆刻印谱。《西京职官印录》二卷，清徐坚篆刻，

《西京职官印录》

商务印书馆出版。1935年影印本。二册。四周单边，单黑鱼尾。版框高19.6厘米，宽11.9厘米。卷首有乾隆二十一年（1756）沈德潜序、乾隆十七年（1752）陈撰序、乾隆十六年（1751）谢松洲序及乾隆十一年（1746）徐坚自序，《凡例》九则及《印戈说七则》。卷末版权叶载"中华民国二十四年六月初版，每部定价大洋叁圆伍角，收藏者瞿良士，发行人王云五"等信息。

《吴让之印谱》

篆刻印谱。《吴让之印谱》不分卷，又名《清代邓派活叶印谱》，吴让之篆刻，中国印学社出版。1935年影印本。一册。版框高17.5厘米，宽11.9厘米。卷末版权叶，后幅附录"纯华印泥价格"广告叶。

《吴让之印谱》

定价洋三元，发行者永嘉方节庵"等信息。

《介堪印存第八集》

《谢磊明印存》

篆刻印谱。《谢磊明印存》二集，又名《谢磊明印存初集、二集》，谢磊明篆刻，宣和印社出版。1935 年影印本。二册。版框高 16.4 厘米，宽 11.2 厘米。无叶次。卷末附 1933 年订《永嘉谢磊明篆隶铁笔润格》。初集录印 76 方，二集录印 84 方。

《横云山民印聚》

集篆印谱。《横云山民印聚》不分卷，梁清等篆刻，张鲁庵辑集。1935 年钤拓本。二册。版框高 16.1 厘米，宽 8.2 厘米，墨色版刷。有 1928 年童大年序。书口有"望云草堂藏印"。录印 35 方。治印者胡震、钱松、梁清、蒋节、何屿、曹世模、陈还、张定、丁柱等，或为松江本地印家，或为流寓于沪渎之士。可"堪资印证"于公寿书画，也可窥其时松江地区印章风气。

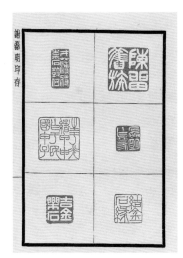

《谢磊明印存》

《介堪印存第八集》

篆刻印谱。《介堪印存第八集》不分卷，又名《介堪手刻晶玉印》，方介堪篆刻，宣和印社出版。1935 年钤印本。二册。版框高 15.4 厘米，宽 10.0 厘米。无叶次。卷末版权叶载"中华民国二十四年十月发行，

《横云山民印聚》

《瘦铁印存》

篆刻印谱。《瘦铁印存》不分卷，又名《瘦铁印存第一集》，钱瘦铁篆刻。1935 年影印本。蔡谨士蔡廷辉金石篆刻艺术馆藏。四册。版框高 5.6 厘米，宽 4.5 厘米。无叶次，录印 156 方。卷末有日本长尾甲题诗，符铸跋曰："吾友钱君瘦铁以治印名海上，及东游日本，又广腾其誉于三岛间……顷复集其半载以来留东所刻印，凡百余方，影印为册。"

《瘦铁印存》

《郙斋宋元押印存》

古玺印谱。《郙斋宋元押印存》不分卷，金祖同辑集。民国年间钤印本。二册。版框高 16.0 厘米，宽 5.9 厘米。金祖同又辑集《郙斋玺印集存》二册行世，上册为古玺，下册为古铜私印，与此宋元押印似成系列，传本稀见。

《郙斋宋元押印存》

《琴斋印留》

篆刻印谱。《琴斋印留》不分卷，简经纶篆刻。1935 年钤印本。一册。版框高 13.5 厘米，宽 8.8 厘米，墨色版刷。又见同版录印相异者，似无定本流传。

《琴斋印留》

《汉铜印丛》

古玺印谱。《汉铜印丛》八卷，清汪启淑辑集，商务印书馆出版。1935 年影印本。四册。版框高 12.9 厘米，宽 8.6

《汉铜印丛》

厘米。卷前有乾隆十七年（1752）朱樟序，卷末有桂澎跋。卷末版权叶载"中华民国二十四年六月初版，每部定价国币叁圆，收藏者瞿良士，发行人王云五"等信息。

《赵捣叔印谱》

篆刻印谱。《赵捣叔印谱》不分卷，又名《清代邓派活叶印谱》，赵之谦篆刻，中国印学社出版。1936年影印本。一册。版框高16.4厘米，宽11.2厘米。无叶次，录印69方。

《赵捣叔印谱》

《憺庵印存》

篆刻印谱。《憺庵印存》不分卷，金山吴在篆刻。

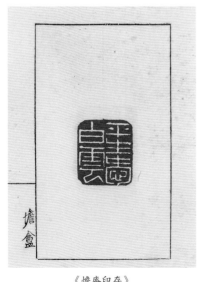

《憺庵印存》

约1936年钤拓本。松荫轩印学资料馆藏。二册。版框高12.7厘米，宽7.7厘米。卷前有1918年吴在版刻题记："丁邓无人吴（攘翁）赵（悲庵）死，巍然一缶尚雷鸣。藩篱撤尽吾完我，不敢依人过此生。"有1941年吴在墨迹题识："此二册凡94印，大抵民元年至二十五年之作也。韦生丘为余钤拓，民元年余四十有一，二十五年余六十五矣。间有前于民元者盖鲜，韦生钤拓二十部，今所存二三部而已。"

《杨大受印谱》

篆刻印谱。《杨大受印谱》不分卷，杨大受篆刻，中国印学社出版。1936年钤拓本。一册。版框高15.4厘米，宽9.0厘米，墨色版刷。卷前有《杨大受先生小传》："杨大受字子君，号复庵。嘉兴人。工隶书，尝以流寓娄东。所摹汉印几欲乱真，印章边款颇得疏古之趣。"

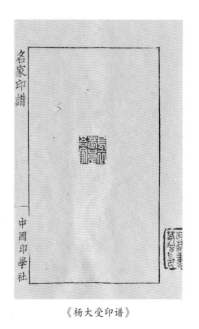

《杨大受印谱》

《吴潜泉印谱》

篆刻印谱。《吴潜泉印谱》不分卷，吴隐篆刻，中国印学社出版。1936年钤拓本。二册。版框高

15.5 厘米，宽 9.0 厘米，墨色版刷。录印 37 方，卷前有《吴潜泉先生小传》："吴隐字石潜，号遁庵，又号潜泉。山阴人。工篆隶精绘事，刻印宗秦汉。尝集古今名人楹帖三百余家，缩刻于石，名曰《古今楹联汇刻》，风行海内。又集所藏印为《遁庵集古印存》，又有《遁庵印话铁书》《古陶存》《古泉存》《古砖存》等书行世。更创制木刻仿宋聚珍版排印书籍，以保存、流通二者为宗旨，所编《遁庵金石丛书》及《印学丛书》。子二，长幼潜、次振平，均能读父书。"

《印庐印存》

《一百名家印谱》

篆刻印谱。《一百名家印谱》十二卷，又名《名家印谱》，明文彭等篆刻，吴幼潜辑集，中国印学社出版。1936 年钤拓本。十二册。版框高 15.5 厘米，宽 9.0 厘米，墨色版刷。卷前《一百名家印谱（各卷）小传》。收录自明文彭、苏宣至民国徐士恺、金城，录印 195 方。据 1936 年西泠印社书店编印《图书目录》所浮贴"本社最新出版印谱六种"，除上述《杨大受印谱》《吴潜泉印谱》《一百名家印谱》三种，尚有《杨龙石印谱》（一册）、《徐三庚印谱》（一册）、《胡鼻山印谱》（一册）。

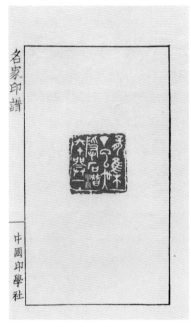

《吴潜泉印谱》

《印庐印存》

篆刻印谱。《印庐印存》不分卷，何秀峰篆刻。1936 年钤拓本。一册。四周单边，单黑鱼尾。版框高 18.5 厘米，宽 12.1 厘米。有屈向邦、杨玉衔、梁琮题诗，梁铭恩、汪兆铭题词。卷末叶钤拓工"阜如手拓"白文印。屈向邦论何秀峰篆刻，有"古媚处得汉印之神，泽古深矣"之叹。

《一百名家印谱》

《西泠八家印谱》

篆刻印谱。《西泠八家印谱》不分卷，又名《清

代浙派活叶印谱》，丁敬、黄易等西泠八家篆刻，中国印学社出版。1936年石印本。一册。版框高 16.5 厘米，宽 11.3 厘米。墨色印刷。无叶次，录印 170 方。后幅内侧署"清代浙派活叶印谱，上海宁波路渭水坊二号中国印学社印制"。

《西泠八家印谱》

《颐渊印集》

篆刻印谱。《颐渊印集》不分卷，经亨颐篆刻。1936年影印本。一册。版框高 19.6 厘米，宽 11.1 厘米。1936年方介堪序云："丁卯（1927）春，始晤先生于沪，先生为人耿介爽直，谈艺论书独具只眼，不独精于篆刻而已。客岁邀巖同居，近又相聚秣陵，过从益密，兹值先生六十揽揆之辰，将所作印辑成斯集以为纪念。"该谱与《颐渊诗集》《颐渊书画集》二种同时刊行出版，内有浮贴"上海中华书局承印"。

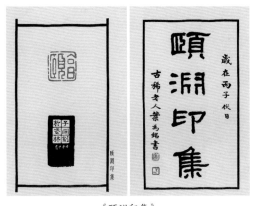

《颐渊印集》

《诸乐三印谱》

篆刻印谱。《诸乐三印谱》不分卷，诸乐三篆刻。1936年钤拓本。二册。版框高 16.5 厘米，宽 9.8 厘米。录印 34 方。1936年曹家达序云："吴缶老归道山后九年，其门人孝丰诸乐三始敢出印谱，以问世何其难也？盖业不期乎速成，而期乎能积无以积之则不精，不难乎赅洽，而难乎择执无以执之则不固。故篆刻难取法，缶老之篆刻则尤难……予既幸乐三于金石刻划不坠师法者如此，特转憾缶老之不及见也。"

《诸乐三印谱》

《邵亭印存》

篆刻印谱。《邵亭印存》不分卷，莫友芝篆刻，吴载和辑集。1936年钤拓本。一册。版框高 12.0 厘米，宽 7.4 厘米。卷前有 1933年赵叔孺，1934年吴徵、黄宾虹，1935年李尹桑，1936年王福庵、宣哲序，1935年陈延韡、秦曼卿题诗。卷末 1933年吴载和跋云："独山莫邵亭征君，为姑丈伯恒先生王父。博学多文，兼工篆隶，余事尤善治印。其所用印章皆出自制，都二十余方，先生世守原石，勿敢失坠……征君名重艺林，独治印之精，知者颇鲜。爰向假拓以飨同好，并告嗜征君者知，毫翰外更有可宝者在。"2017年中华书局版《莫友芝全集》第十二册，影印全帙。

《邵亭印存》

《采庐印稿》

篆刻印谱。《采庐印稿》不分卷，柳芸湄篆刻。1936年影印本。一册。版框高11.8厘米，宽8.0厘米。卷前有丙子李健题识，卷末有1936年柳芝湄跋。

《采庐印稿》

《胡菊邻印存》

篆刻印谱。《胡菊邻印存》不分卷，胡钁篆刻，宣和印社出版。1936年钤拓本。二册。版框高15.3厘米，宽8.1厘米。无叶次。录印67方。另有八册本存世。2011年人民美术出版社据此影印出版《中国印谱全书·胡菊邻印存》二册本。

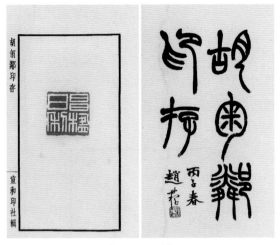

《胡菊邻印存》

《悲庵印存》

篆刻印谱。《悲庵印存》不分卷，赵之谦篆刻，宣和印社出版。民国间影印本。二册。版框高16.2厘米，宽10.4厘米。封面王福庵题"悲庵印存，上下册"，册一书名叶有1921年吴昌硕题署。册二书名叶有马公愚署。无叶次。

《悲庵印存》

《悔庵印稿》

篆刻印谱。《悔庵印稿》不分卷，赵宗汴篆刻，宣和印社出版。1936年影印本。一册。版框高10.8厘米，宽5.6厘米。录印78方，卷前吕思勉序云："赵君蜀

琴笃学嗜古，分篆兼工，出其余技，以事刻画。谨严恣肆，无一笔懈，而恢恢乎游刃有余。"

《悔庵印稿》

《麋砚斋印存》

篆刻印谱。《麋砚斋印存》不分卷，又名《麋研斋印存》，王福庵等篆刻，宣和印社出版。1936 年钤拓本。二十册。开本高 26.1 厘米，宽 15.2 厘米；版框高 15.7 厘米，宽 9.6 厘米。册一至册十三前半俱为辑藏清代名家之作，及同时期印人所刻赠姓名、别号及斋馆印。册十三后半至册二十为王福庵自刻印，并以纪年印、姓名斋号、文辞编次。1936 年王福庵序云："顷来旅食沪滨，方子节庵为之手拓成书，颜曰《麋研斋印存》，瞻旧文于片石，享敞帚以千金，聊可自娱，谓之'印存'焉。"

《麋砚斋印存》

《蒲作英用印集存》

篆刻印谱。《蒲作英用印集存》不分卷，近代诸名家篆刻，方约辑集。宣和印社出版。民国间钤拓本。二册。版框高 15.1 厘米，宽 8.5 厘米，墨色版刷。录印 32 方，吴昌硕、徐星州、胡菊邻、方镐、童大年等均有制印。

《蒲作英用印集存》

《吴昌硕印谱》

篆刻印谱。《吴昌硕印谱》四集，又名《清代汉印派活叶印谱》《吴昌硕印谱全集》，吴昌硕篆刻，中国印学社出版。1937 年影印本。四册。版框高 16.3 厘米，宽 11.1 厘米。无叶次。各册卷末有版权叶，初集 1936年 6 月发行，后三集次年 4 月发行。1937 年 4 月有四集合订本，录印 200 方，称为《吴昌硕印谱全集》。

《吴昌硕印谱》

《徐星州印存》

篆刻印谱。《徐星州印存》五集，徐新周篆刻，宣和印社出版。1937年钤拓本。十册。版框高15.7厘米，宽8.3厘米。各集书名叶"徐星州印存几集"分别由王福庵、谢磊明、陈巨来、邓散木、陈澹如题写。无叶次。录印190方，足窥徐新周篆刻艺术水准。

《徐星州印存》

《黄牧甫印存》

篆刻印谱。《黄牧甫印存》不分卷，又名《黟山人黄牧甫印存》，黄牧甫篆刻，张鲁庵辑集。1937年钤拓本。二册。版框高17.2厘米，宽7.8厘米，淡墨色版刷。卷末板刻书记牌"原拓《黟山人黄牧甫印存》，共印八十方，定价国币捌圆正。民国廿六年一月一日，孝水鲁庵张咀英辑于上海望云草堂"。谱载多为王秉恩、潘兰史等诸家用印，约刻制于光绪八年（1882）至二十九年（1903）间。此谱钤拓精良，对还原黄牧甫篆刻精神面目有积极意义。

《黄牧甫印存》

《麋砚斋印存续集》

篆刻印谱。《麋砚斋印存续集》不分卷，又名《王福庵刻印》，王福庵篆刻，宣和印社出版。1936年钤印本。四册。版框高15.4厘米，宽8.5厘米。无叶次。

《麋砚斋印存续集》

《三长两短斋印存》

篆刻印谱。《三长两短斋印存》二集，邓散木篆刻。1937年钤印本。九册。版框高15.2厘米，宽9.0厘米，墨色版刷。第一集五册，无叶次。卷前有卷次目录及《粪翁治印例》。第二集四册，函套题签"三长两短斋印存二集，正集三卷、外集一卷"。两集印谱版框相异，据邓散木年谱列于此年。

《三长两短斋印存》

《上海印拾》

篆刻印谱。《上海印拾》不分卷，诸名家篆刻，卫东晨（1909–2008）辑集。1937 年钤印本。一册。无版框、叶次。封面题署"上海印拾。丁丑（1997）夏六瓦翁集"。扉叶题"上海印拾。以下各品从上海文献展览会钤得"，卷前存《上海文献展览乡贤遗物目·印章类》。正文录印 10 方。上海市博物馆 1937 年 1 月正式开放，开馆后即举办"上海文献展览会"和"古玉展览会"等。

《上海印拾》

《似鸿轩印稿》

篆刻印谱。吴诵清篆刻，吴仲坰辑集。1937 年影印本。一册。版框高 17.7 厘米，宽 11.2 厘米。卷前依次存有光绪五年（1879）赵彦俪、光绪十六年（1886）李慎儒旧序，1926 年蒿叟、丁传靖题诗，1932 年俞锡畴、1926 年秦更年序文。卷末存有 1937 年黄少牧、李尹桑、谢公展、吴载和题跋。吴载和跋云："先世父梓林先生，服官之暇，精研书法，旁及治印，生平所刻颇多，顾不欲以余事为名高，皆未镌款，窃恐历久湮没，爰与从侄庚士就家藏遗稿付之影印，以飨当世同好，他若流传诸印散在四方者，鸠集拓传，愿俟异日。"

《似鸿轩印稿》

《杨鹏升印谱》

篆刻印谱。《杨鹏升印谱》四集四卷，分别题名《杨鹏升印谱小姑山集》《杨鹏升印谱葫芦岛集》《杨鹏升印谱青草湖集》《杨鹏升印谱白鹭洲集》，杨鹏升篆刻，和平辑集，宣和印社出版。1937 年钤印本。四册。版框高 15.8 厘米，宽 8.3 厘米。各卷前存同文《凡例》四则。各册钤印 30 方。《凡例》曰："本集所用印泥，系宣和印社特制，浓厚清晰，古色古香，洵可宝也。出版以十册为限。"

《杨鹏升印谱》

《尊汉阁印存》

篆刻印谱。《尊汉阁印存》不分卷，顾沅篆刻。1937 年影印本。一册。四周镂花边框。版框高 16.7 厘米，宽 8.8 厘米。卷前有陈蝶仙、杨杰、黄文中、树桐、曹树铭序，1937 年顾沅序云："余读书时即喜此道……民廿年（1931）谋衣食于杭州。杭州，浙江之省会也，金石家代有其人，且省立图书馆庋藏甚富，供人借阅。自此乃专心于是，详览各书有为孤本者，有为坊间所无售者，均一一借读，以广不及。益信治印之道舍秦汉莫宗，苟非是虽专心之至，终入野狐下乘，为识者所不取。"

《古溪书屋印集》

《尊汉阁印存》

《古溪书屋印集》

篆刻印谱。《古溪书屋印集》不分卷，又名《大庵刻古溪书屋印集》，梁效钧辑，易孺篆刻。1937 年钤拓本。二册。四周花边。版框高 15.8 厘米，宽 8.2 厘米，绿色版刷。潘桢幹署检，卷前有吕贞白、陈运彰序。卷末有 1937 年梁效钧跋云："大庵刻数印成，蒙庵曰：'是宜拓谱，旋刻旋拓，积渐多印即成书矣，功速而易举。'乃付山阴华君镜泉钤朱施墨，始于丙子冬以迄今，兹撮如若干钮，继有增益，当俟赓续。"

《赵古泥印集》

篆刻印谱。《赵古泥印集》不分卷，又名《古泥印集》，赵古泥篆刻，陈老秋辑，上海素月画社出版社发行。1937 年钤拓本。二册。版框高 15.7 厘米，宽 8.9 厘米，墨色版刷。1937 年陈老秋序云："逊清以降擅篆刻者夥矣，然自安吉而后欲求气魄雄伟笔力刚健，似赵古泥先生者吾见亦鲜矣……愚不识先生，惟爱其艺，惜其无印谱行世，爰为搜纂斯集以寿其传，先生有知，亦将许为知己乎。"

《赵古泥印集》

《吴缶庐印集》

篆刻印谱。《吴缶庐印集》不分卷，又名《缶庐印存珍本》《缶庐印集》，吴昌硕篆刻，上海素月画社出版社出版。约民国间锌版钤拓本。兰楼藏本，二册。版框高 15.6 厘米，宽 9.0 厘米。无叶次。录印 24 方。

《吴缶庐印集》

《孺斋自刻印存》

篆刻印谱。《孺斋自刻印存》不分卷，易孺篆刻。民国间钤拓本。四册。四周双边，单黑鱼尾。版框高 15.0 厘米，宽 7.8 厘米，烟墨色版刷。卷末浮贴有告白启事："同人集寿楼春馆互出所藏，共相赏析，乃议刊书之举。今先将下列各书刊行，以所得之资再行赓续，用广流布，如承欣赏请如定价照偿。区区之意诸希鉴督。易大庵、陈蒙庵、吕贞白、梁效钧、潘汝琛启事。"所列书目七种，其中印谱四部为《孺斋自刻印存》四

《孺斋自刻印存》

册、《古溪书屋印集》二册、《证常印藏》四册、《大庵居士造像印集》一册。

《证常印藏》

篆刻印谱。《证常印藏》不分卷，易孺篆刻，陈运彰辑。民国间钤拓本。四册。版框高 15.5 厘米，宽 10.1 厘米，烟墨色版刷。无叶次。卷端钤"每集四册值币二百"朱色戳记。

《证常印藏》

《枹庐印稿》

篆刻印谱。《枹庐印稿》不分卷，又称《嘉定周振先生印存》，嘉定周振篆刻。民国年间钤印本。松荫轩

《枹庐印稿》

印学资料馆藏。六册。版框高 10.5 厘米，宽 6.2 厘米。无千叶次。录印 347 方，有自用、为友朋所制名号斋馆及文辞雅句印。周氏卒于 1954 年，其中自用印"籀农五十岁所作""籀农五十一岁所作"，可供成谱年份做参考。

《邻古阁印存》

篆刻印谱。《邻古阁印存》不分卷，戴景迁篆刻，戴誉辑集。1938 年影印本。一册。版框高 16.4 厘米，宽 11.5 厘米。卷前有丙寅吴昌硕、1927 年顾麟士、1930 年赵叔孺、1931 年王福庵、1932 年哈麐序文。卷末有 1938 年戴誉跋云："吾戴氏浙人，侨居建业累世，先君少丁，庚申之乱避之崇川，连遭亲丧，一身孑立，遂发愤游学，尤精于治印。旅居吴门最久，从徐先生子晋、王先生石香朝夕研索，而道艺益进，顾生平不轻为人作，所传既罕又往往遗佚……誉之所深感也，亟景印行世，世之学者其亦有取焉者乎！"

《邻古阁印存》

《千石楼印识》

篆刻印谱。《千石楼印识》不分卷，简经纶篆刻，宣和印社出版。1938 年拓本。一册。版框高 15.5 厘米，宽 8.3 厘米。有 1938 年马公愚《千石楼印识序》。马公愚序云："琴斋才大而学博，天人兼至，宜其所作之高妙，

迥异恒流也。今琴斋辑其近刻款识，专为一集，命之曰《千石楼印识》，属为之序，余维印之有谱由来已久，而印识之集尚未之前闻，琴斋是册可谓生面别开矣！"

《千石楼印识》

《琴斋印留》

篆刻印谱。《琴斋印留》二集不分卷，又名《琴斋印留初集、二集》，简经纶篆刻，屈向邦辑集，上海西泠印社出版。1938 年钤拓本。八册。版框高 14.7 厘米，宽 8.7 厘米。初集前有 1938 年陈运彰序。录印 89 方。二集卷前有 1938 年屈向邦序。录印 92 方。屈向邦序云："（琴斋）于文字金石之学，日就月将，锲而不舍，书法益雄深茂穆，治印益遒劲浑厚，且以甲骨文入印尤为耳目一新。年来多暇，雕镌愈富，每一印成，友好传观赞叹，以为刀法朴雅，足以上追周秦，泽古深矣！"

《琴斋印留》

《次闲篆刻高氏印存》

篆刻印谱。《次闲篆刻高氏印存》不分卷，赵之琛篆刻，高时敷辑集。1938年钤拓本。二册。版框高10.0厘米，宽10.5厘米，绿色印刷。无叶次。高氏据此藏印又辑集《补罗迦室高氏印存》《补罗迦室高氏印剩》两种。

《次闲篆刻高氏印存》

《二十三举斋印撷》

篆刻印谱。《二十三举斋印撷》二集，明文彭等篆刻，高时敷辑集。1938年钤拓本。四册。版框高11.7厘米，宽9.9厘米，绿色印刷。无叶次。册一书名叶墨笔题"印撷，戊寅（1938）七月，络园"，次叶《二十三举斋印撷目录》。二册录明文彭、吴良止、甘旸、梁褱至清末吴昌硕、童晏、钟以敬、释达受等55家印作。册三书名叶墨笔题"印撷续集，戊寅七月，络园题"，次叶《二十三举斋印撷续集目录》。续集有明何震、

《二十三举斋印撷》

吴晋、丁元公至清末何寿章、任豫、金鉴、释达受等47家印作。全帙共录印200余方。

《顿立夫印稿初集》

篆刻印谱。《顿立夫印稿初集》不分卷，又名《顿立夫印存》，顿立夫篆刻，雪鸿馆钤拓。1938年钤印本。一册。版框高16.6厘米，宽11.2厘米。无叶次。卷末附戊寅《顿立夫篆刻润例》。录印60方。

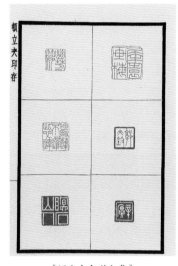

《顿立夫印稿初集》

《二陈印则》

篆刻印谱。《二陈印则》不分卷，陈豫钟、陈鸿寿篆刻，高时敷辑集。约1938年钤拓本。十册。版框高11.5厘米，宽7.1厘米，绿色印刷。无叶次。第一、五册卷前各存陈豫钟、陈鸿寿小传。前四册收陈豫钟刻印91方，后六册收陈鸿寿刻印130方。

《二陈印则》

《雪扉印》

篆刻印谱。《雪扉印》不分卷，又称《王慧印存》，王慧篆刻。民国间钤拓本。四册。四周单边圆角。版框高 11.9 厘米，宽 8.2 厘米，墨色版刷。正文单面单印，偶附浮贴边款。谱经陈老秋收藏。

《雪扉印》

《丁丑劫余印存》

篆刻印谱。《丁丑劫余印存》二十卷，明文徵明等篆刻，丁仁、高时敷、俞人萃、葛昌楹四家辑集。

1939 年钤拓本。二十册。版框高 19.3 厘米，宽 13.1 厘米，绿色版刷。封面题签"丁丑劫余印存"，书名叶题"丁丑劫余印存，屠维单阏律中姑洗之月，古杭王禔篆于沪滨"，后幅署书记"浙西丁高葛俞四家藏印，集拓二十一部，己卯春成书"。各卷卷首均附该卷印人《丁丑劫余印存小传》。卷前有高野侯序文，王福庵"戊寅夏，杭县丁鹤庐、高络园，余杭俞荔庵，平湖葛晏庐同辑劫余所藏印记""历劫不磨"印记两方，及《丁丑劫余印存总目》。谱末附四藏家和王福庵、高时显六人合影一帧。高时显序云："中元丁丑秋，吴淞兵起。冬，金山卫不守，平湖当其冲。吾杭遂相继沦陷，仓皇避地，御寒物外，一切不暇顾及矣。兵燹之余，文物荡然，即藏印一事，亦多散佚……兹先后来沪渎，互以劫余相慰藉，都计四家所藏，尚得千数百钮。丁兹乱世，幸得会合，惧其聚而复散也，因吺谋汇辑为谱，名曰《丁丑劫余印存》……是谱之辑，综明清两代之印人所治之印，都二百七十又三家，得印一千九百余石。虽曰劫余，已成巨帙。鹤庐诸子，鉴别精审。余弟理董之劳，经始于戊寅五月，讫己卯六月告成，为时阅十又四月矣。嘻！是累累者不知几经劫厄之余，犹得从容审定，辑抑成谱，俾印人精神所寄之品，历劫不磨而永其传，印人之幸欤！……"谱中印章均为流传有绪的篆刻精品，由名拓工王秀仁钤拓二十一部。1985 年上海书店据以影印精装二册本，前增沙孟海题署，叶潞渊、韩天衡两序文，于原谱小传稍有更订。1999 年上海书店出版社又据原钤本影印出版四函二十卷宣纸线装本。

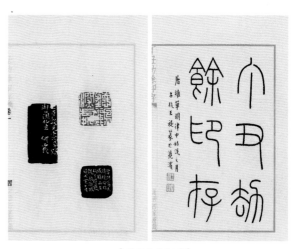

《丁丑劫余印存》

《诵清芬室印谱》

篆刻印谱。《诵清芬室印谱》不分卷，又名《诵清芬室藏印》《诵清芬室印集》，诸名家篆刻，屈向邦辑集。1939 年钤拓本。三册。四周单边，单黑鱼尾。版框高 18.4 厘米，宽 12 厘米。卷前有 1937 年褚德彝、易孺、曹恂卿序，汤临泽、汤寅题辞。前二册汇聚汤临泽、楼邨、邓散木、褚德彝、盛秉筠、陈巨来、朱其石等五十余家印人作品。册三书名叶题"大庵居士刻诵清芬室印集第二"，后幅署"海上印人数十家为屈先生治印既拓成集，大庵所刻亦结杳，故次之也。己卯（1939）长至孺志（墨拓）"，前存屈向邦序，录印 30 方。

《诵清芬室印谱》

《慈溪张氏鲁庵印选》

篆刻印谱。《慈溪张氏鲁庵印选》不分卷，又名《鲁庵印选》，诸名家篆刻，张鲁庵辑集。1939 年钤拓本。六册。版框高 18.7 厘米，宽 11.5 厘米，烟灰色版刷。卷前 1929 年任堇叔《鲁庵藏印集叙》，1928 年褚德彝、王福庵序，次《张氏鲁庵印选目录》。卷末 1939 年张鲁庵自识及书记牌"慈溪张氏鲁庵印选，初次拓印三十六部，每部六本，每本六十叶，凡百二十三家，都印三百六十方，中有数方借之友人，余皆望云草堂藏印。倩会稽王秀仁用顶烟墨、朱砂印泥，原印手工

精拓，每部定价陆拾元。己卯仲夏，慈溪张咀英鲁庵识于海上寓斋"。谱载识文，为不可多见的张氏自述文字，据以可知其集谱、藏印的黄金期在来沪后的十余年间，数量已达相当规模。

《慈溪张氏鲁庵印选》

《伏庐考藏玺印》

古玺印谱。《伏庐考藏玺印》不分卷，又名《伏庐藏印》，陈汉第辑藏，宜和印社出版。1939 年钤印本。十一册。版框高 13.3 厘米，宽 8.1 厘米。录印 200余方，汉晋官印、私印、吉语及肖形印 400 余方。卷前有 1939 年邵裴子序云："去冬，裴则又去乡里，避

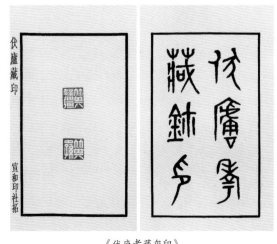

《伏庐考藏玺印》

地浙江之南，今春转徙来沪。师亦于秋末弃旧都久便之故居，来止于沪。甫卸装，即出匣藏玺印命良工拓之，曰是将为藏印三集，南天鲜古吉金，廿载搜集之勤，其真止于斯乎，仍命略为类次，继续集以行。"

《龚翁印稿甲乙集》

篆刻印谱。《龚翁印稿甲乙集》不分卷，又名《龚翁印稿》，邓散木篆刻。1939 年钤拓本。八册。版框高 17.5 厘米，宽 7.8 厘米。无叶次。卷末浮贴有"每部定直十元"白文印戳。

《龚翁印稿甲乙集》

《金罍印摭》

篆刻印谱。《金罍印摭》不分卷，徐三庚篆刻，张鲁庵辑集。1940 年钤拓本。四册。版框高 14.0 厘米，宽 9.4 厘米，烟灰色版刷。1939 年张鲁庵《井罍印摭叙》。卷末朱印活字书记牌"金罍印摭初次拓印共三十册，每部四本都印一百二十方，倩会稽王秀仁用顶烟墨、鲁庵自制朱砂印泥原印手工精拓。庚辰初夏，慈溪张咀英鲁庵识"。徐三庚印谱在民国间，已有上海西泠印社《金罍山人印存》、有正书局《金罍山民

手刻印存》锌版制本行之于世，与此《金罍印摭》有天壤之别。

《金罍印摭》

《退庵印寄》

篆刻印谱。《退庵印寄》不分卷，赵之琛篆刻，张鲁庵辑集。1940 年钤拓本。四册。版框高 14.0 厘米，宽 9.4 厘米，烟灰色版刷。录印 156 方。卷前有 1939 年叶潞渊序。卷末朱印活字书记牌"退庵印寄初次拓印共三十部，每部四本都印一百六十方，倩会稽王秀仁用顶烟墨、鲁庵自制朱砂印泥原印手工精拓。庚辰初夏，慈溪张咀英鲁庵识"。

《伏庐选藏玺印汇存》

古玺印谱。《伏庐选藏玺印汇存》不分卷，陈汉第辑藏，上海西泠印社潜泉印泥发行所出版。1940 年影印本。三册。版框高 15.3 厘米，宽 10.1 厘米。卷前有陈汉第、邵长光、邵裴子序。此影印本为陈汉第所辑《伏庐藏印》三集钤印本汇编成之，卷前三篇序文即原《伏庐藏印·己未集》《伏庐藏印·续集》《伏庐考藏玺印》卷前之文。

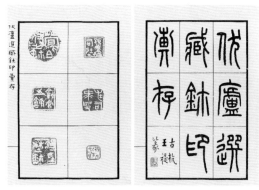

《伏庐选藏玺印汇存》

《蜗庐印存》

篆刻印谱。《蜗庐印存》不分卷，丁翔华篆刻，丁翔熊编辑，上海丁寿世草堂刊行。1940年影印本。无版框。全集一册。封面题签"蜗牛居士全集，己卯（1939）冬月赵叔孺"。《蜗庐印存》为邓散木1939年12月题，是《蜗牛居士全集》十一个章节中的第五章节，且附有"治印一得"一文。《蜗牛居士全集》为亲友所汇生前著作，分门别类，订为一编。

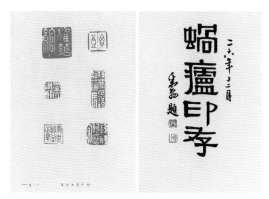

《蜗庐印存》

《厕简楼印存》

篆刻印谱。《厕简楼印存》四卷，邓散木篆刻。1943年钤拓本。四册。版框高19.7厘米，宽11.4厘米。无叶次。

《梦禅治印》

篆刻印谱。《梦禅治印》不分卷，又名《梦禅治印集》，邹梦禅篆刻。民国间钤拓本。二册。四周夔纹花边。版框高15.8厘米，宽8.2厘米，绿色印刷。册一卷前题"梦禅印存，丙子（1936）冬月，赵叔孺"。册二卷前题"梦禅治印，蠲叟署"。录印中有"江南第一妄人""天行健"等数方，庚辰（1940）款印者，故成谱当在其后。

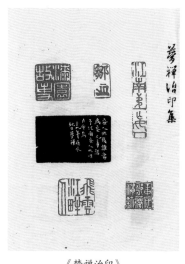

《梦禅治印》

《梦禅印存》

篆刻印谱。《梦禅印存》不分卷，又名《梦禅治

《梦禅印存》

印集》，邹梦禅篆刻。民国间影印本。一册。无版框。无叶次。录印 100 方。

《王冰铁印存》

篆刻印谱。《王冰铁印存》不分卷，王大炘篆刻，宣和印社出版。民国年间钤拓本。二册。版框高 15.7 厘米，宽 8.3 厘米。无叶次。录印 26 方。

《王冰铁印存》

《赵仲穆印谱》

篆刻印谱。《赵仲穆印谱》不分卷，赵仲穆篆刻，

赵仲穆《赵仲穆印谱》

邓散木辑藏。1941 年钤拓本。二册。版框高 11.3 厘米，宽 7.2 厘米，墨色版刷。无叶次。录印 40 方。扉叶卷前存有辛巳八月邓散木序文墨拓。邓散木序云："所收尽光绪中叶为泉唐姚氏所作，间取砖甓文字、镜铭、碑额入印，阴阳刚柔，各尽其诣，盖中年得意之作也。"

《若愚所见印存》

篆刻印谱。《若愚所见印存》不分卷，王福庵等篆刻，郭若愚辑集。1941 年钤印本。上海图书馆藏。二册。版框高 15.3 厘米，宽 7.8 厘米。无叶次。卷末张原炜识文。谱由郭若愚寄定制印笺，分别请阮性山、张原炜钤诸家所治自用印而成。王福庵、叶舟、楼邨、赵叔孺等印作外，还保留有较为稀见者，如高野侯之子高颖辉、韩登安之弟韩君左、王杰人等作品。

《若愚所见印存》

《二弩精舍印谱》

篆刻印谱。《二弩精舍印谱》不分卷，赵叔孺篆刻，张鲁庵、叶潞渊等辑集。1941 年钤拓本。六册。版框高 15.8 厘米，宽 10.7 厘米，淡绿色印刷。卷前有 1941 年褚德彝序文。卷末张鲁庵识："庚辰（1940）春，弟子与同门叶潞渊、陈子受、俞叔渊汇集师数十年所作，

《二弩精舍印谱》

暨自用诸印得三百钮，乞会稽王秀仁精拓，而弟子与叶潞渊则朝夕校订，期年成编百卷凡六。”

《芜庐印存》

篆刻印谱。《芜庐印存》不分卷，云间李继辉篆刻。1941 年钤印本。一册。无版框、叶次。卷前有 1941 年孙曾浩、唐鲁意、武若雨墨笔序文，信涛墨笔题词。武若雨序云："戊子（1948）菊月雨客嘤城，藉识云间金石家芜庐姓李氏字继辉，才华逾寻常，性豪率……所作古朴醇厚，雄浑苍劲。展玩者再，悠然神往疑为秦汉传品。"

《芜庐印存》

《高士传印谱》

篆刻印谱。《高士传印谱》不分卷，又名《厕简楼高士传印谱》，邓散木篆刻。1941 年钤拓本。四册。版框高 17.3 厘米，宽 7.6 厘米。无叶次。录印 91 方。该谱为 1949 年修订本，邓散木识曰："高士传印九十一钮刻于庚辛之际，今岁夏重刻其芜杂不纯者凡四十六钮，钤拓百部，部四卷合为一函。"1989 年上海博古斋据 1949 年修正遗存原石，精拓百部发行，程十发题签。

《高士传印谱》

《鲁庵仿完白山人印谱》

篆刻印谱。《鲁庵仿完白山人印谱》不分卷，张鲁庵摹辑。1942 年钤拓本。二册。版框高 14.1 厘米，宽 9.5 厘米，墨色版刷。卷前有 1942 年张原炜《鲁庵仿完白山人印谱叙》，卷末朱印活字书记牌："《鲁庵仿完白山人印谱》每部分上下两册，都印一百二十方，倩会稽王秀仁用朱砂印泥手工钤印共制七十部。中华民国三十一年五月一日成书。慈溪张咀英鲁庵识于上海望云草堂。"三年后，该谱后有增订本，增补"以书自娱""陶然有余欢""灵石山长"等六方。

《鲁庵仿完白山人印谱》

《钱君匋印存》

篆刻印谱。《钱君匋印存》一卷，又名《钱君匋印存卷一》，钱君匋篆刻，万叶楼出版。1942 年影印本。一册。四周单边。卷前有 1941 年马公愚序，1942年钱豫堂自序云：“余童稚即好刻石，长而弥嗜，恒不择寒暑昼夜……念半生之力，所获不多，良苦辛也，今老境将及，不知尚能刻画几许，心遂为动，成斯卷，聊志前尘梦影耳。”

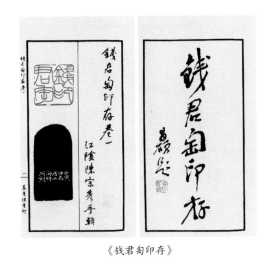

《钱君匋印存》

《钱君匋印存》

篆刻印谱。《钱君匋印存》一卷，又名《钱君匋印存卷二》，钱君匋篆刻，万叶楼出版。1943 年影印本。一册。版框高 14.0 厘米，宽 7.5 厘米。卷前有 1941 年

马公愚《豫堂印草序》、1943 年钱豫堂自序。录印 98 方。

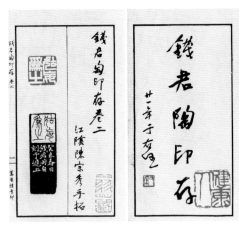

《钱君匋印存》

《麋研斋印存重辑本》

篆刻印谱。《麋研斋印存重辑本》不分卷，王福庵篆刻，宣和印社出版。1943 年钤拓本。四册。版框高 15.1 厘米，宽 8.9 厘米，墨色版刷。卷前有 1943 年吴朴序。卷末 1943 年江履庵跋云：“厚庵自杭来谒师于海上，议将前后二辑重为钤拓，师弗之许，固请而后可。于是从旧辑之中益以新制，复谋之节庵共为监拓。”此谱又有重辑本续二册本一种。每叶一印，拓有边款，有王福庵自序，吴朴精拓。

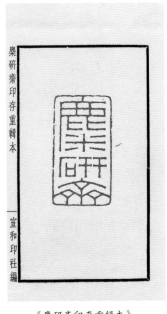

《麋研斋印存重辑本》

《童子雕篆》

篆刻印谱。《童子雕篆》不分卷，童大年篆刻。1944年钤拓本。四册。版框高16.9厘米，宽10.5厘米。卷前有1944年胡朴安序、1943年顾燮光序。卷末有1943年童大年跋云："余尤多难堪语之状，姑举其略，识于各印边跋中。览者如逢其人，如闻其语，知其梗概，即作'童子雕篆'观可耳。"

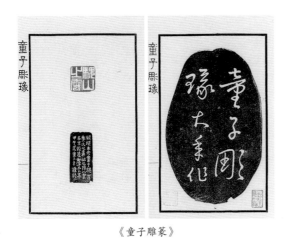

《童子雕篆》

《松窗遗印》

篆刻印谱。《松窗遗印》不分卷，褚德彝篆刻，张鲁庵辑集。1943年钤拓本。二册。版框高14.0厘米，宽9.4厘米。卷前有1943年陈定山序云："张子咀英、秦子彦冲既辑余杭褚先生遗印成，属序于予……读其书，想其人，盖冲淡和平，不假杼轴，而得玉石浑朴，不累金翠而成，杜渐人之廉厉，标谨体于清芬，轻重

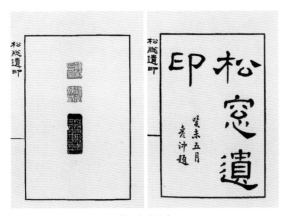

《松窗遗印》

为难切磋，斯应先生之作盖如是矣。"

《朱其石印存》

篆刻印谱。《朱其石印存》不分卷，又名《其石印存》，朱其石篆刻。民国年间钤拓本。二册。版框高14.5厘米，宽8.2厘米，墨色版刷。卷前有柳亚子、张大千题词，卷末有黄宾虹题词。所载首印"小道"边款纪年为癸未（1943）秋日。谱当成于其后。

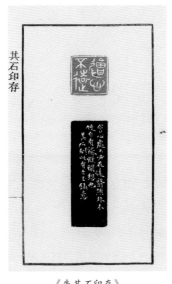

《朱其石印存》

《何雪渔印存》

篆刻印谱。《何雪渔印存》不分卷，明何震篆刻，张咀英辑集。1944年钤拓本。二册。版框高14.1厘米，宽9.0厘米，墨色版刷。卷前有1944年赵叔孺序，卷末有墨印活字书记牌云："《何雪渔印存》全二本都印二十一方，拓为六十三叶。用顶烟墨、硃砂印泥，倩会稽王秀仁钤拓，共成四十部。中华民国三十三年甲申中秋日，慈溪张咀英鲁庵藏印。"《何雪渔印存》为读者直窥何震篆刻艺术提供了可能。

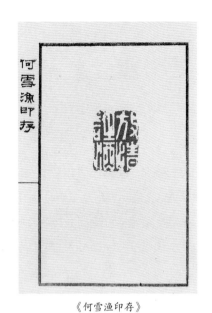

《何雪渔印存》

《秦汉小私印选》

古玺印谱。《秦汉小私印选》不分卷，张鲁庵辑集。1944年钤印本。二册。版框高5.7厘米，宽3.9厘米。卷前有1944年赵叔孺序云："（张鲁庵）检其笈中铜印十之一易于初学摹仿者百方，原印钤拓，用袖珍本以节纸省料，廉值印行，便其普及，关于启发艺术之功岂鲜少哉？"卷末有墨印活字书记牌云："《秦汉小私印选》凡二本，选秦汉私印之工整者一百方，倩会稽王秀仁用朱砂印泥原印手钤，共成四百部。中华民国三十三年一月一日，孝水鲁庵张咀英识于沪江。"

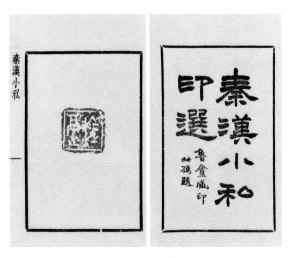

《秦汉小私印选》

《鲁庵小印》

古玺印谱。《鲁庵小印》不分卷，张鲁庵辑集。1944年钤印本。松荫轩印学资料馆藏。四册。版框高19.3厘米，宽8.4厘米。录印256方，卷前有张鲁庵墨笔题识云："此为余所藏秦汉玺官私铜印，拓以计数，共订四册，其中良莠不齐，尚待选择。"

《鲁庵小印》

《盍斋藏印》

篆刻印谱。《盍斋藏印》不分卷，又名《盍斋印藏》，王福庵等篆刻，杨庆簪辑集。1944年钤拓本。二册。版框高15.2厘米，宽8.7厘米。叶恭绰题签，卷前有1944年关春草序。汇集如王福庵、赵叔孺、齐白石等印人约40家于1939至1943年间为杨庆簪所治用印，其中又以易孺、陈巨来为多。同名《盍斋藏印》，二册，专辑陈巨来印章凡61方者，有陈运彰序、陈巨来隶书跋，时在1948年。

《盍斋藏印》

《乐只室印谱》

篆刻印谱。《乐只室印谱》不分卷，元赵孟頫等篆刻，高时敷藏辑。1944 年钤拓本。十一册。版框高 18.5 厘米，宽 10.1 厘米，绿色印刷。卷前有高时敷书牌记、1944 年高野侯序文。前附目录，末有《乐只室印谱印人小传》。全帙四集录印 532 方，第一集三册，第二集二册，第三集三册，第四集二册，附集一册。高时敷书牌记云："太岁在辛巳（1941）夏四月，

《乐只室印谱》

杭州高络园重辑《丁丑劫余藏印》及丙后所收得者，凡赵松雪以下至吴昌硕都一百三十六家，编为四集，计十册。伭迥、女玺遗刻一册附后，为《乐只室印谱》。越四年甲申春三月，书成三十部，拓款抑印者会稽王秀仁也，络园记。"

《钱君匋印存》

篆刻印谱。《钱君匋印存》不分卷，钱君匋篆刻，万叶楼出版。1944 年影印本。二册。版框高 14.9 厘米，宽 7.6 厘米。卷前有 1941 年马公愚《豫堂印草序》云："钱子君匋，治印有年，用力勤，求其似悲庵者，尽得其精髓，积稿既富，特集拓以质当世。"

《钱君匋印存》

《钱君匋印存》

篆刻印谱。《钱君匋印存》一卷，又名《钱君匋印存卷三》，钱君匋篆刻，万叶楼出版。1944 年影印本。一册。四周单边。卷前有 1944 年 4 月钱君匋自序云："春来多雨静坐海月庵中，日惟翻书弄刀，以消永昼，闲散如此，终年不可多得。一日客至索观近作，乃出印稿示之，阅既竟曰：'何不续为三卷行世？'余善其言，相与排比，至日晡成。"

《钱君匋印存》

《明清名人刻印汇存》

篆刻印谱。《明清名人刻印汇存》不分卷，明文徵明等篆刻，葛昌楹、胡洤辑集。1944年钤拓本。十二册。版框高19.0厘米，宽11.4厘米，蓝色印刷。无叶次。各卷端首行题"明清名人刻印汇存卷几"，次二行署名"平湖葛昌楹书徵、泉唐胡洤佐卿鉴定，永嘉方约节庵监拓"。卷前依次存有1944年赵叔孺《集印图》，1917年罗振玉旧序，1944年高野侯序，1943年丁辅之甲骨文题五言排律诗，王福庵治印记附款一方，《明清名人刻印汇

存目录》，目录末叶钤"甲申十又二月成书二十一部，每部工料银六十两"朱文印记。该谱有再辑增订本，1945年葛昌楹、胡洤再识《补遗》于《目录》之后。1991年上海古籍出版社据增订本以《明清名人刻印精品汇存》之名，于卷末增补《明清名人刻印精品汇存作者小传》，影印出版二册本。2000年上海古籍出版社仍以《明清名人刻印精品汇存》之名，影印出版宣纸六册本。

《乐只室古玺印存》

古玺印谱。《乐只室古玺印存》不分卷，高时敷辑藏。1944年钤印本。十册。版框高11.5厘米，宽7.0厘米，蓝色印刷。卷前有1944年高野侯序。录印747方：古玺印212方，汉晋官印68方，汉晋单面私印202方，汉晋多面私印63方，吉语、肖形印202方。高野侯序曰："乐弟自幼酷嗜古印，历来掇拾，得数百纽。汰疑存真，又择其精者，抑为小谱……盖吾弟孳孳于此者，数十载于兹矣。"1999年上海书店编刊《中国历代印谱丛书》收入此书，前增潘德熙新版叙文，其间特别提及"长安狱丞"两面印，曾为吴大澂《十六金符斋印存》所录，并注为铅质印。

《明清名人刻印汇存》

《乐只室古玺印存》

《古今名人印谱》

篆刻印谱。《古今名人印谱》不分卷,明文彭等篆刻,方节庵辑集,宣和印社出版。1945 年锌版钤拓本。十册。版框高 15.7 厘米,宽 8.8 厘米。无叶次。录印 275 方。方约题识云:"岁丁丑,选箧藏印石,并假丁辅之、葛书徵、胡佐卿、吴东迈、何印庐诸丈秘藏,汇拓成册,审定矜慎,迄未成稿,日月易逝,已越八载,朋好索观,颇多责言,以为爱好之过,将兴何清之叹,姑以所得抑成就正方雅,纂定正本当俟异日。"该谱后又有六集十二册本,录印 187 方。方节庵云:"编辑先古后今,随时集得随时钤拓,满足三十方以上即成一集;用本社出品节庵印泥钤印,款识又为节庵手拓。"

《古今名人印谱》

《小玺汇存》

古玺谱录。《小玺汇存》不分卷,吴朴摹刻,宣和印社出版。1945 年钤印本。四册。开本高 30.5 厘米,宽 16.4 厘米;版框高 15.2 厘米,宽 9.3 厘米。卷前有 1945 年王福庵函札及吴朴识语代序,又列《朴堂选摹各家印谱》十五种谱目,其中日籍五种。该谱录印 307 方,所称"小玺"实其摹刻精整"朱文小玺"一类。存世尚有未得王福庵序札,前之初印二册本,版框阔大,单面三印。

《小玺汇存》

《伏庐玺印》

古玺印谱。《伏庐玺印》不分卷,陈汉第藏印,方节庵监拓,宣和印社出版。1946 年钤印本。十一册。版框高 13.2 厘米,宽 8.0 厘米。录印 620 余方。卷前有 1939 年邵裴子序。卷末有 1946 年方约跋云:"伏翁归自北平,求索印谱者无以应命,约先后抑拓至再,亦不足遍致艺林。乃者四方承学之士,欲得谱以资研摩者尤夥。先生不殚发箧,属约更续制谱,朱抑墨拓,均仿簠斋传古法,以异纤悉靡遗,借以广先生嘉惠学人之意。"

《伏庐玺印》

《介堪印存》

篆刻印谱。《介堪印存》不分卷,方介堪篆刻,宣和印社出版。民国年间钤拓本。一册。版框高 15.2

厘米，宽 8.9 厘米。所录仅为张大千、戴家祥两家印作，款识所示有 1946 年治印。

《介堪印存》

《上海市立博物馆藏印》

古玺印谱。《上海市立博物馆藏印》不分卷，民国上海市立博物馆辑藏。1947 年钤印本。十五册。版框高 10.2 厘米，宽 7.5 厘米，绿色印刷。无叶次。卷前有 1947 年杨宽《序》云："本馆所藏古印，皆商锡永教授旧藏。教授于二十三年间尝钤印成谱，凡八百七十三钮，名《契斋印存》，仅钤一百二十部，

《上海市立博物馆藏印》

每部八册……二十五年，印入藏馆中，多至千有五钮，中更战乱，劫余仍存九百七十钮，亦云幸矣！艺术部主任蒋焕章兄念前书流传未广，乃倡议重钤此本，所选钤者，凡八百钮，皆为铜印而玉石者不与。与前书相校，盖颇有出入焉。"卷末有 1947 年蒋大沂《后记》。全帙收录铜质战国、秦汉官私玺印 800 余方。

《周梦坡先生印存》

篆刻印谱。《周梦坡先生印存》不分卷，近代诸家篆刻，高士朴辑集。1947 年钤印本。上海图书馆藏。四册。版框高 13.4 厘米，宽 8.3 厘米。录印 111 方，无款识或标注治印者。

《周梦坡先生印存》

《吝飞馆印留》

篆刻印谱。《吝飞馆印留》不分卷，吴泽篆刻，张鲁庵、秦彦冲、高式熊辑集。1948 年钤拓本。二册。版框高 13.5 厘米，宽 8.4 厘米。卷前有 1948 年沙文若《吝飞馆印留序》，1939 年赵叔孺题《吴公阜先生遗像》一帧、任堇叔题识，《鄞县通志·吴泽传》墨拓（秦彦冲刻）。张鲁庵跋曰："公阜既殁之十二年，求其遗稿乃零落不可董理，予与彦约，辑其刻印以先之。彦冲锐目，任展转征访，遍及朋俦，躬自摹拓，越半

岁仅乃得此。盖游经丧乱其遗漏者无多矣。呜呼！以公卓之成就，宁讵止以印传，而难犹若是，可慨也。凡得印一百都拓四十部外，此则力所不逮矣。"该谱尚有一册无款本行世，载印略异。

《吞飞馆印留》

《去疾印稿》

篆刻印谱。《去疾印稿》不分卷，方去疾篆刻，徐邦贞辑集出版。1948 年影印本。二册。版框高 10.7 厘米，宽 6.2 厘米，绿色印刷。无叶次。录印 119 方。据《方去疾自述》，知出版年份、编辑者信息。此为方去疾首部个人印谱，次年徐邦贞又为其编辑出版《乐易榭藏印》。

《去疾印稿》

《西泠印社同人印传》

篆刻印谱。《西泠印社同人印传》不分卷，又名《西泠印社同人小传》，秦康祥撰传，高式熊篆刻。1948 年钤拓本。二册。版框高 12.1 厘米，宽 6.9 厘米。无叶次。录印 210 方，或刻姓名，或刻字号，印款以传略出之。卷前戊子（1948）秋王福庵墨笔序云："慈溪咀英张鲁庵、鄞县秦康祥彦冲、高廷肃式熊皆社中后起之秀，集议为印传。鲁庵出所储石章及手制印泥以供毡拓，彦冲任搜葺传略以刊印侧，以镌刻之事属之式熊，遂成印传，其用力亦勤矣。"1995 年朵云轩添加后记，由高氏略事修葺，钤拓七十五部行世。

《西泠印社同人印传》

《乐唐印存》

篆刻印谱。《乐唐印存》不分卷，魏乐唐篆刻。民国年间钤拓本。一册。版框高 14.7 厘米，宽 8.6 厘米，

《乐唐印存》

蓝色印刷。无叶次。卷前李仲乾序云："乐唐临池之余从事治印，余语之曰：作玺印者当神游三代俯视秦汉，乃得佳耳。此乐唐近作，余视之善。"

《然犀室肖形印存》

篆刻印谱。《然犀室肖形印存》不分卷，来楚生篆刻。1949 年钤拓本。一册。四周单边圆角。版框高 19.9 厘米，宽 10.4 厘米，蓝色印刷。录印 53 方。卷前有 1949 年邓散木《然犀室肖形印存序》。卷末有 1949 年来楚生自跋云："肖形印远肇周秦，历代印人间有作者，辄散见诸印谱间，专集尚属创举。人事纷张每苦无力从事，旋得王子临祉、龚子素心协力襄助，历时八越月终告厥成。"1979 年 12 月浙江美术学院西湖艺苑据此谱制版手拓行世，邓散木署检、陆俨少题扉，卷首有邓氏序，卷末有该美院西湖艺苑跋。

《然犀室肖形印存》

《古笏庐印谱》

篆刻印谱。《古笏庐印谱》不分卷，钱世权篆刻、秦康祥辑。1949 年钤拓本。一册。四周单边，版框高 10.8 厘米，宽 7.4 厘米，绿色印刷。无叶次。卷前有 1949 年高振霄《古笏庐遗集序》、钱翁肖像（墨拓，

彦冲刻），又《钱翁衡成传》（墨拓）。卷末有 1949 年秦康祥跋云："予既尽获钱翁衡成手刻印，计其毕生所作约略备具矣。壬申（1932）春日翁次子祖谦，来商梓行遗稿，许以制谱。合之高丈云麓，既为弁言。因循未果。今夏检视，慨其长湮，乃丐张君鲁庵精制印泥，高君式熊勒序于石，拓二十二部，以践宿诺，而备乡邦文献云尔。"钱氏印风多宗古玺而近于粗放，印谱序跋均以印款墨拓而成，亦具特色。该谱前尚有"养志轩藏"本存世。

《古笏庐印谱》

《叔玉藏见印》

篆刻印谱。《叔玉藏见印》不分卷，吴昌硕篆刻，戚叔玉辑集。民国年间钤印本。一册。版框高 13.6 厘米，宽 10.3 厘米。无叶次。

《叔玉藏见印》

《苦铁印选》

篆刻印谱。《苦铁印选》四卷，吴昌硕篆刻，宣和印社出版。1950 年钤拓本。四册。版框高 17.0 厘米，宽 9.9 厘米。王福庵题扉，卷前有尤小云摹、邓大川刻、钱瘦铁题《安吉吴缶庐先生像》，1950 年王贤序及《藏印者姓氏》42 人。卷末有 1950 年方约跋。各卷题签分别由吴东迈、诸乐三、陈运彰、方去疾题写。全谱钤印 437 方，以自制宣和印泥，由华镜泉、龚馥祥钤朱拓墨，历时九月，成书 50 部。该谱搜集吴昌硕印章较多精品，数量可观，钤拓精良。

《乔大壮印蜕》

《芝兰草堂印存全编》

篆刻印谱。《芝兰草堂印存全编》不分卷，又名《芝兰草堂印存》，汪大铁篆刻。1950 年钤印本。上海图书馆藏本。五册。版框高 15.3 厘米，宽 8.9 厘米。无叶次。卷前有墨笔抄录《芝兰草堂印存目录》，记录有"题签萧退庵，书眉吴敬恒、孙揆均、谭泽闿，序文褚德彝、寿玺、曹铨，题词赵古泥、柳亚子"等信息，并指出大部已刊于自印本《空谷流馨集》。

《苦铁印选》

《乔大壮印蜕》

篆刻印谱。《乔大壮印蜕》不分卷，乔曾劬篆刻，秦康祥辑集。1950 年影印本。二册。版框高 13.9 厘米，宽 8.9 厘米，绿色印刷。卷前有 1950 年曾克耑《序》、秦彦冲题《乔大壮先生遗像》、陈运彰像赞、潘伯鹰《乔大壮先生传》。卷末有 1950 年蒋维崧跋及乔大壮遗诗影印件。录印 608 方。

《芝兰草堂印存全编》

《复戡印集》

篆刻印谱。《复戡印集》不分卷，又名《为曀城汪氏刻百钮专集》《复戡为曀城汪氏治印集》，朱复戡篆刻。1951年钤拓本。二册。版框高19.0厘米，宽10.5厘米。无叶次。钤印百方。卷前有1951年马公愚《复戡印集序》。卷末有1951年汪统跋云："朱百行先生治印四十年，所作汇拓成册者有《静戡印集》《何氏正修堂印集》，此其三矣。先生篆刻固精绝，制钮亦古邃，书法尤矫拔不同俗。斯集专为余一人作。"朱复戡早期三部印集，尤以《何氏正修堂印集》至为罕见，余者也属难得。

《复戡印集》

《晚清四大家印谱》

篆刻印谱。《晚清四大家印谱》四卷，附《节庵印泥印辑》一卷，吴昌硕等篆刻，方节庵辑集，宣和印社出版。1951年钤拓本。五册。版框高19.7厘米，宽11.4厘米。无叶次。卷前有1951年高野侯序。前四卷扉叶题签"晚清四大家印谱"由潘伯鹰、白蕉、唐云、邓散木署。卷一"师慎轩印稿"方岩题，前附《晚学生像》，署名"吴让之先生刻印，永嘉方约节庵编次"。卷二"苦兼室印剩"邹梦禅题，前附《悲庵居士像》，署名"赵㧑叔先生刻印，永嘉方约节庵编次"。卷三"晚翠亭印辑"马公愚题，前附《竹外外史肖像》，署名"胡匊邻先生刻印，永嘉方约节庵编次"。卷四

"削觚庐印选"谢磊明题，前附《安吉吴缶庐先生像》，署名"吴昌硕先生刻印，永嘉方约节庵编次"。附卷册，版框高14.3厘米，宽8.3厘米，绿色印刷。扉叶题签"节庵印泥印辑，辛卯夏邓午昌"。章节书名署"节庵印泥印辑，长乐黄葆戉"，又方岩《节庵小传》。卷端附佛像款拓一帧。录印68方。该谱是宣和印社方节庵印谱事业的代表性印谱，也是其绝笔之作。由其弟方去疾于1953年完竣。

《晚清四大家印谱》

《篆印上海各界人民共同爱国公约全文》

篆刻印谱。《篆印上海各界人民共同爱国公约全文》不分卷，方介堪篆刻。1952年钤印本。一册。无版框。卷前有方介堪《我刻〈上海各界人民共同爱国公约〉的动机与今后工作的方向》一文。所刻印以多字长句为主。

《篆印上海各界人民共同爱国公约全文》

《福庵老人印集》

篆刻印谱。《福庵老人印集》不分卷，王福庵篆刻，宣和印社出版。1953 年钤拓本。一册。版框高 13.0 厘米，宽 9.2 厘米。无叶次。卷前有 1953 年吴朴序（墨拓）。录印 80 方，内附边款。

《福庵老人印集》

《二弩老人遗印》

篆刻印谱。《二弩老人遗印》不分卷，赵叔孺等篆刻，宣和印社出版。约 1953 年钤拓本。一册。版框高 13.1 厘米，宽 9.3 厘米。无叶次。录印 51 方，均属自用印类，部分未属边款。参与补款者有王福庵、陈巨来、叶潞渊、方介堪。该谱列入《中国图书馆珍稀印谱丛刊·上海图书馆卷》，中州古籍出版社 2016 年影印出版。

《二弩老人遗印》

《古泥印选》

篆刻印谱。《古泥印选》不分卷，赵古泥篆刻，宣和印社出版。1953 年钤拓本。一册。版框高 13.0 厘米，宽 9.3 厘米。无叶次。卷前有《古泥先生五十有五岁像》（墨拓）、1953 年秋邓散木序（墨拓）。录印 117 方，大多为邓散木提供。

《古泥印选》

《散木印集》

篆刻印谱。《散木印集》不分卷，邓散木篆刻，宣和印社出版。1953 年钤拓本。一册。版框高 13.1 厘米，宽 9.3 厘米。无叶次。卷前有 1953 年单孝天序（墨拓）。录印 108 方。

《散木印集》

《景行楼藏印》

篆刻印谱。《景行楼藏印》不分卷，申小迦等篆刻，王景盘辑藏。1953年钤印拓本。松荫轩印学资料馆藏。一册。版框高16.0厘米，宽9.4厘米。书名叶后幅墨笔署书记"壬辰五月杭人吴朴为盘谷居士拓于景行楼"。录印105方。

《景行楼藏印》

《君匋印选》

篆刻印谱。《君匋印选》不分卷，又名《君匋近作》，钱君匋篆刻，宣和印社出版。1954年钤印拓本。一册。版框高13.0厘米，宽9.1厘米。无叶次。卷前有1954年丰子恺序。录印84方。

《君匋印选》

《君匋印选》

篆刻印谱。《君匋印选》不分卷，钱君匋篆刻。1954年钤拓本。二册。四周饕餮花框。版框高14.9厘米，宽10.1厘米，蓝色印刷。无叶次。卷前有1954年黄宾虹《叙言》，1948年5月沈尹默题词。卷末有1954年钱君匋《后记》。册一录印52方。册二录印54方。卷末书牌记曰"一九五四年十月甲午秋日，钱氏丛翠堂倩良工，以鲁庵印泥及旧墨钤拓《君匋印选》三十五部"。良工者，符骥良。

《君匋印选》

《蕙风宧遗印》

篆刻印谱。《蕙风宧遗印》不分卷，吴昌硕等篆刻，秦彦冲辑集。1955年钤拓本。浙江省图书馆藏。一册。版框高13.5厘米，宽8.1厘米。无叶次。卷前有1955年陈运彰朱笔恭楷题跋、高式熊书"有"字篆书印本序号。录印75方，治印者有吴昌硕、吴藏戡、唐醉石、钟以敬、沙孟海，女印人卜娱、孙锦等。该谱以"有殷勤之意者好丽"为序，成书八部。

《眉庵印存》

篆刻印谱。《眉庵印存》不分卷，陈子彝篆刻。约1955年钤印本。上海图书馆藏。一册。谱用"荣宝

斋藏版”成品印笺，版框高 9.0 厘米，宽 5.9 厘米。封衣存墨迹“一九五六年元旦赠上海市历史文献图书馆，陈子彝识”。

《眉庵印存》

《鲁迅笔名印谱》

篆刻印谱。《鲁迅笔名印谱》不分卷，又名《鲁迅先生笔名印谱》，张鲁庵等篆刻，中国金石篆刻研究社筹备会编辑，（北京）人民美术出版社 1958 年出版。一册。四周夔纹花边，绿色印刷。卷前有 1956 年 9 月张鲁庵《鲁迅笔名印谱序》及《鲁迅笔名印谱目次》，卷末有 1956 年 10 月钱瘦铁跋。该谱采集鲁迅笔名及名号 131 个，由中国金石篆刻研究社筹备会组织 73 人

《鲁迅笔名印谱》

（后加北京 3 人）刻印。张鲁庵主编，马公愚、钱君匋、吴朴堂、高式熊、叶潞渊、单孝天、方去疾、沙曼公、钱瘦铁等编辑，华镜泉钤拓，历时半年始成。该谱影印本前曾有 1956 年五十部钤拓本行世。《鲁迅笔名印谱》为中国金石篆刻研究社筹备会第一部集体创作，同时开创了以作家笔名汇刻、出版印谱的先河，影响深远。

《庆祝国庆十周年纪念印谱》

篆刻印谱。《庆祝国庆十周年纪念印谱》不分卷，张鲁庵等篆刻，中国金石篆刻研究社筹备会编辑。1959 年钤拓本。蔡谨士蔡廷辉金石篆刻艺术馆藏。一册。无版框、叶次。录印 86 方，参与创作印人 36 位，上海有唐炼百、朱其石、张鲁庵、钱君匋、高式熊、单孝天、田叔达、任书博等，也有北京、广东、江苏等地印人。该谱为中国金石篆刻研究社（筹）征集建国十周年展览的作品辑集。

《庆祝国庆十周年纪念印谱》

《瞿秋白笔名印谱》

篆刻印谱。《瞿秋白笔名印谱》不分卷，方去疾等篆刻。一册。版框高 15.8 厘米，宽 8.2 厘米。书名叶后幅署书记“中华人民共和国建国十周年，温州方

去疾、杭州吴朴堂、绍兴单孝天合作此册，谨以纪念瞿秋白同志六十诞辰"。卷前有1959年9月郭沫若题诗、1959年11月唐弢《序》及《目次》。上海人民美术出版社1959年出版。

《瞿秋白笔名印谱》

《上海市文物保管委员会藏印》

古玺印谱。《上海市文物保管委员会藏印》不分卷，上海市文物保管委员会辑藏。1955年钤印拓本。上海

《上海市文物保管委员会藏印》

图书馆藏。三册。版框高15.6厘米，宽10.5厘米，蓝色印刷。卷前有1959年9月上海市文物保管委员会《编印说明》及《目录》。该谱为上海市文物保管委员会十年来所征集2600方中遴选372方，精拓十部作为庆祝建国十周年献礼。

《养猪印谱》

篆刻印谱。《养猪印谱》不分卷，方去疾、吴朴、单孝天篆刻，魏绍昌编辑。1960年钤拓本。松荫轩印学资料馆藏。一册。版框高18.9厘米，宽11.3厘米，蓝色印刷。卷前书记"一九五九年冬，党中央和毛主席大抓养猪业，各地城乡人民公社普遍掀起养猪高潮。编者魏绍昌，作者方去疾、吴朴、单孝天合作此册，愿全国一人一猪、一亩一猪之宏伟目标早日实现"。卷前有康生"古为今用"题词、齐燕铭"推陈出新"题词、1960年10月郭沫若《序诗》及《养猪印谱目录》。卷末有1960年11月魏绍昌《编后记》。录印117方，分题"社论篇""语录篇""良种篇"和"宝藏篇"等名。这是篆刻史上首部以简体字入印辑集成谱者。2014年收入刘一闻主编"近现代篆刻家作品丛编"，上海文化出版社编印出版。

《养猪印谱》

《豫堂藏印甲集》

篆刻印谱。《豫堂藏印甲集》不分卷，又名《豫堂藏印甲集·赵之谦》，赵之谦篆刻，钱君匋辑藏。1960年钤拓本。一册。版框高15.2厘米，宽10.2厘米，绿色印刷。卷前有1960年钱君匋《序言》，卷末有钱君匋《拓本解说》。录印111方。1955年除夕前，钱君匋由天津入藏一批赵印中，遴选其中95方以大致创作时间编排为序，又附录友人张鲁庵、葛锡祺、葛书徵、矫毅借拓若干印成谱。此谱由张鲁庵提供佳纸及自制印泥，事先印刷好叶次，符骥良钤拓三十五部行世。安徽美术出版社1998年10月据定本出版《钱君匋藏印谱·赵之谦》收录116方，其中自藏100方，余为借拓，于《拓本解说》详记每方材质、尺寸、款文及书体等。

《朱其石印存》

篆刻印谱。《朱其石印存》不分卷，朱其石篆刻，包伯宽辑集。约1960年剪贴钤拓本。松荫轩印学资料馆藏。一册。双面剪贴印蜕，每面一至二印，印侧均附作者墨笔注释文字，间附边款。录印183方，最早者为1942年"伯寅晚号敬庵"朱文印，最晚者为1960年"小溪草堂"朱文长方印。朱氏注释文字有记述、自评及与包伯宽商榷，文字隽永，内容丰富。

《朱其石印存》

《长征印谱》

篆刻印谱。《长征印谱》不分卷，钱君匋篆刻。1961年钤拓本。鲁庵印泥传习工坊藏。一册。版框高15.2厘米，宽10.6厘米，蓝色印刷。卷前有沈尹默书毛泽东《长征诗》，1961年国庆叶恭绰、潘伯鹰序。卷末有1961年钱君匋《后记》。作为庆祝建党四十周年献礼作品，符骥良首批钤拓二十部。次年7月上海人民美术出版社影印出版，封签改由康生题署。1979年5月上海人民美术出版社又据钱氏修订本出版，封面用沈尹默题署，增《第二版前记》文字。

《长征印谱》

《梅花草堂齐白石印存》

篆刻印谱。《梅花草堂齐白石印存》不分卷，又名《齐白石印存》，齐白石篆刻，朱屺瞻辑藏。约1961年剪贴钤拓本。槐荫层晖庐旧藏。一册。钤拓所用为《养猪印谱》旧笺，蓝色版刷。该谱钤印本向无定本，1979年香港据吴子建1962年钤印本，出版《齐白石为梅花草堂所作印存》，关良题签，朱屺瞻题扉。2001年4月上海博物馆据2000年6月朱屺瞻夫人陈瑞君捐赠68方印章，由上海书店出版社出版《梅花草堂白石印存》，前附朱屺瞻《六十白石印轩图卷》、陈燮君《前言》及孙

慰祖《梅花草堂所藏齐白石篆刻》一文。卷前刊 10 面石章及印面彩照，每面一印，均附边款，印、款注有释文。

《大办农业印谱》

篆刻印谱。《大办农业印谱》不分卷，方去疾等篆刻，1961 钤印本。一册。版框高 18.5 厘米，宽 11.7 厘米，绿色印刷。卷前有曹鸿翥《序》《大办农业印谱目次》，卷末附跋文（墨拓）。中国民主促进会上海美术工作组集体创作，参加者有方去疾、王哲言、吴仲坰、吴朴堂、徐孝穆、高式熊、张鲁庵、张维阳、单孝天、叶潞渊等。

《大办农业印谱》

《豫堂藏印乙集》

篆刻印谱。《豫堂藏印乙集》不分卷，又名《豫堂藏印乙集·吴昌硕》，吴昌硕篆刻、钱君匋辑藏。1962 年钤拓本。君匋艺术院藏。一册。版框高 15.2 厘米，宽 10.2 厘米，绿色印刷。叶恭绰题签，卷前有 1962 年钱君匋《序言》，卷末有《拓本解说》。录印 111 方。钱君匋收集吴昌硕所刻印章历时十年。一如《甲集》按年编次，以利读者明了吴昌硕刻印的发展历程。此谱如前仍以张鲁庵提供竹制佳纸及印泥，由符雪之、华镜泉二人费多年之力精心钤拓。安徽美术出版社1998 年 10 月据定本补以编后续得一印共 112 方，出版

《钱君匋藏印谱·吴昌硕》，《拓本解说》详记每方材质、尺寸、款文及书体等。

《豫堂藏印乙集》

《婴闇印存》

篆刻印谱。《婴闇印存》不分卷，秦更年篆刻，秦曙声辑集。1962 年钤拓本。铁砚书屋藏。一册。谱用"荣宝斋藏版"成品印笺，版框高 10.1 厘米，宽 7.6厘米，金黄色版刷。卷末有己亥（1959）夏日吴仲坰跋识。该谱虽仅录印 15 方，但从 1913 年至 1941 年间均有留存，为认识秦更年篆刻创作面貌提供重要文献。

《婴闇印存》

《西湖胜迹印集》

篆刻印谱。《西湖胜迹印集》不分卷，高时敷等篆刻。1963 年钤拓本。一册。四周单边。版框高 13.0 厘米，

宽 8.5 厘米，墨色印刷。卷前有 1963 年王个簃《前言》。录印 55 方。系 1963 年秋在沪西泠印社社员为纪念西泠印社建社六十周年集体创作，以"歌颂湖山新貌"，由张宗祥撰题。作者有高时敷、马公愚、王个簃、来楚生、钱君匋、吴振平、叶潞渊、唐云、秦彦冲、高式熊、吴朴堂、方去疾、江成之 13 位社员。1978 年西泠印社编辑部略作增补，以锌版钤拓出版。

《西湖胜迹印集》

《古巴谚语印谱》

篆刻印谱。《古巴谚语印谱》不分卷，方去疾、吴林、单孝天篆刻，一册，32 开本。四周单边，蓝色印刷。卷前有 1963 年郭沫若《序古巴谚语印谱》

《古巴谚语印谱》

及《目次》。录印 47 方。郭沫若赞其"此中的教育意义十分深浓"。1964 年 10 月（北京）朝花美术出版社出版。

《吴昌硕篆刻选集》

篆刻印谱。《吴昌硕篆刻选集》，吴昌硕篆刻，朵云轩编辑。一册，24 开本。系从吴氏常见的 600 余方印作中选编 153 方。按创作年代编次，印蜕下注明印文及创作年份。王个簃题签，册首有编辑说明，末附后记。此谱可窥吴氏篆刻艺术从早期到晚年的演变轨迹。朵云轩 1965 年 12 月出版，有平装本、精装本两种。1978 年上海书画出版社再版并另撰前言。

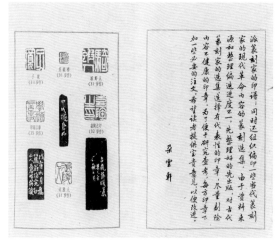

《吴昌硕篆刻选集》

《丛翠堂藏印》

篆刻印谱。《丛翠堂藏印》不分卷，又名《丛翠堂藏印·黄牧甫》，黄牧甫篆刻，钱君匋辑藏。1966 年 5 月钤拓本。二册。卷前有钱君匋序言，卷末有钱君匋跋。继《豫堂藏印》甲乙二集后所编。一如甲乙二集按创作时期编次。安徽美术出版社 1998 年 10 月据定本出版《钱君匋藏印谱·黄牧甫》。2017 年西泠印社据"推之藏本"定名《丛翠堂藏黄牧甫印存》精印出版。

《四朋印谱》

篆刻印谱。《四朋印谱》四卷，方正之、陈茗屋、吴子建、徐云叔篆刻。1966年钤拓本。一册。四周单边，墨笔勾画。唐云题签，来楚生题扉，钱君匋《序言》云："《四朋印谱》的四位作者，都是我的忘年之交，他们研究玺印，都具有各自的高度水平，这里的作品足以说明这一点。"文中言多时政之论，可见特定历史阶段的文化现象。谱成八部。

《四朋印谱》

《嵩云居藏印》

古玺印谱。《嵩云居藏印》不分卷，徐梦华辑集。约1970年钤印本。四册。版框高17.8厘米，宽9.5厘米，蓝色印刷。无叶次、序跋。录印131方，大多为古玺印，印人仅录存赵次闲、吴昌硕印作数方。

《新印谱》

篆刻印谱。《新印谱》，上海书画社编。三册，32开本。第一册收录京剧《智取威虎山》唱词选刻41方，《红灯记》唱词选刻30方，《沙家浜》唱词选刻26方，共计97方，均未注明作者。上海书画社1972年5月出版。第二册收录《海港》唱词选刻42方，《龙江颂》唱词选刻47方，《红色娘子军》唱词选刻42方，共计131方。方去疾、单晓天、韩天衡等33位刻印。上海书画社1973年5月出版。第三册收录《奇袭白虎团》唱词选刻51方，《平原作战》唱词选刻48方，《杜鹃山》唱词选刻30方，及上述剧名各1方，共计132方，附边款3件。徐志伟、邓大川等刻印。上海书画社1975年2月出版。《新印谱》三册多为上海各行各业的中青年篆刻作者采用简化字入印而成，具有时代特色。

《新印谱》

《书法刻印——批林批孔专辑》

书法篆刻合集。《书法刻印——批林批孔专辑》，一册，32开本。篆刻部分收录叶潞渊、单晓天、方去疾、江成之、高式熊、韩天衡等40家所刻印40方、边款4件，所录印、款采用简化字。1974年5月上海书画社出版。

《书法刻印——批林批孔专辑》

《书法刻印——四届人大文件摘录》

　　书法篆刻合集。《书法刻印——四届人大文件摘录》，一册，32 开本。篆刻部分收录江成之、顾振乐、高式熊、韩天衡等 25 家所刻印 51 方、边款 3 件，所录印、款之形式与内容均带有明显的时代特征。1975 年 4 月上海书画社出版。

《安持精舍印存》

《安持精舍印存》

　　篆刻印谱。陈巨来篆刻，曾绍杰编辑。1976 年台湾文友堂书局出版。一册。有陈曾寿、褚德彝题签、张大千题词、陈巨来 61 岁小影、曾绍杰序。录印出自香港何氏至乐楼所藏《安持精舍印存》四册，《盍斋藏印》二册，张大千、溥心畬、吴子深、王伯元、王己千、程祖麟等各家所藏及作者寄赠曾氏之印拓，约 400 方。1982 年 10 月上海人民美术出版社出版《安持精舍印冣》，曾氏综合二谱，汰其重复，酌予精简，录印 660 方，于 1988 年编成《增订安持精舍印存》出版。

《启斋藏印》

　　篆刻印谱。钱君匋篆刻，朱屺瞻辑。钤印本，一函二册，蓝布函套。封面均朱屺瞻题签。第一册钱氏题扉，有朱氏前记；第二册末附钱氏跋。收录钱氏于 1972 年至 1976 年 5 年间为朱屺瞻刻姓名、斋馆、诗文等印 160 方。是谱为朱氏倩人精拓，共成两部，一赠钱氏，一为自藏。1997 年 3 月，香港华宝斋书社有限公司出版宣纸印刷本。

《启斋藏印》

《学大庆印谱》

篆刻印谱。胡铁生篆刻。一册，32开本。收印一百余方，多为当时"工业学大庆"的内容，系释文，未附款。上海工艺美术研究室1979年3月编印。人民美术出版社1977年9月据上海工艺美术研究室供稿出版《学大庆印集》，有郭沫若题辞，作者自题及前言。

《学大庆印谱》

《上海博物馆藏印选》

古玺印谱录。上海博物馆编。一册，16开本。录印513方，选自《上海博物馆藏印》。其中战国古玺、

肖形印107方，秦汉魏晋官私印、肖形印360方，唐至清代官私印、花押印40方，汉封泥6方，附释文，隋唐之前印均列复制封泥墨拓。另附历代实物钮式及印面照片若干。册首有说明。上海书画出版社1979年8月出版，1991年2月再版，重作封面装帧。

《上海博物馆藏印选》

《毛主席诗词刻石》

篆刻印谱。韩登安篆刻。一册，20开本。收录作者1962年春至1963年春夏之间以毛主席诗词三十六首为内容所刻印。其中《七律·送瘟神》二首合刻一印面，《十六字令三首》分刻三印面，其余均一首一印，共得印蜕35面，附边款33件，右页为楷书手抄诗词

《韩登安篆刻毛主席诗词》

原文。1976 年起陆续公开发表的五首毛主席诗词由郁重今、茅大容刻成录于后。册首有作者题签，末附编者后记。上海书画出版社 1979 年 9 月出版。文物出版社 2005 年 8 月以《韩登安篆刻毛泽东诗词》再版，印章均韩氏所刻，新增《七绝·为李进同志所摄庐山仙人洞照》一印，得印蜕 36 面，附边款 34 件。

《赵之谦印谱》

篆刻印谱。赵之谦篆刻，方去疾编。一册，20 开本。系《晚清六家印谱》之一。录印 346 方。叶潞渊题签，吴建贤题扉，前言简述赵氏生平及篆刻艺术特色等。上海书画出版社 1979 年 12 月出版。

《现代篆刻选辑》

篆刻印谱。上海书画出版社编辑。共六辑，每辑一册，20 开本。第一辑为齐璜、杜兆霖、王福庵、宁斧成刻印，成书于 1979 年 12 月；第二辑为赵云壑、赵叔孺、陈子奋、来楚生刻印，成书于 1980 年 6 月；第三辑为易孺、唐醉石、马公愚、马瑞图刻印，成书于 1982 年 6 月；第四辑为赵石、乔曾劬刻印，成书于 1983 年 9 月；第五辑为丁尚庚、

《现代篆刻选辑》

陈衡恪、谢光刻印，成书于 1984 年 5 月；第六辑为高时敷、翟树宜、钱瘦铁刻印，成书于 1987 年 12 月。册首均有作者简介，所录印均注释文，间附边款。

《乐只室藏赵次闲印集》

篆刻印谱。《乐只室藏赵次闲印集》不分卷，赵之琛篆刻，高时敷辑集，浙江美术学院西湖艺苑出版。1979 年钤拓本。一册。版框高 18.3 厘米，宽 11.0 厘米。封面钱君匋题签，卷前有 1979 年 12 月浙江美术学院西湖艺苑序文（姜东舒书）。所辑赵之琛为高时敷所篆刻作品 57 方，有印款。高氏后人提供珍贵原石。

《乐只室藏赵次闲印集》

《鲁迅印谱》

篆刻印谱。《鲁迅印谱》二卷，钱君匋篆刻，广东人民出版社出版。1979 年钤拓本。二册。卷前有 1978 年钱君匋《自序》《鲁迅印谱目次》。该谱从 1961 年动议构思，一波三折成其事。卷中附《鲁迅印谱原印手工精拓本工作者题名》，包括钱君匋、张炳生、符骥良、于长寿、吴天祥、罗之仓、陈乾、陈茗屋、胡昌秋、祝遂之、符炎贤、谢震林。该谱同年 1 月广东人民出版社出版平装本。

《鲁迅印谱》

《汪关印谱》

篆刻印谱。汪关篆刻，上海书画出版社编辑。一册，20 开本。收录 263 方，附印款 2 方。系从《印式》《宝印斋印式》诸谱汇集而成。封面周志高题签，高式熊题扉，附作者简介。上海书画出版社 1980 年 6 月出版。

《汪关印谱》

《明清篆刻流派印谱》

篆刻印谱。方去疾编订。一册，16 开本。选录明、清主要篆刻流派的代表印人 124 家，每人选刊代表作一至数十方不等，附简介，多有阐发前人未发之见，匡正前人讹伪之作。封面沙孟海题签，谢稚柳题扉，方氏撰《明清篆刻流派简述》一文，末附"明、清纪年表"及"干支次序表"。此谱编订严谨，可视为五百年流派印章艺术的历史简编，对当代印学史研究影响深远。上海书画出版社 1980 年 10 月出版。

《明清篆刻流派印谱》

《钱刻鲁迅笔名印谱》

篆刻印谱。钱君匋篆刻。一册，30 开本。收录 1973 年以鲁迅笔名为题材所作印 168 方，其中鲁迅笔名 136 方，鲁迅名号印等 32 方。均附边款，以记录笔名出处，次页为印、款释文及鲁迅著作介绍文字。封

《钱刻鲁迅笔名印谱》

面茅盾题签，内有叶圣陶题字，许钦文小引，钱君匋自序。湖南美术出版社 1981 年 8 月出版。

《络园老人书画常用印》

篆刻印谱。《络园老人书画常用印》不分卷，陈巨来等篆刻，高时敷辑藏。1981 年钤拓本。二册。版框高 14.9 厘米，宽 8.9 厘米，蓝色印刷。无叶次。卷前有 1981 年高仁偶序文。所载高氏自制外，治印者尚有陈巨来、来楚生、单晓天、徐璞生、徐云叔、高野侯、韩登安、叶潞渊等。

《络园老人书画常用印》

《齐燕铭印谱》

篆刻印谱。齐燕铭篆刻。一册，20 开本。录印 117 方，间附印款。有李一氓题签、撰序，作者题签，黄苗子后记。上海书画出版社 1982 年 3 月出版。

《安持精舍印冣》

篆刻印谱。陈巨来篆刻。一册，24 开本。作者精选旧稿近作 400 余方，间附边款。沈尹默题签，册首有陈巨来近影及郑慕康为写小像，叶恭绰题谱名，吴湖帆、施蛰存、王季迁、赵叔孺题记。后附作者《安持精舍印话》，陈巨来弟陈夷同《陈旸若遗印》数十方及陈左高撰后记。上海人民美术出版社 1982 年 10 月出版。2004 年 3 月上海人民美术出版社再版，重新设计封面并加入目录。

《安持精舍印冣》

《个簃印集》

篆刻印谱。王个簃篆刻。一册，16 开本。录印 433 方。分二卷：卷一收录 67 方，有吴昌硕逐印手书评语；卷二收录 366 方，间附印款。封面吴昌硕题签，册首有吴昌硕题词及题诗，沙孟海序，诸乐三题诗，作者自题《刻印偶成》诗及其小像和简介。西泠印社出版社 1982 年 12 月出版。

《黄山七十二峰印谱》

篆刻印谱。《黄山七十二峰印谱》不分卷，刘友石篆刻。1982 年钤拓本。鲁庵印泥传习工坊藏。一册。版框高 15.3 厘米，宽 10.5 厘米，烟灰墨色印刷。单面单印，均附边款。封面作者题签。该谱 1984 年 8 月由安徽黄山书社出版，刘海粟题签，吴作人题扉，王个簃题词，李冬生作序，作者自撰前言。1987 年 5 月日本大阪现代中国艺术会引进再版。

《黄山七十二峰印谱》

《吴让之印谱》

篆刻印谱。吴让之篆刻，方去疾编订。一册，20开本，系《晚清六家印谱》之一。录印440方。封面方去疾题签，周慧珺题扉。上海书画出版社1983年4月出版。

《兰沙馆印式》

篆刻印谱。沙孟海篆刻。一册，20开本。录印80方，均附边款。册首有马一浮题签、作者简介及吴昌硕题诗。末附作者跋语。此谱为作者自选印存。上海书画出版社1983年11月出版。

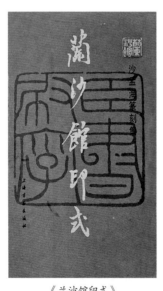

《兰沙馆印式》

《徐云叔篆刻》

篆刻印谱。徐云叔篆刻，天行楼编辑。一册，32开本。录印312方，多为姓名、斋馆、文句印等，间附边款。封面沙孟海题签，册首有王季迁、谢稚柳、王壮为题辞，陈巨来序，末附韩登安题诗和 LeonL.Y.Chang 博士英语跋文。1984年7月净意斋出版。

《徐云叔篆刻》

《明清篆刻选》

篆刻印谱。上海博物馆藏印，上海书画出版社编。一册，20开本。精选华笃安旧藏明代文彭、何震至清末吴昌硕、黄士陵39家代表印作159方，均附边款。封面方去疾题签。上海书画出版社1984年9月出版。

《钱君匋刻长跋巨印选》

篆刻印谱。钱君匋篆刻。一册，24开本。收录长跋巨印140方，大者达8厘米见方。均附边款，多者达五面，边款字体真、草、隶、篆皆备。封面李一氓题签，茅盾题扉。有李一氓、丰子恺、黄宾虹序及叶恭绰题词。上海人民美术出版社1985年2月出版。

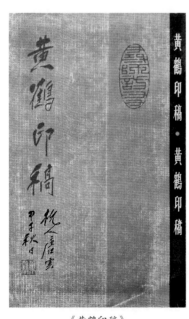

《钱君匋刻长跋巨印选》

《黄鹤印稿》

篆刻印谱。黄鹤篆刻。一册，32 开本。收录陈巨来为黄鹤刻姓名印一方，作者刻印 135 方，多为姓名、字号、斋馆、肖形、诗文、闲章等，间附边款。唐云、吕蒙、方介堪题签，吕蒙序，陈巨来、刘旦宅、钱君匋、秦惠亭、程十发、杨可扬、萧黄题词。学林出版社 1985 年 2 月出版。

《黄鹤印稿》

《夏雨印存》

篆刻印谱。《夏雨印存》不分卷，夏雨印社社员篆刻。1985 年钤印本。一册。版框高 16.3 厘米，宽 7.8 厘米。单面钤印，每面一至二印。卷前有 1984 年 3 月华东师范大学夏雨印社《代序》《目录》，卷末有 1985 年 3 月华东师范大学夏雨印社《后记》。全册汇辑社团 16 位同学所刻印章 49 方。《代序》称："《夏雨印存》不仅作为夏雨印社社员学习和努力的小结，更愿它成为不断努力探索的开端。"

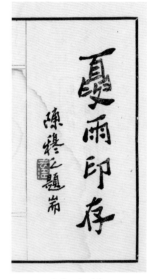

《夏雨印存》

《晓天印稿》

篆刻印谱。单晓天篆刻。一册，20 开本。录印 165 方，以姓氏、斋堂、文句章居多，间附印款。唐云题签，册首叶圣陶题字，来楚生题词。西泠印社 1985 年 5 月出版。

《韩天衡印选》

篆刻印谱。韩天衡篆刻。一册，20 开本。为作者近二十年间所作万余作品中遴选 319 方，间附边款。其中为当代书画家刘海粟、李可染、陆俨少、谢稚柳、

唐云、应野平、徐子鹤、程十发、刘旦宅及日本书法界人士治印尤多。谢稚柳题签，王个簃、方去疾题词，沙孟海、程十发序，高二适、陆俨少、苏渊雷题诗。末附作者后记。上海书店出版社1985年7月出版，1986年再版。

《韩天衡印选》

《来楚生印存》

篆刻印谱。来楚生篆刻。一册，20开本。录印156方，前列姓名、斋馆、文句印53方，后有肖形印103方，

来楚生《来楚生印存》

间附印款。沈培方题签，前言介绍来氏篆刻成就。上海书画出版社出版1985年7月出版。

《吴昌硕印谱》

篆刻印谱。吴昌硕篆刻，方去疾编。一册，20开本，系《晚清六家印谱》之一。首录作者自用印158方，余为时人所作姓名、字号、斋馆、鉴藏、文句等印，计1160方，间附边款。册首前言简述吴氏生平及艺术特色上海书画出版社1985年9月出版。

《吴昌硕印谱》

《十钟山房印举选》

古玺印谱录。上海书画出版社编。一册，16开本。录印2000余方，精选自陈介祺所汇辑之《十钟山房印举》光绪癸未本（一百九十一册原拓本），印侧均附释文。顾廷龙题签，鸥邻题扉。前言简介陈介祺生平及其所辑两种《十钟山房印举》。上海书画出版社1985年出版，后多次再版。

《开创新局面印集》

篆刻印谱。胡铁生篆刻。一册，16 开本。收录作者以开创社会主义现代化新局面相关内容为题材所作印 96 方。册首有胡氏小照，峻青撰《志坚不懈笔起云烟——作者传》，程十发序言。中国轻工业出版社 1986 年 1 月出版。

《静乐簃印稿》

篆刻印谱。叶潞渊篆刻。一册，20 开本。录印 240 方。前为自用印，余为师友所制姓名、斋馆、闲章等，间附边款。作者自题签，赵叔孺题扉，唐云作序。上海书画出版社出版 1986 年 4 月出版。

《静乐簃印稿》

《朱复戡篆刻》

篆刻印谱。朱复戡篆刻。一册，20 开本。为作者晚年自选 1920 年至 1983 年间所作印 196 方，间附边款，真草隶篆皆备，阴阳二式不缺，另有图文相间之式，甚为丰富。朱氏自题签、自序，末附沙孟海跋。上海书画出版社 1986 年 4 月出版。

《朱复戡篆刻》

《朴堂印稿》

篆刻印谱。吴朴篆刻。一册，20 开本。录印 286 方，选自作者集辛丑年（1961）前印作自留本，间附边款。多为时人所作姓名、斋号、闲章及为多家博物馆、图书馆所作收藏印。吴湖帆题签，王福庵题扉，潘伯鹰作序。为作者第一本公开出版之印谱。上海书店出版社 1986 年 10 月出版。

《朴堂印稿》

《茅盾印谱》

篆刻印谱。钱君匋等篆刻。一册，30 开本。为诸家以茅盾使用的 148 个笔名为内容刻制。均附边款，次页附边款释文，及所用笔名的文稿发表年代和笔名含义等内容。作者钱君匋、吴颐人、刘华云、徐正濂、吴天祥、谢震林、黄冰。钱君匋题签，沈迈士题扉，钱君匋作序，末附柯文辉撰《读印零札——代跋》。湖南美术出版社 1986 年 11 月出版。

《方介堪印选》

篆刻印谱。方介堪篆刻。一册，20 开本。录印 315 方，多为姓名、斋馆、诗文句等印，间附边款。另附作者为张大千所刻《象轴留真》拓片 41 件。谢稚柳题签，黄永玉造像，马衡作序，末附韩天衡跋。上海书店出版社 1986 年 12 月出版。

《方介堪印选》

《格言印谱》

篆刻印谱。黄正雄篆刻。一册，24 开本。录印 52 方，内容为历代名人名言、诗文句，均附边款，款刻

印文内容及其出处等。沙孟海、舒同题签，朱光潜题词。上海人民美术出版社 1986 年 12 月出版。

《格言印谱》

《钱君匋篆刻选》

篆刻印谱。钱君匋篆刻。一册，30 开本。录印 100 方，多为闲章，偶有姓名印，均附边款。沙孟海题签，黄宾虹、丰子恺、马公愚、沈尹默作序，末附钱氏跋。人民美术出版社 1987 年 1 月出版。

《钱君匋篆刻选》

《秦汉鸟虫篆印选》

古鸟虫篆印谱录。韩天衡编订。一册，20 开本。

《秦汉鸟虫篆印选》

收录鸟虫篆印 354 方,以秦汉为主,偶存古玺、魏晋印。玉、铜、石印外,收封泥、印陶等。系作者以二十年精力,汇辑自《顾氏集古印谱》至现代秦汉玺印名谱以及近年出土的鸟虫篆约 500 方,再精选文字清晰且钤盖精良者成谱,尤精者放大处理,以利赏读。韩天衡题签,并撰《秦汉鸟虫篆印章艺术刍议》一文代序。此谱为中国第一部汇辑研究鸟虫篆印谱。上海书店出版社 1987 年 8 月出版。

《珏庵藏印》

篆刻印谱。寿玺辑藏。一册,20 开本。录印选自《珏庵藏印拓本》。计存 31 家 86 方,间附边款。前收古玺、元押"玺"字印 5 方,后存吴让之、赵之谦、胡镬印各 1 方,吴昌硕印 2 方,黄士陵印 4 方,另陈师曾、金城、汪洛年、邓尔雅、齐璜、谈月色、孔昭来、乔曾劬、王福庵、马衡、杨天骥等为寿玺所作姓名、斋馆等印。其中吴让之、赵之谦印作存疑。上海书画出版社 1987年 9 月出版。

《钱君匋刻书画家印谱》

篆刻印谱。钱君匋篆刻。一册,20 开本。录印 145 方,选自钱氏历年为书画家所刻,均附边款。沙孟海题扉,作者自序。西泠印社出版社 1987 年 10 月出版。

《钱君匋刻书画家印谱》

《吴子建印集》

篆刻印谱。吴子建篆刻。一册,20 开本。录印 138 方,均为谢稚柳姓名、斋馆、闲章等,多鸟虫篆印,均附边款。谢稚柳题签、作序,夏承焘、启功题诗。上海书店出版社 1988 年 4 月出版。

《吴子建印集》

《陆康所劚印存》

篆刻印谱。陆康篆刻。一册，32 开本。收录陆氏刻姓名、斋馆、文句等印 97 方，前有边款一件，叙述学印经历，末附边款一件，仿砖文为之。有陆氏近影及简介，陈巨来序，陆澹安跋。多雅堂 1988 年 6 月编辑出版。

《陆康所劚印存》

《澂秋馆印存》

古玺印谱录。清陈宝琛辑。一册，20 开本。原谱十册，所录印为陈氏自藏，共 740 方，多精湛珍奇之品。册

《澂秋馆印存》

一收汉魏官印 90 方，册二收朱文小玺 54 方，册三收白文小玺 52 方，册四收秦印 44 方，册五至册八收汉魏私印 290 方，册九收汉魏私印及两面印 129 方，册十收汉魏私印、图案印、吉语印、宋元杂印 81 方。成谱于 1925 年。有罗振玉序。影印出版时不分册，每页录印 4 至 6 方，有戚叔玉前言一则。上海书店出版社 1988 年 10 月出版。

《赫连泉馆古印存》

古玺印谱录。近代罗振玉辑。一册，20 开本。原谱为罗氏 1915 年辑成《赫连泉馆古印存》及 1916 年辑成《赫连泉馆古印续存》。前谱录印 326 方，其中古玺 72 方，秦印 39 方，官印 31 方，唐、宋及以下官印 10 方，私印 150 方，元及以后私印 24 方；续谱录印 490 方，其中古玺 135 方，官印 63 方，私印 292 方。上海书店出版社 1988 年 11 月影印出版。影印出版时合为一册，前为正谱，后列续谱，有韩天衡序。

《陈茗屋印存》

篆刻印谱。陈茗屋篆刻。一册，20 开本。选录陈

《陈茗屋印存》

氏十七岁始至成谱时所作印 390 方，多为姓名、斋馆、收藏、诗文印，间附边款。沙孟海题签，方去疾题词，钱君匋题诗，末附陈氏后记。上海书店出版社 1988 年 12 月出版。

《钱君匋获印录》

篆刻印谱。赵之谦等篆刻，钱君匋辑。六册，钤拓本，锦缎函套，上有钱君匋题"钱君匋获印录"。谱高 25.8 厘米，宽 15.2 厘米。各册封面题签同函套，版式相同，框高 15.3 厘米，宽 10.3 厘米。首册前有钱君匋自序。收赵之谦印者一册，收录印面 106 面，边款 139 面。收吴昌硕印者二册，上册收录印面 78 面，边款 86 面；下册收录印面 77 面，边款 82 面。收黄牧甫印者二册，上册收录印面 96 面，边款 98 面；下册收录印面 76 面，边款 75 面。收 40 名家印者一册，桂馥、陈豫钟、陈鸿寿、赵之琛、杨龙石、张廷济、吴让之、徐三庚、胡钁、吴涵、赵古泥、徐新周、钟以敬、童大年、陈师曾、吴隐、寿玺、齐白石、赵叔孺、易大庵、钱瘦铁等，计录印 104 方。其中朱其石、邓散木、韩登安、来楚生、唐醉石、方介堪、陈巨来、叶潞渊等多为钱氏所作自用印。所录赵之谦、吴昌硕、黄牧甫印原石多存君匋艺术院，成谱于 1988 年。2012 年 6 月，重庆出版社出版《钱君匋获印录》四册即据此谱。

《钱君匋获印录》

《梅景书屋印蜕》

篆刻印谱。《梅景书屋印蜕》不分卷，诸家篆刻，吴述欧辑。1988 年钤拓本。六册。版框高 16.0 厘米，宽 9.3 厘米，蓝色印刷。有 1988 年陆俨少序。录印 180 余方。作者陈巨来、方介堪、叶潞渊、吴朴堂等，以陈巨来为多，有 100 余方。吴湖帆哲嗣述欧暨夫人检拾于劫灰之余，汇辑成谱。

《梅景书屋印蜕》

《宋庆龄藏印》

名人用印印谱。上海孙中山故居、宋庆龄故居和陵园管理委员会编。一册，20 开本。收录孙中山、宋庆龄用印和中国民权保障同盟印章计 27 方，偶存边款。刘海粟题签，江泽民题词，汪道涵序，末附编者后记。上海书店出版 1989 年 1 月出版。

《宋庆龄藏印》

《中国美术全集·玺印篆刻》

玺印篆刻汇录印谱。方去疾主编。一册，16 开本。全谱分列三部分：一为概述，收录马承源撰《古玺秦汉印及其余绪》和方去疾撰《明清篆刻流派概述》二文；二为图版，收录玺印篆刻 463 方，部分玺印附印章及印面彩照，明清篆刻作品间附边款；三为图版说明，包括印文、尺寸、收藏单位、边款释文等信息。是谱以丰富的图版资料较全面地展示了中国玺印篆刻精品，同时通过概况论述及图版说明，介绍了中国玺印篆刻的发展概貌和艺术成就等。上海书画出版社、上海人民美术出版社 1989 年 5 月出版。

《去疾印稿》

篆刻印谱。方去疾篆刻。一册，20 开本。收录方氏自青年时期临摹作品至晚年所作精品约 700 方，间附边款。王福庵、来楚生题签，陈运彰题诗，况又韩、唐云题画，韩天衡作序。所收方氏作品数量多且前后时间跨度长，较全面地展示了其篆刻艺术特色及嬗变历程。上海书画出版社 1989 年 8 月出版。

《式熊印稿》

篆刻印谱。高式熊篆刻。一册，20 开本。收录高氏自选青年时期至成谱时的精品力作 300 余方，间附边款。沙孟海题签，韩天衡序。上海书画出版社 1989年 8 月出版。

《式熊印稿》

《齐鲁古印攈》

古玺印谱录。清高庆龄辑。一册，20 开本。原谱四册，收高氏自藏印 500 余方及其侄嘉钰所藏百方，计录印 629 方。册一收古玺、秦汉官印、长方印、朱文私印、

《齐鲁古印攈》

鸟虫印等 110 方，册二、册三收汉私印 378 方，册四收姓名、吉祥、图案印 141 方。成谱于 1885 年，有潘祖荫、王懿荣、高庆龄序及凡例，后有宋书升后序及高鸿裁跋。影印出版时不分册，有叶潞渊序。上海书店出版社 1989 年 9 月影印出版。

《魏石经室古玺印景》

古玺印谱录。近代周进辑。一册，20 开本。原谱八册，收录周氏自藏印 714 方，其中古玺 277 方，官印 89 方，唐以后官印 8 方，私印 324 方，杂印 16 方，部分为墨拓。中有泥玺、石玺、瓦印、石印、泥印等珍品，部分官、私玺印，亦为它谱未见。成谱于 1927 年。上海书店出版社 1988 年 9 月影印出版。影印出版时不分册，有韩天衡序。

《续齐鲁古印攈》

古玺印谱录。清郭裕之辑。一册，20 开本。原谱十六册，收录郭氏自藏印 1184 方，其中册一至册四收古玺 287 方，册五收官印 80 方，册六至册十六收私印 817 方。成谱于 1892 年，有宋书升序。上海书

《续齐鲁古印攈》

店出版社 1989 年 9 月影印出版。影印出版时未分册，有韩天衡序。

《双虞壶斋印存》

古玺印谱录。清吴式芬辑。一册，20 开本。《双虞壶斋印存》版本较多，其中吴氏第二次辑成之谱收录其自藏印 1015 方，以古玺、官印、古朱文小玺、玉印、牙印、瓦印、姓名印、殳篆印、子母印、两面印、闲文印、吉语印等编次，无序跋。录印选审极严，钤拓极精，罗振玉誉为近代最精美的印谱。上海书店出版社 1989 年 9 月影印出版。影印出版时未分册，版式亦有调整，有方去疾序。

《吉金斋古铜印谱》

古玺印谱录。清何昆玉辑。一册，20 开本。原谱六卷，收录何氏藏印 1266 方，其中卷一为官印，卷二至四为私印，卷五为两面印，卷六为子母印、私玺银印及唐宋元印。谱前转录程瑶田《〈看篆楼古铜印谱〉序》，另有何氏自序。此谱所录印自明代范大澈陆续收得至何氏所有，百余年间递藏有序，极为可贵。上海书店出版社 1989 年 9 月影印出版。影印出版时未分册，版式亦有调整，有方去疾序。

《十六金符斋印存》

古玺印谱录。清吴大澂辑，一册，20 开本。《十六金符斋印存》版本众多，收录吴氏自藏之古玺、官印、私印、杂印。二十六册本由黄士陵、尹伯圜编拓，录印 2021 方，成谱于 1888 年。此谱录印多且优，钤拓精良，罗振玉曾推崇备至。影印出版时未分册，版式亦有调整，有钱君匋序。上海书店出版社 1989 年 9 月出版。2016 年 7 月，上海书画出版社编辑出版《十六金符斋藏汉印遗珍》，收录吴大澂、吴湖帆旧藏 45 方。

《童衍方印存》

篆刻印谱。童衍方篆刻。一册，20 开本。收录作者精心之作 210 方，多为姓名、斋馆、诗文句及肖形印，间附边款。沙孟海题签、题词，叶潞渊、唐云题词，末附作者后记。上海书店出版社 1989 年 9 月出版。

《童衍方印存》

《单晓天印选》

篆刻印谱。单晓天篆刻。一册，20 开本。录印

《单晓天印选》

刻原石及《遂在楼印存》，计 253 方，以闲章及姓名、遴选自单晓天夫人 1988 年捐赠上海博物馆之单氏篆斋室印为多，按创作先后编次，间附边款。方去疾题签，唐云、马承源作序。上海书店出版社 1989 年 9 月出版。

《丁吉甫印选》

篆刻印谱。丁吉甫篆刻。一册，20 开本。收录丁氏刻印 200 余方，间附边款。顾廷龙题签，沙孟海题词，潘主兰题诗，韩天衡作序，末附林公武后记。上海书店出版社 1989 年 9 月出版。

《韩天衡印存》

篆刻印谱。韩天衡篆刻。一册，32 开本。收录新作 164 方，以姓名、字号、斋馆、诗句印为多，间附边款。作者自题签，作者《关于篆刻艺术传统与出新的思考》一文代序。天津杨柳青画社 1989 年 9 月出版。

《古玉印精萃》

古玉质玺印印谱。韩天衡、孙慰祖编订。一册，

《古玉印精萃》

20 开本。收录战国、秦、汉玉印计 377 方，绝大部分
为传世品，亦有中华人民共和国成立以来出土的秦汉
玉石印章，基本囊括了当时所见战国至汉的玉印代表
作品。部分作品放大处理，可供赏阅借鉴。韩天衡题签，
孙慰祖撰《战国秦汉玉印艺术略说》一文，末附编者
后记。上海书店出版社 1989 年 9 月出版。

《明清藏书家印鉴》

明清藏书家用印印谱。林申清编。一册，20 开本。
收录自叶盛、范钦、范大澈至徐乃昌、刘承幹、袁克
文等明清两代著名藏书家 100 人自用印，计 805 方。
印侧附录该藏书家姓名、生卒、字号、籍贯、藏书楼
名等。潘景郑题签，顾廷龙题扉，潘景郑作序，后附《明
清藏书家印鉴印文四角号码索引》。上海书店出版社
1989 年 10 月出版。

《吴昌硕百印集》

篆刻印谱。清吴昌硕篆刻，钱君匋辑。一册，32
开本。精选君匋艺术院所藏吴昌硕刻印 100 方，一页
一印，均附边款。钱君匋题签、作序，末附拓本解说，
介绍印章释文、质地、尺寸、印钮和款识等。中国广
播电视出版社 1989 年出版。

《百乐斋同门印汇》

篆刻印谱。韩天衡及其弟子篆刻，徐丹林辑。一册。
录印 224 方，前为韩氏印作 12 方，后为门生 79 人印作，
按入门先后次序排列，每人一页，收印一至五方，间
附边款。朱屺瞻题签，谢稚柳、程十发、方去疾题词，
苏渊雷作序，末附百乐斋同门后记。是谱为韩氏五十
岁寿辰时，弟子为其庆寿而成。1989 年印行。

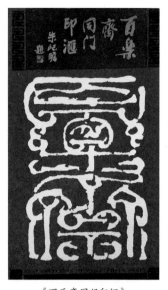

《百乐斋同门印汇》

《破荷亭印集》

篆刻印谱。《破荷亭印集》不分卷，吴昌硕篆刻，
上海古籍书店出版。1989 年钤拓本。二册。版框高
15.2 厘米，宽 10.2 厘米。均附边款。无叶次。方去疾
序云："印集中不少作品还是初次问世，很是名贵，
于缶翁篆刻研究提供了重要资料。"卷末附吴昌硕《潜
泉润目》影印件一帧。录印 117 方，初拓一百部编号
发行。

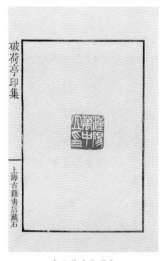

《破荷亭印集》

《别部斋朱迹》

篆刻印谱。刘一闻篆刻。一册，32 开本。录印 174 方。多为姓名、文句、斋馆印，间附边款，个别印有印面墨拓。唐云题签，谢稚柳作序，王蘧常题诗，沙孟海、方去疾题字。末附张美寅贺辞代跋。台湾艺林堂美术出版有限公司 1990 年 5 月出版。

《钱君匋印存》

篆刻印谱。钱君匋篆刻。一册，20 开本。录印 300 方，每页一至七方不等，部分附边款。所录印大半为作者自刻自用印，多数为首次公开发表，另有一部分为友人所刻者。有于右任题签，黄宾虹作序，沈尹默题词，末附作者后记。所录印中最早者作于 1924 年，亦有其晚年力作。上海书店出版社 1990 年 8 月出版。

《钱君匋印存》

《矫毅生肖印选》

篆刻印谱。矫毅篆刻。一册，20 开本。收录十二生肖印 301 方，其中十二生肖合印一方，每种生肖各 25 方，间附边款。沙孟海题签，李西庚题诗，王伯敏

作序，末附作者撰《谈谈刻制肖形印的技法》一文。是谱为国内印人出版的第一本肖形印集。上海书店出版社 1990 年 8 月出版。

《矫毅生肖印选》

《两当遗韵印集》

篆刻印谱。清黄仲则及当代名家篆刻，黄葆树编。一册，20 开本。录印 53 方。前为黄仲则刻印 6 方，边款 1 件。后为谭建丞、马太龙、叶潞渊等 39 家所刻印 47 方，以黄仲则《两当轩集》中诗句等为入印内容，均附边款。谢稚柳题签，苏渊雷、喻蘅作序，末附黄葆树后记。上海书店出版社 1990 年 8 月出版。

《江成之印存》

篆刻印谱。江成之篆刻。一册，20 开本。录印 340 方，多为姓名、斋馆、文句印，间附边款。陆俨少题签，叶潞渊题扉，冯其庸作序，末附庄新兴跋。上海书店出版社 1990 年 8 月出版。

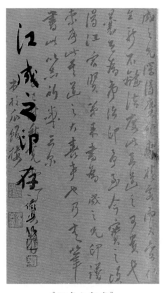

《江成之印存》

《叶潞渊印存》

篆刻印谱。叶潞渊篆刻。一册，20开本。录印242方，与《静乐簃印稿》存印不重出，多为姓名、斋馆、文句等印，间附边款。作者自题签，吴琴木绘《静乐簃图》，吴湖帆题词，钱君匋作序。上海书店出版社1990年9月出版。

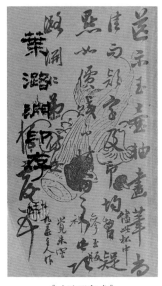

《叶潞渊印存》

《当代中年著名篆刻家作品选》

篆刻印谱。王镛等篆刻。一册，16开本。录印247方，间附边款，以印人姓氏笔画顺序为列。收王镛8方，石开13方，吴子建13方，吴天祥14方，吴颐人10方，李刚田11方，茅大容13方，马士达11方，徐云叔11方，祝遂之12方，陆康11方，陈茗屋10方，曹晓堤9方，黄惇13方，童衍方14方，傅嘉仪19方，熊伯齐11方，刘一闻12方，韩天衡12方，薛平南9方，苏金海11方。册首有前言，附作者简介。是谱系上海朵云轩画廊为纪念朵云轩创立九十周年，举办当代二十一位中年著名篆刻家作品邀请展之参展作品选集。上海书画出版社1990年9月出版。

《刘一闻印稿》

篆刻印谱。刘一闻篆刻。一册，20开本。录印234方，多为姓名、斋馆、闲章，间附边款，个别印附印面墨拓。沙孟海题签，王蘧常题诗，谢稚柳、方介堪作序，方去疾题词，末附作者后记。上海书店出版社1990年10月出版。

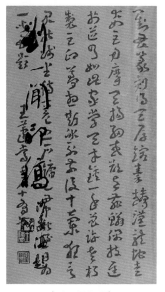

《刘一闻印稿》

《三体百家姓印谱》

篆刻印谱。庄新兴、吴瓯、茅子良篆刻。一册，16 开本。录印 900 方，选取百家姓中姓氏 300 个，分别用大篆、小篆、摹印篆三种书体创作，按姓氏笔画顺序排列。末附检字索引表，兼具印谱与篆刻字典之功能。上海书画出版社 1990 年 12 月出版。

《王福庵印存》

篆刻印谱。《王福庵印存》不分卷，王福庵篆刻，朵云轩出版。1990 年钤拓本。二册。版框高 15.5 厘米，宽 10.0 厘米，蓝色印刷。1990 年江成之序云："今朵云轩以其历年征集福庵刻印，所获凡四十方，钤拓成谱，虽非全貌，已足可窥其一斑而津梁后学矣。"原石精拓 300 部编号发行。

《王福庵印存》

《赵叔孺印存》

篆刻印谱。《赵叔孺印存》不分卷，赵叔孺篆刻，朵云轩出版。1990 年钤拓本。二册。版框高 15.5 厘米，宽 9.9 厘米，蓝色印刷。1990 年叶潞渊序云："（赵叔孺）曾为江阴奚氏小冬花庵刻者数逾百钮，无锡秦氏古鉴

阁父子及同里周氏宝米室作者咸不及奚氏之半。今朵云轩以历年收得者，都三十余石，其中为周氏作者虽未全罗，然已逾二十，兹将原印精抑成谱，并拓其侧款以传，诚盛举也。"原石精拓 300 部编号发行。

《赵叔孺印存》

《胡钁印谱》

篆刻印谱。胡钁篆刻，方去疾编。一册，20 开本。《晚清六家印谱》之一。收录胡氏篆刻 332 方，前为胡氏自用印，后乃胡氏为诸亲朋好友所作姓名、斋馆、诗文句印等，间附边款。潘德熙题签，唐云题扉。上海书画出版社 1991 年 3 月出版。

《鸟虫篆大鉴》

鸟虫篆印、文谱录。徐谷甫辑。一册两编，32 开本。上编为鸟虫篆印谱，录印 1551 方。其中战国、秦、汉、魏、晋、南北朝鸟虫篆印 401 方，宋赵构、米芾各 2 方，明苏宣、何通、何震、赵宧光、甘旸、邹迪光、归昌世、汪关、王时敏、丁云鹏、邢侗、张应召、梁清标、吕潜、严绳孙、李日华、王稺登、吴彬、李永昌、王中立、程大宪所作或用印 38 方，录《学山堂印谱》印 5 方，清钱松、释达受、黄牧甫、沈凤、汤贻汾、李方膺、马曰璐、汪士慎、何绍基、高凤翰、高其佩、

巴慰祖、钱桢、吴大澂所作或所用印 36 方，现代方介堪、韩天衡等 89 位篆刻家 1031 方，补遗 36 方。下编为鸟虫篆文编，收单字 1368 个，重文 6001 个。鸟虫篆文字收辑范围，除上编印谱外，另有瓦当及青铜器等。韩天衡题签，王个簃、方去疾、叶潞渊、钱君匋、许宝驯题词，韩天衡作序。末附总检字表，潘景郑跋，作者后记。上海书店出版社 1991 年 3 月出版。后作者又着手编纂《鸟虫篆全书》，于 2008 年 9 月由上海辞书出版社出版。

《鸟虫篆大鉴》

《唐诗印谱》

篆刻印谱。刘友石篆刻。一册，20 开本。作者选唐代诗人陈子昂、贺知章、王维、孟浩然、李白、杜甫、孟郊、刘禹锡、韩愈、柳宗元、杜牧、李商隐等诗篇 35 首，逐句刻印计 162 方。间附边款，偶有印钮照片。汪道涵题签，王蘧常、谢稚柳、刘旦宅题扉，朱金城作序。上海古籍出版社 1991 年 5 月出版。

《共墨斋汉印谱》

古玺印谱录。清周銑诒、周銮诒辑，一册，20 开本。原谱八册，录印 575 方，其中汉印 80 方，汉魏六朝私

印 427 方，宋元官印 23 方，元押 45 方。成谱于 1886 年。后周氏得印益丰，于 1893 年辑成十册本，录印 1107 方，中有古玺 90 方，官印 179 方，私印 761 方，唐宋以下官印 25 方，元押等印 52 方。是谱录印审定严格，钤拓精良，为世所珍。此次出版据初拓八册本，影印出版时不分册，每页录印一至六方不等，有韩天衡序。上海书店出版社 1991 年 8 月出版。

《共墨斋汉印谱》

《澂秋馆藏古封泥》

古封泥谱录。清陈宝琛辑，一册，20 开本。原谱四册，收录封泥 237 方，其中汉官印封泥 9 方，汉诸侯王属官印封泥 35 方，汉列侯属官印封泥 12 方，郡县官印封泥 148 方，汉蛮夷印封泥 1 方，无考各印封泥 5 方，新莽伪官封泥 3 方，私印封泥 24 方。首列目录，无序跋。是谱椎拓之精，世所罕见。影印出版时不分册，每页录封泥拓片五至六枚，有潘主兰序。上海书店出版社 1991 年 8 月出版。

《汪谷兴篆刻》

篆刻印谱。汪谷兴篆刻。一册，20 开本。录印 124 方，多为作者留学日本时，应日本友人之嘱所刻姓名、诗句、

斋馆、藏书等印，间附边款。叶潞渊题辞，末附作者后记。上海书店出版社 1991 年 9 月出版。

《汪谷兴篆刻》

《吴颐人印存》

篆刻印谱。吴颐人篆刻。一册，20 开本。为吴氏五十岁时所辑，录印 202 方，另篆刻拓片八件附于后。印多为姓名、斋馆、诗文、图案等，间有边款。钱瘦铁题签，钱君匋题诗、作序，末附作者后记。上海书店出版社 1991 年 10 月出版。

《西泠八家印选》

清代篆刻家印谱。丁仁编，一册，16 开本。原谱系丁仁于光绪三十年（1904）辑成，共拓五十部。收录丁氏家藏丁敬、蒋仁、黄易、奚冈、陈豫钟、陈鸿寿、赵之琛、钱松治印精品 600 余方，并逐印详加按语，印文边款释文外，述及每印材质、印文典故史实和印石收藏缘由，可备篆刻学研究资料。是谱特选原钤本影印，册首有《出版说明》。上海古籍出版社 1991 年 12 月出版。

《西泠八家印选》

《鲁迅遗印》

篆刻印谱。《鲁迅遗印》不分卷，诸家篆刻，上海鲁迅纪念馆、江苏古籍出版社编。1991 年钤拓本。一册。四周单边，蓝色印刷。扉叶署"谨以纪念鲁迅先生诞辰一百一十周年"。有钱君匋序。卷末有《遗印说明》及上海鲁迅纪念馆、江苏古籍出版社后记。收录鲁迅遗印 58 方，其中现存原印者 50 方、印蜕遗存者 8 方，分别由北京鲁迅博物馆、上海鲁迅纪念馆和周海婴收藏。

《鲁迅遗印》

《赖古堂印谱》

明末清初篆刻家印谱。清周亮工编，一册，16开本。原谱四卷，所收多为周氏家族之字号、斋室和言志怡情之名言隽句印，计600余方，后其子周在都、周在延、周在浚在原本基础上数次编选，故各本存印数量不一。是谱特选收印较多的原钤本影印。原谱序文六篇散置各卷，编印是谱时汇于卷首，上海古籍出版社1992年1月出版。

《赖古堂印谱》

《钱松印谱》

篆刻印谱。钱松篆刻，方去疾编。一册，20开本。《晚清六家印谱》之一。收录400余方，前录钱氏自用印，后录其为诸亲朋好友所作姓名、斋馆、诗文句印等，间附边款。有方传鑫题签，刘小晴题扉及钱氏简介。上海书画出版社1992年5月出版。

《中国闲章艺术集锦》

历代闲章汇录印谱。季崇建等编。一册，16开本。是谱闲章采撷上起春秋战国，下至现代篆刻名家。明代以前闲章因多佚其名，故按时代先后编次，明文彭后则按作者先后为序，共171家，后殿以秦汉肖形印，既能体现时代特点，同时又能反映篆刻家个人风格。

《中国闲章艺术集锦》

编者《前言》一篇，介绍历代闲章艺术。上海古籍出版社1992年6月出版。

《邓散木印集》

篆刻印谱。邓散木篆刻，邓国治编。一册，16开本。选录邓氏自1918年至1963年间所作印334方，多为姓名、斋馆、闲章，间附边款。有张守中序，末附邓氏年表及后记。河北美术出版社1992年6月出版。

《飞鸿堂印谱》

篆刻印谱。清汪启淑编，一册，16开本。原谱五集四十卷，清汪启淑于乾隆三十年（1765）编成，收录汪氏延海内工铁笔者所刻。是谱将原谱每册前后序跋，汇于卷首缩小影印。对原谱版框、印章次序稍加调整。原谱印章释文下附作者所用名、字、号不甚统一，特编制《飞鸿堂印谱印人录》附于书后，便利作者了解。册首有《出版说明》。上海古籍出版社1992年8月出版。

《飞鸿堂印谱》

《学山堂印谱》

篆刻印谱。明张灏编，一册，16 开本。明张灏于崇祯初年辑成《学山堂印谱》六册本，汇集名家如汪关、苏宣、归昌世等所刻闲章 1400 余方。崇祯七年（1634）重辑为十册本。是谱据六册原钤本影印，特增释文于印记下。册首有《出版说明》。上海古籍出版社 1992 年 8 月出版。

《丁敬印谱》

篆刻印谱。清丁敬篆刻。一册，20 开本。《明清

《丁敬印谱》

篆刻家印谱》丛书之一。是谱以丁仁《西泠八家印选》乙丑本为基础，广收散见于各谱及公私藏品，汇录 236 方，间附边款。有江成之序。上海书店出版社 1992 年 10 月出版。

《赵之琛印谱》

篆刻印谱。清赵之琛篆刻。一册，20 开本。《明清篆刻家印谱》丛书之一。是谱以丁仁《西泠八家印选》乙丑本、高时敷《乐只室印谱》为主，辅以《补罗迦室印谱》《传朴堂藏印菁华》《补罗迦室印斑》《退庵印寄》等谱及公私藏品，汇集 633 方，间附边款。有江成之序。上海书店出版社 1992 年 10 月出版。

《钱松印谱》

篆刻印谱。清钱松篆刻。一册，20 开本。《明清篆刻家印谱》丛书之一。是谱以《西泠八家印选》乙丑本和《钱胡印存》为蓝本，辅以《未虚室印赏》等谱和公私藏品，录印 366 方。有江成之序。上海书店出版社 1992 年 10 月出版。

《钱松印谱》

《钱君匋精品印选》

篆刻印谱。钱君匋篆刻。一册，20开本。录印284方，均附边款，选取部分印面、边款整体或局部放大。作者题签、自序。末附印面及边款释文。此谱成书于作者从艺七十年之际，录印为其自选精品力作。天津市古籍书店1992年10月出版。

《钱君匋精品印选》

《徐云叔篆刻二集》

篆刻印谱。徐云叔篆刻，王世涛编。一册，32开本。共存印308方，多为姓名、斋馆、文句、鉴赏印，间

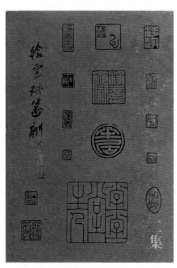

《徐云叔篆刻二集》

附边款。沙孟海题签，刘海粟题词，沙孟海、张隆延序，郑逸梅跋。香港聚艺堂1992年出版。

《苏渊雷先生自用印存》

篆刻印谱。《苏渊雷先生自用印存》不分卷，韩登安等篆刻。1992年钤拓本。鲁庵印泥传习工坊藏。一册。开本高25.2厘米，宽12.8厘米，无版框。均附边款。成谱仅四部，治印者有陈巨来、叶潞渊、韩天衡等21位作者。该谱另有沈爱良编辑，秋石印社印刷本行世。

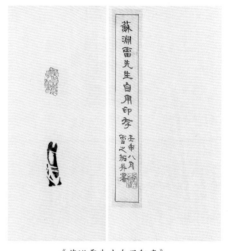

《苏渊雷先生自用印存》

《徐三庚印谱》

篆刻印谱。清徐三庚篆刻。一册，20开本。《明清篆刻家印谱》丛书之一。录印707方。首刊徐氏自用印，次按边款纪年先后排列，再依早、中、晚风格之顺序附年代不详者。多为姓名、斋馆、收藏、肖形印、闲章，间附边款。有孙慰祖序。上海书店出版社1993年3月出版。

《黄士陵印谱》

篆刻印谱。清黄士陵篆刻。二册，20开本。《明

清篆刻家印谱》丛书之一。自《黟山人黄牧甫先生印存》等谱中选印1700余方，以创作年代先后编次，未存年款者按风格推定，汇成是谱，间附边款。有孙慰祖序。上海书店出版社1993年3月出版。

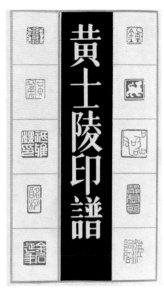

《黄士陵印谱》

《高络园印存》

篆刻印谱。高时敷篆刻。一册，20开本。录印359方。前收296方，多为姓名、字号、斋馆、诗文、闲章等，间附边款。后录络园老人书画常用印63方，为高野侯、来楚生、陈巨来、单晓天、韩登安、叶潞渊、高式熊、徐璞生、徐云叔等刻制。封面高式熊题

《高络园印存》

签，有高式熊、徐行恭、陈巨来、郑逸梅、高仁偶序。《络园老人书画常用印》为朱孔阳题签，高仁偶作跋。上海书店出版社1993年6月出版。

《祝遂之印存》

篆刻印谱。祝遂之篆刻。一册，20开本。录印185方，多为姓名、诗文、斋馆、肖形印，间附边款。末附摹古印八方。沙孟海题签、题词，钱君匋作序。上海书店出版社1993年6月出版。

《祝遂之印存》

《陆康印选》

篆刻印谱。陆康篆刻。一册，20开本。录印221方，多为姓名、诗文、斋馆、收藏、肖形印，间附边款。程十发题签，韩天衡撰《读〈陆康印选〉有感》一文代序。上海书店出版社1993年6月出版。

《茅大容印辑》

篆刻印谱。茅大容篆刻。一册，20开本。录印300方，多为姓名、字号、斋馆、收藏、诗文句印，

间附边款。沙孟海题签，韩天衡撰《"束缚"与"破束缚"》一文代序。上海书店出版社 1993 年 6 月出版。

《茅大容印辑》

《白鹃楼印蜕》

篆刻印谱。方介堪篆刻，戴家祥藏印。一册，20 开本。收方介堪为戴家祥所刻姓名、斋馆、诗文句、肖形印等 105 方，均附边款。顾廷龙题签，王季思撰《白鹃楼印记》，徐震堮作跋，苏渊雷、张如元题诗。上海书店出版社 1993 年 6 月出版。

《白鹃楼印蜕》

《汤兆基印存》

篆刻印谱。汤兆基篆刻。一册，20 开本。收录作者以左手刻印 300 余方，间附边款。钱君匋题签，周谷城、费新我题词，钱君匋作序，末附作者后记。上海书店出版社 1993 年 6 月出版。

《汤兆基印存》

《豫园印痕》

篆刻印谱。陈华康篆刻，周道南编。一册，20 开本。是谱以当代名家咏上海豫园之诗句及各景点名为题材入印，录印 25 方，均附边款。每印后附题诗、名胜来

《豫园印痕》

历等内容。陈从周均附边款。每印后附题诗、名胜来历等内容。陈从周题签，田遨序，周道南后记。上海科技文献出版社1993年6月出版。

《陈茗屋印痕》

篆刻印谱。陈茗屋篆刻。一册，20开本。录印231方，多为姓名、斋馆、诗文句等印，间附边款。作者自题签，刘海粟题扉。西泠印社出版社1993年10月出版。

《陈茗屋印痕》

《忒翁藏印》

篆刻印谱。《忒翁藏印》不分卷，朱复戡等篆刻，

《忒翁藏印》

汪统辑集。1993年钤印本。松荫轩印学资料馆藏。一册。开本高23.8厘米，宽15.2厘米；版框高15.6厘米，宽10.5厘米，蓝色印刷。用成品空白印笺钤印117方。

《黄宾虹藏古玺印》

古玺印谱。《黄宾虹藏古玺印》不分卷，黄宾虹藏，朵云轩出版。1993年钤印本。四册。版框蓝色印刷。钤印200方。1993年杨陆建序云："（黄宾虹）先生谢世后，生前所藏古印完整保存于浙江省博物馆。兹因四方关注，特检其中二百方原印。"末二方系玉印，余皆铜印，精拓300部。

《白石遗朱》

篆刻印谱。齐白石篆刻，王文甫辑。一册，24开本。录印127方，为王氏聚石楼所藏，凡有款者拓于印蜕下，末附20方原石或印面彩色照片。王氏撰《简论聚石楼收藏之齐白石遗印》。上海人民美术出版社1994年3月出版。

《钱刻文艺家印谱》

篆刻印谱。钱君匋篆刻。一册，24开本。选录钱君匋各个时期为文学艺术家刻制的印章177方，以印文首字笔画数为序编次，间附边款，部分印面放大。作者题签、自序，末附胥智芬后记。上海人民美术出版社1994年4月出版。

《钱刻文艺家印谱》

《古封泥集成》

古封泥谱录。孙慰祖主编，蔡进华、张健、骆铮编。一册三卷，补遗一卷，16 开本。为首部汇辑历代诸家谱录所载及近世考古发掘封泥的专谱，上起战国，下迄唐代，录存 2669。第一卷战国封泥 21 方，其中官玺封泥 8 方，私玺封泥 13 方；第二卷秦汉魏晋封泥 2587 方，其中朝官及属官印封泥 158 方，王侯国官印封泥 325 方，郡县道邑乡官封泥 1527 方，特设官及未明辖属官印封泥 197 方，新莽官爵印封泥 97 方，兄弟民族官印封泥 3 方，道家印封泥 6 方，姓名及肖形印封泥 274 方；第三卷唐封泥 6 方，为官印封泥；补遗一卷，录封泥 55 方。每方封泥下注序号、释文及出处。有孙慰祖撰《古封泥述略》，附古封泥实物照片数帧，另有编例、引用谱录。末附封泥文编，收单字 740 个，重文 2084 个。刊有索引与检字表。上海书店出版社 1994 年 11 月出版。

《吴昌硕印存》

篆刻印谱。《吴昌硕印存》不分卷，吴昌硕篆刻，朵云轩出版。1994 年钤拓本。二册。版框蓝色印刷。均附边款（各占一幅）。沙孟海题签，无叶次。录印

52 方，为朵云轩历年珍藏品。限量钤拓 300 部行世。

《钱君匋印跋书法选》

篆刻边款谱录。钱君匋刻。一册，16 开本。所录边款乃作者历年创作的精品，展现钱氏丰富的边款创作手法和深厚的创作功力。由陈辉拓边款，成书时均作放大特写处理，是篆刻边款展示与专集出版的一种全新尝试。钱君匋题签，柯文辉撰《印边天地刀下情怀》代序。上海书店出版社 1995 年 6 月出版。

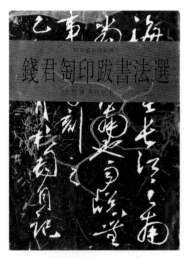

《钱君匋印跋书法选》

《花押印汇》

历代押印谱录。施元亮辑。一册。录印 927 方，分"宋元明清时代花押印章""篆刻家仿意作品"两部分。前者收宋、元、明、清各朝花押印章 852 方；后者收晚清至当代篆刻家仿押印作 83 方，其中赵之谦 1 方，胡钁 2 方，吴昌硕 11 方，马衡 1 方，邓散木 11 方，张大千 1 方，沙孟海 1 方，来楚生 4 方，罗福颐 1 方，钱君匋 1 方，叶潞渊 1 方，张樾丞 1 方，吴朴堂 2 方，方去疾 1 方，孙正和 1 方，马士达 1 方，韩天衡 1 方，童衍方 5 方，沙更世 1 方，张维琛 1 方，陈茗屋 1 方，徐谷甫 1 方，刘一闻 1 方，石开 1 方，施元亮 29

方，无名氏 1 方。周而复、沈柔坚题签，程十发题词，施氏撰《异路同归光彩夺目——漫谈元代花押印章艺术（代序）》。上海书画出版社 1995 年 10 月出版。

《戴春帆印存》

篆刻印谱。戴春帆篆刻。一册，20 开本。录印 153 方，多为姓名、字号、斋馆、诗文、闲章等，间附边款。钱君匋题签，赵朴初题扉，杜宣作序，末为顾廷龙跋及作者后记。上海书画出版社 1995 年 10 月出版。

《朱复戡篆印墨迹》

篆印墨迹谱录。朱复戡篆，张文康编。一册，16 开本。收录朱氏篆印墨稿 600 余件，偶存印蜕和手绘兽钮，朱氏夫人徐葳题签，冯君木、褰叟、张大千、沙孟海、刘海粟、马公愚题词作序，末附张大千后记。上海远东出版社 1995 年 12 月出版。

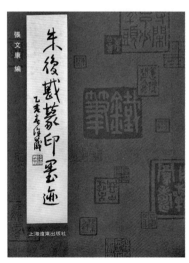

《朱复戡篆印墨迹》

《齐白石印存》

篆刻印谱。《齐白石印存》不分卷，齐白石篆刻，朵云轩出版。1995 年钤拓本。二册。版框蓝色印刷。

沙孟海、王个簃题签，朱屺瞻作序。钤印 50 方，为朵云轩数十年来征集所得。原拓 300 部。

《履庵藏印选》

篆刻印谱。《履庵藏印选》不分卷，王福庵等篆刻，江成之藏辑。1995 年钤拓本。双持轩藏。二册。版框高 15.1 厘米，宽 9.6 厘米。均附边款。江成之题签。有 1995 年张遴骏序、周建国 "嘉兴江氏成之所辑履庵藏印选之记" 十五字白文序次用印。卷末有周建国跋。录印 100 方，劳黎华手拓成谱 15 部。1997 年王北岳引入台湾出版印行。其后有《履庵藏印选补辑》《履庵藏印选·丁酉本》续其余绪。

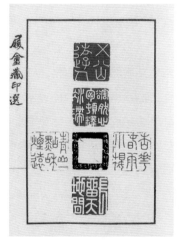

《履庵藏印选》

《来楚生自用印存》

篆刻印谱。《来楚生自用印存》不分卷，来楚生篆刻，朵云轩出版。1995 年钤拓本。五册。版框蓝色印刷。均附边款。顾廷龙题签。无叶次。录印 147 方，均来氏夫人赵履真提供家藏品。钤拓 200 部行世。

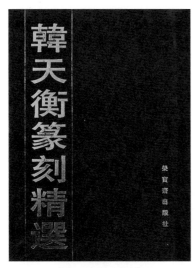

《来楚生自用印存》

《韩天衡篆刻精选》

篆刻印谱。韩天衡篆刻。一册，16 开本。选录历年所刻精品 364 方，约占其先前刻印总数的三十分之一。以刻为刘海粟、朱屺瞻、吴作人、李可染、李苦禅、陆俨少、谢稚柳、唐云、应野平、黄胄、程十发、宋文治等书画大家姓名、别号、斋室、闲章为大宗。《论韩天衡——中外印坛文论摘编》收录沙孟海、陆俨少、刘海粟、商承祚、伍蠡甫、李可染、启功、谢稚柳、沈柔坚、储大泓、王北岳、程十发等评介文字约五十则。荣宝斋出版社 1996 年 8 月出版。此谱获 1995—1997 年度上海文学艺术优秀成果奖。

《韩天衡篆刻精选》

《近现代书画名家印鉴》

近现代书画家印鉴谱录。金怀英编。一册，64 开本。收录晚清至现代 100 位书画家用印 3203 方。上起王素、何绍基、吴让之等，下迄张大千、陆俨少、唐云等，每人录印数方至百余方不等，附书画家生卒年份、字号、籍贯。所录印多出于当时名家之手或书画家自镌，可供篆刻学习、研究者参阅，及书画鉴定之辅助。上海书画出版社 1996 年 12 月出版。

《唐鍊百印稿》

篆刻印谱。唐鍊百篆刻。一册，20 开本。录印 331 方，多为姓名、字号、斋馆、诗文句等印，间附边款。朱屺瞻题签，程十发题扉，陆俨少、郑慕康合作《唐鍊百先生小像》，唐云绘《劲松庐图》，末附费卫东后记。上海书店出版社 1997 年 3 月出版。

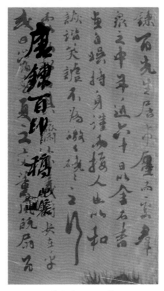

《唐鍊百印稿》

《吴承斌篆刻留真》

篆刻印谱。吴承斌篆刻。一册，16 开本。录印 320 方，边款 136 件，个别印蜕作放大处理。唐云题签，韩天衡、钱君匋题词，杜宣撰《流畅与遒劲的和谐》一文为序，

吴蘅铜刻《映雪堂诗意图》。世界图书出版公司 1997年 10 月出版。

《吴承斌篆刻留真》

《中国藏书家印鉴》

宋、元、明、清及近现代藏书家用印谱录。林申清编著。一册，16 开本。收录自宋元时贾似道、周密、赵孟頫等，至近现代秦曼青、袁克文、周暹等藏书家 325 人印鉴 2850 方，并附小传。顾廷龙题签，潘景郑作序，林氏自序，末附索引。此谱较全面地汇录了历代藏书家的姓名、鉴藏印。上海书店出版社 1997年 11 月出版。

《鹤庐印存》

古玺印谱录。顾荣木家藏，叶潞渊、叶肇春编。顾氏过云楼曾得吴平斋、吴愙斋旧藏，旁及各类玉、石、牙章蔚成大观，合过云楼旧藏成《甄印阁印谱》。光绪三十一年（1905），吴昌硕建议付印，并改题为《鹤庐印存》，且撰序言，惜未及付刊。后由叶氏精选 1700 方成是谱。顾廷龙题签，吴昌硕旧序，顾荣木前言，叶潞渊作序。荣宝斋出版社 1998年 1 月出版。

《企高金石》

篆刻印谱。李企高篆刻。一册，20 开本。录印 295 方，多为姓名、字号、斋馆、肖形、诗文句等，偶有摹印，间附边款。谢稚柳题签，程十发、单晓天题扉，冯骥才、胡问遂题词，胡铁生、周志高作序，末附作者后记。上海书店出版社 1998年 2 月出版。

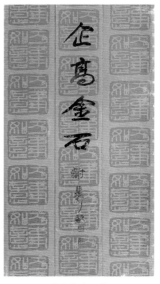

《企高金石》

《韩天衡篆刻近作·字汇》

篆刻印谱、字汇。韩天衡篆刻，施伟国编。一册，32 开本。分近作、字汇两部分。近作录印韩氏作品近

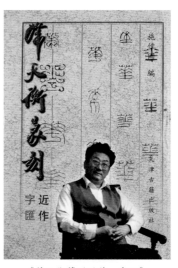

《韩天衡篆刻近作·字汇》

200 方，间附印面墨拓及边款。字汇收录字头 1280 余个，单字均系原大约 6000 个，选自韩氏印蜕 2500 余方。作者自题签、自序，孙其峰题词。天津古籍出版社 1998 年 3 月出版。

《古玺印精品集成》

古玺印谱录。庄新兴编。一册，16 开本。收录历代古玺印 4000 余方。分先秦官玺印、先秦姓名玺印、先秦吉语印、先秦两面印、秦官印、秦及汉初姓名印、秦及汉初吉语印、秦及汉初两面印、两汉官印、新莽官印、东汉官印、汉火烙印、汉阴文姓名印、汉阳文姓名印、汉阴阳相间姓名印、汉鸟虫篆私印、汉饰边姓名印、汉吉语印、新莽姓名印、汉及晋两面印、汉及晋套印、先秦和秦汉肖形印、三国官印、晋官印、十六国官印、南北朝官印、三国及晋私印、晋六面印、南北朝私印、隋官印、唐官印、唐私印、五代官印、宋官印、辽及西夏官印、金官印、大真国官印、大理国官印、元官印、宋及元私印、宋元押、明官印、南明官印、清官印等四十五类。印侧多注释文，金、玉等印注明材质。有编者序。上海古籍出版社 1998 年 9 月出版。

《巴蜀铜印》

古巴蜀铜印谱录。高文、高成刚编。一册，20 开本。收录四川巴蜀墓葬出土及桐城姚石倩辑《渴斋藏印》中所录符号铜印 122 方、秦印 6 方。间附印钮或印面照片，印下注明该印时代、形状、规格、出处、藏家、印文等信息。前有编者撰《巴蜀铜印浅析》一文。是谱为研究巴蜀铜印的重要资料。上海书店出版社 1998 年 11 月出版。

《金曼叔印存》

篆刻印谱。《金曼叔印存》不分卷，金曼叔篆刻。1998 年套红复印本。一册。无版框。有 1998 年舒文扬序言，卷末有 1998 年金仲坚后记。全帙录印 134 方，舒文扬序言评价本册"是曼叔先生生平治印劫后幸存中的一小部分，大体反映了先生各个时期的创作风貌，谨以此作为先生九十华诞的纪念"。

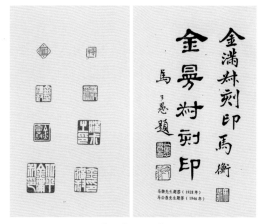

《金曼叔印存》

《骥良印存》

篆刻印谱。符骥良篆刻。一册六卷，20 开本。录印 701 方，分列六卷。一录符氏刻印 183 方；二为"梵怡堂印存"，钱君匋题签，录印 144 方；三为"骥良近作"，唐云题签，录印 204 方；四为"雪之印存"，钱君匋题签，录印 94 方；五为"骥良印存"，钱瘦铁题签，录印 75 方，均附边款；六为"符骥良刻铜之作"，唐云题签，收刻铜画作拓片 34 件、铜印 1 方。李天马题签，钱君匋题扉，苏渊雷、唐云、钱君匋题词，高式熊、唐云旧序，朱畊心题诗，钱君匋、胡海超作序，末附作者后记。黄山书社 1999 年 6 月出版。

《心经印集》

篆刻印谱。收录《般若波罗蜜多心经》经句为内

容的作品，分为林健、吴颐人、陈茗屋、童衍方、黄惇、王镛、刘一闻、石开八位当代篆刻家刻印，近现代方介堪刻印，清黄士陵刻印三部分。有刘一闻序、《般若波罗蜜多心经》全文。上海书店出版社1999年7月出版。

《'99上海市书法篆刻系列大展——上海篆刻作品集》

篆刻展览作品汇录。上海市书法家协会编。一册，16开本。收录上海篆刻家64位作品，间附边款。有周慧珺序。上海书画出版社1999年10月出版。

《'99上海市书法篆刻系列大展——上海篆刻作品集》

《中国玺印篆刻全集》

玺印篆刻谱录。庄新兴、茅子良主编。四册，16开本。为《中国美术分类全集》之一。录印4163方。第一册为"玺印"上卷，一为专论，即叶其峰《古玺印述略》；二为彩色图版，收战国、秦、汉至明、清历朝官玺印1037方，附部分印面、印钮彩色照片；三为图版说明，录印章释文、尺寸、收藏处等。是册卷首有启功前言，马承源作序。第二册为"玺印"下卷，一为彩色图版，收战国、秦、汉至宋、元历朝私印、押印1387方，附

部分印面、印钮彩色照片；二为图版说明，一如上卷。第三册为"篆刻"上卷，一为专论，即黄惇《元明清文人篆刻艺术发展概论》；二为彩色图版，收元代赵孟頫、吾丘衍、王冕等，明代文彭、何震、苏宣、汪关、梁袠等，清代早中期林皋、高凤翰、丁敬、邓石如、巴慰祖、蒋仁、黄易、奚冈、陈豫钟、陈鸿寿等140家作品871方，部分存边款及印面、印章彩色照片；三为图版说明，录印章释文、边款释文、尺寸、收藏处等。第四册为"篆刻"下卷，一为图版说明，收清代中晚期杨澥、赵之琛、胡钁、吴昌硕、黄士陵、徐新周等165家作品868方，部分存边款及印面、印章彩色照片；二为图版说明，一如前册。此谱录印时间跨度长，数量多，且三、四册多存小名家作品，并有印面和印章、印钮彩色照片，较全面地反映了中国篆刻艺术发展轨迹。上海书画出版社1999年11月出版，同时出版台湾版。

《中国玺印篆刻全集》

《当代篆刻名家精品集·韩天衡卷》

篆刻印谱。韩天衡篆刻。一函二册，18开本。录印100方，上下册各50方，多为姓名、字号、斋馆、肖形、诗文句等印。均附边款，偶附印面墨拓。左侧页为边款及印章释文，并附石材、尺寸及刻制年份。王北岳撰《韩天衡攀古恢今》一文代序，后附作者撰《论篆刻》一文。河北教育出版社1999年12月出版。

《当代篆刻名家精品集·刘一闻卷》

篆刻印谱。刘一闻篆刻。一函二册，18 开本。录印 100 方，上下册各 50 方，多为姓名、字号、斋馆、诗文句等印。一页一印，多存边款，未录款者附手书款文或说明原委。左侧页为边款及印章释文，并附石材、尺寸及刻制年份。有徐建融序，末附作者撰《自谈篆刻》一文。河北教育出版社 1999 年 12 月出版。

《当代篆刻名家精品集·刘一闻卷》

《当代篆刻名家精品集·徐云叔卷》

篆刻印谱。徐云叔篆刻。一函二册，18 开本。录印 100 方，上下册各 50 方，多为姓名、字号、斋馆、收藏、诗文句等印。多存边款，未录款者手书款文或说明原委。左侧页为边款及印章释文，并附石材、尺寸及刻制年份。有沙孟海序。河北教育出版社 1999 年 12 月出版。

《当代青年篆刻家精选集·徐正濂卷》

篆刻印谱。徐正濂篆刻。一函二册，18 开本。录印 100 方，上下册各 50 方，多为姓名、字号、斋馆、肖形、诗文句等印。一页一印，均附边款，左侧页为边款及印章释文，并附石材、尺寸及刻制年份。作者自序，后附作者撰《篆刻说》。河北教育出版社 1999 年 12 月出版。

《当代青年篆刻家精选集·徐正濂卷》

《当代青年篆刻家精选集·徐庆华卷》

篆刻印谱。徐庆华篆刻。一函二册，18 开本。录印 100 方，上下册各 50 方，多为姓名、字号、斋馆、肖形、诗文句等印。一页一印，均附边款，左侧页为边款及印章释文，并附石材、尺寸及刻制年份。有李刚田序，后附作者撰《我者我也》。河北教育出版社 1999 年 12 月出版。

《传朴堂藏印菁华》

篆刻印谱。葛昌楹、葛昌枌辑，一册。20 开本。葛氏昆仲以自藏明清名家刻印二千方中选其精要者 400 方钤拓，自文彭、何震始至何昆玉、释达受计 126 家。吴昌硕题签，罗振玉作序，葛氏自序。1925 年成谱 25 部，钤拓精湛。影印出版时不分卷，每页录印数量亦作调整，潘德熙作序。上海书店出版社 1999 年 12 月出版。

《传朴堂藏印菁华》

《徐云叔篆刻三集》

篆刻印谱。徐云叔篆刻，王世涛编。一册，32 开本。录印 300 余方，多为姓名、斋馆、文句、鉴赏印，间附边款。沙孟海题签，彭龚明作序。聚艺堂 1999 年出版。

《徐云叔篆刻三集》

《豫园诗存印谱》

篆刻印谱。不分卷，高式熊等篆刻。1999 年钤拓本。一册。版框高 20.1 厘米，宽 12.4 厘米，绿色印刷。均

附边款，后附有释文。程十发题签。无叶次。录印 23 方，系纪念"豫园建园四百四十周年、豫园书画善会成立九十周年"集体创作，作者有高式熊、江成之、韩天衡、吴颐人、童衍方、刘一闻、吴天祥、徐正濂、张遴骏、涂建共、吴承斌、周建国、徐庆华等。末附作者简介。

《百尺楼劫余印存》

篆刻印谱。不分卷，赵叔孺等篆刻，洪丕谟辑集。1999 年钤拓本。晦堂藏本。一册。版框高 19.0 厘米，宽 10.0 厘米，淡墨色印刷。无页次。有洪丕谟序。卷末有劳黎华跋，又周建国、张遴骏、张炜羽观款题识。洪丕谟序曰："近年以还，重振文艺，麦青爱我，推介劳黎华兄，嘱将家中残存先父（洪承绂）所用赵叔孺、邓散木、王福庵、陈巨来、叶潞渊、方介堪等所刻旧印拓编成册。雪泥鸿爪聊留纪念，且成艺林一段悲话……为充实计，将余所用来楚生、钱豫堂所刻印章一并收入。此次所拓，世存六部。"

《百尺楼劫余印存》

《中华民族印谱》

篆刻印谱。不分卷，吴申耀等篆刻，东方印社辑集。1999 年钤拓本。一册。四周双龙纹框。韩天衡题签，吴申耀序文，卷末附后记。江成之、韩天衡、高式熊

刻印各一方列于卷首。另 56 印，以中国五十六个民族为题材，一族一印，边款刻该族分布地区等内容。作者有吴申耀、黄建军、蔡国声、陈身道、范振中、周建国、张遴骏、李文骏、戴一峰、甘鸿清、王强、沈建国、施伟国、张炜羽、矫健、周古天等，共拓三十部。2009 年，为庆祝建国六十周年，东方印社再次组织制作同名钤拓印谱。至此共制作钤拓印谱七种，另为《中华雄关印谱》（2001 年）、《历代名言佳句印谱》（2002年）、《书谱摘句印集》《纪念毛泽东诞辰 110 周年》（2003 年）和《社员自刻斋号印谱》（2005）。

《中华民族印谱》

《钱镜塘鉴藏印录》

篆刻印谱。不分卷，诸家篆刻，钱道明编。朵云轩出版。1999 年钤拓本。二册。开本高 26.0 厘米，宽

《钱镜塘鉴藏印录》

15.7 厘米，四周花角单边。版框蓝色印刷。高式熊、沙孟海、谢稚柳题签，郑逸梅前言。无叶次。全帙录印 65 方，作者有谢磊明、唐醉石、高络园、王个簃、陈巨来、钱君匋、邓大川、支慈庵、葛子谅、岂夫、高式熊、吴朴堂、刘一闻、徐云叔。卷末版权页载"朵云轩原石钤拓出版共一百部"等信息。

《吴昌硕流派印风》

篆刻印谱。清吴昌硕等篆刻，茅子良主编。一册，16 开本。黄惇总主编《中国历代印风系列》之一。是谱收录吴昌硕及属于吴昌硕流派的徐新周、赵云壑、赵古泥等计 20 家印作。前有申生撰《真气弥满神采华章——吴昌硕流派印风》，末附《吴昌硕流派印学年表》。重庆出版社 1999 年 12 月出版。2011 年出版简装本。

《汉晋南北朝印风》

古玺印谱录。庄新兴主编。三册，16 开本。黄惇总主编《中国历代印风系列》之一，上册收录西汉官印、新莽官印、东汉官印、三国官印、晋官印、十六国官印、南北朝官印，中册和下册收录私印。前有庄新兴撰《汉晋南北朝的玺印》。重庆出版社 1999 年 12 月出版。2011 年出版简装本。

《历代图形印吉语印印风》

图形印吉语印谱录。吴瓯主编。一册，16 开本。黄惇总主编《中国历代印风系列》之一，收录图形印885 方，分人物、动物、龙凤、龟蛙虫、鸟禽、楼宇及其他计七部分，吉语印 293 方。前有吴瓯序。重庆出版社 1999 年 12 月出版。2011 年出版简装本。

《赵之谦印风（附胡钁）》

篆刻印谱。吴瓯主编。一册，16 开本。黄惇总主编《中国历代印风系列》之一，收录赵之谦刻印 384 方，胡钁刻印近四百方，间附边款。前有吴瓯撰《汉后隋前有此人——论赵之谦的篆刻艺术》，末附《赵之谦印学（附胡钁）年表》。重庆出版社 1999 年 12 月出版。2011 年出版简装本。

《古浩兴篆刻》

篆刻印谱。古浩兴篆刻。一册，20 开本。收录 247 方，多为留学日本时为日本友人所制姓名、字号、斋馆、闲章、肖形等印，间附边款。钱君匋题签，韩天衡题扉，钱君匋、高式熊、刘一闻、陈茗屋题词，韩天衡作序，末附应野平跋。西泠印社出版社 2000 年 1 月出版。

《王福庵印存》

篆刻印谱。王福庵篆刻，李早主编。一册，20 开本。录印 466 方，选自西泠印社所藏原石、原拓印谱，及早期社员朱醉竹藏王氏原拓印谱。以姓名、字号、斋馆、闲章等印为主，间附边款。赵朴初题签。西泠印社出版社 2000 年 1 月出版。

《陈巨来印存》

篆刻印谱。陈巨来篆刻，李早主编，吴莹选编。一册，20 开本。录印 545 方，选自陈氏后人家藏印蜕和西泠印社藏原拓印谱。多为陈氏为当时书画家、收藏家所制姓名、字号、斋馆、鉴藏、闲章和自用印，偶存边款。前有陈氏自题句、郑慕康绘陈氏六十三岁小影一帧及出版说明，末附孙君辉跋。西泠印社出版社 2000 年 1 月出版。

《孙慰祖印稿》

篆刻印谱。孙慰祖篆刻。一册，16 开本。录印近 300 方，精选自孙氏三十余年所作印稿，间附边款及印面墨拓。后附作者摹古印 51 方，均附边款，论及印之艺术特色或考释所涉官职等。谢稚柳题签，作者自撰《可斋随想》代序，翁思洵、方去疾、马承源、韩天衡题词。末附作者后记，述及学印经历及成谱缘起。上海书店出版社 2000 年 6 月出版。

《孙慰祖印稿》

《十二生肖印选》

历代生肖印谱录。徐庆华辑集。一册，32 开本。收录上起秦汉，下迄当代来楚生、丁衍庸、韩天衡、

《十二生肖印选》

古泥、王丹、朱培尔、徐庆华等所制生肖印 311 方，间附边款。按地支编排，收录鼠印 8 方、牛印 10 方、虎印 74 方、兔印 35 方、龙印 53 方、蛇印 12 方、马印 19 方、羊印 19 方、猴印 11 方、鸡印 20 方、狗印 20 方、猪印 8 方。附录 22 方，间附四灵印等。韩天衡题签，徐庆华撰《十二生肖及其印章艺术》（代序），末附徐氏后记。上海书店出版社 2000 年 10 月出版。

《四季古诗印谱》

篆刻印谱。徐正濂等 53 位当代篆刻家篆刻，刘一闻、祝鸣华编。以四季古诗为入印内容，其中春 13 首、夏 14 首、秋 13 首、冬 13 首，每首选诗句一至二句成印一至二方不等，间附边款，皆注明原诗。刘一闻题签、作序。上海书店出版社 2001 年 3 月出版。

《元白印存》

篆刻印谱。都元白篆刻。一册，20 开本。分列"元白豆印""元朱汉白""元白单字印""元白肖印""元白缪篆""元白朱痕"，计六部分，录印 500 余方，间附边款。上海书店出版社 2001 年 6 月出版。

《元白印存》

《钱瘦铁印存》

篆刻印谱。钱瘦铁篆刻，吴颐人、钱大礼编。上下二册，24 开本。录印 550 方，间附边款。后录作者 20 世纪 20 年代及 50 年代润例各一则。吴昌硕、曾农髯、钱瘦铁题字，长尾甲、桥本关雪、曾农髯题诗，作者篆书，吴颐人、钱大礼作序，舒文扬撰《钱瘦铁篆刻简论》。末附吴颐人后记及作者与其通信若干。上海三联书店 2001 年 8 月出版。

《钱瘦铁印存》

《邓石如篆刻》

篆刻印谱。清邓石如刻，孙慰祖编著。一册，16 开本。收录邓氏所刻姓名、字号、斋馆、诗文句等印计 145 面，按边款纪年先后排列，无纪年或未见款者据风格等推定编入，部分印附边款，偶有影印邓氏于印侧所作题记。册首影印邓传密《跋完白山人篆刻偶存》手稿、张茗珂《东园还印图序稿》、王尔度序《古梅阁仿完白山人印剩》手稿，并附原石彩图八页。末附孙慰祖撰《邓石如篆刻作品系年——兼论邓石如印风印艺》一文，简述邓石如篆刻作品著录情况，对邓氏篆刻作品进行编年，并论及邓氏印风。上海书店出版社 2001 年 10 月出版。

《邓石如篆刻》

《战国玺印分域编》

战国玺印汇录。庄新兴编。一册，16 开本。收录战国玺印 3208 方。编者据战国文字的结构、笔势、体态等综合面貌因域而异这一特性，将之相应分为燕、齐、楚、晋、秦五大系，列为五卷，每卷之玺能确定其国别者皆标出。编排首列官玺，下依次为姓名玺、成语玺、两面玺，自卷首至卷尾按统一编号排列。有编者撰《战国玺印分域考》一文，末附"战国玺文常见特色部首和字分域表"。上海书店出版社 2001 年 10 月出版。

《方介堪篆刻精品印存》

篆刻印谱。方介堪篆刻，方介堪艺术馆编。一册，16 开本。收录方氏青壮至晚年刻印 299 方，间附边款。韩天衡题签并撰《百岁诞辰说介翁》一文代序。此谱系纪念方氏一百周年诞辰所编。上海书店出版社 2001 年 11 月出版。

《唐宋元私印押记集存》

古玺印谱录。孙慰祖主编，孙慰组、李昊、骆铮编。一册，16 开本。辑录唐至元代私印及民间不同用途之印记 3175 件，分为"汉字印记、印迹""民族文字印记""花押、图形印记""佛道家及景教印记（牌）"四卷和补遗。所录印均原大，每印注有序号、释文及印文图版来源信息。册首有彩色图版 16 页，展示唐宋元私印押记实物图片，附有彩色图版目录，标注释文、时代、质地、钮式、尺寸、收藏处等信息。收录孙慰祖撰《唐宋元私印押记初论》一文，后为凡例，介绍该书录印、编排等原则。凡例后为"引用谱录及资料来源"，计 72 条。末附孙氏后记，述及成书缘由及经历等。是书填补了长期以来中国印史研究基本上集中于先秦、秦汉及明清阶段而形成的空白。上海书店出版社 2001 年 12 月出版。

《战国玺印分域编》

《唐宋元私印押记集存》

《刘一闻刻心经》

篆刻印谱。刘一闻篆刻。一册，24 开本。录印 54 方，前为朱文印"般若波罗蜜多心经"，无款，后为作者据《般若波罗蜜多心经》经句刻印 53 方，均附边款及原石彩照。赵朴初题签，徐建融作序，末附作者跋。上海书店出版社 2001 年 12 月出版。

《刘一闻刻心经》

《吴颐人百印集》

篆刻印谱。吴颐人篆刻。一册，16 开本。录印 102 方，均附边款，印、款均注有释文。钱君匋、钱瘦铁、罗福颐、沈尹默、马公愚、陈巨来题签，东方芥子《门外印谈》代序，末附作者后记。此谱为吴氏从事篆刻创作五十年之际所辑。上海辞书出版社 2001 年 12 月出版。

《王大炘印谱》

篆刻印谱。王大炘篆刻。一册，20 开本。录印 200 余方，间附边款，偶有郑文焯题记。俞复作序，吴芝瑛题签，袁克文题诗，郑文焯、章钰、陈元康、张一麐、缪荃孙、成多禄、吴永、蒲华等题记，末附俞复跋。上海书画出版社 2001 年 12 月出版。

《汤兆基铁笔左篆印存》

篆刻印谱。汤兆基篆刻。一册，16 开本。作者刻印运以左腕，故曰"左篆"。录印 264 方，间附边款，间有印石彩照、印面墨拓，偶作原印放大。作者题签，韩天衡作序，周谷城、费新我、钱君匋、王个簃、申石伽题词。末附作者自书论书论印语录十四则。上海书画出版社 2002 年 1 月出版。

《赵叔孺印存》

篆刻印谱。赵叔孺篆刻，舒文扬辑。一册，24 开本。录赵氏各时期刻印 394 方，间附边款，印、款注有释文。孙慰祖题签，前有赵氏小影及手迹，舒氏撰序，末附"赵叔孺同门名录"。此谱为赵氏谢世后首次在大陆出版的篆刻专辑。上海辞书出版社 2002 年 9 月出版。2014 年 7 月，上海书店出版社重新出版，调整装帧、版式，末附舒氏撰《新版后记》。

《简琴斋印存》

篆刻印谱。简琴斋篆刻，舒文扬辑。一册，24 开本。录简氏各时期刻印 236 方，间附边款，印、款注有释文。吴颐人题签，前有简氏照片及手迹、舒文扬序。是谱为简氏谢世后首次在大陆出版的篆刻专辑。上海辞书出版社 2002 年 9 月出版。2014 年 7 月，上海书店出版社重新出版，调整装帧、版式，末附舒氏撰《新版后记》。

《当代篆刻名家石刻〈论语〉》

篆刻印谱。韩天衡、李刚田等篆刻，江继甚编。一册，12 开本。收录当代篆刻名家韩天衡、孙慰祖、朱培尔、范正红、舒文扬、周建国、施元亮、桑建华、徐正濂、李刚田等仿汉代《熹平石经》，镌刻《论语》全文。录印 20 方，印文为每篇篇目，附边款及释文。另以款识形式镌刻《论语》，每篇一至数方不等。有韩喜凯序、江氏后记。末附清康熙版《四书集注》本《论语》全文。上海辞书出版社 2002 年 9 月出版。

《当代篆刻名家石刻〈论语〉》

《履庵印稿》

篆刻印谱。不分卷，江成之篆刻。2002 年钤拓本。双持轩藏。四册。版框高 17.6 厘米，宽 10.0 厘米，蓝

《履庵印稿》

色印刷。单面单印，均附边款。江成之题签，各册书名叶由王蘧常、叶潞渊、陆俨少、程十发题。2002 年张遴骏作序。该谱由劳黎华手拓，以"壬午枝朝金石同寿"编序 8 部行世。

《韩天衡篆刻新作集萃》

篆刻印谱。韩天衡篆刻。一册，16 开本。收录韩氏近作，包括 2001 年受命为出席上海 APEC 会议二十个国家与地区领导人所刻名印。间附边款、印面墨拓。部分作印蜕放大，偶作封泥放大。末附《中外名家论韩天衡》。上海辞书出版社 2003 年 12 月出版。

《去疾治印》

篆刻印谱。不分卷，方去疾篆刻。2003 年钤拓本。二册。四周夔龙纹花框。版框蓝色印刷。单面单印，均附边款（各占一面）。方介堪题签。无叶次。卷前 2002 年朵云轩序文。录印 80 方，均为家属提供，钤拓成谱 200 部，公诸同好，以纪念方去疾先生诞辰八十周年。

《中国历代文荟印集》

篆刻印谱。不分卷，钱君匋等篆刻。2003 年钤拓本。二册。版框高 18.0 厘米，宽 9.0 厘米。单面单印，均附边款。钱君匋、沙孟海题签，1988 年苏渊雷题诗及目录，卷末有 2003 年符骥良后记。1987 年钱君匋、任书博、顾振乐等沪上 21 位篆刻家，为庆祝海墨画社建社十周年而作。后出版未果，符骥良于 2002 年费时半载，以自制印泥手拓 25 部，分赠治印者。2017 年符骥良子符海贤，将留存原石 50 方，再次钤拓成《中国历代文荟印集选编》60 部，一为纪念张鲁庵与符骥良，二为弘扬"国宝鲁庵印泥"的传统技艺。

《中国历代文荟印集》

未面世之作，可供印史研究之助，亦具欣赏借鉴价值。
上海辞书出版社 2004 年 12 月出版。

《近现代名家篆刻》

《方传鑫印款》

篆刻印谱。方传鑫篆刻。一册，16 开本。边款多
四面巨制，且冲切兼用，四体皆备，后附临刻《王羲
之十七帖》。韩天衡、刘小晴、胡传海作序，作者撰《边
款刀法探索》一文，末附作者后记。上海书画出版社
2004 年 9 月出版。

《近现代名家篆刻》

篆刻印谱。朱力主编。一册，16 开本。汇集上海
文物商店、上海博物馆、上海中国画院专家，鉴别、
遴选上海文物商店藏近现代名家篆刻作品及材质精好
者近千方，相关名家 120 余人。有孙慰祖撰《明清文
人篆刻概述》、童衍方撰《近现代篆刻名家概述》二文。
所录名家均附简介，有边款及原石彩照，下附印文、
石材、尺寸、创作年代、边款释文；印钮和印材部分
由王金鑫撰文，印材以原石彩照为主，凡刻有印面者
一并钤出，偶有薄意等钮式拓片，下附时代、石材、
尺寸、钮式解说等。汪庆正题签，陈燮君作序，朱力前言，
末附程志行后记。此谱不少录印见之于旧谱，亦有向

《丁景唐自用印存》

篆刻印谱。《丁景唐自用印存》不分卷，钱君匋
等篆刻，丁景唐藏，符骥良辑拓。2004 年钤拓本。鲁
庵印泥传习工坊藏。一册。无版框。有 2002 年王观泉《金
石依纸墨而留存（代序）》，1999 年王湜华题识。

《丁景唐自用印存》

治印者钱君匋、叶潞渊、吴朴堂、单晓天、符骥良、郭若愚等十余位印人。内有以鲁迅"笔墨更寿于金石"句征集治印多方。

《无倦苦斋同门印谱》

篆刻印谱。钱君匋等篆刻。一册，16 开本。收录钱氏弟子 17 人刻印，后附各人所藏钱氏刻印。有柯文辉序，无倦苦斋同门 17 人简介。天马图书有限公司 2015 年 1 月出版。

《无倦苦斋同门印谱》

《百佛印图集》

篆刻印谱。何积石篆刻。一册，16 开本。收录佛像印百钮，附边款、印面墨拓、印石彩照，并边款铭文、造像纪年、石材、尺寸等。照诚法师题签，赵冷月、陈佩秋、韩天衡题词，作者题词，照诚法师、陈鹏举、徐建融、洪丕谟作序，作者自序，末附作者跋、简介及编后语。上海人民美术出版社 2005 年 2 月出版。

《百佛印图集》

《太仓胜迹印谱》

篆刻印谱。高式熊篆刻。一册，16 开本。收录以太仓胜迹为题材创作的篆刻作品 19 方，均附边款。作者题签，黄惇作序，末附编者后记。学林出版社 2005 年 6 月出版。

《太仓胜迹印谱》

《中国篆刻百家——沈鼎雍佛像百印卷》

篆刻印谱。沈鼎雍篆刻。一册，24 开本。收录刻

佛像印 100 方，间附边款。作者撰《我刻佛像印的体会》一文。黑龙江美术出版社 2005 年 8 月出版。

《中国篆刻百家——沈鼎雍佛像百印卷》

《陈茗屋印集》

《百年复旦校长印集》

篆刻印谱。周正平篆刻，燕爽、华彪主编。一册，12 开本。成书于复旦大学建校一百周年之际，收录作者刻复旦大学、原上海医科大学历任校长、书记姓名印 43 方，均附边款，录有印主照片、职务、姓名、简介。王荣华题签，华彪前言，复旦大学照片五帧，韩天衡、刘旦宅贺词，末附作者后记。上海人民出版社 2005 年 9 月出版。

《陈茗屋印集》

篆刻印谱。陈茗屋篆刻。一册，20 开本。《海归篆刻家系列》之一。录印 300 余方，部分附边款。册首收录王蘧常题诗六页，末附作者后记。作者 20 世纪 80 年代东渡扶桑，是册精选近十年力作，全面展示了东渡后的创作状态。上海书画出版社 2005 年 10 月出版。

《茅大容印集》

篆刻印谱。茅大容篆刻。一册，20 开本。《海归篆刻家系列》之一。录印 300 余方，间附边款。册首录沙孟海题诗，末附作者后记。作者 1980 年移居香港，1997 年移民加拿大，2001 年回港定居，是册精选近十年力作，可窥其近年创作状态。上海书画出版社 2005 年 10 月出版。

《徐云叔印集》

篆刻印谱。徐云叔篆刻。一册，20 开本。《海归篆刻家系列》之一。录印 300 余方，个别印附边款。有沙孟海序，谢稚柳题词，郑逸梅跋。作者 1982 年负笈美国留学，1992 年移居香港，是谱汇集精品力作，可对其印风有全面深入的认识。上海书画出版社 2005 年 10 月出版。

《陆康印集》

篆刻印谱。陆康篆刻。一册，20 开本。《海归篆刻家系列》之一。录印 300 余方，个别印附边款。程十发题词，末附作者后记。作者 1980 年旅居澳门，是谱汇集历年篆刻精品，可见其印艺特色。上海书画出版社 2005 年 10 月出版。

《京剧戏名印谱》

篆刻印谱。杨建华篆刻。一册，24 开本。收录作者以京剧戏名为内容的作品 43 方，均附边款，并附戏名简介。作者自撰《奏刀题记》代序，末附后记。上海古籍出版社 2005 年 12 月出版。

《两天晒网斋篆刻》

篆刻印谱。《两天晒网斋篆刻》不分卷，又名《吴颐人篆刻》，吴颐人篆刻。2005 年钤拓本。二册。版框高 20.0 厘米，宽 10.0 厘米。钱君匋、钱瘦铁题签，无叶次。有 2005 年司马无缰《吴颐人篆刻序》。该谱选录作者 1976 年以来刻印 101 方，钤拓 55 部行世。

《两天晒网斋篆刻》

《新罗山馆印存》

篆刻印谱。《新罗山馆印存》不分卷，又名《吴颐人藏新罗山馆印存》，钱君匋、罗福颐、钱瘦铁篆刻，吴颐人辑藏。2005 年钤拓本。医石斋藏。一册。均附边款。无叶次。有 2005 年东方芥子《吴颐人藏新罗山馆印存序》。该谱以作者多年积得钱君匋 46 方、罗福颐 4 方、钱瘦铁 2 方，采纸选泥，钤拓 55 部行世。

《新罗山馆印存》

《韩天衡鸟虫皕印》

篆刻印谱。韩天衡篆刻。一册，16 开本。收录鸟虫篆印 200 方，偶作放大，间附印面墨拓、边款、原石及印面照片。作者题签、自序。上海画报出版社 2006 年 1 月出版。

《临摹与创作：上海市中青年书法篆刻作品集（篆刻卷）》

篆刻印谱。孙慰祖等篆刻，上海市书法家协会编。一册，16 开本。收录孙慰祖、徐正濂、董佩君、张铭、徐庆华、舒文扬、何积石、左文发、范振忠、刘葆国、

张遴骏、陈建华、周建国、马双喜、王次恩、黄连萍、徐之庵、张勤贤、朱鸿生、李志坚、陈辉、孙守之、施元亮、矫健、唐存才、张炜羽、蔡毅强、虞伟、邹洪宁、王斌三十位上海市中青年篆刻家的印作若干及印论一篇，间附边款。周慧珺前言，徐正濂后记。上海书画出版社 2006 年 1 月出版。

《孙慰祖印选》

篆刻印谱。孙慰祖篆刻。一册，24 开本。录印近 200 方，间附边款。封底勒口有张大卫作《可斋治印图》。韩天衡题签，李展云撰《在艺术与学术之间——读孙慰祖篆刻近作》。末附可斋印跋五十余则。上海辞书出版社 2006 年 5 月出版。

《孙慰祖印选》

《中国篆刻百家——董宏之卷》

篆刻印谱。董宏之篆刻。一册，24 开本。录印近百方，间附印面墨拓及边款，偶作放大。陈茗屋、陆康作序。黑龙江美术出版社 2006 年 6 月出版。

《中国篆刻百家——杨祖柏卷》

篆刻印谱。杨祖柏篆刻。一册，24 开本。录印近百方，间附边款。附《杨祖柏艺术年表》。黑龙江美术出版社 2006 年 6 月出版。

《孙中山名号名句印谱》

篆刻印谱。高式熊等篆刻，上海市孙中山宋庆龄文物管理委员会编。一册，24 开本。收录以孙中山先生名号、名著、名句、题词为内容的篆刻作品 139 方。其中名号 40 方、名著 18 方、名句 41 方、题词 40 方，以印文产生时间为序排列，均附边款，注明印、款释文，作者及印文的相关说明。有高式熊等 75 位篆刻家参与创作。有韩天衡题签，孙中山各时期像 7 帧，墨迹 3 件及前言，末附后记。上海书店出版社 2006 年 8 月出版。

《赵鹤琴印谱》

篆刻印谱。赵鹤琴篆刻。一册，18 开本。收录赵氏刻印 600 余方，多为姓名、斋馆、收藏、文句印，间附边款。册首有赵氏治印遗影，马国权作序，末附

《赵鹤琴印谱》

仇德树、赵晓慧后记一则。赵鹤琴为赵叔孺从侄，1948年赴香港生活至1971年去世，故大陆少见其作，是谱可窥其篆刻艺术特色。上海书画出版社2006年10月出版。

《晋元堂印痕》

篆刻印谱。矫健篆刻。一册，20开本。录印100余方，启功题签，周退密、王哲言题扉，田遨作序，喻蘅、周退密、马祖熙题词。末附作者后记。西泠印社出版社2006年12月出版。

《晋元堂印痕》

《中国现代名家篆刻——钱君匋印存》

篆刻印谱。钱君匋篆刻，舒文扬编。一册，24开本。录印125方，间附边款。吴颐人题签，有钱君匋篆书、草书联图片各一。柯文辉、舒文扬作序。末附《钱君匋年表》。吉林美术出版社2006年12月出版。

《陈鸿寿篆刻》

篆刻印谱。清陈鸿寿篆刻，孙慰祖编著。一册，16开本。录陈氏所刻姓名、字号、斋馆、诗文句等印近四百方，部分附边款。录印选自《种榆仙馆印谱》《传朴堂藏印菁华》《丁丑劫余印存》《乐只室印谱》等16种谱录，各印于印侧释文下注明出处。有孙慰祖撰《跋涉在仕途与艺术之间——陈鸿寿行略与艺事考》一文，陈鸿寿书画作品图片10页、篆刻原石彩图16页，末附孙慰祖编《陈鸿寿年表》。上海书店出版社2007年1月出版。

《陈鸿寿篆刻》

《陈身道篆刻》

篆刻印谱。陈身道篆刻。一册，24开本。收录姓名、字号、斋馆、鉴藏等印200余方，多以鸟虫篆成之，间附边款。郭若愚作序，末附作者撰《篆刻随想》两则，与师友合影若干及后记。上海教育出版社2007年1月出版。

《淳法上人别署印谱》

篆刻印谱。孙慰祖篆刻，刘德武注释。一册，

16 开本。收录作者以淳法上人名号所治印 108 方，均附边款，印、款俱附释文，并有刘氏对名号之注释文字。册首有释淳法像及简介，白光长老题签，韩天衡撰《有感于慰祖篆刻新作》一文代序，末附刘德武撰《释后又说》一文代后记。上海辞书出版社 2007 年 2 月出版。

《淳法上人别署印谱》

《听竹居印存》

篆刻印谱。朱积诚篆刻。一册，20 开本。所录为作者毕生所刻千余印中整理精选百余方，间附边款。

《听竹居印存》

吴昌硕、王福庵题签，作者自题，末附后记。上海书画出版社 2007 年 2 月出版。

《朱复戡篆刻集》

篆刻印谱。朱复戡篆刻，冯广鉴编。一册，16 开本。收录篆刻作品及篆印墨稿两部分。间附边款。有寒

《朱复戡篆刻集》

叟、冯君木、张大千、马公愚、汪统、沙孟海题词作序，吴昌硕题签，朱氏题签及润例影印件等。此谱作品与墨稿，于学习者具借鉴意义。上海书画出版社 2007 年 3 月出版。

《江成之印集》

篆刻印谱。江成之篆刻。一册，24 开本。收录姓名、字号、斋馆、鉴藏、诗文句等印近 250 方，间附边款。顾振乐题签，张遴骏撰《稳健工致点石成金》一文。末附周建国撰《江成之先生印学系年》。是谱录印少有与 1990 年版《江成之印存》重复者，大量作品为 1990 年以后所作，反映了其晚年的篆刻风格。上海书店出版社 2007 年 6 月出版。

《江成之印集》

《柬谷印痕》

篆刻印谱。周建国篆刻。一册，24 开本。收录姓名、字号、斋馆、鉴藏、诗文句等印近 300 方，间附边款。顾廷龙、江成之题签，王北岳作序，陈鹏举题词，王士豪作《双持轩治印图》。末附作者《方寸世界有至乐》一文。上海书店出版社 2007 年 6 月出版。

《柬谷印痕》

《中国篆刻百家——李志坚卷》

篆刻印谱。李志坚篆刻。一册，24 开本。收录印作近百方，间附边款。附《李志坚艺术年表》。黑龙江美术出版社 2006 年 6 月出版。

《近现代篆刻名家印谱——陈半丁》

篆刻印谱。陈半丁篆刻。一册，20 开本。录印 320 余方，内吴昌硕与作者合作计 6 方，间附边款。张公者撰《陈半丁的篆刻艺术》一文。荣宝斋出版社 2007 年 7 月出版。

《陆康篆刻般若波罗蜜多心经》

篆刻印谱。陆康篆刻。一册，32 开本。收录作者刻《般若波罗蜜多心经》经句印 54 方，均附边款。沈鹏、觉醒法师题签，徐建融作序，末附作者后记。上海锦绣文章出版社 2007 年 7 月出版。

《陆康篆刻般若波罗蜜多心经》

《韩天衡印谱 2004—2008》

篆刻印谱。韩天衡篆刻。一册，16 开本。录印选

自作者 2004 年至 2008 年所作，间附印面墨拓和原石彩照，部分附边款拓片。孙慰祖撰《不息的艺术开拓者——韩天衡与当代篆刻》，张铭撰《瑰丽超隽华丽多姿——韩天衡鸟虫篆印艺术赏析》。末附沙孟海、陆俨少、刘海粟、商承祚、李可染、谢稚柳、王北岳、梅舒适等中外名家论韩天衡印艺 40 余则。上海人民出版社 2008 年 8 月出版。

收录易孺自用印 94 方，计 114 个印面。所录印按年代为序排列，无款无纪年者，依印面和刀法风格推定编入，存疑者列入附页。录印均附原石及印面照片，有款者附边款。饶宗颐、高式熊、韩天衡、童衍方题签、题词。刘一闻撰《贺〈易孺自用印存〉出版》一文代序。书后有胡昌秋作《编后散言》，易盘铭作后记。上海辞书出版社 2007 年 12 月出版。

《吴昌硕篆刻砚铭精粹》

篆刻砚铭谱录。清吴昌硕刻，上海吴昌硕纪念馆编。一册，8 开本。分篆刻、砚铭两部分。篆刻部分收录吴氏自用印百余方，均附边款，间附印石彩照，并附高式熊、刘江、韩天衡、李刚田、童衍方、陈振濂等 24 位当代名家所撰赏评文字；砚铭部分收录吴氏自刻及题写砚铭 29 件。"名人论赞"部分录齐白石、于右任、刘海粟、潘天寿、王个簃、沙孟海、赵朴初、谢稚柳、程十发评论并附吴氏相关照片若干，有吴长邺撰《辄假寸铁驱蛟龙》一文，末附高式熊后记。上海书店出版社 2007 年 11 月出版。

《易孺自用印存》

篆刻印谱。易孺篆刻，易盘铭主编。一册，16 开本。

《易孺自用印存》

《民族魂——历代名人名句印》

篆刻印谱。何积石篆刻，龙华烈士纪念馆编。一册，16 开本。收录自先秦延及当代的名人名句为内容所刻

《民族魂——历代名人名句印》

印 98 方，均附边款、印面墨拓和原石彩照，并有释文、说明、印材、尺寸等信息。前有石冈序，末附后记。上海书画出版社 2007 年 12 月出版。

《中国篆刻百家——王军卷》

篆刻印谱。王军篆刻。一册，24 开本。录印百余方，间附边款。孙慰祖题签。黑龙江美术出版社 2007 年 12 月出版。

《李昊印选》

篆刻印谱。李昊篆刻。一册，24 开本。录印 131 方，间附边款。孙慰祖、吴颐人题签，舒文扬作序，末附作者后记。吉林美术出版社 2008 年 3 月出版。

《中国鉴藏家印鉴大全》

古今鉴藏家印鉴谱录。钟银兰编。一函二册，16 开本。收录上自唐代，下迄近现代已故鉴藏家 634 人的印鉴计 15000 余件。编排以鉴藏家姓氏笔画为序，每人录印一至数十方不等。附以小传，含姓名、字号、年代、籍贯、民族、擅长、著述等。启功题签，前列编委会、凡例，钟银兰、何鸿撰《书画鉴藏琐谈》及任道斌撰《雪泥鸿爪艺林珍赏》为序，另有《中国鉴藏家印鉴大全人名索引》，末附编者后记。江西美术出版社 2008 年 7 月出版。

《徐正濂篆刻》

篆刻印谱。徐正濂篆刻。一册，20 开本。录印选自作者近十年所作，间附边款。钱君匋题签，石开撰《天然任性印如其人》一文为序，末附徐氏自跋。上海书画出版社 2008 年 7 月出版。

《得涧楼印选》

篆刻印谱。刘一闻篆刻。一册，24 开本。收录作者近年作品为主，亦有零星早岁所作计 120 方，均附边款，注有印文及边款释文。赵朴初题签，唐云、吴丈蜀题词，末附作者后记。上海辞书出版社 2008 年 8 月出版。

《得涧楼印选》

《长刲印痕》

篆刻印谱。董长刲篆刻。一册，24 开本。间附边款。启功题签，谢稚柳、杨仁恺、唐云题词，末附郑重跋。上海书画出版社 2008 年 9 月出版。

《张遴骏印存》

篆刻印谱。张遴骏篆刻。一册，24 开本。录姓名、

《张遴骏印存》

字号、斋馆、鉴藏、诗文句等印 300 余方，间附边款。
江成之题签，陈伯度作序，末附作者《学印感言》。
上海高教电子音像出版社 2008 年 11 月出版。

《孙慰祖印谱》

篆刻印谱。孙慰祖篆刻。一册，收录作者近年所
作百余方，均附边款。前有舒文扬撰《心中的秦汉》一文，
末附作者后记。西泠印社出版社 2008 年出版。

《孙慰祖印谱》

《吴天祥印稿》

篆刻印谱。吴天祥篆刻。一册，16 开本。选录作
者历年刻印 82 方，均附边款，注有印文及边款释文。
朱屺瞻题签，叶潞渊、钱君匋、王个簃题记，钱君匋作序，
末附自撰后记。香港梦梅馆 2008 年出版。

《吴天祥印稿》

《张铭篆刻选集》

篆刻印谱。张铭篆刻。一册，16 开本。录印 160
余方，均附边款，并印面墨拓、封泥拓片，部分印作
放大处理。印拓下注释文、边款、质地、尺寸、创作
时间。韩天衡、石开题签，李刚田、王玉龙作序。末
附作者创作心得及后记。上海书店出版社 2009 年 1
月出版。

《张铭篆刻选集》

《陈巨来治印墨稿》

篆刻墨稿谱录。陈巨来著。一册，18 开本。收录作者历年治印所篆墨稿近千枚，前后跨度约四十年。后附陈氏篆刻印拓 140 余方及勾录古印 150 余方。谱前有陈茗屋撰前言，记及陈巨来墨稿篆写方法、上石过程及陈氏篆刻艺术特色等。上海书画出版社 2009 年 5 月出版。

《陈巨来治印墨稿》

《中华民族印谱》

篆刻印谱。《中华民族印谱》不分卷，刘一闻篆刻，一册。四周单边。无叶次。卷前有序文和作者照片。录印 57 方。首为"中华民族印谱"朱文隶书印，余为我国 56 个民族的族名印。该谱为中国出版集团东方出版中心为新中国建国六十周年献礼，邀约戴敦邦、钱行健用国画与篆刻艺术表现的"中华民族情"三件书画作品之一。东方出版中心出版。2009 年钤印拓本。

《竹亭印存——刘葆国篆刻精粹》

篆刻印谱。刘葆国篆刻。一册，16 开本。收录作者历年所刻姓名、字号、斋馆、诗文句等印 200 余方，间附边款，部分印面、边款作放大处理。每印注有释文、尺寸、印材、创作时间，部分撰有创作手记。册首有丁聪为作者写像，伏文彦绘《听风阁图》，钱君匋、刘一闻、韩天衡、林岫、周志高、徐建融、徐利明题字，韩天衡、李刚田作序。附录一"名家集评"录钱君匋、金学仪、伏文彦、韩天衡等二十余家评论，附录二、三为作者"艺术年表""生活留影"，末附作者后记。上海人民美术出版社 2010 年 1 月出版。

《竹亭印存——刘葆国篆刻精粹》

《王琪森篆刻》

篆刻印谱。王琪森篆刻。一册，18 开本。录印 100 余方，间附边款。程十发、唐云题签，韩天衡撰《格调醇正气韵雅致》一文为序，程十发、钱君匋、杜宣、韩天衡题词及作者自题。末附作者手书《篆刻论片》，论文《民族精神的一种范式：金石精神——篆刻艺术意识形态学》《论篆刻家的智能结构和成才条件》，散文《我是印人》，后记《永远的美丽图腾》。文汇出版社 2010 年 3 月出版。

《王琪森篆刻》

《万国印谱——中国 2010 年上海世界博览会》

　　篆刻印谱。收录 60 余位西泠印社篆刻名家作品 190 余方。以参加中国上海 2010 年世界博览会的 190 余个参展国国名为印文内容，精选青田、寿山、昌化、巴林等上佳石材制作，每印均附边款，且附原石彩照，注有释文、尺寸、石章名称、篆刻者、国家名全称等。前有童衍方刻白文印"万国印谱"，末附篆刻家简介及后记。东方出版中心 2010 年 4 月出版。

《万国印谱——中国2010年上海世界博览会》

《当代篆刻九家——张炜羽卷》

　　篆刻印谱。张炜羽篆刻。一册，16 开本。录印 100 余方，间附边款，下系释文、材质、尺寸、创作时间、创作感言。有李刚田序，末附作者《制芰荷以为衣集芙蓉以为裳——楚简帛文篆刻创作自述》一文。西泠印社出版社 2010 年 3 月出版。

《当代篆刻九家——张炜羽卷》

《兰亭序印谱》

　　篆刻印谱。杨建华篆刻。一册，20 开本。收录作者刻《兰亭序》文句印 52 方，均附边款，有原石彩照，注以石材名称。爱新觉罗·曼翁题签，舒文扬作序，末附作者跋。上海古籍出版社 2010 年 9 月出版。

《西泠印社中人——韩天衡》

　　篆刻印谱。韩天衡篆刻。一册，16 开本。录印 100 方，附印面墨拓及边款拓片。末附作者《守望与突围》一文。西泠印社出版社 2010 年 10 月出版。

《西泠印社中人——韩天衡》

《福庵印缀》

篆刻印谱。王福庵篆刻，周建国、高申杰编选。一册，24 开本。录印逾千方，附边款近百。有江成之篆扉，王福庵遗影，周建国撰《印继八家传一脉书工二篆卓千秋——王福庵先生生平及书刻艺术》，末附高申杰后记。中国艺术家出版社 2010 年 12 月出版。

《福庵印缀》

《李文骏印存》

篆刻印谱。李文骏篆刻。一册，24 开本。收录姓名、字号、斋馆、鉴藏、诗文句等印近 300 方，间附边款。高式熊、江成之题扉，张渭人作《红情轩刻印图》，周长江作《鱼乐图》，余正作序。末附作者后记。上海书画出版社 2011 年 8 月出版。

《李文骏印存》

《纪念辛亥百年名家印存》

篆刻印谱。高式熊等篆刻，中国人民政治协商会议上海市委员会编。一册，16 开本。是谱为纪念辛亥革命百年，约请在上海的西泠印社名家高式熊、吴颐人、茅子良等 30 人，以 43 位名人诗文名句为内容所刻印。每印均附边款，注有释文、尺寸、印材等信息，附原石彩照。册首有高式熊刻白文印"辛亥百年"，李岚清刻白文印"天下为公"，冯国勤作序，附录一为"辛亥革命人物简介"，附录二为"篆刻者简介"。东方出版中心 2011 年 9 月出版。

《昆明一担斋藏品——藏印庚寅集》

篆刻印谱。吴承斌等篆刻，释淳法编。六卷，16 开本。其中卷一收录吴承斌刻印 72 方，卷二收录周建国刻印 52 方，卷四收录张炜羽刻印 134 方，卷五收录王军刻印 58 方，卷六收录沈鼎雍刻印 53 方。各卷录印大致以创作时间编次，均附边款，注有释文、尺寸、材质、钮式、创作时间等。谢稚柳、释淳法题签，韩天衡题词，末附释淳法后记、《溪亭净尘上人研经图》。西泠印社出版社 2011 年 9 月出版。

《昆明一担斋藏品——藏印庚寅集》

《鹤庐老人遗印》

篆刻印谱。丁仁等篆刻，丁利年、丁青编。一册，16 开本。收录丁仁自刻及近代篆刻家为其及先辈所刻印，分六卷，录印 383 方，间附边款。卷一为丁仁自刻印 48 方，卷二为先辈遗印 40 方，卷三为王福庵刻印 36 方，卷四为方岩刻印 80 方，卷五为近代他人刻印 138 方，卷六为佚名作者刻印 41 方。各印，注明作者、印面及边款释文、石材、由来、现存情况等信息，含有大量史料。高式熊题签，陈振濂作序，末附编者后记。西泠印社出版社 2011 年 12 月出版。

《鹤庐老人遗印》

《印中岁月——可斋忆事印记》

篆刻印谱。《印中岁月——可斋忆事印记》不分卷，孙慰祖篆刻，日本艺文书院出版。2011 年钤拓本。二册。版框高 24.0 厘米，宽 14.4 厘米。均附边款。有 2008 年邓丁序。卷末有 2011 年孙慰祖后记。骆铮、徐琳钤拓 60 部行世。吉林美术出版社曾于 2008 年 7 月出版 24 开一册本。

《印中岁月——可斋忆事印记》

《吴颐人长跋闲章选》

篆刻印谱。吴颐人篆刻。一册，12 开本。收录作者近刻长跋闲章 72 方，均附长跋，次页注有印文、边款释文及尺寸。作者题签，自作《千万莲花院图》，钱君匋、钱瘦铁、罗福颐、马公愚题签，陈鹏举作序，末附作者后记。上海人民出版社 2012 年 4 月出版。

《吴颐人长跋闲章选》

《两天晒网斋印跋书法选》

篆刻边款谱录。吴颐人篆刻。一册，12 开本。收录作者刻长跋 55 方。作者题签，自作《两天晒网斋图》，陈巨来、沈尹默、潘伯鹰、朱其石题签，柯文辉撰《听良心吩咐而造境》为序一，孙慰祖、舒文扬《逐鹿于方寸之间——关于两天晒网斋印跋书法选〉对话》为序二，末附柯文辉撰《印边天地刀下襟怀——〈钱君匋印跋书法选〉序》及作者后记。上海人民出版社 2012 年 4 月出版。

《两天晒网斋印跋书法选》

《般若波罗蜜多心经印稿》

篆刻印谱。唐一伟篆刻。一册。收录作者以《般若波罗蜜多心经》经句为内容所刻印 54 方，佛像印 55 方，均附边款或印面墨拓，并录有陈佩秋等全国 54 位书画名家所题印文经句。陈佩秋题签，释传印、陶经新作序，末附作者后记。上海书店出版 2012 年 6 月出版。

《般若波罗蜜多心经印稿》

《向石啸傲——韩天衡篆刻新作选》

篆刻印谱。韩天衡篆刻，韩回之编著。一册，12开本。录印作百余方，间附印面墨拓、边款、原石彩照，部分印蜕、原石图片放大。作者自题签，孙慰祖撰《韩天衡与当代篆刻》一文代序。上海辞书出版社2012年8月出版。

《袖珍印馆》丛书

篆刻印谱。《袖珍印馆》丛书，袁慧敏主编，上海书画出版社出版。共20册，32开本。唐存才选编《黄士陵印举》，张亦辰选编《赵叔孺印举》，袁慧敏选编《王福庵印举》《唐醉石印举》《陈巨来印举》，于2012年8月出版；袁慧敏选编《徐三庚印举》《童大年印举》，舒文扬选编《邓散木印举》，唐存才选编《来楚生印举》，张遴骏选编《吴朴堂印举》，于2013年8月出版；唐存才选编《胡菊邻印举》，吴超选编《吴昌硕印举》，李文骏选编《齐白石印举》，袁慧敏选编《徐新周印举》，张遴骏选《韩登安印举》，于2014年8月出版；张遴骏选编《钟以敬印举》，唐存才选编《易大庵印举》，李文骏选编《钱瘦铁印举》，冯磊选编《赵古泥印举》，袁慧敏选编《方介堪印举》，于2015年8月出版。每册录印100余方，多者近200方，选自原钤印谱及历年拍场所见精品，部分为首次发表。册首均有王立翔撰《"袖珍印馆"缘起》，另有前言、作者小像、名家题签，末附作者年表。

《三步斋印存》

篆刻印谱。张铭篆刻。一册，16开本。录印140方，均附边款及原石、印面彩照，部分照片及印蜕作放大处理，注有释文、创作时间、尺寸及创作手记。自撰创作手记代序，末附赵熊撰《在个性与法度之间——致张铭道兄》，管继平撰《刻出自己的心界——读张

铭篆刻》，杨祖柏与张铭对话实录《技法风格理念》，作者作鸟虫篆印、书法及后记。上海锦绣文章出版社2012年10月出版。

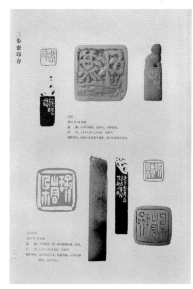

《三步斋印存》

《遁斋印痕》

篆刻印谱。《遁斋印痕》不分卷，叶隐谷篆刻。2012年钤拓本。三册。版框高19.0厘米，宽10.0厘米。朱屺瞻、郭绍虞、沙曼翁、陈叔亮、应野平题签。全谱每册52叶，钤印117方，钤拓30部，由亲友、学生珍藏。同年据此由周慕谷、周仰谷主编，北京华夏翰林出版社出版。

《遁斋印痕》

《苏白朱迹》

篆刻印谱。苏白篆刻，刘一闻编。一册，16 开本。间附边款。王苍作序，商承祚、吴作人题词，末附刘一闻撰《英心不朽——献给恩师苏白》一文代跋。上海文化出版社 2003 年 5 月出版。

《江映华章——长三角三省一市十印社篆刻精品联展作品集》

篆刻展览作品汇录。上海市宝山区委宣传部、上海市宝山区杨行镇人民政府、上海宝山文化艺术促进中心编。一册，16 开本。收录宝灵印社、宝钢印社、昌硕印社、结庐印社、江东印社、南京印社、南通印社、浦东印社、青桐印社、石榴印社等苏、浙、皖、沪三省一市十家印社社员作品。前有组委会序。上海书画出版社 2013 年 10 月出版。

《江映华章——长三角三省一市十印社篆刻精品联展作品集》

《鲁迅足迹印谱》

篆刻印谱。《鲁迅足迹印谱》不分卷，吴天祥篆刻，西泠印社出版社 2013 年出版。一册。版框高 22.5 厘米，宽 10.3 厘米。双面单印，录印 104 方，框侧注释文，均附边款。余秋雨、高式熊题签。卷前有《上海鲁迅纪念馆〈奔流丛书〉编委会》名录，王锡荣作序及目录。卷末有 2013 年吴天祥后记。该谱将鲁迅在上海的所到之处名称，用印章艺术依次加以表现。

《鲁迅足迹印谱》

《琢斋印存》

篆刻印谱。《琢斋印存》，徐璞生篆刻，徐梦嘉主编。一册，16 开本。录印 400 余方，间附边款。册首有徐璞生简介及入门弟子名单，陈寅生、徐兵撰《我是印人——记篆刻前贤徐璞生》一文，周海崟等弟子缅怀恩师文字九则，钱瘦铁、刘海粟等名家题签、题跋十二件及徐氏自题签。末附徐梦嘉《金石长铿》一文。湖北美术出版 2014 年 5 月出版。

《童辰翊印谱》

篆刻印谱。童辰翊篆刻，童晓斐编。一册，16 开本。精选作品约 500 方，间附边款。韩天衡、钱君匋题签，童晓斐撰《在那微风吹过的日子里》一文代序。上海书店出版社 2014 年 6 月出版。

《童辰翊印谱》

《韩天衡豆庐印选》

篆刻印谱。韩天衡篆刻。一册，16 开本。录印 200 余方，间附印面墨拓及边款。作者自题签，孙慰祖撰《韩天衡与当代篆刻》一文代序，附录各家论韩天衡艺术。上海书画出版社 2014 年 8 月出版。

《韩天衡豆庐印选》

《韩天衡篆刻近作》

篆刻印谱。韩天衡篆刻。一册，8 开本。录印 300 余方，间附印面墨拓及边款，亦有原石及印面彩照。有何家英绘《韩天衡治印图》，徐建融撰《五百年来一天衡》，韩氏撰《豆庐十论》。上海书画出版社 2014 年 8 月出版。

《韩天衡篆刻近作》

《临摹与创作——上海市第二届中青年书法篆刻作品集（篆刻卷）》

篆刻印谱。丁俊等篆刻，上海市书法家协会编。一册，16 开本。收录丁俊、王道雄、叶如兰、李昊、李唯、李滔、李子仲、杨泽峰、吴丹鹰、吴志国、邹洪宁、邹博杰、沈伟锦、沈张灯、沈爱良、张宇、张仁彪、张忆鸣、张炜羽、陈强、陈第勇、金良良、夏宇、唐吉慧、唐和臻、曹继峰、盛兰军、矫思健、葛栋、程建强、温尔刚、蔡毅强、谭飚33 位上海市中青年篆刻家的临摹及创作作品，间附边款。作品前有作者近影、简介及临摹与创作感言，周志高撰前言。上海书画出版社 2014 年 8 月出版。

《海上印坛百年·近现代海上篆刻名家印选》

篆刻印谱。赵之谦等明清海上印人篆刻，上海市书法家协会、上海韩天衡美术馆编。一册，16开本。收录近现代海上印人赵之谦、胡钁、徐三庚、吴昌硕等129人作品930余方，间附边款、原石彩照，均附释文及作者简介。册首有72位印人肖像，韩天衡撰前言，末附后记。该谱较完整清晰地还原了海上百年印坛的创作盛况。上海书画出版社2014年9月出版。

《谷甫印选》

《海上印坛百年·近现代海上篆刻名家印选》

《谷甫印选》

篆刻印谱。徐谷甫篆刻，林子序主编。一册，16开本。录印约250方，间附边款。方去疾题扉，钱君匋题词及《徐谷甫的刻印》一文，末附作者后记。湖北美术出版社出版2014年10月出版。

《云庵藏印》

篆刻印谱。《云庵藏印》不分卷，金仁霖藏，孔品屏编。2014年钤印拓本。二册。版框高12.9厘米，宽9.0厘米。无叶次。韩天衡题签。有2014年范笑我作序，卷末有本谱印人小传、仲齐云后记。骆铮、徐琳钤拓27部行世。

《云庵藏印》

《胡菊邻印存》

篆刻印谱。清胡钁篆刻，沈慧兴编。一册，16开本。

收录胡钁篆刻印拓 700 余面，分纪年和无纪年作品两部分，无纪年部分同一印主的集中编排，印旁注有印主小传。有赵叔孺题签，竹刻胡钁小像拓片及沈慧兴撰《黄花秋叶飘零尽老菊犹有傲霜枝——论胡钁的篆刻艺术》一文，全面介绍胡氏生平及篆刻艺术。末附作品名称索引、胡钁年表。为目前收录胡钁印作最全之印谱。上海书店出版社 2015 年 1 月出版。

《胡菊邻印存》

《心经》

篆刻印谱。陈辉篆刻。一册，32 开本。收录作者据《般若波罗蜜多心经》经句所刻印 53 方，每印均

《心经》

附边款且作印面放大特写。卷首有陈振濂书《心经》，末附陈振濂跋语。西泠印社出版社 2015 年 2 月出版。

《沈鼎雍敬造佛像印选》

篆刻印谱。沈鼎雍篆刻。一册，16 开本。作者创作研究佛像印 25 年，积印千余方，是谱选录 280 余方，其中 11 枚为牙章，其余为石章。韩天衡题签，陈佩秋、高式熊题词，李刚田撰《执着基于虔诚成果出于努力》一文为序，末附作者后记。上海书画出版社 2015 年 5 月出版。

《沈鼎雍敬造佛像印选》

《方介堪自选印谱》

篆刻印谱。方介堪篆刻，徐无闻、徐立整理。一册，16 开本。收录方氏自选印蜕近 400 方，韩天衡、林剑丹题签，徐无闻撰《方介堪先生的篆刻艺术》代序，末附后记。方氏一生治印 15000 多方，是谱为其自选精品，集中体现了方氏篆刻艺术成就。这些印蜕由其入室弟子徐无闻保存，此次为首次整理面世。中华书局 2015 年 8 月出版。

《白丁印谱》

篆刻印谱。近代金仲白、费龙丁篆刻，朱孔阳原辑，朱德天、朱之震重辑。一册，12 开本。收录金仲白、费龙丁印作 200 余方，间附边款。朱孔阳题签，影印 1975 年原辑本封面、扉页、题首、序言等，另有朱德天前言，张炜羽撰《与费龙丁的金石奇缘——写在〈白丁印谱〉出版之际》一文，末附许志浩撰《金仲白、费龙丁的生平大事记》及朱德天、朱之震后记。该谱原本为朱孔阳汇集费龙丁与其好友兼印人金仲白印作，较全面地展示两人的篆刻风貌。上海书画出版社 2015 年 8 月出版。

《白丁印谱》

《茅子良篆刻》

篆刻印谱。茅子良篆刻。一册，16 开本。录印 211 方，附方去疾 1963 年手批刻印作业 12 方，间附边款。启功题签，谢稚柳、顾廷龙、王个簃、叶潞渊、徐无闻、方去疾题词，末附作者后记。上海书画出版社 2015 年 8 月出版。

《茅子良篆刻》

《徐璞生篆刻》

篆刻印谱。《徐璞生篆刻》不分卷，又名《徐璞生印存》，徐璞生篆刻。2015 年钤拓本。一册。无叶次。徐梦嘉、高式熊题签。有 2015 年顾振乐序文。卷末有杨继光后记（金重光书）。全册录印 60 方，采自私人收藏。许谷馨钤拓，钤印 60 部行世。

《王福庵麋研斋印存》

篆刻印谱。王福庵篆刻，王义骅编。一册，16 开本。收录王福庵毕生印作精品 500 方，分姓氏斋号印、鉴藏印、闲文印三卷，间附边款，均注有释文。册首有出版说明，赵叔孺题签，余正前言，王义骅撰《王福庵其人其印》一文，末附《王福庵篆刻年谱简编》。是谱收录王氏印作数量多，印制精良，释文完整，为学习、研究王福庵细朱文印风之重要印谱。上海书画出版社 2016 年 3 月出版。

《王福庵麋研斋印存》

《守庐印存》

篆刻印谱。金良良篆刻。一册，16 开本。录印 145 方，均附边款。吴子建题签，陈身道作序，末附作者后记。西泠印社出版社 2016 年 3 月出版。

《汤兆基印存》

篆刻印谱。汤兆基篆刻。一册，20 开本。收录作者各个时期印作约 300 方，均附边款。钱君匋题签，周谷城、王个簃、费新我、钱君匋、高式熊、申石伽题词，钱君匋、韩天衡作序。上海书店出版社 2016 年 8 月出版。

《彭大磬刻印艺术系列》

篆刻印谱。彭大磬篆刻。二册，16 开本。第一册选录作者刻中国书画印名家肖像印 84 方，附名家简介。第二册选录作者刻西泠印社先贤肖像印 81 方，附先贤简介。吴颐人题签，作者撰《与肖像印的一段因缘》一文。上海书店出版社 2016 年 10 月出版。

《彭大磬刻印艺术系列》

《汪关篆刻集存》

篆刻印谱。明汪关篆刻，孙慰祖、陈才编著。一册，16 开本。收录汪氏印作 967 方。采用汪氏《宝印斋印式》分卷之框架，卷一为汪关藏古玺印，前影印有李流芳甲寅（1614）题《宝印斋印式》，后影印汪氏自跋；

卷二为汪关篆刻，影印《宝印斋印式》卷二首页（戚本）。附边款十件，间有放大特写。册首影印赵之谦题《宝印斋印式》扉页，孙慰祖撰《汪关研究三题》代序，另有李流芳《汪杲叔像赞》，娄坚《题〈汪杲叔印式〉后》《汪杲叔篆刻题辞》等，末附李流芳、程嘉燧、唐汝洵等明清十六家序跋题辞墨迹及释文，孙氏后记及《检字表》。此谱附大量资料，为辑汪关印蜕数量最多之谱。西泠印社出版社 2016 年 11 月出版。

《赵仲穆印谱》

篆刻印谱。清赵仲穆篆刻，朱孔阳原辑，朱德天、朱之震编。一册，12 开本。录印 70 方，均附边款。金玄木题签，林乾良撰《谈谈云间朱氏藏〈赵仲穆印谱〉》序一，许志浩撰《印坛老铁——赵仲穆》序二，另有赵氏墨迹，朱德天前言，末附金仲白篆刻 16 方，童大年篆刻 5 方，间附边款。是谱原本为 1974 年朱孔阳以家藏赵印倩金玄木手拓。上海文化出版社 2016 年 11 月出版。

《赵仲穆印谱》

《安持精舍印存》

篆刻印谱。《安持精舍印存》不分卷，陈巨来篆刻，孙君辉主编。2016 年钤拓本。一册。四周亚字边框。单面单印，间附边款。赵叔孺题签，卷前有目录，卷末有 2016 年孙君辉后记。甄选家藏陈巨来印章精品，贺维豪、冯立、金恩楠等钤拓 150 部行世。上海书画出版社出版。

《江成之印汇》

篆刻印谱。江成之篆刻，周建国、江琨编。一册，16 开本。收录江成之各时期作品计 1490 余方，间附边款。王福庵题签，王蘧常、叶潞渊、陆俨少、程十发、高式熊题扉，《江成之自述》代序，末附周建国《江成之先生印学系年》。该谱是迄今收录江成之作品最全的印谱。重庆出版社 2016 年 3 月出版。

《蛙噪集——李昊篆刻选》

篆刻印谱。李昊篆刻。一册，16 开本。录印 165 方，间附边款，系印面及边款释文。前有作者简介、朱琪序。上海书店出版社 2017 年 1 月出版。

《蛙噪集——李昊篆刻选》

《守庐篆刻丁酉小集》

篆刻印谱。《守庐篆刻丁酉小集》不分卷，又名《守庐篆刻》，金良良篆刻。2018 年钤拓本。一册。开本高 27.5 厘米，宽 18.5 厘米；四周花框，版框高 17.8 厘米，宽 11.2 厘米，绿色印刷。无页次。录印 40 方，均为 2017 年作品。自 2016 年以来，作者通过与阆风斋合作的模式，已有数种印谱推出。卷末有书牌记，载"手工原拓，限量二十部"等信息。

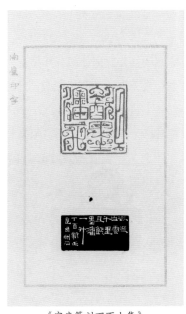

《守庐篆刻丁酉小集》

《安持精舍原石百品》

篆刻印谱。陈巨来篆刻。一册，16 开本。录印 121 方，录印蜕、边款拓片并附原石彩照。其中作者外孙孙君辉藏陈氏自用印 57 方，自制边款 1 件；为赵叔孺篆刻 1 方，未刊印石留墨稿 1 件；为吴湖帆篆刻 8 方；为任政篆刻 9 方；为钱镜塘篆刻 16 方；为江南蘋篆刻 28 方。前有出版说明。所收多陈氏代表作，印石中亦多鲜见珍贵之品，部分印作为首次刊发。上海书画出版社 2018 年 9 月出版。

《鄠城汪氏春晖堂藏印百品》

篆刻印谱。汪统藏印，汪禀、汪顶等编。一册，16 开本。收录精选自汪统藏印 120 余方，包括何震、程朴、浙皖诸家、晚清诸贤及近现代名手共 50 余家，收录印蜕、边款拓片并附印石、印面照片。并收录汪氏所藏印石，有田黄、芙蓉、鱼脑冻、兰花青田、鸡血、煤根等。前有童衍方序。上海书画出版社 2018 年 9 月出版。

《上海市首届篆刻艺术展作品集》

篆刻印谱。上海市书法家协会编。一册，16 开本。是谱收录上海市首届篆刻艺术展参展作者作品和《上海当代篆刻源流年表》，按顾问作品、评委作品、特邀作品、优秀奖作品、提名奖作品、入展作品、《上海当代篆刻源流年表》、当代已故篆刻名家作品为序编排。上海书画出版社 2017 年 6 月出版。

《慈光艺境——海上小刀会〈始终心要〉篆刻作品集》

篆刻印谱。陈建华等篆刻，了文主编。一册，16 开本。是谱收录上海篆刻小刀会成员陈建华、孙佩荣、黄连萍、张铭、杨祖柏、张炜羽、夏宇、李滔以《始终心要》为内容所作印，附边款及印石彩照。上海书画出版社 2018 年 4 月出版。

《天衡五艺：篆刻卷》

篆刻印谱。韩天衡篆刻。一册，16 开本。此谱所录印系作者从 20 世纪 60 年代至今篆刻作品精选，计 80 方，附边款及印面、印石彩照等。是谱全面体现了作者几十年来在篆刻艺术创作与探索中的成就。上海

书画出版社 2018 年 8 月出版。

《海派代表篆刻家系列作品集》

篆刻印谱。赵之谦等十六家篆刻。十六册，8 开本。总主编韩天衡、迟志刚，副总主编乐震文、孙慰祖、王立翔、潘善助。《赵之谦》主编孙慰祖，副主编孔

《海派代表篆刻家系列作品集》

品屏；《吴昌硕》主编邹涛；《赵叔孺》主编徐云叔，副主编蔡毅；《王福庵》主编张遴骏，副主编高申杰；《马公愚》主编张索，副主编陈胜武；《钱瘦铁》主编吴颐人，副主编董少校；《邓散木》主编毛节民；《方介堪》主编张炜羽，副主编张学津；《朱复戡》主编唐存才，副主编施之昊；《来楚生》主编童衍方，副主编唐存才；《陈巨来》主编廉亮，副主编诸文进；《钱君匋》主编陈茗屋，副主编裘国强；《叶潞渊》主编叶肇春，副主编陈波；《单晓天》主编乐震文，副主编单逸如；《方去疾》主编刘一闻，副主编董勇；《吴朴堂》主编吴子建。每册先列有纪年作品，再列无纪年作品，间附边款及印面、印身彩照，注明释文、尺寸，有纪年的注明创作时间，部分作品注明收藏单位。十六册共收九百余方原石的高清图版，近四千方印蜕，大规模展现了海派篆刻家风格、成就、影响等方方面面，。册首均有韩天衡总序，该册名家篆刻艺术概论，末附该册篆刻家艺术年表及编者后记。上海书画出版社 2018 年 11 月出版。

上海千年书法图史

篆刻卷 卷 下

主编 孙慰祖
副主编 董建

总主编 迟志刚 周志高 丁申阳

上海书画出版社

四　印著

《印母》

印学论著。《印母》一卷，明杨士修著。今传世1933年赵贻琛《艺海一勺》排印本。卷端存杨氏题识："予髫时即嗜印学，日迫他事不克专心。年来善病多暇，偶检所藏顾汝修氏《印薮》稍稍翻阅，每叹不获直见古人刀法已。复得顾氏《集古印谱》凡得古印一千七百有奇，皆原印印越楮上，于是豁目游神，几废寝食，时时觉与汉人促膝语。盖忽忽若有见者，不能自已，著为《印母》三十三则，自谓印学悉胎于此矣。虽然业已授颖君矣，犹母之郛也，其有不可泄者，其先天乎？"该著中"印如其人说"的提出对后世印学颇有影响。

《印母》

《周公谨印说删》

印学论著。《周公谨印说删》一卷，明杨士修辑录。今传世1933年赵贻琛《艺海一勺》排印本。卷端存万历壬寅（1602）秋杨氏题识："……从父适出《印说》示予。读之竟日，真如《说》中所云：如入山阴道中，应接不暇。其援引处凿凿有据，立论处咄咄逼人。列之案头，备我展阅，诚大观也。然施之实际犹不免说龙肉也，用是摘其可刀可笔者若而条，名

《印说删》。"杨氏此本据周公谨《印说》原本，而不分篇章，仅择要语，随笔辑录，颇违原篇创说。虽于流播有益，却远逊其自著《印母》影响。

《周公谨印说删》

《研山印草·印人姓氏》

印人传记。《印人姓氏》一卷，清鞠履厚辑录。清乾隆二十二年（1757）刻本。该传记附录于同年刊刻之

《研山印草·印人姓氏》

《研山印草》。全篇由文彭始至第6页虞寿安止，收录233位印人条目。传记资料如题注所曰："见朱闻《印经》、吴疏九潏《印林》、周减斋亮工《印人传》、周亮工《赖古堂印谱》及通志、总志诸书。"虽相当部分仅录姓氏，却是上海地区第一部印人传记。

《秋水园印谱·印说》

印学论著。《秋水园印说》二十三则，清陈鍊辑录。附录于清乾隆二十六年（1761）《秋水园印谱》。刻本。《印说》全文九百余字，首则即言"刻印先须考证篆文"，续述"用刀之法"，又言印之佳者有神、能、逸三品，而"以逸品置于神品之上"，并提及印有"八不刻"和"五不可刻"。其中文字多援引旧说而乏己意。吴江沈氏世楷堂于道光十三年（1833）重编《昭代丛书》时，将之收入辛集别编重加刊印，后道光十九年（1839）顾湘《篆刻琐著》、民国神州国光社《美术丛书》均收入。

《秋水园印谱·印说》

《超然楼印赏·印言》

印学论著。《印言》一卷，清陈鍊辑录。该印论

实为清乾隆二十八年（1763）《超然楼印赏》第八卷。刻本。全文五十三则，首则"印论"至第十则"明印"言印史，第十一"玉印"至二十五则"刻印"论印体，第二十六则"篆法"至三十一则"古印"说用篆，第三十二则"本来元气"至五十三则"苟"述赏鉴。所录印论固极精到，然似过玄妙，不如《秋水园印说》所录平易近人。道光十九年（1839）顾湘《篆刻琐著》将其中的后二十二则重加镌板，独立成卷，并命名以《印言》予以推广。鉴于《篆学琐著》的声誉，后人但知陈鍊《印言》，而不详其出于《超然楼印赏》，更不知此二十二则，实为辑录自杨士修《印母》。

《超然楼印赏·印言》

《印文考略》

印学论著。《印文考略》一卷，清鞠履厚辑。清乾隆三十九年（1774）刻本。一册。书名页题"鞠坤皋辑，附合印色法，印文考略，留耕堂藏版"。卷前存顾绍闻《印文考略叙》，吴折桂序，乾隆三十九年季梦荃《印文考略叙》。卷末乾隆二十一年（1756）鞠氏自序。《印文考略》主要辑录从元至明及当代人著作中印论文字，并在段落后标明作者。从中可见鞠氏广寻博采之苦心，这种有选择地汇编反映出当时印人企图开

阔视野的努力。这一文体样式也被后人如嘉庆间刘绍蓁《印文辑录》等传承仿效。该卷与《坤皋铁笔》《研山印草》均为鞠履厚重要著作。

《印文考略》

《印识》

印人传略。《印识》五卷，又名《历朝印识》《国朝印识》，清冯承辉著。道光十七年（1837）稿

《印识》

本，今藏上海图书馆。一册。卷前存道光九年（1829）三月冯承辉自序，杨秉杷《印识序》，道光十七年嘉平月冯少眉题识。卷末尾注"男晋昌校字"。全帙由《历朝印识》《国朝印识》和《国朝印识近编》三部分组成。收辑从秦李斯、孙寿至清道光时期达受、见初历代印人约五百八十余人，采撷群言，系以传略。行文记述有别于周亮工、汪启淑之《印人传》，而自具特色。该书又有上海西泠印社印学聚珍木活字本和苏州文学山房聚珍版印本行世流传。

《集古官印考证》

玺印考论。《集古官印考证》十七卷、《集古虎符鱼符考》一卷，又名《集古官印考》，清瞿中溶撰。同治十三年（1874）嘉定瞿树镐刻本。六册。吴大澂、何绍基签题。卷前存道光十一年（1831）瞿中溶自序、同治甲戌（1874）吴大澂《古泉山馆集古官印考证叙》、同治十二年（1873）袁保恒序，以及《采集各家谱录》《寄赠集古官印姓氏》《参校集古官印考姓氏》三份名录。卷末甲戌八月瞿树镐跋文，又附《集古虎符鱼符考》一卷。瞿中溶感于历来诸谱录仅堪供鉴赏之具要，而无关乎学问，三十余年来自汉、魏至宋、元的官印九百余种为之细考，以发明其意。瞿中溶此书仅谋刊刻成书即用二十四年时间，实为文苑添一巨观，是中国第一部专辑官印并加厘定考

《集古官印考证》

证的著作。

《篆刻针度》

印学论著。《篆刻针度》八卷，清陈克恕撰。清光绪三年（1877）啸园丛书刻本。四册。卷前存乾隆五十一年（1786）翁方纲序，丙午查莹序，丙午陈克恕自序，桂馥序，以及例言八则、目录。卷末有乾隆丙午周广业跋，光绪三年葛元煦、黄文瀚题识。该书将篆刻所涉诸方面，分列为卷一考篆、审名、辨印、论材，卷二分式、制度、定见，卷三参考、摹古、撮要，卷四章法、字法，卷五笔法、刀法，卷六总论、用印法，卷七杂记、制印色、收藏，卷八选石进行论述。虽多系汇辑前贤之论，然却"觉其研求考究，无微不入。古者之讲求斯艺者，藉资考究互作研求，将得乎心而应乎手"（葛元煦跋语）。该书前有1786年陈克恕存几希斋自刻本，后有1897年浦城李氏酌海楼刻本，1911年武昌益善书局刻本。1914年上海朝记书庄石印金石花馆本则屡经翻印，更有1916年日本嵩山堂排印出注本传之海外，足见影响波及之广。

《篆刻针度》

《云庄印话》

印学论著。《云庄印话》不分卷，清阮充辑。清光绪年间葛氏啸园刻本。二册。卷前存咸丰八年（1858）嘉平月阮充叙，又《云庄印话目录》。全帙内容分集印叙文、印人诗事、镌印丛说、印泥选制四篇。将古今能奏刀者所闻所见汇录成书，以解精其业者不获与书缘画史共传海内之艺林之憾。该书后又有《遁庵印学丛书》本传世。

《云庄印话》

《古铁斋印学管见》

印学论著。《古铁斋印学管见》不分卷，又名《印学管见》，清冯承辉著、冯继耀注释。清嘉庆

《古铁斋印学管见》

二十二年（1817）刻本。一册。全文十六则，从入印文字起议，到印面制式、操刀手法，其中举例分析说明章法，评点有明以来诸家气象，皆有自家观点。卷中添注者为同样精于刻印之弟冯继耀（眉峰）。道光二十三年（1843）顾湘《篆学丛书》即将之收入刊印，光绪十九年（1893）又有其孙冯端燮单行刻本；民国神州国光社也排印收入《美术丛书》。

三十五举》《续三十五举》，第八辑《印章集说》；第二集第一辑《印说》，第三辑《七家印跋》，第九辑《论印绝句》，第十辑《红术轩紫泥法》；第三集第一辑《篆学指南》《砚林印款》，第二辑《绩语堂论印汇录》，第八辑《啸月楼印赏》。以上历代传统篆刻艺术论著，首次被纳入现代"美术"概念的艺术视野之中得以生发。

《美术丛书·印论》

印学丛书。《美术丛书·印论》四集，诸家论著，邓实、黄宾虹辑。神州国光社从1911年3月初集开始刊行的一套关于中国美术论著的丛书。至1918年，共刊行初版全二集本八十册。1928年，在复刊之后印行全三集再版本一百二十册，直到1936年增加第四集之后，称为重定三版全四集本，计一百六十册。1947年，增订四版全四集的再版本以机制纸影印、西式精装二十册本。四集丛书共收入印论十二篇，集中分列于前三集中：第一集第一辑《摹印述》，第四辑《秋水园印说》，第六辑《摹印传灯》，第七辑《学古编》《三十五举校勘记》《续三十五举》《再续三十

《广印人传》

印人传记。《广印人传》十六卷、补遗一卷，叶为铭辑，上海西泠印社出版。清宣统三年（1911）刻本。四册。卷前存叶为铭庚戌（1910）四十四岁小像，宣统二年汪厚昌、辛亥陈去病序，鲁宝清序，宣统庚戌（1910）吴隐序及例言九则、《广印人传参阅姓氏》《广印人传目录》。全帙人物依姓氏四声及时代先后编次，方外、闺秀、日人及补遗另附。上自元明，下讫同光诸贤，合计立传一千八百二十余人。叶为铭于前1910年曾辑《再续印人传》，辑录近七百五十位印人资料，并同时校刊周亮工《印人传》、汪启淑《续印人传》，以《叶氏存古丛书》之名由上海西泠印社刊行。此《广印人传》较《再续印人小传》不仅增加了数量，也进一步充实了内容，更具使用价值。

《美术丛书·印论》

《广印人传》

《西泠印社金石印谱法帖藏书目》

篆刻书目。《西泠印社金石印谱法帖藏书目》，吴隐编，上海西泠印社连续出版物。随着上海西泠印社书籍出版业务的不断增长，原来在报章上刊发的售书广告，已不能满足销售需要，约在1912年起上海西泠印社开始印制发行书目，名为《西泠印社金石印谱法帖藏书目》，该书目每年发行一至二期，直至1922年吴隐故去。其后在吴幼潜主持下书目更名为《西泠印社书籍目录》，1928年后又有《上海西泠印社目录》《西泠印社书店目录》之名称。1934年兄弟析产，吴振平又有《上海西泠印社潜泉印泥发行所出品目录》同时印行。直至1937年淞沪战事骤起而停止出版。上海西泠印社系列书目经过两代人25年的持续发行，为研究印社的出版事业，提供了完整的资料，在民国出版史上也是不可多得的出版史料。

《西泠印社金石印谱法帖藏书目》

《徐籀庄手写清仪阁古印考释》

玺印考释。《徐籀庄手写清仪阁古印考释》不分卷，又名《清仪阁古印附注》，清徐同柏撰，神州国光社出版。1917年稿本影印本。一册。无版框。卷前存丁巳春野残（邓实）《清仪阁古印附注（徐籀庄稿本）》。卷末附道光十八年（1838）徐同柏《记十二古印》一文。该书为嘉兴徐同柏戊子（1828）前所获

见其舅氏张叔未平生搜罗汉铜玺印，并为之考释的遗稿。原稿墨书，朱书则为乙未年再行订正者，卷中浮贴则为其子徐士燕手笔。全帙录有古印三百三十余方，逐一记录钮式，并对大部分印章进行考释，其中颇有值得借鉴研究的论点。

《徐籀庄手写清仪阁古印考释》

《篆学丛书》

印学丛书。《篆学丛书》不分卷，诸家论著，顾湘、杨永年辑。上海文瑞楼出版。1918年石印本。十六册。卷前存道光癸卯（1843）王宝仁《篆学琐著序》，邵渊耀序及顾湘《篆学琐著总目》。该书为杨永年以顾湘《篆学琐著》三十种为底本，附增宋郭宗正《汗简》、清谢景卿（据袁日省原本校订刊行）

《篆学丛书》

《汉印分韵》二种出版。对于印学著述的普及具有推广作用。1983年北京市中国书店据此文瑞楼本印影为二册本行世。

《治印杂说》

篆刻印谱。《治印杂说》不分卷，王世撰，古今图书店出版。1921年铅印本。一册。卷前存丁巳（1917）叶为铭《治印杂说序》《治印杂说目录》。全帙分为印学渊源，印之制度、印之格律等十二章节，又附钟矞申遗著《篆刻约言》及来裕恂《谢王匊昆惠镌石章启》两篇。其说多采前人言说而略有发挥。此书又为《遁庵印学丛书》收入，另尚有同名乙卯（1915）八个章节初版行世。

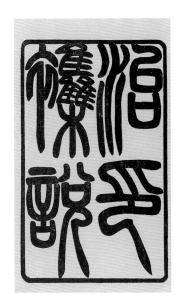

《治印杂说》

《个簃印恉》

印学论著。《个簃印恉》不分卷，又名《江苏省立第七中学篆刻成绩第一集》，中学师生篆刻，王个簃撰著。1924年钤印铅印本。一册。卷前存王贤叙，《篆刻会第一届会员名单》。全帙分《个簃印恉》25页和师生印谱10页。《个簃印恉》分为溯源、穷变、

辨体、立基、成局、运刀、别材、刻边、题款、神韵、病忌、印谱、附录共十三章。所录印章惜无边款和作者姓名。作为中学艺术教育的补充，王个簃为母校同学所设篆刻研究会撰写，具体而专业，无疑是引发同学学习兴趣的良好教材。

《个簃印恉》

《印人画像》

印人传记。《印人画像》不分卷。上海西泠印社出版。约1922年墨拓本。二册。经折装。卷前存1914年吴昌硕序、吴隐记。1921年朱景彝跋。册一依次为：丁研林先生像（丁敬）、南阜山人像（高凤翰）、冬心先生四十七岁小像（金农）、板桥道人小影（郑燮）、秀峰先生三十岁小影（汪启淑）、未谷

《印人画像》

先生七十岁小像（桂馥）、苕堂先生七十七岁遗像（张燕昌）、山人小像（邓石如）、山堂先生五十三岁像（蒋仁）、左田八十五岁像（黄钺）、册二依次为：隽堂先生五十玉照（巴慰祖）、黄易三十四岁得汉石经遗字时小像、铁生九兄遗影（奚冈）、墨卿先生小像（伊秉绶）、秋堂四十五岁小像（陈豫钟）、后山先生八十七岁遗像（文鼎）、种榆道人三十九岁小像（陈鸿寿）、未未先生小像（张廷济）、倦翁先生八十一岁遗像（包世臣）、潜园先生四十八岁小影（屠倬）、次闲道兄七十有二小像（赵之琛）、龙石老人七十玉照（杨澥）、晚学居士七十二岁像（吴攘之）、圣俞先生四十六岁小影（吴咨）、耐青老长玉照（钱松）、辛谷先生五十岁小影（徐三庚）、扬叔四十二岁小像（赵之谦）、六舟像（释达受）。每像均有小传及印人图赞。自甲寅（1914）迄辛酉（1921）八年成事，瞻先哲之风标，传印林之韵事。摹像者山阴王云，奏刀者仁和俞逊。今此"二十八印人真像"四组十六块摹勒贞石，仍嵌奉于西泠印社之仰贤亭内，供人景仰。

《遁庵印学丛书》

印学丛书。《遁庵印学丛书》不分卷，诸家论著，吴隐辑。上海西泠印社出版。1922年木活字本。二十六册。卷前存辛酉（1921）吴隐《印学丛书序》

《遁庵印学丛书总目》。丛书收入印学论著依次为：《印史》《印说》《印谈》《摹印秘论》《印典》《篆刻针度》《印学集成》《云庄印话》《历朝印识》《宝印集》《摹印述》《摹印传灯》《多野斋印说》《绩语堂论印汇录》《三十五举校勘记》《叶氏印谱存目》《治印杂说》。以上各种自1918《篆刻针度》《印谈》始，即以单行本形式陆续出版，每种均有各自题耑，以《印说》《治印杂说》殿后汇集成套。吴隐汇辑此丛书之意在于，将其与顾氏《篆学琐著》合并以观，则援古证今，一以贯之。

《篆刻要言》

印学著述。《篆刻要言》不分卷，张孝申著，中华书局出版。1927年铅印本。一册。卷前有凡例六则，1927年张景亮序文，1926年张孝申自序及篆刻要言目次。卷末附张氏自刻"印选"二十方，"附应备书帖印谱目录"十八种及何旭如篆刻要言跋。全书内容分八章二十一项，叙篆刻基本知识，适用于学校取为教材、家庭用于自修。所著实为南洋大学附属初中部工艺科教学所需教材而成。

《遁庵印学丛书》

《篆刻要言》

《东皋印人传》

篆刻印谱。《东皋印人传》二卷，清黄学圯辑撰，上海西泠印社出版。1929年铅印本。一册。卷前存道光十年（1830）陶澍《东皋印人传序》，李琪序，《东皋印人传目次》。卷上自黄济叔至范驹十三人，皆东皋之士；卷下自邵潜夫至李瞻云十五人，则寓居于此。各综述生平并附注文献来源。该传尚有道光十七年（1837）刻本存世。

《东皋印人传》

《陶玺文字合证》

玺印考证。《陶玺文字合证》不分卷，又名《陶玺文字合谱》，黄宾虹著，神州国光社出版。1930年影印本。一册。卷前存《说略》文字。全帙列举"古陶量器完全与古玺文字合者二事""古陶片器不完全与古玺文字合者五事""古陶量器与古玺文首字不同者一事""古陶片器与玺文第二字不同又第三四字略异者一事""古陶器文有玺印字及可确知为印文者共二十一事"五种情形30例。并附录98枚陶文陶片。该书本身无作者信息，1929年《艺观》杂志第三期所刊广告明言为黄宾虹著作。自陈介祺同治十一年（1872）发现鉴定古代陶文的认识后，即辨明许多陶

文是用玺印压抑而成，但只是根据陶文的形迹，此书则完成了陶文与玺印实物的例举对照证明。

《陶玺文字合证》

《篆刻入门》

印学论著。《篆刻入门》二卷，孔云白著，商务印书馆出版。1935年影印本。一册。卷前存《叙述》《篆刻入门目录》。全帙分识印、别篆、篆印、用刀、击边与具款、名家派别、印论、印质印钮与用具八个章节，并附用印法和制印色法。商务印书馆曾五次重版发行，其中1936年第二版、1937年第三版所用为半页11行，行28字重录本。1947年第四版和1948年第五版仍采"晨曦阁"本影印。1979年上海书店、1988年中国书店均采用1936年版重新影印，数十年来的不断推广使之成为影响最广的篆刻入门读物。

《篆刻入门》

《宣和印社出品目录》

印学书目。《宣和印社出品目录》不分卷，方节庵编，宣和印社出版。1936年铅印、影印本。一册。全帙26页，分为宣和印泥介绍，印谱目录，书籍目录，制印用品及现代名家王福庵、方介堪、吴仲珺、马公愚、唐醉石、陶寿伯、童大年、邹梦禅、赵叔孺、邓散木之篆刻润例。这是宣和印社出版的唯一一期书目，对于了解宣和印社的业务范围和规模甚具史料价值。

《厕简楼课徒稿》

《宣和印社出品目录》

《厕简楼课徒稿》

篆刻论著。《厕简楼课徒稿》六卷，又名《篆刻学》，邓散木编撰，约1939年自刊油印本。六册。各册卷端顶格题篇名，下署名"粪翁述"。全帙分为篆法篇、六书略、说文部首校释、刀法篇、章法篇、契事杂识六篇。在教程设置中特别强调识篆的重要性，要求学员以识篆写篆为先务，于前三篇尤须细心研索。该稿后经进一步整理，以《篆刻学》之名，于1979年正式出版。

《金石篆刻研究》

印学论著。《金石篆刻研究》，李健著，中国联合出版公司出版。1943年铅印本。全一册。卷前存《编辑略例》五则及目录。全书分三篇，第一篇四章，论述篆刻之释名及与金石学的关系等；第二篇十章，为印学史勾勒和制印操作技法等；第三篇十章，讲述与篆刻相关的印材、收藏、印人传、篆刻书目和印泥等知识。该书篇幅宏大，图例丰富，为民国时期对篆刻从金石学角度进行认识的代表性研究著作。开篇即言明："本篇为研究篆刻专书，而名曰金石篆刻者，以篆刻不能离金石学而独立也。"2019年上海书画出版社影印出版其手稿本。

《金石篆刻研究》

《印学三十五举、汉印义法两种合刊》

印学论著。《印学三十五举、汉印义法两种合刊》二卷，杜进高著，上海惜阴书斋出版。民国间铅印本。一册。全书由《印学三十五举》《汉印义法》两部分组成，前者以三十五则印话简述印章历史诸多方面，后者以诸多具体主题一一解析创作章法、刀法等技法。卷末附刊惜阴书斋"自怡印泥价目"及杜进高"三定篆润例"。

《张鲁庵所藏印谱目录》

印学书目。《张鲁庵所藏印谱目录》六卷，又名《鲁庵所藏印谱简目》，张鲁庵、高式熊著。1958年油印本。一册。卷前存癸巳（1953）王福庵序。卷末有癸巳高式熊跋。《简目》分卷著录为：卷一"秦汉以来官私印谱"81部，卷二"秦汉官私印摹刻本"20部，卷三"各家刻印"217部，卷四"各家集印"76部，附卷"鲁盦藏印编辑印谱"10部，合计404部。各谱记述虽成簿录，却横亘几乎整部印谱史。

《张鲁庵所藏印谱目录》

《宾虹草堂玺印释文》

玺印考释。《宾虹草堂玺印释文》二卷，黄宾虹著，吴朴整理手写。1958年影印本。一册。1958年王福庵序，"编例"四则。卷末附录《宾虹草堂藏古玺印》先后诸本自序六篇，例言二篇。全帙收录玺印239方，分为古玺（官玺、私玺）、白文小玺、朱文小玺、秦汉之间印（官印、通用印、私印）、汉魏六朝官印、汉玉印、汉私印、战国至汉肖形印八类。所采玺印条目业经罗福颐、王福庵审定。王福庵序云："自来释玺印皆散见而无专书，宾虹实为首创。"1995年曹锦炎据浙江省博物馆所藏黄宾虹捐献原稿，影印并释读成《黄宾虹古玺印释文选》，由上海书画出版社出版。

《宾虹草堂玺印释文》

《西泠印社志稿》

印学志目。《西泠印社志稿》六卷附编二卷，秦康祥、孙智敏编撰。1960年油印本。二册。册一卷前存孙智敏《西泠印社志稿序》。卷末有王福庵、秦康祥跋识。册二卷前存1958年孙智敏《西泠印社志稿附编序言》，卷末有1960年秦康祥跋。全帙册一以志地、志人、志事、志文、志物、志余分卷，册二则附录社藏金石之全文及增补社友之小传。两册

先后油印，成书过程中始终得王福庵审定。2003年影印注释本一册，署名王福庵审定、秦康祥编著、孙智敏裁正，余正注释，由浙江古籍出版社出版。

版钱君匋、舒文扬重订本，更名为《玺印源流》。

《西泠印社志稿》

《玺印源流》

《怎样刻印章》

篆刻技法论著。陈寿荣著。一册，32开本，上海人民美术出版社1963年5月出版。是书为篆刻知识与技法之普及性读物，分"印章的艺术价值和用途""印章的发展概况""刻印章方法与要求""刻印章的用具""结束语——对初学刻印者的建议"五章。1980年出版修订本，增入"名家印语摘编"一章。

《中国玺印源流》

印学论著。钱君匋、叶潞渊合著。一册，上、下两编，香港上海书局1963年出版。上编列"玺印及其来历""隋唐以后的印章""皖浙两派的篆刻""晚清以来的篆刻"四篇，略叙玺印篆刻发展历史。下编自古玺始，至齐白石等印人，对各时期、各派名家逐一介绍。吴湖帆题签，叶恭绰题扉，钱君匋、叶潞渊自序。1984年，于齐白石后又增若干印家，日本出版梅舒适翻译本，木耳社发行。1998年，北京出版社出

《古肖形印臆释》

古肖形印论著。王伯敏著。一册，16开本，上海书画出版社1983年9月出版。全书收考释文字六十则，辅以青铜器、石刻、帛画等参考图例，对百余方古肖形印进行分析、考订。附录《古代肖形印概述》《古代肖形印缀编》，就其内容分为"人事""走兽""飞禽"及"其他"四类，并对每方印之时代、形制、出处进行标注。

《古肖形印臆释》

《篆刻学》

篆刻技法论著。邓散木著。一册，上下二编，16开本，人民美术出版社1979年5月出版，后十数次重印。是书为作者20世纪30年代在上海办"厕简楼金石书法讲座"讲授篆刻的授课稿，1937年写成初稿，后几经修改补充完成。上编分"述篆""述印""别派""款识"四章，下编为"篆法""章法""刀法""杂识""参考"五章。各章引经据典，图文并茂，讲解入微，尤对章法剖析有独到见解。

《汉印分韵合编》

汉印文字汇录。上海古籍书店编。一册，32开本，上海古籍书店1979年10月出版。是书据《汉印分韵》正集、续集、三集按原韵重新整理编排而成，并新编部首索引。全书共收单字约二千余，集汉代印文一万五千多字。《汉印分韵》为清代袁日省集编，谢景卿续编，近人孟昭鸿续以三集，所收汉代文字古朴浑厚，字体勾摹较精，为重要之篆刻工具书。

《中国篆刻艺术》

印学论著。方去疾、陈振卿、单晓天、高式熊、顾振乐、韩天衡、潘德熙等集体讨论，韩天衡执笔。一册，32开本，上海书画出版社1980年11月出版。日本有翻译本。是书分"印章概论""刻印技巧""印章艺术简析"三章，附"有关篆刻家字号介绍"。全书文字简洁通俗，论及技法力去玄奥。所附古今印作皆精心选择，可供初学者学习借鉴。

《历代印学论文选》

历代印学论著汇录。韩天衡编订。二册，32开

本，成书于1983年，1985年9月西泠印社出版社出版，1999年8月编订再版。谢稚柳题签，陆俨少题扉，谢稚柳、钱定一序，韩天衡撰编例、后记。全书分"印学论著""印谱序记""印章款识""论印诗词"四编。每篇文字前有编者导语、作者传略、据何本校勘、传略出处等信息。谢稚柳评此书"钩陈揽玄，多有未闻未见者，兼之孜孜校勘，辨析舛讹，考释疑端，得六十万言，既赡且精，诚为古今印学丛书之大观矣"。

《历代印学论文选》

《中国印学年表》

印学工具书。韩天衡编。一册，32开本，上海书画出版社1987年1月出版。谢稚柳序，末附索引。1994年出版增补本。2003年又作补充，附录于韩氏主编之《中国篆刻大辞典》。2012年增订后出版第三版。本年表以编年形式辑录篆刻家、金石家、印学家、印谱编纂者之生卒、事略、印作，印谱、印学论著之成书年份、卷册，印坛史话、事件等，对印学发展有明显影响之作者、著录，近世出土有价值之玺印、泥封等。编年始于北宋景德年间，迄于近今，汇辑印人二千家，印谱书籍一千七百种。

《中国印学年表》

书后附来氏篆刻印面、边款图片六百余件。是书介绍来楚生篆刻艺术颇为全面，图文并茂。

《青少年篆刻五十讲》

篆刻技法论著。吴颐人编著。一册，16开本，天津人民美术出版社1987年1月出版。1993年经增补修订后更名为《篆刻五十讲》，上海人民出版社出版，后多次再版。钱君匋序，末附编者后记。是书集资料性、技巧性、趣味性为一炉。全书五十讲，篆刻史知识为大略介绍，凡有争议处，一般采用通行说法。基本技法中附有插图。附录为临摹资料、《篆法百韵歌》《历代篆刻家简表》《古文字资料图例》等。

《来楚生篆刻艺术》

印学论著。单晓天、张用博编著。一册。32开本，上海书画出版社1987年1月出版。全书分"从部分作品看来先生的思想与为人""刻印的过程""来先生的刻印与书画""来先生治印的渊源与发展过程""章法与风格""边款""刀法""隶书印及行楷草书印""肖形印""佛像印""结束语"十一个部分。唐云题签，

《中国书画家印鉴款识》

历代书画家、收藏家印鉴与款识汇录。上海博物馆编。二册，16开本，文物出版社1987年12月出版。启功题签，收录上起唐代，下迄现代已故名书画家、鉴藏家一千二百二十人印鉴、款识，共计二万三千余

《来楚生篆刻艺术》

《中国书画家印鉴款识》

件。印鉴多直接摄自书画真迹，均力求原大。编排以书画家、收藏家姓氏（另附道释人名）笔画为序，各人以印鉴列前，款识列后，顺序编号，分别起止。书画家、收藏家附小传，列生卒年代、字号、籍贯、民族、技能、著述等。是书对历代书画家及其作品研究、鉴藏有较大参考价值。

《印章艺术概说》

印学论著。韩天衡、孙慰祖著。一册，16开本，高等教育出版社1988年12月出版。谢稚柳题签。上编"双峰并峙相辉映，金石刻画源流长——印章艺术的产生与发展"，下编"追摹古人得高趣，别出新意成一家——印章艺术的入门与出新"，末附印论选辑，分"综论""欣赏""摹古""篆法""章法""刀法""意境"七则，行文深入浅出、简明扼要。

《印章艺术概说》

《中国古今名印欣赏》

印学论著。吴颐人著。一册，16开本，三秦出版社1988年12月出版。全书分"古玺（官玺）""古玺（私玺）""秦印""汉印（玉印、将军印）""汉印（缪篆印、鸟虫书印、肖形印、四灵印）""封泥与花押""隋唐以来官印""文何派""皖派""浙派""邓石如""吴熙载""赵之谦""吴昌硕""黄士陵"等二十四章。文字通俗易懂，旨在提高读者欣赏能力。论及古印部分兼及印史，流派印部分则适当介绍印家生平事迹。钱君匋题签，洪丕谟、舒文扬序。

《散木印艺》

印学论著。单晓天、张用博编著。一册，32开本，上海书画出版社1992年6月出版。全书介绍邓散木篆刻艺术，分"散木先生治印的几个阶段""散木先生有关章法论述与作品""散木印艺的重要特征——大小篆糅合于一体""散木先生刻金玉印章的独特成就""简化字印""仿元押及肖形印""刀法""款识"八章。附邓散木作品甚多。

《怎样学篆刻》

篆刻技法论著。王琪森著。一册，32开本，上海文化出版社1994年7月出版。全书分"篆刻技巧""篆刻源流"及"篆刻艺理"等三编，附录"篆刻的工具、材料及资料"和作者篆刻选例。

《篆刻家的故事》

印学论著。吴颐人、杨苍舒编著。一册，32开本，上海书店出版社1993年10月出版。全书收录上起文彭、何震，下至曾绍杰、王北岳等古今六十位印人故事。选录以故事流传、事迹动人为标准。有洪丕谟序，末附《历代篆刻家简表》。

《天衡印谭》

印学论著。韩天衡著。一册，32开本，上海书店出版社1993年10月出版。是书汇集作者历年来发表的印学文章七十五篇，论及历代印谱、印著，明清印人、印派及其印风等，亦有篆刻审美、篆刻技法、篆刻评析和印石鉴赏等内容。有储大泓序、何愈春撰《铁笔春秋四十年》、施叔青撰《韩派篆刻艺术》、孙慰祖跋。

《天衡印谭》

《篆刻器具常识》

篆刻技法论著。符骥良著。一册，32开本，上海书画出版社1993年12月出版。《篆刻入门丛书》之一。全书分"印泥""印材""篆刻所用之工具及材料""印钮"等四章。

《篆刻印文常识》

篆刻技法论著。吴瓯著。一册，32开本，上海书画出版社1993年12月出版。《篆刻入门丛书》之一。全书分"篆刻印文源流""印文的运用""印文的书写""印文笔画的处理""篆刻印文常见弊病""印文可参用的文字"等六章。

《篆刻章法常识》

篆刻技法论著。庄新兴著。一册，32开本，上海书画出版社1993年12月出版。《篆刻入门丛书》之一。全书分"关于篆刻布局和章法的关系""历代印章布局""篆刻的章法""合理灵活地运用章法"等四章。是书辅以大量印蜕，介绍篆刻章法知识较为详细。

《篆刻刀法常识》

篆刻技法论著。童衍方著。一册，32开本，上海书画出版社1993年12月出版。《篆刻入门丛书》之一，全书分"刀法概论""刻刀的选用""刀法介绍""用刀琐谈""历代玺印用刀简析""明清流派印章"六章。文字通俗易懂，宜于初学。

《印款刻拓常识》

篆刻技法论著。潘德熙著。一册，32开本，上海书画出版社1993年12月出版。《篆刻入门丛书》之一。全书分"边款技法、拓法""明清名家印跋例话"及"近代名家印款"三章，图文并具，系统明了，便于初学。

《篆刻欣赏常识》

篆刻技法论著。汤兆基著。一册，32开本，上海书画出版社1993年12月出版。《篆刻入门丛书》之一。全书分"章法美""刀法美""书法美""字法美""时代美""流派美""意境美""款式美""形

象美""边款美""钮首美""材料美"十二章。是书辅以大量图例，论述如何欣赏篆刻艺术，末附结语。

《中国印章鉴赏》

印学论著。刘一闻著。一册，32开本，上海书画出版社、万里机构1993年12月联合出版。作者自序，是书分"中国印学史上的两个艺术高峰""印章艺术技法与鉴赏""印章材料与鉴赏""印章的作伪与鉴别"四章。附大量印蜕、边款、印石照片等，对爱好者多有裨益。

《两汉官印汇考》

印学论著。马承源监修，孙慰祖主编。一册，16开本，上海书画出版社、香港大业公司1993年联合出版。考释部分列五卷，第一卷"帝、后、朝官及其属官印"，第二卷"州、郡、县、道官印"，第三卷"王、侯国邑官印及封爵印"，第四卷"未明辖属之职官印"，第五卷"边远地区民族官印"。共计收录两汉及新莽职官印章七百四十四方，封泥六百八十八方，共计一千四百三十二方，均予断代并注明释文、材质、钮式、

《两汉官印汇考》

尺寸、收藏单位、著录等信息。孙慰祖撰《前言》，附录《两汉及新莽官印钮式》《两汉及新莽官印、封泥部分断代标准品简表》及本书所收新出官印简目、资料来源、主要征引书目。此书开职官印章与封泥综合考释之先河。

《说印》

印学论著。桑行之等编。一册，32开本，上海科学教育出版社1994年10月出版。收录历代印学著作六十三种。"印说"部分收录自唐李阳冰《论篆》至近现代寿石工《篆刻学》共三十八种，"印纪"部分收录自明甘旸《印章集说》至近现代张俊勋《关中印人录》共十二种，"印考"部分收录自明杨士修《周公谨印说删》至近现代陈直《汉封泥考略》共十一种，"印图"收录近现代丁仁《西泠八家印选》、方约《晚清四大家印谱》两种。附彩图三十二页。是书所录著作以原本影印，原书缺误未作校勘。

《说印》

《古今玺印评改》

篆刻技法论著。张文康著。一册，16开本，上海

远东出版社1995年12月出版。程十发题签。是书选取战国古玺、秦汉印至近现代印人刻印八十四方，逐一在章法、篆法上作修改，列有原印及修改后的图片，于印下附评析及修改步骤等，诚为一家之言。

《印章》

印学论著。刘一闻著。一册，32开本，上海古籍出版社1995年12月出版。《文物鉴赏丛书》之一。是书分"中国印章起源说""先秦古玺之美""流派开山说文彭""篆刻欣赏与'三法'""斋号印与别号印""闲章不闲"等五十一节，论述印章发展历史及欣赏与鉴别方法等，附印章、印石彩图及历代玺印图例。

《印章鉴赏与收藏》

印学论著。顾惠敏著。一册，32开本，上海书店出版社1996年3月出版。《古玩宝斋丛书》之一。扉页有程十发题签，丁法章总序，末附作者后记。是书分"概述""印章艺术的鉴赏""印章钮饰的鉴赏""印章材质的鉴赏""印章的收藏"等五章，随文附印蜕、印石、印谱等图片。另有《中国印章印谱拍卖行情要览》等。

《中国印石图谱》

篆刻印石图录。童辰翊编著。一册，16开本，上海远东出版社1996年9月出版。韩天衡题词并撰《印石三说》代序，另有《印石概述》一文。全书分寿山石、青田石、昌化石、巴林石及其他类五部分介绍印石，皆彩色照片，系以石种介绍、印石年代、尺寸、边款、钮制、印章篆刻者等。附《印石分类表》及《中国印石拍卖行情参考一览表》等。全书收录图片近千幅，名石精品荟萃。

《古瓦当文编》

古瓦当文字汇录。韩天衡主编，张炜羽、郑涛编。一册，16开本，世界图书出版公司1996年11月出版，韩国有翻译本。韩天衡序。收录瓦当文上起秦汉，下迄南北朝，计单字三百三十三个，重文三千四百一十八个，合文三个。以宋体为字头，按笔画顺序排列，字头下配以小篆，瓦当文下注明文字出处。

《古瓦当文编》

《秦汉金文汇编》

秦汉金文图录及文字汇录。孙慰祖、徐谷甫编。一册，16开本，上海书店出版社1997年4月出版。孙慰祖撰《秦汉金文概述》。是书主要辑录秦汉金文，存个别魏晋器，分上下二编。上编收器铭五百八十五件，分食器、酒器、水器、乐器、度量衡及杂器等类别。有纪年者按年代为序排列，皆注释文。下编为秦汉金文字汇十五卷，共收单字七百八十二个，重文五千八百六十二个。按《说文》为序，每字下注明所在器名，并附检字表。

《秦汉金文汇编》

撰《闲话篆刻》代序，末舒氏后记，褚大为跋。

《古今百家篆刻名作欣赏》

印学论著。吴颐人、舒文扬编著。一册，32开本，学林出版社1997年8月出版。洪丕谟题词。是书选收上起明代文彭、何震等，下迄当代韩天衡、童衍方、李刚田等，共计一百位印家，每人选刊三至四方代表作，略述印家生平及艺术取法与风格，并就所录作品逐一评析。后舒文扬修订，增补若干位六十岁以上当代篆刻家，共计古今印人一百二十位。16开本，2014年6月学林出版社出版，褚大为题签，吴颐人题写联句，舒文扬

《中国篆刻》

印学论著。刘一闻、吴友琳著。一册，32开本，上海古籍出版社1997年9月出版。《中华文明宝库丛书》之一。柳斌题辞。全书分"印章的起源和流变""明清及近现代印章流派""印章的创作"三章。是书面向中学生和具有中等文化程度者，注重知识性、综合性、科学性、思想性和可读性。

《印章》

印学论著。孙慰祖著。一册，32开，上海人民美术出版社1998年2月出版。《艺林撷珍丛书》之一。是书从"古朴瑰异的战国古玺""意趣率真的秦代印章"谈起，直至"各具风采的晚清印家""异彩纷呈的明清印钮"，配图丰富，文章系统全面。

《孙慰祖论印文稿》

印学论著。孙慰祖著。一册，16开本，上海书店出版

《古今百家篆刻名作欣赏》

《孙慰祖论印文稿》

社1999年1月出版。作者自序、后记。是书收录作者十五年来发表有关印史、印艺研究文稿以及篆刻艺术介绍性文字，共八十八篇，四十余万字。文中附大量图例。

《篆刻问答一百题》

印学论著。汤兆基著。一册，32开本，上海书画出版社1999年6月出版。是书以问答形式论及玺印篆刻历史、赏析、技法、印材、器具等诸多方面，计一百则。末有附题五则，述及笔、墨、纸、砚及季节、月令别称。

《天衡印话》

《印章三千年》

印学论著。蔡国声著。一册，32开本，上海文化出版社1999年7月出版。作者撰《中国民间印章收藏的意义与前景》代前言，末附后记。是书分"印章的渊源流变""印钮款式综述""不同材质的印章""多彩的印石世界""印章的真伪鉴别""民间印章收藏面面观"六章，有彩图八十五帧。

《天衡印话》

印学论著。韩天衡著。一册，16开本，上海科学技术出版社、台湾南天书局2000年1月出版。郑明序及作者自序。是书以作者学印五十年之所得，论及印史、文字、赏析、技法、掌故、谱录、鉴藏、印材、钮式诸方面，共十五章，如"散论——传统万岁，出新是万岁加一岁""文字——字正为本，求姿求趣""用刀——运刀如运笔，贵在融而一""章法——十音为章，凤翔龙翔""意趣——不可无一，不可有二""故事——索陈识微，夕拾晨花""款识——秦汉本未备，明清开新天""印谱——集萃三千年，嘉惠在印林"等，末附《印人小传》。

《两罍轩印考漫存》

古官私印汇考著录。清吴云撰辑。一册，20开本，上海书店出版社2000年6月出版。原书五册九卷，共存印一百七十三方，均为张玙摹刻自《二百兰亭斋古铜印存》，其中官印一百十四方，私印五十九方。每印后有吴氏按印之形制、篆法加以审考文字。吴云题签及作序，成书于光绪七年（1881）。影印出版时不分卷，并对版式有所调整。

《诗屑与印屑》

印学论著。徐正濂著。一册，32开本，大象出版社2000年7月出版。李刚田总序，作者撰《我和篆刻》一文，附作者印作十二方。全书涉及古今玺印、篆刻作品、印人，旁及日本印坛。分"井底人语""诗屑与印屑""听天阁读印杂记""听天阁闲话""月旦集"五部分。作者现身说法，颇多真知灼见。

《韩天衡刻印》

篆刻技法论著。韩天衡著，沈一草编文。一册，32开本，上海人民美术出版社2001年1月出版。韩天衡题签。是书分篆刻、名家作品、彩图三部分，介绍篆刻相关知识，演示起稿、选石、上稿、用刀、钤印等过程，附名家作品和玺印、篆刻、印材等彩图。随书附作者刻印示范VCD，以便爱好者直观学习。

《篆刻病印评改200例》

篆刻技法论著。韩天衡著。一册，32开本，中国青年出版社2001年5月出版，同年再版。有王琪森撰《探幽抉微　金针度人》一文及作者绪言。上编"课徒印稿评改"，系作者课徒三十年为学生评改印作之实例，注重因材施教，在技法上予以指导的同时给予创作观念之引导。下编"自创印稿评改"，从构想、起稿、运刀、修改、得失等角度全面展示、一一剖析创作过程。金针度人，洵多启发。

《印里印外——明清名家篆刻丛谈》

印学论著。孙慰祖、俞丰编著。一册，上海书店出版社2001年8月出版。另有台湾汶采有限公司本，32开本，上、下两册，2000年8月出版。全书收录自《从文彭的牙章谈石章》至《篆刻之难》共计八十五篇文字，涉及明文彭至清黄士陵五百年间印人、印作、印史及印外等诸多方面。前有孙慰祖《写在前面》一文。孙氏云："我们尝试撇开以往的写作套路，把普及的课题当作研究的任务来做，把研究的课题以散文化的形式来表述。"故是书呈现了大量的学术信息，且行文严谨活泼。

《印里印外——明清名家篆刻丛谈》

《篆刻技法图典》

篆刻技法论著。庄新兴编著。一册，16开本，上海书店出版社2002年6月出版。全书分"字法编""章法编""铸刻法编""款识法编""印语法编""附录"六编，图例甚夥，以图文形式展现篆刻艺术技法特点。

《封泥：发现与研究》

印学论著。孙慰祖著。一册，32开本，上海书店出版社2002年11月出版。全书分为六部分："概述"论及古代封泥发现与使用，史籍中有关封泥、封检的记载，封泥研究意义；"封泥的出土、收藏与记录"述及四川、关中等地出土之封泥，山东等地发现之封泥，五十年代以来考古发掘出土之封泥；"封泥及封泥文字的研究"论述封泥和古代封缄方式，封泥文字和古代官制、历史地理的研究，封泥和古代印制；"封泥的断代"分战国、秦代、西汉早期、西汉中期、西汉晚期、新莽时期、东汉前期、东汉后期加以论述；"封泥的辨伪"阐述封泥文字和印式的时代风格，印文官称和印制，封泥的形态特征；"附录"列封泥著录，封泥研究论著论文。书

中随文附大量封泥实物及拓片图片。末作者后记。

《封泥：发现与研究》

《上海博物馆藏品研究大系——中国古代封泥》

印学论著。孙慰祖著。一册，8开本，上海人民出版社2002年12月出版。有陈燮君总序、作者前言，书末列主要参考文献。全书分"馆藏封泥的来源与概况""封泥的发现与研究""馆藏封泥的断代""封泥的辨伪""馆藏封泥所见秦汉制度史料"五章。

《可斋论印新稿》

印学论著。孙慰祖著。一册，16开本，上海辞书出版社2003年3月出版。作者撰《有眷恋而生的情结》一文代序，末附《可斋随想三则》《〈孙慰祖印稿〉后记》《后记》。收录作者1998年以来所撰论文、随笔等三十五篇，书中附大量印章、印钮等图例，内容涉及玺印起源与断代辨伪、印章文字考释、古代封泥官印制度以及文人篆刻专题探讨和研究。其中对宋元官私印系统研究，颇具开拓性。

《可斋论印新稿》

《战国玺印》

印学论著。庄新兴著。一册，32开本，上海书画出版社2003年8月出版。《历代印风系列》丛书之一。全书分为"战国玺印概况""战国玺印的文字""战国玺印的布局""战国玺印的制作""历代仿效战国玺印的情况"五部分。是书论及战国玺印的内容、使用、分域、字法、章法以及制作方法等，为了解和学习战国玺印的重要参考资料。

《中国篆刻大辞典》

综合性篆刻工具书。韩天衡主编。一册，16开本，上海辞书出版社2003年11月出版。韩天衡题签，柴子英、钱定一、孙慰祖、刘一闻、徐正濂、童辰翊、张炜羽、陈道义等撰文，历时十五年乃成。是书为大型综合性篆刻专科辞典，涵盖中国篆刻学诸多方面，为印学研究之重要工具书。正文分列"名词术语""印人""印谱""论著""名印""流派社团报刊""印材""器具"八个门类。共收词目八千二百余条，配人物像、书影、印蜕、印钮、器具、篆文碑帖等各种图例一千九百余幅。附录有《中国印学年表》《中国印学社团成立简表》《历届全国篆刻作品展览获奖及参展作者名单》

《历代篆文碑帖》《中国印人室名别称字号表》《词目笔画索引》及后记。

《中国篆刻大辞典》

《篆刻10讲》

篆刻技法论著。李文骏、沈伟锦著。一册，32开本，上海书画出版社2003年12月出版。《中国书法名家讲座丛书》之一。全书分"至尊为玺——古玺、秦印""印之宗汉——汉印""明清风采——明清流派""以篆为宗——篆法""奏然奏刀——刀法""谋篇布局——章法""先利其器——篆刻用具与印材""心摹手追——摹印""铁笔书法——边款""笨鸟先飞——创作谈"十章。

《印章艺术及临摹创作》

篆刻技法论著。刘一闻主编。一册，24开本，上海书店出版社2004年1月出版。刘氏自序。是书以印章发展史为序，介绍印史同时突出临摹与创作，凸显技法的理论依据和可操作性。分"先秦古玺篇""秦汉印篇""魏晋南北朝印篇""隋唐宋元印篇""明清流派印篇""近现代流派印篇""印款篇"七部分。

《印材收藏》

印学论著。袁慧敏著。一册，32开本，上海书店出版社2004年9月出版。《文物鉴赏丛书》之一。祝君波序，末附作者后记。全书分"印材概述""印材收藏的魅力""怎样收藏印材""中国印章最新拍卖行情表"四部分。是书辅以彩图论述印材之美，系统介绍鉴定知识和市场价格走向，为篆刻家、收藏家和印材爱好者提供参考。

《印材收藏》

《来楚生篆刻述真》

印学论著。张用博、蔡剑明著。一册，16开本，东华大学出版社2004年11月出版。有张用博题词、前言，末附"来楚生年表"。是书分"二十世纪的印坛概况""来楚生名号考释""来楚生的生平简历""来楚生的篆刻与绘画""来楚生篆刻的内涵""来楚生篆刻的渊源与发展""来楚生篆刻的操作程序""章法与风格（附秦汉古印对照）""边款""刀法""肖形印""隶书印及楷行草书印""书外拾遗""品味三绝"十三章。是书全面细致研究、探讨来楚生篆刻艺术成就，为学习、借鉴及收藏鉴赏来氏篆刻提供参考资料。

《中国闲章萃语总汇》

篆刻工具书。陆康编。一册，32开本，上海书画出版社2005年6月出版。韩天衡序。2008年7月，上海书画出版社出版增补本，分列"修养""励志""吉语""禅意""山水""景观""翰墨""书斋""蔬果百卉""虫鱼鸟兽"等十类，收录古今闲章萃语，并附大量古今名家印蜕。2016年8月，再行修订增补，新增"养生"与"感怀"两类，编成《新编闲章粹语》，上海书店出版社出版，有韩天衡、胡建君序。

《玺印篆刻真赝鉴识特辑》

印学论著。俞丰著。一册，32开本，上海画报出版社2005年7月出版。《中国艺术品鉴赏丛书》之一。是书分"真赝鉴识""鉴定研究""收藏考订""古今收藏印鉴选粹"四部分。末附参考文献及作者后记。全书附图片作真赝对比，考释入微，尤于赵之谦、齐白石篆刻鉴定研究有独到见解。

《篆刻小辞典》

综合性篆刻工具书。韩天衡主编。一册，32开本。是书为小型综合性篆刻专科辞典，正文分列"名词术语""印人""印谱""论著""流派社团报刊""印材""器具"七大门类。收词目三千余条，配人物像、书影、印蜕、印钮、器具等各种图例。前有出版说明、凡例、分类词目表，附录为《中国印学社团成立简表》《历届全国篆刻作品展览获奖及参展作者名单》《词目笔画索引》。此书系在保持《中国篆刻大辞典》基本框架和主要内容的前提下，精选其中三分之一内容，并进行必要的修订，所录资料一般截止于2004年。上海辞书出版社2004年12月出版。

《赵之谦经典印作技法解析》

篆刻技法论著。舒文扬著。一册，32开本，重庆出版社2006年5月出版。《历代篆刻经典技法解析丛书》之一。李刚田作丛书总序，末舒氏后记及参考书目。全书分绪论和"赵之谦篆刻的篆法特征""赵之谦篆刻的章法构成""赵之谦篆刻的刀法技巧""赵之谦篆刻的边款赏析""赵之谦篆刻的临摹要领""赵之谦篆刻艺术的发展及在现当代的影响"六章。是书力避空谈，图文并茂，为赵之谦篆刻艺术爱好者提供解读方法。

《改"瑕"归正——韩天衡评印改印》

篆刻技法论著。韩天衡著。一册，24开本，上海书画出版社2006年7月出版。茅子良序。上编为"评改课徒印稿"，计八十二篇；下编为"评改自创印稿"，计九十六篇。是书为作者经验之谈，可谓金针度人。

《改"瑕"归正——韩天衡评印改印》

《点击中国篆刻》

印学论著。韩天衡、陈道义著。一册，16开

本，上海人民美术出版社2006年8月出版。韩天衡题
签，韩氏撰《篆刻之道》一文代序，末陈氏后记。
是书分"神秘的印章起源""各具特色的春秋战国
古玺印""丰碑耸立的秦汉印章""恣肆放浪的魏
晋南北朝印章""多元一体的隋唐印章""实用与
艺术逐渐分野的宋元印章""异军突起的明代流派
篆刻""气象万千的清代流派篆刻""继往开来的
民国篆刻""篆刻艺术美"等十章，各章分若干节
展开论述。

《点击中国篆刻》

《可斋论印三集》

印学论著。孙慰祖著。一册，16开本，上海辞书
出版社2007年8月出版。是书为《孙慰祖论印文稿》
《可斋论印新稿》后又一本印学研究文集。收录《中
国古玺印的特质与汉印体系》《从"皇后之玺"到
"天元皇太后玺"——陕西出土帝后玺所涉印史二
题》《封泥、印章所见秦汉官印制度的几个问题》等
作者近四年中所撰印学文稿三十余篇。涉及古玺印断
代与辨伪，出土印学资料与中外古代印迹考订，印人
与印人群体研究等诸多方面。文章严谨崇实、开掘深
入，多新论题、新视角、新资料、新观点。

《可斋论印三集》

《上海现代篆刻家名典》

篆刻家名典。林子序主编。一册，32开本，上海
人民美术出版社2008年1月出版。韩天衡前言。是书
为上海地区现代篆刻家名典，收入对象为1949年10月
1日后活跃于上海篆刻领域的印家，从事篆刻创作的
市级书法家（美术家）协会会员、篆刻作品入选市级
以上展览或在篆刻领域卓有成就的美术工作者，共计
二百三十一家。入编内容包括篆刻家姓名、字号、斋

《上海现代篆刻家名典》

名、艺术简历、师承、成就等，亦收入其专业职务、篆刻作品、自用印章及款署等。

《篆刻技法入门》

篆刻技法论著。符骥良等编著。一册，18开本，上海书画出版社2008年1月出版。全书分"器材篇""印文篇""章法篇""刻法篇""款识篇""欣赏篇"六篇，每篇分若干章节，末附结语。是书以该社1993年12月版《篆刻入门丛书》6种合集为一，经潘德熙修改，删去前后重复交错的图文贯通完整，实用性艺术性较强。

《篆刻三百品》

印学论著。韩天衡主笔，张炜羽、张铭、顾工、李志坚编著。一册，16开本，上海书画出版社2009年8月出版。韩天衡题签，韩氏撰《重温经典　濯古来新》一文代序。是书选古今玺印三百有奇，每印从印里印外作深入品评剖析。所录印上自商代"亚禽"等三钮，下迄方去疾刻白文方印"敌军围困万千重，我自岿然不动"，前后跨越三千年。末附"印人小传"

《篆刻三百品》

"常用印谱、工具书目""商周秦汉篆文举例""历代铸、凿、刻印实例""周秦汉魏晋南北朝印钮选例"。

《历代玺印断代标准品图鉴》

印学论著。孙慰祖著。一册，16开本，吉林美术出版社2010年3月出版。作者撰《古玺印断代方法概论》一文，末附《资料来源及参考书目》及后记。是书收录历代玺印考例二百件，上自商玺"兽面纹玺"，下迄清"王士禛印"。每例注明玺印时代、释文、材质、钮式、尺寸、收藏单位等信息，并作精要之考释和品评。所录玺印三分之一以上为近几十年新发现或考古发掘出土之重要资料，既可助读者了解中国玺印文字、形制及印章制度嬗变之过程，亦可为玺印艺术研究者提供鉴别之依据。

《徐正濂篆刻评改选例》

印学论著。徐正濂著。一册，16开本，湖南美术出版社2010年5月出版。侯开嘉撰《一本授人以渔的好书》为序一，管继平撰《铁笔点石　金针度人》为序二，末附作者后记。是书为作者评改学生篆刻作品一百三十方、文字一百三十篇，评析具体、细致、独到，言语力避枯燥，对初学者和创作到瓶颈期篆刻者有不同程度的启发。

《韩天衡篆刻艺术赏析》

印学论著。韩天衡著，张炜羽文。一册，12开本，上海辞书出版社2010年6月出版。韩天衡题签，末附张氏《品印后记》。是书收录韩氏篆刻作品计五十六方，附墨拓、边款、印面及印身彩照，佳作放大至二十余厘米。每印系以释文、材质及赏析文字一则。所论百余字，然广涉印里印外而言简意赅。

《中国印章——历史与艺术》

印学论著。孙慰祖著。中英文版。一册，16开本，外文出版社2010年出版中文版，2011年出版英文版。作者自序。全书分绪论"古代印章世界与中国玺印的特质"及"中国玺印的起源与早期发展——先秦""统一封建王朝的形成与秦汉印制的确立——秦汉""从因循到恣放——魏晋南北朝""印制鼎革与秩序重建——隋唐五代""印风格局的多元演化——辽宋夏金元""古玺印时代的终结——明清""文人印章艺术的兴盛——明清篆刻流派""经典与演绎——近现代篆刻与篆刻家群体""明清篆刻的鉴藏与印章艺术的立体元素"九章，末附《历代印人简表》《中国历代纪年表》及后记。是书以全新论述理念与框架，打通长期存在的古玺印学领域与篆刻艺术领域不同之研究方向和两套话语系统的分离状态，以艺术的、学术的线索贯穿始终，并且多侧面解读中国玺印篆刻的历史信息。书中将古玺印制度性发展与艺术风格演化分析评判相互关联，体现印章风格转变与社会政治、人文背景、艺术观念的关联；将文人篆刻的发生发展置于社会环境、文化形态与艺术家生存等多种因素中加以论析，避免"人物——作品"单一线索和对印人及作品技法作过多细琐的描述。在贯穿印史、印艺发展演进两条主线的同时，亦纳入收藏、著录、鉴定、创作理论这些作为学科内容的印学议题和应用性的内容，以兼顾中外不同的阅读群体。韩天衡评是书"为中外深入了解中国印章提供了一部具有学术前沿性和经典意义的专著"。2016年7月中国出版集团东方出版中心以《中国玺印篆刻通史》为名再版。

《可斋问印·印语》

印学论著。孙慰祖著。一册，16开本，西泠印社出版社2011年10月出版。是书收录作者二十余年来发表的有关玺印篆刻研究的论文片段，及其篆刻创作中刻于边款的文字，分作"前世今生·论史篇""鉴微识著·审美篇""印里印外·问学篇""闲言散语·印跋篇"四大板块，共计二百二十四则。此书所论涉及印史印艺的诸多方面，可见作者对"印之为艺"与"印之为学"两个范畴内点和面的独立思考。

《篆刻鉴赏》

印学论著。刘水著。一册，16开本，上海人民美术出版社2011年5月出版。《中国普通高等学校公共艺术课程系列教材》之一。李新作丛书《总序》，末附印人档案。全书分"混沌初开　乾坤朗朗——奇诡绚丽的古玺""规整工致而鲜活灵动的秦汉玺印""雪笺中的那几抹朱红——盛世里的唐宋收藏印""松雪斋的复古宣言——赵孟頫与圆朱印""文人印之叶嫩花初——'文何派'竖起文人印的大旗"等十三节。是书图文兼具，适于学生选修阅读。

《中国篆刻流派创新史》

印学论著。韩天衡、张炜羽著。一册，16开本，

《中国印章——历史与艺术》

上海书画出版社2011年8月出版。韩天衡题签，王立翔撰《篆刻艺术发展动力的史学诠释》。全书分绪论及"明代流派印风""清代流派印风""二十世纪流派印风""流派篆刻边款艺术的创新脉络"等四章。是书以篆刻发展史观和流派孳变视角，从五百年篆刻艺术史中遴选四十六位流派的开创者和发展大家，通过对入选者的代表作进行细致入微的分析，梳理流派篆刻的艺术价值和创新意义。

《中国篆刻流派创新史》

《篆刻考级：1—10级》

篆刻技法论著。张炜羽撰文。一册，16开本，上海书画出版社2012年6月出版。全国美术考级专用教材之一。本书分篆刻考级一级至十级共十章。每章分列"考试要点分析""历年试卷评析""模拟指导"三节。前有《全国美术考级大纲·篆刻》，末附常用参考书目。

《古典篆刻的人文意蕴》

印学论著。丁建顺著。一册，32开本，上海人民出版社2012年11月出版。系《华东政法大学科学研究院社科文库》第三辑，杜志淳前言，何勤华总序。全书列"金石书法与篆刻艺术""文人治印的肇

始""吴门风流""徽派俊彦""明清之际的篆刻高手""康乾盛世的印坛""扬州八怪与篆刻""浙派的创立""徽派中兴"等十六章。

《海派篆刻研究》

印学论著。顾琴著。一册，32开本，荣宝斋出版社2012年12月出版。《中国书法研究系列丛书》之一。是书分"绪论""'海派篆刻'的社会学关照""'海派篆刻'的商业性格""'海派篆刻'的文化性格""'海派篆刻'的风格学关照"五章，附录《就"海派篆刻"议题与韩天衡先生访谈》。是书对了解海派篆刻由来及其发展，海派篆刻风格内涵有参考价值。

《海派篆刻研究》

《篆刻基础八讲》

篆刻技法论著。顾振乐著。一册，16开本，上海书画出版社2013年8月出版。《朵云名家·艺术讲堂》丛书之一。分"何谓篆刻及其艺术价值""印章的起源及名称嬗变""印史概略""明清流派概说""识篆和学篆""技法研究""款识艺术""拓款工艺"八讲。自序，末附作者篆刻作品选。是书据20世纪80

年代后期，作者担任上海师范大学书法进修班篆书、篆刻教学时所用教材编写而成。

《梅花知己：民国文人印章》

印学论著。管继平著。一册，16开本，上海辞书出版社2014年8月出版。徐正濂题字，刘一闻序。全书收录作者文章三十一篇，如《罗振玉：出秦入汉自淡雅》《易孺：平生得力唯一"宽"》《陈师曾：才高不薄雕虫技》等。是书资料丰富，兼具可读性与专业性。

《海上印坛百年：近现代海上篆刻研究文选》

印学论著。韩天衡主编，执行主编孙慰祖，本册主编舒文扬。一册，16开本，上海书画出版社2014年9月出版，《海上印坛百年：近现代海上篆刻研究系列》之一，有周志高序。是书收录1986年至2013年间关于海上印坛史事、印家事略及海上印风研究文章共计四十五篇（组），分"总论""人物介绍""艺术风格""行踪、印谱考释"四部分。是书汇辑众多专

家和研究者关于海上印坛的研究成果，是海上印学研究的重要学术资源。

《海上印坛百年：近现代海上篆刻学术研讨会论文集》

印学论著。韩天衡主编，执行主编孙慰祖，本册主编孙慰祖。一册，16开本，上海书画出版社2014年9月出版。《海上印坛百年：近现代海上篆刻研究系列》之一，孙慰祖序。全书收录孙洵《论近现代海上篆刻艺术的史地特质、人文背景与领军人物》、王琪森《论海派篆刻的群体构成和风格取向》、舒文扬《近现代篆刻史上的沪籍印人群体》等论文三十四篇。是书所录诸文以海上印坛为研究目标，披露颇多珍贵资料，所论多有创见，可谓海上印学研究的一次学术大集结。

《隋唐官印研究》

印学论著。孙慰祖、孔品屏著。一册，16开本，上海书画出版社2014年12月出版。孙慰祖撰《隋唐官印研究的新认识》代序，书末有孙慰祖后记。上编"隋唐官印考释"，分凡例、隋唐官印目录、隋代官

《海上印坛百年：近现代海上篆刻研究文选》

《隋唐官印研究》

印、唐代官印；下编为"隋唐官印论稿"，收录孙慰祖专文四篇、孔品屏专文两篇。附录为孙慰祖撰《唐代私印鉴别初论》《唐宋元私印押记初论》。是书为作者历经十余年，通过由官而私、由内而外、由前而后、由实物到文献的全面考察，庋集大量珍贵图片，以图文并茂形式对隋唐官印印制与形态进行学术解读，填补研究领域空白。

《百年篆刻名家研究——以西泠印社为例》

印学论著。丁建顺著。一册，16开本，上海人民出版社2015年12月出版。系《华东政法大学科学研究院社科文库》第六辑，曹文泽总序，叶青前言。全书分"创社四君子""历任社长""早期精英""俊彦汇聚""中兴功臣""篆刻高手（上）""篆刻高手（下）""海外社友"八章。

《古今篆刻家八十人画传》

古今篆刻家画传。吴颐人、苏文编著。一册，16开本，上海科学技术文献出版社2016年7月出版。吴颐人签并序。是书收录古今篆刻家八十人，上起明代文彭，下迄近现代吴朴，每家均录篆刻家简介及其代表作品若干，附苏文作画像一帧。此书图文合璧，介绍古今篆刻家别开生面。

《可斋论印四集》

印学论著。孙慰祖著。一册，16开本，吉林美术出版社2016年8月出版。王德彦序，末附《思考的结果往往就是一些片段——〈可斋问印〉后记》《别让我再想起哈佛校规——〈中国印章：历史与艺术〉后记》《不送书的N个理由》三文及后记。是书收录作者2007至2015年所撰有关玺印、封泥和篆刻史研讨之文稿计三十七篇，论及玺印起源、玺印断代鉴别、中国古代官印制度的变革与对外流播、文人篆刻发育条件、明清篆刻史个案等。是书可见作者在印史研究领域中宏观与微观的融通，且多有创见。

《可斋论印四集》

五

印论

概　述

　　古代印论是继诗论、文论、书论、画论之后出现的文艺理论类型，其内容涵盖广泛，包括历代玺印制度、官职地理考证、篆刻技法、篆刻美学思想等多个方面。上海（包含历代地理沿革）地域范畴内最早出现的印论家当推北宋著名文人米芾，他曾出任青龙镇（今上海青浦白鹤镇）镇监，所著《书史》《画史》中多有论印之语；元代则有曾任松江路同知的俞希鲁作《杨氏集古印谱序》等。明清时期，与上海密切相关的重要文人学者如顾从德、陈继儒、李流芳、董其昌、程瑶田、王鸣盛、瞿中溶、王国维、罗振玉等，均留下了彪炳千秋的印论名篇；篆刻家中杨士修、鞠履厚、冯承辉、吴昌硕、黄宾虹等，结合自身篆刻实践，同样留下许多关于玺印篆刻研究的重要著作与篇章。

　　上海是近现代篆刻发展的核心地域之一，近代海上篆刻的兴盛，以及中华人民共和国成立后海上印人为文脉保存、篆刻复兴做出的卓绝贡献，为新时代的印学研究提供了丰富的沃土，预示着厚积薄发的时代到来。在上海前辈印学家中，方去疾、钱君匋、叶潞渊等对玺印源流、篆刻创作皆有精妙的见解；韩天衡编订《历代印学论文选》的出版，是当代对古代印论系统整理、研究的发轫之作，具有学术拓荒之功；孙慰祖的论印系列文集及多种印学著作，则将当代印学研究推向了新的高度。进入21世纪以来，近现代海上篆刻学术研讨会的召开，以及《近现代海上篆刻研究文选》《近现代海上篆刻学术研讨会论文集》等重要著作的出版，既是对海上印学研究的总结，也昭示了印学研究新的方向。

　　本编内容是对以上研究成果的提要，其遴选标准主要是：

　　一、印论（论文）作者为上海本籍，或曾经于上海寓居、学习、工作。

　　二、研究内容与上海篆刻（印学研究）密切相关。

　　三、印论（论文）具有独到、创新的学术价值。

　　关于相关文章的来源，古代及近代印论尽量依据相关古籍文献原本，适当参照今人整理版本。当代论文主要采自西泠印社主办之历届印学研讨会论文集，同时增补了部分发表于重要学术期刊的印学研究论文。需要说明的是，由于本编篇幅所限，经过本书编撰小组的共同商议，部分古代印论、现代论文采取了存目的方式，以便读者进一步检索。由于编者目力所限，挂一漏万、遗珠之憾在所难免，尚祈广大专家谅宥。

古代部分

米芾论印

相关论印文字载米芾撰《书史》《画史》，有文渊阁四库全书本。此部分印论虽然零散，但表达出米芾对篆刻与书画用印的见解：一、米芾精于鉴印，认为书画可摹仿作伪，但所钤印章作伪不易，且能分辨木印、铜印之钤印的不同；二、书画鉴藏用印边栏与印文应细，过粗会印损书画；三、米芾精通填篆之法，王诜用印尝求其篆稿；四、《画史》论印文字透露米芾用印多达百枚，分别按照不同材质、印文内容施用于不同品级的古书画上。宋代是印论发展的初始阶段，米芾印论反映出书画鉴藏印是文人篆刻的滥觞，在形式与内容上均体现出印章审美的初步自觉。

米芾《书史》

米芾《画史》

俞希鲁《杨氏集古印谱序》

载明万历三年（1575）顾从德、罗王常辑《印薮》。《杨氏集古印谱》（今佚）约成书于元至元四年（1338），序为顾从德、罗王常《印薮》转录。俞希鲁，京口（今镇江）人，曾官松江府（今上海）同知。俞序认为杨遵（宗道）所集《杨氏集古印谱》的重要性超越王俅《啸堂集古录》与吾丘衍《学古编》，并由《周官》中职金所掌之物皆"楬而玺之"的记载，提出"三代未尝无印"的观点，认为三代玺印只因年代久远且体积微小而不传。最后以汉印形制也是本源于前代来作为逻辑推论，进一步强调了这一观点。本文较早地提出并探讨了"三代有印"这一玺印起源问题，十分可贵。

俞希鲁《杨氏集古印谱序》

王彝《印说》

载元王彝《王常宗集》卷三。王彝在论及玺印起源时，以史载"苏秦佩六国印"为据，认为起源于战国，由琚珩、符节演变而来。又以吴地印人李明善好古敏求，刻印本古制，考古书，王彝作《印说》资其

好古，体现了元代文人的好古、复古思想，其中点出李明善篆刻象牙印，推测象牙或为元代主流印材。

王稌《印说》

陆深《古铜印章跋》

载明陆深《俨山集》卷八十七。陆深，南直隶松江府（今上海）人。许赞（松皋）得"廷美之章"古铜印，正合陆深字，许赞摹其文，图其形，装池为卷，与印章一道示陆深。此印铜质板钮、有棱、钮下有池，小篆朱文，陆深考证应是唐代以后物而非汉印，但又非近世之物。显示出明代早中期印学家对于古代印章形制的认识与判断水平。

陆深《古铜印章跋》

陆深《论印二则》

载鞠履厚《印文考略》。陆深总结认为汉印古朴；晋印雅俗相兼；唐印多屈曲，效李阳冰笔法，自可观；五代印少见嘉者；宋印多不拘绳墨。又言磨大印材，须令中间微凸，则朱、白文皆于边道上有功。陆深对古代印章形制、时代、艺术特征有较为精深的见解，对篆刻技法也有一定的研究。

陆深《论印二则》

顾从德《刻集古印谱引》

载太原王常（延年）编，武陵顾从德（汝修）校《集古印薮》，明万历三年（1575）顾氏芸阁木刻本。文章为明代古玺印收藏家顾从德所撰，记述明隆庆六年（1572）原钤本《顾氏集古印谱》二十部面世之后，为藏家同好分购一空。为保存古印资料，供收藏家与篆刻同好借鉴，顾从德将自己的藏印并前人赵孟頫、王厚之（顺伯）、杨遵（宗道）、吴睿（孟思）等人藏印翻刻成木刻本以广流传，原钤本印谱之名家序跋、论述一并刻入，并由王穉登定名为《印薮》。

顾从德《刻集古印谱引》

张应文《叙书画印识》

载明万历二十三年（1595）张应文子谦德编订《清秘藏》下卷，有光绪刘氏藏修书屋刊《述古丛钞》本，《美术丛书》曾收入，韩天衡编订《历代印学论文选》有校勘版本。此文叙述唐、宋、元内府及私人收藏书画之鉴藏印记甚详，对于米芾、李文定根据书画品级使用鉴藏印的规则叙述亦详，并对唐代剪去官印入募御府之缘由，以及宋宣和内府藏书画有御印题识而未入《宣和书谱》《宣和画谱》的原因作出解释与说明。此文内容多采自米芾《书史》等书，对于后人系统了解古书画鉴藏印记有一定帮助。

张应文《叙书画印识》

陈继儒《印品序》

载明万历年间朱简《印品》。陈继儒序中以朱简博雅能诗切入，其所摹《印品》能匡正印章优劣，论说深邃，点画皆含卦象，其于篆刻之精识，超过王厚之、吾丘衍、文彭、何震，故赞为"周、秦以后一部散《易》也"。

陈继儒《印品序》

陈继儒《古今印则跋》

载明万历三十年（1602）梁溪程远（彦明）摹刻《古今印则》。陈继儒在跋文中将程远与文彭、何震鼎足而立，指出时人品评其篆刻"奇出意表"，印艺超出时流，反映了晚明人对程远篆刻的推崇。

陈继儒《古今印则跋》

董其昌《古今印则跋》

载明万历三十年（1602）梁溪程远（彦明）摹刻《古今印则》。董其昌跋文首先列举李邕、颜真卿等古代书法家传闻有自书自刻碑石之举，将程远与之并列，赞其书刻兼美，当时士大夫皆求其刻印。自从董其昌得到程远为他篆刻的私印并使用后，当时伪董其昌书法者便知难而退，不复为矣。该文反映出明代士大夫所用私印常求诸篆刻名家的真实情况。

董其昌《古今印则跋》

杨士修《印母》

《印母》一卷，作者杨士修，云间（今上海松江）人，成书约在万历三十年（1602），有1933年赵诒琛《艺海一勺》本。全书共三十三则，外总论一章。杨士修具体从"五观"（情、兴、格、重、雅），"老手所擅者七则"（古、坚、雄、清、纵、活、转），"以伶俐合于法者四则"（净、娇、松、称），"以厚重合于法者三则"（整、丰、庄），"大家所擅一则"（变），"贤愚共恶者五则"（死、肥、单、促、苟），"俗眼所好者三则"（造、饰、巧），"世俗不敢议者三则"（乱、怪、

坏），"无大悖而不可为作家者二则"（袭、拘）进行详细论述，并在此九部分基础上提出渐进之法五条：虚心、广览、篆文、刀法、养机。杨士修认为木刻《印薮》徒具形貌而神采全无，不见古人刀法，后得顾氏原钤本《集古印谱》，究心研究，撰成此编。所论出于经验之谈，又善于描述、引喻类比，故全篇生动形象，又能切近时弊，对当时及后世篆刻创作取法与批评有重要意义。篇末总论一章基于前文所论，进一步提出创作上发展的合理化方法建议，是明代印学论著中富于真知灼见者。清代陈鍊《印言》，多剿袭此文。

杨士修《印母》

董其昌《陈氏古印选引》

载陈钜昌摹辑《古印选》。董其昌此序作于万历三十三年（1604），认为陈钜昌《古印选》选印、摹刻精当，尤其在古印的遴选上严格精炼，将《印薮》比为蛇足，《古印选》则为凫胫，并以"势险节短""往印诣"喻之。文中亦透露出陈钜昌篆刻师从丰坊，习篆二十年，可补印史研究之阙。

董其昌《陈氏古印选引》

陈钜昌《古印选自叙》

载万历三十三年（1605）陈钜昌摹辑《古印选》。陈钜昌摹刻古印八百钮，编为四卷以广同好。其摹刻之印，十分之六来自顾从德《集古印谱》原钤本，其余则摹自早年自集。陈钜昌摹刻本谱之目的，一是鉴于顾氏《集古印谱》原钤本难得，而印人仿效其中剥

陈钜昌《古印选自叙》

落者以为风气，二是木刻版《印薮》翻摹失真，无法为据。序文阐述了明人摹刻古印谱的辑谱理念，有代表意义。

张所敬《潘氏集古印范序》

载万历三十五年（1607）潘云杰所辑《集古印范》，序文作于万历三十四年（1606）。张序云潘云杰不满于《印薮》木刻失真，乃请当时名家苏宣、杨当时以青田石摹刻前人及诸家所藏古印，择录精审，以朱泥钤印，得印二千六百余，以为"复古垂范"。摹刻印谱的出现，反映出晚明文人对于木刻印谱的不满及对篆刻、印谱艺术性的进一步追求。

张所敬《潘氏集古印范序》

潘云杰《潘氏集古印范小引》

载万历三十五年（1607）潘云杰所辑《集古印范》。自叙平生好玺印、篆隶文字及古印谱录，然有感于王俅《啸堂集古录》、赵孟頫《印史》、吾丘衍《学古印式编》、杨遵《集古印谱》、叶景修《图书韵释》、顾从德《印薮》等书皆木板付印，有所失真，深恐古法不传，乃广搜先

世及友人藏印，请名家摹刻，以先官印后私印的顺序编排，以正前人及时贤所失，故名《印范》。

潘云杰《潘氏集古印范小引》

李流芳《题汪杲叔印谱》

万历四十二年（1614）汪关《宝印斋印式》中李流芳手书题记。此文作于万历四十年（1612），提出秦汉别有摹印一体，因为流传有限，后人不得不以

李流芳《题汪杲叔印谱》

己意增减，又借钟鼎、大小篆补其不足，因此造成由秦、汉印风格向宋、元印章风格的嬗变。吾丘衍、文彭、王梧林于秦汉之外，皆不得不涉猎宋、元印风，何震能集诸家之长自成一家，标韵于刀笔之外。而今世首推汪关能集秦、汉、宋、元之长，行其意于刀笔之外，为何震之后第一人。文中反映的明代文人对篆刻字法的认识与印风转变虽有其局限性，仍然十分可贵。

娄坚《汪杲叔篆刻题辞》

载娄坚《学古绪言》卷二十五。娄坚自云虽不能作篆、隶书，但独好《石鼓》《国山》二刻，认为与汉人印章字法相类。既见汪关篆刻，认为其印高处不输汉人，但亦不免受今人时风影响。娄坚认为汪关应坚持己见，纯于汉法，不必在意世俗之人的眼光与议论。娄文反映出晚明时期篆刻崇尚汉印之风愈浓，同时也产生了当时普遍流行的印风形式，两者皆对当时印人的篆刻思想与创作实践产生了重要影响。

娄坚《汪杲叔篆刻题辞》

娄坚《题汪杲叔印式后》

载娄坚《学古绪言》卷二十五。娄坚认为秦汉印章是古人精神所寄寓，而唐宋以后印章则多不能高古。汪关篆刻虽取法较高，但娄坚认为汪关篆刻亦有被时俗熏染而工

巧纤妍者，为其迎合时风之作，然因家贫，为糊口而不得已为之。娄坚既嘉其好古，又怜其贫困，作文为其辩解，故本文亦是晚明印人阶层生存状态的一种真实反映。

娄坚《题汪杲叔印式后》

娄坚《胡禹声篆刻题辞》

载娄坚《学古绪言》卷二十五。娄文记何震弟子胡禹声所见汉印甚多，摹刻学习，技艺大进。认为何震篆刻师法文彭，白文用汉法，朱文则用近代之法，不独刀法精诣，尤其精于缪篆，字法有疑难者，往往参考累日，必使无一画不妥方刻之。由此赞叹何震用心勤力，胡禹声既师从何震，亦必得其真传。娄文对明代文彭、何震篆刻进行了详实的叙述，为研究文、何篆刻保存了可信的资料。

娄坚《胡禹声篆刻题辞》

陈继儒《题吴浑之印宗卷后》

载明万历四十三年（1615）刊陈继儒《陈眉公集》卷十一。序文提出吴浑之篆刻秘诀在于"渐入"，避免刀、石两刚骤遇过于猛利，故汉印之道在于"柔""曲"，认为"拙速"不如"巧迟"。陈继儒此文提出了多个美学范畴，将篆刻之技上升到"道"与哲理的层面，体现出晚明印论重视审美的艺术思想。

陈继儒《题吴浑之印宗卷后》

董其昌《序吴亦步印印》

载明万历四十六年（1618）吴迥刻辑《珍善斋印谱》。董其昌序文首举明代篆刻名家文彭、许初、何震为圭臬，而吴迥为后起之秀，年方弱冠，所作置于何震印间犹不可辨。董文以"不重久学，不轻新进"为喻，在褒奖吴迥篆刻后生可畏之余，对其日后的篆刻成就亦有期许。本文亦载于万历四十二年（1614）吴迥刻《晓采居印印》。

董其昌《序吴亦步印印》

张重华《题吴门周元与秦汉遗章谱》

载张重华《沧沤集》卷六，明万历年间刊本。此文从宋代以来所辑古印谱开始溯源，述及周天球同宗周元与隐居上海松江五茸市上，辑秦汉遗章，索张重华题跋。反映出明代后期文人雅士之间搜罗秦汉古印风气之炽。

张重华《题吴门周元与秦汉遗章谱》

王圻《跋右丘印谱》

载王圻《王侍御类稿》卷九，明万历年间刊本。王圻在跋文中赞赏新安印人吴右丘精通六书，所镌金、

银、铜、石印章能得古篆隶法，模仿前代所制制式、印钮，置于古印中莫能辨，摩挲玩赏，有同古器物之想，是能采古意之真者。反映出明代印人仿制古印之技术已十分高超，不仅能得形似，亦能得其真意。

王圻《跋右丘印谱》

陈继儒《皇明印史序》

载明天启元年（1621）邵潜所著《皇明印史》。陈继儒序言首叙作者邵潜其人，及刊著《皇明印史》之缘由，述此书上自明代开国王侯，下至文学布衣，其会心者皆刻一印，以为"印史"。陈继儒赞赏此书创意新颖、寓意深刻、裁核严简，认为邵潜不仅精于篆刻，更具史才、史识。

陈继儒《皇明印史序》

李流芳《题菌阁藏印》

载明天启五年（1625）朱简辑《菌阁藏印》。李流芳提出"印文不专以摹古为贵，难于变化合道"的篆刻观念，并以文彭、何震为例，认为其佳处在于有秦、汉之意而不局限于秦、汉。文章反对机械摹古，而以"变化合道"为宗旨，鞭辟入里。

陈继儒《忍草堂印选叙》

载明天启六年（1626）程朴摹辑何震印作之《忍草堂印选》。陈继儒赞誉何震"识字如指掌，用刀如驱笔，师法既古，人品更高"，并描述何震去世仅二十余年，其印章已身价倍增，宝如古玉铜器。侧面反映出何震印章在晚明时备受追捧，极富市场价值。

陈继儒《忍草堂印选叙》

何如召《稽古印鉴引》

载程圣卿刻《稽古印鉴》明代钤刻本。何如召，云间（今上海松江）人。此文叙述明代篆刻家程圣卿精通大、小篆，读书未成而专攻篆刻一艺，且以之为雅志。侧面反映出明代文人不得仕进而转工篆刻的社会现象。

何如召《稽古印鉴引》

董其昌《贺千秋印衡题词三则》

载董其昌《容台文集》卷三，崇祯三年（1630）刊本。董其昌三则题词中，首则重点讨论顾从德《印薮》的积极与消极作用，肯定其在印学普及上的功用，同时指出其由于木板刷印，板滞无神，不及《印衡》富于精神血气。次则指出书画与篆刻之间的配合是"合之双美，离则两伤"，同时由于书画用印的普及带来了篆刻复兴，并对文彭、许初表示格外推崇。末则借用画学"神、妙、能、逸"四品观念对明代篆刻做出品评，并认为逸品犹在神品之上，言辞间对文彭、梁袠尤其推崇。董其昌《贺千秋印衡题词三则》

董其昌《贺千秋印衡题词三则》

从印谱、书画、品评三个不同角度对明代印学进行评析，见解精辟，不少观念发前人之所未发，对后世影响深远。

杨汝成《学山堂印谱小引》

载明崇祯四年（1631）张灏辑《学山堂印谱》（六卷本）。杨汝成与张灏两家为世交，序文前半部分备述张灏及其尊人耿介之风，后半部分交待张灏继《承清馆印谱》之后续为《学山堂印谱》六卷，其目的在于抒发情志，有裨于心术风化，进德修业。杨序从辑者张灏人品性格延及印文内容的选择，从取义、选材、致情、寄怀等多个方面探讨了纂辑印谱的价值和意义。按：杨汝成又作杨如成，崇祯七年（1634）十卷本亦存本序。

杨汝成《学山堂印谱小引》

钱龙锡《学山堂印谱题辞》

载明崇祯四年（1631）张灏辑《学山堂印谱》（六卷本）。钱龙锡序指出当时篆刻俗工舞文眩奇，而好事者犹趋之若鹜的畸形风气，认为人心不古。而张灏

及其所辑《学山堂印谱》清真逼古，如浑金璞玉，是"古心"之体现。

钱龙锡《学山堂印题辞》

董其昌《学山堂印谱叙》

载明崇祯六年（1633）张灏辑《学山堂印谱》（十卷本）。董其昌叙述张灏为人不阿于世，退隐山林，以篆刻自娱，辑录《学山堂印谱》之史实。认为此谱印章内容警世、优雅，乃张灏人品情操之体现，尤举

董其昌《学山堂印谱叙》

其中"长言、短言、浅言、深言、格言、微言"为例。董序较早地指出闲章的印文内容在表达作者（辑者）情志方面的独特抒情作用，具有一定的学术价值。

陈继儒《学山堂印谱叙》

载明崇祯六年（1633）张灏辑《学山堂印谱》（十卷本）。陈继儒序介绍了张灏及其尊人退隐之后缮修学山堂，悠游林泉之事。并详细剖析了张灏以篆刻明志，纂辑《学山堂印谱》，借以抒发胸中嶔崎历落、不可一世之胸怀。陈序还阐述了赏玩印章及印谱同样具有抒情功能的观点，较早涉及印章审美功用的问题。

陈继儒《学山堂印谱叙》

董其昌《潘元道印章法序》

载明崇祯七年（1634）新都潘茂弘（元道）所著《印章法》。董其昌首先提出了"落笔运刀，合则双美，离则两伤"的观点，认为篆刻家必须精于书法（用笔）与刻印（用刀），将用刀的技法提升到了与书法同等重要的高度。并批评当时篆刻家"巧于意而谬于法"，

而潘茂弘《印章法》能传述古人，可为摹古与学习篆刻的典范，反映出董氏尊古、摹古的创作审美观念。

董其昌《潘元道印章法序》

程嘉燧《题江皜臣印册》

载程嘉燧《耦耕堂文集》卷下。此文记述江皜臣习六书、工篆刻，尤擅刻玉印。程嘉燧认为古人能以一艺成名者，必有高世绝俗之行，如何震之醇朴、苏宣之疏旷、汪关之孤僻、鲍存叔之干捷，皆有至性。江皜臣则恂恂贞和，无矜能争胜之意。程嘉燧与明代印人交往颇多，记录明代篆刻家之性情甚详，为明代印人研究提供了生动的资料。

程嘉燧《题江皜臣印册》

李雯《黄正卿诗印册叙》

载李雯《蓼斋集》卷三十四，清顺治十四年（1657）石维昆刊本。李雯，明末清初青浦（今上海）人。李雯从文学批评的思维出发，以学诗宗盛唐，但诗人必由盛唐溯源而上，广采汉魏六朝诗歌作参考为例，提出篆刻仅"宗法秦汉"还不够，应该从秦汉以前文字入手，方能达到"取法乎上，方得其中"的学习效果。李雯艺术思想的出发点仍然是以"古法"为根本，他认为要达到"愈古"的境地，应当更加深入地学习古人，追摹古法并追溯文字源流。

李雯《黄正卿诗印册叙》

陈子龙《题金申之印谱序》

载陈子龙《安雅堂稿》卷七，明末刊本。陈子龙，华亭（今上海松江）人。序文认为印章源于实用，其文字之美以秦汉为极则，其后衰落，至隋唐以后已远离驯雅。而近世篆刻文字不能考核文字源流，讹误与随意变借太多，已远离古法。他认为篆刻家应当精通字学源流，游历天下观摩古器物与古印章，稽考异同。认为书法是"六艺"之一，而"摹印（篆刻）"又是书法之一种，十分明确地将篆刻作为书法的组成部分，把篆刻从"技"的层次上进行了提升。陈子龙在文学与艺术上都秉承着"复古"的思想，在诗歌上，他注重诗的社会功用并回归古典审美；在篆刻上，他认为古印的作用不仅在于"博奥之助"，以及供篆刻取法

借鉴，更应当起到"遵古正文，发明经艺"的作用。陈子龙的观点明显具有考据学的启蒙色彩，是晚明经世致用思想的一种体现。

陈子龙《题金申之印谱序》

朱彝尊《葛氏印谱序》

载清代松江（今上海）葛潜篆刻《葛氏印谱》。序文首先征引《周官》《左传》等史书记载，提出印

朱彝尊《葛氏印谱序》

章起源远在秦代之前，纠正时人认为印章起源于秦的错误观念。进而讨论汉代以后印章材质、字体、用途之变化，认为私印之字法、用途更加灵活实用。而今人私印往往由于出自俗工之手，字法存在混用大、小篆以及不合六书之处，不足传世。文末肯定葛潜篆刻既工，又符合秦、汉之法，非俗手能及。

周铨《秦汉印谱序》

载清乾隆三年（1738）程从龙辑《师意斋秦汉印谱》。序文从鉴藏史的角度反映了古玺印收藏风气的逐渐复兴。周铨序文感叹程从龙收集秦汉古玺印之不易，认为历来古印流传稀少，是由于古玺印于今日"无用"，故鉴赏者少，市肆莫购，或熔铸作器。而程氏所集一千二百余方古印不易，精钤成谱，可见程氏为真赏者，感慨天地之宝以"无所用"而被毁弃者太多，而以能得到真赏者呵护为厚幸。

周铨《秦汉印谱序》

习寯《澄怀堂印谱序》

载清乾隆十一年（1746）王玉如刻《澄怀堂印谱》。习寯序文作于乾隆九年（1744），概述苏州叶锦选

择古人名句，属王玉如篆刻并辑为印谱。赞叹王玉如篆刻能兼融诸篆体而不失古法，体正势善，开合变化，轻重疾徐，各以其道，高出流俗，可以复古，可以怡神。

习寯《澄怀堂印谱序》

黄之隽《澄怀堂印谱序》

载清乾隆十一年（1746）王玉如刻《澄怀堂印谱》。黄之隽认为王玉如是"艺之工者"，叶锦为"好之笃者"，

黄之隽《澄怀堂印谱序》

古来佳作之流传，在于工艺者与笃好者相需相遇，方能成为艺林佳话，《澄怀堂印谱》即为此例。序文朴素地表达了艺术家与欣赏者（赞助人）之间共存互助，相辅相成的合作关系。

王祖昚《醉爱居印赏序》

载清乾隆十四年（1749）云间（今上海）王祖昚、王睿章合刻《醉爱居印赏》。王祖昚序作于乾隆十一年（1746），描述其遁迹林泉，读王实甫《西厢记》而雅慕不已，乃选曲句篆刻为印谱之经过。本序为四六骈体文，文辞典雅而富才子气。王祖昚与王睿章为宗兄弟，本谱与《澄怀堂印谱》《研山印草》一道，展示出清代中期上海王氏家族篆刻的特色。

王祖昚《醉爱居印赏序》

王祖昚《醉爱居印赏自序》

载清乾隆十四年（1749）王祖昚、王睿章合刻《醉爱居印赏》。序作于乾隆五年（1740），自云质性闲淡，读施浪仙《花影集》山水之乐而心向往之，乃拟定其中佳句二百方以为清玩，招宗兄王睿章于乾隆三

年（1738）、四年（1739）刻毕，以结文字之缘。序中称王睿章"殚心篆籀积五十余年"，篆刻能"法古"，可作为王氏篆刻史料保存。

王祖昚《醉爱居印赏自序》

王睿章《醉爱居印赏跋》

载清乾隆十四年（1749）王祖昚、王睿章合刻《醉爱居印赏》。序作于乾隆六年（1741），详述乾隆元

王睿章《醉爱居印赏跋》

年（1736）曾应王祖眘之请篆刻《桃李园序》印谱，而此次又为刻《花影集》二百方辑为印谱之经过。王睿章刻《桃李园序》与《研山印草》中王玉如所刻《桃李园序》关系若何，待考。

黄之隽《醉爱居印赏序》

载清乾隆十四年（1749）王祖眘、王睿章合刻《醉爱居印赏》。序作于乾隆七年（1742），序中描述《花影集》印谱不仅释文，更援据《说文》，证以钟鼎，为"艺苑大观"，并称赏王睿章"精艺入道"、王祖眘"乐道游艺"。文中还描绘王睿章虽然年八十，而目光、腕力依然如少时。

黄之隽《醉爱居印赏序》

韩雅量《研山印草原序》

载清乾隆十六年（1751）王玉如刻、鞠履厚续补《研山印草》。韩雅量序文作于雍正九年（1731），以自己少时涉猎篆刻之经验，认为篆刻绝非易事，须亲身实践体会。并叙自己与王睿章（曾麓）、王玉如父子两代之交往，认为王睿章篆刻师从张智锡（药之），而王玉如篆刻博极典故，融化入妙，已在其父及张智锡之上。序

文述及清初上海王睿章、王玉如父子篆刻事迹及相关师承关系，对于研究清初海上篆刻有一定的参考价值。

韩雅量《研山印草原序》

鞠履厚《研山印草跋》

载清乾隆十六年（1751）王玉如刻、鞠履厚续补《研山印草》。序文云王玉如为鞠履厚表内兄，鞠氏篆刻多得王玉如教诲。王玉如《研山印草》分刻《四时读书乐》《读书十八则》《阴骘文》《陋室铭》《桃

鞠履厚《研山印草跋》

李园序》，其中《陋室铭》《桃李园序》原石散佚，
为鞠氏根据王玉如原谱摹刻，《阴骘文》中部分作品
系鞠氏补刻。

许王猷《读书乐印跋》

载清乾隆十六年（1751）王玉如刻、鞠履厚续补《研
山印草》。跋作于乾隆八年（1743），赞叹王玉如书法、
篆刻精能。许王猷为枫泾（今上海）人，官至内阁学
士兼礼部侍郎，跋文称王玉如为"年学兄"，可知为
清代印谱应酬性题跋之典型。

许王猷《读书乐印跋》

黄之隽《读书十八则印跋》

载清乾隆十六年（1751）王玉如刻、鞠履厚续补《研
山印草》。黄之隽跋于乾隆六年（1741），为王玉如
篆刻《读书十八则》所作。跋文叙王玉如书学欧阳询，
精于六书篆刻，规模古印之法篆刻成谱，摹画神妙而
有"古文今质"之叹。

黄之隽《读书十八则印跋》

程瑶田《秋室印粹序》

载乾隆二十一年（1756）汪启淑辑《秋室印粹》。
程序首述古今文字之演变乃历史发展之必然，以篆体
文字匡正隶书及今文字，自然不合，亦不能适用于今
时。篆书之学的意义在于推究文字本义以考订经史。
当今之世，印章与篆籀之学相为表里，文字可考证古
学，印章则使用于当下，因此印章篆刻行于世正是古
文字之学行之于世，是则此谱有功于艺林。程瑶田从
考据学家的立场肯定了文字随着时代发展而变化，而
印章作为古文字的载体，起到了传承古代文字与文化
的作用。

鞠履厚《坤皋铁笔自序》

载清乾隆二十八年（1763）鞠履厚刻《坤皋铁笔》。
自序作于乾隆十七年（1752），自言平生酷嗜古人书画，
惜无力求致，乃借篆刻一技为媒介，于大贾豪隽之门
以自荐，冀多方观摩古代书画名作机会。序文将篆刻
薄为至微之技，认为不足以与书画颉颃，持论甚卑。

鞠履厚《坤皋铁笔自序》

程瑶田《吴仰唐刻章叙》

载程瑶田《通艺录·修辞余抄》清刊本。程瑶田此文批评当时印人或以工致媚人为追求，或以残破斑驳为古意。安徽篆刻家吴仰唐刻印精妙，与时人区别之处在于刻印能得汉铜印真神原貌，一如古碑刻初成

程瑶田《吴仰唐刻章叙》

时皆笔画美好，而不以古印侵蚀坏烂为追求，是能遗貌取神者。程瑶田提出学习秦汉古印应当以神采为上，而对故作残断之篆刻风气提出批评。

程瑶田《古巢印学叙》

载程瑶田《通艺录·解字小记》清刊本。此文记述汤燨向其请教印学，程瑶田以文彭、何震篆刻为人转相效仿，历久渐生流弊为喻，提出文彭、何震、丁敬这样的篆刻大家自有其"真"，后世模仿者不得其传，在于失此本真。程瑶田认为，汤燨如能像文彭、何震、丁敬那样遍观秦汉古印及印谱，详加探求，定能远抗古人。程瑶田进一步指出，学习秦、汉印与学习宋、元印并不矛盾，因为宋元印章本出自秦汉印，不能完全割裂。程瑶田在文中提出的篆刻之"真"，以及秦、汉印与宋、元印不可分割的印学观点，对于推进清代中期以后篆刻的发展很有意义。

程瑶田《古巢印学叙》

鞠履厚《坤皋铁笔自序》

载鞠履厚刻《坤皋铁笔》。自序作于乾隆二十八

年（1763），云《坤皋铁笔》所用原石多为两面篆刻，甚至六面环刻与套印，以便于收藏，但辑谱时不容易编次排列，为其弊端。并重申周亮工"篆因市石而存"的观念，认为篆刻不宜使用佳石，以防后人磨去重刻。

鞠履厚《坤皋铁笔自序》

张凤孙《保阳篆草序》

载清乾隆三十二年（1767）聂际茂所刻《保阳篆草》。张凤孙序言重点叙述与聂际茂的交游，两人于

张凤孙《保阳篆草序》

乾隆十年（1745）、十一年（1746）间在京师相识，至乾隆二十年（1755）与聂际茂相逢真定（今河北正定），乃得畅叙，成为莫逆。序文记述聂际茂以篆刻游艺四方，一时名公皆不以寻常技能之士待之，反映出古代篆刻家一技名世，游艺四方的真实情形。

鞠履厚《坤皋铁笔余集自叙》

载鞠履厚刻《坤皋铁笔余集》。自叙作于乾隆三十九年（1774）。《坤皋铁笔》成书（1763）之后，亲友委托篆刻倍于以前，应酬之外，数年来自留印作一百八十余方，乃再汇为一编。序中自叹篆刻"不能与年俱进为愧"。

鞠履厚《坤皋铁笔余集自叙》

沈大成《陈西庵印谱序》

载沈大成《学福斋集》文集卷二，清乾隆三十九年（1774）刊本。沈大成，华亭（今上海松江）人，精通文字之学。序文认为近世学人专攻时义，对《说文》不够重视，学者对识读篆体文字陌生，这一风气造成

印人中通晓"六书"规律者甚少，俗工篆刻用字不成规范。陈鍊篆刻能本源《说文》，谨守前人文字规矩，显示小学功底，故为沈氏欣赏。序文提出篆刻家字法运用应以《说文》为根本，代表了在清代小学传统影响之下，学者对于篆刻字法的普遍观念。

沈大成《陈西庵印谱序》

王鸣盛《唐半壑印谱序》

载王鸣盛《西庄始存稿》卷二十五，清乾隆三十年（1765）刊本。序文云其姊夫陈浩精擅篆刻，陈浩弟子唐才辑有《半壑印谱》。王鸣盛从考据学家的立场出发，认为篆刻家须精通小学，篆刻乃"小技"，根基浅薄，亦无大作用，不可与道德文章同日而语。序文对唐才精研六书，篆刻用字必本于《说文》等字书的审慎态度充分肯定。但他对唐才"识字"的肯定，目的却是为了批判"好为文章而不能识字"的读书治学之人。序文由时人篆刻姓名印章加以延伸，进入到关于"名""实"的思辨层面。人们请印人篆刻姓名印都要求工致美观，却对于自己人品心术的提升无所要求，讥讽时人大多追逐表面之"名"，却忽视内心之"实"，最终导致"名不副实"。王鸣盛观点颇有以儒家道德诛心之意味，当是受"字如其人""书如其人"一类书品道德观的影响。总体而言，此序带有独尊经史，藐视艺术的严重偏见。然而，王鸣盛这种以"文章"为上层的阶级观念，在当时无疑是占据主流地位的。

王鸣盛《唐半壑印谱序》

周怡《飞鸿堂印谱序》

载清乾隆四十一年（1776）汪启淑辑《飞鸿堂印谱》。周怡序文作于乾隆十八年（1753），首先从文字源流角度，叙述当时篆书、篆学的凋敝，而汪启淑博于书画、金石、六书之学之外，更喜汇辑印谱。文中多次强调汪启淑精审于六书、篆学，而嘉许其藏印之富，可以卓然传世。汪启淑对乾嘉小学的贡献，在于重刻徐锴《说文解字系传》，故本序多次强调其六书精审，并非虚语。

周怡《飞鸿堂印谱序》

吴钧《静乐居印娱序》

载清乾隆四十三年（1778）汪启淑辑《静乐居印娱》。序文首叙篆书之流传有赖于汉碑额与篆刻，而《静乐居印娱》则为汪启淑避暑于茸城（今上海松江）时

所辑古玺印谱。序文赞赏汪启淑好篆刻、诗歌，精藏书，并广为编辑梓行《说文系传》等典籍，于篆刻一艺外又有功学林。

吴钧《静乐居印娱序》

程瑶田《看篆楼印谱叙》

载程瑶田《通艺录·解字小记》清嘉庆刊本，乾隆五十二年（1787）潘有为编拓《看篆楼古铜印谱》，序文作于此际。清代以前，学者对先秦古玺认识十分模糊，大多不能辨识古玺及其所属时代。在编钤印谱时，有时作为附录，有时不予收入，即使收录于印谱，也往往与后世印章混为一体。该序文对印谱中印文涉及的"田""玺""私""封""曲"等字作出考释，其中尤其重要之处在于明确"私玺"二字形体、意义的考释，认为乃"卑者之玺"，提醒学者注意古印中"古玺"这一类别，提升了古印研究的高度，为后世学者准确辨识古玺并断代打下了基础。虽然程氏未能进一步指出其所属时代，但在当时已是巨大的学术成果，推动了当时的印学与古文字研究。程瑶田继辨识出"私玺"之后，进一步从文字学的角度阐述了对"私""曲"二字的看法，他以古物和文献两相印证的考证方式探研古代印章和古文字，这一学术方法，也给予后世学者很大的启发和影响。

程瑶田《看篆楼印谱叙》

吴省兰《含翠轩印存序》

载清乾隆五十三年（1788）钱世徽刻《含翠轩印存》。序作于乾隆五十二年（1787），序文从古代金石文字材质入手分析，认为古铜器、碑版以外，唯印章材质兼有金、石，故尤为好古之士所重视。序文认为篆刻唯章法最难，而拾取前人面目则易失去个性精神，可视为清代篆刻"章法"核心论的代表。

吴省兰《含翠轩印存序》

吴舒帷《含翠轩印存序》

载清乾隆五十三年（1788）钱世徵刻《含翠轩印存》。吴舒帷序文认为摹印篆保存"六书"法则，至宋元以后渐不讲求篆法，钱世徵所刻此谱，章法停匀、篆法醇谨、刀法朴秀，合于古人精神法度。并交代钱氏曾游京师十五年，以篆刻一艺结交广泛，保留了一部分当时印人游艺的史料。

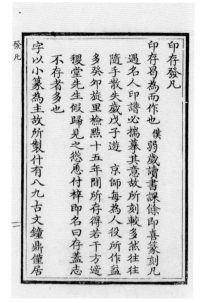

钱世徵《含翠轩印存发凡》

吴舒帷《含翠轩印存序》

钱世徵《含翠轩印存发凡》

载清乾隆五十三年（1788）钱世徵刻《含翠轩印存》。文中概述此印谱为乾隆三十三年（1768）至乾隆四十八年（1783）十五年间游艺京师所刻。发凡文字条述是谱字法宗小篆，辅以古文钟鼎等；明确反对清代印谱加注六书音义及所用刀法的考证化倾向；又提出印文内容选句必驯雅的原则；对刀之利钝并用，章法、刀法贵稳贵旧、贵浑贵老的美学原则，所论颇有见地，为清代印论中一股清流。

王昶《吴子枫吟香阁印谱序》

载王昶《春融堂集》卷三十七，清嘉庆十二年（1807）塾南书社刊本。王昶此序作于乾隆五十八年（1793），序中认为士大夫之间多不讲《说文解字》，故对篆体文字多随意迁改，讹误很多。而篆刻家对《说文解字》及钟鼎款识诸书研究较多，故乐与其游，反映出当时士大夫之族对古文字研究并不熟稔。吴子枫所作六十干支印，内容源于《尔雅》《史记》，字法本原《说文》，具有一定的艺术价值，故乐为推重。

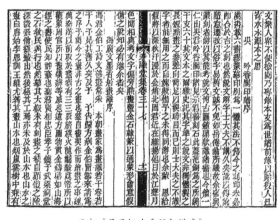

王昶《吴子枫吟香阁印谱序》

瞿中溶《金提控印记》

载清嘉庆四年（1797）袁又恺藏金正大二年（1225）官印"提控之印"册页。瞿中溶题记作于嘉庆二年（1797），文中先记"提控之印"尺寸、重量、款识，与刘昌《悬笥琐探》所记"天兴"二印式制造部门的对比，并结合背款"副提控印"等信息，考以《金史》《大金集礼》《百官志》诸书，考订此印乃提控之副使所用，为六品以下官员。复与云间汪氏所藏"兴定提控所莱字印"进行尺寸对比，从不相合处认为金代权度大于今兹，并时有变更。本文是较早对金代官印进行考证研究的专论，瞿中溶论证精详严谨，显示出清代考据学者在古官印考证方面的学术理路和成就。

王昶《广堪斋印谱序》

载毕沅辑《广堪斋印谱》。本文作于嘉庆元年（1796）。序文称道毕沅雅嗜藏印，集名家刻印若干种，其一为《广堪斋印谱》。毕沅有感于物之成毁聚散，其传不可知，而以文字传之，则流传更为久远，故梓谱以传。序文提出摹印篆在汉人自为一体，后人以之强合于《说文解字》，与史实不符，反映出作者对于古印篆法与《说文解字》小篆体之间关系的正确理解。

王昶《广堪斋印谱序》

王鸣盛《续古印式序》

载嘉庆元年（1796）黄锡蕃辑《续古印式》。王鸣盛从编纂《十七史商榷》中考证汉印的事例出发，阐发自己对于考据学的心得，进而肯定黄锡蕃此书为"深心汲古"，是对吾丘衍《古印式》的超越，并由此阐发古印谱录可资考证，是"续古人之慧命"之学。王鸣盛从考据学家的立场，肯定古印证补经史的价值所在，但从另一方面来说，王鸣盛的某些考证，有时缺乏起码的印学常识。如序文中举例："若吴中有得汉'卫青'玉印者，以玉为之，既与百官公卿表不合，而其文直云'卫青'，亦恐难信。《明史》一百七十五有卫青，疑此是也。"如果王鸣盛稍有印学或者篆刻常识，应知道汉代官印与私印的形制、内容有别，再退一步说，如果他知道明代印章与汉代印章在艺术风格上的巨大差异，也不至于发表如此见解了。

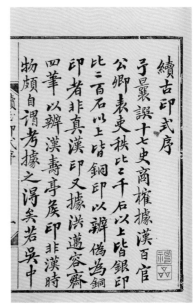

王鸣盛《续古印式序》

赵秉冲《学古斋印谱序》

载清嘉庆十四年（1809）张金鐄（仲友）刻《学古斋印谱》。赵秉冲作此序乃旁人之介，与张金鐄无交

往。序中强调不识金石、篆籀，无以言印章，张金夔篆刻神明于此，刀法遒劲，由艺及道，见其印可想见其人。序文虽为应酬文字，但有助于了解当时文人对于篆刻一艺的见解，如序中认为"秦汉以还始有印章"，也是当时文人对印章起源、发展尚不够深入了解的明证。

赵秉冲《学古斋印谱序》

冯承辉《印学管见》

《印学管见》一卷，又名《古铁斋印学管见》，成书于嘉庆二十二年（1817），有《篆学琐著》本。作者对篆体源流、印式、章法、篆法、刀法、篆刻欣赏、

风格意境等篆刻创作相关方面有独到见解。所论能联系《顾氏印谱》（《印薮》）中秦、汉印实际印例加以阐释，是为其言之有据之处。此外，对元、明时期篆刻家如吾丘衍、赵孟頫、文彭、何震、吴迥、朱简、何通、苏宣、汪关、顾苓等人也有精当的风格评述。其间亦附有其弟冯继耀之印论。承辉、继耀兄弟皆精于篆刻，所论多从实践经验中总结而来，其中不乏独具只眼之论。

冯承辉《历朝印识》

《历朝印识》二卷，成书于道光九年（1829），收集自秦李斯至明代印人225人小传一卷，《补遗》一卷。道光十七年（1837）又增辑清代印人360人小传为一卷，并《近编》一卷，统称《国朝印识》。有苏州文学山房《江氏聚珍版丛书》、西泠印社吴隐《遁庵印学丛书》两种版本，两书皆为历代篆刻家传记汇编。据冯氏自序，编撰此书是因为"小学一途，印为津涉，读书识字上可通经，而史氏立传不载其人，岂以小技而遗之也"。所录采自《印人传》《飞鸿堂印人传》等专书，间有平日检阅群书所得。此书对查检印人颇有所助，多附文献出处，惜于小传摘抄简略，未多作考证。

冯承辉《历朝印识》

冯承辉《印学管见》

近现代部分

赵之谦《书扬州吴让之印稿》

载同治二年（1863）魏锡曾所辑《吴让之印存》（沈均初藏本）。赵之谦认为当时篆刻宗尚无非两家，徽宗一脉由巴慰祖、胡唐后，赖有吴让之，这一路印风无新奇可喜状，学习起来似易实难。浙宗一脉发端为丁敬，传者蒋仁、黄易、陈鸿寿、赵之琛等，并认为从赵之琛开始"极丑恶"，但符合大众口味，因此流行于世。由此过渡到"巧拙之辩"这一美学范畴，赵之谦认为徽宗篆刻是以"拙"为基础，亦即强调发自内里的天然质朴之美，不需刻意强调后天的安排、摆布、配合以及雕饰等技巧。浙宗篆刻本来也是以拙为本，但随世变越来越向巧的方向发展。此跋主要涉及以下四个重要议题：一、明确提出清代印学的徽浙两宗之说，并梳理了两宗流传脉络与现实状况。二、提出了徽浙两宗"巧拙之辩"，即浙宗巧入，徽宗拙入。三、借自己年少学诗经历，提出篆刻"天赋"与"工力"之关系。四、就吴让之在《赵㧑叔印谱序》中对自己印章的评价做出反驳，并对吴让之篆刻提出批评。

此文是在清代篆刻流派的繁盛与发展的背景下所作，在晚清同治年间复掀起一场印坛声势浩大的争论，论争的焦点以徽（皖）派与浙派的形成与发展，以及与之相关的艺术风格、美学观念为中心，争论时间从晚清延至民国，参与论辩的人物除了吴让之、赵之谦，还涉及印学家魏锡曾，以及胡澍、吴昌硕、曾熙、黄宾虹、高时显、任堇、叶为铭、丁仁等，可谓清代至民国时期印学界一次影响深远的讨论，关于"巧拙""工力""天赋"等艺术思想的讨论，至今仍有现实意义。

吴昌硕《吴让之印存跋》

载同治二年（1863）魏锡曾所辑《吴让之印存》（沈均初藏本）。吴昌硕跋作于1927年，认为吴让之篆刻得邓石如真传，达到"有守而不泥其迹，能自放而不逾其矩"的境界，并提出"学完白不若取径于让翁"的学习方法。吴昌硕向来崇尚吴让之篆刻，文中特别提及自己的篆刻创作体会，认为吴让之篆刻是秦汉印章正传，"不究派别，不计工拙"，实际是对赵之谦《书扬州吴让之印稿》中对吴让之的批评提出反驳，也反

赵之谦《书扬州吴让之印稿》

吴昌硕《吴让之印存跋》

映出清末民国时期，以吴昌硕为首的篆刻家，对于传统流派观念的摒弃，实际上体现了"取法"重于"派别"与"师承"关系。尤其文中明确提出"不计工拙"的创作观念，更是对赵之谦"巧拙论"的脱离和反动。

任堇《吴让之印存跋》

载同治二年（1863）魏锡曾所辑《吴让之印存》（沈均初藏本）。任堇跋文作于1927年。此跋可视为吴昌硕观点之延续，肯定吴让之宗法邓石如，篆法遵照《说文解字》，刀法圆劲有力，实为善用拙而无谬巧者，此种印风并且得到吴昌硕的赞同并借鉴。任堇认为治艺同于治学，"求之与应，往往适得其反"，刻意求巧或求拙往往并不如愿，容易作茧自缚，适得其反。因为纯粹追求巧容易纤弱，一味求拙则反而粗陋。为艺之道的高境界，应该是巧拙两忘，不计工拙。任堇在吴昌硕论印的基础上，进一步肯定吴让之的艺术成就，对于赵之谦的论点也深入推进一层，代表了晚清民国时期对赵之谦提出的"巧拙"问题的新思考。

任堇《吴让之印存跋》

吴云《二百兰亭斋古印考藏序》

载清同治三年（1864）年吴云所辑《二百兰亭斋古印考藏》。序文首先详考先秦至宋、元玺印源流，认为先秦久远，玺印制度已不可考，六朝时改易朱文，为印章变革之始，李唐朱文官印支离愈甚，宋、元纤巧，古法无存。次叙辑谱理念，印谱收录历年所收集六朝以前古官印，嘱汪泰基摹绘钮制，加以原钤印章并考订职官地理，其目的不徒供玩好，更在于考核六书遗文、官制变革，为考据学提供帮助。是谱特殊处在于较早绘制印钮，使用了金石著录法中摹图一目，使得印谱辑录更具科学性。

吴云《二百兰亭斋古印考藏序》

瞿中溶《集古官印考证序》

载瞿中溶编著《集古官印考证》，清同治十三年（1874）其子瞿树镐校刊。《集古官印考证》成书于道光十一年（1831），序文首述古铜印谱流传脉络，认为历来集古印谱，主要意义皆在提供鉴赏，与学术关系不大，而自己三十余年来，摹辑汉、魏至宋、元官印九百余种，重在考证官制地理及文字、制度因革。序文提出三点例证，纠正前人旧论并创立新说：一、批驳以张晏

为代表的认为汉据土德，官印文字为五字的观点，以大量实例证明汉官印字数并无一定；二、确证新莽时期官印印文皆为五字，并以此改制实例反证汉官印字数并无一定；三、通过实例证明汉代不以"印""章"为官职尊卑之别，而御史、将军、都尉、太守等有风宪兵权的官职，则改"印"为"章"。《集古官印考证》为首开考证古代官印先河之专书，瞿中溶在序中廓清了关于汉官印文字制度的若干规律，为后人进一步深入研究不同历史时期的印章，提供了可供借鉴的方法，也反映出清代考据学在古官印证史方面的成就。

瞿中溶《集古官印考证序》

吴云《二百兰亭斋古铜印存序》

载清光绪二年（1876）吴云所辑《二百兰亭斋古铜印存》。序文述其所藏古玺印多得自东南故家，尤以张廷济藏印为大宗。自言之前所辑《二百兰亭斋古印考藏》只录官印，后《两罍轩古印考》继之，官私印并存，而私印尤可资篆刻借鉴。《二百兰亭斋古铜印存》则因陈介祺索观敦促而辑，合官、私印，私印录至六朝而止，官印录至近代，并列古玺在私印之前。

吴云《二百兰亭斋古铜印存序》

吴云《钱胡印谱序》

载清严荄辑钱松、胡震刻《钱胡印谱》。吴序认为秦汉印章地位如同文章中之"六经"，故篆刻必"印宗秦汉"，进而认为唐印屈曲盘回为可笑，宋元专尚纤巧，明印则不足论。至清代金石学发展，篆刻亦以古法为尚，丁敬、黄易等专宗汉、魏，钱松、胡震为继起者，严

吴云《钱胡印谱序》

在钱、胡菱去世之后辑其印谱传世，功在不朽。此序吴云重在阐明篆刻审美思想中的复古观念，实则代表了清代考据学背景下多数学者的共同意见。

吴昌硕《缶庐印存自序》

载光绪十五年（1889）吴昌硕辑《缶庐印存》。吴昌硕自述其学习篆刻历程，早年"师心自用，不中程度"，中年以后得以摩挲吴云所藏秦汉印章，技进于道。然世人亦有非议者，吴氏以"眇倡"为喻，指出从艺应当坚持己见，因辑录此谱，一以自娱，一以明志，显示出其高度的艺术自信。

吴昌硕《缶庐印存自序》

吴昌硕《观自得斋印集序》

载光绪二十年（1894）徐士恺辑《观自得斋印集》。吴序首先论述玺印源流及关于"玺"字考释经过，进一步指出古代玺印在考证官制、姓氏、文字以及艺术欣赏方面之价值。复叙论明代以来印谱流传发展，认

为清代古学昌明，古印谱汇为专书者甚多，后赞徐士恺藏印极富，辑周秦至元印章二千余钮成谱，可与陈介祺、吴云、吴大澂相媲美。

吴昌硕《观自得斋印集序》

赵时桐《二弩精舍印赏序》

载光绪二十二年（1896）赵叔孺所辑《二弩精舍印赏》。序文首先对篆刻为"雕虫小技"之说提出反驳，认为字体之渊源、小学之根柢，皆从篆刻所出，如非博通经传训诂、金石文字，不足以名世。并举历来印学名家如王俅、姜夔、赵孟頫、吾丘衍、文彭、丁敬等人为例，认为他们的印学成就，实为其读书之余绪。赵时编辑所藏古印及前贤篆刻成此谱，正是儒生之事、后学之责，有助于博闻广见、揣摩学习。序文着重强调篆刻与读书为一理，相辅相成，既强调了篆刻的艺术价值，也强调篆刻家应以学养为重。

吴昌硕《鹤庐印存序》

载光绪三十一年（1905）顾鹤逸辑《鹤庐印存》。此序作于晚清光绪竞倡新学之际，认为尚有少数爱古之贤士

大夫钻研古学，尤为可贵，玺印即其一端。序文从印谱纂辑历史考述，认为明清之际印谱古、近杂陈，少有能明确区分时代者。乾嘉时期尚朴学，辑谱之风与印学研究渐受推重，除有助篆刻之外，印谱所传六书训诂之学与考订经史之用，渐为世人重视。顾鹤逸所辑印谱，重视广搜玉印，尤为珍贵，且为前人所忽视，具有重要意义。

吴昌硕《鹤庐印存序》

汪厚昌《广印人传序》

载宣统二年（1910）叶为铭纂《广印人传》。汪序认为周亮工《印人传》只是其集印为谱的题跋而已，

并非专门为印人撰传，汪启淑《续印人传》方为印人传记之始。然而之后百十余年未见续作，叶为铭此书收录印人上自元、明，下迄清代同、光，搜罗千百余人，又模仿《画史汇传》体例，纂辑成书，蔚为大观。汪序肯定了《广印人传》为有史以来最为赅备的印人传记专书，对印学裨益甚大。

吴隐《广印人传序》

载宣统二年（1910）叶为铭纂《广印人传》。吴序交待叶为铭精擅篆刻、刻碑，传拓之法得六舟真传，于金石之学天赋极高。其广搜史传、志乘及私家著述，积十余年之力，搜集六百年来印人小传千余人。感叹时风考求法政、经济，是今非古，金石、六书之学已非学者措意所在，叶为铭能日积月累，成此巨著，提倡印学功不可没。序言侧面反映了在西学东渐背景下，新学渐起、古学渐衰的学风转向对于印学的影响。

吴隐《广印人传序》

汪厚昌《广印人传序》

王国维《齐鲁封泥集存序》

载 1913 年罗振玉辑《齐鲁封泥集存》。王国维序言中指出，宋代金石学兴起，至清代光大，金石器物出土十倍于前代，新出现的甲骨、陶文、简牍、封泥，较之传统"金石"之名，已自不同，而皆足以考订经史，且为古人所不及见。王国维认为封泥与古玺相表里，官印种类尤多，足以考正古代官制、地理，并详细举例以证明。他同时也肯定封泥文字的艺术价值，并提出关于封泥的由来与运用，可以参考其所著《简牍检署考》一文。王国维在文中胪列多例，考证史书阙疑，正是其所倡"二重证据法"治学的体现。

王国维《齐鲁封泥集存序》

吴昌硕《遁庵秦汉古铜印谱序》

载 1914 年吴隐辑《遁庵秦汉古铜印谱》。吴序认为古文字唯钟鼎彝器与玺印流传于今，故印学颇为重要。印学以古玺为源，开两汉风气，印学之流降而为押记，开启两宋印章之变。篆刻家必须探讨大、小篆及诸体本源，同时上溯秦汉，下逮宋元，方能有所成就。吴氏认为唐代承秦、汉，下启宋、元，为历史时代之枢纽，所

见前代印章应当较宋、元人为多，复有李阳冰这样的篆学大家，而唐印流传却反较宋、元印为稀少。其原因在于唐代未有印谱，因此唐印不传，宋、元辑录印谱已成风气，故存印亦多，由此推导出印谱对于玺印保存和流传的重要性。后文在此基础上，赞赏吴隐孜孜搜罗，藏印宏丰，上溯秦、汉，下及宋、元，汇为一谱，以彰显古印源流变化，实为善事。序文中对唐印流传稀少的现象做出思考，并得出自己的观点，反映出民国时期印学发展，篆刻家对于印史问题的研究也在不断深化。

吴昌硕《遁庵秦汉古铜印谱序》

吴昌硕《西泠印社记》

载西泠印社原碑。记作于 1914 年，叙述西泠印社创社之经过。1904 年，丁仁、王福庵、吴隐、叶为铭修启立约，辟地开社，以广印学。记中指出，元代以花乳石制印，印人各以意奏刀，流派遂分，印社之立，以浙派为宗，名曰"西泠"，但不以自域，秦汉玺印、金石文字、书画篆刻皆为印社提倡。结尾提出不应为"印人"所局限，而当以进德修业为勉，显示出西泠印社创社之初的学术理念与宏雅襟怀。近有学者据吴昌硕信札认为本文系沈石友代撰，附记。

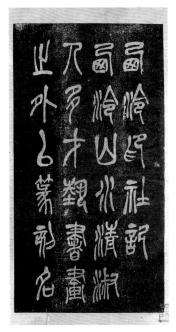

吴昌硕《西泠印社记》

童大年《西泠印存序》

载 1915 年《西泠印存》。童序认为木刻印谱在原印不可见的情况下，有其可资考据研究的意义，但不合适篆刻学习之用。摹仿木刻印谱学习篆刻，于章法、篆法、刀法皆懵懂未明，不仅无益，反而有害。乾嘉以来浙派西泠八家崛起，原拓印谱流传渐广，篆刻学习从此入手，方为正宗而不落下乘。童序充分肯定浙派篆刻、原钤印谱在篆刻学习方面的示范意义，体现出清代民国以来浙派篆刻昌隆，隐然为印学正宗的现象。

罗振玉《赫连泉馆古印存序》

载 1915 年罗振玉所辑《赫连泉馆古印存》。罗氏在序文中首先追述少年时代学习篆刻之始，购得汉私印实物作为学习范本，进而开始收藏、研究古玺印。序文对古代玺印制度以及周秦以来古玺印沿革之大略作了叙述，并以印谱中印章举其要略，概括为以下八条：一、考证出周代古玺中已有成语、吉语印，汉代有肖

形印；二、以"二十八日骑舍印""执法直二十二"印为例，举例玺印可补史志阙文；三、两汉以来官印可补正官制讹阙者，以及史书在地名上误字；四、古代私印刻考证古代姓名之学；五、补正字书之阙字；六、考证出西夏实有篆书，判定西夏官印、私印之押印；七、考证出隋唐间有村印"大毛村印"；八、考证金元以来楮币用合同印"一贯背合同"。以上八条，自战国至金元跨度千余年，而考证赅详，足见罗氏对于历代史志、官制之熟悉，体现了一代学问大家之素质。

罗振玉《赫连泉馆古印存序》

罗振玉《赫连泉馆古印续存序》

载 1916 年罗振玉所辑《赫连泉馆古印续存》。序文在学术理路上延续《赫连泉馆古印存序》，并就谱中古印进一步提出以下三条：一、古玺文字与"小学"密切相关，古玺文字自为一体，今有与古金文、陶文及殷人卜辞相合者。二、古印可以考订史书之阙，《汉书·地理志》载新莽所改郡国名甚详，但间有不著改名者，罗氏怀疑实际已改，而史家记载有所阙佚。但据谱中"含洭宰之印"的"含洭"为汉名，而曰"宰"则为莽时印无疑，可见并未改名。由此可知《汉志》含洭下不载莽改名，则凡《汉志》不出莽名者，皆仍旧。三、古私印的印文多载僻姓，有益于姓氏学研究。此

外，罗氏还提示古代吉语印、私玺、押印、西夏文印等，皆有其研究价值。

罗振玉《赫连泉馆古印续存序》

吴昌硕《书陶柳门汉印后》

载吴东迈编《吴昌硕谈艺录》，人民美术出版社，1993 年版。吴昌硕以陈豫钟所论"书法以险绝为上乘，制印亦然"为例，强调治印平正守法为根柢，不知平正而险绝取势为不可取。在此基础上，吴氏肯定汉印原钤善本之重要性，认为陶柳门所钤拓汉印虽为典型，但所拓略失神韵，如能选用上等印色、良工钤拓，更为精彩。跋文强调古印拓本制作过程中拓工、制作材料的重要性，是晚清民国时期篆刻家对于印谱制作技术进一步提出要求的真实反映。

罗振玉《隋唐以来官印集存序》

载 1916 年罗振玉所辑《隋唐以来官印集存》。序文回顾前人金石著作收录隋唐以后官印的历史，指出早期辑存往往数量有限，清代所辑考者或为摹本、或无印例、或书稿佚失，皆存在一定缺憾。罗氏搜求古

代官印三十年，认识到隋唐至明代官印考证史志意义重大，但往往被世人忽略，遂在编辑《历代官印集存》过程中，先取隋唐以来官印付印，并纠正前人研究中的失误之处，以引起学者注意到隋唐以后官印的研究。本书是首部研究隋唐以后官印的专谱，具有开后世官印研究风气之先的学术意义。

罗振玉《隋唐以来官印集存序》

鲁迅《蜕龛印存序》

载杜兆霖辑《蜕龛印存》，约成书于 1916 年。此序 1916 年 6 月由周作人撰写，后寄鲁迅（周树人）增改而成。序文追溯玺印篆刻源流与发展，认为汉印文字方正绸缪，有自然之妙，制作工艺上，铸凿自有法度，故能为后世篆刻之宗法。进而以西方美术绘画雕刻必溯源希腊为类比，指出后世篆刻饰文字为观美，其理与绘画相通，仍不出汉印之渊源。而杜兆霖所作能遵从汉法，神与古会，故可称许为艺术之正宗。本序为鲁迅唯一论及篆刻的文字，其虽然作为新文化运动的代表，但他在篆刻艺术的思想与审美上，仍然是以传统的"汉法"与"汉印之美"为准绳的。

罗振玉《传朴堂藏印菁华序》

　　载 1917 年葛昌楹等辑《传朴堂藏印菁华》，本文后移入 1944 年葛昌楹、胡洤所辑《明清名人刻印汇存》作为序言。罗序指出古代玺印出于良工制作而非士夫所为，自晋代始，文人开始参与良工制作。至元代赵孟頫、吾丘衍以小篆入印，以圆美整洁为宗，明代文彭、何震继承其法，但皆未真正师法秦汉印章。至明代金一甫、赵宧光，始以汉印为宗法，制印之术为一更进。至清代浙派篆刻远师秦汉印，不废明人篆意；徽皖一脉巴慰祖、邓石如、吴让之、赵之谦以金石碑版文字入印，刻印为再进。至近代王石经、何昆玉，能取法战国及两汉铸印中的汉官印及古玺，精雅渊穆，刻印之术得到第三次更进。

　　罗氏在序文中，首先阐明工匠作器与文人参与制作的发展和交融脉络，将印章的发展分为古玺印与文人印章两部分，是非常精当而科学的。然后厘清文人参与制作到文人篆刻的变化发展历程，以"印宗秦汉"为准绳，并在此基础上提出了文人篆刻发展三次演进的脉络主线，体现出作为篆刻家的罗振玉对篆刻艺术发展的认识。

罗振玉《传朴堂藏印菁华序》

吴昌硕《耦花庵印存序》

　　载 1918 年徐新周辑《耦花庵印存》。吴昌硕序作于是年，先由自辑《缶庐印存》为例，述篆刻构思、入古、小中见大之难。进而认为徐新周"运智抱朴"精通六书之旨，刻成此谱，造诣深厚。序文提出"夫刻印本不难，而难于字体之纯一，配置之疏密，朱白之分布，方圆之互异"的观念，影响颇大。

吴昌硕《耦花庵印存序》

顾青瑶《印话》

　　载 1926 年 3 月 31 日《申报》，署名"青瑶女士"。开篇提出欲精篆刻，必结合文艺、金石、篆籀之学，提倡书法与篆刻并进。次论印史，备述三代至宋古玺印文字风格，及元、明、清诸家篆法变化与特点。顾氏认为学篆刻宜从汉印入手，博采碑碣，并举吴昌硕为例，认为吴氏熟习汉印，故能驾驭秦汉，学者从风。但批判模仿其印风者急于求古，故作剥蚀断烂，取貌遗神，认为乃是"印劫"。顾文重点在于自述用刀之法的心得，认为应当根据印材的不同选择刻刀，包括刀具尺寸、厚薄等皆须讲求。并以刻玉印为例，认为

应用佳钢制成尺寸不同的刀具，再以金刚石开字线，针凿锤击成字。兼述牙、铜等材质印章之刀法，并就印人创作状态及心理做出描述。顾青瑶此文内容详实，将印史理论与实践操作结合紧密，其中保留了民国时期刻制玉印等非石质印章的技术性论述，尤其珍贵。

玺印文字研究已经成为古文字学中重要的门类，而各类关于战国玺印的图谱与字书的编辑出版，更大大推进了篆刻创作领域古玺印式的发展。从推进这一篆刻范式的普及性上来说，王国维筚路蓝缕的开创之力与沾溉后学之功是绝不可没的。

王国维《桐乡徐氏印谱序》

本序是王国维为徐安辑《集古印谱》所作，后以《桐乡徐氏印谱序》为题收录于《观堂集林》卷六。本序作于1926年，序中王国维言"近于六国文字及玺印之学，颇有所论"，可见此际学术重心之所在。在序文开头，王国维由戴震"六书"研究中的"四体二用之说"，推论"秦书八体"中将八体分为"四体四用"，将大篆、小篆、虫书、隶书归为"体"，刻符、摹印、署书、殳书归为"用"，颇有见地。进而根据罗福颐所撰《古玺文字徵》稿本，着重列举古玺文字及出土六国古器物铭文加以论证："类不合于殷周古文及小篆，而与六国遗器文字则血脉相通，汉人传写之文与今日出土之器，斠若剖符之复合。"强调"兵器、陶器、玺印、货币……此四种文字自为一系，又与昔人所传之壁中书为一系"，又进一步肯定了古玺文字作为研究战国文字的重要性，"然则兵器、陶器、玺印、货币四者，正今日研究六国文字之唯一材料，其为重要，实与甲骨、彝器同，而玺印一类，其文字制度尤为精整，其数亦较富"。王国维在此文中以"体""用"之别为纲，论证"（六国文字）上不合殷、周古文，下不合秦篆者，时不同也；中不合秦文者，地不同也"，对六国通行文字作了时间与空间上的界定，"揭示了六国文字作为中国古文字发展的一个特殊阶段的意义，开启了这方面的专门研究"。

据李学勤先生考证，该文针对顾颉刚、钱玄同等人认为的《说文解字》中"古文"出于汉人伪造的论点进行批驳，进一步申述了自己在《史籀篇疏证序》《汉代古文考》中提出的观点："战国时秦用籀文六国用古文说"。当今之时，战国文字研究，尤其是六国文字、

王国维《桐乡徐氏印谱序》

王国维《待时轩仿古玺印谱序》

载王国维《观堂别集》卷四，原载罗福颐辑刻《待时轩仿古玺印谱》。本序中，王国维首先以"一艺之微，

王国维《待时轩仿古玺印谱序》

风俗之盛衰见焉"总领全文,认为艺术反映社会风俗(指社会审美之好尚),强调艺术与社会之间的密切关系。继以批评当时艺术家所存在的弊端,指出当时在书法、绘画与篆刻上,有不师古人常法而师心好奇,不讲求学养功力而求新、求奇、求怪的弊端。进而以罗福颐学习篆刻之天赋、天性、取法为例,强调篆刻的取法正宗,以及学养、功力的重要性,特别强调应去除艺术审美的功利性,认为艺术家应该远离社会风尚的影响,保持遗世独立的创作状态,沉潜于所学,正是罗福颐能够于古人"精神意味之不可传者而传之"的原因,并期许艺术家能不为"风俗"(时风)所转,而能转移"风俗"。结尾处回到艺术与社会风气之关联,提出"风俗之转移,艺术之幸,抑非徒艺术之幸也"。由艺事衍生及其他社会事物方面,意味深长,显示出王国维关注社会现实的学者风骨。

王国维《匈奴相邦印跋》

载王国维《观堂集林》第十八卷。文章就黄宾虹所藏"匈奴相邦"玉印作出考证,以六国执政者均称"相邦",推证匈奴亦然。"相邦"即后世史家所称"相国"或"相封",因避汉高祖讳而改称。《史记·匈奴列传》记左、

王国维《匈奴相邦印跋》

右贤王下设"相封",而此印则为单于自置之相所用官印。并就此印形制、文字推断为先秦之物,且证匈奴初未自制文字。王国维此文以"二重证据法"考订史实,为后世玺印研究考证树立了良好的方法范式。

王国维《宋一贯背合同铜印跋》

载王国维《观堂集林》第十八卷。文章就罗振玉所藏"一贯背合同"铜印进行考证,认为系南宋会子印,印于纸背者。王氏从《金史·食货志》记载及传世金代大钞铜板皆有合同印附于版上,但"一贯背合同"不著地名而著贯数,与金制不同,并结合《宋史·舆服志》关于会子库用印之记载,考证"一贯背合同"为宋代会子纸背所用。而金、元、明合同印与钞版联合,则是省却重印之工序。此文以"二重证据法"考订史实,弥补了宋代史书记载之失。

王国维《宋一贯背合同铜印跋》

黄宾虹《藏玺例言》

载1920年黄宾虹辑《滨虹草堂藏古玺印初集》。此文首先对古玺研究与发现做了回顾,认为印学中古玺这一门类发现最晚,并详细叙述了清代以来对"钵

（玺）"字的考释经过，并就历代古印谱对古玺的著录与研究情况进行综述，认为高庆龄辑《齐鲁古印攈》为最早对三代古玺进行归类，并编次于秦、汉印之前者，为后来印谱编辑者所宗。后文就谱中藏印，详细对"玺节""奇字玺""王玺君玺""官玺市玺命玺""大夫玺里玺讯玺""周印不拘玺字之有无""周秦玉印及杂玺""朱文鸟篆黄金玺"等古玺印相关问题作了考证。黄氏此文是民国时期较早对古玺这一门类作出较科学系统研究的论文，显示出其对于印学研究的深厚功底与敏锐眼光。

黄宾虹《藏玺例言》

黄宾虹《滨虹草堂藏古玺印二集叙》

载 1929 年黄宾虹辑《滨虹草堂藏古玺印二集》。序文首先自述嗜藏古玺印之经历，提出古玺印收藏有"三善""四弊"。"三善"指古玺印保存了古代文字原貌，有助于考订文字流变；不同形态的文字有助于书法创作；古印形制的差别更能窥见玺印制作的工艺与官制差异。"四弊"则指习见、芜杂、洗剔、伪赝，此四条为其遴选古印入谱与否之准则。作为早期古玺印专谱的辑录，黄宾虹提出的相关标准具有重要的参考意义。

黄宾虹《滨虹草堂藏古玺印二集叙》

黄宾虹《善斋玺印录序》

载 1930 年刘体智辑《善斋玺印录》。序文首先叙述古玺印收藏之历史，进而强调清代对古玺考证的学术意义。回顾程瑶田辨明"私玺"，高庆龄首尊周玺，桂馥、吴大澂广集缪篆、古玺文字，将文字学研究推进了一大步。最后赞颂刘体智编辑此谱，上至三代周秦之玺，下及六朝唐宋之印，兼收并蓄，蔚为大观，足为考信之征、艺林之助。黄宾虹精于古玺印研究，从他数篇古印谱序文来看，显示出学术理路上的一致性。

黄宾虹《善斋玺印录序》

黄宾虹《吴让之印存跋》

载同治二年（1863）魏锡曾所辑《吴让之印存》（沈均初藏本），黄宾虹跋于1930年。此跋在乾嘉时期的学术背景下探讨赵之谦《书扬州吴让之印稿》引发的"争论"，赞同赵之谦的"巧拙论"，但认为赵之谦、吴让之皆善于求变。经学由江藩、戴震传至高邮王念孙、引之父子，至于"常州学派"，为之一变，赵之谦于经学得常州学派之传，从学术源流上，仍系徽派。赵之谦由治经之学通于治印，而徽派印学，自程邃至巴慰祖，再至邓石如，亦一变，赵之谦印学倾心于巴慰祖，也足见深受徽派影响。吴让之初学浙派，后笃学邓石如，又于秦汉印章中求取笔画展势与姿媚，也是善于变化者。两人在本质上都是善于通变的人物。

谦"巧拙论"未能追本溯源，观察到两宗互通的一面，这是赵之谦失察的缺憾。徽、浙两宗发展到吴让之与赵之琛，皆生流弊，但两人自有过人之处，赵之谦作为后学亦不该随意批评否定。吴让之在刀法上功力非凡，但用刀以偏锋（刃）削刮为能事，虽然自成风格，但不及邓石如始终能够以中锋用刀来得气息雄浑。这是吴让之不及邓石如之处，因此吴让之仅称"名家"而不能成为邓石如那样的开派"大家"。对于吴、赵两人的关系，高时显也有所评论。赵之谦于印学功力深厚，敏于观察，能够看出吴让之篆刻的弊病，因此加以贬抑，不欲平视之；认为吴让之身为前辈，既以偏胜，才力不逮，理应效仿欧阳修对于苏轼的态度，对后辈学人加以提携褒奖，成为佳话，而不该以前辈身份凌视批评赵之谦。实际上认为两人皆未能做到"虚怀求道"，同时加以批评。

黄宾虹《吴让之印存跋》

高时显《吴让之印存跋》

高时显《吴让之印存跋》

载同治二年（1863）魏锡曾所辑《吴让之印存》（沈均初藏本）。高时显跋于1930年。高氏认为篆刻的审美标准，在篆法上以浑穆流丽为上乘，在刀法上以古茂圆转为工，这是徽（皖）、浙两宗的共同标准。丁敬与邓石如各有所因（沿习），也各有所创（变革）。赵之

高时显《丁丑劫余印存序》

载1939年丁仁、高时敷、葛昌楹、俞人萃四家所辑《丁丑劫余印存》。序文交代1937年日本侵华，上海、平湖、杭州等地相继沦陷，钱塘丁氏八千卷楼、平湖葛氏传朴堂、余杭俞氏香叶簃、杭州高时敷二十三举斋四家藏印历经劫火散佚之经过。四家先后移居上海，乱世会合，

互以劫余相慰藉，统计劫余藏印，惧其聚而复散，乃谋划辑为印谱，定名《丁丑劫余印存》。共收录明清两代印人273家，存印1900余石。自1938年5月至1939年6月，编辑历时约14个月。

高序认为，收集旧印之意义有三：其一文字可以订补《说文解字》六书，有助于小学；其二可以征考文献，为春辑史事之材料；其三流派篆刻有助于艺事，兼能见作者性情、学问。劫余之印钤辑成谱，为印人精神所寄，历劫不磨而流传于世是印人之幸，摩挲赏析则可以待将来。序中提出流派篆刻体现作者性情学问，有助于艺事的观点，将其与古印并举，是对篆刻艺术价值的充分肯定。

高时显《丁丑劫余印存序》

高时显《明清名人刻印汇存序》

载1944年葛昌楹、胡洤所辑《明清名人刻印汇存》。高序首述纂辑名人篆刻成谱之始为张灏《承清馆印谱》《学山堂印谱》，其用意一为传名人篆刻精诣，昭示来学；二是指明篆刻殊途，广征法则。其后《赖古堂印谱》《飞鸿堂印谱》及乾嘉以后名家篆刻，能够一洗晚明积习，篆刻印谱以古雅为尚。序文将葛昌楹比作张灏，先与诸

家辑成《丁丑劫余印存》，复与胡洤辑成《明清名人刻印汇存》，印既传神，又墨拓边款，传前人篆刻之学。文末对方约提供宣和印泥及宣纸以助谱成之功，大加赞赏。序言对民国时期诸藏家汇辑前贤篆刻成谱的风气有如实的描绘与评价，反映出民国时期印学之昌盛。

高时显《乐只室古玺印存序》

载1944年高时敷辑《乐只室古玺印存》。高时显序文首述印谱编次体例，分列《二十三举印辑》《续二十三举印辑》《姓名表字印辑》《高氏赵印微存》四集，并附高时显亡子高迥、亡女高玺治印。印谱编辑目的一以传古人精诣，一以示来学法式，前者模仿吾丘衍《三十五举》、桂馥《续三十五举》。第四集收集赵之琛为高氏家族治印千百钮中之劫余者，所以传示后人，保存先泽，因此高时显总结此谱"其事创，其意实"。

高时显《乐只室古玺印存序》

李白凤《伪秦瓦汉砖室谭印》

载1947年4月13日、4月17日《申报》。此文分"小序""立意与章法""用刀与用腕""求真与审美""边跋"

等部分。小序部分主要梳理印史，强调刀法布局合于美学条件，养成古朴雅正的正确审美观念。"立意与章法"强调篆刻应寻求"象外真神"，章法应注重"画面美"，也就是布局应注重自然、疏密、穿插、环抱，而非一味追求匀正。在篆刻创作立意上，李氏反对摹古、拟古，倡导"胸无古人"，认为如此方能与书法、绘画并列艺林。在"用刀与用腕"上，认为能达到"运刀如笔"者实少，应以中锋为上，腕力强劲方能得神。"求真与审美"则从西方美术所提倡"真、善、美"原则入手，对篆刻艺术提出要求，认为须讲求文字之"真"，不能"守真"则勿论"审美"。文章认为汉印之美在于"朴实浑厚"，但反对千篇一律，缺乏印面变化之美；后世赵之谦从邓石如取法，但大气不足，失之纤柔；吴昌硕以"粗、壮、拙"开篆刻豪宕之门，齐白石豪迈恣放，但失于放宕粗犷，不及吴昌硕之含蓄。"边跋"部分叙述边款刻法，认为边款应以见刀刻痕迹为佳。李白凤此文重点从美学角度对篆刻艺术的变化发展特点进行总结，评论公允又能体现己见，在民国篆刻理论中具有一定的代表性。

李白凤《伪秦瓦汉砖室谭印》

徐蔚南《篆刻发展的路径》

载 1947 年 6 月 10 日《申报》。此文从图章最初作用在于"征信"谈起，认为古印中之吉语印，完全脱离了征信的功能，成为"清玩"性质的物品。至唐、宋秘府的书画鉴藏印，以及文人阶层的斋馆印，元人

的书画用印，更是纯粹的文房清玩。只是这一时期印章的材质仍以质地坚硬的铜、牙、玉为主，文人必须假手工匠进行镌刻。文章认为，元末王冕引入青田石，使得比工匠更加通晓文字的文人直接篆刻成为可能，他们从工匠手中收回制作权，"篆刻"一词也发生了观念上的改变，即"刻图章是文字的表现"，而之所以称"篆刻"而非"刻篆"正是观念上重文字轻技术的表现，这也是篆刻能够与书画并驾齐驱进入艺林的根本原因。此文探讨了由于青田石引起篆印材质变革，文人篆刻随之兴起，进而产生艺术观念改变的过程，是民国时期研讨文人篆刻发展的重要论文之一。

徐蔚南《篆刻发展的路径》

当代部分

1.域外印章研究

孙慰祖《日本早期文书上所钤官印管窥》

论文载《上海文博论丛》，2006 年第 2 期，后收入《可斋论印三集》，上海辞书出版社，2007 年 8 月。文章结合奈良、平安时期官方制作的公文、户籍、账簿、档案等文书官印，考察了隋唐印制对日本的影响。从官印体系的性质来看，奈良、平安时期的官印体制行

用的是体现官署职能的公印，而非表明官吏身份的官职印，与隋唐官制一脉相承。由文字书风及文献可知，日本官印的颁铸与管理，与中国秦汉以后的官制一样，显示出官印管理的集中性。官印施用范围及行用规范与唐代亦大体相合。从印文风格来看，模仿隋唐官印的印风与文字形体是奈良时期官印的主流。除了篆书字体，官印文字同时出现了楷书篆化的现象。楷书印也是日本早期官印仿效唐制的表现形式之一，然未占主流。此外，隋唐印制主导下的奈良时期印风，在形成与延续过程中也出现了某些本土的特点。尽管如此，日本社会自奈良时期之后的公私印信形态，直至近现代的篆刻艺术，其主流始终与中国的印制、印风保持着密切的亲缘关系。

孙慰祖《汉唐玺印的流播与东亚印系》

论文载《方寸天地——东亚金石篆刻艺术国际学术会议论文集》，台湾艺术大学人文学院编，2010年9月，后收入《可斋论印四集》，吉林美术出版社，2016年8月。作者由五个方面展开：一、汉晋用以颁赐内附或归降汉晋民族的官印，属中原原有官制体系外独立一系，在钮式与前置领属或誉称的设定上也有所不同。作为封拜官号的实质程序，颁给印绶是确定双方地位的特殊契约与标志。二、汉晋时期颁给周边民族乃至朝鲜、日本的印章总体上处于实物形态的传播阶段，而历朝授予的印章基本上游离于本地社会生活的实际应用之外。三、隋唐时期，中原印章制度开始作为一种文化形态先后进入处于封建化进程中的周边民族社会。文字的使用亦是周边民族形成印章体系的一个条件。契丹、西夏、女真、蒙古诸族政权在时空上更接近于两宋，因此北方诸族铸行印章以北宋为范式。四、隋唐时期，朝鲜、日本与中国交流频繁，印章文化亦同时为其接纳，并与各自的民族特征相融合发展，成为东亚印系的新形态。五、中国印章体系自其早期形态出现后延续近三千年，在与文人书画创作和收藏发生关联后，又衍

生出篆刻艺术。上述区别于其他地区印系的诸多特点表明了中国玺印的独立出现，并带动了周边地区玺印制度、篆刻艺术的发展。

《方寸天地——东亚金石篆刻艺术国际学术会议论文集》

孙慰祖《域外出土两枚汉印的年代及所涉历史地理问题》

论文载《第三届"孤山证印"西泠印社国际印学峰会论文集》，西泠印社出版社，2011年10月，后收入《可斋论印四集》，吉林美术出版社，2016年8月。越南清化出土的"胥浦侯印"包含有重要的信息，印文揭示了胥浦即郡府或都尉府所在。然而结合钮制、形制考察，此印却不是西汉中原颁铸之物。其次，由胥浦出于故治所在地可进一步证实汉武帝置南粤九郡前，南越国已先于今越南中部以北建立郡县机构的史实。此外，结合史籍及南越国因循秦制的郡官体系，可知胥浦为南越所置郡之本名，九真乃平定南越后新定之名。朝鲜大同"夭祖薉君"银印出土于乐浪郡遗址范围，是武帝对内附部族实行羁縻政策的实物见证。由印文风格可知印章时代当在西汉中期，而不晚至宣帝。又结合"夭祖薉君"银质特征、汉代"四夷"官制及相关史料分析，"夭祖薉君"受主当为降汉的薉君南闾本人。如此论成立，"夭祖地"当在苍海郡内，属于岭东。薉君或于昭帝始

元五年岭东归并乐浪郡时迁至乐浪，而后归葬于此。

胡嘉麟《从安诺石印看东亚印系的边界》

　　论文载《篆物铭形——图形印与非汉字系统印章国际学术研讨会论文集》，西泠印社出版社，2016年11月。安诺石印与尼雅印都由煤精制作而成，字形和样式相似，两者处于同一个文化系统。安诺石印仅有文字没有图像，是东亚印系文字印最重要的特征。从文字系统看，其符号基本可以在中国新石器时代找到类似的陶文符号，因此可以将安诺石印的文字符号纳入东亚印系的书写系统，但其在表意方面是自成体系的。通过对安诺及邻近遗址出土印章情况的考察，发现安诺石印对各个区域的文化都有吸收和模仿，从而否定了中国印章起源受到安诺石印影响的说法。地理位置决定了安诺及其邻近遗址的文化会受到来自各个区域文化的影响，从而从根本上阻碍了其自身文化的孕育和形成，因此认为安诺石印是当地文化产品有待于商榷，但安诺石印作为东亚系印章的仿制品则是合理的。论文提出安诺石印是青铜时代东亚书写系统西传的制品，并且认为安诺及其邻近遗址出土的印章并没有自成体系，而是对周边多元文化的吸收和模仿。

《篆物铭形——图形印与非汉字系统印章
国际学术研讨会论文集》

韩回之《印章的起源流传和中国古玺》

　　论文载《篆物铭形——图形印与非汉字系统印章国际学术研讨会论文集》，西泠印社出版社，2016年11月。叙利亚Sabi-Abyad等遗址出土的公元前6300年至前6000年间的带有戳记的封泥，这一年代最早的封泥的发现表明实用印章开始在叙利亚地区使用，主要用于聚落中私人财产的集中封存，并可能用于抵押、贷款等经济活动。印章早期传播：乌鲁克人发明了原始苏美尔文字和滚筒印章，其使用范围传播到两河流域北部、叙利亚和巴勒斯坦等地区。印章的西传：埃及在引入滚筒印章后，又开始同时使用平面印章，此时圣甲虫形式的平面印章和雕刻印章戒指大量出现。印章的东传：公元前3000年后，位于土库曼斯坦南部和阿富汗北部的巴克特里亚－马尔吉亚娜文明体也开始使用印章。公元前2400年后，进入成熟期的印度河谷文明，开始使用饰有动物、植物、人物和带有印度河谷文字一类的带钮方形滑石平面印章。后来向恒河流域迁徙的居民将印章传播到了彼处。希腊印章的兴起和东传：古希腊文明于公元前一千纪早期出现了平面印章和圆板穿带印章，后又引入圣甲虫印章护身符，古罗马文明时期，佩戴印记戒指成为常态。由于西亚羊皮纸的出现，开始流行塔形平面印章。公元前4世纪末，随着亚历山大马其顿帝国东征，在殖民地留下了希腊式龟背穿带印章和镶嵌或雕刻的印章饰物，取代了西亚原有的滚筒印章和楔形平面印章。萨珊波斯帝国兴起后，出现半球形、半算珠形和戒圈形印章，与希腊式的印章饰物共同使用。公元2-7世纪，中亚丝绸之路上出现了以铜为主的平面印章，其中部分外形和中国汉印相似。作者推测，来自中亚的文化和印章，在促进中古玺印起源的过程中起到了重要的作用；汉字有较好的指意功能，印文可以精准地表达鉴证等功能，故中华文明中以文字为主流的印章可以延续数千年，阐述了中华印章崛起的必然和特定优势。

2.玺印源流研究

钱君匋《中国玺印的嬗变》

论文载《西泠印社八十周年论文集——印学论丛》，西泠印社出版社，1987年7月。文章围绕官玺制度、玺印功用、治印工艺、印文与边栏设计、印学传承、流派发展等内容，对中国玺印（含篆刻）的发展与嬗变做了阐述。全文分四章对玺印发展作回顾式梳理。第一章对玺印来历、秦汉时期制印工艺和官玺制度作介绍，认为该时期印章主要作为权力和凭信的表征之物而受到重视。第二章是隋唐至宋元时期发展概貌，特别指出此期是印章发展史上特定历史阶段的产物，该时期的印章已经从实用器物扩展至具有独立艺术价值的艺术品。第三章以皖、浙为代表介绍篆刻艺术在明清时期的发展情况。最后一章介绍晚清至近代借古开今的繁荣景象，并就一些著名印人作简要评析。论文对隋唐至宋元时期玺印发展的定位准确，开示了新的印学研究方向。

《西泠印社八十周年论文集——印学论丛》

马承源《古玺秦汉印及其余绪》

论文载《中国美术全集·玺印篆刻》，上海书画出版社，1989年5月，后收入《当代中国书法论文选·印学卷》，荣宝斋出版社，2010年6月。文章着重介绍战国古玺印的用途和特征，汉印印文的形态特征，以及它们的钮式特点。春秋战国时期古玺的盛行与其用途有关，古玺印是行政机构行使职权的需要，掌职关邑者用于货物通行、收受赋税的凭证，还起到增强商品信用和生产牌记的作用。古玺文字章法自然，文字结构整体性突出，并具有一定的地域特征。西汉早期印继承秦制，印式、钮制和文字的排列相同，但风格规整茂美，形成了缪篆的规范并具备独特的体势。两汉玉印作为印信，官、私印皆可佩戴。古玺印钮式朴素，大都为鼻钮或斜顶鼻钮，此外还有带钩古玺。汉代官印钮式主要有橐驼钮、龟钮和鼻钮，此外还有蛇钮和鱼钮。论文较早对战国古玺与秦汉印章进行形制、文字风格等方面的综合分析，为古玺印的进一步研究奠定了基础。

孙慰祖《西周玺印的发现与玺印起源》

论文载《新民晚报》1992年1月10日、香港《大公报》1995年11月24日，后收入《孙慰祖论印文稿》，上海书店出版社，1999年1月。文章首先对各家有关玺印起源的看法进行梳理，并据传为安阳殷墟出土的三方铜玺印钮式与同期铜镜穿钮在形式上的一致特征，确认三玺为晚商之物。陕西周原遗址发现的两枚图纹铜印模形式的玺印、上海博物馆藏一枚西周铜质火纹玺，以及湖北清江香炉石商周遗址发现的两枚陶印，弥补了玺印发展中晚商与春秋战国之间的缺环。作者由此得出中国早期玺印的两大基本类型：供捉捏的有穿孔的鼻钮式和供把握的长条（柱）式。这些发现进一步提示玺印作为凭信的功能是后起的，与世界其他区域早期印章的性质相同。中国古玺印在早期是一种工具性的印模，后来在相当时期内又承载了作为官私凭信的功能。伴随篆刻艺术的发展，凭信功能又将退化。对玺印有了基本认识后，有关印章起源

及玺印功用的问题，便转化为两个问题：一、作为抑印图纹、文字的特殊工具，出现于何时；二、从何时起，玺印承载了作为官私凭信的功能。作者提出中国玺印在初期阶段已具有独特的形制体系，过去外籍学者认为中国玺印源自古巴比伦地区苏美尔人陶制印章的看法应当作出修正。

孙慰祖《古陶瓷印述略——兼论玺印的早期形态》

论文载香港《大公报》1996 年 2 月 9 日，后收入《孙慰祖论印文稿》，上海书店出版社，1999 年 1 月。作者认为按照器物发展的一般规律，在商代铜玺之前或同时存在陶制玺印，是完全可能的。新石器时代的陶印模与玺印初始功能相似。工具性是陶印模的一翼，另一翼则朝向器物性（终极性产品）转化，最终发展出一般完备意义上的玺印，即功能上以器物性为主而附带工具性。后来的封泥，即是玺印由印模演进而来的历史胎记，由此作者得出中国玺印即是由工具性向着器物性为主演变的结论。有的陶印长期被人误定为封泥，实是泥陶殉葬用印。唐代陶官印的性质是否为殉葬专用，尚待定论。明清紫砂印与唐宋制瓷业的繁荣相伴而生的瓷印，都是时代的产物。宋元时期青白瓷印的制作风气，还迅速流布到朝鲜半岛，随之又演变为当地民族的新风格。

施蛰存《说玺节》

载《北山谈艺录》，文汇出版社，1999 年 12 月。施蛰存从《周礼·地官·司徒篇》所述"司市之执掌，以为印章之始，乃用以通货贿""凡通货贿以玺节出入之"出发，联系各家注疏研讨，认为"货贿"为一切商品总称，商品出入为"通"，即司市之官，掌握商品出入之权，司市凭信所盖印记，即为"玺节"。

商人所贩购货物，在通关之时经司关之官检验，加以玺节。故"通货贿"即司市之官，"玺节"即以玺为节。玺与节并非同义，如郑玄注"玺节，今之印章也"，以"印章"释"玺节"，是古今语。因此，玺节的作用仍在于"通货贿（者）"（即司市之官）信守之表记（凭信作用），而并非是指玺节可以通货贿。最后就陈蒙安《盍斋藏印序》与钱君匋、叶潞渊《略谈古印》认为"通货贿"为印章最初作用的观点加以反驳。

施蛰存《说玺节》

孙慰祖《古玺印的来源与文字、形制演变》

论文载《可斋论印新稿》，上海辞书出版社，2003 年 3 月。文章围绕玺印的性质、玺印起源与早期形态、中国玺印发展若干阶段，以及中国玺印文字与钮制的演变概况及其艺术特色作了梳理。对中国印章、玺印、篆刻三者之间的关系作出讨论，结合玺印与印模的对比，对"玺印"作出定义，认为："玺印是一种可供复制（印）特定文字、符号、图形标记，并且可以验示，以固定地充当凭信为主的器具。它一般由印钮、印体、印面三部分组成。"此外，文章还纳入了有关域外印章的介绍，是为亮点之一。

孙慰祖《战国秦汉玺印杂识》

论文载《可斋论印新稿》，上海辞书出版社，2003 年 3 月。文章图文并举，从材质、钮制、形制、制作工艺、著录、印文内容、艺术价值、印学史意义诸方面，对以战国秦汉时期为主的 48 方玺印进行研究。选取的印例在印学史上大多有重要价值，如现存最早的中国铜玺、存世最早的金质侯印、鸭首带钩印孤品等，或为各时代的典型品或标准品，或为有别于同时期一般特征而极富特色的玺印。作者结合历史文献及新出土材料，对部分玺印之印文、地名、官制、年代进行考辨，推进了断代标准之确立与完善，深化了有关时期社会经济、文化、官制、地理、民族关系等方面的认识。

孙慰祖《中国古玺印的特质与汉印体系》

论文载《可斋论印三集》，上海辞书出版社，2007 年 8 月。中国印章自早期形态出现后，印章的使用与演进一直没有中断，并且伴随风格形式的递变与功能的衍化，派生出民族性格鲜明的篆刻艺术。汉代是印章使用和发展的盛期，官私印体制、功能、形态及艺术表现在这一时期达到高度成熟，中国印章构成要素格局随之奠定。历代印章为人们留下了文字书法演变、政治制度、行政地理沿革、民族关系乃至宗教、民俗、姓氏等方面的研究资料。论文指出了中国印章的特质，以及其在世界早期文明的范畴内属于独立发生发展、较早发育成熟的一个体系，强调了中国古玺印独特的文化艺术特性。

孙慰祖《关于玺印起源研究的思考》

论文载《西泠印社"重振金石学"国际学术研讨会论文集》，西泠印社出版社，2010 年 8 月，后收入

《可斋论印四集》，吉林美术出版社，2016 年 8 月。对中国玺印起源问题的探讨，首先须注意两点：一、必须确定使用界定明确、含义相同的语汇和概念定义；二、以完整的内涵与外延来定义"印章"，与判断印章形成过程的起点及原始形态，不应合二为一。沿着这一思路，作者从中外印章定义的差异性、殷墟出土铜玺的性质、玺印形成过程中的游移性与印模的特异化发展、印章原始功能的孑遗与官印的出现四个方面，对中国玺印的起源问题及发展路径进行探讨。总结认为中国青铜玺印的早期形态，在商代晚期已经出现。西周时期大致处于缓慢的发展阶段。春秋战国时期，完全意义上的玺印，即包括作为职官和官署职权凭证的官玺和作为自然人身份信物的私玺，已经开始行用于社会生活各个领域。战国时期，官私印体系及其制作规范已极为成熟。

孙慰祖《新出玺印封泥的史料整合与考古学意义——兼谈三十年来古玺印研究之进展》

论文载《可斋论印四集》，吉林美术出版社，2016 年 8 月。作者认为印章研究可分为"印之为学"与"印之为艺"两个体系。其中"印之为学"部分又可分为印章的本体研究与玺印史料的整理与阐发两部分，即"印之内"与"印之外"两块。近三十年来，印学研究在古玺文字考释、战国古玺分域、玺印分期断代与类型研究等九个方面均取得了重大进展，其中大量玺印、封泥出土是重要推动。其次，作者对印史中"秦汉帝玺和隋唐玺宝的转变"与"中国玺印起源年代与实物标志"两个问题作了报告。最后结合"秦郡新资料与秦郡数目的再检讨""封泥文字的复原与马王堆三号墓主的确定""'夭租葳君'的印主及与苍海郡的相关性"三个案例对玺印、封泥文字的研究与考古学、史料学的融合作了具体解析。

王晓光《论图形玺起源及在殷、周初的发展——从新出土殷墟铜玺、陶垫（拍）等说起》

论文载《篆物铭形——图形印与非汉字系统印章国际学术研讨会论文集》，西泠印社出版社，2016年11月。论文分三部分。第一部分以近年出土殷墟图形玺切入，分析其题材形制等特征，兼对新出土陶拍、陶垫等作归纳阐述。通过考察几种新出土的殷墟玺印，作者认为：一、至晚殷，图形玺已开始被个人或家族族氏作为标志使用，具有某种程度的示信功能，也作为陪葬品出现；二、从施用对象来看，随葬明器不排除为实用物，可能为抑印陶泥或其他抑埴之用；三、新出土三玺乃考古发掘所得最早铜质图形玺，其中两枚可视作最早可辨识的文字玺印。通过对新出土之陶垫（拍）的考察，作者指出青铜时代仍沿用古老的制陶抑印的方法，陶拍印模、陶垫等工具仍在延续使用。第二部分考察图形玺形成的渊源与发展，以及在殷商、西周初的情况，包括史前刻画符号图腾族徽与图形玺的关系，图形玺前身陶拍印模等的发展及演变。进一步指出早期图形玺的题材、内容可追溯到史前刻画、图腾等，大多并非文字，在青铜时代可与彝器饰纹相对应。第三部分作者将殷商、西周图形玺与同期青铜器饰纹做比较，指出殷、西周图形玺与青铜器饰纹的相似性可折射出其间观念的相似性，进入东周以后，图形玺脱离了青铜器饰纹格局，开拓出新的题材与形式。

3.封泥研究

孙慰祖《新见秦官印封泥考略》

论文载香港《大公报》1996年7月12日，后收入《孙慰祖论印文稿》，上海书店出版社，1999年1月。文章选择九枚珍秦斋所藏未公开著录的官印封泥作考释。封泥多属秦代，间有西汉初和新莽所遗。封泥文字多朝官、宫内官，封泥官称多与史籍记载不尽一致或未有直接记载，须结合其他方面的参证，因而有补正史志的特殊意义。作者根据同批所获其他封泥，结合封泥土色尚新、文字施用界格等特点，疑为近世咸阳所出，后于文章发表半年后得到确证。

孙慰祖《新发现的秦汉官印、封泥资料汇释》

论文载《孙慰祖论印文稿》，上海书店出版社，1999年1月。鉴于新发现的一批秦汉官印、封泥多未见《秦汉南北朝官印微存》《两汉官印汇考》辑录，作者择要汇释。选取的十三例官印、封泥中，因大多数印文所见官署、官名于以往印章及封泥中均未曾发现，故可据以揭示若干重要史实。如官制方面，通过出土实物，确证秦汉官制在相承的同时又存在具体变化，丰富了我们对秦中央官制的认识。这批官印、封泥补充了秦汉官制、印制及断代形制、文字标准等诸方面过去未知的史料信息，有的则补正了现存文献的不足与伪误，具有重要的学术价值。

孙慰祖《悬案的最后证据——马王堆三号墓墓主之争与利豨封泥的复原》

论文载《上海文博论丛》第2辑，上海辞书出版社，2002年12月，后收入《可斋论印新稿》，上海辞书出版社，2003年3月。文章讲述作者通过对"利豨"封泥的复原，为马王堆三号墓墓主之争落下了句号。马王堆一号墓、三号墓同出土有一枚"轪侯丞印"封泥，后者伴有一件"残缺不全"的、内容不同的封泥，作者发现两枚"轪侯丞印"封泥虽很相似，笔画却有细微差别，认为它们由两枚印章抑出。联系一、二号墓主人既已落实的事实及汉代家丞制度，三号墓墓主为"利豨"

于情理皆合。2002 年，作者在湖南省博物馆通过对残封泥篆书结构规律的把握及组合范围的可能性限定，在残存笔画的篆体走势中成功复原出"利豨"二字。关于利豨死后为何还有本人印章抑于封泥随葬入墓的问题，作者认为封泥是墓主生前封缄于物品或简帛文书上而被陪葬入墓，以往也有先例。至于三号墓木牍所记葬年与《汉书》记载第二代轪侯利豨之卒年存在三年之差的事实，认为两者皆有出错的可能，然而具有直接性和准确性的封泥文字，连同大量陪葬品等可证墓主身份的完整证据，已使得纪年纠葛无关宏旨。

孙慰祖《封泥所见秦汉官制与郡国县邑沿革》

论文载《可斋论印新稿》，上海辞书出版社，2003 年 3 月。近世秦汉官制研究中，大批秦官印封泥是迄今最具突破性的一次资料发现，为复原秦代官制的面貌和典籍记载与秦官制实际情况的异同，提供了更为客观的条件。作者认为西汉初丞相、御史大夫和诸卿为主干的中央官僚机构及其职属名，基本上与秦制对应，然也存在差异。对于汉王侯国官制，作者以齐国官印封泥为代表，借由其与汉廷诸卿及属官的对应性，较大程度上修复了中央、王国的官制系统。在有关"秦汉郡县沿革与地名正变"的讨论中，作者罗列了秦封泥中 38 个未见于《中国历史地图集》的秦县名，其中 29 个为《地理志》载为汉县。汉代封泥中未见《地理志》记载的县、侯国、邑名亦甚多。文末还附有秦汉封泥中多因传写讹误，而与今本《地理志》《后汉书·郡国志》记载相歧的 43 个郡、县名及侯国名。

孙慰祖《封泥和古代封缄方式的研究》

论文载《可斋论印新稿》，上海辞书出版社，2003 年 3 月。文章认为封泥有封物与封检两大功能。封物有坛罐、竹笥包裹、钱物的封缄方式，以及四川一带出土的"箧囊式"封泥。作为封检，文章分析了王国维所谓"梜"与"囊"两种封书形式的封缄方式。此外亦有不用书囊、径直束绳封泥于卷叠的书简上的封缄形式，以及将封检与书写正文的简牍并于一体的"牍简"的形式。据文献资料及出土实物可知，封泥还有封闭府库关塞门户、封缄"金匮""石匮"的使用形式。作者将封泥泥形、版痕、绳纹所呈现的不同形态进行排比观察，发现封缄方式大致经历了平检（简）、"印齿"及印槽三种封缄形式，并与不同时期相对应，故可作为无纪年出土简牍的断代依据。基于封泥背面两种粗、细不同的绳纹，作者还揭示了秦汉魏晋封泥封缄的正确形式，突破了百余年来人们对有关问题的简单认识。此外，以存世封泥中一种特殊的反文封泥为据，作者认为古代封检中可能还存有一种"护封"的方法。对于封物的封泥，因泥团直接着于结绳（或封口）处而往往较大，故有同一印章多次抑印的现象。此外还有官私印并用的情况，说明汉代私印并不只作为私人活动的凭信，同时也是行使公务活动的工具。论文最后对废弃封泥处置问题做了讨论。

孙慰祖《中国古代封泥研究的历史、现状和展望》

论文载《可斋论印新稿》，上海辞书出版社，2003 年 3 月。文章由三部分构成：一、历来封泥的发现与著录。清吴荣光《筠清馆金石》是著录封泥的开山之作，严格的封泥研究以吴式芬、陈介祺编辑的《封泥考略》为起点。二、近代以来封泥研究概况。作者梳理了自吴、陈以来有代表性的几家学者的研究情况，并围绕官制及地名考释、古代封检方式及印章制度、封泥断代与辨伪三方面内容展开介绍。三、对封泥研究的展望。作者认为在今后一段时期中，封泥于史料学研究、秦汉印文演变序列研究、封泥断代的继续研究、封泥形态的细化研究、印制研究、封泥实物研究、

以及封泥的篆刻学研究诸方面皆有进一步推进的可能。

孙慰祖《封泥、印章所见秦汉官印制度的几个问题》

论文载《"百年名社·千秋印学"国际印学研讨会论文集》，西泠印社出版社，2003 年 10 月，后收入《可斋论印三集》，上海辞书出版社，2007 年 8 月。作者结合出土封泥、现存的秦汉官印与零星的文献记载，围绕以下三个主题，对秦汉官印制度进行探讨：一、秦官印印形与印文规范。秦官印印形基本为方形和长方形两式，后者多为官署印。郡县官印尺寸较一致，全部使用界格。印文为较规范的小篆，基本确立四字印文的体式，并以"玺""印"为两个基本的等级标志。二、景武时期印制的变革。由收归诸侯权力带来的官制改革直接导致该时期印制变革及官印更铸的情况。其中两项改革对印制影响较为深远：一是官印形制上，同期印章基本保持在方寸左右的标准；二是针对二千石以上的官吏印章，从一般官吏四字名"印"的范围以外建立起一个五字曰"章"的新等级。三、秦汉的官署印与官印的颁缴。秦汉实行职官与官署印并存的制度。从秦封泥几乎未出现"令"的现象来看，官署印不排除即为主官所执的可能。关于官印的更铸，一是作为殉葬的明器使用，同时亦有汉代并非实行"官用一印"的可能。对于官印的颁铸和归缴，存在"归印"去职和赐本印殉葬两种情况。而在赐本印殉葬和迁官的情况下，都要重铸新印另颁他人。

孙慰祖《相家巷封泥与秦官制研究——〈新出相家巷秦封泥〉代序》

论文载《新出相家巷秦封泥》，日本京都艺文书院发行，2004 年 12 月，后收入《可斋论印三集》，上海辞书出版社，2007 年 8 月。陕西西安相家巷遗址出

土的秦封泥是近代以来秦官制、行政地理有关史料最重要的一次突破，封泥中不少未见史籍记载的职官，刷新了有关方面的既有认识。相家巷所出封泥近 5000 枚，《新出相家巷秦封泥》一书虽仅收 250 枚，但自成特色：封泥文字多较完整，少数残缺者，可据余迹复原文字；所包含的职官在相家巷封泥中具有代表性，且品目较多，极少重复；有若干职官为此前各家藏品所未备，因而具有较高的史料价值。此外，还保存了部分战国秦印封泥，为秦文字研究亦带来丰富的学术信息。

孙慰祖《临淄新出封泥述略》

论文载《临淄新出汉封泥集》，西泠印社出版社，2005 年 9 月，后收入《可斋论印三集》，上海辞书出版社，2007 年 8 月。封泥资料有助于修复史籍缺略的汉中央及王国官制体系，而临淄封泥所反映的刘齐官制，是"七国之乱"前整个西汉诸侯王国官制的缩影。《临淄新出汉封泥集》所收近年新出封泥达百枚之多，虽部分残缺，但官名、地名多可辨识，王国、县、乡官职自成体系。该书所收封泥具有临淄封泥的共性，又不乏可议之品，如据"齐家丞印"，可知王国詹事亦置家丞，而史料无载。官印制度方面，由此辑所见八枚同文异范且同属西汉早期齐国之制的"临淄丞印"可知，同一职官印存在前后更铸的现象，推翻历来认为"众官即用一印"的看法。所收乡印封泥对探讨秦与西汉初期的地理沿革亦具特殊价值。

孙慰祖《新出汝南郡封泥群的初步研究》

论文载《可斋论印三集》，上海辞书出版社，2007 年 8 月。全文围绕六点展开。一、封泥的发现及概况：此批封泥不仅是百余年来东汉封泥的首次大宗发现，且为典型的地方郡县封泥群，尚属首例。其中，

可定释者约七百枚。二、出土地及其性质：由封泥所涉职官及集中发现于一地现象可知，出土地为汉汝南郡太守治所，今河南平舆县古槐镇古城村。三、封泥所见汝南郡之侯国：新出封泥中所见侯国 27 个，于各纪传得征者有 25 个，然所见封泥仍然不是一份完整的汝南郡行政地理资料。四、郡县与侯国官制：由所出封泥可知，汝南行政官制可分"郡—县"与"郡—侯国"两个系统。其中，侯国职能结构的设置与郡县相同。此外，由若干"宋公相印"可知东汉还有"公相"一职。五、封泥之时代：上限为西汉中期偏早，延至新莽，下接东汉。六、艺术特色：东汉早期官印已呈现出整肃方正的面貌，横平竖直的笔画规范基本确立。晚期印风进一步方劲雄健，部分笔画趋于隶化，转折圆意基本消失而成方折之势，结体宽博，笔画厚重。相较于西汉印章紧凑平正而不失圆活的风格，汝南封泥所体现的东汉官印风格进一步印证了作者此前认为"汉印"是一个风格体系，而不是一种风格的观点。

孙慰祖《汉乐浪郡官印封泥的分期及相关问题》

论文载《上海博物馆集刊》第 11 期，上海书画出版社，2008 年 10 月，后收入《可斋论印四集》，吉林美术出版社，2016 年 8 月。汉乐浪郡官印、封泥继 20 世纪上半叶较为集中的发现后，其职官、封君印近几十年来又有发现，原始资料也继有披露。在此背景下，作者结合今天的认识条件对相关官印封泥做进一步研究。乐浪郡的官印、封泥总数目前已近 200 枚，通过对乐浪郡官印、封泥反映的边郡官制考察，可知此批封泥乃官署弃置公文简牍封检的遗留，同时印证了乐浪职官体系乃是根据边郡的规格来构造的。在封泥所涉范围内，郡府与各属县的行政体制亦十分健全。作者结合印文规格、印文特征、封检形态等形制特征及史志文献，对乐浪郡官印、封泥作了西汉中晚期、新莽、

东汉的划分，并结合同一遗址所出私印、封泥的相关考察，认为私印时代更延至魏晋时期。作者最后对用印群体的民族属性、乐浪官印的不同体系、乐浪官印封泥所反映的行政状态作了延伸讨论。

孙慰祖《新出封泥所见王莽郡名考》

论文载《西泠印社国际学术研讨会论文集》，西泠印社出版社，2013 年 10 月，后收入《可斋论印四集》，吉林美术出版社，2016 年 8 月。近年西安卢家口新出新莽封泥发现地较明确，实物保存较为集中，官印文字涉及的职官、地名具有显著特点，为进一步解析新莽官制地理带来了新的资料突破，同时使我们对当时郡县变动的复杂程度有了更为真切的认识。印文前置地名的性质，可据郡官推定。结合新莽官制，以及部分官号以"郡 + 县名"为领属的规则，可得卢家口新出封泥所见郡名 53 个，其又分为三类：仍沿汉郡名者，王莽改郡或析分新郡者，郡名新获、不载于史籍者。17 个新见郡名连同谭其骧《新莽职方考》所征郡数 116 个，已超过历史所载 125 个的定数，究其原委，当有四种情况：先沿用汉郡，后改新名；先后易名；

《西泠印社国际学术研讨会论文集》

所改旧郡失载；析置新郡，《汉志》失注。作者对新见郡名连同所在之州做了进一步推考，又举出史籍记载与封泥文字有歧义的新莽郡名 5 个。

孙慰祖《官印封泥中所见秦郡与郡官体系》

论文载《青泥遗珍——战国秦汉封泥文字国际学术研讨会论文集》，西泠印社出版社，收入《可斋论印四集》，吉林美术出版社，2016 年 8 月。印文所涵秦郡官名因保存了基本完整的长吏体系，可深化对秦官制建构的了解，并进一步揭示秦汉郡县建制的规律。秦官印封泥所涵郡之职官“太守”者，可逆推其前置地名为郡，“某郡之官”者亦可自证所领职官为郡所特有。秦郡长吏分常设官与特设官，特设官非各郡所共有，史籍多失载。特设官署虽置于郡中某县，却属郡所领辖，故无一例外以郡国冠名，汉代承之。在秦汉官职及印制的设计中，不同层级共有职事官之间有明确标志，如中央与郡、国之间，中朝职官均加“中”字。郡守、尉以下职官，名词语序构成一般为：“领属地名—（分职）—职掌—实质性官名”。县之长吏通常无表职掌一项，秦汉郡佐官、特设官又不与县之官属重合，亦可推证相关印文中的领属地名即为郡的规律，可以进一步证实临菑、城阳、苍梧等郡。论文考证了秦汉官职建构和郡官印文词序的构成规律，推证出史籍失载的新见郡名，是秦官印封泥研究前沿成果的代表。

孙慰祖《新出封泥所见秦汉官制与郡县史料——兼论封泥分型的意义》

论文载《可斋论印四集》，吉林美术出版社，2016 年 8 月。作者介绍新出战国秦汉封泥的情况，并提出“封泥群”概念。具体介绍了西安相家巷秦南宫封泥群、临淄刘家寨西汉齐国封泥群、徐州土山西汉楚国封泥群、河南平舆秦汉汝南郡封泥群，以及河南新蔡最新发现的战国封泥的情况。作者重点考察了相家巷封泥群所见秦郡县及中央官制、刘家巷封泥群所见汉初诸侯王国官制、平舆古城村封泥群所见汝南郡侯国官制体系，体现了封泥在保存官制与历史地理史料方面所具有的独特价值。作者对封泥印文释序与秦汉官印语词的紧缩现象进行分析，介绍了封泥形态的三种分型形式。提出结合不同封泥形态所对应的流行时期，可直观地作出基本的时代判断。

孙慰祖《临淄新出西汉齐国封泥研究》

论文载《可斋论印四集》，吉林美术出版社，2016 年 8 月。山东临淄刘家寨新出封泥虽因非科学发掘导致某些信息的损失，然其王国郡县、乡官系统得到了相当完整的保存，边界亦较明确，可与早期发现形成互补，具研究价值。全文分三部分展开：一、临淄出土封泥始于 1936 年王献唐的记载，自 1958 年后便不见大宗封泥报道。直至临淄刘家寨封泥的发现，不仅数量可观，且品类丰富，与早期刘家寨封泥属同一系统，从而组成了完整的实物史料。二、由封泥群所见职官可知，新出封泥属于齐王国官署遗物。该封泥群集中保留了丰富的齐国诸卿、属官及其属县的史料。诸卿职官多为前所未见。结合资料，可确定封泥时代为西汉早期。三、据封泥形态进一步判断，此批封泥下限应不晚于景帝。封泥文字与同期汉中央、郡国官印相比，地域风格十分明显。不少官印同文又非同模所出，说明同一官印在一段时期内有改铸现象，纠正了我们对职官印制度时代“众官即用一印”的传统认识。

4.汉代、两晋、南北朝印章研究

单晓天、张用博《汉印风格浅析》

论文载《书法研究》，1982 年第 4 期，后收入《当代中国书法论文选·印学卷》，荣宝斋出版社，2010 年 6 月。汉印艺术风格分为平整规矩、放纵多变等类型。平整规矩方面，西汉早期官印格局与秦代官印相似。比较其章法、线条、制作方法的不同，作者认为，从秦印自然随意的风格向汉印平整规矩风格的演变趋势来看，又可分为平方正直、圆转流畅，以及方圆结合这三种类型。放纵多变型可分以下几类：一、虚实分明，对比强烈；二、浑拙古朴，郁郁苍苍；三、流走自然，体现文字天真自然的特点；四、奇特险峻，章法布局不落俗套；五、雄强浑厚；六、将军印章法自然任意，风格粗犷放纵。作者还介绍了章法上的几种呼应方法：一、对角呼应；二、留红呼应；三、盘曲呼应。前人多从形态、功用、刻制方法等不同角度对汉印进行分类，本文则另辟蹊径，从艺术风格角度探讨汉印各种类型的艺术特点，对借鉴汉印印式的创作具有一定的参考价值。

孙慰祖《新莽西海郡两印考》

论文载《书法报》1988 年 6 月 27 日，后收入《孙慰祖论印文稿》，上海书店出版社，1999 年 1 月。作者通过史料及印文风格分析，判定《簠斋古印集》载"西海羌骑司马"及上海博物馆藏"西海沙塞右尉"两印之"西海"应属西汉末新莽时期之西海郡。对于"西海羌骑司马"，结合《汉纪》及此印可证昭帝至汉末新莽时所置诸校于《百官公卿表》所载外，又有"羌骑校尉""羌骑司马"应是其属官。"西海沙塞右尉"印则为新莽时边郡障塞制度研究提供了实物佐证，可补《百官志》及颜师古所引汉律未及详载处。

孙慰祖《古印、封泥释序辨证》

论文载《上海博物馆集刊》第 5 期，上海古籍出版社，1990 年 10 月，后收入《孙慰祖论印文稿》，上海书店出版社，1999 年 1 月。文章就《封泥考略》《封泥汇编》所收"楗盐左丞"的释序辨证为出发点，根据"琅琊左盐"等古印、封泥实物，结合官职及地理研究的文献史料及对官名的语义分析，推导汉代郡国官印印文构成的一般规律：地名 +（左右或前后）+ 实质性官称，最后得出"楗盐左丞"释序应作"楗左盐丞"。并对武帝中期以前官名多于四字时常加以简省的几种规则作了说明：表义所必不可缺的语素不省，以保证简省后的印文意义仍然基本明确；简省以词为单位进行，省去的为语素中的后一文字，故简省不导致词序变动。针对罗福颐《古玺印概论》中有关汉官印文字的六种排列方式，作者据传世"南宫尚浴""水衡畜丞章"两印，对四字印和五字印的排列方式各做了一种补充。对原有关于四字官印的五种排列方式，通过对罗氏所据印章进行的释序考辨，认为其中两种实不成立。

孙慰祖《西汉官印、封泥分期考述》

论文载《上海博物馆集刊》第 6 期，上海古籍出版社，1992 年 10 月，后收入《孙慰祖论印文稿》，上海书店出版社，1999 年 1 月。全文分三个部分。西汉早期（高祖至景帝时期）官印构图承袭秦制，部分印文施加界格，但界格使用时间很短，武帝太初元年完全废止。西汉界格印的框格线条较秦印规整而粗实，印文笔画多饱满方正。通官印文字循秦制采用四字，超过四字时在表示分职以外的名词中进行简省。印面平均尺寸为 2.2 厘米见方，在西汉官印中处最低值。印台薄是西汉早期官印的鉴别点。文字仍具秦篆意味，已渐趋端稳匀落、方正平衡。西汉早期官印既有因循秦制的痕迹，又渐开新风，处于承先启后的阶段。西汉中期（武帝时期）：此期官印文字排列界分严格，因形置势；五字印界分为六，末字独

占其二。文字圆弧笔形明显减少，整体呈现出匀满均衡、宽博严谨、庄重而不失圆活的艺术特征。印面平均尺寸2.3厘米见方，帝、后玺印面显著大于一般百官印。官印钮式形成比较统一的规范，钮式与一定官秩相联系，在层次上更为明确和严格。鼻钮在西汉中期已形成后世习称瓦钮的形式，龟钮造型已奠定了基本模式，处于由粗简向工致成熟发展的过渡阶段。西汉晚期（昭帝至孺子婴居摄）：文字总体上延续了武帝时期风格，笔形、笔势上更趋齐整、粗实，结体方正。印文排列构图偶见不同于中期的特殊样式，如印文末字"印""尉"独占一行的现象。印面完全不用界格，印面尺寸多在2.3厘米见方，印台平均厚度为0.87厘米，略大于新莽官印0.8厘米的数值。龟钮造型圆浑、纹饰精细；瓦钮钮面加宽、印台增厚。西汉末与新莽在时代上相接，对若干钮式、印文风格具有汉末新莽之际特征，但于官称、地名等方面缺乏特殊标识的官印，其鉴别还有待深入研究。论文首次对西汉官印及封泥文字、形制等进行了综合性断代研究，为西汉官印、封泥的鉴别与研究奠定了基础。

孙慰祖《汉印论》

论文载《可斋论印新稿》，上海辞书出版社，2003年3月，原为《中国篆刻全集·汉代卷》代序，黑龙江美术出版社，2000年7月。文章肯定了汉代印章在艺术与学术史料方面具有的双重价值，重点围绕过去未有明确结论或语焉不详的问题展开讨论：一、汉代官印与官印体制。首先，作者认为汉代官印制度立足于秦代官印体系而"颇有所改"。其次，汉官印体制经太初元年改制而稳定下来，并基本为魏晋南北朝时期所遵循。最后，作者对汉印形制标准、钮式、文字排列形式、制作工艺、存世著录诸方面进行梳理，并利用相关结论对部分以往认为是汉印的印章进行了年代考辨。二、汉代私印与汉印文字。首先，对汉私印部分涉及钮式、印形、印文内容及材质等方面做出介绍。在汉印文字方面，作者认为"缪篆"与"摹印"

实为一事。其次，"缪篆"在不同时期体现为不同的风貌。最后，两汉私印中的鸟虫书是独立于"缪篆"这种书体的，两者不能混为一谈。作者对肖形印、吉语印、殉葬印及朱白文相间印亦有相关讨论。

孙慰祖《马王堆汉墓出土印章与封泥之再研究》

论文载《湖南省博物馆馆刊》，2004年第1期，后收入《可斋论印三集》，上海辞书出版社，2007年8月。基于马王堆三座汉墓出土的印章、封泥资料，文章对西汉早期官印制度及具体内容做了进一步探讨。认为"利苍"的秦印风格渊源，与同时作为明器的"长沙丞相"与"轪侯之印"的印风存在不小的时间跨度，当为印主生前制作。制作年代不晚于秦汉之际，风格上更倾向于秦代。由"长沙丞相"与"轪侯之印"亦可知汉初君侯印承袭秦制，确定了钮式的等级标志。再据两种"轪侯家丞"封泥印文在时代风格上的差异，作者认为它们分属第一代与第二代轪侯，同时进一步印证了三号墓为第二代轪侯利豨。并认为抑捺"利豨"封泥的为一枚玉印。有关"右尉"的归属问题，作者结合汉代官制及半通印的性质分析，认为一号墓所出"右尉"属轪侯国官属，而非轪侯家臣。

孙慰祖《从"皇后之玺"到"天元皇太后玺"——陕西出土帝后玺所涉印史二题》

论文《上海文博论丛》2004年第4期，后收入《可斋论印三集》，上海辞书出版社，2007年8月。作者认为"皇后之玺"制作年代可上溯至汉初，且为累世传授之物。该玺串联起陈介祺旧藏"皇帝信玺"封泥、广州南越王墓出土的"文帝行玺"与相关史料，反映了《汉旧仪》"金螭虎钮"的记载应属讹传或后人妄改，

实际情况为同书前条记述的"白玉螭虎钮"。此外，文献载"乘舆六玺"虽无实物存世，然可由"皇后之玺"间接得以证实。除了所谓"传国玺"，秦皇帝六玺及皇后玺似乎并不为汉代及此后各朝代袭用。陕西出土的另一枚帝后玺"天元皇太后玺"，引发人们对北朝帝后玺及官印制度转变问题的重新思考。它的发现，使另一枚北周印章"卫国公印"不再是官印改刻阳文的孤证。由其金质材质、印文作两行排列的章法、印面增大及前述改刻阳文的特征，可见隋唐官印制度的初步形态在北朝后期已经出现。

孙慰祖《钤朱时代与官印改制》

论文载《第四届"孤山证印"西泠印社国际印学峰会论文集》，西泠印社出版社，2014 年 10 月，后收入《可斋论印四集》，吉林美术出版社，2016 年 8 月。与秦汉印制相比，北朝官印改制主要表现为改铸阳文及印形增大。印形增大是北朝尺度变化和定制变革双方面造成的结果，钤朱于纸对印形不再有技术性的限制也是其内在动力。其中，书写载体的改变是引起钤朱取代封泥的最为直接的因素。除了新见北周官印实物外，故宫博物院藏北魏延昌二年及延昌三年的经卷

《第四届"孤山证印"西泠印社国际印学峰会论文集》

上发现有阳文私印钤色印记。又据《魏书·卢同列传》载，延昌二年，官方文书以"朱印印之"的制度已经出现。此外，《魏书·卢同列传》还有关于"印缝"的记载，延续至今的"骑缝章"当由此而来。钤朱之制最重要的实现条件是印泥类的媒介。与钤朱用印和新的官印形态相适应的装置器具——印匣，至迟已在隋代出现。钤朱之变直接推动了官印印文形态的转变，是近古时期玺印制度的重要转折。

5.隋唐宋元明印章研究

叶潞渊《简谈元朱文》

论文载《书法》，1986 年第 1 期，后收入《当代中国书法论文选·印学卷》，荣宝斋出版社，2010 年6 月。赵孟頫不满于时人设计的印章而自己设计篆文，其中朱文印章被称为"元朱文""圆朱文"，成为后来众多篆刻家取法的楷模。作者以"松雪斋""桃坞"两印为例，分析了元朱文印形式活泼、章法生动、丰满灵动、独具匠心的特点。又以丁敬"袁止水氏"、黄易"无字山房"、邓石如"守素轩"等印指出，元朱文印风格切忌平板、务求生动，并列举近世篆刻家王福庵、赵叔孺佳作若干加以分析。此文是较早以元朱文这一印式进行艺术分析的专论。

徐邦达《略论唐宋书画上所钤的公私印记》

论文载《西泠印社八十周年论文集——印学论丛》，西泠印社出版社，1987 年 7 月，后收入《当代中国书法论文选·印学卷》，荣宝斋出版社，2010 年 6 月。作者从记述书画钤印资料的《述书赋》中"印记"一节谈起，列举东晋仆射周顗"古小雌文"印、唐太平公主"三藐毋驮"玉印等鉴藏印，考证出"开元小印""贞

观印"乃至"神龙"年号二朱印为后世伪造。着重介绍了宋徽宗内府装卷所钤七玺及钤印部位并附示意图，指出部位不符合常规者乃后人添加的伪印。作者又列举了宋代私家鉴藏印较为著名的苏舜钦家族"佩六国相印之裔"、米芾"楚国芈姓"、黄庭坚"山谷道人"等。指出唐宋印记用小篆而弃缪篆，朱文见多，宋印多阔边细字，亦有钟鼎形式。印质以铜、玉为多等。此篇是书画鉴定家徐邦达关于古书画印迹研究较重要论文。

孙维昌《上海明墓出土印章记述》

论文载《南方文物》1997 年第 3 期。论文对上海考古发现明代朱豹、朱察卿墓群出土的六方印章进行考证，指出这不仅是墓主人朱豹、朱察卿生平历史的重要实物印证，并且具有一定的艺术价值。六方印章中，可确定"朱氏子文""青冈之印""丁丑进士"等四方木、石印章均应属明代朱豹生前所用，另一方"朱察卿印"玉印，应属朱豹之子朱察卿生前所用。还有一方"平安家信"木闲章，暂定为朱氏家族生前所用闲章。这批印章从书法结构来看承袭汉印风格，符合当时的治印风尚。其中四方印章上有动物印钮，雕刻简练、生动，为印章增添了艺术魅力。

孙维昌《上海明墓出土印章记述》

孙慰祖《隋唐官印体制的形成及主要表现》

论文载《中国古玺印学国际研讨会论文集》，香港中文大学文物馆，2000 年 3 月，后收入《可斋论印新稿》，上海辞书出版社，2003 年 3 月。论文首先从隋唐官印的印形、尺寸、钮制等要素出发，证实隋唐朱文官印实际承接了北朝官印系统，进而揭示出隋唐官印的性质由职官印转化为官署印，因此出现封贮管理，以及因不再由个人佩带而导致钮孔功能逐步退化消失。又进一步归纳总结出隋唐官印印文的排列格式和辞例特征，并揭示出隋唐官印和部分职官印中形制等级不再凸显的原因，实际是将原先由官印承载的那部分表明职爵、品秩的功能分解到制书、佩符上的结果。最后就隋唐官印的背款和制作方法进行论述，即直接铸造、二次铸造（焊接）和凿刻文字三种，指出以往认为隋唐官印皆属焊铸的"条带印"之不确，并就隋唐官印深腔铸造及重铸现象的原因、钤朱与抑泥兼用的现象，以及陶质官印出现的原因作出了新的解释。

孙慰祖《唐宋元私印押记初论》

论文为《唐宋元私印押记集存》一书代序，上海书店出版社，2001 年 12 月。后收入《可斋论印新稿》，上海辞书出版社，2003 年 3 月。讨论从三方面展开：一、时代认识与私印类别：唐代私印多为朱文小篆，笔势圆转，疏朗自然，笔形和结构多呈稚拙之态。宋代私印书体有篆、楷两种。篆书工稳，排列匀整，章法意识明确。后世"元朱文""圆朱文"的风格直接导源于唐代朱文官印，经两宋发展最后形成特色。宋代还出现了"古文"入印风气，楷书印在元代私印中的比例提升。宋元之际并存的契丹、西夏、女真、八思巴文字印，反映了华夏民族印章文化在该历史阶段的多元特点。唐代文书墨迹中已见典型的花押，形式的固定性使其进而演化为印章这样一种一劳永逸的签署器具，故宋元时期花押印普遍

流行。二、形制演变与工艺特点：钮式简朴、印体轻巧、印面形式多样是此期私印的基本特色。唐宋私印印台较厚，与铸作时适应较深的印文空腔有关。元代上层使用的玉、牙及铜印记仍保持硕大的形制，普遍所见皆是轻巧的印形。宋元私印出现人物、神兽及动物钮式，印形也渐多变化。青铜仍占主导，瓷、角、牙、木等渐为民间采用。石章以寿山石、青田石和滑石为主。三、印记功用与文化意义：唐宋元私印主要体现在书画和文书经籍两部分，书画印迹有作者钤记和鉴藏者钤记之区别。宋元印记中还有"记""关防""合同""堪合"等，图形印也是宋元时期民间用印追求艺术化、趣味性的表现。

唐宋元印章不仅承载着重新连接中国玺印从先秦至清代完整发展历史的任务，且酝酿生成了篆刻艺术的兴起所必需的主要文化、物质和人文条件。本文率先对唐宋元私印押记进行系统鉴别研究，开启了印史研究的新类别。

孙慰祖《唐代私印鉴别初论》

论文载《上海博物馆集刊》第9期，上海书画出版社，2002年12月，后收入《可斋论印新稿》，上海辞书出版社，2003年3月；《可斋论印三集》，上海辞书出版社，2007年8月。唐代官私印是考察封建社会中后期印制、印风的起始点，中国印章对朝鲜半岛及日本产生实际影响也由此开端。鉴于考古发掘实物最为可靠，断代标尺应先在出土品中寻求。其次，存世唐代印迹也要作为鉴别参照，虽无形制可言，却可归纳出印文、印面形式的时代特点。再次，资料相对丰富的官印也应作为鉴别唐代私印的参照。结合上述资料及从中抽象出来的印文、形制特点，便可判断出一批具有唐、五代特征的传世私印。由于所推定的唐代私印多无纪年资料可作参证，作者又将之与北宋文人用印遗迹及出土品作纵向比较。两者印文在时代风格方面的显著不同，为前述断代结论提供了进一步支持。尽管作者认

为这只能作为初步的研究结论，本文却是最早有关唐代私印断代鉴别的论述。

孙慰祖《唐宋元时期的宗教用印》

论文载《可斋论印新稿》，上海辞书出版社，2003年3月。目前所见宗教用印中，唐宋元时期的宗教用印仅涉及佛、道、景教范围。唐、五代出现了佛教寺名印和藏经印，宋元时期主要流行"三宝印"，并逐渐演化为法器性质的专用印。相较佛教而言，道教因讲究法术而更加重视用印。宋元道教印文字率意曲叠、减省笔画的现象突出，印文糅合代表天、地、水三官的串连圆圈，是道教印的标志之一。对于景教在中国流传过程中使用的印记，部分研究者称之为印牌或护符纹饰牌，纹样源于古希腊、西亚，绝大多数以十字形为主干加以变化，亦见有鹰形，还可见莲花、云气纹等中土佛教文化因素的渗透。据其图形、钮制与其他元代私印有若干交叉的事实推知，景教印记除可作为信仰的标志，应同时具有抑印为记的功能。就数量来看，佛、道家印以寺、观使用为主，遗物相对较少；景教印记多为教徒配用，故流散较多，其铸行时间却不如佛、道印长久。

孙慰祖《从考古发现资料看石章时代的开启——兼论中国印章形态转变的历史契机》

论文载《徽州文博》2011年总第1期，后收入《可斋论印四集》，吉林美术出版社，2016年8月。结合考古实物可知，在以铜印作为主要印材的历史中，石印曾作为替代性材质存在着。两宋时期，中国玺印材料进入铜、玉印与其他非传统印材并用的阶段。伴随文人用印体系的形成，士大夫阶层开始接纳木、瓷、牙印，石质印章亦顺势介入。明中期，石章成为皇室

通用印材之一，文人士大夫用印风气亦与之相呼应。作者认为文人印家并非开启石章时代的力量，而是利用这一便利，开拓了与凭信功能相分离的篆刻艺术。随着石章的广泛使用，以叶蜡石为代表的软石印材体系逐渐形成，为印人直接进行印章创作提供了重要的条件。随着文人创作群体的扩大，中国印章由此转入以文人篆刻为主流的历史时期。

尺寸大于百官印，继承了唐印一系的风格，并使用了高质量印泥。印迹与文字互证，传递了于阗印的用印规范。结合同语系政权其他印章的分析，它们共同展现了唐五代边地对使用印信的崇拜，以及对中原的俯首与向往。两印为唐五代时期王印的形制、种类等方面的研究提供了重要的一手资料，为探究中国印史上印章制度转变前后的帝玺制度提供了重要例证。

孔品屏《隋唐官印制作工艺初探——兼论工艺类型与艺术风格的相关性》

论文载《第三届"孤山证印"西泠印社国际印学峰会论文集》，西泠印社出版社，2011年10月。文章首先介绍了隋唐官印制作中"直接铸造""焊铸"以及"凿、刻"这三种治印类型及相关工艺特点，并就其历史渊源展开讨论。其次介绍了不同制印工艺所对应的不同文字风格，且因工艺、匠人、岁月等带来的种种"有意""无意"的组合而呈现出不同的审美效果。结语部分作者认为，探究不同工艺对不同风格的影响，有助于深入考察隋唐官印印风的形成，同时为印章的断代、辨伪工作提供了具体的依据。论文通过对实物的对比观察，对隋唐官印制作工艺的不同类型展开介绍，并就由此形成的不同艺术效果进行比较分析。论文首次从铸刻工艺方面研究隋唐印风的形成和对篆刻创作的影响，对于印史考证与篆刻实践都有一定的参考价值。

孙慰祖《隋唐官印研究的新认知》

论文为《隋唐官印研究》一书代序，上海书画出版社，2014年12月，后收入《可斋论印四集》，吉林美术出版社，2016年8月。作者首先梳理了隋唐官印研究的历史情况，同时提出了相关研究要向系统性发展的当代目标。其次对隋代官印形态的若干特征予以归纳，对以往认为是隋印的"东安县印""许州新印""豫州留守印"重新断代为唐印。再次，从文献与实物两方面，对唐代官印系统及官印的颁铸与管理进行探讨，并以初唐武德至开元年间、天宝至元和年间、长庆以后为界，对唐代官印作了早、中、晚三期的划分。此外，作者还论述了由隋唐官印所见官制与州县沿革，以及唐代官私印风格两元演化并相互影响的现象。最后，从北宋对隋唐官制的延续与变革、北方诸侯官印、隋唐印章的东传三方面，对隋唐印制的历史及地域影响做进一步探究。

孔品屏《关于〈于阗王赐沙州节度使白玉一团札〉的印学考察》

论文载《西泠印社国际学术研讨会论文集》，西泠印社出版社，2013年10月。敦煌文书P.2826《于阗王赐沙州节度使白玉一团札》上所钤大小两印是隋唐五代少见的王印印迹，且是目前该时期唯一可确认的玉印印迹。两印以帝玺专用的玉印钤成，以"印"自名，

孙慰祖《上海出土元明印章的印学思考》

论文载《"城市与文明"学术研讨会论文集》，上海古籍出版社，2016年12月，后收入《可斋论印四集》，吉林美术出版社，2016年8月。文章就松江圆应塔发现的四件印章及丽园路朱氏父子墓所出的两组印章作重点考察。一、结合圆应塔出土的"仲文"

青田石章、青田石雕，及上海法华塔出土的两件青田石造像，可知元明时期叶蜡石等软石在江南社会的使用已呈现一定规模，石质印材的应用不是一个孤立、突然的现象。二、结合圆应塔供养"军曲侯印""骑部曲将"两枚汉、魏铜印等例证，可见当时对古印文化价值的认识。古印供养行为不但印证了上海顾氏三世收藏古印并非孤立的现象，也反映了世俗社会价值在宗教仪式中的融入。三、明代朱氏父子墓所出两组印章中，朱豹"丁丑进士"与"平安家信"印，显示了当时印人以古法对隋唐篆法失范作出矫正的努力，朱察卿三印更是在形制与印文两方面均与秦汉印规范密切相合，由此折射出晚明时期弥漫于文人社会的尚古艺术理想。

6.玺印鉴定与辨伪

孙慰祖《玺印辨伪举隅》

论文载《上海博物馆集刊》第5期，上海古籍出版社，1990年10月，后收入《孙慰祖论印文稿》，上海书店出版社，1999年1月。作者指出，与搜集古印的风气相伴相生的是古玺印的伪造仿冒：宋代即伪造秦印之滥觞，明末至晚清民国间，仿造古印之风愈演愈烈。作者就平日校读古印过程中，拈出可疑者六例，结合官制、地理、印制、文字、艺术风格等诸方面知识，对"临淄侯家丞""右将军印""乐陶右印""汉率众军""平原徒丞印"及"□将军印"进行辨伪。

孙慰祖《战国秦汉南北朝玺印的断代与辨伪》

论文载《可斋论印新稿》，上海辞书出版社，2003年3月。玺印鉴别包括断代、辨伪两方面。面对一件鉴别对象，首先可从表面状况入手，其次审

视印文特点和类别，作出时代风格、印章品类性质的判断。再次，根据印文所表现的时代类别，与印钮、印形特点相互比照，判断各要素之间是否具有逻辑统一性，最终做出断代或真伪的结论。基于前述原则，作者依次探讨战国古玺、秦印直至魏晋私印、南北朝官印的鉴别问题。目前，伪印在数量上不断增多，对象几近无所不伪，作伪手法不断升级，其欺骗性超过了历史上任何一个时期。鉴别工作既要了解历代政治、经济、文化、艺术的背景条件及历史常识，也要随时掌握玺印作伪的最新动向，在长期实践中不断积累经验。

孙慰祖《北宋私印鉴别初论》

论文载《上海博物馆集刊》第10期，上海书画出版社，2005年12月，后收入《可斋论印三集》，上海辞书出版社，2007年8月。作者结合考古挖掘的实物与传世书画、经卷所见印迹，归纳出北宋私印所具有的一般特征：书体有九叠篆、小篆、缪篆、古文、楷书与花押诸种类型；印形主要分方形与长方形两种，其中纵边略长是部分北宋方形铜印的特点，完全正方的印形也间有存在；橛钮、杙钮、龟钮是钮式主导形式；印台较高是形制方面的典型特征。所举北宋私印中，印文内容较唐代有进一步扩展，闲章在私印中已占有一定比例，同时还出现有"私记"的自铭。作者据此落实了一批传世北宋私印的大致定位，有关北宋私印的鉴别标准亦随之初步形成。

孙慰祖《古玺印断代考例续》

论文载《可斋论印三集》，上海辞书出版社，2007年8月。作者从钮式、尺寸、质料、著录、文字特征等多方面视角，结合印文及史料信息，对西汉至南宋80枚古代玺印作了断代考释。不少印章断代依据明确，可作为此后断代工作的鉴别标准。部分玺印造

型独具一格，具有艺术及史料的双重价值，一些印文还具有补订史实的价值。总体来说，它们共同揭示了印文书风的演变与印制变革，深化了官制、民族、地理及社会审美风尚的研究，为相关时期的用印情况提供了珍贵的实物佐证。

孙慰祖《隋唐宋元玺印的断代与辨伪》

论文载《可斋论印三集》，上海辞书出版社，2007年8月。在研究方法上，作者首先根据出土发掘品及存世印迹确定一批标准品，其次提炼出相关时期印章的一般特点，如印文、边栏、形制、材质、钮式、背款、制作工艺等，最后以前述特征为标尺，进行断代与辨伪。文章填补了相关研究在部分历史阶段的空白，将玺印置于一个连续变化、不断演进的发展过程中考察，同时深入了不同时期印章功能、社会用印风气等方面的研究，并揭示了玺印作伪的新动向。

孙慰祖《新收〈阁帖〉所见两宋印迹考》

论文载《可斋论印三集》，上海辞书出版社，2007年8月。上海博物馆新收《淳化阁帖》四、六、七、八卷钤有两宋收藏鉴赏印若干，但时代界限未完全明确，是否伪印亦未可知。作者结合印制、印风、印泥等多方面信息，鉴定此四卷两宋钤印均为真迹。其中，贾似道收藏印记及王淮题跋后的"三省"官印为南宋印记，如搁置王淮题跋由他本移入的可能性不谈，结合印文特点及有关官制，可推断此本在贾氏收藏之前已经王淮之手，之前则属南宋初官藏。针对四、七、八卷卷首印文为"艺文之印"的一半印迹，作者认为这不仅是北宋早期的官署藏书印，可能还是《淳化秘阁法帖》早期官拓本的标志。对于卷六同一位置的"□□文房之印"，据风格分析，其年代较"艺文之印"有一定距离，但不晚于南宋初年。结合贾氏将此卷与他

卷合而为一的现象，可说明在贾似道的年代，同一系统的、完整的本子已不易得。

孙慰祖《古玺印断代方法概论》

论文为《历代玺印断代标准品图鉴》一书代序，吉林美术出版社，2010年3月。并收入《可斋论印四集》，吉林美术出版社，2016年8月。作者提出玺印断代的依据，主要分"文字特征及印文所含内容""印章的形制""质料与工艺特征"三个方面。并围绕"字体与书体""玺印自名""官职与地名"等六部分内容，对玺印断代工作的基本依据与方法作了介绍。细致准确地掌握各方面标准固然重要，进行综合的分析与验证，避免片面性，更加不可忽视。作者结合实例，针对"以文字字体书风为中心""以形制为中心""以印文官名、地名、人名、自名等为中心"的三类印章，作了具体的断代步骤解析。

7.海上篆刻研究

叶潞渊《渊雅闳正 瑰丽超隽——赵叔孺先生书法艺术发微》

论文载《书法研究》1985年第1期，后收入《海上印坛百年——近现代海上篆刻研究文选》，上海书画出版社，2014年9月。论文介绍赵叔孺自幼天资聪颖，书法早年学颜真卿，后学赵松雪、赵之谦，精通正、行、篆、隶，熟谙古文字，有浑厚朴茂的金石气息。篆刻力追秦汉，遍学各家，兼浙皖两派之长。他提倡玉箸小篆，边款以单刀拟六朝碑刻，部分笔画稍加复刀，具高妙之态。文章还介绍了他在绘画、出版、文学等方面的成就，肯定赵叔孺是一位循循善诱、性情醇厚的艺坛前辈。

童衍方《心血为炉　熔铸古今——来楚生的书法篆刻艺术》

论文载《书法研究》1986 年第 2 期，后收入《西泠印社早期社员社史研究汇录》，西泠印社出版社，2006 年 9 月；《海上印坛百年——近现代海上篆刻研究文选》，上海书画出版社，2014 年 9 月。文章从书法、篆刻、肖形印三方面展开论述。书法方面，由于来楚生有多方面的艺术修养，其草书富于变化、敢于夸张，而能至炉火纯青之境；隶书取法广泛，又集先贤之所长，故能别树一帜。篆刻方面，作者认为来楚生在扎实传统的基础上，于大家林立之际能另辟蹊径，直到晚年仍不断求新求变，是为可贵之处。其肖形印构图讲究，用刀精到，在形式和立意上都别具新意，堪称印林的瑰丽奇葩。作者对来楚生的书印艺术、品德学养皆予以高度评价，具有一定的参考价值。

张用博《散木先生二三事》

论文载《书法研究》1986 年第 3 期，后收入《海上印坛百年——近现代海上篆刻研究文选》，上海书画出版社，2014 年 9 月。论文介绍邓散木署名由"粪翁"向"散木"转变的逸事，指出其早年性情耿介，不贪富贵，后狂傲之气稍有收敛，转为谦逊。邓散木在《篆刻学》中提出学印必先临古印，但"古印不尽可学，要当择善而从"的观点。在篆刻章法上，他把"拙趣"与"巧思"相结合，注重"离合"手法的运用，即"离要离得极开，合要合得极密"。此外，文章还介绍了他在诗、词、书、画等方面的成就。

王个簃《吴昌硕先生史实考订》

论文载《西泠印社八十周年论文集——印学论丛》，西泠印社出版社，1987 年 7 月。后收入《当代中国书法论文选·印学卷》，荣宝斋出版社，2010 年 6 月；《海上印坛百年——近现代海上篆刻研究文选》，上海书画出版社，2014 年 9 月。针对吴昌硕若干史实在评价上不足或不实之词，作者进行了考订：一、"三十学诗，五十学画"问题。作者指出"五十"仅是虚数，根据《缶庐印存》中题梅诗"三年学画梅"句，推断吴昌硕画梅应始于 1886 年，即四十三岁，实际学画的年代在四十岁至五十岁之间。二、与任伯年的关系问题。作者认为两人非师生关系，实为好友。三、"信佛"问题。吴昌硕案头的佛像以及诗文中的佛，并非信佛之念，而是装点摆饰，借佛抒情。四、"遗老"或"遗民"问题。作者认为他晚年所作关于"遗老"的诗句，是对现实的愤懑，并非留恋旧朝。五、关于吴氏在世最后一年的活动情况，其仍然精力充沛，创作欲极强。有关吴昌硕从西泠印社回沪后即逝的说法也不准确，其逝世之前的三、四个月内，仍做了大量事情。

钱君匋《赵之谦刻印辨伪》

论文载《钱君匋论艺》，西泠印社出版社，1990 年 5 月，后收入《当代中国书法论文选·印学卷》，荣宝斋出版社，2010 年 6 月。作者先介绍赵之谦刻印的流传情况，继对存疑的四类赵之谦印作出分析：第一类为伪造印。作者列举"爨咸长寿""餐经养年""小脉望馆"等伪印，对其文字、刀法等作了分析和辨别。第二类为真款伪印面。原作印面被人磨去而留有真款，如白文"北平陶爨咸印信"。第三类为假款真印面。因未署款而无人问津，乃由吴隐等人起草边款文字，钟以敬刻款。第四类为赵之谦手书，他人代刻。此类手书代刻仅次于真迹，不能以伪印视之。如白文"俯仰未能弭，寻念非但一""如今是云散雪消，花残月缺"对印。作者对赵之谦篆刻作品的真伪问题作出考证，为赵之谦篆刻艺术的深入研究提供资料和线索。

郑逸梅《艺术大师朱复戡生平》

论文载香港《大成》第 208 期，1991 年 3 月；后收入《珍闻与雅玩》，北京出版社，1998 年 10 月；《海上印坛百年——近现代海上篆刻研究文选》，上海书画出版社，2014 年 9 月。文章回忆朱复戡的生平，对其书法篆刻艺术作着重介绍。朱复戡幼时被吴昌硕称为"神童"，对碑碣有较深研究，曾考查《泰山刻石》原碑的内容，补全缺字。对景阳冈"武松打虎处"古碑进行鉴定，断其始建于宋朝。书法上追彝鼎，篆刻遵从吴昌硕指导，先学篆后刻印，印式多样，意趣纵横。文章并介绍他与梅兰芳、程砚秋、沙孟海、刘海粟、杨庶堪、马公愚、张大千等名士的交游情况。

陈振濂《关于吴隐在西泠印社初期活动的考察》

论文载《书法研究》1992 年第 4 期，后收入《西泠印社早期社员社史研究汇录》，西泠印社出版社，2006 年 9 月。文章由历代名家对创社"四君子"的记载引出第一部分的主题，即吴隐是否是西泠印社创议人之一。经多方考证，作者给出否定意见，并进一步认为创社如确有叶、丁、王、吴四人，此"吴"当是吴潮。文章第二部分就吴隐如何取得"四君子"地位的问题展开论述。作者提出，这首先与吴隐对西泠印社占绝对优势的捐助和与吴昌硕非同一般的交往有关，最后河井仙郎在《西泠印社记》中错引吴隐为创社"四君子"起到了关键作用。第三部分就吴隐在建社初期的突出活动，围绕"建景""立像""入社诸吴"，及"上海西泠印社的成立"四方面内容进行介绍。对此作者认为，吴隐作为一名精明强干的实干家，有对印社无私热忱的一面，也有夹杂私心的一面。作者重申本文"澄清史实、准确评价"之目的，并呼吁更多人士投入到有关西泠印社社史研究的队伍中来。

茅子良、潘德熙《吴隐和西泠印社》

论文载《书法》1993 年第 4 期，后收入《西泠印社早期社员社史研究汇录》，西泠印社出版社，2006 年 9 月；收入《当代中国书法论文选·印学卷》，荣宝斋出版社，2010 年 6 月。作者以叶为铭《吴君遁庵家传》的一段记载展开介绍，并作四点补充。其一，吴隐"出游沪渎"当在 1894 年或稍前。其二，吴隐作为创社"四君子"之一，历来得到公认；吴潮只是在场而已，并无创社之功。其三，丁仁、王福庵、叶为铭三人于西湖辑拓印谱的同时，吴隐也在上海进行印谱的辑拓工作，并于 1904 年至 1913 年间通过其独资经营的上海西泠印社，陆续出版《周秦古玺》《遁庵秦汉古铜印谱》《印人传》等多种印谱及印学书籍。其四，吴隐不仅在社址建设上出力甚多，在自购土地上出资建造的系列建筑，都捐献给了西泠印社。此外，作者对吴隐夫妇的"潜泉印泥"，以及吴隐去世后有关书籍出版及印泥制作的传承情况均有相关介绍，并对吴氏家族将西泠印社社产捐献给国家的举动给予了肯定。

（日）鱼柱和晃《关于首代中村兰台篆刻中的徐三庚的影响》

论文载《西泠印社九十周年论文集——印学论谈》，张远帆译，西泠印社出版社，1993 年 10 月。作者就秋山碧城、西川春洞及中村兰台对徐三庚书印艺术之传承，并以中村兰台的篆刻艺术为重点，考察徐氏对中村兰台一代艺术家的影响。文章第一部分介绍秋山碧城留学中国拜师学艺，徐三庚对其钟爱有加的经历。第二部分为西川春洞经由秋山碧城转师徐三庚书法的历程，并就春洞所书《汉篆千字文》与徐所书《出师表》作对比分析。第三部分介绍中村兰台与西川春洞的知音之交，及中村兰台篆刻艺术的总体介绍。第四部分结合有关印例，对中村兰台篆刻中徐三庚的影响及自我风格的形成作进一步研究。本文对中

日篆刻文化交流研究具有一定的参考价值。

刘江《善用残损——吴昌硕篆刻艺术研究之一章》

论文载《西泠印社九十周年论文集——印学论谈》，西泠印社出版社，1993年10月，后收入《当代中国书法论文选·印学卷》，荣宝斋出版社，2010年6月。残损是吴昌硕篆刻的刀法表现之一。论文从残而能全、残可增灵、残而增韵三方面来分析吴昌硕篆刻的残损艺术。前人在印章残损方面，有赞成适当残破，有反对残破。吴昌硕不随波逐流，不断探索残损之美，其残破特色表现在三个方面：一、残而能全。可分皮残而骨全、笔断意不断、形残而意全、小残而大全四种情况。二、残可增灵。吴昌硕多用粗线条作朱文却不显呆滞的原因，关键在善于使用残损的手法，使全印虚中有实，形成灵动的局面。具体方法有形成对比、实中有虚、分布合理、残破用刀要有笔意或刀味。三、残而增韵。这从以下几个方面表现其韵味、韵律：渐变与突变结合、聚散结合、节奏的运行、情趣的深化。该文是较早研究吴昌硕篆刻中以残破作印技法的专论。

韩天衡《印苑巨匠钱瘦铁》

论文载《书法》1996年第3期，后收入《海上印坛百年——近现代海上篆刻研究文选》，上海书画出版社，2014年9月。文章以"豪""遒""浑"三字归纳钱瘦铁印风。"豪"体现为雄姿排闼、纵横生势。作者将齐白石、钱瘦铁这两位善于生发豪情的印人作比较，认为钱瘦铁豪情而内蓄的特点更为上乘。"遒"体现为运刀善勒，峻厚生趣。钱瘦铁对刀刃、刀背作用的理解和挥运妙绝，使线条兼具刀笔韵味。"浑"体现为用拙于巧、朴茂生韵。钱瘦铁擅于全局用拙，局部用巧，从而形成了他拙巧互用的独特风格。文章

分析了钱瘦铁印艺水平不稳定之缘由：一、矢志于求变求新及探索的过程所致；二、钱氏天赋迸发的随意性往往多于技法的程式化操作；三、攻艺的顽强与政治原因的寡欢在作品上产生落差。作者认为钱瘦铁是现代重要篆刻家，有极高的研究和借鉴价值。

戴家妙《钱瘦铁的书法篆刻艺术》

论文载《中国书法》1996年第5期。论文介绍钱瘦铁十二岁到苏州汉贞阁碑帖铺拜唐伯谦为师，学习刻碑和治印，并得到郑文焯和吴昌硕的指授，此为钱瘦铁从艺道路上关键转折。加入海上题襟馆金石书画会，与各海上名家进行交流，也是钱瘦铁技艺大进的一个原因。钱瘦铁曾任上海美专教授，主讲书法、篆刻。曾三赴日本交流。钱瘦铁书法以篆隶成就最高，篆刻早年受吴昌硕影响很深，后取皖派圆转风神以衬托原来古朴茂密的印风，长期从事金石文字研究使其博采各类金石文字入印，刀法老辣纵横，印风趋向险峻，偶尔采用唐宋官印的布局，亦能不落窠臼。

王义骅《徐三庚研究》

论文载《全国首届"篆刻学"暨篆刻发展战略研讨会论文集》，1997年7月，后收入《海上印坛百年——近现代海上篆刻研究文选》，上海书画出版社，2014年9月。论文介绍徐三庚生平、云游经历，分析其书法篆刻艺术特征。其书法受邓石如的影响，雅俗共赏。关于篆刻，文章以艺术学本体、徐三庚主体和清末社会客体三方面的综合作用来讨论其印风形成之原因。作者认为近代印人的刀法、书法方面的探索日趋多元化，流派、师承和地域界限也不再明显，徐三庚作为职业艺术家，作品需要博得世人的认同和赏识，其印风是熔铸浙皖二派的典型。对其艺术风格的承传，作者认为后学者大都取其风格之一加以发挥，自成一家。

《海上印坛百年——近现代海上篆刻研究文选》

并提示徐三庚的篆刻影响了日本印坛，开启了近代中日书法篆刻交流之先河。

李路平、顾工《黄宾虹印学初探》

论文载《西泠印社国际印学研讨会论文集》，西泠印社出版社，1998 年 9 月，后收入《海上印坛百年——近现代海上篆刻研究文选》，上海书画出版社，2014 年 9 月。论文对黄宾虹的篆刻实践、古印收藏、印学活动与著述等内容做考察，凸显其印学家的面目。黄宾虹篆刻起步于 21 岁在扬州学习绘画之时，同时受到浙派、徽派的影响。避居上海后，先后参加和发起了国学保存会、海上题襟馆金石书画会、南社、贞社、艺观学会等团体，结识了一大批艺术家和学者，艺术水平不断提高。他广泛收藏先秦古玺，编集印谱，宣讲古印沿革、功用及价值，对篆刻艺术的传播起到了积极作用。黄宾虹的印学观以"崇古"为特征，"以印证经""以印证史"的研究方法在史学领域被广泛运用。他与邓实编辑出版《美术丛书》，倡导组织"金石书画艺观学会"并出版《艺观》杂志，出版《陶玺文字合徵》等学术著作，皆为现代篆刻史上开风气之先的事件。

王惠定《篆刻家赵叔孺》

论文载《西泠印社国际印学研讨会论文集》，西泠印社出版社，1998 年 9 月。文章首先介绍了赵叔孺的从艺经历，其次就其艺术风格分三个时期加以赏析，并结合各家评论给予综合评价。第三部分作者围绕西泠印社社长一职，将赵叔孺与吴昌硕展开对比，认为就艺术成就及社会地位而言，吴昌硕比赵叔孺更适合社长一职。作者提出无论是清雅秀逸的艺术风格，还是奔放雄强的写意风格，都可以创造出精湛的篆刻艺术，尽管后者更为时人所青睐。在当代粗、野、乱、俗、浮的艺术环境下，赵叔孺的穆然恬静更显得弥足珍贵。

（韩）黄相喜《闵泳翊与吴昌硕等的金石翰墨缘》

论文载《西泠印社国际印学研讨会论文集》，西泠印社出版社，1998 年 9 月。后收入《海上印坛百年——近现代海上篆刻研究文选》，上海书画出版社，2014 年 9 月。文章就闵泳翊与吴昌硕从相识到相知的过程展开记述，并围绕吴昌硕所刻"五湖印丐"与"东海兰丐"两方印章，对两位艺术家的默契与共鸣作了描绘。

《西泠印社国际印学研讨会论文集》

作者认为，闵与吴的密切交流使其在各自的艺术领域中得到了促进。文章还就蒲华与闵泳翊在绘画方面的交流展开论述。特别提到朝鲜艺术家徐丙五来沪考察期间，因一方端溪名砚与闵、蒲两人缔结翰墨石缘。作者认为闵固然逃脱不了由其皇室地位所决定的政治命运，然而作为一个出色的艺术家，闵泳翊为中韩两国的艺术联姻做出了杰出贡献。

丁利年《丁辅之的篆刻艺术生涯简述》

论文载《西泠印社国际印学研讨会论文集》，西泠印社出版社，1998 年 9 月。后收入《海上印坛百年——近现代海上篆刻学术研讨会论文集》，上海书画出版社，2014 年 9 月。作者按年份顺序展开，对丁辅之的篆刻艺术生涯进行回顾。时间自 1894 年至 1949 年，包括西泠印社创社及后期建设、印谱编辑、篆刻创作、国画创作、出版工作五个方面的内容。丁辅之参与过辑拓的印谱有《西泠八家印选》《悲庵印存》《悲庵剩墨》《名贤手翰真迹》《丁丑劫余印存》诸种。此外，丁辅之为各类印谱、画轴、诗集、书画集等所作题跋、序文等，文中多有全文录入。

（日）菅野智明《吴隐在西泠印社创立前活动之考察》

论文载《西泠印社国际印学研讨会论文集》，西泠印社出版社，1998 年 9 月。作为陈振濂有关吴隐在西泠印社初期活动之研究的回应，作者认为吴隐早在印社创立前就开始了大量有助于创社的奠基工作。首先，在吴隐主编、摹刻的《古今楹联汇刻》的刊行过程中，其所积累的人际关系为后期印社的创立打下了坚实基础。其次，因吴隐同期还在为上海商务总会总理严信厚刊刻《小长芦馆集帖》，又得以将《小长芦馆集帖》先行出版时汇集的人脉资源运用到《古今楹联汇刻》中来。这一系列的编辑活动，确立并巩固了吴隐在海上艺坛的重要地位。文章从侧面窥测了吴隐在上海进行金石篆刻活动的意义，视角有其独到之处。

施蛰存《安持精舍印冣序》

载《北山谈艺录》，文汇出版社，1999 年 12 月。序言认为陈巨来为清癯温恭之雅士。又以诗歌为喻，认为篆刻家取径之途或汉白文，或元朱文，汉白为源，元朱为流，人各有宗尚，门户之见为无谓之事。陈巨来篆刻早年工汉印，六十余年唯精唯一，以元朱文雄视一代，实为兼治汉、元之能者。《安持精舍印冣》以幼学、又学、老学、印话合为一编，传之后世，意义深远。本文对篆刻取法的见解有其独到之处，并着重强调用功专一与个性品德对其人其艺的影响。

施蛰存《北山谈艺录》

简英智《王福庵的书法篆刻艺术及其影响》

论文载《中国书法》2000 年第 9 期。论文介绍了王福庵的书法篆刻艺术及其贡献和影响。王福庵书兼各体，尤以篆隶名世，以"玉箸""铁线"为主要表现形式，

篆书成就可以与吴昌硕比肩。篆刻广撷众贤，严谨工整，细朱文成就最为突出，为新浙派的代表大家。作者认为王福庵的书法篆刻在"通古"上已入化境，但在"出新"上则逊于吴昌硕、齐白石两家，部分书刻工意稍过。其贡献与影响表现在四个方面：一、倡导篆学，推为导师。王福庵为西泠印社创始人之一，著有《说文部属检异》《麋研斋作篆通假》，对石鼓文研究颇深，为后学楷模。二、人品高洁，后学典范。三、保存金石，守成有功。四、麋研清芬，一脉相承。王福庵追求的恬淡高古、清韵工致的风格经由麋研斋弟子韩登安、顿立夫、吴朴、江成之、徐植等人传承下来。

简英智《王福庵的书法篆刻艺术及其影响》

周建国《王福庵的金石至交》

论文载《书法研究》2001 年第 1 期，后收入《西泠印社早期社员社史研究汇录》，西泠印社出版社，2006 年 9 月。文章依时间先后，对王福庵与钟以敬、丁仁、唐醉石、陈汉第、余绍宋五位艺术家、学者间的艺术往来进行介绍。全文五节，每节围绕一个人物，皆以生平介绍为开篇，并结合王福庵的创作历程、不同阶段的印文及边款信息，对相关交往展开论述。

韩天衡《印艺精湛　人品高尚——〈方介堪先生诞辰一百周年纪念文集〉序》

论文载《方介堪先生诞辰一百周年纪念文集》，西泠印社出版社，2001 年 11 月，后收入《海上印坛百年——近现代海上篆刻研究文选》，上海书画出版社，2014 年 9 月。文章分为六个部分。方介堪少年家贫笃学，一心攻艺。在吴昌硕印风如日中天之时，不趋时尚，独辟蹊径，走出自己独特的创作道路。在理论研究方面，出版了《古玉印汇》《玺印文综》等重要著作。方介堪精于书法、绘画、诗文、鉴赏，同时是一位与时俱进、循循善诱的艺术教育家，其人品、艺品随时间的推移日益见平淡和高尚。作者从自己与方介堪的交往经历出发，详细介绍了方介堪的艺术与人品，为深入了解方介堪提供了翔实的资料。

戴家妙《沈曾植、吴昌硕交往初考》

论文载《"百年名社·千秋印学"国际印学研讨会论文集》，西泠印社出版社，2003 年 10 月。文章结合吴、沈两人诗集、序文、印谱题辞、山水画题辞等，对两人订交到交游关系的逐层深入，做了细致剖析。在改朝换代的特殊历史时期，具有儒家忠节思想的遗民，与无心仕宦、醉心书画的艺林名宿，如何通过诗书画印联结到一起，这是沈、吴两人交游研究的特殊意义。通过两者的密切交往，沈曾植无形中提升了自己的书艺，吴昌硕则提升了自己的诗境，也因此最终奠定了沈、吴两人在艺坛中的重要历史地位。作者通过考察清季民初书坛的两位领军人物沈曾植和吴昌硕的交往情况，深化人们对晚清书坛的认识。

张炜羽《哈少甫生平及其与西泠印社早期活动的关联》

论文载《"百年名社·千秋印学"国际印学研讨会论文集》，西泠印社出版社，2003年10月。文章对哈少甫生平事迹进行介绍：因兴办学堂，众人将毗邻学校的住房弄堂取名为"观津里"；因其长于金石书画鉴定，东瀛人士皆以有无"观津鉴定之章"定真伪；哈氏亦工丹青，曾任海上题襟馆金石书画会副会长，系时任会长的吴昌硕之副手。关于哈少甫与西泠印社早期活动的密切关联，在相关印社史料中也有迹可循：参加西泠印社兰亭纪念会的上海人士中，仅哈少甫一人见录于日本河井仙郎的纪文；有关今西泠印社题襟馆的筹建，哈少甫位列"为力尤勤者"诸君之首，并于落成后撰写楹联；题襟馆的后期修葺，哈少甫捐款最早、出资最巨……又据高式熊所刻《西泠印社同人印传》，对哈少甫与哈韵松的父子关系进行考证。有关哈少甫是否曾任西泠印社社长一职，作者认为在没有充分证据的前提下，对此应持谨慎态度。

卞孝萱《高时显与丁辅之——〈四部备要〉辑校、监造人考》

论文载《"百年名社·千秋印学"国际印学研讨会论文集》，西泠印社出版社，2003年10月，后收入《海上印坛百年——近现代海上篆刻研究文选》，上海书画出版社，2014年9月。论文介绍了曾为《四部备要》出版作出重要贡献，却不甚为读者所了解的两位学者——高时显与丁辅之。文章从生卒年、室名、画梅、刻印、藏印、藏书、印书等方面补充了《广印人传》中对高时显记载的缺略。其刻印主张"致力秦汉""篆印以浑穆流丽为上，刻印以古茂圆转为工"。高时显藏书极富，著名者如柳如是《湖上草》《尺牍》、宋伯仁《梅花喜神谱》等。关于丁辅之，作者从家世、生年、名号、室名、绘画、刻印、藏印、印社、藏书等方面展开，突出他在

藏书、藏印以及辑录刊行印谱书籍等方面的成就。

王庆忠《朱复戡的篆刻艺术》

论文载《"百年名社·千秋印学"国际印学研讨会论文集》，西泠印社出版社，2003年10月。文章第一部分就朱复戡生平及其诗、书、画、印、金石方面的成就做介绍，将其学印经历按早、中、晚三个时期做重点分析。第二部分从字法、章法、刀法三个角度入手，分析其出入秦汉、浸淫古玺、食古能化、自成一家的艺术面貌。第三部分通过与同时期篆刻家吴昌硕、赵叔孺、易大庵比较研究，认为朱复戡的篆刻虽不能与吴昌硕相媲美，然比之于赵叔孺、易大庵等印坛名将，无逊色之处。作者认为目前学界对朱复戡篆刻艺术的总体认识有欠公允，并重申朱复戡及朱派篆刻在历史上的重要地位，以期学术界重估朱复戡及其篆刻的艺术价值。

林乾良《西泠群星之马公愚》

论文载《马孟容马公愚诞生一百一十年纪念》，国际文化出版公司，2003年11月，后收入《海上印坛百年——近现代海上篆刻研究文选》，上海书画出版社，2014年9月。马公愚出身于金石书画世家，师从孙诒让，有"五绝"之誉。其一生秉性宽厚，讲究气节，文章尤其点明马公愚深恶媚俗之体、拒写市招事迹。马公愚刻印有两点特别突出：一是不屑于敲击、故为斑驳以效古的做法，更不同意粗犷、怪异的印风，力推文字之纯正、结构之工稳；二是力主秦汉，不受明清印人所影响。

黄惇《马公愚先生印风管窥》

论文载《马孟容马公愚诞生一百一十年纪念》，

国际文化出版公司，2003 年 11 月，后收入《海上印坛百年——近现代海上篆刻研究文选》，上海书画出版社，2014 年 9 月。文章以符璋在《马公愚印谱序》和马国权在《近代印人传》中对马公愚不同篆刻创作时期的评价为线索，指出这两种评价构成了马公愚印章创作的两个侧面：宗法周秦小玺及汉印为其一面；以秦诏版文字化入印中，参以汉玉印刀法，得峻厉奇崛之意为另一面。前者是马公愚"师古"不倦的结果，后者是其受时代影响后走出了自己的艺术道路。因此其晚年印章保持着两种面貌，一种因石鼓笔意而接近于吴昌硕，一种因诏版意趣而独具个性。

孙慰祖《艺术的革新家和播火者——方去疾先生的篆刻》

论文载《西泠百年印举》，浙江古籍出版社，2003 年 11 月，后收入《可斋论印三集》，上海辞书出版社，2007 年 8 月。在篆刻艺术方面，方氏对先秦古玺、秦印、汉晋印章的理解和借鉴，达到了同时代印人罕及的深度与广度。20 世纪 50 年代以后出现的"拟古"之作，实是借助古典的形式来表达个性创造的艺术语言，产生了种种奇异的"化合"效果。通过对秦汉金文书法体势的吸收，章法与线条亦随之一变，完成了个性化表现方式的构建。此外，方去疾还是推动新时期篆刻艺术大潮和印学学科建设的领军人物。自 20 世纪 50 年代始，方氏陆续编辑出版了多种明清印家及同期印人印谱，撰写一系列研究文章。其《明清篆刻流派印谱》首次梳理出明清篆刻流派形成发展的基本线索，是新时期印学学科建设最初且最为重要的成果之一。方去疾不仅是现代意义上明清篆刻流派研究的开拓者与奠基人，同时为当代篆刻艺术树立了一个具有实践意义的典范。

孙慰祖《吴涵与吴昌硕篆刻的风格关联——兼议缶翁篆刻的合作问题》

论文载《纪念吴昌硕诞辰 160 周年学术论文集》，西泠印社出版社，2004 年 10 月，后收入《可斋论印三集》，上海辞书出版社，2007 年 8 月。作者搜集吴涵作品数十件，基本涵盖了从 27 岁到 51 岁的创作。出于审慎考虑，与吴涵进行同期对比的吴昌硕篆刻作品，主要采用其自用印。通过两者篆刻作品间的排比分析和记录，作者认为吴涵篆刻在研习之初与独立创作阶段，均可能存在吴昌硕直接和间接的介入。鉴于吴涵四十岁左右已深得其父篆刻三昧，在吴昌硕晚年为病臂所扰、书画印酬应日见增多的情况下，吴涵自然成为辅佐艺事的最佳人选。从吴昌硕与徐星州、吴涵合作的情况来看，部分代刀作品，也多由吴昌硕篆稿，甚至还参与修改与署款，此类合作仍当视为真品。作为卓有成就的篆刻家，吴涵本身具有独立研究的价值，同时，作为吴昌硕篆刻最直接的传人及其晚年部分作品的合作者，对吴涵的相关研究就进一步了解吴昌硕艺术又具有特别的意义。

蔡显良《从〈刻印〉诗看吴昌硕的印学观》

论文载《纪念吴昌硕诞辰 160 周年学术论文集》，西泠印社出版社，2004 年 10 月，后收入《海上印坛百年——近现代海上篆刻研究文选》，上海书画出版社，2014 年 9 月。作者考察吴昌硕《刻印》诗，总结了吴昌硕诗中所表达的印学思想。一、学古观——"自我作古空群雄"。这一印学思想贯穿始终，是其一生的审美追求。二、"印外求印"观——"凿窥陶器铸泥封"。在印章的表现形式上，不拘一格地求通求变，古玺、封泥、铸印、凿印，以及周秦金石、两汉碑刻、六朝文字、砖文钱币等，均能化而用之。三、创新观——"不受束缚雕镌中"。摆脱前人藩篱，涤除近人陋习，

《纪念吴昌硕诞辰160周年学术论文集》

有独特的艺术创新。四、审美观——"浑厚秀整羞弥缝"。概括了吴昌硕的总体印风特征，透露出追求雄强之态、苍浑之气、高古之境的审美理想。五、创作观——"恢恢游刃殊从容"。可以看出吴昌硕追求的是随行所适、一任自由的创作境界。

舒文扬《金石能为臣刻画——吴隐篆刻艺术刍议》

论文载《纪念吴昌硕诞辰160周年学术论文集》，西泠印社出版社，2004年10月。后收入《海上印坛百年——近现代海上篆刻研究文选》，上海书画出版社，2014年9月。文章对吴隐从艺经历及书画成就作简要介绍，并就其三十年来的篆刻生涯进行分期探讨。作者将1901年前的作品视为第一阶段，此际吴隐博取众长，逐渐建立了取法秦汉、钟情于浙派及赵之谦的审美取向。1906年至1911年为第二阶段，对浙派集中学习，走向艺术风格的专精。1914年以后为第三阶段，也是其篆刻创作的巅峰阶段。吴隐在多方取法的过程中，遗貌取神，形成了个性化的艺术面目。在与金石同好的交往过程中，又增进了学养，开阔了眼界，尤其与吴昌硕的交往，带来了直接的启示和助益。吴隐

在创立西泠印社、研制印泥等方面成就突出，其作为篆刻家的本色反被世人所淡化。

周建国《印继八家传一脉　书工二篆卓千秋——王福庵先生生平及书刻艺术》

论文载《纪念吴昌硕诞辰160周年学术论文集》，西泠印社出版社，2004年10月。文章分五个部分展开论述。一、"右军后人"：介绍其学艺经历、早期创作，以及与钟以敬的师生缘分。二、"创社西泠"：参与创立西泠印社经过，与丁辅之的交往始末，并就其篆书艺术作重点分析。三、"幕天席地"：介绍就职于铁路局后的创作情况，与唐醉石的莫逆之交、篆隶艺术赏析。四、"游艺京师"：介绍受聘于北京政府印铸局、"清室善后委员会"后南艺北传的盛况，并结合纪年印的创作及其与陈汉第的信札往来作重点刻画。五、"鬻书申城"：此期王氏书印艺术日臻完善。文末就其广收门徒、捐赠等进行总结，对其一生做出高度评价。

舒文扬《赵之谦篆刻艺术的技法研究》

论文载《孤山证印——西泠印社国际印学峰会论文集》，西泠印社出版社，2005年10月。作为晚清印坛承前启后的大家，赵之谦在深刻把握传统的基础上，又呈现化古为新的艺术魅力。文章就四个方面，对赵氏篆刻技法进行研究。一、篆法特征：作者从"印从书出""印内求印""印外求印"三个方面对赵之谦篆刻的篆法渊源作详细介绍。"印从书出"部分主要基于书法、印章在风格形式上的对比，后两部分则结合赵氏的印款边跋加以分析。二、章法构成：从"平实·意趣""疏密·朱白""并笔·残破"等八组关系展开讨论，每一部分均结合图例说明，内容则近于鉴赏。三、刀法技巧：首先就赵之谦刀法的渊源递变、风格特点进行概述，随即从"横平竖直""点线关系""斜正变化"

《孤山证印——西泠印社国际印学峰会论文集》

等五个角度对用刀技巧进行细致剖析。四、款识特色：作者认为无论是刊刻书体、行文布局还是文字内容，赵氏边款皆独具特色。

邹涛《赵之谦无年款篆刻作品年代考》

论文载《孤山证印——西泠印社国际印学峰会论文集》，西泠印社出版社，2005 年 10 月。作者根据赵之谦与缪稚循、魏锡曾、刘铨福、钱次行、沈均初、胡澍、孙憙、潘祖荫、王懿荣等人的交游记录，参照有年款的部分印章，通过印文、款字的风格分析，对"我欲不伤悲不得已""悲翁""赐兰堂"等无明确年款的 61 方印章进行了年代考证，并得出赵之谦的治印高峰在壬戌到甲子（1862—1864）这三年间。虽然赵氏篆刻为时人所重，然而在重视科考的年代里，其篆刻方面的成就只能是"所求非所愿"。官场失利致其盛年息刀，实乃赵之谦与篆刻界的双重遗憾。不到四百方的赵之谦印作中，大部分无明确年款，或未录边款。厘定无年款印章的年代，对赵之谦篆刻艺术的研究有重要的意义。

刘江《吴昌硕书法篆刻艺术特色初探》

论文载《刘江印论文集》，浙江人民美术出版社，2005 年 10 月。文章先介绍吴昌硕书法篆刻作品概况，其次就结体、笔法、墨法、章法、刀法及韵律感，对吴昌硕书法篆刻艺术特点进行分析。作者认为吴昌硕将前人行草书左紧右疏、左低右高、字形略呈斜势的结体法则用于篆书，是其突破前人常规处。通过并笔、残破等手段，使篆刻作品呈现墨法效果，是其创造。章法上对边格进行留空、逼边或借边等处理，亦是其在篆刻方面的独创。最后从吴昌硕的时代背景、生活经历、勤奋好学并广泛继承传统艺术的优良品质、从姐妹艺术中吸取养料的艺术主张，对吴昌硕书法篆刻艺术风格形成的原因做了总结，观点有独到之处。

《刘江印论文集》

刘江《吴昌硕篆刻章法简论》

论文载《刘江印论文集》，浙江人民美术出版社，2005 年 10 月。作者认为，吴昌硕篆刻艺术之所以震撼人心，与其章法布置有重要联系，在继承前人的基础上有许多发展创造，作者总结为"气势酣畅""团结一气""注意变化"与"多样统一"。其中，吴昌硕

称"团结一气"为他的"章法之秘"。关于"注意变化"，作者认为变化应以客观因素为主，其包含"随字而变""随势而变""随兴而变"和"随形而变"（指印形）四种情况；主观因素只是审美因素的发挥或延伸。吴昌硕篆刻章法多变还与其结字、用笔、用刀相关联，而艺术趣味正是在变化中诞生、发展和丰富起来的。

（日）梅舒适《吴昌硕作品展观和搜集的回顾》

论文载《孤山证印——西泠印社国际印学峰会论文集》，邹涛译，西泠印社出版社，2005 年 10 月。作者的吴昌硕收藏之旅，最早从书画作品开始，随后延伸至印章、诗稿、尺牍、印谱、题跋等。在纪念吴昌硕一百五十周年诞辰之际，作者与日本同仁举办了吴昌硕书画篆刻及史料大型展，同期出版的《吴昌硕作品集》汇集了在日可能范围内、所能见到的全部史料。最近一次日中交流为西泠印社将刊出《日本藏吴昌硕金石书画精选》选拍了作者的数十件藏品。论文所列诸种可见日本吴昌硕艺术收藏研究之盛况，以及吴昌硕艺术对日本的深远影响。

黄华源《吴昌硕篆刻作品别探》

论文载《孤山证印——西泠印社国际印学峰会论文集》，西泠印社出版社，2005 年 10 月。作者以自行建立的数据库，以吴昌硕篆刻作品系年边款中涉及印学的文字内容及其作品为核心，力求在数据分析上有所突破。全文由绪论、正文、对正文的补充及结论四个部分组成。绪论包括研究动机、研究方法、相关文献及讨论范围。作者借助计算机，取系年边款中涉及印学内容的印例一百四十八方，以印面篆文、形式、款文录要、年龄等为表头，制一览表，并以相关款文为基础，对吴昌硕从艺经历、交游、篆刻美学观等多

个角度进行分析。再取近六十方印例进行系年，对边款及所涉印面图片进行研究和数据分析等手法，得到对其创作有影响的信息，从这些资料引申出吴昌硕论印与印评、仿汉与印外求印、生平行谊等相关课题。作者认为文章对当前所收资料作了检验，对前人的研究成果有所印证，并引发了有关原始数据的呈现及未来运用的进一步思考。

（日）杉村邦彦《在上海寻找长尾雨山先生的足迹》

论文载《孤山证印——西泠印社国际印学峰会论文集》，西泠印社出版社，2005 年 10 月。后收入《海上印坛百年——近现代海上篆刻学术研讨会论文集》，上海书画出版社，2014 年 9 月。本文为作者在上海寻访长尾雨山的记叙性文字。全文由十二小节组成，分述写作缘起、长尾雨山生平介绍、与西泠印社的渊源等。雨山精通汉学，长于篆刻。因不幸卷入日本教科书贪污事件，致其蒙受不公待遇。在上海商务印书馆工作的十余年里，因日军侵华导致国人对日的敌视，雨山之功绩亦少见于印书馆正史。论文详述作者探寻雨山在沪足迹过程，包括雨山两处住所、工作地——商务印书馆编译所旧址等。作者并提到雨山在上海与吴昌硕、钱瘦铁的往还情况。

刘江《潘天寿篆刻艺术初探》

论文载《刘江印论文集》，浙江人民美术出版社，2005 年 10 月，后收入《海上印坛百年——近现代海上篆刻研究文选》，上海书画出版社，2014 年 9 月。文章抓住一"平"字，对潘天寿篆刻艺术进行探讨。潘天寿受经亨颐指导，舍弃率意求变的学习态度，多摹汉印，此谓在"不平中求平"。1924 年至 1949 年间的作品多在古玺、汉印平实的基础上追求变化的趣

味，此谓"平中不平"。通过分析"潘天寿印""一指禅"等作品，指出其晚年作品别开生面，"于奇中见其不奇"，此谓"平中寓奇"。同时从印的气势旺盛、章法上注重"虚实相生、疏密相用"，用刀上注重表现骨力三个方面论述其篆刻艺术之奇，谓"奇从平生"。作者从三个方面进行总结：一、潘天寿书法斩截老辣，追求线性的刚劲挺拔；二、注重结构的开拓，其绘画成就促使其在书印文字结构上达到完美的高峰；三、在章法上大开大合，独具匠心。

地位和作用。方介堪受谢磊明之邀为其篆刻并观其收藏，后拜赵叔孺为师，是其篆刻生涯的两个转折点。文章重点介绍了他的篆刻艺术教育成就，将其篆刻教育生涯分为 1949 年前后两个阶段，是近现代篆刻教育的先行者。方节庵于 1935 年创办宣和印社，出版印谱，制作"节庵印泥"，为印学传播做出了贡献。方去疾潜心研习书法篆刻，组织了各种篆刻专业创作与普及印学的活动。方氏家族在推动近现代篆刻艺术发展的道路上具有重要的历史意义。

朱德九、朱德天、朱德星《先父云间朱孔阳先生生平简述》

论文载《云间朱孔阳纪念集》，学林出版社，2006 年 3 月。后经删节，收入《海上印坛百年——近现代海上篆刻研究文选》，上海书画出版社，2014 年 9 月。论文为朱孔阳子女回忆其生平及其书画篆刻艺术。朱孔阳师从张定学习书画篆刻，早年考入之江大学中文系，半工半读。主办赈灾书画展览会，筹款赈灾。1935 年重订润例，所收款项均作为善款，1938 年应聘至金陵女子神学院教授国文。1959 年至 1962 年先后向南京博物院、浙江文物管理委员会、上海博物馆捐献多件书画印章作品。朱孔阳对经学诗词、金石书画、文物收藏鉴别皆有研究，著有《殷墟文字》和《殷墟文字释文校正》。

方广强《西泠印社中的方氏宗族与师门》

论文载《西泠印社早期社员社史研讨会论文集》，西泠印社出版社，2006 年 9 月。后经删节，收入《海上印坛百年——近现代海上篆刻研究文选》，上海书画出版社，2014 年 9 月。论文探讨了西泠印社早期社员方介堪、方节庵、方去疾三兄弟在近代篆刻史上的

黄华源《篆刻作品与史料——以吴昌硕六十以后纪年作品为例》

论文载《西泠印社早期社员社史研讨会论文集》，西泠印社出版社，2006 年 9 月。作者对二十余种吴昌硕印谱中 60 岁以后纪年印作进行整合、研究，并提出相关资料在纪年考察、边款误植方面存在的问题。并就这些纪年印在资料引证方面的问题展开论述。如通过汇整资料与《西泠印社百年史料长编》的对比，发现仍有相当数量的印章与边款可作补充。此外还有无纪年印之系年考订与文字记录方面的错误。最后，作者就上述问题进行总结，对相关工作的进一步展望提出了看法。

《西泠印社早期社员社史研讨会论文集》

孙慰祖《西泠印社社员在海上的早期艺术活动》

论文载《西泠印社早期社员社史研讨会论文集》，西泠印社出版社，2006年9月。文章首先就标题中没有使用"早期社员"这一概念作出解释，并围绕"近现代海上印学群体的来源""结社与展览""金石与篆刻学资料的编印与撰述""社会职业与鬻艺生涯"四方面内容展开论述。最后就所述内容提出四点认识：一、社员个体性学术、艺术活动构成了西泠印社早期社史的主要内容；二、应结合具体历史条件，充分评价由吴隐父子经办的上海西泠印社的宗旨与功绩；三、海上在社会经济文化方面的地位对艺术家的风格、成就与名望提供了强有力的传播和提升功能；四、社员在海上的早期活动承载了保存传统文脉、振兴书画篆刻的社会使命。

蔡显良《尚古：黄宾虹的核心印学观及其形成原因》

论文载《西泠印社早期社员社史研讨会论文集》，西泠印社出版社，2006年9月，后收入《海上印坛百年——近现代海上篆刻研究文选》，上海书画出版社，2014年9月。以尚古为核心是黄宾虹的印学审美观，论文对其印学观的演变过程及形成的原因作了论述。前期，黄宾虹心目中的"古法"主要是秦汉之法，他提出印章审美观：一是宗法"汉魏古印"，二是认为临古"取其神不必肖其貌"，三是认为印章必须"寓巧于法、存质于文"。后期则将"古法"上推至秦汉之前的三代金石古玺，这是他长期搜集、收藏和研究古玺印的必然结果。作者从三个方面考证了他尚古印学观形成和变异的原因。一、黄宾虹早年尚古的印学思想继承了元代赵孟頫和吾丘衍所提倡的印学传统，表现为崇尚汉印；二、黄宾虹对于清代中期以后金石学的兴盛及取得的成就高度重视，他的印学观打上了时代的烙印，故其印学观能由秦汉印上溯到三代金石玺印；三、出于对陈介祺金石收藏大家的身份认同，黄宾虹的印学观、金石文字观均受到他的影响。

江成之口述，周建国整理《金石之交长相忆——亦静居忆师友》

论文载《西泠印社早期社员社史研讨会论文集》，西泠印社出版社，2006年9月。后收入《海上印坛百年——近现代海上篆刻研究文选》，上海书画出版社，2014年9月。江成之以自身篆刻经历为基础，回忆与王福庵、唐醉石、方节庵、方去疾、叶潞渊、葛书徵、秦彦冲七位师友的金石之交。作者以第一视角深入忆及当时的艺术创作和交游活动，以平实的笔调介绍了各位师友的为人为艺风格，其中重点介绍了师事王福庵的经过，以及通过艺事交游得以结识诸多印友的经历，具有重要的史料价值。

金煜《铁笔龙行　师逸功倍——陈半丁艺事综述》

论文载《西泠印社早期社员社史研究汇录》，西泠印社出版社，2006年9月，后收入《海上印坛百年——近现代海上篆刻研究文选》，上海书画出版社，2014年9月。陈半丁幼好书画，受到了吴隐、蒲华、任伯年、吴昌硕等人指导，特别提及其人生的两个转折点：一是受吴昌硕之邀由上海至苏州作伴并师事之；二是应金城先生之邀赴京，书画印技艺大进。陈半丁治印为画名所掩，其篆刻白文印丰厚苍润，朱文印古朴劲健，得到了吴昌硕的赏识并为其制订润例。作者还根据《西泠印社同志录》以及陈半丁与吴昌硕、吴隐、任伯年等人的亲近关系，推断陈半丁应是西泠印社早期社员。

张炜羽《缶门古欢峰泖子　三社风雅有斯人——西泠印社早期社员费龙丁生平及其金石书画艺术》

论文载《西泠印社早期社员社史研讨会论文集》，西泠印社出版社，2006年9月。文章由两部分组成。第一部分围绕琴瑟之好、艺事踪影、金石书画、金兰契友、龙丁之殇五个主题，对费氏的生平事迹作全景式回顾。第二部分对其与西泠印社、乐石社、南社的参与情况与密切联系作相关介绍。其中尤为突出的是费氏在西泠印社早期活动中留下的众多诗文题咏，以及吴昌硕对学生费龙丁的器重与提携。

张永敏《读〈倾尽心血为篆刻〉——忆先父张鲁庵先生》

论文载《西泠印社早期社员社史研讨会论文集》，西泠印社出版社，2006年9月，后收入《海上印坛百年——近现代海上篆刻研究文选》，上海书画出版社，2014年9月。作者对张鲁庵一生作简要回顾，并对张鲁庵学生周承彬有关张氏的两篇传记作了全文刊登、介绍：《倾尽心血为篆刻——记张咀英（鲁庵）先生》围绕生平概况、学艺经历、艺术特征、古印古谱收藏、印泥和刻刀制作等方面对张氏艺术生涯进行全方位回顾；《中国第一位印谱收藏家——张鲁庵》就其在印谱收藏方面的工作做重点介绍。两篇文章均保存了有关张鲁庵的重要材料，并对张鲁庵继承和发扬篆刻艺术的贡献给予了高度评价。

童衍方《来楚生的篆刻艺术及给后人的启示》

论文载《文化传承与形式探索——中国美术馆篆刻艺术研讨会论文集》，河北教育出版社，2006年

12月。来楚生早年对书、画、印的研习颇为勤奋，印作涉猎范围很广，凡古玺、秦汉印、元押乃至吴让之、赵之谦、吴昌硕均有取法。中年时期取精用宏，熔铸自我风格。《然犀室肖形印存》是有史以来第一部肖形印印谱，在来楚生肖形印作中有着里程碑式的意义，标志着肖形印风格的确立。此外，来楚生篆刻取法古玺、泉币，笔意流动而具朴厚气质。"大跃进时期"结合当时政治形势，创作了一批新造像巨印，形态夸张，构思精巧。晚年印章布局极具轻重、疏密对比，刀法纵恣爽利，自成一格。论文以其各个时期的印谱及代表印作展现了来楚生篆刻的独特风格，揭示了篆刻艺术发展的规律和学习的门径。

《文化传承与形式探索——中国美术馆篆刻艺术研讨会论文集》

舒文扬《论钱君匋篆刻》

论文载《文化传承与形式探索——中国美术馆篆刻艺术研讨会论文集》，河北教育出版社，2006年12月。钱君匋艺兼众美，先以书籍装帧崭露头角，后承碑学传统及赵之谦艺术的研究，在篆刻和书法艺术上大放异彩。创作道路大致分三个阶段：一、1945年以前，功力未臻深厚，但风格已初具规模。二、1946年至1966年，篆刻作品既多且精，风格趋向纯熟。其间《长征印谱》组印创作的实绩凸现其博采众长，多姿多彩的特色。三、1966年至晚年，在篆法上以书入印，

曲尽其变；在文字取资上，"印外求印"，广征博引地将可以入印的文字资源移入印面；章法上，平中见奇，质朴严谨中显生动，稳健中寓气势；刀法上爽利挺劲而变化多姿。论文回顾总结钱君匋七十余年的篆刻创作历程，并撷取代表作，对其创作特色进行分析，对其篆刻艺术的特点与贡献作出合理评价。

鲍复兴《钱君匋的篆刻艺术》

论文载《第二届"孤山证印"西泠印社国际印学峰会论文集》，西泠印社出版社，2008 年 10 月。文章围绕钱君匋的篆刻历程、艺术风格、印学研究、篆刻艺术的传播，对钱氏的篆刻艺术进行了全面、系统回顾。在篆刻历程一章，作者更正了个别学者的看法，指出钱君匋未曾师从赵叔孺。关于篆刻艺术，钱君匋自认为其未能达到印风的"突变"，然其巨印、长跋、狂草边款取得了时代的最高成就。在印学研究部分，作者肯定钱氏与叶潞渊合撰《中国玺印源流》的理论价值及历史地位，对钱氏在海外传播篆刻艺术的努力给予了高度评价。

沈慧兴《吴隐印学活动综述》

论文载《第二届"孤山证印"西泠印社国际印学峰会论文集》，西泠印社出版社，2008 年 10 月，后收入《海上印坛百年——近现代海上篆刻研究文选》，上海书画出版社，2014 年 9 月。文章围绕吴隐的碑刻书艺活动、西泠印社的创立及其与西泠诸君的交游唱和，揭示其如何从一名碑刻店学徒走向印学研究者的人生轨迹。其次从印谱辑拓、印学丛书编印、印学研究三个方面，对吴隐的印学成就作详细介绍。在对吴隐早、中、晚三期篆刻艺术作系统分析后，指出其在金石方面亦有相当造诣。最后围绕印谱书籍的印售和印泥工艺的传承，评述吴隐对后世篆刻发展传播的贡献。

《第二届"孤山证印"西泠印社国际印学峰会论文集》

沈慧兴《吴隐与早期西泠印社出版的印学图籍》

论文载《第二届"孤山证印"西泠印社国际印学峰会论文集》，西泠印社出版社，2008 年 10 月，后收入《当代中国书法论文选·印学卷》，荣宝斋出版社，2010 年 6 月。对吴隐与早期西泠印社出版印学图籍的探究，可分为辑拓印谱和印学丛书两部分。辑拓印谱部分的贡献包括：一、重辑旧谱。辑拓先人印作或重印印谱数量很多，1904 年至 1920 年就达三十八种印谱。二、集拓时人印谱。作者列举他为时人所作的八种印谱，其中为吴昌硕辑拓的印谱版式十分精美。三、自藏自辑。作者列举了吴隐辑拓的古玺印秦汉印章印谱十三种，皆吴氏藏品。此外，吴隐根据印学研究的需要，主持刊印了多种丛书。《遁庵印学丛书》内容丰富，刊印精良，堪称中国印学史上的集大成者之一。《遁庵金石丛书》以金石学为主，有较好的市场需求。作者认为吴隐编辑印行的大量印谱和印学著作，一方面保存了明清以来印学研究和篆刻创作的成果，另一方面提升了西泠印社的社会美誉度。

孙洵《誉称"江南三铁"之一——论〈王冰铁印存〉的解读、考辨及其在近现代印坛上的意义》

论文载《第二届"孤山证印"西泠印社国际印学峰会论文集》,西泠印社出版社,2008年10月。文章首先对"江南三铁"之由来作简要阐述。其次就王大炘生平、交友情况进行介绍,借以说明其个人学养的积淀是漫长和艰辛的过程,其思想方法和处世哲学方面则同时受到积极和消极两方面的共同影响。作者结合《王冰铁印存》,以吴昌硕为对比,对王大炘的篆刻成就、艺术理念进行评价。最后指出王大炘在近现代篆刻史上只是享受"时誉"而已,这并非个人水平所致,而是其人生观、价值观所决定的。

张斌海《初探冰铁王大炘》

论文载《海派书法国际研讨会论文集》,上海书画出版社,2008年12月,后收入《海上印坛百年——近现代海上篆刻研究文选》,上海书画出版社,2014年9月。论文从篆刻艺术的风格、社会环境的影响以及人物性格三方面剖析了王大炘的相关艺术史实。将"海上三铁"的印风、审美追求进行比较,指出王大炘是一位改良派的大家,并非创新派,其审美取向是"雅而严谨"的"书卷气"。从当时的社会环境来看,王大炘不受社会风气影响,坚持治学治印,但其狂狷不羁的性格与不谙公关导致其艺术未能产生重大影响。至晚年沉疴甚笃,无力治印,成为篆刻史上的憾事。

刘小平《惟妙肖形刀石生——谫论来楚生肖形印艺术》

论文载《海派书法国际研讨会论文集》,上海书画出版社,2008年12月,后收入《海上印坛百年——近现代海上篆刻研究文选》,上海书画出版社,2014年9月。论文对来楚生现代肖形印的成就、地位和艺术价值予以论述。来楚生开创了现代肖形印新特点:厚重朴实,简约高古;物象感人,神形统一;不唯其"图",巧妙印化。他通过以形写神的手法发现题材中"活"的成分,不断拓展肖形印题材新领域,其特点主要表现在以下几个方面:一、运用肖形印特有的形式承载民族文化;二、将佛教艺术融入肖形印中;三、以肖形印反映新生活;四、创作印学史上第一部以肖形印为专题的印谱《然犀室肖形印存》;五、将诗意故事情节融入肖形印中。

舒文扬《赵之谦篆刻艺术的刀法研究》

论文载《当代中国书法论文选·印学卷》,荣宝斋出版社,2010年6月,原为《赵之谦篆刻艺术的技法研究》一文第三部分,载《孤山证印——西泠印社国际印学峰会论文集》,西泠印社出版社,2005年10月。文章指出赵之谦的刀法经过了一个渐变历程。他早年取法古玺,后取法汉代官私印,对于六朝朱文和宋元圆朱文也有独到的认识,融浙、皖诸家之长最终形成个性化的刀法。赵之谦强调刀法要体现印面书法特征

《当代中国书法论文选·印学卷》

和印人的书法修养，作者则从横画、竖画、斜画、弧线、点和转折等典型的笔画形态中解析赵之谦的刀法技巧。论文对赵之谦刀法的渊源递变、风格与技巧特征作出了详细研究，是较早关于赵之谦篆刻刀法研究的专论。

吴恭瑞《吴昌硕篆刻之残损风格试析》

论文载《方寸天地——东亚金石篆刻艺术国际学术会议论文集》，台湾艺术大学人文学院编，2010年9月。文章结合有关印论、款识，从视觉心理学和美学的角度对吴昌硕篆刻"残损"风格进行分析，并对该审美意象的来源作了探讨。一、创作心源探究：作者认为颠沛动荡的社会及寻师访友的际遇，赋予了吴昌硕的"大受大识"，从而转化为具有时代特色的艺术作品。在当时将绘画品评标准纳入印论的文艺思潮及"画家印"的影响下，吴昌硕篆刻创作思维与《石涛画语录》呈现出较大交集。在传统的继承方面，吴昌硕主要以赵之谦为立足点，借古开今衍生出新的审美类型。二、"残损"的内在意涵：吴昌硕从小耽玩于刻画砖瓦，并内化为一种既广且深的美感，于是其残损风格不经意而自工。其"残损"一方面是寻求情感平衡的表现，同时蕴含了更深层的哲学观与审美意识，并具体展现为其在篆刻创作中"破"与"立"不断循环的辩证过程。结合吴昌硕前后一些具有残损特点的印人作品分析，作者认为吴开拓了艺术形式的纯视觉符号，为现代篆刻的发展起到了指引作用。三、总结：后学者仰慕吴昌硕的风格形式，多以理性的形式分析其篆刻技巧，然而这些成熟的形式、技巧却是吴昌硕时常想"解构"的对象。一般篆刻家多为树立自我风格而努力，吴昌硕却希望借由篆刻体道和悟道。本文是从艺术理念与美学思考层面解读吴昌硕篆刻艺术的重要论文，具有较高的理论价值与研究方法上的启示。

王亮《王国维先生印事述略》

论文载《第三届"孤山证印"西泠印社国际印学峰会论文集》，西泠印社出版社，2011年10月。后有所增补，发表于《王国维先生印学、印事述略》，《中国典籍与文化》2012年第3期。论文从王国维家世中与印学的渊源、印学著述、与印人的交游、自用印介绍四个方面，论述王国维的印学研究与相关印事。王国维父王乃誉精于艺事，曾刻有"宋安化郡王三十二世裔孙""难在圆厚"二印，此为王国维家学根柢。王国维的《简牍检署考》有专节讨论封泥，又与罗振玉合辑《齐鲁封泥集存》。此外，《观堂集林》收录《宋一贯背合同铜印跋》《明瞿忠宣印跋》等文，并就黄宾虹所藏"匈奴相邦"印作出考证，可以窥见其印学成就。印人交游回顾了王国维与蒋黼、丁仁、高时显、吴隐、邹安、马衡、罗福颐、徐安等人交往，最后对王国维自用印作简单介绍。

张炜羽《徐三庚遗迹考寻三题》

论文载《第三届"孤山证印"西泠印社国际印学峰会论文集》，西泠印社出版社，2011年10月。文章由三部分组成。第一部分为作者就徐三庚与金罍山的关系，及其故里、后裔、故居、宗族作实地考察、探访与考证的情况。第二部分结合张鸣珂《寒松阁集》所载两首五言古诗，对徐、张两人的交游情状及徐三庚书斋、庭院的具体布置进行介绍，为首次涉及。第三部分，作者披露了徐三庚为浙江嘉兴南湖揽秀园"小灵鹫山馆"题字及题诗作品。后者是目前所见徐三庚唯一两首自撰、自书的五言律诗。作者就题名石中有关徐三庚"炼师"之称呼，提出待考定内容。徐三庚研究长期以来多侧重于书印艺术，此次对其故里、家族等方面的挖掘、考证，具有开拓意义。

张炜羽《汪大铁及其篆刻艺术考论》

论文载《印学研究——民国印学研究专辑》，山东大学出版社，2011 年 12 月。后收入《海上印坛百年——近现代海上篆刻研究文选》，上海书画出版社，2014 年 9 月。汪大铁早年沉浸于诗文、书法篆刻艺术，后拜赵古泥门下。抗战中避兵上海，以赋诗作画为乐。根据诸健秋、郑逸梅的题跋文稿及本人印箓，厘定汪大铁生卒年为 1901 年—1965 年。由《芝兰草堂印存》对其篆刻艺术作出评价，其篆刻结体圆折厚实，用刀刚健雄劲，章法强调韵律变化，形成了淳朴古拙、刚柔并济的风格。汪大铁篆刻既工又速，一日能刻印 50 方，善刻象牙印，被邓散木视为畏友与莫逆之交。作者通过对汪大铁的重新梳理，重新确立了汪大铁在"新虞山派"中的地位。

孙慰祖《吴昌硕篆刻创作的代刀现象》

论文载《与古为徒——吴昌硕书画篆刻学术研讨会论文集》，澳门艺术博物馆，2012 年 2 月。后收入《海上印坛百年——近现代海上篆刻研究文选》，上海书画出版社，2014 年 9 月。吴昌硕篆刻创作的代刀现象最早可以上溯到他 50 岁左右，参与者有亲属和弟子，其原因与吴昌硕的健康状况和当时海上艺术品市场的需求量大有关。为吴昌硕代刀人中以吴涵的频次为高，还有徐星州、钱瘦铁等。此外方仰之、赵云壑、王慧等人可能也曾参与代刀。作者指出吴昌硕篆刻代刀的基本方式是由他本人篆稿，一般情况下最后的修整也由他完成。这些作品仍被视为特殊的真品，对于研究吴昌硕篆刻也有特殊的意义。

侯开嘉《独辟鸿蒙篆学篇——对吴昌硕创大写意印风的追索》

论文载《吴门印风：明清篆刻史国际学术研讨会论文集》，西泠印社出版社，2012 年 10 月。文章以对吴昌硕大写意印风的追述为线索，对其在碑学思想的指导下，勇闯禁区、首法封泥、改造工具、创新刀法、修饰残破、融画入印等方面的探索与革新进行了阐释。鉴于吴氏在艺术创作上的超前意识，大写意印风从最初饱受訾议到为人认可，事实上经历了非常艰难的历程。认为吴昌硕作为篆刻史上"以书立派期"的代表人物，尤其是"观念立派期"的开创人物，在当代篆刻中运用观念创作的手法受到阻力与批评时，吴昌硕的成功经验或可作为抵挡讥议的一面盾牌，具有重要的现实借鉴价值。

沈慧兴《黄花秋叶飘零尽　老菊尤有傲霜枝——论胡钁的篆刻及其人生》

论文载《吴门印风：明清篆刻史国际学术研讨会论文集》，西泠印社出版社，2012 年 10 月。后经订补收入《海上印坛百年——近现代海上篆刻研究文选》，上海书画出版社，2014 年 9 月。作者在整理《胡年表》的基础上，对其从一个时誉甚高的篆刻名家消退为普通印人的结局提出疑问，从而就艺术特征对胡的篆刻艺术进行了系统研究。论文首先以《光绪石门县志》《洲泉镇志》为依据，考察了胡篆刻艺术的产生背景：家世良好、对金石篆刻兴趣浓厚、在苏浙沪一带交游广泛。根据胡篆刻风格的形成与变化过程，总结其篆刻的三个特点：气韵格调得"简静之气"、用字独具一格、边款干净利落。同时揭示其篆刻的历史局限：一、不断重复仿凿印风格的作品；二、作品以姓名和斋馆印居多，闲章甚少。胡晚年因其子触法而避居他乡，创作也受到影响。此文是较早对胡生平与篆刻艺术进行研究的专论，具有参考价值。

徐畅《美髯成独步　美意得延年——徐新周篆刻艺术论》

论文载《吴门印风：明清篆刻史国际学术研讨会论文集》，西泠印社出版社，2012 年 10 月，后收入《海上印坛百年——近现代海上篆刻研究文选》，上海书画出版社，2014 年 9 月。文章通过对徐新周篆刻艺术的综合研究，力图改变人们对徐新周"缶庐第二""神、形酷似缶庐""缶庐的代笔（刀）者之一"的单一认识。全文从四个方面展开论述。一、师承与印艺：作者将徐新周的篆刻生涯分为学习期、变革期与成熟期，并指出其成熟期作品已渐去吴氏风貌，形成自己的风格。二、交游：徐氏曾为蒲华、潘飞声、蔡守、黄宾虹等名人刻印，而与蔡守交往尤多，为其所刻数方小印可补徐氏篆刻作品之阙如。三、印文内容的选择：出自秦汉碑刻者是其特色。此外经史子集、古文诗词等，都是创作素材，涉猎广泛。四、成就与影响：叙述徐氏印谱之编辑、出版情况。其中，吴昌硕在为徐氏《藕花盦印存》所作序言中，表达了对徐新周印艺的高度肯定。该序文于吴昌硕、徐新周之相关研究，亦颇具史料价值。

钱超《吴昌硕大写意印风对现代篆刻的影响及其反思》

论文载《西泠印社国际学术研讨会论文集》，西泠印社出版社，2013 年 10 月。文章首先介绍吴昌硕的篆刻创新，其次指出碑学带来的创新精神及吴昌硕大写意印风，尤其"做印"的手段，深刻影响了现代篆刻的发展。在中国传统文化尚未全面复兴及西方现代艺术思潮东渐的双重作用下，"现代篆刻"逐渐走向观念与形式。对此，作者认为篆刻艺术固然应有其时代特色，然而"现代篆刻"与篆刻属性的背离、人文精神的削弱以及创新精神的"痂化"却令人担忧。作为一门独立的艺术门类和传统文化的重要组成部分，当代篆刻艺术应向传统回归，回到篆刻与书法紧密结合的主线上来。

郭锋利《徐三庚篆刻取法研究》

论文载《西泠印社国际学术研讨会论文集》，西泠印社出版社，2013 年 10 月。文章从徐三庚印章边款资料入手，对其印章取法进行分类，欲纠正以往学者认为徐氏初习浙派、后转师邓石如，最后融浙、皖两派于一家的认识。作者认为，徐三庚的篆刻取法几乎涉及各时期印章，从印内求印到印外求印，无论深度还是广度上，皆可与赵之谦匹敌，或谓过之。尤其在印外求印部分，广泛涉及碑额、诏版、权量、镜铭等。此外，徐三庚更是借鉴封泥入印的第一人。

王昊宁《陈巨来的人生经历与篆刻艺术》

论文载《西泠印社国际学术研讨会论文集》，西泠印社出版社，2013 年 10 月，后经删节收入《海上印坛百年——近现代海上篆刻研究文选》，上海书画出版社，2014 年 9 月。陈巨来初从袁克文学书、从陶惕若学古文及篆刻，对其篆刻影响最大者当属赵叔孺。吴湖帆、张大千对陈巨来有知遇之恩。陈巨来注重章法，根据需要将文字所占空间做出调整；篆法主张在保持文字原始美的基础上，将文字进一步"印化"处理，使其适应印章形式的要求；作者结合"珠溪"一印分析其冲刀与刮刀相结合的特点，线条珠圆秀润、气息流畅。充分利用文字中的斜线，将部分作弧形处理，与主笔画形成对比，显得生动舒展。还指出其文字线条在交汇结点处略粗的细节性规律。论文通过对陈巨来篆刻的全面考察，指出其在篆刻艺术尤其是圆朱文印方面的地位，对于陈巨来篆刻特征及圆朱文印式的创作技法研究具有一定的借鉴意义。

（美）李育华《吴昌硕篆刻艺术世界性的识读初探》

论文载《西泠印社国际学术研讨会论文集》，西泠

印社出版社，2013年10月。作者从刀法线条、章法、气势三个方面，介绍吴昌硕篆刻艺术中刚柔虚实的变化美、不平衡布局的统一和谐美、朴拙残损的古典自然美，并结合其在美国华美研习会介绍吴昌硕篆刻艺术的实际经历，认为吴昌硕篆刻艺术在西方文化语境中，同样可以被感知且欣赏。此外，作者还结合美国当代著名油画家的相似审美观，进一步揭示吴昌硕篆刻艺术的世界性特征。论文从国际视域讨论了近代篆刻艺术的欣赏与接受问题，具有一定的参考价值。

周建国《出蓝之誉在精专——吴朴的生平及篆刻艺术刍议》

论文载《西泠印社国际学术研讨会论文集》，西泠印社出版社，2013年10月，后收入《海上印坛百年——近现代海上篆刻研究文选》，上海书画出版社，2014年9月。文章主要由两部分组成。第一部分介绍吴朴家学深厚，师承王福庵，在南京印铸局及上海博物馆的工作经历。第二部分从转益多师、推陈出新、古为今用、探索不止四个方面，阐述了吴朴不同时期的篆刻艺术。尤其1949年后，其创作发生改变，一改汉白文转折之圆润为方折，大胆采用简化字、作楷书印等，与时俱进且独具面目。"文革"中因不堪忍受迫害，服药自戕，结束了他短暂而富于才华的一生。

林乾良《金石刻画臣能为——童大年生平与艺术成就考论》

论文载《西泠印社国际学术研讨会论文集》，西泠印社出版社，2013年10月。文章对童大年生平、字号进行了梳理，共得38个名号（含斋称）。在从艺经历介绍中，重点结合《童子雕篆序》及数家传略对相关内容加以叙补。童大年在书印、诗词、金石方面皆有成就，以篆刻最高，路数广博，印兼众长。作者并结合自藏童大年印章对其印谱进行了梳理。

周新月《进退之间：客寓苏、沪的吴昌硕》

论文载《海上印坛百年——近现代海上篆刻学术研讨会论文集》，上海书画出版社，2014年9月。论文对吴昌硕客寓时间最长的苏、沪两地的生活情况进行研究。所谓"进退"，是指仕途的选择和客寓苏州、上海两地的选择。吴昌硕早年并未放弃科举，但经学并非他的兴趣所在，考场失意后只能奔走于大江南北以求谋生。光绪六年（1880）是吴昌硕客寓苏州的开始，光绪十三年（1887）因公务由苏州移居上海，光绪二十五年（1899）任安东知县，后又辗转任职，共十年仕途、幕僚生涯。晚年主要在上海活动。文章指出吴昌硕的人生进退，以及客寓苏、沪两地的选择，有时并非个人原因的主动选择，而是在一定社会历史条件下的无奈抉择。

王琪森《海派文化时空中的吴昌硕》

论文载《〈上海书协通讯〉选萃》，后收入《海上印坛百年——近现代海上篆刻研究文选》，上海书画出版社，2014年9月。论文第一部分总结吴昌硕成为大师的内因与条件：一方面，上海包容的人文之风对吴昌硕的艺术创作产生了能动的影响；另一方面，吴昌硕来沪之前，赵之谦、任伯年、蒲华等人已在沪进行了探索，使书画印等艺术形式备受青睐，具有群众基础。第二部分强调吴昌硕善于突破、勇于创新。吴昌硕在恪守艺术原理和商品基因的基础上，对书法、篆刻进行变法，以市民性、入世性为主导，雅中见俗。其艺术风格注重文人气，但又不曲高和寡，作品有人气、有人缘、有人性。第三部分评价吴昌硕博学多才，具有扎实的文学功底和国学根基，致力于诗、书、画、

印的开拓，满足市民的多重审美要求。论文运用地域文化研究与社会学研究的方法，把吴昌硕放在海派文化的特定社会环境中加以考察，从上海兼收并蓄的地域精神窥探吴昌硕成功的原因与条件。

董建《海上平台：黄宾虹的藏印、辑印与刻印》

论文载《海上印坛百年——近现代海上篆刻学术研讨会论文集》，上海书画出版社，2014年9月。论文对黄宾虹在沪三十年间藏印、辑印之事迹，及其篆刻活动进行了梳理。黄宾虹自幼受家庭环境熏陶，加之徽州篆刻风气的影响，对篆刻与古代玺印产生了浓厚的兴趣，是继汪启淑之后徽州又一藏印大家。所辑《滨虹集印》除有秦汉玺印，也有明清以来叶蜡石篆刻作品，另有《滨虹集印存》，仍以秦汉印为主。此外还有《滨虹藏印》《滨虹集古印存》四册、《宾虹草堂藏古玺印》十六册等。以上印谱反映了黄宾虹集辑印谱的几个情况：一、版本繁多，名称相似；二、印章重复辑入，较为随意；三、所用印谱笺纸混搭。最后作者提到黄宾虹早年勤学篆刻，中年不轻易奏刀，故流传不多。其篆刻融古玺的艺术元素，看似随心所欲，实得浑朴气象。

林乾良、陈硕《崇明童氏 大年最雄》

论文载《海上印坛百年——近现代海上篆刻学术研讨会论文集》，上海书画出版社，2014年9月。论文通过童大年的家世、未曾面世的篆刻作品、《三公山碑》集联以及在上海的活动等，介绍童大年的生平交游和艺术成就。童大年金石书画全能，篆刻作品较多，风格多样，有多部印谱行世。

陈道义《童大年篆刻边款研读三题》

论文载《海上印坛百年——近现代海上篆刻学术研讨会论文集》，上海书画出版社，2014年9月。通过对童大年作品边款的研读，研究其家世与篆刻艺术道路，探寻其印艺与印学观念的形成，论证了社会交往和金石收藏对童大年篆刻产生的重要影响。第一部分通过《童子雕篆》印谱中各时期边款的考察，窥探童大年的人生经历和篆刻心迹。第二部分从边款中考察童大年篆刻印艺与印论。除直接取法古玺秦汉印，还受明清流派篆刻影响，游弋于浙派与皖派之间；童大年认为章法虽无定理，但首先要使作者本人满意。其边款也涉及与黄山寿、邵裴子、胡朴安、吴昌硕等人的金石交游兼及收藏情况。

周建国《光前裕后的赵叔孺——试析赵叔孺先生篆刻艺术的继承与传授》

论文载《海上印坛百年——近现代海上篆刻学术研讨会论文集》，上海书画出版社，2014年9月。论文从继承和传授两个方面分析了赵叔孺的篆刻艺术。在篆刻艺术的继承上，赵叔孺对两汉印章、三代古玺、宋元印章、明代汪关、浙派、皖派、吴让之、赵叔皆十分欣赏并加以借鉴，故印式多样，不囿于一家一派。在篆刻艺术的传授上，循循善诱，高足陈巨来、叶潞渊和方介堪被誉为"叔孺门下三把刀"，其他弟子还有张鲁庵、赵鹤琴、陶寿伯、方文松等，皆各有所成，颇负时望。

刘一闻《狂蹈大方——以〈易孺自用存印〉为例》

论文载《海上印坛百年——近现代海上篆刻学术研讨会论文集》，上海书画出版社，2014年9月。论文以《易孺自用印存》为例，探究其各时期印风特征。

易孺早年师事黄牧甫，亦步亦趋，所作酷似其师；寓居上海前后，广泛借鉴古今印作，并将北魏书体开合有致的笔调和奇崛的结体挪入篆刻文字；六十岁后，其大刀阔斧的篆刻风貌处于最佳状态。易孺从盛年的激越之势到晚年趋向平和，一是符合艺术创作从激越回复到缓适的普遍规律，二是因为晚年窘迫的生活状况和日益衰弱的身体。文章最后论述了易孺的印史意义不仅在于以自己的才华为近代篆刻树立标杆，更在于他以不事雕琢的个性因素为后来者诠释篆刻之道，打开新的门径，并对当下篆刻创作时弊具有针砭与借鉴意义。

丁如霞《追忆祖父海上艺涯四十载》

论文载《海上印坛百年——近现代海上篆刻学术研讨会论文集》，上海书画出版社，2014 年 9 月。论文重点介绍丁辅之在上海的艺术生涯。1920 年，与三叔祖丁善之共同研究完成方形欧体仿宋聚珍活体铅字及长体夹注字模，后归献中华书局。中年后致力于书画，创作了《墨梅卷》《白果》长卷等重要作品。丁氏海上四十年的艺术生涯，为海上书画、篆刻，及印刷出版均做出了贡献。

茅子良《美人亲试金错刀——顾青瑶》

论文载《海上印坛百年——近现代海上篆刻学术研讨会论文集》，上海书画出版社，2014 年 9 月。论文根据顾青瑶早期的《青瑶印存》和病故后的《顾青瑶书画篆刻》纪念册，考察了她的生平史料。顾青瑶幼承家学，诗书画印兼能，篆刻力追秦汉，兼法邓石如、徐三庚等，显示出女性灵秀之气，晚年治印则具男子气概，于端严中寓灵动。最后，作者对顾青瑶生年记载不同的原因作了考察，认为这与其隐瞒年龄有利于

婚嫁有关，其生年当属 1896 年为合理。

祝竹《吴仲坰和他的篆刻》

论文载《海上印坛百年——近现代海上篆刻学术研讨会论文集》，上海书画出版社，2014 年 9 月。吴仲坰书画兼擅，能作文，精鉴定，富收藏，篆刻尤负盛名。作者通过黄宾虹对他的评价以及孙洵、马国权对他的记载，指出他在前辈印人心目中有较高艺术地位。艺术风格上，可从其用印"师李"（李尹桑）与"仪汉"中得到体现。鉴于吴仲坰相关研究资料的缺失，对其生平与篆刻艺术的研究尚待深入。

刘江《诸乐三先生的篆刻艺术与人品学养》

论文载《刘江印论文集》，原为《诸乐三的印品与人品》《诸乐三篆刻艺术的特点》，浙江人民美术出版社，2005 年 10 月。后经删节合为一篇，收入《海上印坛百年——近现代海上篆刻研究文选》，上海书画出版社，2014 年 9 月。文章分为三个部分：一、"入于师门，别于师貌"。叙述拜师吴昌硕，承其苍老古朴、浑厚灵动的特点而不拘泥，又上溯秦汉，下涉明清，旁及钟鼎彝器款识、泉量刀布、砖瓦陶文，自成一家面目。二、"广收博采，入古出新"。其篆刻不仅在文字取法上广采众长，更能于诗文、书画、音乐等艺术中吸取精粹，作印注重印文含义，强调表现书画艺术的意趣。三、"淡泊明志，品格高尚"。免费为民施诊，教学循循善诱，帮助冯声炎躲避国民党的追捕，展现其教育家和艺术家的形象。作者总结其篆刻三大特点：一是浓缩中国传统文化，融合了诗书画之特色；二是表现爱国思想，体现为热爱家乡的情怀、抗战胜利的喜悦和中华人民共和国成立后的激情表达；三是具有时代精神，表现在以楷书、简体字入印，内容上能围绕现实生活，作品风貌与内涵

上展现了国家与群众浑朴厚重、艰苦奋斗的精神气质。

范正红《海派篆刻翘楚——来楚生篆刻及艺术价值浅识》

论文载《海上印坛百年——近现代海上篆刻学术研讨会论文集》，上海书画出版社，2014年9月。论文认为来楚生是一位对篆刻表现途径具有开拓意义的篆刻大家。他早年的篆刻一直在自我摸索之中，没有依循秦汉的路径，由此而形成独立无拘的探索品格，终有大成。总结来楚生篆刻艺术路程，可以分为两个部分：少年至1970年左右，是他篆刻艺术的准备与探索时期；1971至1975年是他真正的创作旺盛时期。来楚生篆刻鲜明的艺术特征也表现在其创作旺盛时期，字法上以古玺汉印与金文文字为主要参照；章法上注重"自然虚实""人为虚实""统一调和""随形布局"等；刀法上向线落刀，善于运用敲、击、磨、削等多种方法。来楚生晚年篆刻作品艺术动机纯粹而强烈，赋予其篆刻以气度、意蕴和节奏，启示后人对篆刻艺术的继续追寻。

顾琴《论来楚生印风的现代意义》

论文载《海上印坛百年——近现代海上篆刻学术研讨会论文集》，上海书画出版社，2014年9月。论文从来楚生篆刻观念生发，试图以现代形式语言构成的视角重新阐释来楚生的印风特点，即通过对其印章形式语言的图像分析，通过重点剖析其独特的"逼边""并置""入侵""支离""向线落刀"等创作手法与创作心理，挖掘其印风内在的现代意义。论文重点介绍了来楚生的肖形印图式，其特点主要体现为抽象的线性概括、动作概括和特定场景中的神情概括。认为其佛像印有以下四个特点：一、符合佛教原则；二、造型准确；三、形象生动，简练概括，刀法

奔放老辣；四、类型多、变化多。来楚生印风现代意义之凸显，对当代篆刻创作路径具有丰富的参考价值。

沈慧兴《马衡的篆刻艺术及其印学观》

论文载《海上印坛百年——近现代海上篆刻学术研讨会论文集》，上海书画出版社，2014年9月。论文在总结马衡篆刻艺术风格的基础上解读其印学思想，并对其篆刻艺术作全面评述。第一部分介绍马衡的篆刻创作及其与西泠印社的缘分。第二部分介绍马衡篆刻艺术。其作品在风格上大致分为三类：一、周商玺印，气息高古；二、秦汉朱白，风格多样；三、汲取明清流派，自出风貌。第三部分根据马衡《谈刻印》一文归纳其主要印学观点：重视金石文字与篆刻之间的联系，强调入印文字不可臆造；出土文字应有选择的使用；印章首重篆文，次重刀法，不可徒逞刀法，而转失笔意。对于马衡的篆刻观念，作者同时加以批判，提出了自己的见解。

杨广泰《三不庵主人印事琐记——我所认识的顿立夫先生》

论文载《海上印坛百年——近现代海上篆刻学术研讨会论文集》，上海书画出版社，2014年9月。文章回忆顿立夫的生平及其篆刻艺术。顿立夫师从王福庵，随至南京，更名为顿群，字立夫。在上海悬润治印时与张大千交好，受其推崇，声名大振。曾以"三不庵"名其居："不恐独后""不因人热""不藉秋风"，可见其为人为艺风范。顿立夫篆刻工稳秀丽中有灵动之气。早年追随王福庵的风格，后在黄牧甫、赵之谦风格中吸取滋养，始终追求灵动活泼的结字、稳中求险的布局。

董觉伟《刻碑刻印皆能为　一刀一笔在于心》

论文载《海上印坛百年——近现代海上篆刻学术研讨会论文集》，上海书画出版社，2014年9月。论文介绍了王开霖生平及其刻碑、刻印艺术。王开霖受业于汉贞阁唐伯谦、唐仲芳昆仲，与钱瘦铁、沈耘耕为师兄弟。1928年唐仲芳曾率其在南京中山陵镌刻孙中山先生手书"建国大纲"。1930年，与陶寿伯在上海创办冷香阁印社，以刻印为主，兼及其他。其篆刻受陶寿伯的影响极深，深得两周秦汉气韵，继而得力于浙皖两派之长。所刻印章稳健厚重、布局匀称，特别是秦汉小印形神具备。除了篆刻，王开霖书擅篆隶，一生致力于刻碑、石拓事业。

朱琪《扦格与攻讦——以陈浏〈说印〉中的吴昌硕为中心看海上篆刻在近代印坛的影响和接受》

论文载《海上印坛百年——近现代海上篆刻学术研讨会论文集》，上海书画出版社，2014年9月。文章以清末民国时人陈浏撰、崇彝补辑《说印》一书所记述的吴昌硕为中心，考察陈浏、吴昌硕二人交恶的缘由，对陈浏等人攻讦吴昌硕的文字作出评议，并借此观察吴昌硕及其印风在近代印坛的接受和影响，窥探了近代海上篆刻发展的一角。《说印》一书记载了吴昌硕在已收取吴保初不菲润金的情况下，仍干没吴保初请其刻印的田黄、田白、昌化等佳石达"数十方"，价值"数千金"，并且对石质、尺寸、样式甚至装潢皆记述甚详尽。考陈浏遗文中亦有陈浏对吴昌硕的攻讦之语。作者从大量吴昌硕为吴保初所作印章及诗文，论证了陈浏对吴昌硕的非议当出自个人私怨。并从《说印》中对清末民初印人的褒贬出发，延伸探讨了吴昌硕篆刻风格在当时文人群体中的接受问题，认为这一案例生动反映出近代海上篆刻群体的自由性和开放性。

黄惇《民国时期上海美专的篆刻教育》

论文载《海上印坛百年——近现代海上篆刻学术研讨会论文集》，上海书画出版社，2014年9月。20世纪20年代，上海美专中国画科篆刻课程的设置，首次在现代艺术教育体系中确认了篆刻是中国艺术的一种。此后篆刻作为中国画科的必修课长期延续了下去，但其教学目的是为中国画服务，与书法、题跋均可视为中国画的基础课。作者按照年代顺序介绍上海美专篆刻教师，依次有钱瘦铁、方介堪、朱义方、黄小痴、诸乐三、李健、王个簃、朱其石、来楚生、黄宾虹、潘天寿等。上海美专的篆刻教育，反映出当时的艺术学校在中国本土艺术方面的觉醒与高度重视。作者认为，这段史实有助于重新认识中国艺术体系的内涵，而非盲目与西方艺术接轨。

管继平《从诗书画印谈民国海上文人的印章》

论文载《海上印坛百年——近现代海上篆刻学术研讨会论文集》，上海书画出版社，2014年9月。论文着重对20世纪初至三四十年代一批文人印家展开研究。作者由文人传统艺术"诗书画印"出发，指出"诗书"为基础，"画印"为生发，传统文人从"诗书"生发了对"画印"的青睐。文章从金石文字学家和文学家两个角度介绍了不以印家身份闻名的文人印家，前者代表有罗振玉和马衡，后者代表则有鲁迅、夏丏尊、叶圣陶等。作者认为对于文人治印，印艺本身并不重要，重要的是何以透过其印章研究当时学者文人的治学状态与艺术情怀。

张学津《孤岛时期海上印坛活动状况初探》

论文载《海上印坛百年——近现代海上篆刻学术研讨会论文集》，上海书画出版社，2014 年 9 月。1937 年至 1941 年孤岛时期的上海，大量人口涌入，其中包括很多书画篆刻家，如赵叔孺、陈巨来、张鲁庵、陶寿伯、王个簃、邓散木、王福庵等，他们多处于艺术风格的成熟时期。战事使许多社团停止活动。然而，中国画会和贞社等组织仍然坚持活动，其间金石篆刻展览的频次有所增加。战火频繁导致物价飞涨，印人的润例也随之攀升，重订润例的情况时有发生。租界内相对稳定的环境，使印谱得以继续出版发行。除了传统的师徒传承模式，课堂式教育开始在篆刻艺术的传承上发挥作用。文章总结了该时期上海租界篆刻发展的影响：一、为印人提供庇护，保存了海派篆刻家群体的实力；二、印人作品的销售方式从依赖书画社团转变为借助美展；三、培养了年轻印人，为未来的发展奠定了基础。论文对孤岛时期的海上篆刻情况作出客观的评述，填补了这一特殊时期海上篆刻史的研究空白。

孙慰祖《近现代海上篆刻家群体的递承与经济生活——海上篆刻史之一章》

论文载《当代书画艺术发展回顾与展望——2006 国际学术研讨会论文集》，台湾艺术大学编，2006 年 9 月，后收入《可斋论印三集》，上海辞书出版社，2007 年 8 月；《海上印坛百年——近现代海上篆刻研究文选》，上海书画出版社，2014 年 9 月。论文分析了海上印人的构成与递承关系，即除本籍印人外，大多是各地移居上海或一度游艺来沪者，是一支在流动中逐渐稳定的队伍，20 世纪 20 年代后期至 40 年代，上海作为近现代篆刻艺术发展的中心区域格局已然形成。文章以吴昌硕、王福庵、邓散木等人润例与创作情况为例，比照当时社会购买力水平，分析了不同身份与阶层的海上篆刻家的实际经济收入状况，认为海上篆刻家虽然介入艺术商品化潮流，但依附地位没有改变，并不具备完全依赖艺术生产满足生存需要的自由艺术家群体的性质。文章指出，海上篆刻群体的构成与风格是一个开放性很强的体系，存在双向流动，而近代印坛并不存在风格意义上的海派篆刻，有的只是人才的相容性与风格流派的多样性。文章首次对近现代海上篆刻群体的形成与经济生活作出社会学考察，梳理与探究了 19 世纪 80 年代至 20 世纪 40 年代海上篆刻家群体的形成与生存状况，揭示了篆刻艺术史中经济因素对艺术家及其创作的影响。

茅子良《上海篆刻的百年拓进》

论文载《书法研究》2000 年第 4、5 期，后经订补，合为一篇，收入《海上印坛百年——近现代海上篆刻研究文选》，上海书画出版社，2014 年 9 月。论文将 20 世纪上海印坛的百年拓进分为前后两个五十年。文章分四部分：一、清末印坛大家辈出，吴昌硕成为印坛领袖，树立了一个高水准的开端。二、民国时期是人才荟萃、工写争妍的时代。指出 20 世纪上半叶印坛的四个特点：1. 篆刻活动从个人走向社团化、集群化；2. 篆刻意识由依附意识转为独立；3. 印学研究、篆刻创作的社团不断兴起；4. 篆刻面向公众，趋向商业文化。这段时期上海西泠印社、宣和印社对篆刻发展作出了重要贡献，上海成为篆刻人才荟萃、作品出新的重镇。三、古为今用、力图创新的建国三十年时期。此际上海中国书法篆刻研究会成立，邓散木《篆刻学》标志着篆刻的科学化，陈巨来、来楚生等异军突起。四、走向多元、勇攀高峰的新时期。论述了《书法》杂志的创办，叶潞渊、钱君匋、方去疾等人的篆刻成就与印学贡献，以及上海印坛的对外交流。

茅子良《海上印人丛谈》

论文中《易大庵的篆刻》等五篇原载《艺林类稿》，上海书画出版社，2009年7月；《俊逸奇险 变化万千——记方去疾的书法篆刻艺术》原载《书法》1986年第4期。以上六篇合为一文，收入《海上印坛百年——近现代海上篆刻研究文选》，上海书画出版社，2014年9月。论文分别介绍易大庵、陈半丁、王个簃、白蕉、方去疾等海上篆刻家的生平及艺术成就。文章揭示易大庵治印的三大特色：一是喜欢在饮酒时制作；二是单刀所刻边款前期得赵之谦与魏碑余韵，后期用六朝碑版遗意；三是晚年刻印与学生合作。（作者按：近期查明"铭琛"系易大庵夫人俞南君侄子，非潘桢干。）文章考证陈半丁生年应为1876年。以《王个簃随想录》追忆王个簃与吴昌硕之间的师生艺事。印人、璧寿轩主人徐寒光与泥皇阁主人夏自怡均擅制"藕丝印泥"。以《白蕉印存》为依据对白蕉的姓名字号及其寓意、白蕉的篆刻创作及其封刀原因进行探讨，并记述了白蕉所作《书法与金石篆刻也是"花"吧？》等文章以及他与徐悲鸿的交往逸事等。最后介绍并评价了方去疾的书法篆刻艺术。

简英智《海上印派作品在台湾的流布》

论文载《海上印坛百年——近现代海上篆刻学术研讨会论文集》，上海书画出版社，2014年9月。文章指出海上印派与印风流入台湾有两个阶段，一是20世纪二三十年代，吴昌硕印风影响了当时以日籍印人为主的台湾印坛；二是1945年以后，大批大陆印人将赵叔孺、王福庵印风带入台湾。两个阶段促成了台湾篆刻发展的两个高峰。文章列举徐三庚、胡、吴昌硕、赵叔孺、王福庵、吴隐、徐新周、王大炘、童大年等篆刻家印迹在台湾的流布情况作为例证。前一阶段以板桥林家收藏为代表，后一阶段以台北故宫博物院和王北岳的收藏为代表。作者列举了海上印家印谱如《缶庐印集》《缶庐槫桑印集》《孺斋自刻印存》等在台湾的流布情况。论文首次披露了海上印人及其作品在台湾地区的流布与影响，具有一定的学术参考价值。

王琪森《论海派篆刻的群体构成和风格取向》

论文载《海上印坛百年——近现代海上篆刻学术研讨会论文集》，上海书画出版社，2014年9月。作者将"海派篆刻"与"海上篆刻"两个概念相比较，指出海派篆刻是近现代印期的开端，具有近代型、开放型、市场型、移民型的特征。论文从社会学的角度分析了赵之谦在海上生活从艺时间极短却成为第一代海派书画篆刻家领袖的原因：篆刻风格取向在宗法秦汉、师承浙皖的基础上，从钱币、诏版、秦权、汉灯、镜铭、六朝造像中兼收并蓄，推陈出新。吴昌硕将海派篆刻推进到鼎盛时期，成为第二代海派篆刻领袖。作者阐述了第二代海派篆刻群体与西泠印社、"上海1912年现象"的密切联系。最后介绍精英荟萃、风格多变的第三代海派篆刻群体，大体可以从师承关系分为吴昌硕、赵石、赵叔孺和王福庵四个派系。论文按照群体构成和风格取向将海派篆刻划分为三代群体，并明确提出"海派篆刻"这一流派概念。

孙洵《论近现代海上篆刻艺术的史地特质、人文背景与领军人物》

论文载《海上印坛百年——近现代海上篆刻学术研讨会论文集》，上海书画出版社，2014年9月。论文从史地特质、人文背景和领军人物三个方面分析近现代海上篆刻艺术繁荣的原因。上海被辟为通商口岸，资本主义工商业发达，新闻出版业迅猛发展，影响了近代上海的社会风气和人文背景。资本主义工商业的迅速增长导致人口激增，形成了新的市民阶层和新的

市民文化。美术教育、文艺社团业也逐渐兴起，吸引了一大批书画篆刻家来上海发展。论文列举相关史实，论证了近代海上篆刻艺术的人文背景与生存状态优沃、社会反响巨大与广泛的民众基础具有密切关系。最后介绍海上印人吴昌硕、赵叔孺、王福庵等，并着重叙述了吴昌硕转益多师的游学经历。

舒文扬《近现代篆刻史上的沪籍印人群体》

论文载《海上印坛百年——近现代海上篆刻学术研讨会论文集》，上海书画出版社，2014 年 9 月。作者根据孙慰祖《近现代海上篆刻家群体的递承与经济生活——海上篆刻史之一章》中关于在海上从事艺术活动且具有一定影响力的本地籍印人的记载，对何屿、蒋节、童晏、童大年、高邕、费龙丁、朱孔阳、翟树宜、邓散木、唐俶、唐刚和白蕉共 12 位印人的艺术创作概况一一作了回顾。近代篆刻史上的沪籍印人群体是海上印坛的重要组成部分，作者总结沪籍印人在坚守与融合中投身于近现代篆刻艺术发展的潮流，在地域风格交融中丰富了海上印坛多姿多彩的艺术风格。

张遴骏《近现代浙派印风在上海的传承与衍变》

论文载《海上印坛百年——近现代海上篆刻学术研讨会论文集》，上海书画出版社，2014 年 9 月。论文按照时间顺序，分析了浙派印风在近现代上海的传承与衍变。作者将流传至近代的浙派印风在上海的传承与衍变分为三个派别：一是固守浙派印风、多以浙派面目创作的篆刻家，如吴隐、褚德彝、高时显、丁仁、高时敷、武钟临等；二是初受浙派影响，后衍变成其他流派的篆刻家，以赵叔孺、童大年、方镐、张鲁庵、方介堪、叶潞渊为代表；三是从浙派篆刻入手、融入

其他流派，成为浙派新军的篆刻家，以王福庵、吴朴、唐醉石、顿群为代表。作者认为，浙派新军植根于坚实传统，把握了时代脉搏，推陈出新，具有强大的生命力。

舒文扬《民国海上印人三题——赵叔孺、简琴斋、钱瘦铁》

论文分别载《赵叔孺印存》，上海辞书出版社，2002 年 9 月；《简琴斋印存》，上海辞书出版社，2002 年 9 月；《钱瘦铁印存》，上海三联书店出版社，2001 年 8 月。以上三种印存的序、论后合为一篇，收入《海上印坛百年——近现代海上篆刻研究文选》，上海书画出版社，2014 年 9 月。论文作者指出赵叔孺艺擅众长，书画印名重一时，其书法篆刻深受赵之谦影响，兼浙皖两派，在广泛涉猎中追求风格多样化，尤其是对朱文的进一步发展做出努力，为近代元朱文第一人。第二部分为《简琴斋印存》序言，以其《书法漫谈》为依据，揭示他书法篆刻着眼于作品章法的把握和文字结体的组合关系。篆书风格的选择和确立，书刻间的相互渗透和提高，促使风格创新。他在赵之谦"印外求印"的基础上，达到了文字结构体式、线条契刻意趣与朱白文印式灵活运用的完美统一。在钱瘦铁篆刻简论中，以具体印例解读钱瘦铁艺术创作中对法度和个性风格的辩证认识，并从其篆法和刀法两个方面探究钱瘦铁篆刻风格形成的原因，其篆法由《石鼓文》参以《天发神谶碑》及汉碑的体势笔意，形成奇崛开张、激情蓬勃的气象。刀法得力于书法用笔，取吴让之的酣畅、钱松的含蓄和吴昌硕的雄厚，以刀代笔，绝少修饰。

张炜羽《西泠印社早期社员哈少甫、苏涧宽、费龙丁考述》

原文分别载于《"百年名社·千秋印学"国际印

学研讨会论文集》，西泠印社出版社，2003 年 10 月；
《西泠印社国际学术研讨会论文集》，西泠印社出版社，
2013 年 10 月；《"孤山证印"西泠印社国际印学峰会
论文集》，西泠印社出版社，2015 年；《西泠印社早
期社员社史研究汇录》，西泠印社出版社，2006 年 9 月。
后收入《海上印坛百年——近现代海上篆刻研究文选》，
上海书画出版社，2014 年 9 月，作者略有订补。文章
考察了哈少甫、苏涧宽和费龙丁三位西泠印社早期社员
的生平以及与印社早期活动的关联。哈少甫中年后致力
于振兴伊斯兰教，热衷于教育和公益事业。论文从相关
史料中得出哈少甫与西泠印社早期活动有密切关联，及
其与吴昌硕、王一亭、李瑞清、陈洌、周庆云等人的翰
墨之交，并介绍了哈少甫的用印以及铁庐故址等相关情
况。作者通过寻访苏涧宽遗刻，汇集遗卷，弥补了《西
泠印社志稿》中对于苏涧宽记载的简略。对流传较广的
苏涧宽《太上感应篇印谱》加以介绍，探究了苏涧宽的
书迹遗存，并以苏涧宽的绝技——博古图作重点探究，
认为造型精确，充分体现出古器物的立体感。作者介绍
费龙丁的生平及金石书画艺术，其篆刻得吴昌硕亲传，
又工书画，并以《西泠印社志稿》与其诗文为依据，介
绍了费龙丁与西泠印社的渊源与交游情况，同时涉及了
费龙丁与南社、乐石社的历史渊源。

黄华源《金石书画家陶寿伯之前半生与海上游艺》

论文载《第四届"孤山证印"西泠印社国际印学
峰会论文集》，西泠印社出版社，2014 年 10 月。作者
对陶寿伯前半生的艺业养成及海上游艺经历进行梳理。
作者认为 1923 年至 1950 年在上海的生活是陶寿伯艺
术人生历练的积淀期。作者通过《陶寿伯篆刻集》中
的作品，结合印主、印事，梳理出 1950 年前所刻以及
系年较为明确的在台湾前期的作品，对其前期篆刻艺
术风貌作了初步探索。文章丰富了对陶寿伯的认识与
研究，具有一定的学术价值。

（日）松村茂树《长尾雨山之印学》

论文载《第四届"孤山证印"西泠印社国际印学
峰会论文集》，西泠印社出版社，2014 年 10 月。作者
通过搜集长尾雨山自刻印迹及相关印论，确证其"尤
精篆刻"的事实。长尾雨山同时精通印学，赞扬印学
于学术之功，并极力倡导印学和朴学的融合。文章还
论及长尾雨山深谙印学的来历，进一步认为吴昌硕对
其印学研究具有重要影响与帮助。文章全面收集了长
尾雨山的篆刻作品与印论文字，为研究提供了便利。

孔品屏《身历三朝官南北　坛坫祭酒深印缘——冒鹤亭先生印事考》

论文载《第四届"孤山证印"西泠印社国际印学
峰会论文集》，西泠印社出版社，2014 年 10 月。作者
据上海博物馆存冒鹤亭遗印 350 枚，与冒怀苏《冒鹤
亭先生年谱》、冒鹤亭题印谱跋文相结合，以冒鹤亭
为核心，对相关印人、印事进行考察。文章勾勒了冒
氏一脉与印人相从甚密的历史渊源，随即围绕"年轻
才子与印坛名宿""通志馆纂修与《冒氏印史》""坛
坫祭酒与海上印友"三个主题，对冒鹤亭与印人交游、
辑谱、藏印等事略进行梳理，探讨冒鹤亭在印风、印
文的选择，以及边款行文等方面的特征。揭示其由最
初崇尚吴昌硕苍茫浑朴的印风，转好王福庵、黄士陵
工稳劲健一路。作者认为对冒鹤亭而言，印章不但是
一门传统艺术，而且是一种交游媒介，更是家史与诗
词的实物载体以及与生活密切相关的情感寄托。

洪权《弃官鬻艺——从吴昌硕笔润收入的变化中探析》

论文载《第四届"孤山证印"西泠印社国际印学
峰会论文集》，西泠印社出版社，2014 年 10 月。作者

以吴昌硕在 1899 年和 1919 年两个时期的润笔收入为基数，结合不同时期的物质生活水平以及当时的市民生活状况进行比较，认为在当时社会背景下，职业艺术家在经济收入和社会地位上的巨大改变，是吴昌硕出任安东令一个月后便弃官鬻艺的重要考虑。通过横向比较杨岘、俞瘦石、李瑞清、吴湖帆等艺术家之间的收入情况，可以间接印证吴昌硕在彼时艺术界的地位，进一步认定吴昌硕决定放弃传统仕途，全身心投入诗书画印的创作是正确的选择。论文认为吴昌硕晚年订单应接不暇，是其晚年作品代笔现象增多的主要原因；吴昌硕二十年间通过频繁调高润格以减少订单数量，致使其润笔收入增长了四倍之多。文章着重从经济生活角度进行分析，论证详实。

沈乐平《吴昌硕篆刻的分期与艺术风格》

论文载《中国书法》2014 年第 12 期。作者以居住地为界定标准，将吴昌硕篆刻风格分为四个阶段：第一时期为 29 岁前居安吉老家期间。此期主要取法浙派丁敬、黄易、钱松以及邓石如等，并取法秦玺汉印样式。第二时期为 29 岁至 44 岁，此际吴昌硕云游杭州、嘉兴、上海、湖州、苏州等地。深入研究了汉铸印、玉印、凿印、砖文、碑额、陶文、封泥、诏版、权量甚至宋元押印等风格，进一步完善篆刻字法、布局、线条等形式语言。第三时期为 44 岁至 70 岁，主要往返苏、沪两地。风格特征表现在四个方面：一、将《石鼓文》的结体融入印文之中；二、强调笔画线条的书写意味，弧线的灵活运用；三、将单刀、双刀和冲刀、切刀结合运用；四、对边框与界格的充分运用。第四时期为 70 岁后，基本定居上海。为其风格的沉淀与提升时期，印风更显拙朴、生辣、浑厚、苍茫。作者总结其篆刻艺术风格表现在五个方面：一、字法多变；二、"以书入印"；三、冲切相间的钝刀法；四、善用边缘与残破；五、气息高古，格调雅致。

辛尘《吴昌硕的篆刻人生》

论文载《中国书法》2014 年第 12 期。论文从士夫艺术观念与印人艺术观念合一、浙宗与皖宗融会、明清篆刻技法集大成者三个方面展开，对吴昌硕篆刻人生进行剖析。篆刻艺术形成发展之初，文人士大夫与匠人对古代印式在理解接受上就存在差异，丁敬、邓石如之后，这种分歧仍没有完全弥合，各有优势也各有欠缺。吴昌硕堪称文人艺术家与职业艺术家的结合体，充分体现出士大夫艺术观与印人艺术观两者的统一。一方面，治印是吴昌硕的谋生手段之一。另一方面，他在苏、杭、沪游历期间结识了大批文艺界师友，又因出关抵御敌寇、任安东县令等经历壮阔了胸襟，脱离了纯艺人的身份，成为了严格意义上的"文人士大夫职业印人"。从风格形成与追求的角度看，吴昌硕的篆刻是清中期以来浙派与皖派相融合的杰出代表。吴昌硕的师友中，不少人与钱松、吴让之、赵之谦颇有渊源，其篆刻艺术上的精进正是研习三家的结果，是"印外求印"这一艺术思想的继承者与践行者。作者总结吴昌硕能取得成就的因素：自我心性、交游人脉、时代风尚、历史传统。将其一生概括为四个阶段：三十岁以前，业余爱好，摹拟杂学；三十至四十四岁，融合浙皖，面目初成；四十五岁至六十岁，印从书出，风格成熟；六十岁以后，融会贯通，风神入画。

贺贵富《刀拙而锋锐，貌古而神虚——吴昌硕篆刻刀法探析》

论文载《中国书法》2014 年第 12 期。论文对吴昌硕篆刻刀法进行探析，认为其篆刻风格的形成与刀法有密切的联系，分析刀法的形成有三个阶段：第一阶段是对浙皖两派切刀、冲刀的深入研究，有选择性、创造性地继承了切、冲刀两种刀法体系。第二阶段沉潜于金石文字、古玺印、封泥，揣摩其制作方式和艺术效果，并移植到篆刻创作中。第三阶段是对刀法进

行创新，并形成富有个性的刀法体系。吴昌硕的刀法具有综合性和内蕴性的特点。综合性指在继承前人刀法的基础上，又根据自己在创作中的审美理想需要，探索出新的刀法，线条表现更加丰富。内蕴性指吴昌硕刀法所塑造出来的审美意象和艺术内涵，具体表现在刀法之笔墨美、刀味美，彰显刀法之独立价值。作者认为吴昌硕的刀法不再依附于篆法、章法、字法等技艺手法，而有独特的主体性地位。

戴家妙《印宗秦汉的新启示——马公愚的篆刻艺术》

论文载《中国书法》2015 年第 4 期。作者认为马公愚对后学者有重要的启示。其一，"印宗秦汉"的落脚点仍是汉印；其二，"印宗秦汉"中"秦"与"汉"的结合；其三，在突破时流与风格选择上，其实践具有借鉴意义。马公愚 1926 年到上海发展，在吴昌硕与赵叔孺双峰对峙时保持独立，得到海上名流的认可与推崇。马公愚篆刻分四个时期：一、1926 年之前，以"无声诗""雁山老樵"为代表；二、20 世纪 20 年代中后期，谋职上海之后，以"吉祥止止室""杨南"等印为代表；三、

戴家妙《印宗秦汉的新启示——马公愚的篆刻艺术》

20 世纪三四十年代，以"故李将军""君匋长寿"等印为代表；四、1949 年后，参与西泠印社以及上海有关方面组织的篆刻创作活动，刻印以汉玉印为本，以秦诏版为变化，存峻厉奇崛之意，正是其篆刻艺术在"宗汉"之后，继续"取秦"的表现。因此融通书卷气与金石气，别具一格，做到了"印宗秦汉"。

张炜羽《从文史馆的创建看海上印人的生活与艺术》

论文载《西泠印社当代篆刻学术研讨会论文集》，西泠印社出版社，2015 年 11 月。文史馆成立前，书画篆刻市场的瓦解，使老艺术家的生活陷入困境。上海文史馆的创立，使馆员的生活有了基本保障。作者根据上海文史馆聘请馆员的先后次序，以表格形式对"文革"前后上海地区篆刻家、印学家入馆情况作了整理，并结合当时国内主要食用品消费价格，指出加入上海文史馆的印人，生活上有了较大的改观。作者以马公愚、王个簃、潘学固、田叔达、来楚生等数位"文革"前入馆的印人为例，观察他们从 1949 年 10 月初至 60 年代前期的创作状况，并由此指出上海文史馆的建立对保存新时期海上篆刻的整体实力有着重要的意义。

张学津《"文革"结束时期海上印坛复苏状况刍议（1977—1983）》

论文载《西泠印社当代篆刻学术研讨会论文集》，西泠印社出版社，2015 年 11 月。"文革"时，上海印坛以"古为今用""推陈出新"为口号，变通性保存了篆刻艺术的火种。"文革"结束后，海上印坛凭借深厚的历史积淀，一些专业团体成立并举办展览，上海出版业恢复出版印谱、印学著作，创立专业期刊。业余培训学校兴起，培养了大批优秀的人才，促进篆

刻艺术的普及。报纸、杂志成为篆刻作品的主要发表平台，上海地区印人数量众多，人才梯队完善，为篆刻艺术的恢复提供了人才的基础。1983年上海《书法》杂志举办"全国篆刻征稿评比"，标志着篆刻艺术实现全面复兴。

张伟然《从黄永年先生的篆刻看当代学人印》

论文载《西泠印社当代篆刻学术研讨会论文集》，西泠印社出版社，2015年11月。论文以黄永年为个案，从学人印与文人印的区别谈起，对其篆刻及艺术见解作分析，结合邓之诚、宿白、蒋维崧、徐无闻四位学者的篆刻艺术进行综合考察，揭示当代学人印的特征。由于中国现代美术体制的确立，学者与文人逐渐分流，导致学人印在创作和审美方面独具特色。黄永年作品参加过全国一、二届篆刻艺术展，八十岁出版《黄永年印存》，因学术活动和年龄因素的影响，限制了他在篆刻方面的投入。黄永年白文印基本为中正平和的汉印风格，并受到黄牧甫的影响。黄永年推崇赵之谦，认为吴昌硕、齐白石的篆刻不可取法，作者认为与其学者身份、个人审美，以及对刀法的理解有关。作者总结学人印风格偏于秀雅，不取猛利、残破一路，重视印章的实用功能。并指出学人对时代潮流不甚敏感，学人印可以为篆刻艺术潮流增添别样之美。论文从文人篆刻中剥离出学者这一类别并加以研究，视角有其独到之处。

韩瑞龙《万卷胸罗新意发　今朝生面一家开——蠡测来楚生之肖形印》

论文载《西泠印社当代篆刻学术研讨会论文集》，西泠印社出版社，2015年11月。论文指出来楚生刻制佛像印的初衷是祈愿幸福、追念亲人，以此作为精神寄托。佛像印大致分为两个时期：1943年至1949年为前期，以小写意的形式刻制类似于龛窟造像的形式；1949年以后为后期，逐步迈向大写意的形式，刻制了较多以佛教故事为主的印作。来楚生刻制佛像印取法多样，首先学习吴让之、赵之谦、吴昌硕等，其次取法魏晋隋唐石窟造像、壁画、唐善业泥、擦擦、汉代画像石、画像砖，也借鉴先秦古玺、秦汉篆印及肖形印。章法上朱白分明、虚实合度，变化丰富而和谐统一；刀法上变化丰富，极具锋锐之感；造型上则在生动与静穆之间表现出安详和超脱。来楚生使古肖形印在两千年后重新焕发光彩，为后人提供了学习借鉴的榜样。

刘小平《承前启后的来楚生》

论文载《西泠印社当代篆刻学术研讨会论文集》，西泠印社出版社，2015年11月。论文从文字印和生肖印两方面论证来楚生既是近代篆刻艺术创作的终结，又是当代篆刻艺术创作的起点，揭示了来楚生篆刻对于当代的借鉴价值。文字印方面，来楚生善于学习吴昌硕、齐白石等写意印风格，并博采众长，不落窠臼，使印风更加贴近现代。表现在以下几点：一、巧取善变字形，选取印外金石文字入印，字形在书趣中又增装饰之美，字形的变化同时促成章法形式的生动。二、"计白当黑"追求章法之浑朴大气。来楚生注重笔画的疏密对比，以及字形结体、线条的变化，形成变化多姿的章法布局。三、向线用刀和综合用刀的使用。向线用刀之外，并采用敲、击、磨、擦、挫等辅助技巧，在浑厚中求生动。生肖印方面，来楚生适应时代发展，拓展入印题材，善于运用对立变易、化险为夷的手法写意传神，以灵活多变的刀法，体现印味情趣，提升作品意境，成为当代篆刻艺术发展史上的典范。

周子牛《钱君匋篆刻的再认识》

论文载《西泠印社当代篆刻学术研讨会论文集》，西泠印社出版社，2015 年 11 月。论文从传承、技法、独特形制三方面分析钱君匋篆刻。钱君匋在篆刻上取得的成就体现在四个方面：创作实践、理论探索、印谱编辑、收藏研究。并从字法、刀法、章法等技法范畴对钱君匋篆刻艺术进行梳理、解析。钱君匋篆刻前期字法受到清季名家影响，取法上严谨细致；中期学习赵之谦印风，字法上方圆相济，以圆为主；晚期作品在字法上融合众家之长，以巨大型印作为主。早期刀法以冲刀、削刀为主，辅以切刀；中期刀法变化明显，综合刀法的使用明显偏多；晚期刀法从传统理论上已无法将其归类，处于变法的高度。钱君匋的章法在其篆刻中个性化表现不甚突出，作品多以传统面貌示人。论文第二部分着重从书体和刀法两个方面探析了钱君匋篆刻的边款艺术。作者认为，钱君匋艺术创作中的探索精神具有现实指导意义。

《西泠印社当代篆刻学术研讨会论文集》

孙慰祖《1949—1976 年海上篆刻艺术的存在与印人群体的转型》

论文载《可斋论印四集》，吉林美术出版社，

2016 年 8 月。20 世纪 50 年代前，海上构建了完备的印史研究与篆刻艺术鉴赏的资料体系，金石社团此起彼伏，社团数量与社团成员的影响力居于领先地位。受战争的影响，1949 年前后数年间海上篆刻家群体的创作活动与经济生活逐渐走出流金岁月。艺术市场伴生的行业随之萎缩，市民对篆刻需要亦随之消解，印人群体日渐收缩，个人藏书、藏印风气黯然失色。所幸高层的保护与扶持政策，印人自主结社使海上篆刻得到一定程度的恢复。为政治服务的主导方针虽然在一定程度上抑制了创作自由，然而在以弘扬艺术为主旨的和谐气氛下，海上印人群体潜心创作、探索，创造出海上篆刻艺术新面貌。随着"四清运动""文化大革命"接踵而至，形势再度恶化。篆刻被纳入"四旧"边缘，有组织的篆刻活动消失，骨干队伍面临萎缩和断裂的危险。直至高层透露出"学一点书法"的声音才得以突围。以政治标语为题材，普遍以简化字入印，成为印人的无奈之举。"文化大革命"结束后，老中青篆刻家才得以浴火重生，以海内外瞩目的阵容揭开篆刻艺术发展新时期的帷幕。

董少校《纪念碑性、叙事性和新印风——上海主题篆刻创作的嬗变与特征》

论文载《中国书法》2016 年第 8 期。论文以新时期上海主题篆刻为主体，回溯明、清及民国时代的创作状况。从纪念碑性、叙事性和新印风三个角度，探讨上海篆刻主题创作的嬗变与特征。一、纪念碑性：承载政权与群体意识。1949 年中华人民共和国成立三十年来，一批主题印谱在政治的影响下面世，内容涵盖领袖诗词、社论集锦、时政口号、样板戏唱词等，时代烙印明显。改革开放后，一方面继续对接主流意识形态，另一方面也在相对较小的范围内发挥纪念作用，承载群体或个人的价值取向。纪念碑性得以扩充和延展，使篆刻艺术在更为

细密的层次上融入社会生活。二、叙事性：表达个人命运与家国情怀。其中，以第三人称为叙事主体的主题篆刻有来楚生《老奶奶上民校》、钱君匋《长征印谱》等，第一人称为叙事主体的则以钱君匋《战地组印》和孙慰祖《印中岁月》为代表。作者指出叙事性主题篆刻兼有艺术价值和文学价值，代表着未来篆刻的发展趋势。三、新印风：催化成就新颖篆刻风格。作者以韩登安、刘一闻、陆康、沈鼎雍等人的创作实践为例，指出他们的艺术风格不是篆刻艺术发展中的个别现象，而是新印风形成的一种规律。主题篆刻有助于催化成就新颖的篆刻风格。

董少校《纪念碑性、叙事性和新印风——上海主题篆刻创作的嬗变与特征》

杨勇、阮李妍《新时期上海篆刻创作述评》

论文载《中国书法》2017年第6期。新时期上海篆刻发展具有阶段性的特征，"文革"后上海篆刻发展进入稳定时期，篆刻创作、展览、对外交流等活动处于领先地位。21世纪以来，海上篆刻呈现百花齐放的新局面。论文通过分析上海地区参与"全国篆刻艺术展"和"西泠印社艺术评展"的人员情况来分析上海地区篆刻创作趋势，指出21世纪以前，上海在全国性的篆刻艺术评比中占据得天独厚的优势。21世纪以来，上海印坛领袖地位受到其他省份的挑战。在上海篆刻创作的群体分析方面，着重介绍了海上印社、浦东篆刻会等篆刻社团和群体的发展。从古今印谱的刊行、篆刻理论研究和期刊出版三方面阐释了上海篆刻研究及出版的概况。最后指出当下上海篆刻存在的问题：上海篆刻在组织形式上，以师徒授受为纽带的同门活动规模浩大，而群体与群体之间没有很好的交流；篆刻大师级别的人物不多，青年篆刻家需要前辈的精心培养。作者提出三点建议：一、上海应更为重视高校篆刻教育；二、应建立完善的篆刻研究与创作的高效机制；三、应建立完善的公共文化服务体系，形成多元开放、公平竞争的环境。

彭飞《吴昌硕与其篆刻"代庖者"方镐关系考辨》

论文载《中国书法》2017年第12期。世论吴昌硕篆刻代刀者有徐新州、吴藏龛、方镐等人，作者考察了方镐与吴昌硕之间的关系，对方镐是吴的"代庖者"观点提出怀疑。指出《中国篆刻大辞典》等专业书籍对方镐的记载中最明显的讹误是其卒年：方镐并非卒于1906年，而是卒于1898年。《申报》曾于1899年1月刊载方镐逝世等后事消息。此外，《城东唱和集》中收录了张祖廉于1898年为方镐写的《清故处士方仰之墓志铭》，可知方镐卒时，吴昌硕五十五岁，因此认为方镐是吴昌硕的"代庖者"观点可疑，对"师事吴昌硕，能得其传"的观点也持疑议。从方、吴的创作情况来看，都受到吴让之等人的影响，风格上有很多相同之处；钱君匋文中提到吴昌硕曾写信委托方镐代刻印章，足以证明方镐的篆刻水平高超，但并不能推导出方镐师从吴昌硕且为吴氏代刀的结论。

8.印人研究

智龛《邓石如和他的篆刻新资料》

论文载《文物》1963 年第 10 期。论文搜罗了有关邓石如的篆刻资料，如邓石如祖籍江西，十三岁迁居安徽，精篆隶，善刻印。其在世时并不以篆刻著称，直至道光二十六年（1846）才由陈以和辑成《古梅馆完白山人篆刻偶存》一卷，光绪年间，王尔度增补续编《古梅阁仿完白山人印存》。1942 年，张咀英搜完白印一百二十方，刻成《鲁庵仿完白山人印谱》。同年，平湖葛氏将传世完白遗印集成《邓印存真》。邓石如在徽派的基础上，参以秦权、诏版，结合其流利雄健的篆书，形成了大气磅礴、刚健婀娜的"邓派"印风，其风格后由吴让之继承发展，徐三庚、黄牧甫、吴昌硕受其影响。论文为较早关于邓石如及其篆刻资料的披露和研究，在当时历史条件下具有一定的参考价值。

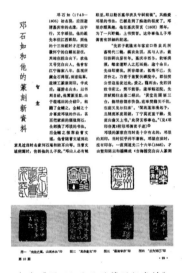

智龛《邓石如和他的篆刻新资料》

孙慰祖《董洵研究》

论文载《西泠印社九十周年论文集——印学论谈》，西泠印社出版社，1993 年 10 月，后收入《孙慰祖论印文稿》，上海书店出版社，1999 年 1 月。作者认为

《西泠印社九十周年论文集——印学论谈》

董洵是同时期印人中颇具学术色彩的一位。从其《多野斋印说》中，可见董洵在印史、印艺研究领域所达到的高度及深邃见解。对于篆刻，其一生都抱着"兼通"的宗旨在探索。早期多为秦汉宋元印的仿效之作，三十多岁始受何震、程邃、丁敬影响。董洵不仅在艺术创作观方面心仪丁敬，其篆刻取径与丁敬也十分相似。远追古人、近师丁敬，构成董洵印风的主要面貌。董洵长期以来被附名于徽派之列的原因，除了《董巴胡王会刻印谱》造成的误解，还与历史上流派命名标准缺乏严密性有关。对此作者认为，研究印史、梳理印人印派的根本标尺是印法印风，其次才是形成某种印风的特定时空条件。

童衍方《钱松印艺琐谈》

论文载《西泠印社国际印学研讨会论文集》，西泠印社出版社，1998 年 9 月，后收入《当代中国书法论文选·印学卷》，荣宝斋出版社，2010 年 6 月。全文分四部分：钱松与《汉铜印丛》、钱松的刀法、钱松印风的追随者、赵之谦与钱式。钱松篆刻得力于汉印，取法《汉铜印丛》，提炼了汉印中疏密对比强烈的烂铜印意趣，形成自己白文特有风格。其篆刻受浙派影

响，刀法、章法上的内涵更加丰富。又善取法宋元印式，推陈出新，独树一帜。作者总结钱松刀法的三个特点：一、字称心画，以刀代笔；二、切削结合，线条具有立体感；三、轻行取势，卧杆浅刻，朱文印尤其变幻莫测。最后叙述钱松子钱式师承赵之谦，并受其关心和培养的史实。论文对钱松篆刻艺术特别是刀法方面进行了详尽分析，对进一步深化钱松篆刻艺术研究具有参考意义。

孙慰祖《关于巴慰祖父子的篆刻风格——兼谈歙派印风》

论文载《全国首届篆刻学术研讨会论文集》，后收入《孙慰祖论印文稿》，上海书店出版社，1999年1月。鉴于历来论者对巴慰祖印风认识不一，且颇不相容，作者根据其所见材料进行辨析。巴慰祖传世原石、印迹罕见，作者遂结合程芝华《古蜗篆居印述》，以及袭传巴氏印风的胡唐、巴树毂、巴树烜三人的篆刻艺术，对巴氏父子的篆刻风格展开论述。其中，通过考察程芝华获取印蜕来源的可信程度及其摹本的逼真程度，作者认为《古蜗篆居印述》应视为评析四家印风、仅次于真迹的重要参考资料。巴慰祖早期以模仿钟鼎款识为法，讨源汪关、程邃，后远绍秦汉，以之为规。对其涩而不光的一路印作，作者认为是巴氏于稍晚阶段偶尔为之的作品。程芝华评巴慰祖为"秦汉之嫡派"，与实际情况大致相符。

孙慰祖《跋涉在仕途与艺术之间——陈鸿寿行略与艺事考》

论文载《书画印壶：陈鸿寿的艺术》，上海博物馆、南京博物院、香港中文大学文物馆，2005年12月，后收入《可斋论印三集》，上海辞书出版社，2007年8月。陈鸿寿生平事迹和篆刻艺术向未深入，在此背景

下，作者结合陈鸿寿印文、边款、诗作、纪年书画及诗稿序跋等资料，通过对陈氏亲属、师友、入仕生涯与游艺经历的考察，对陈鸿寿进行研究。交游方面，由陈氏印作串联起来的文友不仅代表了乾嘉时期西泠诸子周围一个颇为稳定的艺术知音群体，也是浙派在此期获得进一步发展、印人群体随之扩大的重要条件。陈鸿寿及其他西泠诸子的声望亦因之广为推誉而日渐向南北扩散。从印风来看，陈氏刀法由迟缓向迅疾的转变，当与其艺名流播之下累于邀刻及创作心态、情境的不同有直接关联。另结合陈鸿寿纪年作品的统计，陈氏较早走出篆刻创作高峰期除了健康状况不佳等一系列原因，应与其中晚年对政事的倾力投入有关。

丁利年《西泠印社早期社员状况研究之我见》

论文载《西泠印社早期社员社史研讨会论文集》，西泠印社出版社，2006年9月，后收入《西泠印社早期社员社史研究暨丁亥春季雅集专辑》，荣宝斋出版社，2007年5月。鉴于西泠印社早期社员的研究缺乏权威性资料，或资料有所欠缺，作者就13种可见资料中234名人员，按"赞助社员""已故社员""社员""一次性社员"作初步分类。对于《戊子题名》中提到的18名一次性社员，以及《西泠印社志稿·卷二》与韩登安、阮性山整理名单中重复出现的8名社友的归属问题，作者则认为尚有待商榷。

葛贤镶《更收佳胜入清吟——追溯吴隐与平湖葛氏二三事》

论文载《西泠印社早期社员社史研讨会论文集》，西泠印社出版社，2006年9月，后收入《海上印坛百年——近现代海上篆刻学术研讨会论文集》，上海书画出版社，2014年9月。《葛府君家传》集沈曾植文

学、李瑞清书法、吴隐碑刻于一体，作者重点对吴隐与葛氏的交往，尤其是吴隐与作者祖父葛昌楹的忘年之交进行回顾。如葛昌楹曾受吴隐之托为其所辑的《缶庐印存》三集作序；葛氏为丁辅之、吴隐两人合编的《悲庵剩墨》提供了三代所藏共14件作品等。丁仁、吴隐还向吴昌硕请刻"西泠印社中人"印章赠葛昌楹，以表其印章集拓之功。论文为平湖葛氏与吴隐的相关研究提供了珍贵资料。

舒文扬《从〈苏氏印略〉看苏宣的创作及其他》

论文载《明清徽州篆刻学术研讨会论文集》，西泠印社出版社，2008年4月。作者以上海博物馆藏《苏氏印略》序跋、印文内容及印文风格，对苏宣篆刻艺术展开分析。苏宣是当时享有盛誉的多产职业印人，由其所刻姓名、别号印可窥苏宣彼时直接、间接的社会交往，又由印章受主的身份、学养和社会地位，可推测苏宣篆刻鉴赏者的层次和社会声望。苏宣篆刻溯源秦、汉，继承文、何，而何震对苏宣的影响较文彭更为持久和具体。苏宣的主流创作更多接受了以《集古印谱》为圭臬的秦汉印样式，然明代印人接受秦汉传统尚属起步阶段，对汉印的借鉴存在不足，将军印、朱文印、多字印一路难臻其境，古玺印创作尚见幼稚和拘谨。通过对明代中后期艺术市场、文人用印风气等研究，作者认为明代篆刻艺术在文、何之后已经作为一个独立的艺术门类走向成熟。

柳向春《胡正言及其〈印存初集〉述略》

论文载《明清徽州篆刻学术研讨会论文集》，西泠印社出版社，2008年4月。全文分胡氏家世生平与《印存初集》介绍两部分。清初凌雪所撰《南天痕》一书所述胡正言生平最详，然未经相关研究者所引用。据《四库全书总目提要》载，《印存初集》二卷与《印存玄（元）览》二卷原为一书，惟墨色有别。经作者考证，此二书不只是成书方式有别（前者为钤印，后者为刻印），其卷次分合、内容、数量等皆有不同。两书印文虽多重叠，然绝非只是异名而已。鉴于《印存》藏本较多，仅对上海博物馆藏本与浙江图书馆藏本略加比较，便发现差异甚大，故认为欲研究此谱必得先合众本，详加雠对。作者认为《印存初集》可作为胡正言交游研究极好的索引。又据其他诗文线索，认为杜濬《变雅堂文集》等有关胡正言的部分记载存在夸饰之说，相关研究尚有可为。

张炜羽《项怀述与程鸿绪、程芝华篆刻艺术蠡测》

论文载《明清徽州篆刻学术研讨会论文集》，西泠印社出版社，2008年4月。文章分两节，第一节叙述"南河四项"之翘楚项怀述的生平、习印经历与时人评价，介绍了项怀述印谱《伊蔚斋印谱》《黄山印薮》及汉隶字书《隶法汇撰》。结合项怀述篆刻艺术风格分析，认为其承前启后，实为继程邃之后的徽派重要篆刻大家。第二节对项怀述门人及女婿程鸿绪，外孙程芝云、程芝华的篆刻艺术进行介绍。最后就程芝华

《明清徽州篆刻学术研讨会论文集》

摹刻程邃、汪肇漋、巴慰祖、胡唐四家印作而成的《古蜗篆居印述》《程芝华印谱》作重点介绍。

唐存才《黄士陵生平及艺术管窥》

论文载《明清徽州篆刻学术研讨会论文集》，西泠印社出版社，2008年4月。全文围绕黄士陵生平轶事、篆刻、书画艺术三部分展开。论文根据黄牧甫"安雅"朱文印边款信息，考证黄牧甫首赴广州的时间应为光绪七年（1881）。作者认为黄牧甫鲜明的篆刻风格主要表现在刀法与章法中。书法以篆书成就最高，隶、楷、行各书体功力亦深。其绘画主要有工笔花卉、器物博古、器物全形拓三类。作品数量不多，然形式、手段及内涵却非余事可喻。

孔品屏《新见巴慰祖三套印解读》

论文载《吴门印风：明清篆刻史国际学术研讨会论文集》，西泠印社出版社，2012年10月。文章对新见巴慰祖三套印作了全方位解读。套印实物由三层十五个印面组成，长款及印文内容揭示了印主字号、

《吴门印风：明清篆刻史国际学术研讨会论文集》

生年、志趣等相关信息。艺术风格上，套印取法广泛，又以汉白文及元朱文印为主要取法方向。用刀以冲刀为主，时见切刀、复刀痕迹。此外，《巴隽堂印存》收有此印内外五层完整印蜕，较实物三层增加了将军印及师法程邃的风格。套印扩充了以往人们对巴氏印风的认识，实物的发现又为研究巴氏印风及其刀法提供了珍贵资料，有助我们重新审视巴慰祖篆刻的历史价值。

张炜羽《胡唐〈木雁斋杂著〉和巴树榖的篆刻艺术》

论文载《吴门印风：明清篆刻史国际学术研讨会论文集》，西泠印社出版社，2012年10月。全文由两部分组成。第一部分以《木雁斋杂著》为主，结合《木雁斋诗》、胡唐友朋诗文集中的相关资料，对胡唐与巴慰祖四世的交往情况、胡唐行踪及其交游情况等展开论述。作者通过对胡唐生平史料补遗，得出巴氏一族五代世系表，纠正了人们认为胡唐长年不出闾里的错觉。第二部分为巴慰祖长子巴树榖的篆刻艺术及相关介绍。作者据《四香堂印余》，将其篆刻取法分为秦汉印、仿古玺、仿程邃印三类。又结合相关史料叙述巴氏学琴经历及与黄钺交往等逸事，并据黄钺《壹斋集》，对巴树榖卒年予以纠正。文章通过史料，还原并丰满了胡唐与巴氏祖孙的历史形象，深化了人们对巴树榖篆刻艺术的认识。

葛贤锸《更收佳胜入清吟之二——吴隐与平湖葛氏印事再记》

论文载《海上印坛百年——近现代海上篆刻学术研讨会论文集》，上海书画出版社，2014年9月。论文追忆葛昌楹、葛昌枌获得从吴隐处转让的何震"听鹂深处"名印，后献给西泠印社之轶事，并对《西泠

印社百年图史》中吴隐与吴昌硕合影与葛氏家族老照片之间的背景联系作出考察，指出照片中站在吴隐和吴昌硕后面者为葛昌楹和葛昌枌兄弟。并研析葛昌楣请吴隐镌刻的《清故奉政大夫晋赠通议大夫户部七品小京官葛府君墓志铭》拓本照片，认为这是吴氏所镌碑版中的佳作。

孙慰祖《汪关研究三题》

论文载《可斋论印四集》，吉林美术出版社，2016年8月。本文围绕汪关存年、事略、《宝印斋印式》三题，对汪关生平及篆刻艺术进行了较为全面的考察。作者结合相关资料，推断汪关生年约在1570年以前，卒年在1628年以后，即明万历初至崇祯年间。"事略考"部分，作者对汪关里籍、生世、家难、游艺经历等方面进行考证。关于汪氏篆刻合辑《宝印斋印式》，过去很长一段时间内藏者皆以其所获印谱为传世孤本。事实上，《印式》存世数种，且各本序跋及录印数量有所不同，大致可分为两个系统：其一为上海图书馆所藏两种、上海博物馆所藏两种、日本园田湖旧藏一种所代表的甲寅本，存汪关自刻印400方左右；另一系为傅栻、吴湖帆所得王宦之本，存印最多，当为汪关历年刻印之积稿。论文为目前汪关研究中最为全面的成果，填补了这一领域的空白。

张炜羽《论丁衍庸肖形印中的原始意味》

论文载《篆物铭形——图形印与非汉字系统印章国际学术研讨会论文集》，西泠印社出版社，2016年11月。丁衍庸肖形印取资源头大致可分为商周青铜器铭文、甲骨文、战国古玺、周秦两汉肖形印、洞窟壁画、岩画与西方马蒂斯、毕加索绘画等。殷商及西周早期青铜铭文在其肖形印中占有较大比重。丁衍庸追求青铜器上近乎抽象的图像与文字所蕴含的远古气息和艺术意境，突破传统印式的局限，对篆刻艺术的审美意境和创作空间进行了有益的探索与拓展。在取材上，丁衍庸选取最具象形特色的虎、龙、马等字。其藏有古玺印五六十方，对他印风的形成有着直接的影响，最显著的是对战国时期齐国官玺中凸形玺的模仿。丁衍庸对原始壁画、岩画上的动物形象极为敏感，将其表现于肖形印中。此外，丁衍庸追求马蒂斯、毕加索回归原始艺术的本质，将几何构图的形式融入肖形印中，打破了中西方艺术的壁垒，成为肖形印中别开生面的作品。作者指出，丁衍庸的肖形印已经不能用传统篆刻中的篆法、章法来衡量，这是丁衍庸篆刻创新与超越的意义之所在。

9.印谱研究

潘景郑《佛常济摹刻〈集古官印考证〉残印跋》

载《寄沤剩稿》，齐鲁书社，1985年12月。文中记述佛常济为吴大澂手摹瞿中溶《集古官印考证》三百

潘景郑《佛常济摹刻〈集古官印考证〉残印跋》

余印，悉以青田石及黄杨木手刻，钤于吴大澂所刊瞿著之上。潘景郑曾得其中二百余钮，抗战时仅余数十方，捐予合众图书馆，今藏上海图书馆。后赵叔孺购得吴氏散出者28印，即陈巨来所藏钤本者。瞿中溶《集古官印考证》稿本残本三册，后为潘景郑所得，亦同归上海图书馆。潘景郑跋文备述瞿中溶《集古官印考证》相关印事掌故，为考核该书流传提供了翔实资料。

祝遂之《略论吴昌硕的〈朴巢印存〉及其他》

论文载《西泠印社八十周年论文集——印学论丛》，西泠印社出版社，1987年7月，后收入《当代中国书法论文选·印学卷》，荣宝斋出版社，2010年6月；《海上印坛百年——近现代海上篆刻研究文选》，上海书画出版社，2014年9月。文章先考察《朴巢印存》内容，得吴昌硕早年所用字、号、斋馆名颇多。"朴巢"即早期书斋名。其次以"朴巢"为名，推知其创作始于吴昌硕22岁迁居安吉桃花渡之时，反映了吴氏年青时代刻苦学习篆刻的道路。吴昌硕早年印风涉猎极广，作为他最早的一部自刻印谱，《朴巢印存》反映了吴氏早期学习汉印、吸收浙派印风和蜕变初期的实际情况，是后期独立风格的萌芽。文章指出家庭的熏陶教育和不平凡的生活经历，是吴昌硕早年在篆刻方面便有较高造诣的重要原因。《朴巢印存》是研究吴昌硕早年篆刻经历与艺术取法的重要资料，其中颇有值得深入探索之处。

（日）松村茂树《松丸东鱼编〈缶庐扶桑印集〉〈续缶庐扶桑印集〉记事》

论文载《西泠印社九十周年论文集——印学论谈》，西泠印社出版社，1993年10月。文章开篇就《印集》《续集》两本印谱作总体性介绍。第二部分为印谱的

成书过程。第三部分对两本印谱所载共140个印蜕及侧款进行归类分析，内容包括收藏者介绍，吴昌硕与收藏者或嘱刻者关系的考察等。结语部分，作者对众多日本人曾与吴昌硕会面并嘱以治印的原因加以分析，作为解释日本"吴昌硕热"之文化现象的参考。文末并附《印集》《续集》之题签、封面、跋文、内页等20余幅书影，为相关研究提供了宝贵资料。

孙慰祖《新见明沈润卿刻谱考——兼论〈汉晋印章图谱〉与〈吴孟思印谱〉》

论文载《书法报》1995年5月3日，后收入《孙慰祖论印文稿》，上海书店出版社，1999年1月。作者认为《欣赏印章》印谱，乃是诸家所谓刻本印谱首倡者的《沈润卿刻谱》。文章对沈谱版式、内容等作了详细介绍，考证成谱当在弘治、正德年间，下限为隆庆间，而不会迟至万历。根据该谱及黄云跋，除知此即《沈润卿刻谱》外，还获知以下重要史实：一、作为一部汇刻本，沈谱由吴孟思摹补王厚之《汉晋印章图谱》与沈润卿摹补两部分组成，而所谓《吴孟思印谱》又包括王、吴所摹两部分；二、王氏《汉晋印章图谱》与吴氏摹补部分各为篇章，而非一事；三、《沈润卿刻谱》所存应接近于王氏《图谱》的本来面目；四、历史上有关王氏《图谱》是否存在的怀疑，甚至认为《图谱》实即《吴孟思印谱》的误解，大抵与《说郛》的窜乱有关；五、沈谱应是目前所见最早的刻本印谱。又，《沈润卿刻谱》中，吴孟思摹补部分收录了不少伪造的汉晋印章，可知古玺印作伪的历史确可溯及宋元时代。该谱保存了王厚之、吴孟思考释的原始面貌，由此古玺印官制、地理及印制考证亦可上溯至宋、元，使我们对中国古代玺印研究的历史有了新的认识。

黄华源《吴昌硕印谱校勘》

论文载《纪念吴昌硕诞辰160周年学术论文集》，西泠印社出版社，2004年10月。作者选取了由现代制版技术印制的19种吴昌硕印谱资料，作为主要研究样本。并围绕"二玄社《中国篆刻丛刊·吴昌硕》无纪年作品之系年引得""《仓石斋篆印》集拓的年代""东京堂版《削觚庐印存·一》收录作品年代"等七项内容，对吴昌硕作品之纪年信息、印谱年代等内容进行了考订及补充。在这一过程中，作者提到尚有多方印面相同而边款不同的印例暂未得以解决。作者一方面肯定了现代印刷在印谱制作方面取得的进展，另一方面指出了其不足之处与努力方向。

孙慰祖《上海博物馆藏〈福庵印稿〉及其他》

论文载《西泠印社》，2005年第1期，后收入《西泠印社早期社员社史研究汇录》，西泠印社出版社，2006年9月。作者首先对王福庵早期印谱作简单介绍，并对上海博物馆藏王福庵自存印稿《福庵印稿》，宣和印社所辑《麋砚斋印存》《麋砚斋印存续集》及《王福庵老人印集》作细致分析。作者认为，这些资料不仅反映了王氏不同阶段的创作状态，也从另一个侧面折射出当时的社会背景、篆刻家的生活状况及其创作心境的变化。它们与王福庵捐赠上博的102方印章一起，汇成关于王福庵篆刻艺术及生平活动最为集中的研究资料。作者提出王福庵个人风格的形成和早熟，是自我以及社会双重认同的结果。至于艺术流派归属问题，作者认为王福庵对浙、邓两宗都有深入体会与融会。

孙慰祖《簠斋印事七题——关于〈十钟山房印举〉和〈封泥考略〉》

论文载《陈介祺学术思想及成就研讨会论文集》，西泠印社出版社，2005年6月，后收入《可斋论印三集》，上海辞书出版社，2007年8月。作者通过对《簠斋尺牍》《十钟山房印举》《封泥考略》等资料的重新解读，廓清以往较模糊的认识。全文分七章：一、万印楼藏印数量与去向。作者同意并核实了簠斋后人的看法，即陈介祺所藏古印总计七千余方，绝大多数归藏北京故宫博物院。二、《印举》所录古印的来源。癸未本《印举》以簠斋旧藏印为主，并入李璋煜、吴式芬、何昆玉大部分旧藏。鲍康、李佐贤等所入《印举》仅各数印。三、《印举》定本的本来面貌。依据相关资料，《印举》应是《考略》的姐妹篇，而不是现在我们看到的"仅见印耳"的面貌。四、《陈簠斋手拓古印集》并非簠斋编定，而是经过后人编排的剪贴本。五、《考略》集辑始末。该书考释部分由吴氏、陈氏分别进行而后汇合为一，翁大年参与考订。两家封泥墨拓亦分开进行。吴式芬逝后，陈介祺敦促吴重熹总成此事，《考略》得以刊印于世。六、簠斋封泥的收藏与流出。陈氏藏封泥近600枚，其中的556枚与刘鹗旧藏部分封泥、朝鲜乐浪遗址出土的部分封泥，构成东京国立博物馆中国古封泥的收藏。《考略》所录吴式芬旧藏封泥271枚，现大部分藏于上海博物馆。七、簠斋封泥的学术特征。陈、吴封泥所涉秦汉中央、地方官制序列较为齐全；时代自战国至东汉，时间序列亦较完备，官私印品类丰富；来源以西安、四川为主；间有少量伪品。

韩天衡《九百年印谱史考略》

论文载《孤山证印——西泠印社国际印学峰会论文集》，西泠印社出版社，2005年10月。文章对印谱的出现与发展进行概述，并考证晁克一的《集古印格》为

印谱的开山之作。作者将印谱版本分为木刻翻摹、原印钤盖、摹刻、制版印刷四种，每一种结合重要谱录做介绍及优劣分析。关于印谱的品类，则分集古印谱、摹古印谱、摹印人印谱、自刻印谱、汇辑印材的印谱等九种。在有关印章的传世与印谱汇辑的讨论中，作者指出，历来主要谱录的数量虽较可观，并有日益攀升之势，然而印谱的增多并不意味着印章的增多，尤其是古印及已故印人印。印谱中，明清原拓、初拓的版本属于凤毛麟角。此外，因古印、古谱屡遭毁损，出现了作伪印谱。因此，对印作、印谱真赝审定的工作就非常重要。文末重申印谱艺术、学术之双重价值，并特别强调明清石刻印谱与古铜印印谱具有同等的学术价值。论文较早地系统论述了印谱的历史，并就其中多个重要议题提出真知灼见，具有重要的学术价值。

孙洵《论清代学者瞿中溶著〈集古官印考证〉的时代背景、学术渊源与意义》

论文载《孤山证印——西泠印社国际印学峰会论文集》，西泠印社出版社，2005 年 10 月。文章由罗随祖《论秦汉南北朝官印的断代》一文引入瞿中溶《集古官印考证》一书，评此书为清代玺印研究最有代表性的两部著作之一。对该书的时代背景、学术环境作详细论述，并由两则小传展开有关瞿氏学术渊源的讨论，对其生平论著作进一步补充，就《集古官印考证》的序文、采集谱录、目录、体例、后记五个部分进行评述。作者认为该书对印学、印文化的涵盖面做了延伸、扩容和完善，是"开考证玺印专书之先河"的著作。作者认为，不足之处是此书所引图例受时代局限，有失真实性和可靠性。

孙慰祖《〈有邻馆旧藏宋元明清私印〉序》

论文载《有邻馆旧藏宋元明清私印》，后收入《可斋论印三集》，上海辞书出版社，2007 年 8 月。古玺印的汇辑著录，经元、明两代孳乳，到清代中叶以后收藏风气盛极一时。然而明清时期的收藏家，大多奉古玺与秦汉印为圭臬，隋唐以下虽有千余年积累，见存者却远不如秦汉两代。《有邻馆旧藏宋元明清私印》所收为多年流散海外的金、元、明、清时期玺印，计官印 40 余件，另有私印若干，多为以往旧谱所未见。此书的刊行，无疑为了解相关时期的篆刻艺术及古印印制、鉴别、整理等方面的研究工作提供了便利。

杜志强《关于顾氏〈集古印谱〉和〈印薮〉版本的初步考察》

论文载《第二届"孤山证印"西泠印社国际印学峰会论文集》，西泠印社出版社，2008 年 10 月。文章首就《集古印谱》《印薮》两位纂辑者顾从德、罗王常的生卒年进行考证。正文第一部分对顾氏《集古印谱》现存见知的三种全本、四种残本及其他零星散本有关版式、载印内容、载印数量等情况进行考察。第二部分就《集古印谱》诸钤印本所载印章来源、载印数量差异、序跋及版本问题作进一步探究。第三部分就《印薮》四大系统的刻本版本进行考述，对所见数十种刻本的主要情况加以汇总，并附《卷首校雠图》，另指出亦有一抄本留存。第四部分为《印薮》刻本载印数、玉玦书牌、刷色等问题的认识。最后一部分有关两谱版本的辨析意义中，作者认为《印薮》虽一再经历翻刻，其在印坛上的影响要远远大于《集古印谱》，而前人有关两谱在版本问题认识上的含糊和错误应予以纠正。

柴子英《西泠四家印谱跋》

此据清嘉庆道光年间何元锡、何澍父子所辑《西泠四家印谱》原件，又载郁重今编著《历代印谱序跋汇编》，西泠印社出版社，2008 年 10 月。此文在沙孟海跋文的基础上，进一步肯定谱中丁敬印、款多出自何元锡所拓，并由何氏卒年推证成谱时间下限在道光九年（1829）之前，认为此本为开印章拓款先河的实物。柴子英跋文多处援引魏锡曾观点，对丁敬印章的流传、保存情况以及当时与后世作伪的相关问题作了讨论。

柴子英《西泠四家印谱跋》

柳向春《上海博物馆所藏印谱提要四种》

论文载《第三届"孤山证印"西泠印社国际印学峰会论文集》，西泠印社出版社，2011 年 10 月。文章为上海博物馆藏印谱提要四种，分别为清程从龙辑《程荔江印谱》、清石韫玉辑《古香林印稿》、民国王序梅辑《半塘老人钤印》及徐森玉自用印谱。全文分四节，每一节围绕装帧、题签、序跋、钤印朱记、收录印章等内容，对四种印谱依次展开介绍。随后结合序跋及其他有关资料，对辑谱者及相关主要人物进行考订。部分印谱还有版本及递藏情况介绍。

李军《吴大澂〈十六金符斋印存〉考略》

论文载《吴门印风：明清篆刻史国际学术研讨会论文集》，西泠印社出版社，2012 年 10 月。作者通过查阅各地公藏之吴大澂所编印谱，结合吴氏及其友朋书札等资料，对《十六金符斋印存》的编撰过程、不同打本的特征及相互间的差异进行考订，试图确定《印存》版本及编辑先后顺序之标准。论文对前人有关《印存》之记录进行梳理，并就访查所见吴氏所编印谱十余种作梳理、考订，通过考察《印存》与吴氏其他印谱之关系，指出光绪十四年本《印存》为吴氏藏印的集成之作。该本系统中，除《印存》册数、收印数量差别外，又可据"八字真玺""古王玺"两印之有无来判定版本先后。若卷首钤有"八字真玺"，其成书必在光绪十三年（1887）以后；若增订有"古王玺"，可视为最后定本。

柳向春《秦康祥及其印谱收藏》

论文载《海上印坛百年——近现代海上篆刻学术研讨会论文集》，上海书画出版社，2014 年 9 月。论文依据上海博物馆秦氏旧藏品，介绍了秦康祥生年及其金石篆刻生涯，并由此探寻秦氏旧藏之概貌。秦康祥善诗文、书画，尤精于八分书，对古琴有研究，后从学于褚德彝、赵叔孺，开始其金石篆刻生涯。由于癖好印学，曾广为搜藏古玺印、名家印，编拓成谱，精选为《睿识阁古铜印谱》九卷。现存秦康祥旧藏的四十多种印谱中，不乏《叔考藏秦汉印存》《石园所见名人印印》等精品。此外，秦康祥所藏玺印和竹刻数量很大，仅捐献给上海博物馆的玺印就有 231 件，以汉魏六朝官私印为主，还包括少数民族玺印，亦多为精品。

韩天衡、李志坚《海上五十年印谱发展概说》

论文载《海上印坛百年——近现代海上篆刻学术研讨会论文集》，上海书画出版社，2014 年 9 月。论文概述了 20 世纪前五十年间上海印谱的发展状况，揭示了两段印谱印行的高峰时期及各自的特点。论文首先就印谱的概念、分类、作用与印谱序跋进行概述，将上海 20 世纪前 50 年划分为印谱发展的两个高峰时期。第一个高峰期在 1910 年前后，以集古印谱鼎盛与西泠印社、有正书局等出版印谱为突出标志。第二个高峰期时间为 20 世纪 30 年代，以名家印谱辈出与印谱研究的深化为突出标志。论文对海上印谱进行综述，尤其对手拓印谱、影印印谱、印谱形式的新颖尝试、辑谱理念及伪印谱等问题作出介绍，认为印谱对篆刻艺术的发展具有重要的推动作用。

杜志强《吴昌硕海上印谱二三考》

论文载《海上印坛百年——近现代海上篆刻学术研讨会论文集》，上海书画出版社，2014 年 9 月。论文指出了《石交集》存序题两篇，一是被广泛引用的谭献序，二是鲜有提的杨岘序。根据谭献的《日记》和序文，又可知《石交集》有备选三个题名：《石交录》《应求集》《嘤求》，其中，谭献与杨岘相左的意见让吴昌硕难以应对。文章还指出《石交集》有三个整理本行世，除《石交集》题名外，日本也出版了一部《削觚庐印存》，后存《削觚庐印存释文》，经童衍方之介由沙孟海之子沙匡世合为全本。吴昌硕编辑的《缶庐印存》存有二、四、六册本三种版本体系，一脉相承。吴隐编辑的《缶庐印存》体系庞杂，分为初集、二集、三集、四集，陆续出版。作者又详细考察其编辑时间，指出此前学界认为的"1889 年辑《缶庐印存》初集"与"1900 年辑《缶庐印存》二集"之说不成立。最后，作者对吴隐《缶庐印存》的四种

印笺系列形式作出详细区分。

张炜羽《从近代合刻印谱看海上印人群体——以〈诵清芬室印谱〉〈节庵印泥印辑〉为例》

论文载《海上印坛百年——近现代海上篆刻学术研讨会论文集》，上海书画出版社，2014 年 9 月。论文对屈向邦的《诵清芬室印谱》和方节庵的《节庵印泥印辑》两套近代合刻印谱进行研究。《诵清芬室印谱》中超过一半的印人为海上著名人物，如赵叔孺、童大年、王福庵、唐醉石等，又均处于各自创作的黄金时期，为印谱整体水准的定位起到了无可替代的作用。此外，方介堪、陈巨来、叶潞渊、陶寿伯、顿立夫等后起之秀，与吴昌硕晚年弟子钱瘦铁、王个簃、邓散木等人集体亮相，合刻印谱，为后人展示出 20 世纪 30 年代海上印坛群星璀璨的繁荣景象。《节庵印泥印辑》中能确定在上海生活或鬻艺的印人近 50 位，集中了民国后期至建国初期海上印坛之俊才，其有大量《诵清芬室印谱》中未收录的印人。考察《诵清芬室印谱》和《节庵印泥印辑》，既丰富了海上篆刻的欣赏内容，也对当时海上印人的艺术成就、群体构成及师承关系有了更为直观、深入和完整的认识。

蔡泓杰《钱君匋先生早期出版印谱小考》

论文载《海上印坛百年——近现代海上篆刻学术研讨会论文集》，上海书画出版社，2014 年 9 月。论文对钱君匋早年出版的《钱君匋印存》版本加以考察，分析了钱氏篆刻的早期艺术特色。作者通过目验上海图书馆藏《钱君匋印存》卷二、嘉兴图书馆藏《钱君匋印存》卷三、上海图书馆及浙江图书馆藏《钱君匋印存》上下两册影印本，及从古书交

易市场中确认另有《钱君匋印存》卷一影印本和《钱君匋印存》卷四影印本，就此分析了钱氏早期篆刻的特点：一、模仿创作为主；二、印外求印频现；三、边款特征初显。该印谱展现了钱君匋早期篆刻的学习之路，同时为其晚年极富艺术特色的篆刻创作打下了坚实的基础。

朱金国《钱君匋印谱意识初探》

论文载《西泠印社当代篆刻学术研讨会论文集》，西泠印社出版社，2015年11月。印谱是钱君匋篆刻艺术生涯的亮点和重要组成部分，论文从钱君匋的印谱意识入手，追溯其篆刻创作过程，考察其篆刻印谱的现实意义。钱君匋经历了晚清、民国、新中国成立、改革开放四个历史时期，创作较少受到商品经济、文化运动的影响，透露着"独立与自由"的篆刻意识。从事篆刻七十多年，刻印二万多方，首创五种书体入篆，形成了巨印、长跋、印面与款识结合等独特的篆刻风格；又有主题性题材印谱、记事体组印等印谱形式。钱君匋"学术引进与推陈出新"的印学意识体现在两个方面：一方面体现在传统文化对于印谱意识的影响，包括师承、自身个性、佛道思想的影响；另一方面是西方学术对印谱意识的影响，包括西方美学、美术设计与书籍装帧、书籍版本等。其印学成果以编辑收藏印谱最为突出，他的印学及其印谱的"法度"和"创新"都包含在"以藏促创"的意识之中。印谱收藏不仅给钱君匋带来丰厚的篆刻知识和艺术感悟，也为其印谱创新带来了动力。印谱的编辑则呈现其印学思想和印谱意识，他把古代文人视为"雅玩"的印谱，完善为"欣赏与解惑"相结合的学术性印谱，是其对于篆刻艺术独立思考与自由创新的成果，对现代印谱制作具有启示意义。

10.篆刻批评

白蕉《书法与金石篆刻也是"花"吧？》

论文载《文艺月报》1956年8月，后收入《白蕉文集》，东方出版中心，2018年1月。中华人民共和国成立初期，新的保守主义者与历史虚无主义者企图从根本上否定书法与金石篆刻这两项传统艺术，"国粹"主义者虽然对此进行了批驳，但缺乏足够的科学依据。中国美协对这两门艺术也采取了排斥态度。作者认为，书法与金石篆刻是具有悠久历史的艺术遗产，应作为民族的古典艺术予以保留。不仅要进一步发挥它为社会主义建设服务的作用，同时应该作为民族特色在国际文化交流中加以推广。作者以日本为例，论述了金石篆刻能够被其他民族所欣赏。作者呼吁中国美协、上海美术界应重视书法与金石篆刻这两项艺术传统。文章在建国初期特定历史文化背景下，起到保护篆刻艺术的重要呼吁作用。

白蕉《书法与金石篆刻也是"花"吧？》

邓散木《为"书法篆刻"请命》

论文载《争鸣月刊》1957 年 1 月，后收入《建国初期篆刻创作研究（1956—1964）》，西泠印社出版社，2008 年 9 月。作为仍然发挥着社会价值的艺术遗产，书法、篆刻没有得到提倡和发扬，作者认为原因有三：一、领导部门不重视；二、部分人士反对书法、篆刻是艺术；三、书法家、篆刻家缺乏主动性。作者就各项反对意见进行批驳，并提出建议：一、中小学增设写字课，美术专业院校普遍增设书法、篆刻专科；二、在可能范围内成立书法、篆刻研究院，经常或定期举行书法、篆刻展。建议全国书法家、篆刻家：一、走出大门，促进合作，打开新的局面，使书法篆刻为社会主义建设及国际文化艺术交流服务；二、对相关古籍作系统整理，加快研究步伐。文章作于"大鸣大放"期间，对中华人民共和国成立初期书法、篆刻发展萎靡不振的原因作了剖析，并提出具体建议，具有特殊意义。

白蕉《要重视书法和金石篆刻》

论文载《解放日报》1957 年 5 月 22 日，后收入《白蕉论艺》，上海书画出版社，2010 年 1 月；《白蕉文集》，东方出版中心，2018 年 1 月。在中华人民共和国成立初期百废待兴、书画艺术发展萎靡不振的背景下，作者建议中国美协应接纳书法、金石篆刻两"家"入会，呼吁有关部门支持上海书法团体的筹备成立。作者认为书法与篆刻艺术是我国特有的传统艺术形式，其理论建设以及在美学上的阐发，是文化工作中的重要任务之一。美学理论在原则上虽有共通性，然而对于具有一定特殊性的艺术形式，如书法与篆刻，还有待进一步认识、分析和补充。文章侧面反映出建国初期书法、篆刻艺术发展的生态环境，具有一定的历史意义。

吴朴《篆刻的起源和流派》

论文载《光明日报》1961 年 4 月 15 日。作者就篆刻（玺印）的起源、材质及流变进行叙述。随后就明清篆刻艺术的主要流派——徽派、浙派、邓派（皖派）、赵派、黟山派、吴派作简要介绍。认为在新的历史文化环境中，在党的领导和关怀下，篆刻艺术将随着书法篆刻研究组织的成立，形成新的繁荣局面。文章作于中华人民共和国成立后、"文革"前篆刻艺术发展相对活跃的时期，较为全面地概述了玺印篆刻史的发展变化，具有独特的史料价值。

吴朴《篆刻的起源和流派》

来楚生《然犀室印学心印》

论文载《书法》，1980 年第 2、3 期，后收入《当代中国书法论文选·印学卷》，荣宝斋出版社，2010 年 6 月。作者从印面、章法、刀法、款识等方面介绍了治印方法，并提出注意事项。认为印面须磨平，刻时可使之不平。边栏是否要敲击则根据神韵是否完善做决定，可用刀柄敲之或以刀切之。疏密方面，作者提倡疏处愈疏，密处愈密，不挪移以求匀称。线条方

面，细线讲求遒劲，阔线讲求浑雄。深浅上认为朱文疏处宜深，密处当浅，白文阔处可深，细处自浅。此外，刀法与章法应当并重，章法要布置得当，刀法上要单刀、复刀相辅并行，不可拘泥于某种刀法。逼边有垂直与平行之分，作者阐述了较为困难的直线平行逼边与朱文平行逼边的方法。款识位置历来多左面，又介绍了各种不同规格印章的款识位置。选刀则以平头一式为合用，择石不求精，中刀即可。作者从自身篆刻实践出发，多方面总结了自己在篆刻技法上的经验，对丰富现代篆刻技法理论的做出了贡献。

赵之谦、吴昌硕、黄士陵、齐白石等十余位流派篆刻史上具有创新精神的篆刻家，对他们的创作观念、艺术特征、历史贡献作出允当的评析，指出其艺术创新的要旨，探寻了流派印章能够不断推陈出新、推进发展的艺术规律。认为艺术的出新没有具体公式，也不存在不变的抽象规律，而在于破除前人的束缚而自立。因循守成者对于印学的贡献几近于无，具有创新精神的印人在于把传统作为自立门户的途径和手段，规避雷同，立其异殊，鉴其所有，创其所无，方能成就为开风气之先的艺术大家。

方去疾《明清篆刻流派简述》

论文载《西泠艺丛》第 3 期，后刊于《明清篆刻流派印谱》代前言，上海书画出版社，1980 年 10 月。后刊于《新华文摘》，1981 年第 4 期，并收入《当代中国书法论文选·印学卷》，荣宝斋出版社，2010 年 6 月。作者按时间顺序介绍了篆刻流派及其代表作家。论文就明代中叶到晚清五百年间主要篆刻流派、篆刻家的艺术特征及师承关系作了系统介绍，对明清流派篆刻研究具有拓荒之功，为后来学者深入明清篆刻史的研究奠定了重要的学术基础。

韩天衡《不可无一　不可有二——五百年篆刻流派艺术的出新》

韩天衡《不可无一　不可有二——五百年篆刻流派艺术的出新》

论文载《美术丛刊》1981 年第 16 期，后收入《当代中国书法论文选·印学卷》，荣宝斋出版社，2010 年 6 月。论文以明代中期开始的流派印章为重点，提出"流派印章发展史，是一部篆刻艺术的出新史"的观点，认为对艺术的"新旧"关系应辩证看待，学艺者应以"不可无一，不可有二"为诫谏，把握创新者苦心的探求和成功的原因。文章列举文彭、何震、汪关、朱简、苏宣、程邃、丁敬、钱松、邓石如、吴让之、

叶潞渊《略论浙派的篆刻艺术》

论文载《西泠印社八十周年论文集——印学论丛》，西泠印社出版社，1987 年 7 月。作者以"西泠八家"为代表对浙派篆刻艺术进行介绍和论述，指出其在印学史上的突出地位和贡献。作者认为，明中叶至晚清各篆刻流派中，以皖派和浙派成就最高、影响最大，乾嘉以来浙派又更胜一筹。作者从印人生平、印学理论、艺术风格等角度，对"西泠八家"进行逐一介绍和评述。提出浙派艺术风格形成的两个重要原因：一、时代愈往后，可取法的门类愈多，艺术表现的手段也愈丰富；

二、乾嘉以后，考古学、文字学、器型学等成果进一步丰富了艺术家的创作实践。作者再次强调浙派的重要地位，认为"西泠八家"既继承传统，又创立新意，是中国篆刻史上辉煌的一页。

徐正濂《篆刻审美的本末倒置》

论文载《西泠印社九十周年论文集——印学论谈》，西泠印社出版社，1993 年 10 月。文章通过明清两代篆刻家具体印例的分析，提出将文字正误作为篆刻审美的主旨和前提，是一种本末倒置的现象。作者从文徵明常用印"停云"及明代篆刻家的印例引出主题，认为明人一方面高谈"以六书为准则"，而在实际操作过程中又常失之严谨。清代篆刻家有关"六书"的知识较明代高明许多，却并未将篆书的正确性看作篆刻审美的先决条件。在所谓"正确"的篆书与审美观念发生冲突时，不少清代印人会委屈前者而成全美感。对于将文字正误提升到原则性高度的做法，其实是近代篆刻的一种"创新"。虽然它在客观上使篆刻家更注重文字学修养，然而将审美置于首位，让文字组合服从审美需要，才更符合艺术创作的原理。

韩天衡《篆刻创作与批评二题》

论文载《孤山证印——西泠印社国际印学峰会论文集》，西泠印社出版社，2005 年 10 月。论文由《鸟虫篆印创作臆说》与《当代篆刻批评之我见》两篇文字组成。《鸟虫篆印创作臆说》一文中，作者首先就鸟虫篆印在历史上所受的不公待遇做了平反。其次，对方介堪鸟虫篆印的成就予以高度评价，并结合方介堪鸟虫创作及作者的研习体会，拟出十条心得为同好参考，不乏创见。《当代篆刻批评之我见》一文，作者就批评一般迟于创作的观点展开讨论，认为篆刻领域尤甚，篆刻艺术的发展至晚明才进入"创研并重"时期，所幸

篆刻批评很快便达到高峰。其次，作者高度肯定了批评的意义和价值，提出褒不是肉麻庸俗的吹捧，贬也不是置人死地的抨击，攻艺者宜"糖药并用"。作者认为，批评与创作都是有关心智的创造性劳动，皆属不易。从另一角度来看，批评本身也是一种创作行为。

王琪森《论当代篆刻的中介抉择、审美觉悟与艺术底线》

论文载《文化传承与形式探索——中国美术馆篆刻艺术研讨会论文集》，河北教育出版社，2006 年 12月，后收入《当代中国书法论文选·印学卷》，荣宝斋出版社，2010 年 6 月。论文对当代开放多元的文化环境下产生的失去艺术底线、解构金石精神、背弃印学规律的印风提出批评，具体表现为：首先是中介抉择的缺失——以低俗丑陋为美的世纪末心态。年轻印人在浮躁不安的现状中，由于期待突破的心理驱动，脱离了经典，远离了传统。有仿窑工签名者，有仿古陶文残破者，有仿青花瓷纹线者，使金石气韵荡然无存。其次是审美觉悟的低迷——刀笔形态的失控与乖谬。流行印风作者缺乏对篆刻审美价值的确认和方法的重视，最突出的表现就是对民间性古陶文、青花瓷纹线、窑工签名、花押印及滑石印的盲从和模仿。再者是艺术底线的颠覆——刀笔形态的解构和风格形式的强制。针对流行印风，作者提出"什么是篆刻艺术的底线""这个底线该如何确认和守望"的问题。最后作者指出"流行印风"形成的背后是精英群体的缺席和退隐，缺乏强有力的创作思想的支撑和艺术审美的把握。

张炜羽《唐宋至近代金石学、古文字学对吉金古文入印与古玺创作之影响》

论文载《第二届"孤山证印"西泠印社国际印学峰会论文集》，西泠印社出版社，2008 年 10 月。鉴于

前人对吉金古文入印作品与古玺印式作品未作明确区分，甚至混为一谈，作者遂在金石学、古文字学的背景下对唐宋至近代以吉金古文入印与仿古玺创作进行相关梳理。全文由五部分组成：第一部分对以吉金古文入印作品与古玺创作作品的文字渊源进行梳理，提出吉金古文入印要远早于仿古玺作品，以李唐时期"传抄古文"入印为首创。第二部分论述宋元时期金石学兴起对吉金古文入印的影响。随着出土器物及金石著录的增多，该时期篆刻家对吉金古文入印有了初步的尝试。第三部分介绍了明代古玺创作与吉金古文入印并行的现象。这一时期，因文人流派篆刻兴起、古玺印收藏、印谱集辑之风盛行诸因素，以吉金古文进行篆刻创作已渐趋成熟。此外，还出现了篆刻家对古玺、特别是阔边朱文私玺一路的借鉴。第四部分论述了清代金石学兴盛对吉金文入印与古玺创作的影响。前期以胡正言、程邃为代表，中期以赵之琛、吴咨为俊杰，晚期以黄士陵为翘楚。并简要概括了民国时期吉金古文印与古玺印式创作的盛况。

韩天衡《篆刻六忌》

论文载《第四届"孤山证印"西泠印社国际印学峰会论文集》，西泠印社出版社，2014 年 10 月。作者从数十年篆刻创作经验，归纳出"篆刻六忌"：一、忌草率。从篆法、章法、刀法三方面出发，批评草率之弊，提出"宁静致远"的篆刻秘要。二、忌偏食。批评取法单一的弊端，提出篆刻创作眼界要宽、取法要广的宗旨。三、忌去古。认为篆刻艺术自带传统基因，不可否定、蔑视和抛弃篆刻传统，应当敬畏、重视和学习传统，在传统中创新。四、忌匠气。篆刻家应多读书，增强学养，形成正确的艺术观。五、忌单一。篆刻艺术应整合不同种类的文化艺术，触类旁通，互为生发。六、忌自满。篆刻处处、时时是起点，永远没有终点，应当戒骄戒躁，虚心学习，提升技艺。

孔品屏《试论边款创作的当代特质》

论文载《西泠印社当代篆刻学术研讨会论文集》，西泠印社出版社，2015 年 11 月。论文以中华人民共和国成立初期《鲁迅笔名印谱》《养猪印谱》（以下简称"建国两谱"）与 2010 年后所出《全国第七届篆刻艺术展作品集》《当代创·意印风精品集》（以下简称"当下两集"）作为研究对象，分析两者边款文字的风格特征。"建国两谱"反映了当时的社会背景和文化状态，可以看出中华人民共和国成立初期印款风格以承袭何震一路单刀刻法为主，烘托印文，并无自主发挥深入的空间，但在章法布局上用心之处颇多。"当下两集"较之"建国两谱"有以下特点：一、对质朴且有视觉冲击力的民间书写形态进行广泛摄取，使款字用刀方法与文字形态产生了改变。二、边款构成元素趋向多元。除了文字，也有将画、造像、印入款。三、边款作品独立意识的显现更为明显：1.单刀刻款重在表现文字内容，不刻意于形式、字体、刀法等形式变化，此为主流。2.印文、印款取法于同时代同风格的文字。3.印文、边款取法于同一题材。4.印文、印款属于同一类审美范畴。5.边款中各元素与印文取于同一主题。6.印、款之间存在特殊联系，令读者回味。作者提出展厅是当代边款发展的重要推手，展厅呈现的视觉效果决定了篆刻作品及边款的走向。综合上述材料，作者指出当代边款创作大致有两个方向：一是以印文内容的释读、意义的延伸和落款为主要目的；二是以图形塑造即章法的构成为主要目的。

11.其他

陈振濂《西泠印社社长史二考》

论文载《"百年名社·千秋印学"国际印学研讨会论文集》，西泠印社出版社，2003 年 10 月。从吴昌硕 1927 年谢世至张宗祥 1956 年至 1958 年准备接任西泠印社筹委会主任，其间少有关于西泠印社社长的明

确记载。又时见哈少甫曾在马衡之前担任西泠印社社长的零星记录，与人们对西泠印社社长的排序——"吴昌硕、马衡、张宗祥……"有所出入，由此引发作者对相关问题的考证。文章第一部分为"关于哈少甫（麔）是否担任西泠印社社长之考察"。作者从哈少甫与吴昌硕的交游记录，其为西泠印社修建隐闲楼作出的努力，基本确定了哈少甫曾被推选为社长的事实，但可能是因非大家都赞成，且哈少甫不久即逝，终未成为西泠印社第二任社长。第二部分为"关于马衡任西泠印社社长时间考定"。作者首先考证出马衡于1912年至1913年间，在西泠印社及事务管理中已有的重要地位。随后从张铭《重阳忆旧话西泠》一文，以及张铭与方去疾的回忆文字中常将丁亥题名与戊子题名混淆的情况与相关细节中，考订出马衡先生当在1947年被议论推选，并于1948年确定为西泠印社社长。本文是西泠印社社长历史研究中的重要论文，对厘清西泠印社社史研究中的重要问题具有参考价值。

石剑波《冒鹤亭的印学情结》

论文载《"百年名社·千秋印学"国际印学研讨会论文集》，西泠印社出版社，2003年10月。作者通过介绍冒鹤亭与沪上、广东、江浙等地篆刻家的交友记录及金石之缘，以此展现一代学者的印学情结。文章讲述少年冒鹤亭与赵之谦的相识之缘，推翻了"东林复社后人"一印为赵之谦受周星诒之托为冒氏所刻的传闻。又介绍了冒鹤亭与"吴派"吴昌硕、吴涵、陈师曾、杨天骥，"黟山派"黄牧甫、易大庵、冯康侯、邓尔雅的交往情况，以及与"东皋印派"许容的隔世金石之缘。作者还勾勒了冒氏晚年寓居海上的情况。其间与钱瘦铁、吴湖帆、唐云、王福庵等人皆有交往。文末谈及冒鹤亭介绍女印人谈月色入南京文史馆之事，表现出冒氏对年轻一代印人的提携与关怀。

高申杰《女性印家研究》

论文载《"百年名社·千秋印学"国际印学研讨会论文集》，西泠印社出版社，2003年10月。文章对周亮工《印人传》中韩约素，汪启淑《续印人传》中杨瑞云、金素娟做介绍。杨瑞云、金素娟的印作编录于《飞鸿堂印谱》，固然不能排除与编者汪启淑的特殊关系，但从客观评判标准来看，她们的作品完全可以自立于印林。作者又列举了清代民国有代表性的15位女印人，除生平、从艺经历介绍外，另结合图例对女印人的治印风格作了客观评述。作者以谈月色为例，提出当代印坛应当摆脱旧有封建意识的社会价值观，客观看待女性印人的艺术成就。本文首次从篆刻家性别特征入手，对女性印家进行了梳理和介绍。

俞丰《魏锡曾研究》

论文载《"百年名社·千秋印学"国际印学研讨会论文集》，西泠印社出版社，2003年10月。作者考证魏锡曾生年为1811年，卒年则倾向于赵而昌考订的1881年。家世研究部分，作者特别指出魏氏两位先祖与丁敬的交往情况，认为魏氏钟情于丁敬的篆刻艺术，或有一份先祖的情谊在。在魏锡曾的成长过程中，养母王氏对他影响甚大，故设一章作详细考论。在魏锡曾主要行迹与印学活动方面，作者认为今人定名的《书赖古堂残谱后》实为《书印人传后》，应予纠正。作者还就新见两组论印佚诗作了全文录入，并附魏锡曾五代世系表。

施谢捷《〈汉印文字徵〉卷九校读记》

论文载《第三届"孤山证印"西泠印社国际印学峰会论文集》，西泠印社出版社，2011年10月。作者发现《汉印文字徵》《汉印文字徵补遗》二书，无论

在引录印文还是释读、摹写方面都存在需要改进的问题，为此作者对两书进行全面校读和整理，并按原书编排顺序依次呈现校读成果。本文为《汉印文字徵》卷九部分的校读内容，在充分吸收学术成果及对诸家藏印谱录进行复核的基础上，对所引印文有误或摹写失真的内容进行校正，对未释或阙释字进行补释，对汉印印文涉及的其他问题附以说明。

张恨无《亦颇以文墨自慰：作为受印人的平斋吴云》

论文载《吴门印风：明清篆刻史国际学术研讨会论文集》，西泠印社出版社，2012 年 10 月。文章通过对收藏家吴云自用印之施印人、受印回报、自用印分类及风格的分析，借以窥见晚清印章之施受情况。受印回报兼有礼物及金钱两种形式，对此，作者提出印章作者所受回报有时并非是直接回馈，而要置于人情交往的背景中去考察。总体来说，吴云与诸多施印人以印章为纽带而连接的社会关系，是其人脉的有机组成部分，同时也使其书画创作与鉴藏活动得以顺利展开。论文从社会学角度进行有关吴云受印回报问题的探讨，具有一定的参考意义。

孙立仁《〈郑逸梅选集〉印学史料的价值》

论文载《西泠印社国际学术研讨会论文集》，西泠印社出版社，2013 年 10 月。文章从印人轶事、印人品格、印学技法、印学审美四个方面，对《郑逸梅选集》一至三卷中与印学有关的史料进行了整理。人物方面，涉及清末民初印人、名人十数人，如张大千、陈巨来、吴昌硕、谭延闿、寿石工、易大庵、赵古泥、徐悲鸿、齐白石、邓拓、邓散木、汤临泽等。作者认为，《选集》作为不可再生之文献，对当代印学研究具有不可低估的史料价值。

王巍立《周庆云生平及其与西泠印社、吴昌硕交往考》

论文载《西泠印社国际学术研讨会论文集》，西泠印社出版社，2013 年 10 月。作为清末民初在艺术界颇享盛名的江南儒商，周庆云受当代关注较少。有关金石、书画、诗词、收藏等方面的活动占据了他人生很大的一部分。周氏中年居于沪、杭，以文人雅集为契机，广泛结识了以吴昌硕为代表的西泠印社早期社员，并参与了与印社有关的各类活动，得以名列于西泠印社早期赞助社员。其《双清别墅修禊图》合影、吴昌硕《周梦坡为母建塔藏经塔中纪孝思也》等资料属首次披露，为西泠印社社史研究增添了新的材料。

张钰霖《沈树镛金石交游考略》

论文载《海上印坛百年——近现代海上篆刻学术研讨会论文集》，上海书画出版社，2014 年 9 月。论文以沈树镛为考察对象，联系其生平履迹，对其各时期、地域的金石交游情况进行梳理。文章介绍了沈树镛与咸丰、同治年间不同阶层的文士、学者、印人的金石交游情态及繁密的金石交游网络，其中包括赵之谦、钱松、胡震、徐三庚、李嘉福、蒋节、戴熙、张鸣珂、徐康、吴大澂、莫友芝、魏锡曾、吴让之、何屿、杨沂孙、俞樾等。以此为个案，指出清季士人以金石为主题的考鉴收藏活动对清代文化产生了重要作用，并对近代学术和艺术发展的走向产生重要影响。

桑椹《沈树镛与晚清印人交游考略——以碑帖鉴藏印为中心》

论文载《海上印坛百年——近现代海上篆刻学术研讨会论文集》，上海书画出版社，2014 年 9 月。文章以碑帖鉴藏印为线索，结合信札等相关文献史料，

对沈树镛与晚清印人的交往情况展开探讨。沈树镛的碑帖收藏不仅数量大，且不乏精品乃至孤本。沈树镛鉴藏印多达114方，多为当时名家篆刻。作为晚清众多酷爱金石之学者、收藏家的一个缩影，沈树镛个案具有典型意义。

茅子良《上海西泠印社两代主人史略考》

论文载《海上印坛百年——近现代海上篆刻学术研讨会论文集》，上海书画出版社，2014年9月。吴隐、孙锦为第一代上海西泠印社主人，文章重点介绍了吴隐主要业绩：一、在浙沪两地留有不少碑刻；二、治六书，善刻印；三、广泛收藏秦汉印；四、通过创办上海西泠印社，出版发行了大量金石书画图册、碑帖印谱和印学丛书；五、同夫人孙锦合力调制"纯华印泥"，后改名为"潜泉印泥"，裨益艺林。吴幼潜、吴振平和丁卓英等是第二代上海西泠印社主人。吴幼潜在吴隐病故后接任上海西泠印社经理，曾篆刻"鲁迅"白文印；吴振平与丁卓英一方面继承父母遗业，以科研、经营为生，另一方面不断改进潜泉印泥的配方和制作技术，新创"精制镜面朱砂印泥""特制旧藏箭镞朱砂印泥"等优质印泥。上海西泠印社经过了两代人的传承和发展，为海上印坛和中国近现代印学事业做出了历史性贡献。

李耘萍口述，田旭峰整理《我所知道的孙锦与丁卓英——上海西泠印社与潜泉印泥》

论文载《海上印坛百年——近现代海上篆刻学术研讨会论文集》，上海书画出版社，2014年9月。论文从潜泉印泥第三代传人李耘萍的视角，结合亲身经历，回顾和描述了对当年上海西泠印社的印象，介绍

潜泉印泥创始人吴隐、孙锦夫妇以及他们的创业历程，重点介绍"美丽印泥"的由来，以及第二代传人吴振平与丁卓英对潜泉印泥的三大改革创新：一、对制绒工艺的改革；二、对研朱工艺的改革；三、对颜料的改革。最后回忆了口述者师从丁卓英的学艺经历，以及第一次与她合作制作纯黑印泥的经过。

张学津《中国佛造像印的发轫与演变》

论文载《篆物铭形——图形印与非汉字系统印章国际学术研讨会论文集》，西泠印社出版社，2016年11月。早期佛像印泛指唐代以前出现的佛造像印，作者从考古资料中选取仅有的三方进行分析，可以证明佛造像印的产生远早于宋元，可追溯至魏晋时期。唐五代宋元时期存在两种完全不同体系的佛造像印——戒牒文献中的佛造像印和私印中的佛造像印，前者属于宗教印，形制与捺印佛像印模相似，钤于戒牒文献上，具有凭信和防伪的功能，属于印章而非普通的印模。后者属于民间私印，是随着宋元私印的发展而产生的，主要用于祈福。近代佛造像入印，最早出现在赵之谦为亡故的妻女所刻印的边款之中，之后易大庵、费龙丁等印人纷纷效仿，弘一法师所用佛造像印数量明显增多。来楚生是肖形印创作的集大成者，《然犀室肖形印存》中收录13方佛像印，形象生动简练、富于变化，将佛造像印推向高峰。丁衍庸佛造像印极具特色，吸收了西方现代艺术，并将自己的绘画创作理念和技法融入篆刻之中。佛造像印逐渐脱离宗教，与篆刻家个人的篆刻风格紧密结合，实现了佛造像印的蓬勃发展，使得佛造像印成为肖形印中一个重要的类别。作者指出，不同时期的佛造像印有不同的艺术风格，它们彼此之间并无明显的传承关系，而是结合当时的社会条件独立发展起来的，这正是佛造像印能够持续发展的重要原因。

存目

董佐才《方寸铁为卢仲章赋》，载元赖良编《大雅集》卷三，文渊阁四库全书本。

陆深《书学古编后》，载陆深《俨山集》卷八十六，文渊阁四库全书本。

唐汝询《痴先生歌（赠苏尔宣）》，载苏宣《苏氏印略》，万历四十五年（1617）钤刻本。

凌如焕《飞鸿堂印谱序》，载乾隆四十一年（1776）汪启淑辑《飞鸿堂印谱》。

许宝善《含翠轩印存题辞》，载乾隆五十三年（1788）钱世徵刻《含翠轩印存》。

唐秉钧《杂考》，载《文房肆考图说》卷八，清乾隆刻本。

钱大昕《续古印式题诗》，载嘉庆元年（1796）黄锡蕃辑《续古印式》。

陆居仁《题方寸铁诗》，载朱珪《名迹录》卷六，文渊阁四库全书本。

秦约《方寸铁颂》，载朱珪《名迹录》卷六，文渊阁四库全书本。

杨岘《题缶庐印存》，载光绪十五年（1889）吴昌硕辑《缶庐印存》。

吴云《晋铜鼓斋印存序》，载光绪二年（1876）李培桢辑《晋铜鼓斋印存》。

王国维《齐鲁封泥集存书后》，载1913年罗振玉辑《齐鲁封泥集存》。

罗振玉《续百家姓印谱跋》，载吴大澂辑《续百家姓印谱》（罗振玉1916年题跋）。

罗振玉《梦庵藏印序》，载1921年日本太田孝太郎辑《梦庵藏印》（另有1926年重钤本）。

罗振玉《郘庵印草序》，载1921年罗振玉刻《郘庵印草》。

罗振玉《望古斋印存序》，载1924年郑鹤舫辑《望古斋印存》。

罗振玉《澂秋馆印痕序》，载1925年陈宝琛辑《澂秋馆印痕》。

黄宾虹《宾虹草堂藏古玺印序》，载1926年黄宾虹辑《宾虹草堂藏古玺印》。

黄宾虹《宾虹草堂藏古玺印跋》，载1926年黄宾虹辑《宾虹草堂藏古玺印》。

罗振玉《西夏官印集存序》，载1927年罗振玉辑《西夏官印集存》。

方介堪《论印学之源流与派别》，《上海美术专门学校》第1卷第2期，1929年。

沙孟海《印学概论》，《东方杂志》第27卷第2号，1930年。

华宁《印话》，《联益之友》第173期、第177期，1931年。

王国维《明瞿忠宣印跋》，载王国维《观堂别集》卷二，商务印书馆，1940年影印本。

郑秉珊《印文琐话》，《古今》第46期，1944年。

高保康《乐只室印谱序》，载1944年高时敷辑《乐只室印谱》。

高时敷《乐只室印存跋》，载1944年高时敷辑《乐只室印谱》。

方约《伏庐玺印跋》，载1946年陈汉第辑《伏庐玺印》，宣和印社原钤本。

高甜心《印话》，连载于《申报》1946年6月至7月。

钱瘦竹《从缪篆说起》，载《申报》1947年6月22日。

方约《苦铁印选跋》，载1950年方约辑《苦铁印选》，宣和印社原钤本。

赵叔孺《张鲁盦藏印叙》，载《赵叔孺先生遗墨》（逝世十一周年纪念展览特刊），1956年。

赵叔孺《秦汉小私印选叙》，载《赵叔孺先生遗墨》（逝世十一周年纪念展览特刊），1956年。

朱复戡《谈谈印章艺术》，《解放日报》1956年8月25日，据《建国初期篆刻创作研究（1956—1964）》，西泠印社出版社，2008年。

陈晶《李伯元的篆刻和绘画作品》，《文物》

1979年第9期。

潘景郑《跋盍斋藏印摹本》（戊午），载潘景郑《寄沤剩稿》，齐鲁书社，1985年。

韩天衡《简论方介堪篆刻艺术的历史地位》，《中国书法》1987年第1期。

孙正和《谈〈散木旅京印留〉》，《中国书法》1988年第2期。

童衍方《来楚生先生的早年印谱》，载《西泠印社九十周年论文集——印学论谈》，西泠印社出版社，1993年。

吴昌硕《刻印》，载《吴昌硕谈艺录》，人民美术出版社，1993年。

（日）弓野隆之《郑文焯用印考》，载《西泠印社国际印学研讨会论文集》，西泠印社出版社，1998年。

施蛰存《题安持摹印稿册子》，载《北山谈艺录续编》，文汇出版社，2001年。

孙慰祖《中国印史简述》，载《可斋论印新稿》，上海辞书出版社，2003年。

孙慰祖《宋元私印与文人篆刻的发轫》，载《可斋论印新稿》，上海辞书出版社，2003年。

（日）松村茂树《吴昌硕和大谷是空》，载《"百年名社·千秋印学"国际印学研讨会论文集》，西泠印社出版社，2003年。

张用博、蔡剑明《往事成追忆——来楚生先生的一生》，载《西泠印社早期社员社史研究汇录》，西泠印社出版社，2006年。

施谢捷《〈汉印文字徵〉及其〈补遗〉校读记》（二），载《第二届"孤山证印"西泠印社国际印学峰会论文集》，西泠印社出版社，2008年。

顾琴《黄宾虹的玺印研究》，《中国书法》2011年第7期。

张明珠《吴昌硕篆刻艺术及其文化土壤略论》，载《吴门印风：明清篆刻史国际学术研讨会论文集》，西泠印社出版社，2012年。

乔国强《胡钁篆刻艺术分析》，载《西泠印社国际学术研讨会论文集》，西泠印社出版社，2013年。

张炜羽《早期社员哈少甫的翰墨之交与手迹拾零》，载《西泠印社国际学术研讨会论文集》，西泠印社出版社，2013年。

陈茗屋《吴昌硕的上海"吴公馆"》，载《海上印坛百年——近现代海上篆刻研究文选》，上海书画出版社，2014年。

孙慰祖《〈福庵印稿〉与〈古玉汇印〉》，载《海上印坛百年——近现代海上篆刻研究文选》，上海书画出版社，2014年。

顾工《吴昌硕与晚清吴门印学》，载《第四届"孤山证印"西泠印社国际印学峰会论文集》，西泠印社出版社，2014年。

梅松《吴昌硕的早年交往》，载《第四届"孤山证印"西泠印社国际印学峰会论文集》，西泠印社出版社，2014年。

陈艺《缶庐寻踪：吴昌硕苏州寓所考》，载《第四届"孤山证印"西泠印社国际印学峰会论文集》，西泠印社出版社，2014年。

张炜羽《丹徒赵曾望、赵宗抃、赵遂之一门三代的篆刻艺术》，载《第四届"孤山证印"西泠印社国际印学峰会论文集》，西泠印社出版社，2014年。

杜志强《自削以觚——以〈削觚庐印存〉为中心探赜吴昌硕前期印谱》，载《第四届"孤山证印"西泠印社国际印学峰会论文集》，西泠印社出版社，2014年。

邹涛《吴昌硕：篆刻先行》，《中国书法》2014年第12期。

杨州《谈陆俨少用印》，《中国书法》2015年第3期。

赵熊《吴昌硕篆刻对汉印精神的诠释》，《中国书法》2017年第9期。

叶梅《吴昌硕篆刻与晚年篆书书风及相关问题的探究》，《中国书法》2017年第12期。

六　印赏

米芾用印　米芾元章之印

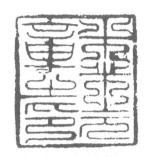

米芾用印　米芾元章之印

米芾是北宋书画巨擘，又是优秀的鉴赏家、文学家。祖籍山西太原，后徙湖北襄阳，中年定居润州（今江苏镇江）。米芾被宋徽宗召为书画博士，后官至礼部员外郎，世称"米南宫"。精鉴别，蓄奇石，有洁癖，人称"米颠"。行、草书法博取前人之长，用笔俊迈豪放，苏东坡称赞"海岳平生篆、隶、真、行、草书，风樯阵马，沉着痛快，当与钟、王并行"。元丰五年（1082）春正月，官青龙镇（今上海青浦白鹤镇）监镇，作有《沪南峦翠图》，南宋绍熙《云间志》有其于是年书《隆平寺经藏记》之记载，为其与上海地区之渊源。

米芾于印学也相当有研究，所著《书史》《画史》中有多处论及治印、用印之法。曾曰："王诜见余家印记与唐印相似，始尽换了作细圈，仍皆求余作篆。"透露了米芾用印之风格和常为艺友篆印的史实。米芾自用印见于故宫博物院所珍藏褚遂良摹《兰亭》题跋中，米芾连钤七方用印，篆法分别用九叠文、小篆、古文等，印风多样，其中印面有达4.3厘米。

早在唐代，官印印文已有九叠趋向，但大行其道是在宋代。"米芾元章之印"为米芾书画用印之一，也采用当时流行的宽边九叠细文形式。其中"米、芾、之、印"四字以九叠形式，屈曲盘绕，适当增加横向笔画与空间，使印文章法匀整有序，字态平衡对称，最终印文左右两列的横线均为十七根，可见米芾之用心。北宋九叠印尚属初期应用阶段，故不似南宋官印在秩序化后的平满闷塞。米芾

在此印中将"芾"字下部与"之"字上端的宽度收缩，使印作中间上下贯穿出一条疏空，产生了丰富的空间变化。细劲婉转如游丝般的线条，与峻挺的印框产生轻重对比，这种外粗内细的形式，既合古法，又不显突兀。米芾曾言："近三馆秘阁之印，文虽细，圈乃粗如半指，亦印损书画也。"对一些边框过宽、有损书画的印作提出批评。观此印及印面达四厘米以上的"楚国米芾""祝融之后"九叠朱文印，边栏遵循其"圈文皆细"的做法，较当时芜杂庸俗的私印，要高明得多。

浙派鼻祖丁敬曾谓"米襄阳自刻姓名真赏等六印，且致意于粗细大小间，盖名迹之存，古贤精神风范斯在。"若论米芾能篆印应无异议，说其能亲手镌印则仍需谨慎。毕竟当时印材以铜玉牙角为主，质地坚硬，不易受刀。而由文人篆印后交印工刻制完成，应是宋元至明代中期印坛的普遍现象。

赵孟𫖯用印　松雪斋

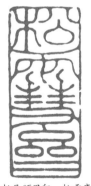

赵孟𫖯用印　松雪斋

元代杰出的书画篆刻家赵孟𫖯原为宋宗室，入元后荐授刑部主事，累官至翰林学士承旨、荣禄大夫，封魏国公。因其族兄赵孟倜出家于松江府（今属上海）城内本一禅院，故赵孟𫖯常来松江，并在禅院中讲学授艺。当时华亭文士以书法知名者有王坚、王默、俞庸、章弼等，皆以赵孟𫖯为宗。赵孟𫖯又与松江普照寺住持僧友善，曾以楷书陆机《文赋》相赠。

又有《千字文》刻于松江。另有《华亭长春道院记》及《松江宝云寺》等碑刻，皆为其寓居松江时所作。

赵孟頫书法五体皆能，尤精真、行书，为一代楷模，世称"赵体"。山水画取法董源、李成，人物、鞍马师法李公麟和唐人，也工花鸟、竹石，皆开创了元代新画风，对后世影响甚巨。赵孟頫时代，文人篆稿后由印工刻制的合作风气已盛。因赵孟頫擅作玉箸篆，其印作也多亲自配篆后交印匠镌刻。所作印风和婉圆转，精纯典雅，后世称为"圆朱文"，亦作"元朱文"，开创了印学史上的一个新时代，也使文人篆刻真正进入了自觉创作阶段。

"松雪斋"为赵孟頫自用斋馆印，借鉴了唐宋朱文印式，配以自家圆转流美的玉箸篆。但在婉畅之中还略带有生涩之气，章法也不尚过分匀落，如"松"字篆体的舒朗和"斋"字的简化处理，与"雪"字"彗"部之密产生对比。为避免因过多的横笔产生排叠重出的呆板感，赵孟頫特将"雪"字"雨"部最上一笔左右上翘，原"雨"中四个短横画作"水"状圆笔，下部"彐"也做上下弧笔，使全印充分展现了玉箸篆圆畅的书法之美，也使三个印文的章法结构呼应密切。清代陈鍊《印说》："圆朱文，元赵松雪善作此体，其文圆转妩媚，故曰圆朱。要丰神流动，如春花舞风，轻云出岫。""松雪斋"一印足以担当。

赵孟頫时期，文人用印一味追求奇巧流俗之风，"以求合乎古者，百无二三焉"。为匡正时弊，赵孟頫曾从友人程仪父处借得《宝章集古》二编，"采其尤古雅者，凡摹得三百四十枚，且修其考证之文，集为《印史》，汉、魏而下典型质朴之意，可仿佛而见之矣"。并告诫世人"谂于好古之士，固应当于其心。使好奇者见之，其亦有改弦以求音，易辙以由道者乎"！赵孟頫以深厚的书法篆刻修养，去芜杂求纯正，积极倡导印章的质朴之风，又有感于"秦朱文琐碎而不庄重，汉朱文板实而不松灵"，特创玉箸篆朱文印，名垂印史。反观近世精工整饬的成熟期元朱文印，赵孟頫的自然、拙朴之美已是可遇而不可求了。

周经 丁丑进士

周经 丁丑进士

据上海地区考古资料，1969年11月，卢湾区丽园路街道委员会将斜桥肇嘉浜地区在"文革""破四旧"中发现的明代朱豹、朱察卿父子家族墓出土的一批文物，上缴给了上海市文物管理委员会。原纪录出土文物中有六方印章，而据上海博物馆披露，实存玉、铜、木、石质印章九方。其中有朱豹"朱氏子文"（白文）、"丁丑进士"（白文）、"青冈之印"（朱文）石印和"朱氏子文"（朱文）、"丁丑进士"（白文）、"平安家信"（朱文）黄杨木印共六方，朱察卿"朱察卿印"玉、铜白文印各一方，"朱察卿印·朱氏邦宪"穿带白文铜印一方，均保存完好，成为现代上海印章考古史上的一次重大发现。

朱豹，字子文，号青冈居士。生于明成化十七年（1481），卒于嘉靖十二年（1533）。上海浦东新场人。正德十二年（1517）进士，先后授奉化、余姚令，颇有善政。擢贵州、福建道监察御史，"献时政十事，言极剀切，天子嘉纳，诏加奖谕"，嘉靖六年（1527）调任福州知府，政绩显著。逝后卜葬"肇溪斜桥之原"，与印章出土地点相符。肇嘉浜出土的六方朱豹用印中，既有"朱氏子文""青冈之印"字号印，也有"丁丑进士"功名印，又有"平安家信"书柬印，当为朱豹生前实用系列组印，去世后一起入葬。正德十二年即为"丁丑"年。令人惊喜的是，此方偏长形的"丁丑进士"青田石印，呈琥珀色，不仅螭钮雕刻生动、精美、饱满，印侧还有线刻楷书"周经篆"三字，当为作者署款。检阅诸多篆刻印人辞典，"周经"名不见经传。因朱豹于嘉靖十二年谢世，可确定周经活动于正德、嘉靖年间。但是印不知为周经篆

稿，交付工匠完成，还是由周经一手包揽，既篆又刻。因"丁丑进士"石印与黄杨木印均采用传抄古文的白文形式，篆法古奥奇逸，极为相似，可以基本确定二者篆稿皆出周经之手，从中可窥见明代士大夫尊古、嗜古与仿古的风气。

"丁丑进士"之珍贵不在于印文，而在于印材。据周亮工《印人传》称，文彭晚年在南京国子监任职时，在西虹桥偶尔解决了一宗石材买卖的小纠纷，发现了灯光冻，并将其引入印坛，开启了明代文人士大夫刻印的风气，文彭也由此被奉为明清流派篆刻的开山鼻祖。这一典故也曾使不少人误认为文彭之前鲜有青田石章。而朱豹、朱察卿父子组印的出土，为我们展现了明代中期文人用印材质的丰富性，并将青田石章的使用至少推前了半个多世纪，同时也为篆刻边款的演变提供了珍贵的新资料。此外朱豹六印印文均运用"直刀深雕细剔之法"，沿袭了历代牙、木与金属印章的镂刻工艺。"丁丑进士"精湛的印钮设计与雕镂技艺，也透露出青田石章与印钮工艺的结合，在正德年间已经非常成熟完美。

当为朱察卿生前实用印鉴。其中一方仿汉玉覆斗钮且带穿孔的"朱察卿印"玉印弥显珍贵。

"朱察卿印"印文仿两汉私印，篆法圆融劲健，线条清朗苍润，起讫处的方角锐出，强化了玉质印材的线质与美感。至于"朱、卿、印"三字中的弧笔，遥相呼应，分割、盘活了印面块面。为求得整体协调，"察"字"宀"头的转折也取圆势。全印精心雕琢，既有汉玉印的温润端庄，又有古铜印的圆浑朴茂，风骨刚健，遒丽流畅，给人以美的享受。

此外，朱察卿对印章的审美情趣与其父存在较大差异，具体表现在朱豹六印中的篆法，或古文，或铁线篆，风格多延续宋元私印遗韵，透露了朱豹的偏好。而朱察卿的三印四面白文印皆为纯正的两汉私印风格，虽去朱豹未远，却是印章艺术形式与审美上的一次较大提升。幸运的是"朱察卿印·朱氏邦宪"穿带铜印还存有明确纪年的边款，曰："隆庆辛未，为醉石先生篆于□□斋，吴复享。"即该印制于隆庆五年（1571），亦为朱察卿去世前一年。至于作者吴复享，有待学者考证。

朱察卿用印　朱察卿印

朱察卿用印　朱察卿印

朱察卿为朱豹独子，字邦宪，号象冈、醉石，人称黄浦先生。生于嘉靖三年（1524），卒于隆庆六年（1572）。弱冠时太学生，屡试不第，遂弃其业。为人至孝，一任侠义，慷慨高谊，与王穉登、沈明臣、文徵明、李攀龙、王世贞、归有光、徐渭、谢榛等名流交往。善诗文，受世人推崇。有《朱邦宪集》十五卷。

朱豹、朱察卿父子墓出土的两方"朱察卿印"与"朱察卿印·朱氏邦宪"穿带印字口均残留红色印泥，

归昌世　开门堪叹事还生

归昌世　开门堪叹事还生

晚明艺坛名士风流，多恃才孤傲，任情自适，追求新奇高雅的生活。此时新兴的篆刻已是名士闲情艺术生活中的一部分，成为彰显其风流本色的绝佳载体。其中以博学多能，集诗文、书画、篆刻诸艺于一身的归昌世与李流芳为代表。

归昌世为江苏昆山人，居江苏嘉定（今属上海）。其祖父即被誉为"明文第一"的著名文学家归有光。

归昌世诗文得家法，却屡困科场，襟抱不开，养成了阔疏落拓的性格。因不善生计，常常日高醉卧，以致家中囊空如洗，饔飧不继，其贤妻"典衣易粟，不使文休知"。甲申（1644）明亡，归昌世行歌野哭，痛心疾首，越年病故。归昌世善草书，精绘墨竹，所作"枝叶清丽，逗雨舞风"，神趣横溢，深得宋元遗意。对于治印，倡导"性灵说"，称："作印不徒学古人面目，而在探其源。源则作者性灵也。性灵出，而法亦生，神亦偕焉。"将印章风格视为个人性灵的外化。

"开门堪叹事还生"为归昌世所制，曾著录于张灏《学山堂印谱》，原石有顶款"休"字。该印布局工整自然，线条圆转刚劲，气息清朗雅正，为典型的明代文人雅妍风格。朱简在《印经》中开篇提出了篆刻流派的概念，并把"璩元玙、陈居一、李长蘅、徐仲和、归文休暨三吴名士所习"，皆归入文彭的"三桥派"。因文彭传世原石极罕，"三桥派"仿汉白文印风格，可参考文彭书画印记和张灏《承清馆印谱》中与文彭同期印人的印作。

归昌世所制部分取法文彭之外，不为其束缚，表现出积极探索的精神。如有取径宋元雅静秀丽一路的"负雅志于高云"元朱文印，气势郁勃的"依隐玩世"两汉白文印，以及模拟六朝铸造朱文形式，并在线条间增加铜锈般块面的"君子有常体"等。而像意态温穆静和的"开门堪叹事还生"一路白文印，在张灏《承清馆印谱》《学山堂印谱》中占有较大比例，边款若不署名，较难分辨作者。像归昌世一类文人篆刻家，将刻印视为风雅、自适生活的内容之一，未有留名印史的念头，故在自娱中不署名款是常见的事，为后人梳理研究明末篆刻带来不可追索的缺失。至于"开门堪叹事还生"与上海博物馆另藏的归昌世"寥落壶中天"，均属"休"单刀楷书款，到底是藏家为区分作者所留下的识别文字，还是由归昌世自署，有待进一步考证。

李流芳　山泽之癯

李流芳　山泽之癯

李流芳祖籍安徽歙县，后定居嘉定南翔。万历三十四年（1606）中举，后入京应试，屡屡失意。天启二年（1622）后金攻陷辽东广宁，朝野震惊，李流芳闻讯即弃考返乡，绝意仕进。因性好江南山水，尤爱西湖，绘画也以山水居多。董其昌赞其画为"其人千古，其技千古"，评价极高。与程嘉燧、唐时升、娄坚以诗文书画萱声海内，人称"嘉定四先生"。

李流芳性耽印艺，曾回忆说："余少年游戏此道，偕吾友文休竞相摹仿，往往相对，酒阑茶罢，刀笔之声，扎扎不已，或得意叫啸，互相标目，前无古人。"给人描绘了一幅狂狷自现、乐不可支的生动激荡场面。万历进士王志坚在《承清馆印谱》题跋中称："方余弱冠时，文休、长蘅与余朝夕，开卷之外，颇以篆刻自娱。长蘅不择石，不利刀，不配字画，信手勒成，天机独妙。文休悉反是，而其位置之精、神骨之奇，长蘅谢弗及也。两君不时作，或食顷可得十余。喜怒醉醒，阴晴寒暑，无非印也。每三人相对，樽酒在左，印床在右，遇所赏连举数大白（大酒杯）绝叫不已，见者无不以为痴，而三人自若也。"其实这也是对明末整个文人圈好印成癖的一个真实写照。

李流芳篆刻原作流传无多，上海博物馆珍藏有"秋颜入晓镜，壮发凋危冠"白文印，方去疾《明清篆刻流派印谱》中收录的"山泽之癯"与"每蒙天一笑"，均出自张灏的《承清馆印谱》。"山泽之癯"取回文印形式，虽以两汉为归，而在章法上极尽巧思。不仅"山""之"二字讲究疏密对角呼应，"泽"字

"氵"旁和"朦"字"月"旁也施以简约篆法，并分别与右部拉开距离，使一字之中也产生虚实变化，更与"山""之"相协调。全印线条古朴率真，不计工拙，章法独特，高情远韵，动人心目。

从传世的篆刻作品来欣赏，李流芳印作的古拙率真，与归昌世的渊雅工稳形成对比，这无不与他们精心配篆和信手勒成的各自创作风格相关。明末姜绍书所著《韵石斋笔谈》中对归昌世、李流芳作了很高评价，谓："李长蘅、归文休以吐凤之才，擅雕虫之技，银钩屈曲，施诸符信，典雅纵横。"李流芳、归昌世寄情艺文，好古成癖，情趣高雅，他们因印而狂，因印逍遥，兴来操刀，怡然自乐，以石言志，以印寄怀，也不必像职业印人那样为生计四处奔波，游艺八方。他们是晚明典型的名士类篆刻家。

汪关　王氏逊之

汪关　王氏逊之

汪关为安徽歙县人，四十岁前后于苏州偶得一枚汉代龟钮铜印"汪关"，古锈斑斓，为汉私印之精品，欣喜若狂，遂改名为"关"，并问字于书画篆刻家李流芳。李流芳根据西周函谷关令尹喜的典故与《关尹子》书名，为他取字"尹子"。汪关又颜其室为"宝印斋"，珍爱之情昭然可见。

汪关早年家境殷实，留恋于"吹台酒垆，一掷千金"。

又酷好古文奇字，收藏金玉、玛瑙、铜印不下二百余方，罗列案几，时时摩挲把玩，先民典型，了然于胸。不料后遭厄祸，不得不背井离乡，凭刻印一技之长，从悠闲安逸的富家子弟沦落为靠一艺糊口的手工艺者，加入了职业印人的行列，混迹于江南士大夫之间。汪关一度流寓娄东（今江苏太仓），并游艺于苏州、昆山、嘉定、松江、上海、阳羡等地。汪关精纯典雅，富有书卷气息的印风，与当时士大夫的审美标准与情趣相契合。江南名士、书画家如陈继儒、董其昌、文震孟、李流芳、程嘉燧、冯时可、归昌世、钱谦益、毛晋、王时敏、吴伟业等用印皆出其手。万历四十二年（1614），汪关以自藏古玺印与自刻印辑为《宝印斋印式》，嘉定名士娄坚与李流芳为之撰写序跋，极力揄扬。

"王氏逊之"仿两汉玉印，篆法精整，章法工稳，用刀细腻，线条匀落流畅，风神婉约。因印文三疏一密，印面较大，按正常篆法作玉印风格，留红占地过多，反衬线条会过弱，章法也有松散感。汪关于此极具巧思，特将"之"字左右两笔作圆转盘旋，"王"字最下横画也上翘折叠，与之呼应，既填补了空间，留红分割后的块面形态也生动多样。此印留红醒目，线条如新剑发于硎，神采奕奕，不愧为汪关濯古开今之作。

汪关　李宜之印

明末印人崇尚秦汉玺印，然而实际上他们追求、摹拟的多是一种带有文彭、何震色彩的明人化古印风格的印。汪关窥出机关，力图摆脱文、何的束缚，直追汉人真面，并极大发掘秦汉玺印的表现形式，创作了仿四灵印、私玺、朱白相间印、带框白文印，以及别具隶书气韵等多种印式，均精工整饬，温文恬静。而像夊篆白文小印"李宜之印"一路，虽在何震时也偶一涉足，但精纯度与汪关是无法相提并论的。

世人往往将夊篆印归入鸟虫篆，实则二者在鸟虫纹饰抽象化程度上有较大差别。夊篆印仅以绸缪盘曲的线条填满印面，线端作类似鸟类喙尖状，而线条本

汪关　李宜之印

身光洁流畅，不添加任何的鸟虫装饰，较两汉鸟虫篆印更为洁净、流丽。汪关"李宜之印"一印线条舒卷如意，雍容华贵，与古印形神兼备，毫无二致，呈现了铜印浇铸文字线条的感觉，完美精准地再现了两汉殳篆私印的古典风貌，成为明代篆刻艺术复古面貌中令人炫目的瑶草琼花。

清初著名印学家周亮工极为推崇汪关，曾称"以猛利参者何雪渔""以和平参者汪尹子"，奉为晚明写意与工致两大印风的典型。汪关印作典雅妍秀、气韵超逸，具有沁人的书卷气息，不愧为明代印人中不染时俗，追摹汉法而能形神兼备、气韵雅妍的集大成者。汪关印风流传也较文彭、何震为长远，直到清代的林皋、巴慰祖、翁大年，以及现代陈巨来的印作多承继了他的流风余绪。

葛潜　米汉雯印

明末清初是一个陵谷变迁的大动荡历史时代，也是令明末士大夫不堪回首的悲摧屈辱时代。曾经繁盛的晚明印人集聚地，因战乱与经济的衰退而趋于冷落。然而随着清朝统治的逐渐稳定，清初江南地区的传统文化艺术生活又逐步恢复元气，文人把玩的篆刻作品又开始重新回归到嗜印的士大夫书斋案头，篆刻家对秦汉、宋元经典的认知也上了一个台阶，包括印材的利用范围得以扩充，给印人创作带来了全新的体验。

葛潜为江苏松江（今属上海）人，字振千，号南间。《娄县志》称"南间工金石刻"，为葛潜在邑乘中较早的记录。葛潜印作遗存甚罕，目前存有为浙西词派大家朱彝尊篆刻的朱文印"秀水朱氏潜采堂图书"，以及上海博物馆珍藏的白文瓷印"米汉雯印"。

葛潜　米汉雯印

米汉雯为明代著名书画家米万钟之孙，清顺治十八年（1661）进士，康熙十八年（1679）举鸿博，改编修，官侍讲学士。书画具仿家法，时呼"小米"。葛潜"米汉雯印"直追两汉私印，"雯"字"文"与"印"字"爪"部的斜笔，使全印章法静中寓动，敧正相生。"米"字下面两点分别作相向的"匚"状，既打破了原本"米"字四点的平衡结构，适当增高了"米"字所占空间，也提升了字的重心，有一石三鸟之功效。加之该印稳健浑雅的用刀、醇厚古拙的线条，以及适当的破边与并笔，将汉印自然、质朴、古雅的韵味表现得淋漓尽致。该印为白瓷质，神兽啸天钮，边款浅刻隶书"葛潜"二字，印面镌刻难度应较石质为高。从传世的晚明至清初名家印作中，瓷印并不多见，以葛潜此印最为著名。与葛氏同期的印人顾听创作了紫砂陶印"卜远私印"，清初印坛篆刻材质的多样性可见一斑。葛潜"米汉雯印"的出现，也是宋元瓷质私印的延续，并在印钮形式上，完成了从橛钮、鼻钮等早期简单钮式到圆雕艺术的跨越。

葛潜与朱彝尊交善，朱氏也慧眼识才，属其治印颇夥。顺治十八年（1661）葛潜辑自刻印成《葛氏印谱》一册，恭请朱彝尊作序，朱氏称赞其"凡攻乎坚者益工，深合夫秦汉之法，独有会于心而序之也"，点明了葛潜的篆刻艺术特色。葛潜生卒年不详，从其交游来观察，当出生于晚明，活动于清顺治、康熙之间。

王睿章　醉爱居

王睿章　醉爱居

　　"云间"是上海历史文化发祥地松江的别称，明清以来人文炳蔚，艺苑昌盛。松江与苏州在地域、文化、经济上关系密切，晚明士大夫的篆刻风气也迅速传播到九峰三泖之间。至康乾时期，出现了王睿章、王玉如和鞠履厚等印人，这一群体史称"云间派"。

　　王睿章世居航头镇（今属上海浦东新区），龆年即习诗文，却才高运蹇，屡困科场，终不得志，遂以鬻印为生，师从名家张智锡。松江王祖眘性癖山水，雅好印章，对王睿章篆刻极为推许。乾隆三年（1738），王祖眘摘取明代乡贤施浪仙《花影集》中之隽语，嘱王睿章刻印。王睿章虽年逾古稀，仍耳聪目明，腕力不减，刀耕不辍，前后花了两年时间，刻成二百余方。王祖眘将己刻与王睿章所镌，辑成《醉爱居印赏》二册。王睿章也曾应著名印学家汪启淑之请，为其镌刻了数十枚印章，许多被收入《飞鸿堂印谱》。作为上海地区早期的职业印人，王睿章"年几百龄始化去"，终年九十九岁。他是明清印史上最高寿的印人，其印风被侄儿王玉如与鞠履厚所继承。

　　"醉爱居"模仿元朱文印式，篆法精严，章法稳健，刀法冲切交替，涩畅并施。此印线条不一味追求光洁，且较边栏略粗，虽与标准的元朱文有别，但刀意、石趣显露，不仅古雅可爱，又增添了一股金石气。王祖眘称赞云："曾麓兄殚心篆籀，积五十余年，阐前人之秘奥以自新，辟近今之好尚而法古，海内知名久矣。今垂老而学益进，且冲怀旷逸，不慕荣利。"

　　王睿章的创作与生活时期，苏松印坛仍处于明末清初印风的笼罩之中，"云间派"篆刻大都布局工稳，用刀洁净，而构图、篆法开始喜新求异，由此产生了一些习气，也为时代审美所限。王睿章印作中既有像"醉爱居""修竹乡雪蕉鉴赏""墨香词藻"等历经时间考验的精美传世之作，也有一些像"凤皇橐""笔底烟云"等趣味不高的作品。新旧交替、雅俗并存，成为王睿章印作的主要特色。

鞠履厚　宝璹字生山

鞠履厚　宝璹字生山

　　王睿章有侄子王玉如，篆刻得其伯父指授。至雍乾间，王玉如的内表弟鞠履厚也为"云间派"篆刻名手。

　　鞠履厚字坤皋，世居奉贤南桥恬度里。早年曾入国学，因读书过于勤苦使健康受损，至中年身体愈加羸弱，遂弃举子业。鞠履厚夙耽六书，篆刻多得表兄王玉如的教诲，并深受林皋印风的影响。当王玉如四十岁过世后，鞠履厚补刻其印谱中散失的石章，题为《研山印草》，又将自己刻印辑为《坤皋铁笔》，为后人研究"云间派"篆刻留下了第一手实物资料。

　　"宝璹字生山"一印现藏上海博物馆，以标准的两汉缪篆为之。全印线条峻挺爽健，骨格清劲峭丽，左右布局疏密对比强烈，但印作并未有轻重失调不安稳的感觉。方折的字构，粗细匀落的线条，以及紧逼印文的边栏，使印作形成了一个牢固、紧凑、聚而不散的整体框架，印文笔画的多寡已无碍于全局的轻重关系。

　　鞠履厚也嗜好林皋印作，所摹"晴窗一日几回看"元朱文，精工挺秀，已到了神完意足、足以乱真的地步，

但其自创的作品时而流露出明末清初俚俗的工艺气息，多字印习气尤深。鞠履厚曾将"云间派"篆刻的源头追溯到明代，并将张智锡、王睿章、王玉如奉为文彭、何震的嫡传，自称为印坛正脉。然而从篆刻史发展角度来观察，"云间派"代表清前期上海地区篆刻创作的水准，反映出时人的审美情趣。随着日后浙派与皖派的兴起，相对滞后的上海篆刻在开埠前未曾有大家出现，"云间派"也随着时间的流逝逐渐淡出印人们的视野。

陈鍊　带书傍月自锄畦

陈鍊　带书傍月自锄畦

陈鍊原籍福建同安，后流寓华亭（今上海松江），今归入上海印人。能诗善书，习怀素，又喜钟鼎文，所作高古奇雅，章法绝妙，得意者被世人认为已超过金农。陈鍊自谓："予自髫年喜学篆刻，至无疵，即自以为能，其实于印学十无一得。后每观古印、古字画及古人论书画家用笔、用墨之法，稍有所悟。"其早期曾得明代朱简印谱，力摹其法。后获交大藏家汪启淑，观其家藏秦汉铜印数千钮，用心覃研，眼界大开，刀法、章法顿改旧观。刻印辑有《超然楼印赏》《秋水园印谱》《属云楼印谱》等数种，另撰有《印说》《印言》，所论要言不烦，多可借鉴。陈鍊是一位艺术与理论兼善的印人。惜因羸弱多病，四十余岁即去世。

中国印学史上如雷贯耳的巨制《飞鸿堂印谱》，是由著名印章鉴赏家与印学家汪启淑编辑，在经过了三十多年艰辛、漫长的搜集、辑录与钤拓工作，至乾

隆四十一年（1776）汪氏四十九岁时，终于辑成《飞鸿堂印谱》五集四十卷二十册。该谱共收录石质印作近三千五百枚，印人达三百六十余位，集清代乾隆时期印家、印作之大成，充分反映出清代中期印坛的艺术风貌。

陈鍊印作深获汪启淑青睐，《飞鸿堂印谱》收录陈印逾百钮。"带书傍月自锄畦"即为其中之一。该印直追汉人，取缪篆及满白文形式，铮铮铁骨，彰显出大汉气象。章法上，在饱满中力求变化。如"带"字独占一行，五笔长竖上下贯穿，多处的斑驳使原本平行易呆板的线条形态各异，逼边的几段残破不论是部位、长短皆极尽巧思。"书傍月""自锄畦"线条间横竖不同的线条与留红，与"带"字的长竖留红之间产生了错综多变的呼应、对比。全印之妙还在于随缘生机，清劲骏迈，又不失浑厚的切刀法，功力不在西泠诸子之下，使印作"如汉廷老吏，字挟风霜"，气局更为醇厚朴茂。

李德光　通塞有时难与命言

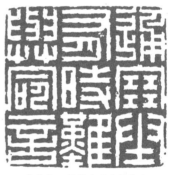

李德光　通塞有时难与命言

李德光为华亭（今上海松江）人，幼时家境优渥，锐意功名，但屡困场屋，遂绝意进取，不问家事生产，终日纵酒为乐，以致家道中落。乾隆二十五年（1760），家乡遭灾，窘迫殊甚，李德光将家财抵于债主后，只身浪迹浙中，因爱西湖之胜，解榻四圣庵，不意邂逅丁敬，引为莫逆交。丁敬爱其印艺，将其推荐给飞鸿

堂汪启淑，使李德光遍览汪氏所藏古印与古旧印谱，并与汪氏昕夕讨论，技艺日进。遵汪氏之属，频频为其奏技。却因性格孤洁傲兀，不易亲近，汪启淑虽广为延誉，但赏音落落。一年后回归故里，授徒之余，日游醉乡，晚年愈侘傺无聊，竟穷困而死。

《飞鸿堂印谱》收录李德光印作百余方，"通塞有时难与命言"为其代表作之一。当初丁敬将李德光频频推荐给汪启淑时，是因为"极赏其刀法苍秀"，汪氏也推许"其镌玉章，与牙石无异，不崇朝辄成一钮，腕力最猛"。可见李德光壮年时不论何种印材，刻制既速又工。"通塞有时难与命言"八字印取汉魏九字印形式，李德光特将"塞"字上下两部分拆，造成错视的效果，以起到三列印文平均分配的效果，与其较为平整的布局相协调。而此印最佳之处不在于布局与篆法，而在于其碎切刀法。丁敬以"苍秀"二字称誉之，李德光应受之无愧。观是印生辣拙涩、率意自如、波磔分明的线条，给人以爽快淋漓、妙不可言之美感。

"通塞有时难与命言"一印，实为同期西泠前四家之外的优秀切刀作品。

要知汪启淑遍邀并世名印家创作时，浙派鼻祖丁敬刚刚崛起，其印风尚未流行，黄易、蒋仁也初出茅庐，尚未在印坛产生影响。但综观《飞鸿堂印谱》，不乏善用短刀碎切法的印作与印人。从李德光"通塞有时难与命言"诸印可见，切刀法自明代朱简始，传至清代乾隆印坛，能熟练把握冲、切两种刀法的大有人在。浙派能最终形成一个独具地域流派特点的先进群体，是丁敬一脉采取单打一的手法，不断摸索中寻找突破口，将碎切刀法进行不断提炼，最终趋于精熟，并独创出一种适合于切刀运刀的篆法体系。经过蒋仁、黄易、奚冈及西泠后四家的不断改良、提纯，傲立于清代印坛。而李德光诸子，虽冲切兼善，惜未能深入开挖切刀的表现形式，非能力不逮，而是意识问题。李德光"只缘身在此山中"，错过了这一历史机遇，只停留在飞鸿堂印人流行的审美阶段。

吴钧　著我白云堆里安知不是神仙

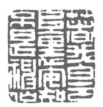

吴钧　著我白云堆里安知不是神仙

吴钧为江苏华亭（今上海松江）人，也是诗人吴六益之玄孙。性格孤僻，淡泊名利，但嗜好赋诗，肆力于汉魏，力超六朝，尤工乐府。工隶书，所作苍劲秀润。刻印专师何震，被誉为"虽吴亦步（吴迥）、苏尔宣（苏宣）未之或先"。曾携汪启淑同游黄山，每每为其治印，汪氏得其印甚夥。收录于《飞鸿堂印谱》达八十余钮，"著我白云堆里，安知不是神仙"为其一。

该印文出自南宋著名词人张炎的《风入松·酹惠山水》。十二个印文安排为三行，每行四字，机缘巧合的是每一行印文的横向笔画均在十七至十八画之间，预示着此印章法中一般不会呈现大起大落的现象。而笔画排叠、布局平稳的印作会容易趋于呆板。在此吴钧以常规、端方的汉缪篆法为之，使得印作正大气象，并运用娴熟的碎切刀法，使原先填满印面的线条中产生了许多形态各异的留红条块，破解了因整饬可能带来的臃塞。汪启淑谓吴钧刻印"专师何震"，何震印作冲、切皆擅，以猛利、酣畅见长。吴钧是印作中许多线端锋棱显露，在凝练古拙中增添了劲健爽利之美，可谓融通何震神理之佼佼者。

吴钧诗书传家，工诗善刻，为典型的文人篆刻家。因其性格慎默，独行介节，不为苟诡随取容于当世，又不屑为科举之学，唯闭户读书，以致家境窘迫，寒爨无烟，也坦然不顾。像吴钧那样穷困潦倒，作品不为人重的优秀印人，在汪启淑《飞鸿堂印人传》中占了一大部分。

强行健　眼前世事翻棋局梦里家山忆画屏

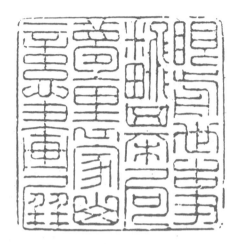

强行健　眼前世事翻棋局梦里家山忆画屏

强行健，清代乾隆时松江府上海县人。幼孤家贫，志学弗倦，屡屡应试，皆名落孙山，遂绝意仕途，从同邑名医李揆文习岐黄之术，得其真传，为人治病，百治百效，应手立瘥，一时求医者踵接。余暇不改书生本色，书学郑簠，诗宗陆游，声名鹊起。篆刻师法何震、苏宣，并著有《印管》《印论》，多有创见。海内名流，青眼有加，咸为之序。浙江布政使潘絜堂闻其名，礼聘为幕僚。与汪启淑相浃洽，在飞鸿堂二人昕夕论印，上自秦汉，下逮元明，互相参订，奇赏异析。为汪氏治印颇夥，选入《飞鸿堂印谱》中近六十钮。

前人曾称晚明名印人梁袠"无语不可入印"。闲章发展至乾隆时期，诗文名句隽语入印已到了俯拾皆是的地步。"眼前世事翻棋局，梦里家山忆画屏"为强行健入编《飞鸿堂印谱》精彩印作之一，印文出之元初著名理学家、教育家许衡的《病中杂言》诗中联句。该印十四字以"四三四三"式分布，结字屈曲，填满空间。其中"世"字似"S"形的正反折笔，与"事"字上端、"局"字末笔、"山"字两侧竖笔等处的折叠堆曲，皆有意为之，力求体现均匀、绸缪之美。此印玉箸篆线条点画谨严，笔道圆润，转折流畅。用刀于光洁中寓生涩，于清逸

中增添了律动感，已经摆脱了晚明朱文印中一些鄙俗习气。多字印安排不易，如有一笔之失将全盘皆输。是印章法妥帖安稳，布局轻松闲逸，可窥见强行健超强的经营与变通能力。

强行健也是重情重义之士，当汪启淑每过三峰九泖时，他听说后必去登门拜访，并与之剧谈竟日。强行健科场失意，印坛得意，遇伯乐汪启淑，可谓幸矣。

张梓　赏花钓鱼

张梓　赏花钓鱼

张梓号瞻园，上海县人，活动于清乾隆年间。工诗古文，精通岐黄、堪舆之术。隶书学《曹全碑》。究心大、小篆，尤嗜铁笔。篆刻初从同邑沈学之，又师法明代王梧林、归昌世。作品气息平正，文秀端庄。辑有《印宗》。

"赏花钓鱼"为张梓所刻六面印中的一面，其他分别为仿效汉白文印"张梓私印"、仿玉印"东皋草堂"、带框白文印"惜荫书屋"和有晚明遗风的朱文印"倚浦楼""瞻园"，集姓名、字号、斋馆、闲语印于一石，一印多用，风格多样。

六面印流行于魏晋时期，一般在正方形铜质印体上有一带穿孔的印鼻，呈凸字形。底面、四周及顶部六面刻字，汇姓名、表字与书柬印记于一体。多面印发展至北朝，甚至出现了"独孤信"八棱十八面印，增加了官衔、爵位等，令人叹为观止。或许受汉魏两面印、六面印的影响，明清印人充分开挖印石的使用、

把玩功能，创作了诸多六面印及三套印、四套印，在清代早中期尤为风靡。

张梓的"赏花钓鱼"宗法晚明何震、梁袠等人，篆法娴静秀润，线条圆劲停匀，布局字字独立，不尚穿插，疏密一任自然，也为清初印风状况的体现。此时浙派尚未兴起，印坛仍以追摹秦汉、宋元古典为时尚，而此类古典印，已参入明人演化后的审美趣味。"赏花钓鱼"与文彭的"琴罢倚松玩鹤"、何震的"听鹂深处""云中白鹤"等相同，无不展现文人寄情于自然田园、山水之逸境与梦想。

瞿中溶　郭麐祥伯氏印

瞿中溶　郭麐祥伯氏印

乾嘉时期金石考据之风兴盛，秦汉玺印作为史学与古文字学重要的研究资料来源，自然也引起学者们的关注，开始着手将玺印文字的考释与历代职官、舆地志书互相印证，小中见大，以印论史，硕果累累。其中江苏嘉定（今属上海）瞿中溶是这一学术论证法的先行者，编写的《集古官印考证》是明清以来对古代官印加以厘定考证的第一部著作，在印学史上有着开山之功。

瞿中溶为嘉庆十九年（1814）进士，亦是乾嘉著名金石家钱大昕女婿。《集古官印考证》十八卷收官印九百余钮，对其中所包含的形制、名称、文字、官制、舆地沿革等信息进行分析，不仅有补正史之阙者，"于历代文字之变更，与夫制度之因革，皆可一览而知"，"足为读史者考镜之资"，对后来古印史料考证之学具有开拓意义。晚清著名印学家吴式芬、陈介祺的《封泥考略》，吴云的《二百兰亭斋古印考藏》《两罍轩印考漫存》等皆效仿《集古官印考证》体例并加以发展。

瞿中溶擅绘画，花卉师法陈淳、徐渭。行楷书宗六朝，得苍劲古朴之意趣。工刻印，以师法浙派与两汉，对己作颇见诩，尝自称："白文不如陈鸿寿，朱文则过之。""郭麐祥伯氏印"作于嘉庆六年（1801），瞿中溶时年三十三岁，印主为吴江名士郭麐。郭麐比瞿中溶年长两岁，当时瞿中溶闻郭氏大名已久，惜未能相识相交。正好有一位嗜印的友人埙甫兄在金陵遇见郭麐，知瞿中溶善篆刻，便自告奋勇地取出一方青田石请瞿中溶为郭麐制印，并戏谑道："作印酷似曼生（陈鸿寿），爱曼生不能不爱苌生（瞿中溶）耳。"令瞿中溶心花怒放，欣然操刀。

该印以满白文为之，章法茂密浑成，切刀精隽含蓄，线条醇厚古拙，实与陈鸿寿的豪迈英爽、跌宕苍浑有别。十余年后郭麐曾为陈鸿寿《种榆仙馆印谱》作引，称："余尝谓笔墨之事，有心知之而手不赴者；有心知之、手赴之而无所余于手之外，则究亦无所得于心之中。此其消息甚微，而不可以言传，索解人綦难矣。"瞿中溶眼界甚高，唯其传世印作较罕，不知也擅刻浙派一路的郭麐收到瞿印后，会作何评价。

冯承辉　吴淞少麋居士冯承辉鉴藏金石文字于古铁斋之钤记

松江印人冯承辉卒于道光二十年（1840），该年爆发了第一次鸦片战争，对上海则是从一个海滨小县城向繁华大都市华丽转身的前夕，也是近代海上篆刻即将崛起的起点。对冯承辉篆刻创作的研究，可以一探上海开埠前本地印人的创作状况。

冯承辉博学多才，与改琦、王芑孙、孙星衍、徐年、朱为弼、张祥河等名家交善。篆摹《石鼓》，隶学《史晨》《校官碑》，旁通画法，兼善人物、花卉，皆脱弃凡俗，尤喜画梅。精铁笔与印学。著有《印学管见》《历朝印识》《金石葂》等。

冯承辉　吴淞少麋居士冯承辉鉴藏金石文字于古铁斋之钤记

程庭鹭　二十六宜梅花屋

冯承辉于嘉庆二十二年（1817）辑自刻印一百零四方为《古铁斋印谱》。"吴淞少麋居士冯承辉鉴藏金石文字于古铁斋之钤记"二十二字朱文印即收录其中。该印受晚明吴迥、梁袠印风的影响，笔法圆转，舒卷如云；结字雍容，用刀婉畅，章法字字相亲，笔笔相盼，并有意扩大"石"字"口"部，打破了右侧三列较为繁密的块面。此印上溯明人，于错综中得齐整，在流美中寓庄严，也是清中期海上印风的典型样式。在《古铁斋印谱》中，还存有不少师法明代何震的白文印"皆大欢喜""秋水为神"等，诸印冲刀猛利，刀痕显露，线条率意，棱角分明，给人以进退裕如的痛快感和肯定感。此外冯承辉还善于镌刻战国小玺、汉魏凿印，偶尔也仿效浙派。

从冯承辉及同期松江印人的篆刻风格，可知如日中天的浙派印风对当时松江地区的文人篆刻创作影响有限。开埠前海上印人多株守晚明遗风，以追求古雅质朴为目的。然而随着五口通商，上海开埠，大量江浙地区印人的涌入，开启了海上篆刻的辉煌时代，冯承辉也成了海上印坛新旧交替转折点的关键人物。

程庭鹭　二十六宜梅花屋

清代道咸间著名书画家程庭鹭为嘉定诸生。早岁问业于钱塘陈文述，居吴门多年。工诗词骈文，又善

丹青，师法文徵明，后钱杜指点，所绘清苍雅秀，风韵萧疏，逼近李流芳，名噪吴越之间，时人誉为"抱鸾凤之姿，挹烟霞之气，诗情画境一如其人"。篆刻宗丁敬、黄易，并上溯秦汉。辑有《小松圆阁印存》，又辑周秦两汉玺印及浙派诸子印章九百六十一方为《红蘅馆印谱》四册。

"二十六宜梅花屋"作于道光十五年（1835）三月，时程庭鹭在杭州。此印章法之难，在于简约且字构左右对称的"二十六宜"在一列，易过于均衡而呆板。在此程庭鹭运用其娴熟的波磔短切技法，依靠线条的顿挫起伏，加上"六"字与"宜"字上部间距松紧的调整，和"宜"字"且"收缩宽度，留出左右两块长空，使右列四字化平为巧，在对称中求得疏密变化，是为程庭鹭之高明处之一。至于"梅花屋"一列，章法貌似自然，但在茂密中也留有疏处，或略微调整笔画间隙宽窄，如"花"字右下角的留空，与"梅"字"木"旁疏于"每"部，"屋"字"至"密于"尸"头等，乍视之若无妙处，及谛审久，始觉其妙手迭运，使全印章法灵活多变。

在程庭鹭遗存无多的印作中，有早期三十一岁时模仿元人的细朱文"耻为升斗谋"，而后更多的是宗法浙派与两汉朱白相间印"黄寿凤""光勋之印"等，皆古意盎然。虽然程庭鹭的篆刻水准与影响力无法与西泠诸子比肩，但作为嘉定地区印人，他是较早接触正统浙派印风并付诸实践者之一，需引起研究海派艺术人士的关注。

董熊　青芬道人

董熊　青芬道人

任熊　豹卿

任熊　豹卿

　　乌程印人董熊，号晓庵。秉性冲淡，因体弱多病，绝意仕途，唯笃嗜金石篆刻，常以布篆雕镌为乐事。也工花鸟，尤擅墨梅，师法陈淳、李鱓，亦能刻竹。因家乡遭遇太平军战事，"奉母播迁，二载之中，几无宁日，困惫抑塞，遂得鼓疾"。咸丰十一年（1861）来沪养疴，不料数月后失怙，因悲伤病情加重，越年夏日，卒于沪上旅邸，年仅四十一，"晓庵知己者无不为之垂泪"。半个多世纪后，其外甥，也是近代著名民族资本家周庆云将其一生心力所瘁的一百五十余钮，影印为《玉兰仙馆印谱》二册，使后人能有幸一睹董熊印艺之风采。

　　《玉兰仙馆印谱》序曰："自道咸以来，各家研求印学，群奉浙派为圭臬，盖一时耳目所及，风趣使然。"较为概括了清代道光之后印坛流行风格的状况。作为浙籍印人的董熊，其篆刻上溯秦汉，近宗浙派，对赵之琛尤以倾心。"青芬道人"一印著录于高络园《乐只室印谱》，所作篆法简洁清朗，布局虚实相映，用刀清劲，线条洗练，波磔顿挫之感微妙，较赵之琛更为含蓄、蕴藉。吴昌硕给予董熊篆刻以很高的评价，称其"落墨古拙，刀法浑厚，分朱布白，神意穆如，无异于国初诸前辈也。具见其功深力到，非毕生寝馈于斯者，不能得其神似"。综观《玉兰仙馆印谱》，董熊白文印古茂浑雅，较朱文印为胜。只可惜因生活窘迫，病躯牵累，无奈天不假年，篆刻创作未能跳出浙派的范畴。

　　海上画家中的"四任"（任熊、任薰、任颐、任预）以精绘人物、花卉、翎毛、山水享誉艺坛，殊不知他们当中还有工于篆刻者，后因画名太盛，印作又稀，长期以来被人忽略。任熊即其中被湮没者之一。

　　任熊为浙江萧山（今属杭州）人，生于道光三年（1823），咸丰七年（1857）病卒于家，年仅三十五岁。与名士周闲、篆刻家钱松交善，曾留周氏范湖草堂数载，悉心临摹古画，技艺大进。钱松也为制姓名字号对章。后得宁波姚燮赏识，在沪上鬻画。绘画笔力劲健，尤工神仙佛道，形象夸张奇古，衣折银钩铁画，深得陈洪绶神髓。"后出入宋元诸大家，兼蹑两唐。变化神妙，不名一法"。因"性耿介，好奇有节，概不可一世，故生平交友落落可数"。

　　任熊也能治印，存世极罕。"豹卿"一印是任熊为同里著名书画家丁文蔚所制字号印，惜未署边款。后为著名书法篆刻家徐三庚获见，于印侧刻记，曰："渭长拟宋人瘦朱文，上虞徐辛谷观。"该印用"日"字界格，篆法摹效宋元朱文一路，篆法雍容妍雅，线条流美圆畅，全印气静体闲，落落大方，很难想象一位名画家偶尔出手即臻此境界。任熊此印未受风头正劲的皖、浙两派的影响，仍以传统且广受世人喜爱的宋元一路。

　　任熊英年早逝后，其好友周闲撰《任处士传》，称赞其"能驰马，能关弓霹雳射；能为掷交诸戏；能刻画金石；能斫桐为琴，铸铁成箫笛，皆分寸合度；能自制琴曲，春秋佳日，以之为娱悦；能饮酒，不多亦不醉；颇嗜茶，有卢仝之癖，然以味酽为美，不暇

辨精粗也"。以任熊的多才多艺，金石篆刻只是其诸多技艺与爱好之一。

美地结合在一起。试将该印置于西泠诸谱之中，也能令"黄易、奚冈敛衽而避"而毫不逊色。

徐三庚　嘉兴徐荣宙近泉

徐三庚　嘉兴徐荣宙近泉

徐三庚为浙江上虞人，生逢西泠印艺风靡之际，受其熏染，其篆刻早期即宗法丁敬、黄易、陈鸿寿和赵之琛等，用力甚勤。这一学习经历，加上天资聪颖，徐三庚深刻领会并把握了西泠诸子的切刀要领。不论后期移师邓石如，或参照《天发神谶碑》自创新体，浙派的切刀之法及其出色的刀感使其受益终生，也确立了在晚清印坛的地位。

此印作于咸丰八年（1858），徐三庚刚过而立之年，同一对章边款记言："意在钝丁、小松之间。"师承渊源明确。印中篆法巧思简化，增损合度。如"嘉"字"力"部，"兴"字左右"臣"，和"徐"字"彳"旁等，均作简笔处理，结构含蓄，深得丁、黄精髓。章法中将印文八字作"二三二"排列，里籍、姓名与字号各占一行，条列清晰。因中行"徐、荣、宙"印文稍多，篆取方扁，故占地稍宽于左右，视觉上文字均衡停妥。反之如印面三行宽度等分，"徐、荣、宙"三字必小，三庚解人，早已领悟其奥窍。此印最出彩处，当为运刀与残破。徐三庚以碎刀短切，波磔涩进，圭角分明，使线条顿挫起伏，苍劲老辣。另加上"嘉""兴""近"数字靠近边栏处的残缺驳蚀，将汉铸烂铜印的漶漫天成、朦胧空灵与浙派中的苍茫古拙、凝重敦厚一路完

徐三庚　白门史致道仲庸父章

徐三庚　白门史致道仲庸父章

徐三庚四十岁时，开始参照三国孙吴《天发神谶碑》与汉碑额，自创新体，由此奠定了自己鲜明的个人书风与印风。

"白门史致道仲庸父章"一印创作于同治四年（1865），边款称"仿王象字"，此"王象"即"皇象"，为《天发神谶碑》书者，为其早期仿碑之作。《天发神谶碑》充满着"雄奇变化，沉着痛快，如折古刀，如断古钗"的意趣，被清代著名金石家张廷济誉为"两汉来不可无一、不能有二之第一佳迹"。是印汲取了该碑书法字形偏方，线条两端方棱出角，左右竖笔内凹并尖收等特点，加以徐氏娴熟的碎切刀法，将书法笔意与镌刻刀感完美结合，也为日后个性印风的确立作了有益的尝试。徐三庚中年之后又融入了皖派婀娜飘逸的篆法特点，将此路朱文印逐步推向完美，另创作有"聱亭生""颇知书八分""藜

光阁""下官卖字自给"等妙品。他将浙派的方折、波磔、顿挫，邓派的修长、飘逸、参差和《天发神谶碑》线条起讫处的方棱、垂笔内凹收腰等经典特征作了大融合，给人以你中有我、我中有你的奇妙感觉，别有逸趣。

徐三庚篆刻长期以来被认为过分牵强柔媚，习气较深而招致非议。纵览徐三庚印作，其晚期篆刻中确有部分注重形式、过度强调笔意与空间对比的作品，不仅印文线条间距收束与留出疏处的比例过于夸张，圆笔的弧度和伸展长度也超越了篆书美学的尺度。然而徐三庚能在当时浙派、邓派笼罩的印坛另辟蹊径，勇于开拓创新的精神还是值得学习的。后人对徐三庚作品也要作客观的分析，撷其精粹，化我为用。

徐三庚　徐三庚印

　　商品印章往往受到印主欣赏标准的约束，职业篆刻家往往只能作无奈选择，来迎合口味。而创作自用印则无此心理压力，篆刻家多倾力为之，游刃恢恢，潇洒自如。自用印多能保留其印风艺术特色，精品连连。徐三庚亦然。此自用印印面达 8.5 厘米之巨，与另一宽边朱文"褎海"成对，为光绪四年（1878）客居武昌时作。

　　此印字法篆隶相参，如"徐"字"余"从人从示，即从隶书中演化而来，经徐三庚妙手变通，吸收融入印中，已成为其特定的用篆。"徐"字"彳"旁下的弧圆之笔，不仅与"印""庚"二字上端弧笔相呼应，也让观赏者窥见徐三庚学习邓石如、吴让之一路的艺术轨迹。"三"中大块留红和赵之谦的章法疏密艺术观不谋而合，与"印""庚"中的不同部位的疏空相辉映。此印妙在浙皖交融，自在天成，能让人为之心动。除了外形尺寸巨大，还在于徐三庚凌厉娴熟的运刀。笔者尝谓"刻印之运刀通于音律，顿挫抑扬且善变而化。故刻印之际当以音乐之节奏运于刀，更当以浓郁之激情运于刀，治印当自有感人动人处"。徐三庚深悟浙派刀法，该印切刀波磔起伏，奇肆张扬，线条苍劲老辣，

徐三庚　徐三庚印

险劲峻峭，印格奇气横溢，气势恢宏，既有万夫披靡之气概，又有举重若轻之潇洒，洵属难得。

徐三庚　延陵季子之后

　　徐三庚中年之后的篆书主要得力于邓石如与《天发神谶碑》《华山庙碑》额和《韩仁铭》额等，经过不断的研习苦练，并结合自己的欣赏眼光，终于创造出一套全新的"徐家"篆法书体。其主要特点是结体中宫紧束，重心上提，左右垂笔舒展飘逸，婀娜多姿，后人赞誉为"吴带当风"。因其篆书风格个性强烈，富有装饰性，颇受彼时东瀛人士的青睐，为吴昌硕之前对日本篆刻影响最大的人物。

　　徐三庚篆刻宗尚邓氏"印从书入"的艺术观。从"延陵季子之后"一印中，可以窥见徐三庚是完全接踵于吴让之的六字细朱文印"学然后知不足""逃禅煮石之间"的章法和篆势，只是又融合了徐三庚自己的书风特征。徐三庚篆书具备上述特

徐三庚　延陵季子之后

赵之谦　二金蝶堂

点外，其横画间距较紧，弧笔弯曲较之吴让之更为圆转，篆势更为妩媚飞动。其另一标志性的用笔，是在长弧线条中不时伴有回折曲笔（如"之"右笔），使篆法跌宕起伏。该印完全以书入印，不仅一字之中有中紧下松的疏密对比（如"后"字从上至下分别为"疏—密—疏—密—疏"），六字组合在一起，则更具有疏密交替的韵律变化之美。又因垂笔舒展，印文势必参差错落（如"延"与"陵"之间上下错落；"季、子、之、后"四字之间的多头穿插），行气也更为连贯。此印运刀娴熟，冲切相间，酣畅中得凝练顿挫的意趣。

全印体势飘逸生动，风神绰约，书法笔意浓烈，足以与吴让之的佳作媲美。因笔画舒展弯曲的尺度把握准确，并无徐三庚后期的纤巧扭曲、牵强做作，该印成为其有吴有我、不可多得的精品力作。

赵之谦　二金蝶堂

晚清出土文物日夥，使许多湮没已久的古文字重焕光芒，也为金石家、篆刻家的研究、创作带来了新的视角与灵感。此时的印坛，因为赵之谦这位全能型天才的降临，打破了浙、皖两派双峰对峙的局面。他以不拘一格、绚烂纷呈的印风，引领篆刻进入了一个划时代的新境。

"二金蝶堂"白文印为赵之谦斋馆印，也为中国篆刻史上不朽的经典之作。此路仿秦汉铸印，浑厚端严，方劲沉雄，并传承、强化邓石如"疏处可使走马，密处不使透风，计白当黑"的艺术观，在自然适度范围内，增强大疏大密的对比效果，留红极为鲜艳夺目，

但又不孤立、闷塞。如印中"二"字两笔上下分开已至无以复加的地步，红底给观者以极强的视觉冲击力，并与左侧残破斑驳朦胧的"蝶"字形成了强烈的反差，成为上述邓石如名言的最好范例，全印线条沉郁朴茂，气息醇厚古穆，体现出赵之谦独到与超强的创造力。

然而作为近代艺坛最杰出的奇才，赵之谦仍抱以传统经世致用的理想，积极入仕。为求功名，赵之谦屡上京城应试，可惜皆榜上无名。直至同治十一年（1872），方以国史馆誊录议叙知县分发江西，在南昌编纂《江西通志》数年，又历任江西鄱阳、奉新、南城知县，后病卒于南城官舍。仕宦期间，赵之谦基本放弃了篆刻创作，加上其孤高自傲，不肯轻易为人奏刀，流传的印作在晚清六家中是最少的。

赵之谦　丁文蔚

才情横溢、心气高傲的赵之谦习印初期与当时众多印人一样，从浙派起步。但赵之谦绝非池中之物，自有其鱼化龙的本领。他在研习浙派之际，开始跨越篆刻流派间的藩篱，不仅涉足邓石如的皖派领域，又利用其深厚的金石碑版学养和敏颖的艺术视角，自觉地区别于丁敬的"求尽印内印"和邓石如的"以书入印"，将视野越出书、印，开创出直接撷采周秦两汉众多古器文字入印的"印外求印"创作新模式。他的清新印风，蕴蓄了上古石刻碑版、铜镜泉币、砖瓦造像、诏版权量、石阙画像、碑额墓志等意趣迥异的诸多金石文字，自信能"为六百年来摹印家立一门户"，凭借其超强的变通能力，熟练地驾驭这些前代印家未能一见或不曾留意的多姿多

赵之谦 丁文蔚

印风最为重要的转折点。赵之谦"丁文蔚"一印也必被白石老人所谙熟、倾心，对其具有重要的启迪意义。

赵之谦 绩溪胡澍川沙沈树镛仁和魏锡曾会稽赵之谦同时审定印

赵之谦 绩溪胡澍川沙沈树镛仁和魏锡曾会稽赵之谦同时审定印

彩的文字，作前代印家不可思议的变幻处理。他所涉猎的金石文字层面之广泛，印作新颖面目之繁多，都是空前绝后的，堪称历来印人中最具百变面目之第一人。

《天发神谶碑》传为三国华核撰文、皇象书丹，其篆中寓隶的书体、锋棱有威的笔法、奇异瑰玮的意象、神秘天降的传说，散发出一股独特的艺术魅力，在书法史上独树一帜，也深深吸引着那些目光敏锐、追求个性的书法篆刻艺术家们。除徐三庚之外，赵之谦也是较早引用《天发神谶碑》篆法入印者，如其著名的"丁文蔚"一印，边款称："蓝叔临别之属冷君记，颇似《吴纪功碑》，己未十二月。"该印将《天发神谶碑》中起讫方棱刚健，垂笔顿入尖出的主要特征生动地表现出来，并主要集中在"丁""蔚"二字之中，而"文"字则参照金文字构，以斜笔书之，以方笔收尾，起到方尖、钝锐对比的艺术效果，也是赵之谦的高明之处，即借鉴古代文字遗迹，不作生吞活剥的简单式照搬，而是撷其精华，化而用之。此外若仔细观察印面实物，"丁"字竖笔复刀刻痕明显，并非后人臆想中的单刀。

当代书画印巨匠齐白石早年曾习赵之谦一路，后被奇雄劲健的《天发神谶碑》吸引，参照其收笔尖锐的特点，开始尝试单刀法，并一发而不可收，成为他

赵之谦篆刻所涉猎的金石文字层面之广泛，印作新颖面目之繁多，可谓空前绝后。具体参考有中岳三阙，秦诏版、权量和两汉碑刻《禅国山碑》《三公山碑》《鄐君开通褒斜道碑》等著名篆隶书法，以及汉长宜子孙镜、战国泉布等，皆成为赵之谦篆刻创作取之不尽的源泉。

"绩溪胡澍川沙沈树镛仁和魏锡曾会稽赵之谦同时审定印"多字印参考中岳汉代三阙中的《少室石阙铭》。该阙篆书镌刻字画厚重，书体宽博朴厚，气象浑穆，气度恢宏，还带有竖栏。中岳三阙深受近代金石家的推崇，杨守敬言其"雄劲古雅，自《琅琊台》漫漶不得其下笔之迹，应推此为篆书科律"。

该印也设置竖栏，每列四字，并结合印面方向、尺寸，将石阙原先偏长的篆法作扁平横向处理。在此赵之谦将各个印文重心作上下错落，使印作不受界框局限，在规整中赋予此起彼伏的错综变化之美，而印文又多与竖栏穿透、并笔，结体更为宽博，气息愈加高古。另外赵之谦又熟练运用其虚实对比的手法，将"沙"字"少"、"仁"字"二"和"同"字"口"提升，"绩""时"等字左右分离，加上其他印文篆法自然的疏密，使印作留红缤纷炫目。此印篆法不施

方笔，全以圆浑的汉篆为之，用刀沉雄，线条浑厚古穆，已开多字白文印之千古别格，令人击节。后世吴昌硕、王福庵等也曾效仿此印，但赵之谦所作章法纵横有势，气局深邃高古，灵苗独得，艺术效果远胜印林诸贤。

此印之妙还在于仿北魏墓志施以极细的界格三面边款，也是前无古人的。赵之谦镌刻时短画用切刀，长笔则冲刀，线条起讫处又多复刀，使线端呈三角形，着意表现书法波磔锋芒和墓志的契刻效果。而单刀带来的印石崩裂的效果，使原本挺秀峭丽的北魏墓志更增添了风烟剥蚀的金石气息。

赵之谦　仁和魏锡曾稼孙之印

赵之谦　仁和魏锡曾稼孙之印

纵观五百年来印坛，赵之谦无疑是最富创造性的印人之一。赵之谦在流派篆刻史上的意义不仅仅是印面创作风貌独特、丰富那样简单，而是将"印外求印"这一理念的范围延伸到篆刻艺术另一重要的组成部分边款中来，并在边款表现形式上作出了前所未有的突

破性贡献。

"仁和魏锡曾稼孙之印"一印摹仿汉魏少数民族首领九字印，但在分朱布白上已呈现赵之谦成熟的风格特征。此外该印还创造性地将北魏龙门造像中的《始平公造像记》书体与汉代画像石中的马戏图案融合、引进到边款中，这在流派篆刻边款创作中可谓旷古未有。

《始平公造像记》原碑阳刻，书法奇悍峻伟，方重雄强，结体中宫紧敛，气势外张，成为北碑中"方笔之极轨"，备受碑派书家注目。赵之谦参用其法，将"悲盦为稼孙制"六字双刀镌刻，所制老辣果断，锋棱显露，尽显《始平公》方峻阳刚之气。仿《始平公》边款这一形式，虽然赵之谦先前已在"餐经养年"一印中与佛造像结合，开创了篆刻史上阳文边款的先河。而"仁和魏锡曾稼孙之印"边款中仿《少室石阙铭》中的艺人倒立马戏图，奔马的四腿趋于直线。不仅显示了马的疾驰快捷，也衬托出艺人杂耍技艺之高超。此外画像石原是以浅浮雕加阴线刻制，不追求局部的精雕细琢，而是以线写形，以形传神。赵之谦深契其理，在这方寸之地作了精心的临摹，图像形神兼备，栩栩如生。而位置错落自然的隶书印款，又绝似画像拓片中的题跋，可谓"斯艺至此，复乎神已"！

何屿　同治甲子潘康保三十一岁后所得

何屿为上海松江人，活跃在清代道光至同治间。善篆隶，工篆刻。咸丰七年（1857）辑自刻印成《何子万印谱》四册，存印二百二十七方。"同治甲子潘康保三十一岁后所得"一印，是何屿于同治三年（1864）为苏州大藏书家潘奕隽从孙、潘遵祁次子潘康保所制收藏印。

此印以汉代朱文形式及浙派切刀为之，追求匀落均满，不求大疏大密。因印文较多，布局特作三列，每列横画线条保持在二十至二十二根之间。原"一"字笔画有限，特作"弌"，以保印面章法整体的均衡。

何屿 同治甲子潘康保三十一岁后所得

胡钁 玉芝堂

此印切刀醇朴古拙，不求露锋，包括古雅清丽的隶书边款，皆追摹西泠八家中的黄易。何屿印作中相类型的还有传世朱文印"瞑琴榭印"等。

浙派篆刻至道咸间，已风靡印坛百年，但因丁敬、黄易等印作、谱录流传稀少，时人已不识西泠前四家之真容，而奉陈鸿寿、赵之琛为浙派典范，甚至有"执曼生、次闲谱为浙派"的管中窥豹者。而何屿能避开热点，上溯黄易，取其质朴渊雅一路，眼光之独到，在近代海上本埠印人中洵属罕见。

何屿传世印作中还有几方为当时海派画坛大家胡公寿所镌姓名印，分别取法大篆、半通印、两汉官印等形式，可见其视野较为开阔。另关于其卒年有"1857年后"一说，现据"胡公寿印"白文印年款"乙丑十月"得知，其寿在同治四年（1865）之后，可纠传记之谬。

胡钁 玉芝堂

近代著名篆刻鉴赏家方节庵辑有《晚清四大家印谱》，将胡钁列为晚清四家之一，与吴让之、赵之谦和吴昌硕并驾齐驱。西泠印社创始人之一的叶为铭《再续印人传》卷一中载有"胡钁"条目，言其"治印与吴苍石大令相骖靳，虽苍老不及而秀雅过之"。评价也很高。然而西泠印社社长沙孟海的《印学史》中根本不列胡钁，这似乎不能视为简单、偶尔的疏忽。仁者见仁，智者见智，时间已经允许现在对胡钁篆刻艺术与印坛的地位作出客观、公正的检验与评价，其依据就是其作品。

"玉芝堂"是胡钁细白文印中首屈一指的代表作，据其边款所言，是背摹"颇有汉刻意"的玉印。此印印面硕大而印文疏简，又左右对称，作细白文极易神形皆散，趋于呆板。在此胡钁充分展现了其精微、玄妙的篆刻技法。全印篆法不施汉玉印中常用的弧笔，也摒弃了线条间距匀落的习气，而是参融了秦代诏版欹侧峭拔、方折硬朗的笔势，打破了原先的对称、平淡。另外印文中的"玉"字"王"部，"芝"字"之"和"堂"字"呈"又多取收敛、聚拢之势，加强了与疏阔开朗的空间的对比。全印冲刀酣畅稳健，线条清刚峻爽，细而不弱，直角转折处刀角多冲出线外，刀痕显露，更增添了印章凿刻的意趣。当代元朱文印大家陈巨来也极欣赏胡钁的篆刻，其在《安持精舍印话》中曾说："匊邻之印，余最赏其白文，若有意，若无意，在在现其天趣，苟天假以年，或可与吴昌老抗手。""玉芝堂"一印貌似静恬，却极寓巧思，不仅仅篆法欹斜微妙，线条细劲秀拔。印作如仙骨清魂，沁人心脾，是胡钁努力摆脱同时代的流行印风，充分吸取两汉传统经典基础上的濯古求新之力作。

然而胡钁此路造诣极深的细白文数量有限，朱文印也未有突出的表现，篆刻取法的框架未能摆脱"印内求印"的传统束缚，也没有形成一套个人独特的篆书风格，刀法和篆法游离于浙派与六朝朱文之间。而他身后一度受人追捧，称其"印之正宗，当推匊邻"和"宋、元以下各派绝不扰其胸次"等，是因为胡钁的印风迎合了当时一大部分文人与艺术家尊奉秦汉的传统审美观。

任颐　颐庵

任颐　颐庵

近代海上画坛风起云涌，活跃着一大批才艺超群的画家，他们的作品既秉承传统，又勇于探索，开拓出一种贴近新兴市民阶层现实生活与审美趣味，雅俗共赏的画风，在我国近代绘画史上谱写了一段绚丽的篇章。

任颐作为近代海派艺林中的杰出代表，书、画、印等综合修养极高。他早年深研篆刻，得萧山印人任晋谦指导，对传统篆刻艺术有深刻的感悟和自信，曾称："金君出石索篆，即奏刀，毕视之，古气浮动，何也？昔日鄙而讷，今日悟而发。所谓存竹在胸，由是之乎？"从信心满满，提刀即刻，到古意盎然，全因匠意于心。然任颐刻印遗存甚罕，"颐庵"是他硕果仅存的两方印作之一，以今天的眼光来欣赏，明显受到吴让之的影响。然而再细读此印边款，读者可以得到完全不同的信息，称："曾见牧父每制小印，余观其用笔，茫然不解，后牧父仙脱，余此调久不弹矣。"此"牧父"非黟山派篆刻大师黄牧甫，而是吴让之弟子赵穆，其已点明了取法渊源。任颐虽自谦久不弹，但该印线条笔意浓厚，章法虚实相映，水准不在同时代名家之下。

任颐在绘画艺术上能不断创新求变，而篆刻创作借鉴却与同期印人不谋而合。随着他画名日隆，索者如云，已无暇顾及刻印。任颐中年弃刀而专注丹青，对海派画坛是幸事，也说明他颇有自知之明。

吴昌硕　老至居人下

吴昌硕　老至居人下

近代海派巨擘吴昌硕在《西泠印社记》中自谓："予少好篆刻，自少至老，与印不一日离，稍知其源流正变。"在吴昌硕诗书画印"四绝"中，最先成熟并获得巨大成功的就是篆刻艺术，篆刻也伴随吴昌硕走过了辉煌的一生。

吴昌硕早年篆刻与同时代印人一样从浙派入手，又受到徐三庚、赵之谦的影响，继法邓石如、吴让之、钱松的篆法与刀法，并将秦汉玺印、石鼓、封泥、瓦甓、古陶、碑碣等文字熔铸一炉，形成了古茂雄秀、苍茫浑朴的独特风格，成为继赵之谦之后流派篆刻中最杰出的篆刻大师。

"老至居人下"为吴昌硕代表作，篆法上虽有吴让之的影子，但已独具个人特色的章法与线条。此印之妙是在于三列印文重心成阶梯状，疏密关系巧妙。如印中"老"字独占一行，并有意拉长上端"耂"部，加粗"匕"部转折笔画，使该字重心处于中部偏下位置。至"居""下"二字，长度不断伸展，位置与重心也逐渐提升，反之"至""人"字随之压缩。"居、人、下"下部的大块留红也增强了疏密对比且强化的印作奇崛之趣。此外像"下"字中竖略带弧笔，使该字向印中倾斜，

加上"至""人"二字相近笔画的并笔，也是吴昌硕用心之处，观赏者不可不察。

　　该印石为上佳的寿山田黄，与其他十一方吴昌硕自用田黄印原由其子吴东迈珍藏，后归刘汉霖，"文革"中被抄没，发还后刘汉霖与缶翁之孙、东迈之子吴长邺商议，于1981年将这十二方绝品共同捐献给了杭州西泠印社，社以地名，印以人传，"老至居人下"等印已与湖山共存。

吴昌硕　道在瓦甓

吴昌硕　道在瓦甓

　　吴昌硕的故乡安吉出土古砖瓦颇夥，在收藏家们还把目光聚焦在商周青铜彝器、秦玺汉印时，他近水楼台，获见了无数古代民间砖瓦、陶文等。他在"道在瓦甓"边款中称："旧藏汉、晋砖甚多，性所好也，爱取《庄子》语摹印。"该印并非一般意义上的成语闲章，实心有所属，意有所指。吴昌硕篆刻出秦入汉，广采博取，温故知新。他机敏地发现那些出于闾夫鄙隶之手的砖瓦、陶文、两汉封泥，文字古拙，气格壮伟，意味淳厚，是一块前人尚未触及、开垦的沃土。而这些，对性格似野鹤般疏阔，自谦为来自田间一耕夫的吴昌硕而言，寻找到了心、物之间最为重要的契合点。

　　经过烧制的砖瓦与抑印的封泥，再经入土，年久生变，在人工妙手和自然风化的有机结合下，包含有最质朴、最自然、最本质的天人合一的艺术元素，使线条产生了虚实、轻重、粗细、正欹乃至古苍中见朦胧等多个层次的奇幻变化，这种斑驳溟蒙、浑朴高古的气质和美感，也为千年印坛之未曾有。吴昌硕为了获得这一新奇、理想的新格，刻印先采用深挖线条，

或巧饰印面，施展了其独创的"做印"技巧。他运用刻凿、敲击、摩擦等不拘一格的手法，精心收拾，使作品破而不碎、粗而不陋，益臻完善。正因吴昌硕抱着"自我作古空群雄"的雄心壮志，最终开创出一种不衫不履、雄浑高古的印风。"道在瓦甓"也成为他的艺术宣言，造就了他独出千古的风貌与伟绩。

吴昌硕　泰山残石楼

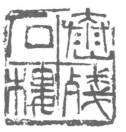

吴昌硕　泰山残石楼

　　章法是通过印人设计来调节印文之间疏密、轻重、欹正、离合、参差、呼应的关系，以达到印面整体的平衡、协调。吴昌硕深谙其理，苦心孤诣，冥搜万象，参考了大量历代碑刻、彝器铭文、古陶砖瓦、封泥碑额，开创了许多前人从未使用过的经典章法形式，令人耳目一新。吴昌硕篆刻章法的变化，是明清以来印人中"排列形式最多样，配篆手法最奇特的一位"。其中界格印也最富有特色，且大量使用。

　　"泰山残石楼"五字印用十字界格，因"泰山"为地名，且"山"字为简笔，二字作合文。在此篆法牝牡相合，手段巧妙，寓新奇于合理之中，令人称奇。此路带界格的合文印，后人一般臆断为参考了周秦田字格官印，如"纳功勇校丞"的启发，然而据吴昌硕印款中自述可知，该印是受汉代"王广山"私印的启发："'山'字裹接'广'字，收笔取势甚古，兹拟之。"揭示了取法渊源。而像秦代"泰寝上左田"以两个简笔印文为合文，并作竖式左右排列，与吴昌硕将"泰山"上下错落布局有别，至于斑驳浑穆的线条与边栏，则完全是缶翁自家招数。吴昌硕不愧为一位食古能化、

自出新意的大师级人物。

除"泰山残石楼"外，吴昌硕还创作了五字界格合文印"湖州安吉县""一月安东令"等。他在"湖州安吉县"边款中称："两字合文，古铜器中所习见者。""一月安东令"更是直言："一月两字合文，见残瓦券。"可见吴昌硕博识洽闻，取材广泛，道法自然，非常人所能匹敌。

吴昌硕　吴俊卿信印日利长寿

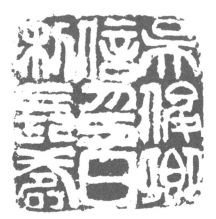

吴昌硕　吴俊卿信印日利长寿

吴昌硕有自用的"吴俊卿信印日利长寿"九字巨印，如仔细欣赏其印谱，会庆幸地发现其做印前后两个面貌迥异的印蜕，对探求吴昌硕的刀法和做印全部技巧极有帮助。

在初稿中，该印四个印角较方棱，经吴昌硕修葺后取钝圆形，印边也略带弧形，印作已先得浑朴之气。而此印最令人啧啧称羡的是印文之间的残破法，不论位置、形状、大小等皆不可端倪，似铜印历经悠悠岁月的磨荡，古拙朦胧，斑驳天然而成。欣赏如此绝作，我们须静下心来细细品味。

吴昌硕残破、做印手法自有玄机，但还是有一定规律可循。如此印中横向印文之间的残损一般位于字形的中下端，并多在平行的线条之间。如遇到对称的"日"字，四边的残破位置与形态各异。另外像"吴"字"天"部、"俊"字右部、"信"字上端和"寿"

字等处，线条依然交代清晰，加上其锐利的锋芒，避免了残破向全印蔓延而引起的整体漫漶不清感。像这样在大写意印中保留数条犀利的线条不作修饰，是吴昌硕惯用的手法，使印作看似斑斓但不疲软委顿。后来效仿者往往不谙其理，一味胡敲乱凿，将每根线条皆作破损，印作满目疮痍，全无精神，终成刻鹄。

吴昌硕做印后石章中部往往稍凸起而四边微低，钤出的印蜕中实外虚，不仅有渐变的层次感，产生了刚柔、轻重的奇妙对比，而且印作又富有立体感。残破可以化呆板为灵活，增添虚灵感与韵律感，残破已成为吴昌硕大写意篆刻中必不可缺的"佐料"。吴昌硕做印手法不拘一格，最终效果又绝无做印的生硬感，使印作获得了"既雕既凿，复归于朴"的艺术境界，可谓豪气盖世，千古一人。

吴昌硕　西泠印社中人

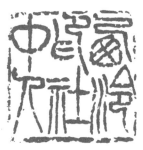

吴昌硕　西泠印社中人

位于杭州西湖孤山的西泠印社创社已116年，孤山海拔虽仅三十多米，却被誉为印学界的珠穆朗玛峰，是篆刻艺术的圣殿。西泠印社历届社长，也是在金石界、书画界与文化界中的大师级人物。吴昌硕这方"西泠印社中人"被印在西泠印社社员证上，加入西泠印社也成为每位印人一生梦寐以求的理想。

"西泠印社中人"一印刻于1917年春日，是吴昌硕应二位西泠印社创始人吴隐、丁仁之请，为著名印章鉴藏家葛昌楹所制，篆法为标准的吴氏石鼓文体。

吴昌硕早期篆书得益于阮元摹刻的北宋《石鼓文》

拓本和杨沂孙篆书。后于光绪十二年（1886）九月在苏州得到了好友潘钟瑞所赠的汪鸣銮《石鼓文》精拓本，如获至宝，欣喜不已。从此吴昌硕倾其心力，手不停披，并抱着"自我作古空群雄"的雄心壮志，浸淫《石鼓文》数十载，至六十岁之后，已脱胎换骨，所作"一日有一日之境界"，得石鼓之神而不拘于形，一改《石鼓文》原先整肃、端庄的体势，以欹侧错落的结构、停匀流畅的线条，呈现一派郁勃激越、恣肆烂漫的面貌，赋予《石鼓文》以全新的艺术生命。

"西泠印社中人"为吴昌硕以书入印中的佼佼者。字体结构一如其成熟期的石鼓文，篆法左低右高，书写笔意强烈，再辅以惯用的残破、做印手法，使原本神采逸动线条变得斑驳凝练，印作气息也更为浑穆苍古。吴昌硕曾言："千载下之人，而欲孕育千载上之意味，时流露于方寸铁中，则虽四五文字，宛然若断碑坠简，陈列几席，古趣盎如。"该印不仅完美体现了吴昌硕《石鼓文》书法古朴浑雅的笔墨情趣，其篆刻中一贯的高浑苍朴、奇肆雄劲的艺术特色也展露无遗。此印由西泠印社第一任社长吴昌硕来镌刻，实为天缘。

吴昌硕　园丁墨戏

吴昌硕　园丁墨戏

闵泳翊是朝鲜王朝后期外戚权臣，闵妃集团的代表人物，同时也是一名书画家。在1884年甲申政变时被开化党攻击致重伤，后流亡中国，以经营红参贸易致富，1914年病卒于上海。

闵泳翊来中国后广交吴昌硕、任伯年、胡公寿、钱慧安、蒲华等书画篆刻名家，尤与吴昌硕情谊深厚，交往达三十载。因嗜好篆刻，且家道丰厚，闵泳翊曾

延请吴昌硕刻印多达三百方。后人熟知的"千寻竹斋""园丁""松石园洒扫男丁"及"园丁家在竹洞号竹楣"及十六字印"闵氏千寻竹斋石尊者七里香庄兰皋农"等，均是吴昌硕为闵氏精心所制。"园丁墨戏"也为其中之一。

吴昌硕篆法中擅长大小篆合并和重块面的使用。如在为闵泳翊所作的大量含有"丁"字的印作，多施重笔和圆点。"园丁墨戏"与"闵泳翊一字园丁""园丁课兰"等印，化字为象形，使章法上产生了点与面的强烈冲突和对比，不落窠臼，成为吸引观者眼球的印眼。此外为了避免刻成过圆、对称的圆钉状，吴昌硕将"丁"字位置偏向右下侧并破边，以突出左侧的留红。下端还特意留有一似三角状的残底，"丁"字四周如同宣纸上化墨般的韵味，真有鬼斧神工之功。吴昌硕熔冶手法之高妙令人望尘莫及。

张定　卷石阿主人作

张定　卷石阿主人作

张定，字叔木，为江苏娄县（今上海松江）人。篆刻大名家唐醉石早年曾从其游。善篆隶、工绘画，光绪十一年（1885）辑自刻印为《卷石阿印草》二册。同里名士与画家章枚、沈铦、胡公寿为之题序，章枚称张定"来学时在同治丙寅（1866），读书之暇见世家所藏秦汉古印，必假而摹之，于诸家印谱，尤酷好葛振九（潜）、吴陶宰（钧）及富阳胡鼻山（震）三家，谓其与古法不背，可夺吾子行（丘衍）、文三桥（彭）之席"。胡公寿也称"叔木年富力强，近揖文何，远追秦汉，自此精进其可量？余当拭目俟之"。均透露

出张定早期的篆刻审美取向。

海上本埠印人以松江诸县为夥，道咸前后篆刻创作还大多停留在"远摹秦汉，近嗣冯（承辉）、徐（年）衣钵"的阶段，像云间派诸子与飞鸿堂中吴钧、李德光、徐鼎等人的作品，欣赏者还大有人在。风头正健的皖、浙印风对海上印坛的影响范围相对有限，直至同光间浙籍流寓印人如徐三庚、吴昌硕的到来，才给当时审美趣味相对滞后的本埠印坛，带来了一股既古又新的清风。

"卷石阿主人作"为张定自用印，虽存冯、徐遗绪，但已体现出"以书入印"的理念，参入较多皖派的圆转笔势。全印线条婉畅流美，章法随势穿插。"石"字"口"部位置提升和"主"字上疏下密的处理，都是参照吴让之印作与篆法而来。在《卷石阿印草》中此类仿皖印作还有"叔木""青松石人""松石无恙"等，而像"华亭古木"朱文、"张定隶古"白文等，则有明显的胡震影子，但谱中较多的还是本埠传统一路。

作为与吴昌硕同时代的印人，张定篆刻还处在新旧流派杂糅阶段，既无法摆脱道咸以来本埠传统印艺的束缚，对新兴的皖派和胡震印风又充满好奇。这与上海这一开放大都市的社会背景，特别是海派文化兼容并蓄、多元共生的特质相关联。

与徐三庚等海上职业印人相较，张定一辈仍属于传统文人篆刻家之列，创作也是为了陶冶性灵或替文士、书画家刻印，作品尚未真正进入市场。作为其师辈的章末，因受传统文化教育的局限，仍视篆刻为雕虫小技，在称赞张定篆刻的同时，又言："尤望叔木之不仅以一艺传也。叔木研求小学，其行尤卓卓不苟，则重其人，以宝其所镌之印，岂以印人视叔木哉！"沈铦也曰："叔木之篆刻固足传矣，而篆刻未足以尽叔木也。"而张定正是以其印载入印史，应无憾矣。

徐新周　芙蓉盦

徐新周　芙蓉盦

吴昌硕被推为近代海上金石篆刻巨匠，其实他自同治末离家去苏沪杭一带寻师求艺，至六十九岁才正式定居上海，离去世才十六年光阴。吴昌硕中年后曾流寓姑苏坊巷长达三十多个寒暑，一些求学心切的吴门青年才俊慕名而来，投师问艺，其中就有缶翁的得意弟子徐新周。

徐新周笃志印学，无所旁涉，刻印恪守师法，偶参古陶文与金文。所作虽不似缶翁钝刀入石，浑朴沉雄，而苍劲秀古，也不同俗常，颇获潘飞声、蒲华、王一亭、葛昌楹、易忠箓、高剑父等书画家、收藏家的推许，求索不绝。

"芙蓉盦"是徐新周为清末画坛"海派四杰"之一的蒲华所制斋馆印，据边文年款，是印刻于宣统二年（1910）农历九月，即蒲华去世前一年。"芙蓉盦"一印施竖栏界格线，徐新周追根溯源，称"模古玺法"，战国官玺中确有不少此类印例，然从印文篆法与线质而言，则完全承缶翁法乳，线条凝练圆浑，气息浑穆苍古，加上形态丰富的边栏与界线，以及宽厚的底边，较为完美地呈现缶翁一脉高浑苍朴的艺术特色。

除了"芙蓉盦"，徐新周还为蒲华精心刻制了"蒲华诗书画印""蒲华印""作英""俗可医"等印章多枚，深获蒲华之喜爱，后被宣和印社方节庵全部收入《徐星州印存》五集十册之中。因徐新周篆刻逼肖乃师，且润格远较缶翁为低廉，东瀛人士爱屋及乌，旅沪时无不挟其数印以归。徐新周篆刻存世量之夥，较其他同期缶翁弟子远甚。

徐新周　善言莫离口

徐新周　善言莫离口

徐新周出生于咸丰三年（1853），少缶翁九岁，却比缶翁早去世两年，为缶庐门下拜师时间最长的弟子之一。缶翁对这位门弟颇为赏识，他在徐新周所辑自刻印《耦花盦印存》序中称赞其印："精粹如秦玺，古拙如汉碣，兼以彝器封泥，靡不采精撷华，运智抱拙，星周之心力具瘁矣，星周之造诣亦深矣。"因吴昌硕晚年病臂，面对纷至沓来的求印者，往往无奈地请徐新周及其哲嗣吴涵、夫人施酒等代庖。如他在"楚锾秦量之室"边款中毫不避讳地称："（龚）景张得楚锾金、秦鞅量，希世珍也，嘱俊卿刻印。时病臂未瘥，为篆石，乞星州为之。"能为业师代刀，徐新周是幸运的，但长期泥于师迹，必定会限制自身对艺术的探索与发展，徐新周有得有失。

"善言莫离口"出之《新唐书》，原文为："养性者，善言不可离口，善药不可离手。"劝人与人和睦相处。是印徐新周上溯汉魏将军凿印，篆法仍以缶翁为归。章法上，有意扩大"善、言、口"几处的"口"部，使印文形成"品"字形的疏密布局。上下两端宽厚、鲜艳的边线，更使全印红白块面对比愈加强烈。是印纵横气势勃发，线条古拙峻峭，印面残破浑然。缶翁擅长的多种做印修饰手段，在徐新周印作中被适度应用，以致相对于缶翁篆刻所呈现的乱头粗服、朦胧斑驳之圆浑景象，被徐新周演化为方折清刚的面目。

黄宾虹　虹庐

黄宾虹　虹庐

宾虹老人为现代艺坛杰出的书画家，开创出一种以"黑、密、厚、重"为特点的全新画风，将中国传统山水画推向了又一新的高度。同时，他在书法、金石学、古玺印收藏及明清篆刻研究等领域也出类拔萃，表现出超凡的综合修养。

宾虹老人天生嗜好古印，青壮年时即开始收藏，经过数十年的不断搜罗，其滨虹草堂所藏秦汉古玺印达二千余钮，且多罕见之精品，并辑有《竹北移印存》《滨虹草堂藏古玺印》等专谱。宾虹老人也勤于古印史学和古文字学研究、考据，曾撰写、发表《古印概论》《叙摹印》《古印谱谈》《篆刻麈谈》《黟山人黄牧甫印谱叙》等篆刻撰述、印谱序跋五十余篇，达十余万字。宾虹老人也喜结交，延请同期印人为其治印，印人们也乐于为之奏刀。而宾虹老人书画上的部分印鉴，也有不少出自其刀下。

"冰上鸿飞馆""黄山山中人""黄质宾虹""虹庐"等皆为宾虹老人手镌。从诸印风格来观察，其受故乡徽派篆刻艺术的影响较大，尤其是明末清初徽派巨匠程邃浑朴古厚的白文印和复合《款识录》与大、小二篆的古文印。"虹庐"即撷取后人已不太熟悉的古文入印，线条粗放敦厚，字构古奥渊懿，再施以挺健的边框，全印质朴厚实，意味醇郁，如同他元气淋漓、浑厚华滋的山水画。印章作为书画作品中不可或缺的组成部分，被比喻为衣服上的纽扣。刻制精妙且印风与书画相谐者，如画龙点睛，使作品增色添辉。宾虹老人的"虹庐"诸印，与其画风协调一致，钤盖在作

品上起到了相映成趣、锦上添花的效果，也增强了绘画的艺术感染力，宾虹老人诚为解人。

钟以敬　说到人情剑欲鸣

钟以敬　说到人情剑欲鸣

浙派篆刻艺术自西泠八家之后因形式与技法的逐渐固化而趋于寂寥，钱松殁后的二三十年，印坛鲜有浙派大家出现。印学界一般将民国间王福庵、唐醉石等新浙派的崛起视为此流派印风的发展与延续，其实在晚清民初还有一位集浙派与徐三庚印艺为一身，能左右开弓的优秀印人——钟以敬。

钟以敬为浙江杭州人，早年家境殷实，后因挥霍，入不敷出，遂以鬻印为生。钟以敬比王福庵年长十四岁，惺惺相惜，谊在师友之间。王福庵称赞其"刻印以赵次闲、邓完白为宗，工力渊邃。吾浙八家之后，君其继起者也。"由王福庵、秦康祥主稿的《西泠印社志稿》，也称赞钟以敬"善篆刻，精整隽秀，法浙派，当时推为巨擘"。因钟氏与王福庵皆来自浙派篆刻的大本营——杭州，又擅长浙派印艺，习惯性地将其纳入浙派印人阵营，似乎也顺理成章。其实钟以敬模拟徐三庚一路，其水准不在浙派作品之下。

"说到人情剑欲鸣"一印作于光绪三十年（1904），钟以敬技法已极为娴熟。此印所施并非是常见的切刀，而是冲中带切，欲充分表现小篆书法的婉畅与流美。至于篆法，明显受到徐三庚的影响，如"说"字"言"部、"人"字右弯、"欲"字"欠"部的收紧与"鸣"字"鸟"部三个折笔，皆为典型的徐氏家法。全印篆法婀娜飘逸，

疏密一任自然，已进入了"以书入印"的高级阶段。

除此之外，钟以敬还嗜好徐三庚《天发神谶碑》一路朱文印，如"西泠老萼""蕉绿馆主孙老锷之印""惜花佚史孙钺华之章"等，线条以清刚峭丽的切刀为之，篆法则完全是《天发神谶碑》被徐三庚印化后的风格。徐氏印作在晚清广受艺术品消费群体的欢迎，钟以敬也可能从市场需求来考虑个人创作的取向，而且他确实已达到神形兼备的境界。

吴隐　先东坡游赤壁一年潜泉开六得五

吴隐　先东坡游赤壁一年潜泉开六得五

西泠印社创始人之一的吴隐，印社草创之初与同道在西湖边的孤山上筑屋造景、凿壁引泉，并招揽同志，开创之功，炳耀社史。此外吴隐也极具商业头脑，早年即在上海开设了"西泠印社"店号，先后集拓出版了数十种周秦两汉古玺印谱和明清流派名家篆刻印谱，以及金石类和印学理论典籍。还研制生产出色艳质佳的"潜泉印泥"，广受印人青睐。吴隐以精明的商家眼光，充分利用上海浓厚的人文气息和繁盛的商业优势，不遗余力地打造西泠品牌，在获得个人商业利益的同时，对传统篆刻艺术的传播和历代印学知识的普及，并对西泠印社早期规模的扩大，知名度的提高，起到了极大的推动作用。

同时吴隐也是一位精通书法、篆刻的艺术家。"先东坡游赤壁一年潜泉开六得五"一印为吴隐自寿之作。印文中"先东坡游赤壁一年"是指与苏东坡贬谪黄州时夜游赤壁，干支年相同的壬戌年前一年，即辛酉年

（1921），吴隐虚岁五十五。据边款该印刻于是年元日，正"风信梅蕚，云书芝英，丽纪岁华，镌兹寸琼"，透露出吴隐无比舒畅的心情。该印师法吴让之白文印，不仅线条充满着笔墨韵律，运刀更是冲披轻削，轻浅取势，收放自如，看似若不经意，实则已达到了出神入化之妙境。吴隐解人，此印已入让翁之堂奥，加上错落有致的留红，使全印风神卓逸、婉畅多姿，不愧为近代印坛中研习让翁一路之妙品。

吴隐不仅善摹吴让之印风，从其遗存无多的印作中，尚有取法大篆古玺、浙派与吴昌硕风格的作品，皆气局深邃，高古渊懿。对于在提高西泠印社影响力和在印章文化产业上取得双赢的这样一位西泠耆宿，吴隐在篆刻创作上能取得如此成就，使后人更增添了对他的敬佩之情。

吉金、两汉镜铭及碑版、砖瓦、石刻等金石文字，眼界极其开阔。其中较集中的是模拟吴让之与吴昌硕的印风，神形相近。

"臣鹗大利"边款称"吴让之仿刻汉印，专学静穆一脉，冰铁师之"，虽道明师法渊源，然而我们今天欣赏此印，实为此印上溯让翁、近承缶庐法乳。其差别在于该印虽笔法峻健流畅，书写笔意浓烈，但若论线条与用刀，刀痕显露，深刻淋漓，与让翁披削浅刻有异，倒是更贴近吴昌硕早年摹刻让翁之作，而吴昌硕的线条相对较深，是为了其后期做印预留空间，再辅以钝角厚刃，使印作获得雄浑高古、斑驳苍莽的效果。相比之下，王大炘的"臣鹗大利"能兼得两家神韵，厚虽不及仓老而比让翁则过之。王大炘在取法"金石气"上表现出一股苍润古穆，而又不乏书卷气的风格，深获晚清名士及书画家廉泉、陶湘、端方、盛宣怀、章钰等人的激赏。

王大炘　臣鹗大利

王大炘　臣鹗大利

印坛曾将吴昌硕（苦铁）、王大炘（冰铁）、钱厓（瘦铁）并称为"江南三铁"，其中吴、钱二人为师生关系，如雷贯耳，王大炘却随着时光流年，在人们的视野和记忆中逐渐消退。

王大炘为吴县（今江苏苏州）人，二十余岁迁居上海。因精于岐黄之学，以悬壶为生。年轻时曾向同寓姑苏的吴昌硕请益，并深究缶翁的篆刻技法。郑文焯记载其所刻"瘦碧"两字，缶老见之竟误以为是其亲笔。此外王大炘又博采旁搜，多方取资，刻印远绍战国古玺、汉魏官印、封泥及元押，对朱简、汪关、丁敬、黄易、邓石如、吴让之、吴咨、赵之谦等明清名家的经典作品，研读磨勘，用心体会。又广涉商周

褚德彝　梅王阁

褚德彝　梅王阁

褚德彝为近代著名金石学家、篆刻家。原名德仪，后为避清逊帝宣统溥仪名讳更名德彝，人称褚松窗、褚礼堂。精于金石碑版考据，曾入晚清名臣、大收藏家端方之幕，并结交了黟山派篆刻大师黄士陵，得以眼界开阔。辛亥革命后移居上海，与张祖翼、吴昌硕、赵叔孺、王福庵等交善。楷书宗褚遂良，隶书师法汉《礼器碑》，瘦劲秀雅，功力深厚。因善鉴定，金石藏家求题跋文者络绎不绝。也精篆刻，取径浙派，旁涉周秦两汉。去世后好友张鲁庵、秦康祥与其哲嗣褚保衡

辑其刻印百余钮成《松窗遗印》两册行世。

"梅王阁"刻于光绪二十四年（1898）闰三月，褚德彝才二十多岁，艺坛熟知的梅王阁主高野侯此时才十一岁，所以此阁非高阁。据边侧上款中得知，该印是褚德彝刻呈一位"于畴先生"的。落款称"礼堂用叔盖（钱松）法"，然据印作的篆法与简洁明快的波磔短切刀法，实与西泠八家的陈鸿寿、赵之琛等更为接近。

浙派篆刻自丁敬开创以来，经过两个世纪的发展，已成为传承脉络清晰，最具艺术共性与地域特色的印学流派。晚清以来，初涉篆刻者无不以浙派为入门台阶，大名家赵之谦、吴昌硕、齐白石等也未能免俗。"梅王阁"一印也透露出褚德彝早期的习印经历，所作篆法纯正，结字洗练，用刀清劲，章法疏密有致，颇得浙派峭丽隽秀之韵。另从欣赏《松窗遗印》后获悉，褚德彝篆刻取法颇为广泛，像黄士陵与古玺、汉白、殳篆印等风格，运刀皆驾轻就熟。此外单刀篆书边款仿《三公山碑》，率真古拙，为他人谱中所未见。惜褚德彝在上海"孤岛"时期生活拮据，最后在贫病交加中不幸逝世，所珍藏的金石碑帖与古物也烟消云散。

童大年　心安是药更无方

童大年　心安是药更无方

童大年号金鳌十二峰松下第五童子，是崇明人。尊翁叶庚公，博学嗜古。三兄童晏，刻印也颇有名望。早慧的童大年受父兄熏染，八岁时即尝试走刀。至十七八岁时，与兄长们合刻了《无双谱》《剑侠传》印章，并将数十斤青田原坑石料，剖分成数百方大小各异的

印材，印石六面刻了磨，磨了刻，三翻四复，乐此不疲。

童大年篆刻不囿于某家某派，取法路数极为宽博，可上追周秦两汉，下涉皖浙诸子，并近参徐三庚、赵之谦、吴昌硕等大家，晚年又善于撷取商周金文、两汉碑碣、瓦当、封泥、砖文等古文字入印，在创作上表现出颇为放怀恣性的状态。1934年上海西泠印社出版了《现代篆刻》，其中第八集《童心龛印存》为童大年专辑，与赵叔孺、王福庵、唐醉石、方介堪诸家并驾齐驱，可见童氏在当时印人群体中的地位声誉之显著。

苏东坡《病中游祖塔院》七律中有"因病得闲殊不恶，安心是药更无方"联句，因童大年字"心安"，遂改为"心安是药更无方"，以大篆与古玺形式为之。童大年精研六书，于殷墟甲骨、商周籀篆及两汉分隶之学用力甚勤，创作大篆一类印作也得心应手。此印篆法精准、古雅，线条起讫处以尖笔为主，给人以镂刻的畅达爽健感。至于章法，则沿用了徽派、浙派中大篆印平稳布局的形式，作三二二平行排列，印面的疏密关系主要依靠篆文的字构形状与相邻近篆文之间的空间自然产生，不作大开大合的错落变化。印作古茂渊雅的金石意趣，主要依赖古文字本身特有的上古时代气息来呈现，也为当时古玺类印章创作之常规手法。

童大年效法范围广博，诸体兼善，如十八般武艺，皆能上手。但由于理解及变通力的局限，创作始终处于泛而不专、作而不创的阶段，数十年之后其名声已远逊于同时代的赵叔孺、王福庵诸家。

赵古泥　赵石私印

吴昌硕篆刻艺术在近代印坛上影响深远，除了其本身具备雄厚的创作实力，开拓出前无古人的新境界之外，另一颇为重要的因素就是缶门子弟众多，流派传承后继有人，艺术生命得以代代赓续，影响至今。然而从艺术发展角度来观察，印人的艺术风格越是强

赵古泥　赵石私印

烈，其追随者越难突破牢笼。缶翁弟子大多被乃师的万丈光芒所掩盖，唯有个别禀赋卓荦、别具慧根的勤学善悟者，师其意而不泥其迹，个中翘楚即为不泥古、不泥师的赵古泥。

赵古泥年轻时受吴昌硕弟子李虞章发蒙，又从常熟著名收藏家沈石友游。二十余岁篆刻摹仿缶翁，之后又从《郑庵所藏封泥》《十钟山房印举》中广吸养分，并博涉吉金、陶文、砖瓦等古文字。缶翁慧眼识才，乐掖后辈，认识赵古泥后立言"当让此子出一头地"，赵古泥也没有辜负乃师的厚望，通过不断探索，开创了虞山新风。

"赵石私印"为赵古泥成熟期的代表之作，篆法多取缪篆一路，不仅将缶翁篆法变圆为方，并常将印文左右竖画向两侧稍作岔开，辅以爽利的冲刀，使印文呈上窄下宽、方棱出角的梯形状，字构安稳如山，气息宽博雍容，充满着一股凛然不可侵犯的威严之气，也形成了个人面目。

邓散木在《篆刻学》中"轻重"一节揭示了"虞山派"篆法的一个主要特点，曰："凡全印文字，笔画繁简相等者，如嫌不分轻重，易成板滞，则可使左右略重，中间略轻，或中间略重，左右略轻，以救其失。"具体表现在像线条外宽内细或外细内宽，成渐变式的变化，这在"赵石私印"的"私印"二字中有所展现。此外该印中"赵"字"土"下横画增加的折笔，已是赵古泥标志性的篆法。

赵古泥生前作品受到世人追捧，像民国元老于右任游虞山时曾专访赵古泥，请其镌印，并赋诗相赠。赵古泥开创的"新虞山派"因面貌新奇，又富装饰性，从者如云，弟子邓散木、汪大铁、唐俶、李溢中、濮康安及其女儿赵林等，皆名噪一时，影响力波及至二十世纪八九十年代，已成为篆刻史经典的一部分。

赵古泥　虞山沈煦孙字成伯号师米鉴藏金石印

赵古泥　虞山沈煦孙字成伯号师米鉴藏金石印

赵古泥得意弟子邓散木曾将师祖及其师印风概括为"吴主圆转，赵主廉厉"，颇得要旨。赵古泥朱文印得力于两汉封泥与吴昌硕，只是将原先妙手偶得的不规则封泥边栏，略趋于规整化。赵古泥往往取底边和边栏中一侧作宽厚方形状，与其他残细的两边形成对比，并产生立体感。为了达到去除平整呆板和局部透气等效果，他在边栏上作大胆、明显的敲击残破，与缶翁主张的"既雕既琢，复归于朴"迥异。

界格粗朱文印是缶翁篆刻创作的常用形式之一。赵古泥的"虞山沈煦孙字成伯号师米鉴藏金石印"十六字印同时也明显借鉴汉砖铭文，是为同里鉴藏家师米斋沈煦孙所制。印作界格，能使字字井然，章法

规整有秩序，尤其对一些章法块面容易紊乱或过于齐整的多字印能起到很好的调节作用。此印章法上，赵古泥将印文或移位、或粘边、或腾挪、或残破，或顶天立地，或宽舒裕如，可谓妙手迭出。如"山"字参融金文的三角重笔，"孙"字左右部首分离的姿态，"师"字的上下错落，"米"字的斑驳和"石"字的腾跃与下面"印"字不同方向的粘边等，变化莫测，令人击节。原先欲起到整肃规范作用的界格线，经赵古泥巧妙残损处理后显得愈加古拙，不仅增强了印作的层次感，也打通了印文之间的气脉，界格线也完全融为印文线条的一部分，别具一种天然自得之逸趣。缶翁"道在瓦甓"的艺术追求，也在赵古泥此印中得到了很好的诠释。

易大庵　大庵居士孺

易大庵　大庵居士孺

易大庵为黄士陵的入室弟子，肄业于广雅书院，曾留学日本。日后与同道在广州与京城先后组建"濠上印学社"与"冰社"，为光大印学，倾其所能。易大庵除精通篆刻，于音韵、诗词、佛学、书画等都有很高的造诣，是一位典型的复合型文化艺术人才。

易大庵早年篆刻以黟山为旨归，所作精严古雅，深得乃师精髓。自中年后，易大庵在李尹桑劝导下开始专攻古玺，又遍览封泥、古陶、凿印及周秦两汉金石文字，丰富的阅历和审美趣味的转变，使其创作开始向大写意印风发展。特别是白文印刻意强调细劲线条在大面积红地上超强的对比性和视觉冲击力。"大庵居士孺"为易大庵变革后的代表作，已完全摒弃"黟山派"最基本的完整、光洁特征，呈现出一种乱头粗

服式的豪放风格。"大庵居士孺"依托汉魏将军印的章法排列，印文上下错落。"庵"字的天然篆法、"士"字的下沉和"孺"字"子"部的提升，使印作避免了产生方形生硬的红底。"孺""居"二字的残破幽渺高古，不仅增强了左上角章法的紧密感，并与简约的"大、庵、士"取得强烈的疏密对比。全印以凌厉的单刀法为之，已将古玺的疏朗空灵与凿印的纵横率意于不经意中结合在一起。此印最令人称奇的是底部"U"形留红宽度已突破了传统欣赏的比例尺寸，产生了惊心动魄的视觉效果，极具现代美术中夸张、前卫的风格。

易大庵　孝谷孺公

易大庵　孝谷孺公

易大庵晚年侨居沪上，以鬻书刻印自给，所作篆刻开合排闼，章法前卫。"孝谷孺公"也为其自用印，与"大庵居士孺"中印文向上腾跃之势不同，其章法布局呈倒"匚"状，超乎寻常宽边留红从底部移向左侧，与"孺""公"间的疏处相贯联。是印刀笔酣畅，线条不计工拙，充满着一股奇峭、孤拗之气，侧面宽厚的留红更赋予印作强烈的立体效果。

易大庵是一个从"黟山派"入，复从"黟山派"出的典型成功案例。其大胆逆向求索，在传统的形式中，以不拘一格的布局和率性灵活、锋利刚健的刀法，擅长用古玺疏朗空灵、参差敧侧的布局，与凿印纵横率意的线条相组合，来追求一种破碎、荒率中的稚拙感与质朴感，开创了写意派篆刻中一个全新的形式，历史功绩也要明显高于"黟山派"中恪守师门的其他印人。易大庵篆刻受到时人的广泛赞誉。邓散木曾言："拟古玺要有踏天割云气象，大庵居士死后，遂有佳人难得之概。"

罗惇曧也赞云：“吾见能为古玺逼真先秦者，独大庵一人而已。”沙孟海更是在《沙村印话》中将易大庵与吴昌硕、赵叔孺、黄士陵誉为近代印坛阴阳四象，言易大庵散朗，为少阳，乃师黄士陵隽逸，则少阴也。见重如此，绝非偶然。遗憾的是易大庵晚年处境渐趋窘迫，加上性格孤峭，拙于谋生，以致“名愈高而贫益盛”，在穷困中遭数病侵袭而逝，令人痛惜不已。

赵叔孺　鹤壶精舍

赵叔孺　鹤壶精舍

陈鸣远，号鹤峰，是清代康熙年间宜兴紫砂名艺人，开创了壶体镌刻诗铭之风，极大地提高了紫砂壶艺的艺术价值和文化价值，所制茶具、雅玩达数十种，无不精美绝伦，为世所重。民国收藏家经伯涤嗜古精鉴，曾得陈鸣远为杨崑木太史手制砂壶，欣喜无比，因颜其所居曰“鹤壶精舍”，嘱赵叔孺刻二印，赵氏一以界格朱文为之，另拟汉铸白文为之，此即为后者。

赵叔孺白文印多受赵之谦与两汉印的影响，印面布局匀落，朱白对比醒目，如“平生有三代文字之好”“伏跗室”“五百图书之室”等，大疏大密，醇古且聚散有致，得拟叔精髓。而像“鹤壶精舍”一路满白文，均满精谨，茂密融和，也为赵叔孺的拿手好戏。为了打破密结不透、因满至塞的弊端，此印的章法处理略施小计，改变“壶”字上端篆法，使“鹤、壶”二字之间留出两块小半圆的红底，在排叠、茂密的笔画中带来了一对可贵的透气眼。与此同时，赵叔孺又将“舍”字的“人、舌”在趋于规整之中作了巧妙的处理，即将原本“人”部两侧作折笔，“舌”上端篆为三角形，由此在笔画之间产生了一些不规则且

稍宽于其他印文线条间隙的红块，又与印作四周留红边线贯通，气脉流走，神畅韵远。印学界的至理名言“疏可走马，密不容针”是有针对性、辩证性的，在仿两汉铸印满白文中，如一味机械式地追求排叠茂密，会坠入虽整齐却刻板的窠臼。而赵叔孺此路印作，舒和雍容，中正冲和，呈现出落落大方的和谐静态之美，而其细微处也需细思深研。

沙孟海曾称：“安吉吴氏（昌硕）之雄浑，则太阳也；吾乡赵氏（时枬）之肃穆，则太阴也。”概括地道出了一猛利粗犷，一平和渊雅，两者截然不同的风格特征。民国海上印坛，吴昌硕与赵叔孺被誉为“一时瑜、亮”，而赵叔孺的精谨醇古一路印章，更受到传统的书画家、收藏家喜爱。

赵叔孺　破帖斋

赵叔孺　破帖斋

陈巨来的元朱文印，雍容妍丽，珠圆玉润，每每为世人称赞，实际上他的老师即赵叔孺。

赵叔孺“破帖斋”一印篆法取径秦篆及李阳冰《城隍庙记》等玉箸一路，结构谨严，气象堂皇。三字章法分为自然的两排，安稳妥帖。其中“破”字独立，仅与“斋”字右侧微微相连，以作依傍。“帖”字“巾”部左右两侧竖笔收缩，放长圆润细劲的中笔，与下边框连贯，加上“占”右侧的搭边，全字既疏又稳，即离即合，端庄自然。左侧的“斋”字极尽巧思，将原本平行的五根下垂线条，在长短、欹斜上作不同的处理，使“斋”字重心上提，畅朗其下，加上三个伞状的三角形部首，均起到调节印面空间分割变化之用，

也为此印最见功力之处。"破帖斋"一印平中寓动，和谐中有对比，给人既规整又参差欹侧的韵律变化之美，而这种对比变化又是不激不厉、冲和从容的。印文与边栏皆不作强行搭边，且留有较宽的间距，使全印气脉贯穿流畅，气韵疏朗，也为元朱文与王福庵铁线篆印的不同之处。加上挺秀清净的刀法，匀落圆健的线条，全印不论篆法、布局，匀称整饬，可谓"增之一分则太长，减之一分则太短"，不愧为近代元朱文印中的典范之作。

赵叔孺曾于"南阳郡"元朱文印款中言"宋元人朱文近世已成绝响"，综观晚清民初印坛，善此道者颇鲜。赵叔孺有感于此，极力推广，并亲手创作了"瞻麓斋""净意斋""古鉴阁""虚斋墨缘""云怡书屋"等诸多元朱文精品。经其训导指授，弟子陈巨来主攻元朱文，方介堪主攻鸟虫、玉印，叶潞渊主攻汉铸，三人皆取得了卓越的成绩，这与赵叔孺因材施教的开放式教育是密切相关的。

赵叔孺 序文铭心之品

赵叔孺 序文铭心之品

此印是赵叔孺为印章鉴藏家俞序文所作。从边款记录可知，俞氏珍藏其外祖傅以豫遗留的明代汪关《宝印斋印式》二册，"序文珍之重于头目"，嘱咐赵氏刻此印以施册首。叔孺"习心静气，略参尹子刀法"而成，使"拙印竟附名迹以传，何幸如之"。印章的对象与用途，及镌刻者的创作态度与水平的充分发挥，决定了此印也成为了一件不可多得的"铭心之品"。

赵叔孺擅长铁线元朱文，而此印篆法笔画转角处则显方折。如"序"字"广"部与中间双口，"文"字外框，"心"字的三个转折，"铭"字的单口与"品"字的三个"口"部等，俊朗劲健。加上"文""之"二字左右竖笔所施"束腰法"后塑造出的优美曲线，均与圆润婉转的元朱文篆法有别。章法中"序""心"重心上提，旷朗其下，与"铭"字"口"提升后留出的下部空间，以及"之"字收束后的左右留空，互相呼应。"序""心"二字中细劲修长、舒畅流美的神来之笔，线端尖利，寓有微妙的笔意变化，成为全印最生动悦目之处。"序"字右上角与"品"字左下角的边栏残损，分别打破了小块面的闭塞闷气和与印边的平行雷同。印文与边栏的连接点更作精心考虑，如"文"字的四个垂笔两连两离，雍容大气。"心"字弧笔与边框线断意连，韵味无穷。"序文铭心之品"一印疏密有致，雅妍精严，运刀细腻，秀挺灵活，线条起止清爽，不温不火，富有弹性，给人以美的享受。

赵叔孺 四明周氏宝藏三代器

赵叔孺 四明周氏宝藏三代器

赵叔孺篆刻初从浙、皖两派入手，再由赵之谦而上溯追踪秦汉。自谓"平生有三代文字之好"（赵氏印文），因长期接触商周钟鼎器铭，使其具备了丰厚的金石学识，为海上艺坛所重，像周庆云等收藏家之彝器精品均经赵氏法眼定夺。赵叔孺于战国古玺及三代文字潜心钻研，善于采撷彝器铭文入印，风格别调，化古为新，并于边款中常常注明印文出之何器何铭，

古器来源丰富，令人心折。

　　"四明周氏宝藏三代器"印文袭用商周器铭，粗看似无法，细观九字分三三三排列，章法错落参差中自有矩矱。如左右两列印文重心连线为垂直方向，而中间一列则从右上向左下略倾斜，布局微妙，平中有奇。"四、氏、三、代"四字笔画简约，疏空自然，与"周"字周边的留空对应成趣，也与"明、宝、藏、器"等字的结密成疏密对比。篆法中，"四"字四个横画似钢钉，长短不同，线端钝锐各异，并与"三"字成双角呼应。"氏"字圆弧笔画生动劲健，不仅与左右"三""四"二字平直笔画对比强烈，更与"明、藏、代、器"各字的流畅圆转、弹性柔韧之弧笔遥相呼应。全印宽边细文，内外对比醒目。线条光洁匀净，如发刃新硎。章法实中有虚，繁而不乱，印文气韵相贯，篆势方圆相参，顾盼生姿。

　　赵叔孺此路金文印源自程邃开创的篆籀朱文印，然赵叔孺过目的钟鼎器铭毕竟丰富纯正，并经过其高妙的糅合与印化处理，使印作"渊雅闳正，瑰丽超隽"，影响深远，深获人们喜爱。

赵云壑　拜石亭

赵云壑　拜石亭

　　吴昌硕弟子赵云壑为江苏苏州人，在近代艺林有"缶庐第二"之美称。少虽贫寒，却喜好丹青，先后师从许子振、任预。因癖嗜缶翁的写意花卉，而立之年经苏州画家顾潞介绍，拜入缶门习艺。清末移居海上鬻艺，于缶翁之书画印章，咸加采摹，广事研求。所作梅兰竹菊及各式花卉蔬果，古艳明丽，"置之缶

叟固不能辨"。赵云壑的石鼓书法及行草、隶书各体，皆得缶翁真髓。篆刻辑有《壑山樵人印存》，仍不脱缶门，但对于传统秦汉玺印，其颇具见解，称："以一意追秦而终不是秦，一意摹汉而终不是汉……而所谓苍莽、浑古、爽直、洒脱，无一毫做作气者，仍与之息息相通，罔或敢背道而驰焉，则谓之非秦非汉也可，谓之亦秦亦汉也无不可，余固无容心也。"可见赵云壑是深知治艺贵在取神不在貌的，只因浸淫乃师风格日久，身不由己，已难以突破缶翁的笼罩。

　　"拜石亭"为赵云壑自用斋馆印，刻于1932年，行书边款曰："石涛我私淑之，石溪我宗仰之，米颠拜石我窃效之，愿筑拜石亭以终老焉。"点明此石为三石，出典明确。是印赵云壑取擅长的缶翁石鼓文书体入印，印从书出，已得浑朴气象。至于像"拜"字下部中竖，"石"字左弯，"亭"字五个垂笔线端等，仿效书法中的涨墨效果，完美体现了石鼓文书法古朴浑雅的笔墨情趣，将缶翁篆刻中一贯的高浑苍朴、奇肆雄劲的艺术特色也展露无遗。如此恣肆烂漫的线条，也可通过观察印面来感受其冲中带切的用刀技法与做印本领。要知残破也是缶翁一脉大写意篆刻中必不可缺的"佐料"，所用手法不拘一格，增添了印作的虚灵感与韵律感，使印作进入了"既雕既凿，复归于朴"高超的艺术境界。

经亨颐　亨颐

　　经亨颐是近代著名教育家、书画篆刻家，先后担任浙江两级师范学校、浙江第一师范学校、中山大学校长和北京高等师范学校教育长、浙江省教育会长，1931年后出任全国教育委员会委员长，在教育界可谓位高权重。经亨颐于公暇还潜心书画篆刻创作，在上海广结艺友，并与陈树人、何香凝创立"寒之友社"。经亨颐不仅为人耿介爽直，还善于篆刻。六十揽揆之际，将历年所镌自用印辑为《颐渊印集》，世人得以窥其全豹，"亨颐"即为是谱首印。

经亨颐　亨颐

吴涵　八十开一

吴涵　八十开一

"亨颐"一印为粗朱文印式。在晚清以前，粗朱文一直被印人视为畏途。在长期类似朱文印"其文宜清雅而有笔意，不可太粗，粗则俗"的审美理念笼罩下，像周应愿《印说》中的"刻阳文须流丽，令如春花舞风；刻阴文须沉凝，令如寒山积雪"之类印语已深得印人之心，成为他们朱白文创作的基本指导方向与依据。经亨颐同时期的赵叔孺、王福庵等，也以细朱文为专长，广受市场欢迎。而像吴昌硕苍浑一路的粗朱文，在民国印坛尚未被艺坛与收藏界普遍接受。经亨颐慧眼独具，篆刻创作上溯秦汉玺印，粗朱文形式占有较大比例。"亨颐"一印布局依篆法将二字拆分为"臣、页、亨"三个宽度相近的部分，且"亨"字右上连边，"颐"字左侧与边框平行处则破边，看是平常，实大朴不雕，独具疏朴古趣。此印线条厚而不滞，结字宽博沉雄，于平实中见朴茂，呈现一派雍容宽博的正大气象。

经亨颐对于个人篆刻创作颇为自负，曾称："吾治印第一，画第二，书与诗文又其次也。"实际上经亨颐所作尚属文人学者型印作范畴，白文印未脱两汉藩篱，朱文印除类似"亨颐"等粗线条之外，尚有取法大篆、汉隶与吴让之等形式，未有突出的创新部分，倒是其"奇态百出"的《爨宝子碑》楷书边款，别具风采。"亨颐"的阳文《爨宝子》风格边款兼带界格，也明显受到赵之谦边款的影响，形同而字异。此类边款也得益于经亨颐的《爨宝子碑》书法，使书印相得益彰。

吴涵为金石篆刻大师吴昌硕次子，幼承庭训，颖悟不凡，曾从常熟沈石友习诗。光绪末宦游江西，官至万安知县。民国初又远至太原、哈尔滨、温州等地，服官多年，在沪上与王一亭、王个簃等书画家皆交好。吴涵善诗文，通六书，工丹青，隶书深得《张迁碑》神韵，篆刻笃志乃翁印风。唯其四十岁前后仕途得意，精力所囿，创作实践为数有限。

"八十开一"意谓人生第八个十年开始的第一年，即七十一岁。据边款文字"甲寅元旦，谨为大人刻此，晋颂冈陵。男涵，知"。是印作于1914年，为吴涵恭贺尊翁七十一岁所制。过去曾有人误认为"八十开一"为八十一岁，实为望文生义。该印四字三简一繁且字构左右对称，"八、十、一"三字变化又甚少，章法排列不易，颇考验印人的变通能力。在此吴涵以擅长的缶翁粗朱文一路为之，篆法开张，竭尽穿插为能事，并将"十"字重心提升、拉长，中竖一笔长距离地插入"八"字中空，使左侧构图平面分割自上而下节律疏密不一，起到"疏—密—疏"的纵横交错变化之感。而单笔"一"字，以斜势侵入"十"字左下空间，使印文互相依存，气贯势连。而"八、十、一"三字的疏朗与"开"字又形成自然的疏密对比。宽厚、古拙的吴家封泥式底边，敦实安稳，既起到烘托全印的效果，也使诸多疏空不会流走、松散。

沙孟海先生曾言："（吴）臧龛印法多用缶老中年以前体，余每以此辨识大小吴真伪。"吴涵近水楼台先得月，以缶翁提炼后的成熟风格与技法为模拟平

台，但又不是全盘承袭缶翁的样式，只是撷取个别朱白文的典型印例来重复创作。传吴涵与缶门高徒徐新周为吴昌硕晚岁最为理想的合作者或代刀人，而其刻款之法与乃翁则大有区别。

李苦李　六枳亭长

李苦李　六枳亭长

现代艺坛中闻名遐迩的王个簃先生，其早年拜入吴昌硕门下，而推荐他的这位乐掖后进的伯乐，即为缶翁高弟李苦李。

李苦李原籍浙江绍兴，生于江西南昌。其父镜湖公曾从赵之谦游，时而染翰操刀，李苦李幼受熏陶，嗜好书画篆刻，打下了一定基础。光绪三十年（1904）李苦李应艺友诸贞壮之邀到江苏南通，供职于翰林墨书局，并一度与侨寓南通的陈衡恪相交，谈艺论印，甚为契合。1917 年夏，李苦李入缶门，奉手请益，日有所进。缶翁在其印册上题辞勉励道："统观诸作，具见苦心。白文佳处，已能达到；朱文宜加努力。封泥蜕本，当时时玩之，必有进步。刻印只求平实，不必纤巧，巧则去古雅远矣。吾知苦李胸中必谓然也。"在接受缶翁教诲指点之后，李苦李日夜覃研，不数年，印艺更上层楼。

"六枳亭长"为李苦李的代表作，曾得缶翁的亲笔墨书点评，曰："古意弥漫，佩服！有气有情，团成一片。浅学者所未能，知天下英雄使君与操，吾亦云然。"对弟子的成就表示首肯。李苦李篆刻以缶翁为指归，"六枳亭长"四周印边、印角又完全突破篆刻创作中常规的求方求圆等固定形式，做成上窄下宽，稳重、古厚的梯形状，并将古印乃至摩崖石刻中自然磨损、风化产生的

无意识残破，转变为创作中理性的把握。如"枳"字右下部大块面的崩裂，及"亭"字下端与"枳""长"的细小残连等，既不过多损伤印文，又充分呈现古意。若有若无的印框残边，变化丰富，苍厚古穆，既为印作增添了一股金石之气，又增加了边线的变化。

李苦李生前颇受缶翁期许，然而其身后却逐渐湮没无闻，不仅是因为兵燹战祸使作品遭到毁损，与其篆刻作品同乃师风格过分相近，个性不显也不无关联。但作为近代海上篆刻的研究，李苦李亦是一位不能被忘却的印人。

金城　侯官严复

金城　侯官严复

近代名画家金城为浙江湖州人，生于北平，卒于上海。早年留英攻读法律，民国初任众议院议员、国务院秘书。性喜绘画，山水、花鸟皆能，兼工篆隶与刻印。1920 年在北平与周肇祥、陈师曾等创办中国画学研究会，任会长。画会以"精研古法、博采新知"为宗旨，在西风东渐、西画风靡艺坛之际，提倡保存国粹，组织画家研习、临摹宋元以来历代名家，积极培育绘画人才，大力开展传统绘画教学与研究活动，并组织研究会画家参加中日绘画联合展览，在北平画坛产生很大影响。金城逝世后其子金开藩克绍箕裘，与金门弟子创办"湖社"与《湖社月刊》，影响颇广。

"侯官严复"朱文印是金城为清末学界极具知名度的资产阶级启蒙思想家、翻译家和教育家严复所制，

据边款"癸丑十月下旬，几道先生属刻名印"，可知金城刻于1913年，时严复辞去北京大学首任校长一职未久，出任总统府外交法律顾问，金城也在北平任职。该印以较为端方的汉篆入印，每字中略施弧笔，既体现书法笔意，又于方劲峻整之中求得变化，力避传统章法中横平竖直的平铺直叙。其中像"侯"字上端"S"形的婉转之笔，和"严"字异化后的右下"攵"部斜笔，以及"复"字"彳、夂"部等，笔力遒劲，自然从容，所制"志气和平，不激不厉，风规自远"，正合前人的"篆为至正，刻为大雅"一说。

金城篆刻虽流传无多，从遗存的一些手刻和自用印风格来观察，其审美仍倾向于传统篆刻一路。白文宗汉，朱文参融赵之谦、黄士陵之意，散发出一股高雅的书卷之气。与其绘画注重师古、仿古，追求典雅清逸的创作理念如出一辙。坚守国粹阵地的金城在绘画上如此，在篆刻创作中无显著的创新之举，也就不足为奇了。

苏涧宽　嗜酒悖乱骨肉忿争

苏涧宽　嗜酒悖乱骨肉忿争

近代金石博古图中有"原器写真"一法，是"以墨笔摹写钟鼎彝器全形，毫发无遗，花纹款识，宛然逼真，旁及泉币、印玺、砖瓦、泥封、龟版、碑碣"。晚清以黟山派篆刻大师黄士陵为翘楚，至民国间则以西泠印社早期社员苏涧宽为代表，被誉为"黄牧父后一人而已"。"原器写真"类似素描，器形具透视效果，墨色层次分明，古意盎然，与"全形拓"有异曲同工之妙。在照相术广泛应用到金石学、考古学领域之前，"全形拓"与"原器写真"是为古代彝器器形保存传古的主要方式。

此外苏涧宽还擅长篆刻，喜撷取古代名篇奇文入印。所作远绍秦汉玺印，近得吴让之、赵之谦之遗矩，又追摹吴昌硕印风，博采众长，卓然名笔。《太上感应篇》为道家劝善之书，"嗜酒悖乱骨肉忿争"即为其《太上感应篇印谱》中的一方，该谱辑于1923年，为苏涧宽中年代表作。"嗜酒悖乱骨肉忿争"一印章法参照明人印式，八字列成四排，而篆法与线条则取魏晋凿印，并融悲庵之趣。如"乱"字右侧的大块留红和"肉、争"等字取简约篆法所产生的自然疏空，使印作既活泼自由又耐人品读，加上劲健险峭的刀法，恣纵率真的篆法，疏密有致的布局，使印作骨格清劲峭丽，英气骏迈，古奥之中得新奇之旨。如撇开印谱内容，苏涧宽该谱印作博采众长，可圈可点者不在少数。像取法战国古玺、古匋封泥及瓦当、秦权、兵器、汉灯、碑额等形式，奇诡多姿，应有尽有，可见苏涧宽在传统篆刻印式上不断开拓的可贵精神，而《太上感应篇印谱》也反映了当时的社会文化背景与人文思想。

高时显　高野侯

仁和高学治与西泠八家中的赵之琛相熟稔，据说赵氏曾为其刻印达千百钮，精品连连。传之高尔夔及其六子，一门风雅。高氏兄弟皆以书画名重一时，其中最有声望的当属高时丰、高时显、高时敷昆仲。

高时显，字欣木，号野侯。光绪二十九年（1903）举人，喜绘梅花，收藏古今名人梅花作品甚夥，自署"五百本画梅精舍"。又倩人刻印"画到梅花不让人"，每每钤于画作上，颇为自负。"高野侯"一印为高时显自镌，为传统经典的汉私印一路。该印章法整饬稳健，疏密自然。线条劲健峻挺，间距匀落。该印篆法端方平直，与玉印的圆润均衡有别。同样的秀丽典雅，汉

高时显　高野侯

玉印呈现出一种雍容绚丽、华美婉转之美，而"高野侯"则是一派古茂妍雅、中正冲和之美。

高时显与其兄弟皆属于纯粹的传统印家，与晚清以来崇尚追求个性风貌的吴昌硕、齐白石等，在艺术审美观上存在明显的差异。高时显等奉秦汉玺印为圭臬，以传承经典为矩矱，延续着元明以来一些文人篆刻家世遵代承的"印宗秦汉"这一四字箴言与美学原则，对认为非正脉的"取巧矜奇"之作持排斥态度，甚至对皖派优秀传人吴让之，高时显在魏锡曾编辑的《吴让之印存》题跋中评定为："完白（邓石如）使刀如笔，必求中锋，而攘之均以偏胜，末流之弊，遂为荒伧，势所必至也，吾固谓攘之名家而已，非若完白之可跻大家之列也。"也系时代与个人审美所限。

黄少牧　华阳王氏椿荫堂宝藏

黄少牧　华阳王氏椿荫堂宝藏

黄少牧为晚清篆刻巨匠黄士陵的长子，生母早逝，由黄士陵亲授其诗书兼金石文字、书画篆刻。光绪二十八年（1902），黄士陵应湖广总督、金石家端方之邀赴武昌，参与编纂《陶斋吉金录》及续编，年轻的黄

少牧侍父前往，绘制鼎彝全形拓。民国初黄少牧一度寓居北平，与名流袁寒云、徐森玉、寿石工等交善，后任江西南城、永丰等地县长，又曾在南京侨务委员会供职。

因黄士陵长居广州，父子聚少离多，黄少牧而立之年牧翁又去世，在艺术创作上升阶段遗憾地失去了一位重要的导师。黄少牧刻印选择"黟山派"成熟期最具代表性的仿汉白文与汉金文一路进行模仿，起点很高。然而艺二代们视承袭父辈印风为己任，以复制部分作品为终极目标，因缺乏沉淀于优秀传统经典的起跑过程，又被惯性思维束缚了创造性，很难摆脱黟山印风的窠臼，对传承来讲是件幸事，对发展而言仅为守望。

"华阳王氏椿荫堂宝藏"一印为标准的"黟山派"朱文印，篆法取径汉代金文，并将汉金文线条中细劲光洁和变化灵动之美感，用黟山派特有的、爽利的薄刃冲刀，完美体现出光洁妙能、秀雅峻拔的艺术效果。此外个别篆法如"阳"字"易"和"藏"字"戈"部等处的欹斜，也是黟山派惯用手法之一，动作微妙，意在打破印作横平竖直的平板局面。全印宽边细文，在视觉上形成对比。"王"字中竖与"堂"字上端一笔皆由细变粗，轻重有别，也是"黟山派"朱文一路常用的变化手法，线条独具契刻感与金石气。该印若置于牧翁谱中，观者恐也难分轩轾，达到以假乱真的效果，可见黄少牧功力之深。

黄少牧于1935年将乃翁手刻近九百方，委托上海西泠印社出版《黟山人黄牧甫先生印存》四册，末附自己刻印六十八钮。李尹桑、黄宾虹、徐文镜、易忠箓等黟山弟子与同道纷纷题跋作序，大加赞赏，对原本在江南印坛颇为陌生的岭南印风，起到了极大的传播、弘扬作用，黄少牧功莫大焉！

费龙丁　老树七十后自号古稀

费龙丁是南社和乐石社社员，也是西泠印社中唯一一位华亭籍（上海松江）早期社员。其早年与名画家

费龙丁　老树七十后自号古稀

冯超然师从名儒沈祥龙，后负笈东瀛，攻读数理及美术，归国后潜心于金石书画与古物收藏，结交杨了公、高吹万、王念慈、陈陶遗、李叔同等名流学者。亦为李平书妹婿。李氏平泉书屋中庋藏的历代名迹甚富，费龙丁近水楼台，赏其珍秘，眼界开阔。民国初，费龙丁入缶翁门墙，书法、篆刻得其亲炙。所书《石鼓文》，用笔圆劲厚实，结体古拙峻健，真力弥满，深得乃师精髓。

　　"老树七十后自号古稀"朱文印与"金山蒋树本大利长寿"白文印为对章，约创作于光绪二十六年（1900），收录于《瓮庐印》谱中。乃费龙丁为清末民初金山书画家蒋树本（卓如）古稀之年所制。此时费龙丁年逾弱冠，意气风发，虽未拜识缶翁，但从是印及同期创作的印作风格与成熟度来观察，费龙丁心仪缶翁印风已久焉。是印线条凝练，章法密中寓疏。"老"字下"匕"部有意收缩、变细，留出疏空，与"树"字"寸"下和"十"字的自然留空产生呼应。"树""后"等印文的横向随势穿插，使印作的笔势在婉转中布局愈加紧密。"号"字中线条的粗细变化，主次分明，极尽巧思。边框参照封泥与缶翁的借边、粘连等形式，手法也颇为老练。年青的费龙丁能通过不断的借鉴，已有如此出色的表现，洵属不易。拜师后缶翁对费龙丁关爱有加，他不仅为这位爱徒篆刻印章，亲授刀法，在其珍藏的秦代十二字瓦当砚上作铭，又赋《答费龙丁》长歌，为《瓮庐印策》署签、题诗，并在八十一岁高龄时亲订《瓮庐书画刻例》，竭力推荐，师生情谊甚为深厚。费龙丁也未辜负缶翁的期望，篆刻多效法缶翁中年之作，用刀涩畅并施，气息古茂浑朴，

拙中寓巧，不经意中见奇古逸趣。只因费龙丁中年后性格较为疏懒，不愿多作，若论传承缶翁的书刻艺术，当不在赵云壑等同门之下。

王福庵　愿得黄金三百万交尽美人名士更结尽燕邯侠子

王福庵　愿得黄金三百万交尽美人名士更结尽燕邯侠子

　　王福庵篆刻路数宽博，最受世人推崇的是其玉箸铁线篆多字朱文印。印文不论笔画繁简悬殊，一经其手，无不笔笔妥帖，字字着实。此类风格整饬工致，典雅娟秀，被誉为"如洛神临波，如嫦娥御风"，开近代新浙派之印风。

　　该印即为其代表作之一，句出苏东坡名篇，印文达二十字之多。全印布局茂密谨严，井然不紊。篆法婉转温润，舒卷自如。走刀圆劲稳健，一丝不苟。在此王福庵将篆刻艺术的整饬匀整、圆健秀润、细腻精微、疏密自然等诸美感相参相融，并发挥到极致，全无工艺刻意之匠气。印作精湛绝伦，无懈可击，世罕匹敌。

　　王福庵的玉箸铁线篆印与赵叔孺、陈巨来的元朱文印虽风格相类，实则篆法与气韵有别。王福庵一路以书入印，体现玉箸铁线篆书法的本质：（1）印文横画多上拱，弹性柔韧；竖画婉转，圆活流美。（2）文字重心提升居上，舒展其下。（3）印文外形或长或扁无定式，完全视章法所需。（4）印文之间随势

穿插，揖让有序，布局紧凑。另印文与边栏连接也繁多自然。（5）线条以推刀为之，精准秀丽。（6）印风妩媚流走，圆转秀丽。而赵、陈氏的圆朱文印多取秦篆入印：（1）横画以平直为主，长竖笔则垂直为要。（2）文字重心居中，笔法疏密匀落。（3）印文外形多为方形或扁状，中正仪静。（4）印文之间较为独立，即使参差也含蓄不密集。印文与印框的连接也极为慎重，充分考虑空间分割产生的视觉效果。（5）线条以冲刀为之，从粗及细，修饰而成。（6）印风雍容堂皇，古茂渊雅。上述对王福庵、赵叔孺、陈巨来细朱文之浅识，愿与同仁共研。

王福庵　山鸡自爱其羽

王福庵　山鸡自爱其羽

王福庵于民国前期供职北京政府印铸局，并任故宫博物院鉴定委员，后随国民政府南迁金陵，直至1930年辞去印铸局之职回沪，真正开始他的海上职业篆刻生涯。抗战军兴，王福庵居沪上，时有人以厚禄为饵欲聘其出任伪职，被王福庵忿然拒绝。事后王福庵奏刀，刻成此"山鸡自爱其羽"一印，以明其志。

该印切刀波磔起伏，刀痕清晰，生机勃发，变幻莫测。浙派程式切刀法的技巧被表现得淋漓尽致，也充分体现了金石冶铸的质感与魅力。篆法中以缪篆体横向取势，字形虽规整、绵密，而像"鸡""羽"二字及"爱"字中间横画等略带弧形，加上运刀顿挫，使印作平正之中寓古拙流动之趣韵。布局中因左列排

叠匀满，则疏其右列"山"字和"自"字上端，使全印呈现疏密对比变化之美。上下两条边栏稍宽，苍朴敦实，全局安稳，又与印文内外相谐相融。而左右边框细单虚灵，使四周边栏求得变幻，也使茂密的左列印文得以疏朗透气。

晚清之际浙派印风渐趋式微，私淑西泠者的作品也多程式僵化，去古日远。逮至民国王福庵出，力振颓势，终使浙派风格得以中兴，功不可没。王福庵此路篆刻得浙派之薪传，尤得陈曼生之神髓，并在此基础上作自我发展，所作典雅蕴藉，醇正含蓄。此路印式后被其高徒吴朴堂、江成之等完美继承，薪火相传，浙派篆刻艺术得以生生不息。

王福庵　戊寅夏杭县丁鹤庐高络园余杭俞荔盦平湖葛晏庐同辑劫余所藏印记

王福庵　戊寅夏杭县丁鹤庐高络园余杭俞荔盦平湖葛晏庐同辑劫余所藏印记

1937年11月至12月，美丽富庶的杭州及浙西地区惨遭日寇蹂躏，相继沦陷，也使我国优秀的文化艺术遭到了严重的摧残。仅篆刻收藏一项，大藏家丁丙的八千卷楼、高时敷的二十三举斋、俞序文的香叶簃等，均遭劫爇。唯有平湖葛昌楹传朴堂将印章窖藏，才免遭兵爇之厄。1938年夏日，四位藏家将幸存的自明代文徵明以来至民国时期的二百七十三位名家刻印一千九百余钮，倩名工王秀仁钤拓，辑为《丁丑劫余印存》二十册，共拓二十一部，于1939年春成书。

王福庵此印多达廿九字，是应葛昌楹之属所制，目的是"俾印林纪此一段雅故"。在此王福庵取印石横向长段，以端庄整饬的汉铸印为源，旁参赵之谦醒目的疏密对比，再融合娴熟的浙派切刀法，使该印茂密稳练，苍朴浑穆，神完气足，无一懈笔，叫人为之击节，可见王福庵深厚之功力。而该印的横向形式与印文内容，似乎包含着赵之谦仿效《少室石阙铭》所创作的"绩溪胡澍川沙沈树镛仁和魏锡曾会稽赵之谦同时审定印"的影子。

该印不仅是一件精妙的艺术品，它还蕴藏着王福庵与四位藏家深厚的民族文化情怀。当面对国仇家恨之际，他们以文人的方法表示抗争，并为那些曾为之梦萦魂绕的名家印作的劫后幸存而深感庆幸。而当1938年农历七月，葛昌楹兴奋地来告诉王福庵，窖藏的印章复得并完好，将准备钤拓时，王福庵"为之欢喜无量"，又在原石顶面，"再篆'历劫不磨'四字以颂之"，以边款记之。至此一石之中集朱白两面印与四面款，它与《丁丑劫余印存》一样，可视为近代篆刻史上王福庵与丁、高、葛、俞四位藏家寄托着深深爱国主义情思的实录。

醇正雍穆，古意盎然。章法则作"三三一"排列，行气连贯，字字着实，自然中有法度，寓变化。其中"聋"字上宽下窄，下部大块留空与首列"两、耳、唯"的左右疏空相通，使印作元气周流，气韵飞动。另腾跃的"唯"字与"聋"字上方飞舞的"龙"部对角呼应，充满动感，也与其他规整的印文产生一动一静的对比之美。全印刀法波磔虽不明显，而线条骨格清劲秀雅，风神妍丽。印边宽博端方，古厚质朴，与细劲的印文形成对比，极其耀眼。在此印中，王福庵所追求的古雅、精熟与秀美，皆展现得酣畅淋漓。

浙派印人的仿古玺或仿金文印，不以敧侧离合、错综奇异为能事，而是追求一种典雅整饬、仪静体闲的风貌。现代观赏者是不能用对待部分粗犷奇肆战国古玺的审美眼光，来衡量、欣赏浙派印人的此类印作，而是要结合其创作的历史背景，研究探寻其渊源，并撷其精华，举一反三，相信必将有助于当代篆刻艺术创作发展。此类浙派仿金文、古玺者，近来被学者称为"民国古玺"，已明确区别于传世的战国古玺，仍受到喜爱传统浙派印风人士的喜爱。

王福庵　两耳唯于世事聋

王福庵　两耳唯于世事聋

王福庵为近现代浙派印人中之集大成者，除标准的仿汉朱白文印外，也精于商周钟鼎铭文与金文印一路。

"两耳唯于世事聋"一印直承徽派程邃、浙派赵之琛的金文印风，尤接近于赵氏。篆法取径钟鼎彝器，

楼邨　辛壶

楼邨　辛壶

楼邨为西泠印社早期社员，《西泠印社志稿》称其"游杭爱西湖之胜，遂家焉。善画山水，能诗，工书，篆刻宗秦汉"。可见是一位诗书画印皆善、多才多艺的艺术家。楼邨移居上海后，曾任上海美术专科学校教授、中国艺术专科学校校长，活跃在海上艺坛多年，篆刻曾得吴昌硕指授。

"辛壶"带竖栏界格，篆法参用商周金文。为楼

邨早年自镌用印，与朱文印"楼邨之印"成对章，也是楼邨摹仿缶翁"俊卿之印""仓硕"之作。楼邨将该印与"楼楼邨印""辛壶"等七方印蜕曾敬呈缶翁，恳请批改。缶翁乐掖后进，亲书评语，提出修改意见。此印原先线条稍嫌单薄，"壶"字边线与底部边框等也较为完整，古意稍逊。缶翁提出要"再加苍莽"，一语中的，令楼邨茅塞顿开。根据缶翁之意，在"辛"字下端和"壶"字"业"部作适当的敲击残破，破除了二字较为对称的留红，使中间竖栏也与印文产生关联，而不是仅参照古印形式，起到分割印面的作用。此外"壶"字右上的缺角，和左下边框线的残破，都是初稿中没有的，可见缶翁目光如炬。此印修改后更显浑朴古厚，也更贴近缶翁的审美要求。楼邨能得到缶翁的指点，使印艺更上层楼，是非常幸运的。

因楼邨以绘画闻名海上艺坛，其存世无多的篆刻作品尚未引起人们足够的重视。其哲嗣楼浩之曾辑有《楼辛壶印存》，书画名家陆维钊于序中赞道："自秦汉古玺以迄近代诸家，莫不撷其精而遗其粗，呼吸古今，不以一隅自囿。"可谓推崇有加。

陈澹如　葱玉手钞

陈澹如　葱玉手钞

嘉兴介于苏杭之间，自古"文贤人物之盛前后相望"。至近现代，嘉兴籍书画篆刻名家蒲华、张熊、朱熊、杨伯润、沈曾植、王蘧常等麇集沪渎，辉耀艺坛，成为海上书画印创作的生力军。其中有位陈澹如，为嘉兴印人中之佼佼者，与海上书画家、鉴藏家多有交往，曾在上海法学院任秘书一职。

"葱玉手钞"较早著录于1932年上海吴幼潜编辑的《现代篆刻》第一集，时陈澹如已年近耳顺，正处于其创作的黄金期。该印是为书画鉴定大师张葱玉所作，据印文当为张氏手抄稿本时所钤用。该印取法细朱文形式，但其篆法与传统的元朱文、王福庵的铁线篆皆不类，若要追根溯源的话，则更贴近于赵之谦的小篆体印风。其中如"手"字重心上提的两个半圆形篆法，即与赵氏"节子手拓"一印相近。"钞"字"金"旁，也是赵之谦常用的篆势与字构。"葱、玉"二字篆法方圆相谐，使印文在婉转流畅中不失劲健，正契合了苏轼于《次韵子由论书》诗中推崇的"端庄杂流丽，刚健含婀娜"这一境界。再辅以圆畅爽健的用刀，全印给人以清劲峭丽、疏密相映之美感。

《现代篆刻》第一集共存陈澹如刻印十二钮，或仿朱文小玺，或拟嬴秦半通，或效封泥、私印，或摹元朱、让翁，印风多样，刻来皆得心应手。陈澹如也精于竹刻。另现代章草大家王蘧常有一对常用的朱白大印："嘉兴王蘧常瑗仲父""后右军一千六百五十二年生"，极受钟爱。该对章用刀涩畅并施，气魄宏大，传为陈澹如所刻。它们曾伴随着老书家走过了一个多甲子的辉煌创作历程，在印坛上有着非同寻常的意义。

唐醉石　挥毫春在手

西泠印社的勋臣唐醉石，一生致力于浙派及秦汉玺印风格的传承与创新，并精篆隶书法。与西泠创始人之一的王福庵也为莫逆之交。二人既为印铸局同事，篆刻风格又相近，被奉为现代浙派篆刻中兴的双子星。

"挥毫春在手"为北宋婉约派词宗秦观《次韵答米元章》五律中的诗句。唐醉石以娴熟的浙派切刀与篆法为之，章法安稳妥帖，用刀沉着淋漓，线条波磔顿挫，将浙派短切技法发挥得淋漓尽致。全印精气弥漫，独具雄姿英迈的气势，表现出一种强健劲爽、简洁明快的阳刚之美，又不失清朗雅正的古典韵味。

唐醉石与王福庵含蓄蕴藉印风不同，二人虽在字

唐醉石　挥毫春在手

法纯正、章法稳练上不分伯仲，但唐醉石主攻陈鸿寿一路，法度谨严，用刀老辣，精力弥漫，深得陈氏雄迈恣肆、跌宕自然之妙，在线条的节奏感与质感上表现更为强烈。此外，唐醉石博采众长，取精用宏，上溯周秦两汉，下涉明清诸子。不论是奇逸错落的古玺，浑穆敦厚的两汉印，还是渊雅婉畅的元朱文与皖派印风，手法与面目多样，刻来皆能得心应手，绝无乖张怪异之目，呈现出一位大家善于糅合兼使的超人素质。唐醉石在尊古的基础上也时时参入己意，较之晚清以来一些墨守浙派一刀一式，抱残守缺，陈陈相因的印人，益见大气宏阔。唐醉石曾自刻"合南北手为唐型"一印，表露出其志向与取法途径。

高时敷　乐只室书画记

高时敷　乐只室书画记

高时敷为仁和高尔夔幼子，毕业于法政学堂，曾任布政司理问。工书画，善绘竹，颇得清秀之致，也工刻印。与兄高时丰、高时显人称"高氏三杰"，据他对近现代

印学的贡献，实为高氏昆仲中之翘楚。说起高时敷"乐只室"的印章收藏和参与编辑、提供藏品的皇皇巨制《丁丑劫余印存》，在印学界可谓如雷贯耳。

高氏一族珍藏有诸多赵之琛为高学治所作印章，但像二哥高时显刻印往往有意避开赵氏清劲峭丽的风格，上溯"西泠前四家"丁敬、蒋仁等，追求醇朴古茂之意趣，六弟高时敷则多有仿赵之琛之作，间涉汉白宋朱及元朱文印等，虽未臻于尽善尽美，但仍呈现出一派古雅醇厚之韵味。

"乐只室书画记"为高时敷自镌用印，作于1951年，此时高氏六十多岁。此印取法两宋收藏印，又得丁、蒋古茂浑雅之意。其中如"记"字"己"作缪篆盘叠，源出宋印。全印凝练的线条与交叉中的焊接点，也遥接宋元以来朱记铸印，近承丁、蒋。至于高时敷或冲或切的刀法，线条愈加浑穆敦厚。四周残损的边框，不仅与较为完整的印文形成内实外虚的对比，更能烘托出印文。在此书画印以两宋朱记的形式来表现，内容与形式得到了统一。

高时敷的篆刻创作或多或少受到其收藏品的影响。如辑其所藏古玺印的《乐只室古玺印存》和收录明清流派名家印作的《乐只室印存》，皆为近代印林中不可多得的珍贵谱录。此外《乐只室印存》后附早逝的高时显之子高迥和高时敷次女高玺刻印三十余方，功力颇为深厚，也透露出杭州高氏家学渊源、世代书香的良好家庭学习氛围。

汤临泽　诵清芬室

汤临泽为近代海上艺林中的仿古奇才，所复制的宋元书画、紫砂壶、古铜器、犀象印章等几可乱真。汤临泽早年从潘飞声学诗文，又师从晚清印坛大名家胡钁邻习篆刻。曾任暨南大学艺术学院书法讲师、故宫博物院专门委员会书画金石审定委员，1949年后被聘为上海市文史研究馆馆员。

"诵清芬室"一印是汤临泽应明末清初"岭南三

汤临泽　诵清芬室

简经纶　游乎万物之祖

"大家"之一的屈大均后裔屈向邦之请所制，入编《诵清芬室印谱》。汤临泽虽立胡匊邻门墙，但与胡匊邻"宋元以下各派绝不扰其胸次"有别，不为师门所囿，专研元朱文印一路，所作圆润娟雅，工稳秀丽，神闲意静，堪称一时能手。"诵清芬室"为典型的元朱文印，篆法取玉箸篆一路，线条婉约流美，圆劲流畅，粗细匀落，颇富弹性。至于印文，分别上下搭边，又字字独立，不做参差，疏朗灵动，也为元朱文基本布局之法。章法上疏密自然，虚实有致，风姿神韵，摄人魂魄，令人为之心动，足以抗手赵叔孺、陈巨来师徒，却因湮没已久，后人难睹其风采。

因汤临泽善刻元朱文，又精于复制旧印章，其早年曾用旧犀角、旧象牙仿摹宋徽宗、宋高宗、苏轼、黄庭坚、米芾、赵孟頫、王蒙、文徵明、唐寅、董其昌等四十四家宋元明书画及收藏大家的印鉴，再雕刻印钮并做旧后，售与得宝心切的平湖大藏家葛昌楹，后被人识破。此事虽属汤临泽早期为射利所为，但其模仿元朱文的功力，可见一斑。

简经纶　游乎万物之祖

甲骨文是商代后期契刻在龟甲或兽骨上用于占卜、纪事的文字，也是已知的我国最古老的文字，主要出土于河南安阳殷墟。甲骨文象形简古，笔法纯熟自然，刀迹劲健挺秀。自光绪二十五年（1899）被王懿荣偶尔发现，立刻在学术界引起震动，罗振玉、王襄、董作宾等学者与书法家们凭借自身尝鲜的心态和丰富的学养，开始尝试以甲骨文入书。在印坛，善于"印外求印"，机敏博识的印人简经纶，也开始摸索着取甲

骨文入印，成为该领域的拓荒主将之一。

"游乎万物之祖"一印为简经纶甲骨文印代表之作。其篆法模仿甲骨文的原始状态，而章法参考古玺，中部"万""物"上下关联而左右疏朗，皆有所本。此外"之""祖"二字向印心欹侧，与"乎"字正好相向。"万"字长条末笔与"游"字相连，和"物"字"牛"部与"祖"字"示"部上端的紧凑，既加强了印文间的联系，又预留出二字之间的留红，得篆刻疏密、轻重变化之妙，这与一些生搬硬套甲骨文字入印者，自有天壤之别。另外此印的用刀挺健中寓古拙，线条瘦硬。所取古玺宽厚、平稳的外框，不论内部印文如何欹侧、错落，整体已安然，又得内外动静对比之趣。

简经纶艺高胆大，学古善变，意识超前，以其深厚的古玺印创作技巧和古文字学养等综合修养，一改当时流行的学者派整饬规范的甲骨文书风，努力恢复甲骨文原始的神韵气象和章法布局，并融入印中，使印作取得了与众不同的艺术效果，令人耳目一新。

简经纶　知时无止

甲骨文印创作最大难题是可识的文字偏少，到目前为止，能辨识的两千多单字，真正能实用的也不多，而在简经纶时代更为稀少。印文选择余地的狭隘，极不利于篆刻创作内容的变化，通假运用过频也必将损伤甲骨文印的纯正性。为了将印章内容与艺术形式完美融合，简经纶在有限可释读的甲骨文中，特取《老子》《庄子》《淮南子》《诗经》等先秦典籍中的文辞，创作了许多印文出典时代接近殷商，形式又与战国古玺相谐的甲骨文印作。

简经纶　知时无止

张志鱼　盖张乐于洞庭之野

"知时无止"一语出自《庄子·秋水》。该印宽边细文，参考战国朱文古玺，使原本外形不太规则，简逸劲峭和略带欹侧的甲骨文首先融入古玺章法框架中。"知时无止"一印用刀劲利挺锐，线条细峻生辣，在线条形态与质感上，贴近甲骨文率真、硬朗、犀利的原始契刻刀痕意味，在章法上又得疏朗萧散、错落变化之美。该印表现出来的简逸高疏的风格，邈远旷达的神韵，与简经纶其他一些甲骨文印作一起，大大拓展了篆刻艺术的表现形式，也成为近现代篆刻史上自我作古之典范。

关于首创甲骨入印这一印坛事件，历来就有简经纶和杨仲子的座次之争。大画家徐悲鸿曾称杨氏为"以占卜文字入印的第一人"。综观简、杨二位甲骨文印作，大多刻于20世纪30年代。但在数量上，简经纶不仅占有明显优势，于线条形态、质感与印章气韵上，更贴近甲骨文的原始面貌，较杨仲子为胜，已成为不争的事实。

张志鱼　盖张乐于洞庭之野

宛平张志鱼为"皇二子"袁克文通字辈弟子，早年曾入有"北洋之虎"之称的民国临时执政段祺瑞之幕，后专心于刻竹、治印与书画，于北平、天津开设"寄斯盦美术社"，出版有《寄斯盦印痕》《刻竹治印无师自通》，在北方艺坛有较大影响。1930年，张志鱼曾赴上海，推广自己的竹刻与篆刻作品。至1947年春，张志鱼举家南迁，在上海生活达十四年，直至去世。1953年张志鱼曾被聘为上海市文史馆馆员。

张志鱼竹刻中的皮雕沙地留青法，独具特色，有

口皆碑。袁克文称赞云："它日有作北方竹人传者，当以志鱼始。"甚至被艺坛奉为近代北派刻竹之祖。篆刻创作也是张志鱼主要的艺术特长与谋生手段之一，除取径浙派、皖派，还远宗战国古玺、两汉官私印、封泥，近承吴让之、吴昌硕、齐白石之余绪。"盖张乐于洞庭之野"出自三国著名书法家钟繇的《还示帖》，1957年作于上海，与其在北平时期的印风已有较大变化。该印线条与篆法多取方形，留意粗细变化，并加入笔意，颇具邓散木意趣。此外印中用刀质朴淳厚，章法拙中寓巧，疏空留红自然。特别是"乐"字取汉印中较为罕见的篆法，不入俗套，令人称奇。张志鱼晚年来沪后的印作，已逐步褪去了早期于琉璃厂悬例治印时的一些匠俗之气，更接近文人篆刻的体系。此外因张志鱼精于留青、沙地竹刻技法，其匠心独运，将之引入篆刻佛造像边款之中，所作颇似六朝造像石刻妙拓，古朴斑斓，气韵超逸，当属张志鱼篆刻艺术中最具创意的部分。

金铁芝　浔溪刘氏

金铁芝对大部分印学研究者而言相对隔膜，甚至闻所未闻。其所处的时代实与钱瘦铁等相近，亦为吴昌硕门下高徒之一。

金铁芝为浙江嘉兴人，生于江苏苏州。二十多岁拜沪上吴昌硕为师，后于平望街艺舟双楫社从事金石篆刻创作达十年之久，曾任国民政府监察院图书馆馆长。篆刻被缶翁及国民党元老于右任、张继等赏识，

金铁芝　浔溪刘氏

马公愚　同心干

为于、张二氏治印颇夥。1949年后先后加入中国金石篆刻研究社、上海中国书法篆刻研究会。

"浔溪刘氏"为金铁芝二十余岁时的作品，已初得缶翁浑朴古拙之意趣，用笔圆厚苍润，篆法宽绰遒畅。章法上为取得经典的对角呼应效果，金铁芝特将"浔"字"寸"作欹斜处理，疏出下空；"氏"字的第二笔紧靠上端，既将"氏"字重心提升，又空出下部两个大红块面，夺人眼球。在此为了避免"氏"下两处留红过于方正、平均，金铁芝特作上弯折笔，并与边线作残破相通。全印浑穆朴茂，韵味醇厚，为金铁芝研习缶翁的上佳之作。

然而正如前人所称的"取法乎上，仅得为中"，金铁芝取法不可谓不高，但诚如明代印学家杨士修所说："徒持取法，未有能上者也，即性灵敏捷，不思出人头地，脱却前人窠臼，亦终归于袭而已矣。"金铁芝与缶庐众弟子一样，被乃师强大的艺术磁场所束缚，心甘情愿地株守缶翁印艺，未能脱颖而出。从师虽为幸，而最终被淡忘。

马公愚　同心干

浙江永嘉马氏一族，诗礼渊源，贤隽迭出，诗文书画传家二百余年，至近代出现了一位诗文、书画、篆刻无所不通的全才型艺术家马公愚。

因深受传统文化的熏染，马公愚推崇儒家中庸平和的审美观，在艺术上追求刚柔相济、不激不厉、风

规自远的中和之美。对于篆刻，秦汉玺印所体现的整饬均衡之美、灵动变化之美、含蓄蕴藉之美和和谐圆融之美，代表着古典艺术中的理想境界，也是传统文人篆刻家孜孜以求的终极目标。马公愚被这一传统艺术魅力所吸引，尊秦汉玺印为印章正脉。

马公愚一生篆刻创作为数不多，"同心干"为其精品之一。师法秦诏版与汉私印笔意。章法疏密自然，用刀爽健挺拔，线条"曲中有筋，直处有骨"，得诏版险峻之韵。中间竖栏以单刀为之，一侧自然的崩裂斑驳，刀笔酣畅。此外"同""干"逼边的残破处和二字之间贯穿界线的斜线，当为马公愚用心之处。此印呈现一派清劲骏迈、纯正古雅之美感。

马公愚篆刻创作不涉明清流派诸子印风一步，取法局限于战国古玺与秦汉之间，运刀优游娴静，自具雍容醇雅之美。他在为钱君匋、朱复戡印谱撰序时，也曾告诫道："摹印之道，岂易言哉！必精研六书，饫览古玺印及一切金石文字，融会贯通，识力兼臻，始足以语此……师宋元、师浙皖、师近人，胥沾沾自以为入秦汉之室，其去秦汉不知几何里也！"也为其审美理念之自述。然而在各家各派积极开创篆刻个性面目为主流的近现代印坛，具备深厚传统学养的马公愚未能在印风上有所突破，不能不说是印坛的遗憾。

钱瘦铁　鹰击长空

禀赋特异的钱瘦铁，从一位贫窭的苏州碑帖铺学徒，经过名师指点和自己刻苦的努力，不数年即叩开了艺术殿堂的大门。其师郑文焯曾将年仅二十余岁的钱瘦铁与前辈大印家吴昌硕、王大炘并称为"江南三

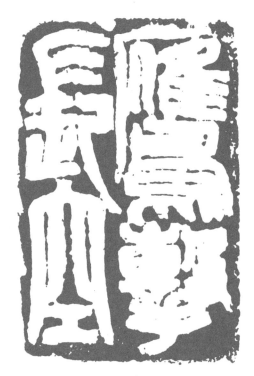

钱瘦铁　鹰击长空

铁"，这在当时等级森严、长幼有序的时代是不可思议的。至 20 世纪三四十年代，钱瘦铁曾数次东渡扶桑，担当起中日文化艺术交流者的角色。所不幸的是，正值钱瘦铁创作的黄金时期，却被打成"右派"，并在"文革"中被无情地摧残。

钱瘦铁篆刻创作数不胜数，其晚年一组毛泽东诗词巨印作品，雄恣排闼，天趣横生，动人心魄，古来无匹，达到其印艺的顶峰。"鹰击长空"巨印取之于毛泽东《沁园春·长沙》词句。在此钱瘦铁善于把握大局，不斤斤计较线条某处的崩裂、并笔，大刀阔斧，直抒胸臆，迸发出一股发乎天性、纯乎自然的激情，使印作呈现出大气磅礴，令人心潮澎湃的非凡气度，并完美呈现出毛泽东词句中描绘的雄鹰振翅翱翔于辽阔的苍天，即有雄心壮志的人士在广阔领域中自由施展自己才能的宏大气象与高远意境。

钱瘦铁喜制大印这一独特的功力，想必与其少年刻印时以砖代石和刻碑的经历密切相关，练就了他超强的腕力与指力。若谈到钱瘦铁的豪趣，虽发轫于吴

昌硕却不为乃师所囿。吴昌硕之豪得力于古籀，辅以封泥瓦甓，线条内方而外圆，刀刃上退尽了火气。而钱瘦铁之豪得力于汉篆，辅以丰碑巨额，线条内圆而外方，刀刃上焠满了激情，这种一泻无余的豪趣使钱瘦铁更具备当今时代的特征。

钱瘦铁　无限风光在险峰

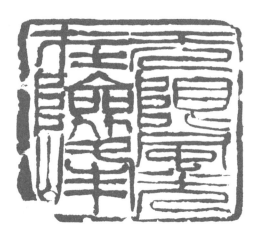

钱瘦铁　无限风光在险峰

钱瘦铁对当代印坛的另一大成就，是对一向遭人诟病的唐宋官印，进行去芜存菁的优化改造。唐宋官印因印面硕大而情趣枯乏，印文缭绕屈曲而失巧失拙，不为历代印人取法。钱瘦铁慧眼独具，大加改良，他将略施缭绕的汉篆，取代重复盘曲、单一拥塞的九叠文，取硕大而去其枯乏，取缭绕而去其屈曲，取饱满而去其闷塞，旧瓶新酒，巧拙并用，开创了现代流派篆刻中一个全新的印式。

"无限风光在险峰"亦为毛泽东七绝名句。印取扁形，章法分左右两列，篆法盘叠紧密，意在汉碑额、古砖文与唐宋官印之间，形式上也让人能立刻觉察到其渊源所在，然而并不给观赏者为填满空间作机械式的重复、繁缛盘曲排叠感，而是在屈曲缭绕中包含了令人寻味的笔墨情趣与疏密情趣。此外印中"无限风光"四字的线条与"在险峰"相较，已具粗细轻重的对比，

再辅以右宽左窄、古拙斑驳的边栏，使全印从右至左有一股由轻至重的渐进感。如同登山者攀登高峰，从平坦到险峻，最终领略到无限美好风光的过程。此印化腐朽为神奇，气格恢宏，峻厚生趣，印面充满着内力与张力。轻重、粗细、顺逆、刚柔、断续等巧妙的刀法组合，完美体现出钱瘦铁以拙为本，巧拙互用，形式用拙，内理寓巧的独特风格。

作为吴昌硕弟子中最为杰出的篆刻传承者之一，钱瘦铁发自天性的解衣般礴，是具有"天然去雕饰，清水出芙蓉"的神采的。他在创作形式、刀法和印章气格上也大大发展了流派篆刻艺术，有着重大的研究与借鉴价值。

钱瘦铁　乱云飞渡仍从容

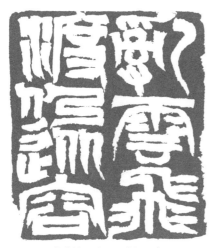

钱瘦铁　乱云飞渡仍从容

"乱云飞渡仍从容"同样出自毛泽东七绝，也是钱瘦铁晚年镌刻的毛泽东诗词组印中颇具特色的大印之一，因其得天独厚的篆法、刀法而引人瞩目。

该印篆法导源于三国吴《天发神谶碑》，传为皇象所书，也是孙权之孙、吴国末代皇帝孙皓为了稳定民心、蒙蔽百姓，诈称天降神谶文，以为祥瑞之兆。《天发神谶碑》似篆似隶的书体、锋棱有威的笔法、奇异瑰玮的意象、神秘天降的传说，使其散发出一股

神奇的艺术魅力，在书法史上独树一帜，也深深吸引着嗅觉敏锐、追求个性篆刻家们的目光。其中天赋卓绝的赵之谦就借鉴此碑创作了著名的"丁文蔚"一印，后来者也纷纷取之入印。

钱瘦铁此印线条粗犷，壮中寓涩，内涵丰富。章法上留红疏密一任自然。印文起讫方棱刚健，垂笔顿入尖出，既保留原先文字的基本结构和艺术特征，又形成了自己全新的篆刻面貌，深得峻厚瑰丽之景象，独得"豪、遒、浑"三字真谛。此外错叠跌宕的线条，似乎又有人生道路山重水复的坎坷艰辛感。

《天发神谶碑》这一古老碑刻"今人多不弹"。此印是钱瘦铁在继承前人"印外求印"的基础上，运用其八面出锋、爽涩兼运、峻厚生趣的刀法，再次赋予了它全新的生命，表现出一派奇峭、鲜灵、凝重、浑厚的非凡气度，进入了一个纵横排闼、直抒胸臆的全新自由境界。

潘天寿　一指禅

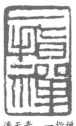

潘天寿　一指禅

潘天寿精于写意山水、花鸟画，所作构图险中求稳，形简意远，墨彩纵横，气势磅礴，呈现出一派雄阔、奇崛、跌宕、灵动的壮美画面。

书画之外，潘天寿也工篆刻，但遗存无多，仅自刻自用，罕有为他人镌刻者。从潘天寿刻印中，有类似韩登安工稳细朱文的"不雕"、意在小篆与大篆之间的带框白文"东越潘天寿"、黄士陵金文式的"大颐"、朱文甲骨文小玺"天寿"、田字格汉金白文"潘天寿印"、

带有构图装饰意趣的"潘大"、皖派印风的"止止室"等，取法多方，风格纷呈。此方"一指禅"在诸印中最为突出，为潘天寿作指墨画时所钤，原文出自少林七十二绝技之一，其中包含着潘天寿个人艺术追求的理想。

如熟悉近现代篆刻艺术发展的读者来欣赏"一指禅"，我们可以隐约地感受到此印所包含的诸多传统元素，可上溯汉晋砖文，下探吴昌硕、齐白石等。章法上，潘天寿将"一""指"偏向左上印边并粘连，与"禅"字右侧的并边产生对角呼应，由此三个印文的重心连线向左倾斜，使印作平中寓奇，与潘天寿绘画中善于造险、破险的思路一脉相通。至于"指""禅"左右部首之间的并笔，则来源于白石翁。全印线条冲切并施，工拙不计，一派天然率真的气象，不愧为潘天寿自篆用印中的佼佼者。

潘天寿在指墨画上有着高深的造诣，被誉为清代指画大家高其佩之后一人。潘天寿善于运用指画墨点，并开拓了用掌作画，能掌指并用。所绘线条硬朗、气势豪放。"一指禅"神功大画，更是墨彩缤纷，神完气足，前无古人。

王个簃　百年七万二千饭

王个簃　百年七万二千饭

王个簃为吴缶翁晚年嫡传弟子，其早年笃好诗文与金石书画，由诸宗元推荐，拜缶翁为师，后又担任缶翁文孙吴长邺的塾师，得以常伴缶翁左右，面聆教诲，在诗书画印创作上突飞猛进。缶翁逝世前月曾题古隶联"食金石力，养草木心"勉之，王个簃也不负恩师厚望，传承、弘扬缶翁诸艺近七十年，手不停挥，至老弥坚，被沙孟

海誉为"吴昌硕衣钵传人，唯王个簃一人"。

"百年七万二千饭"为王个簃模拟缶翁印风，并蕴含个人创作技法的妙作之一。该印篆法取缶翁石鼓文之意，笔法沉厚浑朴，线条劲健古拙。在此王个簃于篆法中参差若干方笔，如"百""年"二字外形，和"七""二"原本长方字形，使印作气格愈加峻健宽博。此外王个簃的用刀与缶翁存在较大差异，表现为线条酣畅生辣，时时锋棱显露，与缶翁的圆厚苍润有别。另该印的残破也是深思熟虑，"年"字逼边处的残损，"千""饭"二字的大块面并笔，营造出一股朦胧空灵感，又增添金石气，也使印章左右两侧边线产生不同位置的内凹，突出全印上下两端的留红。而这种束腰修身之法在现代大篆刻家来楚生白文印作中也曾频频使用，愈显峻健，精神振作。这也是王个簃在缶翁浑穆苍古的基础上，将个别篆法易圆为方后所做的相应变化，诚为善学者。

王个簃　粗服乱头

王个簃　粗服乱头

吴昌硕的篆刻以貌拙气盛、乱头粗服为特性，但吴昌硕的乱头粗服并非蓬乱随便的粗糙、草率，而是以其深厚、全面的传统艺术功底和超人的天赋，尤其是对细部的感悟和精当处理，使乱头粗服中有豪气、有文脉、有古意，生有风神，格古韵新。

王个簃此印作于1950年夏日，也是其中年篆刻创作精力最为旺盛、最为出彩的力作之一。该印效法吴昌硕的界格印。而吴氏对界格的借鉴是受到古砖文、

北魏碑刻及秦印、赵之谦的综合影响。界格对印文进行分割，能使印作字字井然，章法规整有秩序，尤其对一些章法块面容易紊乱或过于齐整的多字印能起到很好的调节作用。"粗服乱头"四字篆法颇为烦琐，且皆为左右字构，容易造成雷同、闭塞。在此王个簃依靠印中粗细变化的十字界格与封泥式边框，力尽变化为能事。印文或粘贴界格，或穿破分割，或顶天立地，或分离求空，与界格、印边相融相谐。此粗厚朱文印雄浑朴厚，深得缶翁高浑郁勃之势。

王个簃凭借缶门亲传弟子和高超的金石书画艺术，驰骋艺坛数十年，被东瀛人士奉为缶翁再世，晚年更被尊为"岿然硕果群钦仰"。人们把对缶庐艺术的无尽热爱，全部转移、集中到他身上。社会的关注度越高，寄托的期望值越大，使王个簃肩负的责任感越重。王个簃晚年称"师恩难忘"，薪火相传已成为他义不容辞的艺术人生终极目标。

世纪40至80年代达到了高峰，甚至在印坛的影响力远超乃师，流风远播海内外。

"跋扈将军"为后世介绍邓散木印艺时必选的作品，包含着邓散木丰富的篆刻创作技法与理念。此印虽源出汉魏凿印，但线条、篆法与布局，均为"新虞山派"的自家手段。如章法上"跋"字"足"部不仅上下分离，又将"止"部与横画排叠、错落的"扈"字融为一体，由此"跋、扈"二字中形成了数处近三角形的红白块面，富有装饰性，也是赵古泥、邓散木一脉印作中吸引观赏者眼球之处。这种打破字构、分拆部首、重新合并而造就新块面的手法，确是"新虞山派"最具巧心、呕心沥血之处。加上印文如"扈""军"的梯形外形，稳若泰山，也是"新虞山派"最为常用的篆法形态。至于"军"等字左重右轻的渐变法，已成为邓散木章法调节中惯用的技法之一，屡试不爽。

此印章法苦心经营，用刀较赵古泥更为生辣猛利。印文左低右高略微欹侧，遥接古代急就章，充盈着一股骄横放纵、桀骜不驯之气，正与印文相合拍。

邓散木　跋扈将军

邓散木　跋扈将军

邓散木原籍上海，师从缶翁高足赵古泥。篆刻承乃师之神工，并参融古玺、封泥、陶砖、瓦当等，所作章法离合稠叠，变幻万端，刀法雄浑刚健，奇肆纵横，给观者以强烈的视觉冲击。因邓散木性格狂放、狷介，无论取别号、斋名或印制展览请柬等，每每惊世骇俗。加上其篆刻创作精力饱满，并于沪上屡屡举办金石书画展览，出版了大量印谱，于是使其名声大振，在20

邓散木　白头惟有赤心存

邓散木　白头惟有赤心存

邓散木在"古为今用"一印边款中曰："治艺必须学古人，然至其终极，又必离去古人，自辟蹊径，不然便是古人奴仆，有乖古为今用之者矣。"邓散木艺术追求创新求变的道理很明白，无奈浸淫"新虞山派"已久。晚年虽有求变的欲望与冲动，镌刻了"为人民""为工农""瞎虎""有的放矢"等印作，与原先的面貌稍已拉开距离，遗憾的是时不假日，在遭受心灵与肉

体创伤的双重打击后，不幸在创作的黄金期过早离世。

"白头惟有赤心存"篆法取径先秦大篆，章法参考战国古玺及封泥边栏，线条仍以"新虞山派"为归。此印中，邓散木善用篆法本身形态的多样性，如"白"字的三角，"头"字的端方，"惟"字的菱形，"心"字的圆转等等，使印文之间留出形态各异的疏空，产生错综奇异、随缘生机的变化之美。三列印文重心连线，从右至左，由垂直趋于倾斜，也是借鉴了古玺中章法排列妙法。此印邓散木淡化了原先程式化、整齐化与美术化的技法，为近现代金文印创作增添了一个全新的样式。然而后世一些师法"新虞山派"者多按部就班地模拟已固化的印式，像"白头惟有赤心存"此类章法不同俗常的印作却少有涉猎。

邓散木对现代印坛的影响，还在于"文革"后篆刻类资料极其匮乏的年代，后人整理出版了他的《篆刻学》一书。该书不仅对玺印发展史和篆刻流派史作了详细的阐述，邓散木更是以数十年实践者的身份对篆刻技法加以总结，其中对章法的剖析、分类，翔实细化，深入浅出，图文并茂，对广大篆刻爱好者不啻为最佳的学习范本，对现代篆刻艺术的普及起到了积极作用。

张大千　三千（大千）

名震中外的现代艺坛巨擘张大千，年轻时因青梅竹马的未婚妻谢氏不幸病逝，情殇难释，感慨人生无常，前途迷茫，留日归国不久便至上海松江禅定寺决定出家，主持逸琳法师为其取法号"大千"，即"三千大千世界"之省语。后因不愿剃度，至沪上先后拜书法名家曾熙、李瑞清为师，并凭借其超人的绘画天赋，走上了奇异多彩的人生艺术道路。

张大千早期善制印章，也曾应曾、李二位业师之命篆印，后因画名太甚，无暇顾及，至晚年才偶有遣兴自制者。"三千（大千）"一印为其自镌自用，三字章法高低大小从左至右依次排叠，中间横画一贯到底，三字公用，牢牢地将三"千"串联起来。至于"千"

张大千　三千（大千）

字三个上端折笔与垂笔线端，同中求异，手法微妙。上部倾斜的边框更加重了印文的欹侧势态，使印作产生奇崛峭拔之势。此印篆法虽简约，方楞的走向与中间长横画形成了一个牢固的框架，无松散之弊。印文虽为三个"千"字，即大千世界之谓，观者切莫拘泥于文字表象，产生误释。

后人将张大千刻印四十余枚辑成《大千印留》，以率真、洒脱的写意印风为主。有为大千放弃刻印而颇感惋惜，想象他原可成为缶翁、白石等集"诗书画印"四绝于一身的大师级人物。然而对通才张大千在书画创作、鉴藏古画、烹饪厨艺、莳花造园等方面的造诣，岂是被一般意义上的"四绝"所能束缚，似乎也无须为其在篆刻上的得失而惋惜。

朱复戡　沥水潜龙

鄞籍旅沪的著名印人朱复戡一生充满传奇色彩，其七岁即能写擘窠大字，所作石鼓文对联得缶翁夸奖，十余岁加入海上题襟馆金石书画会，成为当时该会最年轻的会员，被缶翁呼为"小畏友"。血气方刚的朱复戡二十多岁已蜚声艺坛。至中华人民共和国成立初期，傲物自负的他因受排挤毅然远走齐鲁，参加山东省工业、农业展览馆美术设计工作，一别江南二十余载。晚年方从泰安移居沪上，并致力于中国青铜文化艺术的复制与研究。

朱复戡篆刻早年瓣香缶翁，后遵循其"应多刻点

朱复戡　沥水潜龙

沙孟海　凿山骨

周秦古玺、石鼓铜诏、铁权瓦量，以打好基础，更应取法乎上”的教诲。上溯商周青铜钟鼎彝器铭文、战国古玺、秦篆汉铸等，尤喜瑰丽凝重，独具装饰性的晚商与西周早期金文。“沥水潜龙”一印，即将个性鲜明的金文书法融入印中，追求遒劲峻挺、方折奇崛的艺术效果，被老友沙孟海誉为“峻茂变化，殆欲雄视一世”。在此印边款中，朱复戡称：“假令簠斋（陈介祺）见此，必以为金村出土三代物也。”而在另一方“潜龙泼墨”边款中称“假列簠斋印集，亦当巨玺杰出”，足见其自信自傲之程度。

　　若与近代精于古玺形式的黟山派诸子相较，朱复戡拟古玺一路，与李尹桑恪守古玺原貌、易大庵采用现代构图章法、乔大壮的美术化篆法多不类，他以古文字学为依托，所作气局深邃浑穆，古拙飞动，风貌卓逸，迥异侪辈，也算是朱复戡对现代印坛所做的贡献。

沙孟海　凿山骨

　　“欲依凿山骨耶”是被清初大文士兼印学家周亮工《印人传》记载，明代唯一一位女性篆刻家韩约素流传已久的治印故事，为印坛增添了一段红袖添香、风雅隽永的佳话。“凿山骨”一语被历代众多篆刻家取以入印。西泠印社社长沙孟海该印尤为人称道。

　　“凿山骨”一印作于1925年，时沙孟海已在上海，

列赵叔孺、吴昌硕二位门墙。赵、吴二师对其早年印作赞赏有加，缶翁题诗称其“浙人不学赵㧑叔，偏师独出殊英雄”。“凿山骨”外带粗框，取法秦代及汉初的印式。若以风格论，雄强厚重，更近缶翁意趣。印中“骨”字的两个“冂”部和相向的“山”字形成框架结构，骨力强劲，牢固而稳健。另“骨”字“肉”部取欹侧，不仅与“凿”字“金”头斜笔相呼应，其下部三角形的留红与“金”部红底也融为一体。此印之妙在于刀笔酣畅，线条粗放敦厚，起讫处多施方形，锋棱分明，给人以奇崛猛利，刀铘逼人，气象巍然，印格磅礴之感。此印风格切合内容，凸显印文的意境，符合“内容决定形式，形式也必须适合于服从于内容”的辩证关系，篆刻形式之美与内容文辞之美融合统一，成为一方名副其实的经典之作。

　　沙孟海淹博精鉴，著述宏富，治学严谨，道德文章，为人师表。书法四体皆擅，晚年尤以行草书和气势如虹的擘窠榜书称雄书坛。沙孟海中岁后治印较罕，自谦为“才短手蒙，所就殆无全称。七十以后病臂，不任琢画，秀而不实，每愧虚名”。在印学研究方面，沙孟海发表了《印学概论》《沙邨印话》《谈秦印》《印学形成的几个阶段》等重要论文。出版了《印学史》一书，全面系统地论述了我国印章发展史，包括历代印章制度与著名篆刻流派、名家等，集其印学思想与研究成果之大成，泽被印坛，至今仍闪烁着学术思想的光芒。

方介堪　潇湘画楼

方介堪　潇湘画楼

　　鸟虫篆最早铸于春秋战国青铜剑戈等兵器之上，是古文字中的美术体。西汉中山靖王刘胜墓出土的错金鸟虫篆壶铭，则是"虫书"的典型代表。鸟虫篆印在战国古玺中早已有之，至两汉，鸟虫篆玉印更是秦汉玺印系列中一朵绚丽夺目的奇葩，为历代文人学士和篆刻界的鉴赏家、收藏家和印人们所钟爱。明清流派篆刻家们虽也关注到这一奇异瑰丽的品类，并尝试着去临摹仿效，但大都偶尔为之，不论是在创作数量还是在形式与精度上，远未达到一定高度。这一状况直到 20 世纪三四十年代，被极富有篆刻天赋的方介堪所打破，他经过不断深入的挖掘与实践，终于叩开了鸟虫篆印宝藏的大门。

　　"潇湘画楼"为大画家张大千之堂号，是 1946 年张大千在上海以重金购得南唐著名画家董源的山水巨作《潇湘图卷》后所命名，越年由方介堪用上佳象牙篆刻。该印章法以盘曲填满印面为特色，得整体匀满平衡之趣，气韵上也与两汉鸟虫篆印息息相通。如再深入观赏细部，其线端以圆眼的尖喙鸟首为主，简洁抽象，也不施其他鱼、虫、夔等形体。印中线条纤细精致，如游丝盘旋，篆法婉畅重叠，但篆法走向仍清晰可辨。其中"潇""湘"的"氵"旁，将基本的篆法保留在上半部分，只盘曲下端，不失装饰之美。"湘""楼"的"木"字，也是上半相同，下端求变，以做到和而不同，篆法整体的统一。

　　方介堪以"不失古风，不违字理"为前提，以严谨的古文字形体与艺术的绘画原理作入情入理的结合，在鸟虫篆印领域方面取得了突破性的成果，使这门一度失宠、失传多年的印艺大放异彩，流风余韵，至今不衰。

方介堪　雾满龙冈千嶂暗

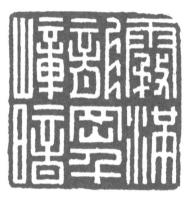

方介堪　雾满龙冈千嶂暗

　　方介堪不论是治印技法，还是学术功底皆极其深厚。他在 20 世纪 20 年代始曾借阅、揣摩秦汉玺印与明清篆刻印谱达五百部，并以十年的光阴，日复一日地仔细勾摹了上万方古印，辑成著名的玺印文字工具书《玺印文综》十四卷，同时也打下了坚实的古文字基础。此外因古玉印"玉质坚贞，文多光采，于金石之外别见妙造"的缘故，与方介堪个人性情相合拍，他便从《顾氏集古印谱》等二十一部著名秦汉玺印谱录中，精心挑选、勾勒三百六十余钮古玉印，辑为《古玉印汇》，并对古玉印逐个详细考订，涉及钮式、著录、递藏、印文考释辨误与艺术特征等内容。自此匀净秀逸和绮丽灵动的玉印一路，也成为方介堪创作取法的主要对象。

　　"雾满龙冈千嶂暗"为毛泽东《渔家傲·反第一次大"围剿"》中的词句。方介堪以其最为经典的仿玉印形式为之。印中除"冈""千"笔画较简约外，其他五字篆法竖笔多取六画，以达到停匀、整饬、稳健的效果。在此粗细划一的线条与井然不紊的留红，将古玉印中清隽洁净、流美秀挺的线质特点表露无遗，

给观赏者一种行间玉润、雅静秀丽之美感。

　　仿玉印一路与鸟虫篆印在方介堪篆刻创作中都占很大比例，然而若从篆刻艺术发展的历史功绩来看，模拟玉印风格毕竟还属于继承传统经典的范畴之内，况且明清印人也佳作累累，其对印坛的贡献与鸟虫篆印是不能比肩的。

汪大铁　傲霜

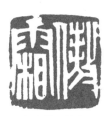

汪大铁　傲霜

　　近代印坛有"江南五铁"之称，除人们熟知的吴昌硕（苦铁）、王大炘（冰铁）、钱厓（瘦铁）、邓散木（钝铁）之外，另一位就是邓氏同门汪大铁。

　　汪大铁为江苏无锡人，与著名文学家钱基博、钱锺书父子为邻，曾相互赓迭唱和。1928年春，汪大铁作客虞山，经同籍画家胡汀鹭函介，与邓散木、唐俶同列赵古泥门墙。赵古泥慧眼识才，悉心指导，前后六载，汪大铁用志罩研，终于学有所成。1955年汪大铁加入中国金石篆刻研究社，并参加了集体创作的《鲁迅笔名印谱》，为海上篆刻发展做出了贡献。

　　"傲霜"一印以虞山为指归，结体恣纵厚实，用刀刚健雄劲，章法强调装饰形式感中的韵律变化，风格虽不逮邓散木恣肆夸张，豪放壮美，实得赵古泥淳朴古拙、刚柔相济、爽快遒劲、灵动变幻之妙。汪大铁的篆刻技艺不在邓散木之下，若以蕴藉隽永论，则有过之而无不及。他刻苦且篆刻精熟，一夕能作五十钮，既工又速，邓散木视其为畏友。此外"新虞山派"一门更有一套攻坚绝技，凡金玉牙晶等硬滑印材，一经入手，无坚不摧。汪大铁腕力过人，也善刻象牙晶玉印，风格多秀雅宜人，

生动流韵，若不经注明，与石章难分轩轾。然而近世印坛同道论及"新虞山派"篆刻，每每称颂赵古泥、邓散木、单晓天等，而汪大铁等当时的高手在逐渐被人遗忘，艺术创作的同质化在晚清以来追求个性风貌的印坛氛围中已成流弊，值得后世印人思考。

诸乐三　宁作我

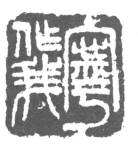

诸乐三　宁作我

　　诸乐三为浙江安吉人，与吴昌硕为同乡，又与仲兄诸闻韵同入缶翁门下。年仅弱冠，即头角峥嵘。曾刘海粟之邀，在上海美术专门学校讲授中国画。1930年后又先后担任上海新华艺专、昌明艺专、上海中华艺术大学教授，是一位早慧且才华出众的书画篆刻家。

　　诸乐三的书画印皆师法缶翁，篆刻博涉秦汉玺印、砖瓦封泥等。"宁作我"为其代表作，承袭了缶翁雄浑遒劲的气概，注重篆法笔意，结字宽博大气，笔势圆转舒畅，线条朴拙古厚，加上"宁""我"等字线条间的残破，以及"宁"下端显著的大弧笔产生的留红，使全印于茂密中显虚灵，厚朴中见奇丽。诸乐三的慧性灵心，俱浓缩在方寸之间，令人玩味无穷。此外诸乐三晚年喜以殷墟甲骨文字和金文入印，开拓了缶翁印艺的新境界。

　　诸乐三长期从事美术教育。抗战胜利后赴杭州应聘为国立杭州艺术专科学校教授，主讲书法、篆刻、花鸟画及画论、诗词题跋等。1949年后与潘天寿、吴茀之等重建浙江美术学院中国画系，并率先筹建、培养了中国第一代书法篆刻专业研究生，晚年又被推举

为西泠印社副社长。诸乐三桃李遍天下，数十年来为弘扬吴昌硕一脉的艺术，鞠躬尽瘁，倾注了大半生的心血，令人恭敬钦佩。

刘伯年　人生八十最风流

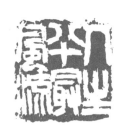

刘伯年　人生八十最风流

刘伯年原籍四川成都崇庆，年轻时就读于四川美术专门学校，因仰慕海上金石大师吴昌硕高超的艺术，毕业后从故乡辗转数千里，抵沪拜谒缶庐，讵料吴昌硕已于两个月前逝世。在投师无门之际，经王个簃推荐就读于王一亭、吴东迈创办的昌明艺专，并拜于王个簃门下。

作为吴昌硕第三代传人，刘伯年立志继承缶翁的书画印艺术。随着见识渐广，工力愈深。所作篆刻雄浑朴厚，气息高古，颇得缶翁神貌，王个簃誉为"刀法古穆，趣味横生"。

"人生八十最风流"出自辛弃疾《鹊桥仙·为人庆八十席间戏作》，原句为"人间八十最风流"，词句气格豪放，性情乐观。此印上溯师祖缶翁，气格沉雄，与古冥会。恣纵险峭的用刀，不计工拙，使线条锋棱分明，与缶翁古茂浑朴有别，是刘伯年浸淫缶翁日久之后，在吴派印艺中别开生面之作。创作该印时刘伯年已八十岁，此时他早已领悟人生的真谛，得失取舍，都已是过眼烟云。从心所欲，自得其乐方为真性情。取此印文入印，也为其心境的返照。

乐观豁达的刘伯年晚晴似锦，老树着花，艺术创作与展览活动频繁。他八十一岁高龄在上海举办个展，两度应邀赴香港讲学，又被聘为上海市文史研究馆馆

员、西泠印社社员、上海市美术家协会会员等，可谓山到深秋红更深。

唐俶　唐刚之印

唐俶　唐刚之印

唐俶对广大篆刻爱好者来说是一个较为陌生的名字，但如果说起他的老师和师兄可是赫赫有名。乃师为"新虞山派"宗师赵古泥，师兄即为大名鼎鼎的邓散木。

唐俶为上海南汇人，自幼即喜操刀治印。1928年与印友邓散木、汪大铁趋常熟虞山，同列赵古泥门墙，不数年即把握了赵古泥印作技法。后因唐俶偏居郊县，远离海上印学活动区域，又无印谱传世，并于"文革"前即去世，逐渐被印坛淡忘，与邓散木的大红大紫形成强烈反差。

"唐刚之印"是唐俶为同属篆刻家的亲兄弟唐鍊百所制名印，较为完美地继承了"新虞山派"基本的疏密轻重之法，印文线条从中心向外围四周逐渐变细减轻，具体表现为将"唐"字左侧、"之"字右侧弧笔下，及"印"字"爪"部右端等作大块的残破并笔等，极富有金石意趣。在此唐俶并非机械式、单一化地套用"新虞山派"的章法，他将"刚"字线条作相对平均、完整的处理，与其他三字形成对比，产生节律上的腾跃变化。

"新虞山派"印作篆法以方刚为主，又每每方中寓圆，给人以格局开张、印面饱满的宽博之气。唐俶深谙此理，将"刚"字"刂"部上端，"之、印"以及印边四周均施弧笔，求得圆厚刚健。唐俶诸印均属"新

虞山派"正脉，其水准不在邓散木等人之下。然而因株守古泥，面目雷同，无法脱颖而出，以致逐渐湮没无闻，遭遇了与其他师兄弟同样的命运，足以发人深思。

来楚生　楚生一字初生又字初升

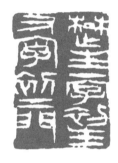

来楚生　楚生一字初生又字初升

来楚生虽非吴昌硕嫡传弟子，却能吸收缶翁"道在瓦甓"的理念，结合秦汉魏晋印章中率真纵逸、硬朗天成之妙趣，"获得了大气、质朴、简括、古淳的艺术效果，特别是其所作的佛像图案印，更显杰出，是前无古人的新腔"。而这些突出的艺术成就，仅仅出现在1971年初至1975年2月来楚生去世前的四年之中，犹如老僧顿悟，破茧而出，叫人既珍惜又感到惋惜。

"楚生一字初生又字初升"为来楚生自用印，也是已载入现代篆刻史的经典之作。此印印文左右逼边并残破，既得残损朦胧的古拙之美，又大大拓展了印面的空间感，不规则的印边形态更得汉晋砖瓦的高古气息。此印最妙在于中间宽绰、大胆的留红，如遇俗手所作左右印文必成强行分割，行气断裂，弄巧成拙。

在此来楚生以印文宽窄、收放、长短、欹正等多重手段，使中间长条留红形态变化起伏，并与左右两列印文互相参差、渗透、牵连，在印面上营造一个似虚而实的气场和空间，从而获得"疏处可使走马，密处不容插针"的疏密强烈效应，以离求合，离而不隔，大开大合，气贯神往，可谓殚精竭虑，自出机枢，颇具视觉冲击力，更具现代感。

来楚生在《然犀室印学心印》"疏密"一节中曾言道："疏处愈疏，密处更密，此汉秦人布局要诀，随文字笔画之繁简，而不挪移取巧以求其匀称，此所以舒展自如，落落大雅也。"此印也是其理论实践最为成功的印作。

来楚生　息交以绝游

来楚生　息交以绝游

"息交以绝游"是陶渊明《归去来辞》中的名句，该印篆法在金文与小篆之间，章法则仿效著名的燕国巨型烙玺"睡都萃车马"呈"U"字形。其中"息""绝"字形硕大，不仅与下部"体形"较小的三字形成强烈轻重对比，也造成上重下轻之危势，此时来楚生将"交"字交叉的线条、稍作欹侧的顶端，以及"游"字左侧"中"等，似乎正在"奋力"支撑，加上与印文粘连的粗犷边线，使印作在造险中求得稳定。另外"息"字右上角和"绝""游"边栏的三处残破位置巧妙得当，又见刀痕，体现了来楚生特有的凌厉、生辣、雄强的印风特征。如此大开大合的风格与战国古玺有不似之

似的妙处，而线条、刀法又完全是来楚生自家面貌。

来楚生的做印技法是在借鉴吴昌硕后化而用之，与缶翁做印妙在破而不碎，以合求离，追求天然妙成，不露斧凿痕迹不同，来楚生则敲击斑点显露，却又忌呈锯牙，妙在不光不缺之间，别样地达到了破而不碎，而主旨则在以离求合的效果，"息交以绝游"一印已很好地诠释了来楚生这一智者与众不同的艺术特征。至于后世尚有不知其做印妙者，往往持刀柄对印面胡乱敲击一通，自诩为大写意或仿古，此去来楚生远矣。

来楚生　佛像印

来楚生　佛像印

中国独特的图像印，肇始西周，盛行于汉魏、宋元，题材极为丰富。从早期与古代图腾信仰有关的蟠

螭、丹凤、兽面等纹饰，到两汉车骑出行、农耕狩猎、娱乐百戏、宫阙亭台等生活场景之外，还展现自然界的百禽、虫鱼、花木及神话中的仙人、瑞兽等内容。至宋元，图案印中又出现了生活器具、几何花纹等。

因佛像图案本非中土之物，它随着佛教的传入后才被广为信徒供奉。明清以来篆刻界取之入印，还是先从边款着手，其中以晚清篆刻巨匠赵之谦的"沧经养年"阳文佛像款最为著名，而真正大量刻入印面并发扬光大的，以来楚生为嚆矢。

来楚生在《然犀室肖形印存》跋语中有一段极其精辟的论述，可视为其创作图像印所追求的宗旨，云："肖形印不求甚肖，不宜不肖。肖甚近俗，不肖则杂。要能善体物情，把持特征，于似肖非肖中求肖，则得之矣。"因来楚生博学多才，精佛教经典，又善丹青、通画理，其佛像印往往能抓住刻制对象的基本特征，加以提炼，达到了"寄工于拙，驭简于繁"艺术效果。

此方释迦跏趺坐像印，为来楚生诸多精彩佛像印中的一枚，线条古拙，用刀泼辣，形体简练。印中佛祖头顶肉髻，身后佛光以及莲花宝座、娑罗树等虽简括但无一遗漏，人物身份表露无遗，体现出来楚生高超的造型与概括能力。

钱君匋曾称誉来楚生篆刻，曰："朴质老辣，雄劲苍古，得未曾有。20世纪70年代能独立称雄于印坛者，唯楚生一人而已。"今从佛像印在现代印坛的复兴过程来观察，来楚生确实起到了无可替代的引领作用。

来楚生　生肖印

来楚生对现代篆刻艺术发展的突出贡献突出表现在图像印上。内容涉及生肖、佛像、八仙以及民歌、诗词、成语等，样式、题材与数量之丰富，其中十二生肖印也是来楚生图像印中造型最为丰富、最受人们欢迎的篆刻品类，近代印人中可谓无出其右者。

来楚生十二生肖印取法秦汉肖形印，并根植传统汉画像石等，善于抓住动物最生动、最具神采的瞬间。

来楚生　生肖印

来楚生生肖印之妙还在于常带有夸张的造型，其善于增大动物头部，产生一股呆萌的可爱，令人爱不释手。此外来楚生晚期受汉代四灵印的启发，创作了印主全家生肖合于一印的"阖家欢"，成为来楚生别开生面的创新之作。

此方"阖家欢"印，融牛、兔、龙、蛇四种生肖于方寸间，当为某一四口家庭生肖的组合。在此来楚生将印面划分不同大小块面，并特作朱白相间的对角呼应。四个生肖动静各异，形态自如，使观者不禁称奇叫绝。来楚生晚期一些无界格的"阖家欢"印，生肖穿插错落，随形而布，生肖动物少则三四个，多者达七八个，给人以阖家团聚、其乐融融的温馨感。印主家庭中每位成员都能在这方寸之间找到自己的属相，怎么不叫人欣喜若狂。来楚生曾在一边款中云："一家生肖合刻一印，古无是例，以古四灵推而广之，正不妨自我作古也。"表现出来楚生融古通今，锐意创新求变的魄力。

韩登安　毛泽东《沁园春·雪》

多字印创作由来已久，汉晋时就有"绥统承祖子孙慈仁永葆二亲神禄未央万岁无疆"等祝颂祈福之辞殉葬印，方寸之间印文多达二十字。乾隆间钱塘印人周芬甚至将王勃名篇《滕王阁序》七百七十余字，一字不漏地刻在十厘米见方的宏构巨制，多字印已被推到了动心骇目的地步。至近现代，王福庵、韩登安也是备受推崇的铁线篆多字印圣手，其中韩登安将毛泽东已公开发表的三十七篇诗词全文，一丝不苟地逐印篆刻，辑为《毛主席诗词刻石》印谱，成为当时印坛

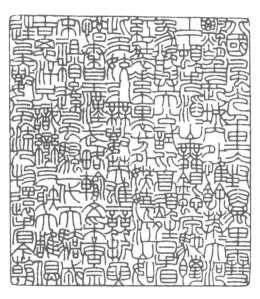

韩登安　毛泽东《沁园春·雪》

中最富时代气息的艺术珍品之一。

《沁园春·雪》玉箸篆印文多达一百一十四字，经韩登安精心布局，用笔严谨刚健，线条细劲流畅，气韵典雅静穆，尽显穿插舒展、疏密自然之妙，深得"二李"及王福庵精髓。全印字字停匀，无一懈笔，令人拍案叫绝。除此之外，韩登安的《毛主席诗词刻石》中还有参考金文、帛书、汉隶、行书、魏碑等书体及吴让之、徐三庚、邓散木等多种印式，体现出他在借鉴、糅合历代古文字与印章形式上的深厚修养。韩登安《沁园春·雪》一印与其他三十余方毛主席诗词印章，已成为现代印坛多字印中举世无双的巅峰之作，至今无人超越。

陈巨来　梅景书屋

因元朱文圆润秀逸、工致匀净的审美特性，与文人士大夫好古尚雅的审美情趣和闲适从容的书斋生活相契合，长期以来深受士人群体、书画家及鉴藏家们的喜爱。自元代赵孟頫倡导元朱文，与两汉白文印相得益彰，被印学界奉为传统篆刻的正脉。后经汪关、林皋、巴慰祖等明清印人的不断提炼，至近代赵叔孺

陈巨来　梅景书屋

陈巨来　沈尹默印

弟子陈巨来手中，被推进到了登峰造极的地步。

陈巨来与著名书画家、鉴藏家吴湖帆交好，当吴氏得知陈巨来喜治工稳印时，便慷慨地将珍藏的汪关《宝印斋印式》十二册粘贴本供其参考。陈巨来穷源溯流，心追手摹，浸淫是谱达七年之久，终窥元朱文之堂奥。

陈巨来为吴湖帆制印累累，"梅景书屋"为其元朱文印中的惊世绝品。不仅章法精研匀落，篆法婉畅曼妙，线条光洁妍美，犹如青春美女，增之一分则太长，减之一分则太短，已臻于无可挑剔的地步，成为元朱文印创作的最高典范，后人无法逾越。此外陈巨来元朱文印的线条看似粗细停匀，实则还蕴涵着极其微妙的变化。像线条端头的尖笔，弧形线条中部的收腰和线条交接处的"焊接点"等，都是极其细微、不激不厉的，使线条在从容冲和中寓有笔意与弹性，须细心体会。乃师赵叔孺也称赞道："陈生巨来，篆书醇雅，刻印浑厚，元朱文为近代第一。"绝非溢美之词。

陈巨来　沈尹默印

陈巨来除了精于元朱文印，还擅长仿汉铸白文印。像"沈尹默印"一印仿满白文，是为大书家沈尹默所刻。该印篆法方圆适宜，增减合度，布局疏密得体，精严稳健，线条光洁坚挺，醇古静穆，饱满有力，与元朱文印的气格、风韵完全一脉相承。此外从章法细节上欣赏，陈巨来采用了基本的疏密对角呼应法，但为了求得全局于整饬中的灵动，有意将"沈"字"氵"部上下拉松，"默"字"犬"部作婉转状，都留出若干形态各异的红底，与"尹""印"的留红相呼应，避免了通常满白文印闷塞密结不透的弊端。至于用刀，

陈巨来不论刻朱、白文印，皆与众不同，表现为既不似吴让之披刀浅刻逼杀线条，也不像缶翁那样钝刀冲刻后不断敲击修饰，其线条都经过反复修饰而成，呈90度及底部，犹如陡峭的绝壁，但钤盖后却能灵动古妍，见刀见笔，毫无工匠刻意修饰气，给人以洗尽尘滓、超凡脱俗的美感。近年上海曾出版一册《陈巨来治印墨稿》，可以一探陈巨来篆刻创作过程。其中像满白文印的墨稿与成品线条粗细差异较大，可见最终其线条是多次修改加粗，直至满意为止。

陈巨来篆刻线条见刀见笔，神凝气清，灵动古妍，毫无工匠雕琢刻意之气味。这与当下一些跟风者，虽以陈巨来为楷则，因学养欠深，或用力太甚，不明就里，一味雕琢，坠入刻板纤巧的工艺化，与陈氏在气韵、技法上有天壤之别，当引以为鉴。

张寒月　寒月周甲后作

张寒月　寒月周甲后作

金石书画颐性养年，像齐白石、黄宾虹、王个簃、沙孟海等皆德艺双修、寿享遐龄。在江苏苏州，篆刻家暨百岁人瑞张寒月参得永年之术，一生致力于刻印与礼佛。

张寒月年轻时赴上海拜谒吴昌硕，得缶翁教诲，并由其推荐拜识了缶门高弟赵古泥，时相请益，不数年已窥缶庐堂奥。二十多岁出版了《寒月斋主印存》，

摹习缶翁一路已深获好评。"寒月周甲后作"为其六十岁后所作,意在吴让之与吴昌硕之间,自然从容,已臻化境。此印线条笔意敦厚,章法取横向排列,颇得纵横雄浑之意味,上中下三段留红,错落有致。"月""甲"印文自身的简约笔画反差,为疏密对比提供了机缘。此外印中如"寒"字下面两处"中"及与"周"字的并笔,"月"字右侧破边,"后""作"线条残破后的留白等,浑然天成,妙在有意无意之间。印边形态与印角的处理,乍视之若无妙处,及谛审久,左矮右高,左直右圆等等,可谓用心良苦。

著名篆刻家邓散木对张寒月篆刻艺术成就及其修持之境极为欣赏,曾赋诗称赞:"刮露剚云白刃铦,此中原有石头禅。月光寒印曹溪水,薪火劳君一脉传。"张寒月一边操刀弄石,一边长斋礼佛,既以金石养生,享受艺术创作所带来的快乐,又清净养心,抛却人我纷争,淡然地沉浸在理想永恒的世界中,得享百龄福寿,为古来印人之冠。

白蕉　未白头翁

白蕉　未白头翁

白蕉原名何馥,上海金山张堰人。因金山原隶属松江府,故常自署"云间白蕉""云间居士"。白蕉以书法而闻名,早年初学欧阳询、虞世南,后宗法锺繇、王羲之、王献之,用心钻研,自谓:"得《丧乱》《二谢》等唐摹本照片习之,稍得其意。又选《阁帖》上王字放大至盈尺,朝夕观摩,遂能得其神髓。"其行草书潇散洒脱,融"二王"神韵且具独造之妙,为三百年来帖学复兴的代表人物。

篆刻为白蕉年轻时书画之余事,长期被书名所掩,

非至亲好友不肯轻易奏刀,且20世纪40年代后基本偃刀,印作流传较罕。目前能见到创作于五六十年代的作品,仅有参加中国金石篆刻研究社集体创作的《鲁迅笔名印谱》中的"乐文"一印和1962年刻制的"自强不息"长形白文印。

"未白头翁"是1935年白蕉为民国教育界贤达沈恩孚所制,浑朴古厚,为典型的仿魏晋一路。该印布局饱满,密中寓疏。"未"字的拉长,"头"字"豆"下端左右上翘的线条等,以增茂密,使印面愈加朴实凝重。全印线条排叠自然,方向纵横交错。"未、白、头"向左欹侧的态势,将印面打破平直,增添了欹正相生的趣味。印边四周不同部位与程度的残破,也是深思熟虑,运用得当,更为印作营造出一股韵味醇厚的金石之气。

白蕉篆刻除了仿汉,间涉战国小玺、宋元印,偶仿缶翁与古砖文等,天机流动,取法多样。白蕉早期对刻印颇自负,称:"世多俗手,遂长其傲,谓天下无英雄,王天下者我。"及结识邓散木之后,"观其致力甚深,益以自弃","盖不欲第二人也"。白蕉的性格也可见一斑。

叶潞渊　气象万千

叶潞渊　气象万千

海上印坛耆宿叶潞渊为人谦逊淡泊、敦厚温雅,不仅技艺超伦,高风洁行,又乐于游艺传道,奖掖后学,深受人们的尊敬。

叶潞渊未及弱冠即师从篆刻大家赵叔孺,为赵氏

门下优秀弟子之一。篆刻早年从浙派诸子入手，致力于陈鸿寿，兼及赵之琛，用刀豪迈、明快，得陈、赵神髓。后又精研古文字，凡商周金文、两汉碑额、瓦当封泥等，无不博采众长，兼收并蓄，最终演化成自家面目。著名书画家、收藏家唐云、沈尹默、吴湖帆、叶恭绰、潘伯鹰、邓拓等喜其手刻，获印颇夥。

"气象万千"为叶潞渊擅长的拟汉白文印一路，章法吸取赵之谦大疏大密的手法，但布局形态随笔势而生发。如"万"字上端"艹"部的小三角留红，和"千"字下端因中竖弧形分割所产生的两大块面大红，貌似自然，实寓含着叶潞渊打破印面对称、呆板的构想。至于"气"字"米"部右上一点的欹侧，"象"字右下"S"形折笔，"万"字上下"艹、内"的流动线条等，笔笔妥帖，又具巧思。印中横向线条多取拱形，使宽厚的线条产生书写的流动感。至于叶潞渊白文印线条间的残破、并笔，尤为一绝，使平稳的印作虚实相映，极具金石古厚之趣。

仿汉白文印创新较难，皖浙两派风格鲜明之外，近代能自具面目者唯徐三庚、赵之谦、吴昌硕、黄士陵、齐白石、赵古泥、来楚生、方去疾等数子而已，叶潞渊能杀出重围，独树一帜，洵属不易。

露出对家乡风土的眷恋之情。

叶潞渊精于篆刻，是现代海上印坛中一位秉承正统的多面手，能信步穿越在数类印风之中，也为赵叔孺门下深得妙谛最为全面者，其中金文印为其强项之一。

"石林后人"一印取法田字格古玺形式，印文则采撷商周钟鼎彝器铭文。尽管来源于不同地域或年代的器铭，经叶潞渊巧妙的印化后，似共派同流，浑如一家人。此印中为了调整疏密，叶潞渊将"石"字增加饰笔，突出文字的时代特征。"林"字篆法取之于《汤吊盘》，将原先两个对称"木"部改为上下错落，弧笔也长短不一。"后"字左右两半拉松间距，留出中空，避免因笔画过多造成此字块面闭塞，失去全印章法的协调。"人"字的三角构架坚挺，左右留红及边框、界格的残破也是叶潞渊殚精竭虑后所得。全印清朗古秀，注重细节，气静神闲，足可玩味。

1979年叶潞渊随上海书法代表团出访日本，为"文革"后篆刻创作复苏阶段一次有重要意义的对外艺术交流活动。其高超的印艺赢得了东瀛人士的交口称赞，纷纷索印。年逾古稀的叶潞渊老树绽新花，再次迸发出旺盛的创作激情，甚至镌刻六七厘米见方的金文大印，见者无不称奇。

叶潞渊　石林后人

叶潞渊　石林后人

叶潞渊为江苏吴县（今属苏州）人，也是宋代著名词人叶梦得（石林）的后裔，自署石林后人、石林精舍。其绘画也喜作仙桃及太湖洞庭山盛产的枇杷，时时流

钱君匋　冷香飞上诗句

钱君匋早年就读于吴梦非、刘质平、丰子恺创办的上海艺术专科师范学校，并在书画家孙增禄、徐菊庵的指点授意下开始学习吴昌硕篆刻。钱君匋也是一位复合型的艺术人士，擅长书画、篆刻外，还精于诗文、音乐与书籍装帧。关于钱君匋的篆刻取法，他曾自谓"由学习吴昌硕入手，又改学赵之谦，再上追秦汉玺印，兼及黄士陵"。从遗存的作品来观察，钱君匋篆刻创作风貌工放兼容，体现了对不同风格的包容性，其中最能得奥窍者，以赵之谦、黄士陵风格为上乘。

"冷香飞上诗句"为南宋大词家姜夔《念奴娇》中名句之一，是钱君匋糅合了汉铸印、赵之谦与黄士

钱君匋　冷香飞上诗句

钱君匋　新罗山馆

陵的综合体。其中"冷""上"的大块留红，明显是赵之谦作风的孑遗，至于明快果断的用刀，坚挺妍美的线条，与黄士陵追求的"玉人之玉、古气穆然"旨趣相吻合，留红处与线条间的敲击白点，既调整了章法疏密，又使光洁的线条愈加朴茂古拙，成为钱君匋常用做印特征之一。另从他的敲击印面后的效果来看，使用接近来楚生斑驳直露的手法，与吴昌硕"既雕既琢，复归于朴"的做印法有别。钱君匋篆刻极力模仿赵之谦、黄士陵，不仅与他的审美取向密切相关，丰富的篆刻收藏也是重要因素之一。其中赵之谦、吴昌硕、黄士陵三家篆刻原作的收藏，钱君匋分别藏有百余方之多，这在当今印坛也是颇为鲜见的。

钱君匋　新罗山馆

　　浙江桐乡君匋艺术院收藏有钱君匋生前捐献的历代书画篆刻作品四千余件，其中晚清篆刻三大家赵之谦、吴昌硕、黄士陵精品原石达四百余钮，均为钱君匋中华人民共和国成立之初以低价收集而成。后倩人精心钤拓、装帧，辑成《豫堂藏印》、（甲集、乙集）及《丛翠堂藏印》。在集印过程中，钱君匋又从三位大师作品不断吸收营养，使自己的印风更趋多样、成熟。

　　钱君匋喜收藏清代画家华嵒作品，取华嵒的"新罗山人"别号，颜其斋为"新罗山馆"。此印师法黟

山派金文印一路，章法取"ㄇ"形，印心虚灵宽展，法度森然，深得古玺大开大合之旨趣。"山"字篆法欹侧加重块，成为本印中的印眼。其他如"罗"字笔画的繁复，通过"糸""隹"两部首间的中空来透气；易平正的"馆"字左右结构加以避让、错落，也颇寓巧思。"新"字"斤"部的反书，"罗""馆"左右两半的上下穿插、伸缩，使印文与边框之间生发出跳宕起伏的韵律之美，既与印中大空取得呼应，又使全印气脉流走、疏密有致。黄士陵金文印章法上往往采用方圆、曲直、正斜、点线等几何图案形式，富有装饰性。"新罗山馆"一印承其法乳，极尽金文错落欹正、灵动多变之能事。此外线条清劲光洁，用刀锋颖毕现，于秀劲中寓苍古之致，呈现出"清刚遒美，肆朴劲妍"的自家面目。

　　作为晚清印坛两位巨匠吴昌硕与黄士陵，他们早期的影响力分别局限于苏浙沪与岭南地区。黟山派印风要延至 20 世纪三四十年代才逐渐被江南印人关注，模拟其风格则更晚。钱君匋因收藏黄士陵原作甚夥，得以摩挲赏玩，并开始仿效创作了诸多黟山派面目的印作，及时入编印谱并传播，所以说海上印人对黄士陵印风的认知过程，有钱君匋的功劳。

赵林　一年之计在于春

赵林　一年之计在于春

自明末韩约素之后，三百多年来能捉刀"凿山骨"的女印人不出十人。近现代印坛有突出成就的，非赵古泥的独生女赵林莫属，衣钵相传，真力弥漫，是一位不让须眉的"新虞山派"优秀传承人与弘扬者。

赵林早年勤习小楷《洛神赋》《灵飞经》等，所书工秀渊雅，受常熟名书家萧蜕庵的推许，称有"晋人林下之风"。1983 年，赵林获得《书法》杂志举办的"全国篆刻征稿评比"优秀奖，同年又加入了西泠印社。当人们欣赏到那些豪气凌云的篆刻作品时，想不到竟是出自一位已年登喜寿、精神矍铄的老太太之手。赵林晚年印名远播东瀛，日本东京堂出版了《赵古泥赵林父女印谱》，龙父虎女，英风穆穆，颇获赞誉。

赵林的"一年之计在于春"继承了乃父印艺保留了篆法的方折与用刀的气势，而注意弱化"新虞山派"程式化与装饰性。用刀单双并施，随机而发。线条形态多变，转折虚化，既富刀感，又具笔意。章法上"一"字四周留红自然、醒目，"年""计"竖线之间的并笔，更增添了与其他印文的虚实对比。全印呈现一派简约奇丽、率真洒脱的意象，较其父更为随性轻松，也算是赵林对"新虞山派"发展做出的贡献。

顿立夫　短长肥瘦各有态

顿立夫是一位富有传奇色彩的草根印人。他幼年失怙，随母流落北平，靠做苦工以奉母。1920 年，篆

顿立夫　短长肥瘦各有态

刻名家王福庵应北京政府之聘任印铸局技正，正巧雇佣其为包月黄包车夫及杂役。顿立夫年轻质朴，办事勤快稳重，颇得王福庵信任。洒扫庭除之际，见箸中有主人所弃印稿，悉数捡出，工暇潜心研读、临摹，不数年已初窥门径。后王福庵见其勤勉敦厚，爱古志笃，便破例收入门下，悉心指授。一位黄包车夫由此登堂入室，甚至中华人民共和国成立初期中央人民政府各部属机构印鉴均由其制作。

顿立夫早年所制逼肖乃师，松灵秀逸，气静神闲，深得工稳印之三昧。"短长肥瘦各有态"为其晚年印作，欲跳出福老窠臼，篆字上下拉宽间距，减少参差衔接，益见疏朗。此外"有"字"月"部篆法有意作反向弧笔，整体线条加粗，也与王福庵有别。顿立夫曾谓"不师古人不足以言刻，泥守古人成法，亦步亦趋，亦不足以言刻，能入能出，有常有变，方为大家。丁敬身、邓完白、赵之谦、吴昌硕等诸先辈，能别出新意，自成一家者，皆善于运用此理者也"，颇为通文达理。其晚年白文印善于吸收赵之谦大块留红，黄士陵用刀铦锐犀利的特点，以小篆方笔入印，方圆相融，疏密相映，也颇具面目。唯一遗憾的是因顿立夫学养较浅，印中文气较福老稍逊。

叶隐谷　万里长空且为忠魂舞

"新虞山派"印风在 20 世纪 60 年代至 80 年代曾风靡江南印坛，在篆刻重镇上海以邓散木与其入室弟子叶隐谷、单晓天，以及赵古泥爱女赵林为骨干。其中叶隐谷为上海川沙人，青年时即嗜好书法篆刻，

叶隐谷　万里长空且为忠魂舞

沙曼翁　自家看

二十六岁时经宣和印社方节庵牵线，拜邓散木为师。叶隐谷长期供职于邮政局，在转运处负责押运铁路邮车奔波辛劳之余，仍坚持攻艺。与同在邮电系统工作的海上书法名家任政，一刀一笔，深受当时广大书法篆刻爱好者的喜爱。

"万里长空且为忠魂舞"为毛泽东《蝶恋花·答李淑一》词中名句。叶隐谷用典型、熟练的"新虞山派"技法镌刻，可谓得心应手。该印不论用刀、篆法，皆得乃师神髓。如三列印文横向线条，分别呈从细至粗和从粗至细的轻重渐变法，其目的正如邓散木在《篆刻学》一书中总结出的那样："凡全印文字笔画繁简相等者，如嫌不分轻重，易成板滞，则可使左右略重，中间略轻，或中间略重，左右略轻，以救其失。"这一调节线条粗细手法，也常见于叶隐谷章法中，并被灵活运用。像中列的"空且为"三字即成左右交叉式的轻重变化。此外预留的宽厚底边，既将印文整体烘托，全印安如磐石，上下又产生鲜明的疏密对比。

叶隐谷晚岁创作精力旺盛，广纳弟子，并悉心辅导，不亦乐乎，上海电视台还为其拍摄了专题片，加上其海量的创作，影响甚广，对扩大"新虞山派"印艺，起到了积极的推动作用。

沙曼翁　自家看

沙曼翁为满族爱新觉罗氏子孙，生于江苏镇江，长寓苏州。年逾花甲时以一对古意盎然的甲骨文楹联，在上海《书法》杂志主办的"全国群众书法征稿评比"一万五千余幅来稿中脱颖而出，荣获一等奖，备受艺坛瞩目。1979年的这次评比，开启了日后国内大型书法展览的基本模式，沙曼翁也被载入现代书法史册，同样他的篆刻创作也颇为人称道。

沙曼翁篆刻宗法秦汉魏晋玺印，下涉吴让之、吴昌硕，尤得缶翁雄浑高古之神韵。沙曼翁还精于简牍书法，此方"自家看"即为其别开生面之作。既保留了汉简书体中的波磔之美，又体现了排叠结构的变化之妙。如印中自上而下，从"自"字和"家"的"宀"横向线条，转为"家"字"豕"下部与"看"字上端姿态优美的斜向挑画，至最后又复归平正的"目"部。全印章法欹正相生，"看"字上下不同程度的收缩留红，与"家"字气脉连贯。线条斑驳敦厚，起讫处多施较锐的圆笔，充分表现出简牍书法的笔意。

沙曼翁篆刻保持了秦汉印与吴昌硕宽博浑厚的宏大格局与精神气质，并以自己独擅的篆隶书入印，线条每每流露出自然书写的意趣。其印能于浑朴中求虚灵，也体现出其主张篆刻创作"不自正入，不能变出"和"力追平淡，平淡中有真味"的理念。"自家看"一印并非自命清高，而是在广泛汲取优秀传统后，厚积薄发带来的自信。

侯福昌　容庚长寿

侯福昌为江苏苏州人，早年师法吴昌硕，后入萧蜕庵、赵古泥门下，在上海为中国书法篆刻研究会会员。因篆刻作品流传较罕，当代印学研究者对其颇感陌生，

侯福昌　容庚长寿

徐璞生　但从心底祝平安

仅从其汇集青铜彝器、古兵款识、秦汉玺印、镜铭、砖瓦等鸟虫篆体而成的《鸟虫书汇编》一书，以及遗存无多的印作中，去一探其兴趣与追求所向。

"容庚长寿"是侯福昌为著名古文字家、书法篆刻家容庚所制的鸟虫篆印，此外目前能欣赏到的还有"容庚""容庚之印""冷月私印""延陵""侯璧人""吴颐人印""忘我庐""张正""舒文扬印"等十余方鸟虫篆印，且风格多有差异。极尽装饰意趣的秦汉鸟虫篆印，被视为我国古代印章中的一朵奇葩，大多制作精良，至汉代达到顶峰。日后虽受到部分明清印人的瞩目，亦多属于偶尔为之，显示个人无体不精的炫奇之作，这一状况直到现代方介堪的手中被打破。而与方介堪不同的是，侯福昌不仅奉秦汉鸟虫篆印经典为圭臬，又凭借深厚的古文字学养，直接从周秦两汉青铜铭文取法。"容庚长寿""容庚之印"等印确切地说是殳篆印，属秦书八体之一，它的线条不包含我们常见的抽象鱼虫形体或鸟首等，以盘曲婉畅为能事，线条转折多取方笔，填实整个印面空间，给人以均满流美之意趣。从"容庚长寿"等印中，我们已看不到侯福昌早年效法吴昌硕、赵古泥的影子，可见他已脱尽吴、赵藩篱，追根溯源，复归秦汉传统，成为一位篆刻艺术经典的优秀传承者。

徐璞生　但从心底祝平安

徐璞生为钱瘦铁高弟，篆刻早年师法浙派、吴让之、徐三庚。抗战初自故乡镇江移居沪上，从朱大可、陆澹安游。至20世纪60年代经画家陈莲涛推荐，入钱瘦铁门下，篆刻面貌为之一变，时沪上书画名家多嘱其刻印。惜天忌其才，未及耳顺之年即病逝。

"但从心底祝平安"为鲁迅诗句，是1976年春日徐璞生为之光老人得病住院后的祈福之语，表达出徐璞生预祝友人早日康复的美好愿望。该印主要取法唐宋官印，而对这一向遭人诟病的唐宋官印进行去芜存菁的优化改造最有成就的印人，即为乃师钱瘦铁。徐璞生晚期的篆刻创作不论朱白文，均以钱师为指归，同时也继承了唐宋官印一路。他参考钱瘦铁手法，巧拙并用，将略施缭绕的汉篆，取代了原先重复盘曲、单一拥塞的九叠文。而与钱瘦铁融汉碑额与唐宋官印为一炉的雄阔印风不同，徐璞生此印中的线条更接近吴让之风格，并且根据章法的需求将"从"字特别是"从"部演变为纵向篆法，避免了一味横向单调机械的排叠。此外像"心""平"和"祝"字"兄"的下端均作收缩圆转处理，以便留出疏空，也是徐璞生的巧思部分。此印平中寓巧，结构宽博。若天假其年，徐璞生印作将会更上层楼，自成一番新的景象。

单晓天　吾乡蒲翁以篆分入草

印人单晓天，自幼聪慧，年未弱冠即拜篆刻大名家邓散木为师。20世纪五六十年代又与方去疾、吴朴堂合作了多部反映主流意识形态，具有显著时代特征的印谱。即使在一片肃杀的"文革"岁月中，因无所谓的"历史问题"，单晓天还能坦然地参与合刻简化字《新印谱》，其艺术生涯未曾中断，篆刻创作丰富，

单晓天　吾乡蒲翁以篆分入草

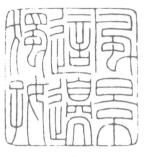

吴朴　风景这边独好

是现代海上印坛中一位幸运的印人。

单晓天篆刻服膺邓散木，沿袭"新虞山派"印风数十载。"吾乡蒲翁以篆分入草"为其代表作，虽腕力、气魄不及乃师，所制章法、篆法一仍其旧，但用刀、线条蕴藉含蓄，较邓氏外拓强劲、纵横淋漓，属内擫之法，更多了些书卷气。此印章法也颇见巧思，单晓天有意收缩"吾"字"五"和"以"等字，并且为了避免"蒲""翁"笔画过于繁多，将"艹"改为隶法，"翁"字"公"与"羽"部作并笔，使全印布局产生了疏密之间的微妙变化，即右列从疏至密，左列则以"篆"字来调整节律。全印层次递进，井然不紊，已无邓散木刻意安排、运刀恣纵的斧凿之痕。单晓天晚年上溯秦汉玺印，有意跳出邓散木之窠臼，欲摒弃一些装饰性、规律性元素，利用篆法局部变形及率意的刀法，追求自然率真之意趣。然而遗憾的是，正当单晓天渐入创新佳境之际，忽驾鹤西去，赍志以没，令人深感惋惜。

吴朴　风景这边独好

王福庵得意弟子吴朴篆刻初宗西泠诸子，尤嗜陈鸿寿、赵之琛，后在王福庵的精心指导下，由浙派上溯周秦两汉，近涉赵之谦、吴昌硕、胡钁等名家，还善于撷取历代文字入印，如两汉碑额镜铭、瓦当简牍、《天发神谶碑》及魏碑、唐经等，皆能得心应手。细朱文印创作也是吴朴之强项，1949年后上海及各地新设博物馆、图书馆的收藏印也大多出自其手，也多采

用细朱文形式，秀润雅静，精工匀落，足与王福庵、陈巨来并驾齐驱。田家英曾受中央委托，请吴朴为毛泽东篆刻"毛氏藏书"印，吴氏以传统的元朱文精心为之，深得毛泽东欣赏。

此方"风景这边独好"篆法优美典雅，线条细劲流畅。六个印文在方形印面中按三排自然排列，充分展现出小篆书体婀娜修长、婉转飘逸的动人姿态。此外"这边"二字篆法整体较紧密，其他四字重心上提，疏出下空，使全印虚实相映。该印线条转折处多方中寓圆，篆法于婉畅中增添了刚健与雍容感。悬针式的线端，更提升了线质的峻挺之美。一丝不苟的用刀，将富有弹性且匀整工致的线条表现得淋漓尽致。数行汉简边款风貌卓逸，迥异侪辈，也为吴朴濯古来新之作。

1949年后印人们相继以毛泽东诗词名句入印，已成为当时文艺创作的显著特征。作为海上印坛"三驾马车"中的吴朴，在"文革"狂潮掀起之初，因横遭莫须有的揭发和批判，以死抗争，成为印人中受"文革"冤屈死难的第一人，令人深感惋惜。

方去疾　疾风知劲草

在1949年后数十年海上印坛的重要活动中，人们都能看到著名印学家、书法篆刻家方去疾的身影。他不仅与单晓天、吴朴合刻《瞿秋白笔名印谱》《养猪印谱》《古巴谚语印谱》等数部契合时政热点的印谱，

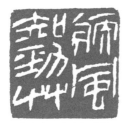

方去疾　疾风知劲草

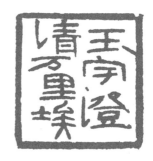

还对明清流派篆刻艺术作了全景式的系统研究，并热心传授篆刻技艺，积极培养、磨砺年轻一代的篆刻人才，使海上印坛避免出现断层。海上印坛能在"文革"结束初期迅速复苏，方去疾贡献尤巨。

方去疾早年在协助其兄长方节庵经营宣和印社业务时，学习印章鉴赏、印谱编辑等，开阔了眼界。篆刻创作宗法秦汉玺印，由此打下了扎实的基础。中年后厚积薄发的方去疾不逐流风，参照秦代诏版、权量铭文及汉魏凿印，大胆尝试，最终开创了既古典又新奇、欹侧峻峭的全新面貌。

"疾风知劲草"是唐太宗李世民《赠萧瑀》中的诗句，亦为方去疾晚年的代表作。其单刀纵横，奇险淋漓，结字参差欹斜，耸然峭拔，转折用笔方劲挺健，一派天然率意的秦诏版气息，扑面而来。崩裂的线条，遥接汉魏凿印与刑徒砖刻，却又完全是方去疾自家面貌。是印气势郁勃，真力弥漫。篆法左低右高的势态，使印文如同狂风呼啸中坚韧的小草，也好似不畏疾风的威武不屈之士。

方去疾这路印风前无古人，而其创新又并非空穴来风，他是在完全立足于整个秦汉时代艺术风范，博大精深意义上的出新。遗憾的是方去疾晚年患病后因一场失败的手术，被无情地终止了正处在黄金时期的篆刻艺术事业，给现代印坛造成了巨大的损失，令同道艺友痛惜万分。

方去疾　玉宇澄清万里埃

简化字篆刻创作，是1949年后印坛中的新兴事物，

方去疾　玉宇澄清万里埃

极具时代特征。其集大成者，是1972年始，由上海书画社组织工农兵业余刻印工作者集体创作三册《新印谱》为代表。《新印谱》以"推陈出新""文学艺术普及"为口号，尝试以简化字体选刻《革命样板戏》唱词，表现出海上印人即使在逆境中，仍肩负着对篆刻艺术传承义不容辞的责任感与使命感。其中联系出版社，组织刻印作者等，都由方去疾亲力亲为，由此也保存了篆刻艺术的火种。

方去疾这方"玉宇澄清万里埃"并非《新印谱》中作品，而是当时流行的毛泽东《和郭沫若同志》七律中的名句。该印印文多取隶法，七字按右三左四、一松一紧的章法处理。其中"玉、宇、澄"三字自上而下又分别呈向左、右、左方向的欹斜，在交替的倾斜中求得平衡。此外"玉"字有力的连边右点，既将

印文与边框取得关联，又起到了强劲支撑的力量感。至于左列印文则取几番错落的章法，并且上下顶框，与右列印文产生迥异的布局效果。该印印文的参差、欹侧、错落和左侧不规则留空等，均与战国古玺章法暗合，文字虽新而形式古奥，方去疾确实高人一筹。

简化字篆刻创作较难之处还在于新体文字与传统艺术的巧妙结合，需避免今体字缺乏古意，沦落为刻章店的产品。方去疾此印中隶书虽简洁，却包含着无数的传统元素，亦极具现代感和新鲜感。透过此类印作，我们仿佛看到了方去疾在那个特定年代所追求的标新立异且不失古意的艰辛求索历程。

钱松"小住西湖"等与西湖息息相关的传世之作，令人魂牵梦绕、难以忘怀。

"未能抛得杭州去，一半勾留是此湖"是唐代杰出诗人白居易《春题湖上》中描写西子湖的名句，表现出诗人对这一美丽湖山胜景的无限眷恋之情。江成之此印所作不仅章法纯正，结字洗练，用刀清劲，完美表现出峭丽隽秀、古茂渊雅的浙派风貌，最为巧妙的是形式与印文相谐相融，呈现出一种韵味无穷又不可名状的意蕴和境界，达到了意境上的高度统一。是印汲湖山之灵气，撷传统之菁华，令观者会心一笑，为之击节。而江成之不愿抛也从未抛弃过对浙派篆刻艺术优秀传统的追求，他已将这湖光山色融于方寸之间。

江成之　未能抛得杭州去

江成之　未能抛得杭州去

作为近现代新浙派的优秀传人，江成之在面貌纷呈的海上印坛中默默坚守、辛勤耕耘长达六十余载，镌刻了大量经典的新浙派作品。其印风不激不厉，风规自远，透射出其对艺术经典心无旁骛、坚定、执着的不懈追求，令人肃然起敬。江成之生前门下弟子甚夥，长期以来被奉为现代浙派篆刻艺术正脉的形象代表，影响深远。

西湖与篆刻也有着深厚的渊源，不论是传承了两个多世纪的著名浙派篆刻艺术，还是有着一百多年历史的印学社团——西泠印社，都诞生在这"山色如娥，波纹如绫"的西子湖畔。在西泠八家篆刻中，我们还可欣赏到像丁敬"两湖三竺万壑千岩"、陈豫钟"嫩寒春晓"、陈鸿寿"浓花淡柳钱唐"、赵之琛"家住钱唐第一桥"、

江成之　咸池洗日当青天

江成之　咸池洗日当青天

1983年，国内篆刻创作已逐步形成燎原之势，上海《书法》杂志审时度势，适时举办了"全国篆刻征稿评比"，成为"文革"之后第一次全国性群众篆刻评选活动，得到了广大篆刻爱好者的积极响应，来稿踊跃。该评比活动，评委之权威专业，评奖之公正严谨，作者之诚朴认真，以及印作风格之纷繁，使其成为一次令人难忘、不可多得的经典赛事，对推动当代篆刻艺术的复兴与繁荣，具有里程碑式的意义。十位荣获一等奖的印人，现大多成为印坛的中坚力量，实至名

归。年已花甲的江成之数件纯正精彩的仿浙派作品，博得了评委们的一致赞赏，获得殊荣，名声大噪。"咸池洗日当青天"即为其参展获奖印作之一。

该印取宋代诗人王庭珪《和周秀实田家行》诗句，章法从右至左采取"二三二"式最为稳健的排列法。篆法力求简练匀整，以自然为上。其中不论是有七笔竖画的"池"字，还是最为简约的"天"字，均疏密有致，不去作刻意取巧的变化。此外像"咸"字的"戈"部，以及具有浙派篆法特征的"洗"字右下捺笔、"当""天"中"冂"均作斜笔，不仅避免了一味的横平竖直，也丰富了线条走向与块面分割形态。运刀也完美继承了"西泠八家"中赵之琛刚劲峻健的切刀法，线条波磔顿挫，韵味醇厚。印中笔画虽有排叠，但锋棱的微妙变化使线条没有单调的雷同感。靠近"池""青""天"外边框的残破，更见作者之巧心。该印大淳大雅，端庄古朴，成为现代浙派印苑中一方无可挑剔的传世妙品。

七　印事

从 1082 年至 2018 年 11 月

1082 年（元丰五年　壬戌）

米芾于华亭县青龙监镇任所书陈林所作《隆平寺经藏记》，南宋绍熙《云间志》有载，惜墨迹今佚。

稍后，米芾于华亭县青龙监镇任所作《沪南峦翠图》。画本今佚。

传米芾生前尝篆刻自用印。

1287 年（至元二十四年　丁亥）

赵孟頫辑《印史》一书，共二卷，今佚。传其尝以"玉箸篆"篆刻自用印。

1311 年（至大四年　辛亥）

吴福孙辑《古印史》。

1319 年（延祐六年　己未）

赵孟頫得请南归，曾入松江北道堂事道。

1328 年（天历元年　戊辰）

约于是年，杨瑀至京师，受知于文贞王，偕见元文宗于奎章阁，文宗命篆"洪禧殿宝""明仁"二小玺文。

1357 年（至正十七年　丁酉）

杨瑀居松江之鹤沙（今上海南汇下沙）。

1572 年（隆庆六年　壬申）

顾从德、罗王常辑成《集古印谱》六卷。首创以秦汉原印钤谱。共得二十部，版本有二种。甘旸谓："隆庆间，武陵顾氏集古印成谱，行之于世，印章之荒，至此破矣。"

《集古印谱》

1575 年（万历三年　乙亥）

顾从德、罗王常据《集古印谱》本扩充成木刻本《印薮》六卷，开晚明摹刻印谱风气。王穉登评"《印薮》未出，坏于俗法；《印薮》既出，坏于古法"。顾从德撰《顾氏印薮引》。

俞希鲁所撰《杨氏集古印谱序》收录于《印薮》。

《印薮》

1595 年（万历二十三年　乙未）

张应文撰《叙书画印识》由其子谦德编定，载于《清秘藏》下卷。

1596 年（万历二十四年　丙申）

甘旸辑《集古印正》五卷，自谓于"古人之不多让也"。撰《印章集说》一卷，亦名《印正附说》，

稍后又辑《甘氏印正》二卷。《甘氏印正》篇末收甘旸所撰《印正附说》，即《印章集说》。

1602 年（万历三十年　壬寅）

杨士修撰《印母》一卷，编《周公瑾印说删》一卷。

归昌世撰《〈印旨〉小引》。

董其昌为程远摹刻《古今印则》，撰《古今印则跋》。

陈继儒撰《古今印则跋》。

《古今印则》

1605 年（万历三十三年　乙巳）

陈钜昌摹刻并辑《古印选》四册，陈钜昌作自序，董其昌年前撰《陈氏古印选引》。

1606 年（万历三十四年　戊申）

罗王常编《秦汉印统》八卷，亦名《王氏秦汉印统》。

1607 年（万历三十五年　丁未）

陆鑨辑姚叔仪摹刻古印成《片玉堂集古印章》八册。

潘云杰辑苏宣、杨当时摹刻古印《集古印范》十册，潘云杰撰《潘氏集古印范小引》，张所敬年前撰《潘氏集古印范序》。

陆鑨、潘云杰辑《秦汉印范》六卷。

1608 年（万历三十六年　戊申）

张灏辑《承清馆印谱》二册。

《承清馆印谱》

1612 年（万历四十年　壬子）

甘旸刻"东海乔拱璧谷侯父印"玉印。

李流芳为汪关撰《题〈汪杲叔印谱〉》。

1614 年（万历四十二年　甲寅）

汪关以自藏古玺印与自刻印合辑为《宝印斋印式》。李流芳、唐时升、归昌世、娄坚、程嘉燧等人题跋。据考证，汪关与程嘉燧、唐时升、娄坚、李流芳等交往甚密，年轻时曾游东南，涉及吴门、嘉定、阳羡、上海、杭州等地。汪关在嘉定居住时间较长，为李流芳、唐时升、归昌世、王志坚、娄坚、闵士籍、李元芳、李宜之等人刻印。

1615 年（万历四十三年　乙卯）

陈继儒撰《题吴浑之〈印宗〉卷后》刊于《陈眉公集》卷十一。

1618 年（万历四十六年　戊午）

吴迥刻辑《珍善斋印印》，董其昌撰《序吴亦步印印》。

1621 年（天启元年　辛酉）

陈继儒为邵潜所著《皇明印史》作序。

1623 年（天启三年　癸亥）

何通刻辑《印史》五册。

1624 年（天启四年　甲子）

归昌世刻"用拙存吾道"。

1625 年（天启五年　乙丑）

归昌世刻"负雅志于高云""俗人自与我曹疏"。

李流芳撰《题菌阁藏印》。

1626 年（天启六年　丙寅）

陈继儒为程朴摹辑何震印作《忍草堂印选》作序。

1630 年（崇祯三年　庚午）

董其昌撰《贺千秋〈印衡〉题词三则》刊于《容台文集》卷三。

1631 年（崇祯四年　辛未）

张灏辑《学山堂印谱》六卷本，杨汝成、钱龙锡撰《〈学山堂印谱〉序》。

《学山堂印谱》

1633 年（崇祯六年　癸酉）

张灏辑《学山堂印谱》十卷本，董其昌、陈继儒撰《学山堂印谱序》。

夏树芳鉴定、陈继儒同参《演露堂印赏》四卷出版。

1634 年（崇祯七年　甲戌）

董其昌、陈继儒、夏树芳等题陈元长刻印。

董其昌为潘茂弘所著《印章法》作序。

1657（顺治十四年　丁酉）

李雯《黄正卿诗印册叙》载《蓼斋集》卷三十四，石维昆刊本。

1661 年（顺治十八年　辛丑）

此时或稍后，葛潜辑自刻印成《葛氏印谱》，朱彝尊作序。

1687 年（康熙二十六年　丁卯）

张智锡刻"清风高节"。

1692 年（康熙三十一年　壬申）

张智锡刻"雅宜置之丘壑，了此三生梅竹缘"。生平尚辑有《存古斋印谱》。

1704 年（康熙四十三年　甲申）

钱桢辑家藏明朝名家刻印及其摹勒《学山堂印谱》中名家印，成《能尔斋印谱》四册六卷。

1707 年（康熙四十六年　丁亥）

王睿章辑自刻印成《亦草堂印谱》。

1713 年（康熙五十二年　癸巳）

徐浩辑自刻印成《扶青阁印谱》。

1725 年（雍正三年　乙巳）

陈梦鲲辑自刻印成《泉香印谱》二卷。约于雍正初期，唐材撰《摹印说》一卷。孙光祖撰《古今印制》一卷、《六书缘起》一卷、《篆印发微》一卷。

1731 年（雍正九年　辛亥）

韩雅量撰《〈印草〉原序》。

1738 年（乾隆三年　戊午）

周铨为程从龙辑《师意斋秦汉印谱》作《秦汉印谱序》。

1744 年（乾隆九年　甲子）

强行健辑自刻印成《印管》一册十二卷，亦名《强易窗印稿》。

1746 年（乾隆十一年　丙寅）

王睿章刻自用印"八十四翁睿章""雪岑"对章。

周鲁辑王睿章篆刻印谱《静观楼印言》二卷，又名《印言》。

叶锦辑王玉如刻印成《澄怀堂印谱》五册，习寓、黄之隽作序。

1749 年（乾隆十四年　己巳）

王睿章辑自刻印成《醉爱居印赏》，王祖昚、黄之隽作序，王睿章撰跋。

1751 年（乾隆十六年　辛未）

鞠履厚辑王玉如刻印并补刻成《砚山印草》一卷，附一卷，载韩雅量《研山印草原序》、鞠履厚《研山印草跋》、黄之隽《读书十八则印跋》、许王猷《读书乐印跋》。

1755 年（乾隆二十年　乙亥）

鞠履厚辑自刻印成《坤皋铁笔》（自序本）二卷二册。后鞠履厚于1763年撰跋。

1756 年（乾隆二十一年　丙子）

鞠履厚撰《印文考略》一卷。

1761 年（乾隆二十六年　辛巳）

张维霡辑陈鍊刻印成《秋水园印谱》，附陈鍊撰《印说》。

杨汝谐（端揆）辑自刻印成《崇雅堂印赏》。

仇垲辑自刻印成《霞村印谱》。

1762 年（乾隆二十七年　壬午）

杜世柏辑自刻印成《葭轩印略》。

约此时或稍早，吴晋辑自刻印成《知止草堂印存》二卷；杜世柏辑自刻印成《阴骘文印谱》一册；严源辑自刻印成《严素峰印谱》。

1763 年（乾隆二十八年　癸未）

盛宜梧辑陈鍊刻印成《超然楼印赏》八卷八册。卷八为陈鍊撰《印言》五十三则。

1765 年（乾隆三十年　乙酉）

陈鍊辑自刻印成《属云楼印谱》。

陈鍊、杜世柏刻《印谱合璧》。

杜世柏生平尚辑自刻印成《葭轩印品》四卷及《浣花庐印绳》。

王鸣盛撰《唐半壑印谱序》载于《西庄始存稿》卷二十五。

释续行辑自刻印成《墨花禅印稿》五卷二册。

1766 年（乾隆三十一年　丙戌）

杨汝谐约于是年重辑《崇雅堂印赏》二卷四册。

1767 年（乾隆三十二年　丁亥）

杜世柏辑自刻印成《杜氏世略印宗》二卷。

1768 年（乾隆三十三年　戊子）

郑基成辑自刻印成《书带堂印略》。

1769 年（乾隆三十四年　己丑）

陈鍊刻"叶龙溪印"。

1770 年（乾隆三十五年　庚寅）

张维霡编辑陈鍊刻印成《秋水园印谱续集》。

1771 年（乾隆三十六年　辛卯）

汪启淑辑《袖珍印赏》四卷。

1774 年（乾隆三十九年　甲午）

沈大成《陈西庵印谱序》，载《学福斋集》文集卷二。

1775 年（乾隆四十年　乙未）

杜世柏辑刻印成《何氏语林印语》二卷，又名《爱日楼印语》。

1776 年（乾隆四十一年　丙申）

汪启淑辑成全部《飞鸿堂印谱》，共计五集二十册四十卷。周怡1753年作序。其中包括汪氏在松江地区所访得篆刻家15人，收录松江印人作品512件。

《飞鸿堂印谱》

1778 年（乾隆四十三年　戊戌）

汪启淑辑《静乐居印娱》四卷，吴钧作序。

1779 年（乾隆四十四年　己亥）

汪启淑重辑《临学山堂印谱》六卷。

鞠履厚辑自刻印成《坤皋铁笔》（自跋本）及《坤皋铁笔余集》五册。

1784 年（乾隆四十九年　甲辰）

王兴尧刻印成《遂高园园额印章》。

1785 年（乾隆五十年　乙巳）

汪启淑辑《秋室印剩》二册。

1786 年（乾隆五十一年　丙午）

鞠履厚刻"青浦沈皋所藏金石图记"。

陈克恕撰《篆刻针度》八卷。

1787 年（乾隆五十二年　丁未）

潘有为编拓《看篆楼古铜印谱》，程瑶田作序。

1788 年（乾隆五十三年　戊申）

钱世徵辑自刻印成《含翠轩印存》四册，吴舒帷、吴省兰作序，钱世徵撰《含翠轩印存发凡》。

汪启淑辑《悔堂印外》四册。

稍后，王芑孙任华亭（今上海松江）教谕。

1789 年（乾隆五十四年　己酉）

汪启淑撰《飞鸿堂印人传》（重订本）八卷，辑《安拙窝印寄》八册。

1791 年（乾隆五十六年　辛亥）

纪大复辑自刻印成《陶山印余》一册。

1796 年（嘉庆元年　丙辰）

王昶撰《广堪斋印谱序》。

黄锡蕃辑《续古印式》，王鸣盛作序。

1797 年（嘉庆二年　丁巳）

鞠履厚刻《坤皋铁笔》制重钤本。

瞿中溶为袁又恺藏金正大二年（1225）官印"提控之印"作《金提控印记》。

1799 年（嘉庆四年　己未）

瞿中溶刻"梦华填词"白文印。

1801 年（嘉庆六年　辛酉）

钱侗刻"灵芬馆图书记"。

瞿中溶（木夫）刻"郭麐祥伯氏印"。

1802 年（嘉庆七年　壬戌）

钱坫刻"平生花草自爱"白文印，昌化石质，现藏香港艺术馆。生平著有《篆人录》八卷。

1805 年（嘉庆十年　乙丑）

王昶编撰《金石萃编》一百六十卷。

1806 年（嘉庆十一年　丙寅）

钱侗（同人）刻"深柳居珍藏印"。

1807 年（嘉庆十二年　丁卯）

王昶《吴子枫吟香阁印谱序》，载《春融堂集》卷三十七。

1809 年（嘉庆十四年　己巳）

陈玙辑自刻印成《延绿斋印概》六册。

张金夒刻《学古斋印谱》，赵秉冲作序。

1811 年（嘉庆十六年　辛未）

周玉阶辑自刻印成《兰襟印草》二册。

1813 年（嘉庆十八年　癸酉）

冯承辉刻"孙星衍印""渊如"对章。

1817 年（嘉庆二十二年　丁丑）

冯承辉辑自刻印成《古铁斋印谱》一册，撰《印学管见》，亦名《古铁斋印学管见》。

1819 年（嘉庆二十四年　己卯）

瞿应绍刻"南孙"。

1820 年（嘉庆二十五年　庚辰）

杨大受刻"琅玕室"。

1823 年（道光三年　癸未）

乔重禧辑自刻印成《宜园印稿》五册。

程庭鹭辑《红蘅馆印谱》四册。

杨心源刻印成《文秘阁印稿》二册。

1827 年（道光七年　丁亥）

程庭鹭刻"耻为升斗谋"朱文印。

冯承辉刻"止亭"白文印。

1829 年（道光九年　己丑）

秦尧奎辑《尚古斋印谱》二册、辑自刻印成《尚书堂印谱》二册。

《印识》

冯承辉撰《历朝印识》二卷。

瞿树本刻"清仪阁藏"。

1831 年（道光十一年　辛卯）

瞿中溶并辑《集古官印考证》十八卷，并自序。

1832 年（道光十二年　壬辰）

冯承辉刻"十二长生长乐之斋"。

1833 年（道光十三年　癸巳）

瞿树本刻"桐叶题诗馆"。

1835 年（道光十五年　乙未）

程庭鹭刻"三十六宜梅花屋"朱文印。

1837 年（道光十七年　丁酉）

冯承辉撰《国朝印识》三卷。

陆元珪、翁大年摹刻《秦汉印型》。

李尚暲辑李椿刻印成《静怡居印存》二卷。

1838 年（道光十八年　戊戌）

瞿中溶撰《顾氏〈集古印谱〉跋》文。

1840 年（道光二十年　庚子）

程庭鹭刻"济父所藏"。

1841 年（道光二十一年　辛丑）

刘绍虞刻印成《望益居印稿》。

1843 年（道光二十三年　癸卯）

冯葆光辑自刻印成《绿野印草》四册。

1847 年（道光二十七年　丁未）

周闲刻"姚氏珍藏书画"长方朱文印。

朗吟楼印行叶荔芗辑《五种曲句》二册，亦名《五种曲印谱》。

1851 年（咸丰元年　辛亥）

张祥河辑《秦汉玉印十方》。

1852 年（咸丰二年　壬子）

董熊刻"瑚卿"朱文印，边款记载"篆于申江"。

1855 年（咸丰五年　乙卯）

约是年，吴云辑《秦汉官私铜印谱》二册。

1857 年（咸丰七年　丁巳）

何屿辑自刻印成《何子万印谱》四册。

胡震刻"江东老剑"，边款记载"胡鼻山作于沪上"。

1858 年（咸丰八年　戊午）

七月，徐三庚刻"嘉兴徐荣宙近泉""字光甫行九"朱白对章，边款记载"客春申浦姚氏之弹花庵拟此"。

冬，钱松客居沪上，为徐有常刻"徐有常印"，为吴炽昌刻"吴炽昌炳勋印、南皋长生安乐"对章，"吉台书画"。为严荄刻"严荄之印""根复"对章、"严荄藏真""严荄根复"对章、"四会严氏根复所藏""严荄根复甫印信长寿"等印章，以及"南星长生安乐""吉台书画"等印。边款中有"作于沪上""客沪上""记于沪城""刻于申江寓斋""时寓沪上"等语。

董熊　瑚卿

钱松　南星长生安乐

是年，董熊刻"上元孙文澄之收藏书画印"，边款记载"作于申江"。

阮允撰《云庄印话》。

1860年（咸丰十年 庚申）

胡公寿辑《胡公寿手选汉铜印存》一册。

1861年（咸丰十一年 辛酉）

胡震由四明航海至上海，刻"曾经沧海"朱文印、"伯澄赏古"白文印等，边款中有"客沪上"等语。

徐三庚客上海，刻"浦西寓隐"白文印、"海角畸人"朱文印。

徐三庚 海角畸人

徐三庚 浦西寓隐

1862年（同治元年 壬戌）

吴云辑《二百兰亭斋古铜印存》六册十二卷。

任淇刻"曰康私印"白文、"叔平"朱文两面印。

胡震刻"富春胡鼻山"白文印、"胡鼻山人同治大善以后所书"白文印、"富春大岭长"朱文印，边款中有"改刻于上海""自制于沪""侨寓上海志"等语。

徐三庚刻"王引孙印""跋道人"对章，边款记载"作于沪上寓斋"。

1863年（同治二年 癸酉）

徐三庚刻"慎俭堂印"朱文印、"张子祥六十以后之作"细朱文印、"甘溪"朱文印、"四余读书室"朱文印、"二十余年成一梦此身虽在堪惊"朱文印，并为同客上海的任淇刻"竹君画记"白文印。边款中有"客春申浦""记于沪上""制于沪滨""客春申浦城记""于春申浦寓斋""客沪上制此"等语。

魏锡曾辑《吴让之印存》，赵之谦撰《书扬州吴让之印稿》。

1864年（同治三年 甲子）

何屿刻"止园"。

吴云辑《二百兰亭斋古印考藏》六卷二册，吴云自序。

严荄辑钱松、胡震刻印成《钱叔盖胡鼻山两家刻存》，吴云作《钱胡印谱序》。

《二百兰亭斋古印考藏》

1865年（同治四年 乙丑）

徐三庚刻"三碑乡民"白文印、"莼鲈秋思"白文印、"不负所学"白文印。边款中有"制于春申浦上""时客沪上"等语。

1866年（同治五年 丙寅）

火惟德辑自刻印成《聊且居印赏》一册，有多篇序跋，可探其交游、事略踪迹。

《聊且居印赏》

《望杏花馆印草》

陈雷刻"钝斋"朱文印，边款记载"作于海上"。

陈雷　钝斋

1867 年（同治六年　丁卯）

何屿刻"同治甲子潘康保三十一岁后所得"。

方濬益刻"第九洞天第四十九福地中人记"。

徐基德辑自刻印成《望杏花馆印草》，以刘禹锡
《陋室铭》为内容，逐句篆刻，应宝时作序。

1868 年（同治七年　戊辰）

张昌甲刻"世安堂榭"。

蒋节刻"抱关击柝"。

1869 年（同治八年　己巳）

陈雷刻"楚三手钞"。

1870 年（同治九年　庚午）

陈还刻"钟俊"。

徐三庚刻"桃花书屋"。

胡钁客上海，刻"石门胡钁精玩"朱文印，边款
"沪上旅夜，匊邻自治，庚午十月"。

胡钁　石门胡钁精玩

沈树镛辑《均初手拓古印存册》一册。

1871 年（同治十年　辛未）

江湄刻印成《秋水轩印存》二卷。

1872 年（同治十一年　壬申）

日本圆山大迁来华，从徐三庚学。

徐三庚刻"头陀再世将军后身"朱文印、刻"以群临本"朱文印。

四月，赵之谦离京赴沪，居月余。与在京结识之川沙沈树镛及流寓上海县之周白山相友善，切磋、研究书画。在同治四年以后的几年中，赵之谦辗转于绍兴、杭州、上海及苏州、扬州，兼为捐官筹资。其实，在咸丰八年（1858）致友人胡培系信中已谈到"明春拟游沪上，半快眼福，半觅衣食……"至于是否成行，不能确知。同治十年（1875）四月他离京返乡经过沪上，作《墨梅》团扇署款曰"葵衫仁兄同客沪上"。这是可以确定的一次海上游踪。赵之谦虽无较长时日的居沪记录，但在他身后不久，沪上已"墨迹流传，人争宝之"。

吴昌硕离家远游，前往杭州、苏州、上海等地寻师访友，结识俞樾、杨岘、任伯年、张熊、高邕等人。

1873 年（同治十二年　癸酉）

吴昌硕刻"苍石"白文印，边款记载"作于沪"。

傅文卿辑王睿章、纪大复等刻印成《傅文卿集印》。

吴昌硕　苍石

1874 年（同治十三年　甲戌）

陈还刻"凌瑕之印"。

黄文瀚刻印成《苍笈轩印存》。

约此时或稍早，徐三庚辑自刻印成《金罍山民印存》一册。

1875 年（光绪元年　乙亥）

释竹禅辑自刻印成《游戏三昧》四册。

姚浚熙刻印成《此静轩印稿》。

1876 年（光绪二年　丙子）

吴云辑《二百兰亭斋古铜印存》重辑本十二卷十二册，并自序。

1877 年（光绪三年　丁丑）

高邕刻"申氏家藏"高邕辑钱松刻印成《未虚室印赏》四册。

1879 年（光绪五年　乙卯）

胡钁刻印成《晚翠亭印稿》。

1880 年（光绪六年　庚辰）

张昌甲辑自刻印成袖珍本《印林从新》二卷。谱中多自用姓名、字号、斋馆、诗文闲章等。

《印林从新》

1881 年（光绪七年　辛巳）

徐三庚刻"孝通父"细朱文印、刻"秀水蒲华作英"朱文印、为圆山大迁刻"寻常百姓家主人"细朱文印。

吴云辑《两罍轩印考漫存》九卷四册。

1882 年（光绪八年　壬午）

9月16日，徐三庚在《申报》刊登"书联助赈"启事："上虞徐袖海先生因念浙赈筹款甚难，愿书七八言楹联一百副，每副减收润资足洋七角。邀同归安郁祉眉先生亦书楹联一百副，每副收足洋三角，合同尽数汇解灾区。求书各件请送本会馆转交，十日为期，过期不收。五日取件，劣纸不书。盆汤衖中丝业会馆代启。"

《申报》载徐三庚为钱庚订润

1883 年（光绪九年　癸未）

朱记荣辑古玺、篆刻合册印谱《行素堂集古印存》。

1885 年（光绪十一年　乙酉）

8月23日，徐三庚为弟子钱庚订润："铁笔减润助赈。吴兴钱璩初从余肆学数年，迩日笔法遒劲，每为当道所称许。兹粤东水患，颇为恻悯，润助赈以拯黎庶。石章每字洋一角，牙倍之。七日取件，余另议。其润交垃圾码头博经里钱公馆，或扫叶山房、戏鸿堂皆可，寄致信资自给。收到润资即交丝业会馆，逐日登报以昭诚实。上虞徐三庚袖海甫志。"

秋，吴昌硕寓沪，刻"苦铁无恙"白文印，边款载"乙酉重九刻于沪"。

张熊刻"两方端砚斋藏书之印"。

张定辑自刻印成《卷石阿印草》二册。

朱记荣辑诸家刻印成《槐庐集古印谱》不分卷，又名《行素草堂集古印谱》。

约是年，王韬辑《衡华馆印存》一册。

1886 年（光绪十二年　丙戌）

冬，吴昌硕客上海，任颐为之作《饥看天图》，吴昌硕为任颐刻"画奴"朱文印。为金尔珍刻"庚子吉石"朱文印。

童晏摹刻何震《七十二候印谱》二册（原本为伪印）。

1887 年（光绪十三年　丁亥）

初冬，吴昌硕移居上海吴淞。

1888 年（光绪十四年　戊子）

约是年，赵石从吴昌硕游。

1889 年（光绪十五年　己丑）

文石辑自刻印成《石隐山房印草》四册，亦名《石隐山房印谱》。

吴隐辑吴昌硕刻印成《缶庐印存》十六册，吴昌硕自序。

1890 年（光绪十六年　庚寅）

何维朴辑《颐素斋印存》八册。

1891 年（光绪十七年　辛卯）

吴隐作"光绪辛卯嘉惠堂所得"白文印。

1892 年（光绪十八年　壬辰）

吴昌硕篆、施酒刻"保初"。

1893 年（光绪十九年　癸巳）

潘飞声刻"闽粤世家"。

约于此时，童晏辑自刻印成《瓦当印谱》一册。

1894 年（光绪二十年　甲午）

褚德彝刻"汉威石墨""礼堂校藏"两面印。

徐士恺辑《观自得斋印集》，吴昌硕作序。

1895 年（光绪二十一年　乙未）

童晏刻"怡怡室"。

吴隐辑《周秦古玺》二册、《遁庵印存》四册（明清印）、《遁庵印存》一册（古玺印）。

何昆玉刻印成《百举斋印谱》。

约于是年，潘飞声辑吴让之刻印成《听雨草堂印集》。

1896年（光绪二十二年　丙寅）

陈半丁寓居上海，获交吴昌硕。

赵叔孺辑自刻印成《二弩精舍印赏》八册，亦名《二弩精舍藏印》，赵叔孺自序。

上海点石斋出版清代黄璟、符子琴等诸家篆刻印谱《浚县衙斋二十四咏印章、陕州衙斋二十一咏印章、四百三十二峰草堂印章》石印本。

1897年（光绪二十三年　丁酉）

徐新周刻"子修"。

李伯元在上海创办《游戏报》，故又号"游戏主人"。

约于是年，吴隐辑自刻印成《吴石潜摹印集存》一册。

1898年（光绪二十四年　戊戌）

8月，李叔同奉母南下上海，后入城南文社学习。

徐新周辑自刻印成《满花盦印存》四册，吴昌硕为作序。

吴式芬、陈介祺合辑《封泥考略》十册，印拓附释文及考略文字。共存印八百六十七方。

1899年（光绪二十五年　己亥）

吴隐刻"筱舫长寿"。

李伯元发起组织"书画社"，并于3月21日在《游戏报》上刊登启事。

1900年（光绪二十六年　庚子）

4月，李叔同在四马路杨柳楼台旧址创办书画公会，宗旨是"提倡风雅，振兴文艺"，并出版《书画公会报》。后有辑自作印成《李庐印谱》出版。

王大炘刻"安吉吴昌石武进赵仲穆萧山任立凡吴县王冠山元和顾鹿笙童勒于汉玉钩室"。

吴隐辑吴昌硕刻印成《缶庐印存》。

1901年（光绪二十七年　辛丑）

黄宾虹辑《滨虹集古玺印谱》四册、辑自藏印成《朴存印娱》一册。

严信厚辑篆刻、摹古印谱合册《七家名人印谱附秦汉古铜印谱》。

1902年（光绪二十八年　壬寅）

徐士恺辑吴昌硕篆刻成《观自得斋徐氏所藏印存·缶庐印集》，又名《观自得斋集缶庐印谱》。

1903年（光绪二十九年　癸卯）

罗振玉辑潘祖荫藏封泥成《郑盫所藏泥封》一册。

张定刻"渐被时人识姓名"细朱文印。

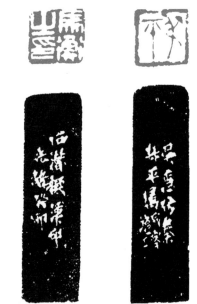

吴隐　马衡之印　　　　吴隐　叔平

马衡寓沪，吴隐为其篆刻"马衡之印""叔平"对章。

1904年（光绪三十年　甲辰）

吴隐、丁辅之、王福庵、叶为铭创设印学团体西

冷印社于杭州孤山。

吴隐于上海开办西泠印社，经营自行研制的"纯华印泥"，辑拓刊行印谱，经营发行专科、印学书籍及器用。渐为沪上印人交结、聚会场所。上海西泠印社初期社址在老闸桥北东归仁里五弄；吴隐1922年病故后，1923年8月因房屋翻造，迁至宁波路浙江路口渭水坊256号；1934年6月，上海西泠印社改组为西泠印社书店和潜泉印泥发行所两个机构，西泠印社书店位于宁波路渭水坊2号，潜泉印泥发行所设于广东路棋盘街东首239号。

上海西泠印社刊行吴隐编辑《吴让之印存》十册本、《二金蝶堂印存》八册本。

胡钁刻"山静似太古，日长如小年"。

罗振玉置地筑楼于爱文义路。

20世纪20年代吴昌硕、丁辅之等宴请日本友人

1905 年（光绪三十一年　乙巳）

7月，李叔同离沪，扶母柩回天津安葬。

吴待秋为胡钁所刻"硬黄一卷写兰亭"印绘山水款。

上海西泠印社根据严荄辑钱松、胡震《钱胡印存》成《钱胡两家印辑》四册，亦名《钱叔盖胡震两家印辑》，出版叶为铭辑明清诸家篆刻成《铁华盦印谱》。

顾鹤逸辑《鹤庐印存》，吴昌硕作序。

1906 年（光绪三十二年　丙午）

金城辑自刻印成《蒱庐丙午印存》六册，后每年辑自刻印谱，共出版十余辑。

陆树基辑《宝史斋古印存》（第一集一册、第二集八册）。

上海西泠印社出版吴隐辑明清诸家篆刻印谱《遁庵集古印存》。

朱锟辑清代赵穆、谢庸、吴昌硕、童大年篆刻成《亦爱庐印存》。

1907 年（光绪三十三年　丁未）

罗振玉携眷入京。

吴隐刻"爱莲池畔是侬家"朱文印。

王福庵辑《福庵所藏印存》（又名《福庵藏印》）十六册。

黄宾虹辑《滨虹藏印》，所撰《滨虹屝抹·叙摹印》分期连载于《国粹学报》第三卷、第四卷。

黄宾虹《滨虹屝抹·叙摹印》

1908 年（光绪三十四年　戊申）

黄宾虹、邓实在上海创办神州国光社，出版发行金石书画书刊。

张厚谷辑《汉铜印林》二卷二册。

吴昌硕篆徐新周刻"楚钅昷秦量之室"。

李宝嘉辑自刻印《芋香室印存》出版。

胡公寿辑《胡公寿集铜印》。

上海西泠印社刊行吴隐辑陈豫钟刻印《求是斋印谱》三册、赵之琛刻印《补罗迦室印谱》四册、赵之谦刻印《二金蝶堂印谱》八册、《遁庵秦汉古铜印

谱》八册、《遁庵集古印存》十六卷、《赵次闲印存》、陈鸿寿刻印《陈曼生印谱》四册、杨澥刻印《杨龙石印存》二册。

1909 年（宣统元年 己酉）

3月，上海豫园书画善会成立，由姚鸿、董俊、汪琨等发起，会址在豫园内南部，高邕之、钱吉生、吴昌硕、王一亭、蒲作英、张善孖等都为会员。王一亭曾任会长。

是年，黄宾虹寓居上海，改字"宾虹"，遂以字行。

初夏，齐白石抵沪鬻画。

11月，中国古物陈列所主办的中国金石书画第二次赛会在张家花园举办，展出西泠印社藏印。

赵叔孺重辑《二弩精舍印赏》。

上海西泠印社刊行吴隐辑杨大受刻印成《杨啸村印集》二册，钱松刻印成《铁庐印谱》四卷四册，《遁庵秦汉印选》六册，吴大澂藏印辑《十六金符斋印存》三十册，叶为铭辑《逸园印辑》四册，胡震篆刻《胡鼻山人印谱》，吴昌硕篆刻《缶庐印存初集、二集》，吴让之篆刻《吴让之印存》，叶为铭辑清诸家篆刻《逸园印辑》，徐三庚篆刻《金罍山人印存》。

豫园书画善会原址

1910 年（宣统二年 庚戌）

徐新周刻"芙蓉盦"。

叶为铭《广印人传》书成。此书搜辑历代篆刻家约一千八百人，又日本篆刻家六十余人，汪厚昌、吴

隐作序。1911年由上海西泠印社出版。

何维朴辑《颐素斋印影》六册。

黄宾虹辑《滨虹集古印存》四册。

吴隐辑《三代古陶存》，撰《重刻周汪〈印人传〉叙》文。

汪洛年刻"逊斋居士"。

上海西泠印社刊行吴隐辑《鸳湖四山印集》二册、陈雷刻印《养自然斋印存》二册、赵之琛刻印《补罗迦室印谱》二十册、丁敬刻印《龙泓山人印谱》八册、陈鸿寿刻印《种榆仙馆印谱》四册、《浙西四家印谱》四册、叶为铭辑周亮工《印人传》三卷、汪启淑原编《续印人传》（又名《飞鸿堂印人传》）八卷，叶为铭编撰《再续印人小传》三卷，陈祖望篆刻《陈缵思印存》二册，吴隐辑钱善扬、曹世模、孙三锡、文鼎篆刻《鸳湖四山印集》。

上海西泠印社辑《印汇》。

上海求古斋印行《吴昌硕石鼓文》石印本。

1911 年（宣统三年 辛亥）

小花园书画研究会（又称中国书画研究会）改名为海上题襟馆金石书画会，"题襟"两字表示为金石书画家友好的组织，是由居住在上海的一批金石书画家、鉴赏家、收藏家共同发起组织的。由汪洵任会长，吴昌硕任副会长。该会的宗旨是"以提倡研究、承接收发宗旨，爱集海上同志，就小花园商余雅集楼上，设立会所，共同推选书画家、收藏家、鉴赏家，随时晤叙，互相考证，以为保存国粹之一助也"。该会的活动一般在晚上进行，来自各处的书画家聚集馆内，互相观摩书画，畅谈艺术创作心得，鉴定古金石书画。该会还负责入会画家作品的销售事宜。外地来上海以卖字、画、印为生的职业艺术家，一般也通过题襟馆得以代订润格和介绍书画金石的销路。题襟馆逐渐成为清末民初闻名全国的、组织严密的大型金石书画团体。据记载先后参加该会活动的金石书画家达百余人。会员中以篆刻闻名的有：吴昌硕、哈少甫、王一亭、赵叔孺、高野侯、丁辅之、吴藏龛、吴隐、童大年、褚德彝、费龙丁、易大庵、钱瘦铁、吴幼

海上题襟馆金石书画会留影

潜、陈巨来、黄葆戊、王个簃等。

吴昌硕定居北山西路吉庆里，直至谢世。

赵叔孺携眷由闽至沪，寓居上海，鬻书画印以自给。

李叔同应朱少屏之邀赴沪，就职于《太平洋报》，筹办广告部。并兼任城东女学国文教员。

黄宾虹撰《〈篆法探源〉序》文。

楼邨辑自刻印成《楼邨印稿》。

赵公岜所撰《封泥辩》发表于《国粹学报》，是一篇早期研究封泥的文章。

宣哲辑自藏印成《安昌里馆玺存》一册。

上海西泠印社刊行吴隐辑《遁庵秦汉印选》四集二十四册、奚冈刻印《蒙泉外史印谱》二册、蒋仁刻印《蒋山堂印谱》（又名《吉罗居士印谱》）二册、黄易刻印《秋景盦印谱》四册。

有正书局据《完白山人篆刻偶存》成《邓石如印存》二册刊行，辑徐三庚刻印成《金罍山民手刻印存》四册、赵之谦刻印成《赵㧑叔手刻印存》二册刊行、吴让之刻印成《吴让之印谱》、端方藏印成《匋斋藏印》四集十六册刊行、赵之琛刻印成《赵次闲印存》四册刊行、吴昌硕刻印成《吴仓石印谱》四册、杨澥刻印成《杨龙石印存》二册、蒋仁刻印成《吉罗居士印谱》（亦名《蒋山堂印谱》）、黄易刻印成《秋景盦印谱》刊行。

上海神州国光社开始刊行《美术丛书·印论》，至1918年共刊行了初版全三集本。

1912 年

4月5日，李云书、汪渊若、陈亮伯、倪墨耕为吴中名士、香池馆朱德甫代订书画篆刻润例。

4月中旬，贞社成立。黄宾虹、宣哲等发起，黄宾虹任社长。4月27日《神州日报》刊出《贞社征集同人小启》，次日刊出《贞社简章》。社址初期设于宁波路江西路转角处四明银行二楼，活动地址在哈同花园等处。社名取"抱守坚固，行久远名"之义。宗旨为"保存国粹，发明艺术，启人爱国之心"。陈列古物、展览交流，研究范围包括书画卷册、诗文题跋、金石谱籍、收藏著录、古籍版本、古铜玉器、古今（民间）工艺及欧亚翻译有关考古之作。至1922年6月停止活动，于1925年底为艺观学会取代。

9月，李叔同应浙江一师之聘，离沪赴杭。

是年春后，丁辅之从业于沪杭铁路局，自此客居上海，时寓天潼路铁路局宿舍。

黄宾虹撰《滨虹集印存序》《滨虹集印序》《贞社同人印课序》发表于《时事画报》1912年第八、九期，《滨虹草堂集古玺印谱序》《古玺印铭并序》发表于《南社丛刻》第六、七集。

上海西泠印社编印《西泠印社金石印谱法帖藏书目》（石印本），此后数年多次编印。

神州国光社影印出版周亮工《赖古堂印谱》。

王大炘辑自刻印成《王冰铁印存》五册，亦名《冰铁戡印印》。

赵叔孺辑《汉印分韵补》。

约是年或稍后，吴隐辑徐三庚刻印成《金罍山人印存》三册，亦名《金罍道人印存》。

上海西泠印社刊行俞吟狄编《松石山房印拓》。

民国初紫芳阁影印影行清王祖眘辑王睿章刻印《醉爱居印赏补》。

1913 年

3月19日，豫园书画善会举行金石书画展览会。

是年，吴昌硕被推举为西泠印社社长。

上海西泠印社刊行吴昌硕刻印《缶庐印存》初集、二集。

黄宾虹在上海开设"宙合斋"文物铺。

广益书局出版清陈继德刻《绳斋印稿》影印本。

吴隐、孙锦为王福庵合刻"罗刹江民"。

1914 年

上海书画协会成立，吴昌硕为社长。

吴昌硕撰《西泠印社记》，载西泠印社原碑，叙述西泠印社创社经过。

罗振玉从弟罗振常、刘鹗之子刘大绪在上海三马路合作开设蟫隐庐书社，主要经营古旧书，还代售罗振玉所刊书籍。店址在汉口路283号。

吴隐重辑《遁盦秦汉古铜印谱》，吴昌硕作序。

吴隐辑《印人画像》，又名《印人画像二十八帧》（拓印本）。

上海西泠印社刊行《悲庵印剩》三册。

神州国光社出版郭麐刻印《郭频伽印存》、张廷济辑藏《清仪阁藏名人遗印》、赵之谦刻印《赵悲庵印存》。

浦东奚世荣篆刻《铸古庵印存》钤印本出版。

董熊辑自刻印成《玉兰仙馆印谱》。

周庆云辑董熊刻印《玉兰仙馆印谱》影印本出版。

1915 年

海上题襟馆书画会推吴昌硕为名誉会长。

金城辑自藏印成《溪庐古铜印存》十三册。

罗振常辑《匪石居秦汉官私印存》。

上海西泠印社刊行吴昌硕刻印《缶庐印存》三集、四集各四册。

童大年《西泠印存序》，载《西泠印存》1919年刻钤印本。

1916 年

初春，广仓学会成立于上海，姬觉弥、邹景叔发起，上海爱俪园（哈同花园）园主、犹太人哈同出资创立。冯熙任会长，邹景叔主持会务。参与者还有罗振玉、王国维、张砚孙、李汉青等。该会下设艺术学会和

广仓学会古物陈列会，于是年9月在爱俪园举办广仓学会金石书画陈列会，展出明清篆刻作品。并编辑出版《艺林丛编》、语言文字刊物《广仓学会杂志》。

楼邨迁居上海。

吴隐研制成"美丽朱砂印泥"。

上海西泠印社出版《完白山人印谱》二册、丁仁辑《秦汉丁氏印绪》二册、汪承启辑《小飞鸿堂印谱》六册。

神州国光社出版何昆玉辑陈介祺《陈氏万印楼古玉印存》、陈介祺辑《簠斋藏古玉印》、张廷济藏印《清仪阁藏名人遗印》《张叔未印存》。

扫叶山房出版清毕弘述编订《重订篆字汇》。

杜兆霖辑自刻印成《蜕龛印存》，鲁迅撰序。

约是年，吴隐辑自刻印成《吴石潜印存》。有正书局出版《邓石如印存》二册。

1917 年

4月22日，豫园书画善会金石书画展览在布业公所举行，展期两日。

7月7日，有正书局出版汪厚昌、汤临泽辑《历代古印大观》影印本第一集四册，包括古铜印上自周玺秦汉官私各印以及宋元押章。

是年，吴隐辑《籑籀簃古玺选》二册、《秦汉百寿印聚》二册。仲冬，葛昌楹等辑《传朴堂藏印菁华》稿本，罗振玉作序。

商务印书馆出版黄子高《续三十五举》。

上海西泠印社辑赵之谦原印为《赵㧑叔印谱》二集八册、《董巴胡王会刻印谱》四册、董洵《多野斋印说》出版。

神州国光社出版清徐同柏撰《徐籀庄手写清仪阁古印考释》。

王师子篆刻《师子印存》钤印本出版。

是年，有正书局出版《丁黄印存合册》影印本、徐三庚《金罍山民印存》锌板钤印本、清汪启淑辑《飞鸿堂印谱》影印本。

1918 年

易大庵、李尹桑在广州组织成立金石篆刻团体"濠上印学社"。该社以研究印学为宗旨。易大庵任社长，主要社员有邓散木、黄宾虹、宣哲、李尹桑等。

吴昌硕为王福庵制订润例。

徐新周辑自刻印成《薶花盦印存》四册，吴昌硕作序。

上海西泠印社出版朱象贤撰《印典》六册。

上海文瑞楼出版《篆学丛书》不分卷。

约是年，丰子恺刻"姚江舜仁""启仁之印"对章。

1919 年

夏，丰子恺、吴梦非、刘质平共同创建上海专科师范学校。

吴湖帆辑《画余庵印存》一卷。

黄葆戉辑自刻印成《暖庐摹印集》二册，亦名《青山农摹印》。

陈汉第辑《伏庐藏印》（己未集）六册。

吴昌硕辑自刻印成《缶庐印精拓》一册。

张熙辑吴昌硕篆刻《缶庐印存》钤印本八卷出版。

1920 年

2月，上海西泠印社刊行《秦汉印选》《西泠八家印选》《丁敬印谱》《吴让之印谱》《黄易印谱》《陈豫钟印谱》。

3月，上海专科师范学校学生组织成立篆刻研究会。

12月，浙西金石书画会在上海成立，由吴琛发起组织兼主持人。该会是浙江籍旅居上海的部分金石书画家雅集组织，并无严密的章程和宗旨。除浙江籍书画家外，上海书画篆刻界名家王一亭、赵子云、冯超然、宣哲、黄宾虹等人，都曾参与雅集。1922年主持人吴琛去世后，画会也因此解散。

是年，吴昌硕为吴隐制订印泥润例。

王福庵受北京政府聘，供职印铸局。

陈汉第辑《伏庐藏印》（庚申本）。

上海西泠印社刊行《黟山人黄牧甫印存》二册。

有正书局辑《吴苍石印谱》。

1921 年

11月，上海美术专科学校组织篆刻研究会。同年12月20日，在《美专月刊》上发表周茂斋《篆刻研究会成立纪事》一文。

是年，来楚生求学于上海美术专科学校。

韩登安辑自刻印成《登安印存》第一册。其后数十年间陆续编集自刻印稿多册，至1976年合计144册。

朱尊一所撰《壮悔室谈印》分期发表于《俭德储蓄会会刊》。

上海古今图书店出版王世撰《治印杂说》。

1922 年

4月22日，爱俪园广仓学会举行古物陈列会，沪上收藏家均有金石书画展出，精品百余件，分庋戬寿堂、文海阁两处，供人参观。

8月7日，上海书画会成立，由李祝萱、钱病鹤、王一亭、萧蜕公等人发起组织，钱病鹤主持会务。宗旨为"挽救国粹之沉沦，表彰名人之书画"。会员有吴昌硕、王一亭、吴湖帆等。10月创刊会刊《神州吉光集》先后共出六期。

冬，沙孟海由鄞县至上海，与朱复戡拜访吴昌硕次子吴涵，得其引见吴昌硕于北山西路吉庆里，复谒见赵叔孺，遂拜吴、赵为师。

红叶书画社创立，书画篆刻家钱瘦铁等主持，成员二十余人。"探讨艺术，弘扬国粹，鼓励新进"为其宗旨。曾举行多次书画篆刻作品观摩交流和学术茶会，并收徒传艺，培育新人。无固定社址，均假茶室作雅集活动。1923年因钱瘦铁赴日本而停办。

吴隐汇辑成《遁庵印学丛书》二十五册计十七卷。分别为甘旸撰《印章集说》、万寿祺撰《印说》、沈野撰《印谈》、汪维堂撰《摹印秘论》、朱象贤撰《印典》、陈克恕撰《篆刻针度》、冯泌撰《印学集成》、阮充撰《云庄印话》、冯承辉撰《历

朝印识》及《国朝印识》、王之佐撰《宝印集》、陈澧撰《摹印述》、叶尔宽撰《摹印传灯》、董洵撰《多野斋印说》、魏锡曾撰《绩语堂论印汇录》、姚觐元撰《三十五举校勘记》、叶为铭撰《叶氏印谱存目》、王世撰《治印杂说》。

吴隐病逝。

王个簃撰《个簃印恉》不分卷。呈陈师曾请教，于1924年完成，装为单行本。

简经纶辑自刻印成《琴斋壬戌印存》一册。

自得庐辑清马光楣刻印成《玉球生印存》。

上海西泠印社用珂罗版刊行丁辅之编《缶庐近墨》第一集。

商务印书馆出版《印文详解》，影印出版清陈介祺辑《十钟山房印举》十二册。

扫叶山房出版石印本明代甘旸《集古印谱》四册，石印本清代黄学坤《历朝史印》六册。

朱尊一篆刻《壮悔室印稿》钤印本出版。

张延礼辑古玺印谱《敬敬斋古玺印集》钤印本出版。

1923 年

7月26日，《申报》刊登《西泠印社迁移广告》：

上海西泠印社迁移广告　　西泠印社成立二十周年纪念广告

"本社因房屋翻造，兹特迁移在宁波路浙江路转角渭水坊二百五十六号内，自八月一日起照常营业。如承赐顾，无任欢迎，特此敬启。"

10月8日，为纪念西泠印社成立二十周年，上海西泠印社于《申报》刊登减价广告。"西泠印社廿年纪念减价一月：本社与杭州西泠印社同时成立，为社员吴君石潜个人所创办，发售善本书籍及印泥等。蒙各界纷纷赐顾，不胜恐荷。兹值廿周纪念，特自夏历九月初一至廿九日止，减价一月。凡在此一月内惠购书籍印泥者，一律八折（外埠以发信之日为准）。借以酬答赐顾诸君雅谊。如蒙惠临，不胜欢迎之至。上海宁波路渭水坊西泠印社启。"

10月13日，海上停云书画社在《申报》刊登社员润例。包括费龙丁（书法及刻印）、楼邨（书画刻印）、钱瘦铁、金铁芝（刻印）、任堇叔等。

11月8日，中国书画保存会鉴于缺乏金石参考书籍起见，特征求近代名人之印及讨论刻法、用印法之稿，请当代金石名家编辑后汇印成谱。

11月，中国书画保存会前以保存名义稍狭，经同人集议，创设金石书画文艺研究社临时筹备处。推定筹备主任钱季寅，筹备员徐东山，陈子恒等八人，陈梦得起草章程。金石书画文艺研究社由中国书画保存会同人组织，选举孔及之为社长，钱季寅为正理事，刘文渊为副理事。该社附属于书画保存会。以研究金石书画文艺为宗旨，务使养成人才共谋发展为目的。

是年，钱君匋进入上海艺术师范学校攻读图画和音乐专业，1925年毕业。

上海印学社出版影印本吴青霞《春晖堂印谱》四卷。

上海西泠印社刊行丁辅之编《缶庐近墨》第二集。

商务印书馆出版影印本王石经刻《甄古斋印谱》，出版朱复戡刻印《静堪印集》，吴昌硕题扉。

会文堂书局出版汤寿铭辑《琴石山房印谱》。

易孺篆刻《玦亭玺印集》钤印本出版。

苏涧宽篆刻《太上感应篇印谱》影印本出版。

1924 年

陈巨来拜赵叔孺为师。

吴昌硕为王个簃书润格。

徐安辑《桐乡徐氏集古印谱》（又名《徐氏印谱》）四册。

上海西泠印社刊行石印本钱瘦铁刻印《瘦铁印存》四册、《金石家书画集》二函十册。

商务印书馆出版清程从龙辑古玺印谱《程荔江印谱》影印本，孙壮序祖父孙汝梅辑古玺印谱《读雪斋印谱》二册影印本。

扫叶山房出版清袁日省撰、清谢景卿辑《选集汉印分韵》，出版石印本清许容刻印《谷园印存》。

刘之泗辑古玺印谱《畏斋藏玺》钤印本出版。

1925 年

1月8日，金石书画文艺研究会为介绍书画家，编成《当代书画同人录》《印谱》各一册。

4月下旬，南通金石书画会所编《金石书画集》（第二期）在沪出版。

9月26日，钱瘦铁应日本帝国美术展览会审查员桥本关雪之邀，由沪赴日，宣扬中国绘画与金石，并考察日本新美术。

10月，金石画报社成立于上海。由叶更生、邓钝铁、顾青瑶、汤东甫等人发起组织。为编辑出版《金石画报》杂志建立，最初会址在上海法租界皮少耐路（今寿宁路）文元坊29号。创办宗旨为"保存国粹，提倡金石书画"。出版杂志的编辑部之外，画社另设帮助海内金石书画家润笔的介绍部；主持收藏历代金石书画实物者出让的代销部和广告部，规模甚大。每隔半年在上海名园盛景，举办会员展览会一次。参会活动的成员，大多数是居住上海的著名书法家、画家、收藏家和鉴赏家。11月12日，该社编辑出版大型期刊《金石画报》（三日刊），叶更生主编。同年12月18日出版第十三期后停刊。

12月31日，陈巨来在振华旅馆举行婚礼，王秉恩、冯君木、赵叔孺为介绍人，沙孟海出席并写结婚证书。

沙孟海为陈巨来书写结婚证书

12月，异社成立，由上海部分书画家联合发起组织，王季欢主持会务。该社以"究讨金石书画诸学术"为宗旨，凡热爱金石书画艺术的人，都可以参加。社员中善篆刻的有寿石工、姚茫父、黄宾虹、吴昌硕、邓尔雅等。社址在上海同孚路（今石门一路）二百六十三号。7日创刊出版，出至1927年2月11日第61期后停刊《鼎脔》（亦称《美术周刊》）周刊，由王季欢主编。

是年冬，中国金石书画艺观学会成立于上海，黄宾虹发起并主持日常工作，后亦名"中国艺术学会"。该会以"保存国粹，发扬国光，研究艺术，启人雅尚之心"为宗旨，先后参加者达二百余人。会址初在上海威海卫路三零九号有正书局弄内。1929年4月15日改会名为"中国艺术学会"后，会址迁到福熙路同孚路（今延安中路石门一路）口的汾阳坊四百一十八号神州国光社。1926年2月至4月共出版《艺观》画刊四期，后改出《艺观》杂志，至1929年共出6期停刊。

吴昌硕聘王个簃为家庭教师，并录其为弟子。

王福庵在北京触电，伤手臂，愈后，开始卧榻刻印。

薛佛影来沪。

千顷堂书局出版石印本钱深山、秦伯未辑《近代名贤印选》四册。

葛昌楹、葛昌枌辑《传朴堂藏印菁华》十二册。

商务印书馆出版影印本陈汉第辑《伏庐藏印》六册十二卷。

扫叶山房出版石印本清李正辉刻印《如水阁印谱》，清顾湘辑《印苑》六册（一名《小石山房印苑》），明张灏辑《学山堂印谱》。

会文堂书局出版清方浚益辑《定远方氏吉金彝器款识》。

时人辑胡钁刻印成《胡钁印存》一册。

朱复戡篆刻《静戡印集》影印本出版，卷末存《某虚草堂重订书画篆刻润例》，收件处为上海各大笺扇庄。

1926 年

3月31日，顾青瑶撰《印话》发表于《申报》，署名"青瑶女士"。

3月，中国书画保存会编印《金石书画家润例汇刊》，用连史纸精印，并有铜版制插画数十幅，附以各家润例。

3月，方介堪随乡贤吕文起至沪，拜赵叔孺为师。

4月，方介堪后应上海西泠印社经理吴幼潜之邀，任木版部主任。

4月23日，《申报》"书画讯"介绍篆刻家江同之。

9月，应刘海粟之邀，方介堪任上海美术专科学校篆刻书法教授。

10月，《朱义方先生印存》二册出版。

11月25日，金石书画古物展览会在南京路三七一号开幕，展出两周。

11月25日至27日，《申报》连续刊登《西泠印社介绍方介庵君篆刻润例》："石章每字一元，牙章每字二元。收件处：上海宁波路浙江路口渭水坊本社。"

冬，古欢今雨社成立于上海，系上海著名美术团体"海上题襟馆金石书画会"停止活动后，由该会后期主持人丁辅之、钱瘦铁、高野侯等倡导组成。原题襟馆书画会会员中，很多转入"古欢今雨社"活动，

包括篆刻家吴幼潜、吴振平、丁辅之、高野侯、赵叔孺、高时显、钱瘦铁、哈少甫、王一亭、童大年、王个簃、方介堪等。至1930年停止活动。

是年，张鲁庵定居沪上，拜赵叔孺为师。

陈巨来在赵叔孺家获交吴湖帆，吴慨然将家藏汪关《宝印斋印式》十二册相借。

谢磊明以所藏明孤本《顾氏集古印谱》交方介堪携于海上，征诸名流题记。

王一亭、狄平子等人发起"中日艺术同志会"。成员包括：张善孖、熊松泉、王师子、郑午昌、俞寄凡、张聿光、汪亚尘、王济远、张晨伯、郑曼青、马孟容、马公愚、孙雪泥、吴东迈、楼邨、王个簃、方介堪、贺天健、符铁年、潘厓泉、谢公展、许徵白、汪声远、钱瘦铁、朱屺瞻、胡伯翔、唐吉生、狄平子、刘海粟、诸闻韵、汪英宾、应野平等沪上著名书画家约四五十人。

黄宾虹撰辑《滨虹草堂藏古玺印》初集，载《藏玺例言》。

马光楣辑自刻印成《玉球生印存》。

陈汉第辑《伏庐藏印续集》十册、《印橥》二册。

上海文明书局出版王大炘（冰铁）刻印《王冰铁印存》五册，又名《冰铁铁书》《冰铁戡印印》。

张克和篆刻《石园印存》钤印本出版。

王国维为徐安辑《集古印谱》，作《桐乡徐氏集古印谱序》。

寿石工所撰《铸梦庐篆刻学》，分多期发表于《鼎脔》杂志。

陈师曾所撰《摹印浅说》发表于《鼎脔》杂志。

黄宾虹所撰《篆刻新论》《印举商兑》《古印谱谈》分别署名同之、宋若婴、铜芝，发表于《艺观》杂志。

1927 年

1月8日，书画保存会征稿、俞汝茂编辑的《现代金石书画家小传》出版，内有王一亭、秦伯未等一百余位小传。

1月12日至16日，九华山民汪佛苏主办徐园金石书画展览会。

5月23日，《申报》介绍孙啸亭为"吴中名流隘

堪先生季子，性好金石、兼工六法，其篆刻浙派、皖派"。附篆刻11方。

8月10日，《申报》介绍陈巨来，"年少笃学，雅好篆刻，从四明赵叔孺先生游，艺亦古隽，上至周秦两汉宋元，下及徽浙诸派，靡不得其神髓"。并附印蜕25方。

8月29日，《金石书画家二集》编就，收有汤临泽、诵芬室主、顾青瑶等数十人小传、润例及作品。

11月29日，吴昌硕卒。

12月1日，吴昌硕追悼会在上海举行。前来吊唁的艺术界人士有王一亭、褚德彝、赵叔孺、丁辅之等。

是年，邓散木、汪大铁、唐俶同时拜赵古泥为师。

陈巨来始订润格。

朱复戡执教上海美术专科学校。

方介堪应原上海美专教师汪亚尘之邀，受聘为新华艺术专科学校书法篆刻教授，任职两年。校址在打浦桥。

钱君匋任上海开明书店音乐美术编辑，并从事书籍装帧工作。经陶元庆介绍结识鲁迅，并为其著作设计封面。

方介堪辑自刻印成《介堪印谱》。

张克龢辑自刻印成《石园印存》。

关春草辑《铄砾斋三代古陶文字》。

吴载和辑自刻印成《餐霞阁印稿》一册。

中华书局出版张孝申撰《篆刻要言》。

商务印书馆再版《伏庐藏印》六卷十二册。

秦更年序吴载和《餐霞阁印稿》。秦氏生平藏印谱约六百种，为古来之冠。

吴昌硕、任堇为沈均初所藏魏锡曾辑《吴让之印存》题跋，后于1930年黄宾虹、高时显亦题跋。

方介堪协助赵叔孺编就《古印文字韵林》。赵叔孺称赞曰："此书编之廿余年来未能杀青，今得老弟毅力促成。"

1928年

1月4日至6日，为悼念吴昌硕，在北山西路吴宅举行公祭仪式，参加悼念活动的有李晓芙、庄芝庭、褚

闻韵、韩子毅、吴松檵、潘苍水、刘山农、王个簃、赵子云、况又韩、郑建安、赵石农、汪立群、周梅谷、马企周、潘天寿、方介堪、汪涤尘、郑曼青、吴幼潜、王曼伯、沙孟海、许醉侯、熊松泉、王季眉、钱瘦铁、王调之、苟慧生、陆曼婴等。

吴昌硕公祭告示

2月，方介堪携从弟方节庵至上海谋生，介绍其为上海西泠印社学徒。

5月20日，金石书画展览会即日起在威海卫路（今威海路）重庆路口38号展出两星期。

9月，方介堪、马孟容、马公愚与郑曼青应邀至刘贞晦寓所帆影楼雅聚。众人酒酣挥毫泼墨，得书画多幅，苦无印章，方介堪遂以钝剪连刻四印，不及半小时，众人叹服。其为郑曼青所刻"汉石楼"白文印一方发于《申报》。

10月，赵半跛、谢公展同宴海上文艺界诸君于大加利酒楼，商议组织一书画金石联合展览会，定会名为秋英。会址假宁波同乡会。会期定古历九月二十六日至三十日。会费每人五金。收件处定海宁路1789号谢宅。以九月二十日为收件截止期。篆刻家方介堪被

推为筹备干事。

11月7日，上海秋英会第一次书画金石展览会在宁波同乡会开幕。该会同人联合上海数十名金石书画家各出精品五件，共达三百余件，在西藏路宁波同乡会四楼展出。

11月，方介堪与王个簃、张善孖等参加筹办纪念吴昌硕逝世一周年金石书画展览活动。

12月16日，二十余位书画家集聚三马路贵宾楼聚餐，席间讨论组织"寒之友"社。该社是书画团体，由陈树人、经亨颐、刘海粟、郑午昌、钱瘦铁等人发起，经亨颐为召集人。社名取自经亨颐题画诗句"此间俱是寒之友"。首批会员有经颐渊、陈树人、王一亭、徐朗西、谢公展、刘海粟、李祖韩、李秋君、郑曼青、王个簃、钱瘦铁、王陶民、张善孖、俞剑华、马公愚、董哲香、贺天健、郑午昌、方介堪、马孟容、王季眉、张寒杉、汪英宾等。"寒之友"社宗旨："金石有坚忍之质，松柏无凋谢之容。书画之友、寒云平哉。取义曰寒，初无消沈之感。寓沪同人发起斯社，有所惕励，社会自然之进取，何得谓世道陵夷，自鸣高蹈，惟欲图安慰，非具有寒之精神，万难解除一切。金石书画可作游戏，不可依为生活，亦矫情之谈。以此为游戏固可，以此为生活无不可。若孳孳于此而为所奴隶则大不可。寒之友之作品，更愿使社会之寒之友，不费巨资均得享受。以引其美感，薄酬所入。如有超于生活者，应公之于社，集众力以兴办艺术事业，此则同人等所敢宣言者也。"

12月21日，中国书店举办金石书画展览会，即日起在西藏路大庆里116号展出。

是年，王个簃任新华艺术专科学校教授。

张厚谷辑《碧葭精舍印存》八册。

方介堪辑自刻印成《方介盦篆刻》二册。

张鲁庵得胡公寿遗印辑《横云山民印聚》二册。

扫叶山房出版清秦祖永辑《画学心印》《桐荫论画》《画诀》（石印本）。

1929 年

1月9日，"寒之友"社第一届美术展览会在宁波同乡会举办，展品500件左右。

1月，何香凝为募集广州仲恺蚕桑学校的经费，组织征集名家书画作品。经亨颐、陈树人、李左庵组织晚宴，邀请海上书画名家商笙伯、钱瘦铁、郑曼青、马孟容、张善孖、王济远、方介堪、张孟嘉、李左庵、李秋君、张红薇等赴宴并慷慨提供作品。

2月15日，王一亭、黄宾虹、曾农髯等人组织之青青金石书画展览会，即日至20日在广西路报本堂前厅展出。

2月19日，全国美术展览会陈列组第一次会议在华安公司八楼举行，该组主任江小鹣主持，出席的篆刻家有钱瘦铁、楼邨、方介堪等。决议金石部由李祖

"寒之友"社部分成员留影

全国美展会陈列组会议纪

韩、方介堪负责。

3月3日，江小鹣、王济远、朱屺瞻、张辰伯邀请本埠文艺界名流在西门林荫路艺苑绘画研究所举行春宴集会。到会者何香凝、王一亭、狄楚青、吴湖帆、陈树人、陈小蝶、邵洵美、经亨颐、张大千、张聿光、李祖韩、李秋君、李毅士、徐志摩、周瘦鹃、丁悚、钱瘦铁、郑曼青、商笙伯、郑午昌、张善孖、邱代明、方介堪、马孟容、吴仲熊、黄宾虹、王陶民、唐蕴玉、王卓等五十余人。济济一堂，相聚甚欢。席间研究所创办人为筹募基金，请各作家捐助书画，以期民众艺术化，广结翰墨缘。客皆欣然自认，顷刻捐得书画三百余件。并于7月6日至9日在宁波同乡会举办艺苑绘画研究所现代名家书画展览。为筹募基金，特将全部作品发售书画券二种。

4月10日，全国第一届美术展览会在上海南市新普育堂举行，主席马叙伦致辞。展品分书画、金石、西画、雕塑、建筑、工艺美术、摄影七部，共2266件。展览持续至4月30日。并出版《美展》（三日刊）十期及增刊一期、《美术界特刊》。方介堪撰《美术与社会》《论印学与印谱之宗派》、张天峤撰《治印》、陈子清撰《印话》发表于《美展》。

4月26日，全国第一届美展参考部展出西泠印社所藏秦汉铜印八百余钮，金石家书画扇面一百余页。

5月5日，朱尊一在《申报》刊登书刻润例。

《申报》载朱尊一润例

6月8日至12日，真如暨南大学组织中国画研究会、西洋画研究会、篆刻研究会，在该校洪年图书馆举办作品展。

6月11日至15日，上海美术专门学校在西藏路宁波同乡会举办该校师生书画金石展览会。

6月12日，《方介堪刻象牙印谱》由上海西泠印社出版。

7月16日，《申报》刊登方介堪介绍："金石书画家方介堪君，近编《三代秦汉玉印集存》之暇，手刻晶玉印三十余钮，辑为一集，不日即可出版。兹得其精作九方，先为影印，以公同嗜。方君现寓西门斜桥安临里十号。"

8月28日，《申报》刊登方介堪润例："方介堪岩，原名文榘。篆刻石牙章，每字一二元；竹木犀章，每字三四元；铜金银章，每字五六元；晶玉章，每字十元。详章函索即寄，先润后作，约日取件。通讯处上海法租界菜市路美术专门学校、宁波路西泠印社、河南路九华堂厚记及朵云轩、薇雪庐，地点法租界斜桥安临里十号。"

9月，方介堪所撰《论印学之源流及派别》发表于《上海美术专门学校季刊》杂志。

9月28日，方介堪为胡汉民篆刻"胡汉民印""展堂"对章发表于《申报》。

10月26日，上海美专举办国画系金石书画参考品展览会开幕，展出二百余件历代书画精品及金石拓本。当日上午为研究时间，由国画系教授郑曼青、马孟容、郑午昌、黄宾虹、许徵白、张善孖、方介堪、谢公展、楼邨、张红薇、王师子、郭兰祥、马公愚逐件评鉴，以导学者。下午公开展览，来宾有孙鼒公、吴幼潜等五六百人，以赏鉴家为多。

11月9日，中国书店举办金石书画展览会，在西藏路大庆里116号楼上展出。

11月，日本东京美术学校荒木十亩率美术访问团十人来沪，参加中日美术家联欢活动，并到上海美专、新华艺专、中国文艺学院参观访问。

12月22日，方介堪所刻宝石印、玉印、玛瑙印、水晶印九方，发表于《申报》。

上海美专展览会报道

冬，郑午昌、王师子、张善孖、谢公展、贺天健、陆丹林、孙雪泥等组建"蜜蜂画社"，第一期会员包括王个簃、方介堪等篆刻家。并于1930年创办《蜜蜂画报》。

是年，钱君匋兼任上海私立澄衷中学、爱国女学、同济大学、复旦大学等校教职。

邹梦禅受聘中华书局词典部编辑。

方介堪、王师子、楼邨、马公愚、张大千作品出版《上海美专国画系教授出品》画册。

王福庵刻"苦被微官缚低头愧野人""一生好入名山游"，约于是年辑自刻印成《罗刹江民印稿》一册。

黄宾虹辑《滨虹草堂藏古玺印》二集八册，黄宾虹自序。

慎修书社出版蔡真辑《拊焦桐馆印集》。

中华书局出版张孝申撰《印选》。

上海西泠印社出版黄学圯辑撰《东皋印人传》二卷。

黄宾虹所撰《玺印自叙》发表于《艺观》杂志。

1930年

1月4日，艺海金石书画社创立，社长田桐，社员有王一亭、吴待秋、陆抱景等。社址在天后宫桥北堍。

1月10日，《东方杂志》特刊《中国美术号》刊行，其中刊有黄宾虹《古印概论》和沙孟海《印学概论》。

1月24日，黄宾虹、郑曼青、马孟容等创办中国文

艺学院宣告成立，并于《申报》刊登启事。"近有中国文艺学院之设立，由黄琬、经亨颐、于右任、张宗祥、叶恭绰、刘穗九、李祖韩为董事，黄宾虹、商笙伯、黄蔼农、刘贞晦、章味三、张红薇、郑曼青、郑午昌、楼邨、许徵白、郭和庭、王师子、张善孖、夏宜滋、李秋君、马孟容、方介堪、马公愚等为委员。先设文学、画学二系，为中国艺术教育开一新纪元，而一洗祖国文艺为西学附庸之耻。校址已择定上海法租界祁齐路福履理路北首巨厦为校舍，建筑壮丽古雅，学生宿舍设备力求完善云。"黄宾虹任校长，方介堪应邀教授篆刻。

中国文艺学院筹备告成报道

1月，观海艺社成立于上海，该社以"研究国画、西画、书法、篆刻、诗文、辞章"为宗旨。参加活动者均为沪上知名书画家和诗人。活动数月后，因机构庞大、社员分散，难以组织；再加上缺乏经费，而于同年6月停顿。2月，该社曾编辑出版《观海艺刊》，仅出版一期。

2月9日，日本东京画家横山大观至沪，宴请中日美术界人士于觉林。中日艺术名流荟萃一堂，到者有狄楚青、王一亭、赵叔孺、陈仁先、马孟容、钱瘦铁、方介堪、郑曼青、张善孖、俞寄凡、张大千等四十余人，日本田中正一副领事堺与三吉等十余人。

3月11日，蜜蜂画社所办《蜜蜂》画报创刊，由郑午昌担任主编。每月10日出版，出版十四期后改为《现

象画报》。方介堪所撰《玉篆楼读印记》发表于《蜜蜂》（第一卷，第一四期），同期还刊发其所刻玉印、晶印、绿松石印、琉璃印等不同材质的篆刻近作五方。

5月24日，中国艺术专科学校师生文艺展览会举办，叶誉虎、王一亭、经亨颐等到会评鉴，法国教部特派考察中国高等教育专员马古烈博士、巴黎四大报驻沪记者兼上海法文报编辑主任劳伦，偕法国文学博士丁肇青来会参观，由刘穗九、马孟容、郑曼青、马公愚、方介堪诸教授招待并解说中国艺术之精神。

5月25日至31日，陈卓如篆刻展览在宁波同乡会一楼举行，展品中有印章、扇骨数十件。朱古薇、吴待秋、赵雪侯、俞志韶、黄蔼农、谭泽闿等名家亦以书画扇骨参展。展出期间以印章及扇骨拓片分赠来宾。

7月14日，中国艺术专科学校（原名中国文艺学院）暑期研究班开学，时间为45天，课程有山水、花卉、翎毛、走兽、草虫、画学史、画理、诗词、文学、书法、篆刻等。

9月10日，吴东迈、王个簃、潘天寿、诸闻韵、诸乐三等所创私立上海昌明艺术专科学校开学。校长王一亭致辞。

9月，海上书画联合会成立六周年，出版《墨海潮》会刊，刊登有书画篆刻作品及润例。

12月6日，吴湖帆因求印者甚众，在《申报》刊登润例，专刻石章，每字五元，限期三月。

12月20日，《文华》艺术月刊第十六期刊登黄小坛篆刻作品四方。

是年，王福庵辞印铸局职，定居上海四明村，顿立夫随行。

谈月色拜王福庵为师。

梅兰芳经沪赴纽约，寒之友社员邀梅兰芳于一品香餐室欢聚。由经亨颐、于右任、康心之主持，商笙伯、黄宾虹、陈刚叔、张红薇、马孟容、马公愚、郑曼青、方介堪、张善孖、张聿光、俞寄凡、谢公展、洪丽生、李祖韩、李秋君、俞剑华、熊松泉、丁六阳、王陶民等二十余位书画家参加。

韩登安订润格。

马公愚辑自刻印成《马公愚印谱》一册。

陈巨来辑自刻印成《安持精舍印存》一册。

张大千辑自刻印成《大千印留》二册。

刘体智辑藏古玺印《善斋玺印录》十六册钤印本出版，黄宾虹作序。

陆树基辑《苦铁刻印》二册。

神州国光社出版黄宾虹编《陶玺文字合徵》，出版影印本陈介祺辑古玺印谱《簠斋古印集》四册，再版《簠斋藏玉印》一册。

上海会文堂新记书局出版佚名辑《清代玉玺谱》一册。

1931年

1月1日，艺文汇社正式成立，承办各界委托代理贺联、书画、篆刻作品等。篆刻有陈巨来、况小宋等。

1月16日，中日艺术同志会在乔家浜王一亭住宅梓园宴请日本东京美术学校校长正木直彦及美术家渡边晨亩，作陪有重光葵公使、村井仓松总领事及日本在沪日商十余人。该会到者有王一亭、狄楚青、赵叔孺、萧屋泉、李云书、杨度、李祖韩、王师子、李秋君、张红薇、方介堪、孙雪泥、张聿光、马孟容、谢公展、王孟南、熊松泉等二十余人。

1月16日至18日，龚翁（邓散木）书法篆刻展览会，在望平街（今山东中路）觉林蔬食处三楼展出。同年11月27日至12月1日，邓散木在宁波同乡会三楼举

吴湖帆润例启事

行邓粪翁（散木）书法篆刻展览会。

2月，友好艺术社编辑《好友佳作集》由文华美术图书印刷公司编辑出版，收录友好艺术社全体社员作品，内有国画、雕刻、书法、篆刻、摄影等。

6月15日，方介堪所撰《响拓三代秦汉玉印谱自序》发表于《申报》。

《响拓三代秦汉玉印谱自序》

6月26日，中国艺术专科学校举办第三届展览会。

7月18日至20日，黄汉侯、顾吉庵篆刻、国画联展，在宁波同乡会四楼画厅举行。展出展品数百件。

12月12日，何香凝主办救济国难书画展览会，该会征集部主任刘海粟、钱瘦铁假座南京路冠生园邀请海上名书画家茶会。到会者有商笙伯、阎甘园、张聿光、王一亭、谢公展、王济远、熊松泉、陶冷月、黄太玄、张善孖、马孟容、马公愚、张红薇、郑曼青、方介堪、秦清曾、贺天健、谢之光、余雪杨、薛保伦等。约有五十余人，当场自认捐助书画件数。钱瘦铁、贺天健在散会时并征求中国画会会员，在场者皆签名入会。

韩登安到上海拜谒王福庵，求教印学及文字学。

方介堪勾摹辑成《古玉印汇》一册。1932年沪西泠出版

邹梦禅辑自刻印成《梦禅治印》一册。

邓散木辑自刻印成《粪翁治印》二册。

何秀峰辑自刻印成《印庐印存》，方芦庵辑藏印成《印庐藏印》。

救济国难书画展览会报道

吴熊辑《封泥汇编》一册，由上海西泠印社出版。

葛昌楹辑吴让之、赵之谦刻印成《吴赵印存》十册。

1932 年

是年，留印社创立，由朱文侯、张聿光、汪仲山、徐晓村、郭纪兰、许铸、潘小雅、李建然、高尚之等创办。社址设在燕子路（今石门一路）十六号。1月14日至16日于西藏路宁波同乡会举办第一次金石书画展。以后多年，每年举行会员作品展，并出版《留印社作品集》。

7月，《申报》刊登赵叔孺、黄晓汀同订的《方介堪书篆隶行楷潘子燮画山水合作扇面》润例："每页六元，色墨听点。单书三元，单画四元。收件处：宁波路渭水坊西泠印社、泗泾路利利公司、三茅阁桥荣宝斋、二马路上海报馆陶寿伯、福煦路明德里五十五号。详润函索。"

8月1日至7日，中华学艺社新建筑落成纪念，举办美术展览会，展出国画、书法、金石篆刻、西画、雕塑、摄影作品。

8月8日，《申报》刊登消息，嘉定金石家周籀农在沪鬻艺，周籀农名振，工篆刻，多次为文明书局出

版题署。

9月1日，文艺刊物《艺术旬刊》创刊，倪贻德主编，摩社出版，后改为傅雷主编，上海美专出版。

12月7日，东北义勇军后援会、中华民国救国团体联合会、中国画会合作组织全国艺术家捐助东北义勇军作品展览会，特假座本埠帕克路功德林蔬食处欢宴全市艺术家。张聿光、经颐渊、俞寄凡、马企周、沈一斋、朱其石、余雪杨、虞澹涵、魏弱叟、江小鹣、郑曼青、孙雪泥、汪亚尘等百余人到场。由该会常务理事孙雪泥、钱瘦铁、胡祖舜等招待，并由钱瘦铁发言，盼望艺术界诸君踊跃捐助作品，于开会以前交齐俾得陈列展览，激发国人爱国热忱，将所得捐助义军。全体一致赞同，踊跃认捐作品。

是年，王福庵录顿立夫为弟子。

于右任、许世英、杜月笙、戴戟、王一亭、陈其采、黄涵之、柏文蔚、常恒芳、高一函、王仲奇、王亚樵等为寿州张树侯书画篆刻代订润例。

王福庵为韩登安篆题《登安印存》。

费砚刻"望云草堂"。

楼邨刻"印泥之皇"。

李健辑自刻印成《时惕庐印影》。

张厚谷辑《南皮张氏碧葭精舍印存己巳集》。

方介堪辑《玺印文综》成稿。

上海西泠印社出版方介堪勾摹所辑成《古玉印汇》，出版童大年刻印《童心龛印存》（石印本）。

上海文华堂出版杨鹏升篆刻《铁柔铁笔》一册。

上海西泠印社出版石印本吴幼潜辑《现代篆刻》八集。第一集载郭平庐、郭起庭、汤临泽、陈澹如、潘芝安、陈明于、叶为铭、高野侯、高络园、韩登安十家印存。第二集《赵叔孺印存》。第三集《王福庵印存》。第四集《马公愚、叶潞渊、张石园、陶寿伯、朱尊一、徐穆如、张鲁庵、孔云白、顿立夫、金实斋十家印存》。第五集《方介堪印存》。第六集《唐醉石印存》。第七集《黄蔼农、冯康侯、赵雪侯、谢烈珊、陈袚溪、李玺斋、吴仲珺、吴德光、金铁芝、王籀家十家印存》。第八集《童心庵印存》。

1933 年

2月13日，全国艺术家捐助东北义勇军作品展览会在贵州路湖社举办。

5月14日，中国考古会在亚尔培路中国科学社明复图书馆举行成立大会、通过章程及议决提案及推举理事。出席会员有蔡元培、杨铨、叶恭绰、王济远、刘海粟、张凤、滕固、卫聚贤、关百益、顾燮元、陆丹林、丁仲祜、郑师许、王献唐、金祖同、陈志良、吴宜常、张叔驯、马公愚、方介堪、郑尊祥、史陶庐、顾鼎梅及市党部代表黄惕人等三十余人。会议讨论通过章程，以搜考古迹古物发扬本国文化为宗旨。推选

《古玉印汇》出版广告

中国考古会成立报道

蔡元培、叶恭绰、刘海粟、关百益、顾燮光、张叔驯、李济之、谢英伯、王献唐、王一亭、杨杏佛、狄平子、吴湖帆、马叔平、戴季陶、李印泉、张葱玉、张天放、董康等19人为理事。

7月12日，海陵学苑在《申报》上刊登招生广告，由谭组云教授金石书画学，设书法科、国画科、金石科。海陵学苑地址在蓬莱路普育里。

7月，书画金石月刊《墨林》创刊，由墨林书画金石社出版发行。

9月18日，阎甘园创办的文艺讲习所正式开学，学制三个月，专授说文，并开设国画、书法、鉴别、篆刻等科目。

10月1日至3日，陈�甫篆刻展在宁波同乡会三楼举行。并在《申报》刊登展览资讯及书法篆刻作品。"陈氏浙东望族，擅书法篆隶，尤工治印，直窥秦汉，能萃皖浙诸家之长，自成一格。"

是年，杭州举行西泠印社建社三十周年纪念活动，王福庵为篆写"西泠印社之玺"印文，童大年篆写"西泠印结千秋社，东汉石传三老碑"联。

王福庵推荐韩登安加入西泠印社。

王京盙拜韩登安为师。

钱君匋任神州国光社编辑部主任，继黄宾虹后续编《美术丛书》第四集。

陈巨来归还吴湖帆所借之汪关《宝印斋印》十二册，据原拓双勾廓填辑《古印举式》正、续集。

吴湖帆辑《梅景书屋印选》二册。

朱其石辑自刻印成《抱冰庐印存》。

上海携李学社辑印《朱其石印存》影印本，附"朱其石鬻书画篆刻直例"。

宣和印社辑赵之谦刻印成《悲盦印存》。

1934年

4月29日，中国第一个女子书画团体中国女子书画会创立。由冯文凤、李秋君、陈小翠、顾青瑶、杨雪玖、顾默飞等发起。女性篆刻家顾青瑶曾主持会务。

6月15日，中国女子书画会设立函授科，科目有书法、诗词、国画、油画、金石等，由顾青瑶教授金石。分甲乙丙三组，学费每科五元。抗战期间上海沦陷，展览之外，中国女子书画会其他集会活动暂停，直至1945年10月恢复活动，至1948年结束活动。

6月，上海西泠印社分拆为西泠印社书店和潜泉印泥发行所，分别由吴幼潜和吴振平主持。吴幼潜于10月16日在《申报》刊登《西泠印社书店启事》："敬启者：上海西泠印社为先君潜泉公所手创，近因业务加繁，特于本年六月改组内部分为两机关。一为潜泉印泥发行所，由舍弟振平主办，专售印泥、印谱等；一为西泠印社书店，由幼潜负责主办，专售名人书画册及各种书籍、碑帖、拓本，并书画笔、笺纸、颜料、扇骨、扇面等。现为扩张营业，便利顾客起见，除潜泉印泥发行所迁至广东路营业外，本书店仍在宁波路渭水坊二号原址营业，并设分店于西门蓬莱路三七五号。"

7月7日至13日，刘芝叟金石书画展览会在法大马路（今金陵东路），升平里湖州旅沪同乡会展出。

8月初，杭州金石家顾竹篨应天虚我生之邀赴沪。

9月28日至29日，宛米山房举办书画金石展览会在泗泾路利利公司展出，陈列作品四百余件。

10月，经亨颐离开上海，迁居南京。

11月9日，邓散木第三次书刻展览在湖社举行。展出各体书法300件，《三长两短斋印存》一百部标值出售。并得女画家陈小翠、顾青瑶赞助画件参展。

是年，王云为童大年绘《绿云庵主六裘二岁小景》

《绿云庵主六裘二岁小景》

景》，现藏于浙江省博物馆。

朱其石辑自刻印成《朱其石印存》。

黄宾虹辑《滨虹草堂藏古玺印》。

上海西泠印社刊行《现代篆刻》第九集《刘贞晦印存》；出版吴振平辑《上海西泠印社潜泉印泥发行所出品目录》，此后数年多次刊行；出版方介堪辑《介堪印存》一册，又名《介堪印存第七集》。

宣哲辑古玺印谱《安昌里馆玺存》钤印本出版。

1935 年

1月16日，黄宾虹编、易大庵审定《金石书画丛刊》刊行，采用珂罗版双色精印，收有三代古尊、易大庵珍藏远古铜器、黄宾虹全套藏印。由金石书画社出版。

4月，方节庵创办宣和印社于上海。位于汉口路七〇一号。以出版发行印谱、销售篆刻用具、书籍为主，并为篆刻家代收订件，致力于篆刻艺术传播。先后辑清代及近代篆刻家吴让之、赵之谦、胡钁、吴昌硕、徐新周、赵叔孺、谢光、简经纶、王福庵、邓散木、方介堪等刻印成谱。1951年方节庵去世，印社由其弟方去疾主持业务，至1956年年底止。

6月19日，海陵学苑在《申报》刊登招生广告，由谭组云函授书画篆刻诗文，并亲笔批改课本，无论已学未学皆可报名。书科十二元，画科十八元，金石科十六元，诗文科十四元。地址：上海蓬莱路普育里东三弄三〇号。

11月22日至25日，上海美专成立二十四周年纪念师生作品展在该校展出。展品有国画、西画、金石和书法千余件。

12月，《新世纪》期刊第二期特刊《美术特辑》，由上海世纪出版社出版。有钱瘦铁、陈巨来、邓钝铁、邓尔雅、朱其石等人作品。分国画、西画、雕塑、美术图案、美术装饰、书法、金石和木刻八大类。

唯美社成立，由邵无斋、柴聘陆等人组织发起，宗旨是"唯美为美术而美术"，研究项目包括照相、金石、书画、雕塑、陶瓷、刺绣、建筑、电影八个部分，并出版《唯美》月刊，同年3月16日创刊，邵无

斋、柴聘陆编辑，王蔚然、钦佐飏发行，其中设有"名印传真""时贤铁笔"等栏目，刊登大量篆刻作品。1936年8月停刊，共出版十八期。

丁仁居上海江苏路，名书斋为"守寒巢"。

钱瘦铁辑自刻印成《瘦铁印存》四册。

易憙辑自刻印成《孺斋自刻印存》。

陈泽霈辑自刻印成《一禅印集》。

张鲁庵辑钟以敬刻印成《钟矞申印存》。

张鲁庵辑《横云山民印聚》钤印本出版，谱本所载治印人胡震、钱松、梁清、蒋节外，尚有何屿、曹世模、陈还、张定、丁柱等诸家，或为松江本地印家，或为流寓沪渎之士，可窥其时松江地区印章风气。

简经纶篆刻印谱《琴斋印留·乙亥》钤印本出版。

上海西泠印社再版《现代篆刻》，刊行《西泠印社三十周年纪念册·金石家书画集二集》，刊行黄少牧辑《黟山人黄牧甫先生印存》四册，出版刘公伯篆刻《刘公伯印存》。

中国印学社辑《西泠八家印谱》一册，亦名《清代浙江印谱》，刊行吴让之刻印《吴让之印谱》。

宣和印社刊行谢光刻印《谢磊明印存初集、二集》，刊行方介堪刻印《介堪手刻晶玉印》，亦名《介堪印存第八集》。

商务印书馆出版影印本清汪启淑辑《汉铜印丛》、清徐坚篆刻印谱《西京职官印录》。

上海利利文艺公司出版杨鹏升篆刻《杨鹏升印谱静冈集》。

邹梦禅撰《艺术漫谈：篆刻琐话》发表于《新中华》杂志。

约是年或稍后，商务印书馆出版《丛书集成初编》，内收录明文彭撰《印章集说》、明徐官撰《古今印史》、明赵宦光撰《篆学指南》，出版明沈德符撰《秦玺始末》，出版孔云白撰《篆刻入门》。

宣和印社出版万立钰刻印《求是斋印草》。

1936 年

5月15日，中国画会全体会员在四马路会宾楼举办

联欢会，改选黄宾虹、王一亭、经亨颐等七人为监察委员，钱瘦铁、马公愚等人为执行委员。

6月25日至29日，褚德彝、陈寙斋所藏金石书画展览会，在宁波同乡会举行，展品有金石、碑帖、书画等数百件。

9月27日，海上书画联合会附设揆文馆在《申报》刊登学书画招生启事。有函授、面授，分山水、人物、花卉三科，并附设诗文科、书法治印科。柯帆教授花卉、陆抱景教授书刻、周志林教授国画、查烟谷教授诗文山水。馆址位于西门外西林路三兴里七号。

《宣和印社出品目录》

揆文馆招生启事

12月9日至13日，石湖草堂金石书画展览会在贵州路湖社展出，展品数百件。

是年，潘桢幹寓上海。

王福庵辑自刻印成《麋砚斋印存》四册。

张鲁庵辑黄士陵刻印成《黄牧甫印存》二册。

张志鱼辑自刻印成《寄斯庵印存》。

吴熊辑《百名家印谱》。

高时敷为高时显辑成《方寸铁斋印存》。

王福庵、黄宾虹、张大千、赵叔孺、马公愚等为"节庵印泥"制订价目。

宣和印社刊行《宣和印社出品目录（附现代名家篆刻）》一册，马公愚隶书题签，王福庵篆书题扉页。册内刊出王福庵、方介堪、吴仲珺、马公愚、唐醉石、陶寿伯、童大年、邹梦禅、赵叔孺、邓散木印样及润格。刊行胡钁《胡菊邻印存》一册、《徐星州印存初集》二册、《吴昌硕印存》一册、《悲庵印

存》二册、《麋砚斋印存》二十册。

中国印学社辑胡震刻印成《胡鼻山印谱》一册，辑赵之谦刻印成《赵扬叔印谱》一册，出版杨大受篆刻《杨大受印谱》一册，出版吴幼潜辑《一百名家印谱》，出版《西泠八家印谱》石印本，出版吴隐篆刻《吴潜泉印谱》钤印本二册。

中华书局重版王大炘（冰铁）刻印《王冰铁印存》五册。

扫叶山房出版清谢景卿纂集《续集汉印分韵》。

有正书局出版经亨颐篆刻印谱《颐渊印集》。

何秀峰篆刻印谱《印庐印存》钤印本出版。

诸乐三篆刻印谱《诸乐三印谱》钤印本出版。

吴载和辑莫友芝刻印成《邵亭印存》一册，卷前存癸酉（1933）赵叔孺，甲戌（1934）吴徵、黄宾虹，乙亥（1935）李尹桑，丙子（1936）王福庵、宣哲序，乙亥陈延韡题诗（篆书）、秦曼卿题诗。卷末有癸酉吴载和跋文。

柳芸湄篆刻印谱《采庐印稿》影印本出版。

朱孔阳撰《名印集》发表于《明灯道声非常时期合刊》杂志。

1937 年

1月23日，教育部第二次全国美术展览会筹委会刊登征求展品启事，分书画（书法、中画、西画）、雕

塑、建筑图案及模型、图书、金石、工艺美术、摄影七部分（均包含古今美术品）。

4月7日至11日，楼邨书画篆刻展在大新公司四楼举行，展品百余件，供免费参观。

5月1日，上海《美术生活》出版《第二届全国美术展览会特大号》特刊。

是年，红梨金石书画会迁至上海九江路七六八号二楼，于吴江舜湖（今盛泽）目澜洲公园内设有分会。红梨金石书画会1925年创立，原活动于江苏吴江县舜湖，因舜湖有古迹"红梨渡"，故名。会员有汪仰真、吴野洲、朱乐余等三十余人。公推王秋言之再传弟子王镜齐为会长，汪仰真为副会长。每年春秋两季举办会员作品展览。

抗日战争初期，小留青馆书画社由杭州迁沪，会址设于新闻路三元坊四八号。该社1936年由申石伽弟子创建于浙江杭州。社员聚会交流观摩作品和探讨书画篆刻艺术外，亦招收面授学员，传授书画篆刻。

黄宾虹由上海迁居北平。

朱复戡以所擅之白文古玺，刻"沪战劳军文物"。

钱君匋离沪赴长沙。

宣和印社刊行《徐星州印存》五集十册，《麋砚斋印存续集》钤印本四册，《杨鹏升印谱》四集四卷钤印本。

中国印学社辑《吴昌硕印谱全集》四集。

邓散木篆刻印谱《三长两短斋印存》钤印本出版。

卫东晨辑诸名家篆刻印谱《上海印拾》钤印本出版。

吴仲坰辑吴诵清篆刻印谱《似鸿轩印稿》影印本出版。

顾沄篆刻印谱《尊汉阁印存》影印本出版。

梁效钧辑易孺篆刻印谱《古溪书屋印集》钤印本出版。

上海素月画社出版陈老秋辑，赵古泥篆刻印谱《赵古泥印集》钤印本。

1938年

3月17日，画家崇文馆主查烟谷在《新闻报》刊登

启事，迁居白尔路泰和坊十八号，教授人物、山水、花卉、书法、刻印。

5月13日，金石家王景陶在《新闻报》刊登启事，来沪鬻艺。

7月19日，青观楼金石书画事务所成立，受各地藏家委托廉售金石书画精品数千件，并在国华大楼长期陈列，陆续更换，以供品鉴。

7月30日，《新闻报》刊登白蕉、邓散木鬻扇启事：一面白蕉作行草书，一面邓散木钤所刻印，每扇取值六元，先润后墨，一星期交货。同日，《新闻报》亦刊登邹梦禅书扇刻印特例。

7月，钱君匋回上海，创立万叶书店，任总编辑，出版音乐、美术图书。创办《文艺新潮》并任主编。

8月18日至8月24日，邓散木与高僧若瓢、白蕉、杜进高、马公愚、唐云、朱其石等举办杯水书画篆刻义卖展览会。展售共得国币2662元，除去开支，余1073.69元，悉数捐赠，作为难民医药经费。

9月6日，楼邨在《新闻报》刊登书法篆刻广告，地址为斜桥徐家汇路荣仁里二十一号。

11月22日，篆刻家朱其石在《申报》刊登函授、面授招生简章。

朱其石招生启事

12月24日，正风文学院举办书画展，展出校友国画、西洋画、书法、篆刻作品百余件，并请书画篆刻

家刘海粟、俞剑华、汪声远、李健、马公愚、李肖白评定，以资奖掖。

是年，吴朴堂举家迁杭州，制订润格，以补家用。

程十发考入上海美术专科学校国画系。

王福庵辑《麋砚斋印存续辑》四册。为《丁丑劫余印存》刻卷首朱文印"历劫不磨"，并篆题扉页。

王福庵、丁仁、高时敷题跋吴让刻"吴熙载印""让之"两面印款。

邹梦禅辑自刻印成《梦禅治印集》二册，亦名《梦禅印存》。

马瑞图辑自刻印成《马万里印谱》一册。

高时敷辑赵之琛篆刻《次闲篆刻高氏印存》二册，辑明清诸家篆刻印谱《二十三举斋印撷》二册、《二十三举斋印撷续集》二册。

顿立夫首部印集《顿立夫印稿》刊行，王福庵为题签，卷末附戊寅《顿立夫篆刻润例》。

宣和印社辑简经纶刻印成《琴斋印留》二集，辑简经纶刻款成《千石楼印识》一册。部分印作首创以甲骨文刻款之先例。

戴誉辑戴景迁篆刻印谱《邻古阁印存》影印本出版。

约于是年，高时敷辑陈豫钟、陈鸿寿刻印成《二陈印则》十册，辑丁敬、黄易刻印成《丁黄印范》六册。

1939 年

1月1日，艺海回澜社在《申报》刊登招生广告，导师钱名山、黄宾虹、朱大可、蔡寒琼、马公愚、沈禹钟、邓散木、白蕉、郑午昌、张大千、周錬霞、许大庐等数十人。社址在善钟路西蒲石路合兴里五十一号。名誉社长沈卫，理事长朱其石。

1月20日，上海各界在湖社举行仪式追悼王一亭。3月28日，王个簃为王一亭撰行状。

3月1日，邓散木在《申报》刊登厕简楼金石书法讲座招生启事。学期六个月，学费金石二十元，书法十四元。地址位于山海关路懋益里八十二号。约于是年起，邓散木编撰《厕简楼课徒稿》六卷，以油印本刊行。

艺海回澜社招生启事　　　　邓散木招生启事

4月13日，《奋报》创刊金石书画副刊《虎坛》，陆宗海任主编。并于4月16日创设金石书画副刊《艺林》（后更名《艺薮》），徐邦达任主编。

5月19日，邓散木、白蕉在《申报》刊登合作扇面润例。

6月1日至15日，上海美术专科学校主办的吴昌硕遗作展览会在大新公司四楼举办。展出书画136件，

吴昌硕遗作展启事　　　　邓散木个展启事

高野侯、童大年、顾鼎梅联合鬻艺启事

金石30件，并附吴昌硕遗物20件。凭券入场，每张五角，所有收入全部捐赠作为难民的医药救济费。

6月8日，谭组云在《申报》刊登书画篆刻润例。

6月28日至7月2日，龚翁（邓散木）书刻个展在大新公司四楼举办，展品数百件，供人选购。展览期间，观者甚众，全部作品被订购十之八九。

7月17日，金石书画刊物《国光艺刊》创刊，徐邦达任主编，孙味萧任助编。

8月18日，邓散木在《申报》刊登书刻润例。

9月10日，《美术界》创刊，由美术月刊社编辑出版。出版三期后停刊，是"孤岛"时期较有影响的美术专业期刊。曾刊登朱天梵所撰《张丽泉印谱后跋》。

是年，徐璞生来沪，就学于大经中学高中部。

陈巨来刻"安持精舍"两面印。

张鲁庵辑《张氏鲁庵印选》六册钤印本。

宣和印社出版陈汉第辑古玺印谱《伏庐考藏玺印》十一册，王福庵作序。

丁仁、高时敷、葛昌楹、俞人萃辑明清诸家篆刻印谱《丁丑劫余印存》二十卷成书，高时显作序。

屈向邦辑诸家篆刻成《诵清芬室印谱》钤印本出版。

1940 年

2月11日，邓散木在《申报》刊登厕简楼金石书法讲座第二期招生启事。地址在山海关路梅白格路（今新昌路）懋益里八十二号。

3月22日至26日，邓散木师生金石书画合展在大新公司四楼画厅举办。

4月26日，高野侯、童大年、顾鼎梅在《申报》刊登启事，在沪联合鬻艺。

7月1日至7日，白蕉金石书画特展在大新公司四楼举办。

8月22日至26日，慈溪季守正、季宁复篆刻书画合展在宁波同乡会四楼举办。

9月14日，马瞿翁（遂良）书法篆刻遗作展在功德林举办，以纪念其逝世一周年。

12月6日至13日，朱其石金石书画展在大新公司举

行，展品数百件。

是年，王福庵于所居延安中路上海四明村三号，录吴朴堂为弟子。

郭若愚师从邓散木。

赵叔孺题陈巨来辑《安持精舍印存》首印边款，赞陈"元朱文为近代第一"。

韩登安随浙江省政府避寇至方岩，始刻《西泠印社胜迹留痕》印谱组印。

张鲁庵辑徐三庚刻印成《金罍印摭》钤印本四册，辑赵之琛刻印成《退庵印寄》钤印本四册。

上海西泠印社出版陈汉第辑《伏庐选藏玺印汇存》三册。

上海丁寿世草堂刊行丁翔熊编辑，丁翔华篆刻成《蜗庐印存》一册。

邓散木所撰《印学概论自叙》发表于《说文月刊》杂志。

1941 年

1月1日至4日，清远艺社书画金石小品展览在贵州路湖社举行。

1月14日至20日，上海文艺书画会举办古今名人书画金石展览在大新公司四楼画厅举行。到会者有中外来宾及各通讯社记者五百余人，展出古今名作数百件。

3月19日至23日，邓散木在大新公司四楼画厅举办金石书画展。

3月30日至4月5日，邻古阁金石书画古玩展在宁波同乡会举行，展品千余件，工人参观选购。

4月10日起，上海书苑古今名人金石书画展在上海书苑举行。

5月29日，为纪念马孟容逝世十周年，上海美术界举行纪念仪式，并拟定举行马氏遗作展览。后于6月11日至15日，在大新公司四楼举行马孟容遗作展，并附马公愚、马士钤、马静娟之金石书画参展。

6月24日，松隐堂在福煦路汾阳坊内举行历朝名人书画展，并附民国石章文玩。

7月7日至13日，徐北辰金石书画展在大新公司四楼举行。

是年，钱瘦铁自日本归，任上海美专教授、国画系主任。

王京盙经申石伽介绍，于上海拜谒王福庵。

高式熊拜谒张鲁庵于上海。

程十发从上海美专毕业。

白蕉在上海举办个人书画展。

童雪鸿辑自刻印成《雪鸿印存》五册。

张志鱼辑自刻印成《辛巳印痕》，又名《寄斯庵印存》。

赵叔孺辑自刻印成《二弩精舍印谱》六卷刊行。

陆树基辑自刻印成《陆陪之印存》。

邓散木辑赵仲穆篆刻成《赵仲穆印谱》钤印本出版。

郭若愚辑近代诸家篆刻成《若愚所见印存》钤印本出版。

张鲁庵、叶潞渊辑赵叔孺篆刻印谱《二弩精舍印谱》钤印本。

李继辉篆刻成《芜庐印存》钤印本出版。

是年，金祖同辑《郇斋宋元押印存》《郇斋玺印集存》。

1942 年

2月1日至8日，同孚画厅历朝名家书画展览在同孚路常州同乡会举行，兼收碑帖古书画端砚图章瓷铜竹玉古玩等。

3月9日，《申报》刊登上海书画市场情况，其中记载："图章虽非必需品，但各界人士均须备印一颗，以资应用、刻印有各派之分，最近社会人士颇喜宋元派及汉印。沪上名金石家为数不多，以陈巨来刻宋元印，赵叔孺汉印，浙派王福庵为最出色，陶寿伯、王开霖为后起之秀。"

《申报》刊登上海书画市场情况

4月22日至26日，白蕉书画金石展在大新公司四楼画厅展出。

7月23日至8月5日，徐岳辰金石书画展览会在南京路大新公司四楼画厅展出。

9月18日，中日文化协会上海分会第十六次干事会议在会所举行，讨论美术展览会推举华籍书画金石洋画审查员三人赴京应如何产生。议决中日各推两人，中方推书画金石家朱其石及洋画家陈抱一两人担任。并于9月26日召开美术选品审查会议，选定国画展品28件，书法展品6件，篆刻印谱3件，洋画14件，共51件，以便送南京参加中日文化协会第一次美展。并决议美展征品华方由钱瘦铁主持。

11月29日，上海艺术界追悼弘一法师。

张鲁庵摹刻并辑《鲁庵仿完白山人印谱》二册，赵叔孺题签。

万叶楼影印出版钱君匋刻印《钱君匋印存》。

1943 年

1月1日至5日，赵叔孺率门人在永安公司大东酒楼

三楼举行第一届赵氏同门金石书画展。

1月16日至19日，中国古物展览会在金门大酒店酒楼大礼堂举行，展出历代金石书画名瓷精品千余件，凭券参观，每券五元。

3月14日，钱瘦铁在《申报》刊登启事："顷有某会以鄙人为书画征集委员，但鄙人忙于书画篆刻，无暇参预，亦不敢参预任何集会，此后非经鄙人签名盖印概不负责，此启。"

5月1日至5日，宝铁砚斋主哈少甫家藏历代名人书画金石展在西藏路宁波同乡会四楼展出。

5月15日，时代美术展在浦东同乡会大礼堂举行，展品有油画、水彩、铅炭写生、金石、竹木、象牙、陶器、丝织、苏湘绣、手工编织等。

6月15日至20日，闻兰亭、徐铁珊、黄金荣、袁履登、林康侯主办的金石书画扇面展在宁波同乡会举行，展出上海金石书画名家合作扇面一千帧，售资悉数捐助华北赈灾。

9月22日至23日，季守正书画金石展览会，在西藏路宁波同乡会展出，免费参观。

12月10日，闻兰亭、徐铁珊、赵叔孺、冯超然、袁履登、林康侯、吴待秋、邓散木在《申报》为章子牧刊出金石书画、篆刻鬻艺启事。

12月12日至19日，鸿英图书馆主办的二酉金石书画展览在中国画苑举行。展出二百余位书画篆刻家作品四百余件，其中篆刻家有王福庵、马公愚、邓散木等。展品逐日更换，售资悉数充鸿英图书馆经费。

是年，钱君匋为新四军军长陈毅刻"陈毅"白文、"仲弘"朱文两印，其所经营的万叶书店成为新四军的联络点。

王福庵录江成之为弟子、1947年荐其入西泠印社，录徐植为弟子。

邓散木辑自刻印成《厕简楼印存》四册、《高士传印谱》四册。

张鲁庵、秦康祥辑褚德彝刻印成《松窗遗印》钤印本二册。

王福庵辑自刻印成《麋砚斋印存》重辑本四册，辑早年印稿成《罗刹江民印稿》八册。

上海宣和印社出版吴朴辑王福庵篆刻印谱《麋研斋印重辑本》。

葛昌楹辑《吴赵印存》重辑本六册。

陈运彰辑易憙刻印成《证常印藏》四册。

高燮辑藏印成《怡咏精舍集印》。

万叶楼影印出版钱君匋刻印《钱君匋印存卷二》。

李健著《金石篆刻研究》由中国联合出版公司出版。

1944 年

2月15日至21日，天赏堂藏金石书画义卖展览在中国画苑举行，售资四万元悉数助学。

4月26日至5月2日，邓散木金石书画展在西藏路宁波同乡会五楼画厅展出。

3月16日，东南书画社刊登招生广告，学科分山水、人物、佛像、仕女、花鸟、虫鱼、走兽、博古、兰竹、书法、金石、诗文。教师有白蕉、沈子丞、杜进高、周錬霞、马淑慎、来楚生、唐云、马公愚、徐晚蘋、张炎夫、郑石桥、蔡易庵、庞左玉等，校址在愚园路六十七弄六号。

5月4日至10日，怡斋藏金石、陶瓷、汉玉、书画展在八仙桥青年会二楼青年画厅举行。

5月18日至23日，鉴古阁藏历代古美术展在宁波同乡会五楼举行，展品有历代金石、陶瓷、玉器等。

5月23日，邓散木在《申报》刊出停止收件启事："兹以个展定件压置甚多，疲于应付，爰自本日起停止收件。"

5月31日至6月6日，朱其石金石书画展在西藏路宁波同乡会五楼画厅展出。

6月30日，东南书画社业余研究班刊出第二届招生广告，学科分山水、人物、仕女、花鸟、虫鱼、走兽、兰竹、书法、金石、诗文。

7月15日至23日，古今金石书画古玩义卖展览会，在山西路山东同乡会举行，此次征集义卖展品不下千余件，展览分书画、金石、古玩、盆草等类陈列。义卖所得用于救济难胞。

9月6日至12日，邹梦禅书刻展在西藏路宁波同乡

会五楼画厅举行。

9月8日，邓散木刊登新订润例启事。

9月15日，东南书画社业余研究班刊登第三届招生广告，学科分山水、人物、花鸟、仕女、兰竹、书法、金石、诗文。个别教授，分初级、高级。教授有唐云、沈子丞、郑石桥、张炎夫、周錬霞、白蕉、马公愚、杜进高等。

11月16日至21日，陶寿伯书画篆刻展在西藏路宁波同乡会五楼画厅展出。

11月20日，中国美术馆开幕，林康侯、赵叔孺揭幕，由唐文治、林康侯、赵叔孺、徐朗西等十八人发起。

是年春，金石书画团体绿漪艺社成立，由应野平、徐邦达、王季迁发起。应野平为召集人，成员有陶寿伯、张鲁庵、叶潞渊等12人。每月一次以聚餐方式雅集，交流作品，切磋技艺。至1946年3月停止活动。

葛昌楹请江成之为吴昌硕刻"癖于斯"补刻边款。

童大年辑自刻印成《童子雕篆》钤印本四册。

葛昌楹集拓邓石如刻印成《邓印存真》二册。

葛昌楹、胡洤辑《明清名人刻印汇存》十二卷，高野侯作序，王福庵刻卷首印并题签。

万叶楼出版钱君匋辑自刻印成《钱君匋印存》二册。

来楚生辑自刻印成《楚生印稿》。

高时敷辑《乐只室古玺印存》十一册、《乐只室印谱》十一册，高时显作《乐只室印谱序》。

张鲁庵收藏《顾氏集古印谱》并作记文，辑何震刻印成《何雪渔印存》二册刊行，辑《秦汉小私印选》二册刊行，辑古玺印谱《鲁庵小印》四册。

杨庆簪辑民国诸家篆刻印谱《盍斋藏印》钤印本二册刊行。

1945 年

1月1日至7日，赵叔孺门人在宁波同乡会画厅举行第二届赵氏同门金石书画展。参展者有陈巨来、叶潞渊、徐邦达、陶寿伯、赵鹤琴、厉国香、方介堪、陈迎祉、戈湘岚等二十余人。

4月10日至16日，魏乐唐书画金石展在成都路四七〇号中国画院展出。

4月28日，赵叔孺卒。

4月，中华文艺书画学院在上海创立，由沈士风、周牧轩、王小摩发起，每周六、周日下午授课。科目设有国画、书法、金石、诗文、史学、画理科等。教授有王小摩、张大壮、周以鸿、孔小瑜、张侣笙、张筠庵、周錬霞、王贞珉、杜进高、叶百丰、童书业、周牧轩等。每三个月为一学期，周六讲画理、诗文，周日实习书画。王小摩任院长，沈士风任总务主任。

7月1日，赵叔孺追悼会在宁波同乡会大礼堂举行，并在该会电影厅举办赵氏遗作展三天。

10月10日，上海画人协会成立，该会"以联络上海画人研讨学术、协助国家文化宣传建设新中国之艺术精神为宗旨"。时有会员69人。戚叔玉当选上海画人协会理事。

11月14日，秋澄书画社（简称秋社）成立，徐秋澄、王承之等人发起，研究金石书画，保存国粹，发扬文化，参考古今作品，专以研讨提高艺术为宗旨。会六十余人。社址在上海仁记路一二〇号三楼。

11月5日，上海市金石书画联谊社成立，由姚虞琴、张中原、商笙伯、江寒汀、张石园、孙钧卿、徐韶九、唐云、张天奇、顾功模、陈莲涛、杜进高、张大壮等人发起。其宗旨为"发扬文化、提倡艺术、服务社会、联络感情"。会员约六十人。未获批准立案，活动时间不长。

唐醉石由温州来沪，寄居王福庵府上。

高式熊辑自刻印成《篆刻存景》一册。

宣和印社出版吴朴堂摹刻并辑《小玺汇存》二册。

丁仁助宣和印社刊行《古今名人印谱》。

张鲁庵摹刻并辑《鲁庵仿完白山人印谱》。增摹刻印二方，再成二册本，共拓一百廿部。

稍后，高时敷定居上海。

1946 年

3月25日，上海美术会成立，由上海美术界部分人士共同发起，以"组织美术机构，联络感情，研讨艺

术，实为当前所必要"为宗旨。时有会员五百余人，后增至七百余人。隶属上海市文化部门。首届理事中以篆刻闻名的有马公愚、顾青瑶、王福庵等，监事中的篆刻家有钱瘦铁等，方介堪亦为美术会成员。

4月28日，行余书画社成立，由书画爱好者周牧轩、沈剑南、李葆华、陈镇、焦芷君等三十余人发起，社址在武胜路三七九号绍耕庐。每周授课一次，分山水、花鸟、人物、书法、金石各科，聘请书画家张石园、张大壮、俞剑华、王小摩、孔小瑜、吴野洲、陈尊、周以鸿、顾文牛、梁湘文、伏文彦、周祖荫、范志宣等担任各科教师。历届学员数百人，其中有陈一山、蒋趾奇、糜雪娟、潘文钦、秦仲祥等。

5月6日，金石家高甜心、夫人臧曼君，招待上海新闻界同仁，陈列其1941年献给美国罗斯福总统的篆刻作品和罗斯福谢函等，供各界参观。

5月31日至6月6日，庆祝胜利美术展览分别在宁波同乡会、中国画苑同时举行，由上海美术协会主办。展出三百余人的国画、西画、书法、金石、雕塑、漫画、木刻、摄影、图案等七百余件，以与抗战有关之作品为主。

6月至7月，高甜心《印话》连载于《申报》。

8月29日至9月3日，邓散木金石书画展在西藏路宁波同乡会五楼画厅展出。并于9月4日更换全部作品，续展六天。

9月2日，篆刻家顿立夫于中国画苑举办个人印展。

9月13日至19日，来楚生书画展在中国画苑举行。

9月20日，张大千由四川飞抵上海，与沪上好友门人欢聚。并嘱陈巨来在半月内赶制印章60方，以应急需。

10月8日至13日，西园古今名人金石书画展，在中国画苑举行。

10月23日，白蕉书画金石展即日至31日在西藏路宁波同乡会五楼画厅展出。陈列作品近二百件。

10月30日，西亚在《申报》上发表篆刻家钱瘦竹印章近作，并言："锡山钱瘦竹，系工程专家，耽好金石书画成癖，业余攻治篆刻垂三十年，遂成卓然大家，抗战期间在渝昆一带屡有展出，胜利后返沪。"

11月1日至5日，沙古痕、周以鸿金石书画展在西藏路宁波同乡会五楼画厅展出。

11月6日，齐白石、溥心畬由宁抵沪，上海美术界人士徐蔚南、哈定、李咏森、周如英、刘旭沧等，以及上海艺术师范学校八十余人前往北站欢迎。8日，杨啸天宴请齐白石、溥心畬。10日，中华全国美术会理事长张道藩、上海美术协会全体监事刊登《欢迎齐白石、溥心畬两先生大会启事》，定于当日下午二时假虹口乍浦路三四一号上海文化会堂欢迎名画师齐、溥两先生。并在兴中学会举办两人画展预展，另有曹克家、黄宾虹、邵伯聚、陈云诰作品参展。13日，齐白石、溥心畬画展在宁波同乡会正式举行，由张真夫、宣铁父、吴国桢、孔祥熙、方希孔、李少文、黄金荣、钱新之、潘公展、杜月笙、杨啸天、王晓籁、梅兰芳、卫持平、张龙章、张道藩、汪亚尘、孙履平、张半陶、曾建人、谢仁钊等27人发起。在此期间，齐白石与朱屺瞻初次相晤。

是年，吴朴得王福庵举荐，赴南京任职国民政府文官处印铸局。

邓散木刻印辑成《散木道人印稿》八册。

汤莲塘所撰《献给初学篆刻者》发表于《新学生》杂志。

1947年

3月24日至30日，上海美术会为庆祝美术节，在中国艺苑举办现代书画展，展品有国画、油画、雕塑、篆刻、书法、图案等。其中有叶恭绰、张继、吴稚晖、沈尹默、马公愚、吴湖帆、张大千、汪亚尘、冯超然、吴待秋、吴子深、郑午昌、颜文樑、张充仁、许士骐等作品。

3月28日上海美术茶话会成立。由虞文、郑午昌、孙雪泥、江寒汀等发起。系上海美术界各美术社团、院校成员，大多共同参加活动的美术界联合会性质的一个团体。宗旨为"连贯纵性美术单位，为横性发展，以此机构的桥梁，致美术运动之推动"。会员二千余人。其中篆刻29人。曾举行美术茶会18次，至1948年底停止活动。1947年7月，编辑并出版内部刊物《美》第一号，发行人虞文，分赠到会来宾，非卖

品。同年12月15日出版第九号后停刊。

4月12日，鼎镕书画研究社开始招生，设有国画、书法、诗词、篆刻等科。教授有汪声远、黄葆戊、唐云、周叔慎等。地址在愚园路联安坊一一号。

4月13日、17日，李白凤撰《伪秦瓦汉砖室谭印》发表于《申报》。

4月19日至23日，邹梦禅书刻展在上海青年会画厅举行。

4月20日，上海中国画会复员后第一次会员大会在育才中学大礼堂举行，到会会员54人。26日，上海中国画会第一次理监事会议在冠生园举行。篆刻家钱瘦铁、方介堪被推为候补理事。

4月27日，郑午昌发表《从吴缶庐说到王个簃》一文。

4月，上海市美术馆筹备处成立，7月2日，上海市教育局聘虞文、刘开渠、陈定山、马公愚、张充仁、孙雪泥、许士骐、陆丹林、朱应鹏、洪青、刘狮、华林、姜丹书、陈倚石等十余人为筹备处委员，开会商讨筹建美术馆计划，决定先举办百年画展，征集历代书画、金石等展品，向国内藏家联系等事宜。1949年上海解放后，该会自动停止活动。

5月22日至27日，钱君匋、徐菊庵书画篆刻展在宁波同乡会举办。

5月30日，吴子深、支慈庵书画金石展览会即日至6月4日在成都路中国画苑展出。

《伪秦瓦汉砖室谭印》

《篆刻发展的路径》

6月10日，徐蔚南撰《篆刻发展的路径》发表于《申报》。

6月22日，钱瘦竹撰《从缪篆说起》发表于《申报》。

7月6日，行余书画社第六届招收男女学员，分山水、花鸟、人物、金石、书法等。7月13日开课。

12月27日至31日，薛佛影金属书画牙雕竹刻展览会在南京路大新公司二楼画厅展出。

是年，韩登安任西泠印社总干事。

高式熊、方去疾、江成之加入西泠印社。

诸乐三辞上海美专教职，转于杭州国立艺专任教。

来楚生印谱《然犀室印存》刊行。

王福庵《麋砚斋印存》宣和印社辑本出版。

上海市立博物馆辑藏古玺印谱《上海市立博物馆藏印》钤印本刊行。

高士朴辑篆刻印谱《周梦坡先生印存》钤印本四册刊行。

1948 年

1月2日至8日，松社蔡震渊、蔡梅岭、王仁辅、赵敬予、俞叔渊、陈英泉篆刻书画展在中国艺苑举行，并附赵叔孺遗作展。

1月20日，上海市中国文物研究会在贵州路湖社召开

成立大会，提案建议政府追回抗战损失文物、物归原主。

1月，上海美术会第二届理事选举产生，篆刻家马公愚当选理事，王福庵当选监事。

2月10日，嘉定县美术展览在县民众教育馆阅览室举行，展出古今中外书画、金石、篆刻等。其中有李流芳、程庭鹭等人作品，难得一见。

3月25日，上海美术社团在文化会堂联合举行美术节庆祝大会。临时公推马公愚为总主席。上海美术会、美术茶会、女子书画会、画人协会等团体代表均发表演说。

4月23日至28日，白蕉金石书画展在成都路470号中国画苑展出。

4月25日，上海中国画会年会在冠生园三楼举行，修改协会章程并选举理监事，篆刻家马公愚当选为理事。并于4月28日举行宣誓大会。

5月17日，文学家谢无量在沪托张大千转请陈巨来治印两方。

5月17日，张大千离沪赴宁。此次来沪，携带唐宋真迹十余件，交鉴古斋装裱，计所费数亿，开沪上裱价最高纪录。其轴头均系象牙，为篆刻家方介堪镌制，弥足珍贵。

6月4日至10日，钱君匋、徐菊庵金石书画联展在南京路中国国货公司二楼中国艺苑展出。

6月18日至23日，邓散木书画篆刻展览会在成都路470号中国画苑展出。陈列作品三百余件和手篆许氏《说文解字》全本。

7月15日，篆刻家陈巨来在《申报》刊登新润："因求者众多，不及应付，增订润例，石章一百万元，牙章加半。"

7月26日，《印人陈巨来——一支铁笔驱誉艺坛》发表于《申报》。

9月1日，篆刻家陈巨来在《申报》刊登润例，改收金圆券。

9月23日，高甜心、臧曼君夫妇在《申报》刊登刻印润格。

9月28日，陈巨来近期为张大千治印"百岁千秋"，盖用以与李秋君合作画件钤加者，因两人合作

《印人陈巨来——一支铁笔驱誉艺坛》

之时，适为百岁。

10月24日，《中国美术年鉴·1947》由上海图书杂志公司出版，由上海市文化运动委员会编辑。

12月14日至20日，平易轩主汪厥中藏金石书画端砚展览会在宁波路二七六号钱业公会展出。

12月27日，徐寒光刊登治印作画启事。

12月27日至31日，李仲乾师生金石书画展览会在南京路大新公司画厅展出。

是年春，陈巨来为中山杨盍斋所作印章61方，拓成印谱二册，每印有朱钤、墨拓和边款。

金铁芝迁居上海，以篆刻、鉴别文物、修复艺术品为生，同时从事居委会工作。

郭若愚、金祖同等组建上海美术考古社。

余任天、金维坚、毕茂霖等在上海拜邓散木为师。

金祖同刻"宋庆龄印"。

方介堪于上海《新民晚报》发表《明孤本顾氏集古印谱考》。

高式熊辑自刻印成《西泠印社同人印传》四册。

方去疾辑自刻印成《去疾印稿》一册。

杨庆簪辑陈巨来刻印成《盍斋藏印》二册，精拓五十部。

秦康祥辑《睿识阁古铜印谱》十册。

张鲁庵、秦康祥、高式熊辑吴泽刻印成《齐飞馆印存》一册。

约是年，方介堪离上海返乡温州定居。

来楚生辑自刻印成《来楚生印存》二册。

1949 年

1月14日，东方画厅刊出收购名人书画广告，称将展出名人书画，并代收唐醉石书法篆刻。

5月27日，上海解放。

8月28日，中华全国美术工作者协会上海分会（简称上海美协）成立大会在绍兴路7号中华学艺社三楼举行。米谷任主席，沈同衡、张乐平任副主席，钱君匋参加会议。

10月24日，新中国美术研究所成立，陈秋草、潘思同创办。

10月，华东画报社成立。

是年，钱君匋应邀为毛泽东主席治印。

秦康祥辑钱世权刻印成《古笏庐印谱》一册。

徐良辑方去疾刻印成《乐易榭印谱》二册。

方去疾辑自刻印成《去疾印稿》一册。

来楚生肖形印集《然犀室肖形印存》刊行。

邓散木辑自刻印成《高士传印谱》四册。

1950 年

7月24日至29日，上海市第一届文学艺术工作者代表大会在解放剧场举行，上海市文学艺术联合会正式成立，夏衍任主席，冯雪峰、巴金、梅兰芳、贺绿汀、赖少奇任副主席。

9月17日，中华全国美术工作者协会上海分会第二届改选，钱君匋当选为委员。

是年，上海市文物管理委员会成立，主任李亚农，副主任徐森玉，委员张家祥、柳翼谋、尹石公、沈尹默、沈迈士、吴景洲、顾颉刚、马一浮。主要任务是接收和收购文物，保护古建筑。

秦康祥辑乔曾劬刻印成《乔大壮印蜕》二册。

方介堪辑自刻印成《般若波罗蜜多心经》一册、

《篆印上海各界人民共同爱国公约全文》一册。

汪大铁辑自刻印成《芝兰草堂印存》。

宣和印社辑吴昌硕刻印成《苦铁印选》四册。

约于是年，吴朴辑赵之谦印成《二金蝶堂印谱》一册。

邓散木辑自刻印成《三长两短斋印存》五卷。

1951 年

汪统辑朱复戡刻印成《复戡印集》二册。

宣和印社出版方节庵辑《节庵印泥印辑》《晚清四大家印谱》，高时显撰《晚清四大家印谱序》。

1952 年

8月16日，华东人民美术出版社成立，后于1955年更名为上海人民美术出版社。程十发任创作员。

9月，上海美术专科学校经全国高等学校院系调整，与苏州美术专科学校、山东大学艺术系合并为华东艺术专科学校（简称华东艺专）。上海美术专科学校校舍售让给政府，上海美术专科学校宣告结束。

12月21日，上海博物馆正式开馆，馆址在南京西路325号。1959年迁河南中路16号，1996年迁人民大道201号。

是年，钱君匋参加华东美术工作者协会，万叶书店和上海音乐出版社及教育书店合并，改名为新音乐出版社，钱君匋任总编辑。

王福庵辑自刻印成《麋砚斋印存重辑本》（续）二册。

叶潞渊辑自刻印成《静乐簃印存》一册。

方介堪篆刻《篆印上海各界人民共同爱国公约全文》印谱。

1953 年

12月30日，华东美术家协会筹备委员会成立。

张鲁庵、高式熊辑《张鲁庵所藏印谱目录》一册（油印本），又名《鲁庵所藏印谱简目》。

宣和印社辑方节庵集印成《节庵印泥印辑》一册、辑赵叔孺用印成《二弩老人遗印》一册、辑王福

庵刻印成《福庵老人印集》一册、辑赵古泥刻印成《古泥印选》一册、辑邓散木刻印成《散木印集》一册。

王景盘辑藏申小迦、吴朴堂等篆刻《景行楼藏印》一册。

1954年

4月27日，华东美术家协会成立大会召开，出席会员九十六人，列席十一人，旁听二十七人，五十五人当选理事。篆刻家黄宾虹、钱瘦铁当选为理事。

4月，上海市人民政府决定设置文史研究馆，6月8日，文史研究馆第一次馆务会议召开，正式宣布成立，馆址设在永嘉路623号。上海文史馆馆长张元济，副馆长江庸、李青崖、陈虞孙，馆务委员丰子恺、沈尹默、徐森玉等。第一批聘请三十七名馆员。其中篆刻家有汤寅、汤临泽、李健、黄葆戉、张志鱼等。此后，上海文史馆又聘请了诸多篆刻家，其中包括秦更年（1954），马公愚、王个簃、金铁芝、林介侯（1956），陈祓溪、高时丰、朱鸿达（1957），潘学固（1960），田叔达、来楚生、谢耕石（1962），钱君匋、戚叔玉（1979），叶潞渊、陈巨来、顾振乐（1980），刘伯年、任书博（1981），朱孔阳（1982），边政平、浦泳（1983），杜镜吾（1985），唐鍊百、曹简楼（1986），叶隐谷（1987），沈觉初（1988），沈受觉、高式熊（1990），江成之、徐植、郭若愚（1995），汤兆基（2009），童衍方、刘一闻（2012），韩天衡（2016）。

宣和印社辑钱君匋刻印成《君匋印选》一册，钱君匋辑自刻印成《君匋印选》二册。

1955年

2月22日，华东美协上海分会举行第二次理事会，改组为中国美协上海分会。3月12日，中国美协上海分会举行美术家座谈会，篆刻家钱瘦铁参会。

秋季，中国金石篆刻研究社筹备会在上海成立。中国金石篆刻研究社筹备会是由张鲁庵发起，马公愚、高式熊等参与筹组成立的篆刻印学社团。又名中国金石篆刻研究社筹备委员会。社址设在上海市余姚路134弄6号张寓。筹备会宗旨是"以研究和发扬我国几千年金石篆刻，培养专门人才，适应广大人民学习文化艺术的要求，并为政治和社会服务"。筹备会活动到1961年4月。中国金石篆刻研究社筹备会集中了当时上海地区的大批篆刻人才。筹备委员为王福庵、马公愚、钱瘦铁、王个簃、张鲁庵、陈巨来、朱其石、来楚生、叶潞渊、钱君匋、沙曼翁、高式熊、单孝天、吴朴堂、方去疾。常务委员为王福庵、马公愚、钱瘦铁、王个簃、张鲁庵、钱君匋、沙曼翁。公推王福庵为主任委员，马公愚、钱瘦铁为副主任委员，张鲁庵为秘书长。1957年1月20日，中国金石篆刻研究社正式成立。

该社到1957年4月共有社员109名，社员分布以江浙沪为主。其中上海地区79名，他们是王福庵、王个簃、王仁辅、王扶霄、王哲言、王敬之、支慈庵、方去疾、包伯宽、刘伯年、刘酉棣、刘颖白、田叔达、朱其石、朱起、朱庸、朱积诚、任书博、吴中、吴仲坰、吴幼潜、吴传恩、吴朴堂、杜镜吾、沈令昕、沈觉初、沈云苏、汪大铁、沙曼翁、来楚生、金铁芝、林介侯、徐公豪、徐孝穆、徐祖赓、徐植、徐廉甫、徐簠、徐穆如、徐懋斋、凌虚、胡佐卿、胡穆卿、侯福昌、马公愚、孙启粹、倪同人、张方晦、张梦痕、张维扬、张鲁庵、陈子彝、陈石湖、陈巨来、高式熊、高甜心、高绎求、陆丹林、陆鲤庭、秦彦冲、黄

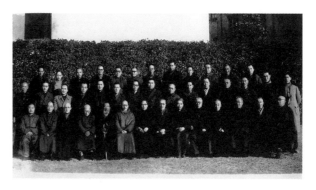

中国金石篆刻研究社筹备会成立留影

汉中、葛子谅、葛书徵、董石良、叶潞渊、单孝天、邹梦禅、杨为义、杨煦、郭若愚、潘学固、钱君匋、钱绮兰、钱逸云、钱瘦铁、薛佛影、穆一龙、应小庵、符骥良。外省市30名，他们是王文浩、王能父、王咏嘉、方介堪、任士镛、刘钧庆、吴味雪、吕人龙、沙孟海、林石庐、林萱生、周礼予、周承彬、姚贻谋、胡松尧、游定远、高茶禅、张寒月、陈子奋、陈申侯、黄异庵、郭瞻衡、冯力远、裘祖范、潘主兰、鲍乐民、诸乐三、谢荔生、韩登安、谭钧。另有白蕉、高络园、黄葆戉、徐绣子、吕灵士、谢耕石、吴觉迟、邓散木、沈道傡、谢磊明、陈佩秋、平初霞、陆培之、朱复戡、应白凡、陈半丁、黄西爽、吴振平、沈小明、徐英铎、王亦令、徐柏年、谢博文、唐云、韦志明、张石园、于非闇、金禹民、陶心如先后参与集体创作《鲁迅笔名印谱》等活动。

松江村民盗挖夏允彝墓，出土"夏允彝印、瑗公"蜜蜡对章。印章长2.6厘米，宽2.6厘米，高5.2厘米。

夏允彝印　　　　　　瑗公

秦彦冲集辑清末、民国诸家为况周颐篆刻成《蕙风簃遗印》一册。

1956 年

春，为纪念赵叔孺逝世十一周年，举办赵叔孺先生遗墨展，并出版纪念特刊，著录赵氏门人名录。

8月1日，上海《文艺月报》刊登白蕉《书法与金石篆刻也是"花"吧？》

8月25日，上海《解放日报》刊登朱复戡《谈谈印章艺术》。

8月3日，上海中国画院筹备委员会正式成立，主任委员为赖少其。并于9月8日会召开全体委员大会，第一批画师与助理画师共56人，其中以篆刻闻名的有王个簃、钱瘦铁、马公愚、陈巨来、叶潞渊、来楚生等。9月10日上海中国画院发布领导及行政人员名单，篆刻家王个簃任院务委员会委员。上海中国画院成立至今，陆续聘任吴东迈、张大壮、张石园、白蕉、汤义方、曹简楼、韩天衡、童衍方等篆刻家为画师。

是年，为纪念鲁迅先生逝世二十周年，中国金石篆刻研究社筹备会组织篆刻家王福庵、来楚生、张鲁庵、王个簃、钱瘦铁、陈巨来、叶潞渊、邓散木、方介堪、韩登安、吴朴堂等集体辑成《鲁迅笔名印谱》二册，10月由上海宣和印社钤拓五十部。此印谱以上海印人为主体力量，团结外地作者，开创了以作家笔名汇刻、出版印谱的先河，影响深远。1958年由北京的人民美术出版社出版影印本。

钱君匋创立上海音乐出版社，任副总编辑。并加入中国美术家协会上海分会，当选为常务理事、工艺美术组组长。

香港出版《赵叔孺先生遗墨》（逝世十一周年纪念展览特刊）。

1957 年

1月1日，《争鸣月刊》刊登邓散木《为"书法篆刻"请命》。

2月6日，《解放日报》刊登吴朴《说印》。

3月1日，上海市工艺美术研究室成立。该研究室集中了上海著名民间艺人，包括以篆刻见长的薛佛影、支慈庵等。

3月9日，为纪念吴昌硕逝世三十周年，上海美协举办吴昌硕遗作展览会，在上海美术展览馆展出，展品152件。

5月3日，上海市委召开部分美术家座谈会，篆刻家王个簃参会。

5月22日，《解放日报》发表白蕉在市委宣传工作会议上的书面发言《要重视书法和金石篆刻》。提出"建议中国美术家协会接纳书法、金石篆刻两家入会"，呼吁支持上海书法团体的筹备成立。

5月26日，中国金石篆刻研究社举办金石篆刻作品观摩会，展出作品三百余件。参展篆刻家有王福庵、

钱瘦铁、马公愚、陈巨来、张鲁庵、来楚生、朱其石等。5月29日，《新闻日报》对此进行报道。

12月5日，《新民晚报》刊登马公愚《印章的原始》。

1958年

3月8日，王个簃、唐云、程十发、李秋君、侯碧漪等九人到上海久新、益丰搪瓷厂，结合工艺美术设计进行劳动锻炼。

黄宾虹遗著、吴朴编写《滨虹草堂玺印释文》出版（石印本）。

1959年

7月21日，王福庵将所藏自刻青田石印三百零六方捐献给上海市文物保管委员会。该批石章1943年成由上海宣和印社编印过《麋砚斋印存》四册，1952年又编印续集一册。

10月2日，《新民晚报》刊登中国金石篆刻研究社制标题为《万岁万岁万万岁》《中华人民共和国万岁》等九方印。

是年，中国金石篆刻研究社为庆祝建国十周年进行集体创作《庆祝建国十周年纪念印谱》。

嘉定区外冈战国末至西汉初墓葬出土泥质"郢爯"，长7厘米，宽5.8厘米，厚0.7厘米，文字为战国楚地风格。

上海市文物保管委员会辑《上海市文物保管委员会藏印》。

江成之从金星金笔厂调入上钢三厂，此后不久，厂工会组织上钢三厂工人篆刻组，由江成之进行辅导。

上海人民美术出版社出版《瞿秋白笔名印谱》，其中收入方去疾、吴朴、单孝天所刻瞿秋白笔名印80方。以连史纸印成为线装本。

1960年

2月17日，《新民晚报》刊登《瞿秋白笔名印谱出版》新闻一则，介绍该谱情况。

6月20日，上海中国画院正式成立。院长为丰子恺，副院长为王个簃、贺天健、汤增桐。聘第一批画师69名。该画院为从事中国画、书法、篆刻创作与理论研究，培养艺术人才的学术机构。宗旨是遵循文艺"百花齐放"、学术"百家争鸣"的方针和"为社会主义、为人民服务"的方向，继承和发展中国画、书法、篆刻的优秀传统，尊重艺术规律，着意"推陈出新"，创造具有上海"海派"特色的中国画、书法、篆刻。1973年8月11日，上海中国画院与上海油雕塑创作室合并，更名为上海画院，1980年12月5日分离，恢复原名。

10月，方去疾、吴朴、单孝天集体创作《养猪印谱》，收录123方篆刻作品，由郭沫若题签。

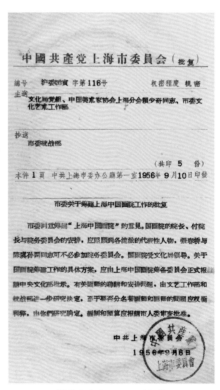

筹建上海中国画院的批复

11月15日，上海市文化局邀请本市部分书法篆刻家在市人大常委会议室举行座谈会。成立上海中国书法篆刻学会筹委会，并推选18名委员，其中篆刻家有王个簃、来楚生、叶潞渊、吴朴等。18日，《上海中国书法篆刻学会章程（草案）》产生。其宗旨为"在党的领导下，贯彻为工农兵服务，为社会主义事业服务方向下的百花齐放、百家争鸣和推陈出新的文艺方针，批判、继

承、发扬祖国的书法和篆刻艺术"。

12月14日，上海书法篆刻家学会筹委会改组为上海书法篆刻家研究会筹委会。并于12月17日举行第一次会议。通过简章（草案），商定委员会委员和候补委员名单。

是年，钱君匋辑赵之谦刻印成《豫堂藏印甲集》一册。

赵鹤琴辑自刻印成《藏晖庐印存》二册。

秦康祥、孙智敏编撰《西泠印社志稿》六卷附编二卷油印本。

1961 年

4月8日，上海中国书法篆刻研究会成立，在上海博物馆举行成立大会。沈尹默任主任委员，郭绍虞、王个簃、潘伯鹰为副主任委员。吸纳首批会员87人，其中委员15人。担任委员的篆刻家有王个簃、叶潞渊、来楚生等，成为会员的篆刻家有金铁芝等。该会的主要任务是"进行有关书法、篆刻艺术的理论研究工作、群众辅导工作、举办座谈会、专题报告会、作品观摩会和展览会等活动"。并在上海博物馆举办上海中国书法篆刻展览会，展出作品一百六十余件。1981年11月该会更名为中国书法家协会上海分会，1989年4月改名为上海市书法家协会。

4月15日，《光明日报》刊登吴朴撰《篆刻的起源和流派》。

7月9日，《解放日报》刊登方去疾、吴朴、单孝天《毛主席诗词印谱创作小言》，并"江山如此多娇""风景这边独好""风物长宜放眼量""六亿神州尽舜尧"四方印作。

7月20日，上海美术展览馆主办的上海书画篆刻家扇面近作展在人民公园内书画廊举行，展出作品一百四十余件。

10月8日，《新民晚报》刊登来楚生、单孝天、吴朴、方去疾创作毛泽东词《蝶恋花》篆刻作品八方。

是年，吴朴辑自刻印成《朴堂印稿》。

中国民主促进会、上海市美术工作者小组为名组织创作《大办农业印谱》一册，参加者有方去疾、王

哲言、吴仲坰、吴朴、徐孝穆、高式熊、张鲁庵、张维阳、单孝天、叶潞渊。

钱君匋辑自刻印成《长征印谱》一册，《新民晚报》于12月10日刊登《长征印谱》作品选。

1962 年

4月8日至28日，上海市书法篆刻作品展在上海青年宫举行，展出作品二百余件。并邀请上海中国书法篆刻研究会主任委员沈尹默当众挥毫。

9月30日，上海文史馆书画展在上海中苏友好大厦东厅举行，展出书画、篆刻作品四百多件。包括金西厓、田叔达、林介侯的篆刻作品。

秋，上海中国书法篆刻研究会和上海青年宫联合举办书法篆刻学习班。方去疾、叶潞渊、钱君匋、单孝天、高式熊等曾教授篆刻。

10月9日，上海金石篆刻学习班在篆刻家方去疾、叶潞渊的指导下，经过一个月学习，在青年宫举办金石篆刻展览会。

12月22日，上海市文物保管委员会、上海博物馆联合主办的中国玺印篆刻展在上海博物馆举行，展出历代玺印九百余方。

12月，中国美协上海分会、上海中国书法篆刻研究会、青年报社和青年宫等单位主办的上海社会青年美术、摄影、书法、篆刻作品比赛在青年宫举行。

是年，闵行区马桥乡吴会大队明墓出土钤有"礼部之印"与私人押记印迹的《纸道教度牒》，《纸道教度牒》木刻部分纵69厘米，横78厘米。

上海松江区西南部汇东村附近明代诸纯臣夫妇墓出土三把折扇，其中在《泥金云逸山水画折扇》上钤有"翰墨流香"和"云逸"两枚印迹；在《岁寒三友图折扇》上钤有"瀚墨流香"和"峰泖主人"两印迹。

篆刻家张鲁庵去世，家属以家藏印谱433部、印章1524方，捐赠杭州西泠印社。

钱君匋任上海市文学艺术界联合会委员。

汪启淑辑《汉铜印丛》出版。

钱君匋辑吴昌硕刻印成《豫堂藏印乙集》一册。

张鲁庵书斋一角

吴朴、单晓天、方去疾辑刻印成《毛主席诗词印谱》手卷本。

秦曙声辑秦更年刻印成《婴闇印存》一册。

1963 年

5月，上海人民美术出版社出版陈寿荣著《怎样刻印章》。

9月16日，西泠印社成立60周年，王个簃、来楚生、钱君匋、叶潞渊、吴朴、方去疾等在沪的社员用石印刻制成一套《西湖胜迹印集》。

西泠印社60周年社庆大会在杭州召开。大会总结了西泠印社的历史，举行了"篆刻史上的几个问题""西泠八家的艺术特点"等专题学术讨论，举办了一场规模宏大的金石书画展览会。大会通过了新的《西泠印社章程》，选举产生了近二十人组成的首届理事会，选举张宗祥为第三任社长，王个簃、许钦文、孙晓泉、傅抱石、潘天寿五人任副社长。西泠印社成立至今，担任过副社长的上海篆刻家有王个簃、方介堪、钱君匋、程十发、方去疾、韩天衡、童衍方等，担任过秘书长、副秘书长的上海篆刻家有方去疾、高式熊、孙慰祖等，先后担任过理事的上海篆刻家有王个簃、方介堪、方去疾、钱君匋、程十发、邹梦禅、叶潞渊、高式熊、韩天衡、吴长邺、童衍方、孙慰祖、童辰翊、刘一闻、张炜羽等。

10月，智龛（郭若愚）撰《邓石如和他的篆刻新资料》发表于《文物》1963年第10期，搜罗了有关邓石如的篆刻资料。

11月15日，《上海博物馆藏印》编辑组成立，聘请徐森玉、沈之瑜、王个簃、叶潞渊、钱君匋、方去疾、郑为、郭若愚、吴朴堂九人组成，徐森玉任组长。

是年徐安家属以家藏印谱237部捐赠上海博物馆。

钱君匋当选为中国书法家协会上海分会名誉理事，上海市政协委员。

钱君匋、叶潞渊编撰《中国玺印源流》一册。

韩登安辑《西泠印社胜迹留痕》组刻补刻四印，并将原石51方、手拓本两部举赠印社60周年志庆。

邓散木辑自刻印成《一足印稿》二册。

陆树基辑自刻印成《固庐治石銮册》。

任书博辑《松竹草堂藏印》一册。

关春草辑《寸草藏玺》出版。

1964 年

韩登安辑自刻印成《毛主席诗词印刻石谱》。

钱瘦铁辑自刻印成《毛主席诗词十首篆刻集》二册。

潘学固辑自刻印成《登山英雄印谱》一册。

北京的朝花美术出版社出版方去疾、吴朴、单晓天篆刻《古巴谚语印谱》。

1965 年

12月，朵云轩辑《吴昌硕篆刻选集》一册，1978年上海书画出版社再版。

方去疾组织上海印人创作郭沫若集句《毛主席诗词集联印谱》。

1966 年

2月16日，中共上海市委陈丕显、魏文伯邀请本市书法、绘画、篆刻界人士丰子恺、王个簃、林风眠、张乐平、沈迈士、沙彦楷、吴朴堂等二十余人座谈书画篆刻艺术如何更好地反映时代精神，为工农兵服务，为社会主义建设服务等问题。

8月，朵云轩改名为上海东方红书画社，后于1972年1月1日改名为上海书画社。

是年，钱君匋辑黄士陵刻印成《丛翠堂藏印》二册。

方正之、吴子建、徐云叔、陈茗屋合辑《四朋印谱》四卷。

上海西泠印社改名为上海印泥厂。

1969 年

上海肇嘉浜明代朱氏家族墓清理出土玉、铜、木、石质印章九方，分别为："朱氏子文""丁丑进士""平安家信"木印各一方，"朱氏子文""丁丑进士""青冈之印"石印各一方，印主为朱豹；"朱察卿印"玉、铜印各一方，"朱察卿印·朱氏邦宪"穿带铜印一方，印主朱察卿，为朱豹之子。

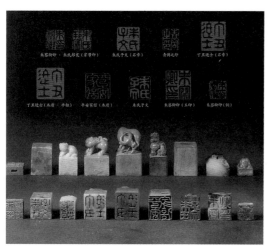

朱氏家族墓出土印章

上海川沙一农民平整坟地掘出甘旸刻"东海乔拱璧毂侯父印"玉印，印章纵3.4厘米，横3.4厘米，高4.6厘米。

1971 年

1月21日，工农兵业余书法爱好者座谈会在上海东方红书画社召开，与会三十余人开始开展"工农兵书法作者通讯员活动"，活动人员最多时一百五十多人，其中不少人成为上海书坛的骨干。通讯员于1977年停止活动。

1972 年

5月，方去疾组织上海印人以简化字入印，以革命样板戏唱词为内容，创作《新印谱》，由上海书画社出版。

《新印谱》

约是年，上钢三厂工人篆刻组恢复活动。上钢三厂工人篆刻组成立于1960年前后，由厂工会组织发起，由杜家勤担任组织工作，篆刻家江成之担任指导教师，定期开展创作活动，主要成员其中包括张遴骏、李文骏、濮茅左、徐谷甫、彭培炎、金光曙等。

20世纪60年代，受上海总工会委托，上钢三厂工人篆刻组精心创作了一套毛泽东词《忆秦娥·娄山关》作为上海工人阶级的礼物，装裱后送给日本工人代表团。"文革"后，篆刻组的活动中断，后于70年代初恢复活动。篆刻组每周活动一次，采用简化字刻印，内容多为革命歌曲、法家人名、法家著作等。作

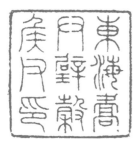

甘旸　东海乔拱璧毂侯父印

品经常在厂部的画廊、朵云轩等处陈列、展出。

上钢三厂工人篆刻组的多位成员曾参加上海书画出版社（当时称东方红书画社）组织的工农兵通讯员队伍，并参与了革命样板戏唱词的《新印谱》的创作，以及制作庆祝四届人大召开的《书法刻印》活页等。"文革"结束后，上钢三厂工人篆刻组仍然坚持活动，在《书法》杂志试刊号发表"坚持毛主席遗志"组印，《书法》第二期发表"新国歌"组印。80年代中期以后，篆刻组活动逐渐减少。

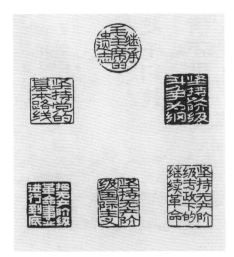

上海市第三钢铁厂业余刻印组作品

1973 年

1月1日，《文汇报》发表篆刻选登，刊有"路线

是个纲""纲举目张"等篆刻作品。

5月，上海书画社出版韩天衡、张维琛、单晓天等篆刻《新印谱》第二集。

11月23日，上海中国画院主办的上海书法篆刻展览会在上海美术展览馆展出。展品为书法150件，篆刻43件。书法篆刻内容以毛主席诗词、语录及鲁迅诗歌、工农兵新诗和革命儿歌为主。这是"文革"以来上海市第一届书法篆刻展览会。作者多为青年工人、人民公社社员、知识青年和学生。

1974 年

3月，奉贤区泰日镇国光村泰西支路与南航路相交处，奉训大夫广西等处行中书省左右司郎中朱熙家族墓出土"旺"字铜印，印章高2厘米，印边长1.5厘米。

5月，张统良、韩天衡等作《书法刻印》第一集，由上海书画社出版。

是年，上海与大阪结成友好城市，联合举办了首届书法篆刻展览。并拟定长期交流计划，以后每隔四年举办一次联展。

1975 年

2月，上海书画社出版徐志伟等刻《新印谱》第三集。

是年，孙庆生、韩天衡等作《书法刻印》第二

《新印谱》第二集

《新印谱》第三集

集，由上海书画社出版。

刘一闻辑王献唐藏印成《双行精舍古印汇》二册。

1976年

陈巨来刻印《安持精舍印存》由香港文友堂书局出版。

朱屺瞻辑钱君匋刻印成《启斋藏印》二册。

1977年

3月，上海工艺美术研究室辑胡铁生自刻印成《学大庆印谱》，9月由人民美术出版社出版。

6月，《书法》杂志试刊由上海书画社出版，郭沫若题写刊名。为当时全国第一家专业性书法刊物，推动了群众性书法篆刻艺术的普及和繁荣。

《书法》试刊号

11月4日，上海美术创作协会召开本市千余名专业、业余美术工作者大会。

是年，潘景郑为陈巨来所藏钤本撰《佛常济摹刻〈集古官印考证〉残印跋》。

1978年

1月4日，上海美术创作办公室邀请本市专业画家和业余美术工作者三十余人举行专题座谈会。美术界领导、专家出席会议，其中包括篆刻家王个簃。

2月8日，春节前夕，上海书画出版社邀请本市书画作者四十余人举行迎春座谈会。出席会议的篆刻家有王个簃、韩天衡等。

3月，上海书画出版社《书法》杂志正式创刊，1979年定为双月刊。

5月16日，中国美术家协会上海分会恢复活动，上海市美术创作办公室撤销。

8月，上海书画出版社再版《吴昌硕篆刻选集》。

8月，海墨画社成立。12月，假上海豫园得月楼召开成立大会。刘海粟、谢稚柳、唐云任顾问，王个簃任名誉社长，富华任首届社长。刘海粟为画社取名"海墨"并书写社名。社址在上海市漕溪北路800号908室。下设书法金石篆刻部。2000年该社改组为上海市美术家协会海墨中国画工作委员会。

9月3日，上海画院举办的上海市书法篆刻展，在上海美术展览馆举行。展品135件。已故书法家沈尹默、丰子恺、潘伯鹰、贺天健、钱瘦铁、来楚生、白蕉、吴湖帆、马公愚等十人的作品亦参展。

是年，上海博物馆辑钤印本《上海博物馆藏印》十二卷。

1979年

1月，钱君匋辑自刻印成《鲁迅印谱》，由广东人民出版社出版。同年10月，出版原石钤印本。

4月16日至22日，中国对外友好协会上海分会和中国书法家协会上海分会主办的大阪上海友好城市书法交流展览会在南京西路456号上海美术展览馆举行。

5月7日，上海书法友好代表团启程赴日，参加庆祝上海大阪建立友好城市五周年活动，并于20日返沪。代表团成员有沈柔坚、顾廷龙、谢稚柳、陆俨

大阪上海书法篆刻展启事

《书法研究》

《篆刻学》

《上海博物馆藏印选》

册出版。

9月，上海书画出版社辑韩登安、郁重今、茅大容作《毛主席诗词刻石》一册出版。

10月18日至11月4日，庆祝中华人民共和国建国三十周年书法、篆刻展览，在黄陂北路上海美术展览

庆祝建国三十周年书法篆刻展览启事

馆举行。该展览由上海中国书法篆刻研究会主办。

10月，上海书店影印孔云白著《篆刻入门》。

10月，上海古籍书店出版《汉印分韵合编》一册。

12月，上海书画出版社辑《赵之谦印谱》一册出版，辑齐白石、杜兆霖、王福庵、宁斧成刻印成《现代篆刻选辑》（一）出版。

是年，浙江美术学院西湖艺苑出版高时敷辑赵之琛刻印成《乐只室藏赵次闲印集》。

少、叶潞渊、胡问遂、方去疾等。

5月29日，上海中国书法篆刻研究会恢复活动。

5月，书法理论刊物《书法研究》创刊，由上海书画出版社编辑出版。1981年起定为季刊，亦刊登印学理论文章，2008年停刊，后于2016年复刊。

5月，上海人民美术出版社出版钱君匋辑自刻印成《长征印谱》重辑本一册、邓散木编撰《篆刻学》。

6月，庄新兴撰《论汉代印章的艺术性》发表于《书法研究》第2辑。

8月，上海书画出版社辑《上海博物馆藏印选》一

1980 年

2月4日至2月20日，书画篆刻展览会在上海展览馆东厅举办。

2月16日，上海中国画院迎新春展在上海市美术馆举行，展品有国画、油画、雕塑、书法、篆刻等共二百余件。

3月，来楚生撰《然犀室印学心印》先后连载，分别发表于《书法》杂志1980年第2期和第3期。

5月，第一届全国书法篆刻展览在沈阳举办。书法入展者420人，篆刻154人。其中，上海篆刻入展者共15人，分别是叶潞渊、王运天、童衍方、单晓天、唐錬百、钱君匋、高式熊、潘德熙、江成之、陈茗屋、韩天衡、蔡国声、刘一闻、方去疾、邓大川。

《明清篆刻流派印谱》

《全国第一届书法篆刻展作品集》

《中国篆刻艺术》

6月，上海书画出版社辑《汪关印谱》一册出版。

6月，上海书画出版社辑赵云壑、赵叔孺、陈子奋、来楚生刻印成《现代篆刻选辑》（二）出版。

6月，单晓天、张用博撰《略谈来楚生篆刻艺术的章法》在《书法研究》1980年第2辑和1981年第1、2辑连载。

8月22日，艺苑一瞥展在沪西工人文化宫举行。参展人数一百四十余人，其中篆刻家有王个簃、钱君匋、单晓天等。展出作品近五百件。

10月，上海书画出版社出版方去疾编订《明清篆刻流派印谱》一册。

11月，上海书画出版社出版韩天衡执笔《中国篆刻艺术》一册。

是年，"海墨画社书法篆刻部"成立，负责人符骥良。

钱君匋集拓《西湖胜迹印集劫后残本》送归西泠印社。

顿立夫辑自刻印成《顿立夫治印》4册，又名《顿立夫印存》。

上海古籍书店出版齐白石刻印《白石老人印存》锌版钤印本。

1981年

1981年2月5日，上海中国画院迎春画展在上海展览馆东厅举行，展出国画、书法、篆刻等一百三十余件。

3月5日，上海新华艺术专科学校校友会成立，理事长唐云，篆刻家王个簃、方介堪等任顾问。

3月25日，王个簃诗书画篆刻展在上海美术展览馆举行。展品近二百件。

3月，上海书店出版《订正六书通》。

3月，方去疾撰《明清篆刻流派简述》，发表于《西泠艺丛》第3期。

4月9日至19日，美协上海分会主办的钱瘦铁金石书画展在上海美术展览馆举行，展品160件。

4月上海中国书法篆刻研究会和市群艺馆联合举办大型书法篆刻讲座，胡问遂等主讲。

5月4日，在沪台湾籍青年美术、书法、篆刻、摄影作品展览在市青年宫四楼展厅举行，展品一百余件。

5月24日至6月24日，印章篆刻艺术展销会在上海美术展览馆举行，由市工艺品展销会和长江刻字厂"集云阁"联合举办。

8月6日，钱君匋书画篆刻装帧展在上海美术展览馆举行。由美协上海分会和上海市出版工作者协会联合主办。展出钱君匋不同时期的书籍装帧、国画、书法和篆刻代表作三百余件。

8月21日至30日，中国书法家协会上海分会主办的纪念建党六十周年、鲁迅诞辰一百周年书法篆刻展在上海美术展览馆举行。展出篆刻作品36件。

8月，湖南美术出版社辑钱君匋刻印成《钱刻鲁迅笔名印集》出版。

11月12日，上海中国书法篆刻研究会更名为中国书法家协会上海分会，成立大会在文艺会堂举行。

11月，韩天衡撰《不可无一 不可有二——论五百年篆刻流派印章艺术出新谈》，发表于《美术丛刊》第16期。

是年，马瑞图刻印《马万里印谱》出版。

高时敷辑藏《络园老人书画常用印》二册。

1982年

1月17日，上海中国画院迎春画展（含篆刻作品）在上海博物馆举办。

2月，南市区文化馆附设业余学校第三期招生，开设书法、篆刻、花鸟等学习班。每班40人左右。地址在老西门附近梦花街160号。

3月，潘德熙撰《钱瘦铁的篆刻艺术》发表于《书法研究》1982年第1期。

3月，上海书画出版社辑《齐燕铭印谱》出版。

4月10日，诸乐三书画篆刻展在上海美术展览馆举行，由美协上海分会主办。

上海市书法展览报道

4月13日至26日，上海市书法展览在上海美术馆举行。展出书法作品169件，篆刻作品57件。展览期间，书协上海分会召开座谈会，征求意见，听取批评，总结经验，以促进上海书法、篆刻的普及和提高。

6月，上海书画出版社辑易大庵、唐醉石、马公愚、马瑞图刻印成《现代篆刻选辑》（三）出版。

6月，庄新兴撰《玺印的起源》发表于《书法研究》1982年第2期。

9月3日，徐汇区文化馆美术班招生，设国画山水、花鸟、书法、篆刻、水彩画初级班、提高班、实用美术班等。地址天钥桥路30号。

徐汇区文化馆美术班招生启事

9月24日，书协上海分会、南市区文化馆联合举办的笔花墨情——为党的十二大而作书法篆刻展在云南南路画廊举行。展出王个簃、方去疾、单晓天、韩天衡等五十余人的作品。

9月，韩天衡撰《一部填补空白的印学宏著——读〈明清篆刻流派印谱〉》发表于《书法研究》1982年第3期。

10月，上海人民美术出版社辑陈巨来刻印成《安持精舍印冣》出版，2004年3月再版。

11月17日，应日本大阪府中日友好协会和日本书艺院邀请，由中国书协上海分会副主席方去疾为团长的上海书法家代表团赴日交流。该团将参加在大阪举行的上海大阪书法篆刻展览开幕式。

上海大阪书法篆刻展览启事

11月28日至12月3日，由中国对外友好协会上海分会和书协上海分会主办的上海大阪书法篆刻展在上海博物馆北大厅举行。

11月30日，第二届"游于艺"书法篆刻展在徐汇区文化馆举行。

12月，西泠印社出版社辑王个簃刻印成《个簃印集》出版。

12月，单晓天、张用博合撰《汉印风格浅析》发表于《书法研究》1982年第4期。

是年，全国部分中青年书法家作品邀请展（即全国第一届中青年书法篆刻家展览）举行，上海作者童

衍方、瞿志豪、陈穆之、陈茗屋、茅子良、徐梦嘉参展。

陈巨来应日本参议院议员田英夫邀请，赴日作篆刻交流。

刘友石刻印《黄山七十二峰印谱》一册，1984年8月黄山书社出版。

1983年

2月3日，上海书画出版社《书法》杂志举行迎春座谈会，到会者有叶潞渊、钱君匋、方去疾等四十余人。

2月12日至25日，上海中国画院迎春画展（含篆刻作品）在上海博物馆举行。

2月18日，上海民办业余艺术学校招生，设书法篆刻班，校址在复兴中路644号卢湾区红星中学。

3月13日，南市区文化馆业余艺术学校第五期招生，科目包括书法、国画山水、花鸟、实用美术、素描、油画水粉、篆刻、印钮等。学制两年。

3月22日，虹口区文化馆山水、花鸟、篆刻、书法学习班招生，地址在多伦路59号。

虹口区文化馆招生启事

4月，方去疾编订《吴让之印谱》一册，为上海书画出版社出版晚清六家印谱之一。

4月26日，美心画展在云南南路、淮海中路画廊举行。由南市区文化馆主办，钱君匋题名。展出本市业余中、青年书画家的花鸟、山水、人物和篆刻共六十余件。

5月23日，上海市以经营篆刻印章为主的商店集云阁（华山路247号）正式开业。

6月27日，卢湾区政协主办文化艺术业余学校招生，设古文、篆刻、书法科目。

6月，庄新兴撰《汉印文字缪篆试探》发表于《书法研究》1983年第2期。

7月15日，黄浦区民革主办兴华业余学校招生，设

普陀区政协主办业余文化艺术学习班招生

本会特邀名师教授篆刻、书法、山水、花鸟、国画人物、油画、素描、水粉、水彩、工艺美术。招收本市在职职工及待业青年。设初级班、中级班、进修班，学制各一年，每周上课一次（四课时）。报名日期、地点：7月20日至31日，上午9—11时，下午3—7时。随带照片二张及单位介绍信。长寿路249号，长寿路第二小学内。函索简章附邮票四分。（13、16、24、63路车可通）

普陀区政协主办业余文化艺术学习班招生启事

书法篆刻班。

7月18日，南市区工人俱乐部学习班秋季招生，设有书法篆刻班。

7月20日，普陀区政协主办业余文化艺术学校学习班招生，设书法篆刻科目。篆刻家韩天衡、孙慰祖、黄连萍等在此任教。

7月25日，长宁区业余文化艺术学校第四期招生，设有油画、水粉画、国画、书法、篆刻等专业。

7月，上海《书法》杂志举办首届全国篆刻征稿评比。经评选产生一等奖十名，优秀奖一百名。上海篆刻家江成之、陈茗屋、陈辉获得一等奖。王师求、王鸿定、王惠国、汤兆基、刘一闻、江海泉、许为、

《书法》刊登全国篆刻征稿评比情况

杨明华、张文康、吴瓯、张颂华、何为、张遒骏、武红先、邱兆麟、单晓天、赵林、金光喻、赵廉、赵希玲、徐庆华、胡昌秋、徐梦嘉、黄冰等24位上海篆刻家获优秀奖。

8月10日，南市区文化馆业余文化艺术学校招生，科目有篆刻研究等。

9月1日，上海市群众艺术馆、上海市普陀区文化

馆联合举办书法讲座，讲授书法、篆刻基础知识和书法源流、演变发展及碑帖介绍。主讲人许宝驯、苏仲翔、张森、陈茗屋、周志高、柳曾符、翁闿运、钱茂生、韩天衡、潘德熙。

9月21日，上海市文物保管委员会为华笃安先生家属举行捐赠授奖仪式。华笃安夫人毛明芬女士及其家属将华笃安收藏的明清篆刻流派印章一千五百余方捐赠上海市文物保管委员会。上海博物馆1984年编辑《明清篆刻选》，其中印作即从华笃安捐赠印章中遴选，由上海书画出版社出版。

9月，上海书画出版社辑赵石、乔曾劬刻印成《现代篆刻选辑出版》（四），出版王伯敏编释《古肖形印臆释》。

秋，西泠印社召开建社80周年纪念大会，上海多位篆刻家宣读了论文。其中包括钱君匋《中国玺印的嬗变》、陈巨来《安持精舍印话》、韩天衡《明代流派印章初考》、叶潞渊《略论浙派的篆刻艺术》、王个簃《吴昌硕先生史实考订》、柴子英《印学年表》等。会议论文由西泠印社编辑成书《印学论丛》，于1987年7月出版。

11月，上海书画出版社出版沙孟海《兰沙馆印式》一册。

12月2日，刘伯年书画篆刻展在上海美术展览馆举行，由该馆主办。

是年，韩天衡撰《印学三题》由武汉书法家协会编印出版，发表《明代流派印章初考》《五百年印章边款艺术初探》《九百年印谱史考略》三文。

洪丕谟辑家藏印成《无我相室劫余印存》一册。

柴子英撰《关于〈七家印跋〉及其他》。

1984 年

1月16日，普陀区政协主办的业余文化艺术学习班春季招生，设有篆刻专业。分为初级、中级、进修班，每周一次课，三小时，每学期五个月。

1月23日，上海市青年宫美术、书法、篆刻学习班招生。

2月20日至3月1日，美心画展在上海蓬莱公园蓬莱

轩举办，展出国画、书法、篆刻作品。

3月7日，闸北区工人俱乐部学习班招生，设有篆刻班。

3月19日，虹口区文化馆艺术学习班招生，设有篆刻班。

3月31日，上海博物馆主办明清书法篆刻展览，展出六十余位书法家、篆刻家近七十件书法、近一百方篆刻作品。

3月，单晓天、张用博撰《篆刻四题》发表于《书法研究》1984年第1期。

4月18日至23日，中国人民对外友好协会上海分会、中国书法家协会上海分会主办上海大阪书法篆刻展览，在上海美术展览馆开幕。

5月，上海书画出版社辑丁尚庚、陈衡恪、谢光刻印成《现代篆刻选辑出版》（五）出版。

6月9日至22日，上海文化局主办的第二次中日联合书法展在上海美术展览馆举行，展出中日双方各20位著名书法家和篆刻家近作120幅。

6月，单晓天、张用博撰《关于篆刻的三个问题》发表于《书法研究》1984年第2期。

7月9日，南市区职工书法篆刻学习班招生，艺术顾问为赵冷月。

7月，净意斋出版《徐云叔篆刻》。

7月，童衍方撰《浅谈吴昌硕先生的篆法、章法和刀法》发表于《西泠艺丛》第9期。

8月9日，上海青年艺术团招生，由上海青年联合会主办，招收国画班、篆刻班。

8月21日，上海市文学艺术界联合会第三次委员会举行全体会议，篆刻家方去疾被选为副主席。

8月24日，为纪念吴昌硕诞辰140周年，市文化局、市文联、中国美协、美协上海分会、书协上海分会、上海中国画院联合举办吴昌硕书画篆刻艺术展览，在上海美术展览馆展出，计作品155件。

9月，上海书画出版社辑上海博物馆藏印成《明清篆刻选》出版。

9月，上海《青年报》读者服务公司函授部举办篆刻班，为期十二个月，经考试合格者，颁发结业证书。

11月3日至11日，为庆祝建国三十五周年，中国书法家协会上海分会主办的书协会员书法篆刻展在上海美术展览馆举行。

11月3日至14日，上海市文史馆主办的书画篆刻展

上海《青年报》结业证书

览在上海美术展览馆展出。作品191件。

11月13日至22日，上海第三届"游于艺"书画篆刻展在上海市青年宫举行。

是年，方去疾为胡耀邦刻印。1983年11月，时任总书记的胡耀邦访日期间，为日本首相中曾根康弘书写了一条幅，未盖印。后中曾根访华，提出要补盖印章，当时的副总理方毅出面请方去疾刻"胡耀邦"印一枚，由上海市委办公厅转交。

青浦区福泉山遗址5号汉墓出土"周子路印·周长君"虎钮铜套印。母印高1.6厘米，边宽1.9厘米；子印高1厘米，长1.6厘米，宽1.5厘米。

1985 年

2月4日，静苑艺术函授中心成立，顾问谢稚柳、赵冷月、方去疾。教师有俞子才、乔木、许宝驯、周志高、江成之、高式熊、伏文彦等。其办学宗旨是"普及和继承我国传统艺术，开发智力，培养人才"。设有国画、书法、篆刻三门学科，各科分基础、进修二级，学制均一年，面向全国招生，不受年龄限制。

2月6日，上海中国画院回复传统的个别教授方法，开办美术进修夜校，学制四个月，开设花鸟、人物、山水、书法、篆刻等进修室，由唐云、程十发、方增先、胡若思、胡问遂、韩天衡等带班执教。

2月，上海人民美术出版社出版钱君匋刻《钱君匋

刻长跋巨印选》一册。

2月，学林出版社出版黄鹤刻印《黄鹤印稿》。

5月，西泠印社出版单晓天刻《晓天印稿》。

6月13日，卢湾区政协文艺业余学校招生，开设篆刻班。

6月15日，东方艺术学校招生，开设成人班、少年班、暑期班，科目设有篆刻等。学员年龄、程度均不限，学期结束成绩合格者颁发结业证书。

6月，陈茗屋撰《黄牧甫事迹初探》发表于《书法研究》1985年第2期。

7月25日，中国民主促进会上海市委主办的建人业余艺术专修学校第二期招生，校长徐孝穆。开设书法篆刻班，专聘名师授课。

7月，上海书画出版社出版来楚生刻《来楚生印存》一册。

7月，上海书店出版韩天衡刻《韩天衡印选》。

8月28日，上海教育学院书法、篆刻进修班对外招生。由陶冷月、胡问遂、胡考、蔡慧苹、赵崇岫、韩天衡、陈茗屋等任教。

《历代印学论文选》

9月，西泠印社出版社出版韩天衡编《历代印学论文选》上下册。

9月，上海书画出版社出版方去疾辑《吴昌硕印谱》一册，此为上海书画出版社出版晚清六家印谱之一。

11月，上海团市委宣传部等单位联合举办上海市

青少年书法、篆刻大赛，张遴骏、徐庆华获篆刻二等奖。获奖作品展12月14日在上海美术展览馆开幕。

11月，上海书画出版社出版《十钟山房印举选》一册。

是年，钱君匋撰《读印谱"赵之谦"》。

上海书店出版社出版韩天衡《篆法辨诀》。

黄山书社出版忻小渔刻《黄山胜迹印痕》。

华东师范大学夏雨印社辑社员刻印成《夏雨印存》。

1986年

1月，"春泥印社"成立，挂靠上海光学机械厂工会委员会。社员22人，社长张自强，秘书长王政霖。有社刊《春泥》。社址上海市老沪闵路1901号上海光学机械厂。

1月，中国轻工业出版社出版胡铁生刻《开创新局面印集》。

1月，叶潞渊撰《简谈元朱文》，发表于《书法》，1986年第1期。

3月，庄新兴撰《古代的肖形印》发表于《书法研究》1986年第1期。

4月，上海书画出版社出版叶潞渊刻《静乐簃印稿》一册、朱复戡刻《朱复戡篆刻》一册。

6月，童衍方撰《心血为炉　熔铸古今——来楚生的书法篆刻艺术》发表于《书法研究》1986年第2期。

7月，茅子良撰《俊逸奇险变化万千——记方去疾的书法篆刻艺术》发表于《书法》1986年第4期。

9月，"三原色印社"成立，主管单位为上海市长宁区文化局。有社员28人，社长李兴亚，副社长汪亚卫、李陆根，秘书长汪亚卫（兼），副秘书长陆连兴。有社刊《朱白黑》。社址为上海市北新泾蒲松北路51号。

9月，张用博撰《散木先生二三事》、夏伟军撰《浙派篆刻评议》发表于《书法研究》1986年第3期。

10月，"秋石印社"成立，挂靠上海师范大学团委。社长唐之鸣，副社长陈杰、司彦斌、沈爱良、朱家旋。出版《秋石印社社员作品集》。社址为上海市桂林路10号（上海师范大学内）。

10月，上海书画出版社出版吴朴刻《朴堂印稿》一册。

10月，茅子良撰《关于陈师曾诸事》发表于《文献》1986年第3期。

11月7日，大阪篆刻交流访华团抵达上海，由67位书法篆刻作者组成，团长梅舒适。8日，上海大阪篆刻交流展在上海美术展览馆旧址举行，展出中日篆刻家三百人的作品。13日，上海《书与画》杂志邀请参与上海大阪篆刻交流展的上海部分青年作者进行座谈会，研讨如何将群众性"书画热"引向高层次。并开展以"秋"字命题的征画、征字、征印活动。

11月，湖南美术出版社出版钱君匋、吴颐人、刘华云、吴天祥、徐正濂、谢震林、黄冰刻《茅盾印谱》。

12月，上海书店出版《方介堪印选》一册。

12月，上海人民美术出版社出版黄正雄刻《格言印谱》。

12月，吴瓯撰《汉印对篆刻艺术发展的影响》发表于《书法研究》1986年第4期。

是年，全国第二届中青年书法篆刻家展览举行，上海篆刻家黄连萍获奖，徐庆华获"篆刻优秀作品"，以篆刻入选的上海篆刻家还有庄新兴、陆玉柱、刘一闻、徐谷甫、瞿志豪、童衍方、赵希玲、吴天祥八人。

1987年

1月27日至4月5日，钱瘦铁作品展在上海美术馆举行，由上海美术馆主办。

1月，人民美术出版社出版钱君匋印谱《钱君匋篆刻选》。

1月，上海书画出版社出版韩天衡编著《中国印学年表》。1993年、2012年分别出版增补本、增订版。

1月，上海书画出版社出版单晓天、张用博合著《来楚生篆刻艺术》。

1月，韩天衡撰《简论方介堪篆刻艺术的历史地位》发表于《中国书法》1987年第1期。

1月，天津人民美术出版社出版吴颐人编著《青少年篆刻五十讲》，1993年上海人民出版社出版增补修订本，更名为《篆刻五十讲》。

8月，上海书店出版社出版韩天衡编订《秦汉鸟虫

《中国印学年表》

篆印选》。此谱为中国第一部汇辑研究鸟虫篆的印谱。

9月，上海书画出版社出版寿玺藏印《珏庵藏印》。

10月16日，应日本篆刻家协会理事长梅舒适和日中友协大阪分会的邀请，以中国书法家协会上海分会副主席方去疾为团长、上海对外友好协会常务理事谢永松为秘书长的上海篆刻代表团一行五人赴大阪进行友好访问。访问期间，两国篆刻家参加了日本篆刻家协会的成立仪式。

10月，全国第三届书法篆刻展览在郑州举办，篆刻入展的上海篆刻家有陈波、江成之、陈茗屋、陈身道、叶潞渊、吴天祥六人。

10月，西泠印社举办首届全国篆刻作品评展，获得优秀奖的上海篆刻家有王蔚、王元进、王伟年、王志毅、王鸿定、王德之、吕少华、朱德仁、李文骏、李发南、刘一闻、刘世襄、沈建国、张之发、张文康、张屏山、武红先、周正平、施元亮、徐庆华、徐谷甫、徐建共、黄焕忠23人。

10月，上海人民美术出版社辑钱君匋刻印成《钱君匋刻书画家印谱》一册出版。

11月10日，浙江省桐乡县君匋艺术院落成开馆，钱君匋将毕生所藏的明清和近现代书画、印章、原钤印谱、陶瓷铜石及其个人书画、印章、书籍装帧等共4083件珍品捐赠入藏。桐乡县人民政府任命钱君匋为院长。

12月20日，上海县书法篆刻协会成立。经上海县文化局审查同意，于1990年11月24日由上海县民政局

君匋艺术院

核准登记为社会团体。会长吴颐人,副会长舒文扬、王熹,秘书长王熹(兼)。这是上海第一个区县级书法篆刻社团。首批会员四十余人。

12月,上海书画出版社辑高络园、翟树宜、钱瘦铁刻印成《现代篆刻选辑》(六)。

12月,文物出版社出版上海博物馆编《中国书画家印鉴款识》上、下二册。

是年,劳动报新闻编辑部、上钢三厂、青浦书画社联合举办劳动报"三钢杯"华东六省职工篆刻大奖赛。共收到来稿二千余件,评选出优秀作品一百七十余方,并编印作品集。此次大赛聘请篆刻家方去疾、韩天衡、童衍方、叶隐谷、江成之、杨明华、彭培炎为评委。黄连萍获一等奖,周慕谷、徐正濂、蒋凯华三人获二等奖,戚振辉、夏宇、李文骏、张遴骏等十四人获三等奖,优秀作品有沈建国、童辰翊、何积石、曹醒谷、张炜羽、陈辉、吕少华、孙佩荣等146人。

"邓散木艺术研究社"成立,社长叶隐谷。

戚叔玉将珍藏的十八函,共计一百八十二册《十钟山房印举》捐赠杭州西泠印社。

上海书店出版《伏庐藏印》一册、《双虞壶斋印存》一册。

韩天衡、孙慰祖合撰《篆刻艺术概说》出版。

韩天衡撰《秦汉鸟虫篆印章艺术刍议》发表于《金石书画》1987年第2期。

1988年

1月,韩天衡撰《光照一代的印学开拓家——〈去疾印谱〉序》发表于《中国书法》1988年第1期。

4月,上海书店出版吴子建刻《吴子建印集》。

5月,上海文化年鉴编辑部、上海索达刻字装潢服务社联合举办首届上海篆刻大奖赛。方去疾任评委会名誉主任,韩天衡任主任。评委有:方去疾、叶潞渊、高式熊、江成之、韩天衡、孙慰祖、刘一闻。台湾篆刻家王壮为、王北岳、曾绍杰首次应邀正式参加大陆篆刻展。上海篆刻家吴承斌获特等奖,徐谷甫、吕少华获一等奖。获奖人员中上海籍艺术家占三分之二。

首届上海篆刻大奖赛获奖证书

6月,多雅堂编辑出版陆康刻《陆康所刿印存》。

6月27日,孙慰祖《新莽西海郡两印考》发表于《书法报》。

9月3日至9日,书协上海分会、黑龙江省博物馆邓散木艺术陈列馆、上海美术馆主办的邓散木金石书法展在上海美术馆举行。

9月,中国书法家协会主办、中国书法家协会江苏分会和山东分会承办的全国首届篆刻艺术展,上海篆刻家方去疾、韩天衡任评委,入选的上海篆刻家有:王个簃、钱君匋、叶潞渊、徐正濂、严艺英、黄建军、刘庆荣、徐琳、孙慰祖、陈建华、张遴骏、吴承

斌、刘一闻、李文骏、沈建国、徐斌、潘文都、董觉伟、郑伟平、武红先、沈师峰、李益成、夏伟军、吴泽民、吕少华、黄焕忠、戴一峰、李唯、朱德仁、王伟年、徐谷甫、蔡进华、赵希玲、陈穆之、林志铭、任伟、江成之、王鸿定、叶隐谷、过家鸣、周建国、涂建共、毛节民、裘国强、王德之、茅子良、黄连萍、陈圣琦、王强、江海泉、曹醒谷、黄连忠、施伟国、赵墨良、何积石、何为、汪亚卫、杨明华、曹志明、夏宇、唐惠忠、顾子懿、朱鸿生、乐震保、王元进、陈茗屋等。

10月28日，上海市第二届青少年书法篆刻大赛名次揭晓，获奖作品200幅。

10月，上海书店影印出版清陈宝琛辑《澂秋馆印存》一册。

11月，上海书店影印出版《赫连泉馆古印存》一册（为原拓本正续集的合辑本）。

12月15日，书协江苏分会、浙江分会、上海分会联合主办的江浙沪三省书法篆刻联展在上海美术馆举行。上海书店出版《江浙沪书法篆刻联展·上海作品集》。

12月，"东庵印社"成立，主管单位为上海市浦东文化馆。社员二十余人，社长唐子农。社址为上海市浦东大道143号（浦东文化馆）。

12月，上海书店出版《陈茗屋印存》。

12月，高等教育出版社出版韩天衡、孙慰祖著《印章艺术概说》。

12月，三秦出版社出版吴颐人著《中国古今名印欣赏》。

是年，中国书法家协会成立篆刻艺术委员会，方去疾任主任，韩天衡为委员。

上海书店出版《乐只室印谱》一册。

钱君匋辑赵之谦、吴昌硕、黄牧甫等刻印成《钱君匋获印录》六册，原石钤印本。2012年6月由重庆出版社印刷出版。

吴述欧辑《梅景书屋印蜕》六册。

1989年

1月1日，上海西泠印社八十五周年，钱君匋、方去疾、王个簃、胡问遂、赵冷月等85位著名书画篆刻家纷纷挥毫治印。上海徐汇区文化艺术服务公司主办上海西泠印社八十五周年专业书画篆刻邀请展，并编辑出版作品集。

1月，上海书店出版上海孙中山故居、宋庆龄故居和陵园管理委员会编《宋庆龄藏印》。

4月，中国书法家协会上海分会改名为上海市书法家协会。

5月，上海书画出版社、上海人民美术出版社出版方去疾主编《中国美术全集·书法篆刻编·玺印篆刻》，马承源撰《古玺秦汉印及其余绪》，方去疾增补《明清篆刻流派概述》。

6月16日，上海吴昌硕艺术研究协会成立，原名吴昌硕艺术研究会。会长程十发、副会长吴长邺、曹简楼、曹用平、夏顺奎、林曦明，秘书长丁羲元。

8月19日，团市委、市青年书法家协会协办的青年书法篆刻扇面作品展在朵云轩画廊举行。

8月，上海书画出版社出版《去疾印稿》。

9月，全国第四届书法篆刻展览举办，上海篆刻家黄连萍获二等奖，篆刻入选的上海篆刻家有夏伟军、吴天祥、孙佩荣、孙慰祖、庄新兴等五人。

9月，上海书店影印出版古玺印谱录《齐鲁古印攈》《续齐鲁古印攈》《魏石经室古玺印景》《双虞壶斋印存》《吉金斋古铜印谱》《十六金符斋印存》。

9月，上海书店出版《童衍方印存》《单晓天印选》《丁吉甫印选》；出版韩天衡、孙慰祖编订《古玉印精萃》，孙慰祖撰《古玉印概说》。

9月，天津杨柳青画社出版《韩天衡印存》。

10月，上海书店出版林申清编《明清藏书家印鉴》。

是年，中国广播电视出版社出版钱君匋辑吴昌硕刻印《吴昌硕百印集》。

徐丹林辑韩天衡及其弟子刻印成《百乐斋同门印汇》。

上海古籍书店出版钤印本《破荷亭印集》二册。

1990 年

5月19日，上海市书法家协会主办的"书法篆刻与上海"学术报告会在上海文艺会堂举行。

5月，西泠印社出版社出版钱君匋著《君匋论艺》。

5月，台湾艺林堂美术出版有限公司出版刘一闻刻印《别部斋朱迹》。

6月，王玉龙撰《关于明清印学兴盛的几个问题——〈明清篆刻流派述评〉第一章》发表于《书法研究》1990年第2期。

8月，上海书店出版《钱君匋印存》《矫毅生肖印选》，黄葆树编《两当遗韵印集》。

8月，上海书店出版《江成之印存》，并在上钢三厂举办首发式，上海书协代表王伟平、张森，书法篆刻家高式熊、刘一闻，上海书店出版社领导、编辑及上钢三厂工人篆刻组的成员出席首发仪式。

9月，上海书店出版叶潞渊刻《叶潞渊印存》。

9月，朵云轩举办"当代中年著名篆刻家作品展览"，并由上海书画出版社出版《当代中年著名篆刻家作品选》。

10月，上海书店出版《刘一闻印稿》。

10月，孙慰祖撰《玺印辨伪举隅》《汉印、封泥释序辨证》发表于《上海博物馆集刊》第5期，文题《读印札记三则》。

12月11日，上海工业美术设计协会、上海书协、上海西泠印社主办胡铁生书画篆刻展在上海美术馆展出。

12月，韩天衡撰《上海〈顾氏集古印谱〉刍议》发表于《书法研究》1990年第4期。

12月，上海书画出版社出版庄新兴、吴瓯、茅子良刻印《三体百家姓印谱》。

是年，"宝灵印社"成立，社长黄连萍，副社长吴明强，秘书长孟卫星。

全国第三届中青年书法篆刻家展览举办，上海篆刻家夏宇、徐正濂获"篆刻优秀作品"，篆刻入选的上海篆刻家有陈茗屋、涂建共、汪亚卫、徐谷甫、李远

兴、张遴骏、董觉伟、黄连萍、董洪智、禾干、吴友琳、吴天祥、何长林、吴承斌、矫健等十五人。

侯昌摹辑《鸟虫书汇编》出版。

朵云轩出版钤印本《王福庵印存》二册一函、《赵叔孺印存》二册，各一函。

1991 年

3月20日，上海市书法家协会由上海市民政局核准登记为社会团体。名誉主席宋日昌，主席谢稚柳，常务副主席王伟平，副主席方去疾、张森、周慧珺、赵冷月、韩天衡，秘书长王伟平（兼）。

3月25日，魏乐唐书画篆刻展在朵云轩展出。

3月，上海书画出版社出版方去疾编《胡钁印谱》一册。

3月，上海书店出版徐谷甫辑《鸟虫篆大鉴》。

4月18日，陶寿伯书画篆刻展在朵云轩展出。

5月28日，首届海内外中国书画篆刻大赛获奖作品展在上海美术馆举行，从来自海内外六千余件参赛作品中精选出的258件获奖佳作参展。

5月，上海古籍出版社出版刘友石刻《唐诗印谱》。

8月，上海书店影印出版古玺印谱录《共墨斋藏古玺印谱》、古封泥谱录《澂秋馆藏古封泥》。

9月，上海书店出版《汪谷兴篆刻》，吴颐人著《篆刻法》出版。

10月，上海书店出版《吴颐人印存》。

10月，全国第二届篆刻艺术展举办，上海篆刻家方去疾、韩天衡、童衍方担任评委，入选的上海篆刻家有钱君匋、叶潞渊、涂建共、孙慰祖、陈茗屋、吴承斌、周建国、张炜羽、朱德仁、顾振乐、潘德熙、沈建国、江成之、赵林、施伟国、唐存才、倪伟清、戚振辉、何长林、戴一峰、吴泽民、虞伟、刘一闻、郑伟平、吴友琳、李益成、王伟年、何积石、黄勋、戴春帆、曹醒谷、赵世安、奚国强、赵鸿康、陈身道、柴聪、朱显民、高申杰、顾德华、陆俭、张遴骏、黄连萍、黄建军、武红先、刘庆荣、沈鼎雍、蔡进华、林志铭、徐琳、王学新、赵希玲、夏伟军、肖

明辉、周生力、吴天祥、夏宇、郑涛、孙佩荣、董宏之、徐谷甫、吴蘅、李唯、刘葆国、王亚卫、毛节民、施元亮、黄幼华、赵墨良、张铭、唐之鸣、陆惠忠、李远兴、矫健、徐正濂。

11月，西泠印社举办第二届全国篆刻作品评展，获得优秀奖的上海篆刻家有王斌、王德之、毛节民、吕少华、陈志坚、陈建华、吴承斌、张铭、张炜羽、张遴骏、周建国、郑涛、徐正濂、徐庆华、高申杰、夏伟军、柴聪、涂建共、曹醒谷、童辰翊等二十人。

12月，上海古籍出版社影印出版丁仁于光绪三十年（1904）年所辑《西泠八家印选》。

是年，韩天衡撰《历代印谱赏析》。

上海鲁迅纪念馆、江苏古籍出版社编印出版钤印本《鲁迅遗印》一册。

1992年

1月，上海古籍出版社影印出版《赖古堂印谱》。

1月，庄新兴撰《试论文人篆刻的崛起和发展》发表于《中国书法》1992年第1期。

2月，韩天衡撰《束缚与破束缚》发表于《中国书法》1992年第2期。

5月5日至10日，为纪念中日邦交正常化二十周年，上海大阪篆刻交流展在日本大阪市立美术馆举行。以王伟平为团长、韩天衡为副团长的上海篆刻代表团一行五人赴日本大阪参加开幕式，并进行艺术交流。

5月，上海书画出版社出版方去疾编《钱松印谱》一册。

6月，王玉龙撰《试谈四凤派的篆刻艺术》发表于《书法研究》1992年第2期。

6月，全国第五届书法篆刻展览举办，上海篆刻家徐正濂获奖，篆刻入选的上海篆刻家有吴承斌、孙慰祖、林志铭、徐庆华、涂建共、黄连萍等六人。

6月，上海古籍出版社出版季崇建、吴旭民、何鸿章编《中国闲章艺术集锦》。

6月，河北美术出版社出版邓国治辑《邓散木印集》。

6月，上海书画出版社出版单晓天、张用博合著《散木印艺》。

8月，上海古籍出版社影印出版《飞鸿堂印谱》《学山堂印谱》。

9月，"孟海印社"成立，社长方正之，副社长陈士嘉，秘书长梅月龙。有社刊《乐石》。社址在上海市雁荡路55弄5号。

10月7日，王个簃先生遗作捐赠授奖仪式在上海中国画院举行。市文化局将王个簃半身铜像敬赠给南通市王个簃艺术馆。20日，王个簃铜像在南通王个簃艺术馆举行揭幕仪式。

10月10日，上海市美协、市书协、市文史馆等单位，在银河宾馆举行书画篆刻家、装帧艺术家兼长散文、诗歌、作曲的钱君匋从艺七十周年研讨会。11日，钱君匋在上海书店出席《钱君匋的艺术世界》《钱君匋印存》《春梦痕》三本新书的首发仪式，并进行签名售书。

10月18日至22日，上海大阪篆刻交流展在上海美术馆举行，参展作品各二百件。以梅舒适为团长的大阪访华团一行八十人出席开幕式。

10月，上海书店出版《丁敬印谱》《赵之琛印谱》《钱松印谱》。

10月，天津市古籍书店出版《钱君匋精品印选》。

10月，孙慰祖《西汉官印、封泥分期考述》，发表于上海博物馆编《上海博物馆集刊》第6期。

是年，孙慰祖发表论文《徐三庚印风的形成及其特色》。

全国第四届中青年书法篆刻家展览举办，上海篆刻家刘葆国获奖，篆刻入选的上海篆刻家有都元白、夏宇、徐谷甫、徐庆华、涂建共、陈茗屋等六人。

台湾芝田印社出版徐谷甫辑叶潞渊刻印《潞翁自刻百印集》一册。

香港聚艺堂出版《徐云叔篆刻二集》。

《苏渊雷先生自用印存》钤印本一册辑成。

1993年

3月，上海书店出版孙慰祖编《徐三庚印谱》《黄

士陵印谱》。

5月23日至28日，华侨文化公司主办的第二届海内外书画篆刻大赛精品展在上海美术馆举行。

6月，上海书店出版高时敷刻印及用印《高络园印存》，出版《白鹃楼印蜕》《祝遂之印谱》《汤兆基印存》《陆康印选》《茅大容印辑》，出版陈华康刻、周道南编《豫园印痕》。

7月17日，钱君匋、邵洛羊应邀赴日讲学，并于22日在群马县前桥市举办书画篆刻及著作展览开幕式。

7月，茅子良、潘德熙撰《吴隐和西泠印社》，发表于《书法》1993年第4期。

8月20日，市美协、上海中国画院、朵云轩主办的钱瘦铁金石书画展，在朵云轩展出。作品百余幅。

8月29日至31日，为庆贺第九届教师节，上海教师学研究会主办第三届上海市教师书画篆刻作品展，在美术家画廊举办，展出作品百余幅。

9月19日至21日，第三届日中书画篆刻展在上海美术馆展出，展出中日两国书画家作品百余幅。

10月10日至13日，市美协主办新加坡啸涛画会篆刻书画展，在上海美术家画廊展出。

10月，西泠印社举行建社90周年大会，举办印学研讨会，多位上海篆刻家发表论文。其中包括孙慰祖《董洵的印风、印论及其他》、徐正濂《篆刻审美的本末倒置》、韩天衡《不可无一 不可有二——论五百年篆刻流派艺术的出新》、童衍方《来楚生先生的早年印谱》等。会议论文形成论文集《印学论谈》。

10月，西泠印社出版《陈茗屋印痕》。

10月，上海书店出版社出版吴颐人、杨苍舒编著《篆刻家的故事》，韩天衡著《天衡印谭》。

11月18日至21日，上海西泠印社主办西泠印社成立九十周年书画篆刻展，在上海美术家画廊展出，展出京沪名家和爱好者作品一百三十余件。

12月，上海书画出版社出版童衍方著《篆刻刀法常识》、潘德熙著《印款刻拓常识》、符骥良著《篆刻器具常识》、庄新兴著《篆刻章法常识》、汤兆基著《篆刻欣赏常识》、吴瓯著《篆刻印文常识》。

12月，上海书画出版社、万里机构联合出版刘一

闻著《中国印章鉴赏》。

是年，全国第五届中青年书法篆刻家展览举办，上海篆刻家徐庆华、徐正濂、吴天祥、黄连萍获奖，以篆刻入选的上海篆刻家有林少华、刘葆国、张遴骏、周建国、李晋才、涂建共、都元白、吴友琳等八人。

上海书画出版社、香港大业公司联合出版孙慰祖主编《两汉官印汇考》。

人民美术出版社出版吴东迈编《吴昌硕谈艺录》。

方介堪《方介堪篆刻精华》出版。

汪统辑诸家篆刻成钤印本《忒翁藏印》。

1994年

3月26日，吴昌硕纪念馆筹建签约仪式在龙柏饭店举行，吴昌硕之孙吴长邺在签字仪式上致辞。

3月，上海人民美术出版社出版齐白石刻印《白石遗珠》。

4月19日，为纪念上海、大阪缔结友好城市二十周年，上海大阪书法交流展在上海美术馆举行。展览由上海市书法家协会、上海市文联、上海市人民对外友好协会和日本书艺院、大阪日中恳话会联合主办。该展于5月26日移至日本大阪举行。

4月，上海人民美术出版社出版钱君匋刻《钱刻文艺家印谱》。

5月，上海书店出版社出版徐谷甫、王延林辑《古陶字汇》一册。

6月27日至30日，钱君匋艺术基金理事会主办钱君匋九旬艺术大展，在上海美术馆展出。展览展出钱君匋从20世纪20年代投身艺术以来在篆刻、书画、装帧、音乐创作等方面的艺术成就。

7月，上海文化出版社出版王琪森著《怎样学篆刻》。

8月29日，上海教师学研究会主办上海教师国画书法篆刻展，在上海美术馆展出。

9月1日，上海市教育工会主办上海书法篆刻摄影绘画展，在上海美术馆展出。

9月10日，上海书画出版社出版《吴昌硕印谱》。

9月12日至21日，吴昌硕艺术研究协会、故宫博物院、浙江省博物馆、上海市美协、上海美术馆和上海中国画院主办吴昌硕诞辰一百五十周年作品展，在上海美术馆展出，展出作品65幅。

9月12日，吴昌硕纪念馆奠基典礼在浦东新区川沙举行，将仿建吴昌硕在上海山西北路吉庆里十二号的故居。同时举行吴昌硕雕像揭幕仪式，雕像由卢琪辉创作。1995年9月12日，吴昌硕纪念馆建成开馆。

10月，上海科学教育出版社出版桑行之编《说印》。

11月7日，《澳门日报》载孙慰祖撰《上海出土元明石章的印学意义》。

11月，全国第三届篆刻艺术展举办，上海篆刻家韩天衡担任评委，入选的上海篆刻家有王钧、虞伟、朱勇军、孙慰祖、刘继鸣、李唯、吴承斌、吴友琳、张铭、张炜羽、张遴骏、沈爱良、周建国、孟正全、陈斌、陈身道、范振海、郑伟平、郑涛、徐琳、徐正濂、徐庆华、唐之鸣、高申杰、黄连萍、龚皆兵、蒋元林、程建强、童辰翊、蔡进华、雍立。

11月，上海书店出版社出版孙慰祖主编，蔡进华、张健、骆铮编《古封泥集成》。

是年，上海书店出版社出版《丛书集成续编》影印本，内收录有明周亮工撰《周栎园印人传》、清鞠履厚撰《印文考略》、清陈鍊撰《秋水园印说》、清汪启淑撰《飞鸿堂印人传》、清高宗敕辑《内府藏古玉印》《汉玉十印》、清徐同柏撰《清仪阁古印附注》、清吴大澂撰《续百家姓印谱考略》、清叶尔宽撰《摹印传灯》、清释湛福刻《介庵印谱》、清王绶刻《书学印谱》、清吴骞辑《论印绝句》；清陈澧撰《摹印述》《论印绝句续编》、民国陶祖光辑《金轮精舍藏古玉印》。

朵云轩出版钤印本《吴昌硕印存》二册一函。较1979年版供日本东方书店订货增加石印数方。

日本日贸出版社出版《韩天衡印谱》。

松江西林禅寺圆应塔出土"骑部曲将""军曲候印"铜印、"仲文"石印、无字水晶虎钮印。

1995年

5月3日，孙慰祖撰《新见明沈润卿刻谱考——兼论〈汉晋印章图谱〉与〈吴孟思印谱〉》发表于《书法报》。

5月，张用博撰《印章章法揭秘——九宫八卦五行图的设计与应用》发表于《书法研究》1995年第3期。

6月，上海书画出版社出版钱君匋刻《钱君匋印跋书法选》。

8月4日至6日，上海市归国华侨联合会、上海市人民对外友好协会主办的第三届海内外中国书画篆刻大赛精品展在上海美术馆举行。

8月29日，上海市总工会宣教部、市工人文化宫等单位主办的华联制药杯——职工书法篆刻作品展在市工人文化宫三楼展厅举行，展出作品百余件。

10月，上海书画出版社出版施元亮辑《花押印汇》、戴春帆刻《戴春帆印存》。

10月，江成之辑《履庵藏印选》二册，原石钤印本，共拓十五部。

11月14日，孙慰祖《西周玺印的发现与玺印起源》发表于香港《大公报》。

11月，西泠印社举办第三届全国篆刻作品评展，获优秀奖的上海篆刻家有陈身道、吕少华、张遴骏、施元亮、黄连萍、高申杰、施伟国、吴泽民、张勤贤、王钧、武红先、矫健、李志坚、倪宇明、徐镕等十五人。

12月29日，上海市朱复戡特种艺术协会和上海美术馆主办的朱复戡遗作展在上海美术馆展出，计书画、篆刻、青铜器等一百余件。展览延续至1996年1月1日。

12月，上海远东出版社出版张文康编《朱复戡篆印墨迹》、张文康著《古今玺印评改》。

12月，上海古籍出版社出版刘一闻著《印章》。

是年，全国第六届书法篆刻展览举行，上海篆刻家张铭、黄连萍获奖，篆刻入选的上海篆刻家有张炜羽、倪宇明、徐正濂、李晋才、张遴骏、矫健、虞伟等七人。

全国第六届中青年书法篆刻家展览举办，上海篆刻家黄连萍获提名奖，篆刻入选的上海篆刻家有陈

斌、吕少华、沈爱良、刘健鸣、郑伟平、张铭、唐之鸣、矫健等八人。

上海书画出版社出版浙江省博物馆编《黄宾虹藏古玺印释文选》。

上海古籍出版社出版《续修四库全书》影印本，内收录有明胡正言篆刻《印存初集》《印存玄览》、清秦祖永撰《画学心印》、清沈清佐辑《沈良村选抄印学四种》、清瞿中溶撰《集古官印考》《集古虎符鱼符考》。

江成之藏辑钤印本《履庵藏印选》二册。

朵云轩出版钤印本《来楚生自用印存》五册一函。

1996 年

1月，韩天衡撰《明清刀说》发表于《中国书法》1996年第1期。

2月9日，孙慰祖撰《古陶瓷印述略——兼论玺印的早期形态》发表于香港《大公报》。

3月，上海书店出版社出版顾惠敏著《印章鉴赏与收藏》。

5月，韩天衡《印苑巨匠钱瘦铁》发表于《书法》1996年第3期。

7月1日，上海人民出版社《邓散木传》举行首发仪式。

7月12日，孙慰祖《新见秦官印封泥考略》发表于香港《大公报》。

8月，荣宝斋出版社出版《韩天衡篆刻精选》。

9月7日至11日，浙江桐乡市人民政府和上海市虹口区人民政府联合主办的君匋艺术院藏品暨钱君匋书画篆刻展在朱屺瞻艺术馆举行。

9月15日，钱君匋重返原籍浙江海宁故里，参加海宁市建造的钱君匋艺术馆奠基典礼。1997年10月25日，君匋艺术院落成典礼及钱君匋先生捐赠书画、文物仪式在海宁举行。

9月，上海远东出版社出版童辰翊编著《中国印石图谱》。

11月26日至12月6日，上海市虹口区文化局、鲁迅纪念馆等单位联合主办的鲁迅杯书画篆刻作品大展在上海鲁迅纪念馆举行。

11月，上海世界图书出版公司出版韩天衡、张炜羽、郑涛编《古瓦当文编》。

12月，上海书画出版社出版金怀英编《近现代书画名家印鉴》。

1997 年

3月，上海书店出版社出版唐鍊百刻《唐鍊百印稿》。

4月12日至15日，上海虹口业大书法篆刻专业十周年回顾展在朱屺瞻艺术馆举行。

4月，上海书店出版社出版孙慰祖、编《秦汉金文汇编》。

8月27日至29日，1997上海中日书画篆刻交流展在朱屺瞻艺术馆举行。

8月，学林出版社出版吴颐人、舒文扬著《古今百家篆刻名作欣赏》，2014年6月出版增补本。

8月，孙慰祖撰《关于巴慰祖父子的篆刻风格——兼谈歙派印风》，发表于《全国首届篆刻学暨篆刻发展战略研讨会》论文集。

9月5日至7日，上海华侨文化交流公司主办第四届海内外书画篆刻展，在上海美术馆展出。

9月，上海古籍出版社出版刘一闻、吴友琳著《中国篆刻》。

10月，上海世界图书出版公司出版《吴承斌篆刻留真》。

11月7日至16日，上海中国画院主办王个簃、钱瘦铁诞辰一百周年书画展，在刘海粟美术馆举办，展品120幅。

11月28日至12月2日，纪念吴昌硕逝世七十周年书画联展在刘海粟美术馆举办，由上海市对外文化交流协会、上海吴昌硕艺术研究会、上海吴昌硕纪念馆和刘海粟美术馆联合主办。展出吴昌硕及其流派作品一百三十余件。

11月，上海书店出版社出版林申清编著《中国藏书家印鉴》。

是年，东方印社成立，社长范振中，副社长李文

俊、吴承斌、周建国，秘书长范振中（兼）。集体创作《迎香港回归》组刻立轴。

孙维昌撰《上海明墓出土印章记述》发表于《南方文物》1997年第3期，对上海考古发现的明代朱豹、朱察卿墓群出土的六方印章进行了考证，指出这不仅是墓主人朱豹、朱察卿生平历史的重要实物印证，并且具有一定的艺术价值。

是年，卢湾区李惠利中学明墓出土"安"字戒指印。

韩天衡辑《味闲草堂古印存》。

江成之辑所藏印《履庵藏印选》一册在台湾印行。

1998 年

1月，都元白撰《秦汉印分期臆说》发表于《书法研究》1998年第1期。

1月，荣宝斋出版社出版顾荣木家藏，叶潞渊、叶肇春编《鹤庐印存》。

2月，上海书店出版社出版李企高刻印《企高金石》。

2月，上海人民美术出版社出版孙慰祖著《印章》。

3月，都元白撰《印章起源初探》发表于《书法研究》1998年第2期。

3月，天津古籍出版社出版施伟国编《韩天衡近作字汇》。

5月，陈麦青撰《印籍珍本钩沉》发表于《书法研究》1998年第3期。

6月21日，由中日书法篆刻交流会、上海市工业美术设计协会联合主办的中日名家书画篆刻艺术交流展示会在上海图书馆举行。

7月10日至22日，上海中国画院举办已故画师作品选展，展出书画、篆刻作品六十件。其中包括篆刻家来楚生、钱瘦铁、王福庵、陈巨来等人作品。

7月26日至31日，单晓天书画篆刻展在上海美术馆举行。该展览由上海美术馆和上海市书法家协会共同主办，展品130件。单晓天夫人胡月卿遵照遗嘱将其书画篆刻精品一百三十多件捐赠给上海市文物管理委员会，由上海博物馆收藏。

7月，陈麦青撰《印史人物考遗》发表于《书法研究》1998年第4期。

8月2日，钱君匋逝世。11日，钱君匋遗体告别仪式在上海龙华殡仪馆举行。

8月，上海书画出版社出版马国权著《近代印人传》。

9月22日，上海市书法家协会第四届全体会员大会在文艺会堂举行，同时举行领导班子的换届选举，周慧珺当选为新一届书协主席，韩天衡、张森、王伟平、吴建贤、张晓明五人为副主席，大会还选出五十名理事，十五名常务理事。

9月，上海古籍出版社出版庄新兴编《古玺印精品集成》一册。

10月9日至18日，由上海博物馆主办的小林斗盦篆刻书画展暨全日本篆刻联盟篆刻展在上海博物馆举行。

10月17日至22日，上海市文史研究馆、上海中国画院、市文联、朱屺瞻艺术馆、西泠印社等单位联合举办来楚生书画篆刻遗作展，在朱屺瞻艺术馆展出。

10月，西泠印社举办第四届全国篆刻作品评展，获得优秀奖的上海篆刻家有徐子辉、刘继鸣、董宏之、施元亮、舒文扬、正明、唐存才、黄连萍等八人。

10月，西泠印社举办建社九十五周年国际印学研讨会，上海多位作者参会。其中包括孙慰祖《元八思巴字私印研究》、丁利年《丁辅之的篆刻艺术生涯简述》、张炜羽《钱松篆刻年表简编》、童衍方《钱松印艺琐谈》、韩天衡《鉴印散记》等。

11月，陈麦青撰《印学东渐探讨》发表于《书法研究》1998年第6期。

11月，上海书店出版社出版高文、高成刚编《巴蜀铜印》。

12月27日至1月3日，由共青团上海市委、上海市学生联合会、上海市美术家协会、上海市书法家协会、上海市青年文学联合会主办的青年宫艺校成立四十周年历届师生书画展在朱屺瞻艺术馆举行。

是年，全国第七届中青年书法篆刻家展览举办，上海篆刻家徐正濂获提名奖，以篆刻入选的上海篆刻家有张炜羽、张遴骏、徐庆华、张铭等四人。

全国第四届篆刻艺术展举办，上海篆刻家韩天衡、刘一闻担任评委，入选的上海篆刻家有刘继鸣、陈身道、王梦石、张仁彪、元白、黄建军、刘葆国、张遴骏、柴聪、郑涛、黄连萍、张炜羽、张铭、方传鑫、蔡毅强、徐庆华、沈小蔚、吴承斌、徐正濂、陈圣琦、虞伟、雍立、沈爱良、唐和臻、高申杰、王钧、蒋英坚、曹醒谷、倪宇明、周建国、李唯。

套红复印本《金曼叔印存》一册刊行。

1999年

1月，上海书店出版社出版孙慰祖著《孙慰祖论印文稿》。

4月，韩天衡撰《我对篆刻艺术的几点认识》发表于《中国书法》1999年第4期。

5月7日至18日，上海美术馆主办钱瘦铁作品展。

6月10日至15日，为纪念上海、大阪缔结友好城市二十五周年书法联展在上海图书馆举行，双方各展出作品255件。

6月，黄山书社出版《符骥良印存》。

6月，上海书画出版社出版汤兆基著《篆刻问答一百题》。

7月，上海书店出版社出版《心经印集》，包含清黄士陵，近现代方介堪，当代林健、吴颐人、陈茗屋、

'99上海市书法篆刻系列大展开幕式

童衍方、黄惇、王镛、刘一闻、石开等篆刻家作品。

7月，上海文化出版社出版蔡国声著《印章三千年》。

10月13日，由上海市文联和上海市书法家协会主办的庆祝建国五十周年十大文艺活动之一的'99上海市书法篆刻系列大展在上海市图书馆开幕。系列展由上海近现代书法名家作品展、上海市书法展、上海市篆刻展、上海市青少年书法篆刻展、夕阳红·上海市老年书法展五个部分组成。其中上海市篆刻展入展作品102件。

为配合'99上海市书法篆刻系列大展的展出，出版了《上海书法作品集》《上海近现代书法名家作品集》《上海篆刻作品集》以及《上海青少年书法篆刻作品集》。

《'99上海市书法篆刻系列大展作品集》

11月14日，由静安区文化局主办、静安区文化馆承办的祖国万岁书法篆刻展在静安区文化馆新世纪画廊举行。

11月，上海书画出版社出版庄新兴、茅子良主编《中国玺印篆刻全集》四册，收录先秦至清末印章精品四千余方。

12月，河北教育出版社出版当代篆刻名家精品集系列《当代篆刻名家精品集·韩天衡卷》《当代篆刻名家精品集·刘一闻卷》《当代篆刻名家精品集·徐云叔卷》《当代青年篆刻家精选集·徐正濂卷》《当代青年篆刻家精选集·徐庆华卷》。

12月，上海书店出版社出版葛昌楹、葛昌枌辑

《传朴堂藏印菁华》。

12月，文汇出版社出版施蛰存著《北山谈艺录》。

是年，全国第七届书法篆刻展览举行，上海篆刻家黄连萍获奖，篆刻入选的上海篆刻家有吴承斌、沈鼎雍、唐存才、张铭、刘葆国、李万庵、刘一闻、徐正濂、施元亮、蔡毅强、沈爱良、王志毅、韩天衡、林志铭、张炜羽、徐庆华、童衍方、王钧、周建国等十九人。

上海市书法家协会成立篆刻专业部，韩天衡担任主任，童衍方、刘一闻担任副主任，委员19人。

上海市书法家协会编《上海篆刻作品集》出版。

聚艺堂出版《徐云叔篆刻三集》。

东方印社集体创作《中华民族印谱》，共拓三十部，并出版《中华民族印谱邮票珍藏册》。

辑高式熊、江成之、韩天衡等刻印成钤印本《豫园诗存印谱》。

朵云轩出版钤印本《钱镜塘鉴藏印录》。

孙慰祖应日本文部省邀请作为访问学者赴日本东京国立博物馆、京都国立博物馆、大谷大学访问研究并作《中国古代封泥研究历史现状与展望》学术报告，参加香港中文大学首届国际古玺印学术研讨会发表《隋唐印制的形成及其表现》论文。

2000 年

1月，西泠印社出版社出版《王福庵印存》《古浩兴篆刻》《陈巨来印存》。

1月，上海科学技术出版社、台湾南天书局出版韩天衡著《天衡印话》。

2月14日，舒文扬撰《吴让之以书入印》发表于《中国书画报》。

2月28日，设立于卢湾区文化馆的汪亚尘艺术馆开馆。是日，汪亚尘夫人、百岁老人、画家荣君立将收藏的汪亚尘书画百件和二十枚印章捐赠给卢湾区人民政府，将在汪亚尘艺术馆保管、陈列，供观摩和研究。

3月25日，1999《中国书法》杂志年展（上海展）开幕。这次展览以历届全国中青年书法篆刻展入选作者为征稿对象，收到来稿二百五十余件，选出六十余件作品入展。

3月，香港中文大学文物馆出版王人聪、游学华主编《中国古玺印学国际研讨会论文集》，收录孙慰祖撰《隋唐官印体制的形成及主要表现》、施谢捷撰《古玺复姓杂考（六则）》。

4月6日，上海市书法家协会篆刻委员会与上海博物馆联合主办的晚清名家篆刻鉴赏研讨会在上海博物馆举行，主要对吴让之、钱松、徐三庚、赵之谦、吴昌硕、黄牧甫六家进行研讨。

5月23日至25日，上海市大学书法教育协会主办的上海市大学师生书法篆刻作品展在黄浦区图书馆展出，展品涵盖上海市近四十所高校师生的书法篆刻作品一百三十余件。

6月，上海书店出版社出版《孙慰祖印稿》。

6月，上海书店出版社出版清吴云撰辑《两罍轩印考漫存》。

7月15日，钱君匋暨部分弟子艺术作品展在雁荡路金雁坊画廊举行，展出钱君匋不同时期的艺术精品数十件。

7月，茅子良撰《上海篆刻的百年拓进》（上）（下）连载于《书法研究》2000年第4、5期。

7月，大象出版社出版徐正濂著《诗屑与印屑》。

8月，中国青年出版社出版《韩天衡谈艺录》。

9月9日至14日，由朵云轩古玩公司和西泠印社合办纪念王福庵诞辰一百二十周年遗作展暨弟子作品展。展出王氏书法作品83件，成扇9把，印章105方，印谱5册。

10月6日至12日，小林斗盦书法篆刻展暨全日本篆刻联盟篆刻展在上海图书馆举行。

10月，上海书店出版社出版徐庆华辑《十二生肖印选》。

11月15日，浙江省书协篆刻创作委员会、上海书协篆刻委员会和浙江青年书法家协会联合举办的全国当代青年篆刻家作品展和当代篆刻艺术研讨会在上海民主党派大厦棠柏艺苑举行，展出130位青年篆刻家的近作，以浙江、上海作者居多。

12月，上海市总工会和上海市工人文化宫举办"迪艺歌杯"上海职工书法篆刻大赛。

是年，全国第八届中青年书法篆刻家展览举办，上海篆刻家徐正濂、徐庆华获三等奖，篆刻入选的上海篆刻家有张炜羽、唐存才、左文发等三人。

上海浦东印社成立。唐子农任社长，张遴骏、高申杰任副社长，高申杰兼秘书长。

天津古籍出版社出版韩天衡著《篆刻门诊室》。

孙慰祖应澳门市政厅邀请作《中国文物讲座——玺印源流》讲座。

孙慰祖、俞丰编著《印里印外——明清名家篆刻丛谈》由台湾汶采有限公司出版。

孙慰祖编《中国篆刻全集·汉代卷》由黑龙江美术出版社出版。

2001 年

1月19日，评出《1990—2000上海书法篆刻论文集》五位优秀作者，上海篆刻家孙慰祖获奖。书协顾问翁闿运为获奖者颁奖。

1月，周建国撰《王福庵的金石至交》、袁慧敏撰《王福庵年表》发表于《书法研究》2001年第1期。

1月，上海人民美术出版社出版韩天衡著、沈一草编文《韩天衡刻印》。

3月22日，上海——浙江书法篆刻联展在黄浦区图书馆东方展厅开幕。展出两地书法篆刻作者的作品二百余件。

3月，上海书店出版社出版刘一闻、祝鸣华编《四季古诗印谱》。

3月，安徽教育出版社出版《韩天衡书法篆刻选》。

5月7日、14日，张炜羽撰《略论宋元明时期金文入印与古玺创作》连载于《书法报》2001第19、20期。

5月，中国青年出版社出版韩天衡著《篆刻病印评改200例》。

6月1日，首届"王朝杯"上海市青少年书法篆刻展在黄浦区图书馆开幕。展览共展出作品四百余件，其中优秀获奖作品120件。《首届"王朝杯"上海市青少年书法篆刻展作品集》同时在开幕式上发行。

6月，上海书店出版社出版都元白刻印《元白印存》。

7月，荣宝斋出版社出版韩天衡著《韩天衡书法篆刻作品精选》。

8月9日，为庆祝上海市书法家协会成立四十周年，由上海市文联、上海市书法家协会主办的新世纪首届上海市书法篆刻展在上海美术馆新馆开幕。

新世纪首届上海市书法篆刻展开幕式

本次展览共包括上海书协会员作品展、上海书法新人作品展、上海市篆刻作品展、上海青少年书法篆刻优秀作品展、上海书法小品展、历代书法篆刻名作临摹展、古代书法篆刻家作品展和上海国际书法篆刻邀请展八项展事，是上海有史以来规模最大的书法篆刻展，积极推动了上海书法、篆刻的发展。

此次展览得到了上海书法篆刻作者的热烈响应，全部来稿多达二千二百余件，展出作品多达808件。篆刻家张炜羽获篆刻作品一等奖，徐正濂、徐庆华获二等奖，张铭获三等奖。配合展览的举办，共出版一套六册《新世纪首届上海市书篆刻展作品集》。

8月，上海三联书店出版吴颐人、钱大礼编《钱瘦铁印存》。

8月，上海书店出版社出版孙慰祖、俞丰编著《印里印外——明清名家篆刻丛谈》。

9月3日至2005年4月25日，张炜羽撰印人研究系

列在《书法报》连载，所刊文章包括《马光楣及其〈玉球生印存〉》《朱鸿达及其〈宾鸿堂藏印〉》《汪大铁及其〈芝兰草堂印存〉》《吴咨及其〈适园印印〉》《秦伯未与〈近代名贤印选〉》《易忠箓的〈铁书冣录〉》《姚茫父的〈莲华庵印谱〉》《杨鹏升的〈铁柔铁笔上海集〉及它谱》《朱尊一的〈壮悔室印稿〉》。

9月，徐正濂撰《浅谈篆刻的临摹》发表于《中国书法》2001年第9期。

9月，韩天衡受命为出席2001上海APEC会议的二十个国家与地区领导人篆刻姓名印章，由江泽民主席作为国礼赠送。

10月，韩天衡撰《千年回眸话篆刻》发表于《中国书法》2001年第10期。

10月，上海书店出版社出版孙慰祖编著《邓石如篆刻》，庄新兴编《战国玺印分域编》。

11月，上海书店出版社出版《方介堪篆刻精品印存》。

11月，韩天衡《印艺精湛　人品高尚——〈方介堪先生诞辰一百周年纪念文集〉序》，发表于《方介堪先生诞辰一百周年纪念文集》，西泠印社出版社。

11月27日上午，上海——山西书法篆刻联展在黄浦区图书馆东方展示厅开幕。展览共展出两地作者的书法篆刻作品210件，反映了两地作者的最新追求。

12月，上海书店出版社出版孙慰祖编《唐宋元私印押记集存》，刘一闻刻《刘一闻刻心经》。

12月，上海辞书出版社出版《吴颐人百印集》。

12月，上海书画出版社出版《王大炘印谱》。

2002 年

1月，上海书画出版社出版《汤兆基铁笔左篆印存》。

4月19日，上海中青年书法篆刻精品系列展开幕，此次系列展分八期，每期展出五位作者的作品。

5月，开始发掘元代志丹苑水闸遗址，在出土木桩上钤有八思巴文印迹。

6月1日，2002年上海市青少年书法篆刻展在黄浦区图书馆东方展示厅开幕。

6月，上海书店出版社出版庄新兴编著《篆刻技法图典》。

7月，张炜羽撰《家在龙山风水——访邓石如故居"铁砚山房"》发表于《书法》2002年第7期。

9月7日，中国文联、中国书法家协会联合主办，山东省青岛市崂山区政府协办的第一届中国书法兰亭奖颁奖仪式暨书法作品展在青岛美术馆举行，上海篆刻家黄连萍获得兰亭奖"创作奖"，徐正濂、沈建国、陈身道、唐和臻、张铭、刘葆国、周建国入展。

9月，上海辞书出版社出版舒文扬辑《赵叔孺印存》《简琴斋印存》。

9月，上海辞书出版社出版江继甚编《当代篆刻名家石刻〈论语〉》。

10月7日，上海图书馆举办小林斗盦书法篆刻展暨全日本篆刻联盟篆刻展。

10月，上海书店出版社出版韩天衡、孙慰祖编《古玉印集存》。

11月，上海书店出版社出版孙慰祖著《封泥：发现与研究》。

12月，上海人民出版社出版孙慰祖著《上海博物馆藏品研究大系——中国古代封泥》。

12月，孙慰祖撰《唐代私印鉴别初论》发表于上海博物馆编《上海博物馆集刊》第9期，撰《悬案的最后证据——马王堆三号墓墓主之争与利豨封泥的复原》发表于《上海文博论丛》第2辑。

12月，第一届全国流行书风、流行印风展在北京今日美术馆展出，上海篆刻家徐正濂担任评委。上海篆刻家张炜羽、徐庆华入展。

辑江成之刻印成钤印本《履庵印稿》。

2003 年

1月1日下午，上海鲁迅纪念馆、上海书协篆刻创作委员会、浙江省书协篆刻创作委员会联合主办的当代古典细朱文印精品展暨研讨会在上海鲁迅纪念馆举行。

1月11日，上海中青年书法篆刻精品汇展在上海刘海粟美术馆开幕，当天下午举办中青年创作研讨会。

3月18日，上海—江苏书法篆刻作品交流展在上海美术馆开幕。展览共展出书法篆刻作品286件，其中上海133件，江苏153件，集中反映了两地老、中、青三代作者的不懈努力和最新探索。

3月，上海辞书出版社出版孙慰祖著《可斋论印新稿》。

8月22日，走向当代——2003上海市书法篆刻大展在上海美术馆开幕。展览共收到来稿二千多件，其中入选的书法作品299件，篆刻作品59件。篆刻家张炜羽、施元亮、唐存才获奖。约二千余名上海的书法篆刻作者、爱好者出席了开幕式。《走向当代——2003上海市书法篆刻大展作品集》三册在开幕式上同时与作者和读者见面。

8月24日，走向当代——2003上海市青少年书法篆刻展在黄浦区图书馆东方展厅开幕。青少年书法篆刻展共展出青少年书法篆刻作品371件。《走向当代——2003上海市青少年书法篆刻展作品集》在开幕式上首发。

8月，上海书画出版社出版庄新兴编《战国玺印》。

10月，西泠印社举办"百年名社·千秋印学"国际印学研讨会，上海多位作者参会，其中包括张炜羽《哈少甫生平及其与西泠印社早期活动的关联》、孙慰祖《封泥、印章所见秦汉官印制度的几个问题》、俞丰《魏锡曾研究》、高申杰《女性印家研究》、童衍方《吴昌硕的〈铁函山馆印存〉》、袁慧敏《王福庵年表》等。

11月，韩天衡主编《中国篆刻大辞典》由上海辞书出版社出版。

11月，孙慰祖撰《艺术的革新家和播火者——方去疾先生的篆刻》，发表于《西泠百年印举》，浙江古籍出版社。

12月6日，全国第二届流行书风、流行印风征评展在北京今日美术馆开幕，展至2004年1月2日。上海篆刻家徐正濂担任评委，上海篆刻家张炜羽、徐庆华作品入展。

12月26日至27日，纪念毛泽东诞辰110周年上海市书法篆刻展在黄浦区图书馆东方展厅举行。共展出

《中国篆刻大辞典》

书法篆刻作品249件，上海的书法篆刻作者以饱满的热情，用真草隶篆各种书体和篆刻形式，书写、镌刻了毛泽东诗词和语录。

12月，上海辞书出版社出版《韩天衡篆刻新作集萃》。

12月，上海书画出版社出版李文骏、沈伟锦著《篆刻10讲》。

是年，朵云轩辑方去疾刻印成钤印本《去疾治印》二册一函。

辑钱君匋、符骥良等诸家刻印成钤印本《中国历代文荟印集》。

2004年

1月，上海书店出版社出版刘一闻主编《印章艺术及临摹创作》。

2月25日，上海市书法家协会第五次会员大会在上海文艺活动中心举行，选举产生了新一届书协领导机构。周慧珺担任书协主席，王伟平、刘一闻、吴建贤、张淳、张森、张晓明、周志高、洪丕谟、钱茂生、韩天衡、童衍方、戴小京为副主席。并选举产生了23名常务理事会成员和62名理事会成员。

3月，全国第八届书法篆刻展览在西安举办，篆刻入选的上海篆刻家有姚杰、张铭、张云云、赵世安、胡健康、沈伟锦、舒文扬、唐存才、杨永久等九人。上海书协组织观摩学习团，赴西安考察全国第八届书

法篆刻展。

4月14日,上海书协举办全国第八届书法篆刻展观摩报告会。书协主席周慧珺,顾问陈佩秋,副主席刘一闻、张森出席了报告会,戴小京主持会议。

5月1日,海上十二家金石书画展在上海博古斋画廊开幕。上海篆刻家童衍方、刘一闻、张遴骏、周建国、吴友琳、张铭、唐存才、张炜羽、虞伟参展。

5月29日,小平爷爷您好——上海市青少年书法篆刻展在黄浦区图书馆展厅开幕。共展出387件作品,其中优秀作品78件,包括真草隶篆和篆刻。《小平爷爷您好——上海市青少年书法篆刻展作品集》同时首发。

6月10日,上海市书法篆刻作品展应邀在乌鲁木齐市美术馆举办。10月27日,新疆书法篆刻邀请展在黄浦区图书馆开幕。

8月20日,上海市文联、上海市对外文化交流协会和上海书协共同主办,上海明圆文化艺术中心承办的邓小平百年诞辰——上海书法篆刻作品展,在明圆文化艺术中心开幕。展出作品280件。

9月,上海书画出版社出版《方传鑫印款》。

9月,上海书店出版社出版袁慧敏著《印材收藏》。

10月,西泠印社举办纪念吴昌硕诞辰一百六十周年学术研讨会,上海多位作者参会,发表印学论文,其中包括孙慰祖《吴涵与吴昌硕篆刻的风格关联——兼议缶翁篆刻的合作问题》、舒文扬《金石能为臣刻画——吴隐篆刻艺术刍议》、周建国《印继八家传一脉书工二篆卓千秋——王福庵先生生平及书刻艺术》、张炜羽《篆刻家朱尊一与黄宾虹的金石缘》等。

11月,东华大学出版社出版张用博、蔡剑明著《来楚生篆刻述真》。

12月17日,来楚生诞辰一百周年书画篆刻展在上海中国画院开幕。

12月,上海辞书出版社出版《近现代名家篆刻》,朱力任主编,孙慰祖任执行主编。

是年,西泠印社百年社庆,早期社员上海篆刻家高式熊、江成之获授"功勋社员"称号。

西泠印社举办第五届全国篆刻作品评展,获得优秀奖的上海篆刻家有曹继锋、王军、刘继鸣。

孙慰祖撰《从"皇后之玺"到"天元皇太后玺"——陕西出土帝后玺所涉印史二题》发表于《上海文博论丛》2004年第4期,撰《马王堆汉墓出土印章与封泥之再研究》发表于《湖南省博物馆馆刊》2004年第1期。

符骥良辑拓丁景唐藏印成钤印本《丁景唐自用印存》一册。

2005 年

1月,辑钱君匋及同门弟子刻印成《无倦苦斋同门印谱》一册,2015年由天马图书有限公司出版。

1月,舒文扬撰《明清以来诗文入印的特色及递变》发表于《西泠印社》第5辑。

2月7日,张炜羽撰《印谱和篆刻工具书》发表于《书法报》2005年第6、7期。

2月,上海人民美术出版社出版何积石刻印《百佛印图集》。

5月13日,上海—河南书法篆刻交流展在郑州举行。9月5日,河南—上海书法篆刻交流展在上海图书馆展厅开幕。这次展览是"情系浦江·感知河南——中原文化上海行"活动的重要内容之一。共展出河南书法篆刻作品120件,上海书法篆刻作品113件。

5月,刘一闻撰《"老夫子"方去疾》发表于《上海人大月刊》2005年第5期。

6月6日至2006年4月19日,张炜羽撰"历代玺印赏析"系列在《书法报》进行连载,收录有《先秦古玺》《秦印》《汉印》《封泥、陶文》《魏晋南北朝印》《唐宋印》。

6月11日,陈云爷爷百年诞辰——上海市青少年书法篆刻展在黄浦区图书馆东方展厅开幕。展出书法篆刻作品407件。作品内容为陈云同志的语录和诗词。《陈云爷爷百年诞辰——上海市青少年书法篆刻展作品集》在开幕式上首发。

6月25日,今日美术馆第三届全国流行书风、流行印风大展在北京今日美术馆开幕。上海篆刻家张炜羽作品入展。

6月，学林出版社出版高式熊刻印《太仓胜迹印谱》。

6月，上海书画出版社出版陆康编《中国闲章萃语总汇》，后于2008年、2016年出版增补本。

6月，在山东潍坊召开陈介祺学术思想及成就研讨会，并出版《陈介祺学术思想及成就研讨会论文集》，收录多位上海作者的论文，包括孙慰祖《簠斋印事七题——关于〈十钟山房印举〉和〈封泥考略〉》、佘彦焱《〈十钟山房印举〉及其编印过程》、张炜羽《周鼎齐罍有述作，秦玺汉印共研求：陈簠斋与吴平斋交往考述》、舒文扬《从簠斋用印看陈介祺的篆刻审美和创作思想——兼论翁大年和王石经的篆刻》。

6月，上海书画出版社出版舒文扬、张炜羽编著《篆刻考级》。

7月，上海画报出版社出版俞丰著《玺印篆刻真赝鉴识特辑》。

8月，黑龙江美术出版社出版《中国篆刻百家——沈鼎雍佛像百印卷》。

9月25日，为纪念上海市青年文联成立十周年、青年文联书法专业委员会（上海市青年书协）成立二十周年，2005年上海青年书法篆刻大展在朵云轩展厅开幕。展出上海青年书法篆刻作品106件，其中篆刻作品24件。《2005年上海青年书法篆刻大展作品集》在开幕式上首发。

9月，上海人民出版社出版周正平刻印《百年复旦校长印集》。

10月，西泠印社"孤山证印"国际印学峰会举行，上海多位作者入选，其中包括韩天衡《篆刻创作与批评二题》、孙慰祖《陈鸿寿：在仕途与艺术之间》、舒文扬《赵之谦篆刻艺术的技法研究》、张炜羽《考盘在涧　硕人之宽——西泠印社早期社员苏涧宽的书法篆刻艺术遗迹之探寻》、韩天衡《九百年印谱史考略》等。

10月，上海书画出版社出版《陈茗屋印集》《茅大容印集》《徐云叔印集》《陆康印集》。

11月28日，借古开今·临摹与创作——2005年上海市书法篆刻大展在上海美术馆开幕。展览共收到来稿947件，共评选出357件书法篆刻作品入展，篆刻家周建国、杨祖柏、张炜羽获奖。

11月，徐正濂撰《叶圣陶致钱君匋书信》发表于《中国书画》2005年第11期。

12月，上海古籍出版社出版杨建华刻印《京剧戏名印谱》。

12月，孙慰祖撰《北宋私印鉴别初论》发表于上海博物馆编《上海博物馆集刊》第10期。

12月，上海辞书出版社出版韩天衡主编《篆刻小辞典》。

是年，孙慰祖在香港中文大学、上海博物馆、南京博物院主办陈鸿寿艺术研讨会上发表《陈鸿寿行略与艺事考》，撰《上海博物馆藏〈福庵印稿〉及其他》发表于《西泠印社》2005年第1期。

辑吴颐人刻印成钤印本《两天晒网斋篆刻》二册，又名《吴颐人篆刻》。

吴颐人辑藏钱君匋、罗福颐、钱瘦铁篆刻成钤印本《新罗山馆印存》一册。

2006年

1月，上海画报出版社出版《韩天衡鸟虫丽印》。

3月，学林出版社出版朱德天主编《云间朱孔阳纪念集》。

4月6日，上海市书法家协会和上海鲁迅纪念馆共同主办的借古开今——篆刻三段锦全国名家邀请展在鲁迅纪念馆开幕。共展出北京、上海、天津、重庆、内蒙古、山西、河北、辽宁、吉林、黑龙江、江苏、安徽、山东、浙江、江西、福建、湖北、河南、广西、广东、海南、贵州、云南、四川、陕西、甘肃、宁夏、青海、新疆和中直机关的篆刻名家作品103件。

4月15日，上海书法篆刻邀请展在湖北美术学院展出，后于5月23日，湖北书法篆刻作品邀请展在上海图书馆开幕。共展出182件作品，包括各种书体和篆刻作品。两次展览加强了上海、湖北两地书法篆刻家的交流和互动。

5月，上海辞书出版社出版《孙慰祖印选》。

5月，重庆出版社出版舒文扬著《赵之谦经典印作技法解析》。

5月，徐正濂撰《篆刻三题》发表于《中国书画》2006年第5期。

6月3日，临摹与创作——上海市青少年书法篆刻作品展在明圆文化艺术中心开幕，展览共展出本市青少年作者的书法篆刻作品四百余件。

6月16日，中国艺术研究院中国篆刻艺术院在北京成立，上海篆刻家韩天衡为首任院长。2013年10月，骆芃芃女士被聘为院长。上海篆刻家韩天衡被聘为名誉院长，高式熊被聘为顾问。中国篆刻艺术院先后所聘研究员，上海篆刻家有韩天衡、徐正濂、刘一闻、孙慰祖、陆康、童衍方、张炜羽、徐庆华、徐梦嘉等。

6月，黑龙江美术出版社出版《中国篆刻百家——董宏之卷》《中国篆刻百家——杨祖柏卷》。

7月11日，纪念中国共产党诞辰八十五周年、纪念红军长征胜利七十周年——上海市书法篆刻展在上海图书馆开幕。展览共展出140件书法作品、30件篆刻作品。《纪念中国共产党诞辰八十五周年、纪念红军长征胜利七十周年——上海市书法篆刻展作品集》在开幕式上首发。

7月，上海书画出版社出版《改"瑕"归正——韩天衡评印改印》。

8月，上海书画出版社出版韩天衡、陈道义著《点击中国篆刻》。

8月，上海书店出版社出版《孙中山名号名句印谱》。

9月，西泠印社出版社出版《西泠印社早期社员社史研究汇录》，其中收录的上海作者包括茅子良、潘德熙《吴隐和西泠印社》，孙慰祖《上海博物馆藏〈福庵印稿〉及其他》，周建国《王福庵的金石至交》，童衍方《心血为炉熔铸古今——来楚生的书法篆刻艺术》，童衍方《来楚生先生的早年印谱》，张用博、蔡剑明《往事成追忆——来楚生先生的一生》。

10月，西泠印社召开西泠印社早期社员社史研讨会，上海多位作者参会，其中包括丁利年《西泠印社早期社员状况研究之我见》，孙慰祖《西泠印社社员在海上的早期艺术活动》，陈一梅《略谈西泠印社成立之背景》，张炜羽《缶门古欢峰泖子　三社风雅有斯人——西泠印社早期社员费龙丁生平及其金石书画艺术》，江成之口述、周建国整理《金石之交长相忆——亦静居忆师友》，童衍方《西泠印社志稿所载的吴隐旧藏云中白鹤拓片题咏册》，唐存才《金石之交相知以心——小记吴昌硕致叶为铭信札十七首》，周建国《王福庵印学年表》等。

10月，上海书画出版社出版《赵鹤琴印谱》。

12月16日，第二届中国书法兰亭奖由中国文联、中国书法家协会、安徽省政府、合肥市政府联合主办，颁奖晚会在合肥安徽大剧院召开。上海篆刻家徐正濂获得三等奖。入展的上海篆刻家有张铭、吴承斌、杨永久、唐和臻、马双喜、张炜羽等人。

12月，舒文扬撰《论钱君匋篆刻》、童衍方撰《来楚生的篆刻艺术及给后人的启示》发表于范迪安编《文化传承与形式探索——中国美术馆篆刻艺术研讨会论文集》，河北教育出版社。

12月，西泠印社出版社出版矫健刻印《晋元堂印痕》。

12月，吉林美术出版社出版舒文扬编《中国现代名家篆刻·钱君匋印存》。

是年，西泠印社举办第六届篆刻艺术评展，入选的上海篆刻家有黄建军、王英鹏、朱鸿生、赵墨良等四人。

韩天衡撰《刀法论》发表于《篆刻研究》2006年第6期。

孙慰祖撰《日本早期文书上所钤官印管窥》发表于《上海文博论丛》2006年第2辑，撰《保存文脉与艺术家的生存——民国海上篆刻群体的递承与经济生活》发表于《上海文博论丛》2006年第4辑。

孙慰祖在台湾艺术大学主办当代书画艺术发展与回顾学术研讨会上发表了《近现代海上篆刻家群体递承与经济生活——海上篆刻史之一章》，应马来西亚创价学会邀请作《玺印篆刻欣赏与研究》学术讲座。

2007 年

1月，丁利年撰《丁辅之年谱》发表于《书法研究》2007年第1期。

1月，上海书店出版社出版孙慰祖编《陈鸿寿篆刻》。

1月，上海教育出版社出版《陈身道篆刻》。

2月，上海辞书出版社出版孙慰祖刻印，刘德武注释《淳法上人别署印谱》。

2月，上海书画出版社出版朱积诚刻印《听竹居印存》。

3月7日，舒文扬撰《吴昌硕篆刻艺术概要》发表于《书法报》。

3月，上海书画出版社出版《朱复戡篆刻集》。

4月，孙慰祖撰《陈鸿寿年表》发表于《书法研究》2007年第2期。

4月，董建编《陆俨少常用印款》一册由西泠印社出版社出版。

5月10日，中共中央原政治局常委、国务院副总理李岚清个人篆刻展李岚清篆刻艺术展在同济大学开幕。本次展出李岚清的一百七十余方篆刻作品。后移师上海美术馆、复旦大学展出。

5月15日，宁夏、海南书法篆刻邀请展在上海图书馆开幕。展出宁夏书法篆刻作品71件、海南书法篆刻作品77件。

5月26日，和谐满天下——2007年上海市青少年书法篆刻展在明圆文化艺术中心开幕。共展出作品430件，其中评选出一等奖作品5件，二等奖作品10件，三等奖作品14件，优秀作品若干。

5月，中国文联主办、中国书法家协会承办的当代篆刻艺术大展举行，上海篆刻家孙慰祖为特邀参展嘉宾，上海篆刻家齐洪建、张炜羽、孙守之、沈爱良、刘洪坤、金良良、杨永久、徐之麾、沈鼎雍、唐吉慧等作品入展。

6月21日，海派书法晋京展上海汇报展暨2007年上海市书法篆刻大展在上海展览中心开幕。

6月27日，纪念香港回归十周年上海市书法篆刻展在明圆文化艺术中心开幕。展出书法作品105件，篆刻印屏39件。

6月28日，舒文扬撰《上海印坛三十年的若干细节（1949—1979）》发表于《上海书协通讯》。

6月，刘一闻撰《从全国重要篆刻展看当代篆刻艺术的发展与流变》、王琪森撰《民族精神的一种范式：金石精神——篆刻艺术意识形态论》发表于《中国书法》2007年第6期。

6月，上海书店出版社出版《江成之印集》、周建国《東谷印痕》。

6月，黑龙江美术出版社出版《中国篆刻百家——李志坚卷》。

7月，唐存才撰《黟山黄士陵年表》发表于《书法研究》2007年第4期。

7月，荣宝斋出版社出版《近现代篆刻名家印谱·陈半丁》。

7月，上海锦绣文章出版社出版《陆康篆刻般若波罗蜜多心经》。

8月，上海辞书出版社出版孙慰祖著《可斋论印三集》。

9月26日，迎接党的十七大召开——上海市书法篆刻展在明圆文化艺术中心开幕。展览共展出书法篆刻作品100件。

11月，上海书店出版社出版《吴昌硕篆刻砚铭精粹》。

11月，童衍方撰《简朴浑厚 郁勃苍劲——吴昌硕的篆刻艺术》发表于《中国书法》2007年第11期。

12月14日至20日，上海市书法家协会、上海市青年文联书法家分会、上海图书公司主办的上海优秀青年篆刻家作品展在艺苑真赏社举办。

12月，上海辞书出版社出版《易孺自用印存》。

12月，上海书画出版社出版何积石刻印《民族魂——历代名人名句印》。

12月，黑龙江美术出版社出版《中国篆刻百家——工军卷》。

是年，全国第九届书法篆刻展览举办，上海篆刻家唐存才获提名奖，篆刻入选的上海篆刻家有杨永久、杨祖柏、张铭、胡健康、唐和臻等人。

孙慰祖在澳门艺术博物馆、浙江省博物馆等主办的吴昌硕书画篆刻艺术研讨会上发表《吴昌硕篆刻的代笔与伪作》。

上海市书法家协会编印《〈上海书协通讯〉选萃》，收录的篆刻论文有韩天衡《印章故事（一）（二）》、舒文扬《钱瘦铁篆刻简论》《民国印家二题》《论钱君匋篆刻》、孙慰祖《民国时期海上印人经济生活一瞥》、王琪森《海派文化时空中的吴昌硕》、茅子良《关于中国金石篆刻研究社》。

2008 年

1月，章海荣撰《写意印：开辟印艺新时代的标志》发表于《书法研究》2008年第1期。

1月，上海人民美术出版社出版林子序主编《上海现代篆刻家名典》。

1月，上海书画出版社出版符骥良等六人编著《篆刻技法入门》，即1993年12月版常识六种整合而成。

3月，吉林美术出版社出版《李昊印选》。

4月，舒文扬撰《论钱君匋篆刻》发表于《中国书法》2008年第4期。

5月20日，抗震救灾——上海书协理事书法篆刻展暨赈灾募捐活动在上海图书馆举行。

5月31日，迎奥运——上海市青少年书法篆刻展在明圆文化艺术中心开幕。展出青少年书法篆刻作品398件，其中一等奖5件，二等奖9件，三等奖13件。展览开幕式上宣读了获奖作品名单，并在现场颁发了奖状和奖金。

5月，江成之口述、周建国整理《不自由时正自由　难说于君画与君——我的篆刻一生》发表于《中国书法》2008年第5期。

6月26日，上海民建书画院主办、上海棠柏印社承办的2008迎奥运——当代著名篆刻家作品邀请展在上海民主党派大厦开幕。《当代著名篆刻家作品集》在开幕式上首发。

7月29日至30日，迎奥运——上海书协扇面书法篆刻展在朵云轩四楼展厅举行。展出上海书协会员为奥运开幕而创作的扇面书法和篆刻作品163件，内容多与奥运精神和奥运体育项目有关。

7月，吉林美术出版社出版孙慰祖刻印《印中岁月》。

7月，江西美术出版社出版钟银兰编《中国鉴藏家印鉴大全》。

7月，上海书画出版社出版《徐正濂篆刻》。

8月，上海辞书出版社出版刘一闻刻印《得涧楼印选》。

8月，上海人民出版社出版《韩天衡印谱2004——2008》。

8月，天马出版有限公司出版张炜羽《禅语物咏名句印痕》。

8月，孙慰祖撰《临淄新出西汉齐国封泥研究》发表于西泠印社编《西泠印社·封泥研究专辑》总第18辑。

9月17日起，《书法报》刊登张炜羽《近现代海派篆刻艺术概述》，连载五期，至2009年1月14日。

9月，上海书画出版社出版董长剡刻《长剡印痕》。

10月，孙慰祖撰《汉乐浪郡官印封泥的分期及相关问题》，发表于上海博物馆编《上海博物馆集刊》第11期。

10月，西泠印社出版社出版韩天衡著《豆庐赏石——五百年寿山芙蓉美石选集》。

10月，西泠印社举办第二届"孤山证印"——西泠印社国际印学峰会，上海多位作者参会，包括韩天衡《篆刻批评裨益多》、张炜羽《唐宋至近代金石学、古文字学对吉金古文入印与古玺创作之影响》、孙慰祖《汪关存年考》、施谢捷《〈汉印文字徵〉及其〈补遗〉校读记（二）》、柳向春《〈印林清话〉及其作者考实》。

11月，上海高教电子音像出版社出版《张遴骏印存》。

12月26日，融合·创造——2008上海青年书法篆刻大展在刘海粟美术馆开幕。并首发制作精美的发展作品集。上海篆刻家徐庆华、张炜羽、邹洪宁、虞伟特邀参展。蔡毅强获篆刻三等奖，丁俊、金良良、曹

继峰获篆刻优秀奖。另有二十四位篆刻家作品入展。

是年年初，西泠印社与黄山市文联联合主办明清徽州篆刻学术研讨会，上海多位作者参会，其中包括孙慰祖《汪关事略考》、张炜羽《项怀述与程鸿绪程芝华篆刻艺术蠡测》、唐存才《黄士陵生平及艺术管窥》、舒文扬《从〈苏氏印略〉看苏宣的创作及其他》、柳向春《胡正言及其〈印存初集〉述略》。

全国第六届篆刻艺术展举办，上海篆刻家刘一闻担任评委。邀请一百零九位篆刻家作为特邀作者参展，其中包括上海篆刻家高式熊、江成之、潘德熙、吴颐人、童衍方、赵彦良、陈身道、陆康、徐谷甫、徐正濂、孙慰祖、周建国、黄连萍、袁慧敏、徐庆华等。上海篆刻家唐存才、金良良获二等奖，王道雄、张遴骏、张铭、蔡毅强获三等奖，张炜羽、李昊、李志坚、杨建虎、杨祖柏、陆祺炜、姚杰、唐和臻、夏宇、徐之麾、徐清海、盛兰军、温尔刚、裘国强等入选。

《上海文博论丛》2008年第1辑发表孙慰祖《1949—1976年海上篆刻艺术的存在与印人群体的转型》。

西泠印社出版社出版《孙慰祖印谱》。

香港梦梅馆出版《吴天祥印稿》。

2009 年

1月，上海书店出版社出版《张铭篆刻选集》。

2月21日，从小写好中国字长大做好中国人——2008文汇青少年书法篆刻大展在明圆文化中心开幕。开幕式上表彰了获得展览一、二、三等奖的青少年作者。《从小写好中国字，长大做好中国人——2008文汇青少年书法篆刻大展作品集》在开幕式上首发。

2月，王琪森撰《天惊地怪生一亭——记王一亭的艺术人生及历史贡献》发表于《中国书法》2009年第2期。

5月30日，迎接建国六十周年海派翰墨——2009上海青少年书法篆刻展在明圆文化中心开幕。

5月，上海书画出版社出版《陈巨来治印墨稿》。

5月，韩天衡撰《守望与突围》发表于《中国书法》2009年第5期。

6月，刘一闻撰《气骨真当勉　规格不必同——关于王献唐的书画篆刻艺术》发表于《山东图书馆学刊》2009年第3期。

7月，上海书画出版社出版茅子良著《艺林类稿》。

8月，上海书画出版社出版韩天衡主笔，张炜羽、张铭、顾工、李志坚编著《篆刻三百品》。

9月15日，上海市文学艺术界联合会和上海市书法家协会主办的金秋颂歌——上海市第六届书法篆刻大展在上海图书馆开幕。展览共收到来稿1250件，评选出书法作品241件，篆刻印屏61件入展。另有社会各方出借的海派已故书法家沈尹默、白蕉、潘伯鹰、潘学固、刘海粟、谢稚柳、宋日昌、李天马、方去疾、钱君匋、任政、胡问遂、赵冷月等的作品50件，展厅的液晶显示屏以丰富的视频画面展示海派书法六十年的人世沧桑。并播放谢稚柳、王蘧常、顾廷龙、钱君匋、叶潞渊、任政、胡问遂、赵冷月等写字、刻印的录像资料。三册一套的《金秋颂歌——上海市第六届书法篆刻大展作品集》在现场首发。

10月，西泠印社举办重振金石学国际学术探讨会，上海多位作者参会，其中包括张炜羽《从宋元的篆书创作看金石学、古文字学的影响》、孙慰祖《关于玺印起源研究的思考》、仲威《碑帖版本鉴定中的死结》、王亮《胜会倏尔　芸编寿世——清光绪己卯年十月十三日听枫山馆真率会雅集与〈二百兰亭斋收藏金石记〉等旧籍之递传》等。

10月14日至23日，孙慰祖应台湾"中研院史语所"邀请作为访问学者作《新出玺印封泥的史料与考古学意义——兼谈三十年来古玺印研究之进展》《封泥所演讲见秦汉官制与郡县史料——兼论封泥分型之意义》专题报告。并于10月22日应台北故宫博物院邀请作《中国历代帝后玺宝体制的嬗变》演讲。

12月28日，中国文联、中国书法家协会、中共河南省委宣传部、河南省文联、中共平顶山市委、平顶山市人民政府联合主办的第三届中国书法兰亭奖颁奖晚会在平顶山市会议中心举行。上海书画出版社出版，韩天衡主笔，张炜羽、张铭、顾工、李志坚编著

《篆刻三百品》获编辑出版奖三等奖。

2010年

1月8日至10日，西泠印社与青田石雕博物馆联合举行浙派篆刻暨青田石文化研讨会，上海篆刻家孙慰祖、周建国、张炜羽等参会。张炜羽撰《钱松史料补遗（五则）》。

1月，上海人民美术出版社出版《竹亭印存——刘葆国篆刻精粹》。

1月，西泠印社出版社出版《西泠印社中人——韩天衡》。

3月，文汇出版社出版《王琪森篆刻》。

3月，西泠印社出版社出版《当代篆刻九家——张炜羽》。

3月，吉林美术出版社出版孙慰祖编《历代玺印断代标准品图鉴》。

4月，东方出版中心出版《万国印谱——中国2010年上海世界博览会》。

4月，张炜羽撰《宋、元篆书艺术》发表于《中国书法》，2010年第4期。

5月29日，世博在我心中——2010年上海市青少年书法篆刻展在明圆文化艺术中心开幕。

5月，湖南美术出版社出版徐正濂著《徐正濂篆刻评改选例》。

6月7日，庆世博——上海书法篆刻精品展在恒源祥香山美术馆开幕。展出上海书协会员为庆祝世博会举行而创作的书法作品152件，篆刻印屏38件，作者包括陈佩秋、高式熊、周慧珺、韩天衡等。

6月，荣宝斋出版社出版中国书法家协会主编的《当代中国书法论文选·印学卷》，主编李刚田，执行主编孙慰祖，编辑张炜羽、朱培尔、张钰霖、孔品屏。其中收录的上海作者论文包括马承源《古玺秦汉印及其余绪》、方去疾《明清篆刻流派研究》、钱君匋《赵之谦刻印辨伪》、陈巨来《安持精舍印话》、王个簃《吴昌硕先生史实考订》、来楚生《然犀室印学心印》、单晓天、张用博《汉印风格浅析》、叶潞渊《简谈元朱文》、柴子英《周亮工与〈印人传〉及

其版本问题》、丁利年《丁辅之的篆刻艺术生涯简述》、韩天衡《不可无一 不可有二——论五百年篆刻流派艺术的出新》、茅子良、潘德熙《吴隐和西泠印社》、童衍方《钱松印艺琐谈》、孙慰祖《隋唐官印的认识和研究》、舒文扬《赵之谦篆刻艺术的刀法研究》、张炜羽《唐宋至近代金石学、古文字学对吉金古文入印与古玺创作之影响》、王琪森《论当代篆刻的中介抉择、审美觉悟与艺术底线》等。

6月，上海辞书出版社出版韩天衡著、张炜羽文《韩天衡篆刻艺术赏析》。

9月10日，上海市书法家协会第六次会员代表大会在上海文艺活动中心举行。选举产生了新一届书协领导机构。周志高担任书协主席，丁申阳、刘一闻、孙慰祖、李静、张淳、张伟生、宣家鑫、徐正濂、徐庆华、童衍方、戴小京担任副主席。并选举产生二十七名主席团委员。

9月，上海古籍出版社出版杨建华刻印《兰亭序印谱》。

9月，孙慰祖撰《汉唐玺印的流播与东亚印系》发表于台湾艺术大学人文学院主编《方寸天地——东亚金石篆刻艺术国际学术会议论文集》。

10月，西泠印社举办战国秦汉封泥文字国际学术研讨会，上海多位作者参会，其中包括孙慰祖《官印封泥中所见秦郡与郡官体系》、张炜羽《从相家巷秦封泥看摹印篆的文字特征与演变过程》、施谢捷《谈〈秦封泥汇编〉〈秦封泥集〉中的藏所误标问题》等。

12月，中国艺术家出版社出版周建国、高申杰编选《福庵印缀》。

是年，西泠印社举办国际篆刻选拔赛暨第七届篆刻艺术评展，入选的上海篆刻家有秦程、唐和臻、章海荣、谭飚、郑小云、鲁峰、李子仲、大石子、孙佩荣、沈伟锦、伏道兴、王英鹏、张勤贤、唐吉慧、王道雄、李志坚等。

外文出版社出版孙慰祖著《中国印章——历史与艺术》中英文版。

2011 年

1月23日至1月28日，上海市书法家协会、上海市青年文学艺术联合会、上海图书公司和上海市青年书法家协会联合主办的迎世博·迎新春——上海青年书法篆刻展在福州路424号艺术书坊三楼的艺苑真赏社举办。包括上海市青年书法家协会主席团成员在内的徐庆华、王曦、田文惠、朱忠民、张卫东、张炜羽、邹洪宁、周斌、徐梅、虞伟、潘善助、金良良、胡西龙、殷世法、孙建军、唐吉慧等近百位中青年书法、篆刻家参展。

2月26日，上海市书协与上海市青年文联指导，上海市青年书协与艺苑真赏社主办的上海市优秀青年书法篆刻系列提名展一日之迹——唐存才、张炜羽、蔡毅强、夏宇、金良良五人篆刻展在上海艺苑真赏社开幕。

3月，高申杰撰《女性印家评传》发表于《中国书法》2011年第3期。

5月，上海人民美术出版社出版刘水著《篆刻鉴赏》。

7月16日至18日，上海书协篆刻专业委员会、朵云轩之友联谊会联合主办《传承百年，活力犹现——浙派印学源流及传承展》在朵云轩画廊举行，一并展出江成之师生三代的篆刻作品。

7月19日，上海市文联、上海市书法家协会主办的不朽的丰碑——庆祝中国共产党成立九十周年上海书法篆刻展在上海图书馆开幕。

7月，童衍方撰《钱胡印范——钱松、胡震的篆刻艺术》、顾琴撰《黄宾虹的玺印研究》发表于《中国书法》2011年第7期。

7月，西泠印社出版社出版韩天衡著《豆庐赏石·雅石汶洋及其他印石精品选》。

8月，上海书画出版社出版《李文骏印存》《韩天衡书法篆刻近作》，韩天衡、张炜羽著《中国篆刻流派创新史》。

9月，举办纪念中国书法家协会成立30周年中国书法家协会会员优秀作品展，上海篆刻家韩天衡、刘一闻、徐正濂、孙慰祖、徐庆华参展。

9月，东方出版中心出版高式熊、吴颐人、茅子良等刻印《纪念辛亥百年名家印存》。

9月，西泠印社出版社出版吴承斌刻印《昆明一担斋藏品——藏印庚寅集》、周建国刻印《昆明一担斋藏品——藏印庚寅集》、张炜羽刻印《昆明一担斋藏品——藏印庚寅集》、王军刻印《昆明一担斋藏品——藏印庚寅集》、沈鼎雍刻印《昆明一担斋藏品——藏印庚寅集》。

10月，西泠印社召开第三届"孤山证印"西泠印社国际印学峰会，上海多位作者参会，其中包括孙慰祖《域外出土两枚汉印的年代及其所涉历史地理问题》、张炜羽《徐三庚遗迹考寻二题》、王亮《王国维先生印事述略》、孔品屏《隋唐官印制作工艺初探——兼论工艺类型与艺术风格的相关性》、施谢捷《〈汉印文字征〉卷九校读记》、柳向春《上海博物馆所藏印谱提要四种》等。

10月，西泠印社出版社出版孙慰祖著《可斋问印·印语》。

11月3日，全国第十届书法篆刻作品展览（上海展区）开幕式于上海展览中心揭幕。展览历时10天，延续到11月12日。篆刻入选此次展览的上海篆刻家有朱银富、吴友琳、张炜羽、矫健、唐和臻、唐存才、朱纯洁七人。

11月25日至12月6日，金铁丹心——海上八家篆刻艺术展在上海市静安区图书馆举办。八位参展作者为孙佩荣、张铭、张炜羽、李益成、杨祖柏、陈建华、夏宇、黄连萍。并发行《海上八家篆刻作品展作品集》。

12月，张炜羽撰《汪大铁及其篆刻艺术考论》发表于吕金成主编《印学研究（2011）：民国印学研究专辑》，山东大学出版社。

12月，西泠印社出版社出版丁利年、丁青编，丁仁等刻印《鹤庐老人遗印》。

是年，孙慰祖撰《吴昌硕篆刻创作的代刀现象》发表于《上海文博》2011年第1期。

孙慰祖撰《从考古发现资料看石章时代的开启——兼论中国印章形态转变的历史契机》发表于

《徽州文博》2011年总第1期。

日本艺文书院出版孙慰祖篆刻钤印本《印中岁月·可斋忆事印记》二册。

2012年

2月，上海古籍出版社出版舒文扬著《医石斋书法篆刻文论》。

2月，孙慰祖《吴昌硕篆刻创作的代刀现象》，发表于《与古为徒——吴昌硕书画篆刻学术研讨会论文集》，澳门艺术博物馆刊行。

2月，韩天衡撰《我心目中的鸟虫篆》发表于《中国书画》2012年第2期。

3月23日上午，为期3天的包容·责任——2012上海青年书法篆刻展览在上海图书馆展览大厅开幕。展览由团市委和市文联指导，市书法家协会和市青年文联共同主办，市青年书法家协会、市青年文联书法专委会承办，上海增珉文化传播有限公司和上海图书馆展览部协办。

4月，上海人民出版社出版《吴颐人篆刻、印跋新作——吴颐人长跋闲章选》《吴颐人篆刻、印跋新作——两天晒网斋印跋书法选》。

5月21日，王琪森撰《海派书画大师吴昌硕定居上海考》发表于《文汇报》。

5月，周建国撰《江成之九十素描》发表于《书法》2012年第5期。

6月，上海书店出版社出版《唐一伟篆刻——般若波罗蜜多心经印稿》。

6月，上海书画出版社出版张炜羽撰文《篆刻考级：1—10级》。

7月2日，上海博物馆青铜研究部、上海书协篆刻专业委员会举办清邓石如、吴让之篆刻作品鉴赏与研讨会。

7月15日至30日，上海书画院主办的"叩刀问石"2012年上海篆刻邀请展在壹号美术馆举办。参加展览上海老中青篆刻家共59位，有顾振乐、高式熊、江成之、韩天衡、吴子建、徐云叔、陆康、陈茗屋、童衍方、刘一闻等。

8月，上海辞书出版社出版《向石啸傲——韩天衡篆刻新作选》。

8月，上海书画出版社出版《袖珍印馆·近现代名家篆刻系列》第一辑：唐存才选编《黄士陵印举》、张奕辰选编《赵叔孺印举》、袁慧敏选编《唐醉石印举》《王福庵印举》《陈巨来印举》。

9月20日至25日，金石同乐——川沙·东元全国篆刻名家作品邀请展、明清以来浦东地区金石篆刻展暨上海东元金石书画院第二届作品展在上海浦东图书馆举行，参展作品118件。

9月25日，喜迎十八大——上海市第七届书法篆刻大展在上海图书馆开幕。展览共收到来稿907件，其中篆刻印屏79件。担任评委的上海篆刻家有童衍方、刘一闻、徐正濂、孙慰祖、徐庆华等。入展作品经过严格、公正、科学、专业的打分，共评选出优秀作品20件（其中篆刻印屏3件），入展作品231件（其中篆刻印屏43件）。篆刻家马双喜、张遴骏、唐存才获优秀奖。

9月30日至10月3日，上海市文化艺术界联合会指导，上海市社会经济文化交流协会、西泠印社、上海市书法家协会联合主办的尚犀书刻——张用博从艺五十周年个人书法篆刻展在上海图书馆举行。此次共展出书法和篆刻作品一百二十余件。

10月，西泠印社与江苏省文联、苏州市文联共同主办吴门印风——明清篆刻史学术研讨会。上海多位作者参会，其中包括孔品屏《新见巴慰祖三套印解读》、张炜羽《胡唐〈木雁斋杂著〉和巴树穀的篆刻艺术》、柳向春《石韫玉与其〈古香林印稿〉》等。

10月，上海锦绣文章出版社出版张铭《三步斋印存》。

11月，施谢捷撰《新见战国私玺零释》发表于《中国书法》2012年第11期。

11月，张炜羽撰《中国历代印谱概述》发表于《印学研究》2012年第四辑。

11月，上海人民出版社出版丁建顺著《古典篆刻的人文意蕴》。

12月，荣宝斋出版社出版顾琴著《海派篆刻研究》。

是年，辑叶隐谷刻印成原钤本《遁斋印痕》三册，同年由北京华夏翰林出版社出版。

2013 年

1月25日，翰墨传薪——上海市机关书法家协会首届书法篆刻作品展在上海图书馆开幕。共展出获奖作品36件，入展作品151件。

4月11日，中国文联、中国书协主办，绍兴市人民政府、浙江省文联联合主办的第四届中国书法兰亭奖作品展在绍兴博物馆开幕，当日晚，兰亭奖颁奖典礼在绍兴大剧院举行。

4月，唐存才撰《〈古铜印存〉刍议》发表于《书法》2013年第4期。

5月，上海文化出版社出版《苏白朱迹》。

6月12日上午，上海市书协、刘海粟美术馆联合主办，上海市书协青少年书法委员会承办的2013年上海市青少年书法篆刻展览开幕仪式在刘海粟美术馆举行。共评出等级奖31名，优秀奖30名，入展作品158件。

8月，上海书画出版社出版《袖珍印馆·近现代名家篆刻系列》第二辑：张遴骏选编《吴朴堂印举》、袁慧敏选编《徐三庚印举》《童大年印举》、唐存才选编《来楚生印举》、舒文扬选编《邓散木印举》；出版顾振乐著《篆刻基础八讲》。

8月，学林出版社出版刘云鹤编著《现代篆刻家印蜕合集》。

10月，上海书画出版社出版韩天衡著《豆庐艺术文踪》。

10月24日，上海韩天衡美术馆在上海嘉定开馆，共收藏、展示韩天衡捐赠的历代书画、印章、文玩和个人书画印作品1136件。

10月27日下午，作为中国上海国际艺术节、2013（首届）上海书法艺术节重要展项之一的江映华章·长三角三省一市十印社篆刻精品联展暨上海宝山文化艺术促进中心成立仪式，在上海市宝山区杨行镇文化中心隆重举行。本次联展集中展示了来自江苏的南京印社、南通印社，浙江的昌硕印社、青桐印社、

石榴印社，安徽的江东印社、结庐印社，上海的浦东印社、宝灵印社、宝钢印社共一百余位篆刻家的精品力作。《江映华章·长三角三省一市十印社篆刻精品联展作品集》由上海书画出版社出版发行。

10月，西泠印社举行建社一百一十周年国际学术研讨会，上海多位作者参会，其中包括孔品屏《关于〈于阗王赐沙州节度使白玉一团札〉的印学考察》，周建国《出蓝之誉在精专——吴朴的生平及篆刻艺术刍议》，韩天衡《不可无一 不可有二》，孙慰祖《新出封泥所见王莽郡名考》，仲威《一片丹印传碧史》，丁利年、陈思远《尝生自然寄幽情》，张炜羽《早期社员哈少甫的翰墨之交与手迹拾零》等。

11月19日至24日，高歌行进——2013高行·东元上海中青年篆刻家作品邀请展暨上海东元金石书画院第三届金石书画展在浦东图书馆举行。

是年，西泠印社举办"百年西泠·金石华章"西泠印社大型国际篆刻选拔活动暨第八届篆刻艺术评展，上海篆刻家丁俊、伏道兴、李子仲、吴铁群、沈伟锦、徐永松、张震激、王英鹏、陈宝麟、谭飚、张仁彪、葛栋、张宇、罗刚、张忆鸣、姚杰、唐吉慧等入选。

全国第七届篆刻艺术展举办，上海篆刻家丁俊、矫健、金良良、沈伟锦、谭飚、唐存才、唐吉慧、温尔刚、吴承斌、杨祖柏、张铭、张炜羽、张忆鸣、张宇等入选。

西泠印社出版吴天祥篆刻《鲁迅足迹印谱》。

2014 年

4月，河北教育出版社出版《文化形成与形式探索——中国美术馆篆刻理论研讨会论文集》，其中收录的上海作者包括王琪森《论当代篆刻的中介抉择、审美觉悟与艺术底线》、舒文扬《论钱君匋篆刻》、童衍方《来楚生的篆刻艺术及给后人的启示》等。

5月11日，韩天衡出席宁波市篆刻艺术馆开馆仪式，并作《篆刻六忌》专题讲座。

5月，湖北美术出版社出版徐璞生刻印《琢斋印存》。

6月18日上午，墨韵瀛洲——上海书协中青年临摹与创作作品展览在崇明美术馆开幕。展览评选出优秀组织奖、优秀奖、优秀提名奖若干名。6月18日下午，参展作品讲评会在崇明图书馆报告厅举行，聂成文、刘文华、徐正濂分别对参展作者的书法和篆刻作品作了讲评。

6月，上海书店出版社出版《童辰翊印谱》。

7月18日上午，海上金石风——海上印社成立暨社会主义核心价值观篆刻创作公益活动启动仪式在上海报业大厦举行。海上印社社长陈佩秋，顾问高式熊、江成之，副社长韩天衡、吴子建、童衍方、刘一闻、徐云叔、陈茗屋、陆康出席。

8月，上海书画出版社出版《袖珍印馆·近现代名家篆刻系列》第三辑：张遴骏选编《韩登安印举》、唐存才选编《胡匊邻印举》、袁慧敏选编《徐新周印举》、李文骏选编《齐白石印举》、吴超选编《吴昌硕印举》。

8月，上海书画出版社出版《韩天衡豆庐印选》《韩天衡篆刻近作》。

8月，上海辞书出版社出版管继平著《梅花知己：民国文人印章》。

9月10日，上海市书法家协会、上海韩天衡美术馆主办，上海市书法家协会学术委员会、上海东元金石书画院承办的"海上印坛百年"系列活动在上海韩天衡美术馆开幕。系列活动包括近现代海上篆刻学术研讨会、近现代海上篆刻名家作品展以及近现代海上篆刻名家作品鉴赏会。并由上海书画出版社出版系列丛书《近现代

近现代海上篆刻学术研讨会

海上篆刻研究文集》《近现代海上篆刻学术研讨会论文集》《近现代海上篆刻名家印选》。海上篆刻学术研讨会召开时间为9月10日至13日，此次研讨会邀请海内外数十位学者就海上篆刻这一课题作交流报告，并吸引众多观众前来旁听。此次研讨会是海上篆刻领域的重要学术活动，具有深远意义。近现代海上篆刻名家作品展持续至10月9日，展出了数百件海上印人印作，吸引大批专家、篆刻爱好者和民众前来参观，取得了良好的社会影响。海上篆刻名家作品鉴赏会于9月13日在上海博物馆举行，数十位海上篆刻专家、学者参与了活动。

9月16日，上午由上海市文学艺术界联合会和上海市书法家协会主办的我的中国梦——上海市第八届书法篆刻大展开幕式在上海图书馆展厅隆重举行。本次展览共收到来稿作品802件，其中书法作品720件，篆刻作品82件。由上海篆刻家童衍方、刘一闻、徐正濂、孙慰祖等担任评委。评选出入展作品210件（其中篆刻印屏29件），其中优秀作品9件（其中篆刻印屏2件），提名作品7件（其中篆刻印屏2件）。篆刻家周建国、张铭获优秀奖，张炜羽、谭飚获提名奖。

10月，西泠印社召开第四届"孤山证印"西泠印社国际印学峰会，上海多位作者参会，其中包括孔品屏《身历三朝官南北　坛坫祭酒深印缘——冒鹤亭先生印事考》、张炜羽《丹徒赵曾望、赵宗抃、赵遘之一门三代的篆刻艺术》、仲威《一字千金的"日庚都萃车马"玺》、卢康华《文献·考据·思想——印学研究三题及其思考》、柳向春《〈熹平石经〉研究概述》、韩天衡《篆刻六忌》、孙慰祖《钤朱时代与官印改制》等。

10月，湖北美术出版社出版徐谷甫刻印《谷甫印选》。

11月15日，"川沙·东元"沪上篆刻名家作品邀请展暨上海东元金石书画院第四届金石书画展开幕式于上海浦东图书馆一楼展厅举行。

11月，刘一闻撰《〈养猪印谱〉记忆》发表于《书法》，2014年第11期。

12月，上海书画出版社出版孙慰祖、孔品屏合著《隋唐官印研究》，该书获第十八届华东地区古籍优

秀图书奖。

是年，孔品屏编金仁霖藏清代以来篆刻《云庵藏印》原钤本二册。

张炜羽撰《从近代合刻印谱看海上印人群体——以〈诵清芬室印谱〉〈节庵印泥印辑〉为例》发表于《中国美术研究》2014年第4期。

2015 年

1月16日至18日，上海市青年文学艺术联合会和上海市书法家协会联合主办的"陆羽会杯"上海市青年书法篆刻大展在上海图书馆举行。

1月，上海书店出版社出版《胡匊邻印存》。

1月，韩天衡撰《鸟虫篆印说》发表于《中华书画家》2015年第1辑。

1月，周建国撰《不薄今人爱古人——当今浙派第一高手江成之》发表于《西泠艺丛》2015年第1期。

2月，西泠印社出版社出版陈辉刻印《心经》。

2月，韩天衡撰《钱瘦铁的篆刻艺术》、舒文扬撰《傲骨嶙峋 橡笔写块垒——钱瘦铁艺术简论》发表于《西泠艺丛》2015年第2期。

3月，唐存才撰《金石传拓刍议》、童衍方撰《金石全行 博古传真》发表于《中国书法》2015年第3期。

4月21日，第五届中国书法兰亭奖颁奖典礼在绍兴兰亭书法博物馆举行。上海篆刻家韩天衡、刘一闻获兰亭奖艺术奖。篆刻家顾琴《海派篆刻研究》获理论奖三等奖。

4月，韩天衡、李志坚撰《20世纪上半叶印谱史回眸》、张学津撰《孤岛时期海上印坛活动状况初探》发表于《中华书画家》2015年第4辑。

5月，上海书画出版社出版《沈鼎雍敬造佛像印选》。

5月，张炜羽撰《〈天发神谶碑〉入印刍议》发表于《印学研究》第七辑（印外求印专辑）。

5月，徐庆华撰博士论文《上海书法篆刻六十五年（1949—2014）》。

5月，陈茗屋撰《关于〈来楚生印痕〉》发表于《新民周刊》2015年第16期。

7月10日，为纪念中国人民抗日战争暨世界反法西斯战争胜利70周年，上海市机关书法家协会、中共黄浦区委宣传部共同举办"铭记历史"书法篆刻作品展，上午在上海图书馆开幕。此次展览入展作品195件，其中一等奖5件、二等奖10件、三等奖20件。此外，评出入选作者107人。

7月27日，张炜羽在上海韩天衡美术馆作《中国篆刻艺术概述》讲座。

7月，王琪森撰《论海派篆刻的群体构成和风格取向》发表于《西泠艺丛》2015年第7期。

8月15日，上海浦东篆刻创作研究会召开成立大会暨第一次会员大会，选举产生了本会工作机构并举办了首届会员作品观摩展。研究会顾问为高式熊、江成之、张用博、吴颐人、章尚敏。名誉会长为韩天衡。会长为孙慰祖。执行会长为倪强。副会长为张遴骏、张炜羽、舒文扬、吴越。秘书长为张遴骏。副秘书长为高申杰、孔品屏、倪彩霞。首届会员53人。

8月19日，重庆出版社出版、周建国策划的印谱《退庵印寄》《二弩精舍印谱》在上海书展首发。

8月，中华书局出版徐无闻、徐立整理《方介堪自选印谱》。

8月，上海书画出版社出版《袖珍印馆·近现代名家篆刻系列》第四辑：张遴骏选编《钟以敬印举》、唐存才选编《易大庵印举》、李文骏选编《钱瘦铁印举》、冯磊选编《赵古泥印举》、袁慧敏选编《方介堪印举》。

8月，上海书画出版社出版朱德天、朱之震重辑《白丁印谱》和《茅子良篆刻》。

8月，江西美术出版社出版张遴骏编著《清代流派印赏析100例》。

9月17日，孙慰祖受邀在南京艺术学院作《玺印与中国古史研究》讲座，并于10月12日在湖南大学岳麓书院作讲座。

9月28日至10月11日，中国书法家协会、中共上海市委宣传部、上海市文学艺术界联合会主办，上海市书法家协会承办的海派书法进京展在北京中国人民革命军事博物馆举办。

9月，张遴骏撰《春酒杯浓琥珀薄》发表于《书法》2015年第9期。

10月15日至16日，不逾矩不——韩天衡学艺七十年书画印展暨学术研讨会在上海韩天衡美术馆举行。出版《韩天衡学艺七十年学术研讨会文丛——论说·韩天衡》。

10月17日，韩天衡撰《篆刻艺术的人文审美》发表于《美术报》。

10月至12月，上海市青年书法家协会、上海浦东篆刻创作研究会主办上海青年篆刻研习班，共招收学员36名。

11月25日至26日，为纪念中国农工民主党成立85周年，李昊在中国农工党"一干会议"会址举办李昊篆刻书法作品慈善展，展出李昊个人篆刻、书法、紫砂、青瓷等作品，共计91件。

11月，西泠印社召开当代篆刻学术研讨会，上海多位作者参会，其中包括孔品屏《试论边款创作的当代特质》、张炜羽《从文史馆的创建看海上印人的生活与艺术》、张学津《"文革"结束初期海上印坛复苏状况刍议（1977–1983）》、张伟然《从黄永年先生的篆刻看当代学人印》等。

12月12日，上海浦东篆刻创作研究会主办的印面桃花——历代咏桃词篆刻展开幕。同日举办社会公益大讲坛，由孙慰祖作《中国印章的文化视野》讲座，舒文扬作《海上篆刻大家系列——钱瘦铁》讲座。

12月27日，陈建华、孙佩荣、黄连萍、张铭、杨祖柏、张炜羽、夏宇、李滔同游豫园，效前人结社之雅，创"海上小刀会"。每人作"海上小刀会"篆刻作品一枚，以资纪念。

12月28日，澳门举办吴赵风流——吴让之、赵之谦书画印学术探讨会，韩天衡作《记吴让之暮年的十二方（二十面）遗印》报告，孙慰祖作《吴让之自存印稿及其篆刻品评观》报告。

12月30日，海上印社、新民晚报社、朵云轩（集团）主办，朵云轩艺术中心协办的积墨耕石——社会主义核心价值观篆刻书法创作暨海上印社作品年展在朵云轩美术馆举行。

12月，上海人民出版社出版丁建顺著《百年篆刻名家研究——以西泠印社为例》。

12月，张遴骏撰《重树振兴浙派印学的旗帜——追忆著名篆刻家江成之先生》、唐存才撰《战国陶文艺术综述》发表于《书法》2015年第12期。

是年，全国第十一届书法篆刻展览举办，上海篆刻家孙慰祖受邀参展，篆刻入选的上海篆刻家有李昊、吴铁群二人。

辑徐璞生刻印成钤印本《徐璞生篆刻》一册。

2016年

1月，上海人民出版社出版《扣好人生第一粒扣子——社会主义核心价值观篆刻读本》。

2月2日，韩天衡撰《刻印"深浅"说》发表于《文汇报》。

2月，张遴骏撰《人寿何如石寿永——钟以敬生卒之谜》发表于《书法》2016年第2期。

2月，张炜羽撰《〈天发神谶碑〉对晚清以来印人创作的影响》发表于《西泠艺丛》2016年第2期。

2月，唐存才撰《黄士陵生平及艺术史料研究四则》发表于《中国书法》2016年第2期。

2月，上海文化出版社出版陆康《年年吉祥——陆康肖形印、春联》。

3月12日，纪念汪统先生诞辰100周年汪氏藏印展《嶧城汪氏春晖堂藏印选》出版发布会在衡山宾馆举行。

3月26日至4月8日，春申墨客——吴颐人的艺术世界展览在闵行区群众艺术馆举行，展出吴颐人的篆刻、书法、绘画、绘瓷、刻陶等近五十件作品及三十种个人著作。展览于10月22日，移至闵行区七宝艺术馆再次举办。

3月，上海书画出版社出版王义骅编《王福庵麋研斋印存》。

3月，西泠印社出版社出版金良良刻印《守庐印存》。

3月，香港中国篆刻出版社出版《印坛点将·吴颐人》。

4月17日至22日，由海上印社、《新民晚报》社主办，艺苑真赏社协办的福履成之薪传浙宗——《江成之印汇》首发暨浙派篆刻传承展在上海艺苑真赏社开幕，展出王福庵、江成之及其三代弟子四十余人的书法篆刻作品二百余件。上午10时，福履成之薪传浙宗——浙派篆刻艺术传承研讨会开始，沪上书法篆刻名家、媒体记者、门生故旧等五十余人缅怀了江成之的艺术成就和对培养上海篆刻创作队伍，特别是传承海上浙派篆刻所作的贡献。下午2时，周建国、江琨编辑，重庆出版社出版的《江成之印汇》签名首发，是迄今收录江成之篆刻作品最全的印谱，该书收录有江成之篆刻一千四百九十余方。

4月20日至5月4日，孙慰祖撰《学人会馆日志》分三期在《东方早报》连载。

4月，天衡艺校首届高级研究生进修班开班，由韩天衡授课。

4月，韩天衡撰《学习篆刻的十二则心得》发表于《中国书法》2016年第4期。

5月1日，韩天衡在上海韩天衡美术馆举办"九百年印谱史漫说"讲座。

5月，上海浦东篆刻创作研究会会刊《印苑》创刊。

5月，张炜羽《赵叔孺海上旧庐》发表于《西泠艺丛》2016年第5期。

5月，周建国撰《使用即创造——学习浙派、使用浙派》、张遴骏撰《大师作品上的"纽扣"》发表于《书法》杂志2016年第5期。

6月1日，上海市文联、上海市文广局主办，上海市书法家协会、刘海粟美术馆承办，上海书协青少年书法委员会协办的2016上海市青少年书法艺术奖颁奖仪式暨2016年上海市青少年书法篆刻展开幕式在上海文联展厅举行。展览共评出一等奖5名，二等奖10名，三等奖19名，入展作品101件，入选作品188件。

6月9日上午，上海市书法家协会主办的纪念中国共产党建党九十五周年——上海市中国书法家协会会员书法篆刻作品展在上海图书馆开幕。

6月11日，上海浦东篆刻创作研究会举行春季雅集，吴颐人作"篆刻学习的方法和道路"讲座。第二期上海青年篆刻研习班开班。研习班持续至8月13日，共招收30位学员。

6月18日，孙慰祖应邀至广州美术学院作"三十年来玺印研究之新认识"讲座。

6月18日至28日，2016"崇德向善 书姿多娇"上海市妇女书法篆刻大展在浦东图书馆展出。展览共评出入展作品121件，其中获奖作品19件。

6月，管继平撰《敛手甘从壁中观——浅谈白蕉的篆刻》发表于《书法》2016年第6期。

7月，上海书画出版社出版吴大澂、吴湖帆旧藏《十六金符斋藏汉印遗珍》。

7月，中国出版集团东方出版中心出版孙慰祖著《中国玺印篆刻通史》。

7月，上海科学技术文献出版社出版吴颐人、苏文编著《古今篆刻家八十人画传》。

7月，日本艺文书院出版《吴子建刻壮暮堂用印全编》。

7月，管继平撰《丰子恺：缘缘堂的朱红印记》发表于《书法》2015年第7期。

8月18日至21日，徐正濂印友会和上海九州书院主办的直入创作——徐正濂篆刻班在上海九州书院举办。

8月26日，周建国撰《沪谚熟语能入印》发表于《新民晚报》。

8月，上海书店出版社出版《汤兆基印存》。

8月，吉林美术出版社出版孙慰祖著《可斋论印四集》。

8月，韩天衡撰《九百年印谱史漫说》发表于《中国书法》2016年第8期。

9月8日，《海上篆刻家代表系列作品集》项目启动仪式暨主编、副主编颁证仪式在上海文联举办。总主编：韩天衡、迟志刚。各卷主编、副主编分别是：《赵之谦》主编孙慰祖，副主编孔品屏；《吴昌硕》主编邹涛；《赵叔孺》主编徐云叔，副主编蔡毅；《王福庵》主编张遴骏，副主编高申杰；《马公愚》主编张索，副主编陈胜武；《钱瘦铁》主编吴颐人，副主编董少校；《邓散木》主编毛节民；《方介堪》

主编张炜羽，副主编张学津；《朱复戡》主编唐存才，副主编施之昊；《来楚生》主编童衍方，副主编唐才存；《陈巨来》主编廉亮，副主编诸文进；《钱君匋》主编陈茗屋，副主编裘国强；《叶潞渊》主编叶肇春，副主编陈波；《单晓天》主编乐震文，副主编单逸如；《方去疾》主编刘一闻，副主编董勇；《吴朴堂》主编吴子建。

9月12日至13日，《上海千年书法图史》编纂会议在松江举办。中共上海市松江区委书记程向民，上海市文联党组副书记迟志刚，上海市书协主席周志高，松江区委常委、副区长龙婉丽，上海书协孙慰祖、宣家鑫，有关专家单国霖、王琪森等领导和专家参加了会议。与会者还有来自上海各区、安徽、江苏、浙江等地的编纂人员近五十人。

9月20日，上海浦东篆刻创作研究会、东元金石书画院和黄炎培故居纪念馆（内史第）联合主办的"印面桃花——历代咏桃词篆刻展"在黄炎培故居纪念馆举行。

10月22日，上海浦东篆刻创作研究会举办"公益大讲堂"，吴越作"晚年吴昌硕"讲座，张遴骏作"从印铸局到四明村——王福庵的晚年艺术生活"讲座。同时成立上海浦东篆刻创作研究会印友会。

10月23日，湖海之约——2016浦东篆刻会·东吴印社主题篆刻交流展在浦东上海吴昌硕纪念馆举行。

10月，上海书店出版社出版《彭大磬刻印艺术系列》。

10月，朵云轩艺术进修学校开设篆刻高级研修班，由刘一闻授课。

11月10日至13日，上海市书法家协会、上海市青年文学艺术联合会、上海市普陀区文化局主办，上海市青年书法家协会、上海市普陀区美术馆承办的我们正青春——"砥砺前行"2016上海市青年书法篆刻大展在上海普陀区美术馆举行。沈飚、李大旺获篆刻优秀奖，季溢、张东福、周功林获篆刻提名奖。

11月18日，上海图书馆、中州古籍出版社、扬州古籍现状文化有限公司合作出版的《中国图书馆藏珍稀印谱丛刊·上海图书馆卷》新书发布座谈会在上海图书馆召开。

11月19日，孙慰祖应东京国立博物馆邀请作"小林斗盦的篆刻世界——古典理想与当代意义"专题演讲。

11月21日，韩天衡受中华文化交流协会之邀，在澳门艺术博物馆演讲厅举办"我的鉴赏收藏观"讲座。

11月25日，上海东元金石书画院成立五周年书画篆刻作品展在上海图书馆举行。

11月，孙慰祖撰《跋越南发现的"黄神使者章"封泥（外一篇）》发表于《西泠艺丛》2016年第11期。

11月，西泠印社举办篆物铭形——图形印与非汉字系统印章国际学术研讨会，上海多位作者参会，其中包括韩回之《印章的起源流传和中国古玺》、王晓光《论图形玺起源及在殷、周初的发展——从新出土殷墟铜玺、陶垫（拍）等说起》、张学津《中国佛造像印的发轫与演变》、张炜羽《论丁衍庸肖形印中的原始意味》、胡嘉麟《从安诺石印看东亚印系的边界》等。

11月，西泠艺社出版社出版孙慰祖、陈才编著《汪关篆刻集存》。

11月，上海书画出版社出版《云心石面——上海博物馆无锡博物院明清文人篆刻展》。

11月，上海文化出版社出版清赵穆（字仲穆）刻印，朱孔阳原辑，朱德天、朱之震编《赵仲穆印谱》。

12月7日，上海市文学艺术界联合会和上海市书法家协会主办的海上墨韵——上海市第九届书法篆刻大展在上海市文联展厅举行。展览共收到来稿二千二百余件，投稿数量为历年最多。上海篆刻家刘一闻、徐正濂、孙慰祖、徐庆华担任评委。共评选出入展作品323件，包括获奖作品11件，提名作品11件。篆刻家张遴骏、吴铁群获优秀奖，金良良、许耕硕、张铭获提名奖。

12月12日至13日，上海书协主办的2016上海书学讨论会在陆俨少艺术院举行。会上发表的篆刻论文有张学津《从松江冯承辉印风、交游试论开埠前海上印坛活动状况》，丁惠增《皖派印人潘学固先生考略》，董少校《"师徒授受"的当代图景——上海篆

2016上海书学讨论会

刻界同门现象略论》，辜为民《得风作笑——由同文印窥探吴让之的篆刻思想》，杨勇、阮李妍《新时期上海篆刻述评》，孔品屏《上海出土印迹考述二则》，李默《方去疾年表初编》。

12月21日至28日，上海市妇女联合会指导、上海市书法家协会主办，上海市女书法家联谊会承办的书香传家——上海市第三届妇女书法篆刻展在上海文艺会堂展厅举行。

12月23日，一片冰心——高式熊书法篆刻艺术展在长宁区图书馆举行。

12月，孙慰祖《上海出土元明印章的印学思考》，发表于上海博物馆编、上海古籍出版社出版《"城市与文明"学术研讨会论文集》。

是年，上海书画出版社出版孙君辉主编钤印本《安持精舍印存》一册。

2017年

1月1日至2月12日，上海市文史研究馆与上海笔墨博物馆联合举办的纪念任书博百年诞辰——松竹草堂书画篆刻展在上海笔墨博物馆举办。

1月6日，上海市青年书法家协会篆刻研究会成立大会在徐家汇社区文化活动中心举行。篆刻研究会主任为金良良。副主任、秘书长为潘峰。副主任为冯磊、叶如兰、李滔、李子仲、唐吉慧、谭飏。副秘书长为丁俊、叶鑫、许耕硕、金恺承、杨泽峰、唐国栋。

1月9日，印中乾坤——首届海上小刀会篆刻展在上海交通大学开明画院举办，展至15日。同时出版《印中乾坤——首届海上小刀会篆刻展作品集》。于3月25日移至复旦大学博物馆举办。

1月15日，钱瘦铁、钱明直作品展在松江程十发艺术馆开幕。

1月，上海书店出版社出版《蛙噪集——李昊篆刻选》。

1月，唐存才撰《战国陶文及其艺术内涵管窥》发表于《中国书法》2017年第1期。

2月11日至14日，由海上印社、新民晚报社主办的清风徐来——徐云叔书画篆刻展在朵云轩举行。展出徐云叔诸多书法、篆刻、绘画作品。

2月15日至3月5日，为纪念海派书法篆刻先贤徐三庚诞辰190周年，由上海市书法家协会、海上印社、上海豫园管理处联合举办的金罍野逸——徐三庚书法篆刻展在上海豫园听涛阁举办，开幕当日同时举办徐三庚书法篆刻研讨会。童衍方、陈茗屋、孙慰祖、刘一闻、宣家鑫、徐正濂、唐存才、张遴骏、周建国、吴瓯、张索、冯磊、陈鹏举、周志高、潘善助、陈睿韬、曹可凡等出席了研讨会，进行交流。此次展览由西泠印社副社长、上海市书法家协会副主席童衍方策划，共展出徐三庚书法20套，篆刻45方，印谱3套，砚台1方，书玉成壶1把。同名图书《金罍野逸——徐三庚书法篆刻集》由上海书画出版社出版。

2月，韩天衡撰《记吴让之暮年的十二方（二十面）遗印——兼论运刀之"深入"与"轻行浅刻"之别》、孙慰祖撰《明清文人篆刻的兴起与流派繁衍》发表于《中国书法》2017年第2期。

2月，上海书店出版社出版陈茗屋著《苦茗闲话》。

3月10日至4月6日，陆康印象——陆康书法篆刻展在上海大学上海美术学院举办。共展出书法作品61幅，篆刻作品50方，文房雅玩与创意衍生品三十余件，著作55部。

3月11日起，《新民晚报》连载陈茗屋文章，收录《只把春来报》《徐三庚的"滋畬"》《安持读书之记》《张纪恩》《人生只合住湖州》《画奴》《黄牧甫篆刻作品：苏若瑚印、器父》《"曹汝霖印"和

"济甫"》《二十八将军印斋和十六金符斋》《砚山丙辰后作》《一生负气陈师曾》等。

3月，张遴骏撰《瑰丽多姿，气象万千——汉印艺术管窥》发表于《书法》2017年第3期。

3月，上海书画出版社出版《21世纪中国当代观念极限艺术家丛书——里应外合（篆刻卷）》。

4月11日至24日，由上海东方书画院、东方印社主办的吉金乐石——东方印社成立20周年篆刻展在东方艺苑举行。参与创作展出的篆刻家有吴申耀、范振中、李文骏、周建国、张勤贤、黄建军、王强、徐亚平、沈建国、戴一峰、张遴骏、周殿鹏、杨永久、顾红生、鲁峰、江德兴、郑小云、谢远明、陆惠忠、矫健、沈伟锦、张炜羽、王英鹏、王道雄。

4月25日，由上海东方书画院、上海东方印社主办的深谷幽兰——周建国（東谷）书法篆刻小品展在东方艺苑开幕，展出周建国书法篆刻作品28件。

4月，天衡艺校第二届高级研究生进修班开班，由韩天衡授课。

4月，张遴骏撰《从印铸局到四明邨——王福庵的篆刻艺术生活》发表于台湾《大观》2017年第4期。

5月24日至6月14日，孙慰祖撰《汪关事略考》分三期连载于《书法报》。

5月，张遴骏撰《从教印苑播先声——唐醉石篆刻艺术》发表于《书法》2017年第5期。

5月，王琪森撰《书画金石有真意——论当代语境下的吴昌硕研究意义》发表于《中国书法》第5期。

6月12日至22日，孙慰祖访问日本明治大学，举办印学讲座、走访博物馆，鉴定讲解日本藏中国古玺印。

6月16日，由上海市书法家协会主办的上海市首届篆刻艺术展在上海文艺会堂开幕。此次展览，共收到来稿作品214件。作品经过公正、严格、科学和专业的评审，评出优秀奖作者10名、提名奖作者10名、入展作者66名。获得优秀奖的作者包括孙佩荣、张遴骏、李默、李新建、张炜羽、周建国、舒文扬、李剑锋、金良良、单逸如。获得提名奖的作者包括程建强、张青、李滔、施元亮、孙玉春、陈建华、黄志峰、张铭、盛兰军、田驰远。

上海市首届篆刻艺术展论坛

此次展览还展出了16位上海当代已故篆刻名家的印章原石，以及"开天辟地——中华创世神话故事主题组印"印章原石。此外，本次篆刻艺术展特别设置了"上海当代篆刻源流年表"板块，以及现代海派篆刻名家学术著作、印谱板块等。

同日下午，上海市首届篆刻艺术展论坛在上海文联第二会议室召开，由童衍方主持。来自上海市内外的四十余位篆刻界人士出席了活动。论坛围绕上海的篆刻人才现状、上海篆刻的审美风格取向、上海篆刻的实力以及在全国的地位、上海篆刻的未来发展路径四方面开展讨论。

6月18日至7月18日，海纳百川国际书法篆刻大赛获奖作品展在上海韩天衡美术馆举行。

6月30日至8月13日，由上海市文史研究馆指导，上海笔墨博物馆主办，黄浦区书法家协会、邓散木艺术研究社、复旦大学华商研究中心《海派文化报》协办的纪念叶隐谷诞辰105周年——叶隐谷金石书画艺术展在上海笔墨博物馆举办。

7月8日至8月7日，由上海市文联、普陀区人民政府、《新民晚报》为支持单位，普陀区文化局和海上印社联合主办的海上风华——方去疾与韩天衡、陈茗屋、吴子建、刘一闻师生艺术展在海上印社艺术中心举办。

7月15日，韩天衡、张炜羽合撰"印坛点将录"系列在《新民晚报》连载完毕。自2013年4月开始，至此，历时四年零三个月，共得141篇，介绍印坛人物

161位，近代印人传1981——2001年（140文）是在报刊上连载内容跨度最长的篆刻类文稿。

7月22日，孙慰祖受邀至青海美术馆作《篆刻的审美体验与创作实践》讲座。

7月25日至29日，2017直入创作——徐正濂篆刻班在浦东牡丹园举办。

7月28日，"瀚鸿杯·法言墨语"首届上海律师书画篆刻展在白玉兰剧场举办。

7月，孙慰祖撰《小林斗盦的古典理想及其当代意义》发表于《西泠艺丛》2017年第7期。

8月11日，上海市机关书法家协会、中共虹口区委宣传部共同主办的人民军队——上海市机关书法家协会第六届书法篆刻作品展在上海图书馆开幕。

江流有声——江浙沪著名篆刻家作品邀请展（上海站）开幕

8月12日，由上海韩天衡美术馆、江苏省篆刻研究会、西泠印社美术馆联合举办的江流有声——江浙沪著名篆刻家作品邀请展（上海站）在韩天衡美术馆开幕，下午杜志强作题为"灯灯相照——漫话江浙沪篆刻的古今交际"的专题讲座。

8月，中国文化艺术出版社出版上海浦东篆刻创作研究会集体创作的《印面桃花——历代咏桃文篆刻集》。

8月，上海人民美术出版社出版吕颂宪、李文骏合著《都市记忆——上海老城厢路地名掌故》。

8月，唐存才撰《来楚生肖形印风管窥》、童衍方撰《雄强豪迈开生面——来楚生书法篆刻刍议》发表于《中国书法》2017年第8期。

9月2日至3日，香港印谱收藏家林章松在上海博物馆举办印谱专题讲座《关于印谱版匡之赏析》《关于印谱的稿本及描摹本》。

9月15日，由浦东新区文化艺术指导中心、浦东新区书法家协会、浦东新区南码头路街道共同主办的喜迎十九大·翰墨颂华夏——南风杯浦东新区书法篆刻大展在浦东南码头文化活动中心开幕。

9月，韩天衡撰《〈黄秋庵印谱〉的特殊意义》发表于《中华书画家》2017年第9期。

10月13日，由海派艺术馆、黄浦区书法家协会主办的文心铁笔，厚积薄发——李文骏书法篆刻展在朵云轩艺术馆开幕。展出李文骏二十多件书法作品，四百余件篆刻作品。

10月14日至11月12日，由海上印社、上海书画善会主办的"道入翰墨　一怀风雅"——陈身道书画篆刻展在海上印社艺术中心举行，展出陈身道书画篆刻艺术作品百余件。

10月19日，黄浦区书协举行会员书法篆刻展暨理事会换届大会。

10月，西泠印社举办第五届"孤山证印"西泠印社国际印学峰会，上海多位作者参会，其中包括周建国《善假于贤谋出蓝　作茧自缚为破飞——论篆刻艺术的摹古与出新》、张炜羽《湮没无闻的缶庐高徒吴松樑》、张学津《交融与共存——1860年前后浙江士绅人潮背景下的海上印坛》、田振宇《欧阳询〈化度寺碑〉传世版本新论及敦煌本、王偁本同石考》、黄燕婷《从篆刻技法的角度论文人篆刻对书法创作的影响——以王福庵为例》。

10月，张遴骏撰《八家之后继起者——钟以敬其人其印》、周建国撰《鉴藏印巨擘王福庵》发表于《西泠艺丛》2017年第10期。

10月，张炜羽撰《文房中的印章与印谱》发表于《书画艺术》2017年第5期。

11月5日，上海浦东篆刻创作研究会举办"公益大讲堂"，陈茗屋作"从前辈使用的字典谈起"讲座，茅子良作"温故知新——怀念恩师方去疾先生"讲座。

11月21日，盛唐诗韵——西泠印社社员作品展在日本东京都港区举办，邀请韩天衡作"关于吴昌硕先

生艺术的几点析疑"讲座。

11月25日，上海浦东篆刻创作研究会、岳麓印社、海上印社主办的上海·湖南篆刻家作品联展（上海展）在海上印社艺术中心开幕。展出上海、湖南两地72名篆刻家和中青年印人创作的书法篆刻作品144件。

12月4日至8日，2017上海市书法家协会中青年书法篆刻高级研修班在上海青浦博凯农庄举办。李刚田、刘洪彪、陈海良、孙慰祖、徐正濂、徐庆华担任班主讲导师，四十余位学员参加培训。

12月21日，上海市妇女联合会指导、上海市书法家协会主办、上海市女书法家联谊会承办的书香传家——上海市第三届妇女书法篆刻作品展在上海文艺会堂举办。共评选出10件获奖作品，106件入展作品。

12月30日，石之瑰宝——寿山石文化交流会暨海上小刀会篆刻展在云洲古玩城8楼会展中心开幕。并于2018年1月6日举办艺术交流活动，张炜羽作《篆刻艺术漫谈》讲座。

2018年

1月20日下午2点，海上印社六人艺术展（第一回）在海上印社艺术中心开幕，共展出海上印社社员吴友琳、周建国、裘国强、唐存才、张炜羽、李昊六人的艺术作品，展览至3月3日。

1月，上海书画出版社出版《且饮墨沈一升——吴昌硕的篆刻与当代印人的创作》。

1月起，张遴骏撰《〈稽庵古印选〉赏析》在《书法》杂志连载一年十二期。

2月1日，青浦区文学艺术界联合会、上海得涧书画研究会主办，青浦区书法家协会承办的上海之源——名家篆刻作品青浦邀请展暨2017青浦区书法作品大展在青浦区博物馆举行。

3月17日，韩天衡撰《印风·画格·石鼓文——吴昌硕艺术的几点析疑》发表于《文汇报》。

4月21日，上海浦东篆刻创作研究会公益篆刻研修班开班，共招收学员34人。

4月，上海书画出版社出版《慈光艺境——海上小刀会始终心要篆刻作品集》。

5月30日，上海市机关书协第七届书法篆刻作品展在上海图书馆举办。共评出一等奖5件，二等奖10件，三等奖15件，入展作品168件。

5月，舒文扬撰《钱君匋书斋生活散记》、徐正濂撰《钱君匋的艺术世界》发表于《中国书法》2018年第5期。

7月11日，教育部艺术教育委员会为指导单位，中国书法家协会教育委员会、上海市书法家协会、华东师范大学、《书法》杂志社主办，华东师范大学美术学院、上海市中国书法研究中心承办的全国大学生篆刻大展新闻发布会暨捐资仪式在华东师范大学举行。

7月14日至8月19日，海上印社、上海书画善会主办的光前裕后——江成之篆刻艺术暨藏品展在海上印社艺术中心举办。展出百余件江成之篆刻作品原石，以及五十余藏印。

7月25日，上海市文学艺术界联合会、上海市书法家协会、文汇报社主办，上海书协青少年书法委员会协办的2018年上海市青少年书法篆刻展开幕式暨2018上海青少年书法艺术奖颁奖仪式在上海文艺会堂文艺大厅举行。

上海市第十届书法篆刻大展开幕式

8月16日，上海市文学艺术界联合会、上海市书法家协会、中华艺术宫共同主办的上海市第十届书法篆刻大展在中华艺术宫开幕。共评选出优秀奖作品10件、提名奖作品9件、入展作品211件。其中获得篆刻优秀奖的为李滔、曹兵，获得篆刻提名奖的为邓少剑、季溢、陈才。

《海派代表篆刻家系列作品集》首发仪式

8月18日，上海书展举办《海派代表篆刻家系列作品集》首发仪式。总主编韩天衡、迟志刚，上海书画出版社社长王立翔，以及各卷主编、副主编出席了首发仪式。

8月，上海书店出版社出版《李唯印稿》。

8月，上海书画出版社出版《安持精舍原石百品》《鄮城汪氏春晖堂藏印百品》，韩天衡著《天衡五艺》。

9月11日，上海市书法家协会指导，奉贤区广播影视文化管理局、上海市青年书法家协会主办，奉贤区书法家协会、上海奉浦文化创意产业有限公司承办的梦想与奋斗2018上海中青年书法篆刻作品展在奉贤图书馆开幕。

9月21日，黄浦区、闵行区书法篆刻小品邀请展在黄浦区青少年艺术活动中心开幕，展出书法篆刻小品八十多幅。

9月28日，上海笔墨博物馆举办的张用博——书画篆刻文献展开幕，展览延续至10月28日。

10月7日，春华秋实——浦东篆刻会印友会暨首届篆刻研修班篆刻展在海上印社艺术中心开幕，展出浦东篆刻会印友会、篆刻班教学团队及学员作品。

10月8日，教育部艺术教育委员会为指导单位，中国书法家协会教育委员会、上海市书法家协会、华东师范大学、《书法》杂志社联合主办，华东师范大学美术学院和上海市中国书法研究中心承办的全国大学生篆刻大展评审工作会议在华东师范大学举行。韩天衡任评委会主任，翟万益、童衍方、刘一闻、徐正濂、孙慰祖、徐庆华、徐海、任沈浩、李彤、张索任

评委。评委们对564件投稿作品进行实名投票，最终选取入展作品224件，确定20件作品为荣誉提名作品。获得荣誉提名的作者有王陆军、高帅、秦鹏、董晓坤、王光辉、周逸阳、金恩楠、任策、杨子腾、魏野、陈艺丹、朱垞、胡俊峰、李正奇、孙熠琮、高榕、童君、董汉泽、周红权、商国一。

10月9日，上海市书法家协会指导，上海市青年书法家协会与上海市崇明区文广影视局主办，上海崇明区书法家协会与上海市青年书法家协会篆刻研究会联合承办的上海青年篆刻展评审工作在徐家汇社区文化活动中心完成。邀请篆刻家徐正濂、孙慰祖、许雄志、刘一闻、徐庆华、张索、张炜羽、张铭、高申杰、李昊、王客、金良良担任评委。评委们从180件投稿作品中评选出获奖作品11件，获奖提名作品12件，入展作品46件。获奖作者为王兆刚、许耕硕、劳舒婷、张东福、张宇、季溢、赵其令、赵像震、矫思健、葛栋、董汉泽。

11月11日，上海市书法家协会第七次会员代表大会在上海文艺会堂举行。选举产生了上海市书法家协会新一届理事会理事95名，其中常务理事29名。丁申阳当选为上海市书法家协会第七届主席，潘善助当选驻会副主席兼秘书长，田文惠、李静、张索、张卫东、张伟生、宣家鑫、晁玉奎、徐庆华当选为副主席（以姓氏笔画为序）。聘请周慧珺、周志高为名誉主席，韩天衡为首席顾问，张森、王伟平、张晓明、钱茂生、刘小晴、童衍方、张淳、刘一闻、戴小京、徐正濂、孙慰祖、王国贤为顾问。

上海市书法家协会第七次会员代表大会

11月13日，西泠印社召开第十四届社员大会，选举产生第十届理事会，并召开第十届理事会第一次会议，选举产生第十届社领导班子及秘书长名单。上海篆刻家韩天衡、童衍方任副社长，孙慰祖为副秘书长，刘一闻、张索、张炜羽、陈佩秋、林公武、唐存才、高式熊为理事，丁利年、丁羲元、王军、王晓光、王琪森、王德之、古浩兴、卢康华、冯磊、仲威、吕少华、庄新兴、汤兆基、吴瓯、吴超、吴越、吴天祥、吴承斌、吴颐人、张伟然、张遴骏、李昊、李文骏、杨永久、杨祖柏、沈鼎雍、陈波、陈辉、陈身道、周建国、周慧珺、茅子良、赵彦良、金良良、施谢捷、费名瑶、徐镕、徐之麾、徐正濂、徐庆华、徐谷甫、涂建共、袁慧敏、诸毓、顾振乐、高申杰、矫健、黄连萍、舒文扬、董宏之、韩回之、蔡国声、蔡毅强为社员。

11月14日至15日，西泠印社举办世界图纹与印记国际学术研讨会，上海多位作者参会，包括韩天衡《印谱九百年说》、吴佳玮《试解读新疆出土两件对鸟铜印的纹饰风格》、张学津《论中国西北地区早期木印、佛像印模及其与雕版印刷之关联》、张炜羽《〈天发神谶碑〉对近现代印人创作影响略论》、王晓光《从新出土东牌楼简牍看汉末今草》、田振宇《黄易与七姬全厝志的石墨因缘》。

11月21日，上海市书法家协会指导，徐汇区文化局主办，徐汇区书法家协会承办的盛世翰墨情——庆祝改革开放40周年徐汇区书法篆刻展在上海图书馆开幕。共展出书法篆刻作品一百二十余件，篆刻作品获奖的有高翔宇（二等奖）、张东福（三等奖）。

八　附录

器用

瞿子冶铭刻印规

瞿子冶铭刻象牙印规，宝璧斋收藏。高6.0厘米，宽3.5厘米，厚1.1厘米。曲尺式样，润泽细腻，构思巧妙。刻有"勤庄""学谆""廿四番风生手腕之间""能开顷刻花"印文。铭文二则，其一曰："宜北宋、宜南田、宜千年。孟鸿铭，静波为勤庄刻。"其二曰："虚以受，合则盈，留君名。勤庄属，子冶铭。"

瞿子冶铭刻印规

赵之谦铭刻印规

赵之谦铭刻红木印规，韩天衡美术馆收藏。一侧镌刻铭文曰："视其所以，规良无比。孔子云，可以为师矣。遂生畏友属，冷君铭。"

赵之谦铭刻印规

乐善堂炼金印泥

乐善堂炼金印泥，日本人岸田吟香（1833—1905）在沪行销之印泥。1878年开始在上海英租界河南路开设乐善堂药铺分店，兼营书籍文具。由"上上朱砂、金叶炼成"。

乐善堂炼金印泥广告

京都同德堂珊瑚印泥

京都同德堂珊瑚印泥，药商孙镜湖研制。1902年前后《申报》刊登"本堂不惜工本拣选上等珊瑚，真赤金箔、珍珠朱砂、石钟乳等品制炼"珊瑚印泥广告。

京都同德堂珊瑚印泥广告

潜泉秘制印泥

潜泉秘制印泥，吴隐研制的较早产品。1917年12

月，吴隐在上海西泠印社《西泠印社金石印谱法帖藏书》上，首次刊登"潜泉秘制印泥"的宣传广告。翌年2月，《申报》所刊广告中也开始列入"潜泉秘制印泥"内容。至此，吴隐所制印泥由书坊自用、印友馈赠正式走向市场。

潜泉秘制印泥广告

《十六金符斋印存》书箧

《十六金符斋印存》书箧，上海西泠印社定制。上海西泠印社《十六金符斋印存》之出版发行见于《中外日报》《申报》等广告，刊发时段为光绪三十二年（1906）3月至1918年8月。该谱为三十册本，吴隐所编与前吴大澂所编同名，而非同部印谱。

《十六金符斋印存》书箧

吴昌硕刻刀

吴昌硕篆刻曾用刻刀，日本怀玉印室收藏。钢质、宽刃，与当时印人习用刻刀略有不同。日本印人河井荃庐访沪求师于吴昌硕，获赠此刻刀作纪念。后人按此式样制作的刻刀，遂名为"吴昌硕式刻刀"。

吴昌硕刻刀

西泠印社印泥

西泠印社印泥，吴隐研制。1921年12月，上海西泠印社首次为所制印泥在《申报》作印泥广告。"潜泉研究印学三十余年，仿古秘制各色八宝印泥。细润鲜明，经久不变，冬不凝冻，夏不透油，极合书画家、收藏家之用。计分五种价目列下：特种八宝炼金，精选真美丽红印泥，每两十六元；甲种八宝真美丽红印泥，每两十元……"

潜泉印泥

潜泉印泥，吴隐研制。1923年3月，上海西泠印社首次在《申报》上使用"潜泉印泥"。1924年1月后"西泠印社印泥"之称谓，在民国时期上海西泠印社再未用予广告推广，而"潜泉印泥"的称谓在1924年开始确立。1923年7月上海西泠印社也从上海老闸桥北首东归仁里五弄，迁移至宁波路浙江路转角渭水坊256号内。

西泠印社适用印色广告

西泠印社适用印色

西泠印社适用印色。1923年9月，为面对大众市场，上海西泠印社在吴熊（幼潜）主持下，开始推广新增制"适用印色"，《申报》广告曰："敝社发行的各种印泥，向蒙海内各界所赞许，不过因为原料很贵重，人工又极精细，售价不得不稍贵，敝社因欲普及各界起见，特增制适用印色一种，售价非常低廉，而且色泽鲜明，经久不变，冬不凝冻，夏不透油，远非一般市货可比……价目：每大盒售洋二元，自备印盒，每两洋七角。"

文达书社印泥

文达书社印泥。《申报》1925年12月载《近日之印泥》文："文达书社。为易大庵居士所创办。居士研究金石书画有年，对于印泥之制法能俱特长，制售印泥多种出售，有种名首选金紫八宝印泥者，腴丽明艳，每两价达十二元。"地址在上海望平街三马路口。

自怡印泥盒

自怡印泥盒，夏宜滋定制。盒高11.8厘米，宽10.0厘米，厚9.2厘米。夏宜滋于己巳（1929年）撰《自怡印泥叙言》："余幼嗜金石，搜求碑帖甚夥，尤加意于印泥。遍访诸家制品无一可人意者，乃自致力于此垂二十年，始获成效……为订其值例如左：神品，八宝藕丝炼金美丽劈砂自怡印泥，每两大洋五十元；

妙品，八宝野绒炼金美丽劈砂自怡印泥，每两大洋三十二元……发行所：上海北泥城桥东首北京路瑞康里849号，惜阴书斋。"

自怡印泥

自怡印泥，夏宜滋研制。1931年5月9日《上海画报》刊"自怡印泥"云："望眼欲穿之自怡印泥，近始大批制成。"同时刊发：疑始《述自怡印泥》。在此前后一年间，《申报》有贺天健《识自怡印泥之名贵》、今觉《说印泥》、希哲《记自怡印泥》、孙筹成《品茗赏泥记》四篇文字予以推介。1934年4月版《朱其石印存》封三浮贴有"自怡藕丝印泥"广告文字。

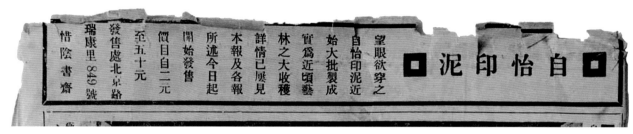

自怡印泥广告

金字印泥

金字印泥，金城工艺社产品。1919年，时任上海美术专科学校校长张聿光联合商务印书馆职员洪季棠及友徐宝琛，创立中国第一家专门研制生产西洋画颜料和工具材料的工厂"马利工艺厂"，注册"马头牌"。1926年，上海青浦人黄菊生，在老西门方斜路东安里创办第二家研制生产西洋画颜料和工具材料的"金城工艺社"，注册"老鹰牌"。除了生产西洋画颜料等系列工具材料，有"金"字牌美术印泥生产供应市场。《白社画册第一集》广告谓"八宝印泥，每两壹元二角"。

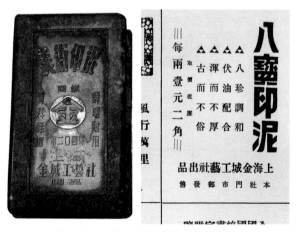

金字印泥盒（左）与八宝印泥广告（右）

注册"潜泉印泥"

注册"潜泉印泥"，吴振平、丁卓英夫妇研发。《申报》1934年6月2日刊载"上海西泠印社吴幼潜、吴振平启事"，云原上海西泠印社析产为西泠印社书店由吴幼潜负责经营，西泠印社潜泉印泥发行所由吴振平负责经营。同年10月，《上海西泠印社潜泉印泥发行所出品目录》刊登：发售印泥所用瓦当形"西泠印社吴"硬印商标及"潜泉印泥"名称呈请实业部商标注册。西泠印社潜泉印泥发行所由上海宁波路浙江路口渭水坊2号迁移至上海广东路棋盘街东首239号经营。连续推出"超种八宝炼金芝红印泥""宝蓝印泥""真正旧藏箭簇朱砂印泥"等最高等级品种。

注册"潜泉印泥"

纯华印泥

纯华印泥，吴幼潜研发印泥。吴氏兄弟析产经营后，吴幼潜另辟蹊径创立"纯华印泥"，并在1935年4月刊发启事，推出"超字十珍炼金芝英""纯字十珍炼金和兰红""华字十珍和兰红""印字镜面朱砂""泥字朱砂朱磦合制"五种印泥。1936年推出"超种八宝炼金芝英""特种八宝炼金美丽红""甲种八宝美丽红""乙种镜面朱砂""丙种朱砂""丁种朱磦"六种印泥。1937年推出"八宝炼金猩红""八宝美丽红""美丽红""镜面朱砂""朱砂""朱磦""宝蓝"七种印泥。

纯华印泥

节庵印泥

节庵印泥，方节庵宣和印社产品。1935年4月16
日，方约成立宣和印社于上海三马路（今汉口路广西路
西首）701号，旋即研制印泥开发。1936年元旦以"节
庵印泥"为名邀请褚礼堂、于右任、王一亭、赵叔孺、
王福庵、黄宾虹、张大千、马公愚联合订例，推广营
销："方君节庵为余友介堪之弟，研究斯道，颇具苦
心，调剂之法，深得古人之秘，近制尤为精纯，而无嫉
红黝紫之弊，诚上品也。"印泥分级定价为：神品每两
二十四元、珍品每两十六元、特品每两十元、超品每两
六元、佳品每两四元、上品每两二元。

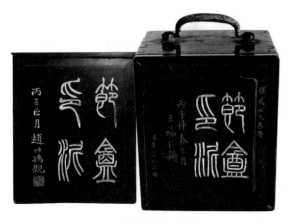

节庵印泥

漪园印泥

漪园印泥，为漳州"八宝印泥"丽华斋原制泥工曾
竹卿所制。因制泥工艺及秘方供职于上海西泠印社，后
为宣和印社的创办贡献良多。"漪园印泥"即为宣和印
社前期所推广的重要产品之一。

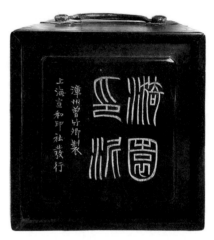

漪园印泥

十珍印泥

十珍印泥，徐寒光研制。豫园书画善会主持
人之一、璧寿轩主徐寒光，擅金石书画，同时精于
制泥术。制印泥有"藕丝脱缸""藕丝提净""璧
字""寿字""十字""珍字""双寿""石青""松
烟"九个品种。邓散木介绍其"研此有年，独探奥
秘，手制十珍印泥有以艾者，有以藕丝者，皆能润
而不滞，泽而不浮，祈寒不凝，伏暑不沈沈，神乎

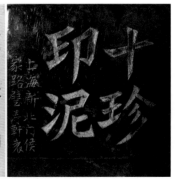

十珍印泥

制已。"其他如沈卫、马公愚、朱其石、黄葆戊等也先后为之延誉，时在1937年至1942年期间。徐氏璧寿轩初设于上海新北门侯家路，后迁广东路324号。

鲁庵印泥

鲁庵印泥，张鲁庵研制。鲁庵张咀英集辑印谱的历史，可以追溯到1921年开始的《钟矞申印存》。其后近四十年中集辑成印谱约十五部，其中明确记载使用自制"鲁庵印泥"的有《金罍印撷》《退庵印寄》《鲁庵仿完白山人印谱》增摹本。对印泥制作工艺的研究、使用，贯穿了整个篆刻艺术生涯。经数百次试验，定型了朱砂印泥、朱磦印泥二大类工艺。张大千、丰子恺、王福庵、陈巨来等艺林同道均以得其手制"鲁庵印泥"以充文房为幸。"上海鲁庵印泥制作技艺"2008年被国务院列入国家级非物质文化遗产保护名录项目。

鲁庵印泥

合营"潜泉印泥"

1956年公私合营后的潜泉印泥，继续由丁卓英作为私方代理人主持印泥生产。在沿袭原注册"潜泉印泥"已有的"箭镞""镜面""美丽""天字""地字""钤记""元字""宝蓝"八个品种的基础上，根据当时的材料供应和市场需求，调整研制出"特珍品朱砂""精上品朱磦""箭镞朱

砂""美丽朱砂""镜面朱砂""光明朱砂""宝蓝""纯黑""朱红""古色"十个品种，继续运用"潜泉印泥"的商标品牌。并培养出汪定怡、李耘萍等技术骨干，传承吴氏印泥制作工艺。

公私合营"潜泉印泥"广告

钱瘦铁印床

钱瘦铁所用印床。钱晟收藏。长9.2厘米，宽5.5厘米，高4.7厘米，由整块象牙原料加工制作而成。印床盖面为袖珍油画钱瘦铁肖像。印侧为白蕉所撰铭文："铁笔象床，刻划万方，于汉有光。复翁为铁老制铭，时庚子（1960年）夏日。"

钱瘦铁印床

上海西泠印社印泥

上海西泠印社印泥，上海西泠印社产品。国营上海印泥厂由公私合营上海西泠印社改制而来，1979

年，上海印泥厂恢复原名"上海西泠印社"。名下继承"吴氏潜泉印泥"品牌，拥有"特制珍品朱砂印泥"箭镞朱砂印泥""镜面朱砂印泥""西泠红朱砂印泥""特制上品朱磦印泥""朝晖精制朱砂印泥""美丽朱砂印泥""光明朱砂印泥""式熊上品朱砂印泥""式熊精品朱砂印泥"等产品，所产"潜泉印泥"产品占全国印泥出口量的大部分，是上海口岸的传统名牌出口产品之一。

1980年代曾以"和合印泥"之名的九个品种，应邀批量研制出口日本、韩国。2008年"上海鲁庵印泥制作技艺"申报国家级非物质文化遗产项目成功，2009年符骥良被授予"国家级非物质文化遗产（上海鲁庵印泥）的代表性传承人"称号。

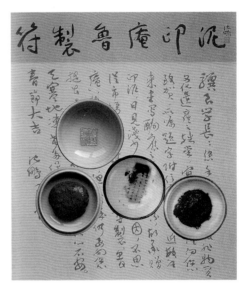

符制鲁庵印泥

上海西泠印社印泥

符制鲁庵印泥

符制鲁庵印泥，符骥良继承研创。符骥良因爱好书画篆刻，结识了张鲁庵、唐云、钱瘦铁等书画、篆刻家，并拜田叔达为师。因与张鲁庵投缘，获印泥配方、技法全部传授，并掌杵代制，以应友好之需。在掌握消化"鲁庵印泥"经验基础上，于研朱、取油的工序取得突破，使"鲁庵印泥"的名声进一步提升。

耘萍石泉印泥

耘萍石泉印泥，李耘萍继承研创。1993年上海市工艺美术有限公司成立，原上海西泠印社李耘萍调职创立"石泉印泥"。2001年又注册成立"上海耘萍工艺品有限公司"，推出"耘萍石泉印泥"系列，在确保中国传统印泥原品质的同时，还增添了"柔软细腻有加，沉着鲜明有增，钤出印文清晰有神"的特点，并研制了诸多特种印泥以满足市场需求。

润例

奚梧栽　绿天仙馆减润助赈

奚梧栽铁笔：竹木印每字银一钱半。牙角印每字银一钱。石印每字银五分。自八月初五日起两月为止，十日取件，润到笔随。交件处寄沪城南市竹行弄谈瑞丰布行无误。（《申报》1879年9月21日）

张菊庄、袁杏生　松江扬仁书画社加件润格

张菊庄篆刻：石章每字四十，牙、竹、黄杨倍。袁杏生篆刻：石章每字六十，牙、竹、黄杨倍。……以上诸先生与社助赈，自七月二十五日起，至八月二十九日止，祈乐善君子慨然赐访，以赈灾黎，幸甚感甚。（《申报》1880年9月3日）

黄瘦竹、徐吉人　南邑新场镇同仁社续启

黄瘦竹：石章每字八分，牙章倍。徐吉人：石章每字四分。此社于九月二十日起，十月二十日止，仍由南汇盛郑、仁大两处代收，其一切章程悉照前例。光绪元年九月新场同善堂谨启。（《申报》1880年10月31日）

黄瘦竹　助赈类志

黄瘦竹铁笔减价助赈，八月二十日起，九月二十日止，由上海南市竹行码头里竹行弄黄笠渔医寓经收。润资先惠，约日无误，来去信力，委镌者自给，收有成数，即交局汇解。晶、玉、磁章每字一洋。金、银章每字四角。牙章每字一角。竹、木章每字洋八分。石章每字洋五分。……其余未载仍照旧例。（《申报》1881年10月10日）

间邱子林　润资助赈

浦左间邱子林兹闻皖赈孔殷，愿书钟鼎篆汉隶纨折扇减取一角，笔刻图篆倍之，铁笔石章每字三分。……（《申报》1882年9月13日）

左：奚梧栽润例　中：张菊庄、袁杏生润例

右：黄瘦竹润例

衡棲隐者　减润助赈

衡棲隐者行书铁笔助赈：……铁笔：晶章每字一元。玉章每字七角，磁章同。铜章每字五角。牙章每字一角。石章每字五分。笔资先惠，约十日取件不误。南市交花衣街祥泰纸号代收，七月初三日起，以两月为限。（《申报》1883年8月5日）

徐子馨　减润助赈

会稽徐子馨，袖海之族弟，篆刻书画，寓三马路口米家船书画室内，照仿八折收润，助赈两月。……篆刻石章每字银三角。牙章每字银一元。（《申报》1883年8月16日）

夏悦周　充义社词章书画铁笔减润助赈

华亭夏悦周：石章每字一钱。牙、角二钱，铜银倍之。经收处：北市英界戏鸿堂笺扇店内，南市董家

左：阎邱子林润例　中：衡棲隐者润例
右：徐子馨润例

夏悦周润例

渡教堂西街祥慎砖瓦行。十日取件，润资先惠。远方来件，局例自给。本月望日起，限两个月止。（《申报》1883年8月23日）

高达、李奇　同仁社书画助赈润格

篆刻：高达、李奇，石章每字角半，极大小角倍之。余均不应。……上海文仁社公启。（《申报》1886年3月25日）

钱琭　铁笔助赈

吴兴钱琭初从余肆学数年，迩日笔法遒劲，每为当道所称评。兹粤东水患，颇为恻悯，爰减润助赈以拯黎庶。石章每字洋一角。七日取件，余另议。其润交垃圾码头博经里钱公馆可也，收到润资即行登报，以昭谌实。上虞徐三庚袖海甫志。（《申报》1885年7月26日）

王研香先生铁笔润格

篆刻有徽浙两派，王君既善浙又善徽，更深得邓石如先生之神髓。每字石章二角，牙章倍之，晶、玉十倍。赐教者交四马路文海堂可也。金石苑主人定。（《申报》1885年8月16日）

肖乔甫　润资助赈

舜水梦所小主肖乔甫，愿刊石章二百件助赈，每字取洋三分，牙章加倍。金、玉、铜、竹另议。劣石不刻，七日取件。北由乾记弄蒋同春、兴仁里王豫昌、法界泰和里仁昌代收。……集款成数，即当汇交

赈局。（《申报》1887年7月25日）

赵养愚　书画助赈

赵君养愚为上虞徐袖海先生之高弟，素工篆隶，兼擅铁笔。……近见各处告灾之书叠至，筹赈之力将穷，爰拟藉翰墨之因缘，拯黔黎之饥溺，所得润资以一半充赈，计铁篆每字二角。……来件交四马路玉声堂，七日取件。（《申报》1887年8月4日）

朱志复　润资助赈

朱君遂生素精篆法，金石刻画皆能为之，求得者咸击节叹赏不置，其苍古超妙，固无待赘陈也。现悯山左灾况未淡，愿篆刻石章三月，润资减收，每字取洋一角，统交敝所助赈。由敝所掣取收条为凭，十日取件。远处寄来，信资自给。三马路陈与昌协赈公所启。（《申报》1887年9月22日）

傅缦漱　书画篆刻助赈

傅君缦漱素擅诗词，尤精书画，识者皆仰之，隐居渔潭，自号天涯逋客。海上画中诸名家咸劝取润，代为定格。傅君现立愿移润，按号助赈，照原格减半，□日取件，自备清单捐册，捐到各发收条，并按号汇寄筹赈四局，两无弊端，并昭征信。如愿助赈者……石章每字一角，过大过小加倍。（《申报》1888年8月14日）

云湘主人　萍社书画铁笔助赈

我辈客游沪地，藉笔墨为糊口之方，寒士生涯，

阮囊羞涩，每阅贵报所登募赈启引，言词迫切，令人心为伤之，然力与心违，徒呼负负。同人中愿以书画铁笔助赈三月，所得润资概行助赈，明知杯水车薪，于事无补，亦惟聊尽寒士之心力，方家谅不见讥也。所拟润格列左。……云湘主人铁笔：石章每字一角。牙章每字二角。铜章每字三角。……来件统交上海宝善街中市荣锦里大宝栈内，吴景峰先生代收。润资先惠，七日取件，信力自给。（《申报》1888 年 10 月 15 日）

卫铸生迁寓

移在大马路德仁里一弄。刻石印每字三角五。牙印五角。铜印一元。玉印一元。晶、翠三元。外埠寄来信力自给。（《申报》1889 年 7 月 1 日）

圆山大迁　铁笔润格

日本圆山大迁先生，夙耽染翰，书画俱佳，而于篆刻一门尤为精绝。其镌晶玉，如画泥沙，使三桥、雪渔复生，当亦望而却步。近慕中华之胜，航海来游，旧雨相逢，清欢何极。暇为厘定润格，以佽游资。古人云：金石刻画臣能为，如先生者可以当之无愧矣。他日者刊中兴之颂，勒纪功之碑，巨制皇皇，日星同炳，其以此格为乘韦之先可乎？石章每字二角。竹、木、象牙加半。水晶每字阳文一元二角，阴文八角，玉加倍。如刻至十字以上，酌议折扣，大印、碑版另议。现寓上海河南路

朱志复润例　　傅缦漱润例

圆山大迁润例

老巡捕房对门乐善堂药房。辛卯首夏，王紫诠、陈喆甫、黄梦畹同订。（《申报》1891 年 7 月 11 日）

圆山大迁　铁笔并画润

日本圆山大迁先生，石章每字二角，竹、木、牙章加半。水晶阳文一元二角、阴文八角，玉加倍。寓棋盘街北平和里。王紫诠、陈喆甫、黄梦畹同订。（《申报》1892 年 5 月 9 日）

方镐　敦让生润格

仪征方君仰之精铁笔，工篆隶，风雅士也，所至之处，无不名噪一时。现来申住宝善街老椿记。润格每字石章三角。牙章四角。铜章五角。晶、玉章一元五角。朱文加倍。……来求者请交宝善街大吉庐，城内城隍庙临川阁两笺扇店，迳交寓处亦可。润资先惠，定日取件。钱昕伯、何桂笙、席子眉、田嵩岳、方鲐伯同启。（《申报》1892 年 7 月 11 日）

紫石山房篆书铁笔减润助赈

楹联五十副，七言四角，八言五角。纨折扇一百件，每件三角。琴联五十联，每副三角。石章每字一角，三百字为率。余件不赈。七日取件，远处信力自给。托二马路中小停云馆碑帖店代收。书带草庐小主谨白。（《申报》1892 年 10 月 1 日）

吴渔川润格

吴渔川先生书画铁笔润格：……铁笔：石章每字半元，牙章加倍。五金、晶、玉不刻。如有求书画等

件者，或送后马路泰记弄吴宅，或送垃圾桥北黄宅均可。介绥黄晋荃代拟。（《申报》1895 年 2 月 20 日）

方镐润例　　　紫石山房润例

陈良士金石琴学

石章每字一角。牙二角。……点刻工细及晶、玉、铜章、铭器等议。寓后马路景行里绸业公所候教，由戏鸿堂代交亦可。（《申报》1895 年 4 月 20 日）

两个糊涂人书画琴章润格

石章每字二角。牙四角。竹根六（角）。水晶八（角）。玉一元。琴学、杂著、寿屏面议。润先惠，弗爽约。现寓上海三马路望平街松云楼上。（《申报》1895年7月7日）

圆山大迁　日本圆山大迁先生书画铁笔润御赐赏牌

日本圆山大迁先生书画铁笔润例：刻石、牙章每字洋三角。刻晶阴文每字一元、阳文一元半，玉印加倍。俞曲园订。寓西棋盘街第五十号。四马路吉羊楼扇店代启。（《申报》1896年10月19日）

于啸仙精刻牙扇

于啸仙维扬人，年未三十，精篆刻，于圆润中见苍老，是得力于秦汉，而恪守斯冰范围者。……年来橐笔游申江，踵门求刻者，目不暇给。晶章每字三元。玉章每字二元。铜章每字六角。石章每字四元。极大极小者倍之。润资先惠，概不白劳。江都于啸仙订。寓宝善街荣锦里同兴栈，托四马路游戏报馆代收刻件。（《游戏报》1899年4月5日）

李叔同　后起之秀

李漱筒当湖名士也，年十三辄以书法篆刻名于乡。书则四体兼擅，篆法完白，隶法见山，行法苏黄，楷法隋魏，篆刻则独宗浙派。成童游燕，鸿印留题，人争宝贵。今岁年才弱冠，来游沪渎，诗酒余暇，雅欲与当代诸公广结翰墨因缘，缀润如下：……篆刻石章每字二角半。件交便览报馆、游戏报馆、九华堂、锦

云堂代收。（《同文消闲报》1899年9月25日）

李叔同润例

金嗣云　虎林金嗣云篆刻

石章每字三角。牙章每字五角。银章每字一元。晶、玉章每字两元。碑志、砚铭、竹具另议。三日取件，润资先惠。件交四马路大新街口书画公会报馆，或交四马路中市古香阁书庄均可。三凤后人代订。（《同文消闲报》1900年8月24日）

梅深处士刻

本馆代收，随给收条。每字石章一角，牙倍。竹

根八角，□□冻均一元，玉倍。晶三元。车渠、琥珀四元。玛瑙五元，翡翠倍。约礼拜取。礼拜六四点，在易安北首广发源布号，上梅花深处奏刀，诸公可去一观刀法。（《游戏报》1900 年 10 月 17 日）

河井仙郎　日本河井先生刻印润例

日本西京河井仙郎先生，精仓史之学，金石刻画直摩秦汉人壁垒。今将登苏台、泛泉唐，爰以刻印之赀，暂充舟车之费，并与中邦人士广结墨缘，为订润例，录之左方：石印每字银五角。象牙、竹、木、犀角每字银一元二角。晶、玉、铜每字银二元五角。润资先惠。收件交四马路吉羊笺扇店及新马路农会报馆代收。上虞罗振玉、钱塘汪康年订。（《中外日报》1900 年 11 月 17 日）

富春山民书画金石

石章每字二角。牙章每字四角。余件另议。件交抛球场戏鸿堂、一言堂，四马路大吉楼春江花月报馆。五日取件，约日不误。（《春江花月报》1901 年 10 月 30 日）

沈筱庄铁笔润格

石章每字三角。牙章每字五角。金、铜章每字一元。玉章每字二元。极大极小加倍。抛球场一言堂、九华堂，二马路朵云轩，四马路大吉楼，以上笺扇铺均可代取。（《春江花月报》1901 年 10 月 30 日）

金嗣云铁笔例

吾友金嗣云先生，篆刻名家也，其刀法之精、章法之妙，迫天以过，缘代拟润如左：石章每字三角。

余详仿单，润资先惠。件交四马路同文沪报馆收。（《中外日报》1901 年 11 月 21 日）

滨村藏六　日本滨村藏六先生金石结缘

顷来中土，探访名胜，暂寓沪渎。拟雕刻百印，以留鸿爪。先生所携陶瓷、铜、银、水晶、竹、石印材，皆系东瀛之制。陶限七字，瓷、铜限四字，银、晶限二字，竹、石限六字，于百方圆满之日，每印附赠《印谱》一部。征资三元，先付一元，余俟《印谱》完成之日取足。以西历三月念日为期，托者请莅棋盘街乐善堂药房。同人公启。（约 1902 年原件）

滨村藏六　日本藏六居士铁笔润例

石印每字五角。金、玉印每字五元。玛瑙、宝石每字两元。银、铜、瓷印每字一元。水晶、珊瑚每字一元五角。象牙、乾漆、竹、木等八角。自制陶印每字七角。壬寅夏日，小书画舫主人。（1902 年 6 月原件）

补特伽罗室书画铁笔润例

石章每字三角。牙章每字洋五角。朱文石章每字四角，朱文牙章每字六角。铜章一元。晶、玉二元。章过小不刻。来件交四马路玉声堂、清河里奇闲总会、宝善街锦云堂、抛球场九华堂代收。或径交荣锦里天宝栈寓处亦可。先润后墨。（《游戏报》1902 年 6 月 6 日）

藕香馆主人铁笔润例

藕香馆主人素精篆刻，其刀法之妙、章法之精，

直接古人真传，润例如左：石章每字五角。牙章每字一元。铜章每字二元。晶、玉章每字四元。……余件面议，润资先惠，约期取件，外埠信资自理。件交望平街《中外日报》馆代收。泉唐秋声馆主人代定。（《时报》1904 年 6 月 18 日）

俞瘦石　山阴俞瘦石琴学书画金石篆刻

现寓天津路长鑫里间壁源享永纸店，篆刻：石章每字半元，晶、玉倍，竹、木倍。瓷、铜二元。润资先惠，订期取件。丁未暮春，少怀戴鸿慈重订。（《笑林报》1907 年 5 月 29 日）

蔡守　成城子画花卉鬻例

篆刻：石印每字洋三角。润笔先惠，旬日为期。风雨楼主人代订。件交上海四马路惠福里《国粹学报》馆。（《国粹学报》1909 年第 59 期）

黄宾虹　滨虹草堂画山水鬻例

篆刻：石印每字洋三角。己酉六月邓实代订。润笔先惠。件交上海四马路《国粹学报》馆。（《国粹学报》1909 年第 59 期）

陈半丁　半丁画润

半丁老弟性嗜古，能刻画……庚戌长夏吴俊卿。刻印：每字壹两，砚铭另议。（1910 年 6 月原件）

于啸仙铁笔捐助红十字会

于君啸仙工铁笔，善书画，著名海内，中外人奉为至宝，往往于一方寸内能镌字数千，识者誉为中国数千年未有之美术。兹避难来沪目击战状，悯同胞受惨之酷。特发宏愿，终日在事务所收件，所得笔资悉数充捐公开。石章每字五角。牙章每字一元。方寸外、二分内加倍。牙章（按方寸内字数计算）刻五百字十元。刻一千字三十元，刻二千字七十元，刻三千字一百二十元。收件处：三马路《新闻报》馆楼上红十字会代收刻件，抛球场九华堂笺扇庄。先惠一星期取件。红十字会部长沈敦和、议长苏玛利同启。（《申报》1911 年 12 月 24 日）

赵叔孺　叔孺印例

石章朱白文每字一元，牙章加倍。劣石及不如例者不应，极大极小倍之。先润后刻，约期不误。乙卯岁十月九日重定于春申。（缀钤"庚申年（1920）起

赵叔孺润例

润资加倍"戳记。1915 年 10 月 9 日原件）

吴隐　潜泉润格

　　潜泉道人精于金石之学，而刻印尤工，秦汉而外能得三代古玺遗意，求者日甚，为定润目如左：石章每字一羊。牙章每字两羊。金、玉、瓷、铜每字肆羊。碑文墓志另议。乙卯涂月，安吉吴昌硕定。（1916 年 1 月原件）

吴隐润例

汤临泽山水篆刻例

　　篆刻石章每字二角。牙章每字三角。碑版墓志另议。润资先惠，约期不误。收件处：上海西门内蓬莱路爱群女校及四马路望平街有正书局。潘兰史、黄滨虹、狄楚青同启。（《时报》1917 年 11 月 8 日）

钱瘦铁刻例

　　金匮钱君瘦铁，持方寸铁，力追两汉墓印之神，

游刃有余，骎骎不懈而及于古，他日当与苦铁、冰铁并传，鼎峙而三，亦江皋艺林一嘉话也。强梧大荒落之岁寒尽大鹤山人记。石章每字乙金，牙、竹、木同例。铜章二金，晶、玉倍润，朱文加半。碑铭、文玩诸器别议。（约 1918 年原件）

钱瘦铁润例

吴昌硕　缶庐润格

　　衰翁今年七十七，潦草涂鸦惭不律。倚醉狂索买醉钱，酒滴珍珠论价值。……刻印每字四两。……庚申元旦，老缶自订于癖斯堂。（1920 年原件）

吴昌硕润例

金铁芝　铁芝山馆润例

铁芝金君精鉴别，嗜篆刻，一本古法，由秦汉入手，而旁及浙皖两派，奏刀恚然，气味深厚。朋从争乞，狃于情不能固却，为订润例于左：石章每字半羊。牙章每字乙羊，金、玉、瓷、铜每字视牙章加倍，朱文再加半。碑版、文具诸件另议。润资先惠，约日取件。辛酉四月维夏，吴昌硕书于缶庐。（缀钤"字大逾五分、小一分及金石书画收藏印、铁线文，皖派正楷、六朝隶书等均须倍润。""甲子年（1924）起照例加半"戳记。1921 年 4 月原件）

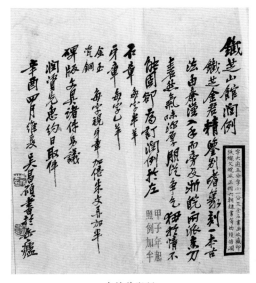

金铁芝润例

易大庵润例

大庵居士易季复，吾广雅旧同学，金石专家，锲而不舍，吾见能为古玺逼真先秦者，独大庵一人而已。既疲于篆刻，宜有以答其劳，为定刻例如下：石章每字一金，来文边款每字一角。牙、竹章每字二金。晶、玉、金、银、铜、角章每字四金。字过大过小照定例加倍。其余撰刻另议，随封加一，约日取回。辛酉罗瘿公代订。（1921 年 8 月原件）

朱尊一　壮悔室润例

朱尊一先生精篆隶，篆书用笔在完白、濠叟之间，隶亦山人之流亚。尤工刻石，奏刀雍容，气息入古，为定润例如下：……铁笔：石章每字五角，朱白文同，极大极小加倍，劣石不刻，俗字不刻。牙章每字一元。先惠润笔，约日取件。件交牯岭路一百零一号安吴朱寓，及笺扇庄。岁在壬戌正月初吉，朱锟、胡韫玉同拟。（1925 年俭德储蓄月刊）

董梦一润例

董在原字梦一，素嗜金石文字，刀法挺秀，学力精深，今来海上，求者日多，爰定润格于左：石章每字五角。牙章每字一元。金章四元。晶、玉六元。圆形腰圆加半，极大极小倍之。余件另议。（《神州吉光集》第 1 期 1922 年）

顾九烟润例

铁笔：石章每字半元。龙白山人代定。（《神州吉光集》1922 年）

徐泽三润例

泽三徐君，祁山世胄，天资学力，兼异时流，书画得性情之雅，金石抱秦汉之风，求者踵接，为定润格如左：……刻印每字一元。吴昌硕代定。（《神州吉光集》1922 年）

朱积诚　朱绩辰润例

奉贤朱绩辰，一字絜闇，别署听竹居，逊庸先生第三子也。……篆刻之工，尤其余事。爰为代定润格，以便世之求君书者。……刻印每字五角，过大过小倍之。壬戌秋日吴昌硕、曾农髯同定。（《神州吉光集》1922 年）

朱丙一书画刻例

刻例：石章每字半元。金、银、牙、玉一概不应，过小不刻，字逾半寸者加倍，逾一寸者再倍。碑铭另议。收件处：《大世界报》社贝勒路廿十七号、各笺扇庄。（1923 年 4 月原件）

朱丙一书画润格

刻例：金章一元。银章一元。牙章六角。石章三角。过小字不刻，字逾半寸者加倍、逾一寸者再倍。碑铭等件另议。收件处：《大世界报》社、法界贝勒路二十七号、英界三马路文焕图书印刷所、各大笺扇庄。（《大世界报》1923 年 11 月 3 日）

朱其石篆刻润例

蕴气所钟于山，则成佳石，钟于人，则为名士。其石宅相系朱君丙一之仲子、大可之仲弟……今年已弱冠矣，出十年来所治藏印存示予，予以就正安吉吴老缶，老缶曰：刀法朴茂，酷嗜老夫，中年手刻，盍闻于世乎？癸亥寒食，舟游南湖，遇其石于湖滨，爰为代订润例如左。天台山农。石章每字半羊，牙同例。晶、玉章每字二羊。铜章每字一羊。金、银章每字四羊。碑铭等件另议，朱文加倍。先润后刻，七日取件。收件处：上海各大笺扇庄，又贝勒路廿十七号。（1923

年 4 月原件）

寿玺　铸梦庐金石文字

篆刻例：石章每字一金。边款十字一金、密行倍值。劣石不刻，金合时币，先润后作。癸亥四月，寿玺印匄重订。甲子年始照润加半。（《鼎脔》1923 年 5 月）

楼邨　楼辛壶润例

楼邨原名卓立，字肖嵩，号辛壶，浙江缙云人。善画山水，云雾开阖，靡不骀荡心目间，雄秀古逸，气象独出。书学颜柳，篆刻直追籀史，非深于秦汉根源者，未可与之同日语也。今游沪上，同人恳为公诸同好，以杜泛求者，兹为订例如下。墨费概加一成。篆刻：石章每字一元，牙章倍之。字过大小另议。壬戌夏吴昌硕、沈寐叟、王一亭、吴待秋同订。（《神州吉光集》1923 年 6 月）

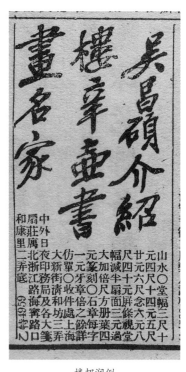

楼邨润例

楼邨　吴昌硕介绍楼辛壶书画名家

篆刻：石章每字一元，牙章倍之。余详仿单。收件处：上海大新街清和坊三弄中外日夜印务局及各大笺扇庄。寓北浙江路海宁路口和康里二弄底。（《申报》1923年6月11日）

邓春澍润例

邓澍，字春澍，号青城居士，江苏武进人。……年卅九，寄迹海上，以书画自娱，生平著有《绘余草》五卷、《画絮》二卷、《随笔》三卷、《游草》二卷、《印存》一卷。……篆刻石章每字一元。（《神州吉光集》1923年）

高琑臣书刻例

高琛，字琑臣，别署拜石室，又号拜石头陀。抗心晞古，癖嗜金石，于八体六书，均涉其藩。嗣与鸳湖陈澹庐从青山农游，治钟鼎彝器文字，及刻印之学，而艺乃大进。庚申后，澹庐游金陵，拜石亦橐笔东去，稍稍得时誉，然非素识不轻作也。于兹篆学昌明，乌可任其自秘，用缀数语，介拜石于当世。杨则铁启。……刻润：石章每字半元，牙章倍之。大小逾五分加倍，圆形椭圆加半。王亮乾、吴绳武、王华诚代定。（《神州吉光集》1923年）

沈慕萱刻例

沈念慈，字慕萱，别署寿斋，江苏川沙人。性静好古，尤精治印。上溯三代两汉，出入邓浙之间，刀法苍劲，臻乎自然……现任职沪上，余等见其造诣益深，爰为重订其值，以公同好。癸亥秋九月王一亭、黄炎培代定。

金章每字二元。牙章每字一元。石章每字半元。金章朱文加半润，过大过小加四分之一。（《神州吉光集》1923年）

吴涵　藏龛润目

刻印每字一两，牙章加倍。过大过小者酌加。安吉吴二兄藏龛为缶庐先生之令子，以篆刻书画世其家，治印作书，笃守家法，朋游得之，视为瑰宝，斜川文字，齐于安疏，古今奚间，洵无恶焉。今定润例于左，嗜者不吝，敢告同好，辇金以求，亦古例也。癸亥春初诸贞壮、李梅庵、郑苏堪、王一亭重订。（1923年原件）

杨浣石润例

专刻石章每字二元，字逾一寸以外加半，仿古加倍。前人名号不仿，过小不刻，劣石不刻。秦汉六朝宋元诸体，均随来意不加直。来文请用纸注明粘在石面，以免错误。磨石费加十之一。吴昌硕、郑孝胥、曾熙、宣哲、蔡宝善、梁公约同定。（《神州吉光集》1923年）

赵也辰润例

赵祖同字也辰，号砂龛，吴兴人，年廿岁，天资敏慧，工书善画，尤精篆刻，摹仿秦汉，直追魏晋，苍老古雅，不流庸俗，朋从争求，辄为奏刀。近与王公亮畴治印，颇为称赏。也辰年甫弱冠，名已大噪，前程正未限量也。刻石：每字一元，过大过小加倍。余件另议。（《神州吉光集》1923年）

吴了村　了了斋润例

合肥吴君了村，学行高洁，昔在京师，今来海上，

见其所作篆隶，郁勃纵横，参以猎碣，浑浑噩噩，古趣盎然，其功力已臻于无捞摸处，刻印踵秦汉遗矩，或有请其游于艺也，而了村谦让未遑，乃为订润例。……印润：石章每字六元，劣石不刻，大篆加倍，过大过小倍。润资先惠，约期取件。丙寅仲春，侯官郑孝胥、安吉吴昌硕、吴兴王震同订。收件处：上海九华堂、朵云轩及各大笺扇庄。上海棋盘街庐阳公刘庆韩。（《吴了村临石鼓墨迹》1924 年 2 月）

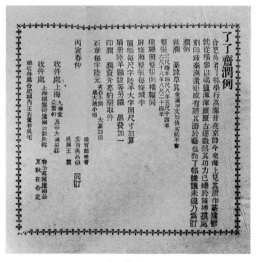

吴了村润例

王师子书画篆刻

篆刻：石章每字一元。牙章每字两元。收件处：《申报》馆广告处及海上停云书画社、各大笺扇号。（《申报》1924 年 2 月 12 日）

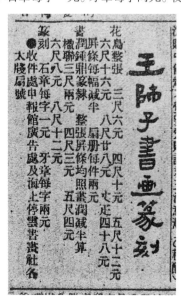

王师子润例

许徵白润格

扬州许君徵白，精绘事，擅山水，兼长仕女、花卉，笔墨神逸，迥异流俗，间摹宋元名迹，无不乱真。又工篆刻，书法亦挺秀可喜。自来沪渎，求者纷至，爰定润例如左：……镌印例：石章每字□元，字逾大逾小另议。甲子孟春吴昌硕、王一亭、郑午昌、曾农髯、陆丹林、黄霭农重订。收件处：上海各大纸扇庄、《鼎脔》周刊社。本寓：上海闸北青云路恒裕里九十六号。（《鼎脔》1924 年 3 月 26 日）

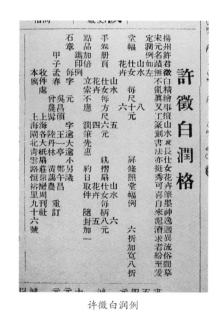

许徵白润例

李复髯书直例

间亦戏刻石章，有相索者每字五元。以三分为率，过大面议，过小不应，顽石不应。润资先惠，订期取件不误。甲子长夏吴昌硕订，年八十一。（《申报》1924 年 8 月 25 日）

钱柏龄 泉庵印例

石章每字半元。牙章每字壹元。金、玉、晶、瓷、钢、铜每字四元。字极大倍润，朱文加半，字小不及二分不刻，劣石俗语均不刻。墓铭、碑帖另议。润资先惠，约日取件。外埠定刻须将字样书明，润资寄费印坯请先惠下，空函恕不应上。甲子初秋订于沪上。上海收件处：上海各大笺扇庄、书画社。宁波路西泠印社吴幼潜君，九江路华义银行葛祖芬君，北四川路广肇公学张亦庵君，河南路商务书局陈竹平君，南京路生生美术公司孙雪泥君，宝山路艺海画社杨炳文君，棋盘街民智书局陈汉槎君，福州路有正书局。西门小菜场日省里七号。（1924 年 9 月原件）

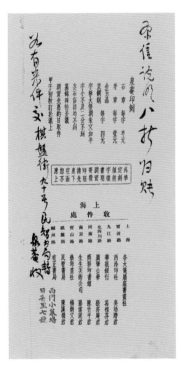

钱柏龄润例

吴涵 臧龛润目

刻印每字一两，朱文加半，小至二分、大过八分酌加，牙章加倍。……安吉吴二兄臧龛为缶庐先生令子，以篆刻书画世其家，治印作书，笃守家法，朋游得之，视为瑰宝，斜川文字，齐于安疏，古今奚问，洵无恶焉。

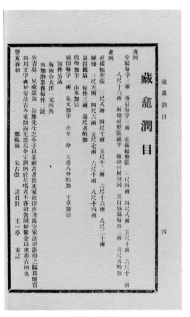

吴涵润例

今定润例于左，嗜者不吝，敢告同好，辇金以求，亦古例也。癸亥春初郑苏堪、朱古微、诸贞壮、王一亭重订。（《有美堂金石书画家润例》1925 年 3 月）

丁燮生 小丁篆刻润例

龙泓山人为浙派之祖，是篆刻固丁氏家学也。燮生先生趋步前型，遥承衣钵，浙派而外，兼通诸家，同人等钦佩有素，无以导扬，为表其润例如左。石章每字五角，牙章每字六角，朱文加半。黄杨竹根同。晶、玉章每字三元，朱文加倍。字样大过五分、小一分及摹古、点品等均加倍。碑志、杂件面议。劣石不刻。润资先惠，约日取件。天虚我生、顾轶庭、天台山农、翟孟举、寿孝天、章镜尘。现寓上海抛球场会文堂书局。（《有美堂金石书画家润例》1925 年 5 月）

范隐深五十以后书画铁笔润例

铁笔：石章每字半元，牙章加倍。其余不及细篆，

以前细目递加之。润资先惠，约日取件。中华民国十三年岁次甲子孟春之月。莫子经、叶指发、汪仲山、高得斋、苏煦芸、李平书、杨东山、沙辅卿、潘琅圃、丁鉴波、王一亭、姚叔平、顾翔生、潘敬斋、张之翰同定。（《有美堂金石书画家润例》1925年5月）

费砚　瓮庐书画刻例

费子龙丁精鉴别，收藏名人书画金石刻，故多逸品，视其刻印，精湛靡匪，于吉金文字心会意领，令人神驰皇古。……老缶为订润例，属其公诸同好，毋使人兴交臂之嗟也。甲子春王正月老缶记，年八十有一。……刻印：石章每字二元，牙章倍之。过大过小者别议。……寓上海派克路十八号。（《有美堂金石书画家润例》1925年5月）

楼邨　楼辛壶书画篆刻润例

篆刻：石章每字一元，朱文加二成。牙章每字二元，朱文加三成。竹根、黄杨每字三元，朱文加半。金、银章每字四元，朱文加倍。晶、玉别议。字小逾三分不刻，过大酌加，质品恶劣不应。甲子元旦重订于无始斋头。（《有美堂金石书画篆刻润例》1925年5月）

新畣山人润格

山人工画，精篆刻，因求者众，应接不暇，为定润格，以公同好。……刻印石章每字半元。润资先惠，约日取件。癸亥四月白龙山人订。寓上海山西路一百九十八号。（《有美堂金石书画家润例》1925年5月）

徐穆如　嘘云阁润例

穆如徐君英姿伟发，年少好古，凡秦汉六朝之书，靡不悉心临摹，纵横隽逸。比来篆隶专学颂白，尤得遒劲之趣，名重鸡林，于斯可见，行楷亦古茂有致，为订其例，将以期其成也，同好幸毋交臂失之。……

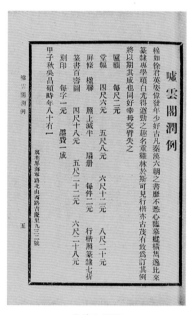

徐穆如润例

刻印：每字一元，墨费一成。甲子秋吴昌硕时年八十有一。寓美界海宁路北山西路吉庆里九三二号。（《有美堂金石书画家润例》1925年5月）

朱复戡　某虚草堂重订书画篆刻润例

篆刻石章每字一元半。牙章每字二元半。金、铜、晶、玉章每字五元。先润后笔，约日取件。收件处：上海各大笺扇庄。（《复戡印集》1925年）

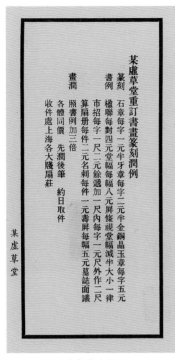

朱复戡润例

顾青瑶女史书画篆刻助五卅工赈

　　女士为吴中故名画家顾若波先生之女孙，渊源家学，擅绝诗画，字写石鼓文，尤工篆刻，出入秦汉。

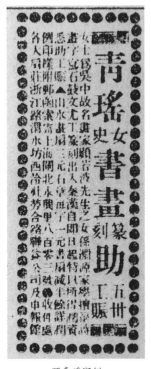

顾青瑶润例

自即日起，特以所得润资悉助工赈。山水画扇三元。石章每字一元。书扇减半。余详润例，印样附邮，函索寄上海闸北永兴里八百零三号。收件处：各大扇庄、浙江路渭水坊西泠印社、劳合路联益公司及《申报》馆。（《申报》1925 年 6 月 19 日）

顾青瑶　艺苑清音

　　绿梅诗屋青瑶女士为吴郡顾若波之孙女，书画家顾若孙之令妹，幼承家学，耽习诗画，山水浑厚清逸，酷肖乃祖。篆刻尤精，出入秦汉，迈越高古，能融合各家，更醉心于邓石如、徐三庚，颇得神似，至印学为自来女界中所罕见。近由李平书、吴昌硕、王一亭、张一麐、刘山农、陈栩园、陈翠娜诸君重订润例，如山水纨扇二元，屏幅每方尺二元。篆刻：石、牙章每字一元。铜章二元。晶、玉章每字四元，朱文倍。金、银章每字五元。本埠各大笺扇庄、四马路大东书局、浙江路西泠印社、南京路文明书局均可代为收件。（《申报》1925 年 2 月 8 日 ）

王个簃　个簃润格

　　启之王君性耿介，不屑治家人产，年少好学，其所作篆隶，郁勃纵横，参以猎碣公方神意，间染丹青，花卉、古佛，颇得晴江、复堂姿势，而古趣盎然，盖由书力功深所致也。刻印踵秦汉遗矩，终日弄石，猛进如斯，或有请其游于艺也，而启之未能自信，余乃为订其例：……印润：石章每字一元，过大过小倍。润资先惠，约期取件。磨墨费加一。甲子冬吴昌硕书年八十一。（《西泠印社书目》1925 年 11 月 ）

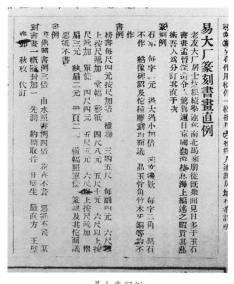

王个簃润例

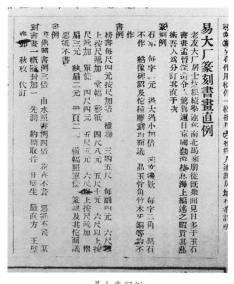

易大庵润例

汤临泽刻印

石章每字一元，牙章加倍，金、银、铜再倍。玉章每字十元。寓法租界茄勒路新福里五号。（即南阳桥西首乾庠酱园对面）（《申报》1925 年 11 月 1 日）

易大庵篆刻书画直例

老友大庵居士慧根绩学，连年南北揭来，朋从既众，闻见日多，于金石书画，孟晋深造，令人惊异。迩日京国倦游，栖息海上，编述之暇，贡其艺术，吾人为代订其直于次。篆刻例：石章每字二元，过大过小加倍，朱文边款每字二角。劣石不作。造像碑铭及它种雕刻均面议。晶、玉、骨、角、竹、木、牙、铜等均不作。……篆刻、书画一概随封加一，先润，约期取件。甘璧生、严直方、王秋斋、邓秋枚代订。（《华南新业特刊》1925 年 11 月 18 日）

朱其石山水刻印直例

石章每字半元，牙倍之。余详润例，函索即寄。收件者：各埠各笺扇庄。总收件处：上海英租界带钩桥九福堂、城内邑庙青莲室。吴昌硕、伊立勋、林屋山人、冯煦、朱祖谋、袁寒云、郑孝胥、曾农髯、天台山农代订。（《申报》1925 年 11 月 22 日）

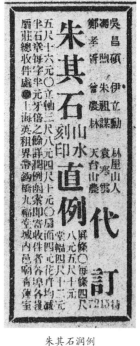

朱其石润例

叶甦自订金石画鬻例

杜少陵诗云：文章千古事，得失寸心知。斯言也，岂不然哉！叶甦钻研金石书画数十年矣，南北奔驰，寒暑罔辍，抗心希古，聊以自娱，朋好见之，辄为嗟许。斯世嗜痴，殆不乏人，拙难自藏，何妨问世？淞滨作客，旅食恒艰，爰订鬻艺之酬，藉补生活之助，达者相谅，或无讥焉。……篆刻：石章每字四元。象牙二元。晶、玉八元。立索、素手均不应。收件处本报社。（《鼎脔》1925 年 12 月）

叶甦润例

李苦李　苦李书画介绍启

苦李老弟以事来沪，出示近作绘事。笔意卓绝，设色高雅，合乎古法，超以象外，是人之所最难能也，而苦李能之，真异军特起者。爰代定润例，以告同好。……刻石每字一元，过大过小加倍，大至一寸，小至二分。润资先惠，约期取件。癸亥九月九日安吉吴昌硕大聋。收件处：上海城内外各大笺扇号、北京淳青阁南纸店、南通翰墨林书局。（《有美堂金石书画家润例》1925 年）

汪厚昌　汪吉门润例

钟鼎彝器文字之学，自清咸同间，已由附庸而蔚为大国矣。其文字足以羽翼经训，是亦讲国学者所不废也。刻印一道，吾浙自乾嘉间，独树一帜，号称浙派，丁黄八家而后，代有传人，今则前贤遗绪云亡，欲救其弊，贵在学者，愿与同好诸君共讨论焉。为定润例如左。……篆刻：石章每字一元，余另议。寓北浙江路华兴坊一弄。（《神州吉光集》1922 年）

汪洛年　汪鸥客笔例

篆刻：石章每字一元五角，大至六分以上、小过至半分以下均加倍。以上均加磨墨费一成，长短以营造尺为准。润资先惠，约日取件。癸亥春日重订。寓上海静安寺一千七百九十号。（《有美堂金石书画家润例》1925 年）

许炎　西泠许炎金石书画润例

制印例：石章名字半元。牙章名字一元。寸外加倍，朱文加半，点体不刻，极小不刻。润希先惠，定日取件。（《有美堂金石书画家润例》1925 年）

张师白　无宁弱斋金石润例

石章每字半元。牙章每字一元。铜、玉、晶、翠等章及文玩诸器别议。字过大酌加，过小立索均不应。壬戌冬青浦张师白识。（《有美堂金石书画家润例》1925 年）

谭泽闿　瓶斋书例

摹印例：石章每字二元。只刻名字印，劣石不刻。润资先惠，约日取件，墨费一成。（《西泠印社书目》1925年）

谭泽闿润例

陈巨来印例

石章朱白文每字二元，牙章加倍。螭文及蜡封同

陈巨来润例

字例，极大极小倍之。劣石不应，不如例不应。先润后刻，约期不误。丙寅正月定。（《西泠印社书目》1926年2月）

赵叔孺润格

印例：石章朱白文每字四元，刻螭文及蜡封直同字例，牙章加倍。边跋来文者另议，极大极小倍之。金、银、晶、玉等不应，劣石不应，不如例不应。外加墨费一成。丙寅正月重定。（《西泠印社书目》1926年2月）

赵叔孺润例

胡止安　漱玉堂书画文印润例

印例：每字一元。过大过小倍之，牙章倍之。金、银、晶、玉、竹、木、角、骨不刻，劣石不刻。外加磨墨费一成。润资先惠，约日取件。丙寅年孟春月，梦渡居士胡止安重订。（《西泠印社书目》1926年3月）

胡止安润例

陈澹如润例

王师子书画篆刻

刻印：石章每字一元。牙两元半。详例函索即寄。件交《申报》馆广告处、各大笺扇号。（《申报》1926年3月26日）

陈澹如　鸳湖陈澹如润例

刻例：石章每字半元。牙章每字一元。晶章每字四元，朱文加倍。……丙寅春日重定于海上。（《西泠印社书目》1926年4月）

楼邨润例

楼邨　楼辛壶书画篆刻润约

丙寅天中节重订。篆刻：石章每字二元，朱文加二成。牙章每字三元，朱文加三成。竹根、黄杨每字三元，朱文加半。金、银章每字五元，朱文加倍。字小逾三分不刻，过大酌加。润笔先惠，约日取件。劣纸恶石不应，立索不应。以上均加墨费一成。（《西泠印社书目》1926年5月）

黄葆戊　青山农润格

印例：石章二元。牙章四元。晶、玉、瓷、铜六元。翠、玉十元。小至三分、大过二寸者均加半，白文减三成。墓志碑文及边款加跋另议。以上各加墨费一成，约日取件。丙寅年，蔼农黄葆戊第五次自订。收件上海宝山路商务印书馆编译所美术部，本寓宝山路横浜桥二二二号洋房。（《鼎脔》1926年6月10日）

黄葆戊润例

胡公朔书画篆刻值例

刻印：石章每字一元。劣石、过大过小不作。……胡君公朔多艺豪饮，久以医有声苕云间，近同人愿君以余暇，广结翰墨缘，为代订润例如。《鼎脔》同人代订。（《鼎脔》1926 年 6 月 10 日）

况小宋　书画讯

临桂况小宋为大词宗蕙风先生之哲嗣，精铁书篆刻，上窥吉金，中逮秦汉，下至皖浙诸名派，无不融会贯通，自成一家。近以友好求刻日众，特订润例。石章每字一元，求刻者可至贝勒路仁安里二十七号况宅，或河南路朵云轩接洽。（《申报》1926 年 7 月 13 日）

方介堪　西泠印社介绍方介庵君篆刻润例

石章每字一元。牙章每字二元。收件处：上海宁波路浙江路口渭水坊本社。（《申报》1926 年 11 月 27 日）

方介堪润例

江兆庚　金石讯

金坛江兆庚君擅长铁笔，所作印章颇饶古气，冯梦华、吴缶老辈甚赞美之。江君又以其历来作品存于印册，曰《碧如印存》，前教育厅长胡庶华及书画家江亢虎、王景石、沈墨仙等为之序跋。兹经吴昌硕、李平书、温世珍、丁乃扬等代订润例如下：晶、玉每字五元。牙、竹每字二元。石章每字一元。收件处：上海望平街大昌元纸号及宝善街锦润堂笺扇号云。（《申报》1926 年 12 月 15 日）

陈日初书画篆刻润例

　　临桂陈君日初秉信绩学，多通书画，篆刻尤深造有得……铁书上溯嬴镏，旁及浙皖诸派，或巧或拙，能融会贯通，不拘一格。栎园尝谓善书者摹印必佳，观君所作益信。兹因辟地来沪，出其所长，广结墨缘，爰代订润例如左：刻印：石章每字一元，牙章加倍，过大过小加倍。劣石不刻。先润，约期取件，随封加一。康天游、朱古微、吴昌硕、王病山、郑苏庵、易大庵、冯君木、况蕙风、王一亭、杨寿彤同订。（《中国现代金石书画家小传》1926 年）

陈子恒先生金石书画润例

　　篆刻例：石章每字五角，过大过小倍之。余件另议。蒋东初、孔昭钫、钱季寅、蒋菜同订。（《中国现代金石书画家小传》1926 年）

李冰士　绮石斋润例

　　刻润：石章每字一元，牙章加倍，金属章两倍。过小不刻。（《中国现代金石书画家小传》1926 年）

马孟容、马公愚书画金石润例

　　刻例：石章每字二元。牙章每字四元。朱白文不得指定。润资先惠，约期取件，立索加倍，劣纸恶石不应。收件处：上海法租界菜市路南口上海美术专门学校、宁波路渭水坊西泠印社、河南路九华堂、朵云轩暨各大笺扇庄、法租界斜桥安临里二十一号艺林、温州城内百里芳马宅。吴昌硕、曾农髯、王一亭、蔡元培同订。（1926 年）

马孟容、马公愚润例

秦伯未先生词章书法刻例

　　篆刻：石章每字半元。过大过小加倍。金、玉、牙、竹等不应。（《中国现代金石书画家小传》1926 年）

姚树基　贵池姚树基篆刻润例

　　石章每字大洋二元。牙章每字大洋四元。字大逾半寸者加倍，小不及分者不刻。润金先惠，约日取件，质品恶劣者不应。中国连史纸朱墨套印《贵池姚氏印存》每部两册，定价一元；朱墨拓印大版中国连史纸《鸿雪山房印谱》每部四册，定价四元。外埠索刻购书，均可由邮局寄递。丙寅春日第四次重订。（《中国现代金石书画家小传》1926 年）

朱兰如先生润例

　　篆刻：石章每字五角，朱白文同，极大极小不应。墨费加一。润资先惠，约期取件。曾农髯、王一亭、

钱病鹤、汪仲山、刘心僧、杨东山同订。(《中国现代金石书画家小传》1926年)

高时显　高野侯书画篆刻润格

丙寅重定。……篆刻润：石章每字四元。牙章每字六元。竹、木章同牙章。铜、晶、玉章不刻。过大者加半，过小者加倍，润笔先惠，约日取件。磨墨费加一成，劣纸、劣章不应。(《西泠印社书目》1926年)

高时显润例

况小宋润例

临桂况小宋维璟为蕙风先生次君，年少工篆，尤善治印，师法完白，不徒形似。兹以近作揭之于上，用导润约。石章每字二元，极大极小加倍。吴昌硕、朱彊村、冯君木、赵叔雍同定。收件处：《申报》馆三层楼况小宋、海宁路钱庄会馆修能学社冯君木。(《申报》1927年2月9日)

胡惠庭鬻书

梁武帝问王僧虔：朕书孰如卿？僧虔对曰：上书帝王第一，臣书人臣第一。观僧虔此语，亦可谓当仁不让矣。近世洹上袁寒云先生工书，几不独居贵公子第一，盖吾诚未见非贵公子有少出其右者也。天门胡先生惠庭，亦贵公子也，其工书竟欲媲美寒云，忽一日欲以八法问世，是岂徒于贵公子中求第一哉！老友宣愚公曰：胡君书足当丹斧劲敌。然则余苟得此，且足豪矣。惠庭固定润例，少益其直，征序于合肥龚怀希先生，怀老转属惠庭，谓丹斧可以承乏。予闻之何敢辞。……丁卯上灯夕，丹斧序。……印例：金章每字三元。牙章每字三元。石章每字二元。劣石不应，过大过小加倍，先润后刻。收件处：上海卡德路七十四号及各大笺扇庄。来件上款务用楷字写明，以免错误。介绍人：袁寒云、宣古愚、褚里堂、龚怀希、张丹斧、刘公鲁代定。(《申报》1927年2月18日)

王杰人　苦竹居刻例

印品：石章每字五角。黄杨、牙章一元。铜印二元。极大极小加倍，劣石不刻。……润资先惠，立索不应。丁卯春。王杰人重定。(《西泠印社书目》第二十五期1927年3月)

王杰人润例

顾青瑶润例

刻石每字一元。在月内画润满四元者，得赠刻二字，单刻石者无赠。余详润例，函索即寄。寓北京路贵州路西首瑞康里七百六十三号。收件处：各扇庄、有正书局、西泠印社、联益公司。(《申报》1927 年 3 月 7 日)

汤临泽润例

山水花卉，早入四王、吴、恽之室。刻印上追秦汉，旁及元明，早为世重。刻印石章每字一元。牙章每字二元。……余详润例。任堇代重订。收件处：四马路望平街有正书局。寓上海法界茄勒路新福里五号。(《申报》1927 年 3 月 7 日)

汤临泽润例

赵宗忭　赵悔庵书法篆刻直例

石章每字一元，牙章加倍。金、玉、水晶、劣石不刻。磨墨、磨牙、石费加一。收件处：九华堂宝记、朵云轩等笺扇庄，又法租界贝勒路润安里四十九号。(《申报》1927 年 3 月 7 日)

郭宜庵润例

刻印：石章每字三角。牙章每字五角。铜章每字一元。收件处：上海望平街有正书局及各大笺扇庄。(《申报》1927 年 3 月 8 日)

史喻庵书刻润例

石章每字三元，牙章加倍。多加边跋议增随封加一。收件处：盆堂弄宝华堂、书画联合会及保存会、各笺扇庄。寓法租界菜市路仁寿里七十九号。(《申报》1927 年 4 月 6 日)

黄小痴润例

山水宗大痴，仕女法晓楼，工书法刻印。……石章每字一元，外费加一。例存各笺扇庄。寓法租界拉都路三百六十号章宅。(《申报》1927 年 4 月 22 日)

邓散木　邓粪翁卖艺换酒

刻润：石章每字十斤，牙章倍之。以上以四马路高长兴、抛球场善元泰之酒为限，一星期取件。收件处：静安寺路跑马厅对过华安合群保寿公司。(《申报》1927 年 5 月 18 日)

张为女士书篦刻石润值

篦子每件二元。石章每字一元。一星期取件。收件处：派克路十七号邓家(梅福里斜对面龙飞栈房后身)。(《申报》1927 年 5 月 18 日)

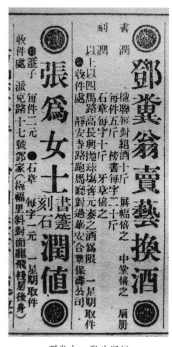

邓散木、张为润例

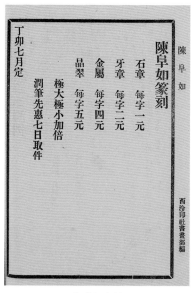

陈阜如润例

方介堪　方介庵篆刻

方君介庵，浙江永嘉人也，精篆隶，工治印。初师汉印，近更参以汉碑篆额，意境高古，非若今之故为奇古汲汲好名者。去岁来沪，从赵叔孺先生游，艺益大进，国内外名流求治印者踵相接，罗雪堂、吴缶庐、高野侯、丁鹤庐诸先生尤为心折，许为让翁第二。兹拓方君数印以公同好。方君印例：石章每字一元。牙章二元。金、银三元。晶、玉六元。收件处：宁波路渭水坊西泠印社及各大笺扇庄。（《申报》1927年6月13日）

陈阜如篆刻

石章每字一元。牙章每字二元。金属每字四元。晶、翠每字五元。极大极小加倍。润笔先惠，七日取件。丁卯七月定。（《西泠印社书目》1927年7月）

苍隐深书画铁笔

石章每字半元。近因时局无聊，刻就《五柳先生传》小幅印谱廉售，每张两元，请向小南门外水神阁上阅看。另有润例。（《申报》1927年7月3日）

万箬庄书画例

石章每字一元，牙章倍直。余质及劣石不刻。另有详例，往购即赠，随封加一。直例先惠，订期取件。外埠邮费购者自备。收件处：上海各大笺扇庄及北苏州河信昌隆吴楷记庄，天津路新昌源、万隆申庄。寓法租界白来尼蒙马浪路尚贤坊二弄念一号楼上。丁卯

万箬庄润例

孟秋陈三立、曾熙、谭泽闿、袁思亮、汪诒书、诸宗元、商言志、李健、刘凤起、张履春、刘庭琛、夏敬观代订。（《申报》1927 年 8 月 20 日）

廖柳豀卖文鬻书画例

仆岭表布衣，浪迹江海，憬然于修词立诚教者，垂三十年，于役此邦，追躔贤达之后，周旋文场者，又且十五六年，虚誉时窃，不摈大雅，思之徒愧忽尔。然逐臭嗜枣，性各有近，况空王殿上有香火因缘，仆敢以文笔结东坡翰墨之好，非矜席上之高，聊期玉石之助而已。润例如下：……附金石例：石章每字十羊，晶章、金章、铜章、玉章加倍。收件处：法租界陶尔斐司路大盛里二号、申报馆姚子初。代收件处：华侨联合会、大东旅社、东亚旅社及各大笺扇庄。（《申报》1927 年 8 月 30 日）

廖柳豀润例

方介堪篆刻润例

石章每字一元。牙章每字二元。竹、木章每字三元。犀角章每字四元。铜章每字五元。金、银章每字六元，朱文加半。晶、玉章每字拾元，朱文加半。砚志等铭另议，字极大极小加倍。润资先惠，约期不误。丁卯八月重定。（《西泠印社书目》1927 年 9 月）

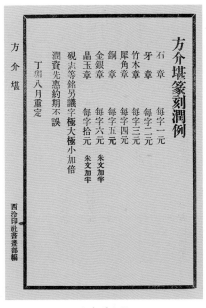

方介堪润例

钱瘦铁　瘦铁豀润格

篆刻例：石章每字三元。……丁卯秋日重订。（《西泠印社书目》1927 年 9 月）

赵雪侯　养逌斋润例

刻印：石章每字二元，朱白文不能指定。劣石不刻，字过大过小不刻。先润后笔，约日取件。以上均外加墨费一成。戊辰正月会稽赵士鸿雪侯甫，第五次订于海上。（《西泠印社书目》1928 年 2 月）

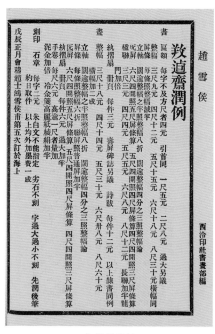

赵雪侯润例

王藩改订鬻书润例

篆刻：石章每字一元，牙晶不刻。……收件处：

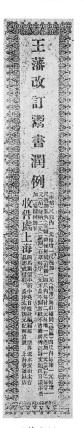

王藩润例

上海四马路望平街《中央日报》社编辑部、法界老永安街太古昌志成信庄、长沙太平街元记南货号、上海各笺扇店。（《中央日报》1928年2月1日）

忆兰室主书画篆刻润例

篆刻：石章每字二元。牙章每字三元。代收件处：上海公馆马路西新街口五五五号。（《申报》1928年2月10日）

郭宜庵 山水免润

长沙名画家郭宜庵先生，避难来沪，免润三月，以结墨缘。刻印：石章每字三角。牙章五角。画件、刻样蟫隐庐均有样本。收件处：五马路锦润堂、三马路《新闻报》馆对门蟫隐庐。王一亭、曾农髯介绍。（《申报》1928年2月18日）

李复鬻书减润两月

复学书三十余年，索书者四体均可听点。……篆刻不减，每字五元。收件处：上海北火车站北浙江路口宁安坊二弄七号江阴李寓及各大笺扇庄。（《申报》1928年5月11日）

瞿伯夔润例

伯夔一字聋庵，别号曰墨轩主。篆刻例：石章每字一元，牙章加倍，过大过小加倍。润资先惠，劣石不刻。戊辰五月分龙日，王西神蕴章识于秋平云室。（《申报》1928年6月）

韩步伊女史篆刻润例

石章朱文每字八角，白文每字六角。牙章朱文每字一元二角，白文每字一元。过大过小别议，劣石不刻。戊辰花朝杏芬老人代订。收件处：上海嵩山路廿七号金匮钱寓。（《申报》1928 年 8 月 17 日）

钱瘦铁润格

戊辰年重定。篆刻例：牙、石章朱文每字三元，白文每字二元。晶、玉、金、银、铜章朱文每字五元，白文每字四元。润资先惠，约日取件。收件处：上海嵩山路二十七号及各大笺扇庄。（《申报》1928 年 8 月 17 日）

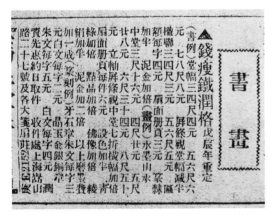

钱瘦铁润例

陈卣如　朱古微、陈三立、曾熙、高野侯、丁辅之、青山农介绍陈卣如刻扇骨展期

附印钮例：石章每字一元。牙章两元。金属四元。翠、玉六元。龟钮每只四元，狮六元。摹古十二生肖详润单，索函附邮票一分。再：凡在前截止期后交来之件，均于展期日起照刻。（《申报》1928 年 9 月 11 日）

刘公鲁润格

印例：石章二元。牙章四元。晶、玉、瓷、铜六元。翠、玉十元。小至三分、大过二寸者均加半，白文减二成。墓志碑铭及边款加跋另议。以上各加墨费一成。约日取件。戊辰七月，刘公鲁自定。收件处：上海戈登路一二七号本宅、望平街汉珍印社、南京路大庆里三弄中国书店、宁波路渭水坊西泠印社、抛球场九华堂及各笺扇庄、三马路蟫隐庐书店。（《红玫瑰》1928 年 10 月）

何万庐、顾青瑶　金鸳鸯印室篆刻

治印：石章每字一金，牙章倍之。金、银、铜、竹每字四金，晶、玉倍之。造像每尊四金。劣石不刻。砚铭碑额面议。……戊辰冬日，卍庐、青瑶同订。（《国粹月刊》1929 年 1 月）

邓散木　邓铁书刻文字例

刻例：石章每字四元。牙章每字六元。金章每字十元。以上不论大小皆如约。劣石不应，立索不应。……收件处：派克路十七号邓家、上海各大笺扇庄、小东门内沪南通讯社。（《上海城隍庙》1928 年）

张大千　张季嫒书画例言

戊辰五月重订。……（七）刻印：石章每字二元。余不刊。（八）磨墨费加十之一。收件处：上海派克路益寿里佛记书局及各笺扇店。通信处：上海法租界西门路西成里沿马路一百六十九号张寓。（1928 年）

顾青瑶女士润格

青瑶女士为吴中画家顾若波先生之女孙，幼承家学，耽习诗画，雅嗜金石。其尊人敬翁素喜搜藏书画名迹，故女士益得潜心于师古诸法，山水渊源酷有乃祖之风。书法学石鼓尤遒劲浑厚。镌印则出入秦汉，间参邓赵诸家之妙。尝学诗于栩园，为入门弟子，盖天分学力超诣均迥绝云。近以知之者众，苦于酬应，爰为代订润例。……篆刻：石章每字一元。牙章二元。铜章倍之。晶、玉每字八元。过大过小倍润。润资先惠，约日取件。顾鹤逸、吴昌硕、陈蝶仙、刘山农、张一麐、周瘦鹃同订。（《西泠印社书目》1928年）

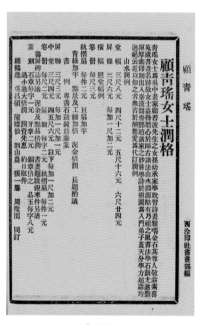

顾青瑶润例

沙孟海 文若润约

文若橐笔食力，薄游沪上，三年于兹矣。粗解文事，游习小艺，染翰煮石，意在自娱，匪为人役。而棘刺之术未工，户限之木已损。缣素充几，牙石衍筐，尽气毕力，莫竟其偿。而人不知余之不肖，重以祝嘏铭幽之文。来相督责。繁简并命，小大杂进，程期急促，不可转侧。昼日不给，继之以夜。餐不得甘饱，眠不得宁帖，顾此则失彼，应甲则遗乙。谴让满前，怨讪在后。

家故贫薄，赡生多阙，阖门十口，恃此微躯。而秉体孱尪，一受煎迫，齿痛目赤，肠腹闷积。朋辈顾视，辄用忧虑。夫以为人之故，而使问学失藏修之素，体干违调摄之方，交游增凉薄之望，生计乏弥补之策，人生实难，斯诚何苦矣。郑译有言："不得一钱，何以润笔。"夫文事微尚，宁能货取。生虽寒素，亦知茂勉。自褰若此，宜可悯惜耳。用立润约，敢谂远迩。约曰：……凡印：花乳石字二元，象齿倍之。过大过细亦倍之。水晶、贞玉之属不应。……（《西泠印社书目》1928年）

沙孟海润例

苏涧宽 信好轩金石书画篆刻润例

苏君硕人别署考槃隐者，丹徒绩学士也。工书善篆刻，得文何遗矩，尤精绘皴法博古，以墨笔摹写钟鼎彝器全形，毫发无遗，花纹款识宛然逼真，旁及泉币印玺、砖瓦泥封、龟版碑碣，无不能之，具斯手笔，黄牧父后一人而已。因是求者踵接，为定润例如左。……篆刻印章：石章每字半元。牙章每字一元。铜章每字一元半。过大过小酌加，石质过劣不镌。另加墨费一成。先惠润笔，约期取件。（《西泠印社书目》1928年）

苏涧宽润例

陶善乾　芦泾外史润格

秀水陶厉斋先生，浙中之名宿也。善书画，工摹印，逸才孤诣，冠绝侪辈……铁笔遒劲并极精纯，不侪流俗。迩来客居沪上，求者户为之穿，同人爱为酌定润格如左，以告嗜先生书画篆刻者。……篆刻例：石章每字二元。牙章每字四元。金、玉杂质不刻。以上各加墨费一成。

陶善乾润例

润资先惠，限日取件。章一山、黄蔼农、刘翰怡、朱古微、褚礼堂、黄公渚同定。（《西泠印社书目》1928 年）

徐穆如　嘘云阁金石书画润例

刻例：石章白文每字二元，朱文加半，牙章倍之，平底深刻另议。……润笔先惠，约期取件，墨费加一。（《西泠印社书目》1928 年）

徐穆如润例

支玉台　玉台润格

印例：石章每字一元。牙章每字二元。边跋来文者另议，极大极小倍之，劣石不应。外加墨费一成。（《西泠印社书目》1928 年）

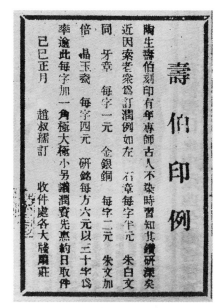

支玉台润例

谭组云　谭海陵书画刻印

石章每字一元，牙章加倍。晶章每字五元。通信收件处：上海西门新县署西普育里华商书局及纸店。（《申报》1929 年 3 月 11 日）

陈巨来印例

石章每字二元。牙章每字五元。犀角章每字六元。铜章每字十元。蝇文、蜡封同字例。指明作朱文加半。牙角平底深刻倍之。极大极小别议。劣石不应，例外不应。润资先惠，随封加一。戊辰三月，赵叔孺代定。（《上海画报》1929 年 3 月 30 日）

陈颠书画润例

陈颠字醉史，吴门世裔，隐于书画，笔法超绝，上追宋元，自成一家。年来求者踵接，今沪上知交怂其问世，爰订润例于左：……石章每字一元，其余不

刻。代收件处：上海南京路南洋袜厂南号、山东路九福堂笺庄、河南路朵云轩笺庄。（《申报》1929 年 4 月 12 日）

朱尊一书刻润例

石章每字一元，牙章倍之。详例备索。收件处：麦根路四十四号半及各笺扇庄。介绍人：朱古微、童心安、黄宾虹、江英宾、曾农髯、黄蔼农、徐积余、胡朴安。（《上海画报》1929 年 4 月 21 日）

马公愚、刘贞晦　雨社社员书画润例

马公愚：篆刻石章每字二元。……刘贞晦：诗文、篆刻另有润单。收件处：本社上海博物院路念号内二一九号及各大笺扇庄。（《申报》1929 年 5 月 3 日）

陶寿伯　寿伯印例

陶生寿伯刻印有年，专师古人，不染时习，知其

陶寿伯润例

钻研深矣。近因索者众，为订润例如左：石章每字半元，朱白文同。牙章每字一元。金、银、铜每字二元，朱文加倍。晶、玉、瓷每字四元。砚铭每方六元，以三十字为率，逾此每字加一角。极大极小另议。润资先惠，约日取件。己巳正月。赵叔孺订。收件处：各大笺扇庄。（《铁报》1929 年 7 月 10 日）

方介堪　薇雪庐诗文书画篆刻合例

方介堪（岩），原名文渠。篆刻：石章每字一元。牙章每字二元。竹、木章每字三元。犀角章每字四元。铜章每字五元。金、银章每字六元。晶、玉章每字十元。详章函索即寄，先润后作，约日取件。通讯处：上海租界菜市路美术专门学校、宁波路西泠印社、河南路九华堂厚记及朵云轩。薇雪庐地点：法租界斜桥安临里十号。（《申报》1929 年 8 月 20 日）

陈子清画例

附篆刻例：每字二元，过大过小加倍，劣石不应。己巳年六月王同愈、庞元济、狄平子、顾西津、冯超然、叶恭绰、关冕钧、赵叔孺、陈承修、吴湖帆代拟。……上海就近收件处，送新闸路仁济里一七二三号赵子云先生画室尤妥。须润笔先惠，约期不误。（《湖社月刊》1929 年 10 月 26 日）

王陶民书画篆刻例

篆刻例：石印每字四元。润资先交，约日取件。收件处：上海三洋泾桥吉祥街合兴公司、抛球场九华堂厚记及各笺扇店。总收件处：南成都路辅德里六二九半本寓。（《申报》1929 年 12 月 21 日）

方介堪　介堪润例

篆刻：石章每字一元。牙章每字二元。竹、木章每字三元。犀角章每字四元。铜、铁章每字五元。金、银章每字六元。晶章每字十元。玉章每字十二元。朱文每字各加半，晶、玉白文加边栏者作一字算，字小至二分加倍，过大另议。螭文、蜡封与字同例，宝石、玛瑙照玉章加三成。劣石不应，属篆印面而不刻者不应，砚志等铭另议。石章边跋每百字十元，牙角每百字十五元，晶、玉、题款每字一元。牙角旧刻章磨费每方二角，晶、玉、金属每方四角。润资先惠，约日取件。庚午正月永嘉方岩第三次重订。收件处：上海河南路三马路蟫隐庐及九华堂厚记、宁波路渭水坊西泠印社，法租界枫林桥祁齐路建业里四十二号、六十四号，电话七〇八七一本寓。（缀钤"上海福煦路明德里五十五号方寓"戳记。1930 年 2 月原件）

方介堪润例

谭组云　谭海陵书画文篆刻例

石章每字一元，牙章加倍。晶章每字五元。文例另详。通信收件处：上海西门内蓬莱路普育里华商书局。（《申报》1930 年 2 月 15 日）

朱复戡　静戡润例

篆刻：石章每字八元。牙章每字十六元。金、晶、翠、玉、玛瑙每字三十元。《静戡印谱》每部四元。先润后笔，约日取件。民国二十年三月朱方伯行重订。收件处：各大笺扇庄。（注：朱复戡手书：四十后更名朱起，号复戡，照例加两倍）（1930年3月原件）

朱复戡润例

赵含英女士刻印启事

含英将资助一旧戚，自十九年登报日起，减润三个月，凡在减润期内照定润减半，每字二元五角，并赠古式牙印，定能与秦汉抗美。如蒙赐顾，润资随尊名及详址惠视，即顺次邮奉，或由收件处取件。……本埠收件处：河南路六十号神州国光社黄宾虹先生、望平街《晶报》馆张丹翁先生。（《申报》1930年3月24日）

陶寿伯篆刻

锡山陶寿伯君工治印，石章每字半元。牙章每字一元。朱白文同。收件处：各大笺扇庄及四马路《上海报》馆。（《申报》1930年3月31日）

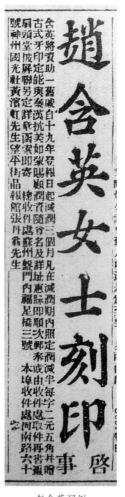

赵含英润例

徐文镜润例

许徵白画例

镌印例：石章每字二元，字逾大逾小另议。庚午江都徵白许昭重订。收件处：上海平望街汉珍印社及各大纸扇庄、闸北青云路恒裕里第三十号。（《蜜蜂画报》1930年4月11日）

徐文镜　徐镜斋篆刻书画

石章每字一元。牙章每字二元。……收件处：上海各大笺扇庄暨法租界蒲柏路四三六号。（《申报》1930年6月16日）

赵宗抃　赵悔庵书法篆刻润例

赵君宗抃字悔庵，一字蜀琴，浙江人也，前清名孝廉。通小学，工书钟鼎大篆，下迨汉魏六朝，楷隶行草均能深得古人意趣，又融洽秦权、汉钫等笔妙，创作新隶一种，尤为戛戛独造。性不乐仕宦，曾任教育事垂三十年。近居海上，以鬻书文篆刻为生，并以自娱。长子遂之年十三能篆刻，次子过之九岁亦能篆刻。兹由同人代定润例如左：……石章每字一元，牙章每字二元。遂之、过之石章每字半元，牙章每字一元。金、玉、水晶、劣石均不刻。磨墨、磨石费加一。（《墨海潮》1930 年 10 月）

赵叔孺润格

印例：石章朱白文每字四元，刻螭文及蜡封直同字例，牙章加倍。边跋来文者另议，长边跋者另议。极大极小倍之。劣石不应，不如例不应，加随封一成。收件处：各大笺扇庄。庚午正月重定。（1930 年 2 月原件）

赵叔孺润例

谭组云　谭延闿介绍谭海陵金石文字名画启

组云先生覃研北碑，名重一时。曩曾农髯尝曰：

海陵老人书画之名久播海上，笔疏以健，神韵欲流，信名下不虚也。其推重有如是。比髯叟已归道山，组云足以睥睨一时矣。爰订润如左：石章每字一元，牙章加倍。晶章每字五元。……通信收件处：上海西门内蓬莱路普育里华商书局。（《申报》1930 年 9 月 12 日）

马轶群　朗朗斋书画润例

石章每字二元，朱白文不能指定，非石章不刻，劣石不刻，字过大过小不刻。庚午立春日，聚米山人马轶群第四次重订于春申浦上。（《墨海潮》1930 年 10 月）

爨林山民史喻庵润约

喻庵为溧阳史文靖相国第六世孙，其尊人退省居士精六书金石之学，著有《说文易检》已行世。喻庵幼受庭训，致力于金石文字垂三十余年，篆隶汉魏均臻佳妙，而于《爨宝子碑》尤有专嗜，得力至深。书法而外兼精雕刻，牙件石品皆所擅长。篆印尤能上追秦汉，直诣古人，曾为孙总理制印，颇邀激赏。并与沧白治印百数方，成《天隐阁印谱》两册，各派皆备，洵称大观，完白、西泠未能专美。兹求者日众，同人为订润约如左：……篆刻：石章每字五元，牙章加倍。极大极小加倍，犀角与牙章同例，晶、玉不应。润资先惠，订期取件。随封墨费概加一成，外埠寄件酌附邮资。谭组庵、孙伯兰、蔡子民、张静江、杨沧白、吴稚晖、陈协恭、卢锡卿、郑苏戡、高野侯、杨杏佛、赵叔雍、王西神、狄楚青、史量才同启。中华民国十八年一月重订。（《墨海潮》1930 年 10 月）

谭泽闿　瓶斋谭泽闿书例

附摹印例：石章每字四元。只刻名字印，劣石不刻。

润资先惠，约日取件。墨费一成。（《墨海潮》1930年 10 月）

顾九烟　袖海山人书画例

铁笔：石章每字二元。过大过小倍之。己巳花朝南沙顾九烟订。（《墨海潮》1930 年 10 月）

褚德彝　褚礼堂润例

刻印：石章四元，牙章加倍。劣石不应。（《墨海潮》1930 年 11 月）

童心庵书刻润格

铁笔：石章朱文每字二元，白文每字一元半。牙章朱文每字四元，白文每字三元。细朱、满白及极工各派，每字作三字算。字体大小逾常者每字均作三字算。石章边跋行书每百字十元，隶书加倍，字数多少照此加减。照摹旧刻原文不应。石质似玉或有砂钉裂文者均不应。金、玉、磁、竹等类均另议。润格之外点品一概另议。己巳元旦起加二成。大年重订。（《墨海潮》1930 年 11 月）

吴湖帆鬻刻印

石章不论朱白文，每字五元。先润后刻，半月交件。杂质及劣石俱不刻。以民国二十年二月底截止，过期不应。交件处：上海各笺扇庄、苏州晋宜斋装池，或法租界嵩山路八十二号吴寓。（《申报》1930 年 12 月 6 日）

朱其石　金石画家朱其石画刻减收半润

朱其石先生篆刻而外，复浸淫绘事……同人等为阐扬艺事起见，劝其将花鸟鱼虫蔬果之属，并牙、石二种印章，视原值减收半润，公诸世人，以广流传，额定五百，逾期仍照原润，欲得其佳构者，幸速持金往请，毋使交臂失之也。……刻印：石章、牙印均一元，朱白文随点，现亦折半每字只收半元。外埠加寄费加一成。在减润期内晶、玉等章及扇骨均暂停接件。代收件处：上海南北市各大笺扇庄。通信总收件处：上海英租界宁波路劳合路东三一三号《金刚钻》报馆。郑孝胥、于右任、王西神、朱孝臧、邵力子、严独鹤同启。（《申报》1930 年 12 月 17 日）

朱大可、朱其石合作扇面廉润

其石刻画之工，赵、吴而后一人。石章每字一元。在此暑期往刻概取半润，求者从速，幸勿失此良机。（《申报》1931 年 7 月 14 日）

路铁珊　潜庵路铁珊润例

阳羡潜庵路铁珊先生，为栲花馆主路闰生后裔，家学渊源，弱冠即以书名噪一时，北游京邸，政务余闲益致力于金石碑帖，汉魏晋唐无所不窥，浸淫寝馈殆三十年。今先生奉亲居沪，求书者踵趾相接，某等或系契旧或托亲知，于先生之学同深景佩，爰代订润例，并为介绍以广缔墨缘云尔。王西神、黄宾虹、关富亭、李石顽、郑沅、姚墨村、魏硕彦、倪隐潜、陈�۬一、王兰、耿逸仙、马翰如代订。……篆刻例：石章每字一元。牙章每字一元四角。朱文每字各加半，过大过小面议，劣石不应。收件处：宝山路天吉里十号。四川路七十四号，电话一七一三九，贝勒路望志路口树

德里十号香祖书画社，上海各大笺扇庄。（《上海画报》
1931 年 8 月 27 日）

邹梦禅篆刻润约

　　邹君梦禅性惇厚，年少好学，善书法，尤喜治印。
十余年来，隐居西湖，晨夕钻研，寒暑无间，其篆刻直
泝秦汉余矩，古茂遒丽，逸趣横生。近任中华书局编辑，
公退之暇，以此自娱。四方之士，求者日众，苦于酬应，
爰为订刻例如左：石章每字一元。牙章每字三元。铜章
每字五元。金、银章每字七元。晶、玉章每字十元。铜、金、
银、晶、玉朱文加倍。收件处：上海棋盘街中华书局一
楼庶务课或静安寺路中华书局编辑所。王廷锡、余绍宋、
褚德彝、张宗祥、章炳麟、刘景晨、蒋维乔、蔡元培、
顾鼎梅代订。（《申报》1931 年 8 月 28 日）

王景陶鬻书制印廉润一月

　　仆嗜临池，自幼成癖，曾遍诸名碑，不师人意，
心领神会，乃有别径，渊懿古茂，岂落寻常窠臼。
喜治印，踵秦汉遗矩，参皖浙诸家之妙。前来沪上，
辱蒙诸家不以雏形见羞，缣素纷投，愧答之余，汗
颜实深。兹则仍照己巳旧润，续酬一月，逾月加润，
藉养心目，凡缔墨缘交者祈速呼之。景陶自识。……
篆刻：石章每字一元，牙章倍之。晶、玉五元。总
通讯收件处：上海西门蓬莱路蓬莱里八号王寓。代
收件处：上海五马路中古香室笺扇庄。（《申报》
1931 年 10 月 25 日）

白蕉自订书画篆刻小约

　　从中华民国二十年元旦起，凡要白蕉写字、作画、
篆刻者概略取酬。各件不论尺寸分毫，求者必履行

下列条件之一计纳。……好石一块或两块。……此
区区各取所需之旨，交易公平。惟如有以八寸以上
旧砚、各式旧笺、多年上好陈墨、旧石章、旧拓碑
帖及百年前陶瓷，千载上之破铜烂铁见贶者，则白
蕉大喜过望，视来者所需，必有善报。其友悲鸿书。
（1931 年原件）

陶寿伯篆刻近作

　　石章每字半元。晶章白文每字四元。牙章每字一元。
玉章白文每字六元。收件处：上海三四马路美仁里《上
海报》馆。（1931 年原件）

陶寿伯润例

吴幼潜　山阴吴德光篆刻润格

　　石章每字一元。牙章每字一元五角。银、铜章每
字二元。碑版墓志每字二角。极大极小倍之。润笔先惠，
约日取件。收件处：本社。民国二十一年一月重定。（《西
泠印社书目》1932 年 2 月）

吴幼潜润例

谢磊明润例

陈巨来印例

石章每字二两。牙章每字五两。金属每字八两。玉质每字十两。犀角、黄杨同牙章例，螭文、蜡封同字例。指明作元朱文加倍，极大极小别议。劣石不应，立索不应，润资先惠，随封加一。壬申三月重定。（1932年4月原件）

谢磊明　永嘉谢磊明篆隶铁笔润格

铁笔：石章每字一元，过大过小加倍。牙章每字二元。金、玉、瓷、铜等类不应。石章边跋来文每百字三元，篆隶加半，劣石不刻。润资先惠，约日取件。收件处：上海三马路七百零一号宣和印社及各大笺扇庄。民国二十二年二月订。（1933年原件）

谭组云　谭海陵书画篆刻

石章每字二元，牙章加倍。晶章每字五元。碑志寿屏另议，邮票通用，纸可代办。通信收件处：上海西门蓬莱路普育里华商书局。（《申报》1933年2月24日）

盛秉筠篆刻润

毫厘丘壑，咫尺江山，雕虫之技，古贤小者，岂其然乎！盛君十年精力，穷其奥妙，具濮仲谦之绝艺，承张希黄之神工，三百年后，斯道重显，此非余一人之言，睹盛君作品者之公言也。癸酉闰五吴湖帆志。石章每字一元。牙章每字二元。金、玉章每字四元。过大过小均加倍，边跋来句面议，劣石不刻。⋯⋯吴湖帆代拟并书。收藏处：上海、苏州各笺扇庄。（1933年原件）

吴振平　山阴吴振平润格

　　篆刻：石章每字一元。牙章每字一元半。银章、铜章每字二元。以上随封均加一。收件处：上海西泠印社潜泉印泥发行所及本埠各大笺扇庄。（上海西泠印社潜泉印泥发行所出品目录》1934 年 10 月）

吴振平润例

李冰士　李绮石山水篆刻直例

　　李君彦字冰士，别署绮石，天资孤朗，笔致超迈，博涉群书，兼擅吟咏。其书法直入"二王"之室，山水力追宋元。壮好游历名山大川，足迹殆遍，胸中丘壑，尽赴笔端，是以不同凡俗。篆刻亦复浑朴古茂，璀璨可喜，洵推艺苑能手。爰为代订润例，供诸同好。……篆刻直例：石章每字二元。牙章每字二元。角章每字二元。竹根每字二元。铜章每字四元。晶章每字八元。过大过小倍例，碑文面议，劣石不刻。……收件处：上海威海卫路六七四号中社中国画会及各大笺扇庄。介绍人：于右任、经亨颐、王震、张聿光、马企周、贺天健、蔡元培、陈树人、江小鹣、马公愚、钱瘦铁、汪亚尘同启。（《国画月刊》1935 年 2 月 10 日）

马万里鬻书画篆刻直例

　　篆刻：石章每字二元。牙章每字三元。金章、银章、铜章每字五元。晶章每字十元，玉章、玛瑙、翡翠每字十二元。过大过小加倍。墨费一成。润笔先惠，约日取件。收件处：上海各大笺扇庄。南京收件处：延龄巷荣宝斋、清秘阁。甲戌中秋第九次改订于沪壖。寓上海白克路逸民里十九号曼福堂，电话三二五八九号。（《国画月刊》1935 年 2 月 10 日）

黄少牧篆刻润例

　　刻印：石章每字二元。牙章三元。金、银章四元。晶、玉章五元。径寸以外、三分以内者均倍之。寿屏墓志碑额写刻面议。（1935 年 4 月原件）

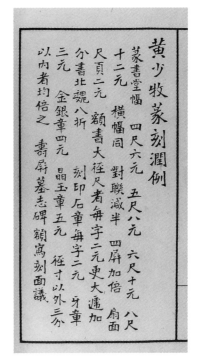

黄少牧润例

赵林　赵晋风女士润例

　　篆刻例：石章每字一元。牙章每字二元。铜章每

字四元。晶、玉章另议，每字小至一分大至一寸酌加。收件处：上海四马路《上海杂志》公司定书部。（《艺文杂志》1936 年 4 月 1 日）

顾青瑶女士诗书画篆刻润例

篆刻：石章每字二元。牙章每字四元。铜章每字六元。晶、玉每字十元。镌砚另议。小至分大过寸倍润。点体不应，润资先惠，约日取件。收件处：本埠各大笺扇庄。浙江路渭水坊西泠印社，本埠新闸路赓庆里四十三号顾宅，电话三三〇一〇。（《中国女子书画会刊》1936 年 5 月）

陈老秋篆刻

石章每字一元。牙章每字二元。余详润单。函索请寄上海城内沉香阁素月画社。收件处：上海荣宝斋、西泠印社。五马路三二四号璧寿轩书印社启。（《申报》1936 年 9 月 13 日）

华清波鬻书画篆刻润例

刻例：石章每字一元，竹、木、牙章加倍，朱白文同。过大过小酌加，劣石不刻。润资先惠，墨费一成。收件处：上海梅白格路三德里惟仁坊四十四号及各大笺扇庄及《上海杂志》公司代定部。（《艺文杂志》1936 年 10 月 12 日）

钱君匋书画印约

印约：石章每字一元。牙章每字四元。铜章每字十元，朱文加倍。金、银、晶、玉章每字十五元，朱文加倍。劣质不应，细朱、满白及字体大小逾常者每

字依约加半。砚铭另议。以上各加墨费一成。先润后作，约日取件。中华民国二十五年三月钱君匋重订。收件处：《上海杂志》公司代定部。（《艺文杂志》1936年 10 月 20 日）

谢博文　谢师约刻画例

刻印：石章每字半元。牙章每字一元。金、银、铜章每字二元。晶、玉、翡翠每字五元。字大逾半寸、小不及分者均加倍。点品或立需者面议。润资先惠，约日取件。赵叔孺、叶叶舟、丁辅之、马公愚、王福庵、谢公展、刘贞晦、方介堪代订。二十六年三月。上海三马路七百零一号宣和印社及各大笺扇庄、温州杨柳巷廿三号本宅。（《九华堂所藏近代名家书画篆刻润例》1937 年 3 月）

金寿石治印润例

石章每字二角。象牙章每字三角。金、银、铜每字八角。晶章每字一元。翠、玉、玛瑙章每字三元。朱白文同，过大过小加半，砚铭文玩另议。润资先惠，约日取件。金寿石先生武进望族，名重鸡林，幼聪慧，过目成诵，博览群书，尤喜金石之学。求者纷沓，比来沪渎观光，爰经商得同意，代订右列润例，以供各界之需求焉。中华民国二十六年元宵日，余仁代订于沪渎。（1937 年 1 月原件）

陈祓溪　味净斋铁笔润例

石章每字银二元。牙章每字银二元六角。晶印每字银五元。竹根章每字银二元四角。黄杨章每字银二元四角。每字以二三分为率，过大过小者倍之。摹集古印每字加一倍。……无垢居士陈祓溪重订。代收件

处：上海四马路中市《上海杂志》公司。（《艺文杂志》
1937 年 4 月 10 日）

任竹君书画金石润例

任君治印宗秦汉，花鸟得南田之秘，最擅墨梅，有逃禅老人神意，尺幅寸缣，得者珍之。顷以求之者众，爰为订定润例如左。……印：石章每字一元。牙章每字二元。晶、玉、陶、铜每字四元。过大过小面议。代收件处：上海四马路中市上海杂志公司、小西门中华职业学校、江西路四〇六号立信会计师事务所、西门蓬莱市场春及堂、南京路九华堂、小西门内凝和路惜阴斋装池。叶恭绰、徐悲鸿、蔡元培、王一亭、吴铁城、潘公展、何香凝、刘海粟代订。民国二十五年三月。（《艺文杂志》1937 年 4 月 10 日）

王开霖篆刻润例

石章每字四角。晶章每字元半。牙章每字六角。玉章每字三元。金、珊瑚每字壹元。翡翠每字四元。朱白文同，极大极小面议。润资先惠，约期取件，随封加一。丁丑仲冬，陈蒙庵、丁福保、王西神、严独鹤、赵叔孺仝代重订。总收件处：三马路三四七号昼锦里东冷香阁印社。代收件处：上海各大笺扇庄。（1937 年 12 月原件）

金祖同　殷尘篆刻例

殷尘曩东游从余治殷契文字，凡彼邦藏家所搜甲骨，拓存殆尽，亦颇有述作，用功之勤，世所仅见。近复出其余绪，攻事铁笔，终日弄石，一以秦汉遗矩为归，不作阿世态，盖有见其怀抱。余不谙印而乐为订润者，将以信其人而信其作也。殷尘金氏，浙西人。廿六年十月十日，郭沫若。石章每字二元，过大过小

每字均作三字算。劣石不应，摹旧不应，金、玉、晶章亦不应。殷尘云：将以游于艺，非匠人作也。（1937 年 10 月 10 日原件）

邓散木　粪翁篆刻润例

石章每字五元。牙章每字八元。金、玉章每字二十元。过大过小倍润。（《宣和印社出品目录》1937 年）

方介堪篆刻润例

石章每字二元。牙章每字三元，竹、木、犀角每字与牙章同。琥珀、绿松每字五元。瓷章每字六元。铜、铁章每字六元。银章每字七元。赤金章每字八元。白金章每字十五元。晶章每字十五元。玉章每字二十元。（《宣和印社出品目录》1937 年）

马公愚篆刻润例

石章每字三元。牙章每字六元。晶、玉章每字十四元。朱白文不得指定。他件另议。（《宣和印社出品目录》1937 年）

唐醉石篆刻润例

石章每字二元。牙章每字三元。刻殳篆文每字四元，画像印同。晶、玉、玛瑙等印阳文每字六元，阴文每字五元。金、银、铜章每字四元。竹、木章每字四元。收藏印刻细朱文每字三元，竹、木、牙质照加。字大过一寸，小不及分者均加倍。（《宣和印社出品目录》1937 年）

陶寿伯篆刻润例

石章朱白文每字半元。牙章朱白文每字一元。铜章朱白文每字二元。金、银章朱白文每字四元。晶章朱文每字五元，晶章白文每字四元。玉章朱文每字八元，玉章白文每字六元。（《宣和印社出品目录》1937 年）

童大年篆刻润例

石章朱文每字三元、白文每字二元。牙章朱文每字五元、白文每字四元。细朱文、满白文及极工各派或大小逾常者，每字均作三字算。石章边跋行书每百字十二元，隶书加倍，字数多少照此加减。石质似玉或有砂钉裂纹者均不应。墨费一成。（《宣和印品目录》1937 年）

王福庵篆刻润例

石章白文每字二元，朱文每字三元。牙章白文每

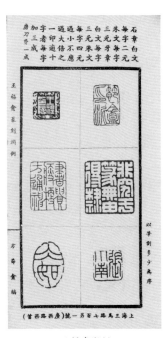

王福庵润例

字三元，朱文每字四元。过小不应，过大倍之。一印逾十字者每字加三成。磨刀费一成。（《宣和印社出品目录》1937 年）

吴仲珺篆刻润例

石章每字二元。大逾半寸、小不及分者均加倍，晶、玉、铜、牙、竹、木等章均不应。（《宣和印社出品目录》1937 年）

赵叔孺篆刻润例

石章朱白文每字五元，刻螭文及蜡封直同字例。牙章加倍，极大极小不应，加随封一成。（《宣和印社出品目录》1937 年）

邹梦禅篆刻润例

石章每字一元。牙章每字三元。铜章每字五元，朱文加倍。金、银章每字七元，朱文加倍。晶、玉章每字十元，朱文加倍。螭文及蜡封同字例，细朱满白及字体大小逾常者，每字依例加半。砚志另议。石章边跋每二十字一元，篆隶加倍。（《宣和印社出品目录》1937 年）

邓散木　粪翁治印例

治石每字五圆。刻牙每字八圆。切玉每字二十圆。凿铜每字二十圆。（1937 年原件）

邓散木润例

顾沅　琢簃治印润例

石章每字一元。牙章每字二元。玉章每字五元。晶章每字六元。砚铭每方十元。碑铭一英寸字每字五角，过一寸者加一角。印章过大过小倍例。劣石不刻。润金先惠，约期取件。通讯处：上海南市地方厅路家庭工业社总厂。（1937 年原件）

顾沅润例

朱其石刻印特例

不以字计而以每枚计，视诸往例不啻折半。石、牙章每枚均五元。惟石章以四字为度，牙章以三字为度，增一字加一元，朱白文同。画例承索即寄。收件处：五马路西泠印社、四马路石路东首西泠印社，或径向西蒲石路底合兴里五十一号亦可。（《申报》1938 年11 月 13 日）

邓散木　龚翁书刻诗文例

刻例：石章每字五元。牙章每字八元。金、玉章每字二十元。过大过小倍润，劣材不应，点体不应。约日取件，立索不应。收件处：上海各大笺扇庄、上海山海关路梅白克路口懋益里八十二号。中华民国二十八年一月重订。二十八年九月一日起照润加一成。（1938 年原件）

易大庵居士书画篆刻新润例

篆刻：石章每字二十元，石不受刀须换，馀不在此例者面订。庚辰初春。（缀钤"中华民国三十年国庆日起照此例三倍取直，大庵白"戳记。1941 年 10 月10 日原件）

易大庵润例

陈巨来印例

石章每字五元。牙章每字八元，犀角同之。金属、

玉质每字十二元。螭文、蜡封同字例，指明作元朱文加半。劣石不刻，立索不刻。庚辰三月重定。（1940年3月原件）

陈子恒鬻画篆刻润例

篆刻：石章每字一元。牙章每字一元半。收藏章加倍，极大极小加倍。先惠润笔，订期取件。劣纸劣石不应，立索不应。以上墨费概加一成。乙亥孟春之月，明州子恒陈绥重订于沪上。收件处：各埠各大笺扇庄。寓上海打浦路三星里四十一号。总收件处：上海威海卫路六七四号中国画会。（《国画月刊》1935年2月10日）

方去疾篆刻例

石章每字一元。象牙每字二元。铜章每字四元。金、银章每字五元，朱白同例。夋篆加倍，螭文、蜡封每件作二字，印章小至一分大至一寸均倍值。过大过小面议。一印仅一字者作二字计，一印逾九字每字加五成。例外、劣材、来样均不应。随封加二成。（注：笔单上有方氏亲笔手书"每元以贰元计"。《九华堂所藏近代名家书画篆刻润例》1940年）

顾青瑶女士诗书画刻例

篆刻：石章每字二元。牙章每字四元。铜章每字六元。晶、玉每字十元。……收件处：本埠各大笺扇庄、浙江路渭水坊西泠印社、上海新闸路庚庆里四十三号。（《九华堂所藏近代名家书画篆刻润例》1940年）

朱其石启事

其石二十年来，以绘事余绪为人治印，无虑十万枚以上。前岁流寓海上，以友好怂恿，重理旧时生涯，猥承求者纷沓，往往画刻兼委，昕夕从事，几无暇晷，春间忽觉胸肋隐痛，不遑埋首几案，辍笔数月，近始渐获痊可，日来正事清偿积件，惟自端节起概照新例计算，以示限制，非敢矜侉，识者谅之。又，外间发现仿造拙绘及摹镌拙刻甚多，嗜痂之士应委托指定收件处求请，方无被赚之虞。括苍山翁朱其石启。……刻印：石章白文每字四元、朱文每字五元。牙章白文每字五元、朱文每字七元。晶、玉、翠章及书例详载润例，函索即寄。收件处：西泠印社、宣和印社、璧寿轩印社、九华堂等各大笺扇庄。通讯处：善钟路西蒲石路合兴里八号及新闸路九八四号，电话六○一○八。（《申报》1941年5月29日）

朱其石润例

顿立夫篆刻润例

石、牙章每字一元，细边朱文加倍，隶楷体加倍，竹、木、角质加倍。银、铜章每字二元，隶楷体加倍，细边朱文加倍，金章照例加倍。晶章每字四元，细边朱文加倍。翠、玉章每字六元，细边朱文加倍，玛瑙同例。一章刻一字者以二字计，先看篆样照例加半。旧印面磨费每面作一字计算，石章不计。极大另议，极小不应。润资先惠，约日取件。辛巳花朝，福庵代订于沪上。（1941年4月原件）

吴朴　吴厚庵篆刻润例

石章每字二元，细朱文加半。牙章每字三元，竹、木章同例。铜章每字五元，金、银章加半。晶、玉章暂不应。一章刻一字者以二字计，极大极小、点品摹仿面议。润资先惠，约期取件。辛巳孟夏王福庵代订。厚庵吾宗素精篆刻，由皖浙而上窥秦汉，早有声于大江南北。兹相遇于福庵老友处，见其艺益进，共相赞叹。福庵乃为重订润例，余坿数语以张之。抱鋗居士吴徵。（1941年7月原件）

陶寿伯、强淑萍夫妇合刻鸳鸯印特例

白厓居士陶寿伯为艺苑耆宿，赵叔孺先生之高足，艺行高超，素为海内所钦慕。夫人强淑萍女士亦善治印，得秦汉切玉法，神趣盎然。亲朋有订婚或结婚者，新郎之印每倩陶君刻阳文；新娘之印则倩夫人刻阴文，号为鸳鸯印，诚艺林之佳话也。兹因知者日众，因怂恿其订一特例，俾公同好焉。石章每对六字者十四元、八字者十八元。牙章每对六字者二十元、八字者二十六元。铜章每对六字者三十元、八字者四十元。金、银每对六字者四十八元、八字者六十四元。晶章每对六字者四十元、八字者五十六元。玛瑙每对六字者五十二元、八字者六十八元。翠、玉每对六字者

七十四元、八字者九十八元。三十年十一月，孙雪泥、陈定山、闻兰亭、吴湖帆、袁履登、严独鹤全启。附：陶寿伯近作、强淑萍近作）……收件处：上海大新公司、新新公司文具部、戏鸿堂、荣宝斋、西泠印社、宣和印社、谢文益及各大笺扇庄。总收件（处）：三马路《申报》馆西首冷香阁印社。以上各代收件处均有精美晶、玉、牙、石印章发售。通讯处：派克路北首定兴路四十三号万石楼。电话九二四三〇号。（1941年11月原件）

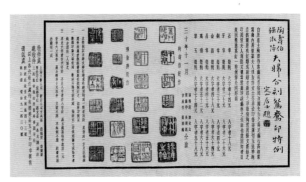

陶寿伯、强淑萍夫妇合刻鸳鸯印润例

胡若思书画篆刻新润

刻印：石章朱文每字十元，印字小至二分以内者加倍，大逾寸者加倍，白文每字八元，一印逾十字者每字加四成。……收件处：各大笺扇庄。通信处：上海威海卫路三零五号清秘阁。自端节起均照新润收件。（《申报》1942年6月1日）

马公愚润例

壬午孟夏重订，旧例无效。刻例：石章每字二十元。牙章每字四十元。晶、玉、金、银章每字六十元。朱白文不得指定。过大加倍或加数倍，过小不应。边跋来文另议，长边跋另议。各件均加随封一成。劣纸恶石不应，来文劣者不应，立索不应。润资先惠，否则不应。收件处：上海及全国各大笺扇庄。寓上海法租界劳尔东路颐德坊三十七号，电话七八八八七。（1942年7月原件）

胡若思润例

孙啸亭润例

马公愚润例

孙啸亭更订刻例

　　石章每字十二元。牙章每字二十元。晶章每字三十元。翠、玉章每字四十元。收件处：各大笺扇庄。通讯处：上海九江路一百十一号。自卅一年九月十日起。（《申报》1942 年 9 月 7 日）

傅训治印

　　石章白文六元。牙章白文十元、朱文加半。闲章一印过六字及过大过小者均倍润，肖形点品以四倍计。边款以二字为例。质劣文恶不应。癸未春仲，云间居士白蕉。（1943 年 3 月原件）

顾青瑶书画篆刻例

　　石章每字四十元。余详润例，函索即寄。收件处：各大笺扇庄、新闸路赓庆里四十三号本寓。（附设书刻国画专课：额添三名，面授每星期一次，贽金五千元，学费每课每年二千元。免费生额二名，以中学程度家境清寒、有志专习艺学者……）（《申报》1943 年 8 月 13 日）

顾青瑶润例

朱其石润例

赵林　虞山赵林润例

篆刻例：石章每字捌拾元。牙章每字壹佰贰拾元。铜章每字壹佰陆拾元。晶、玉章另议。字过大过小加倍。……劣石不刻，劣纸不书。润笔先惠，约日取件。收件处：上海各大笺扇庄。（约1944年原件）

徐孝穆治印刻竹简例

石章每字两万。牙章每字三万。余详润例。收件处：广东路西泠印社。七天取件。（《申报》1945年9月12日）

朱其石刻印

石每字四万元，牙每字五万元（停止书画收件）。特约收件处：西泠印社、荣宝斋、宣和印社、璧寿轩、九华堂、朵云轩。约日取件。立索照润加二倍。径莅西蒲石路合兴里八号朱寓面洽。（《申报》1945年8月30日）

陶寿伯润例

治印：石章每字四千元，鸡血、田黄加倍。牙章每字五千元，角质同例。晶、铜每字六千元。玛瑙每字一万元，新山玉同。玉章每字一万五千元。翠章每字二万元，蜜蜡、珊瑚、金印同。边跋来文牙、石车刀每字三百元，晶、玉每字五百元。镌刻碑志砚铭面

议。朱白文同例，一字印作二字计，每字小至一英分半、大至四英分均加倍，极大另议，极小不应。代磨牙、石每面一千元，晶、玉等每面二千元。……例外不应。先润后作，约日取件。墨费各加二成。附启：余年十六好篆刻，屈指迄今三十载矣。爰特重订新例减润二月，藉资纪念。丙戌小春月，梁溪陶寿伯识于海上万石楼。（1946 年 2 月原件）

五成。极大另议，极小不应，立索不应。随封加二成。旧印面磨费银、铜、牙每面五百元，晶、玉、翠每面一千元。先润后作，约日取件。……（1946 年 3 月原件）

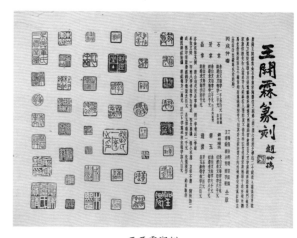

王开霖润例

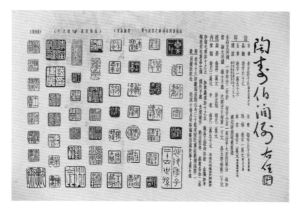

陶寿伯润例

王开霖篆刻

梁溪王开霖为金石书画家陶寿伯之胞弟（注：寿伯出继舅氏，故姓陶），潜心篆刻之学，迄今二十载，出入秦汉，旁及皖浙，用刀遒劲，气韵古穆，深为艺林所称道。又精鉴识吉金乐石之文字，善镌碑版，为吴门金石家唐伯谦先生入室弟子，凡勾摹名人墨迹，莫不得其神似。当代书家吴稚晖、于右任、赵叔孺、马公愚、吴宗瑗、王个簃辈均推为镌碑圣手，可知其功力深矣。兹以向例过廉，爰为重订如左。丙戌仲春，丁福保、徐邦达、严独鹤、王季铨、程小青、潘子燮全启。石章朱白文每字一千五百元，细边朱文每字二千元，田黄鸡血加倍。银、铜、玛瑙朱白文每字五千元，细边朱文每字六千元。牙章朱白文每字二千元，细边朱文每字三千元，竹、木、角同例。翠、玉朱白文每字六千元，细边朱文每字八千元。晶章朱白文每字三千元，细边朱文每字四千元。边跋牙、石每字二百元，晶、玉、铜等每字三百元。亦金视翠、玉例，新山陶瓷视晶章论。刻一字者以二字计。朱白文同。一印逾八字者每字加

高甜心、臧曼君夫妇刻印

随意每印二万元，双工每印三万元。画样（当面奏刀）每印五万元。每日九时起五时止（备有印材）。寓三马路惠中旅舍东二楼二三四号。美故总统罗斯福谢高氏赠印函，高思大使亲笔签名题词暨高氏于渝、蓉两地开"抗战印展"中全部作品陈列，欢迎参观。（《申报》1946 年 5 月 8 日）

顿立夫　顿历夫篆刻润例

石、牙章每字二十元，细边朱文加倍，隶楷体加倍，竹、木、角质加倍。银、铜章每字五十元，隶楷体加倍，细边朱文加倍，金章照例加倍。晶章每字六十元，细边朱文加倍。翠、玉章每字一百元，细边朱文加倍，玛瑙同例。一章刻一字者以二字计，先看篆样照例加半。旧印面磨费每面作一字计算，石章不计。极大另议，极小不应。润资先惠，约日取件。丙戌长夏，福庵代订于沪上。（木印楷字：照例加三成。1946 年 7 月原件）

高甜心、臧曼君夫妇润例

顿立夫润例

陶寿伯、强淑萍夫妇合刻鸳鸯印特例

金石家陶寿伯先生暨其夫人强淑萍女士夙有鸳鸯印特例，专为订婚及结婚之新夫妇治印，一时传为美谈。抗战末期陶氏夫妇避难离沪，沪上人士多以不能再得此佳制为恨。天日重光，陶氏夫妇重又莅止，同人等因为重订新例，俾爱好陶氏夫妇艺术者，知所问津焉。三十五年十一月。陈定山、孙雪泥、陈蒙庵、张中原全启。石章每对二万元，鸡血田黄加倍。牙章每对二万五千元。晶章每对三万元。玛瑙每对五万元，铜章全例。玉章每对七万五千元。翠章每对十万元，金章全例。边跋牙、石每字五百元，晶、玉等每字一千元。一、每对六字为率，每加一字加二成，不足六字者同例。旧印面磨牙、石每方五百元，晶、玉每方一千元。二、本特例以未婚夫妇订婚或结婚同时刻一对者为限，其仅刻一方者照寿伯原有润例计之，淑萍印例同。三、新郎印阳文寿伯刻、新娘印阴文淑萍刻，倘指定二印俱刻阳文或阴文者均分别由二人刻之。（1946年11月原件）

陶寿伯、强淑萍夫妇合刻润例

陶寿伯润例

治印：石章每字八千元、鸡血、田黄加倍。牙章每字一万元，角质同例。晶、铜每字一万五千元。玛瑙每字二万元，新山玉同。玉章每字三万元。翠章每字四万元，蜜蜡、珊瑚、金印同。边跋来文牙、石单刀每字一千元；晶、玉每字二千元。镌刻碑志砚铭面

议。朱白文同例，一字印作二字计，每字小至一英分半、大至四英分均加倍，极大另议，极小不应。代磨牙、石每面二千元，晶、玉等每面三千元。……例外不应。先润后作，约日取件。墨费各加二成。附启：凡指刻大篆而来文未见于钟鼎文者，概以小篆摹成大篆而入印，幸方家谅之。三十六年二月陶寿伯识于海上万石楼。（1947 年 2 月原件）

陶寿伯润例

陈巨来塙斋印例

石章每字二万元，牙章加半，款识二字为度，逾此每字须作一万元计。指明作元朱文加倍，至九字再加半。叔篆、鸟篆加倍，蜩文蜡封同字例。立索另议，劣石不应。丁亥三月重定。寓上海古拔路三十三号。三十七年三月十五日起，视此例作拾倍计算，巨来识。（1947 年 4 月原件）

沈受觉篆刻润例

受觉仁弟从予学刻，颇有功力，与近时篆刻者不同，识者自能鉴别，为之重订润例。丁亥新秋王福庵。石章每字□元。晶章每字□元。玛瑙每字□元。牙章每字□元。铜章每字□元。翠、玉每字□元。鸡血田黄视晶同计，□□□□以翠、玉论，朱白文同例，一字印作二字计。过大过小者另议。边跋牙、石每字三角，晶、玉等每字伍角，质劣不应。润资先惠，约日取件。（1947 年 9 月原件）

方去疾篆刻润例

石章白文每字五万元，朱文每字四万元。牙章白文每字六万元，朱文每字五万元。铜章白文每字十八万元，朱文每字十五万元。金、银章白文每字十五万元，朱文每字十二万元。印文小至一分、大至五分加倍，过大过小面议。蜩文、蜡封作二字，一印刻一字者作二字计。石有裂纹或含砂质者均面议。边跋每十字作一字，隶书边跋加倍。中华民国三十六年十一月订于上海。收件处：上海三马路七〇一号宣和印社，电话九五一六一号。（1947 年 11 月原件）

方去疾润例

闵雅兴篆刻

治印：石章每字贰仟元。玛瑙每字陆仟元，新山玉同例。牙章每字叁仟元。金、银每字柒仟元。水晶每字伍仟元，鸡血、田黄同例。翠、玉每字捌仟元。朱白文同例，印章三、七分加倍。一印刻一字者作二字计。劣质不应。边跋每字按例一成计，售印代磨每面按例二成计。细镂：牙章每面叁仟元，山水人物花鸟同例，过大过小加倍，点景精工细刻加倍。行草每三百字叁仟元。不足照论，逾则类推。肖像：牙章、牙片每面五万元，高八分阔五分为限。逾一分者，照例加二成，每面限以一人。电话七〇三四三。（约 1947 年原件）

钱瘦竹篆刻直例

石章每印九十万元。牙章每印一百二十万元。晶、玉等章每印二百万元。碑象铭志等面议。每印以四字为限，过大过小及超出字数另议。收件处：上海江西中路五十九号通古斋，电话一三三六九。三十七年四月重订。（1948 年 4 月原件）

刘硕庵治印

石章每字二十万元。铜章每字四十万元。牙章每

字三十万元。玛瑙每字六十万元。晶章每字四十万元。翠、玉每字八十万元。看样及特式者均照润加五成计算，字体与所点之样子不合者恕不从命，过大过小者另议。约日取件，立索不应。民国三十七年五月重订。总收件处：□南路三七四号春华堂、山东中路三四三号文俊刻字店。收件处：各笺扇庄、各大公司、各象牙号及各大印社均可代收。（1948 年 5 月原件）

方介堪润例

篆刻：石章每字六元。牙章每字十元。铜章每字廿四元。不锈钢章每字三十元。金、银章每字三十元。瓷章每字三十元。青金、绿松每字廿四元。黄杨、竹、木章每字十二元。水晶章每字三十元。翠、玉章每字五十元。玛瑙章每字八十元。一印刻一字者作二字计，晶、玉每字逾三分方加半，大至五分者加倍，五分以上面议，印文小至一分、大至五分加倍，蠆文、蜡封同字例。夌篆加倍，仿汉玉印体及吴让之刻法加半，古玺文或钟鼎鸟篆不能指定，边款每五字作印面一字计，旧牙章磨费每方五万元，晶、玉每方十万元。润资先惠，约日取件。中华民国三十七年八月，永嘉方岩订。总收件处：上海三马路七〇一号宣和印社及各大笺扇庄。（1948 年 8 月原件）

刘硕庵润例

方介堪润例

邓散木　厕简楼金石书画直例

戊子八月朔更订。金石例：石印每字金圆券肆圆。牙印每字金圆券拾圆，竹、木印同例。金、玉印每字金圆券捌拾圆，晶印、陶瓷、琥珀、蜜蜡、珊瑚同例，玛瑙、翡翠倍之。以上朱白文同例，过大过小均倍之（石印满一英寸半作过大论，不足二英分作过小论。牙印、金、玉印过六英分作过大论，不足半英寸作过小论）。一印仅一字者作二字计，一印过十字者照直加四成。边识加上款加一成，加赠款者加二成，款式（识）加多别议。劣材不应。半月交卷，期促不应，外埠寄费自理。……收件处：上海山海关路懋益里八十二号、各大笺扇庄。（1948年9月原件）

邓散木润例

王开霖篆刻

梁溪王开霖为金石书画家陶寿伯之胞弟（注：寿伯出继舅氏，故姓陶），潜心篆刻之学，迄今二十载，出入秦汉，旁及皖浙，用刀遒劲，气韵古穆，深为艺林所称道。又精鉴识吉金乐石之文字，善镌碑版，为吴门金石家唐伯谦先生入室弟子，凡勾摹名人墨迹，莫不得其神似。当代书家吴稚晖、于右任、赵叔孺、马公愚、吴宗瑗、王个簃辈均推为镌碑圣手，可知其功力深矣。兹以向例过廉，爰为重订如左。戊子孟秋，丁福保、徐邦达、严独鹤、王季铨、程小青、潘子燮仝启。石章朱白文每字八角，细边朱文每字一元，田黄鸡血加倍。银、铜、玛瑙朱白文每字三元，细边朱文每字四元。牙章朱白文每字一元，细边朱文每字一元五角，竹、木、角同例。翠、玉朱白文每字四元，细边朱文每字五元。晶章朱白文每字二元，细边朱文每字三元。边跋牙、石每字一角，晶、玉、铜等每字二角。赤金视翠、玉例，新山陶瓷视晶章论。刻一字者以二字计。朱白文同。一印逾八字者每字加五成。极大另议，极小不应，立索不应。随封加二成。旧印面磨费银、铜、牙每面四角，晶、玉、翠每面六角。先润后作，约日取件。（1948年9月原件）

周颂元篆刻

翡翠每字壹仟万圆。玉章每字壹仟万圆。铜章每字壹仟万圆。珊瑚每字壹仟万圆。金章每字壹仟万圆。鸡血每字陆佰万圆。田黄每字陆佰万圆。玛瑙每字陆佰万圆。水晶每字肆佰万圆。牙章每字壹佰万圆。石章每字壹佰万圆。边跋牙、石每字贰拾万圆，边跋晶、玉每字肆拾万圆。代磨牙、石每面贰拾万圆，代磨晶、玉每面贰佰万圆。白朱文同例。壹礼拜取件，篆刻费先惠。劣印章不刻。印章三分、七分加倍。（约1948年原件）

陶寿伯润例

治印：石章每字九十元，鸡血、田黄加倍。牙章每字一百五十元，角质同例。晶铜每字二百元。玛瑙每字三百元，新山玉同。玉章每字五百元。翠章每字八百元，蜜蜡、珊瑚、金同。边跋来文牙、石单刀每字五元；晶、玉每字十元。代磨牙、石每面五元，晶、玉等每面十五。朱白文同例，一字印作二字计，每字小至一英分半、大至四英分均加倍，极大另议，极小不应。……例外不应。先润后作，约日取件。墨费各加二成。三十八年一月十日，寿伯陶知奋订于淞滨万石楼。（1949年1月10日原件）

陶寿伯润例

刘友石篆刻

翡翠每字肆万元，白玉同例。金、银每字叁万元。铜章每字贰万肆千元。玛瑙每字贰万肆千元，新山玉同例。水晶每字壹万陆千元。鸡血每字壹万陆千元，田黄石同例。牙章每字壹万元。石章每字捌千元。边跋牙、石每字贰千元，晶、玉每字二千元。代磨牙、石每面叁千元，晶、玉每面伍千元。白朱文同，印章三分、七分照润加倍。劣质不应。先润后作，约期取件。（原件约1949年）

高甜心、臧曼君夫妇刻印

每方计算随意一千元，双工二千元。石、牙同。代售石、牙、晶、瑙。三马路惠中旅舍。（《申报》1949年2月18日）

高甜心、臧曼君夫妇润例

随意每印三万元，双工每印四万五千元。画样每印八万元。石、牙同例，以每印计算限刻三字，加一字加一万元。水晶每印七万元。玛瑙每印八万元。磨印费加一。代售印材，石印每方二万元起、牙印每方三万元起、晶瑙每方四万元起。上海三马路惠中旅舍二三四号，电话九三二〇〇。（1949年原件）

高甜心、臧曼君夫妇润例

徐寒光治印山水浅刻润例

治印：石章每字五千元。牙章每字八千元。晶、铜每字一万二千元。翠、玉每字二万元。过大过小及刻一字者均作加倍计。……总收件处：上海广东路三二四号璧寿轩，电话九三五二九号。（1949年原件）

徐寒光治印山水浅刻润例

治印：石章每字一万二千元。牙章每字一万八千元。晶、铜每字三万元。翠、玉每字五万元。过大极小、细朱文及刻一字者均作加倍计。……总收件处：上海

广东路三二四号璧寿轩，电话九三五二九号。（《九华堂所藏近代名家书画篆刻润例》1949年）

徐寒光治印山水浅刻润例

　　治印：石章每字一万五千元。牙章每字二万元。晶、铜每字四万五千元。翠、玉每字八万元。过大极小、细朱文及刻一字者均作加倍计。……总收件处：上海广东路三二四号璧寿轩，电话九三五二九号。（1949年原件）

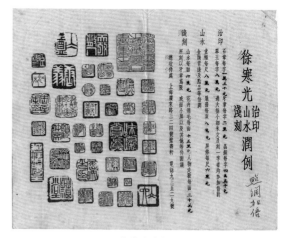

徐寒光润例

后　记

本卷编撰工作于2016年4月正式启动。在此之前，经反复磋商，确定了在《上海千年书法图史》丛书中篆刻图史单列为卷，以内容类别为纲前后通贯的结构，并明晰了与书法各卷相交叉部分的分工原则，拟定了各类条目的编写范例。作为区域性——特别是反映上海这样一个曾经展现辉煌的区域篆刻文化图史专著，她的格局、体例、资料甄别以及叙述系统显然具有前所未有的探索性。因此，完成这项任务的同时，是就不同的专题深入展开一次海上印学、篆刻史再研究的过程。也因为此，本卷的体例与内容必然难以臻于尽善，我们期待着读者的指正和将来的修订。

本卷以条目体裁辅以图片载记北宋以下至当代上海印人印事及涉及篆刻范围的谱录、论著、论稿、代表作品及相关资料。曾在上海生活或从事创作、著述的人物；上述人物的作品及在上海印行、出版的谱录、著述；上述人物及发生于上海或与上海书法篆刻群体相关涉的印事、活动，均在尽可能收录之范围。这个范围的宽度，是由海上特别是近代以来的上海在文化艺术发展中的特殊地位所决定的，也是出于尊重近现代海上书法篆刻活动群体的人文历史特点的考虑。据此，收录历代印人684人；历代印谱提要计615种；历代论著、论文提要计464部（篇）；论析历代作品120件；历代印学与篆刻事记一万余字；篆刻器用与篆刻家润例280种。

本卷的结构、体例、条目审定及文字统筹等由主编负责。董建承担了审校修订工作。各部分的编撰分工是：印人部分由高申杰、董建完成；近代以前印谱以及近世原钤印谱由杜志强负责撰稿，蔡泓杰承担了大部分中华人民共和国成立后出版的印谱条目撰稿；论著论文提要由朱琪、黄燕婷分别承担近代以前和当代部分的撰稿；印赏部分由张炜羽完成；印事部分由张学津完成；器用、润例部分也由杜志强撰稿。孔品屏承担本卷的编务并参与了校稿工作。

参与本卷编撰的作者，多是从事篆刻史研究有年的专家，分别来自上海、江苏、安徽、浙江和福建。在近三年的时间里，撰稿作者抱持高度的学术责任感倾力投入，攻坚克难，互相磋商，紧密协同；几位作者奔波于南北，征集图片、资料，提升了本卷的史料水准；本卷编委会先后在上海组织了四次研讨、统稿会议，研究协调撰写工作中的体例规范、收录标准等诸多学术问题与各类别衔接、区隔的细节。大量条目经过多次推敲、修订，力求完备、严谨、准确。在本卷终于按计划完成编撰，行将出版之际，作为主编，在此谨向与我一起担当此任而付出辛勤学术劳动的本卷各位编委表示感谢。大家在撰稿和收集资料过程中体现出来的克己敬事、互助亲爱精神，令我十分难忘。

孙慰祖

2019年6月19日

图书在版编目（CIP）数据

上海千年书法图史. 篆刻卷 / 孙慰祖主编. -- 上海:
上海书画出版社, 2020.12
ISBN 978-7-5479-2494-5

Ⅰ.①上… Ⅱ.①孙… Ⅲ.①篆刻—美术史—上海
Ⅳ.①J292-09

中国版本图书馆CIP数据核字（2020）第271433号

上海千年书法图史·篆刻卷（全二册）

主　编　孙慰祖

副主编　董　建

责任编辑　李剑锋
审　读　茅子良　陈家红
责任校对　朱　慧　林　晨
技术编辑　顾　杰
装帧设计　王　峥

出版发行　上海世纪出版集团
　　　　　上海书画出版社
地址　　　上海市延安西路593号　200050
网址　　　www.ewen.co
　　　　　www.shshuhua.com
E-mail　　shcpph@163.com
印刷　　　上海雅昌艺术印刷有限公司
经销　　　各地新华书店
开本　　　889×1194　1/16
印张　　　49
版次　　　2020年12月第1版　2020年12月第1次印刷

书号　　ISBN 978-7-5479-2494-5
定价　　680.00元（全二册）

若有印刷、装订质量问题，请与承印厂联系